중국산수화사(中國山水畵史) 1

1판 1쇄 펴냄 / 2014년 6월 10일

지은이 / 천촨시(陳傳席)
번역이 / 김병식(金炳湜)
발행인 / 정현수

펴낸 곳 / 심포니
서울시 마포구 서교동 375-24번지 201호
제313-2007-000222호 (2007년 11월 08일)
전화 070-8806-3801 팩스 0303-0123-3801
이메일 jhs20020@naver.com

© 김병식 2014
ISBN 979-11-951585-1-5 (94650)
ISBN 979-11-951585-0-8 (세트)
값 48,000원

서 문

천촨시(陳傳席)

필자는 어렸을 때 시에 제법 재능이 있어 시집 『환검(還劍)』과 『요한(了閑)』을 남긴 적이 있는데, 훗날 다시 읽어보니 모두가 공연한 시름만 늘어놓은 쓸데없는 말이었다. 평소에 시를 짓지 않았던 정이천(程伊川, 1050-1103)은 시에 대해 "이런 쓸데없는 말들은 하고 싶지 않다"고 말했고, 또 두보(杜甫)의 시에 대해서도 "예컨대 '꽃을 찾아 나는 나비 숨었다가 나타나고, 물을 차는 잠자리는 즐거이 날고 있네'라고 하는데 이런 쓸데없는 말들을 뭐하려고 끄집어내는가?"라며 비난했다. 필자도 일찌감치 시를 그만두고 회화사를 다루었다. 회화사는 인류와 생활을 이롭게 하고 국가 대계와 민생에 도움이 되는 사회과학이기 때문이다.

그림이란 무엇인가? 의식(意識)을 형상화한 것이다. 그림은 인간세상의 출현과 더불어 탄생하여 세태에 따라 변화를 겪었고, 한말(漢末) 위진(魏晉) 시기에 이르러 심미관(審美觀)이 형성되기 시작했다. 문인들이 회화 대열에 참가하면서부터 회화는 점차 공체(工體)와 사체(士體)로 분리되었다. 황제와 황족들은 자신들의 기호에 부합하는 그림을 감상하기 위해 화원(畫院)을 건립했고, 그곳에서 황제와 황족들의 심미관을 반영한 원체(院體)가 생겨났다. 당말(唐末) 이후, 산수화는 중국화단에서 첫 번째 지위에 올랐다. 이 시기에는 산수화를 이해하는 것이 곧 중국화를 모두 이해하는 것과 같은 것으로 인식했는데, 그 이유는 도(道)·이(理)·정(情)·취(趣)에서 종(宗)·법(法)·파(派)·

계(系)에 이르기까지 모두 산수화 분야에서 볼 수 있기 때문이었다.

문인화(文人畵)는 정취가 쓸쓸하고 한가로워 문인들은 그것을 통해 학문 또는 공무 중의 여가에 인(仁)과 덕(德)에 의거하여 마음을 예(藝)에 노닐게 하고, 자신의 성정을 기쁘게 하고, 지혜를 늘렸다. 그림의 이러한 효능은 바둑 등과는 비교도 할 수 없을 만큼 가치가 있었기에 그 명맥이 끊어질 수가 없었다. 원체화(院體畵)는 묵필이 굳건하고 씩씩하고 맹렬하여 부드러움이 없고 변화가 적어 마치 판에 새겨 놓은 것처럼 딱딱했으나, 세찬 기운 또는 분발 정신을 토로한 것이었기에 역시 소멸될 수 없었다. 또한 공체(工體)는 소박미와 치졸미가 풍부했기에 역시 소멸될 수 없었다.

필자는 본서의 내용을 서술해나감에 있어 여러 화파(畵派)의 흥망성쇠에만 국한한 것이 아니라, 각종 화풍의 형성 원인과 역대 중국인들이 정신을 그림 상에 형상화하게 된 근본 취지를 설명하고, 아울러 산수화가 중국인의 정신에 감화작용을 일으키게 된 과정과 의의를 기술하여 독자로 하여금 그림이 결코 사소한 잡기가 아님을 인식하도록 거듭 강조했다.

이론은 역사에서 나오고 역사는 사실에서 나오므로, 역사 속의 사실을 인식하지 못하면 올바른 이론이 세워질 수 없다. 필자는 일찍이 고대의 사료들을 두루 열람했고, 중국 각지의 박물관을 두루 다니면서 수많은 고대의 유물과 서화를 관람했다. 또 일찍이 장강(長江)을 거슬러 올라가면서 삼협(三峽)을 지나서 아미산(峨眉山)을 등반하고 진령(秦嶺)산맥을 넘어 파촉(巴蜀)의 옛 길을 걸어보았으며, 서안(西安) 주변을 돌아보면서 진갱(秦坑)과 당묘(唐墓)를 탐방했다. 서쪽으로는 감숙성(甘肅省) 돈황(敦煌)의 불교석굴에 도달하여 천 년 전에 그려진 벽화를 감상했고, 황하의 물결 위를 떠다니면서 위로는 화산(華山)을 유람하고 아래로는 영락제(永樂帝)의 고궁을 관람했다. 또 동으로는 낙양(洛陽)에서 개봉(開封)에 이르는 노정에 용문(龍門)과 운강(雲崗)을 돌아보았고, 멀리 산동을 바라보면서 태산(泰山)과 대산(岱山)을 세 차례 등반했다. 북으로는 하북성(河北省)을 둘러볼 때 장백(長白)에 단기간 머물렀고, 남으로는 신안(新安)을 유람하고 황산(黃山)을 네 번 올랐으며, 강소성(江蘇省)과 절강성(浙江省) 일대를 두루 다니면서 강남지방을 여섯 번 살펴보았다. 어떤 때는 바닷물을 건너고 강물 위를 떠다니면서, 또 어떤 때는 홀로 휘청휘청 꿋꿋이 걸어서 보타(普陀)·영구(營丘)·누동(婁東)·우산(虞山) … 무릇 고대의 성현들과 대 문인들이 머물렀던 산수와 촌락이라면 모두

그 원류를 검토한 뒤에 찾아가서 실컷 보고 마음껏 유력했다.

　아아! 아득히 지나간 과거가 나를 견문(見聞)의 세계에 빠뜨렸고, 내가 돌아보았던 대자연은 지금 내 가슴 속에 역력히 늘어서 있다. 이제 비루하고 촌스러운 문투로 글을 이루고 낡고 케케묵은 말들을 모아서 본서에 소개해보고자 하는데, 말 한 마디 글 한 줄을 모두 성정에 의지하여 드러낼 따름이다. 아아! 이 글이 과연 마음을 실어낼 수 있다면 나의 마음도 기탁할 곳이 있는 것이다. 아득히 먼 후세에 혹 그들의 관점을 어지럽히지나 않을지 ….

개정판 서문

천촨시(陳傳席)

이 책을 쓴지가 이미 18년이 지났고, 이 길을 탐닉한지도 20년이 되었다. 처음에는 풍파 속의 연못이었으나 점차 도화꽃이 만발한 연못으로 이어졌다. 내가 읽었던 『역(易)』에 "지혜가 만물에 두루 통하여 천하를 구제할 도를 갖춘다"는 말이 있고, 또 어떤 고대인은 "예(藝)는 사소한 길이고 술(術)은 작은 지혜이니 천하를 구제하고 만물에 두루 통하기에는 부족하다"고 말했다. 이러한 말이 옳다면 내가 이 분야에 머물러서는 안 되었으나, 중년이 된 나의 몸에 이미 익어버려 이것이 업이 되어버렸고, 이러한 연유로 역사·철학·문학 등을 부단히 탐구해왔다. 그런데 언제부턴가 이 책은 독자들의 애정 어린 눈길로 인도했고 외국 학자들의 번역을 부추겼으며, 지금까지 끊임없이 출판되었다. 나의 과거를 돌이켜보면, 완벽을 추구한 것이 단점으로 작용하기도 했고 또 깊이 헤아리지 않았던 것이 오히려 장점으로 작용하기도 했다. 그러나 지금은 모든 방면에서 욕심을 버리고 담담하게 처신하려고 노력하고 있다. 이러한 나에게 천진인민미술출판사(天津人民美術出版社)에서 또 개정판을 내고자 서(序)를 요구하니, 불현듯 숙연해지면서 또 두렵기까지 하다.

나는 어려서부터 경서와 제자백가를 읽고 예(藝)에 노닐었다. 성장하면서는 중국 전통문화를 새로운 시각으로 탐구하고픈 학구열이 생겼고, 그 일환으로 덕(德)을 높이고 배움의 폭을 넓히고자 원대한 목표를 세워 미세함을 다해보려고 했으나, 안

타깝게도 시운이 따르지 않아 성취되지 못해 한스러웠다. 후에 육조시대 유적을 전공하게 되었는데, 이때는 재기와 기개가 충만하여 『중국예술사(中國藝術史)』를 새로운 관점으로 써볼 생각도 했으나, 중국 전통문화에 대한 과거의 실패 경험이 떠올라 접어두었다. 일찍이 주자(朱子)는 「차아호운(次鵝湖韻)」에서 "옛 글을 연구하여 정밀을 더하고 새로운 지식을 길러 깊이 있게 변화해야 한다"고 말했다. 글을 읽음에 있어 깊이를 더해가야 하고 날로 새롭게 개선시켜야 한다는 뜻이다. 역대로 중국예술은 많은 갈래의 노선이 있었지만 목표는 모두 같았고, 또 하나같이 도(道)를 근원으로 삼았기에 산수화가 그 중의 제일로 삼아졌다. 필자는 중국전통문화의 총체적 가치와 내포된 의미를 새로운 관점으로 살펴보고자 건축·조각·회화·공예에 관한 자료를 폭넓게 수집했다. 그 과정에 훼손과 유실의 위험에 가장 많이 노출되어 있는 유물이 그림이라는 판단에 산수화 분야를 우선적으로 집필했고, 그 결과 『중국산수화사(中國山水畫史)』가 출판되었다. 당시에 학계의 동인들은 이 책에 중국 최초의 분과(分科)회화사라는 의미를 달았으나, 집필 당시에는 이것이 최초라는 사실을 알지 못했다. 전술한 바와 같이 이 책을 만든 취지는 산수화가 형성·발전해온 과정을 고찰하여 중국인의 정신문화 속에 담긴 의미를 탐구하는 데에 있었다.

본서의 집필이 완성되고 얼마 후에 필자가 미국에 연구원으로 가게 되어 출판되지 못했다가 3년이 지나서야 출판되었는데, 당시에 여러 가지 불행한 사연이 있어 내용이 20만 자(字)나 축소되었다. 옛사람이 말하기를 "노래하는 자의 괴로움을 아쉬워 말라, 뜻을 알고 듣는 이가 없음이 슬플 따름이니"라고 하였고, 노잔(老殘)은 말하기를 "인간은 이 세상에 태어나서 개인·국가·사회·민족·종교 등에 대한 수많은 느낌을 가지게 되며, 그 감정이 깊을수록 슬픔도 더욱 통렬해진다. 이것이 홍도백련생(洪都百煉生)[1]이 『노잔유기(老殘遊記)』[2]를 쓰게 된 이유이다"라고 하였다. 본서

[1] 홍도백련생(洪都百煉生)은 중국 근대의 학자 겸 소설가인 유악(劉鶚, 1857-1909)의 필명(筆名)이다. 원명은 맹붕(孟鵬)이고, 자는 철운(鐵雲) 또는 공약(公約)이며, 강소성(江蘇省) 단도(丹徒) 사람이다.

[2] 『노잔유기(老殘遊記)』는 중국 4대 견책소설(譴責小說)의 하나이다. 저자 유악은 태주학파(泰州學派)의 이용천(李龍川)을 사사(師事)하고 수차례 순무(巡撫)들을 도와 치수(治水)를 성공하여 이름이 알려졌다. 이러한 관리로서의 경험과 진보적이지만 혁명을 싫어하는 경향이 반영된 책이 바로 이 소설 『노잔유기』로, 요령(搖鈴)을 흔드는 떠돌이 도사(道士) 겸 의사인 노잔(老殘)이 중국의 곳곳을 여행하면서 당시의 정치와 사회의 문제점을 폭로하고 비판하는 형식으로 내용이 구성되어 있다. 중국

에 대한 나의 심경도 이와 다르지 않다. 노잔은 또 "온 나라와 인간세상을 향기롭고 아름답게 하려면 반드시 나와 함께 울고 함께 슬퍼하는 자가 있어야 한다"고 말했다. 그러나 나의 이 책은 세상에 나온 후 지금까지 알아주는 이들이 동서양에 걸쳐 무수히 생겨났으니, 향기로움과 아름다움이 이미 넘쳐나고 나의 소망 또한 이미 성취되었다. 더욱이 그간 부족했던 '현대' 장(章)까지 소개하게 되었으니 이제 여한이 없다.

20여 년간 역사를 다루어 오면서 나를 세워준 것도 역사였고, 나를 쓰러뜨린 것도 역사였으며, 나를 즐겁게 해준 것도 역사였고, 나를 슬픔에 빠뜨린 것도 역사였다. 그러함에도 감히 원망할 수 없는 것은 사사로움을 구하지 않고 오직 세상에 보탬이 되고자 하는 마음이 크기 때문이다.

의 대 문호 노신(魯迅)은 이 책을 기존 풍자소설의 범주를 벗어난 유형이라고 보아 '견책소설'이라는 이름을 새로 붙였다. 특히 이 책은 중국소설로는 드물게 풍물도 정교하게 묘사했을 뿐 아니라, 부패한 관리가 아닌 청렴한 관리의 폐해를 폭로했다는 점에서 독특하다.

한국어판 서문

천촨시(陳傳席)

아마도 나는 한국과 인연이 많은 것 같다. 내 조상은 강소성(江蘇省) 서주(徐州)에 살았지만 나는 중국과 한반도의 국경 지역에서 출생했다. 예전에 내가 미국에서 연구원 생활을 마치고 귀국할 때 나를 공항까지 배웅해 주신 한정희 교수도 한국 인이었고, 내가 남경사범대학(南京師範大學)에서 지도한 16개국 유학생들 중에서도 한 국인이 가장 많았고 또 한국 학생들과 가장 가까이 지냈다. 졸저 『중국산수화사』 를 한국 독자들에게 소개하기 위해 적지 않은 분량을 장기간 번역한 김병식 선생 도 한국인이어서 나는 기쁘게 생각하고 있다.

김병식 선생은 저명한 중국산수화가 임풍속(林豊俗) 교수의 제자로서, 일찍이 그가 임풍속 교수를 포함한 여러 교수들에게 본서를 추천하여 본서가 중국의 미술학도 들을 가르치는 교재로 사용되기도 했다. 남경에서 김병식 선생을 처음 만났을 때 나는 그와 중국의 문화와 예술에 대해 장시간 담소를 나누었는데, 그의 유창한 중 국말과 중국문화에 대한 이해도가 자못 인상 깊었다. 화가가 기교 습득만 추구하 고 학문과 역사를 이해하지 못한다면 일개의 환쟁이에 불과하게 되어 진정한 화 가로 성장할 수 없는 것이며, 나아가 걸출한 대가는 더욱 될 수 없다. 그래서 고대 중국의 학자들도 줄곧 '3할은 독서, 7할은 창작'에 임해야 비로소 훌륭한 화가가 된다고 여겼다. 본서에는 중국산수화에 관련된 기법·이론·역사·사상 등의 고대 원 전(原典)이 그대로 인용되어 있어 방계(傍系) 지식과 더불어 고문(古文)에 대한 이해와

표현이 되지 않으면 번역해내기가 어려운데, 이것이 그간 본서가 외국에서 완역되지 못한 주요 원인이다. 김병식 선생은 예술과 더불어 인문지식의 중요성을 인식하는 문화인의 한 사람이므로 이론과 역사를 겸비하려고 했을 것이며, 그래서 나와의 인연도 자연스럽게 이루어진 것이다.

중국인이 한국에 건너가 문화를 전파한 사례도 많았지만 한국인이 중국으로 건너와 문화를 전파한 사례도 많았다. 필자는 안휘성문화청에 근무할 때 구화산(九華山)에 가본 적이 있다. 구화산은 오대산(五臺山)·아미산(峨眉山)·보타산(普陀山)과 더불어 중국의 사대(四大)불교명산의 하나이고 줄곧 동남제일(東南第一)의 산으로 일컬어졌다. 이 산이 이처럼 성대한 명성을 누리게 된 원인에는 신라 왕자 한 사람의 노력이 있었다. 즉 당 개원(713-741) 연간에 신라 성덕왕(聖德王, 702-737 재위)의 왕자 김교각(金喬覺, 696-794)이 구화산으로 건너와 지장왕(地藏王) 도장(道場)을 열고 수백 채에 이르는 대규모 사원을 축조하면서부터 구화산이 번창하기 시작했던 것이다. 이 신라 왕자는 청년시기에 구화산에 들어가 99세의 나이로 사망할 때까지 줄곧 이 산을 떠나지 않고 홍법(弘法)했다. 그의 육신은 사망 후에도 썩지 않았다. 현재 구화산 육신보전(肉身寶殿)에 모셔져 있는 보살이 바로 이 신라 왕자의 육신으로, 지금도 썩지 않은 채 보존되어 있다. 지금도 국내외의 수많은 불교신도들이 구화산에 가서 지장보살의 화신을 향해 합장배례를 하고 있는데, 그들이 숭배하고 있는 그 지장보살은 바로 고대 신라 왕자의 육신인 것이다.

중한 양국의 문화교류사는 그 역사가 장구하여 기원전의 사학가 사마천(司馬遷)의 『사기(史記)』에서부터 청대에 써진 『명사(明史)』에 이르기까지 모두 중한 양국의 상호 교류와 이합에 관한 기록이 있다. 나는 『중국산수화사』가 한국에 소개되는 일 또한 중한 문화교류사의 중요한 일부로 여기고 있다.

본서는 필자가 30여 세에 저술하여 지금까지 중국 내에서 12판 째 인쇄되었고 대만 등 화교권 국가에서도 출간되었다. 수많은 학교에서 본서가 교재로 사용되었고 문학·역사·회화에 관련된 국내외의 수많은 저작과 논문에서 본서의 내용이 인용되었다.

필자가 처음 집필한 책은 『육조화론연구(六朝畫論研究)』이다. 중국의 예술정신을 깊

이 연구하려면 반드시 육조(六朝, 222-589)시대의 화론(畵論)에 정통해야 한다. 위진(魏晉, 220-420)시대는 중국예술의 자각시기로서, 문학·예술 전반에 걸쳐 모두 현학(玄學)의 영향을 받았다. 노·장자의 도가사상이 혼합된 현학은 당시 사회의 각 분야에 지대한 영향을 미쳤고 불교와 합류하고부터는 그 영향력이 더욱 커졌다. 또한 중국의 주요 철학인 유·불·도가가 현학의 범주 내에서 융합되었고, 그 성세도 광대하여 시문·서화 등이 모두 현학을 선전하는 형식으로 변모했다. 육조화론은 곧 육조현학의 산물이자 현학의 실질적인 일부였다. 중국화는 자각시기부터 이미 현학 철학 사조의 산물이었고, 현학은 천 년에 걸친 후대 중국화의 발전에 줄곧 영향을 미쳐왔다. 또한 최초의 중국화론이 철학이었기에 "중국화는 철학이다"라는 말이 나오기도 했다.

현학은 산수화와 가장 밀접하게 연계되어 당시에 '현(玄)으로써 산수를 대한다'라는 명언이 있었다. 위진 시기에는 거의 모든 명사(名士)들이 '현'을 논하고 산수 사이를 유람했으며, 산수 유람을 의식주보다 더 중요한 일로 여겼다. 그들은 산수를 유람하는 데에 머물지 않고 노래와 시와 그림을 통해 산수에 대한 각자의 심경을 드러냈는데, 고대의 논자가 '산수화는 현학에서 나온 직접적인 산물이다'라고 말한 이유도 여기에 있었다. 서양의 풍경화는 중국의 산수화보다 10세기나 늦은 17세기에 출현했다. 산수화가 이처럼 유구한 역사를 가지게 된 배경에는 중국 현학의 공로가 있었던 것이다

역대로 산수화는 중국회화에서 가장 높은 지위를 점유해왔으며, 중국회화사에서 제기된 거의 모든 문제들이 산수화사에 포함되어 있다고 보아도 과언이 아니다. 당(唐)대 이후의 역대 대(大)화가들이 대부분 산수화가였고 회화이론도 거의 모두가 산수화론이었다. 산은 정(靜)이고 물은 동(動)이다. 정과 동, 강함과 부드러움은 대립적 통일을 대표하며, 중국철학과도 부합한다. 산수화에는 고원(高遠)·심원(深遠)·평원(平遠)의 원근법이 있어 이를 '삼원(三遠)'이라 하였다. '원'은 광활한 현실세계를 거쳐 가물가물하고 아득한 현(玄)의 세계로 멀어짐을 상징하는 말로서, 도가철학의 경계와 일치한다. 본서의 주요 내용은 산수화이지만, 인물화와 화조화에 대해서도 함께 논해져 있다. 따라서 본서에는 중국회화사 상의 중요한 문제들이 대부분 논급되었다고 보아도 무방하다.

중국회화사를 이해하기 위해서는 기본적으로 다음에 열거하는 문제들을 알고 있어야 한다.

1. 초기에는 예술양식이 획일적이고, 후기로 갈수록 예술양식이 다양해진다. 예컨대 원시시대에는 전 세계의 예술양식이 서로 비슷하여 대부분 암석 표면이나 대지 위에 그림이 그려졌으나, 후에 점차 변화하고 분화하여 후기로 갈수록 다양한 양식이 출현하게 된다. 동서양의 회화가 시각효과에서 뚜렷한 차이가 나는 가장 기본적인 원인은 재료의 차이이다. 중국에서 발명된 비단은 의복 제작 뿐 아니라 서화 제작 용도로도 사용되었다. 회화의 '繪'는 영문의 'draw' 또는 'paint'와 같은 뜻이며, '畵'는 영문의 'painting'과 같은 뜻인데, '繪'자가 '糸'변인 이유는 그림이 비단 상에 그려졌기 때문이다. 중국화는 먹이나 안료에 물을 섞은 다음에 그것을 모필에 묻혀 비단 상에 엷게 바림해야 훌륭한 효과가 나올 수 있었고, 이러한 재료적인 특성은 중국화의 특색 형성에 요인이 되었다.

2. 중국은 최초로 문관제도를 실행한 나라이다. 즉 서양에서는 줄곧 귀족과 교회를 통해 국정을 관리했고, 중국보다 2천여 년이나 늦은 시기에 영국에서 처음으로 문관제도가 실행되었다. 중국문인들의 기초학문은 시문과 유·도가 학설이었고, 문인들 대다수가 서예에 능했다. 그들은 '도(道)에 뜻을 두는' 여유가 있었고 '예(藝)에 노닐(游)' 줄도 알았다. 그들은 글씨 쓰는 붓으로 그림을 그렸기에 형상을 닮게 그리는 데에 치중하지 않고 철학적 의미와 서법의 용필(用筆)을 중시했으며, 또한 회화작품 상에 제시문(題詩文)을 즐겨 남겼는데, 이 모두가 중국문인화의 특색으로 형성되었다. 문인은 중국사회에서 가장 영향력을 가진 계층이었기에 문인화의 영향력도 클 수밖에 없었다. 문인들은 이론에 능하여 때로는 남긴 말(이론)이 그림보다 많기도 했다. 그래서 중국회화사에는 이론이 많고 그 속에는 철학적 이치가 내포된 부분도 많다.

3. 중국화는 유·도·선(儒道禪) 사상의 영향을 가장 많이 받았다. 중국화론은 유·도·선의 이론과 서로 융합되어 있으므로 중국화를 연구하기 위해서는 유·도·선 학설에 대한 이해가 필수 요건이다. 물론 중국화와 중국화론을 이해하면 유·도·선 학설도 다소 이해할 수 있다. 이 문제는 필자가 본서 내용의 많은 부분에 걸쳐 논했으므로 독자들의 각별한 관심을 바란다.

4. 중국은 영토가 넓어 남방인과 북방인의 성격이 서로 달랐고, 이 때문에 예술

풍격도 남방과 북방이 서로 달랐다. 대개 장강 유역 화가들은 남방화풍을 대표하여 그림에 유곡(柔曲)하고 담윤(淡潤)한 특징이 있으며, 황하 유역 화가들은 북방화풍을 대표하여 강경(剛勁)하고 웅강(雄强)한 특징이 있다. 한국의 전통회화에서도 짙고 웅장하고 굳센 화풍은 대부분 중국 북방화파의 영향을 받았고, 담담하고 부드럽고 윤택한 화풍은 대부분 중국 남방화파의 영향을 받았다. 특히 명대 이후에는 한국의 회화가 중국 남방화파의 영향을 비교적 많이 받았는데, 본서의 내용 중에 남방화파의 산수화가 비교적 많이 소개되어 있다.

한국의 독자들이 본서를 접할 수 있도록 노력해주신 김병식 선생을 포함하여 본서를 빛내주실 여러분들께 다시금 감사드리며, 한국의 독자들에게도 감사드리는 바이다.

추천의 글

신정근

(성균관대학교 동양철학과 교수)

동양의 산수화는 서양의 풍경화에 해당된다. 이름이 달라서 서로 다른 것처럼 보이지만 많은 방면에서 닮은 점이 있다. 동양의 산수화는 원래 회화의 맏이는 아니었고 서양의 풍경화도 마찬가지 신세였다.

사진이 없던 시절에 회화는 위대한 신과 거룩한 인물을 기록하고 기념하는 특성을 지니고 있었다. 원시시대의 동굴에 그려진 동물 그림 이후로 인물은 회화의 주도적 자리를 꿋꿋이 지켜왔다. 인물만으로 밋밋했던지 인물 뒤에 간혹 나무와 산이 단품으로 등장하기도 했는데, 이는 「죽림칠현도(竹林七賢圖)」를 보면 여실히 알 수가 있다.

이 시기에는 어디까지나 인물이 주인공이었던 만큼 큰 산은 작게 그리고 작은 인물은 크게 그렸다. 어떤 경우에는 오늘날의 관점으로 보면 인물이 비정상적일 정도로 자연 또는 자연물의 크기를 압도하여 상식과 비례에 맞지 않게 그려져 있다. 따라서 산수나 풍경이 그림에 초대를 받았다고 하더라도 그것은 아직 주인공이 아니라 주인공을 돋보이게 하는 배경 역할에 머물렀다고 할 수 있다.

동양의 경우 위진(魏晉)시대를 거치고 초당(初唐)에 이르러 산수는 배경의 지위를 벗어나서 산수화라는 독립적인 장르를 개척하게 된다. 물론 어떤 이는 바위와 기와에 그려진 한(漢)대의 산수 요소를 산수화의 기원으로 보기도 하지만, 지은이는

이 견해에 반대한다. 그림에 산수 형상이 들어있다고 산수화라고 한다면 원시시대에도 산수화가 있었다고 할 수 있기 때문이다.(본서, 9쪽)

유럽에도 나라마다 차이는 있지만 14세기에 이르러 회화의 비중을 풍경의 표현에 두는 화가가 나타나기 시작했다. 그러다가 17세기 네덜란드에 이르러서야 풍경화는 회화의 독립 분야로 성장하게 되었고 아울러 거리의 풍경을 그리는 가경화(街景畵), 밤의 풍경을 그리는 야경화(夜景畵) 등으로 분화되기에 이른다.

자연을 소재로 한다는 점에서 산수화와 풍경화는 다른 점보다 같은 점이 많다고 할 수 있다. 하지만 둘은 다른 점도 있다. 풍경화가는 빛과 대기에 따라서 시시각각으로 변화하는 풍경을 포착하는 데에 중점을 두었다. 이전의 아름다움은 완벽한 신성(神聖)과 초월적 세계에 있다고 생각했지만, 르네상스를 거치면서 빛나는 태양 아래의 반짝이는 풍경에서 아름다움을 찾으려고 했던 것이다.

산수화가는 자신의 마음에서 일어나는 예술적 흥취를 산수로 드러내고자 한다. 마음은 외적 요구를 수용해서 처리하는 대리인이 아니라 자신만의 고유한 특색을 가진 센터이다. 마음에서 빚어내는 아름다움은 거룩한 인물의 아름다움에 결코 뒤지지 않는 것으로 자리를 차지하게 된다. 이처럼 산수화와 풍경화는 표현하고자 하는 본질적인 내용이 다르다.

우리는 간혹 간송미술관을 비롯해서 전통산수화를 전시하는 장소를 찾는다. 아는 사람의 눈에는 조그만 차이도 분명하게 드러난다. 하지만 보통 사람의 눈에는 산수화 작품의 개성이 잘 드러나지 않는다. 물론 과거의 산수화가들이 그림을 그리면서 새로운 기법과 소재의 발굴에 도전하기보다는 이전 거장의 그림을 흉내 내거나 이전의 제재를 그대로 답습한 측면이 있기 때문에 일방적으로 일반인의 안목을 탓할 수는 없다.

하지만 산수화의 역사를 훑어보면 결코 같은 것만 되풀이 되지 않았음을 알 수 있다. 각 시대의 화가들은 자신의 작품세계를 일구어내기 위해서 고단한 도전의 길을 마다하지 않았다. 이 책은 바로 이러한 산수화가들의 분투와 노력을 저인망 식으로 샅샅이 풀어내고 있다.

오대(五代)의 형호(荊浩)는 『필법기(筆法記)』에서 자신과 노인의 대화를 통해 참된 그림(圖眞)의 정체를 밝혀나갔다. 그는 태행산(太行山) 홍곡(洪谷)에서 밭을 갈면서 살다가 소나무를 보고 느낀 충격을 읊었다.

"아름드리 큰 노송은 껍질이 오래 묵어서 푸른 이끼가 끼어 있는데, 공중을 향해 타고 올라가는 모습이 구불구불 뒤틀린 규룡(虯龍)이 승천하는 기세이다. 숲을 이룬 소나무 무리는 기세가 드넓고 중후하며, 그렇지 못하여 홀로 있는 나무는 절개를 지키는 고사(高士)가 몸을 구부리고 있는 듯하다."

형호는 충격의 예술적 체험을 통해 눈앞의 소나무를 늘 쳐다보고 지나치거나 솔잎을 따는 자연물이 아니라 용의 형상에 고사의 품격까지 지닌 존재로 재탄생시키고 있다. 즉 소나무가 자연물에서 멀어지면서 예술적 대상으로 다가온 것이다.

형호는 이런 체험을 한 뒤에 노인의 말을 통해서 참된 그림에 대해 재정립하고자 했다. "필법을 알지 못한다면 진실로 외적인 형태를 근사(近似)하게 모사할 수 있겠지만 대상의 참모습을 뽑아서 그려낼 수 없다." 이로써 자연물 또는 산수는 인물에 필적한 만한 지위를 가지게 되는데, 즉 산수가 인물의 옆에 있는 것이 아니라 인물과 동등한 것이 된 것이다.

북송의 문동(文同)은 형호의 소나무처럼 대나무에 특별한 주의를 기울였다. 그의 집 주변에는 대나무가 우거져서 아름다운 풍경을 이루고 있었다. 댓잎이 햇살을 받아 반짝이는 모습과 댓잎이 바람에 흩날리며 바스락거리는 소리에 절로 이끌렸을 것이다. 그는 시간이 날 때마다 죽림에 들어가서 대를 찬찬히 살펴보았다. 죽순이 대로 자라는 모습, 잎이 우거지는 모습 등, 대와 관련된 모든 것을 눈에 담았다. 그는 이러한 세세한 관찰을 통해서 묵죽화(墨竹畵)를 그렸다. 그의 죽화를 보노라면 댓잎이 바스락거리는 소리가 들리지 않겠는가?

당시 사람들은 문동의 죽화가 도대체 어떻게 태어났기에 사람의 탄성을 자아내는지 궁금했던 모양이다. 소식(蘇軾)과 조보지(晁補之)는 문동이 눈앞의 대를 사진 찍듯이 그대로 그려낸 것이 아니라 그림을 그리기 전에 마음속에 이미 대나무 그림이 있었을 것이라고 말했다. 이것이 산수화의 결정적 특징으로 널리 알려진 '흉중성죽(胸中成竹)'이라는 테제이다. 산수화가는 자연물을 회화적으로 재창조해야 하는데, 마음이 바로 작업을 하는 중추기관이라는 것이다. 마음을 거치지 않고 눈에서 손으로 옮겨간 대나무 그림은 화가의 그림이 아니라는 것이다. 일찍이 마음은 맹자의 성선(性善)을 통해서 도덕의 기관으로 자리매김했는데, 이제 성죽(成竹)을 통해서 미학의 기관으로 자리매김하게 된 것이다.

전통시대의 화가들이 매화·난초·국화·대나무를 군자의 덕풍을 상징하는 자연물

로 삼아 즐겨 그렸던 탓에 사람들은 이들을 사군자(四君子)라고 불렀다. 이들이 괜히 사군자가 된 것이 아니라 형호와 문동 같은 화가들이 예술적 체험과 창조 작업을 통해서 공통감을 획득했던 것이다. 이제 우리는 형호와 문동처럼 하지는 못하더라도 눈으로 보는 것만으로 즉각적으로 먼저 느껴지길 바라지는 않아야겠다. 내 발길에 밟히는 돌과 흙 그리고 연탄재도 시어를 통해서 생명을 얻게 되면 그냥 돌·흙·연탄재가 아니라 문학적 창조물이 된다. 예술과 문학의 창조에 동참한다면 산수화도 우리의 눈과 마음속으로 서서히 다가올 것이다.

인물화와 건축조감도의 배경에 머물렀던 산수가 회화의 정면에 내세워지면서 동양의 회화사에서 예술적 체험, 미학적 창조, 영감, 개성 등의 주제도 함께 등장하게 되었다. 한 번 물꼬를 틀면 갇혀 있던 물이 한꺼번에 쏟아져 나가는 것처럼 산수화는 회화사의 물꼬를 튼 세기의 전환을 일구어낸 것이다. 이러한 전환을 통해서 산수화는 중국회화의 변방에서 주류로 화려하게 등장하게 된다. 산수화에서 화려하거나 자극적으로 그린 그림은 주류가 아니었다. 오히려 일부 산수화는 졸렬하거나 어리석게 보이기도 한다. 그렇다고 하여 산수화가 아무렇게나 되는 대로 그려진 그림은 결코 아니다. 예컨대 왕조가 멸망하자 이에 대한 책임의식을 느낀 어떤 유민(遺民)화가는 나무뿌리를 땅속에 묻어서 그리지 않고 땅밖으로 드러나게 그렸다. 나무는 뿌리를 땅에 박고 있어야 살아갈 수 있다. 그들은 왜 나무의 생태를 왜곡하는 그림을 그렸을까? 뿌리를 드러낸 나무가 제대로 살 수 없는 것처럼 나라를 잃은 사람도 제대로 살 수가 없다는 것을 나타내고자 한 것으로, 즉 이런 장치와 상징을 통해서 화가 자신의 심리상태와 세계관을 표출한 것이다. 이러한 노근(露根)도 처음에는 참신하지만 되풀이되면 상투적이게 된다. 하지만 우리가 사랑을 고백하기 위해 많은 시간을 들여서 온갖 지혜를 짜내는 체험을 하듯이 노근도 그러한 시간을 통해서 창출된 기법이자 상징인 것이다. 우리가 산수화를 보면서 이러한 창조와 모험을 읽어낸다면 그림 속에서 살아 숨 쉬는 창조의 에너지를 느낄 수 있을 것이다.

팔대산인(八大山人)이 그린 하늘을 나는 물고기와 졸고 있는 새, 석도(石濤)가 그린 웅장한 폭포와 그 뒤의 심연을 보면 사람의 눈길을 붙잡고 생각의 실타래를 풀어내게 한다. 그림이 이야기로 되고 다시 나를 돌아보게 한 뒤에 화가와 대화를 나누게 만든다.

중국산수화는 아니지만 우리에게 널리 알려진 추사 김정희(金正喜)의 「세한도(歲寒圖)」를 떠올려보라. 결코 잘 그린 그림이라고 할 수 없다. 그러나 그림을 자꾸 들여다보면 애잔한 느낌이 든다. 엉성한 집은 온전하지도 않고 큰 구멍이 뻥 둘러 있다. 주위의 소나무는 바로 형호가 그려서 산수화로 걸어 들어온 그 소나무이다. 물론 김정희는 형호처럼 그리지 않았다. 김정희의 소나무는 얼마 남지 않는 잎을 단 채 비교적 꼿꼿하게 서있는 두 그루의 나무, 그리고 하늘이 아니라 땅을 향해 비스듬하게 자란 앙상한 소나무와 그 옆의 곧추선 소나무가 전부이다.

이쯤 그림을 본 뒤에 김정희의 삶을 들여다보자. 길이라면 마른 땅만 밟다가 어느 날 제주도라는 낯선 땅으로 유배를 가게 된다. 누구하나 죄인이 된 김정희를 따뜻하게 대해주지 않지만 지난 날 우정을 맺은 이상적(李尙迪)은 책이며 필요한 것을 보내준다. 이때 손에 든 물건은 그냥 물건이 아니다. 먼저 정서적 증폭을 자아내는 매개물이자 동시에 예술적 혼을 자극하는 매개물이다. 김정희는 그 매개물을 통해서 「세한도」를 그린 것이다. 이렇게 보면 구멍 뚫린 집은 김정희는 텅 빈 마음에 다르지 않다. 누추하지만 버릴 수 없고 결국 그 속에 들어가야 하는 곳이다. 주위의 소나무는 헐벗었지만 자신을 곧게 세워야하는 또 다른 욕망을 나타낸 것이 아닐까?

우리는 이사를 하느라 짐을 챙기다보면 간혹 빛바랜 사진 한 장을 들고서 한참의 시간을 보내게 된다. 사진은 그냥 특정 시공간을 담은 것에 그치지 않고 '나'로 하여금 시공간을 넘나들며 의미를 창출하는 창조를 가능하게 한다. 중국산수화에서는 이렇게 풍부한 의미 세계를 끊임없이 창조하는 작품을 두고 의경(意境)이 있다고 말한다. 이 책은 바로 산수화가 가진 치명적인 매력을 처음부터 끝까지 훑어내고 있다.

지은이 천촨시(陳傳席, 1950-)는 남경사범대학(南京師範大學) 미술과에서 미술사론으로 석사를 하고 고전문학으로 박사를 취득한 뒤에 지금 남경사범대학 미술학원 교수이자 중국인민대학(中國人民大學) 책임교수로 있다. 그의 전공이 미술사와 문학에 걸쳐 있는 만큼 활동 분야도 고대문학, 문학사, 사상사, 불교사 등 폭넓은 관심을 보이고 있다.

그의 저작으로는 『육조화론연구(六朝畵論硏究)』(1984, 강소성철학사회과학우수성과상), 『중국

산수화사』(1988, 강소성철학사회과학우수성과상), 『중국회화이론사』(1996), 『중국회화미학사』(상하, 2000), 『산수사화(山水史話)』(2001) 등이 있다. 이 중 『중국산수화사』는 1988년 출판한 이래 12쇄를 찍을 정도로 높은 반응을 받았다. 이처럼 『중국산수화사』는 중국산수화의 기원에서부터 전개와 발전 과정을 전방위적으로 다룬 역작이라고 할 수 있다.

옮긴이 김병식은 미술대학을 졸업한 후에 중국에서 중국산수화 전공 석사과정을 공부하고, 성균관대학교 동양철학과에서 예술철학 전공의 박사과정을 공부하여 중국어를 편하게 구사하므로 이 책을 번역할 만한 적임자라 할 수 있다. 옮긴이는 원고지 12000여 매에 달하는 역작을 은근과 끈기로 번역해냈다. 『중국산수화사』가 번역됨으로 인해서 우리 학계에서 중국산수화, 나아가 동양산수화의 세계를 폭넓게 이해하는 길을 열어 주리라 믿어 의심치 않는다. 아울러 우리는 이 책의 귀한 도판을 통해서 중국산수화의 비경으로 걸어 들어갈 수 있을 것이다.

차 례

제1장 산수화의 출현
– 진(晉) · 송(宋)

제2장 산수화의 정체 · 발전과 돌변

– 육조(六朝) 후기에서 수초(隋初), 수(隋)에서 초당(初唐) · 중당(中唐)까지

제3장 산수화의 고도 성숙기

- 당말(唐末) · 오대(五代) · 송초(宋初)

제4장 산수화의 보수(保守), 복고(復古)와 이변(異變)

– 북송(北宋) 중·후기

부록

일러두기

1. '주(註)'는 본문의 각주와 미주가 있으며, 각주에는 역자주와 저자주가 있으며, 동그라미 번호(①, ②, …)로 표기 하였습니다. 저자주는 【저자주】라고 표기 하였습니다.

2. 미주는 전부 본문에 인용된 고전 문헌입니다. 반괄호 번호(1), 2), …)로 표기 하였습니다.

3. 그림 중 '傳'이라고 표기가 된 것은 작가가 불확실하여 추정되는 경우입니다.

4. 그림 중 부분도는 '부분도'라 표기하였고, 전체 그림이 나온 후 확대한 경우는 '부분'이라 하거나, 재원 표기가 곤란하여 별도 캡션을 달지 않은 그림도 있습니다.

5. 본서에 언급된 인물은 '인물전'과 '색인'에 모두 나타내었는데, 자세한 해설은 인물전을 참고하면 되고, 본문에서의 위치를 알려면 색인을 참고하면 됩니다.

제1장

산수화의 출현

― 진(晉)·송(宋)

제1절 산수화의 출현 - 진(晉)

산수화가 진(晉, 265-420)대에 출현한 사실에 대해서는 고대의 여러 문헌을 통해 쉽게 확인할 수 있다. 예컨대 동진(東晉, 317-420)의 고개지(顧愷之, 345-406)는 「논화(論畵)」의 첫 구절에 "무릇 그림은 사람이 가장 어렵고 그 다음이 산수이다"[1]라고 하였고, 고개지의 「화운대산기(畵雲臺山記)」[3]에도 개종(開宗)의 의미가 명확히 나타나 있다.

산에 정면이 있으면 뒷면엔 그림자가 있다. 상서로운 구름이 서쪽에 있으면 (그림자는) 동쪽에 생기며 하늘 가운데는 맑게 된다. 무릇 하늘과 물빛에 모두 공청(空靑)[4]을 사용하면 마침내 흰 바탕의 위아래가 햇빛에 비친 듯이 되어 서쪽과 거리가 생기게 되며 산에는 별도로 그 원근이 분명해진다.[2]

또 이 문장의 말미에는 "무릇 세 단계의 산을 그리면 비록 길어지지만 그림을 매우 협소하게 그려야 하니 그렇게 하지 않으면 맞지 않게 된다"[3]고 하였다. 물론 고개지의 「화운대산기」는 산수화 한 폭에 대한 구상을 기록한 문장이고, 또 도교에 관한 내용이므로 정식의 산수화론으로는 보기 어렵다.[5] 그러나 산수화의 구상과 채색 등에 대한 서술도 많으므로 산수화의 맹아기(萌芽期)에 출현한 최초의 산수화 관련 문장으로 간주할 수 있다.

③ 고대에 운대산(雲臺山)으로 칭해진 산은 많았으나, 본문에서는 사천성 창계현(蒼溪縣) 동남쪽 낭중현(閬中縣)에 접해 있는 운대산을 가리킨다. 이곳은 장천사(張天師)가 수련한 뒤에 승천한 곳으로 전해진다. 또한 『속한서(續漢書)』「군국지(郡國志)」에 이곳에 관한 기록이 있다. "운대산 천주암(天柱巖)에 복숭아나무가 한 그루 있는데, 높이가 5척이고 껍질이 버드나무와 같으며 속과 겉이 측백나무를 닮았다. 장도릉(張道陵)과 왕장(王長), 그리고 조승(趙升)이 이곳에서 법술을 시험했다. 4백년이 지난 지금 복숭아나무는 썩어버렸지만 작은 비석에 기록이 있다 (雲臺山天柱巖有一桃樹, 高五尺, 皮是柳, 心肉似柏. 張道陵與王長·趙升試法於此. 四百餘年, 桃迄今朽, 有小碑記之.)"
④ 공청(空靑)은 금동광(金銅鑛)에서 나는 푸른빛의 광물로 염료나 약재로 쓰인다. 석청(石靑)의 일종이며, 겉이 둥글고 속이 비어 있어 공청으로 칭해졌다.
⑤ 화운대산기(畵雲臺山記)」는 도교의 창시자 장도릉(張道陵)이 지은 「칠도문인고사(七度門人故事)」를 모방하여 기록한 것이다.

이 외에도 장언원(張彦遠, 약815-875)[6]은 『역대명화기(歷代名畵記)』 「고개지」 조에서 "고개지의 그림으로 … 「여산회도(廬山會圖)」 … 비단 그림 6폭 「산수(山水)」 … 「탕주도(蕩舟圖)」 등이 있다"고 하였다. 또 진대의 화가와 그림에 대한 기록도 있어, 「하후첨(夏侯瞻)」[7]조 아래에 「수산도(倕山圖)」가 기록되어 있고, 「대규(戴逵)」 조에서는 "고인(古人)과 산수를 지극히 절묘하게 그렸고 … 그림으로 「오중계산읍거도(吳中溪山邑居圖)」가 있다"[4]고 하였다. 또 「대발(戴勃)」 조에서는 손창지(孫暢之, 5세기)[8]의 말을 인용하여 "산수화가 고개지보다 뛰어나다"[5]고 하였고, 이어서 "대발의 작품으로 「구주명산도(九州名山圖)」·「풍운수월도(風雲水月圖)」 등이 있다"고 하였다. 이 시기에 그려진 산수 배경의 인물화는 지금도 많이 볼 수 있다.

이론은 실천에서 나온 산물이다. 고개지와 같은 시기의 종병(宗炳, 375-443)[9]은 높은 수준의 산수화론 「화산수서(畵山水序)」를 저술했고, 얼마 후에 왕미(王微, 415-453)는 한층 더 성숙된 산수화론 「서화(敍畵)」[10]를 저술했다. 이러한 이론에 관한 기록으로 볼 때 진대에 이미 산수화가 많았음을 알 수 있다.

물론 진대 이전의 한(漢, BC206-AD220)·위(魏, 220-265) 시기에도 산수 요소가 있는 그림은 많다. 예를 들면 『역대명화기』 권4 「오왕조부인(吳王趙夫人)」 조에 다음과 같은 기록이 있다.

손권(孫權, 182-252)[11]이 일찍이 위(魏)와 촉(蜀)을 평정하지 못한 것을 탄식하면서 그림을 잘 그리는 사람을 찾아 산천과 지형을 그리게 할 것을 생각했다. 그러자 부인이 이에 강호와 구주(九州)[12]의 산악 형세를 그려서 바쳤다. 부인은 또 사각 비단 위에 오악(五岳)[13]과 여러 나라의 지형을 수를 놓아 제작했다.[14]

[6] 장언원(張彦遠, 약815-875)은 당대(唐代)의 학자·서화이론가·화가이다. 〔인물전〕 참조.
[7] 하후첨(夏侯瞻)은 동진(東晉)의 화가이다. 〔인물전〕 참조.
[8] 손창지(孫暢之, 5세기경)는 남조(南朝) 송(宋, 420-479)·양(梁, 502-557) 시기의 화가·학자이다. 〔인물전〕 참조.
[9] 고개지가 사망한 해에 종병의 나이는 30세였다.
[10] 【저자주】 졸작 「考王微敍畵寫於宗炳畵山水序之後」에 자세히 논해져 있다.『朶云』 第7集 「王微敍畵硏究」와 졸저 『六朝畵論硏究』(江蘇美術出版社)에 수록되어 있다.
[11] 손권(孫權, 182-252)은 삼국시대 오(吳)나라의 제1대 황제이다.
[12] 구주(九州)는 고대에 중국을 대신 칭하는 말로 쓰였다. 각 시대의 판본마다 주(州)의 명칭이 약간씩 달랐으나 일반적으로 양주(揚州)·형주(荊州)·예주(豫州)·청주(靑州)·연주(兗州)·옹주(雍州)·유주(幽州)·기주(冀州)·병주(并州)를 가리킨다. 후에 기주(冀州)에서 병주(并州)가 분리되고, 청주(靑州)에서 영주(營州)가 분리되고, 옹주(雍州)에서 양주(梁州)가 분리되어 총 13개 주라는 설도 있다. 그러나 일반적으로 구주는 중국을 가리키는 말로 널리 사용되었다.
[13] 오악(五岳)은 중국의 5대 명산이다. 동악(東嶽)은 산동성의 태산(泰山), 서악(西嶽)은 섬서성의 화

즉 이 시기의 산수화는 모두 군사적 용도로 제작된 지도의 성격이었다. 상거(常璩, 약291-약361)⑮의 『화양국지(華陽國志)』에 기록되어 있는 제갈량이 오랑캐에게 주었다는 「이도(夷圖)」도 이러한 유형이다.

유송(劉宋, 420-479) 시기의 왕미는 「서화」에서 "옛사람도 그림을 그리는 경우에는 도성의 구역을 정하고 천하의 지역을 명확히 하거나 산과 언덕의 위치를 나타내고 하천의 흐름을 그려내는 형식이 아니었다"⑥고 말하여 '옛사람'보다 더 이전의 고대 산수화가 모두 지도 형식이었음을 알려주는데, 현존하는 초기 지도와 이에 관한 기록을 통해서도 사실을 확인할 수 있다.

더 오래된 기록, 예컨대 중국 최초의 서적인 『상서(尚書)』의 「익직(益稷)」 편에 다음과 같은 기록이 있다.

> 내가 옛사람의 복장 규례를 보이려 하노라. 의복에 일(日)·월(月)·성(星)의 세 계절을 표시하는 천체와 산과 용, 꿩을 그려 오색으로 물들이고 종묘의 기물에도 또한 그렇게 하며, 조(藻)·화(火)·분미(粉米)·보(黼)⑯·불(黻)⑰ 등은 색실로 수놓고 다섯 색채로 분명하게 오색(五色)을 나타내어 의복을 만들려 하니 그대는 그 제도를 밝혀라.⑦

공안국(孔安國)⑱은 "회화는 오채(五彩)⑲이니, 오채로 그림을 완성하는 것이다. 이준

산(華山), 중악(中嶽)은 하북성의 숭산(崇山), 남악(南嶽)은 호남성의 형산(衡山), 북악(北嶽)은 산서성의 항산(恒山)이다.

⑭ 【저자주】張彦遠, 『歷代名畫記』 卷4, 「吳王趙夫人」, "孫權嘗嘆魏蜀未平, 思得善畫者圖山川地形. 夫人乃進所寫江湖九州山岳之勢. 夫人又於方帛之上綉作五岳列國地形." 이 문장은 장언원이 왕자년(王子年)의 『습유기(拾遺記)』를 참고하여 기록한 것이다. 『습유기』를 보면 군사적 용도의 지도임을 더 분명히 알 수 있다. "오왕 손권의 부인은 승상인 조달(趙達)의 누이였다. 그림을 잘 그렸는데 정교하고 오묘하여 짝할 사람이 없을 정도였다. … 손권이 위나라와 촉나라 사이가 평안치 못함을 탄식하다가 전쟁이 뜸할 때 그림 잘 그리는 사람을 찾아 산천의 지형과 군대의 진형에 대한 형상을 그리게 할 것을 생각하고 있었는데, 조달이 이에 그의 누이를 천거했다. 손권이 중국의 강과 호수·사방의 산악 형세를 그리게 하자 부인이 말하기를 '그림의 색은 쉽게 다 사라져 버리니 오래 간직할 수 없습니다. 제가 자수로 여러 나라를 만들 수 있으니, 네모난 비단 위에 오악(五岳)·하해(河海)·성읍(城邑)·행진(行陣)의 형세를 그려 보았습니다'라고 하였다 (吳王趙夫人, 丞相(趙)達之妹, 善畫, 巧妙無雙, … 孫權嘗嘆魏蜀未夷, 軍旅之隙, 思得畫者, 使圖山川·地勢·軍陳之象, 達乃進其妹. 權使寫九州江湖方岳之勢, 夫人曰, 丹青之色, 甚易歇滅, 不可久寶. 妾能刺繡作列國, 方帛之上, 寫以五岳河海城邑行陣之形.)" 조달은 승상이 아니었고, 손권은 조씨(趙氏) 성을 가진 부인이 없었다. 졸편 「六朝畫家史料」(文物出版社)에 자세한 내용이 있다.

⑮ 상거(常璩, 약291-약361)은 동진(東晉)의 사학가이다. 〔인물전〕 참조.

⑯ 보(黼)는 도끼모양의 문양으로 임금의 정치적 결단력을 상징한다.

⑰ 불(黻)은 '己'자가 서로 등지고 있는 문양으로, 선악과 진위를 가른다는 뜻이 있다.

(彝樽)⑳에도 산·용·꿩 문양을 장식했다"8)고 하였고, 공영달(孔穎達, 574-648)①의 「소(疏)」에서는 "해와 달과 별은 신(辰)이고 화(華)는 풀을 형상화한 것이며 화충(華蟲)은 꿩이다. 의복과 깃발에 삼신(三辰: 해·달·별)과 산·용·꿩을 그린 것이다"9)라고 하였다. 이 문장에 대한 해석은 고대 학자들 사이에서도 의견이 분분하다. 전술한 『상서』의 기록은 본래 순(舜)이 우(禹)에게 고하는 내용이다. 간략히 설명하자면, 순이 고인(古人)의 그림을 감상한 후에 우에게 오색으로 일·월·성신·산 등 12종의 물상을 의상(衣裳: 상의를 衣, 하의를 裳이라 했다)에 그리게 했는데, 전자 여섯 개는 윗옷에 그리게 하고 후자 여섯 개는 치마 상에 그리게 하여 상하와 귀천을 구별하는 용도로 사용했고 아울러 사물마다 깊은 뜻을 담았다는 것이다. 이 외에도 위에는 그림을 그리고 아래에는 수(繡)를 놓았다는 말도 있는데, 물론 회화가 가장 오래되었다. 『고공기(考工記)』②「화궤(畵繢)」에서는 "그림 그리는 일은 … 오채(五彩)③를 다 갖추어 놓은 것을 수(繡)라고 한다"10)고 하였는데, 후대의 논자는 이 말을 다음과 같이 풀이했다.

"일·월·성신은 빛이 빛나는 것을 보고 취한 것이다."11) (오직 황제의 용포(龍袍)에만 일·월·성신을 그릴 수 있었으며, 황제의 광휘가 천하에 퍼짐을 뜻한다).

⑱ 공안국(孔安國)은 한대(漢代)의 학자로 고문학(古文學)의 시조로 불린다. 〔인물전〕 참조.
⑲ 오채(五彩)는 청(靑)·황(黃)·적(赤)·백(白)·흑(黑)이다.
⑳ 이준(彝樽)은 청동으로 만든 술 담는 주기(酒器)로, 주로 제기(祭器)로 사용되었으며, 술동이 보다 약간 작다. 주(周)에서 한(漢)에 이르는 기간에 왕후의 종묘에 청동 제기로 제사를 바치는 풍습이 널리 행해졌다. 고동기(古銅器)는 그만큼 신성한 것이었기 때문에 동기 표면의 도철(饕餮: 중국 고대신화에 나오는 동물) 등도 단순한 장식이 아니라 권위를 표현한 것이다.
① 공영달(孔穎達, 574-648)은 당(唐) 초기의 학자이다. 〔인물전〕 참조.
② 고공기(考工記)는 중국에서 가장 오래된 공예기술서(工藝技術書)이다. 현행본은 『주례(周禮)』의 한 편으로, 천관(天官)·지관(地官)·춘관(春官)·하관(夏官)·추관(秋官)·동관(冬官)의 6관(官) 중에 동관에 해당된다. 『고공기』에는 궁전의 건축·수레·악기·병기·농구 등의 제작에 관한 내용이 수록되어 있으며, 목공(木工)·금공(金工)·도공(陶工)·피혁(皮革)·염색(染色) 도자(陶瓷) 등 각 직인(職人)의 명칭에 따라 분류 기술되었다. 이 외에도 수학·지리학·역학(力学)·성학(声学)·건축학 등 다방면의 지식과 경험이 총결되어 있으며, 특히 「금유육제(金有六齊)」 조항은 청동 합금비율의 변화를 설명한 것으로, 중국 청동기술의 발달을 고찰해 볼 수 있는 고대 문명연구의 귀중한 자료이다.
③ 『고공기』「기화(記畵)」에 "그림을 그리는 일은 오색(五色)을 섞는 것이다. 동쪽을 청(靑)이라 하고, 남쪽을 적(赤)이라 하고, 서쪽을 백(白)이라 하고, 북쪽을 흑(黑)이라 하고, 하늘을 현(玄)이라 하고, 땅을 황(黃)이라 하니, 청(靑)과 백(白)이 서로 대칭되고, 적(赤)과 흑(黑)이 서로 대칭이 되고, 현(玄)과 황(黃)이 서로 대칭이 된다 (畵有繢事, 雜五色. 東方謂之靑, 南方謂之赤, 西方謂之白, 北方謂之黑, 天謂之玄, 地謂之黃, 靑與白相次也, 赤與黑相次也, 玄與黃相次也.)"고 하였다. 이 오방색(五方色)을 동물로 나타낼 때는 동은 청룡(靑龍), 서는 백호(白虎), 남은 주작(朱雀), 북은 현무(玄武)로 삼았다. 오방색을 선택한 데는 오방신(五方神)과 관련이 있다고 한다. 백(白)·흑(黑)·적(赤)은 전통적인 재앙과 악귀를 막는 주술색(呪術色)으로 상징되고, 황(黃)은 중앙색 또는 제왕색(帝王色), 청(靑)은 젊음 또는 희망의 색으로 상징되었다.

"산은 그것의 방어함을 취한 것이다."[12](산의 무게는 만물을 제압할 수 있으므로 그 위엄을 드러낸다).

"용은 그것의 변화를 취한 것이다."[13](용은 움직이는 방향이 일정치 않고 변화무쌍하다).

"화충(華蟲)은 그것의 무늬를 취한 것이다."[14](수꿩의 몸에는 화려한 무늬가 많으므로 '문채가 밝게 드러남'을 뜻한다).

"종이(宗彛)④는 그것의 효성스러움을 취한 것이다."[15](제기(祭器)는 조상에게 제사를 지낼 때 사용되므로 조상을 잊지 않고 기림을 뜻한다).

"보(黼)는 그것의 깨끗함을 취한 것이다."[16](공영달은 "보는 도끼 모양과 같다. … 백(白)과 흑(黑)을 보라고 한다"[17]고 하였다).

"불(黻)은 그것의 분별됨을 취한 것이다."[18](공영달은 "불은 두 개의 弓자가 서로 등지고 있는 것이다. … 흑(黑)과 청(靑)을 불이라 한다"[19]고 하였다. 두 개의 弓자가 서로 등진 형상은 "선을 드러내고 악을 등진다"[20]는 뜻이다).

오직 황제의 용포(龍袍) 상에만 일·월·성신·산 등 12종의 문양이 그려졌고 제후는 용 이하부터 보·불까지 그려졌다. 복식 그림에서 산은 일종의 부호(符號)에 불과했으나, 형상은 확실히 산과 닮았다.

『좌전(左傳)』「두예주(杜預注)」에서는 "우(禹)임금의 시대에는 산천과 이색적인 물건을 그려서 바쳤는데, 구주(九州)의 목자(牧者)들은 금을 바치고, 기물을 그린 것을 본떠 정(鼎)⑤에 새겨 보이게 했다."[21]고 하였다.

『주례(周禮)』에서는 "지관대사도(地官大司徒)의 직책은 나라의 토지에 관한 지도를 관장하는 것이다"[22]라고 하여 지도를 관장했음을 밝히고 있다.

『주례』「춘관(春官)·사복법(司服法)」에서는 "면류관과 그 예복에는 아홉 가지의 장식이 있다. 산에 용이 올라가고 … 처음의 하나는 용, 처음 두 개는 산 등 … 모든 그림을 장식으로 한다"[23]라고 하였다. 주(周, BC1122-BC256)나라에서는 춘관(春官)을 설치하여 나라의 예(禮)를 관장케 했는데, 주로 염직(染織)을 관장하여 복식으로 귀천을 구분했다.

『주례』「춘관·사존이(司尊彛)」에서는 "육존(六尊)과 육이(六彛)를 관장하는 지위이다"[24]라고 하였는데, 정주(鄭注)에서는 "계이(鷄彛)와 조이(鳥彛)⑥는 닭과 봉황의 형상

④ 종이(宗彛)는 종묘의 제례에 쓰는 술그릇이다.
⑤ 정(鼎)은 고대에 음식을 익히는데 쓰인 솥이다. 발이 세 개이고 귀가 두 개 달려 있다.
⑥ 계이(鷄彛)·조이(鳥彛)·가이(稼彛)는 모두 강신제(降神祭) 지낼 때 쓰는 제기(祭器)로 술그릇으로

을 새기고 그린 것이고 가이(稼彝)는 벼를 그린 것이다. 산악 또한 산과 구름의 형상을 새겨 그린 것이다"25)라고 하였다.

장군방(張君房)⑦의 『운급칠첨(雲笈七籤)』⑧에서는 "황제가 네 곳의 산악을 모두 황제의 명을 보좌하는 곳으로 삼고는 이에 명하여 잠산(潛山)⑨은 형악(衡岳)⑩을 따르는 곳으로 삼았다. 황제가 곧 산을 만들고자 몸소 형상을 그려서 오악(五岳)의 참모습이 그림으로 되었다"26)고 하였다.

감식안이 탁월했던 명대의 진계유(陳繼儒, 1558-1639)는 산수 형상이 새겨진 옥을 감정(鑑定)한 뒤에 그것을 주(周)나라의 모규(冒圭)⑪라고 판단했다.

　　동기창(董其昌, 1555-1636)의 피가 배어있는 주나라의 옥 가운데에는 하나의 작은
　　맥이 새겨져있고, 주위 사면을 물무늬로 둘렀는데 길이가 네 촌이었다. 내가 자세
　　히 살펴보니 이것이 바로 모규였다. … 산수는 산과 강이 둘러진 형세이다.27) -
　　『니고록(妮古錄)』

또 북경고궁박물원에는 한(漢, BC206-AD220)대의 박산로(博山爐)⑫가 많이 소장되어 있는데, 상단에 중복되는 산과 물이 새겨져 있고 산에는 사람·호랑이·사자·새·나무가 새겨져 있다. 이상은 공예·염직·지도 등에 관한 기록이며 진정한 의미의 산수화 기록으로 볼 수는 없다.

왕일(王逸)⑬의 『초사장구(楚辭章句)』「천문(天問)」과 왕연수(王延壽, 약124-약148)⑭의 「노영광전부(魯靈光殿賦)」, 그리고 왕자년(王子年, ?-약390)⑮의 『습유기(拾遺記)』⑯에도 벽화나

───

사용되었다. 계이에는 닭을 새겼고 조이에는 봉황을 새겼으며 가이에는 벼를 새겼다.
⑦ 장군방(張君房)은 북송 때의 도사(道士)이다. 자는 윤방(尹方)·윤재(尹才)·방(允方)이고 악주(岳州) 안륙(安陸: 지금의 호북성 안륙) 사람이다. 저서로 『운급칠첨(雲笈七籤)』 122권이 있는데 주로 도교에 관련된 내용이다.
⑧ 『운급칠첨(雲笈七籤)』은 11세기에 송(宋)나라의 장군방(張君房)이 편찬한 도교(道敎) 교리의 개설서(槪說書)이다. [보충설명] 참조.
⑨ 잠산(潛山)은 안휘성 잠산현(潛山縣)에서 남쪽에 있는 산이다.
⑩ 형악(衡岳)은 호남성 형산(衡山)의 72개 산봉우리 중 가장 높은 산봉우리이다.
⑪ 모규(冒圭)는 瑁圭와 같은 뜻으로, 제후가 조회(朝會)할 때 천자가 지니던 사방 네 치의 옥으로 만든 홀이다. 그 하부를 제후가 가진 규(圭) 위에 끼우면 마치 부절(符節)을 합친 것 같은 모양이 되는데, 이것을 서신(瑞信)으로 삼았다.
⑫ 박산로(博山爐)는 고대의 향로이다. 바다를 본뜬 받침접시 위로 돌출한 산악(山岳)모양의 뚜껑이 있다. 한대(漢代)에 시작되어 육조(六朝)에서 당대(唐代)까지 널리 사용되었다.
⑬ 왕일(王逸)은 동한(東漢, 25-220) 안제(安帝) 때 교서랑(校書郎)을 지낸 학자이다. [인물전] 참조.
⑭ 왕연수(王延壽, 124년경-148년경)는 후한(後漢)의 문인이다. [인물전] 참조.

지도에 그려진 천지·산천·사독(四瀆)[17]과 오악 등의 그림에 관한 기록이 있다. 그러나 기록상의 이러한 그림들은 모두 황당무계하거나 원시적이어서 산수화로 간주하긴 어렵다.

한(漢)대에 이르러 바위와 기와에 그려진 그림 중에 산수 요소가 출현했는데, 이것을 보고는 산수화의 기원이 한대라고 주장하는 학자도 있었다. 그러나 그림에 산수 형상이 있다고 하여 모두 산수화로 간주한다면 원시시대까지 거슬러 올라가 그 기원을 찾아도 될 것이며, 최소한 상(商, BC18세기-BC12세기)대의 상형문자인 산(▲)·천(巛)를 최초의 산수화로 보아도 문제가 되지 않을 것이다. 이러한 형태는 더 다채롭고 성대하더라도 산수화로 간주할 수는 없다. 한대 화상석(畫像石)[18] 상의 산수는 제작의도가 심미가 아니라 노동에 있었으며, 더욱이 중국산수화가 이 시기에 발흥한 것도 아니다.

전술한 바와 같이 진정한 의미의 산수화는 진(晉, 265-420)대에 정식으로 싹이 텄고, 유송(劉宋, 420-479) 시기에 완전히 형성되었다. 그 후 정체기를 겪으면서 명맥이 이어지다가 초당(初唐, 618-712) 시기에 크게 발전했고, 성당(盛唐, 713-765) 시기에 크게 변모했다. 중당(中唐, 766-820) 시기에는 수묵산수화가 출현했으며, 만당(晩唐, 821-907) 오대(五代, 907-960) 시기에 이르러서는 일약 성숙하여 중국화단의 주류 지위에 오르게 된다.

⑮ 자년(子年)은 진(秦)나라의 저명한 방사(方士) 왕가(王嘉, ?-약390)의 자(字)이다. 〔인물전〕 참조.

⑯ 습유기(拾遺記)』는 중국의 전설을 모은 지괴서(志怪書)로 작자는 후진(後秦) 때의 왕가(王嘉)이다. 삼황오제(三皇五帝)부터 서진(西晉, 265-316) 말, 석호(石虎) 이야기에 이르는데, 원본은 없어졌고, 현재 『한위총서(漢魏叢書)』 등에 수록되어 있는 것은 양(梁, 502-557) 소기(蕭綺)가 재편한 것이다. 내용은 괴이하고 음란한 것이 많으며, 모두 사실이 아니라 한다. 제10권은 곤륜산(崑崙山)·봉래산(蓬萊山) 등의 명산기이다.

⑰ 사독(四瀆)은 중국에 있는 네 개의 큰 강으로 민산(岷山)에서 흐르는 양자강(揚子江), 곤륜산(崑崙山)에서 흐르는 황하(黃河), 동백산(桐栢山)에서 흐르는 회수(淮水), 왕옥산(王屋山)에서 흐르는 제수(濟水)이다.

⑱ 화상석(畫像石)은 궁전·석실(石室)·석관(石棺)·석비(石碑)·사당 등의 석재(石材)에 여러 가지 화상(畫像)을 선각(線刻)하거나 얕은 부조로 조각한 것이다. 〔보충설명〕 참조.

제2절 초기 산수화의 특색

진송(晉宋) 대의 산수화는 모두 유실되어 지금은 보기 어려우나, 다행히 돈황벽화 중의 북위(北魏)·동위(東魏)·서위(西魏) 그림의 일부가 지금도 남아 있고, 또 육조의 화가 겸 회화이론가 고개지·종병·왕미 등이 남긴 산수화 관련 문장이 현존해 있다. 이 외에도 당(唐)대의 장언원(張彦遠)이 위진(魏晉, 220-420) 이후의 산수화 유작을 직접 감상한 뒤에 남긴 기록이 현존해 있다. 돈황벽화 중의 초기 그림과 앞서 소개한 세 편의 문장, 그리고 장언원의 기록을 서로 대조해보면 초기 산수화의 면모를 대략 이해할 수 있다.

장언원은 『역대명화기(歷代名畵記)』 「논화산수수석(論畵山水樹石)」에서 위진 이후의 산수화에 대해 다음과 같이 기록했다.

> 위진 이후의 세간에 있는 명작들은 모두 다 보았다. 그 가운데 산수를 그린 것을 보면 군립한 산봉우리의 형세가 나전장식이나 물소 뿔로 만든 빗과 같았고, 어떤 경우에는 물이 적어 배가 뜰 것 같지 않았으며, 어떤 경우는 사람이 산보다도 컸다. 대체로 수목과 바위로 두루 둘러놓아 지면에 서로 비치면서 어우러지는데, 줄지어 심어져 있는 (나무의) 모습이 마치 팔을 벌리고 손가락을 편 것 같았다.[28]

이 내용은 당대의 회화이론가 장언원이 직접 감상한 뒤에 남긴 기록이므로 신뢰할 만하며, 돈황벽화 중의 초기 산수화를 보아도 이 내용과 비슷한 면모이다. 돈황벽화 중의 산수 그림은 형식이 다양한데, 여기서 대표적인 몇 점을 분석해보기로 한다.

먼저 257굴 북위벽화 「녹왕본생(鹿王本生)」(그림 1)을 보면, 화면 아래의 가로로 이어진 산들이 톱날 또는 빗살과 모양이 비슷하다. 따라서 '군립한 산봉우리의 형세가 나전장식이나 물소 뿔로 만든 빗과 같은 형상이다'라고 한 장언원의 기록과 내용

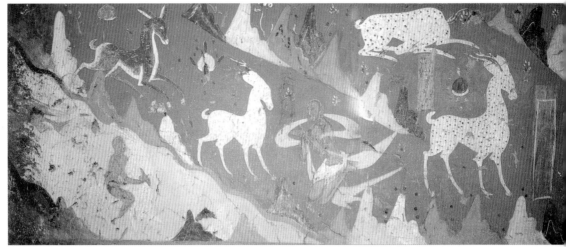

그림 1. 「녹왕본생(鹿王本生)」, 부분도, 돈황 257굴 북위(北魏)

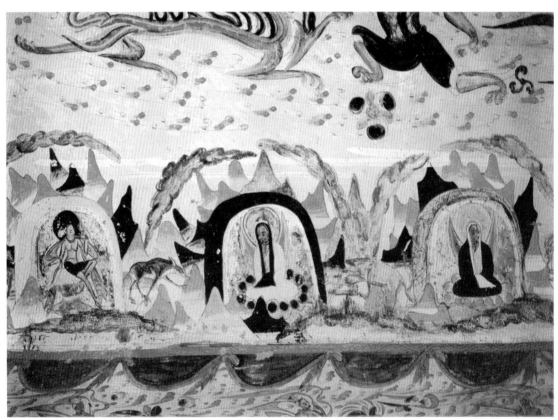

그림 2 「동왕공-수렵(東王公狩獵)」 부분도, 돈황 249굴 서위(西魏)

이 일치한다. 또한 사람과 말이 산보다 몇 배나 높고, 마차 한 대의 크기가 대략 열 개의 산이 그 속에 들어갈 만큼 커서 비례가 전혀 맞지 않는다. 따라서 '사람이 산보다 크다'라고 한 장언원의 기록과 내용이 일치한다. 왼편의 강물을 보면 녹왕이 물에 빠진 사람을 육지를 향해 끌고 나가고 있는데, 사람과 말이 강물의 너비를 다 차지할 만큼 크다. 이 사람을 가로로 눕힌다면 전신의 길이가 강의 길이와 비슷해지는데, 이러한 강물에서는 배가 뜰 수 없다. 따라서 '물은 배가 뜰 것 같지가 않다'고 한 장언원의 기록과 내용이 부합한다. 산 위에 그려진 나무의 줄기와 잎은 마치 사람의 팔을 세워 손가락을 펼쳐 놓은 듯한 형상이다.

「249굴 서위벽화」(그림 2)의 산도 비록 진보한 부분도 있지만 북위벽화와 비슷한 면모인데, 즉 여전히 '물소뿔로 만든 빗'과 같은 모양이면서 다만 기복이 좀 더 들쭉날쭉하다. '수렵' 부분을 보면, '사람이 산보다 크고' 짐승 한 마리의 크기가 산 여덟 개보다 크며, 달리는 말의 크기가 다섯 개의 산을 넘어서 여섯 번째 산에 이를 정도이다. 나무는 여전히 팔을 세워 손가락을 펼친 모양인데, 다만 약간 진보하여 형상이 좀 더 복잡하다.

육조시대의 화가들은 '물의 형세는 물건이 뜰 것 같지 않고 때로는 사람을 산보다 크게 그려 놓은' 비례의 모순을 결함으로 인식하지 않았기 때문에 기록에도 이것이 결함이라는 언급은 없다. 장언원의 기록에 빠진 내용이 있다. 즉 대부분의 초기 산수화에 새와 짐승이 그려졌다는 점으로, 현존하는 한대의 박산로나 돈황벽화를 통해서도 이 사실을 쉽게 확인할 수 있다. 더 예를 들자면 돈황 285굴 북위벽화 「득안림고사(得眼林故事)」상의 산 주변에 사슴·토끼·큰사슴·노루 등이 그려져 있고, 고개지의 「화운대산기」에도 "무릇 세 단계의 산은 … 새와 짐승 중에 때에 따라 사용할 수 있는 것은 그것의 생김새를 정하여 사용할 수 있다"[29]고 기록되어 있다. 또 고개지는 산의 구도를 고려할 때 다음과 같은 말을 남겼다.

바위 위에 여우를 그리고 봉황을 놀게 하니 마땅히 모습은 너울너울 춤추는 듯하고 깃털은 빼어나고 상세하며, 꼬리와 날개를 올려 먼 산간의 계곡을 바라보듯이 한다. … 그 측면의 외벽에는 백호 한 마리를 그렸는데, 바위 위를 기어가 물을 마시는 모양이다[30]

왕미도 산수의 큰 형체를 그린 뒤에는 "궁관·배·마차 … 개·말·짐승·어류"[31] 등을 장식할 수 있다고 말하여 당시에 이러한 양식이 많았음을 알려주고 있다.

이상의 기록들은 모두 돈황벽화의 면모와도 내용이 서로 부합한다. 실물과 기록에 근거하여 초기 산수화의 면모를 종합해보면 대략 다음과 같은 결론을 얻을 수 있다.

① 산봉우리들이 배열된 모습이 나전장식이나 물소 뿔로 만든 빗을 닮았다.

② 비례가 맞지 않아 사람과 짐승의 크기가 산보다 크며, 물에는 아무 것도 띄울 수 없다.

③ 수목은 팔을 뻗어 손가락을 펼친 듯한 단순한 형상이 많으며, 수목 한 그루가 산보다 크다.

④ 산 주위에 복잡하게 장식된 짐승들이 많다.

⑤ 상하와 좌우 방향으로 나아가거나 깊이 방향으로 들어가는 기세를 표현하기도 했으나 공간감이 적절치 않다.

물론 이것은 당시의 일반적인 산수화에 나타난 특징이며, 비록 적은 수이긴 하지만 비교적 높은 수준의 산수화도 있었고, 또한 산수화를 전공한 일부 문인화가들은 당시 산수화의 이러한 결함들을 인식하고 있었다. 이들은 민간화공(民間畵工)[19]들의 산수화를 토대로 삼아 이를 개선하여 더 발전된 산수화를 그렸는데, 이를테면 산을 배치함에 있어 상하·전후·좌우의 변화가 있었고, 산 주변의 구름·물·수목 등이 현존하는 육조시대의 산수화보다 훨씬 더 복잡하고 합리적이었다. 이 사실에 대해서는 당시의 것으로 확정할만한 유작이 없어 아직 단정 지을 수는 없으나, 다음 절에 소개하는 전문 화가들의 문장을 통해 증명해볼 수 있다.

⑲ 화공(畵工)은 그림을 평생의 직업으로 삼은 공인(工人)을 가리키는데, 민간에서는 이들을 '단청사전(丹青師傳)'이라 칭했다. 사회적 지위에 따라 민간화공(民間畵工)·궁정화공(宮廷畵工: 한대漢代에는 '상방화공尚方畵工' 또는 '황문화자黃門畵者'라 칭했다)으로 분류되었고, 직종에 따라 벽화공(壁畵工)·칠화공(漆畵工)·자화공(瓷畵工)·연화공(年畵工)·등선화공(燈扇畵工)·조각화공(彫刻畵工)으로 분류되었다.

제3절 최초의 산수화 문헌 - 고개지(顧愷之)의 「화운대산기(畵雲臺山記)」

고개지(顧愷之, 345-406).[20] 자는 장강(長康)이고, 소자(小字)[①]는 호두(虎頭)이며, 강소성 진릉(晉陵) 무석(無錫) 사람이다. 관료문인 가문에서 태어나 진(晉) 목제(穆帝, 344-361 재위) 시기에 10여세의 나이로 대사마(大司馬) 환온(桓溫, 312-373)[②]의 참군(參軍)이 되었고, 효무제(孝武帝, 372-396 재위) 때 형주자사(荊州刺史) 은중감(殷仲堪, ?-399)[③]의 참군을 역임했다. 만년에는 건강(建康)[④]으로 내려가 단기간 머물렀고, 의희(義熙, 405-418) 초에 산기상시(散騎常侍)를 역임했다가 62세에 관직에서 물러났다.

고개지는 어린 나이에 출사했으나 직무가 한가로워 회화와 시문에 전념할 수 있었고, 재능이 탁월하여 당시에 재절(才絶)·화절(畵絶)·치절(痴絶) 3절(三絶)[⑤]로 칭해졌다. 특히 시문은 조조(曹操, 155-220)[⑥]보다 더 높은 영예를 누렸는데, 『시품(詩品)』에서는 고개지의 시문에 대해 "시문이 많지는 않으나 기조(氣調)가 특히 뛰어났다"[32]고 기록하고 있다. 고개지는 중국 최초의 회화이론가이자 인물화가이며 산수도 잘 그렸으며, 특히 회화이론 방면에 가장 높은 성취를 이루었다. 『역대명화기』에 고개

[20] 오늘날 학계에서는 고개지의 생졸년에 대해 두 가지의 설이 있는데, 하나는 동진(東晉) 영화(永和) 원년(345) - 의희(義熙) 2년(406)이고 또 하나는 동진 영화 4년(348) - 의희 5년(409)이다. (唐 張彦遠 撰, 承載 譯注, 『歷代名畵記全譯』, 貴州人民出版社, 1999. p.361 참고.)

[①] [저자주] '소자(小字)'가 무엇을 뜻하는 말인지 알 길이 없다. 고적(古籍) 중에 고개지와 소역(蕭繹)만 '소자'가 있다. 송(宋) 오회(吳曾)는 『능개재만록(能改齋漫錄)』에서 "내가 『세설신어(世說新語)』를 살펴보니, '고개지는 호두장군(虎頭將軍)이 되었다. 매번 사탕수수를 끝부분부터 뿌리까지 먹었다'고 했으니, 호두(虎頭)는 소자(小字)가 아님을 알겠다. ([然]余考世說, 乃謂 '顧愷之爲虎頭將軍. 每食蔗, 自尾至本', 則知虎頭非小字.)"라고 하였고, 오위(吳偉)는 호두(虎頭)가 고개지의 관호(官號)라고 하였다. 그러나 『세설신어』를 찾아보아도 이 말이 없으니 무슨 뜻인지 모르겠다.

[②] 환온(桓溫, 312-373)은 동진(東晉)의 대장군(大將軍)이다. [인물전] 참조.

[③] 은중감(殷仲堪, ?-399)은 동진의 명장(名將)이다. [인물전] 참조.

[④] 건강(建康)은 육조 때의 수도이며, 지금의 남경(南京) 지역이다.

[⑤] 세 가지의 재능에 높은 경지를 이루었을 때 '3절(三絶)'이라 칭했다. 용례를 보면 『진서(晉書)』 「본전(本傳)」 고개지(顧愷之) 조에 그가 "재절(才絶)·화절(畵絶)·치절(痴絶)의 세 가지를 갖추어 "3절로 칭해졌고, 일찍이 당 현종(玄宗) 이융기(李隆基)가 시(詩)·서(書)·화(畵)에 모두 뛰어났던 정건(鄭虔)의 산수화 상에 "정건3절(鄭虔三絶)"이라는 제자(題字)를 써주었다. 명·청대에는 또 '재절(才絶)·화절(畵絶)·서절(書絶)'을 3절이라 불렀다.

[⑥] 조조(曹操, 155-220)는 삼국시대 위(魏)나라를 세운 무장(武將)이다. [인물전] 참조.

지의 전기(傳記)가 있다.

고개지는 「화운대산기」에서 전신(傳神)⑦론을 제기하여 회화에 대한 당시 사람들의 철저한 각성을 대변해주었으며, 또한 후대 중국회화의 발전에 중대한 단서를 제공했다. 또 그는 "형상으로써 정신을 그린다(以形寫神)", "생각을 옮겨서 오묘함을 얻는다(遷想妙得)"⑧, "정신을 전하여 인물을 그리는 것은 아도(阿堵: 눈동자)⑨ 가운데 있다"33) 등의 저명한 이론을 남겨 지금까지 회화 창작의 요결이 되고 있다. 고개지는 세 편의 문장을 남겨 회화이론의 기초를 다졌는데, 그 중에 산수화 관련 문장이 「화운대산기」이다.

「화운대산기」를 보면 산수화에 대한 고개지의 요구수준이 상당히 높음을 확인할 수 있다. 적어도 『역대명화기』에 기록된 당시 산수화 또는 단순하고 치졸한 돈황벽화 상의 산수화보다는 확실히 높은 수준이다. 「화운대산기」는 비록 도교의 창시자 장도릉(張道陵)⑩이 제자를 시험하는 내용이지만 산수화 구도에 대한 서술이 많으므로 산수화에 관한 문장으로 간주할 수 있다. 이를테면 후대의 「용수교민도 (龍神驕民圖)」・「임계독좌도(臨溪獨坐圖)」・「계산행려도(溪山行旅圖)」・「갈치천이거도(葛稚川移居圖)」 등도 인물 관련 명제이고 인물이 그려져 있지만 실제로는 산수화인 것과도 같은 이치이다. 더욱이 이 문장은 명제가 '운대산을 그리다(畫雲臺山)'이고 산수화에 대한 구상이 주요 내용이다. 문장의 내용을 그림으로 표현해보면 다음과 같은 한 폭의 산수화가 구성된다.

⑦ 전신(傳神)은 전신사조(傳神寫照)의 준말이다. 본래 초상화를 그릴 때 외형묘사에만 그치지 않고 고매한 인격과 정신까지 나타내야 한다는 초상화론이었으나 그 연장선상에서 산수의 사실적 묘사에도 적용되었다. '전신' 이론을 최초로 제시한 동진의 고개지는 '전신'을 얻는 방법으로 형(形)과 신(神)을 함께 중시한 이론인 '이형사신(以形寫神)'을 제시했다. 그러나 송(宋)대에 이르러 문인화론이 제창되면서 '형'보다는 '신'을 중시하는 것이 보편화되었다.

⑧ 천상묘득(遷想妙得)은 고개지의 「위진승류화찬(魏晉勝流畫贊)」에 나오는 말이다. 회화에서 작가 자신의 사상적 경향과 정감을 융합시켜 물상의 외적인 형태와 내적인 깊이를 깊이 체득하고 이를 정확히 표현해내는 것을 가리킨다. 이러한 과정을 거치면 화면상에 원래의 물상보다 더 주관적이고 정신적인 효과를 갖추게 되는데, 고개지는 이러한 표준을 「논화(論畫)」의 가장 높은 경계로 간주했다. 이 이론은 후대 화론의 성립과 발전에 지대한 영향을 미쳤다.

⑨ 아도(阿堵)는 진당(晉唐) 때의 속어로 '이것'이라는 뜻에 상당하는데 고개지의 이 말에서는 인물의 눈동자를 가리킨다. "정신을 전하여 그려내는 것은 바로 눈동자에 있는 것이다 (傳神寫照, 正在阿堵之中)"라는 말은 고개지의 회화 실천에서 나온 경험담으로 역대의 회화사에서 지극히 특출한 인물을 평할 때 이 말이 자주 인용되었으며, 감상가(鑑賞家)들이 전통 인물화를 평할 때 사용하는 경전과도 같은 명언이 되었다.

⑩ 장도릉(張道陵)은 후한(後漢) 환제(桓帝, 146-167, 재위) 때의 패국(沛國: 지금의 안휘성 숙현宿縣의 서북쪽) 사람으로, 천사도(天師道) 또는 오두미교(五斗米敎)의 시조이며 도교의 창시자이다. 〔인물전〕참조.

① 세 단계의 산은 전단(前段)·중단(中段)·후단(後段)이고 구도는 동에서 서로 전개된다. 고개지가 동단·중단·서단이라 말하지 않은 것은 좌·중·우 뿐만 아니라 전·중·후도 있기 때문이다. 즉 이 산에 중첩되는 기세와 깊이감이 있음을 알 수 있다.

② 그림의 위아래에는 모두 공청(空靑)이 바림되었다. 당시의 산수화는 대부분 화면 가득 청록으로 착색했는데, 이 시기에 사용된 고려(高驪)·단애(丹崖) 등의 안료는 색채가 매우 곱고 화려했다.

③ 산은 음양(陰陽)과 향배(向背)[11]가 구분되었고 물에는 그림자가 있다.

④ 소나무와 복숭아나무가 있는데, 그 형상이 장언원이 기록한 '오동나무·등심초· 버드나무'와 서로 일치하지 않는다.

⑤ 풍경 사이에 인물이 있고 고사(故事)를 내용으로 삼았으며, 봉황과 호랑이가 있다. 예컨대 문장의 내용 중에 '새와 짐승 중을 그릴 때는 그것의 의태(意態)[12]를 정하여 그릴 수 있다.'고 하였고, 또 '봉황은 모습이 너울너울 춤추는 듯 하고 깃털은 빼어나고 상세하다'고 하였다. 즉 산수 사이에 짐승을 많이 배치했고, 매우 상세하게 묘사되었음을 알 수 있다.

고개지는 「위진승류화찬(魏晉勝流畵贊)」에서 다음과 같이 말했다.

> 가벼운 사물은 그 붓을 예리하게 하는 것이 좋고 무거운 사물은 그 필적을 굵직하게 펴는 것이 좋으니 각기 그 생각을 온전하게 해야 한다. 비유컨대 만일 산을 그릴 때 붓놀림을 민첩하게 하면 생각했던 것이 생동감 있게 표현되고, 높은 곳은 거칠게 하여 붓 다루는 것이 원만하게 이루어지면 꺾이거나 모가 난 부분이 모이지 않고, 굴곡을 많이 취하면 완만한 부분에 꺾임이 더하게 된다.[34]

고개지는 또 "가령 대나무·수목·흙의 먹과 색채를 가볍게 하면, 소나무·대나무의 잎은 짙게 해야 한다"[35]고 하였다. 이러한 내용을 통해 당시의 화가들도 용필(用筆)[13]의 경중(輕重)·전절(轉折)[14]과 채색 상의 농담(濃淡)에 대해 인식했음을 알 수 있다.

[11] 향배(向背)는 앞쪽으로 향한 것과 뒤쪽으로 향한 것으로, 즉 입체감의 표현을 의미한다. 고개지(顧愷之)의 「화운대산기(畵雲臺山記)」에서 "산에는 향배가 있다 (山有向背)"고 한 것처럼 이 향배는 고개지는 방향성을, 북송의 문동(文同)은 깊이감을 표현할 때 사용한 개념이다.

[12] 의태(意態)는 사물의 표정과 자태를 가리키는 말이다.

[13] 용필(用筆)은 붓놀림 또는 붓을 쓰는 방법이다. 필법(筆法) 또는 운필(運筆)이라고도 부른다.

[14] 전절(轉折)은 붓을 돌리고 꺾는 것으로, 필선의 방원(方圓)을 서사하는 용필법이다. 전(轉)과 절(折)은 서로 대칭을 이루는데, 필획의 방향을 바꾸는 곳에서 원필(圓筆)로 암암리 지나가는 것을 전

산수화는 진·송(晉宋, 265-479) 시기에 출현했고, 이후부터 수(隋, 581-619)대 초기까지는 정체기였다. 정체기라 하여 공백기였다는 뜻이 아니라, 당시에는 산수화가 사람들의 이목을 끌지 못했을 뿐 아니라 특출한 대가도 없었기 때문에 이렇다 할 발전이 없었다는 뜻이다.

여기서 육조시대의 기타 산수화가들을 간략히 소개해보기로 한다.

소역(蕭繹, 508-554). 자는 세성(世誠)이고, 소자(小字)는 칠부(七符)이며, 호는 스스로 금루자(金樓子)라 하였고, 남조(南朝) 난릉(蘭陵)[15] 사람이다. 소역은 양(梁) 무제(武帝, 502-549 재위) 예장왕(豫章王)의 일곱째 아들로서, 태어날 때부터 한쪽 눈이 실명되었으나 영민하고 재능이 출중하여 후에 무제를 계승하여 원제(元帝, 552-554)가 되었다.

소역은 천감(天監) 13년(514)에 상동왕(湘東王)에 봉해졌고, 회계태수(會稽太守)·시중(侍中)·강주자사(江州刺史) 등을 역임했다. 후경의 난(侯景之亂)[16] 때 은밀한 부름을 받아 대도독중외제군사(大都督中外諸軍事)가 되어 후경을 토벌했으며, 이 후부터 주로 제위 찬탈을 노리는 제왕들을 저지하는 일에 주력했다가 552년에 군대를 이끌고 나아가 후경을 패망시키고 호북(湖北) 강릉(江陵)에서 황제가 되었다. 서위(西魏, 535-556)의 군대가 양(梁, 502-557)을 침공할 때 소역은 강릉에 갇히는 신세가 되었다. 도성이 함락되자 고금의 서화와 서적 24만 권이 불태워졌고[36] 얼마 후에 소역은 서위의 대장(大將)에게 체포되어 처형되었다.

소역은 남조 양나라의 저명한 시인이자 화가였고, 문학·서예·회화에 모두 뛰어났다. 『역대명화기』 상에 소역의 그림 「유춘원도(游春苑圖)」·「겸학피택도(鶼鶴陂澤圖)」 등이 기록되었으나 모두 유실되어 지금은 볼 수 없다. 소역은 산수를 특별히 좋아했는데, 요최(姚最, 534-602)[17]는 이러한 소역에 대해 "마음으로 천지자연의 이치를 배웠다"[37]고 말했다. 산수·소나무·바위의 화법을 논한 「산수송석격(山水松石格)」이 소역의 저술로 전해지는데, 아쉽게도 현존하는 「산수송석격」은 그의 저술로 보기 어렵다.[18] 이 문장에도 "사람이 지나가면 개가 짖고 길짐승이 달리면 날짐승이 놀

(轉)이라 하고, 방필(方筆)로 돈좌(頓挫)를 사용하는 것을 절(折)이라 한다.

[15] 난릉(蘭陵)은 지금의 강소성 상주시(常州市) 서북부이다.

[16] [보충설명] 참조.

[17] 요최(姚最, 534-602)는 북주(北周) 시기의 학자·서화이론가이다. [인물전] 참조.

[18] 【저자주】 졸작 「山水松石格之硏究」(『朵云』 第8集)와 졸저 『六朝畵論硏究』(江蘇美術出版社, 1984)에서 이에 관한 자세한 내용을 볼 수 있다.

라는"[38] 육조산수화의 형식이 언급되어 있으며, 문장의 첫 구절인 "이 천지의 형성은 조화(造化)의 영기(靈氣)로 이루어진 것이다"[39]라는 말도 육조 사람들의 사상이다.

대규(戴逵, 약329-396). 자는 안도(安道)이고, 초군질(譙郡銍)[19] 사람이다. 후기에 도회(徒會) 섬현(剡縣)[20]에 머물면서 점차 은사가 되었다. 대규는 화가이자 조각가이고 글씨에 뛰어났으며, 특히 "고인(高人)과 산수를 지극히 묘하게 그렸다."[40]

대발(戴勃). 대규의 아들이다. 부친의 화풍을 계승했고, "산수화가 고개지보다 훌륭했다."[41]

육탐미(陸探微). 진말 송초(晉末宋初)에 출생하여 485년 이후에 사망했으며, 강소성 오군(吳郡)[1] 사람이다. 평론가 사혁(謝赫, 약500-약535 활동)[2]은 육탐미의 인물화를 가장 높은 품등으로 삼고 그를 첫 번째 서열에 등재했다. 『당조명화록(唐朝名畫錄)』에서는 "육탐미는 인물에 지극히 절묘했고 산수·초목에 이르러서는 대충 완성했을 따름이다"[42]라고 기록하고 있다.

사장(謝莊). 자는 희일(希逸)이고, 유송(劉宋, 420-479) 시기에 활동했다. 사장의 산수화는 이른바 "천하의 산천과 토지를 그린"[43] 지도와 비슷한 유형이었다.

사약(謝約). 제(齊, 479-502)나라 사람이다. 산수를 잘 그렸으며, 유작으로 「대산도(大山圖)」가 있다.

소분(蕭賁). 자는 문환(文奐)이고, 양(梁, 502-557)에서 출생하여 양의 하동태수(河東太守)를 역임했다. 『역대명화기』에서는 소분에 대해 "일찍이 부채에 산수를 그렸는데 지척 내에 만 리를 알 수 있었다"[44]고 하여 소분의 그림이 사생(寫生)[3] 계열이었음을

⑲ 초군질(譙郡銍)은 지금의 안휘성 숙현(宿縣)이다.
⑳ 섬현(剡縣)은 지금의 절강성 승현(嵊縣) 서쪽이다.
① 오군(吳郡)은 지금의 강소성 소주(蘇州)이다.
② 사혁(謝赫, 500년경-535년경 활동)은 남제(南齊) 양(梁)의 화가·회화이론가이다. 〔인물전〕 참조.
③ 사생(寫生)은 실물을 보고 그대로 그리는 것이다.

알려주고 있다. 요최의 『속화품(續畵品)』에서는 소분에 대해 "붓을 움직임에 있어 실제 모습에 의거했으며, … 타인을 위해 그림을 배웠던 것이 아니라 스스로 즐기고자 했을 따름이다"[45]라고 하였는데, 소분의 이러한 관념은 후대 문인화④의 지침 사상이 되었다. 문인화의 기초를 마련한 소식(蘇軾, 1037-1101)도 소분의 그림을 즐겨 감상했는데, 방준(方濬, 1815-1889)⑤의 『몽원서화록(夢園書畵錄)』에 소분에 대한 소식(蘇軾)의 평이 기록되어 있다.

> 소분은 양 무제(武帝, 502-549 재위) 때의 사람으로, 산수를 잘 그렸는데 유작이 몇 편 되지 않는다. 그의 필법은 성글고 빼어나며 품격(品格)이 높아 명성이 높다고 들었는데, 지금 그의 영정을 보니 아직 보지 못한 책을 읽은 듯하니, 천고의 매우 통쾌한 일이다.[46]

북조(北朝)의 산수화

동진(東晉, 317-420) 이후, 중국은 장강(長江)을 경계로 남조와 북조로 분리되었다. 각종 사료(史料)들을 살펴보면 남조의 화가로는 북주(北周, 557-581)의 마제가(馮提伽) 외에는 소개할 인물이 없는데, 장언원은 마제가의 그림에 대해 "산천과 풀과 수목이 흡사 변방 북쪽의 분위기이다"[47]라고 기록했다. 그러나 북조의 산수화는 돈황벽화 중의 많은 산수 그림이 지금까지 보존되어 있어 귀중한 참고자료가 되어주고 있다.

④ 문인화에 대해서는 〔보충설명〕 참조.
⑤ 방준(方濬, 1815-1889)은 청대(淸代)의 학자·장서가(藏書家)이다. 〔인물전〕 참조.

제4절 중국화의 특성 결정과 이성(理性)의 출발점 - 종병(宗炳)과 「화산수서(畵山水序)」

1. 종병(宗炳)의 생애와 사상

종병(宗炳, 375-443). 자는 소문(小文)이고, 남양(南陽) 열양(涅陽)⑥ 사람이다. 조부는 의도태수(宜都太守)를 지냈고, 부친 종요지(宗繇之)는 상향령(湘鄉令)을 역임했으며, 모친 사씨(師氏)는 학식이 두터워 자제들을 직접 가르쳤다. 이처럼 종병은 학문하기에 좋은 조건에서 성장했음에도 줄곧 관직을 원치 않았다. 예컨대 동진(東晋, 317-420) 말기에 유의(劉毅, ?-285)⑦ · 유도련(劉道怜, 368-422)⑧ 등의 부름이 있었으나 종병은 정중히 거절했고, 송(宋, 420-479)이 들어선 후에 고조(高祖, 420-422 재위)⑨가 그를 주부(注簿)로 삼으려고 했으나 역시 나아가지 않았다. 이후에도 수차례의 부름이 있었으나 종병은 모두 나아가지 않았다. 종병은 28세경에 천리를 멀다 않고 여산(廬山)⑩까지 가서 아미타불상⑪ 앞에서 자신이 사후에 미타정토(彌陀淨土)에 왕생할 뜻을 선언한 뒤에 여산에 기거한 "승려 혜원(慧遠, 335-417)⑫을 찾아가 문의(文義)를 깊이 궁구했다."⁴⁸ 그러나 그로부터 5개월 후에 형 종장(宗臧)이 여산까지 찾아가 종병을 강제로 하산시켰다. 종장은 남평태수(南平太守)가 되면서 종병에게 남평 부근의 강릉(江陵)에 집을 지어주었고, 종병은 그곳에서 한가로이 세월을 보냈다. 후에 두 형이 일찍 세상을 떠나게 되자 종병은 그들이 남겨놓은 많은 자녀들을 부양해야 했다. 이 때문에 생활이 빈궁해져 농사일로 생계를 이어나갔지만, 여전히 종병은 관직에 나아가지 않았다.

⑥ 열양(涅陽)은 지금의 하남성 진평현(鎭平縣) 남쪽 일대이다.

⑦ 유의(劉毅, ?-285)는 서진(西晉)의 정치가이다. 〔인물전〕 참조.

⑧ 유도련(劉道怜, 368-422)는 남조(南朝) 송(宋)의 정치가이다. 〔인물전〕 참조.

⑨ 고조(高祖, 420-422 재위)는 남북조 시기에 송(宋)을 건국한 유유(劉裕, 363-422)이다. 사서(史書)에는 무제(武帝)로 기록되어 있다.

⑩ 여산(廬山)은 강서성 북단에 있다.

⑪ 아미타불(阿彌陀佛)은 서방극락 세계를 주재하는 부처이다.

⑫ 혜원(慧遠, 335-417)은 동진(東晉) 시기의 승려이다. 〔인물전〕 참조.

종병은 "산수를 유람할 때마다 늘 돌아가는 것을 잊었고"[49], "산수를 좋아하여 멀리 유람하는 것을 즐겼다."[50] 그가 살았던 강릉 지역은 서쪽으로 무산(巫山)[13]·형산(荊山)[14]이 있고, 남쪽으로는 석문(石門)[15]·동정호(洞庭湖)[16]·황산(黃山)이 있으며, 동쪽으로는 여산(廬山)이 있다. 또 북쪽에는 그의 고향인 남양이 있고, 북으로 더 올라가면 숭산(嵩山)[17]과 화산(華山)[18]이 있다. 강릉은 장강(長江)에 인접하여 교통이 편리했기에 종병은 수많은 명산대천을 어렵지 않게 유람할 수 있었다. 부인 나씨(羅氏)가 세상을 떠나자 종병은 홀로 유람을 떠나 "서쪽으로 형산(荊山)과 무산에 오르고 남쪽으로는 형산(衡山)[19]에 올랐는데, 이 때문에 형산(荊山)에 집을 지었고 상평(尙平)[20]의 뜻을 간직하고자 했다."[51] 후에 종병은 몸이 늙게 되자 강릉의 집으로 돌아왔는데, 이 때 그는 탄식하며 말하기를 "늙음과 질병이 함께 이르니 명산을 두루 보기 어려울까 두렵구나! 오직 마음을 맑게 하여 도를 관조하면서 누운 채로 그 곳에서 노닐리라"[52]라고 하였다.

노년에 종병은 처소에 앉아 일찍이 유람했던 명산대천의 풍광을 화폭에 담았는데, 그것을 감상한 사람들이 크게 감탄하여 "가야금을 연주하여 모든 산에 울리고 싶구나!"[53]라고 말했다고 한다. 또한 종병은 산수화를 벽에 걸어놓거나 또는 직접 벽에 그린 뒤에 침상에 누워 그것을 감상하면서 "누워서 유람한다 (臥遊)"라는 저명한 말을 남겼다. 종병은 일생 중의 많은 시간을 유람하면서 보냈고, 몸이 늙게 되자 "나는 여산과 형산(衡山)에 마음이 끌리고 형산(荊山)과 무산에서 부지런히 수

⑬ 무산(巫山)은 사천성 무산현(巫山縣) 동남쪽에 있다. 장강(長江)이 그 가운데로 흘러 무협(巫峽)을 이루며, 12개의 봉우리가 있는데 선녀봉(仙女峰)이 가장 빼어나다.
⑭ 형산(荊山)은 지금의 호북성 장현(漳縣)에 있다.
⑮ 석문(石門)은 호남성 석문현(石門縣) 서쪽의 석산(石山)이다. 석산 가운데에 길이 있는데 양쪽 절벽이 문처럼 세워져 있다 하여 석문이라 칭해졌다. 『송서(宋書)』 「종병전(宗炳傳)」에 "병이 있어 강릉으로 돌아왔다 (有疾還江陵)'고 하였는데, 그가 초가집을 지었던 형산(衡山)에서 호북성 강릉(江陵)의 집으로 돌아가려면 반드시 거쳐야 하는 곳이 석문이다.
⑯ 동정호(洞庭湖)는 호남성 북부 양자강 남쪽에 있는 중국 제2의 담수호(潭水湖)이다.
⑰ 숭산(嵩山)은 하남성 등봉현(登封縣) 북쪽에 있으며, 오악(五岳) 중의 중악(中嶽)이다.
⑱ 화산(華山)은 섬서성 동부 진령(秦嶺)산맥 동단 위수(渭水) 연변에 있으며, 오악(五岳) 중의 서악(西嶽)이다.
⑲ 형산(衡山)은 호남성 형산현(衡山縣)의 서북쪽, 형양현(衡陽縣)의 북쪽에 있으며, 오악(五岳) 중의 남악(南嶽)이다.
⑳ 상평(尙平)은 후한(後漢)의 상장(尙長)을 가리킨다. 자는 자평(子平)이고, 하내군(河內郡) 조가현(朝歌縣: 지금의 하남성 기현淇縣 일대) 사람이다. 벼슬을 하지 않고 은거했으며, 성품이 온화했고 『노자(老子)』와 『역경(易經)』에 정통했다. 가난하여 먹을 것이 없자 호사자(好事者)들이 음식과 물건을 보내주었는데, 상장은 필요한 만큼만 취하고 나머지는 돌려주었다고 한다. 건무(建武, 25-55) 연간에 자식들을 출가시킨 뒤에 오악(五岳) 명산을 유람했으며, 언제 어디서 죽었는지는 알 길이 없다. 『후한서(後漢書)』 「일민(逸民)」에 전기(傳記)가 있다.

련에 전념하느라 늙음이 이르는 것조차 몰랐다"[54]라고 회고했다.

종병은 "가야금과 서화에 절묘했고 언리(言理)에 뛰어났다."[55] 항씨(桓氏)에 이르러 명맥이 끊어졌던 고대의 악곡 「금석농(金石弄)」도 종병에 의해 계승되어 후세에 전해질 수 있었다.① 종병은 만년에 강릉의 처소에서 가야금과 그림을 벗 삼아 세월을 보내다가 원가(元嘉) 20년(443)에 69세의 나이로 세상을 떠났다.②

종병이 만년에 그렸던 산수화는 모두 유실되었고, 그의 인물화인 「혜중산백도(嵇中散白圖)」·「공자제자상(孔子弟子像)」·「사자격상도(獅子擊象圖)」·「영천선현도(潁川先賢圖)」·「영가읍옥도(永嘉邑屋圖)」·「주례도(周禮圖)」·「혜특사상(惠特師像)」 등이 문헌 상에 기록되어 있다. 『수서(隋書)』 「경적지(經籍志)」에 의하면 당시에 종병의 문장 16권이 있었으나 모두 산실(散失)되었고, 「명불론(明佛論)」·「답하형양서(答何衡陽書)」·「우답하형양서(又答何衡陽書)」·「기뢰차종서(寄雷次宗書)」 등의 7편이 『전송문(全宋文)』에 수록되어 지금까지 전해지고 있는데, 그 중에 「사자격상도서(獅子擊象圖序)」와 「화산수서(畵山水序)」가 회화 관련 문장이다.

종병의 「화산수서」는 중국회화발전사에 실질적으로 가장 큰 영향을 미친 산수화론이다. (고개지의 「화운대산기」는 산수화 한 폭을 구상한 내용이므로 정식의 산수화론으로 볼 수는 없다). 종병은 「화산수서」에서 "성인(聖人)은 도(道)를 내포하여 외물에 응대하고"[56] "성인은 신묘함으로 도를 법으로 삼으며"[57] "산수는 형상으로써 도를 아름답게 한다"[58]고 강조했다. 이른바 도는 유·도·선·불가에서 모두 언급했고, 그것은 "잠시도 떠날 수 없는 것이었다."[59] 종병은 유·불·도가의 도를 모두 연구하여 각기 다른 정도로 영향을 받았으나, 그가 말한 도는 노자와 장자의 도였다.

종병은 비록 "불국토가 가장 위대하다"[60]고 말했지만, 실제로 그의 사상과 행동을 지배한 것은 노·장자의 도가사상이었다. 유가사상에 대해 그는 주로 나라를 다스리고 백성을 이롭게 하는 것으로 인식했고(종병은 여기에 관심을 두지 않았다), 가끔 유가에 대한 불만의 정서를 드러내기도 했다. 또 종병은 "(유가는 진시황 때) 분서갱유(焚書坑儒)로 모두 명맥이 끊어지고 사라져 버렸다"[61]고 말했고, 늘 불가와 도가의

① 종병(宗炳)은 『금석농(金石弄)』이라는 가야금곡을 잘 연주했다. 이 악곡은 일찍이 진(晉, 265-316)의 환씨(桓氏) 일족이 중히 여겨 계승되었으나, 이들이 모두 죽은 뒤에 실전(失傳)되었다. 오직 종병 한 사람이 이 곡을 잘 연주하여 유송(劉宋, 420-479)의 태조(太祖) 당국(當局)이 악사(樂師) 양관(楊觀)을 종병에게 파견하여 이 악곡을 배우게 했다. (『宋書』 「隱逸」 참고.)
② 【저자주】 이상은 『宋書』 「宗炳傳」 『弘明集』卷2 「明佛論」 『南史』 「宗炳傳」 『蓮社高賢傳』등 참고.

정신적 의의를 빌어 유학을 해석하고 수정했다. 그렇다고 하여 종병에게 유가사상의 영향이 없었던 것은 아니며, 다만 유학이 그의 의식 속에서 도학 성향으로 변모했을 따름이다.

종병이 벼슬에 뜻을 두지 않고 늙을 때까지 산수 유람을 즐겼던 이유는 그가 전형적인 은사이자 독실한 불교도였기 때문이다. 『전송문(全宋文)』에 종병의 「명불론(明佛論)」이 수록되어 있는데, 인과응보를 주요 내용으로 삼아 불교 교리를 천명한 문장이다. 그러나 실제로 그가 숭배한 불교는 영혼(종병은 이것을 신(神)이라고 표현했다) 불멸과 윤회보응 등 주로 사후세계를 중시하는 계열이었다. 예를 들면 종병은 다음과 같이 말했다.

> 정신은 소멸되지 않는 것이므로 소멸되길 바란다 해도 그렇게 될 수 없으니 거듭 죄를 헤아려 몸으로 받아야 할 것이다. … 오직 정성을 맡기고 부처를 믿어 마음을 기탁하고 계율을 실천하면 주어진 정신이 살아서는 신령함을 입을 것이요 죽으면 맑게 승천할 것이다. … 불국토가 위대한 것은 정신이 멸하지 않는 데에 있으니 … 억겁이 지나도 결국 보응하게 된다[62] - 「명불론」

> 사람은 정신적인 사물이다. … 예로부터 멸하지 않는 실제의 일은 부처의 말과 같은 것이니, 정신에 위배되고 마음이 훼손되면 저절로 지옥의 부역을 하게 되는 것이다. 어찌 지금 생의 고통이 지나간 생의 연고 때문임을 알지 못하는가?[63] - 「우답하형양서」

종병의 스승 혜원은 여산에서 백련사(白蓮社)를 조직했는데, 여산 아래에 기거했던 도연명(陶淵明, 365-427)은 혜원의 입사 요청을 거절했다. 『연사고현전(蓮社高賢傳)』에 의하면 "당시에 혜원이 여러 현인들과 백련사를 결성하고 서신으로 도연명을 불렀다. 도연명은 '술 마시는 것을 허락하면 가겠다'고 말하여 이를 허락했는데, 그곳에 도착한 그는 갑자기 눈살을 찌푸리고는 떠나버렸다"[64]고 한다. 도연명은 백련사를 싫어했을 뿐 아니라 많은 시를 통해 혜원의 '형신분수(形神分殊)'설과 '형진신불멸(形盡神不滅)'설③에 반대하는 뜻을 나타내었다. 이와 반대로 종병은 여산의 아미

③ 형신분수(形神分殊)는 형상(물질)과 정신(영혼)이 나뉘어져 있다는 뜻이고, 형진신불멸(形儘神不滅)은 형상(물질)이 다해도 정신(영혼)은 소멸되지 않는다는 뜻이다. 위진남북조(220-589) 때 형상(물질)

타불상 앞에서 자신이 사후에 미타정토에 왕생할 뜻을 선언했는데, 이는 윤회보응 사상의 영향 때문이었다.

　좋은 보응을 받기 위해 종병은 "마음을 재계하고 몸을 양생하는"[65] 일에 각별한 주의를 기울였다. 즉 그는 지극 정성으로 마음을 재계하고 몸을 양생하면 폭군인 주(紂)와 걸(桀)④도 성현이 될 수 있다고 믿었는데, 이를 보면 종병이 도가와 선가에 모두 뜻을 두었음을 알 수 있다. 종병은 「명불론」에서 다음과 같이 말했다.

　　이미 고대의 전적(典籍)들은 유실되었고, 세속의 유학자들이 펴낸 것에는 오로지 치적만을 싣고 있고 말은 세상을 대표해서 나온 것만이 실려 있다. 어떤 것은 역사책에서 흩어져 없어지고 어떤 것은 분서갱유에서 끊어지고 사라져 버렸다. 노자와 장자의 도와 적송자(赤松子)와 왕지교(王之喬)⑤ 등 여러 진인(眞人)들의 방술(方術)같은 것은 진실로 마음을 씻고 몸을 양생할 만하다.[66]

　　'마음을 재계하는 것'과 '마음을 맑게 하는 것'은 같은 의미로서, 이는 종병의 생활신조였다. 그가 '마음을 씻고'과 '마음을 맑게 하는' 것을 거듭 강조한 이유는 자신의 마음속에 있는 속세의 때와 잡념이 사라지길 원했기 때문으로, 이는 "재계하여 마음을 깨끗이 해야 한다"[67]는 장자(莊子)의 사상과도 일치한다. 종병이 농사일을 하면서 관직을 거절한 이유도 "소부(巢父)와 허유(許由)⑥를 본받아"[68] "마음을 맑게 하여 도를 관조하고"[69] '마음을 씻고 몸을 양생하는' 일에 전념하기 위해서였다.

　마음을 재계하려면 종병이 스스로 말했듯이 필히 노·장자의 도를 숭배하고 지

이 소멸하면 정신(영혼)도 소멸한다는 유교의 형멸신멸(形滅神滅)론에 대항하여 혜원(惠遠)이 주장한 이론으로, 이 논쟁을 '형신논쟁(形神論爭)'이라 한다. 혜원은 신(神)의 불멸성을 주장함에 있어 신(神)을 불(火)에 비유했는데, 즉 혜원은 『사문불경왕자론(沙門不敬王者論)』 「형진신불멸론오(形盡神不滅論五)」에서 "불이 딸나무에 옮겨지는 것은 신(神)이 형(形)에 옮겨지는 것과 같고, 불이 다른 딸나무에 옮겨지는 것은 '신'이 다른 '형'에 옮겨지는 것과 같다. 이전의 딸나무가 이후의 딸나무가 아니기 때문에 (形의) 다함을 지적하는 방법이 오묘함을 알겠고, 이전의 형(形)은 이후의 형(形)이 아니기 때문에 정(情)과 수(數)의 감응이 깊음을 알겠다 (火之傳於薪, 猶神之傳於形. 火之傳異薪, 猶薪之傳異形, 前薪非後薪, 則知指窮之術妙. 前形非後形, 則悟情數之感深.)"고 하였다.
④ 주(紂)는 은(殷)나라의 폭군이고 걸(桀)은 하(夏)나라의 폭군이다. 〔인물전〕 참조.
⑤ 적송자(赤松子)와 왕지교(王之喬)는 최초로 신선 이야기를 담은 전한말(前漢末) 유향(劉向)의 저술 『열선전(列仙傳)』에 나오는 신선 70여 명 중의 두 사람이다.
⑥ 소부(巢父)와 허유(許由)는 요제(堯帝) 때의 고사(高士)이다. 〔인물전〕 참조.

켜나가야 했다. 심지어 종병은 불교이론을 논할 때도 도가의 말을 인용했다.

성인(聖人)에게는 상심(常心)이 없으니 … 유현(幽玄)하고 또 유현하다.[70] - 「명불론」

학문은 품부 받은 것을 날마다 덜어내는 것이니, 덜어내고 또 덜어내면 반드시 무위(無爲)에까지 이를 것이다.[71] - 상동

신묘한 이치가 있으면 반드시 오묘하고 지극한 것이 있으니, 한 번이라도 영험함을 얻는다면 부처가 아니고 무엇이겠는가?[72] - 상동

이상은 모두 노자와 장자의 말이다. 종병은 비록 불교를 숭배했지만 인생철학 방면에서는 도가사상의 비중이 더 컸음을 알 수 있다. 이를테면 종병의 최종 목적 지이자 이상향인 불국토로 통하는 길은 도가의 길이었고, 도가의 마차를 타고 도가의 길을 통과해야만 불국토에 이를 수 있다고 믿었던 것이다. 결과적으로 도가사상이 종병의 사고와 행동을 지배했다는 말이 되는데, 종병의 이러한 면은 마침 당시 사회의 사상적 풍조와도 일치한다. 즉 노·장자가 종병의 마음속에 자리한 성현이었듯이 당시에는 "모두가 노자와 장자를 신성시 하여"[73] 노자와 장자의 말을 금과 옥을 대하듯이 신봉했다.

종병이 불교신도가 되어 자적했던 이유는 그가 형신분수(形神分殊)설을 지극히 신봉했기 때문이다. 종병의 스승 혜원의 저술 「형진신불멸론(形盡神不滅)」·「삼보론(三報論)」 등을 보면 대부분 '형신분수'설을 선전하는 내용인데, 심지어 혜원은 "형체가 손상되면 정신이 훼손되고 형체가 병들면 정신이 피곤해진다. … 병듦이 지극한데도 지극히 행해야 하는 덕행에 변화가 없다면 이는 불멸의 징험(徵驗)을 해치는 것이다"[74]라고 여겼다. 혜원은 또 '모든 산과 도랑'에도, '무리지어 날아다니는 벌레들'에게도 영혼이 있다고 믿었다.⑦

종병이 활동한 시대에는 거의 모든 선비들이 신선을 동경하여 심지어는 신선이 되기 위해 단약(丹藥)을 먹은 자들도 있었다. 종병도 이러한 풍조의 영향을 받아 신선을 흠모하고 동경했다. 그가 「화산수서」에서 "기(氣)를 순수하게 보전하여 몸을

⑦ 【저자주】宗炳, 「明佛論」 『弘明集』卷2, 참고.

유연하게 하지 못함이 부끄럽다"[75)고 말한 이유도 몸이 늙을 때까지 신선이 되지 못했음을 부끄럽게 여겨 한탄한 말이다. 이러한 종병의 사상은 그가 남긴 「화산수서」에 모두 반영되어 있다.

2. 「화산수서(畵山水序)」에 나타난 사상과 내용

종병의 「화산수서」는 중국산수화 뿐 아니라 중국회화사 전 과정에서 가장 중요한 문헌이다. 엄격히 말하면 이 문헌은 화론(畵論)이 아니라 현론(玄論)이며, 이 때문에 정신과 이성을 중시해온 중국화의 가치와 의의를 유발시킬 수 있었다. 역대의 중국화론 중에 순수하게 그림만 논한 화론이 단 한 편도 없었던 원인도 이 문장 때문이었고, 역대로 순수하게 역사 사실만 기록한 중국회화사가 없었던 원인도 이 문장 때문이었다. 종병의 「화산수서」는 그림을 논하는 형식을 통해 철리(도)를 표현한 문장이다. 이 때문에 종병 스스로도 「화산수서」에서 산수를 그리고 감상하는 행위가 모두 '도를 관조하고 (觀道)' '도를 체험하기 (體道)' 위한 것이라고 말했으며, 그가 마음을 기울여 이 문장을 쓴 이유도 여기에 있었다. 종병의 화론은 다음에 열거하는 여섯 방면에 특히 주목할 필요가 있다.

(1) 최초의 산수화론

종병과 동시대에 활동한 고개지의 「화운대산기」는 그림 한 폭을 구상한 내용이므로 정식의 산수화론으로 볼 수는 없으며, 종병의 「화산수서」가 현존하는 최초의 산수화론이다.

내용 중의 "늙음이 이르는 것조차 잊고 지냈다"[76)는 말에 의거하여 추산해보면, 이 화론이 대략 서기 440년 이전인 남조 유송(劉宋, 420-479) 초기에 써졌음을 알 수 있는데, 서양의 풍경화가 출현한 시기보다 10여 세기나 거슬러 올라간다. 또한 문장 전체가 산수화에 관한 내용이고 인물화가 언급되지 않은 것으로 보아 종병의 시대에 이미 인물화의 배경이었던 산수화가 완전히 분리 독립되었음을 알 수 있다.

(2) 산수화의 효능론

종병은 「화산수서」에서 "성인(聖人)은 도(道)를 내포하여 외물에 응대하며"[77] "산수화는 형상으로써 도를 아름답게 한다"[78]고 말하여 산수화를 성인의 도를 체현하는 수단으로 여겼는데, 이는 산수와 도를 일맥상통하는 것으로 여겼던 육조시대 현학자들의 사상과도 일치한다. 종병은 "비록 실재하는 산수를 다시 찾은들 그림보다 나을 것이 무엇이겠는가?"[79]라고 말하여 산수화를 그리거나 산수화를 감상하는 행위가 실재하는 산수를 유람하는 것보다 성인의 도를 더 깊이 음미할 수 있다고 여겼다. 즉 '마음을 맑게 하여 형상을 음미하고' '마음을 씻고 몸을 양생했던' 종병이 산수화를 내세운 이유는 그것을 소일거리로 삼기 위해서가 아니라 가장 적절한 형식을 빌어 산수를 '누워서 유람하면서(臥遊)' 성인의 도를 체현하고 배우기 위함이었던 것이다.

종병이 문장의 말미에서 "내가 다시 무엇을 할 수 있겠는가? 정신을 펼쳐낼 뿐이다. 정신을 펼쳐내는데 이보다 앞서는 것이 무엇이겠는가?"[80]라고 말했던 것은, 누워서 산수를 유람하면 도를 관조하고 깊이 이해하는 목적을 실현할 수 있고 '정신을 펼쳐낼' 수 있기 때문이었다. 이처럼 종병은 산수화와 성인의 도를 진지하게 연계시켰고 이로 인해 산수화의 사회적 지위가 크게 높아질 수 있었다.

(3) "산수의 정신을 그려내다 (寫山水之神)"

종병은 「화산수서」에서 "숭산과 화산의 수려함과 깊은 계곡의 신비로움"[81] 등에 대해 서술한 뒤에 이어서 "산수는 형질(形質)⑧을 갖추면서 정신성을 지향하는 것이다"[82]라고 단언했으며, 이에 관련하여 다음과 같은 설명을 덧붙였다.

　　사람이 응당 눈으로 보고 마음에 통하는 경지를 이(理)라고 하는데, 잘 그려진 산수화의 경우는 눈도 동시에 응하게 되고 마음도 동시에 감응하게 되어서 응하고 통함이 정신을 감동시키면 정신이 초탈하여 이(理)를 얻을 수 있다.[83]

⑧ 형질(形質)은 서화에서 신채(神采)와 상대되는 말로서 형태와 질감을 가리킨다.

즉 그림이 지극히 오묘하면 감상자가 보고 이해한 바가 그것을 그린 화가의 정신과 상통하게 되어 화가와 감상자의 정신이 함께 혼탁한 속세를 벗어나게 되며, 이것이 깊이 진행되면 상승(上乘)⑨의 경지에 오르게 되어 '이'를 얻게 되고 능히 '도를 관조하는' 작용을 발생시킨다는 뜻이다. 이 때문에 종병은 산수를 그릴 때는 반드시 "산수의 정신을 그려야 한다"84)고 강조했던 것이다.

일찍이 장언원(張彦遠, 약815-875)⑩은 "뜻이 붓보다 앞서 있으니 그림이 완성된 후에도 작자가 의도한 뜻은 남아 있다. 이는 신기(神氣)⑪를 온전히 표현해냈기 때문이다"85)라고 말했는데, 종병의 말과 일맥상통한다. 즉 '눈으로 보고 마음으로 통하는 경지가 이(理)이기' 때문에 '뜻이 붓보다 앞서는' 것이며, '눈으로 보고 마음으로 통하여 산수의 정신과 감응하게 되면 화가의 정신이 더 나아가 이(理)를 터득하게 된다'는 것이다. 또 그리되면 '그림이 다해도 뜻이 남아있게 되고' '신기(神氣)를 온전히 표현해낼' 수 있게 되는데, 이는 산수화가 "형상으로써 정신을 그려내는"86) 것이기 때문이라는 것이다. 종병은 「화산수서」에서 다음과 같이 말했다.

신(神)이란 본래 근거가 없는 것이니 유형의 사물에 깃들고, 또 비슷한 사물에도 감응하기 마련이다. 이(理)는 그림자 같은 자취 즉 산수화폭에도 담기게 되는 것이기 때문에 진실로 산수화를 오묘하게 그릴 수 있다면 그것으로 다한 것이다.87)

여기서 종병은 산수의 정신을 그려야 함을 강조했고, 또 정신을 그려내려면 형상을 오묘하게 그리는 행위에서 시작되어야 한다고 가르치고 있다.

종병이 말한 '산수의 정신'은 그가 발견한 산수의 미(美)였다. 산수의 아름다움은 사람의 성품을 도야해주고 심성을 함양해 준다. 그러나 종병은 그 속의 심오한 이치를 깨달을 방법이 없었기에 불·도를 융합한 의식으로 그것을 해석했는데, 결과적으로 그 해석이 후대 회화의 발전에 더욱 강렬한 작용을 일으키게 된다.

(4) "형상으로써 그 본연의 모습을 그려내고, 채색으로써 그 본연의 색

⑨ 상승(上乘)은 불교 용어로 대승(大乘)과 같은 뜻이다. 대승은 보살의 큰 근기(根器)가 불과(佛果)의 대열반을 얻는 법문을 말한다. 즉 최고의 경지를 일컫는다.
⑩ 장언원(張彦遠, 약815-875)은 당나라의 학자·서화이론가·화가이다. 〔인물전〕 참조.
⑪ 신기(神氣)는 만물 생성의 원기(元氣), 정신과 기력, 절묘한 풍취(風趣)이다.

채를 나타내다 (以形寫形, 以色貌色)."

산수화는 산수의 정신을 그려내는 것이 목적이지만, '정신은 본래 형태가 없는 것'이므로 정신을 그려내려면 형상으로 드러내는 일부터 시작해야 한다. 그래서 종병은 "형상으로써 그 본연의 모습을 그려내고, 채색으로써 그 본연의 색채를 나타내야 한다"[88]고 주장했다. 이 말은 산수 본연의 형상과 색채에 의거하여 화폭에 표현해야 한다는 뜻으로, 즉 사생(寫生)[12]을 강조한 말이다. 산수를 사생하려면 산림 속에 깊이 젖어들어야 한다. 예를 들면 종병이 체험한 "몸소 배회하고 눈으로 똑똑히 보는 일"[89]과 "여산과 형산(衡山)에 마음이 끌리고 형산(荊山)과 무산(巫山)에서 부지런히 수련에 전념하는"[90] 등의 일이다. 이 때문에 종병은 "늙음에 이르자"[91] "석문(石門)[13]에 은거한 자의 아류에 그치고 만 것을 마음 아프게 생각했고"[92] "(명산의) 형상을 그리고 채색하여 구름 위에 솟아오른 산봉우리들을 그림으로 표현했던"[93] 것이다.

(5) 원소근대(遠小近大)의 원리 발견

돈황벽화에 그려진 초기 산수화를 보면 당시의 화가들이 '원소근대'의 원리를 인식하지 못했음을 알 수 있다. 당시에 이 원리를 언급한다는 것은 결코 쉬운 일이 아니었다. 종병은 「화산수서」에서 다음과 같이 말했다.

> 저 곤륜산(崑崙山)[14]은 장대하고 눈동자는 작으므로, 눈을 한 치의 거리로 가까이 두면 그 곤륜산의 형체를 볼 수 없고, 멀리 몇 리 떨어져서 보면 그 작은 눈동자 안에 모두 담을 수 있다. 진실로 대상에서 멀리 떨어지면 그 보이는 대상은 점점 작아진다.[94]

[12] 사생(寫生)은 실물을 보고 그대로 그리는 것이다.
[13] 석문(石門)은 옛 지명이다. 지금의 호북성과 하북성 무녕현(撫寧縣) 사이에 있다.
[14] 곤륜산(崑崙山)은 전설상에 나오는 산이다. 먼 서쪽에 있어 황하의 발원점으로 믿어지는 성산(聖山)이며 '昆侖' 또는 '崑崙'이라 쓰기도 한다. 하늘에 닿을 만큼 높고 보옥(寶玉)이 나는 명산으로 전해졌으나, 전국(戰國)시대 이후 신선설(神仙說)이 유행함에 따라 신선경(境)으로서의 성격이 두드러지게 되어, 산중에 불사(不死)의 물이 흐르고 선녀인 서왕모(西王母)가 살고 있다는 신화가 생겨났다. 오늘날 중국의 곤륜산맥과는 아무런 관련이 없다.

여기서 종병은 비록 투시원리에 대해 구체적으로 언급하진 않았지만, '대상에서 멀리 떨어지면 그 보이는 대상은 점점 작아진다'는 이론을 제시하여 당시의 원근법을 총결하고 개선했다.

(6) 도가사상이 회화이론에 영향을 미치게 되다.

노자와 장자는 본래 예술에 관심이 없었으나, 후대에 부지불식간에 중국회화 특히 중국산수화에 지대한 영향을 미치게 되었다.

종병은 최초로 노·장자의 도를 산수화에 도입하여 '성인(聖人)은 도를 내포하여 외물에 응대하고' '성인은 신묘함으로 도를 법으로 삼았으며', '산수는 형상으로써 도를 아름답게 한다'고 말했는데, 종병이 말한 도는 모두 노·장자의 도이며, 종병이 말한 영(靈)과 이(理)도 도와 같은 맥락이다. 종병은 산수를 그리거나 감상하는 행위를 도를 체험하거나 음미하는 일로 간주하여 그림과 그림 그리는 기교를 모두 도를 체험하는 수단으로 보았다. 그리하여 후대에는 "그림이 아니라 참된 도이다"[95]라는 말까지 나오기도 했다. 노·장자의 도가사상이 중국의 회화정신과 예술풍격에 미친 영향은 특히 중요한데, 이 점은 뒤에 자세히 논하기로 한다.

3. 「화산수서(畵山水序)」의 영향

「화산수서」에서 도가사상을 회화이론에 도입하고부터 도가사상이 후대 회화의 발전에 심원한 영향을 미치게 되는데, 즉 후세에 회화를 논하는 자들은 거의 모두가 도가사상을 예술정신으로 삼았다.

유가와 도가는 역대 문인들의 사상에 가장 많은 영향을 미쳤다. 유가에서는 "나라를 위하고 백성을 위해야 (爲國爲民)" 했기에 필히 관직에 나아가야 했고 '나라를 다스리고 천하를 평정하는 (治國平天下)' 일을 주지로 삼았다. 이와는 반대로 도교에서는 관직을 거부하고 산림 속에 은둔하여 자아해탈을 추구했고, 스스로 깨우쳐 도의 경계로 나아갔다. 후세의 문인들은 유가사상이 주류를 이룰 때면 '문장은 도를 싣는 수단이며 (文以載道)' '세상의 쓰임에 도움이 되어야 한다 (有補於世)'고 주장

했고, 도가사상이 주류를 이룰 때면 '성정을 즐겁게 하고 (怡悅情性)' '자아를 도야하는 (自我陶冶)' 행위를 더 강조했다. 또 양자가 나란히 주류를 이룰 때면 이론적인 모순이 발생하여 상충하거나 혹은 함께 발전했다. 당(唐)대 이후, 산수화가 중국화단의 주류 지위에 올랐을 때 중요한 대가들은 대부분 은사이거나 은사사상을 지녔다. 이들은 오직 즐거움을 얻기 위해 그림을 그렸고, 이 때문에 도가사상이 고대의 회화에 더 광대한 영향을 미칠 수 있었다. 종병은 최초로 노·장자의 도가사상을 화론에 관철시킨 인물이었으며, 종병의 산수화론이 출현한 후부터 거의 모든 산수화가들이 도가사상의 영향에서 벗어나지 못했다.

일찍이 장언원은 "그림은 교화(敎化)를 이루어 인륜(人倫)을 돕는 것이다"[96]라고 허울 좋게 말했지만, 그의 저술을 모두 읽어보면 시종 고인 일사(高人逸士)[15]의 그림을 지극히 높이 평가하고 있음을 확인할 수 있다. 예컨대 장언원은 종병과 왕미에 대해 "높은 선비는 사물 밖의 정취에 배회하니 속된 그림으로는 그 뜻을 전할 수 없다"[97]고 말하여 지극한 존경심을 드러내었다. 장언원의 『역대명화기』는 도가사상을 정확히 꿰뚫어 본 회화이론서이다. 즉 내용 중에 노·장자의 말이 많이 인용되었을 뿐 아니라 자연을 숭상하는 도가사상의 영향을 깊이 받아 최초로 '자연'을 상품지상(上品之上)[98]의 회화품평 기준으로 삼았다.

노자와 장자는 색채에 대해서도 소박(素朴) 현화(玄化)를 주장하여 금·은 등을 상감하는 현란한 색채를 반대했다. 예컨대 노자는 "오색(五色)은 사람의 눈을 멀게 한다"[99]고 하였고 장자는 "오색은 눈을 어지럽히며"[100] "소박이라는 것은 다른 것과 뒤섞이지 않은 것을 말하는데"[101] "소박하면 천하에 어떤 것도 그와 더불어 아름다움을 다툴 수 없다"[102]고 하였다. 영향이 여기에까지 이르자 은일사상을 갖추었던 초기의 화가들도 현란한 색채를 버리고 소박한 수묵산수화를 그리기 시작했는데, 이 시기에 발흥한 수묵산수화는 이후 천여 년 동안 중국산수화의 전통이 되었다. 그들에게 있어 묵색(墨色)은 현색(玄色)을 의미했고, 현색에 대해 노자는 "유현(玄)하고 또 유현(玄)하니 모든 오묘함의 문이다"[103]라고 말한 바가 있다.

북송(北宋)의 화가 곽희(郭熙, 약1010-약1090)도 '마음을 맑게 하여 도를 음미한' 화가이다. 그는 자신의 저술 『임천고치집(林泉高致集)』에서 다음과 같이 말했다.

⑮ 고인 일사(高人逸士)는 높은 학문과 수양을 갖추고 있으면서 초야에 묻혀 은둔하는 사람이다.

군자가 산수를 사랑하는 것은 그 뜻이 어디에 있는가? 인간의 기본적인 소양을 키우는 구원(丘園)에서 본바탕을 기르기 위해서이다. … 기빈(箕頻)[16]과 근본 성품을 같이 하면서 하황공(夏黃公)·기리계(綺里季)[17]와 같은 빛나는 명성을 갖는다고 하겠는가?[104] - 「산수훈(山水訓)」

가벼운 마음으로 (산수화에) 임한다면 어찌 정신이 어지럽지 않을 수 있겠으며 맑은 바람을 더럽히지 않을 수 있겠는가?[105] - 상동

도가사상을 구현한 말이다. 곽희는 종병의 원영(遠暎)[18]론을 한층 더 높은 현(玄)의 안목으로 발전시켜 삼원(三遠)론을 제기했다.

원(遠)은 현(玄)으로 가기 위한 출발점이고, '원'의 귀착점은 무(無)이며, '무'는 도가의 중심사상이다. 즉 곽희의 '삼원'은 도가사상을 산수화 상에 구현하기 위한 것이었다. 아득한 원경의 산수를 조망해보면 형질(形質)과 색채가 혼연일체를 이루는데, 이는 "혼미하게 되어 … 사물이 없는 곳으로 돌아간다"[106]는 노자사상과 상통하는 경관이다.

중국화에서는 여백(餘白)을 특별히 중시하여(서예도 그러하다), 심지어 그림에서 가장 절묘한 부분은 모두 여백에 있다고 말한 이도 있었다. 여백은 '무'를 의미하며 '무'는 '유'로 말미암아 드러나는데, 이는 노자가 주장한 유무상생(有無相生)론과 일치한다. 또한 "유가 이롭게 쓰이는 까닭은 무를 활용하기 때문이다"[107]라는 노자의 말도 중국회화의 여백과 밀접한 관계가 있다.

역대로 중국의 화가들은 "순박(純朴)으로 다시 돌아감"[108]을 추구해왔다. 어떤 논자는 화가를 "흰머리의 동심"[19]이라 표현하여 그림에 치졸미(稚拙美)를 갖추어야 한다고 주장했는데, 이 또한 "본연의 모습으로 돌아가고"[109] "영아로 돌아가야 한

[16] 기빈(箕頻)은 요제(堯帝) 때의 고사(高士) 허유(許由)를 가리킨다. 요임금이 허유에게 천하를 맡기려고 하자 그는 중악(中嶽) 기산(箕山) 아래 영수(潁水) 남쪽으로 들어가 밭을 갈아 농사를 지으면서 숨어 살았다고 한다.

[17] 하황공(夏黃公)과 기리계(綺里季)는 한(漢) 고조(高祖) 때 세상의 어지러움을 피해 상산(商山, 지금의 섬서성 동쪽에 있는 산)에 은거한 네 명의 백발노인(동국공東國公·하황공夏黃公·용리선생用里先生·기리계綺里季) 중의 두 사람이다. 네 사람 모두 머리가 하얗게 세었기에 세인들이 이들을 '상산사호(商山四晧)'라 불렀다.

[18] 원영(遠暎)은 종병의 「화산수서」에 나오는 말로서 '먼 곳을 비춘다'는 뜻이며, 여기서는 '먼 곳을 그리다'라는 뜻으로 해석된다.

[19] 宋濂의 『元史』 「列傳第七十六·儒學一」 韓擇者(字는 從善)의 傳記에 나오는 말이다. "[人不知學,] 白首童心, [且童蒙所當知, 而皓首不知, 可乎?]"

다"[110]고 주장한 도가사상과 일맥상통하는 말이다. 또한 중국화의 산점투시(散點透視)[20]도 "절대의 자유로운 경지에서 노닌다"[①]고 말한 장자의 정신세계와 상통한다.

중국화에서는 필선을 사용함에 있어 '외유내강'을 중시하고 '칼을 뽑아들거나 활시위를 당기는' 식의 강한 기세를 반대했는데, 이는 노자가 말한 "부드러운 것이 억센 것을 이긴다"[111] "부드럽고 약한 것이 억세고 강한 것을 이긴다",[112] "유약함을 지키는 것을 일러 강하다고 한다"[113]는 사상을 구현한 것이다. 명말의 동기창이 남북종론(南北宗論)에서 남종(南宗)을 추숭하고 북종(北宗)을 배척한 이유도 마원(馬遠)과 하규(夏圭)를 비롯한 북종화가들이 구사한 강경하고 굳센 준법(皴法)[②]이 노장사상에 위배되는 형식이었기 때문이다.

종병은 최초로 노·장자의 도가정신을 회화이론에 관철시켰고, 후대 사람들은 그의 이론과 행적을 널리 선양하고 활용했다. 종병이 그림을 도와 연계시킨 후부터 후대 사람들은 아예 그림을 도라고 부르기 시작했다. 예컨대 당(唐)대의 부재(符載)[③]는 장조(張璪, 8세기 중반-8세기 후반 활동)의 그림을 평할 때 "그림이 아니라 참된 도이다"[114]라고 말했고, 『선화화보(宣和畵譜)』에서는 오도자(吳道子, ?-792)·고개지·장승요(張僧繇, 6세기 초반 활동)[④]에 대해 "모두 기교로써 도의 경계로 나아갔다"[115]고 하였으며, 또 이사훈(李思訓, 651-716)에 대해서는 "기예가 도의 경지로 나아갔다"[116]고 하였다. 『선화화보』「도석서론(道釋敍論)」에서는 "도에 뜻을 두었다. … 그림 또한 예술이니 오묘함에 나아가면 예술이 도가 되고 도가 예술이 됨을 알지 못하게 된다"[117]고 하였다. 또 송대의 한졸(韓拙, 약1095-1125 활동)[⑤]은 "무릇 그림은 필(筆)이다. 은연중에 서로 뜻이 통하여 조화를 이루니 도와 더불어 작용한다"[118]고 하였고, 동

[20] 산점투시(散點透視)는 공간이나 시간에 제한을 받지 않고 화면에 형상을 배치하는 동양화 특유의 화면 구성방식이다. 서양화의 공간표현 방법인 일점투시(一點透視)에 대비되는 투시법으로, 시점이 다원적으로 여러 군데에 있어 위에서 본 모습, 옆에서 본 모습, 중앙에서 본 모습 등이 한 화면에 나타나게 표현하는 방법이다. 두루마리 그림의 연속되는 경물 묘사, 기록화의 건물 묘사, 지도의 산, 건물 등의 묘사에서 볼 수 있는데, 황공망(黃公望)의 「부춘산거도(富春山居圖)」나 장택단(張澤端)의 「청명상하도(淸明上河圖)」 등이 그 대표적인 예이다.

① 『莊子』, 「逍遙游」, "逍遙游." ★역자) 장자는 소요유(逍遙游)에 대해 "무엇에도 구애되지 않는 모양으로 속세 밖을 유유히 돌아다니며 무위자연의 경지를 한가로이 노니는 것이다(『莊子』, 「大宗師」)"라고 설명했다.

② 준법(皴法)은 산이나 바위를 묘사할 때 윤곽선을 그린 다음에 입체감과 명암 또는 질감을 나타내기 위해 표면에 다양한 필선을 가하는 기법이다. 〔보충설명〕참조.

③ 부재(符載, 8세기 중반-9세기 초반)에 대해서는 〔인물전〕참조.

④ 장승요(張僧繇, 6세기 초반 활동). 남조(南朝) 양(梁)의 궁정화가이다. 〔인물전〕참조.

⑤ 한졸(韓拙, 약1095-1125 활동)은 북송(北宋)의 화원화가이다. 〔인물전〕참조.

유(董逌, 11세기 후반-12세기 초반)[6]는 이성(李成, 919-967)의 그림에 대한 평에서 "그 지극함이 도에 합치됨이 있다"[119]고 하였다. 청대의 추일계(鄒一桂, 1686-1772)[7]는 "감상자가 그 뜻을 알아서 잘 사용한다면 예술이 도에 나아갈 것이다"[120]라고 하였고, 달중광(笪重光, 1623-1692)[8]은 왕휘(王翬, 1632-1717)와 운격(惲格, 1633-1690)의 그림에 대해 "깊고 미묘한 이치가 도에 들어가는 것에 가깝다"[121]고 하였다. 이 외에도 중국의 예술정신을 깊이 배운 일본의 학자는 그림을 '화도(畵道)'라 칭하고 서예를 '서도(書道)'라 칭했다. 이러한 이유로 노장사상이 중국회화에 미친 영향을 연구하려면 필히 종병의 이 화론을 중시해야 하는 것이다.

종병이 명산대천을 유람한 사실이 후대에 알려지게 되면서 후대의 화가들이 "만 리의 길을 걷는"[122] 풍조가 형성되었으며, 그의 산수화 전신(傳神)론도 후세에 심원한 영향을 미쳤다.

'마음을 맑게 하여 도를 관조하고 (澄懷觀道)' '누워서 유람한다 (臥遊)'는 종병의 말은 역대 문인들의 마음속에 깊이 각인되어 일종의 규율이 되었다. 예컨대 소식(蘇軾, 1037-1101)과 황정견(黃庭堅, 1045-1105)[9]은 "마음을 맑게 하여 누워서 유람한 종병이다"[123]라고 말했고, 왕선(王詵, 1048-1104 이후)은 "종병처럼 마음을 맑게 하여 누워서 유람하고 싶을 따름이다"[124]라고 말했다. 또 금대(金代)의 시인·화가들의 필적에도 "때때로 향금재(向鈐齋)에 누워서 유람했다"[125]는 류의 문구가 많이 보인다. 명대의 문인화가들도 종병의 이론에 특별한 관심을 보였다. 예컨대 명대의 동기창은 왕몽(王蒙, 1308-1385)의 그림에 대한 찬시에서 "마음을 맑게 하여 도를 관조한 종병은 … 오백 년 이래로 이러한 사람은 없었다"[126]고 하였고, 명대의 화가 심주(沈周, 1427-1509)도 화첩 한 권을 엮어 제목을 『와유책(臥遊冊)』이라 지었다.

종병의 「화산수서」는 정신과 이성을 중시한 중국의 회화예술에 최초로 방향을 제시했고 중국산수화의 이론적 토대가 되었다. 종병의 이론은 수·당·오대를 거쳐 송·원대까지 나선형으로 줄곧 상승했다가 명말 청초(明末淸初)에 다시 출발점으로 돌아가 크게 상승하게 되는데, 즉 이성을 중시한 중국회화의 정신이 명·청대에 이르러 종병의 이성으로 되돌아간 것이다. 동기창이 『용대집(容臺集)』에서 논한 회화이

⑥ 동유(董逌, 11세기 후반-12세기 초반)는 북송의 학자·서화이론가이다. [인물전] 참조.
⑦ 추일계(鄒一桂, 1686-1772)는 청대(淸代)의 화가이다. [인물전] 참조.
⑧ 달중광(笪重光, 1623-1692)은 청대의 화가·서화이론가이다. [인물전] 참조.
⑨ 황정견(黃庭堅, 1045-1105)은 북송의 시인·화가·서예가이다. [인물전] 참조.

론도 종병 이론의 기초 위에서 세워졌다.

신안화파(新安畵派)[10]의 주요 구성원이었던 명말의 유민(遺民)[11]화가들은 종병의 이론을 십분 발휘했다. 신안화파의 정정규(程正揆, 1604-1676)[12]는 평생을 「와유도(臥遊圖)」만 그려 대략 5백여 폭의 「와유도」를 남겼으며, 청대의 대본효(戴本孝, 1621-약1693)[13]는 자신의 만년 작품 상에 다음과 같은 제발문(題跋文)[14]을 남겼다.

> 종병은 그림에 대해 논하기를 "산천은 형상으로 도를 아름답게 하는 것이다"라고 하였다. 이로써 그림의 이치가 정미한 것을 알아 절로 참된 감상을 할 수 있게 되었으니 다른 감상물에 비할 바가 아니다. 선인(仙人)과 범인(凡人)의 차이는 경치와 접했을 때 마음에서 드러나는 것이니 어질고 지혜로운 자가 즐기는 바는 움직임과 고요함을 떠나지 않는다. 마음을 맑게 하지 않는다면 어찌 이것을 말할 수 있겠는가.[127] - 「자제와유도(自題臥遊圖)」

대본효는 자신의 그림 「임천고치도(林泉高致圖)」 상의 제발문에 '마음을 맑게 하여 도를 관조한다'는 말을 인용했고, 후에도 이 말을 포함하여 '형상으로써 도를 아름답게 한다', '마음을 맑게 한다', '도를 관조한다' 등의 구절을 자주 인용했다. 또 그는 자신의 그림 「황산도책(黃山圖冊)」 상에 "형상을 통하여 도를 아름답게 하려 하니 … 마음을 맑게 하는데 어찌 끝이 있겠는가?"[15]라는 글을 남겼으며, 「상외의중도(象外意中圖)」에는 "천지(天地)의 운수(運數)는 사람의 마음·정신·지혜와 더불어 서로 차츰 젖어들어 끝이 없는 곳에서 통하고 변화하니 군자는 여기에서 도를 본다"[128]라고 말하는 등 「화산수서」의 정신적 의미를 훌륭히 활용했다.

허초(許楚, 1605-1676)[16]는 세상을 떠난 점강(漸江, 1610-1664)[17]을 위해 써준 「십공문(十供

⑩ 신안화파(新安畵派)에 대해서는 제9장 제3절 참조.
⑪ 유민(遺民)은 멸망하여 없어진 나라의 백성이다.
⑫ 정정규(程正揆1604-1676)에 대해서는 제9장 제5절 참조.
⑬ 대본효(戴本孝1621-약1693)에 대해서는 제9장 제5절을 참조.
⑭ 제발(題跋)은 서적이나 비첩(碑帖)·서화 등에 쓰는 제사(題辭)와 발문(跋文)을 가리킨다. 엄격히 말하면 앞에 쓰는 것을 제(題)라 하고 그 뒤에 쓰는 것을 발(跋) 또는 발문(跋文)이라 하여 구별되지만 흔히 제발(題跋)이라 통칭되는 경우가 많다. 그림에 쓴 글임을 나타내기 위해 제화(題畵)라는 말을 쓰기도 하고 작가가 직접 쓴 글임을 나타내기 위해 자제(自題)라는 말을 쓰기도 한다. [보충설명] 참조.
⑮ 【저자주】戴本孝, 「自題黃山圖冊」, 『戴本孝傅山書畵合冊』(天津藝術博物館 소장), "장차 형상으로써 도를 아름답게 하고자 하니, 가을은 석양이 아름답다. 육법(六法)은 덕(德)이 많지 않으니 마음을 맑게 하는 것에 어찌 끝이 있겠는가? (慾將形媚道, 秋是夕陽佳. 六法無多德, 澄懷豈有涯.)"
⑯ 허초(許楚, 1605—1676)는 명말 청초(明末淸初)의 시인·학자이다. [인물전] 참조.

文」상에 '징회(澄懷)'·'인형미도(因形媚道)' 등의 구절을 인용하여 종병의 회화이념을 반영했다.[18] 또 점강은 시문이나 화발(畫跋)에서 종병에 대해 더 많이 언급했으며, 그가 오명사(五明寺)에 머물 때 자신의 화실 명칭을 '징회관(澄懷觀)'이라 짓기도 했다.

고숙화파(姑熟畫派)[19]의 영수 소운종(蕭雲從, 1596-1673)[20]이 1663년에 쓴 제발문에도 '마음을 맑게 한다'는 말이 인용되었고, 성대사(盛大士, 1771-1836)[①]는 『계산와유록(溪山臥遊錄)』「서(序)」에서 "마음을 맑게 하여 도를 관조한 종병을 흠모하여 계산와유록을 저술했다"[129]고 하였다.

이 외에도 부산(傅山, 1607-1684)[②]의 『상홍감집(霜紅龕集)』상에 논급된 회화사상도 종병의 이론과 상통하며, 일본 도전수이랑(島田修二郎)[③]의 「팔대산인필안만첩(八大山人筆安晚帖)」을 보면 팔대산인(八大山人, 1626-1705)과 종병의 예술사상이 일맥상통함을 알 수 있다.[130] 명말 청초(明末清初)의 석도(石濤, 1640-약1718)[④]는 종병의 이론을 새로운 차원으로 발전시켰는데, 즉 석도의 『고과화상화어록(苦瓜和尚畫語錄)』[⑤]과 여러 제발문에 제기된 "산천과 나의 신묘한 기운이 만나서 변화한다"[131]는 말은 종병 이론의 재판이라 할 수 있다.

명말 청초에도 종병의 시대처럼 정국이 극도로 혼란하여 수많은 문인들 특히 유민(遺民)문인들은 대부분 벼슬길에 나아가지 않고 서화에 자신의 정서를 기탁했다. 이들의 사상에도 유·불·도가 혼재했고(특히 점강(漸江)이 그러했다) 종병과 정서

⑰ 점강(漸江, 1610-1664)에 대해서는 제9장 제2절 참조.
⑱ 戴本孝, 「自題黃山圖冊」, 『戴本孝傅山書畫合冊』(天津藝術博物館), "장차 형상으로써 도를 아름답게 하고자 하니, 가을은 석양이 아름답다. 육법(六法)은 덕(德)이 많지 않으니 마음을 맑게 하는 것에 어찌 끝이 있겠는가? (慾將形媚道, 秋是夕陽佳. 六法無多德, 澄懷豈有涯.)"
⑲ 고숙화파(姑熟畫派)에 대해서는 제9장 제4절 참조.
⑳ 소운종(蕭雲從, 1596-1673)은 청대의 화가이다. 제9장 제4절 참조.
① 성대사(盛大士, 1771-1836)는 청대의 시인·화가이다. [인물전] 참조.
② 부산(傅山, 1607-1684)은 청대의 화가이다. 제9장 제6절 참조.
③ 도전수이랑(島田修二郎)은 미국 프린스턴대학교의 명예교수이다. 대표적인 저서로 『중국회화사연구(中國繪畫国史研究)』(日本/中央公論美術出版社 1993.) 등이 있고, 대표적인 논문으로 「일품화풍(逸品畫風)」이 있다.
④ 석도(石濤, 1640-약1718)는 청대의 화가이다. 제9장 제9절 참조.
⑤ 고과화상화어록(苦瓜和尚畫語錄)』(1권)은 명말 청초(明末清初)의 석도(石濤, 1642-1707)가 저작한 회화논저(繪畫論著)로 일명 『화어록(畫語錄)』·『석도화어록(石濤畫語錄)』으로도 칭해진다. 판본으로는 도광(道光) 연간에 판각한 『소대총서(昭代叢書)』본(本)과, 1928년 간행된 『논화집요(論畫輯要)』본(本)이 있다. 이외에 『지부족재총서(知不足齋叢書)』본, 『취랑간관총서(翠琅玕館叢書)』본, 『사동고재논화집(四銅鼓齋論畫集)』본, 『청수합독화십팔종(清瘦閣讀畫十八種)』본, 『화론총간(畫論叢刊)』본에 『고과화상화어록(苦瓜和尚畫語錄)』이라는 이름으로 수록되어 있다.

적으로 상통했기에 종병의 회화사상이 절실히 요구되었다.

「화산수서(畵山水序)」 원문번역.

　　성인(聖人)은 도(道)를 내포하여 외물에 응하고 현자(賢者)는 마음을 맑게 하여 만
상을 음미한다. 산수의 경우는 형질(形質)을 갖추고 있으면서 영험한 세계로 나아
간다. 이러한 까닭에 옛날의 성인들인 현원(軒轅)황제와 요(堯)임금[6]·공자와 광성자
(廣成子)[7]·대외(大隗)[8]와 허유(許由)[9]·백이(伯夷)와 숙제(叔齊)[10] 등은 필연적으로 공동
산(崆峒山)과 구자산(具茨山)[11]·막고야산(藐姑射山)[12]이나 기산(箕山)[13]·수양산(首陽山)[14]·대
몽(大蒙)[15] 등에서 노닐었다. 그리고 또한 산수를 일러 어진 이와 지혜로운 이가 즐
기는 것이라고 했던 것이다. 무릇 성인은 신묘함으로 도를 법으로 삼고, 현자는
그것을 세상에 통하도록 행한다. 산수는 형상으로 도를 아름답게 만들고 어진 이
가 이를 즐기니, 또한 이상적인 경지에 가깝지 않은가?

　　나는 여산(廬山)과 형산(衡山)에 마음 끌리고, 형산(荊山)과 무산(巫山)에서 부지런히
수련에 전념하느라 늙음이 이르는 것조차 잊고 지냈다. 그러나 정기를 순수하게
보전하여 몸을 유연하게 하는 신선의 도를 얻지 못했음을 부끄러워하고, 석문(石
門)의 은자(隱者)의 아류에 그치고 만 것을 마음 아프게 생각한다. 이에 유력했던
명산들의 형상을 그리고 채색하며 구름 위에 솟은 산봉우리들을 그림으로 그리는
것이다.

　　중고(中古)시대 이전에 단절된 진리라 하더라도 천 년이 지난 지금에도 그 뜻을

⑥ 헌원(軒轅)황제와 요(堯)임금은 상고시대의 성인(聖人)으로 각기 삼황오제(三皇五帝) 중의 한 사람
이다. 『사기(史記)』 「삼황오제기(三皇五帝記)」에 이들에 관한 기록이 있다.
⑦ 광성자(廣成子)는 상고시대의 신선이다. 공동산(崆峒山)의 석실(石室) 속에 은거했다.
⑧ 대외(大隗)는 상고시대의 신선으로, 성(姓)은 원(苑)이다.
⑨ 허유(許由)는 상고시대 요제(堯帝) 때의 고사(高士)이다. 〔인물전〕 참조.
⑩ 백이(伯夷)·숙제(叔齊)에 대해서는 〔인물전〕 참조.
⑪ 구자산(具茨山)은 대귀산(大騩山)이라고도 하며, 지금의 하남성 우현(禹縣) 북쪽에 있다.
⑫ 막고야산(藐姑射山)은 고사산(姑射山)이라고도 하며, 지금의 산서성 임분(臨汾)·양릉(襄陵)·분성(汾
城) 3개 현(縣)의 경계지역에 있다.
⑬ 기산(箕山)은 지금의 하남성 등봉현(登封縣) 동남쪽에 있다. 허유(許由)가 은거한 곳이었기에 허유
산(許由山)이라고도 불린다. 『장자(莊子)』에 이에 관한 기록이 있다.
⑭ 수양산(首陽山)은 수산(首山)이라고도 하며, 산서성 영제현(永濟縣) 남쪽이라고 전해진다. 수양산은
백이(伯夷)와 숙제(叔齊)가 은거한 곳이다.
⑮ 대몽(大蒙)은 중국의 서쪽 경계 지역이다. 『이아(爾雅)』 「석지(釋地)」에 "서쪽으로 해가 들어가
는 곳에 이르면 대몽이다 (西至日所入爲大蒙)"라고 하였다.

추측하여 알 수 있고, 언상(言象)을 초월한 미묘한 말의 의미도 문헌 속에서 찾아낼 수가 있다. 하물며 몸소 배회한 곳, 눈으로 똑똑히 본 산수의 모습을 도형으로 그리고 채색으로 그 색채를 나타낸 산수화에 있어서야 더 말할 나위가 있겠는가?

저 곤륜산(崑崙山)은 장대하고 눈동자는 작으므로 눈을 한 치의 거리로 가깝게 두면 그 곤륜산의 형체를 볼 수 없고, 멀리 몇 리 떨어져 보면 작은 눈동자 안에 모두 담을 수 있다. 진실로 대상에서 멀리 떨어지면 그 보이는 대상은 점점 작아진다. 이제 흰 화폭을 펼쳐 먼 곳을 그리면 곤륜산의 모습을 사방 한 치의 화폭 안에 담을 수 있다. 세 치의 세로획은 1천 길의 높이에 해당되고, 먹을 가로로 몇 자 그으면 1백 리나 되는 거리를 그려낼 수 있다. 그래서 그림을 보는 이는 단지 그림이 기교적이지 못함을 탓할 뿐 크기가 작아 사실적으로 그리지 못했음을 탓하지 않는다. 이는 자연의 형세인 까닭이다. 그래서 숭산(嵩山)이나 화산(華山)의 수려함이나 깊은 계곡의 신령함 역시 모두 한 폭의 그림으로 담을 수 있는 것이다.

무릇 눈으로 보고 마음으로 통하는 것을 이(理)라고 하는데, 사실적으로 교묘하게 그려진 산수화의 경우라면 곧 눈으로 보아도 감응하게 되고 마음도 회통할 수 있는 것이다. 눈으로 보고 마음으로 통하여 산수가 가지고 있는 신과 감응하니 작가의 정신이 더욱 나아가 이(理)를 터득하게 된다. 그래서 비록 진짜 산수를 다시 찾는다 해도 그림보다 나을 것이 무엇이겠는가? 또 신(神)이란 본래 실마리 없는 것이면서도 유형의 사물에 깃들고 또 비슷한 사물에도 감응하기 마련이니, 이(理)는 그림자 같은 자취, 즉 산수화폭에도 담기게 되는 것이다. 그렇기 때문에 진실로 산수화를 묘하게 그릴 수 있다면 그것으로 다한 것이다.

죽림명사들이 한창 활동하던 시절에 죽림에서 청담(淸談)을 즐기던 인물들이 풍모는 비록 고아했지만, 유가의 예교는 아직도 준엄했다. 원강(元康, BC65-BC62) 연간에 이르러 마침내 방탕한 행동으로 예의를 무시하기에 이르렀다. 악광(樂廣, ?-304)은 이를 비난하여 말하기를 "훌륭한 가르침 속에는 당연히 마음을 기쁘게 할 만한 바가 있는데도, 어찌하여 이와 같은 지경에 이르렀는가?"라고 하였다. 악광의 말은 의미가 있다. 그들은 현학의 마음가짐이 아니라 한갓 제멋대로 방자하게 행동하는 것만을 따랐다고 할 수 있다.

이에 한가롭게 기거하면서 기를 다스리고 잔을 기울이며 거문고를 울리고 산수화폭을 펼쳐 그윽하게 마주하면 앉은 상태에서도 천지사방을 궁구할 수 있고, 재앙으로 가득 찬 속세를 떠나지 않고서도 홀로 무위자연의 들판에 있음을 느낄 수 있는 것이다. 산봉우리는 높이 솟아있고, 구름 걸린 산림은 아득하게 뻗어 있다.

성현이 체득한 자연의 도가 먼 후세인 지금에 와서 비치니 온갖 풍취를 띤 만물이 정신의 교묘한 생각 속에서 융합된다. 내가 다시 무엇을 작위(作爲)하리오 정신을 펼칠 따름인저, 정신이 자유롭게 펼쳐지니 그 어느 것이 더 중요할 수 있겠는가!132)

제5절 종병과의 대립과 합일 - 왕미(王微)와 「서화(敍畵)」

1. 왕미(王微)의 생애와 사상

왕미(王微, 415-453).[16] 자는 경현(景玄)이고, 낭아(琅邪) 임기(臨沂)[17] 사람이다. 십여 년 동안 대부분의 시간을 집에서 독서와 그림을 즐기고 골동품을 완상하면서 보냈고, 39세의 젊은 나이에 사망했다. 왕미는 병을 자주 앓아 약초를 캐기 위해 자주 산에 오르긴 했으나, 종병처럼 각지의 명산대천을 두루 유람하진 못했다. 왕미 역시 부친 왕자유(王子孺)가 광록대부(光祿大夫)를 지낸 관료가문 출신임에도 종병과 마찬가지로 벼슬을 좋아하지 않았다.

『송서(宋書)』「왕미전(王微傳)」에 의하면 "왕미는 어려서부터 배우길 좋아하여 두루 열람하지 않은 책이 없었고, 문장을 잘 지었으며, 서화에 능하고 음악·의술·음양술에도 밝았다. … 16세에 주(州)의 과거에서 수재로 뽑혀 형왕의계우군참군(衡王義季右軍參軍)이 되었으나 나아가지 않았으며"[133] 후에 사도제주(司徒祭酒)·주부(主簿)·태자중서사인(太子中書舍人)[18]을 짧은 기간 역임했는데, 모두 높은 벼슬은 아니었다. 부친이 사망한 후에 왕미는 스스로 관직에서 물러났고, 후에 수차례의 부름이 있었지만 모두 병을 핑계로 나아가지 않고 줄곧 처소에서 세월을 보냈는데, 이를 보면 왕미도 은사사상을 갖추었음을 알 수 있다. 당시에 이부상서(史部尙書)를 지낸 왕미의 벗 강담(江湛, 408-453)[19]이 그를 사부랑(史部郞)에 추천했으나, 왕미는 오히려 그를 크게 꾸

[16] 【저자주】 왕미의 졸년(卒年)은 『송서(宋書)』「왕미전(王微傳)」에 "원가(元嘉) 20년에 사망했고 이 해에 29세였다 (元嘉二十年卒, 時年二十九.)"고 되어 있어 과거에는 29세로 여겼으며, 근래에 출판된 『중국미술가인명사전(中國美術家人名辭典)』에도 이와 동일하게 기록되어 있다. 그러나 이 기록은 고증을 거치지 않은 잘못된 설이다. 손반(孫彰)의 『송서고론(宋書考論)』에서는 왕미의 졸년(卒年)을 39세라 기록했는데, 이 설은 믿을만하다. 신판(新版) 『이십사사(二十四史)·송서(宋書)·왕미전(王微傳)』에서도 손반의 설을 따르고 있다.

[17] 임기(臨沂)는 지금의 산동성 임기현(臨沂縣)이다.

[18] 【저자주】 중서사인(中書舍人)은 송(宋) 효제(孝帝)·무제(武帝) 때 중요한 직책으로 바뀌기 시작했고, 제(齊)나라 때는 더욱 중요한 직책이 되었다. 왕미의 시대에는 중서사인이 중서성(中書省)에 속한 하부기관으로 그리 중요한 직책이 아니었다.

짖고 비웃었다고 한다. 『송서』「본전」에서는 왕미에 대해 다음과 같이 기록하고
있다.

　　남에게 나아가는 것을 좋아하지 않았고 부귀영화를 잊고 권세를 피할 줄 알았
　　으며 … 천성적으로 그림을 알아 한 번만 보아도 그 본질을 꿰뚫어 알 수 있는
　　안목이 있었다. 구불구불 얽히면서 펼쳐진 산수는 마음과 눈을 기탁할 만했기에
　　산수를 사랑하는 마음도 겸하게 되었다. 한 번 가보고 그림으로 그려내면 모두
　　그 방불함을 얻었다.[134]

　　왕미는 '남에게 나아가는 것은 좋아하지 않았지만' 벗들과의 서신 왕래는 좋아
했고, 서신의 내용 중에는 그림을 논한 부분도 적지 않았다. 왕미가 현담(玄談)을 좋
아한 이부상서 하언(何偃, 413-458)[20]에게 보내준 서신이 있는데, 전술한 왕미의 생애
관련 기록도 이 서신 내용의 일부이다. 왕미의 「서화」도 그의 절친한 벗이자 저
명한 문인이었던 안연지(顔延之, 384-456)[①]에게 보냈던 회신이다.

　　왕미는 가야금·시·그림·작문에 정신을 기탁하여 짧고 풍부한 일생을 보냈다.

　　왕미는 의술에도 능하여 동생 왕승겸(王僧謙, 415 이후-443)이 갑자기 병이 들자 궁여
지책으로 왕미가 직접 치료했는데, 약물 복용이 정도를 잃어 동생이 죽고 말았다.
이 일로 인해 왕미는 극도의 충격과 비통한 심경을 가누지 못하여 동생이 죽고 40
일이 지나 세상을 떠나고 말았는데, 이 해에 왕미의 나이는 30여세였다.

　　사혁의 『고화품록(古畵品錄)』에서는 왕미의 인물화에 대해 순욱(荀勖, ?-289)[②]과 위협
(衛協, 3세기 후반-4세기 초반)[③]을 계승하여 "그 섬세함을 얻었다"[135]고 하였고, 장언원
의 『역대명화기』에서는 "왕미는 그 뜻을 얻었다"[136]고 하였는데 후자가 적합한
평이다.

　　당시의 문헌에 왕미의 산수화에 관한 기록은 보이지 않는다. 왕미의 시는 당시
에 반고(班固, 32-92)[④]·조조(曹操, 155-220)·조비(曹丕, 187-226)[⑤]의 시보다 높이 평가되었고[⑥]

⑲ 강담(江湛, 408-453)은 진송(晉宋) 시기의 학자이다. 〔인물전〕 참조.
⑳ 하언(何偃, 413-458)는 진송(晉宋) 시기의 학자이다. 〔인물전〕 참조.
① 안연지(顔延之, 384-456)는 육조(六朝)시대 송(宋)나라의 문학가이다. 〔인물전〕 참조.
② 순욱(荀勖, ?-289)은 위말 진초(魏末晉初)의 화가·서예가이다. 〔인물전〕 참조.
③ 위협(衛協, 3세기 후반-4세기 초반)은 진대(晉代)의 화가이다. 〔인물전〕 참조.
④ 반고(班固, 32-92)는 후한(後漢) 초기의 사학가이다. 〔인물전〕 참조.
⑤ 조비(曹丕, 187-226)는 삼국시대 위(魏)나라의 제1대 황제이다. 〔인물전〕 참조.

당시와 약간 후대의 문단에 많은 영향을 주었다. 종영(鍾嶸, 468?-518)[7]은 왕미의 시에 대해 "오언(五言)의 경책(警策)[8]이다. … 그 근원은 장화(張華, 232-300)[9]에서 나왔고 … 특히 풍류와 고운 정취를 얻었다"[137]고 하였고, 후세의 왕부지(王夫之, 1619-1692)[10]는 왕미의 시에 대해 "지극히 완연한 데에 기탁하여 맑은 아침의 풍도가 있다"[138]고 하였다. 왕미의 시문집은 그의 전기와 함께 『수서(隨書)』 「경적지(經籍志)」에 기록되어 있으나 원본은 모두 유실되어 지금은 볼 수 없다. 왕미의 시는 『전한위삼국육조시(全漢魏三國六朝詩)』에 수록되어 지금까지 전해지고 있다. 또 왕미의 문장은 『전상고삼대진한삼국육조문(全上古三代秦漢三國六朝文)』과 『전송문(全宋文)』에 수록되어 전해지고 있다.⑪

과거의 논자들은 왕미와 종병이 사상뿐 아니라 화론 방면에서도 견해가 서로 일치했다고 여겼다. 예컨대 유검화(兪劍華, 1895-1979)[12]는 『중국화론선편(中國畵論選編)』에서 "「서화」와 「화산수서」는 중심사상이 거의 일치하는데, 이는 두 사람의 시대와 계층·성정·사상이 모두 상통함을 입증해주는 것이며 … 두 사람의 성품과 기질이 서로 많이 닮았다"고 하였는데, 실제로는 이와 정반대였다. 종병은 '형신분수(形神分殊)'[13]설을 결연히 믿고 선양하여 부인이 죽었을 때도 처음에는 슬퍼했다가 정신이 떠나간 것이라 여기고부터 곧 슬픔을 멈추었는데, 『본전』에서는 이에 대해 "얼마 지나서 곡을 그치고 이치를 찾으니 슬픈 정이 별안간 풀어졌다"[139]고 하였다. 그러나 왕미는 자신의 부족한 의술 탓에 동생이 죽었다고 여겨 비통한 심정을 가누지 못했고, 극도의 심적 고통은 결국 왕미 자신을 죽음에까지 이르게 했다. 왕미는 동생이 죽은 뒤에 이러한 말을 남겼다.

내 본디 의술을 좋아했으나 아우를 온전하게 하지 못했고, 또 생각이 면밀하지 못하여 헛된 과오가 있기에 이르렀다. 이 한 가지 일을 생각하면 다만 거듭 고통

⑥ 【저자주】鍾嶸의 『詩品』 참고.
⑦ 종영(鍾嶸, 468?-518)은 위진남북조 시대의 문학가이다. 〔인물전〕 참조.
⑧ 경책(警策)은 문장 속에서 전편(全篇)을 생동하게 하는 짧고 중요한 문구이다.
⑨ 장화(張華, 232-300)는 서진(西晉)의 문학가·정치가이다. 〔인물전〕 참조.
⑩ 왕부지(王夫之, 1619.10.7-1692.2.18) 명말 청초(明末淸初)의 사상가·문학가이다. 〔인물전〕 참조.
⑪ 【저자주】 『先秦漢魏晉南北朝詩』 상의 자료가 더 완전하다.
⑫ 유검화(兪劍華, 1895-1979)는 현대 중국의 화가·회화사학자·회화이론가이다. 〔인물전〕 참조.
⑬ 형신분수(形神分殊)는 동진(東晉) 때의 승려 혜원(慧遠, 335-417)이 주장한 이론으로, 형상(물질)과 정신(영혼)은 구분되어 있다는 뜻이다.

스러우니, 이 고통을 어찌하며 내 죄를 어찌하겠는가.[140] - 『송서(宋書)』「본전(本傳)」

종병은 신선을 동경했고, 자신이 "기를 모으고 정신을 즐겁게 할 수 없음을 부끄럽게 여겼으나"[141] 왕미는 "스스로 두세 명의 문하생을 거느리고 약초를 캐러 들어갔을"[142] 뿐 아니라 "세인들 중에 말 잘하는 자들이 신선이 되길 바라고 색다른 것을 좋아했지만"[143] 왕미는 이들에 대한 불만의 정서를 드러내었다.

안연지·왕미·도연명은 뜻을 투합한 친우지간이자 사상도 같은 계열이었지만, 도연명과 종병은 사상이 상반되었다. 예컨대 혜원이 여산에서 백련사를 조직했을 때 여산 아래에 살았던 도연명은 혜원의 사상을 반대하여 '미간을 찌푸리고 가버렸을' 뿐 아니라 많은 시를 통해 혜원의 형진신불멸(形盡神不滅)[14]론에 반박하고 형신일체(形神一體)[15]론과 형진신멸(形盡神滅)[16]론을 주장했다.[17] 그러나 종병은 여산까지 가서 아미타불상 앞에서 사후에 미타정토에 왕생할 뜻을 선언했고, 백련사에 가입하여 혜원의 가르침을 받았다.[18]

종병과 왕미는 도가사상을 갖추었다는 점에서 서로 일치하지만 『송서』「왕미전」과 『전송문』에 수록된 왕미의 문장을 보면 왕미는 유가와 도가사상을 겸비했음을 알 수 있다. 왕미는 청년기에 관리를 역임한 적이 있었다는 이유로 종병과는 달리 「은일」조에 기록되지 못했으며, 또한 유가경전의 문구를 억지로 인용하여 회화의 효능에 비유한 적도 있었다. 그러나 왕미는 나랏일에 적극적으로 참여해야 한다는 유가의 주지와는 반대로 "평소 벼슬에 뜻이 없었고"[144] 늘 문간방에서 글을 읽고 골동품을 완상하면서 10여 년을 보냈으며, 또 수차례의 부름에도 모두 거절하고 나아가지 않았다. 왕미는 「여종제승작서(與從弟僧綽書)」에서 이러한 자신의 태도에 대해 "탁월한 선비는 반드시 용처럼 자신을 깊이 감추고 개구리·올챙이와 대오를 같이 한다"[145]고 표현했다. 더욱이 왕미는 임종 시에 "장례를 검소하게 치르고 꽃상여와 깃발과 북 치고 노래하는 짓을 하지 말라"[146]는 유언을 남겼는데, 내용이 장자(莊子)의 유언과 매우 유사하다.[19] 즉 그가 영혼을 제도하는 류의 일들을

[14] 형진신불멸(形盡神不滅)은 동진(東晉)의 승려 혜원이 주장한 이론이다. 물질(육체)이 다해도 정신(영혼)은 소멸되지 않는다 뜻이다.

[15] 형신일체(形神一體)는 물질(육체)과 정신(영혼)이 일체를 이룬다는 뜻이다.

[16] 형진신멸(形盡神滅)은 물질(육체)이 다하면 정신(영혼)도 소멸된다는 뜻이다.

[17] 【저자주】陶淵明, 『陶淵明集』 참고.

[18] 【저자주】宗炳, 「明佛論」, 『弘明集』 卷2 등 참고

믿지 않았음을 알 수 있다. 왕미는 종병과는 달리 진말 송초의 사상계에서 '형신일체'와 형사신멸(形死神滅)[20]을 주장한 안연지·도연명 계열에 속했다. 종병은 "신(神)이란 원래 형상이 없는 것이면서 형상에 깃들고 같은 형상의 사물에도 감응한다"[147]고 하였고 왕미는 "형상에 근본한 것은 영혼과 융합된다"[148]고 하였다. 종병은 "모든 사람이 노자와 장자를 신성시 했다"고 말했고 왕미도 비록 이들을 깊이 숭배하진 않았지만 "장자는 한없이 넓고 지극한 데서 노닐었다"[149]고 찬양한 적이 있었다. 즉 진송 시기의 문인들이 대부분 도가사상의 영향을 받았듯이 왕미도 그들과 다르지 않았던 것이다. 결론적으로 왕미의 사상은 초기에는 유가와 도가의 영향이 혼재했으나, 후에는 당시 풍조의 영향을 받아 도가가 더 큰 비중을 차지했는데, 그의 화론을 분석해보면 그러한 사실을 확인할 수 있다.

2. 「서화(敍畵)」의 사상과 내용

회화사에서 왕미의 지위는 그의 문장 「서화」로 인해 정해졌으며, 실제로 이 문장을 연구하는 것이 곧 왕미를 연구하는 것이라 할 수 있다. 왕미의 「서화」는 아래에 열거하는 여섯 방면에 특히 주목을 요한다.

(1) 산수화의 효능을 논하다.

조비(曹丕)[①]는 문예를 '광대의 놀이' 또는 '보잘 것 없는 재주'[150]로 보았고, 대문인 채옹(蔡邕, 132-192)[②]도 "무릇 서화와 문예는 재간이 보잘 것 없는 것이다"[151]라고 말했다. 또한 사마상여(司馬相如)는 심지어 "창기·광대·개·말 사이에 처한 것과 같다"[152]고 말하여 회화를 더욱 비하시켰다. 이처럼 당시에는 회화가 노예들의 일로 치부되었고, 기생·잡역·무당보다 더 저급한 일종의 잡기로 여겨졌다. 조일(趙壹)[③]

[19] 장자(莊子)』, 「열어구(列禦寇)」, "장자가 장차 죽게 되었을 때 제자들이 그를 후하게 장사지내려 했다. 그러자 장자는 말하기를 '나는 하늘과 땅으로써 속관과 덧관을 삼고 해와 달로써 한 쌍의 구슬을 삼으며 별들로써 장식의 옥을 삼고 만물로써 재물을 삼고 있으니, 나의 장례도구 중에 무엇이 부족하냐? 무엇을 더 보태려 하느냐?'라 하였다."
[20] 형사신멸(形死神滅)은 물질이 소멸되면 정신도 소멸된다는 뜻이다.
[①] 조비(曹丕, 187-226)는 삼국시대 위(魏)나라의 제1대 황제이다. 〔인물전〕 참조.
[②] 채옹(蔡邕, 132-192)은 후한(後漢)의 문인·서예가이다. 〔인물전〕 참조.

은 회화보다 지위가 높았던 초서(草書)에 대해서도 "대개 미미한 기술일 뿐이며 … 잘해도 정치하는 데는 이를 수 없고 잘하지 못해도 정치에 손해되는 것이 없으니 … 어찌 저 성인(聖人)의 경전에서 그것을 사용하겠는가"[153)라고 하였으며, 『안씨가훈(顔氏家訓)』에서도 회화를 '상스러운 일'[154)로 여겨 천시했다. 그래서 한(漢)대 이전에는 이 분야에 종사한 사대부들이 없었고, 한말에 이르러 소수의 문인사대부들이 여가를 틈타 그림을 그리기 시작했는데, 그 목적은 주로 관(官)의 면모를 사회에 나타내기 위함이었다. 위진(魏晉) 시기에 이르러 수많은 문인사대부들이 회화의 대열에 참여했고, 이때부터 회화의 지위가 높아지기 시작했는데, 이는 필연적인 추세였다.

왕미는 「서화」의 첫머리에서 "회화는 기예를 행하는 데에 그치는 것이 아니라 마땅히 (『주역』의) 괘효 상(象)과 본질을 같이 해야 한다"[155)고 주장하여 그림을 천한 기술로 치부한 당시 사람들의 인식에 반대함과 동시에 회화를 성현의 경전과 본질을 같이 하는 지위에까지 올려놓았다.

(2) 산수화가 독립된 분야임을 논하다

위진 시기의 산수화는 오(吳)나라 손권(孫權, 182-252)④의 부인 조씨(趙氏)가 그렸던 이른바 '강호(江湖)와 구주(九州)의 산악 지형'과 '오악(五岳) 열국(列國)의 지형' 등이 그려진 군사지시도 또는 지형도였다. 다시 말해서 그것은 미적 규범에 따라 창조된 진정한 의미의 회화가 아니라 주로 도성의 구역, 변방주(辨方州), 지역과 마을의 경계를 표시할 목적으로 제작된 그림이었다. 왕미는 「서화」에서 먼저 산수화를 지형도 등의 실용적 가치에서 분리시켜 "도성의 구역을 도안하는 것이 아니다"[156)라고 단언했다. 즉 산수화는 예술의 한 분야이므로 지형도와 다른 각자의 효능을 발휘해야 한다는 것으로, 이러한 구분이 있었기에 산수화가 발전해나감에 있어 분명한 목표가 설정될 수 있었다. 왕미는 산수화의 효능에 대해 "산과 바다의 진기한 것들을 궁구하는 것이다"[157)라고 말하여 산수화가 『산해경(山海經)』 상의 도경(圖經)⑤

③ 조일(趙壹)은 동한(東漢) 영제(靈帝) 광화(光和, 178-184) 연간의 사부가(辭賦家)이다. 〔인물전〕 참조.
④ 손권(孫權, 182-252)은 삼국시대 오(吳)나라의 제1대 황제이다.
⑤ 도경(圖經)은 산수의 지세(地勢) 등을 그림으로 그리고 설명을 가한 지도책이다.

류와는 본질적으로 다르다고 주장했다. 일찍이 종병은 "산수화폭을 펼쳐놓고 그윽이 마주하면 가만히 앉은 채로 우주 끝까지 궁구할 수 있고, 악한 기운으로 가득찬 속세를 떠나지 않고서도 홀로 무위자연의 이상세계에서 노닐 수가 있다"고 말했다. 그러나 왕미는 이 말에 대한 불만이라도 있다는 듯이 "우리 신체의 절반 정도의 형태에 한 치 정도밖에 안 되는 눈동자의 밝음을 그려 넣는다"[158]고 말하여 정수(精髓)를 취하면 경물을 일일이 늘어놓은 그림보다 더 많은 것을 얻을 수 있다고 보았다. 즉 왕미는 보이는 사물들을 그림 한 장에 다 늘어놓는다면 지형도와 다를 바가 없다고 여겼고, 이 때문에 "(무릇 그림은) 산과 바다의 진기한 것을 강구하는 것이다"라고 특별히 강조했던 것이다.

산수화의 주체는 산수여야 하며, 인물이나 동물 등은 산수의 정취를 부각시키는 보조역할을 해야 한다. 왕미는 「서화」에서 산수미를 표현하는 방법을 설명한 후에 이어서 말하기를, "그러한 후에 궁전·수레·배 등의 기물들은 종류끼리 모아지게 하고, 개·말·새·물고기 따위의 생물들은 모습에 따라 나뉘게 해야 한다"[159]고 하였다. 고개지의 「화운대산기」에서는 봉황·여우·호랑이를 산수화의 중요한 구성 요소로 간주했으나, 왕미의 「서화」에서는 이들을 산수화의 장식물에 불과한 것으로 본 것이다.

왕미의 논술을 보면 이 시기에 산수화가 이미 독립된 양식으로 완전히 형성되었음을 알 수 있는데, 즉 지도와 회화를 엄격히 구분한 왕미의 공헌이 가세됨으로써 산수화는 더 확고한 자율성을 갖추게 되었다. 따라서 어떤 면에서는 왕미의 「서화」가 종병의 「화산수서」보다 더 성숙되어 있으며, 또한 산수화의 구체적인 문제에 대해서도 「화산수서」보다 더 진지하게 논해졌다고 볼 수 있다.

(3) "산수의 정신을 그려내다 (寫山水之神)"

종병과 왕미는 모두 현학의 영향을 받았고, 또 산수를 그릴 때 '산수의 정신을 그려야 한다'는 입장은 서로 일치했지만, 그것을 보는 각도는 두 사람이 서로 달랐다. 예컨대 종병은 "산수는 형질을 갖추고 있으면서 정신성을 취하며 … 신(神)이란 원래 근거가 없는 무형이면서도 형태가 있는 것에 깃들고 같은 형상의 사물에도 감응하기 마련이다"라고 말하여 형신이체(形神二體)론을 주장했지만, 왕미는 반대

로 "형체에 근본한 것은 영묘한 것과 융합된다. … 그러므로 부동(不動)의 대상에 기탁해야 한다"[160]고 말하여 형신일체(形神一體)론를 주장했다. 이처럼 종병과 왕미의 말은 비슷하게 보이면서도 실제로는 다른 입장을 취하고 있다. 그러나 산수화의 본질이 되는 "산수의 정신을 그려야 한다"[161]는 점에서는 두 사람의 견해가 일치한다. 왕미가 말한 산수의 신(神)과 영(靈)은 그가 발견한 '산수미'의 대명사이자 '산수의 정신'이라고 할 수 있다. 정신은 어떻게 그려야 할까? '영'은 '부동의 대상에 기탁해야 한다'고 했으므로 역시 형상을 그리는 일에서 시작되어야 한다.

(4) "신명이 강림하다 (明神降之)"

회화에 "신명(神明)⑥이 강림한다"[162]는 말은 왕미가 처음 주장한 것으로, 주목을 요한다. 왕미가 말한 '신명의 강림'에는 두 가지 의미가 내포되어 있다.

첫째는 예술의 구상활동과 정신활동이 창작에 미치는 중요한 작용이다. 왕미는 "어찌 손바닥 안에서만 이루어지는 것이겠는가? 신명도 이에 강림한다"[163]고 하였고, 또 "종횡으로 변화하기 때문에 움직임이 생겨나고 앞뒤로 규범이 생겨난다"[164]고 하였다. 전자는 주동적으로 생활을 반영하는 일과 관념 속에서 예술형상을 만드는 활동을 가리키며, '종횡으로 변화 한다'는 것은 복잡하고 다양한 구상활동을 가리킨다. '움직임이 생긴다'는 것은 물질적 재료를 사용하여 실재하는 형상으로 만들어가는 과정으로, 즉 감각기관이 파악한 예술적 형상을 만들어내는 창작활동을 가리킨다.

둘째는 예술품을 감상할 때 발휘되는 작용이다. 칸트는 18세기에 "심미작용에서 감각은 그리 중요하지 않으며, 상상적 쾌감만이 심미 특징을 결정 짓는다"고 말했으나, 왕미는 5세기 초에 이미 이 문제의 본질을 도출했다. 즉 왕미는 산수를 감상할 때 발생하는 상상적 쾌감에 대해 언급하기를 "가을하늘의 구름을 바라보면 정신이 높게 비상하고 봄바람을 맞고 있으면 마음은 막힘없이 넓게 펼쳐지게 된다. … 비록 예교적인 음악이 갖추어지고 규장(珪璋)⑦과 같은 아름다운 옥을 얻는다 하더라도 어찌 그것과 비슷할 수 있겠는가?"[165]라고 하였는데, 이 모두가 '명신강지

⑥ 신명(神明)은 천지 사이의 모든 신령(神靈)의 총칭이며, 인간의 영혼·정신·사상을 가리킨다.
⑦ 규장(珪璋)은 예식(禮式) 때 장식(裝飾)으로 썼던 옥구슬이다.

'의 작용이다.

왕미는 '명신강지'를 제기하여 예술적 규범에 대한 당시 화가들의 인식수준을 현시해주었을 뿐 아니라 고대 중국화가들의 성취에 많은 영향을 주었으며, 아울러 오늘날의 회화에도 중요한 요소가 되어주고 있다.

(5) "우주의 본체를 그려내다 (擬太虛之體)"

왕미는 또 '명신강지'와 관련이 있는 의태허지체(擬太虛之體)론을 제기했는데, 이것은 사심(寫心)[8]론이다. 산수를 그릴 때 눈앞의 경물에만 의지하고 마음을 운용하지 않는다면 경물을 나열해놓은 지형도와 다를 바가 없게 된다. 산수화는 정신의 산물이며 의식형태의 일종이다. 마르크스는 『독일 이데올로기(The German Ideology)』에서 "어떤 진실한 대상을 상상할 필요는 없더라도 어떤 대상을 충분히 진실하게 상상할 수는 있다"고 말했는데, 상상 속의 그 어떤 대상은 상상자의 사유 속에 존재하므로 눈에 보이지 않지만, 그 상상한 이가 화가라면 상상한 대상을 형상화하여 표현해낼 수 있다. 즉 왕미의 말대로 "한 자루의 붓으로 우주의 본체를 그려내고 신체의 절반 정도 크기의 형태에 한 치 정도밖에 안 되는 눈동자의 밝음을 그려 넣을 수 있는"[166] 것이다. 왕미의 '의태허지체'론은 종병의 이형사형(以形寫形)론을 보완한 이론이다.

(6) 필묵의 정취를 추구하다.

왕미는 "그림의 대체적인 모습"[167] 구절에서 필묵을 다양하게 운용하여 표현 대상에 따른 각기 다른 정태(情態)를 묘사해야 한다고 설명했다. 즉 필묵의 정취를 추구하여 화가 개인의 강렬한 감정이 전달되어야 한다는 것으로, 이 논지는 후대에 발흥한 문인화의 형성과 발전에 많은 영향을 주었다.

[8] 사심(寫心)은 사실(寫實)과 반대되는 말로, 마음을 그려낸다는 뜻이다.

3. 「서화(敍畵)」의 영향

왕미는 「서화」를 통해 예술규율에 대해 스스로 이해한 바를 진지하게 기술했으며, 산수화는 왕미의 시대에 이르러 타 분과에 부속되었던 상황에서 완전히 벗어나 독립된 양식으로 형성되었다.

왕미는 회화를 성현의 경전과 본질을 같이하는 지위에까지 올려놓았다. 왕미 이전에도 회화의 효능을 논한 자들 예컨대 조식(曹植)·왕연수(王延壽)⑨ 등이 있었으나, '성현의 경전과 동체(同體)이다'라고까진 밝혀내지 못했다. 그림이 성현의 경전과 동체라면 화가도 성현이 될 수 있다는 말이 된다. 당(唐)대의 주경현(朱景玄, 9세기 초중반 활동)⑩은 "옛사람의 말을 들어보면 그림은 성스러운 것이라 하였다"168)고 말했는데, '옛사람의 말' 중에는 왕미의 말도 포함되어 있었다. "그림은 육적(六籍)⑪과 공(功)을 같이 한다"169)는 장언원(張彦遠)의 말도 "『주역』의 괘효 상(象)과 본질을 같이 해야 한다"는 왕미의 말을 근거로 삼아 내세운 것이며, 또 장언원이 제기한 "어찌 장기와 바둑에 마음 쓰는 것과 같을 수 있겠는가? 저절로 명분과 교화를 행하는 즐거운 일이 된다"170)는 말도 "그림은 기예를 행하는 데에 그치는 것이 아니다"라고 한 왕미의 주장과 같은 의미이다. 장언원 이후의 역대 화론들에서도 이와 유사한 내용을 많이 볼 수 있다.

"산수화는 산과 바다의 진기한 것을 궁구하는 것이다"라는 왕미의 말도 후대 산수화의 창작과 이론 형성에 많은 영향을 주었다. 예컨대 『산수송석격(山水松石格)』에서는 "먼 산은 도경(圖經)⑫ 상의 그림을 배워 그리는 것을 엄격히 금한다"171)고 하였고 곽희(郭熙)의 『임천고치집(林泉高致集)』에서도 "천리의 산이 다 아름다울 수 없으니 … 전면적으로 다 그린다면 지도와 무엇이 다르겠는가"172)라고 하였다. 논자들은 「궁원도(宮苑圖)」·「계산행려도(溪山行旅圖)」 등을 예로 들어 당(唐)대의 산수화가 다소 번잡하다고 말했다. 북송대의 산수화는 대부분 거대한 바위산이 화면의 중앙에 우뚝 세워져 있고 남송의 산수화는 대부분 경치의 일부를 취하여 화면의 한쪽

⑨ 왕연수(王延壽, 약124-약148)는 동한(東漢)의 문인이다. 〔인물전〕 참조.
⑩ 주경현(朱景玄, 9세기 초중반 활동)은 당(唐)대의 회화이론가이다. 〔인물전〕 참조.
⑪ 육적(六籍)은 여섯 가지 경서(經書) 『시경(詩經)』·『서경(書經)』·『주역(周易)』·『춘추(春秋)』·『예기(禮記)』·『악기(樂記)』를 말하는데, 이 중에서 『악기(樂記)』는 불타 없어지고 지금은 오경(五經)만 남아있다.
⑫ 도경(圖經)은 산수의 지세(地勢) 등을 그림으로 그리고 설명을 가한 지도책이다.

구석에 집중 배치하는 방식이다. 원대의 산수화는 바위 몇 덩이에 고목 몇 그루만 그려진 유형이 많으며, 또한 장권(長卷)일지라도 경치 속의 정수(精髓)만 선별하여 취했다. 이처럼 역대의 산수화는 눈앞에 펼쳐진 경치를 일일이 나열하는 방식이 아니었고, '도성의 구역을 정하고 천하의 지역을 명확히 하거나 산과 언덕의 소재를 나타내고 하천의 흐름을 그려내는' 지형도 형식은 더욱 아니었다.

왕미는 산수화 전신(傳神)론을 제기하여 인물화 뿐 아니라 모든 사물을 그림에 있어 '전신'론을 적용해야 한다고 주장했는데, 이 주장은 후대의 회화이론에 지대한 영향을 미쳤다. 예컨대 당(唐)대의 원진(元稹, 779-831)[13]은 "장조(張璪)는 고송을 그렸는데 늘 신(神)과 골(骨)을 얻었다"[173]고 하였고, 송대의 소식(蘇軾)은 "변란(邊鸞)[14]은 참새를 사생(寫生)하고 조창(趙昌)[15]은 꽃의 정신을 전했다"[174]고 하였고, 또 "문동(文同, 1018-1099)[16]은 대나무의 참모습을 잘 그렸고, 소과(小過, 1072-1123)[17]는 지금 대나무와 더불어 정신을 전해주네"[175]라고 하였다. 특히 북송시대에는 인물·산수·화조·대나무·바위를 포함한 모든 사물을 표현함에 있어 '전신'이 필수 요건이었다. 등춘(鄧椿, 약 1109-1180)[18]은 '전신'에 대해 다음과 같이 말했다.

> 그림의 작용은 큰 것이어서 천지지간에 충만한 만물을 모두 붓에 내포하고 생각을 옮겨 그 자태를 충분히 표현해 낼 수 있다. 그래서 충분히 표현해낼 수 있다면 하나의 법에 이르게 된다. 그 하나는 무엇인가? 말하기를 '정신을 전할 따름이다'라고 하였다. 세인들은 사람에게의 정신이 있음은 알았으나 사물에 정신이 있음은 알지 못했다.[176] - 『화계(畵繼)』

내용이 왕미의 이론과 일맥상통한다. 왕미의 '의태허지체'론은 작자의 마음을 그려야 한다는 사심(寫心)론이고 종병의 '이형사형'론은 대상을 표준으로 삼은 이론으로, 이 두 계열의 관점은 지금까지 줄곧 이어져 내려왔다. 최초로 종병의 이론을 수용한 사혁의 기운(氣韻)[19]설에서는 대상을 표준으로 삼았고, 최초로 왕미의 이

⑬ 원진(元稹, 779-831)은 당(唐)대의 시인이다. 〔인물전〕 참조.
⑭ 변란(邊鸞, 8세기 후반-9세기 초반 활동)은 당(唐)대의 화조화가이다. 〔인물전〕 참조.
⑮ 조창(趙昌, 10세기 후반- 11세기 초반)은 송대(宋代)의 화조화가이다. 〔인물전〕 참조.
⑯ 문동(文同, 1018-1099)은 북송(北宋)의 화가이다. 〔인물전〕 참조.
⑰ 소파(小坡)는 소식(蘇軾)의 아들이며, 북송(北宋)의 시인이다. 〔인물전〕 참조.
⑱ 등춘(鄧椿, 약1109-1180)은 북송(北宋)의 학자·회화이론가이다. 〔인물전〕 참조.
⑲ 기운생동(氣韻生動)은 사혁(謝赫)이 『고화품록(古畵品錄)』에서 처음 제기한 육법(六法) 즉 기운생

론을 수용한 요최는 "마음속에서 만상(萬象)을 세운다"[177]고 하여 사심론을 주장했다. 당(唐)대의 주경현은 『당조명화록』「서(序)」에서 다음과 같이 말했다.

나는 옛사람들이 "그림이란 성스러운 것이다"라고 말했다고 들었다. 아마도 (그림이) 천지자연이 이르지 못한 곳을 궁구하고, 일월이 빛을 비추지 못한 곳을 밝혀내기 때문일 것이다. 가느다란 붓을 휘두르면 만물이 모두 마음에서 나오고, 마음속의 재능을 발휘하면 천리가 손안에 있게 된다. … 형체가 없는 것도 이에 따라 생겨날 수 있게 된다.[178]

'형체가 없는 것도 이에 따라 생겨날 수 있게 된다'는 것은 사심론으로, 즉 객관세계인 대상에 구속되어서는 안 된다는 것이다. 주경현은 또 "그림은 모두 마음에서 나오는 것이고 천지 사이의 해와 달이 비추지 못하는 곳을 밝히는 것이지 자연을 모방하는 것이 아니다"라고 표명했다. 청대의 석도(石濤, 1640-약1718) 역시 사심론을 고수하여 "무릇 그림이란 마음이 가는 바를 따르는 것이다"[179]라고 말했다. 이상은 모두 왕미의 '의태허지체'론을 각자의 논법으로 표현한 말이다.

역대로 사실(寫實)과 사심(寫心)은 약간의 편중이 있었을 뿐 한 쪽으로 완전히 치우친 적은 없었다. 예컨대 왕미는 "산수를 사랑하는 마음을 겸했고 한 번 가보고 그림으로 그려내면 모두 그 형상이 닮았으며,"[180] 요최도 "마음속에 만상(萬象)을 세운다"[181]고 말했다가도 "마음으로 자연의 조화를 배운다(心師造化)"고 말한 바가 있다. 석도도 '무릇 그림이란 마음이 가는 바를 따르는 것이다'라고 말했다가 또 "기이한 산봉우리를 다 찾아내어 초고(草稿)를 만들어야 한다"[182]고 말하여 객관실체의 토대가 있어야 한다고 여겼다. 따라서 "밖으로는 자연의 조화를 스승으로 삼고, 안으로는 마음의 근원에서 얻는다(外師造化, 中得心源)"[183]는 당(唐)대 장조(張璪)의 말

동(氣韻生動)·골법용필(骨法用筆)·응물상형(應物象形)·수류부채(隨類賦彩)·경영위치(經營位置)·전이모사(轉移模寫) 중에 가장 중요한 제1기준으로, 육법을 관통하는 원칙이며 나머지 다섯 가지 방법의 근거가 된다. '기운생동'은 예술가의 생명력과 창조력을 개괄할 뿐 아니라 예술작품의 생명을 개괄하기 때문에 예술의 본질, 특히 회화의 본질에 대한 가장 총괄적인 최고의 준칙이 되어 중국 회화 미학의 핵심을 이룬다. 또한 기(氣)와 운(韻)은 모두 '기'의 변화로 파악할 수 있으며, 기운은 결국 감성적 형식으로 나타난다. 작품에서는 회화의 정신이 용필(用筆)·용묵(用墨)·용색(用色)·구도(構圖) 등으로 표현되기 마련이며, 그 결과 화면의 각 부분은 허(虛)와 실(實), 소(疏)와 밀(密)의 대립과 긴장을 통해 예술미가 구현된다. 이것은 바로 회화예술의 최고의 경지로서 요구되는 것이며, 회화의 정신성 또는 생명과도 같다. 따라서 기운생동은 회화를 창작하거나 비평할 때 가장 중요한 미적 판단 근거가 된다.

이 가장 이상적인 이론인 셈이 되는데, 여기서 '밖으로 자연의 조화를 스승으로 삼는' 것은 종병의 법을 취한 것이고, '안으로 마음의 근원에서 얻는' 것은 왕미의 법을 취한 것이다. 중국화의 예술 규율은 사실과 사심 중에 사심론이 더 진보되어 왔는데, 그 이유는 사심이 객관실체인 사실의 토대 위에서 마음속의 신명(神明)[20]과 융합하여 예술적 형상으로 조성하는 것이기 때문이다. 당(唐)대의 오도자(吳道子)가 그렸던 가릉강(嘉陵江)[①] 삼백 리와 오대 고굉중(顧閎中, 약910-약980)[②]의 「한희재야연도(韓熙載夜宴圖)」 등도 각자가 체험한 바를 마음속에 기록해두었다가 자연(造化)의 형상을 마음(心源)의 형상으로 승화시킨 이른바 마음을 그려낸(寫心) 유형이었다.

왕미의 이론은 문인화 이론의 원조로 간주되었는데, 그 근거는 다음과 같다. ① 왕미는 그림을 "성정을 즐겁게 하는 데에 석합한 것"[184]으로 보았고, 또 "가을하늘의 구름을 바라보면 정신이 높게 비상하고 봄바람을 맞고 있으면 마음은 막힘없이 넓게 펼쳐진다"[185]라고 표현한 내용이 문인화의 정취에 부합한다. ② 왕미는 필묵의 정취를 추구했고 ③ 산수를 의인화했다. 왕미 이후부터 자연을 의인화하는 사상이 중시되었는데, 예를 들면 형호(荊浩, 약870-약930)는 『필법기(筆法記)』에서 "오래된 소나무는 … 비늘을 번뜩이며 하늘로 올라가는 듯하며, 이무기가 은하수를 향해 올라가는 기세이다"[186]라고 말했고, 곽희(郭熙, 약1010-약1090)는 자신의 저술 『임천고치집(林泉高致集)』에서 산을 의인화했다.

> 봄산은 담담하고 화려하여 마치 웃는 듯하고, 여름산은 울창하여 마치 흠뻑 젖은 듯하고, 가을산은 맑고 깨끗하여 마치 단장한 듯하고, 겨울산은 어둡고 침침하여 마치 잠들어 있는 듯하다.[187] - 『임천고치집』 「산수훈(山水訓)」

> 큰 산은 당당하게 여러 산의 주인이 되고 … [188] - 상동

> 그 모습은 천자가 당당하게 남쪽으로 향하고 있는 듯하고, 모든 제후들이 조회하듯이 몰려드는 듯하다.[189] - 상동

⑳ 신명(神明)은 천지간의 모든 신령(神靈)의 총칭이며, 여기서는 인간의 영혼·정신·사상을 가리킨다.
① 가릉강(嘉陵江)은 섬서성 봉현(鳳縣) 가릉곡(嘉陵谷)에서 발원하는 양자강 상원 지류이며 총길이가 1,119km이다.
② 고굉중(顧閎中, 약910-약980)은 남당(南唐)의 궁정화가이다. [인물전] 참조.

마치 군자가 뚜렷하게 때를 얻어 모든 소인들이 그에 의해 부려지는 듯하다.190) - 상동

한졸(韓拙, 약1095-1125 활동)의 『산수순전집(山水純全集)』에서도 그림 한 폭을 설명함에 있어 "혹은 술 취한 사람이 미친 듯이 춤을 추는 듯하며, 혹은 머리를 풀어헤치고 칼을 휘두르는 사람과 같다"191)고 표현했다. 문인화에서 매화·대나무·소나무·국화 등이 가장 널리 그려진 이유도 이러한 사물들을 통해 사람의 성정을 볼 수 있기 때문이었다.

「서화(敍畵)」③ 원문번역

안연지(顔延之, 384-456)④로부터 편지를 받았다. 그 속의 회화는 기예를 행하는 데에 그치는 것이 아니라 마땅히 『주역(周易)』의 괘효(卦爻)의 상(象)과 본질을 같이 해야 한다. 그런데 전서(篆書)와 예서(隸書)에 뛰어난 사람들은 서예만이 가치 있다고 하며 스스로 서예에 뛰어난 것을 자랑하고 있다. 나는 서예만이 아니라 서예와 나란히 회화도 함께 논하여 회화가 서예와 동등한 것임을 밝혀보고 싶다. 무릇 회화를 논하는 자는 결국 생동감 있는 모습을 추구할 따름이다. 그런데 옛사람이 그림을 그리는 경우에도 도성의 구역을 정하고, 천하의 지역을 명확히 하고, 산과 언덕의 소재를 나타내고, 하천의 흐름을 그려내는 식이 아니었다. 그들이 형체에 근본한 것은 영묘(靈妙)한 것과 융합되며, 묘사된 동세(動勢)가 인간의 마음을 움직일 수 있도록 하는 것이었다. 다만 영묘한 것은 눈에는 보이지 않기 때문에 부동(不動)의 대상에 기탁해야 한다. 시각에는 한계가 있기 때문에 모든 것들을 두루 다 볼 수는 없다. 이리하여 한 자루의 붓으로 우주의 본체를 그려내고, 우리 신체의 절반 정도의 형태에 한 치 정도밖에 안 되는 눈동자의 밝음을 그려야 한다. 곡선으로 숭산(嵩山) 같은 높은 봉우리를 표현하고 직선으로 네모난 방을 그려내며, 삐치게 그은 획으로써 태산(泰山)⑤ 및 화산(華山)과 필적하게 하며, 약간 구부러진 점은 인물의 높은 코를 나타낸다. 눈썹과 이마와 뺨과 광대뼈는 마치 즐겁게 웃고 있는 것처럼 그리며, 종횡으로 변화하기 때문에 움직임이 생겨나고 앞뒤로 규범이 생겨난다. 그러한 후에 궁전과 수레나 배 따위는 기물들로써 종류끼리 모아지게 하고 개와 말, 그리고 새와 물고기 따위는 생물들로써 모습에 따라 나뉜다. 이것이 그림의 대체적인 모습이다. 가을 하늘의 구름을 바라보면 정신이 높게 비상하고, 봄바람을 맞고 있으면 마음은 막힘없이 넓게 펼쳐지게 된다. 비록 예교(禮敎)적인 음악이 갖추어져 있고 규장(珪璋)과 같은 아름다운 옥을 얻는다 하더라

③ 【저자주】 졸작 「王微敍畵硏究」(『朵云』 第7集) 참조 바람.
④ 안연지(顔延之, 384-456) 육조(六朝) 송(宋)나라의 문학가 이다. 〔인물전〕 참조.
⑤ 태산(泰山)은 산동성 중부에 위치한 태산산맥(泰山山脈)의 주봉이며, 오악(五岳) 중의 동악(東嶽)이다.

도 어찌 그것과 비슷할 수 있겠는가? 그림을 펼치고 문서를 살피면서 산과 바다의 진기한 것들을 궁구한다. 녹음이 우거진 숲에는 바람이 살랑살랑 불어오고, 하얀 물결은 계곡의 바위에 부딪쳐 부서진다. 아, 어찌 모든 만상들을 손으로 관장하며 운용할 뿐이겠는가? 또한 우주의 신명(神明)이 강림하게까지 한다. 이것이 바로 그림의 정(情)이다.[192]

제6절 산수화가 출현하게 된 사회적 배경 및 전신론(傳神論)의 현학적 (玄學的) 근원

산수화가 인물화보다 형성과 성숙이 늦었던 주된 원인은 당시의 사회적 경제적 배경과 관계가 있었다.

한 무제(武帝, BC141-BC87 재위)가 "백가(百家)를 물리치고 오직 유가의 도만을 존중한"[193] 이래로 비록 황로(黃老)⑥가 완전히 폐해지진 않았지만 유가사상이 당시의 사상계를 줄곧 지배했고, 위진(魏晉) 이전까지는 회화가 유가사상의 영향을 받아 "교화(敎化)를 이루어 인륜(人倫)을 돕고"[194] "악(惡)으로써 세상을 경계하고 선(善)으로써 후세에 보여주는"[195] 사회적 효능을 담당해야 했다. 이 시기에는 수많은 회화작품이 공신·효자·명장(名將)·현후(賢后)를 표창하거나 그들의 장례 등에 사용되었던 까닭에 주로 인물화를 필요로 했고, 계율과 충효를 권장하기 위해서도 산수화보다 인물화가 더 효용가치가 있었다.

동진(東晉, 317-420) 중엽 이후, 계급 간의 모순이 격화되고 사회의 위기가 날로 첨예화되자 유가사상의 통치기반이 동요되기 시작했다. 통치계급 내부의 모순과 피통치계급 간의 모순은 황건적의 난을 불러 일으켰고, 이로서 동진 왕조는 기본적으로 붕괴의 끝에 이르렀다. 이어서 군웅들이 할거하는 국면이 형성되었는데, 이들은 군사력을 확충해야 했기에 인재 등용 방면에서 덕성을 내세운 유가의 정책은 더 이상 사용될 수가 없었다. 그 일례로 조조(曹操)도 군사 방면의 용병술에 능한 자라면 어질지 않고 효성이 없더라도 우선적으로 기용했다.[196] 그리하여 삼백 년 동안 사상계에서 통치지위를 점해온 유가사상은 이 시기에 이르러 철저히 와해되고 말았다.

⑥ 황로(黃老)는 황로학(黃老學)으로, 도교를 달리 이르는 말이다. 노자(老子)를 시조로 하는 학문을 말하며 거기에 전설상의 제왕인 남제(黃帝)의 이름을 덧붙인 명칭으로 한(漢)나라 초기에 주장되었다. 무위(無爲)로써 다스린다는 정치사상을 내용으로 하고 있어 한비자(韓非子)의 법치주의(法治主義) 사상과 그 도달점이 비슷하다고 할 수 있으나 그 방법이 음험(陰險)하지 않은 점이 법치주의와 다르다. 황로라는 말은 『사기(史記)』와 『한서(漢書)』에서 나온 말이다.

조조는 군웅들을 굴복시켜 북방을 통일하는 대업을 이루었으나, 계속되는 혼전으로 인해 도시가 파괴되고 상업경제가 정체되어 화폐가 폐기될 위기까지 초래되었다. 지역 간의 경제적 연계도 거의 단절되기에 이르러 자연경제(自然經濟)[7]가 점차 주류로 형성되었다. 그러나 권문세족들의 부는 날로 축적되었고, 사상계에서는 세족 대지주의 자연경제가 충실히 발전하도록 방임해두기 위해 군주의 무위(君主無爲)[8]를 내세운 문벌전제정치를 주장하는 자들이 출현했다. 상황이 여기에 이르자 이미 붕괴되었던 유가사상은 더욱 정신세계를 좌우할 수 없게 되었고 형명가(刑名家)[9]의 법술도 더 이상 적용될 수가 없었다. 그리하여 이 시기에는 각 방면의 필요에 부응하여 자연(自然)·무위(無爲)·청정(淸靜)·허담(虛談)을 내세운 노장사상이 다시 성행하기 시작했는데, 『문심조룡(文心雕龍)』 「논설(論說)」편에서는 이 사실에 대해 다음과 같이 기록하고 있다.

> 정시(正始, 240-248) 연간에 이르자 위문제(魏文帝)와 위명제(魏明帝)가 치중했던 문치(文治)의 풍조를 추종하는데 온 힘을 기울이게 되었다. 이때 하안(何晏, 약193-249)[10] 등의 사람들은 처음으로 현학(玄學)을 융성하게 하였다. 그리하여 노자와 장자의 도가학파가 세력을 얻기 시작하여 공자의 유가학파와 그 지위를 다투게 되었다.[197)

이것이 바로 노장사상을 주지(主旨)로 삼아 일어난 현학(玄學)이다. 노장사상이 유행하게 되자 사람들이 이들을 숭배하는 취지나 목적은 제각기 달랐지만 "허(虛)의 극치에 도달하고 돈독히 정(靜)을 간직하라"[198)는 노자의 말은 백성들에게 소국과민(小

⑦ 자연경제(自然經濟)는 화폐 출현 이전의 경제발전 단계이다. 화폐를 사용하지 않고 현물을 교환하여 자급자족한다 하여 현물경제 또는 물물교환경제라고도 한다.

⑧ 군주무위(君主無爲)는 '아무것도 하지 않음으로써 교화한다 (無爲而化)'는 뜻으로, 즉 꾸밈이 없어야 백성들이 진심으로 따르게 된다는 것이다. 이 말은 '도(道)는 스스로 순박한 자연을 따른다'는 무위자연(無爲自然)을 주장한 노자의 말을 인용한 것이며, 백성을 교화함에 있어서 잔꾀를 부리면 안 된다는 의미가 내포되어 있다. 『노자』 제57장 「순풍(淳風)」에 이에 관한 내용이 있다. "나라는 바른 도리로써 다스리고 용병은 기발한 전술로 해야 하지만, 천하를 다스림에 있어서는 무위로써 해야 한다. … 그러므로 성인은 이렇게 말했다." "내가 아무것도 하지 않으니 백성들이 스스로 감화되고 내가 고요하니 백성들이 스스로 바르게 되며, 내가 일을 만들지 않으니 백성들이 스스로 부유해지고, 내가 욕심 부리지 않으니 백성들이 스스로 소박해 진다." 노자는 문화를 인류의 욕심이 낳은 산물로 보아 문화가 인류의 생활을 편하게는 했지만 또한 인간의 본심을 잃게 만들었다고 하여 학문과 지식을 버리라고까지 했다. 자연 상태 그대로의 인간 심성과 자연의 큰 법칙에 따르는 통치가 바로 무위이화(無爲而化)이다.

⑨ 형명가(刑名家)는 법으로 나라를 다스려야 함을 주장한 사람이다.

⑩ 하안(何晏, 약193-249)은 위진(魏晉)시대 위(魏)나라의 현학자(玄學者)이다. 〔인물전〕 참조.

國寡民)⑪의 생활을 널리 선양해주었고, "시비를 가려서 꾸짖지 않고"[199] "천지 사이에서 유유히 소요(逍遙)하고 마음은 한가로이 가지며"[200] "홀로 천지의 정신과 서로 오가며"[201] "마음을 담담한 경지에 노닐게 하고 기운(氣韻)을 막막한 경지에 합치시켜"[202] 마음을 '텅 비고 고요한 경지'에 이르게 한다는 장자의 말은 백성들의 사상에 지대한 영향을 미쳤다. 이에 아울러 대자연의 일부인 산수·수림·시냇물 등은 노·장자가 내세운 청정자연의 철리에 부합하는 대상물이 되었다. 『장자』에 나오는 고인(高人)과 선인(仙人)들은 대부분 산림 속에 들어간 은자들이다.

막고야산(藐姑射山)⑫에는 신인(神人)이 살고 있었다.[203] - 『장자』「소요유(逍遙遊)」

요(堯)임금은 천하의 민중을 다스리고 세상의 정치를 안정시키고자 막고야산으로 4인의 신인을 만나러 갔다. 그러나 분수(汾水)의 북쪽인 도읍으로 돌아오자 그만 멍하니 얼이 빠져 자기가 다스리는 천하는 잊어버리고 말았다.[204] - 상동

순(舜)이 선권(善卷)에게 천하를 맡기려 하자 선권이 대답하기를 … '해가 뜨면 일하고 저물면 쉬며, 이 천지 사이에서 노닐어도 마음에 걸리는 것이 없소' … 라고 말하며 끝내 받지 않고 그곳을 떠나 깊은 산에 들어가 버렸다.[205]
- 『장자』「양왕(讓王)」

순이 천하를 그의 벗 석호지농(石戶之農)에게 물려주려 하자 석호지농은 … 그리하여 짐을 짊어지고 아내는 머리 위에 짐을 인 채 어린애의 손을 붙잡아 바다의 섬으로 들어갔다.[206] - 상동

백이(伯夷)와 숙제(叔齊)는 북쪽의 수양산(首陽山)에 이르렀다.[207] - 상동

황제는 … 광성자(廣成子)⑬가 공동산(空同山) 위에 있다는 말을 듣고는 찾아가 만

⑪ 소국과민(小國寡民)은 『노자(老子)』 80장에 나오는 말로서, 문명의 발달이 없지만 갑옷과 무기도 쓸 데가 없는 작은 나라에 적은 백성이 이상적 사회이자 이상적 국가임을 일컫는 말이다. 노자는 문명의 발달이 생활을 풍부하고 화려하게 하지만, 인간의 노동을 감소시키고 게으름과 낭비와 생명의 쇠퇴현상을 가져온다고 여겨 소박하고 작은 '소국과민'의 사회를 도연명의 『도화원기』에 나오는 '무릉도원'과 같은 이상사회, 이상국가로 보았다.
⑫ 막고야산(藐姑射山)은 고야산(姑射山)이라고도 하며, 지금의 산서성 임분(臨汾)·양릉(襄陵)·분성(汾城) 3개 현(縣)의 경계지역에 있다.

났다.208) - 『장자』「재유(在宥)」

　또 「외물(外物)」 편에서는 "사람이 속세를 떠나 산림 속으로 가서 숨어서 살려는 것은 그의 정신이 이러한 육착(肉着)을 이길 수 없기 때문이다"209)라고 하였다. 장자는 후대 사람들의 사상에도 지대한 영향을 미치게 되는데, 특히 산림지사(山林之士)들은 거의 모두가 장자사상을 갖추었다. 위진 시기에 수많은 사람들이 노자와 장자의 영향을 받아 산 속으로 들어간 사실은 "산에 오르고 물에 임하니 종일토록 돌아가는 것을 잊었다"210)는 류의 당시 명사(名士)들에 대한 기록을 통해 확인할 수 있다.

　동한(東漢, 25-220) 중엽 이후, 계급간의 모순이 격화되자 지배계층 내부에서도 극렬한 투쟁이 전개되었고, 결국 환관이 외척 관리들과의 투쟁에서 승리하여 조정 관료들의 벼슬길이 막히는 이른바 당고의 화(黨錮之禍)⑭가 두 차례나 발생되었다. 또한 정치를 비판했던 관료사대부들과 후에 역량을 갖춘 태학(太學)의 생도들 등 수많은 사람들이 구금되어 죽임을 당하거나 추방되었는데, 심지어 그들의 친족·문하생·친우들까지도 화를 입었다.⑮ 황건적의 난이 진압된 후에는 하층민과 환관들 간에 대살육전이 벌어졌고, 이어서 군벌들 간의 혼전(混戰)이 일어나 정국이 한층 더 잔혹해졌다. 당시의 기록에 근거하면 "사람들이 서로 참혹하게 죽여 백골이 쌓였고, 도처에 시체가 깔려 거리가 썩는 냄새로 가득했으며,"211) "옛 땅의 백성들은 거의 다 죽어서 나라 안을 종일 걸어가도 아는 자가 없었다"212)고 한다. 그 후 한(漢, BC206-AD220)이 조조의 위(魏, 220-265)로 대체되었고, 진(晉, 317-420)의 조정에서는 위를 공격할 계책을 세웠다. 이어서 가후의 난(賈后之亂)⑯이 일어났고 이 사건은 또 팔왕의 난(八王之亂)⑰으로 이어졌는데, 투쟁이 벌어질 때마다 사람들은 살육을 해결 수단으

⑬ 광성자(廣成子)는 갈홍(葛洪)의 『신선전(神仙傳)』에 나오는 신선 92명 중의 한 사람이다.
⑭ 당고의 화(黨錮之禍)는 후한(後漢) 환제(桓帝, 146-167 재위) 때 환관들이 정권을 전단(專斷)하여 진번(陳蕃)·이응(李膺) 등의 우국지사(憂國之士)들이 이들을 심히 공격했는데, 환관들은 도리어 그들을 조정을 반대하는 당인(黨人)이라 하여 종신(終身) 금고(禁錮)에 처했는데 이 사건을 '당고의 화'라고 칭했다.
⑮ 【저자주】范文瀾, 『中國通史』第2冊, 人民出版社, 1994. pp.182-193.
⑯ 가후의 난(賈后之亂)은 서진(西晉) 진혜제(晉惠帝, 263-306)의 황후(皇后) 가후가 권력을 마음대로 휘둘러 황태후(皇太后)와 태자 사마휼(司馬遹), 그리고 태재(太宰) 사마량(司馬亮)을 비롯한 대신들을 살해한 사건으로, 팔왕의 난(八王之亂)을 불러일으킨 원인이 되었다. 〔보충설명〕 참조.
⑰ 팔왕의 난(八王之亂)은 진(晉)나라 때의 내란으로 황족(司馬氏) 8명이 관여했기에 붙여진 이름이다. 〔보충설명〕 참조.

로 삼았다. 이처럼 "위진 시기에는 천하에 변란이 많아 이름난 선비들 중에 온전한 자가 적었다."[213] 당시의 명사(名士)들, 예컨대 하안(何晏, 약193-249)·혜강(嵆康, 223-262)·왕연(王衍, 234-305)·육기(陸機, 261-303)·육운(陸雲, 262-303)·장화(張華, 232-300)·반악(潘岳, 247-300)·곽상(郭象, 약252-312)·유곤(劉琨, 271-318)[18] … 등이 모두 이 시기에 참살되었고, 황족 근친과 황후에서 선비와 백성까지 모두가 불확실한 생사와 미래에 대한 불안감을 견디지 못해 현학과 불교에 몸을 의지했다(남북조 시대에 불화佛畫가 발전하게 된 원인이다). 또한 험난한 벼슬길과 관리사회의 잔혹함을 직접 목격한 수많은 사대부들 사이에서는 물러나 은거하거나 혹은 은거를 동경하는 풍조가 만연해져서 관모와 관복을 버리고 떠나는 자들이 부지기수였다. 은거하기에 가장 적합한 장소는 산림이었고, 은거한 이들은 무위자연을 주장한 노장사상을 정신적 지주로 삼았다. 종병은 한평생 관직에 나아가지 않고 산수 사이를 유람하면서 세월을 보냈고, 왕미도 '평소에 벼슬에 뜻을 두지 않고' 가야금과 시화를 직분으로 삼아 짧은 일생을 보냈다. 은사들은 각자 이유는 천차만별이었지만 모두가 은일생활을 귀결점으로 여겼고, 이를 행동으로 직접 나타낸 것이 산수 사이를 유람하고 노니는 일이었다.[19] 관직에서 물러난 후에 은거하지 않았던 자들도 산수에 대한 애정이 지극했는데, 특히 진(晉)의 황실이 남쪽으로 옮겨진 뒤부터 사인(士人)[20]들은 맑고 수려한 남방의 산수에 각별한 신선함을 느꼈다. 『세설신어(世說新語)』[①] 「언어편(言語篇)」에서는 이들의 심경에 대해 다음과 같이 기록하고 있다.

왕자경(王子敬, 344-386)[②]이 이르기를 "산음(山陰)의 길을 따라 올라가니, 산천이 저절로 서로 어울려 펼쳐져 있어 사람으로 하여금 응접할 겨를이 없게 하네. 만약 가을이나 겨울철이라면 그리워하기가 더욱 어려우리라" 하였다.[214]

고개지가 회계(會稽)[③]로부터 돌아오는데 어떤 사람이 산천의 아름다움이 어떠한

[18] 혜강(嵆康, 223-262)·왕연(王衍, 234-305)·육기(陸機, 261-303)·육운(陸雲, 262-303)·장화(張華, 232-300)·반악(潘岳, 247-300)·곽상(郭象, 약252-312)·유곤(劉琨, 271-318)에 대해서는 〔인물전〕 참조.
[19] 【저자주】 曹道衡의 『山水詩的形成與發展』 참고.
[20] 사인(士人)은 학문과 수양을 쌓아 가치관이 분명하여 이로부터 행동·지식·말이 비롯되는 신념과 지조가 뚜렷한 사람이다. 현대에서의 지성인을 의미한다. 〔보충설명〕 참조.
[①] 『세설신어(世說新語)』는 남조(南朝) 송(宋)의 학자 유의경(劉義慶, 403-444)이 후한(後漢, 25-220) 말기부터 동진(東晉, 317-420)에 이르는 명사들의 일화를 모아 38문(門) 3권으로 엮은 책이다.
[②] 자경(子敬)은 동진(東晉)의 서예가 왕헌지(王獻之, 344-386)의 자(字)이다.

가 하고 물었다. 이에 고개지가 말하기를 "일 천이나 되는 바위는 빼어남을 다투고 일 만이나 되는 골짜기는 흐름을 다툰다네. 초목이 그 위를 수북이 덮으니, 마치 구름이 일고 안개가 가득한 듯 했네"라고 하였다.[215]

『전진문(全晉文)』 권27 왕자경의 「첩(帖)」에서도 "거울처럼 맑은 호수에 맑은 물줄기 쏟아져 흐르니 산천의 아름다움이 사람으로 하여금 응접할 겨를이 없게 하네"[216]라고 하였다. 이 시기 문인들의 산수에 대한 감정을 좀 더 살펴보자면, 죽림칠현(竹林七賢)은 "산에 올라 물에 임하니 종일토록 돌아가는 것을 잊었고"[217] 양고(羊祜, 221-278)④는 "산수를 좋아하여 매번 훌륭한 풍경을 만나면 반드시 꼭대기까지 올라가서 술을 마시고 시를 읊었는데 종일토록 싫증을 내지 않았다."[218] 공형지(孔淳之)⑤는 "성격이 산수를 좋아하여 매번 유람할 때 반드시 깊고 높은 산을 찾았으며 며칠 동안 돌아가는 것을 잊었다."[219] 원숭(袁崧, ?-401)⑥은 산수의 아름다움에 매료되어 "그곳에 기거하면서 자신도 모르게 돌아가는 것을 잊었고"[220] 종병도 "산수를 유람할 때마다 종종 돌아가는 것을 잊었다."[221] 이들 역시 위(魏)에서 송(宋)에 이르는 기간에 산수에 몰입하여 '돌아가지 않고' '질리지 않고' '돌아가는 것을 잊을' 정도로 산수의 아름다움에 깊이 몰입했던 문인들이다.

이처럼 이 시기에는 산수 또는 산수를 유람하는 자들만이 사람들의 관심을 끌었기 때문에 화가들도 명장(名將)·대 학자·충신·열사·절조(節操)·오륜(五倫)·전통예절·풍속 등의 제재에 더 이상 관심을 두지 않았고, 전통회화에서도 이러한 제재를 적극적으로 표현하지는 않았다. 그리하여 당시에 성행한 불화(佛畵)를 제외하고는 당시의 문인들이 흠모하고 동경한 고사(高士)⑦와 승류(勝流)⑧가 위진 사대부 화가들이 애호하는 제재가 되었다. 기록을 살펴보면 이 시기에 고인 일사(高人逸士)에 관한 제재가 많이 출현했음을 알 수 있다. 예를 들자면 위협(衛協)의 「고사도(高士圖)」·「취객도(醉客圖)」, 고개지의 「중조명사도(中朝名士圖)」·「원함도(阮咸圖)」·「여산회도(廬山會圖)」·「영계기(榮啓期)」·「칠현(七賢)」, 대규(戴逵)의 「칠현(七賢)」·「혜경거시(嵇輕車詩)」·「손작고사상(孫綽高士像)」·「

③ 회계(會稽)는 지금의 절강성 소흥(紹興) 일대이며, 이곳에 회계산(會稽山)이 있다.
④ 양고(羊祜, 221-278)는 위말 서진초(魏末西晉初)의 무장(武將)이다. 〔인물전〕 참조.
⑤ 공형지(孔淳之)는 남조(南朝) 송(宋)나라의 은사이다. 〔인물전〕 참조.
⑥ 원숭(袁崧, ?-401)은 위진(魏晉) 시기의 학자·음악가이다. 〔인물전〕 참조.
⑦ 고사(高士)는 뜻이 크고 세속(世俗)에 물들지 않은 사람이다. 주고 은사(隱士)를 가리킨다.
⑧ 승류(勝流)는 명류(名流), 즉 뛰어난 명사(名士)이다.

<div align="right">그림 3 「죽림칠현과 영계기(竹林七賢與榮啓期)」</div>

호량도(濠梁圖)」, 사도석(史道碩)의 「칠현도(七賢圖)」·「혜중산(嵆中散)」, 하후첨(夏侯瞻)⑨의 「영장도(郢匠圖)」·「고사도(高士圖)」, 혜강(嵆康)의 「소유도(巢由圖)」 등이며, 「유마힐상(維摩詰像)」과 「조이소도(祖二疏圖)」도 많이 그려졌다. 고개지는 대규의 「죽림칠현도(竹林七賢圖)」에 대해 "예전에 그려진 죽림 그림들과 비교해보면 모두 (대규의 그림에) 미치지 못한다"[222]고 기록했는데, 즉 당시에 죽림칠현이 많이 그려졌음을 알 수 있다. 죽림칠현은 당시 사람들이 모두 동경한 인물이었기에 모습이 정형화되었고, 민간의 벽돌조각에도 사대부들의 화고(畵稿)⑩에 그려진 죽림칠현이 사용되었다.

1960년에 남경(南京) 서선교(西善校)의 육조묘(六朝墓)에서 출토된 「죽림칠현과 영계기(竹林七賢與榮啓期)」(그림 3)는 위의 사실을 확실히 증명해주고 있다. 당시 사람들은 고인

⑨ 하후첨(夏侯瞻)은 동진(東晉)의 화가이다. 〔인물전〕 참조.
⑩ 화고(畵稿)는 완성되지 않은 초기 단계의 그림, 즉 스케치 상태의 그림이다.

일사를 그릴 때 주로 산수를 배경으로 삼았는데, 예를 들면 고개지의 그림 「사유여상(謝幼興象)」도 배경이 산수이다. 고인 일사는 과거 또는 상상 속의 인물이었기에 사람들은 점차 산수를 더 동경하기 시작했다. 산수는 당시의 고인 일사들도 절실히 필요로 한 대상이었다. 예컨대 엽적(葉適, 1150-1223)[⑪]은 "위아래의 산수가 깊고 아름답다. 낮을 포기하고 야경을 남겼는데 … 여인의 아리따운 용모를 좋아하는 것과 다르지 않았다"[223]고 말하여 산수를 좋아하는 것을 '여인의 아리따운 용모를 좋아하는 것'과 동일시했다. 또한 사령운(謝靈運, 385-433)[⑫]은 "무릇 옷과 음식은 사람이 생활하는 데에 바탕이 되는 것이며 산수는 성정이 가야할 곳이다"[224]라고 말했다. 이처럼 당시의 문인들은 산수를 지극히 좋아하여 눈으로 감상하는 것으로도 모자라 마음속에서 묘사하여 시로 읊고 그림으로 표현했다. 종병이 바로 그러했던 대표적인 인물이 아니던가? 종병은 "여산과 형산(衡山)에 마음이 끌리고 형산(荊山)과 무산(武山)에서 부지런히 수련에 전념했으며"[225] 늙음과 질병이 찾아오자 "이전에 유람했던 명산들의 형상을 그려 벽에 걸어놓고 누워서 동경했는데,"[226] 그의 이러한 행위는 후대에 풍조로 형성되었다. 결론적으로, 회화는 충신·효자·현왕(賢王)·명장(名將) 등의 제재에서 고인·일사 제재를 거쳐 산수화로 전향되었다.

산수화가 출현한 원인에는 화가 문제도 있었다. 한(漢) 이전에는 거의 모든 화가들이 화예를 생계 수단으로 삼았던 민간화공 또는 궁정화공이었기에 그림도 주로 제왕·장군·재상·미녀·부처·귀신 등의 공리적인 유형을 그렸고, 자신의 흥취를 반영하는 그림은 그릴 수가 없었다. 비록 채옹(蔡邕, 132-192)[⑬]·장형(張衡, 78-139)[⑭] 등 한말(漢末)에 여가를 틈타 그림을 그렸던 소수의 사대부 화가들도 있었으나, 이들 역시 자신의 흥취를 그림 상에 직접적으로 나타내진 못했다. 동진 시기에 이르러 비로소 수많은 문인들이 회화의 대열에 적극적으로 참여하기 시작했다. 이들은 사회적 지위와 경제적 조건을 갖추었기에 궁정과 사원의 수요와는 무관하게 각자가 애호하는 재제를 선택하여 자신의 사상과 감정을 자유롭게 표현했는데, 이들의 주요 관심 대상은 산수였다.

산수화가 출현한 원인에는 의식형태의 영향도 관계가 있다. 즉 진송(晉宋, 265-479)

⑪ 엽적(葉適, 1150-1223)은 남송(南宋)의 학자·정치가이다. 〔인물전〕 참조.
⑫ 사령운(謝靈運, 385-433)은 남북조시대의 산수시인(山水詩人)이다. 〔인물전〕 참조.
⑬ 채옹(蔡邕, 132-192)은 후한(後漢)의 학자·서예가이다. 〔인물전〕 참조.
⑭ 장형(張衡, 78-139)은 후한의 학자·정치가이다. 〔인물전〕 참조.

시기에 대량으로 출현한 전원시(田園詩)·산수시(山水詩)·산수문학(山水文學)도 산수화의 출현을 부추기는 작용을 했는데, 전종서(錢鍾書, 1910-1998)[15]는 이 사실에 대해 다음과 같이 말했다.

> 처음에는 산수시가 널리 완상될 만큼 깊은 맛은 없었으나 산수시에서 전원시로 전향되면서부터 … 결국 여러 종속국이 대국을 위호하는 식의 형세가 되어 거의 동진의 분위기와 비슷했다.[227] - 『관추편(管趨編)』 권89.

회화가 각종의 예속에서 벗어나 독립된 양식의 기본 틀을 갖춘 것도 이 때부터 였다. 회화의 대열에 합류한 수많은 사대부들은 타인을 위해 승천도·묘실벽화·비석화 등을 그릴 필요 없이 각자의 심미적 욕구에 따라 예술 본연의 가치를 추구할 수 있었다. 이때부터 회화 분야는 철저한 각성기에 접어들어 이전에는 없었던 화론이 출현했는데, 이 시기에 출현한 고개지·종병·왕미 등의 산수화론은 당시의 산수화 창작을 총결한 산물이었다.

사람에게는 정신이 있으므로 인물화의 전신(傳神)론[16]은 어렵지 않게 이해할 수 있다. 그러나 산수의 정신은 어디서 찾아야 하며, 또 산수화의 '전신'론은 어디서 부터 논해져야 할까? 산수화의 '전신'론은 그 근원이 현학에 있었으므로 필히 위 진시대의 현학에서부터 논해져야 한다.

현학은 당시의 경제적 배경에 기인하여 형성되었다. 황건기의로 인한 타격과 동한 왕조의 멸망, 군벌들의 혼전 등으로 인해 생산력이 대폭 감소되자 도시 중심의 정치와 경제는 그 의미가 상실되고 이를 대신하여 자연경제가 점차 주류를 형성했다. 그리하여 중국 내, 특히 황하 유역에 소규모의 성(城)들과 지방의 봉건귀족들이 무수히 출현하기 시작했는데, 이들의 사회적 경제적 세력이 점차 확대되면서 지방의 실권이 이들에게로 분산되었다. 지방 봉건귀족들은 세력을 더욱 공고히 하기 위해 군주의 예속과 간섭에서 벗어나려고 노력했고, 이를 실현하기 위한 일환으로 군주무위와 자연방임의 논리를 관철시키고자 노장사상을 주장했다. 노자와

⑮ 전종서(錢鍾書, 1910-1998)는 중국 근대의 문학가이다. [인물전] 참조.
⑯ 전신(傳神)은 '전신사조(傳神寫照)'의 준말로 본래 초상화를 그릴 때 외형묘사에 그치지 않고 고매한 인격과 정신까지 나타내야 한다는 초상화론이었으나, 그 연장선상에서 산수의 사실적 묘사에도 적용되었다. 전신(傳神) 이론을 최초로 제시한 동진(東晉, 317-420)의 고개지(顧愷之, 346-407)는 전신(傳神)을 얻는 방법으로 '이형사신(以形寫神)'을 제시했는데 이는 형(形)과 신(神)을 함께 중시한 말이다.

장자가 세족 대지주들이 필요로 한 존재가 되었던 것이다. 그리하여 노·장자의 말을 핵심으로 삼은 현학이 발흥하게 되는데, 이는 당시의 자연경제 체제가 주류 지위를 점유하여 나온 산물이었다.

이처럼 위진의 현학자들이 노·장자를 숭배한 실질적인 이유는 군주무위와 문벌 전제정치를 주장하여 세족 대지주들의 경제기반을 강화해주기 위함이었고, 이러한 의도는 그들의 의지대로 순조롭게 진행되었다. 현학자들은 현학 풍조를 고취하기 위해 다양한 방식을 동원했다. 정시(正始, 240-248) 연간에 하안(何晏) 등은 시가의 형식을 빌려 당시의 철리를 묘사한 이른바 현언시(玄言詩)를 창시했는데, 『문심조룡(文心雕龍)』 「명시(明詩)」편에서는 이에 대해 "정시 연간의 시편들에는 도가사상의 요소가 뒤섞여 있다"[228]고 하였다. 현학 풍조는 계속 유행하여 진(晉)대에 이르러서는 현언시가 더욱 발전했는데, 이 사실에 대한 당시의 기록을 소개해보면 다음과 같다.

서진(西晉, 265-316) 시대에 이르러 현학이 존중되다가 동진(東晉, 317-420) 시대에 와서는 그 절정에 달하게 되었다. 현학에 대한 그와 같은 존숭은 문학의 경향에도 영향을 미치게 되었다. 이런 까닭에 당시는 혼란과 어려움의 시대였음에도 불구하고 당시의 문학은 언어와 사상 양쪽 모두에 있어서 고요함과 평온함으로 특징화된다. 시문에서는 반드시 노자와 장자의 사상을 본질적인 주제로 삼았으며, 부(賦)를 짓는 일은 노자와 장자에 주석을 다는 일에 불과했다.[229] - 『문심조룡』 「시서(時序)」

진(晉)나라가 중흥하면서 현학이 유독 기풍을 떨쳐서 학문은 『노자』에서 끝났고 박식한 사람이라 해도 『장자』의 일곱 편 안에 그쳤는데, 문사(文辭)를 구사할 때도 뜻은 여기에서 다하였다. … 문장을 기탁하는 데는 상덕(上德)[17]만한 것이 없었고 뜻을 기탁하는 데는 현주(玄珠)[18]만한 것이 없었다.[230] - 『사령운전(謝靈運傳)』 「서(序)」

영가(永嘉, 307-313) 연간에는 황로(黃老) 사상을 중시하여 현허(玄虛)한 청담(淸淡)[19]

⑰ 상덕(上德)은 노자가 말한 최상의 덕(德)이다.
⑱ 현주(玄珠)는 장자가 말한 현묘한 뜻이다.
⑲ 청담(淸談)은 위(魏)·진(晉)·육조(六朝) 시기에 유행한 지식인들의 철학적 담론(談論)이다. 후한(後漢) 당고의 화(黨錮之禍)와 함께 유행하여 남북조시대 불교의 성행과 함께 쇠퇴했다. [보충설명] 참조.

을 자못 숭상했다. 이때의 시편들은 실리적인 면이 문사(文辭)의 의미를 압도하여 시가의 맛이 엷어지게 되었다. 그것을 좋아함이 진(晉) 왕조가 남도(南都)한 후에도 … 시는 모두가 평담(平淡)[20]하고 전아(典雅)한 식이었다.[231] - 『시품(詩品)』 「총론(總論)」

시는 이 시기에 이르러 정치설교와 비슷해져서 '맛이 엷어졌고' 따라서 변혁은 필연적인 추세였다. 송(宋, 420-479) 초기에 사령운은 현언시에서 산수시로의 전향을 시도했는데, 『문심조룡』 「명시」 편에서는 이 사실에 대해 "송나라 초기의 시들은 문학 경향에 있어 전대의 기풍을 계승하기도 하고 또한 전혀 새로운 것을 추구하기도 했다. 노장철학이 뒤로 물러나고 산수의 주제가 그때에 이르러 활성화되기 시작했다."[232]고 하였다. 사실 노·장자가 지위에 올랐을 때 이들의 사상이 이미 산수시 형성의 토대가 되어 있었기 때문에 현언시에서 산수시로의 전향은 자연스러운 추세였다.

산수와 현리(玄理)는 당시 사람들의 의식에 부합했는데, 예를 들면 "그들의 마음 깊은 곳에는 노장의 산수에 대한 인식이 있었다"[233]와 같은 당시의 기록은 지금도 많이 볼 수 있다. 위진 이래의 사대부들은 '산수에 대한 연민을 현학을 음미하는 것으로' 여겼고, 이를 통해 심오한 도에 합치하는 정신적 경지를 추구했다. 이러한 풍조의 영향은 당시 사람들의 정신활동에서 나온 산물인 시가와 회화 등에 여실히 반영되었다. 즉 산수 형상이 도가의 현묘한 이치를 표현하기에 가장 적합한 매개로 여겨지게 되면서부터 산수의 경물이 시와 그림 상에 무수히 반영되었고, 산수시와 산수화는 '현'을 논하고 '도'를 깨닫는 수단의 하나가 되었다. 일찍이 종병도 산수화의 효능에 대해 '마음을 맑게 하여 도를 관조하고 … 형상을 통해 도를 아름답게 하는 것이다'라고 명확히 결론짓지 않았던가? 산수시가 나오고 얼마 후에 출현한 산수화론도 현학의 인식론과 방법론에서 나온 필연적인 산물이었다. 현언시는 산수시로 진화했으나 그 원형은 여전히 퇴화하지 않고 현언(玄言)의 흔적을 엄격히 남겼는데, 이를테면 종병이 「화산수서」의 첫 머리에 제기한 "성인(聖人)은 도를 내포하여 사물에 응하고 현인(賢人)은 마음을 맑게 하여 만물의 형상을 음

[20] 평원(平淡)은 평화담원(平和淡遠)으로, 소박하고 자연스러운 예술 풍격 또는 경지이다. 평담한 풍격의 미학 특징은 소박하면서 함축적이고, 풍부하면서 심각한 표현으로 담담하고 심원하면서 매력이 풍부한 의식의 경지를 창조한다.

미한다"[234]는 말이 곧 '현언'이다. 종병은 문장의 결미에서도 "내가 다시 무엇을 하겠는가 정신을 펼쳐낼 뿐이다. 정신을 펼치는데 이보다 앞서는 것이 무엇이겠는 가?"[235]라고 말하여 산수화를 통해 도를 더 깊이 깨닫게 되고 아울러 '정신이 펼 쳐지는' 체험을 얻었음을 피력했다. 종병의 입장에서는 도를 깨닫고 정신을 펼치 는 수단 중에 산수화보다 더 적합한 것이 없었던 것이다. 종병의 「화산수서」에 논해진 많은 내용도 한마디로 개괄하면 '산수화를 감상하고' '산수를 유람하는' 일이 곧 '도를 관조하고' '도를 음미하는' 수단이라는 것이다. 종병은 "(산과) 감 응하는 상태가 되면 그림을 보는 자의 정신은 초탈하여 이(理)를 터득하게 되는데, 비록 다시 실제 산수를 찾아 나선들 이보다 더 나을 리가 있겠는가?"라고 말했다. 즉 그림 속의 산수를 눈으로 보고 마음으로 체득하면 산수의 정신을 느끼게 되고 아울러 정신이 초탈해져서 이치를 터득하게 되므로 산 속에 다시 들어가서 도와 합치하는 정신적 경지를 추구한다고 하더라도 산수화를 감상하는 일보다 못하다 는 것이다. 비록 왕미는 종병의 이 설에 대해 불만이라도 있다는 듯이 두 편의 화 론을 통해 이견을 제기했으나, 산수를 그릴 때 산수의 정신을 전해야 한다는 점에 서는 두 사람이 견해를 함께 했다. 예컨대 종병은 "신(神)이란 원래 근거가 없는 무형의 것이면서도 형태에 깃들어 있으니 … 숭산과 화산의 수려함과 깊은 계곡의 신비도 모두 한 폭의 그림에 담을 수 있다"고 하였고, 왕미도 "근본으로 삼는 바 는 묘사된 형(形)을 영(靈)에 융합시키는 것이며 … 영은 눈에 보이지 않으므로 부동 (不動)의 대상에 기탁해야 한다"고 하였다(신神이 물物을 통해 나타나는 것을 영靈이라 했다).

산수화의 '신'과 '영'은 어디서 찾을 수 있을까? 현학 → 현언시 → 산수시(현언 의 흔적) → 산수화론(징회관도澄懷觀道)으로 이어지는 발전과정을 보면 그 근원이 현학 에 있음을 알 수 있다. 즉 산수화에는 여전히 현학의 시초 흔적이 갖추어져 있고, 현학과 '전신'은 서로 밀접한 관계선 상에 있다는 것이다.

득의망상(得意忘象)① · 기언출의(寄言出意)② · 득어망전(得魚忘筌)③ 등의 말은 위진 현학의 인식론과 방법론의 중심과제이자 위진 이래의 사대부들이 문제를 사고하는 독특 한 방식이었다.④ 그들은 무(無)를 근본으로 여기고 유(有)를 말단으로 여겼기 때문에

① 득의망상(得意忘象)은 뜻을 얻고 형상을 잊는다는 뜻이다.
② 기언출의(寄言出意)는 말에 기탁하여 뜻을 나타낸다는 뜻이다.
③ 득어망전(得魚忘筌)은 물고기를 얻고 통발을 잊는다는 뜻이다.
④ 왕필(王弼)의 『주역약례(周易略例)』 「명상(明象)」에 이 내용이 나온다. 여기서 왕필은 『주역』

필연적으로 '정신을 중시하고 형상을 잊는' 추세로 흘러갈 수밖에 없었다. 실제로 현학자들은 늘 다양한 방식으로 정신의 본체를 과장 선전하고 물질적인 내용을 부정하여(말단으로 삼았다) "형(形)은 정신에 의지하여 세워진다"[236]는 류의 주장을 했는데, 종병도 '만물에는 영(靈)이 있고 만물은 신(神)과 영이 나타난 것'이라고 말한 적이 있다.⑤ 그래서 그들은 '뜻을 얻고 형상을 잊으려고' 했고 그 누구도 '언어나 형상(외형)'에 노력하지 않았다(육탐미의 그림도 그 훌륭함이 외형을 벗어난 곳에 있었다).⑥ '정신을 근본으로 삼고' '외형을 말단으로 삼아' 정신이 본원이라 하는데 누가 근본을 그리지 않는다고 말하겠으며 또 누가 근본에 노력하지 않는다고 말하겠는가? 결론적으로 종병과 왕미가 산수의 정신과 정신의 작용을 더욱 강조했던 이유도 현학을 비롯한 당시 풍조의 영향 때문이었다.

정신은 실재하는 것이 아니므로 종병은 '정신은 본래 형태가 없다'고 말했고 현학자들도 정신적·무형적·상상적인 것은 물질적·유형적·실제적인 것에 기탁하여 드러내야 함을 인정했다. 예컨대 현학자 왕필(王弼, 226-249)⑦은 "무릇 무(無)라는 것은 '무'로서는 밝혀질 수 없고 반드시 유(有)에 기인해야 한다"[237]고 하였고, 현학자

─────────────────

을 해석할 때 '의미(意)'를 얻는 일이 가장 중요하며, 의미를 얻은 뒤에는 상(象)은 잊어야 함을 주장했다. 내용을 옮겨보면 다음과 같다. "무릇 상(象)은 의(意)에서 나온 것이고, 언(言)은 상(象)을 밝히는 것이다. 의(意)를 극진히 함에는 상(象)만한 것이 없고 상(象)을 극진히 함에는 언(言)만한 것이 없다. '언'은 '상'에서 오는 것이므로 '언'을 자세히 탐구하면 '상'을 알 수 있게 된다. '상'은 '의'에서 나온 것이니 '상'을 자세히 탐구하면 '언'을 알 수 있게 된다. '언'은 '상'으로 극진하게 하고 '상'은 '언'으로 나타낸다. 그러므로 '언'이란 단지 '상'을 표명하는 수단이고 '상'을 얻게 되면 '언'은 잊어야 한다. 상(象)이란 의(意)를 담아 놓은 수단이므로 '의'를 얻게 되면 '상'은 잊어야 한다. 마치 올가미는 토끼를 잡는 도구이지만 토끼를 잡게 되면 올가미는 필요 없게 되며, 통발은 물고기를 잡는 도구이므로 물고기를 잡게 되면 통발을 필요 없게 되는 이치와 같다. 그렇다면 즉 언(言)이란 상(象)의 올가미 같은 것이며, 상(象)이란 의(意)의 통발 같다고 할 수 있다. 그러므로 '언'에 집착하면 '상'을 알 수 없고 '상'에 집착하면 '의'를 알 수 없게 된다. '상'이 '의'에서 나왔음에도 '상'에 집착하게 되면 집착하는 그것(象) 자체도 이미 본래의 '상'이 아니다. '언'은 '상'에서 나왔음에도 '언'에 집착하게 되면 집착하고 있는 그것(言) 자체도 이미 본래의 '언'은 아니다. 그러므로 상(象)에 집착하지 않는(忘) 자만이 의(意)를 알 수 있으며, 언(言)에 집착하지 않는 자만이 상(象)을 얻을 수 있다. 의(意)를 알았다면 상(象)에 집착하지 않은 것이며, 상(象)을 알았다면 언(言)에 집착하지 않음에 있다. 그러므로 상(象)을 세워서 그 의(意)를 극진히 하면서도 상(象)에는 집착하지 말 것이며, 그림(畵)을 중첩해서 그 진실을 다 실은 것이니, 그림은 잊어도 되는 것이다 (夫象者, 出意者也. 言者, 明象者也. 盡意莫若象, 盡象莫若言. 言生於象, 故可尋言以觀象. 象生於意, 故可尋象以觀意, 意以象盡, 象以言著. 故言者所以明象, 得象而忘言. 象者, 所以存意, 得意而忘象. 猶蹄者所以在兔, 得兔而忘蹄. 筌者所以在魚, 得魚而忘筌也. 然則, 言者, 象之蹄也. 象者, 意之筌也. 是故, 存言者, 非得象者. 存象者, 非得意也. 象生於意而存象焉, 則所存者乃非其象也. 言生於象而存言焉, 則所存者乃非其言也. 然則忘象者, 乃得意者也. 忘言者, 乃得象者也. 得意在忘象, 得象在忘言. 故立象以盡意, 而象可忘也. 重畵以盡情, 而畵可忘也.')

⑤ 【저자주】 宗炳, 「明佛論」(『弘明集』 卷2) 참고.

⑥ 【저자주】 張彦遠, 『歴代名畵記』 卷6 「宋二十八人」와 『宣和畵譜』 卷1 「道釋一」 참고.

⑦ 왕필(王弼, 226-249)은 위(魏)나라의 학자이다. [인물전] 참조.

곽상(郭象, 약252-312)[8]은 "자연의 이치는 사물에 기탁하여 통하는 것이다"[238]라고 하였다. 종병은 "정신이란 원래 보이지 않는 무형의 것이므로 유형의 사물에 기탁해야 한다"고 하였고, 왕미는 "영(靈)은 눈에 보이지 않으므로 부동의 대상에 기탁해야 한다"고 하였다. 종병은 또 "현인(賢人)은 마음을 맑게 하여 상(象)을 음미한다. … 더욱이 몸소 배회한 곳이라면"이라 하였고, "형상으로써 그 본연의 모습을 그려내고, 채색으로써 그 본연의 색채를 나타내야 한다"고 하였다. 이 또한 자연의 이치를 실재하는 것으로 구현하는 방법이지만, 그 주된 목적은 그림 속의 산수를 통해 심오한 정취를 음미하여 도와 통하기 위함이었다. 따라서 "산수의 정신을 그려내야 한다"는 종병의 말은 '현묘한 이치(玄理)'에 속하며, 그 본연에 더 진보할 수 없는 의미가 내포되어 있다.

[8] 곽상(郭象, 약252-312)은 진대(晉代)의 사상가이다. [인물전] 참조.

제7절 결론

위진 시대에는 인물화의 배경이 된 산수화가 있었고, 실용을 목적으로 제작한 지형도 류의 산수화가 있었으며, 또 독립된 양식의 산수화도 있었다. 독립된 양식의 산수화에는 인물·짐승·조류 등이 장식되어 있었고 그 중에는 비례가 맞지 않은 것도 있었는데, 이는 당시의 화가들이 산수화에 자신의 정서를 반영함에 있어 전통 관례를 다 배제할 수는 없었기 때문이다. 진송(晉宋) 이후부터는 산수화가 매우 성행하여 진 명제(明帝, 322-325 재위)·대규·대발·고개지·종병·왕미·육탐미·장승요 등을 포함한 수많은 저명 화가들이 산수를 그렸고, 무명 화가들은 더욱 많았다.

산수화는 당시 사회의 풍조와 경제적 사회적 배경에서 나온 산물이었다. 진송대에 출현한 산수화는 점차 유행하여 당(唐)대에 이르러서는 산수화 분야가 완전히 갖추어졌다.

오늘날에는 초기 산수를 거의 볼 수 없다. 돈황벽화 등이 문제의 일부를 해명해주고는 있지만 당시 산수화의 전체적인 면모를 대표하진 못한다. 장언원의 『역대명화기』에 기록된 위진 이래의 산수화 작품들 및 초기 산수화 문헌들을 서로 비교하여 일부 면모를 증명해볼 수는 있으나, 더 높은 수준의 산수화는 보이지 않는다.[9] 따라서 초기 산수화의 일반적인 면모는 대부분 '군립한 산봉우리의 형세가 나전장식이나 물소 뿔로 만든 빗과 같고' '물의 형세가 물건이 뜰 것 같지 않으며', 또한 '사람이 산보다 크고' 나무와 바위가 일률적으로 나열되어 있으며, 나무는 '팔을 벌리고 손가락을 펼친 듯한' 모습이었다고 볼 수 있다.

그러나 전문적으로 회화에 종사했던 사대부들은 문학적 수양과 시간적 여유가 있었고, 또 경제력이 뒷받침되었기에 더 높은 수준의 산수화를 그릴 수 있었는데, 이들이 남긴 산수화도 비록 적은 수이지만 확실히 존재했다. 고개지가 남긴 산수화 구상 관련 문장을 보면 당시의 산수화에도 다소의 심원감(深遠感)[10]이 있었고 산

[9] 【저자주】 「기양경외주사관화벽(記兩京外州寺觀畫壁)」의 산수화 중에는 당인(唐人)이 그린 것이 많다.

의 전후·좌우·상하에 수목·바위·길·시냇물 등이 배치되었음을 알 수 있으며, 한(漢)대 화상석(畵像石)⑪ 상에 새겨진 산수를 보아도 전후·상하의 단계가 분명할 뿐 아니라 심원감도 양호하다. 또한 남경에서 출토된 「죽림칠현과 영계기⑫(竹林七賢圖與榮啓期)」 상의 수목도 '팔을 벌리고 손가락을 펼친' 양상이 아니라, 가지의 교차 및 나뭇잎과 줄기의 조합에 일정한 법도⑬가 갖추어져 있다. 돈황벽화는 인도회화의 영향을 받은 국경지역 민간화공들에 의해 그려졌으므로 당시의 선진 수준을 대표하는 그림은 아니었다. 당시의 산수화에는 민간화공과 사대부를 막론하고 한 가지 공통점이 있는데, 즉 곱고 화려한 청록색을 화면 가득 칠해놓았다는 점이다.

산수 주위에 크기와 비례가 맞지 않은 짐승들을 잡다하게 그려 넣은 산수화는 한(漢)대의 화상전(畵像甎)⑭에서도 볼 수 있다. 예컨대 성도(成都) 양자산(羊子山)에서 출토된 「염정화상전(鹽井畵像甎)」(그림 4)을 보면, 산마다 새와 짐승이 그려져 있고, 산 중에 활을 찬 사냥꾼들이 개를 몰고 가면서 사냥하는 장면이 묘사되어 있다. 이러한 성격의 그림들은 수(隋, 581-619)대에 이르러 그 불합리함이 고쳐졌고, 초당(初唐 618-907) 시기에 이르러 기본적으로 사라졌다.

산수화가 출현하게 된 원인에는 상류층 사대부들과 지식인들이 회화의 대열에 참가한 사실도 관계가 있었다. 위진 시기에는 수많은 지식인들이 회화 분야에 종사했고, 산수화가 독립된 양식으로 완전히 형성된 후부터 산수는 줄곧 지식층 회화의 주요 소재가 되었다. 사대부들은 회화의 대열에 참가하자마자 회화를 사체(士體)와 장체(匠體)로 분류하여 자신들의 그림이 화공(畵工)의 그림과 다르다는 사실을 강조했다.⑮ 종병과 왕미의 화론에도 당시 문인사대부들의 이러한 사고관념이 나타

⑩ 심원(深遠)은 산수화에서 앞에 있는 산이나 봉우리로부터 뒤에 있는 산들을 들여다볼 때의 모습이다. 산의 깊이를 강조할 때 취하는 투시도법이다.
⑪ 화상석(畵像石)은 궁전·사당·석실(石室)·석관(石棺)·석비(石碑) 등의 석재(石材)에 여러 가지 화상(畵像)을 선각(線刻)하거나 얕은 부조로 조각한 것이다. 〔보충설명〕 참조.
⑫ 영계기(榮啓期, BC571-BC474)는 춘추시대의 방일고사(放逸高士)로, 자는 창백(昌伯)이고 성국(郕国, 지금의 산동성 문상현汶上縣 북쪽) 사람이다. 영계기는 죽림칠현보다 훨씬 앞선 시기인 춘추시대의 인물이었으나, 성격과 행적이 죽림칠현과 공통된 부분이 많아 후대의 화가와 조각가들에 의해 함께 표현된 적이 많았다.
⑬ 법도(法度)는 서화 창작상의 법칙·규율·표준 등이다.
⑭ 화상전(畵像甎)은 흙으로 만든 벽돌의 표면에 형틀 등으로 선각(線刻) 또는 부조 풍의 그림을 찍거나 그린 전돌이다. 〔보충설명〕 참조.
⑮ 『역대명화기(歷代名畵記)』에서는 사혁(謝赫)의 유소조(劉紹祖)에 대한 평을 인용하여 "장체(匠體)를 배우는 것에 흠이 있었고 사체가 부족했다. (傷於師工, 乏其士體)"고 하였고 언종(彦悰)에 대해서는 "장체를 배우기를 가까이 하지 않았고, 사체를 온전히 본받았다 (不近師匠, 全范士體)"라고 하였다.

그림 4 「염정화상전(鹽井畵像甎)」, 탁본, 36.5×46.8cm, 사천성 성도(成都) 양자산(羊子山) 출토

나 있는데, 이 '사체'는 후대 문인화의 원조가 되었다.

　여기서 보충 설명할 점은, 산수화의 형성 시기가 서양의 풍경화가 인물화의 배경에서 분리 독립된 시기보다 천여 년이나 거슬러 올라간다는 사실이다. 유럽의 풍경화가 르네상스 이전까지 인물화의 배경이었다가 18세기에 분리 독립되었다는 사실은 이미 주지하는 바이다. 서양회화에서는 일찍부터 인물이 주제로 삼아졌으나, 중국에서는 위진 시기에 이르러 인체가 심미대상이 되기 시작했다. 특히 구품중정제(九品中正制)[16]와 현풍(玄風)이 크게 일어날 때는 인체미를 감상하고 품평하는 일

[16] 구품중정제(九品中正制)는 관위(官位)를 구품(九品)으로 분류하고 각 품(品)을 다시 정(正)·종(從)으로 분류한 고대의 관제(官制)이다.

이 한 시대의 풍조로 형성되었다. 그 후 남성 중심의 사회가 되면서부터 점차 여체미를 감상하는 풍조로 전향되었는데, 이러한 풍조는 제·양(齊梁, 479-557) 시기에 가장 성행하여 시가와 회화 분야에서도 여체의 자태와 아름다움을 표현했다(위진 시기에는 주로 남성을 감상했다). 이 시기에는 공자·맹자의 도(道)가 이미 주류 지위를 상실했지만 그 영향력은 여전히 존재했기에 중국에서는 서양과는 달리 인체미를 노골적으로 드러내거나 자유롭게 표현할 수가 없었다. 그래서 제·양 시기에 출현한 여인미를 노래하는 류의 시들은 문예사에서 줄곧 고상치 못한 것으로 간주되었고, 심지어 의관을 단정히 차려 입은 후대의 사녀화(仕女畵)[17]도 사인(士人)들의 그림소재나 감상거리가 못 되었다. 사인들이 주로 감상하고 그렸던 것은 도가의 역량을 얻기 위한 산수였고, 그래서 산수는 사인화(士人畵)의 주요 재제가 되었다. 사인들은 산수의 외형 뿐 아니라 산수의 정신도 얻으려고 했고, 산수를 감상했을 뿐 아니라 그 속에 기거하거나 노닐면서 실컷 만족을 얻고자 했는데, 이러한 연유로 산수화가 중국의 고대회화에서 줄곧 주류 지위를 점유할 수 있었다. 중국의 사인들은 도를 매우 중시하여 당시에 "도라는 것은 잠시도 떠날 수 없는 것이다"[239]라는 말도 있었다. 유·도·법·불가에서 모두 도를 설했으나 고대의 산수화는 노·장자의 도와 가장 밀접하게 연관되었다. 심지어 고대 사람들은 서화를 '도'로 간주하여 그림을 화도(畵道)라 칭하고 서예를 서도(書道)라 칭했는데, 이는 양자가 모두 선비의 일이었기 때문이다. 또한 '화도'라는 말이 주로 산수화를 가리키는 대명사로 사용되었다는 사실도 고대 중국의 회화 관련 문헌을 통해 확인할 수 있다.

[17] 사녀화(仕女畵: 士女畵라 쓰기도 한다)는 원래 사대부와 부녀자 또는 궁녀의 생활을 제재로 삼은 그림을 가리켰으나, 후에는 인물화과(畵科) 중에서 궁중에서 생활하는 여인들이나 관녀(官女), 상류층 부녀자의 생활만 표현하는 분과항목이 되었다. 〔보충설명〕 참조.

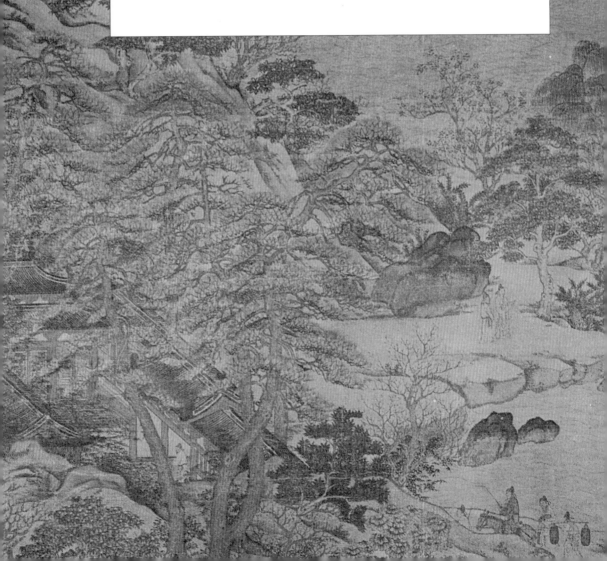

제2장

산수화의 정체·발전과 변화 출현

― 육조(六朝) 후기에서 수초(隋初), 수(隋)에서
초당(初唐)·중당(中唐)까지

제1절 육조(六朝) 후기에서 중당(中唐)까지의 산수화 개론

육조(六朝, 222-589) 후기에서 수(隋, 581-619)대 초기까지는 중국산수화 분야의 정체기였다. 따라서 언급할 내용이 적고 소개할 화가와 작품도 그리 많지 않다. 이 시기의 정체 원인은 대략 다음과 같다.

첫째, 산수화가 최초로 발전하기 시작한 시기였기에 소수의 문인들만 산수화를 그리거나 감상했고 궁정과 사원 등에서는 이러한 그림을 인정하지 않아 널리 전파될 수가 없었다(물론 전부 그랬던 것은 아니다).

둘째, 산수화는 역사가 짧았기 때문에 인물화만큼 성숙될 수가 없었다. 당시의 기록을 보면 산수화 관련 문장을 남긴 고개지ㆍ종병(宗炳, 375-443)ㆍ왕미(王微, 415-443)도 주로 인물을 그렸고, 사혁(謝赫, 6세기 중반 활동)[18]의 『고화품록(古畫品錄)』과 요최(姚最, 534-602)[19]의 『속화품(續畫品)』에는 산수화에 대해 기록도 하지 않았다. 더욱이 당시의 화가들은 자신의 전공을 부각시키기 위해 늘 산수를 인물화의 배경으로 삼았다. 어떻게 분석하건 이 시기에는 산수화의 가치를 높일 수 있는 환경이 갖추어지지 않았고, 감상자의 흥미를 유발시키기는 더욱 어려웠다.

셋째, 당시에는 산수화의 기법이 최초로 유행했기 때문에 기법을 탐색하는 단계가 필요했다. 이러한 상황에서는 더 많은 화가들의 참여가 요구되었으나, 당시의 화가들은 대부분 불화 창작에 종사했고 소수의 문인들만 산을 유람하고 시를 짓고 도를 논한 후의 여가에 산수를 그렸기 때문에 산수화 창작에 관한 여러 문제들을 진지하게 해결해 나가기가 어려웠다. 문인들은 그림을 그릴 때 발현ㆍ흡수ㆍ변화에 능한 장점이 있다. 그러나 모든 장르의 회화가 사실화(畫)의 기초 위에서 발전해왔듯이 산수화가 진보하려면 전문화가들과 민간화공들이 함께 참여하여 산수화의 구도ㆍ조형ㆍ채색ㆍ필선 등의 문제를 먼저 해결한 후에 문인화가들이 그것을 수습

[18] 사혁(謝赫, 6세기 중반 활동)은 남제(南齊) 양(梁)나라의 화가ㆍ회화이론가이다. 〔인물전〕 참조.
[19] 요최(姚最, 534-602)는 북주(北周) 시기의 학자ㆍ서화이론가이다. 〔인물전〕 참조.

하여 개조하고 발전시켜야 했으며, 그러한 후에도 민간화공들과 전문화가들이 함께 노력하여 수준을 더 높여야 했다. 그러나 수많은 전문화가들과 민간화공들을 산수화 대열에 참여시키려면 먼저 적절한 경제적 조건이 갖추어져야 했는데, 즉 그들에 대한 당시 사회의 수요가 중요한 작용을 일으킬 수 있었다. 그러나 육조와 북조(北朝, 386-581) 사회는 그러한 조건을 제공해주지 못했고, 단지 불화 제작(불상 제작을 포함하여)을 위한 여건만 조성해주어 불화만큼은 크게 발전했다(당唐대에도 국가와 사회의 수요로 인해 불화가 발전했다). 수대에는 남북이 통일되어 4백 년 동안의 분열 국면이 종식되었는데, 이러한 정세는 산수화의 발전에 새로운 활로를 열어주었다.

수대와 당 초기에는 대규모의 토목·건축 사업이 유행했고, 산수화의 발전 양상도 궁전·대각(臺閣)[20] 등의 축조를 위한 수많은 건축설계도 상에 반영되었다. 이 시기의 화가들은 건축가 출신이 대부분이었는데, 염비(閻毗, ?-613) 부자 3인도 그러했다. 거의 모든 건축물들이 산과 물이 임한 곳에 축조되었고, 따라서 설계도에도 필히 산수 배경이 그려져야 했다. 당 초기에 이르러 염입본(閻立本, ?-673)·염입덕(閻立德, 580-656) 형제에 의해 "점차 궁전과 대각 등에 부속되었던 산수·수목·바위에 변화가 나타났다."[240] 즉 궁전 건축도면의 배경이었던 산수화가 이 시기에 완전히 분리 독립되었던 것이다. 『역대명화기(歷代名畫記)』에 기록된 이 시기의 화가 21명 중에 극히 간략히 기록된 자들① 외에는 모두 대각·층루(層樓)·누대(樓臺)·궁전 등의 건축물을 잘 그렸다. 특히 수말 당초(隋末唐初)의 염입본·염입덕 형제는 "장학(匠學: 건축·공예)에 뛰어났고 양계단(楊契丹)과 전자건(展子虔, 약533-약603)은 궁전과 누각 그림에 전념했는데"[241] 그 원인을 알기 위해서는 당시 사회의 정황을 규명해볼 필요가 있다.

수 문제(文帝, 581-604 재위)는 개황(開皇) 2년(582)에 고경(高熲)②·우문개(宇文愷, 555-612)③ 등을 불러 한(漢)대의 장안성 동남쪽에 별도로 대규모의 도성을 축조하도록 명했다. 이들은 북쪽에는 궁성(宮城)을 짓고 궁성의 남쪽에는 황성(皇城)을, 동·남·서쪽에는 외성(外城)을 축조했다. 외성에는 도합 106개의 방(坊)④을 설계하고 동서에 각각 시(市)를

⑳ 대각(臺閣)은 돈대(墩臺)와 누각(樓閣)이다.
① 【저자주】 염사광(閻思光)·해종(解宗)·정찬(程贊) 등은 수대의 특출한 화가였으나 간략히 기록되어 있다.
② 고경(高熲)은 수(隋)나라의 초대(初代) 재상(宰相)이다. 〔인물전〕 참조.
③ 우문개(宇文愷, 555-612)는 수(隋)나라의 건축과 토목을 관장한 고급 관료기술자이다. 〔인물전〕 참조.
④ 방(坊)은 양사(量辭)로서, 고대의 도시나 읍의 하급 행정구역이다. 20려(二十閭: 500호戶)를 1방(一坊)으로 삼았다.

하나씩 설치하여 수나라의 도성인 대흥성(大興城)으로 삼았는데, 그 방대함이 전대미문의 규모였다.

당 초기에 이르러 수대의 대흥성을 기초로 삼아 남북 8510m 동서 9721m 규모의 장안성을 축조했는데, 성의 동북쪽에 대명궁(大明宮)을 짓고 북쪽 외곽에는 원유(苑囿)를 지었으며, 동남쪽 끝자락에는 남원(南苑)⑤을 지었다. 장안성은 완공된 후부터 천여 년에 걸쳐 고대 중국의 가장 중요한 건축물로 삼아지고 아울러 도시설계의 규범이 되었다.

저명한 당나라의 구성궁(九成宮)⑥도 본래는 수나라에서 지은 인수궁(仁壽宮)이었다. 시인 이상은(李商隱, 813-858)⑦은 구성궁에 대해 "12층의 성(城)을 섬서(陝西) 지방에 크게 지어놓고 평상시에 더위를 피하면서 붉은 무지개를 씻어낸다"²⁴²라고 표현했는데, 즉 그 규모의 방대함을 짐작케 해준다.

수·당의 궁전들도 전대미문의 규모였다. 수 양제(煬帝, 604-617 재위)는 낙양(洛陽)의 궁전 외에도 낙양과 양주(揚州) 사이의 40여 곳에 이궁(離宮)⑧을 축조했다. 당 초기에도 건축이 유행하여 쇠퇴의 기미를 보이지 않다가 현종(玄宗, 712-756 재위) 조에 또 이산(驪山)⑨에 대규모의 온천궁(溫泉宮)⑩이 축조되었다. 이러한 건축물들은 대부분 산수를 낀 장소에 축조되었고, 건축물을 짓기 위해서는 먼저 수많은 전문화가들과 민간화공들이 도안(圖案)을 제작해야 했는데, 도안에는 산수가 많은 부분을 차지했다. 이상 산수화의 발전을 촉진시킨 원인과 사회적 배경을 기술해보았다.

당 초기의 염입본·염입덕은 궁전·누각 등에 부속되어 있었던 산수를 분리 독립시키는 시도를 했고, 이사훈의 산수화를 시점으로 산수화가 궁전·누각의 배경에서 완전히 벗어났다. 그러나 건축도안 형식의 그림도 여전히 많았는데, 즉 현존하는 「궁원도(宮苑圖)」·「구성궁(九成宮)」⑪ 등의 그림은 수·당 시기에 궁원도가 대량으로 제작

⑤ 【저자주】 남원(南苑)은 지금의 부용원(芙蓉苑)이다.

⑥ 구성궁(九成宮)은 정관(貞觀) 6년(632)에 당 태종(太宗, 626-649 재위)이 수대의 인수궁(仁壽宮)을 수리·조영(造營)한 황제의 피서지이다.

⑦ 이상은(李商隱, 약813-858)은 당(唐)대의 시인이다. 〔인물전〕 참조.

⑧ 이궁(離宮)은 황제가 국도(國都)의 황궁 밖에서 머물렀던 별궁이다.

⑨ 여산(驪山)은 서안(西安) 임동현(臨潼縣) 남쪽에 있다.

⑩ 온천궁(溫泉宮)은 황제가 겨울에 황족(皇族)·백관(百官)들과 더불어 추위를 피하기 위해 머물렀던 별궁이다.

⑪ 【저자주】「궁원도(宮苑圖)」 등은 북경고궁박물원에 소장되어 있다. 이 외에 상해박물관에 「운산전각도(雲山殿閣圖)」가 소장되어 있고, 대북고궁박물원에 「곡강도(曲江圖)」(軸)·「상림밀설도(上林密雪圖)」·「두보여인행도(杜甫麗人行圖)」가 소장되어 있다. 또 미국 클리브런드미술관에 「궁원도(宮苑圖)」(團

되었음을 증명해주고 있다. 그림을 보면 건축물 앞뒤에 산수·수목·바위가 많이 그려져 있는데, 이러한 형식은 후에 이사훈의 그림에까지 이어졌다. 돈황벽화와 섬서성에서 출토된 묘실회화 상의 건축물 주변에도 산수·수목·바위가 많이 그려져 있다.

시대마다 늘 다양한 수준의 회화가 공존했다. 예컨대 진송 대에는 독립된 산수화가 있었고 인물화의 배경산수도 있었으며, 또 '나전 세공한 물소뿔 빗과 같은' 형태의 산수화도 있었고, 경물의 전후좌우 안배가 적절한 산수화도 있었다. 수대와 당 초기에는 궁전·누각의 배경이 된 산수화가 있었고, 순수한 산수화도 있었다. 당(唐)대의 사문(沙門)[12] 언종(彦悰)[13]은 『후화록(後畵錄)』[14]에서 수대의 화가 강지(江志)[15]에 대해 "산과 바위를 그렸는데 오묘함이 그 진실함을 얻었다"[243]고 하였고, 또 수대의 전자건에 대해서는 "특히 누각을 잘 그렸고 인물과 말에도 능했으며, 멀고 가까운 산천이 지척 내에서 천리를 볼 수 있었다"[244]고 말하여 수대에 산수화가 발전이 있었음을 알려주고 있다.

수에서 당 초기에 이르는 기간에 산수화는 빠른 진전을 보였다. 전술한 바와 같이 문인들은 회화의 대열에 참가하자마자 분열을 일으켜 두 계파(민간화공과 사대부화가)로 분리되었으니, 사실 사대부 화가들이 그렸던 수많은 창작물은 본래 민간화공들의 창작에서 비롯되어 나온 것이었다. 민간화공들의 창작물은 종종 사대부 화가들의 손질과 개조를 통해 볼만한 수준에 오를 수 있었고, 또한 사대부들의 선전과 보급을 통해 화파(畵派)로 형성될 수 있었다. 1976년 봄, 산동성 가상현(嘉祥縣) 영산(英

扇)가 소장되어 있는데, 내용과 형식이 모두 비슷하다. 졸작 「궁원도의 작자와 시대 및 화사 상의 중대한 의의 (論宮苑圖的作者·時代及其在畵史上的重大意義)」(『문물(文物)』, 1986. 10)를 참조하기 바란다.

⑫ 사문(沙門)은 식심(息心)·공로(功勞)·근식(勤息)이라 번역한다. 부지런히 일체의 좋은 일을 닦고 나쁜 일을 일으키지 않는 사람이라는 뜻으로, 외도와 불교도를 가리지 않고 처자 권속을 버리고 수도생활을 하는 사람에 대한 총칭이다.

⑬ 언종(彦悰)은 수(隋)의 양제(煬帝) 대업(大業) 9년(613)에서 당(唐) 고종(高宗) 연간(649-683) 사이에 활동한 홍복사(弘福寺)의 승려이다.

⑭ 【저자주】언종(彦悰)의 『후화록(後畵錄)』에 「정관구년춘삼월십유일일서(貞觀九年春三月十有一日序)」가 있는데, 여기에 기록된 화가들이 모두 정관(貞觀) 9年(635) 봄 3월 이전의 화가들임을 알 수 있다. 이 저술의 가장 마지막에 기록된 이주(李湊: 천보天寶 연간의 화가)에 관한 내용은 장언원(張彦遠)의 『역대명화기(歷代名畵記)』 권9 「이주(李湊)」 조에 없는 것으로 보아 후대에 수정하여 기입한 듯하다.

⑮ 강지(江志)는 수대(隋代)의 화가로 산수를 잘 그렸다. 필력이 굳세고 풍운(風韻)에 멈춤과 바뀜이 있었으며, 산과 바위를 그림에 그 묘함이 진실함을 얻었다고 한다(『역대명화기(歷代名畵記)』·『도회보감(圖繪寶鑒)』 참고).

山) 아래에서 발견된 수대의 묘실벽화가 그 대표적인 예이다. 즉 묘실 내부에 그려진 「천상도(天象圖)」 '월궁(月宮)' 부분의 계수나무에 사용된 낙가점(落茄點)[16]은 송대 미불(米芾, 1051-1107)의 낙가점과 많이 닮아 있다. 미불 이전에 이미 민간화공들이 6백 년 동안 낙가점을 사용해왔던 것이다. 민간화공들의 창작물은 중시 받지 못했기 때문에 민간에서 낙가점이 줄곧 전수되어왔음에도 화파로 형성되지 못했다. 당시에는 문인들이 인정한 창작물만 문인들의 가공과 개조를 거쳐 화법으로 형성되었고 또 화단(畵壇)에서 영향력이 발생될 수 있었다. 낙가점도 미불에 의해 비로소 화단에서 영향력을 가지게 되었던 것이다. 미불이 최초로 낙가점을 창조했다고 말한 논자들도 많은데, 물론 그렇게 여겨도 되겠지만 낙가점이 더 오랜 고대에 민간에서 출현하여 사용되어왔다는 사실을 잊어서는 안 될 것이다. 영산 아래의 수대 분묘회화 중에는 산수 제재만으로 그려진 병풍도 있는데, 이 그림이 바로 수묵으로 기본 골격을 그린 다음에 채색하는 화법을 사용한 최초의 그림이다.[17] 이러한 그림은 비록 문인화가 주축을 이루었던 고대의 중국화단에서 큰 작용을 일으키진 못했으나, 민간화공들 사이에서는 확실히 영향력이 있었다. 서안(西安)에서 출토된 초당 묘실회화 중의 산과 바위에는 비교적 성숙된 수묵선담법(水墨渲淡法)[18]이 사용되어 있다. 많은 논자들이 수묵선담법의 창시자를 왕유(王維, 699-759)로 알고 있으나, 이 또한 오도자(吳道子, ?-792)·왕유 등의 노력을 통해 세련되어지고 영향력이 생겨 화법으로 형성되었을 뿐, 실제로는 민간화공들이 이미 창조해놓은 토대를 더 개선 발전시킨 것이었다.

수대의 산수화는 궁정화가의 그림과 사대부화가의 그림을 막론하고 모두 전통적인 청록(靑綠)[19] 또는 금벽(金碧)[20] 형식이었으나, 공간관계를 포함한 다방면에 진보가 있었다. 예컨대 돈황 막고굴 303호 「벌목도(伐木圖)」 상의 산수 부분은 앞뒤 간의 단계가 분명할 뿐 아니라 공간처리와 원근 등의 표현이 전대보다 훨씬 자연스러

[16] 낙가점(落茄點)은 미점(米點)의 형태가 측필(側筆)로 횡점(橫點)을 찍은 것이 마치 채소의 하나인 가지(茄)를 떨어뜨리는(落) 것 같다는 데서 유래된 말인 듯하다. 미점준(米點皴)과 같은 의미로 해석된다.

[17] 【저자주】이상의 내용은 『산동화보(山東畵報)』 1982년 1월호에서 볼 수 있다.

[18] 선담법(渲淡法)은 먹의 농담(濃淡)을 조절하여 담묵(淡墨)부터 거듭 바림하여 음양(陰陽)·요철(凹凸) 등의 입체감·공간감의 효과를 나타내는 것이다.

[19] 청록(靑綠)은 안료 중의 석청(石靑)과 석록(石綠)을 위주로 착색하는 것이다.

[20] 금벽(金碧)은 금니(金泥)와 석록(石綠)·석청(石靑)을 겸하여 사용한 색이다. 이 색채를 사용하여 그린 산수화를 금벽산수(金碧山水)라 하는데 청록산수(靑綠山水)보다 금니 일색이다.

운데, 이 점은 다음 장 전자건의 작품을 분석하는 과정에 자세히 설명하기로 한다.

당 초기에 이르러 건축가이자 화가였던 염입덕·염입본 형제는 산수화의 발전사에 중대한 업적을 남겼다. 초기 산수화는 대부분 인물화의 배경이었고, 수대의 산수화도 궁전·누각 그림의 배경이었다. 이 시기에 염입본과 염입덕은 최초로 궁전·누각 그림의 배경이었던 산수화를 독립된 양식으로 분리시키는 시도를 했는데,① 『역대명화기(歷代名畵記)』에서는 이 사실에 대해 "당 초기의 2염(二閻: 염입덕·염입본)은 장학(匠學: 건축·공예)에 뛰어났고 양계단과 전자건은 궁전·누각 그림에 전념했지만 점차 그것에 부속되었던 산수를 변화시켰다"245)고 하였다. 그러나 2염의 산수화는 그리 성숙되지 못했고, 이사훈에 이르러 비로소 성숙된 면모를 갖추게 된다.

여기서 장언원(張彦遠)②의 『역대명화기』에 언급되어 있는 "산수화의 변화는 오도자에서 시작되어 2이(二李: 이사훈·이소도)에서 이루어졌다 (山水之變, 始於吳, 成於二李)"는 기록에 대해 명확히 설명할 필요가 있다. 이 문제가 파악되어야만 당(唐)대 산수화사의 기본적인 윤곽이 드러나기 때문이다. 장언원은 이 문제에 대해 너무 간략히 기록하여 지금까지 많은 사람들의 오해를 불러왔다. 필자가 여기서 장언원의 이 말에 대해 해명하고자 하는데, 간혹 중복되는 부분도 있을 것이다.③

당(唐)대의 장언원은 『역대명화기』상에 "이것을 계기로 하여 산수화의 변화는 오도자에서 시작되어 2이에서 이루어졌다"246)고 기록했다. 이 말에는 당대 산수화사의 한 가지 중요한 사실이 밝혀져 있는데도 역대의 논자들은 이를 줄곧 부인해왔다. 당나라 사람이 당나라에서 일어난 중요한 사실을 기록했으므로 틀림이 없을 것이며, 더욱이 장언원은 결출한 회화이론가였으므로 더욱 신뢰할 만하다.

논자들이 이 설을 부인한 이유는 ① 이사훈이 오도자보다 먼저 사망했고 ② 이사훈과 오도자는 작풍이 전혀 달랐다는 것이다. 만약 장언원이 말한 본뜻이 이 두 가지 이유와 같다면 기반을 확고히 할 수 없다. 그러나 '이사훈·이소도(李昭道, 약670-약730)에서 이루어졌다'는 말은 이사훈이 시초를 열어 이소도가 결말을 지었다는 뜻으로, 즉 이소도에 중점을 두어 '××에서 이루었다 (成於)'를 풀이해야 옳은 해석이 된다.

① 【저자주】 돈황벽화 217굴을 보면 당시 산수화의 면모를 짐작할 수 있다.
② 장언원(張彦遠, 약815-875)은 당(唐)대의 학자·서화이론가·화가이다. 〔인물전〕 참조.
③ 【저자주】 졸작 「論山水之變, 始於吳, 成於二李 - 澄淸唐代山水畵史上一個問題」(『新美術』 1983年 3期)에 자세히 설명되어 있다.

이사훈은 오도자보다 먼저 사망했지만 이소도는 그렇지 않았다. 안사의 난(安史之亂)④ 때 오도자는 연로하여 당 현종(玄宗)을 따라 촉(蜀)⑤ 지방으로 피신하지 못했지만, 이소도는 촉 지방으로 피신하여 피난생활을 반영한 그림도 그렸다. 만약 이사훈이 오도자보다 먼저 사망한 사실만 놓고 논하게 되면 2이의 관건인물인 이소도를 배제하는 오류를 범하게 되어 설득력이 떨어질 뿐 아니라 성립되지 않는다.

그렇다면 장언원은 왜 '이소도에 이루었다'고 말하지 않고 '2이에서 이루었다'고 말한 것일까? 장언원은 『역대명화기』「논화산수수석」에서 위진에서 당 이전까지 회화의 발전과정을 기록한 후에 다음과 같이 기록했다.

> 당 초기의 2염(二閻: 염입덕 · 염입본)은 장학(匠學: 건축과 공예)에 뛰어났고, 양계단과 전자건은 궁전과 누각 그림에 전념했지만, 점차로 그것에 부속되어 있었던 산수 · 수목 · 바위에로의 변화를 나타냈다. 그러나 여전히 바위를 그려냄에 있어 조각하고 장식하듯 투각하는 데에 노력했으므로 마치 얼음에 칼로 무늬를 새기는 것처럼 하였으며, 나무를 그릴 때에는 나무의 줄기나 잎을 판에 박은 듯이 새겨 넣어 그렸고, 오동나무 · 등심초 · 버드나무를 많이 그렸다. 따라서 공(功)은 배가 더 들면서도 품격(品格)은 더욱 졸렬해서 그 본 모습을 제대로 다 나타낼 수 없는 그림이 되고 말았다. 오도자는 천부적으로 굳센 기상이 있었고, 어려서부터 심오한 재주를 지녔다. 그는 때때로 사원의 벽화에 기괴한 모양의 암석이 물살에 부딪히는 모습을 자유분방하게 그렸는데, 마치 그 암석은 손에 잡히는 듯하고, 그 물은 손으로 뜰 수 있을 것 같았다. 또한 촉(蜀) 지방의 산수를 그렸는데, 이것을 계기로 산수화의 변화가 오도자에서 시작되어 2이(이사훈 · 이소도)에서 완성되었다.[247]

이 내용에 이어서 장언원은 위언(韋鶠) · 장조(張璪) · 왕유(王維) 등에 대해 "모두 한 시대의 뛰어난 화가들이다"[248]라고 기록했다.

『역대명화기』 권9에서는 염입덕에 대해 "대장(大匠)⑥이 되어 취미궁(翠微宮)과 옥화궁(玉華宮)을 축조했다"[249]고 하였고, 권2에서는 "2염(二閻)은 정법사 · 장승요 · 양계단 · 전자건을 본받았다"[250]고 하였다. 양계단과 전자건은 대각(臺閣)⑦ · 산천 · 궁궐 그림에

뛰어났다. 장언원이 「논화산수수석」에서 2염을 언급한 이유는 이 두 사람이 산수화의 발전에 공헌한 사실을 설명하기 위함이었는데, 논자들은 이 점을 가벼이 여겨왔다. 그러나 2염은 단지 궁전·대각 그림에 부속되었던 산수·수목·바위를 분리시키는 변화를 시도했을 뿐, '조각하고 장식하듯 투각하는 데만 노력했으므로' '한번 변화했다 (一變)'고 볼 수는 없으며, 더욱이 2염은 산수화만 전공한 화가들이 아니었다.

산수화는 위진 이래로 조금씩 발전했으나, 이사훈의 산수화도 전자건을 계승하여 그것을 약간 발전시켰을 뿐 변화에 이르진 못했다. 이소도에 이르러 비로소 변화할 수 있었으나, 이소도가 초기에 남긴 그림은 대부분 이사훈의 그림을 계승한 유형이었고 "필력도 이사훈에 미치지 못했다."[251] 그러나 후에는 "부친 그림의 기세를 변화시켰고 그 묘함 또한 (부친의 그림을) 넘어섰는데,"[252] '기세'는 힘차게 내뻗는 형세를 뜻한다. 이사훈 계열에 속하는 「명황행촉도(明皇幸蜀圖)」 등의 필선을 보면 여전히 섬세하면서 변화가 없고(그러나 방절方折[8]이 출현했다) 기세가 부족한 이른바 '봄누에가 토해낸 실과 같은' 유형이며, 이소도 역시 가법(家法)을 계승하여 이러한 그림을 많이 그렸다. 그러나 이소도는 후기에 '부친 그림의 기세를 변화시켜' 필치에 굳세고 분방하고 빼어난 기세가 있었다. 예컨대 이소도의 그림에 대한 명대 첨경봉(詹景鳳, 1520-1602)[9]의 기록을 보면 장언원의 말이 사실임을 확인할 수 있다.

이소도의 「도원도(桃源圖)」는 큰 폭의 비단 상에 청록을 두텁게 착색한 그림으로, 필치가 매우 거칠지만 빼어나고 굳세다. 바위와 산은 모두 먼저 묵선을 그어 이룬 다음에 위에 청록(靑綠)을 입혔고, 청록의 위에는 전화(靛花)[10]를 사용하여 준(皴)[11]을 나누었다. 녹색 위에는 고록(苦綠)을 사용하여 준을 그렸는데 준은 벽부(劈斧)[12]이

⑦ 대각(臺閣)은 돈대(墩臺)와 누각(樓閣)이다.
⑧ 방절(方折)은 용필 시에 필선을 모나게 꺾는 것이다.
⑨ 첨경봉(詹景鳳1520-1602)은 명대의 서화가·수장가이다. 〔인물전〕 참조.
⑩ 전화(靛花)는 인도쪽(indigo)라는 식물을 끓여 만든 쪽색 계열의 청색 안료이다. 회(灰)와 아교를 섞어서 만드는데, 보편적으로 가장 많이 쓰이는 청색이다.
⑪ 준(皴)은 산이나 바위를 묘사할 때 윤곽선을 그린 다음에 산·바위·언덕 등의 입체감과 명암·질감을 나타내기 위해 표면에 다양한 필선을 가하는 기법이다. 수묵화가 본격적으로 발달한 오대와 북송 대부터 계속 여러 가지 준법(皴法)이 생겨났다.
⑫ 벽부(劈斧)는 부벽준(斧劈皴)을 가리킨다. 도끼로 나무를 찍어낸 자국과 같은 바위 표면의 질감을 나타내는 준(皴)으로, 붓을 옆으로 뉘어 재빨리 아래로 끌며 그어 내린다. 바위가 단층(斷層)에 의해 갈라진 형상을 묘사하는 데에 많이 사용되며, 크기에 따라 대부벽준(大斧劈皴)과 소부벽준(小斧劈皴)으로 나뉜다.

다. 원경의 산에도 청록으로 준을 그었는데 오히려 피마준(披麻皴)[13]이다. 샘물은 호분(胡粉)[14]을 깔아놓은 다음에 짙은 호분을 거듭 바림했고, 이어서 호분 위에 전화를 사용하여 물결을 묘사했다. 샘물이 아래로 흘러 작은 웅덩이에 이르는데, 웅덩이에도 호분을 바림한 다음에 전화를 사용하여 물결을 묘사했다. 샘물과 시냇물이 흐르고 있는 곳에는 호분을 사용하지 않았다. 두 개의 벼랑 아래에는 샘물이 나오는 입구가 열려 있는데, 즉 석벽이 교차하는 곳이다. 그 중간에서 물길이 곧게 내려오는데, 양쪽에 초묵(焦墨)[15]을 가하여 물길을 더욱 돋보이게 했다. 혹이 백을 비추는 데에 뜻을 두었으니, 당나라 사람들의 그림에서도 이처럼 산을 돋보이게 한 것은 보지 못했다. 산 아래 언덕의 아랫부분에는 자석(赭石)[16]을 고루 채색한 다음에 자석 위에 금니(金泥)를 사용하여 준을 나누었다. 나무는 윤곽선을 그음에 있어 용필(用筆)을 거칠게 하고 세밀하게 하진 않았으며, 먹 위에 채색하고 색 위에 짙은 녹색의 필선을 거듭 그었다. 대개 고고(高古)한 그림에는 기술적인 공교(工巧)함을 범하지 않는다. 내가 이소도가 그린 축(軸)과 권(卷)을 보니「도화원도(桃花源圖)」가 가장 예스러운데, 솜씨가 있으면서도 공교하지 않으며, 정묘(精妙)하면서도 자연스러우며, 색이 짙으면서도 뜻은 소박하니, 단언컨대 후대 사람들이 모방할 수 있는 그림이 아니다.[253] - 『동도현람편(東圖玄覽編)』 권3.

또 청대(淸代) 양정남(梁廷相, 1796-1861)[17]의 『등화정서화발(藤花亭書畫跋)』에서는

소이장군(小李將軍)의「한강독조도(寒江獨釣圖)」는 … 순수하게 묵염(墨染)만을 사용했으며 … 세월이 오래되어 먹이 깊고 비단이 어두워져 송 휘종(徽宗, 1100-1125 재위)의 제자(題字)가 오른쪽 모서리 농묵(濃墨)[18] 사이에 어렴풋이 겨우 보인다.[254]

라고 하였다. 두 기록을 통해 대·소이장군의 화풍이 서로 달랐음을 알 수 있는데, 즉 소이장군의 그림은 초기에 섬세하고 금벽(金碧)[19]이 휘황찬란한 대이장군 계열의

[13] 피마준(披麻皴)은 가장 널리 사용되는 준법(皴法)이다. 마(麻)의 올을 풀어서 벽에 걸어놓은 듯이 약간 구불거리는 실 같은 선들이 서로 엇갈려 있는 모양이다.

[14] 호분(胡粉)은 백색의 안료이다. 아교 물과 섞어서 살색·분색·눈·꽃 등을 표현하는 데 사용된다.

[15] 초묵(焦墨)은 농묵(濃墨)보다 짙은 묵색이다. 그림이 거의 완성된 단계에서 경물에 악센트를 가하기 위해 사용된다.

[16] 자석(赭石)은 광물성 갈색 안료의 원료이다. 리모나이트(limonite)라고 하는 각종 산화철로 이루어진 테라코타(terra cotta) 색의 물질로, 산수화나 꽃 그림에 많이 사용된다.

[17] 양정남(梁廷相, 1796-1861)은 중국 근대의 희곡작가(戲曲作家)이다. 〔인물전〕 참조.

[18] 농묵(濃墨)은 짙은 먹색이다.

화풍이었으나, 후에는 거친 필치의 화풍으로 변모하여 '부친의 기세를 변화시켰던' 것이다. '오도자에서 시작되어 2이(二李)에서 이루었다'는 말에 근거하면 이러한 이소도의 화풍이 오도자 그림의 영향을 받은 계열임을 알 수 있다. 위진에서 초당까지의 산수화는 대부분 '봄누에가 토해낸 실'과 같은 가늘고 일률적인 필선을 사용하여 산석과 수목의 윤곽을 긋고 내부를 두텁게 착색하는 방식이었다. 그러나 오도자는 최초로 이러한 형식을 변화시켰는데, 즉 그는 '오직 수묵만 사용했고' "기운이 웅장하여 비단바탕에 다 담아내지 못할 정도였으며,"[255] "필적이 호방하여 담벼락에 마음이 가는대로 휘둘러 놓았다."[256] 『당조명화록(唐朝名畵錄)』의 저자 "주경현은 늘 오도자의 그림을 보고는 … 용필(用筆)[20]이 종횡무진하여 모두 호방하고 기세가 빼어났다"[257]고 말했고, 소식(蘇軾)은 오도자의 그림에 대해 "붓을 휘두름이 비바람처럼 빨라서 붓이 이르지 않은 곳도 기(氣)가 이미 삼켜버린다"[258]라고 극찬의 말을 아끼지 않았다. 오도자는 호방한 기세로써 섬세한 청록산수화①의 형식을 변화시켰고, 이로 인해 '나전으로 장식한 물소뿔 빗'처럼 딱딱했던 이전의 양식이 저절로 사라졌다. 오도자의 변혁은 인물화의 필선을 산수화에 도입하여 산수화의 필선을 해방시킨 데에 있었다(인물화가 먼저 성숙했다). 오도자의 인물화는 현재 서안(西安) 비림(碑林)②에 「관음상(觀音像)」 번각본(翻刻本)③이 보존되어 있는데, 필선을 보면 난엽묘(蘭葉描)④와 구인묘(蚯蚓描)⑤가 겸해져 있고, 분방하고 변화가 다양하여 '끊어졌다가 이어지는 점과 획들이 때때로 떨어져 나간 듯이 보인다'라고 표현한 장언원의 말과도 부합한다. 화가들이 이러한 필선(점·획을 포함하여)을 산수화상에 응용하면 새로운 구(勾)·준(皴)·찰(擦)⑥·점(點)과 양감·질감을 다양하고 풍부하게

⑲ 금벽(金碧)은 금니(金泥)와 석록(石綠)·석청(石靑)을 겸하여 사용한 색이다. 이 색채를 사용하여 그린 산수화를 금벽산수(金碧山水)라 하는데 청록산수(靑綠山水)보다 금니 일색이다.

⑳ 용필(用筆)은 붓놀림 또는 붓을 쓰는 방법이다. 필법(筆法) 또는 운필(運筆)이라고도 부른다.

① 청록산수(靑綠山水)는 청색과 녹색을 주로 사용하여 그린 채색산수화이다. 산악을 명확한 윤곽선으로 모양을 잡아 멀리 있는 산은 군청(群靑) 계통으로 앞산은 녹청(綠靑) 계통으로 채색한다. 〔보충설명〕 참조.

② 비림(碑林)은 섬서성 서안시(西安市) 비림구(碑林區)에 있는 문묘(文廟) 옛터로 고대 비석예술품, 비석묘지, 석각예술품이 수집되어 있다. 최초 조성 시기는 당말 오대(唐末五代)이며, 역대 왕조를 거치면서 규모가 확대되었고 청초(淸初)에 이르러 비림으로 칭해졌다.

③ 번각(翻刻)은 판화제작의 기법으로 판본은 있으나 목판이 마손되었거나 없어져서 다신 판각할 때 인쇄된 판본을 새기려는 판본에 뒤집어 붙여놓고 그대로 새겨내는 기법이다.

④ 난엽묘(蘭葉描)는 동양화 선묘법(線描法)의 하나이다. 필선이 뒤틀린 난초 잎처럼 생겼다 하여 붙여진 이름으로, 유연하고 굵기의 변화가 많은 특징이 있다.

⑤ 구인묘(蚯蚓描)는 지렁이가 기어 다닌 흔적과 같은 곡선을 가리키는데, 인물화의 옷 주름을 묘사하는 필선으로 많이 사용되었다. 선이 굵고 변화가 많다.

표현해낼 수 있다. 그러나 섬세하고 변화가 없는 필선을 사용하여 이러한 효과를 표현하려면 많은 제약이 따르게 된다. 다시 말해서 '봄누에가 토해낸 실과 같은' 필선은 격조가 고고(高古)한 장점은 있으나, 모든 산석과 수목에 적용시키려고 하면 표현효과에 많은 결함이 나타나게 되는데, 그 일례로 현존하는 이사훈 화파의 산수화를 보면 외형은 있으나 질감 표현이 부족하고 기세는 더욱 부족함을 확인할 수 있다. 전술한 바와 같이 대이장군의 그림은 전대의 화풍을 계승 발전시킨 데에 머물렀고, 오도자 이전에는 변혁을 성공적으로 이끌어낸 산수화가가 없었다. 오도자는 가늘고 섬세했던 이전의 필선을 최초로 대담하게 변화시켜 후세의 화가들이 필묵 상에 다양한 변화를 시도하도록 일깨워 주었다. 실제로 오도자 이후에는 수묵산수화가 빠른 속도로 발전하여 그의 공로가 크게 부각되었는데, 이러한 이유로 장언원이 '산수화의 변혁은 오도자에서 시작되었다'라고 명확히 개괄했던 것이다.

그러나 오도자의 변혁은 철저히 진행되지 못했다. 그의 그림은 오직 '붓 자국(용필)만으로 묘사한' 유형이었기에 후대에 "필은 있으나 묵이 없다"[259]는 비평이 나왔으며, 또한 '가릉강(嘉陵江)⑦ 3백여 리의 산수를 단 하루 만에 완성한' 지나치게 간략한 형식이었기에 외형은 갖추었으나 양감과 질감 등의 효과는 충실하지 못했다. 그러나 오도자의 그림에는 '바위가 손에 잡힐 듯하고 물은 손으로 뜰 수 있을 것만 같은' 기세가 있었기에 당시의 산수화가들을 일깨우는 작용을 일으켰다.

이사훈의 산수화는 색채가 화려하고 묘사가 정교한 장점이 있었고⑧ 또한 금벽과 청록을 사용하여 산수의 양감·음양(陰陽)·향배(向背)⑨ 등을 충실히 표현했으므로 오도자 그림의 결함이 보충되어 있었다.

이소도는 이사훈과 오도자의 장점을 취하여 산수화의 변혁을 성공으로 이끌었다. 즉 이소도의 그림은 오도자의 묵골에 이사훈의 색채를 결합한, 이른바 '필치는 거칠지만 굳세고 빼어나며 바위와 산은 묵선을 긋고 청록을 착색하는 방식이었다. 오도자의 그림은 비록 기세는 충만했으나 형모(形貌)가 불완전했고, 이사훈의

⑥ 찰(擦)은 물기가 적은 붓을 종이나 비단에 비벼 문지르는 기법이다. 뚜렷한 준선을 모호하게 하거나 바위나 수목의 질감을 표현할 때 많이 사용된다.
⑦ 가릉강(嘉陵江)은 섬서성 봉현(鳳縣) 가릉곡(嘉陵谷)에서 발원하는 양자강 상원 지류이다.
⑧ 【저자주】주경현(朱景玄)의 『당조명화록(唐朝名畵錄)』에 "이사훈의 수개월 간의 공이 오도자에게는 하루의 자취였다 (李思訓數月之功, 吳道子一日之跡.)"고 기록되어 있어 이사훈의 그림이 매우 정교했음을 알 수 있다.
⑨ 향배(向背)는 앞쪽으로 향한 것과 뒤쪽으로 향한 것으로, 즉 입체감의 표현을 의미한다.

그림은 형모는 완전했으나 예술적 정취가 부족했다. 이소도에 의해 비로소 예술적 정취와 형모가 모두 적절히 갖추어진 산수화가 완성되었는데, 이것이 장언원이 『역대명화기』 상에 남긴 '산수화의 변화는 오도자에서 시작되어 2이(二李: 이사훈·이소도)에서 이루어졌다'는 기록의 본뜻이다.

장언원이 '2이에서 완성되었다'고 기록한 이유는 이사훈도 중요한 화가였기 때문이다. 이사훈은 고대 중국화단에서 최초로 산수화만을 전공한 화가였고, 더욱이 『선화화보(宣和畫譜)』「산수문(山水門)」의 첫 번째 서열에 오른 화가였다. 이소도의 유작 중에는 이사훈의 화풍이 가장 많았고, 그가 변혁에 성공한 이른바 '빼어난' 필선에 '청록을 착색한' 산수화에서 형질(形質)과 색채는 이사훈의 형식을 계승했다. 이 때문에 장언원은 '2이에서 이루어졌다'는 표현이 적절하다고 여겼던 것이다.

장언원은 '산수화의 변화는 오도자에서 시작되어 2이(二李)에서 이루어졌다'는 말에 이어서 다음과 같이 기록했다.

　　　　수목과 바위의 형상은 위언에서 오묘해졌고, 장조에서 정점에 도달했다. … 또한 왕유 그림의 중후한 깊이, 양염(楊炎, 727-781) 그림의 기이한 넉넉함, 주심(朱審) 그림의 빼어남, 왕재(王宰) 그림의 정교하고 세밀함, 유상(劉商) 그림의 사실적인 묘사 등이 있고, 그 외에도 화가들이 많이 있지만 모두 이들을 능가하지 못했다"260)

명대의 왕세정(王世貞, 1526-1590)⑩도 "산수화는 대·소이장군에 이르러 한 번 변화했고 형호·관동(10세기경)·동원(董源, 약907-약962)·거연(10세기 중후반 활동)에 이르러 또 한 번 변화했다"261)고 말했다. "모두가 넘어서지 못했던"262) 화가들도 '한 번 변화한 (一變)' 화가로 기록되진 못했다. '대·소이장군에서 한 번 변화했다'는 말에서 중심인물인 소이장군이 없다면 변화했다고 볼 수 없다. 즉 이소도가 있었기에 장언원이 '한 번 변화했다'고 말했던 것이다.

과거의 논자들은 이소도를 경시하거나 또는 이사훈에 부속시켜 같은 계열로 보았고, 장언원도 처음에는 "세상에 산수를 말하는 자들은 대이장군과 소이장군을 언급했다"263)고 말했다. "(이사훈) 집안의 다섯 사람이 모두 그림을 잘 그렸으나"264)

⑩ 왕세정(王世貞, 1526-1590)은 명대(明代)의 문학가이다. 〔인물전〕 참조.

그 중에 이소도는 특출한 대가가 되었다. 그래서 장언원도 "이임보(李林甫, ?-752)[11]는 … 산수화가 이소도와 약간 비슷하다"[265]고 기록할 때 이사훈은 언급하지 않았는데, 즉 이 시기에는 이사훈과 이소도의 화풍이 서로 달랐음을 알 수 있다. 물론 '부친 그림의 기세를 변화시켰고 묘함도 능가했다'는 기록은 이사훈과 이소도의 화풍이 서로 같았던 적이 있음을 알려주고 있다.

총괄하자면, 중국의 산수화는 육조시대 이후부터 줄곧 윤곽선을 긋고 착색하거나 또는 '금벽이 휘황'한 형식이었다가 이사훈에 이르러 일정 수준까지는 진보했으나 여전히 발전 단계였다. 오도자에 이르러 큰 붓으로 분방하게 휘호하여 변화가 다양한 필선을 구사하는 이른바 '기세가 충만한' 산수화를 그려내어 구륵(鉤勒)[12]착색산수화의 섬세하고 화려한 정취를 모두 타파했는데, 이것이 산수화 변혁의 출발점이었다. 그 후 이소도는 이사훈과 오도자의 장점을 취하여 산수화의 변혁을 성공으로 이끌었다.

산수화가 오랜 정체기에서 수대와 초당을 거치면서 조금씩 발전하다가 오도자에 이르러 큰 변화가 나타나게 된 배경에는 다음과 같은 원인이 있었다.

① 왕미가 "신체의 형태를 판단하여 한 치 정도밖에 안 되는 눈동자의 선명함을 그릴 수 있다"[266]는 이론을 제기하여 후세의 산수화가들이 지형도 형식에서 벗어나 산수의 기상과 정신을 중시하는 풍조가 형성되도록 기초를 제공해주었다.

② 산수화에서 중시한 기상과 정신이 '호방한 정신으로 그린' 오도자의 그림과 기세를 중시한 점에서 서로 부합했고[13] 그러한 오도자의 그림은 섬세하고 화려했던 기존 산수화의 형식에 충격을 주어 변혁을 촉진시켰으며, 그리하여 정신을 강조하는 산수화가 형성되도록 기초를 제공해주었다.

③ 이전까지의 사회에서는 인물화가 더 필요했기에 인물화가 오랜 기간 동안 발전해왔다. 인물화의 기법은 날로 성숙되어 변화가 다양한 필선들이 출현했고 이러한

⑪ 이임보(李林甫, ?-752)는 당(唐) 현종(玄宗) 후기의 재상(宰相)으로, 고조(高祖: 이연李淵)의 사촌 동생 장평주(長平王) 이숙량(李叔良)의 증손이다. 〔인물전〕 참조.

⑫ 구륵법(鉤勒法)은 그리려는 대상의 윤곽을 먼저 정하는 화법으로, 단선(單線)을 사용하는 것을 구(鉤), 복선(複線)을 사용하는 것을 륵(勒)이라 한다. 후자는 또 쌍구(雙鉤)라고도 하며 경우에 따라 채색을 가미한다.

⑬ 【저자주】오도자는 "술을 좋아하여 술기운을 빌리곤 했는데 매번 붓을 휘둘러 그림을 그리고 싶으면 취하도록 술을 마셨으며 (好酒使氣, 每欲揮毫, 必須酣飲. 『歷代名畵記』 卷9)," "웅장한 기세를 보면 휘호하는데 도움을 받았다 (觀其壯氣, 可助揮毫. 『唐朝名畵錄』)." 오도자 이전의 그림에서는 웅장한 기세를 추구하는 이러한 전례가 없었다.

인물화의 필선들이 산수화에 도용되어 산수화의 변혁에 기법 방면의 기초가 되었다.(이것이 가장 핵심적인 원인이다. 오랜 기간 발전해온 기법 상의 기초가 없었다면 위의 두 가지 원인도 무산될 수 있었다).

여기서 수묵화 형성의 사상적 배경 등을 기술해보기로 한다. 산수화는 이소도에 이르러 기세와 색채를 겸비한 비교적 높은 예술적 가치를 갖추었으나, 화풍은 여전히 곱고 화려한 이사훈의 그림과 다르지 않았는데, 이는 오랜 궁정생활에서 익어온 이소도의 귀족적인 성격 때문이었다.

수묵산수화는 오도자에 의해 형성되었다고 볼 수 있다. 오도자의 산수화는 호방한 기세를 반영한 유형으로서, 이를테면 객체인 산수와 주체인 정서가 화가의 마음속에서 융합하여 주조되어 나온 산물이었다. 그러나 오도자는 자신의 대담한 기백을 사용하여 변혁의 시초를 여는 단계에 머물렀다. 이소도는 오도자 그림의 장점을 섭렵했고, 안사의 난 때 받았던 정신적 충격 때문에 화풍이 바뀌어 수묵 선염(渲染)⑭법을 사용한 적도 있었다. 그러나 결국 이소도는 전통적인 청록착색 형식을 버리지 못했다. 이소도 이후에 수묵산수화를 성공적으로 활용한 화가는 왕유였다. 왕유의 그림을 직접 보았던 장언원은 "일찍이 파묵(破墨)⑮산수를 본 적이 있는데 필적이 굳세고 시원스러웠다"[267]고 기록했는데, 이것이 오늘날 우리가 감상하고 있는 파묵산수화에 관한 최초의 기록이다. 즉 '파묵'이라는 말이 여기서 시작되어 지금까지 널리 사용되어온 것이다.

당말 오대(唐末五代)의 형호(荊浩)는 『필법기(筆法記)』에서 다음과 같이 말했다.

수류부채(隨類賦彩)⑯는 예로부터 잘하는 사람이 있었지만 예컨대 수운묵장(水暈墨

⑭ 선염(渲染)은 먹이나 안료에 물을 섞어 각 단계의 점진적 농담의 변화가 나타나도록 바림하는 기법이다. 경물의 질감과 입체감, 그리고 전후 관계와 전체적인 담묵(淡墨)의 효과를 내는 데 사용된다.
⑮ 파묵(破墨)은 먹의 농담(濃淡) 차이를 여러 단계로 나타내는 기법이다. 장언원(張彦遠)의 『역대명화기(歷代名畫記)』에 왕유(王維)와 장조(張璪)의 파묵산수에 관한 언급이 자세한 설명이 없이 나온다. 그러나 원대(元代) 이간(李衎)의 『죽보상록(竹譜詳錄)』(1299년 서문)에는 '파(破)'라는 말을 파개(破開), 즉 먹에 물을 섞어 엷게 만드는 것이라고 해석했고 역시 원대(元代) 황공망(黃公望)의 『사산수결(寫山水訣)』에는 "담묵(淡墨)으로 파(破)한다"고 하였다. 청대(淸代) 심종건(沈宗騫)의 『개주학화편(芥舟學畫編)』(1697)에는 "농묵(濃墨)으로 담묵(淡墨)을 파한다"고 하였다. 황빈홍(黃賓虹, 1864-1955)은 "담묵은 농묵으로 파(破)하고 물기 많은 부분은 마른 붓으로 파한다"고 하였다. 기타 다른 설명도 있으나 대체로 수묵화의 농담(濃淡)을 조절하여 입체감, 공간감, 기타 조화로운 효과를 나타내는 기법을 가리킨다.
⑯ 수류부채(隨類賦彩)는 사혁(謝赫, 약500-약535 활동)이 『고화품록(古畫品錄)』에서 제시한 육법(六法)의 하나이다. 대상에 의거하여 채색을 부과한다는 뜻이다.

章)⑰은 우리 당(唐)대에 일어났으니 … 왕유의 그림은 필묵이 완려(宛麗)⑱하고 기운
(氣韻)이 높고 맑으며 교묘하게 형상을 그려내면서도 천진(天眞)⑲한 생각을 움직이
게 한다.268)

형호는 또 왕유보다 약간 후에 출생한 장조의 그림을 높이 찬양했다.

기(氣)와 운(韻)이 함께 성(盛)하고 필과 묵이 정묘(精妙)하게 쌓여 있으며, 천진한
심사(心思)가 탁월하여 오채(五彩)를 귀하게 여기지 않았다.269)

장언원의 『역대명화기』에서는 장조의 그림에 대해 "안으로 교묘하게 장식적인
효과를 남기고 밖으로는 혼연하게 이루어진 듯했다"270)고 하였다. '안으로 교묘하
게 장식적인 효과를 남겼다'는 말은 청록의 오채(五彩)를 사용하지 않고 수묵을 사
용했다는 뜻이며, '밖으로 혼연하게 이루었다'는 말은 수묵의 효과를 가리킨다.
형호는 또 "이사훈의 그림은 … 비록 공교(工巧)하고 화려하지만 묵채(墨彩)를 크게
잃었다"271)고 말하여 소박한 수묵의 오묘함이 없음을 비평했다. 결론적으로, 수묵
산수화는 중당 시기에 정식으로 출현했고, 그 형성 원인은 여러 방면과 관계가 있
었다.

'붓자국(용필)만으로 그린' 오도자의 그림과 선염과 채색으로 그린 이소도의 그
림은 모두 수묵화의 형성에 기초가 되었다. 수묵산수화의 형성 원인에서 도가사상
의 영향을 간과할 수 없다. 수묵산수화가 이사훈·왕유와 동시대에 활동한 이소도
에 의해 출현하지 못한(두 사람의 기예는 왕유에 못지않았다) 데에는 원인이 있었다. 회화
는 정신의 산물이며 기교는 정신의 지배를 받는다. 즉 특출한 예술품은 예술가의
정신에서 나온다는 것으로, 송대의 왕조(汪藻, 1079-1154)⑳는 이에 대해 "정신은 오히
려 정신이 구하는 데로 돌아가 의지한다"272)고 하였고, 우집(虞集, 1272-1348)①은 "강
삼(江參)의 정신이 이 산을 그렸다"273)고 하였다. 왕유는 당(唐)대 산수화를 대표하는
화가였을 뿐, 수묵산수화의 형성에 특별히 기여한 바는 없었다.

⑰ 수운묵장(水暈墨章)은 수묵만의 새로운 문채(文采)로 표현하는 화법을 가리킨다.
⑱ 완려(宛麗)는 정숙하고 아름다운 것이다.
⑲ 천진(天眞)은 조금도 꾸밈이 없는 자연 그대로의 참된 모습이다.
⑳ 왕조(汪藻, 1079-1154)에 대해서는 〔인물전〕 참조.
① 우집(虞集, 1272-1348)은 원대(元代)의 시인이다. 〔인물전〕 참조.

왕유는 도가사상의 영향을 깊이 받았고, 도가사상은 당시 사회의 풍조와 밀접한 관계가 있었다. 왕유가 불교를 숭배했다는 기록이 많이 보이는데, 불가와 도가가 근본사상에서 상통한다는 사실은 이미 알려진 바이다. 다만 인도에서 건너온 불학이 도가의 시장인 중국에서 널리 선양되어 도가보다 더 많이 전파되었을 따름이다. 예를 들면 도가의 주지는 무(無)이고 불가의 주지는 공(空)이며, 도가에서는 망(忘)을 주장하고 불가에서는 멸(滅)을 주장했다. 도가에서는 정지(靜知)②를 내세우고 불가에서는 열반(涅槃)을 내세웠으며, 경지에 이르는 수단에서 도가에서는 물아양망(物我兩忘)을 주장하고 불가에서는 사대개공(四大皆空)③을 주장했다. 도가와 불가에서 모두 재계와 해탈을 중시하고 산림 속에 들어가 허정(虛靜)을 구했다. 도가에서는 더럽고 혼탁한 사회를 벗어나 정신적 안정과 만족을 얻기 위해 해탈을 추구했고, 불가에서는 아예 썩은 육체를 벗어나 정토에 들어가야 한다고 여겨 더욱 철저한 해탈을 추구했다. 좀 더 깊이 논하자면, 불가의 과격한 말들은 거의 모두 도가에서 나왔으며, 불가의 '공'은 도가의 '허'·'무'와 같은 의미이다. 또 불가의 부동범념(不動凡念)은 도가의 무욕(無欲)·불견시비(不譴是非)④와 같은 의미이며, "나에게 큰 근심이 있는 까닭은 나의 몸을 위하기 때문이다. 나의 몸을 없애면 내 어찌 근심이 있겠는가"274)라는 노자의 말은 불가의 멸(滅)과 같은 의미이다. 도와 불의 차이는 도가에서는 생의 쾌락을 추구하여 사후를 불문했지만 불가에서는 사후의 쾌락을 위해 생의 고통을 택했다는 점이다.

중국의 사인(士人)들은 참선을 행하면서 자신이 불교도임을 내세웠으나, 사실 그것은 도학에 대한 그들의 견제심리를 드러낸 것으로, 다만 그들 스스로가 그것을

② 정지(靜知)란 어떠한 욕망에 의해서도 동요되지 않는 정신상태에서 사물을 지각하여 사물에 의해 동요되지 않음을 말한다.
③ 사대개공(四大皆空)은 「반야심경(般若心經)」에 나오는 말로서, 인간의 육신을 포함한 모든 물질은 언젠가는 지(地)·수(水)·화(火)·풍(風)의 사대(四大)로 흩어져 모두 사라져(空) 버린다는 내용이다.
④ 『장자(莊子)』 「천하(天下)」편에 "시비를 가려 꾸짖지 않으며 다만 세속을 따라 동화(同化)한다(不譴是非, 以與世俗處)"고 하였는데, 이는 장자의 처세방법의 하나로, 겉으로 보면 세상에 야합하는 것처럼 보이지만 실제로는 "사람의 정이 없으므로 시비에 대한 판단을 몸에서 구할 수는 없다 『莊子』 「德充符」"는 입장을 취하여 세상을 무시하는 것이며, 또한 몸은 세상에 순응하면서 살되 마음은 세상을 벗어나 있는 것이다. 총체적으로 보면 그의 처세방법은 '유심(游心)'과 '유세(游世)'의 통일이면서 또 '허기(虛己)'와 '순세(順世)'의 결합임을 알 수 있다. 이를테면 세상 속에 섞여 들어가 있되 뜻은 '산림 속'에 기탁하고, '외물에 따라 함께 변화하되' '사물과 더불어 변하지 않으며', 몸은 혼탁한 속세에 있으면서도 마음과 뜻은 청고한, 이른바 "옛날의 지인(至人)들처럼 인(仁)을 (일시적인) 길로서 빌려 쓰고 의(義)를 (일시적인) 주막 삼아 얻어내었을 뿐 아무 구속도 없는 자유로운 곳에서 노니는 『장자(莊子)』 「천운(天運)」" 것이 바로 장자의 인격과 인생의 최고경지였다.

인식하지 못했을 따름이다. 왕유는 "선송(禪誦)을 일로 삼았고"[275] "중년에는 불도를 매우 좋아했으며",[276] 동기창은 자신의 거처 명칭을 '선실(禪室)'이라 지었다. 그러나 이들은 불도에 은둔하여 고뇌하는 생활을 하지 않고 인간세상의 부귀를 마음껏 누렸다. 왕유는 도연명과 사상이 상통했지만 도연명이 벼슬을 버린 뒤에 다시 벼슬을 구걸하러 다닌다⑤는 말을 듣고는 불만의 심경을 드러내었으며, 동기창은 외출할 때 가마를 타고서도 고생스럽다고 말했다. 이들은 인생의 쾌락에 대해 누구보다도 잘 알고 있었다. 이들은 비록 스스로 불교도라고 말했으나 사실 '불'은 껍데기일 뿐이었고 마음속에는 '도'가 자리해 있었다. 즉 이들에게는 '도'가 실체였고 '불'은 허위였다. 이른바 "부귀와 산림 두 가지의 정취를 얻고자"⑥ 했던 것이다.

　이들의 예술사상은 도가사상과 더 상통했다. 도가에서 언급한 망(忘)은 인간세상의 저속한 분쟁을 잊는 것이었다. 즉 도가에서는 물화(物化)를 통해 우주만물을 의인화하고 예술화하면서 이른바 "천지를 관직으로 삼고 만물을 창고로 삼았기에"[277] 허정지심(虛靜之心) 속에 흉중구학(胸中丘壑)⑦이 형성될 수 있었고 또 그것을 산수화로 그려낼 수 있었다. 불가의 '멸'·'사대개공' 사상과 선종의 무념위종(無念爲宗)⑧·본래무일물(本來無一物)⑨ 사상에는 '가슴 속의 산과 골짜기'가 형성될 수 없으

⑤ 도연명은 29세에 주(州)의 제주(祭酒)가 되었는데, 얼마 후 사임했다가 생계를 위해 부득이 또 진군참군(鎭軍參軍)·건위참군(建衛參軍) 등을 역임했다.

⑥ "부귀와 산림 두 가지의 정취를 얻었다 (富貴山林, 兩得其趣.)"는 말은 당(唐) 장계(張戒)의 『세한당시화(歲寒堂詩畫)』 卷上의 왕유(王維)에 대한 평어(評語)에 나온다. 장계가 왕유를 평함에 있어 속가(俗家)에 있으면서 보살행업(菩薩行業)을 닦은 석가의 속제자(俗弟子) 유마힐(維摩詰)에 비유하여 한 말이다.

⑦ 흉중구학(胸中丘壑)은 가슴 속에 떠오르는 언덕과 골짜기라는 뜻으로, 창작에 임할 즈음에 이미지가 형성되는 것을 말한다. 북송(北宋) 휘종(徽宗, 1100-1125 재위)때 편찬된 『선화화보(宣和畫譜)』 「산수문(山水門)」에 "그림이 화가의 마음속에 저절로 언덕과 골짜기의 경계가 형성되어 솟아나 형태 있는 모습으로 드러나는 것이 아니라면, 필시 이러한 경지에 도달할 수는 없을 것이다 (其非胸中自有丘壑, 發而見諸形容, 未必至此)"라는 구절이 있다. 소동파는 「문여가화운당곡언죽기(文與可畫篔簹谷偃竹記)」에서 "대나무를 그릴 때는 반드시 먼저 마음속에 완성된 대나무의 구체적 형상을 얻어야 한다 (畫竹必先得成竹於胸中)"는 구절을 통해 '흉중성죽(胸中成竹)'의 개념을 제기했으며, 그의 문인(門人) 황정견(黃庭堅, 1045-1105)도 산수화 분야에서 '흉중구학'을 갖출 것을 주장했다.

⑧ '무념위종(無念爲宗)'은 『육조단경(六祖壇經)』에 나오는 육조(六祖) 혜능(慧能, 638-712)의 말이다. "나의 이 법문은 예로부터 내려온 것으로 먼저 무념(無念)을 세워 종(宗)으로 삼으며 무상(無相)으로 본체를 삼고 무주(無住)로 근본을 삼는다. … 무념(無念)이라는 것은 생각하면서 생각이 없는 것이다. … 모든 경계 위에 마음이 물들지 않는 것을 무념이라 한다. … 그러므로 무념을 세워 종(宗)으로 삼는 것이다 (我此法門, 從上已來, 先立無念爲宗, 無相爲體 無住爲本. … 無念者, 於念而不念. … 於諸境上, 心不染曰, 無念. … 是以 立無念爲宗.)「定慧一體第三」""무념법을 깨친 사람은 온갖 법에 다 통달하고 무념법을 깨친 사람은 모든 부처님의 경계를 보며 무념돈법(無念頓法)을 깨친 사람은 부처님의 지위에 이른다 (悟無念法者 萬法盡通 悟無念法者 見諸佛境界 悟無念頓法者 至佛位地.) 「般若品

므로 예술적 욕망을 토로하는 일 자체가 용인되지 않았다. 따라서 불학의 입장에서 본 예술은 도에 부속된 것이거나 혹은 별개의 것이었다.

전술한 바와 같이 도가에서는 자연을 숭상하고 청정(淸淨)·무위(無爲)·무욕(無欲)·소박(素朴)을 중시한 반면에 오색찬란한 성격의 화려함을 반대했다. 노자는 "오색은 사람의 눈을 멀게 한다"[278]고 여겼고 장자는 "오색은 눈을 어지럽힌다"[279]고 하여 소박미를 주장했는데, "소박이란 조금도 섞인 것이 없음을 의미했고"[280] "소박하면 천하에 그 무엇도 그것과 더불어 아름다움을 다툴 수가 없다"[281]고 보았다. 묵색은 도가의 미학관과 상통하는 색이었다. 즉 그들의 관점에서 묵색은 곧 현색(玄色)을 의미했고, '현색'은 "유현(幽玄)하고 또 유현하여 모든 오묘함의 문이었다."[282] '현'은 하늘을 가리키는 말이기도 했는데, 즉 도가에서는 묵색이 곧 '하늘의 색(天色)'이자 모든 색의 으뜸인 '자연'의 색이었다. '먹은 오채로 나눌 (墨分五彩)⑩ 수 있기에 장언원은 "먹을 운용하여 오색을 갖춘다"[283]고 말했다. 오직 '천색' 또는 '현색'의 지위인 묵색만이 오색을 갖출 수 있었던 것이다. 색의 현화(玄化)에 대해 체득한 바가 많았던 장언원은 『역대명화기』「논화체(論畵體)」의 첫머리에서 다음과 같이 말했다.

대저 음양은 만들어내고, 삼라만상은 섞여 퍼져 있다. 오묘한 변화는 말이 없고, 신이(神異)한 솜씨는 홀로 움직인다.⑪ 초목은 꽃이 활짝 피었어도 붉고 푸른 채색을 기다리지 않고, 구름과 눈은 나부끼어도 흰 물감으로 하얗게 되기를 기다리지 않는다. 산은 공청(空青)⑫으로 푸르게 되기를 기다리지 않고 봉황은 오색으로 섞이기를 기다리지 않으니, 이런 까닭에 먹을 움직여 오색을 갖추고 그것을 일러 '뜻을 얻었다'고 하는 것이다. 뜻이 오색에 있으면 사물의 형상이 어그러지니, 대저 사물을 그릴 때는 특히 형체와 모양을 경계해야 하고, 색채는 … 겉으로는 교묘하

第二」"

⑨ '본래무일물(本來無一物)'은 선종(禪宗) 육조(六祖) 혜능(慧能)이 오조(五祖) 홍인(弘仁)의 사찰에서 쌀 찧는 일을 할 때 문득 깨달음을 얻어 제기한 저명한 게송(偈頌)으로, 공(空)사상에 대해 언급하고 있다. "보리는 본래 나무가 없고, 밝은 거울 또한 받침대가 없다. 본래 한 물건도 없는데, 어디에 먼지가 끼겠는가 (菩提本無樹, 明鏡亦非臺. 本來無一物, 何處染塵埃.) 『六祖壇經』."
⑩ 묵분오채(墨分五彩)는 먹의 농담(濃淡)·건습(乾濕) 등을 적절히 운용하면 화려한 색채의 효과에 못지않은 그 천변만화(千變萬化)한 효과를 나타낼 수 있다는 뜻이다.
⑪ 『노자(老子)』 2장에 "말하지 않고 가르침을 행하여 만물로 하여금 스스로 자라게 한다 (行不言之敎, 萬物作焉)"고 하였다.
⑫ 공청(空青)은 금동광(金銅鑛)에서 나는 푸른빛의 광물로 염료나 약재로 쓰인다. 석청(石青)의 일종이며, 겉이 둥글고 속이 비어 있어 공청으로 칭해졌다.

고 정밀함을 드러내야 한다.[284]

묵색은 도가에서 숭상한 '소박'의 색 '자연'의 색이자 오색을 대신한 색이었다. 도가에서 추구한 현원(玄遠)의 안목으로 산수의 원경을 조망해보면 그 혼연한 색조가 '현색'과 일치함을 느낄 수 있다. 따라서 수묵으로써 오채의 효과를 나타낸 산수화가 바로 청정(淸淨)·소박(素朴)·허(虛)·담(淡)·현(玄)·무(無)를 주장한 도가사상을 구현해낸 그림이었다.

장언원의 기록에 나오는 왕유 이후의 산수화가들, 예컨대 위언·장조·양염·주심·왕재·유상을 포함하여 장언원과 같은 시기에 활동한 도분(道芬)[13]·천태 항용처사와 반년 동안 관직을 역임했다가 쫓겨난 왕묵(王默) 등은 모두 수묵산수화를 전공하면서 도가사상을 갖추었던 화가들이다.

중당(中唐, 766-820) 시기는 산수화가 크게 변모한 후에 맞이한 산수화의 흥성기였다. 이 시기에는 마침 안사의 난이 하향세였기 때문에 도가사상이 쉽게 작용할 수 있었다. 중국의 문인들은 뜻을 이룰 때면 '문장에 도를 싣는다'와 같은 관료적인 유가의 문구를 늘어놓았고, 뜻을 잃을 때면 '스스로 그 즐거움에 나아간다'와 같은 도가의 문구를 늘어놓았다. 왕유도 자신을 일컬어 "남은 습관을 끝내 버리지 못해 어쩌다 세상에 알려지고 말았다"[285]고 하였다. 그는 '스스로 그 즐기는 데로 나아갔기 때문에' 세태에 영합할 필요가 없었고, 정서도 청정하고 고아하고 담박했는데, 이 모두가 수묵화의 정취에 부합하는 요소였다.[14]

『역대명화기』를 보면 왕유 이후부터 산수화가들이 전대에 비해 크게 증가했음을 알 수 있는데, 즉 왕유 이후부터 수묵산수화가 세상에서 공인하는 양식이 되었음을 시사해주고 있다. 이 시기의 시인들이 남긴 시에도 수묵에 관한 내용이 많이 보인다. 예컨대 두보(杜甫)는 수묵의 효과를 시에 담아 "원기(元氣)가 축축하여 병풍이 젖어 있네"[286]라고 하였고, 방간(方幹)[15]의 시제(詩題)에도 「진식수묵산수(陳式水墨山

⑬ 도분(道芬, 경력은 미상)은 『역대명화기(歷代名畵記)』 권1, 「논화산수수석(論畵山水樹石)」에 오흥군(吳興郡) 남당(南堂) 벽화(壁畵) 일화에 수석화가(樹石畵家) 서표인(徐表仁)의 스승으로 기록되어 있다. 장언원(張彦遠)은 그를 후막진하(侯莫陳廈)와 더불어 근래의 뛰어난 화가라고 하였고, 또한 그림이 정세(精細)·치밀(緻密)하면서도 두루 화합하다는 점에서 당시의 빼어난 화가라고 평가했다.

⑭【저자주】이사훈은 한 차례 좌천되어 산 속으로 도피했다가 후에 다시 궁정에 들어간 적이 있었다. 이 때문에 고대의 논자는 이사훈의 산수화가 "부귀에 매몰되지 않았다"고 말했으나, 이와 반대로 그의 정서는 부귀영화에 있었고 그래서 산수화도 금벽(金碧)이 휘황(輝煌)했다.

⑮【저자주】방간(方幹)의 저술로는 『현영선생집(玄英先生集)』이 널리 알려져 있다. 방간의 나이는

水)」·「관항신수묵(觀項信水墨)」·「항수처사화수묵조대(項洙處士畵水墨釣臺)」·「수묵송석(水墨松石)」·「송수묵항용처사귀천태(送水墨項容處士歸天台)」등이다.

왕유 이전의 기록에는 진자앙(陳子昻, 661-702)⑯의 「수묵분도(水墨粉圖)」와 이백(李白)의 「당도조소부분화산수가(當塗趙少府粉畵山水歌)」등과 같은 채색 관련 시들만 보이고 "분방한 붓끝에 노련한 솜씨 보이고"287), "빼어난 필세 보태니 그늘진 벼랑 어둡고, 먹 뿌린 흔적 가벼우니 관목(灌木)이 메마르네"288) 등과 같은 산수를 형용한 시구는 보이지 않는다.

『전당시(全唐詩)』「방간소전(方幹小傳)」에 "함통(咸通, 860-871) 연간에 이름이 알려져 문덕(文德, 888) 때까지 강남에서 그에 미치는 자가 없었다 (自咸通得名, 迄文德, 江之南, 無有及者.)"는 기록이 있어 대략 짐작할 따름이다.
⑯ 진자앙(陳子昻, 661-702)은 당(唐) 초기의 시인이다. [인물전] 참조.

제2절 수대(隋代) 산수화와 전자건(展子虔)

　　수대는 육조(六朝)와 당(唐)대를 잇는 교량 역할을 한 시기이자 또한 당대의 발전을 위해 다방면에 걸쳐 기초를 다진 시기이다. 수나라의 황제들은 서화를 애호하여 궁정에 소장할 서화와 법서를 수집하는 일에 많은 노력을 기울였는데, 『역대명화기』에서는 이 사실에 대해 "동도(東都) 낙양(洛陽)의 관문전(觀文殿)[17] 뒤편에 동쪽으로는 묘해대(妙楷臺)를 지어 자고이래의 법서를 보관하고 서쪽으로는 보적대(寶迹臺)를 지어 자고이래의 명화를 보관했다"[18]고 기록하고 있다.

　　전술한 바와 같이 수대에는 토목공사가 성행하여 대규모의 궁원(宮苑)[19]이 많이 축조되었는데, 특히 수 양제(煬帝, 604-617 재위) 때는 낙양과 양주 사이의 산수를 낀 장소에 40여 개의 궁전이 축조되었다. 건축설계도 등을 제작하기 위해서는 수많은 화가들의 협조가 필요했는데, 즉 궁원건축 설계사들은 설계도 상의 궁원 주변에 배경을 그려야 했고, 건축물이 대부분 산수가 임한 곳에 지어졌으므로 배경 그림도 대부분 산수여야 했다. 여기서 수대의 화가들을 소개해보기로 한다.

　　염비(閻毘, ?-613). 수 양제 시기의 화가이며, 원적(原籍)은 유림성락(楡林盛樂)[20]이다. 북주(北周) 무제(武帝, 560-578 재위) 시기에 의동삼사(儀同三司)를 역임했고, 수 양제가 염비의 재능과 그림을 좋아하여 염비에게 태자를 시중들게 하고 거기장군(車騎將軍)에 임명했다. 후에 염비는 조산대부(朝散大夫)에 제수되었고, 또 소감(少監)에 임명되어 임삭궁(臨朔宮) 축조와 만리장성 보수, 그리고 운하 건설 등을 관장했다. 염비는 그림을 잘 그렸고 글씨와 건축설계에 뛰어났다. 그래서 대규모의 축조나 보수공사가 있을

[17] 관문전(觀文殿)은 수(隋)나라의 동부(東都) 낙양궁(洛陽宮) 내의 궁전으로, 그 동서 양쪽 곁에 동옥(東屋)과 서옥(西屋)을 만들고 비부장서(秘府藏書)를 갑을병정(甲乙丙丁)으로 나누어 동옥에 갑을을 보관하고 서옥에 병정을 보관했다고 한다. (『隋書』, 「經籍志·序」).

[18] 【저자주】張彦遠, 『歷代名畵記』 卷1, 「書畵之興廢」 참고.

[19] 궁원(宮苑)은 궁(宮)과 원(苑)을 아울러 이르는 말이다.

[20] 유림성락(楡林盛樂)은 지금의 내몽고 좌화림격이(左和林格而)이다.

때마다 건축설계도를 제작했고, 건축물의 배경을 그리기 위해서는 회화적 안목으로 산수에 관심을 기울여야 했다.

정법사(鄭法士). 북주에서 출생하여 후에 수나라에 들어간 화가이다. 비관(飛觀)과 층루(層樓)를 잘 그렸으며, 유작으로 「유춘원도(游春苑圖)」 등이 있다. 손상자(孫尙子)와 함께 장조(張璪)의 그림을 배웠는데, 정법사는 특히 인물과 누대(樓臺)①를 많이 그렸다.

정법륜(鄭法輪). 정법사의 동생이며, 대원(臺苑)②을 잘 그렸다.

손상자(孫尙子). 두몽(竇蒙, 8세기 중후반 활동)③은 손상자의 그림에 대해 "말안장·나무·바위는 정법사에 못 미쳤고"289), "전필(戰筆)④을 잘 써서 자못 기력이 있었으나 … 나뭇잎과 시냇물은 떨림이 없는 곳이 없었다"290)고 평하였다.

동백인(董伯仁). 두몽은 동백인의 그림에 대해 "누대와 인물 그림이 고금의 화법에 두루 절묘했다"291)고 평했고 이사진(李嗣眞, ?-696)⑤은 "전자건은 동백인의 대각(臺閣)을 그릴 기량이 없었다"292)고 기록했다. 유작으로 「주명제전유도(周明帝畋游圖)」·「잡화대각양(雜畵臺閣樣)」·「홍농전가도(弘農田家圖)」 등이 있다.

양계단(楊契丹). 양계단의 그림은 궁궐 내에서 화본(畵本)으로 삼아졌다. 유작으로 「행낙양도(幸洛陽圖)」 등이 있다.

유조(劉鳥). 정법사의 그림을 배웠다.

① 누대(樓臺)는 누각(樓閣)과 대사(臺榭) 등의 건물에 대한 통칭이다.
② 대원(臺苑)은 돈대(墩臺)와 궁원(宮苑)이다.
③ 두몽(竇蒙, 8세기 중반 활동)는 당(唐)대의 서예가·서화이론가이다. 〔인물전〕 참조.
④ 전필(戰筆)은 전필(顫筆) 또는 전체(戰掣)라고도 하며, 본래 서법 용어로 행필(行筆)할 때 흔들고 떨며 나아가는 필세를 가리킨다. 회화에서는 주로 옷의 주름이나 수목·풀잎 등을 가늘고 신속한 필선으로 묘사하여 음양감(陰陽感)과 동감(動感)을 표현하는 데에 사용되었다. 수(隋)나라의 손상자(孫尙子)가 창시했다고 전해지며, 당(唐)의 주방(周昉)이 그린 옷 주름 선에도 전필이 사용되었다. 「인물십팔묘(人物十八描)」에서는 전필수문묘(戰筆水紋描)라고 하였는데, 선이 물결처럼 흔들리는 것을 의미한다.
⑤ 이사진(李嗣眞, ?-696)은 당(唐)대의 서화감상가이다.

진선견(陳善見). 언종(彦悰)은 진선견의 그림에 대해 "정법사의 그림을 본받아 힘차고 곱고 온화하고 윤택했으나 그의 그림에 못 미쳤다"[293]고 평하였다.

수대의 산수화가들에 대한 기록은 많지 않은데, 내용을 보면 거의 모든 화가들이 궁원·대각⑥ 등을 겸하여 잘 그렸음을 알 수 있다. 또한 장언원의 기록에 근거하면 수대의 산수화가 대부분 궁전·누각 그림의 배경이었고, 산수와 누각을 그렸던 수대의 화가들이 모두 양계단과 전자건을 영수로 삼았음을 알 수 있다.

수대에도 독립된 양식의 산수화가 있었다. 예컨대 언종의 『후화록(後畫錄)』에서는 전자건에 대해 "특히 누각을 잘 그렸으며 … 멀고 가까운 산천을 그림에 있어 지척 내에 천리를 담았다"[294]고 하였으며, 또 강지(江志)에 대해서는 "산과 바위를 묘사함에 있어 그 오묘함이 진실함을 얻었다"[295]고 하였다.

전자건(展子虔, 약531-약604). 발해(渤海)⑦ 사람이다. 북제(北齊, 550-577)와 북주(北周, 557-581)를 겪었고 수나라 조정의 조산대부(朝散大夫)·장내도독(帳內都督)을 역임했다. 『정관공사화사(貞觀公私畫史)』에 전자건의 그림 「남교도(南郊圖)」·「궁원도(宮苑圖)」 등이 기록되어 있다.

전자건의 그림은 당(唐)대 회화의 발전에 많은 영향을 주었다. 전자건의 현존 작품으로 송 휘종(徽宗, 1100-1125 재위) 조길(趙佶)⑧이 '전자건유춘도(展子虔游春圖)'라 대서(大書)한 산수화 한 폭이 있는데, 이 그림은 줄곧 전자건의 작품으로 간주되어왔으나 최근에 들어 이에 대해 의문을 제기한 논자가 있었다.⑨ 그는 이 그림의 진위에 대한 연구토론회에서 다음과 같은 결론을 내렸다

「유춘도游春圖」(그림 5)는 북송(960-1112)의 화가가 전자건의 그림을 모방하여 그린 것으로 보이는데, 혹 그것이 아니라면 휘종화원에서 제작한 복제품일 가능성도 있다. 이 그림의 수목과 바위 화법은 원작의 면모를 충실히 구현한 편이지만, 의복과 건축물은 신중하지 않고 엄격하지도 못하다. … 원작이 없는 지금의 상황에

⑥ 대각(臺閣)은 돈대(墩臺)와 누각(樓閣)이다.
⑦ 발해(渤海)는 지금의 산동성 양신현(陽信縣) 남쪽 일대이다.
⑧ 휘종(徽宗, 1100-1125 재위) 조길(趙佶)에 대해서는 〔인물전〕 참조.
⑨ 【저자주】 『文物』, 1978. 11, 「關於展子虔游春圖年代的探討」 참고.

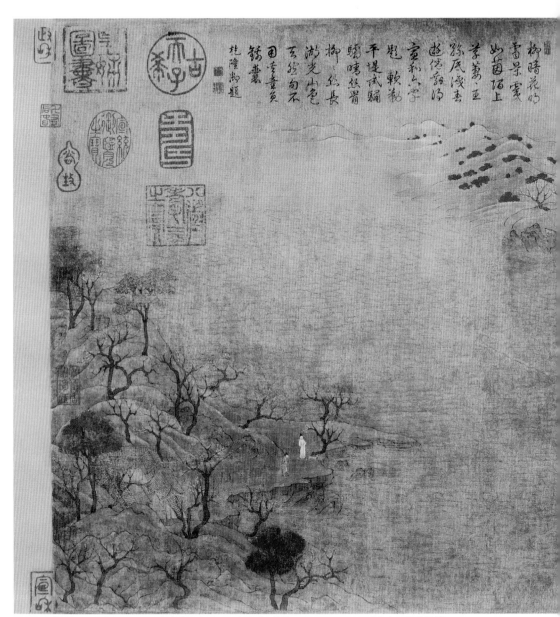

그림 5 「유춘도(游春圖)」, 傳 전자건(展子虔), 비단에 채색, 43×80.5cm, 북경고궁박물원

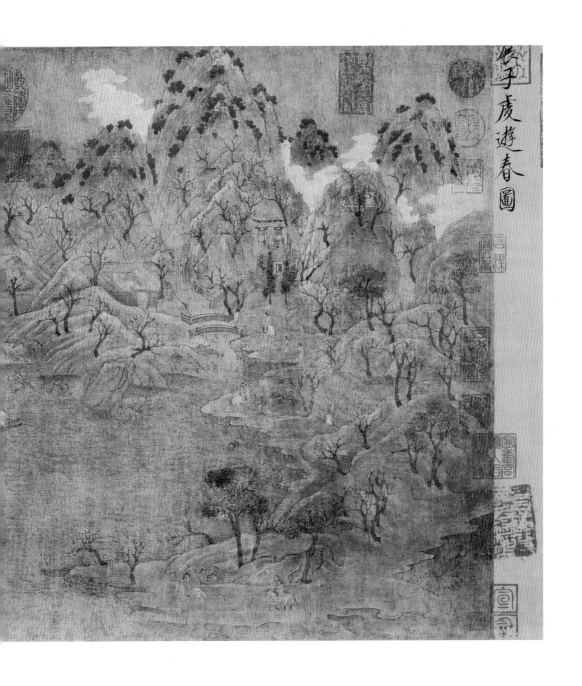

虞子虔遊春圖

서 이러한 내력을 가진 이 고대의 모작은 귀중한 참고자료로서의 가치가 있다.

비교적 타당한 결론이다. 설령 「유춘도」가 전자건의 그림이 아니라 하더라도 원작대로 충실히 묘사한 모작이라면 적어도 수목과 바위는 원작의 기본 면모가 구현되었을 것이다.

「유춘도」에는 화창한 이른 봄날에 유람객들이 말 또는 배를 타고 언덕과 물위에서 경치를 감상하는 내용이 묘사되어 있다.

① 공간처리 : 중앙에 점점 멀어지는 넓은 강물이 있고, 오른편에는 거대한 산언덕이 화면의 절반을 차지하여 왼편으로 첩첩이 멀어지는데, 산의 전후 단계가 분명하고 전대후소(前大後小)의 심원감(深遠感)이 나타나 있다. 전자건보다 약간 후대에 활동한 언종(彦悰)은 전자건의 그림에 대해 "지척 내에 천리를 그렸다"[296]고 기록했고, 『선화화보』에서도 "강산의 멀고 가까운 기세를 그리는 데에 특히 뛰어나 지척 내에 천 리의 정취가 있다"[297]고 하였다. 좌우 경물 사이의 공간이 매우 광활한 느낌을 주는데, 공간관계의 난점이 기본적으로 해결되어 있고 효과가 자못 훌륭하다. 또한 산봉우리들이 다양한 기복으로 서로 교차되어 있어 '나전으로 장식한 물소 뿔 빗과 같은' 모습은 전혀 찾아볼 수 없다.

② 비례 : 출렁이는 물결 위에 배 한척이 떠 있는데, '물이 적어 배가 뜰 것 같지 않은' 것이 아니라 수백 수천 척의 배를 띄울 수 있는 양상이다. 산길 위에는 네 사람이 말을 타고 가고 두 사람은 걸어가고 있으며, 붉은 저고리에 흰 치마를 입은 여인이 문에 기대어 서서 바라보고 있다. 광활한 산이 특히 두드러지는데, 사람·수목·가옥·산석 등과의 비례가 적절하여 '사람이 산보다 큰' 것이 아니라 산에 천 명 혹은 만 명도 수용할 수 있는 양상이다.

③ 채색 : 청록을 착색했고 금벽(金碧)[⑩]의 휘황함도 다소 느껴진다.

④ 산석화법 : 준(皴)이 없고 윤곽과 맥락만 간략히 긋고 채색했다. 산의 윗부분에는 청록을 채색하고 아랫부분에는 자석(赭石)[⑪]을 채색했다.

⑤ 수목화법 : 여전히 '팔을 벌리고 손가락을 펼친' 양상은 남아 있으나, 치졸했던

⑩ 금벽(金碧)은 금니(金泥)와 석록(石綠)·석청(石靑)을 겸하여 사용한 색이다. 이 색채를 사용하여 그린 산수화를 금벽산수(金碧山水)라 하는데 청록산수(靑綠山水)보다 금니 일색이다.
⑪ 자석(赭石)은 광물성 갈색 안료의 원료이다. 리모나이트(limonite)라고 하는 각종 산화철로 이루어진 테라코타(terra cotta) 색의 물질로, 산수화나 꽃 그림에 많이 사용된다.

전대의 수목보다는 훨씬 진보되어 있다. 원산(遠山)의 수목들이 전후 단계가 부족하지만 산석의 단계를 따라 함께 감상하면 더 분명해진다. 중경과 근경의 수목들이 자태가 매우 아름다운데, 줄기의 구불구불한 모양과 가지의 조합, 그리고 대소(大小)·곡직(曲直)의 배합에 세심한 주의를 기울였으나, 소밀(疏密)과 교차(交叉)의 변화는 여전히 부족하다. 나뭇잎에는 다섯 종류의 화법이 보이는데(후대 화가의 화필이 섞인 듯하다), 즉 ① 쌍구소원권(雙鉤小圓圈)으로 조직한 호초점(胡椒點: 왼편 언덕 위),[12] ② 죽엽 모양의 쌍구개자점(雙鉤个字點), ③ 개자점(个字點), ④ 새 발(雀爪) 모양의 점(个자를 거꾸로 놓은 모양), ⑤ 짙은 화청(花靑)[13]을 사용한 대필(大筆)의 점엽(點葉)으로, 예컨대 원산의 수목과 근경의 줄기가 곧게 세워진 수목 몇 그루가 그러하다. ⑥ 물결화법 : 매우 가늘고 섬세한 필선을 사용하여 물결을 묘사했는데, 출렁이는 기복이 자연스럽다. 물결이 멀어질수록 점점 희미해지다가 아득한 곳에서 하늘과 이어지는 만 리의 요원함이 연출되어 있다.

이 그림도 치졸한 육조회화의 분위기에서 완전히 벗어나진 못했지만 산의 공간 배치 등은 전대에 비해 많이 진보되어 있다. 또한 바위가 '도끼날로 얼음을 쪼개 놓은' 듯이 딱딱하고 수목의 줄기와 잎도 판에 새겨놓은 듯하지만, 육조 초기의 간단한 형식보다는 훨씬 세련되어 있다. 전자건의 그림은 후대에 당(唐)대 회화의 시조로 일컬어졌으며, 초당 산수화 그 중에서도 이사훈의 청록산수화[14]의 형성에 많은 영향을 주었다.

⑫ 호초점(胡椒點)은 후춧가루를 뿌린 듯 작은 검은 점을 많이 찍어 멀리 보이는 삼(杉)나무 잎을 묘사하는 기법이다.

⑬ 화청(花靑)은 일명 청화(靑華)라 부르기도 하며, 고운 남색(藍色: indigo) 또는 쪽빛이다.

⑭ 청록산수(靑綠山水)는 청색과 녹색을 주로 사용하여 그린 채색산수화이다. 산악을 명확한 윤곽선으로 모양을 잡아 멀리 있는 산은 군청(群靑) 계통으로 앞산은 녹청(綠靑) 계통으로 채색한다. 〔보충설명〕을 참조 바란다.

제3절 염입본(閻立本) · 염입덕(閻立德)과 초당(初唐)의 산수화

염입본과 염입덕은 당 초기의 걸출한 화가이다.

염입본(閻立本, ?-673). 염입덕(閻立德, ?-656)의 동생이며, 옹주(雍州) 만년(萬年)⑮ 사람이다. 원적(原籍)은 유림성락(楡林盛樂)⑯이며, 집안 대대로 조정의 관리를 역임했다.⑰ 염씨 형제는 수말(隋末)에 이세민(李世民, 약598-649)⑱에게 몸을 의지했는데, 그중 염입덕은 당 초기에 황가의 설계사 겸 화사(畵師)가 되고 벼슬이 공부상서(工部尙書)에 이르렀다. 유작으로 「옥화궁도(玉華宮圖)」 등이 있다.

염입본은 당 초기에 국가의 토목축조 설계를 관장한 대장(大匠)⑲이었다. 염입덕이 사망한 후에는 형을 이어 공부상서를 역임했고, 당 고종(高宗) 총장(總章) 원년(668)에 우승상(右丞相)에 올랐다. 이 시기에 좌승상은 무장(武將) 강각(姜恪)이었는데, 당시에 "좌상의 위엄은 사막까지 떨쳤고, 우상의 명예는 그림에 전해졌다"298)는 말이 세간에 전해졌다. 유작으로 「전사병범(田舍屛凡)」(12扇)과 「서역도(西域圖)」 등이 있다.

염씨 형제는 저명한 인물화가이기도 했는데, 성취가 매우 높아 인물화사에서 중요한 지위에 올랐다. 현존하는 염입본의 인물화로 「보련도(步輦圖)」·「열제도(列帝圖)」 등이 있으며, 산수화는 두 사람의 유작이 모두 유실되었다. 염씨 형제의 산수화는 비록 원숙한 면모는 아니었지만 중국산수화의 발전에 중요한 작용을 일으켰다. 장언원의 『역대명화기』 「논화산수수석」에서는 '당(唐) 초기의 염입덕·염입본은 건축과 공예에 뛰어났고 양계단과 전자건은 궁전과 누각 그림에 전념했으나 점차로 그것(궁전·누각)에 부속되었던 산수·수목·바위를 변화시켜 나타내었다'고 하였다.

⑮ 만년(萬年)은 지금의 섬서성 임동(臨潼)으로, 서안(西安) 일대이다.
⑯ 유림성악(楡林盛樂)은 지금의 내몽고자치구(內蒙古自治區) 임격이현(林格爾縣)이다.
⑰ 【저자주】한(漢) 명제(明帝)의 상서(尙書)를 지낸 염장주(閻章做)에서부터 염입본의 부친 염비(閻毗)까지 15대(代)에 걸쳐 약 5백여 년 동안 모두 높은 벼슬을 지냈다.
⑱ 이세민(李世民, 약598-649)은 당나라의 제2대 황제(626-649 재위)이다.
⑲ 대장(大匠)은 기예의 조예가 지극히 높은 사람에 대한 칭호이다.

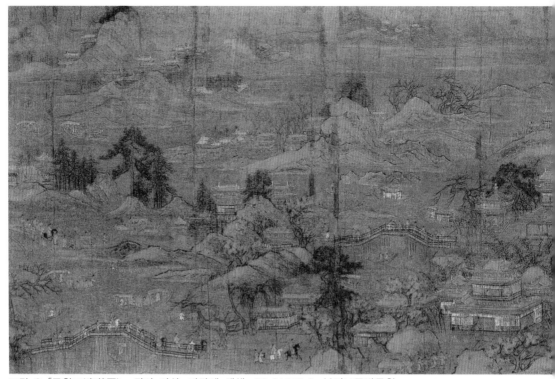

그림 6 「궁원도(宮苑圖)」, 작자 미상, 비단에 채색, 23.9×77.2, 북경고궁박물원

즉 염씨 형제가 장인(匠人) 계통에 재직하면서 건축설계 분야에 종사했음을 알 수 있다. 『역대명화기』 권9에서는 염입덕에 대해 "대장(大匠)이 되어 취미궁(翠微宮)과 옥화궁(玉華宮)을 축조했는데 황제의 뜻에 부합했다"[299]고 하였고, 권2에서는 "2염(二閻)은 정법사·장승요·양계단·전자건의 그림을 배웠다"[300]고 하였다. 양계단과 전자건도 궁전·누각·누대를 잘 그렸으나, 2염은 궁전·누각 그림에 부속되었던 산수·수목·바위를 분리 독립시키는 시도를 했다. 엄격히 말하면 궁전·누각 그림에 부속되었던 산수가 분리되어 나온 것은 이들 형제에 의해 시작되었던 것이 아니라, 수대의 전자건도 그러한 적이 있었고 진송 대에도 그러한 화가가 있었다. 그러나 모든 일에는 특정 상황과 일반 상황이 있듯이 수대와 초당 이전에는 몇몇 개인이 그린 산수화 외에는 대부분 궁전·누각에 부속되어 있었다. 예컨대 현존하는 돈황벽화와 서안 묘실벽화 중의 산수 그림도 궁전·누각에 부속되어 있으며, 현존하는 당 초기의 산수화 「궁원도(宮苑圖)」(그림 6)와 「구성궁(九成宮)」(紈扇) 등을 보아도 산수·수목·바위

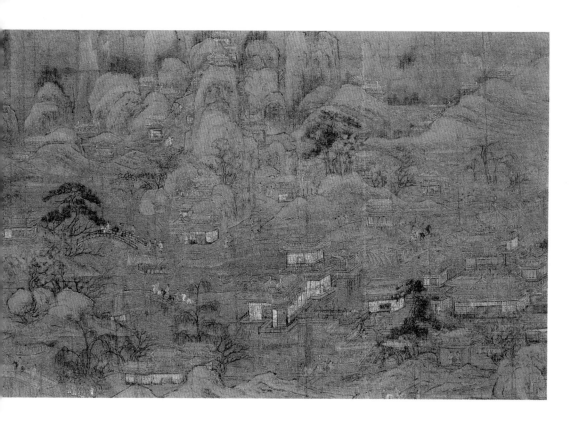

가 궁원의 배경이 되어 있음을 확인할 수 있다. '궁전과 누각 그림에 전념했던' 건축설계 전문가 염입본·염입덕 형제는 노력과 실천을 통해 궁전·누각 그림의 배경에 머물렀던 산수화의 양상을 변화시켜 중국회화의 발전에 크게 공헌했다.

당 대종(代宗, 762-779 재위) 시기에 염입본의 그림을 직접 보았던 봉연(封演)⑳은 "서경(西京)의 연강방(延康坊)은 염입본의 본가 서쪽에 있는 정자인데 (그곳에) 염입본이 그린 산수화가 있다"[30]고 말했는데, 즉 당(唐)대에는 염입본의 산수화가 많이 있었음을 알 수 있다.

염입본의 산수화는 어떤 면모였을까? 봉연과 장언원 외에도 북송의 미불이 염입본의 그림을 본적이 있었다. 미불은 자신의 저술 『화사(畵史)』상에 염입본의 산수화에 대해 다음과 같이 기록했다.

⑳ 봉연(封演)은 천보(天寶, 742-756) 연간에 태학생(太學生)이 되어 형주자사(邢州刺史)·검교상서리부랑중(檢校尚書吏部郎中) 겸 어사중승(御史中丞)을 역임했다.

이들의 그림 솜씨는 매우 훌륭하나 염입본의 필치는 아니다. 염입본의 그림은 모두가 채색화로서 은을 잘게 부수어서 달빛이 땅에 비춰진 모습을 그렸다. 요즘 사람들이 손에 넣으면 그것을 이사훈의 그림이라 하겠지만 모두 잘못이다. 강남의 이주(李主)라는 사람이 그것을 많이 소유하고 있는데 내합동(內合同)의 인장과 집현원(集賢院)의 인장이 거기에 찍혀 있다. 원물(遠物)①로 거두어들이기도 했는데, 간혹 그것이 진품이었다.302)

당(唐)대의 그림에는 대부분 작자의 서명이 없었기 때문에 사람들이 염입본의 착색산수화를 얻으면 그것을 이사훈의 그림으로 오인했다고 하는데, 즉 두 사람의 산수화가 서로 많이 닮았음을 알 수 있다. 지금도 쉽게 볼 수 있는 이사훈 화파의 산수화를 참고해보면 염입본 산수화의 특색을 대략 추측할 수 있을 것이며, 아울러 이사훈이 염입본의 그림을 배웠는지의 여부도 알 수 있을 것이다. 염입본은 재상이었으므로 일반인들은 그의 그림을 접하기 어려웠겠지만, 귀족 신분으로 궁정안에 살았던 이사훈은 염입본의 산수화를 자주 보았을 것이다. 사실 이사훈의 그림은 염입본의 화법을 배워 그것을 더 발전시킨 유형이었다. 북송 후기 이후의 사학가들은 줄곧 이 사실을 망각해왔는데, 여기서는 이 문제를 더 논하지 않는다.

장언원은 염씨 형제가 산수화의 발전에 공헌한 바가 크다는 이유로 『역대명화기』「논화산수수석(論畵山水樹石)」 상에 이들을 가장 먼저 언급했다. 그러나 염씨 형제의 산수화는 그리 성숙된 면모가 아니었던 것 같다. 즉 장언원은 2염(二閻)이 '점차로 궁정과 누각 그림에 부속되었던 산수·수목·바위를 변화시켜 나타내었다'고 말한 뒤에 이어서 다음과 같이 말했다.

여전히 바위를 그릴 때 투각하듯이 꾸미는 데에 노력하여 마치 얼음에 칼로 무늬를 새긴 듯했으며, 나무는 줄기와 잎을 판에 아로새기듯이 그렸고, 오동나무·등심초·버드나무를 많이 그렸다. 공(功)은 곱절로 들면서도 품격은 더욱 졸렬해져 그모습이 훌륭하지 못했다.303)

당 초기의 산수화도 여전히 가늘고 변화가 없는 필선으로 윤곽선과 맥락을 그

① 원물(遠物)은 먼 곳에서 생산되는 귀한 물건이다.

은 다음에② 청록을 착색하는 방식이 대부분이었고 이사훈의 화법도 그러했다.

② 【저자주】 염입본의 「보련도(步輦圖)」·「열제도(列帝圖)」 상의 필선을 통해 확인할 수 있다.

제4절 고전산수화의 고봉 ― 이사훈(李思訓)

지금까지 고개지·종병·왕미·전자건·염입본·염입덕 등을 소개했고, 앞으로 오도자 등을 소개할 예정인데, 엄격히 말하면 이들은 인물화가이면서 산수도 겸하여 그렸던 화가들이다. 그러나 이사훈은 최초로 산수화만 전공한 화가이다. 이 때문에 이사훈은 『선화화보(宣和畵譜)』 권10 「산수문(山水門)」의 첫 번째 서열에 기록되었는데, 이는 타당한 치사이다.

1. 이사훈(李思訓)의 생애

이사훈(李思訓, 653-718).③ 자는 건(建) 또는 건경(建景)이고, 당(唐) 종실(宗室)④ 이효빈(李孝斌)의 아들이다. 이사훈은 당 고종(高宗) 함형(咸亨, 670-673) 연간 즉 20세 무렵에 강도(江都)⑤를 수차례 왕래했고, 그로부터 얼마 후에 무측천(武則天, ?-705)이 집정했다. 수공(垂拱) 4년(688)에 무측천이 당 이족(李族) 종실을 학살할 때 이사훈도 배척 대상이 되어 부득이 관직을 버리고 은신했다. 당 중종(中宗) 신룡(神龍, 705-707) 초에 무측천이 사망한(705) 후에 이사훈은 복권과 동시에 좌우림대장군(左羽林大將軍)이 되고 팽국공(彭國公)

③ 【저자주】 『구당서(舊唐書)』 권60에는 이사훈이 개원(開元) 6년(718)에 사망했다고 기록되어 있고, 이옹(李邕)의 「운마장군이사훈비(雲麾將軍李思訓碑)」에는 이사훈이 66세까지 살았다고 기록되어 있다. 따라서 이사훈이 영휘(永徽) 4년(653)에 출생했음을 알 수 있다.
④ 종실(宗室)은 황제와 가장 가까운 인척이다. 당대(唐代)에는 6대손 이외의 혈족은 서민과 다름이 없었지만, 송대(宋代)는 6대손 이외의 혈족도 종실로서 대우했다. 종실(宗室)의 인원수가 많아짐에 따라, 북송(北宋) 신종(神宗) 희녕(熙寧) 2년(1069)부터 오복친(五服親) 이외의 종실 원친(遠親)은 과거(科擧)를 통해서 차견(差遣)을 얻어 관계(官界)에 진출할 수 있었다. 즉, 송의 역대 황제들은 과거(科擧)라는 제도적인 장치를 이용하여 종실을 사대부 계층으로 만듦으로서 종실을 대우하고 나아가 자신들의 종족을 유지하고자 했다. 북송(北宋) 대는 종실의 과거(科擧)가 아직 정착되지 않아 북송 신종(神宗) 희녕(熙寧, 1068-1079) 연간부터 철종(哲宗) 원부(元符, 1098-1100)년간까지 30여 년 동안 종실 등과자(登科者)는 모두 20여명에 불과했다. 종실의 등과자는 남송(南宋) 중기 이후부터 본격적으로 증가하여 관료사회에서 하나의 종실군체(宗室群體)를 이루었다.
⑤ 강도(江都)는 지금의 강소성 강도시(江都市)이다.

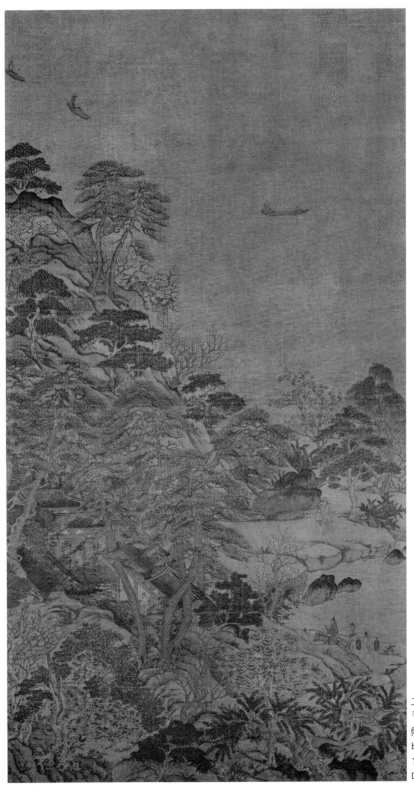

그림 7
「강범누각도(江帆樓閣圖)」,
傳 이사훈(李思訓),
비단에 채색,
101.9×54.7cm,
대북고궁박물원

에 올랐다. 그 후 현종(玄宗) 개원(開元, 713-742) 초에 이사훈은 좌무위대장군(左武衛大將軍)[6]에 임명되어 공직하다가 66세의 나이로 세상을 떠났으며, 후에 주주도독(湊州都督)에 추사(追賜)되었다.

　　이사훈의 아들 이소도는 저명한 화가였고, 이사훈의 조카는 현종 조의 간상(奸相) 이임보(李林甫, ?-752)였다. 이사훈은 지위가 높았던 관원이자 또 저명한 화가였기에 『신당서(新唐書)』와 『구당서(舊唐書)』에 모두 기록되었고, 저명한 서예가 이옹(李邕, 678-747)이 이사훈을 위해 「운모장군이사훈비(雲麾將軍李思訓碑)」를 써주었다. 『구당서』에서는 이사훈에 대해 "특히 그림을 잘 그렸기에 지금까지 회화에 종사하는 자들이 이장군의 산수화를 찬양했다"[304]고 기록하고 있다. 이사훈은 좌(우)무위장군(左右武衛將軍)을 역임했다는 이유로 후대에 '이장군'으로 칭해졌고, 아들 이소도의 화예도 부친에 못지않았기에 후대에 두 사람이 함께 '2이(二李)' 또는 '대소이장군(大小李將軍)' 또는 '대소이(大小李)'로 칭해졌다.

　　2. 이사훈(李思訓)의 산수화

　　오늘날 이사훈의 작품으로 전칭(傳稱)되는 그림은 매우 적다. 송 휘종(徽宗, 1100-1125 재위) 조에 이사훈의 그림을 소홀히 수집하여 겨우 17폭이 있었고, 『선화화보』에 기록되어 있는 이사훈의 그림 「산거사호도(山居四皓圖)」 2폭, 「춘산도(春山圖)」 1폭, 「강산어락도(江山漁樂圖)」 3폭, 「군봉무림도(群峰茂林圖)」 3폭도 모두 유실되었다. 현재 이사훈의 작품으로 전칭되는 그림으로 「강범누각도(江帆樓閣圖)」(그림 7)와 「명황행촉도(明皇幸蜀圖)」(그림 8)가 있는데, 전자는 비교적 성숙된 면모이고 후자는 비교적 치졸한 면모이다. 지금까지 많은 논자들이 「강범누각도」를 이사훈의 원작에 가깝다고 여기거나 또는 이사훈의 원작으로 간주했으나, 이 그림은 이사훈의 작풍과는 거리가 멀뿐 아니라 이사훈의 그림을 이해하기 위한 참고자료도 되지 못한다.[7] 명황(현종)이 촉

──────────────

⑥ 【저자주】 좌무위대장군(左武衛大將軍)이라 기록된 문헌도 있다.

⑦ 【저자주】 『文物』(1978年 12期) 傳斯年의 「關於展子虔游春圖年代的探討」를 보면 "「강범누각도(江帆樓閣圖)」는 일찍이 청대(淸代) 안기(安歧)가 『묵연회관(墨緣匯觀)』 중에 이사훈의 작품이라 기록했다(무엇을 근거로 삼았는지 알 수가 없다). 이 그림의 산수·수목·바위의 풍격은 돈황벽화 중의 만당(晚唐) 시기 그림과 유사하며, 인물은 중당(中唐) 이후의 두건을 쓰고 있다. 또한 건축물 지붕 양

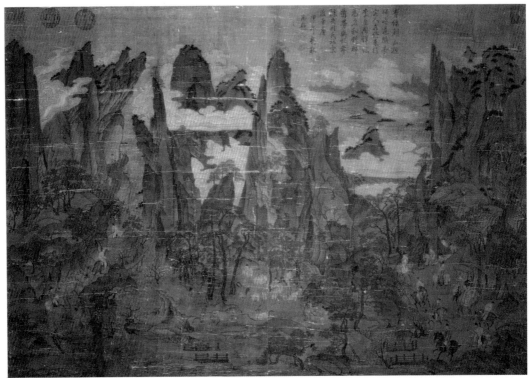

그림 8 「명황행촉도(明皇幸蜀圖)」, 傳 이사훈(李思訓), 비단에 채색, 55.9×81cm, 대북고궁박물원

지방으로 가기 전에 이사훈은 이미 사망했으므로 「명황행촉도」는 더욱 그의 원작과 무관하다. 다만 「명황행촉도」는 이사훈 계열에 속하는 그림이므로 이사훈의 작풍을 이해하기 위한 귀중한 참고자료가 되고 있다. 아래에 열거하는 기록을 통해 이상의 내용을 증명해볼 수 있다.

　　이사훈은 … 산수·수목·바위를 그렸는데, 필격(筆格)이 강건하고 여울물이 급
　　속히 흐르며 구름과 노을이 멀고 아득하다. 그때 신선의 일을 보게 되었는데, 아
　　득한 바위산골이 그윽하고 … 305) - 『역대명화기』

이 내용은 당나라의 걸출한 회화이론가 장언원이 직접 남긴 기록이므로 특히

쪽 끝이 굽은 짐승 뿔 형상이고, 장식용의 곧은 창살은 격자문이다. 이는 이 그림이 기본적으로 만당
(晩唐) 시기에 제작된 것임을 설명해주는 것이다"라고 하였다.

신뢰할 만하다. 『선화화보』에서는 이사훈의 그림에 내해 다음과 같이 기록하고 있다.

이사훈은 … 특히 산수와 임천(林泉)을 잘 그렸는데, 필격(筆格)이 주경(遒勁)[8]하며, 여울물이 급속히 흐르고 구름과 노을이 멀고 아득하여 그리기 어려운 모습이었다. … 부귀에 매몰되지 않고 기예가 도의 경지에까지 나아가지 않고서야 어찌 이처럼 황원(荒遠)하고 한가로운 정취를 그려낼 수가 있었을까?[306]

이 기록은 비록 『역대명화기』중의 내용을 참조하여 쓴 것이지만, 이 송대의 평자가 이사훈의 그림과 기록내용을 비교 검토했을 것이며, 또한 『선화화보』에 기록된 이사훈의 그림 중에 모작이 있었다 하더라도 원작의 면모에 가까웠을 것이다.

이사훈은 해외(海外)의 산수를 그렸다.[307] - 동기창(董其昌).

선가(禪家)에 남북 2종(宗)이 있어 당(唐)대에 처음 나뉘어졌으며, 그림의 남북 2종도 당대에 나뉘어졌다. 단지 화가의 본관으로 남북을 나눈 것은 아니다. 북종은 곧 이사훈 부자의 착색산수가 전하여져 송의 조간(趙幹)·조백구(趙伯駒))·조백숙(趙伯驌)과 마원(馬遠)·하규(夏圭) 등에까지 이어졌다.[308] - 상동.

송대의 그림은 동원·거연에 이르러 가늘고 새기듯이 그리는 습속을 모두 떨쳐버릴 수 있었다. 그러나 유독 강남의 산수를 그리는 것은 서로 비슷했다. 만약 「해안도(海岸圖)」라면 반드시 대이장군(이사훈)에게 맡겨야만 했다.[309] - 상동.

그림 상에는 궁전·대각·난간·다리·청룡주(青龍舟)가 있는데, 대개 궁궐 안에서 경물을 그린 것이며 어설픈 강호의 필치로 그린 그림이 아니다. … 구름과 노을의 멀고 아득한 그리기 어려운 모습을 얻었다.[310] - 문가(文嘉).[9]

정교하고 세밀하여 오묘함이 지극히 미세함에 들어갔다. 당나라 사람이 진(晉)나라에 가려면 멀지 않기에 지금도 고개지·육탐미의 작풍이 남아있는데, 후대의 화

[8] 주경(遒勁)은 힘차고 굳센 것이다.
[9] 문가(文嘉, 1501-1583)는 명대(明代)의 문인·화가이다. 〔인물전〕 참조.

가들이 능히 닮을 수 있는 바가 아니다.311) - 왕치등(王穉登).⑩

　이사훈의 그림은 본래 힘차고 굳센 데에 들어갈 수 있었고, 지극히 고아하고
청일(淸逸)한 정취를 갖추었는데, 이는 고금에 없는 절묘함이다.312) - 장축(張丑).⑪

　누각이 들쑥날쑥 안개 비단 펼친 듯이
　산봉우리 중복되고 강물이 돌아가네.
　난간 다리 밖에는 수양버들 늘어지고
　달빛 아래에 거닐고 꽃을 보러 이곳으로 왔네.313) - 예찬(倪瓚).

　남풍이 불어오니 연밥 따는 노랫소리
　밤비는 새로 적셔 크게 물결을 더했네.
　물 위 누각과 구름 낀 집이 서른여섯 채이니
　어느 곳 달이 밝은지 알 수가 없네.314) - 왕몽(王蒙).

　금벽이 붉게 비치고 고아함이 출중하다.315) - 장축(張丑).

　「명황행촉도」는 이사훈이 그렸는데 … 산천·운무와 수레·사람·가축과 초목·날
짐승 등, 갖추지 않은 것이 하나도 없으며, 산봉우리가 중복되고 좁은 길이 숨었
다가 나타나며, 아득하여 수백 리의 기세가 있다.316) - 엽몽득(葉夢得).⑫

　이 외에도 이사훈의 그림에 대한 기록은 많이 있으나 모두 비슷한 내용이다. 이
상의 기록에 근거하여 이사훈의 산수화풍을 종합해 보면 다음과 같은 결론이 얻
어진다.
① 구름과 노을이 멀고 아득하며, 심원한 바위산의 정취가 그윽했다. 산봉우리들이
중첩되는 경치가 많고 황원하고 한가로운 정취가 있었으며, 또한 궁전과 누각에
부귀한 정취가 있었다. 이러한 내용은 「명황행촉도」의 면모와는 부합하지만, 「강범
누각도」와는 부합하지 않는다. 예컨대 「명황행촉도」에는 구름과 노을이 요원하며

⑩ 왕치등(王穉登, 1535-1612)은 명대의 문학가·서예가이다. 〔인물전〕 참조.
⑪ 장축(張丑, 1577-1643)은 명대의 수장가(收藏家)·서화이론가이다. 〔인물전〕 참조.
⑫ 엽몽득(葉夢得, 1077-1148)은 송대(宋代)의 시인·학자이다. 〔인물전〕 참조.

첩첩이 이어지는 산봉우리들이 기세가 있으나, 「강범누각도」에는 언덕 하나만 있을 뿐 구름과 노을이 요원하거나 첩첩이 이어지는 산봉우리가 없고 정취도 그윽하지 않다. 그러나 이 한 가지 결과만으로는 근거가 부족하다. 즉 이사훈이 평소에는 '구름과 노을이 아득히 멀어지는' 그림을 그렸다가도 가끔 평범한 언덕을 그려보았을 수도 있다. 따라서 이사훈의 화풍을 더 분석하여 규명할 필요가 있다.

② 기록에 의하면 이사훈의 그림은 필선이 가늘고 강건했으며, 그림이 판에 새겨 놓은 듯했다. 또한 정교하고 강건한 가운데 고아하고 빼어난 정취가 있었고, 특히 '고개지와 육탐미의 화풍을 갖추었다'는 기록은 매우 설득력이 있다. 이사훈의 필선도 여전히 '봄누에가 토해낸 실'과 같은 유형이었으나, 이전에는 없었던 강성(强性)과 방절(方折)⑬이 출현했다. 「강범누각도」에는 이러한 필선이 없으나 「명황행촉도」에는 '봄누에가 토해낸 실'과 같은 가늘고 변화가 없는 필선이 있는데 다만 필선에 전절(轉折)⑭이 갖추어지고 판에 아로새긴 듯하면서 강건한 느낌이다. 따라서 이 두 그림이 이사훈의 그림이 아니라 하더라도 원작에 가까운 면모임은 분명한데, 이러한 근거가 있었기에 논자들이 이 두 그림을 이사훈의 원작으로 간주했던 것이다. 전체적으로 보면 「강범누각도」가 「명황행촉도」보다 예술적 수준이 높지만 고아한 정취는 오히려 「강범누각도」가 부족하다.

　「명황행촉도」와 「강범누각도」 그리고 이사훈에 관한 기록을 모두 참고해 보면 이사훈의 산수화에 다음과 같은 특색이 있었음을 알 수 있다.

① 제재와 구도 : 이사훈의 산수화에는 "아득한 바위산골에 산봉우리가 중첩되어 있었고 황원하고 한가로운 운치가 있었으며"³¹⁷⁾ 그윽한 경치 속에 엄격하고 반듯한 궁전·대각·수각(水閣)과 붉은 난간이 그려져 있었다. 또한 선경(仙境)과 유사한 이른바 '때때로 신선을 본 일'과 '해외(海外)의 산을 그린' 유형이었다.

② 용필(用筆) : 이사훈의 필선은 굵기와 허실(虛實)의 변화가 없었던 이전의 가느다란 필선을 계승 발전시킨 유형이었다. 그러나 '필격(筆格)은 굳셈을 표방했고' 전절(轉折)하는 필세에 방필(方筆)⑮이 출현했다.

⑬ 방절(方折)은 용필 시에 필선을 모나게 꺾는 것이다.
⑭ 전절(轉折)은 획(劃)과 획(劃)의 방향을 바꾸는 것이다. 방향을 바꿀 때 모가 나지 않게 하는 것을 전(轉)이라 하고 모가 나게 하는 것을 절(折)이라 한다.
⑮ 방필(方筆)은 기필(起筆)과 수필(收筆)에서 모가 나 있는 방형(方形)의 필획(筆劃)으로, 장중한 느낌이 있다.

다음은 이사훈 산수화의 준법(皴法)이다. 이사훈의 그림은 경물의 윤곽선과 간단한 맥락만 긋고 착색하는 방식이었으므로 후대 사람들이 말한 류의 준법은 없었다고 볼 수 있으나, 윤곽선만 있었던 육조시대의 산수화와는 현격히 달랐다. 즉 이사훈이 그린 산석은 윤곽선을 대략적으로 그은 다음에 맥락을 많이 그어 구조를 세분했으며, 그 구조에 의거하여 필선의 선명도와 밀도에 차이를 두었다. 또한 구조가 번밀(繁密)한 부분의 필선은 준법의 시초라 할 수 있는 이른바 "준의 형식이 지극히 간략하여 대략 소부벽준(小斧劈皴)⑯과 유사한"318) 유형이었다. 즉 전자건에서 이사훈까지의 기간은 산석의 준법이 태동하는 단계였던 것이다(이 기간에는 또 염입본·염입덕의 그림처럼 '바위를 그릴 때 투각하고 장식하는 데만 노력하여 바위가 얼음에 칼로 무늬를 새긴 듯한' 유형도 있었다).

③ 용색(用色) : 이사훈의 산수화는 "청록을 바탕으로 삼고 금벽으로 장식하는"319) 형식이었다. 금벽은 "밝은 면에 금분을 칠하고 어두운 면에 남(藍)색을 가하는"320) 방식이었기에 효과가 매우 부귀하고 화려했는데, 이러한 특색은 당시 산수화의 발전상과 이사훈의 성격이 어우러져 나온 산물이었다. 이사훈은 부유한 귀족가문에서 태어나고 성장하여 성격이 부귀하고 화려한 정취와 상통했다. 그러나 한때 조정에서 배척을 받아 산속에서 은거하고부터 산림을 좋아하게 되었고, 조정에 돌아간 뒤에도 "부귀에 매몰되지 않고"321) 줄곧 신선세계를 동경하여 산수화에 독특한 화경(畵境)을 갖추었다. 그러나 가늘고 일률적인 이사훈의 필선과 청록착색 기법은 이사훈 이전에도 있었던 것으로, 즉 그의 표현의지 속에 개혁의 동력은 존재하지 않았다. 이러한 개혁의지는 오도자에 의해 발휘되어 중국산수화가 일대 변혁기에 접어들게 된다. 결론적으로 엄격하고 세밀한 형식의 청록착색산수화는 이사훈에 이르러 가장 높은 수준까지 발전하게 되었다.

3. 이사훈(李思訓)의 영향

이사훈은 전자건의 화법과 과거의 우수한 화법을 계승하여 청록산수화를 가장

⑯ 소부벽준(小斧劈皴)은 붓을 옆으로 비스듬히 뉘어 낚아채듯 끌어서 생긴 준으로, 도끼로 나무를 찍었을 때 생기는 단면과 같은 모습이다. 단층이 모난 바위의 질감을 표현하는 데 사용되며, 대부벽준(大斧劈皴)보다 크기가 작다.

높은 수준까지 발전시켰고, 그러한 공로가 높이 평가되어 당시와 후대에 지극히 높은 명성을 누렸다. 주경현의 『당조명화록』에서는 이사훈에 대해 "우리 왕조에서 산수를 제일 잘 그리는 자이다"[322]라고 하였고, 장언원의 『역대명화기』에서는 "일찍부터 기예로 일컬어진 집안의 다섯 사람⑰이 당시에 그림을 잘 그려 세인들이 중시했는데, (이들의) 글씨와 그림은 한 시대의 절묘함으로 일컬어졌다"[323]고 하였다. 이사훈은 청록산수화를 원숙한 면모로 발전시켰기에 후대에 '착색산수화의 종사(宗師)'[324]가 되었다. 이사훈이 수개월 간의 공을 들여 그림 한 폭을 완성했다는 기록을 보아도 그의 그림이 매우 정교했음을 짐작할 수 있는데, 후대에 활동한 이사훈 계열 화가들의 유작을 보면 그 기록이 모두 사실임을 확인할 수 있다. 이사훈의 화풍은 지금도 사용되고 있다.

명대의 동기창은 역대 중국회화사에 두 계열의 회화사상과 풍격이 있음을 발견하여 남북종론을 주장했는데, 그는 남북종론에서 이사훈을 북종의 시조 겸 영수로 삼았다.

선가(禪家)에 남북 2종(宗)이 있으니 이는 당(唐)대에 처음 나뉘어졌다. 그림의 남북 2종 또한 당대에 나뉘어진 것이나 단순히 화가의 본관으로 남북을 가른 것은 아니다. 북종은 이사훈 부자의 착색산수에서 비롯되어 송(宋)의 조간(趙幹)·조백구(趙伯駒)·조백숙(趙伯驌)과 마원(馬遠)·하규(夏圭) 등에까지 이어졌다. 남종은 왕유가 처음으로 선담법(渲淡法)⑱을 사용하여 구작법(勾斫法)⑲을 변화시켰다.[325] - 『화지(畫旨)』

남북종론에는 복잡한 문제들이 존재해 있는데도 동기창은 이를 단순하게 내세우고 말았다. 그러나 남북종론을 깊이 이해하면 필히 고려해야 할 중요한 사항들을 제공 받을 수 있을 뿐 아니라 중국산수화사의 많은 사실들을 일목요연하게 이해할 수 있는데, 이 부분은 제8장에서 자세히 논하기로 한다. 비록 남북종론에는

⑰ 【저자주】이사훈의 동생 이사회(李思誨), 이사회의 아들 이임보(李林甫), 이임보의 동생 이소도(李昭道), 이임보의 조카 이주(李湊).
⑱ 선담법(渲淡法)은 먹의 농담을 조절하여 담묵(淡墨)부터 거듭 바림하여 음양(陰陽)·요철(凹凸) 등의 입체감·공간감의 효과를 나타내는 기법이다.
⑲ 구작법(勾斫法)의 구(勾)는 '갈고리 구'로서 구륵(鉤勒) 즉 윤곽선을 그리는 것을 의미하며, 작(斫)은 '도끼작'으로 즉 산이나 바위의 윤곽을 필선으로 먼저 정하고 그 내면의 질감을 나타내기 위해 붓을 눕혀서 도끼로 찍은 듯한 붓자국(斧斫)을 내는 기법이다.

복잡한 문제들이 있지만, 화풍 방면은 오히려 쉽고 명료하게 논해져 있다. 예를 들면 북종화[20]는 강경하고 굳센 필선을 사용한 구륵(鉤勒)[1] 위주이고, 남종화는 부드럽고 자연스러운 가운데 변화가 다양한 필선을 사용했다는 등의 내용이다. 전술한 바와 같이 이사훈의 그림은 가늘고 변화가 없는 단조로운 필선을 사용하여 고고(高古)한 풍격을 갖추었지만, 고개지의 '봄누에가 토해낸 실'과 같은 필선과는 약간 다른 유연성을 갖추어 이른바 주경(遒勁)[2]하고 강한 필선을 창시했다. 이러한 필선은 점차 발전하여 남송대의 마원·하규에 이르러 심화 발전되었는데, 그 대표적인 예로 마원의 「답가도(踏歌圖)」 상의 필선을 보면 얼마나 더 강경하게 변모되었는지 확인할 수 있다. 이러한 이유로 동기창은 마원·하규의 그림이 수묵산수화임에도 이들을 북종 계열의 중심화가로 삼았다. 지금도 완전한 상태로 보존되어 있는 오대 조간(趙幹)의 「강행초설도(江行初雪圖)」도 강한 필선에 정교하고 엄격한 화풍이다. 동기창은 『화지(畵旨)』에서 다음과 같이 말했다.

> 이소도(이사훈이라 해야 옳다) 화파로는 조백구·조백숙 등이 있으며, 정교함의 극치를 보이면서 사기(士氣)도 띠고 있다. … 구영(仇英)이 나왔으니 문징명(文徵明)은 그를 깊이 추앙했다"[3]

즉 이사훈을 북종의 영수로 삼은 것이 결코 과도한 영예를 부여한 것이 아님을 설명해주고 있다. 이사훈의 산수화는 후대의 정교하고 엄격한 산수화풍 형성에 기

[20] 북종화(北宗畵)에 대해서는 ［보충설명］ 참조.
[1] 구륵법(鉤勒法)은 그리려는 대상의 윤곽을 먼저 정하는 화법으로, 단선(單線)을 사용하는 것을 구(鉤), 복선(複線)을 사용하는 것을 륵(勒)이라 한다. 후자는 또 쌍구(雙鉤)라고도 하며 경우에 따라 채색을 가미한다.
[2] 주경(遒勁)은 씩씩하고 힘차다는 뜻이다. 예찬(倪瓚)은 『운림화보(雲林畵譜)』에서 "붓놀림을 힘있게 함으로써 법을 얻는다 (用筆遒勁, 及是得法)"고 하였고, 청대(淸代)의 공현(龔賢)은 『공반천과도화고(龔半千課徒畵稿)』에서 "주(遒)라는 것은 유(柔)하지만 약하지 않고, 경(勁)이라는 것은 강하지만 부서지지 않음이다"라고 하였다.
[3] 董其昌, 『容臺別集』 卷6, 『畵旨』, "李昭道一派, 爲趙伯駒·趙伯驌. 精工之極, 又有士氣 … 實父, 在昔文太史(徵明)亟相推服."【저자주】동기창(董其昌)은 가끔 북종화가들을 찬양하곤 했는데, 이는 그가 북종화의 기술이 너무 어려워 배울 수 없다고 여겼기 때문이다. 또 그는 남종화에 대해서는 예찬을 제외한 모두를 비평했다. 예컨대 그는 "(내가) 미불의 그림을 배우지 아니함은 솔이(率易)함에 빠질까 염려되어서였다 『화지(畵旨)』"라고 하였고 또 오파(吳派)의 그림에 대해 "모두 문징명(文徵明)과 심주(沈周)가 남긴 향기일 따름이다 『상동』"라고 하였다. 그는 자신이 추앙한 원4대가도 비판의 대상으로 삼아 "3가(三家) 모두 제멋대로의 습기(習氣)가 있다"고 말했다. 그는 남종화에 대해 단지 배우기 쉽고 "한 순간에 곧바로 여래의 경지에 들어갈 수 있다 『상동』"고 여겼을 따름이다.

초가 되었던 것이다.

　이사훈을 종사로 삼았던 북종화가들의 그림은 감상자에게 강성의 미를 느끼게 해주었다. 후대에 형성된 준법도 이사훈의 구작법을 계승 발전시킨 것이었으며, 특히 남송시대 이당(李唐, 11세기 중반-12세기 중반)에 의해 완숙된 부벽준도 이사훈의 영향을 받아 창조되었다.

제5절 산수화의 최초 변혁 - 오도자(吳道子)와 이소도(李昭道)

1. 오도자(吳道子)

오도자(吳道子, 685경년-760년 이후). 하남성(河南省) 양적(陽翟)④ 사람이며, 당 현종(玄宗, 712-756 재위) 개원 천보(開元天寶) 연간(713-756)에 주요 활동을 했다. 당시 사람들은 오도자를 오도현(吳道玄: 현종이 지어준 이름이다)이라 불렀으며, 민간화공들은 오도자를 최초의 종사(宗師)로 삼았다.

오도자는 귀족 출신이 아니었기에⑤ 오랜 기간 일반 백성들 사이에서 성장했으나, 결과적으로 그러한 환경이 자유분방하고 비범한 그의 성격 형성에 토대가 되어주었다. 오도자는 당시의 저명인사 장욱(張旭)⑥과 하지장(賀知章)⑦으로부터 서예를 배웠으나, 다 배우기도 전에 또 그림을 배워 20세가 채 못 된 나이에 실력이 특출하여 그림으로 명성을 크게 떨쳤다.

당시에 학문과 품행이 뛰어나 장안과 낙양에서 명성이 알려진 서사립(書嗣立)이라는 관원이 있었는데, 그는 당 중종(中宗, 705-710 재위)의 부름을 받아 소요공(逍遙公)에 책봉되었다. 서사립은 진사가 된 후에 학교 설립과 육덕(六德)·육행(六行)·육예(六藝)⑧ 교육을 주장했고, 시인·화가들과의 교유(交遊)를 좋아했다. 오도자는 20세경에 서사

④ 양적(陽翟)은 지금의 하남성 우현(禹縣)이다.

⑤ 주경현(朱景玄)의 『당조명화록(唐朝名畫錄)』에서는 오도자에 대해 "어렸을 때 외롭고 가난했다(少孤貧)"고 하였는데, 오도자가 하지장(賀知章)과 장욱(張旭) 밑에서 글씨를 배운 것으로 보아 그가 가난했다는 말은 일반 천민들의 가난함과는 다른 의미인 듯하다. 예컨대 이밀(李密, 224-287)도 '일찍이 매우 빈궁했다'고 기록되어 있으나 진(晉) 무제(武帝, 265-290 재위)가 그에게 노비 두 명을 하사하기도 했다. 당시에는 몰락한 집안에도 2명 정도의 노예는 있었는데, 오도자의 집도 이러한 처지였던 것 같다. 어쨌건 오도자의 부친은 대 관료가 아니었다. 기록에도 그러한 말은 없다.

⑥ 장욱(張旭, 675-약750)은 당대(唐代)의 서예가·시인이다. [인물전] 참조바람.

⑦ 하지장(賀知章, 659-744)은 당대(唐代)의 서예가이다. [인물전] 참조바람.

⑧ 육덕(六德: 知·仁·聖·義·忠·和), 육행(六行: 孝·友·睦·嬪·任·恤), 육예(六藝: 禮·樂·射·御·書·數)는 당시 지식인들의 일상적이면서 실용적이고도 중요한 기본 교과과정이었다. 육덕·육행·육예를 합쳐 향삼물(鄕三物)이라 하는데, 주나라에서는 대사도(大司徒)가 향삼물로 만민(萬民)을 가르쳤고, 그 가운데서 훌륭한 자를 천거하여 쓰도록 했다는 기록이 있다(『周禮』 「地官」 참고)

립의 문하에 들어가 하급관리가 되었다. 중종 신룡(神龍, 705-707) 연간에 서사립이 쌍류⑨현령(雙流縣令)으로 부임되자⑩ 오도자도 그를 따라 촉(蜀: 사천성) 지방으로 갔고, "촉 지방의 산수를 그리면서 산수화의 양식을 창시하여 스스로 일가를 이루었다."326) 후에 오도자는 연주(兗州) 하병(瑕兵)⑪의 현위(縣尉)가 되었는데, 감옥을 지키고 도적을 잡는 사소한 직책이었기에 그의 이상과는 거리가 멀었다. 이 시기에 마침 종교벽화가 성행했는데, 특히 불교와 도교사원이 많았던 낙양에서 벽화제작을 위한 화공들의 일손이 절실히 요구되었다. 오도자도 관직을 버리고 낙양으로 가서 사원의 벽화를 그렸는데, 경이로울 만큼 특출한 재능을 발휘하여 명성이 널리 알려졌고, "현종이 그의 화명(畵名)을 듣고는 불러들여 공봉(供奉)⑫으로 삼았다."327) 얼마 후에 오도자는 내교박사(內敎博士)에 제수되고 이름도 현종이 지어준 오도현으로 바꾸었다.328) 후에 오도자는 종5품에 해당하는 영왕우(寧王友)가 되었는데, 영왕은 당 현종의 형 이헌(李憲, 679-741)이다. 그림을 좋아했던 이헌은 독수리와 말을 잘 그렸으나 오도자의 수준에는 크게 못 미쳤다. 그리하여 점차 "오도자는 영왕의 벗이 되고 또한 영왕의 스승이 되었다."329)

오도자는 궁정 내에서 주로 황실귀족들을 위해 그림을 그렸다. 장언원의 『역대명화기』에 "(오도자는) 왕의 칙서가 없으면 그림을 그리려고 하지 않았다"330)는 기록이 있으나, 사실 줄곧 그러하진 않았다. 즉 오도자는 장안·낙양 일대의 사원에만도 3백 폭이 넘는 벽화를 그렸고, 개원(開元, 713-742) 연간에는 배민(裴旻)⑬ 장군을 위해 낙양 천궁사(天宮寺)의 담장 몇 곳에 벽화를 그렸다. 오도자는 술과 돈이 허락하면 대부분 그림 요청을 수락했고331) 심지어는 심야에 촛불을 들고 그림을 그리기도 했다. 그러나 그가 황제의 주변에서 그림을 그린 날이 가장 많았음은 분명하다. 예컨대 오도자는 개원 11년(732)에 부름을 받아 종규(鍾馗)⑭의 초상을 그렸고, 개원 13년(734)에는 현종이 태산(泰山)⑮에 천제(天祭)를 올리러 갈 때 오도자도 궁중화가 위

⑨ 쌍류(雙流)는 지금의 사천성 성도(成都) 서남쪽 일대이다.
⑩ 【저자주】『新唐書』, 「本傳」 참고.
⑪ 하병(瑕兵)은 지금의 산동성 자양(滋陽)이다.
⑫ 공봉(供奉)은 황제 주위에서 당직하며 사무를 처리하던 관직이다. 당대(唐代)에는 시어사공봉(侍御史供奉)이나 한림공봉(翰林供奉)이 없었으며, 여기서의 공봉(供奉)은 후자의 직무에 해당한다. (兪仁 譯注, 『宣和畵譜』, 湖南美術出版社, 1999, p.42 참고.)
⑬ 배민(裴旻)은 당나라의 무장(武將)이다. 〔인물전〕 참조.
⑭ 종규(鍾馗)는 당(唐) 개원(開元, 713-742) 연간에 간의대부(諫議大夫)를 역임했다.
⑮ 태산(泰山)은 산동성 중부에 위치한 태산산맥(泰山山脈)의 주봉이다. 중국 오악(五岳) 중의 동악(東嶽)이다.

무첨(韋無忝)⑯·진굉(陳閎)⑰과 함께 현종의 무리를 따라갔다. 곽약허(郭若虛, 11세기 후반 활동)⑱의 『도화견문지(圖畵見聞志)』에는 이들이 태산에서 돌아올 때 상당(上黨)⑲ 금교(金橋)에서 있었던 일화가 기록되어 있는데, 내용은 다음과 같다.

> 황제의 수레가 금교를 지날 때 지나는 길이 굽어져 있어 황제가 수십 리를 바라보니 깃발이 화려하고 호위가 정연하고 엄숙하여 좌우를 둘러보더니 … 마침내 오도자·위무첨(韋無忝)·진굉(陳閎)을 불러 함께 「금교도(金橋圖)」를 그리도록 명했다. 이때 황제의 용안(龍顔)과 황제가 탄 조야백마(照夜白馬)는 진굉이 주관했고, 교량·산수·수레·인물·초목·새·병기·휘장과 천막은 오도자가 주관했고, 개·말·당나귀·노새·소·양·낙타·원숭이·토끼·돼지 등은 위무첨이 주관했다. 그림이 완성되자 당시 사람들로부터 3절(三絶)로 일컬어졌다.332)

천보(天寶, 742-756) 연간에 당 현종은 촉(蜀) 지역 가릉강(嘉陵江)⑳ 일대의 독특하고 아름다운 산수를 보고픈 마음에 오도자에게 그곳을 그려오도록 명했고, 이 일로 오도자는 또 한 번 촉 지방을 유람하고 돌아왔다. 현종이 오도자를 불러들여 그림이 어디에 있는지를 묻자 오도자는 "신은 분본(粉本)①을 만들지 않고 마음속에 모두 기록해두었습니다"333)라고 대답하고는 자신이 유람하면서 보고 느낀 바에 의거하여 대동전(大同殿) 담벼락에 가릉강 삼백여 리의 산수를 단 하루 만에 완성했다.②

안사의 난(安史之亂)③이 일어나자 현종의 무리는 촉 지방으로 피신했으나 오도자와 왕유·정건(鄭虔, 685-764)·장조 등은 현종을 따라가지 않았다. 당시에 오도자의 제자 노릉가(盧楞迦)④가 황제의 무리를 따라 촉 지방에 들어가 명성을 떨쳤는데, "당

⑯ 위무첨(韋無忝, 8세기 활동)은 당대(唐代)의 화가로 동물을 잘 그렸다.
⑰ 진굉(陳閎, 8세기 활동)은 당대(唐代)의 화가로 인물과 말을 잘 그렸다.
⑱ 곽약허(郭若虛, 11세기 후반 활동)는 북송(北宋)의 학자·회화이론가이다. 〔인물전〕 참조.
⑲ 상당(上黨)은 지금의 산서성 장치(長治)이다.
⑳ 가릉강(嘉陵江)은 섬서성 봉현(鳳縣) 가릉곡(嘉陵谷)에서 발원하는 양자강 상원 지류이다.
① 분본(粉本)은 벽화나 탱화, 단청 등의 선묘(線描) 도안(圖案)이다. 그림을 그릴 때 이 도안의 선을 따라서 작은 구멍을 뚫어 놓고 이 도안을 옮겨 그리고자 하는 면에 부착시킨 다음, 선을 따라 흰 가루(粉)를 엷은 헝겊에 싸서 구멍 뚫린 선을 따라 두들기면 흰 가루가 구멍을 통해 그리고자 하는 면에 점선으로 나타난다. 이 가루 점을 따라 붓으로 윤곽선을 긋고 그림을 그린다.
② 【저자주】주경현(朱景玄)의 『당조명화록(唐朝名畵錄)』에 "이사훈의 수개월 간의 공이 오도자에게는 하루의 자취였다 (李思訓數月之功, 吳道子一日之跡.)"고 기록되어 있다.
③ 안사의 난(安史之亂)은 영주(營州) 유성(柳城: 지금의 요녕성 금천錦川)의 호인(胡人) 안록산(安祿山)이 천보(天寶) 14년(755)에 일으킨 반란이다. 〔보충설명〕 참조.
④ 노릉가(盧楞迦)는 당대(唐代)의 도석(道釋)화가이다. 〔인물전〕 참조.

시의 명류(名流)들이 그의 그림을 보고는 그 오묘함에 감탄했다."[334] 후에 노릉가는 장안으로 돌아와 건원(乾元, 758-760) 초에 장엄사(莊嚴寺)의 문 세 곳에 정성을 다해 그림을 그렸는데, 오도자가 그곳에 들러 노릉가의 그림을 보고는 크게 놀라 "이 제자는 필력이 평소에는 나에게 미치지 못했으나 지금은 나와 비슷하니 (과연) 나의 제자이다. 정묘함을 여기에 다 드러내었도다."[335]라고 높이 평가했다. 그로부터 한 달 후에 노릉가는 사망했고, 이 해에 오도자는 80 가까운 나이의 노인이었다. 오도자의 이후 행적에 대해서는 기록이 없어 알 길이 없다.

오도자는 주로 인물화를 그렸고(그림 7) 후대에 그의 인물화가 높이 평가되어 '화성(畵聖)'으로 일컬어졌지만 산수화의 발전에 기여한 공로도 매우 컸다.

오도자의 산수화는 대부분 벽화로 제작되어 지금은 모두 사라졌으나, 오도자에 관한 기록을 통해 그의 화풍과 계시하는 바를 대략 이해할 수 있다. 장언원의 『역대명화기』에서는 오도자의 그림에 대해 다음과 같이 기록하고 있다.

> 오도자는 천부적으로 굳센 필력을 갖고 태어났고, … 때때로 사원의 벽화에 기괴한 모양의 암석이 물살에 부딪히는 모습을 자유분방하게 그렸는데, 마치 그 암석은 손에 잡힐 듯하고 그 물은 손으로 뜰 수 있을 것 같았다.[336] - 「논화산수수석(論畵山水樹石)」

> 오도자의 그림을 보면 육법(六法)이 모두 온전히 갖추어져 있고 삼라만상이 반드시 충분히 표현되어 있어, 아마도 신통력을 가진 사람이 그의 손을 빌려 조화를 다 들어냈다고 할 수 있다. 그리하여 기운의 웅장함이 거의 비단 바탕에 다 담을 수 없을 듯하고 필적이 호탕하고 커서 마침내 담벽에 뜻을 마음대로 펼쳐냈다.[337] - 「논화육법(論畵六法)」

또 『당조명화록』에서는 "주경현이 매번 오도자의 그림을 보니 장식을 묘미로 삼지 않았으나 용필이 종횡무진하여 모두 호방하고 기세가 빼어났다"[338]고 하였다. 북송의 소식(蘇軾)은 오도자의 그림을 감상한 후에 지극한 찬사를 아끼지 않았다.

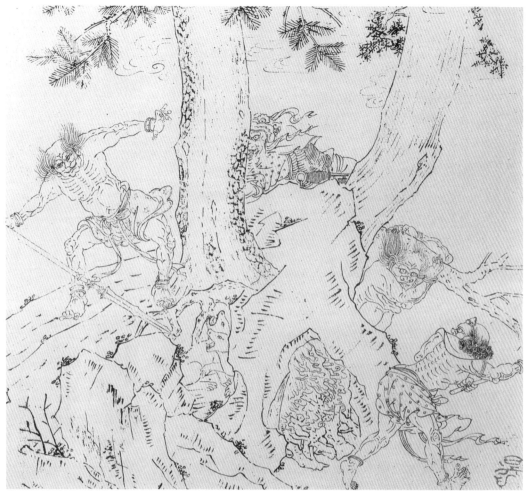

그림 9 『도자묵보(道子墨寶)』, 「지옥변상도(地獄變相圖)」 부분, 오도자(吳道子), 영인본(影印本), 종이에 수묵

오도자는 실로 웅장하고 호방하여 호탕하기가 마치 파도가 뒤집히는 듯하다. 그 붓을 휘두름이 비바람처럼 빨라 붓이 이르지 않은 곳도 기(氣)가 이미 삼켜버린다.[339] - 『봉상(鳳翔)』 「팔관(八觀)」

칼 날 위에서 노닐어도 여유가 있고 도끼를 휘둘러 바람을 일으킨다는 것이니, 대개 고금에 한 사람일 뿐이다.[340] - 「서오도자화후(書吳道子畵後)」

『역대명화기』에서는 오도자의 용필(用筆)에 대해 "끊어졌다가 이어지는 점과 획들이 때때로 떨어져나간 듯이 보였다"[341]고 하였고, 또 오도자의 말을 인용하여 "사람들은 번밀한 묘사를 추구하지만 나는 오히려 그 점과 획의 산만한 정취를 추구하며, 사람들 모두 조심스럽게 형상을 닮게 그리는 데에 노력하지만 나는 그들의 범속 됨을 초월했다"[342]고 하였다.

이상의 기록을 통해 오도자의 화풍이 매우 호방하여 기세가 넘쳤고, 용필은 자유분방하면서도 자연스러웠으며, 점과 획에 떨어졌다가 이어지는 다양한 변화가 있었음을 알 수 있다. 또한 오도자의 그림이 엄격하고 섬세한 이사훈의 그림과는 달리 '담벽에 뜻을 마음대로 펼쳤고' '필이 종횡무진했다'고 하였는데, 이로 인해 '나전장식이나 물소 뿔로 만든 빗과 같은' 산들을 '나열하여 모두 채워 넣었던' 초기 산수화의 양식이 완전히 타파되었다. 이상 오도자의 화풍을 소개해 보았다.

현존하는 오도자의 작품으로 서안(西安)의 비림(碑林)에서 출토된 「관음상(觀音像)」 비석 번각본(서안박물관 소장)이 있다. 비록 번각이지만 오도자의 화풍이 갖추어져 있는데, 즉 기록의 내용대로 필선에 난엽묘(蘭葉描)[5]와 구인묘(蚯蚓描)[6]가 겸비되어 있다. 오도자는 용필(用筆)[7] 시에 마음속의 의기(意氣)[8]를 구동하여 제안(提按)·전절(轉折)·접(摺)·경중(輕重)·송실(松實)·속서(速徐)·완급(緩急)의 변화를 갖춘 생동하는 필선을 구사했다. 이 그림의 필선에도 세(細)·두(頭)·미(尾)·곡(曲)·절(折)이 갖추어져 있고 필선 한 가닥에 분방하고 변화가 다양하면서도 자연스러운 정취가 있어 마침 "손과 마음에 막힘이 없이 자신도 모르게 그렇게 되어 … 끊어졌다가 이어지는 점과 획들이 때때로 떨어져나간 듯이 보인다"[343]고 한 『역대명화기』 중의 내용과 부합한다. '때때로 떨어진 듯하다'는 것은 필선에 끊어졌다가 이어지는 변화가 갖추어졌다는 것으로, "이는 필은 주도면밀하지 않지만 뜻이 주도면밀하여"[344] 나온 효과이다. 미불(米芾, 1051-1107)은 오도자의 용필에 대해 "호방하여 빠르게 후려치는 것이 마치 순채가지와 같고, 부드럽고 윤택하며 절산(折算)·방원(方圓)[9]·요철(凹凸)이 있다"[345]고 하였다. 또

⑤ 난엽묘(蘭葉描)는 필선이 뒤틀린 난초 잎처럼 생겼다하여 지어진 명칭으로, 유연하고 굵기의 변화가 많은 특징이 있다.
⑥ 구인묘(蚯蚓描)는 지렁이가 기어 다닌 흔적과 같은 곡선을 가리키는데, 인물화의 옷 주름을 묘사하는 필선으로 많이 사용되었다. 선이 굵고 변화가 많다.
⑦ 용필(用筆)은 붓놀림 또는 붓을 쓰는 방법이다. 필법(筆法) 또는 운필(運筆)이라고도 부른다.
⑧ 의기(意氣)는 품은 뜻과 기개이다.

탕후(湯垕, 13세기 후반-14세기 초반)[9]의 『화감(畵鑑)』에서는 "방원·평정(平正)·고하(高下)·곡직(曲直)·절산·정균(停勻)[11]이 모두 뜻대로 되지 않는 것이 없었다"[346]고 하였는데, 이사훈의 그림에는 이러한 필법이 없었다. 오도자의 인물화 필선을 면밀히 살펴보면 "붓을 세워 휘두르면 기세가 바람이 도는 듯했던"[347] 그의 산수화 필선을 짐작해 볼 수 있다(인물화의 필선보다 더 분방하고 호방했을 것이다).

'암석이 손에 잡힐 듯했던' 오도자의 산수화는 육조시대부터 이사훈까지 내려온 부귀하고 정교한 전통산수화 양식을 크게 변화시켰다. 이사훈은 비록 최초로 산수화를 전공한 대가였지만, 그의 산수화는 전통양식을 계승 발전시킨 유형이었다. 그러나 오도자는 최초로 전통산수화 양식을 과감히 변화시켜 후대 산수화의 형성과 발전에 지대한 영향을 미쳤다.

오도자 이전의 산수화는 이른바 '봄누에가 토해낸 실과 같은' 필선을 사용하여 경물의 윤곽선을 긋고 채색하는 양식이었으므로 표현 범위가 제한적이었고, 이러한 양식은 이사훈에 이르러 기본적으로 발전의 끝에 이르렀다. 또한 이러한 필선으로는 산석과 수목의 윤곽선 정도를 그을 수 있을 뿐, 질감 표현 등은 청록이나 금분에 의지해야 했는데, 이 때문에 형호(荊浩)의 『필법기(筆法記)』에서도 "이사훈은 화리(畵理)와 생각이 깊어서 필적이 매우 세밀하며 비록 정교하고 화려하지만 묵채(墨彩)를 크게 어지럽혔다"[348]고 비평했다. 가늘고 변화가 없는 이사훈의 필선에는 비록 고고(高古)한 정취는 있었으나 그것을 모든 산석과 수목에 적용시킨다면 산석의 질감 등이 이상적으로 표현되지 않을 뿐 아니라 호방한 정신은 더욱 표현될 수 없다.

오도자의 변혁은 필선에 있었다. 변화가 다양한 그의 필선은 장승요(張僧繇)의 필법인 점(點)·예(曳)·작(斫)·불(拂)[12]에서 고안해낸 것으로, 이는 후대 산수화의 구(勾)·준

⑨ 방(方)은 필획 중에서 획의 모양이 모난 것이다. 그 모양이 방정(方整)하고 돈(頓)할 때 골력이 밖으로 향하여 나타나기 때문에 '외척(外拓)'이라 부르기도 한다. 원(圓)은 붓을 댄 곳과 뗀 곳이 둥근 형태를 이루게 하는 것으로서 그 필획의 둥글고 힘이 센 듯한 느낌을 풍긴다. 획의 모양은 속으로 살찐 듯하여 강한 골력(骨力)이 밖으로 드러나지 않아 내함적(內含的)이다. 방 속에 원이 깃들고 원 속에 방이 있다는 말은 서로 상대되면서 또 통일을 이룬다는 뜻으로, 이로써 양호한 예술적 효과를 얻을 수 있게 된다. 〔보충설명〕참조.

⑩ 탕후(湯垕, 13세기 후반-14세기 초반)는 원대(元代)의 회화이론가이다. 〔인물전〕참조.

⑪ 정균(停勻)은 적절히 균형을 잡는 것이다.

⑫ 점(點)·예(曳)·작(斫)·불(拂)은 양(梁) 무제(武帝, 502-549 재위) 때의 화가 장승요(張僧繇)가 작화(作畵)시에 사용했던 필법이다. 점(點)은 붓을 내릴 때 위에서 아래로 힘을 가하면서 짧고 긴박하게 용필하며 강인함이 내포된다. 예(曳)는 비교적 긴 필선을 끌어당기듯 긋는 것으로 붓을 내릴 때 순행

(皴)·찰(擦)[13]·점(點) 형성에 기초가 되었다. 이러한 용필법을 사용하면 변화가 다양한 필묵기교를 쉽게 개발하고 응용할 수 있는 장점이 있었기에 오도자 이후부터는 산수화가 빠른 속도로 발전했다. 변화가 다양한 오도자의 필선은 그의 예술정신을 드러낸 산물이었지만, 그것이 더 나아가 산수화가 고도로 성숙했던 당말·오대 산수화의 형성과 발전에 크게 공헌하게 된 것이다.

회화는 정신의 산물이며 기법은 정신을 전달하는 수단이다. 그러나 기법은 때때로 정신을 펼치는 데에 장애가 되기도 한다. 정신이 기법의 제약을 넘어서서 충실히 표현되면 새로운 기법이 창출된다. 기법 자체도 정신의 산물이다. 새로운 정신을 충실히 표현해내지 못하는 기법은 수준이 못 미치는 기법이다. 새로운 정신은 강렬히 표출되어 나와야 하며, 또 그것을 반영하는 기법은 기존의 기법을 어떤 측면이건 초월해야만 새로운 기법으로 창출된다. 이것은 예술 발전의 기본 규율이며, 이 규율에 위배되면 예술은 발전을 멈추게 된다. 시대마다 그 시대의 강렬한 화풍이 있어온 이유도 바로 이 때문이었다. 산수화의 역사도 예외가 아니어서, 출현하면서부터 기법을 통해 정신을 반영했고, 화가들의 정신이 기법을 초월하면 새로운 기법이 출현했다. 역대로 산수화는 이러한 변화와 혁신의 순환과정을 반복하면서 새로운 양식으로 거듭 면모해왔다.

여기서 강조할 점은, 첫째 오도자가 개혁한 산수화가 인물화 기법을 참고하여 창조되었다는 사실이다. 인물화는 산수화보다 먼저 발전하고 성숙했다. "일필화(一筆畵)[14]를 그렸던"[349] 육탐미(陸探微, 5세기 중후반 활동)는 서예의 용필을 참고하여 '봄누에가 토해낸 실과 같은' 유약하고 일률적인 필선을 최초로 변화시켜 그림이 "정

(順行) 또는 역행(逆行) 등 방향을 다양하게 달리한다. 작(斫)은 붓을 내릴 때 위에서 아래로 용필하며 마치 칼로 베는 듯한 기세로 힘을 비교적 많이 가하여 역동감이 뚜렷이 나타난다. 불(拂)은 붓을 내릴 때 역세(逆勢)를 많이 취하여 측면에서 시작거나 혹은 아래에서 위로 용필하며, 대상 묘사의 필요에 따라 경중(輕重)을 달리하여 힘을 가한다.

[13] 찰(擦)은 물기가 적은 붓을 종이나 비단에 비벼 문지르는 기법이다. 뚜렷한 준선을 모호하게 하거나 바위나 수목의 질감을 표현할 때 많이 사용된다.

[14] 일필화(一筆畵)는 일필서(一筆書)의 필체(筆體)를 회화에 인용한 화법으로 필선이 시종 끊임없이 이어지는 특징이 있다. 일필서는 초서(草書) 풍격의 일종으로 동한(東漢)의 장지(張芝, ?-192)가 창시했다고 전해진다. 이 서체는 글자 간의 필획이 시종 끊임없이 이어져 마치 한 필로 써내려간 듯하다 하여 붙여진 이름이다. 그러나 양자는 형식적인 면에서 서로 차이점이 있었는데, 즉 서법(書法)에서는 점획(點劃)과 행차(行次)지간의 호응과 연계를 중시했고 회화에서는 필선을 통한 형체 구조상의 유기적인 결합을 중시했다. 북송(北宋) 곽약허(郭若虛)의 『도화견문지(圖畵見聞志)』「논용필득실(論用筆得失)」에 "장언원(張彦遠)은 왕헌지만이 일필서를 쓸 수 있고 육탐미만이 일필화를 그릴 수 있다고 하였다 (愛賓稱唯王獻之能爲一筆書, 陸探微能爲一筆畵)"는 기록이 있다(愛賓은 張彦遠의 字이다).

리(精利)[15]하고 윤미(潤媚)[16]하면서 참신하고 절묘했다."[350] 육탐미의 그림을 계승한 장승요(張僧繇, 6세기 초반 활동)[17]는 "위부인(衛夫人, 272-349)[18]의 「필진도(筆陳圖)」에 의거하여 점과 획에 독특한 교묘함이 있었는데"[351] 즉 장승요는 서예의 필법을 참고하여 '점(點)·예(曳)·작(斫)·불(拂)'의 용필법을 창조했다. 당시의 화가들 중에 이미 성숙되었던 인물화 기법을 산수화 상에 효과적으로 활용한 자는 없었다. 예컨대 육탐미는 "산수와 초목을 대충 그렸기에"[352] 장승요를 지극히 추존(推尊)한 장언원도 장승요의 산수화에 대해서는 언급도 하지 않았으며, 심지어 형호는 "장승요가 남긴 그림은 심히 이치에 맞지 않는다"[353]라고 비평까지 했다. 즉 장승요의 산수화는 볼 만한 수준이 아니었던 것이다. 오도자가 '산수화의 양식을 창시하는' 대담한 변혁을 이룰 수 있었던 것도 그 저변에 각고의 노력으로 익혔던 인물화 기법이 있었기 때문이다(오도자는 또 '장욱(張旭)과 하지장(賀知章)의 글씨를 배워'[354] 산수화를 그릴 때 참고했다).

둘째는 오도자가 호방한 기운으로 그림을 그렸다는 사실로서(두보와 소동파도 시를 통해 이 사실을 언급했다), 오도자 이전에는 이러한 사례가 없었다. 장언원은 『역대명화기』 상에 오도자에 대해 다음과 같이 기록했다.

> 술을 좋아하여 술기운을 빌리곤 했는데, 매번 붓을 휘둘러 그림을 그리고 싶으면 취하도록 술을 마셨다. … 개원(開元, 713-742) 중에 장군 배민(裴旻)[19]은 검무(劍舞)를 잘 추었는데, 오도현은 그가 검무를 신출귀몰하게 추는 것을 보고 나서 붓놀림이 더욱 정진되었다[355]

『당조명화록』과 『도화견문지』에도 이와 비슷한 기록이 있다.

> 배민 장군이 황금과 비단을 후하게 주고 오도자를 불러 들였다 … 오도자는 황금과 비단을 싸서 돌려주고 하나도 받지 않았다. 그리고는 배민 장군에게 말하기를 "배민 장군의 이름을 들은 지 오래입니다. 검무 한 곡을 추어주시면 족히 은

[15] 정리(精利)는 면밀하고 예리한 것이다.
[16] 윤미(潤媚)는 윤택하고 고운 것이다.
[17] 장승요(張僧繇, 6세기 초반 활동). 남조(南朝) 양(梁)의 궁정화가이다. [인물전] 참조.
[18] 위부인(衛夫人, 272-349). 서진(西晉) 말기의 서예가이다. [인물전] 참조.
[19] 배민(裴旻)은 검무(劍舞)에 능했던 당나라의 장군이다. 그의 검무는 이백(李白)의 시가(詩歌), 장욱(張旭)의 초서(草書)와 함께 3절(三絶)로 칭해졌다.

혜에 보답하겠습니다. 그 웅장한 기세를 보면 붓을 휘두르는데 도움이 되겠습니다"라고 하였다.356) - 『당조명화록』

　　(배민 장군은) 말을 날듯이 달려 왼쪽과 오른쪽으로 돌며 칼을 던져 구름에 들어갈 듯하니 높이가 수십 장(丈)에 달했고 마치 번개가 아래로 꽂히듯이 떨어졌다. 배민이 손을 뻗어 칼집을 잡고 받으려 하니 칼이 칼집을 뚫고 들어갔다. 보던 사람 수천 명 중에 놀라고 두려워하지 않는 이가 없었다. 오도자는 이때 붓을 들고 벽에 그림을 그렸는데 바람이 시원하게 불고 일어나듯이 천하의 걸작을 만들었다. 오도자가 평생 그림으로 득의(得意)⑳했지만 이때보다 뛰어난 그림은 없었다.357) - 『도화견문지』

　　이러한 이유로 장언원도 오도자를 평할 때 "무릇 서화의 기예를 잘 아는 사람은 반드시 의기(意氣)①로 이루어야 하며, 기개가 없는 사람은 이룰 수가 없는 것이다"358)라고 말했다. 오늘날의 논자들은 위의 기록을 평범한 일화로 여겨 내용에 내포된 중요한 의미를 간과하고 있다.

　　최초의 화론 형지난이(形之難易)②설과 이를 계승한 고개지의 전신(傳神)론 그리고 종병의 이형사형(以形寫形)설과 사혁의 기운(氣韻)설은 모두 표현대상을 기준으로 삼은 이론이며, 왕미의 의태허지체(擬太虛之體)설과 요최(姚最)가 제기한 '마음속에 만상을 세운다(立萬象於胸懷)'는 설은 마음속의 본체를 그려야 한다는 주장이다. 그러나 주관적인 본성에 치중하더라도 형상으로 귀결해야 한다는 점에서는 모두가 의견을 같이 했다. 장언원이 오도자로부터 내린 결론도 그림은 호방한 기운에서 나오는 것이며 '반드시 의기로 이루어야만' 예술창작의 본의를 도출할 수 있다는 것이다.

　　오도자는 검무를 보고는 화필이 더욱 증진되었고 '이때보다 득의한 그림은 없었다.' 그가 검무를 보려고 했던 이유는 기교 습득이 아니라 마음을 열고 담력을

⑳ 득의(得意)는 작가의 의도대로 완벽하게 성취되는 것이다. 〔보충설명〕 참조.
① 의기(意氣)는 품은 뜻과 기개이다.
② 형지난이(形之難易)설은 『한비자(韓非子)』 「외저설좌상제삼십이(外儲說左上第三十二)」에 나온다. "손님 중에 제왕을 위해 그림을 그리는 사람이 있었다. 그에게 무엇을 그리는 것이 어려운가 하고 물었다. 그는 '개와 말이 가장 어렵습니다'라고 대답했다. '무엇이 가장 쉬운가'하고 물으니, 그는 '귀신이 가장 쉽습니다. 개와 말은 사람이 알 수 있는 것입니다. 아침저녁으로 앞에 나타나므로 그것과 비슷하게 할 수 없기 때문에 어렵습니다. 귀신은 형태가 없습니다. 형태가 없는 것은 볼 수 없기 때문에 쉽습니다.'라고 말했다. (客有爲齊王畵者, 問之畵孰難, 對曰, 狗馬最難, 孰最易, 曰 鬼魅最易, 狗馬人所知也, 且暮罄於前, 不可類之, 故難. 鬼魅無形, 無形者不可見, 故易.)"

웅대하게 키우기 위함이었다. 일찍이 곽약허(郭若虛, 11세기 후반 활동)③는 "기운은 본래 노니는 마음에 있다"359)고 말했는데, 마음은 기교가 못 미치는 영역이다. 동기창이 주장한 "만 권의 책을 읽고 만 리의 길을 가는"360) 행위도 기교 습득이 아니라 정신을 함양하고 흉금을 넓히기 위한 일종의 수련이었다. 장언원은 두몽(竇蒙, 8세기 중반 활동)④에 대한 평에서 "범속하고 비루한 기술로 어찌 출중한 격률(格律)⑤을 얻을 수 있겠는가?"361)라고 말했으며, 곽약허는 "인품이 이미 높다면 기운이 높지 않을 수 없고 기운이 이미 높으면 생동함에 이르지 않을 수 없다"362)고 말했는데, 이 모두가 일맥상통하는 말이다.

오도자 이후의 왕묵(王黙)은 '술에 취하여 소나무·바위·산수를 그렸고' 장조(張璪)는 '다리를 쭉 펴고 앉아 기를 북돋우어 영감(靈感)이 일어나기 시작하면 … 붓을 던지고 일어나 사방을 돌아보았다.'363) 이 외에도 절규하는 듯한 광기로 휘호한 자가 있었고, "기쁜 마음으로 난초를 그리고 노한 마음으로 대나무를 그린"⑥ 자도 있었다. 제각기 언어상의 편향이 있었을 뿐 모두 절실한 이유가 있었기에 나온 행위였다. 회화는 정신의 산물이며 정신은 기법의 근원이다. 호방하고 기세가 넘쳤던 오도자의 산수화도 그의 내면에 존재한 호방한 기운에서 나온 것이었고, '기개가 없는 사람은 이룰 수 없는'⑦것이었다.

오도자는 인물화 분야에서 '백대(百代)의 화성(畵聖)'이 되었고, 산수화 분야에서는 최초로 산수화에 참신한 생기를 불어넣은 개혁자가 되었다. 오도자의 가장 큰 공헌은 '호방한 기운'을 표현한 점과 '의기로 이룬' 정신에 있었다.

오도자의 과감한 변혁은 후대 화가들의 본보기가 되었다. 그러나 오도자의 산수화 개혁은 철저히 완수되지 못했던 것 같다. '가릉강 삼백 리의 산수를 단 하루만에 다 그렸다'는 기록과 '이사훈의 수개월 간의 공이 오도자에게는 하루의 자취였다'364)는 기록에 의거하면 오도자의 화법이 '붓 자국만으로 그린' 매우 간략한 유형이었음을 알 수 있다. 형호는 오도자의 그림에 대해 "형상보다 필(筆)이 우

③ 곽약허(郭若虛, 11세기 후반 활동)는 북송(北宋)의 학자·서화이론가이다. 〔인물전〕 참조.
④ 두몽(竇蒙, 8세기 중반 활동)은 당대(唐代)의 서예가·서화이론가이다. 〔인물전〕 참조.
⑤ 격률(格律)은 체제와 법도이다.
⑥ 이일화(李日華)의 『육연재이필(六研齋二筆)』에 기록된 육조시대의 승려 각은(覺隱)의 말이다. "나는 일찍이 기쁜 마음으로써 난을 치고 노기로써 대나무를 그렸다 (吾嘗以喜氣寫蘭, 怒氣寫竹.)"
⑦ 【저자주】 장언원은 이 한 사람의 천재를 발견함으로써 위대한 화론가로서의 명성을 헛되이 하지 않았다. 지금까지 논자들이 이 점을 가벼이 여겨 부득이 여기서 밝힌다.

수하며 골기(骨氣)⑧가 스스로 높지만 … 묵(墨)이 없는 것이 한스럽다"365)고 하였고
곽약허도 "사람들은 오도자가 그린 산수는 필은 있으나 묵이 없다고 말한다"366)고
하였으며, 『선화화보』에서도 형호의 말을 인용하여 "오도자는 필이 있으나 묵이
없다"367)고 하였다. 즉 오도자의 산수화가 주요한 묵선만으로 이루어진 유형이었
고, 산수의 기세는 표현되었으나 양감과 질감 등은 충실히 표현되지 못했음을 알
수 있다. 이러한 오도자 산수화의 뒤에는 이소도의 충실한 산수화가 기다리고 있
었다.

⑧ 골기(骨氣)의 골(骨)은 힘이고 기(氣)는 세(勢)이다. 따라서 서화에서 강경하고 씩씩한 필획과 견실
하고 날카로운 기세나 풍모를 가리킨다.

2. 이소도(李昭道)

　이소도(李昭道, 약670-약730). 이사훈의 아들이며, 당 현종 조의 재상 이임보(李林甫)[9]의 사촌동생이다. 개원(開元, 712-742) 연간에 태원부창조(太原府倉曹)를 역임했고, 후에 직집현원(直集賢院)·태자중서사인(太子中書舍人)에 이르렀다. 이소도는 당 현종 개원 천보(開元天寶) 연간(713-756)에 주요 예술 활동을 했고, 오도자보다 연배가 아래였다.[10] 안사의 난 때 오도자는 노쇠하여 촉(蜀) 지방으로 피신하지 못했으나, 이소도는 황제의 무리를 따라 촉 지방에 들어갔다. 부친 이사훈이 대이장군(大李將軍)으로 칭해졌다는 이유로 이소도는 장군을 역임하지 않았음에도 소이장군(小李將軍)으로 칭해졌다.

　『역대명화기』에는 이소도의 그림에 대해 매우 간략히 기록되어 있는데, 내용 중에 아래의 두 구절에 주목할 가치가 있다.

　첫째는 "해도(海圖)의 묘함을 창시했다"[368]는 구절이다. 『선화화보』 권10에도 이소도의 「해안도(海岸圖)」 2폭이 기록되어 있고, 원대 탕후(湯垕)의 『화감(畵鑒)』에도 이소도의 「해안도」를 보았다는 기록과 함께 "대략 신채(神采)[11]를 보존했다"[369]는 화평이 있다. 이소도 이전에는 해도에 관한 기록이 없었다. 현존하는 남송 마원의 「수도(水圖)」 12폭이 이소도를 배운 그림일 가능성이 있다.

　두 번째는 "부친 그림의 기세를 변화시켰고 묘함 또한 넘어섰다"[370]는 구절로서, 필히 관심을 요한다. 이소도는 가법(家法)을 계승하여 화풍이 부친 이사훈의 그림과 일치했고 "필력이 이사훈에 못 미쳤다."[371] 그러나 후에 그는 이사훈의 화풍을 변화시키고 '묘함 또한 (이사훈의 그림을) 넘어섰다.' 이사훈 '집안의 다섯 사람이 모두 그림을 잘 그렸으나' 세 사람은 그다지 성취가 없었고 대·소이장군은 실력이 특출하여 각자 일가를 이루었다. 장언원은 『역대명화기』 상에 "이임보(李林甫)는 … 산수화가 이소도의 그림과 약간 비슷하다"[372]고 기록하고 이사훈의 그림과 비슷하다고 기록하진 않았다. 즉 대·소이장군의 그림이 서로 달랐음을 알 수 있는데, 이소도가 부친 그림의 기세를 변화시키고 묘함 또한 부친의 그림을 넘어섰던

[9] 이임보(李林甫?-752)는 당(唐) 현종(玄宗) 후기의 재상(宰相)이다. 〔인물전〕 참조.
[10] 【저자주】이소도는 황족 종실(宗室)로, 개원(開元) 연간(약726년)에 소관(小官)인 부창조(府倉曹)가 되었는데, 이때 그는 20여 세였다. 이소도의 생년은 대략 705년 전후이다(오도자의 생년은 685년 전후이다).
[11] 신채(神采)는 작품에서 나타나는 정신과 풍채이다. 즉 예술가의 정신과 개성을 내포하고 체현하는 것으로, 이는 창작주체의 성정과 생명역량을 나타내는 것이다.

것이다. 또한 이른바 '기세'는 힘 또는 기운을 뜻하므로 이소도의 그림이 정교한 부친의 화풍에서 벗어나 기세를 갖춘 화풍으로 변모했음을 알 수 있다. 첨경봉(詹景鳳, 1520-1602)⑫의 『동도현람편(東圖玄覽編)』에서는 이소도의 그림에 대해 다음과 같이 기록하고 있다.

> "필치가 매우 거칠고 분방하지만 빼어나고 굳세며, 바위와 산이 모두 먼저 묵선을 그어 이룬 뒤에 그 위에 청록을 가하였다. … 수목을 묘사함에 있어 붓을 내릴 때의 용필(用筆)도 거칠고 분방하여 그리 섬세하지 않았고 수묵 상에 착색했다."373)

즉 이소도의 그림이 묵선을 분방하게 그은 다음에 청록을 착색하는 방식으로 변모했던 것이다. 거칠고 분방한 필선으로 산석을 묘사하는 양식은 오도자가 창시했지만 이소도는 여기에 이사훈의 청록착색을 가미했는데, 이것이 바로 "오도자에서 시작되어 2이(이사훈·이소도)에서 이루어낸"374)('이소도에서 이루어졌다'고 해야 정확하다) 변모된 양식이다.

이사훈은 비록 육조 이래의 청록산수화 양식을 계승 발전시켰지만, 중대한 개혁은 시도하지 못했다. 이사훈의 산수화는 '공정하고 화려함은 남음이 있었으나' 예술적 정취가 부족했고, 오도자의 산수화는 기세는 남음이 있었으나 지나치게 간략하여 운(韻)이 부족하고 색채가 결핍되었다. 즉 오도자의 변혁은 옛 법을 타파하고 새롭고 원만한 산수화 양식을 창조한 단계에 머물렀을 뿐, 산수화에 필요한 요건을 다 갖추진 못했다. 이소도는 오도자와 이사훈의 장점을 취하여 산수화의 변혁을 성공으로 이끌었다. 이소도는 변혁을 완수한 후에도 여전히 채색풍의 산수화를 많이 그렸는데, 이를테면 앞서 인용한 바와 같이 '위에 청록을 가한 뒤에 청색 위에 전화(靛花)⑬로 준을 나누고 녹색 위에 짙은 녹색을 사용하여 준을 나누는' 방식이다. 이처럼 이소도가 변혁을 완수한 후에도 이사훈의 화법을 기저로 삼아 그렸기에 명대의 왕세정도 "산수화는 대·소이장군에서 한 번 변화했다"375)고 말했던 것이다.

⑫ 첨경봉(詹景鳳, 1520-1602)은 명대(明代)의 서예가·화가·수장가(收藏家)이다. 〔인물전〕 참조.
⑬ 전화(靛花)는 인도쪽(indigo)이라는 식물을 끓여 만든 청색 안료이다. 회(灰)와 아교를 섞어서 만드는데, 보편적으로 가장 많이 쓰이는 청색이다.

이소도의 유작 중에는 부친의 화풍을 게승한 계열이 많았다. 이소도가 후에 오도자의 산수화 양식을 섭렵했던 이유는, 첫째 기운이 생동하는 오도자의 산수화가 당시에 영향력이 컸었기 때문이고, 둘째 이소도의 경력으로 보아 그의 사상에 변화가 있었을 가능성도 있다. 이소도는 어릴 때부터 궁정에서 성장하여 부귀하고 화려한 심미정취를 갖추었고, 평소에 심적인 충격이나 변화를 겪지 않았기 때문에 호방한 기질이 없었으며, '필력도 이사훈에 못 미쳤다.' 안사의 난 때 황제의 무리를 따라 촉 지방으로 피난 갔던 경험이 이소도에게 충격으로 작용했을 수도 있지만 그것이 그의 사상을 변화시킬 결정적 계기는 못되었다. 이소도는 황제의 무리와 함께 황궁으로 돌아온 후부터 다시 귀족생활을 누렸고, 그래서 그의 그림도 청록의 곱고 화려한 기운에서 완전히 벗어나진 못했던 것이다.

부(附): 왕타자(王陁子)

왕타자(王陁子)는 오도자와 같은 시기에 활동한 화가로, 산수화를 전공했고 당시의 화단에서 자못 영향력이 있었다. 두몽(竇蒙)은 왕타자에 대해 기록하기를, "산수화를 홀로 궁구하여 독자적으로 일가를 이루었는데, 뛰어난 자취가 유거(幽居)한 데에 있었기에 고금에 비할 바가 없었다"[376]고 하였다. 즉 왕타자의 그림이 매우 특출했고 영향력이 컸음을 알 수 있다.

장언원은 왕타자에 대해 기록하기를 "산수를 잘 그렸는데 깊은 정취와 산봉우리가 지극히 훌륭했다. 세상 사람들 중에 산수화를 말하는 자들은 왕타자의 머리와 오도자의 발을 언급했다"[377]고 하였다. 왕타자가 화성(畵聖) 오도자와 대등하게 비교되었는데, 이는 매우 드문 일이었다. '왕타자의 머리'는 그가 산봉우리를 특출하게 그렸다는 뜻이며, '오도자의 발'은 오도자가 산비탈 아래의 시냇물과 모래톱을 특출하게 그렸다는 뜻이다.

아쉽게도 왕타자의 유작은 모두 유실되어 지금은 볼 수 없다. 『선화화보』에도 그의 그림에 관한 기록이 없고 기타 문헌상의 기록도 너무 간략하여 그의 그림이 어떤 면모였는지 알 길이 없다. 다만 두몽과 장언원의 기록에 근거하여 왕타자의 그림이 특출하여 많은 사람들을 감동시켰다는 사실만 알 수 있을 따름이다.

제6절 왕유(王維)와 수묵산수화(水墨山水畵)

1. 왕유(王維)의 생애와 사상

　　왕유(王維, 701-761).[⑭] 자는 마힐(摩詰)이고, 원적은 태원부(太原府) 기현(祁縣)[⑮]이었으나, 분주사마(汾州司馬)를 지낸 부친 왕처렴(王處廉) 때 포주(蒲州)[⑯]로 이주했다. 왕유의 조부는 음률을 관장하는 관직을 역임했고, 장남이었던 왕유는 어릴 때 부친을 여의고 홀어머니 슬하에서 동생들과 함께 청빈한 환경에서 성장했다. 모친 박릉최씨(博陵崔氏)는 30년이 넘도록 지극한 정성으로 부처를 신봉한 독실한 불교도였는데[⑰], 모친의 이러한 불심은 훗날 왕유의 소극적 염세사상 형성에 다소 영향을 주었다. 왕유의 동생은 대종(代宗, 762-779 재위) 조의 재상 왕진(王縉, 770-781)[⑱]이다. 왕유는 21세에 진사에 급제하여 태악승(太樂丞)이 되었으나, 이 해 가을에 황사자(黃獅子) 사건[⑲]에 연루되어 제주사고참군(濟州司庫參軍)[⑳]으로 좌천되었다. 왕유는 제주에서 늘 외로움을 견

⑭ 【저자주】『구당서(舊唐書)』「왕유전(王維傳)」에서는 왕유(王維)의 생졸년에 대해 "건원 2년(759) 7월에 사망했다 (乾元二年七月卒.)"고 하였다. 그러나 『왕유집(王維集)』에는 그가 공의태자(恭懿太子)를 모셨고, 공의태자는 상원(上元) 원년(760) 6월에 사망하여 경인(庚寅) 12월에 장안(長安)에 안장(安葬)했다고 기록되어 있다. 또 「사제진신수좌산기상시상(謝弟縉新授左散騎常侍狀)」에서는 상원(上元) 2년(761) 5월 4일이라 주석을 달아 밝혔다(또 이 기간에 다수의 시를 썼다고 했다). 왕유가 어찌 죽은 후에 만시(挽詩)와 행장(行狀)을 쓸 수 있겠는가? 따라서 『구당서』의 기록은 성립되지 않는다. 『신당서(新唐書)』에서는 그의 졸년(卒年)을 상원 2월 7일, 향년 61세라 하였다. 청(淸) 조전신(趙殿臣)의 『우승년보(右丞年譜)』에서는 더 이상 다른 이론이 나오지 않자 점차 이를 통설로 삼았다. 그러나 『구당서』「본전(本傳)」에서는 왕유의 동생 왕진(王縉)의 졸년을 덕종(德宗) 건중(建中) 2년(781) 12월 향년 82세라 기록했는데, 이에 근거하면 또 왕진이 왕유보다 먼저 출생한 것이 된다. 왕진은 대종(代宗) 시기에 재상(宰相)을 역임했으므로 그의 생졸년은 틀릴 리가 없다고 보아진다. 그래서 왕유의 생년과 향년에 대해서는 다시 연구할 필요가 있다. 본서에서는 당분간 통설을 따른다.

⑮ 기현(祁縣)은 지금의 산서성 기현(祁縣)이다.

⑯ 포주(蒲州)는 지금의 산서성 영제현(永濟縣)이다.

⑰ 왕유는 「청시장위사표(請施莊爲寺表)」에서 모친에 대해 설명하기를, "돌아가신 모친은 박릉현의 최씨로, 대조선사에게서 30여 년 동안이나 가르침을 받았고, 비단이 아닌 거친 옷을 입고 고기를 먹지 않았으며, 계를 지니고 참선하고, 산림에 들어가 머물며 적정을 구하셨다. (亡母故博陵縣君崔氏, 師事大照禪師三十餘年, 褐衣蔬食, 持戒安禪, 樂住山林, 志求寂靜.)"고 하였다.

⑱ 왕진(王縉, 770-781)은 당나라의 학자·정치가이다. [인물전] 참조.

⑲ 황사자(黃獅子) 사건은 왕유 수하의 배우들이 오직 황제 한 사람을 위해서만 공연할 수 있었던 '황사자무(黃獅子舞)'를 사사로이 공연하여 관련자들이 모두 죄인이 된 사건이다.

디지 못해 불교사찰을 자주 찾아다녔다.① 개원(開元) 21년(734)에 현명한 재상 장구령(張九齡, 약673-740)②이 집정하자 왕유는 자신을 추천하는 시를 올려 우습유(右拾遺)에 발탁되었고, 그 후 감찰어사(監察御史)·이부낭중(吏部郎中)·급사중(給事中) 등을 역임했다. 개원 25년(738)에 감찰어사 주자량(周子諒)이 황제의 뜻에 위배되는 간언을 했다는 이유로 조정에서 맞아서 죽기 직전에 이른 사건③이 있었는데, 이 사건은 왕유에게 큰 충격을 주었다. 주자량을 천거했던 장구령도 재상 직에서 축출되어 좌천되었다. 왕유는 감찰어사를 지낼 때 변방 양주(涼州)④로 파견되어 하서절도부사(河西節度副使) 최희일(崔希逸)의 막부에서 절도판관(節度判官)을 겸직했다. 그 후 종남산에 머물렀다가, 개원 27년(739)에 장안(長安)으로 돌아와 좌보궐(左補闕)에 제수되었는데, 이때부터 왕유는 오랜 기간 장안에서 공직했다. 이 시기에 왕유는 가끔 직무 관계로 사천·호북 일대로 내려가 단기간 머물면서 자연의 아름다움을 만끽했고, 장안으로 돌아온 후에도 산림이 있는 교외의 망천(輞川)⑤에서 반관반은(半官半隱)⑥의 생활을 했다. 왕유는 55세 때 안사의 난(安史之亂)을 조우했다. 천보(天寶) 14년(755) 12월에 안록산(安祿山)⑦의 침공으로 낙양이 함락되었고, 다음해 6월에는 가서한(哥舒翰, ?-756)⑧의 군대가 동관(潼關)⑨에서 패하여 장안을 수비하기 어렵게 되었다. 당 현종(玄宗, 712-756 재위) 창황(倉皇)은 황급히 촉(蜀: 사천성) 지방으로 피신했으나, 왕유·정건·오도자·장조·두보 등은 미

⑳ 제주(濟州)는 지금의 산동성 장청현(長淸縣)이다.
① 【저자주】 『本傳』 「太平廣記」 참고.
② 장구령(張九齡, 약673-740)은 당나라의 재상이다. 〔인물전〕 참조.
③ 감찰어사(監察御史) 주자량(周子諒)이 재상 이임보(李林甫)가 추천한 우선객(牛仙客)을 탄핵하는 글을 올렸다가 일어난 사건이다. 주자량은 상소의 내용에 우선객은 예예 대답만 할 뿐 재상을 보좌할 재목은 아니라고 탄핵했고, 결국 황제의 노여움을 사 조정에서 맞아 죽음에 이를 뻔했다. 이후로 이임보가 전권(全權)을 장악하여 위로 아첨하고 아래로 교만했는데, 이 사건 이후부터 조정의 신하들은 모두 일신(一身)의 안전을 추구하여 다시는 직언하는 이가 없었다고 한다.
④ 지금의 감숙성 양주(涼州).
⑤ 왕유는 740년에 수도 장안(長安)에서 남서쪽으로 30리 정도 떨어진 섬서성 남전현(藍田縣)의 곡천(谷川)인 망천(輞川)에 망천장(輞川莊)이라는 별장을 짓고 은거하면서 참선하고 시를 짓는 등 풍류생활을 즐겼다. 친구인 배적(裵迪)과 함께 자연을 즐기며 망천장의 경승(景勝) 스무 곳을 택하여 창화(唱和)한 오언절구 20수를 지어 『망천집(輞川集)』에 수록했다. 모친 최씨(崔氏)가 사망한 후 망천장을 청량사(淸凉寺)로 만들고 그 벽에 『망천집』의 시를 그림으로 묘사한 「망천도(輞川圖)」를 그렸다고 한다. 그러나 이 그림은 845년 폐불(廢佛)사건 때 사찰과 함께 사라진 것으로 보인다.
⑥ 반관반은(半官半隱)은 관직을 역임하면서 은거생활을 동경하고 모방하는 것이다.
⑦ 안록산(安祿山)은 당나라의 장군으로, 안사(安史)의 난을 일으킨 주모자이다. 〔인물전〕 참조.
⑧ 가서한(哥舒翰, ?-757)은 당나라의 장군이다. 토번(吐蕃)의 침입을 수차례 격파했으며, 지덕(至德) 2년(757)에 안록산(安祿山)의 난(亂)이 일어나자 황태자의 선봉 병마원수(兵馬元帥)로서 동관(潼關)을 지켜 분전했으나 패하여 살해되었다.
⑨ 동관(潼關)은 지금의 산서성 동관현(潼關縣) 동남쪽에 있다.

처 현종을 따라가지 못하고(후에 두보는 피신했다) 장안에서 반군의 포로가 되었는데, 이때 왕유는 약을 먹어 설사를 하고 귀머거리 시늉을 했다. 왕유의 명성을 익히 들어온 안록산은 왕유를 낙양의 보시사(普施寺)와 장안의 보리사(菩提寺)에 연금시킴과 동시에 위관(僞官)⑩으로 삼았다. 얼마 후에 왕유는 안록산의 압력을 견디지 못해 반군의 급사중(給事中) 벼슬을 수락하고 말았다.

후에 곽자의(郭子儀, 697-781)⑪가 민중을 통솔하여 장안과 낙양을 수복했고, 숙종(肅宗, 756-762 재위)과 이융기(李隆基, 685-762)⑫는 장안으로 돌아오자마자 곧 반군의 벼슬을 수락한 이른바 '적관(賊官)'을 6등급으로 구분하여 논죄했는데, 이때 왕유도 처벌 대상에 포함되었다. 그러나 왕유가 보리사에 있을 때 지었던 시 중의 "문무백관들은 언제 다시 천자를 알현할 수 있으리오?"⑬라는 구절이 숙종의 마음을 움직였고, 이에 아울러 형부시랑(刑部侍郎)이었던 동생 왕진이 자신의 관직을 삭탈함으로써 형의 죄를 대신해 달라고 간청한 일이 참작되어 왕유는 특별히 사면됨과 동시에 태자중윤(太子中允)으로 옮겨졌다. 그러나 왕유와 함께 역적으로 몰렸던 달해순(達奚珣) 등의 8인은 참수되었고, 진희열(陳希烈) 등 7인은 자결을 명받았으며, 나머지는 장형(杖刑)⑭에 처해졌다. 이 일 때문에 왕유는 수치심을 견디지 못해 늘 "측근 대신들을 우러러 보려 해도 어찌 그 얼굴을 다시 보겠으며, 하늘에 무릎 꿇고 스스로 반성해도 부끄러워 얼굴 둘 데가 없구나"378)라는 류의 시들을 읊조렸다. 그 후에도 왕

⑩ 위관(僞官)은 비합법 조정 관리이다.
⑪ 곽자의(郭子儀, 697-781)는 당나라의 장군이다. 〔인물전〕 참조.
⑫ 이융기(李隆基, 685-762)는 당나라의 제6대 황제 현종(玄宗, 712-756 재위)의 본명이다. 예종(睿宗, 710-712 재위) 이단(李旦)의 셋째 아들로 명황(明皇)으로 칭해지기도 했다.
⑬ "만백성 집집마다 상심하는 가운데, 들연기만 자욱이 이나니. 문무백관은 언제나 다시 임금님을 알현할 수 있으리오?. 가을 홰나무 잎은 텅 비어 썰렁한 궁중에 떨어져 날리는데, 응벽지 연못가에선 오히려 관현의 음악을 울리는구나 (万户伤心生野烟, 百官何日再朝天. 秋槐花落空宫里, 凝碧池头奏管絃.)" 이 시의 창작 배경은 다음과 같다. 안사의 난 때 안록산은 왕유를 보시사(普施寺)에 구금시키고 벼슬을 강요했다. 그러나 왕유는 계속 불응했으며, 그리하여 다시 장안의 보리사(菩提寺)에 연금시켰다. 어느 날 친구 배적(裴迪)이 찾아와 왕유에게 알려주기를 "안록산이 응벽지(凝碧池) 가에서 크게 연회를 베풀어 이원(梨園)의 악공들에게 공연을 명했는데, 음악을 막 울리기 시작하던 악공들이 모두 일시에 흐느껴 울었으며, 특히 그중 뇌해청(雷海靑)이라는 악공은 악기를 땅바닥에 내던지고 서쪽을 향해 통곡하며 항거하다가 처참한 죽음을 당했다"고 하였다. 이에 깊이 감동한 왕유는 입으로 흥얼거려 즉흥적으로 7언 및 5언절구 각 한 수씩을 지어 배적에게 읊어 보였는데, 그 7언절구가 본편이고 5언절구는 「구호우시배적(口號又示裴迪)」으로 본편의 후속편이다. 후에 관군이 장안을 수복했고, 왕유는 비록 어쩔 수 없었다고는 하나 일찍이 반군의 벼슬을 받아들인 것이 문제가 되어 논죄의 대상이 되었는데, 망국의 한과 임금에 대한 그리움으로 가득한 본편의 뜻을 가상히 여긴 숙종이 특별히 그 죄를 면해주었다.
⑭ 장형(杖刑)은 중국 대명률(大明律)에서 시작된 고대 오형(五刑)의 하나이다. 곤장으로 볼기를 치는 형벌로 60번부터 100번까지 5등급이 있었다.

유의 정서는 점점 더 소침해졌고, "날마다 조정에서 돌아온 후에는 향을 사르고 홀로 앉아 참선하고 독경하는 것이 일이었다."[379] 건원(乾元, 758-760) 연간에 왕유는 태자중서(太子中庶) 겸 중서사인(中書舍人)을 역임했고, 얼마 후에 급사중에 복직되었다. 상원(上元) 원년(760)에 왕유는 상서우승(尙書右丞)에 올랐는데 이 때문에 후대에 '왕우승(王右丞)'으로 칭해졌다. 다음해에 왕유는 상서우승에 임직하던 중에 세상을 떠났다. 임종 시에 그는 동생과 친지·친우들에게 불교와 심성 수양을 권하는 글을 써 주었다.

왕유의 자(字) '마힐'은 불경 『유마힐소설경(維摩詰所說經)』[⑮]에서 인용되었다. 유마힐(호는 속여래粟如來)[⑯]은 어려서부터 지식과 재능이 출중했고, 특히 언변에 뛰어나 명성을 크게 떨쳤다. 후에 유마힐은 불가의 인재가 되어 석가로부터 존경받았으며, 세인들은 그를 유마힐거사(維摩詰居士)라고 불렀다.[⑰] 유마힐은 속세의 부귀를 마음껏 누리면서도 불법의 심오한 묘리를 훌륭하게 설파했다. 유마힐 역시 육조·수·당의 명사들이 가장 동경한 이른바 "부귀와 산림 두 가지의 정취를 얻은"[⑱] 인물이었기에 30년이 넘도록 부처를 신봉해온 왕유의 집안에서도 유마힐을 지극히 추숭했다. 이러한 뜻을 기리기 위해 왕유는 유마힐의 '유'를 자신의 이름으로 삼고 '마힐'을 자로 삼았다. 왕유는 청년시기에 진취적 성향이 많았으나 소극적 염세사상도 이미 생성되었는데, 특히 그가 안팎으로 의지했던 재상 장구령이 파직된 후부터는 염세적 성향이 더욱 짙어졌다. 유마힐은 『유마힐소설경』「방편품(方便品)」에서 자신에 대해 말하기를, "지금은 가족들이 있어서 상락(常樂)이 멀리 떨어져 있다. … 비록 다시 먹고 마셨지만 선열(禪悅)[⑲]로써 맛을 삼았다"[380]고 하였다. 왕유도 30세에 상처(喪妻)한 후에 줄곧 재혼하지 않았으며, 부유한 집에서 성장하고 동생이 재상까지 지냈음에도 망천(輞川)에서 은거할 때는 "집안에 다른 것은 없었고 오직 차 끓이는 솥과 약절구, 그리고 불경을 읽는 작은 책상과 끈으로 엮은 방석이 있을 뿐이었다."[⑳]

⑮ 『유마힐소설경(維摩詰所說經)』은 초기 대승경전(大乘經典)의 하나로 『유마경(維摩經)』·『불가사의해탈경(不可思議解脫經)』·『정명경(淨明經)』이라고도 하며 기원 2세기경에 써진 것으로 추정된다.
⑯ 유마힐(維摩詰, Vimalakīrti)에 대해서는 〔인물전〕 참조.
⑰ 【저자주】불교도 중에서 출가한 자를 화상(和尙)이라 하고 출가하지 않은 자를 거사(居士)라고 한다.
⑱ "부귀와 산림 두 가지의 정취를 얻었다 (富貴山林, 兩得其趣)"는 말은 당(唐) 장계(張戒)의 『세한당시화(歲寒堂詩畵)』 卷上의 왕유에 대한 평에 나온다. 장계가 왕유를 평함에 있어 속가에 있으면서 보살행업을 닦은 석가의 속가제자 유마힐에 비유한 말이다.
⑲ 선열(禪悅)은 선정(禪定)에 들어 느끼는 희열이다.

왕유는 만년이 되고부터 불교도와의 왕래가 잦아졌다. 예컨대 『신회선사어록(神會禪師語錄)』에는 왕유가 육조(六祖) 혜능(慧能, 638-712)①의 제자 신회(神會, 670-762)②와 불도에 관해 담론한 내용이 기록되어 있고, 『오등회원(五燈會元)』에는 왕유의 시를 인용하여 도를 논한 부분이 많으며, 일본의 불설에도 왕유에 관한 내용이 많다. 또한 『전당문(全唐文)』에는 왕유가 신회의 요청에 응하여 자신의 스승이자 선종의 제6대 조사(祖師)인 혜능을 위해 지어준 「육조능선사비명(六祖能禪師碑銘)」이 수록되어 있다. 왕유가 만년에 남종선(南宗禪)의 신도가 되었던 것이다.③

전술한 바와 같이 불가와 노장은 근본사상에서 상통점이 많았고, 특히 선종은 중국사대부의 취향에 더욱 적합한 종파였다. 이를테면 중국의 "불교는 천축의 가사를 걸친 위진의 학문으로서, 석가는 그 겉모습이고 노자와 장자가 그 실체였으며,"④ 특히 남종선의 종지(宗旨)인 불외정심(不外靜心)·자오(自悟)·청정무위(淸淨無爲)·불염진노(不染塵勞) 등은 화려하고 현란한 심미정취가 아니라 청담(淸淡) 소박(素朴)하고 순정단일(純正單一)한 현색(玄色)적인 심미정취와 상통했다.

왕유의 시와 그림에는 이러한 선종사상의 영향이 많이 갖추어져 있다. 중국문학사에서는 왕유를 시불(詩佛)로 추앙하여 시선(詩仙) 이백(李白), 시성(詩聖) 두보(杜甫)와 더불어 중국문학의 3대(大) 거장으로 삼았고, 회화 방면에서는 명말의 동기창이 왕유를 남종화의 비조로 삼았다. 이처럼 논자들은 하나같이 왕유를 불가 또는 선가에 관련지어 기록했는데, 이는 타당한 처사이다. 이러한 이유로 왕유의 시풍과 화풍을 연구하려면 필히 선종사상이 왕유에게 끼친 영향을 먼저 이해해야 하는 것이다.

⑳ 『구당서(舊唐書)』「왕유전(王維傳)」, "불교를 받들어 평소에 채소로 식사를 하고, 매운 것과 혈기(血氣)가 있는 것을 먹지 않았다. 만년에는 고기를 먹지 않았고, 무늬가 화려한 옷을 입지 않았다. … 장안에 있을 때는 십 수 명의 승려와 밥을 먹고 오묘한 이치에 대해 이야기하기를 좋아했다. 집안에는 다른 것은 없고 오직 차를 끓이는 솥과 약절구와 그리고 불경을 읽은 작은 책상과 끈으로 엮은 방석이 있을 뿐이었다. 퇴정한 후에는 향을 사르고 혼자 앉아 참선하고 독경하는 것이 일이었다 (奉佛, 居常蔬食, 不茹葷血, 晚年長齋, 不衣文彩 … 在京師日飯十數名僧, 以玄談爲樂. 齋中無所有, 唯茶鐺·藥臼·經案·繩床而已. 退朝之後, 焚香獨坐, 以禪誦爲事)."

① 혜능(慧能, 638-713)는 중국 선종(禪宗)의 제6대 조사(祖師)이다. 〔인물전〕 참조.

② 신회(神會, 670-762)는 중국 선종(禪宗) 하택종(荷澤宗)의 시조(始祖)이다. 〔인물전〕 참조

③ 왕유가 불가와 깊이 인연을 맺은 사실은 『왕우승집(王右丞集)』 권25 「대천복사대덕도광선사탑명(大薦福寺大德道光禪師塔名)」에서도 확인할 수 있다. "왕유는 십년 동안 꿇어앉아 수업했고, 욕심은 털끝만큼도 없었다. 도량은 완전히 비워서 어디에 머물러 있지 않았으며, 마음은 사리사욕을 완전히 버린 상태였다 (維十年座下, 俯伏受敎, 欲以毫末, 度量虛空, 無有是處, 誌其舍利所在而已), 〔銘曰.〕"

④ 【저자주】 范文瀾, 『中國通史』 第4冊, 人民出版社, 1994. 참고.

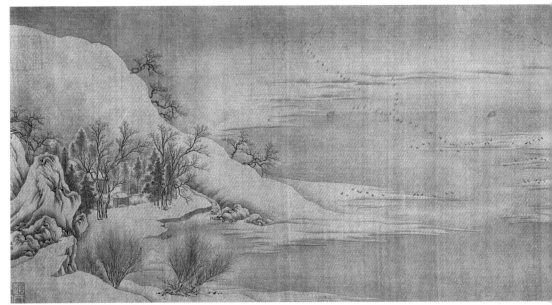

그림 10 「강간설제도(江干雪霽圖)」, 傳 왕유(王維), 비단에 수묵, 28.4×171.5cm, 일본 소장.

2. 왕유(王維)의 산수화

오늘날 왕유의 그림으로 전칭(傳稱)되는 산수화가 몇 폭 있는데, 그 중의 「왕유설경도(王維雪景圖)」는 송 휘종(徽宗, 1100-1125 재위)이 직접 글을 남겨 원작으로 단정 지었다. 그러나 이 그림은 왕유의 원작으로 단정 지을 수 없으며, 특히 일본에 소장되어 있는 왕유의 그림들은 거의 모두 원작으로 보기 어렵다. 그러나 이러한 그림들이 비록 왕유의 그림이 아니라 하더라도 원작의 일부 면모를 갖추었음은 분명한데(그렇지 않다면 휘종이 왕유의 그림으로 간주했을 리가 없다), 왕유에 관한 기록을 참고하여 이에 대해 더 분석해볼 필요가 있다.

왕유의 그림으로 전해지는 「설계도(雪溪圖)」와 「강간설제도(江干雪霽圖)」(그림 10) 역시 왕유의 그림으로 단정 지을 수는 없으나, 왕유의 산수화를 이해하기 위한 귀중한 참고자료가 되어주고 있다.

본래 왕유의 유작은 매우 많았다. 왕유는 초기에 '국조제일(國朝第一)'이었던 이사훈의 청록산수화법을 배워 필법이 섬세하고 그림이 판에 새겨 놓은 것처럼 딱딱했다. 동기창은 이 사실 대해 "대청록산수(大靑綠山水)[5]는 전부 왕유의 그림을 본 받

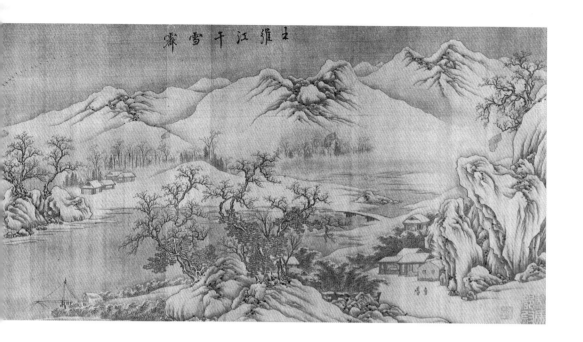

았다"[381]고 하였고, 사유제(謝幼제)는 "이사훈과 왕유의 필법은 모두 세밀하여 지극히 미세한 데까지 들어갔다"[382]고 하였다. 또한 진계유는 "왕유의 그림은 필법이 정교하다"[383]고 하였고, 미불은 "왕유의 그림은 판에 새겨 놓은 듯하다"[384]고 하였다. 또 미우인(米友仁)도 "(왕유의 그림은) 모두 판에 새겨 놓은 듯하여 배우기에는 부족하다"[385]고 비평한 바가 있다. 고대의 청록산수화는 모두 필법이 매우 정교하고 세밀했으며, '판에 새겨 놓은 듯한'것은 고대산수화의 특징이었다.

왕유는 오도자의 그림을 배운 적이 있었다. 예컨대 왕유는 오도자가 그린 대동전(大同殿)의 벽화를 비단 한 폭에 옮겨 그린 후에 그것을 '소족(小簇)'이라 명명한 적이 있으며, 『당조명화록(唐朝名畵錄)』에서도 왕유의 그림에 대해 "산수·소나무·바위를 그림에 있어 오도자의 자취를 닮아 풍취(風趣)와 품격(品格)이 특출했다"[386]고 하였다.

왕유보다 연배가 아래였던 장언원은 왕유의 그림을 직접 감상한 뒤에 각별한 주의를 기울여 그것을 평가했는데, 즉 장언원의 『역대명화기』에 기록된 왕유에

⑤ 대청록산수(大靑綠山水)는 청색이나 녹색으로 채색된 부분이 비교적 큰 청록산수로서 이런 그림에서는 대개 점(點)이나 준(皴)이 거의 없고 윤곽선도 그다지 중요하지 않다.

대한 아래 여섯 구절의 평론은 왕유 산수화의 특색을 이해하는 데에 많은 도움을 주고 있다.

첫째. "산수를 잘 그렸고 고금의 양식을 섭렵했다"[387]는 기록으로, 이는 왕유 산수화의 성취를 총괄한 말이다. 고금의 '고'는 청록착색을 가리키는데, 예를 들면 오대의 형호는 『필법기』에서 "수류부채(隨類賦彩)는 예(古)로부터 능했고 수운묵장(水暈墨章)은 우리 당(唐)대에 흥했다"[388]고 말하여 '고'를 채색으로 '금'을 수묵으로 간주했다. 왕유는 '고'와 '금'에 모두 능했으나, 그의 특출한 성취는 "필묵이 완려(婉麗)하고 기운이 높고 맑은"[389] 수묵에 있었다. 예컨대 북송 곽약허의 『도화견문지』에서는 "(동원은) 산수를 잘 그렸는데 수묵은 왕유의 그림과 유사하고 착색은 이사훈의 그림과 같다"[390]고 하였다. 이상은 왕유 그림의 특색이 수묵화였고 또 왕유가 수묵화를 대표하는 화가로 인식되었음을 알려주는 기록이다.

둘째. "들은 족성법(簇成法)으로 그렸고, 원경의 나무는 질박하고 꾸밈이 없는 데에 탁월했다"[391]는 기록이다. 이른바 '족성'은 대략적으로 용필하여 완성하고 더 이상 꾸미지 않는다는 뜻으로, 왕유 이전에는 모든 그림이 윤곽선을 그은 후에 그 내부를 가득 채색하는 방식이었으므로 이러한 화법은 없었다. 왕유가 처음 사용한 족성법은 수묵화법의 하나로, 비교적 자유분방하여 세심한 묘사를 요하지 않으며 또한 정취를 쉽게 표현해낼 수 있다. 후대에는 거의 모든 수묵산수화가들이 왕유가 창시한 이 화법을 사용했다.

셋째. "다시 정세(精細)하고 공교(工巧)한 화법에 노력했지만 오히려 더 진실함을 잃었다"[392]는 기록이다. '정세하고 공교한' 화법이란 윤곽선을 정교하게 그은 후에 그 내부를 착색하는 이사훈의 화법을 가리키는데, 왕유가 이 화법을 배운 적이 있었음을 알 수 있다. 이 기록은 왕유가 노·장과 불교에 심취해 있을 때는 족성법을 잘 사용했으나, '다시 정세하고 공교한 기법에 노력했을' 때는 '오히려 더 진실함을 잃었다'는 뜻으로, 즉 왕유가 비록 '정세하고 공교한' 화법을 사용한 적도 있었지만 그의 성취는 족성 계열의 사의법(寫意法)[6]에 있었음을 말해주고 있다.

넷째. "청원사(清源寺)의 담벼락에 망천(輞川)을 그렸는데 필력이 웅장했다"[393]는 기

[6] 사의(寫意)는 사물의 외형만 중시해서 그리지 않고 의태(意態)와 신운(神韻)을 포착하거나 작가의 내면세계의 뜻을 자유롭게 표현하는 것이다. 한졸(韓拙)은 『산수순전집(山水純全集)』에서 "(붓놀림을) 쉽고 간략히 하면서도 (뜻을) 완전하게 표출하는 것이 있고, 교묘하고 치밀하면서 자세히 묘사하는 것이 있다 (簡易而意全者, 巧密而精細者)"고 말했는데, 전자가 '사의'를 가리키는 것이다.

록이다. 왕유가 오도자의 그림을 배운 사실을 명확히 알려주고 있다. 왕유는 오도자의 그림을 배워 "풍미와 기품이 특출했는데,"[394] 즉 '오직 붓 자국(용필)만을 추종한' 오도자의 '웅장한 필력'을 섭렵한 후에 형질(形質)을 더 풍부히 하여 충실함을 더했다.

다섯째. "나는 일찍이 파묵산수(破墨山水)를 본 적이 있다"[395]는 기록이다. 전술한 바와 같이 '파묵'은 수묵에 물을 가하여 묵색 단계를 다양하게 분리하는 기법이다.[⑦] 따라서 '파묵산수'는 청록안료 대신 수묵으로 선염(渲染)[⑧]하여 산의 음양(陰陽)과 향배(向背)[⑨]를 표현한 그림을 가리킨다. 심괄(沈括, 1031-1095)[⑩]은 왕유의 이러한 그림에 대해 "왕유의 산봉우리는 양면에서 일어난다"[396]고 표현했는데, 이 또한 왕유가 창시한 화법이다. 이 화법의 의의에 대해서는 뒤에 별도로 논하기로 한다.

여섯째. "필적이 굳세고 시원스러웠다"[397]는 기록이다. 이 말은 "(이사훈의 그림은)필격(筆格)이 힘차고 씩씩했다"[398]는 말과는 다르다. '굳세고 시원스러운' 필격은 어떤 면모였을까? 오늘날 왕유의 그림으로 전해지는 그림과 기록들을 통해 유추해 볼 수 있을 것이다.

옛사람의 화풍을 파악하려면 반드시 그 작자의 마음에 결부시켜 이해해야 한다. 왕유는 초기에 이사훈과 오도자의 그림을 배웠지만 대가가 되기엔 부족했다. 왕유는 「노래라부시(老來懶賦詩)」에서 자신에 대해 "전생(前生)의 몸은 필시 화가였을 것이다"[399]라고 말하여 그가 만년에 그림에만 전념했음을 암시해주고 있다. 왕유는 안사의 난 때 받은 심적 충격 때문에 소침하고 우울한 정서가 날이 갈수록 깊어졌고, 이 때문에 『노자』와 『장자』를 탐독하고 불교에 심취했다. 이 시기에 왕유가 지은 시를 보면 청년시기의 강인한 기개는 사라지고 청담(淸淡)을 기저로 삼아 자연을 노래하고 있는데, 이러한 시풍은 그의 유연한 필선에도 반영되어 있다. 왕유는 장승요의 '점(點)·예(曳)·작(斫)·불(拂)'[⑪]과 '점과 획들이 때때로 떨어졌다 이어지는' 오도자의 용필을 섭렵한 후에 청록이 아니라 수묵으로 바림하여 자신의 필

⑦ 파묵(破墨)은 먹의 농담(濃淡) 차이를 여러 단계로 나타내는 기법이다. 이를 통해 입체감, 공간감, 기타 조화로운 효과를 나타낸다.
⑧ 선염(渲染)은 먹이나 안료에 물을 섞어 각 단계의 점진적 농담의 변화가 나타나도록 바림하는 기법이다. 표현 대상의 질감과 입체감, 그리고 전후 관계와 전체적으로 담묵(淡墨)의 효과를 내는 데 사용된다.
⑨ 향배(向背)는 앞쪽으로 향한 것과 뒤쪽으로 향한 것으로, 즉 입체감의 표현을 뜻한다.
⑩ 심괄(沈括, 1031-1095)은 북송(北宋)의 학자·정치가이다. [인물전] 참조.
⑪ 점(點)·예(曳)·작(斫)·불(拂)에 대해서는 p131 각주 참조.

선에 영향을 발생시켰다. 왕유의 필선은 '봄누에가 토해낸 실과 같은' 가늘고 단조로운 필선이 아니었고, 또 웅장한 기운을 반영한 오도자의 필선도 아니었다. 그것은 분방하면서도 완곡하게 전환되고 변화가 다양하면서도 자연스러운 필선이었으며, 또한 꺾어진 철사와 같은 강한 필선이 아니라 담벼락에 자연스럽게 걸려 있는 기다란 마 껍질과 같은 부드러운 필선이었다. 왕유가 활동한 시대에는 아직 준법이 출현하지 않았으나, 이사훈의 필선이 부벽준(斧劈皴)⑫으로 쉽게 변화 발전될 수 있었듯이 왕유의 필선은 피마준(披麻皴)⑬으로 쉽게 발전될 수 있는 유형이었다.

피마준은 오대 동원에 의해 성숙되었다. 곽약허의 『도화견문지』에서는 "(동원의) 수묵화는 왕유의 그림과 비슷하다"⁴⁰⁰고 하였는데, 곽약허는 왕유·동원과 가까운 시기에 활동했으므로 후대의 논자들이 이 말에 관심을 기울였을 것이다. 동원의 현존 작품인 「소상도(瀟湘圖)」와 「용수교민도(龍袖驕民圖)」는 필선이 부드럽고 완곡하며 '군세고 시원스러운' 기운(氣韻)이 내포되어 있는데, 그것은 연약한 기운이 아니라 '예리하고 시원스러운' 기운이다. 이처럼 '수묵화가 왕유의 그림과 유사한' 동원의 그림을 참고하면 왕유의 그림을 유추할 수 있을 것이며, 또한 왕유 관련 기록에 반영되어 있는 왕유의 마음을 동원의 그림에 결부시켜보면 비교적 정확한 결론을 도출할 수 있다. 「강간설제도(江干雪霽圖)」가 왕유의 그림으로 여겨진 것도 이러한 근거에서 나온 결론이었다. 설령 이 그림이 왕유가 그린 것이이 아니라 할지라도 이를 통해 왕유의 화풍을 대략 이해할 수 있을 것이다.

「설계도」의 화법을 보면, 군세고 시원스러우면서 부드러운 필선을 사용하여 경물의 윤곽을 그은 후에 수묵을 선염하여 요철·고하·향배를 표현했다. 그러나 「강간설제도」는 왕유의 화풍과 거리가 먼 듯한데, 즉 산석을 보면 비록 피마준과 닮긴 했으나 왕유의 시대에 있었을법한 면모가 아니다. 「강간설제도」가 왕유의 그림으로 전칭(傳稱)된 이유는 단지 군세고 시원스럽고 부드러운 필선과 수묵선염이 사용되었기 때문이다.

산수화의 필선은 이사훈에 이르러 강성(强性)과 방절(方折)⑭이 출현하여 전환(轉換)이

⑫ 부벽준(斧劈皴)은 도끼로 나무를 찍어낸 자국과 같은 바위 표면의 질감을 나타내는 준(皴)으로, 붓을 옆으로 뉘어 재빨리 아래로 끌며 그어 내린다. 바위가 단층(斷層)에 의해 갈라진 형상을 묘사하는 데에 많이 사용되며, 크기에 따라 대부벽준(大斧劈皴)과 소부벽준(小斧劈皴)으로 나뉜다.
⑬ 피마준(披麻皴)은 가장 널리 사용되는 준법(皴法)이다. 마(麻)의 올을 풀어서 벽에 걸어놓은 듯이 약간 구불거리는 실 같은 선들이 서로 엇갈려 있는 모양이다.
⑭ 방절(方折)은 용필 시에 필선을 모나게 꺾는 것이다.

없고 연약했던 이전의 필선이 타파되었고, 오도자에 이르러 '점과 획이 떨어졌다 이어지고' 기세가 웅장한 필선이 출현했다. 그 후 왕유에 이르러 가늘고 단조로운 이사훈의 필선도, 웅장한 오도자의 필선도 아닌 '굳세고 시원스럽고 부드러운' 필선, 즉 분방하면서 자연스러운 필선이 출현했다. 왕유 이후부터 역대를 내려오면서 산수화의 면모는 천변만화했지만, 모두 이 세 가지 계열의 법식을 벗어나지 않았다. 이러한 이유로 명말의 동기창은 왕유를 남종화의 시조로 삼고 아울러[15] "(왕유가) 선담법을 처음 사용하고 구작법(勾斫法)[16]을 일변(一變)시켰다"[401]고 기록했다. 설령 동기창의 이 말이 논증이 부족하여 어떤 방면에서 객관성을 잃었다 할지라도 면밀한 고찰과 추론을 통해 인정할 점이 있다면 인정해야 할 것이다.

왕유의 산수화에는 평원구도가 많았다. 예컨대 『당국사보(唐國史補)』에서는 "왕유의 화품(畵品)은 절묘했으며 산수 평원에 특히 훌륭했다"[402]고 하였고, 『당서(唐書)』「왕유전(王維傳)」에서는 "(왕유의) 산수 평원은 천기(天機)[17]의 혼적이 뛰어나다"[403]고 하였다. 또한 시를 논한 자는 "두보의 산수시는 군산만학(群山萬壑)이고 왕유의 산수시는 일구일학(一丘一壑)이다"라고 말했는데, 왕유는 그림을 그릴 때도 자신의 시와 마찬가지로 산림 속의 작은 경치를 즐겨 그렸고 군산만학은 거의 그리지 않았다.

『선화화보』에는 당시의 어부(御府)[18]에 소장된 왕유의 그림 126폭이 기록되어 있는데, 대부분 산거(山居)·산장(山庄) 류의 재제인 것으로 미루어보아 모두가 평원구도였음을 짐작할 수 있다. 평원구도는 평온하고 한가로운 정취를 표현하기에 적합하여 동기창이 주장한 남종화에는 평원구도의 산수화가 매우 많았다. 「강간제설도」와 「설계도」 역시 평원구도였기에 사람들이 왕유의 그림에 가깝다고 여겼던 것이며, 또한 왕유가 설경을 즐겨 그렸다는 기록도 이 두 그림이 왕유의 그림으로 간주된 이유의 하나였다.

왕유의 산수화에 시의(詩意)가 풍부했다는 기록이 있는데, 이에 대해서는 관련 유작이 없어 확인할 길이 없다. 따라서 왕유에 대한 소동파의 평을 믿을 수밖에 없는데, 즉 소동파는 왕유에 대해 "왕유의 시를 음미해보면 시 가운데 그림이 있고,

[15] 【저자주】왕유에 대한 동기창의 인식 및 왕유에 관한 기타 자세한 내용은 본서 제8장 '동기창과 남북종론'에서 볼 수 있다.
[16] 구작법(勾斫法)은 산이나 바위의 윤곽을 필선으로 먼저 정하고 그 내면의 질감을 나타내기 위해 붓을 눕혀서 도끼로 찍은 듯한 붓자국(斧斫)을 내는 기법이다.
[17] 천기(天機)는 천지조화(天地造化)의 심오한 작용 또는 타고난 천성(天性)이다.
[18] 어부(御府)는 황제가 쓰는 물품을 넣어두는 곳이다.

왕유의 그림을 들여다보면 그림 가운데 시가 있다"[404]고 말했다. 왕유는 저명한 산수전원 시인이었다. 시와 그림이 상통한다는 말이 있는데, 이 말은 양자가 예술적 경계에서 상통한다는 뜻이다. 따라서 왕유의 시를 보면 그의 화풍을 다소 짐작할 수 있다.

> 초새(楚塞)[19]는 멀리 삼상(三湘)[20]에 닿아 있고
> 형문산(荊門山)은 아홉 개의 지류들과 통하네.
> 강물은 아득히 하늘 밖으로 흐르고
> 산빛은 그 속에서 있는 듯 없는 듯.
> 앞쪽 포구에 고을이 떠오르고
> 먼 하늘이 늘어져 물결에 부딪치네.
> 양양(襄陽)에 부드러운 바람 부는 날
> 산늙은이와 머물며 취하여 볼거나.[405]
> ―「한강임조(漢江臨眺)」

> 종남산 태을봉(太乙峰)[①]은 하늘에 닿아 있고
> 산들은 이어져 바다에 이르렀네.
> 가다가 돌아보면 흰 구름 합해지고
> 안개 속에 들어가면 아무 것도 볼 수 없네.
> 들의 경계는 주봉에 따라 변하고
> 흐렸다 개었다 골짜기마다 다르네.
> 사람 사는 곳에서 쉬어가려고
> 물 건너 나무꾼에게 소리쳐서 물어보네.[406]
> ―「종남산(終南山)」

이 외에도 "밝은 달빛은 소나무 사이로 비치고, 맑은 샘물이 바위 위에 흐른 다",[407] "창틈으로 들어오는 바람에 대나무 흔들리고 문을 열면 흰 눈이 온 산에

[19] 초새(楚塞)는 고대 초(楚)나라의 경계이다. 지금의 호북성·호남성 일대의 지역을 가리킨다.
[20] 삼상(三湘)의 유래는 여러 설이 있으나, 일반적으로 고인(古人)의 시문에 나오는 '삼상'은 상강(湘江) 유역 또는 동정호(洞庭湖) 일대를 가리킨다.
[①] 태을봉(太乙峰)은 종남산의 주봉이며, 종남산의 별명이지도 하다.

가득하네", 408) "어린 죽순은 신선한 가루 머금고, 붉은 연꽃은 낡은 옷을 떨구네"409) 등, 모두 화의(畵意)를 갖추고 있으며, 또 경계가 고아하고 빼어나다. 따라서 필자는 왕유의 그림에 시의가 풍부했다는 설을 인정하는 입장이다. 특히 대 문인 소동파의 말이므로 더욱 신뢰할 만하다.

마지막으로 설명할 점은, 근래에 일부 논사들이 『선화화보』에 기록된 왕유의 「포어도(捕漁圖)」·「운량도(運糧圖)」 등에 근거하여 "왕유가 백성에 대한 감정이 남달라서 백성들을 즐겨 그렸다"고 주장했는데, 이는 잘못 안 것이다. 왕유의 인물화는 불(佛)·선(禪)에 관한 내용이 많았고 산수화는 설경이 많았다. 「포어도」와 「운량도」는 은거에 대한 왕유의 관심을 반영한 그림이었다. 예컨대 왕유는 시에서 "사람 사는 곳에서 쉬어가려고, 물 건너 나무꾼에게 소리쳐서 물어보네"라고 하였고, 또 다음과 같은 시를 지었다.

중년에 자못 도를 좋아하여
늙어서야 남산 기슭에 집을 지었다.
흥이 내키면 늘 홀로 나서니
아름다운 경치는 나 혼자만 알 뿐이다..
걸음이 물길 끝나는 곳에 이르러
앉아서 피어오르는 구름을 바라보네.
우연히 숲 속에서 노인을 만나면
서로 담소하느라 돌아 갈 줄 모른다네.410)
- 「종남별업(終南別業)」

그림도 이와 같은 맥락이었다. 따라서 이러한 그림들은 왕유가 백성에 대한 특별한 감정이 있어서 그렸던 것이 아니라, 평온하게 한거(閑居)하고픈 심경을 묘사한 것이었다. 고대 산수화 중에서 실제로 '교화(敎化)를 이루고 인륜(人倫)을 도운' 그림은 많지 않았고, 대부분이 문인·아사(雅士; 특히 은사)들이 '성정을 즐겁게 할' 목적으로 그린 유형이었다. 다만 이러한 그림이 작자의 의도와는 무관하게 그 시대의 정신이 반영되었을 따름이다.

3. 왕유(王維)의 지위

왕유의 산수화는 당시의 화단에서 지극히 높은 지위에 올랐다. 『구당서』에서는 왕유의 산수화에 대해 다음과 같이 기록하고 있다.

서화가 특히 절묘하다. 필치에 자유분방한 생각을 담았으니 자연의 조화에 어우러지며, 창의적으로 그림을 그리는데 오히려 모자란 듯한 부분이 있다. 산수는 평원하고 구름 낀 산봉우리와 바위 빛에 천기(天機)를 담고 있어 그림 그리는 자들이 미칠 수 있는 바가 아니다.[411]

'그림 그리는 자들이 미치지 못한다'는 말도 낮은 평가는 아니지만, 당나라 사람들은 왕유의 그림을 최고 수준으로 여기지는 않았다. 새로운 형식의 그림이 출현하면 일정 기간이 지나야만 그것의 생명력이 검증되는 것이며, 또한 감상자의 심미안이 진보한 후에 비로소 그것의 영향력이 인식되기 때문이다. 예컨대 도연명의 시도 육조시대에는 영향력이 크지 않았지만, 당(唐)대 이후 문인사대부들이 추숭하고부터 영향력이 커진 것과도 같은 이치이다. 당나라 사람들은 왕유의 그림을 오도자와 장조의 그림보다 낮은 수준으로 보았다. 당말(唐末)의 형호(荊浩)는 『필법기(筆法記)』에서 전대 대가들의 그림을 평함에 있어 "장승요의 유작은 그 화법이 심히 어지러우며 … 이사훈의 그림은 … 비록 정교하고 화려하나 묵채(墨彩)를 크게 어지럽혔다"[412]고 하였으며, 또 이어서 "항용산인(項容山人)의 그림은 … 용필에 전혀 골(骨)이 없고 … 오도자의 그림은 형상보다 필(筆)이 우월하나 애석하게도 묵(墨)이 없다. … 진원(陳員) 및 승려 도분(道芬) 이하의 그림은 범격(凡格)보다는 조금 낫지만 특별히 뛰어난 점은 없다"[413]고 하였다. 형호가 높이 추대한 화가는 장조와 왕유 두 사람이었다. 형호는 왕유의 그림에 대해 "필과 묵이 부드럽고 아름다우며 기운이 높고 맑아서 교묘하게 형상을 그려내어 참된 생각을 움직인 흔적이 있다"[414]고 높이 평가했는데. 즉 이 시기에 왕유의 그림이 이미 높은 지위에 올랐음을 알 수 있다. 형호는 산수화를 중국화단에서 가장 높은 지위에 올려놓은 관건 인물이었고 왕유가 형호에게 준 영향도 적지 않았다.

북송 대에 문인화가 발흥한 후부터 왕유는 중국화단에서 곱절로 추앙됨과 동시

에 화성(畵聖) 오도자보다 지위가 높아졌다. 소식(蘇軾)은 이 사실에 대해 다음과 같이 표현했다.

　　오도자의 그림이 비록 절묘하나, 오히려 다만 화공(畵工)으로 논하게 된다. 왕유
　　는 이를 물상(物像)의 밖에서 얻어내니, 선금(仙禽)이 둥지를 벗어나 자유롭게 나는
　　듯하다. 내가 보기에 두 사람이 모두 뛰어나나 더욱 왕유에게는 보탤 말이 없
　　다.415) - 「제왕유오도자화(題王維吳道子畵)」

　　소식은 북송 문인들 중에서도 지위가 매우 높았고, 서화 방면에 탁월한 안목과 식견이 있었다. 그의 높은 안목으로 왕유의 그림을 오도자의 그림보다 높이 평가했으므로 왕유의 영향력을 짐작하고도 남음이 있을 것이다. 『선화화보』 권10에서는 왕유를 최고의 지위에 올려 추앙하고 있다.②

　　그가 망천(輞川)에서 점(占)을 치고 축(筑)을 켜던 것도 그림 중에 있었다. 이는 그
　　의 마음속에 담아둔 것이 맑고 깨끗하지 않은 것이 없기 때문이다. 그 뜻이 그림
　　에 옮겨지니 남들보다 뛰어난 것은 당연하다. … 뒤에 그와 비슷한 경지에 이르기
　　만 해도 오히려 속세에 얽매이지 않을 수 있을 것이다. 마치 당사(唐史)에서 두보
　　를 논하여 그 유풍(遺風)과 여향(餘香)이 후인(後人)의 뜻에 흠뻑 배어 있다고 말한
　　것과 같다. 하물며 진실로 왕유의 참뜻을 헤아릴 수 있다면야!416)

　　위대한 시성(詩聖) 두보의 시를 왕유에 비유하여 '그 유풍과 여향이 후인의 뜻에 흠뻑 배어있고' '(왕유의 그림을 배워) 비슷한 경지에 이르기만 해도 속세에 얽매이지 않을 수 있다'고 하였다. 즉 왕유의 그림이 더 이상 오를 곳이 없는 최고의 지위에 올랐음을 알 수 있다.

　　심괄(沈括)의 『몽계필담(夢溪筆談)』 권17에는 「서화(書畵)」 11개 조항 중에 왕유가 3개 조항에 기록되어 있는데, 내용에서 심괄은 왕유에 대해 다음과 같이 평하고 있다.

② 【저자주】 유검화(兪劍華, 1895-1979) 등은 "왕유는 당·송·원·명대의 화단에서 지위가 그리 지극히 높진 않았기에 종주(宗主)의 자격은 못 되었다. 동기창에 이르러 처음으로 남종문인화의 종주가 될 수 있었다"(兪劍華 編著, 『中國山水畵南北宗論』, p.69)고 하였는데 사실 왕유는 북송(北宋) 시기에 화성(畵聖)보다 높은 지위로 추앙되어 시성(詩聖) 두자미(杜子美)와 어깨를 나란히 할 정도로 최고의 지위에 올랐다. 따라서 이 설은 성립되지 않는다.

서화의 오묘함은 정신적 감응에서 얻어지니 형태나 기법으로 구할 수 없다 …
우리 집에 소장하고 있는 왕유의 그림 「원안와설도(袁安臥雪圖)」에는 눈밭에 핀 파
초가 있는데, 이는 마음에서 얻은 바가 손으로 전해져 뜻 가는 대로 이루어진 것
이기에 입신(入神)③의 경지에 들어가고 멀리 천기(天機)를 얻은 것이니, 이는 속인
(俗人)이 논하기 어려운 것이다.417)

왕중지(王仲至)④가 우리 집의 그림들을 보고는 그 중 왕유의 「황매출산도(黃梅出山
圖)」를 가장 아꼈다. 홍인(弘忍)과 혜능(慧能) 두 사람을 그린 것으로, 기운이 조화를
이루어 마치 살아있는 사람 같다. 두 사람의 사적을 읽고 그림을 보면 마치 그
두 사람을 만나보는 것만 같다.418)

그림 중의 가장 절묘한 것은 산수화이니 왕유의 산봉우리는 양면을 함께 보여
주고 이성(李成)의 화필은 조화의 극치를 이루었으며, 형호(荊浩)의 그림을 펼치면
천리에 든다. 범관(范寬)의 바위와 물결과 안개 덮인 숲은 깊고, 관동(關同)의 고목
은 독보의 경지에 이른다. 강남의 동원과 승려 거연의 담묵(淡墨)은 저녁 무렵 산
안개와 한 몸이 된다.419)

심괄의 눈에 비친 왕유 산수화의 수준을 어렵지 않게 가늠할 수 있을 것이다.
소식(蘇軾)은 「제왕선도위화산수횡권삼수(題王詵都尉畵山水橫卷三首)」 중의 한 수에서 다
음과 같이 말했다.

왕유는 본래 사객(詞客)이었지만 화가로도 명성이 알려졌다. 평생토록 망천(輞川)⑤
을 드나들며 새가 날고 물고기가 노는 것을 홀로 아꼈다. … 거닐면서 노래하고
앉아서 읊조리는 것은 모두 눈으로 본 것이었고, 표연하여 세속의 글은 짓지 않

③ 입신(入神)은 창조활동이 자유로운 경지에 도달하여 변화를 자유롭게 하면 몸과 손이 일체가 되어
뜻이 가는 바에 맡겨도 묘함이 자연에 합하지 않음이 없는 예술적 경지이다. 이런 작품은 얼른 보기
에 규율과 목적이 없는 것 같지만 실제로는 규율에 합하면서도 규율의 구속을 받지 않고, 목적에 합
하면서도 목적을 무의식에 기탁하기 때문에 그 오묘함은 말로 전하기 어렵다. 이는 심미법칙을 깊게
알면서 장기간 훈련을 쌓아야 비로소 도달할 수 있는 경지이다. (張懷瓘의 『書斷』과 黃庭堅의 『山
谷文集』 참고.)
④ 왕중지(王仲至)는 북송의 장서가(藏書家) 겸 도서관(圖書館) 관원 왕흠신(王欽臣, 약1034─약1101)
이다. 〔인물전〕 참조.
⑤ 망천(輞川)은 장안(長安) 교외의 남전현(藍田縣)에 있는 곡천(谷泉)으로, 왕유는 이곳에 망천장(輞
川莊)이라는 별장을 짓고 문인들과 함께 풍류생활을 즐겼다.

았다. 고상한 성정은 화폭에 다 담을 수 없었고, 이어진 산봉우리와 깊고 험한 골짜기가 중복되면서 가려졌다. 백 년 동안 돌아다니다 남은 것이 한두 폭인데, 금낭(錦囊)과 옥축(玉軸)에 비길 바가 아니다.[420]

황정견은 「서문호주산수후(書文湖州山水後)」에서

> 오군(吳君)이 문동(文同)에게 「만애(晩靄)」(橫卷)을 보여주니 그것을 보고 며칠 동안을 감탄해 했다. 소쇄(瀟洒)[⑥]함이 왕유의 그림과 많이 닮았다[421]

라고 하였다. 문동의 그림을 지극히 추숭한 황정견이 문동과 왕유의 그림이 서로 많이 닮았다고 말한 것으로 보아 그가 왕유의 그림도 지극히 추숭했음을 알 수 있다. 문동은 「포어도기(捕魚圖記)」에서 다음과 같이 말했다.

> 왕유의 「포어도」가 있어 … 붓과 먹을 사용함이 지극히 정교하여 적절치 않다고 지적할만한 데가 한 곳도 없으니 매우 훌륭한 솜씨이다. 아! 전해져 내려오는 그림(모사본)도 이와 같을진대 영주(寧州)에 소장되어 있는 것은 그 얼마나 기이하고 절묘하랴[422]

이 외에도 조보지(晁補之, 1053-1110)의 『계륵집(鷄肋集)』 권34 「왕유포어도서(王維捕魚圖序)」에 왕유를 추숭하는 마음이 표현되어 있다.

당나라 사람들은 장조의 그림이 왕유의 그림보다 수준이 높다고 여겼다. 그러나 북송 대에 이르러서는 장조를 언급하는 자가 적어졌고 북송 이후에는 장조를 언급하는 자가 거의 없었다. 또한 『선화화보』 상에 기록된 북송 어부(御府)[⑦]에 있었다는 장조의 그림 여섯 폭도 원작으로 보기 어렵다. 즉 장조에 대한 높은 평가는 한 시대만의 찬양이었던 것이다. 『선화화보』에서는 왕유의 유작에 대해 기록하기를 "거듭 안타까운 것은 전쟁으로 인해 수백 년 사이에 모두 유실되어 남은 것이 거의 없으며 … 오늘날 어부에 126점이 소장되어 있다"[423]고 하였다. 물론 이 126폭도 대부분 원작이 아니었다. 왕유 그림의 모작이 대량으로 출현한 사실을 통해 북

⑥ 소쇄(瀟洒)는 그림의 기운이 맑고 깨끗하고 시원스러운 것이다.
⑦ 어부(御府)는 황제가 쓰는 물품을 넣어두는 곳이다.

송 대에 왕유의 지위가 매우 높았음을 알 수 있다.

북송 사람들은 왕유의 그림을 직접 보았으므로 그 실제 면모를 이해했을 것이다. 설령 북송 어부에 소장되었던 왕유의 그림이 모두 모작이었다 하더라도 그것이 낮은 수준은 아니었을 것이며, 원작의 풍모에 가까웠을 것이다. 또한 북송의 평론가들이 원작에 의거하여 왕유의 그림을 평가했고, 그 후에도 오랜 기간 고증했을 것이므로 이들의 논평을 믿어도 될 것이다. 왕유에 대한 북송 이후 논자들의 논평도 대부분 북송대와 당(唐)대의 기록에 근거한 것이었다.

왕유가 후대의 회화사에서 숭고한 지위에 오르게 된 계기는 북송시대에 출현한 문인화와 밀접한 관계가 있었는데, 이 점은 필히 염두에 두어야 한다.

왕유가 창시한 수묵선담법[8]과 굳세고 시원스러우면서 부드러운 필선, 그리고 "시 속에 그림이 있고 그림 속에 시가 있는"[9] 시적인 정취와 평원구도는 후대 산수화의 형성과 발전에 지대한 영향을 미쳤다. 동원이 왕유의 그림을 계승했다는 말은 약간 억지가 있지만, 근거가 없는 말은 아니었다. 동원의 그림은 비록 오대송초(五代末初) 기간에는 가장 높은 지위에 오르지 못했으나, 북송 미불(米芾)의 추대를 통해 더욱 격상되어 원·명·청대에는 방대한 세력을 형성했다.

왕유의 수묵산수화풍은 중당 이후의 중국산수화사 전 과정에 영향을 끼쳤다고 볼 수 있으며, 적어도 고대 산수화단에서 주류를 이루었던 문인화가들은 모두 왕유의 수묵산수화로부터 영향을 받았다.

왕유의 영향력은 후대의 사상계에서 더 크게 작용했다. 왕유는 비록 반관반은(半官半隱)[10]의 일생을 보냈지만 실제로는 은사사상을 갖추었다. 후대의 문인화가들도 대부분 왕유의 경우와 비슷하여 나라와 백성에 대한 사명감이나 부귀공명 등의

[8] 【저자주】 왕유(王維) 이전에도 비록 화조화이긴 하지만 은중룡(殷仲容)이 채색 대신에 수묵을 성공적으로 사용한 선례가 있었다. 『역대명화기(歷代名畵記)』에서는 은중룡에 대해 "늘 묵색을 사용했는데 마치 오채를 겸비한 듯했다 (或用墨色, 如兼五采.)"고 하였다. 그러나 은중용의 그림은 영향력이 크지 못했다. 필자의 추측으로는 무측천(武則天) 때 이사훈이 박해를 받아 도피한 후에 은중룡은 오히려 벼슬길에서 뜻을 이루어 대부비서승(大仆秘書丞)·공부낭중(工部郞中)·신주자사(申州刺史) 등을 역임했다. 이사훈이 복위한 후 무측천의 박해를 받아 죽임을 당했던 관리들은 명예가 회복되고 다시 성대히 장례가 치러졌으며, 또한 생존한 관리들은 후한 녹봉과 높은 관직을 하사받았다. 그러나 무측천이 중용(重用)한 관원들 중에 어떤 자들은 죽임을 당했고 그 나머지는 중죄로 다스려졌다. 정치상황 때문에 사람이 화를 당하면서 그 사람의 그림도 함께 화를 당하여 은중용의 그림은 후대에 한 점도 전해지지 못했다. 그리하여 그의 영향은 더 말할 여지도 없게 되었다.

[9] 蘇軾의 『東坡題跋』 卷下, 「書摩詰藍田煙雨圖」, "왕유의 시를 맛보면 시 가운데 그림이 있고, 왕유의 그림을 보면 그림 가운데 시가 있다 (味摩詰之詩, 詩中有畵, 觀摩詰之畵, 畵中有詩.)"

[10] 반관반은(半官半隱)은 관직을 역임하면서 은거생활을 동경하고 모방하는 것이다.

사리사욕을 버리고 그림을 통해 즐거움을 얻었는데, 특히 동기창이 열거한 남종화가들은 거의 모두가 왕유와 비슷한 사상을 갖추었다. 남북종론에는 복잡한 문제들이 있으므로 자세한 내용은 제8장에서 논하기로 하고, 여기서는 한 가지 사실만 간략히 언급해본다. 동기창은 남종화가들을 열거함에 있어 왕유를 영수로 삼고 미불과 예찬(倪瓚, 1301-1374)을 중심인물로 삼아 위로는 동원·거연을 언급하고 아래로는 원4대가·심주·문징명과 동기창 본인까지 포함시켰다. 동원은 멸망의 끝에 처한 남당(南唐)에서 후원부사(後苑副使)⑪를 역임했으므로 진취적 기상이 없었고, 거연은 출가한 승려였다. 미불은 세상을 업신여기는 냉소적인 성격에 '바위를 향해 절을 한' '실성한' 사람이었다. 원4대가는 모두 은사였고, 이름만 기록된 남종화파의 수많은 화가들도 은사였음이 분명하다. 또한 동기창이 말한 "우리 왕조의 문징명과 심주"[424]도 은사였고, 동기창 본인도 "선정(禪定)⑫에 들어서는 즐거움을 유희하며 … 높은 곳에 누운(세속의 구속에서 벗어난. 역자) 기간이 18년이었다."[425] 이들은 모두 동기창에 의해 공통된 심미정취를 가진 한 무리로 결성되었는데, 이들을 대표한 화가가 왕유였다.

⑪ 후원부사(後苑副使)는 남당의 수도인 금릉(金陵)에 있던 궁궐의 정원을 관리하는 관직이다.
⑫ 선정(禪定)은 선나(禪那) 또는 선(禪)이라고도 하며, 의역으로 정선려(定禪慮)라고 한다. 음역(禪)과 의역(靜)으로 아울러 일컬어 '선정'이라 하였다. 마음을 하나의 대상에 머물게 하여 세밀하게 사유하는 적정(寂靜)의 상태를 이른다.

제7절 필굉(畢宏)·위언(韋偃)·장조(張璪) 및 기타 수묵화가

　필굉(畢宏. 약742-767 활동). 하남성(河南省) 언사(偃師) 사람이다. 천보(天寶, 742-756) 연간에 어사(御史)를 역임했고, 대력(大曆) 2년(767)에 급사중(給事中)이 되었으며, 후에 경조소윤(京兆少尹)과 좌서자(左庶子)를 역임했다. 두보의 시에 "천하의 몇 사람이 고송(古松)을 그렸는데 필굉은 이미 늙고 위언(韋偃)은 젊다네"[426]라고 하였는데, 즉 필굉이 위언보다 나이가 많았음을 알 수 있다.

　767년에 필굉은 좌성청(左省廳)의 담벼락에 소나무와 바위를 그렸고, 당시의 많은 문사들이 이 그림에 대한 찬시를 지었다. 『역대명화기(歷代名畵記)』에서는 필굉에 대해 "수목과 바위가 당시에 매우 저명했으며, 수목의 옛 법이 바뀌어 변화된 것은 필굉에서부터 시작되었다"[427]고 하였는데, 즉 필굉이 그린 수목과 바위가 옛 법을 넘어선 독자적인 양식이었고, 또 후대 산수화의 발전에 많은 영향을 주었음을 알 수 있다. 『선화화보(宣和畵譜)』에서는 필굉의 그림에 대해 다음과 같이 기록하고 있다.

　　종횡무진한 필치가 모두가 전대 사람들의 필법을 변화시킨 것이며, 구속되거나 얽매이지 않았기에 생기(生氣)[13]를 많이 얻게 되었다. 대개 화가 부류에서는 일찍이 속담이 있는데, "소나무를 그리려면 야차(夜叉)의 팔과 같아야 하고 황새나 까치가 쪼아놓은 곳은 울퉁불퉁해야 하니, 또한 바위를 그리는 방법도 그러하다"라고 하였다. 그러나 필굉은 모든 것을 변통하여 뜻이 붓보다 앞서 있으니, 규범이나 법식이 제어할 수 있는 바가 아니었다.[428]

　『당조명화록(唐朝名畵錄)』에서는 "필굉은 소나무 뿌리가 절묘했다"[429]고 하였으며, 미불은 필굉의 그림을 감상한 후에 다음과 같이 기록했다.

[13] 생기(生氣)는 작품에서 나타나는 생명의 활력, 생동하는 기운, 왕성한 정신적 기세이다.

상단에는 대청(大靑)과 먹을 사용하여 큰 붓으로 곧게 바림하고 준필을 가하지 않았으며, 기둥이 하늘을 높이 떠받치고 있다. 반봉(半峯)이 화면에 가득한데 마치 八자로 갈라놓은 듯하다. 한 폭은 아래까지 향한 비스듬한 암석을 그렸는데 구멍 이 뚫려 있고, 구불구불한 난간이 험준한 절벽을 둘러싸고 있다. 한 줄기의 폭포 가 떨어지고 두 무더기의 커다란 바위가 길 어귀를 막고 있다. 한 폭은 하나의 둥글고 평탄한 산인데, 산허리에는 구름이 가리고 있으며 아래에는 몇 개의 바위 가 이어져 있다. 동자 한 명이 가야금을 안고 구불구불한 난간에서 산을 향해 돌 아 올라가고 있고 한 그루의 고목이 기이한 바위 위에 누워 있어 기이하고 예스 럽다.430) - 『화사(畵史)』

미불은 필굉의 그림을 다 감상하고 나서도 다시 다가가서 오랫동안 감상하고는 "지금도 늘 꿈속에서 그리워한다"431)라고 말했다.

수목과 바위 화법은 필굉에 이르러 옛 법이 변모되기 시작했고 위언에 이르러 더 오묘하게 되었다. 필굉의 화법은 위언 뿐 아니라 관동에게도 영향을 주었는데, 즉 미불의 『화사』에 "관동의 … 바위와 수목은 필굉의 그림을 배워 나온 것이 다"432)라는 기록이 있다.

위언(韋偃. 또는 韋鷗이라 쓰기도 했다.) 왕유와 장조의 중간 시기에 활동했으며(두보는 왕유보다 11세 아래였고 장조는 왕유보다 40년 뒤에 사망했다), 경조(京兆)⑭ 사람이다. 위언과 같 은 시기에 활동한 두보(杜甫)는 「제벽상위언화마가(題壁上韋偃畵馬歌)」에서 위언의 그림 에 대해 다음과 같이 표현했다.

위언은 나를 특별히 여겨 때때로 찾아왔고
나는 그의 그림이 적수가 없음을 알고 있다.
유희 삼아 몽당붓으로 검은 갈기의 붉은말을 그렸는데
문득 보니 기린(麒麟)⑮이 동벽에서 나오는 듯하더라.433)

위언은 특히 수목과 바위를 훌륭하게 그렸고, 말·당나귀·소·양도 잘 그렸다. 두

⑭ 경조(京兆)는 당나라의 수도 장안(長安)이다.
⑮ 여기서의 기린(麒麟)은 상상속의 신수(神獸)이다. 사슴의 몸에 소의 꼬리, 말과 비슷한 발굽과 갈 기가 있고, 오색찬란한 털에 이마에는 기다란 뿔이 하나 있다고 한다.

보의 이 시로 인해 위언은 말을 잘 그리는 화가로 세상에 알려졌다. 『선화화보』에서는 당시 사람들의 의견에 따라 위언을 「축수문(畜獸門)」에 기록했으나 "속인들은 모두 위언이 말을 잘 그리는 것은 알면서도 소나무와 바위가 더 훌륭하다는 사실은 알지 못했다."[434]

위언의 작품으로는 송대 이공린(李公麟, 약1049-1106)[16]이 임모한 「목방도(牧放圖)」(그림 11)가 현존해 있다. 비록 이공린이 황제의 명을 받아 제작한 임모작품이지만, 이공린이 황제와 세상 사람들을 위해 원작의 풍모를 갖추고자 심혈을 기울였을 것이다. 따라서 이 그림 상의 산·바위·소나무 등은 당(唐)대 산수화를 고찰하는 데에 가장 귀중한 참고자료가 되어주고 있다. 「목방도」 상에는 1286필의 말과 방목하는 사람, 그리고 산·시냇물·모래언덕·산석과 수목 15그루가 묘사되어 있으며, 화법은 색을 엷게 바림한 다음에 묵선을 그어 묘사하는 당(唐)대의 화법이다.

먼저 수목의 줄기를 보면, 윤곽선에 묵색의 변화뿐 아니라 전예(轉曳)·돈좌(頓挫)[17]·경중(輕重)·완급(緩急) 등의 다양한 변화가 갖추어져 있다. 또한 묵필 준찰(皴擦)[18]을 가하여 요철(凹凸)과 경사(傾斜)를 표현한 후에 태점(苔點)[19]을 가미했는데, 풍부한 묵색과 충실한 묘사가 이전에는 없었던 성숙된 면모이다. 예컨대 위언보다 나이가 적었던 주방(周昉)[20]이 그린 수목을 보면 여전히 곧고 변화가 없는 필선을 사용하여 윤곽선을 긋고 그 내부를 착색하는 고전양식이다.① 같은 시대의 화가라 하여 수준이 같을 수는 없다. 남경(南京) 서선교(西善橋) 남조묘(南朝墓)에서 출토된 「죽림칠현과 영계기(七賢榮啓期)」(甎印壁畫) 상의 수목도 필선이 매우 충실하여 주방이 그린 수목보다 더 진보되어 있으나, 위언의 수목과 대등한 수준의 화법은 보이지 않는다.

[16] 이공린(李公麟, 1049-1106)은 북송(北宋)의 화가이다. 〔인물전〕 참조.
[17] 돈좌(頓挫). 돈(頓)은 멈춰서 머무르는 것이다. 필봉을 수직으로 세워 아래로 향해 무겁게 누르고 아울러 조금 머무르는 동작을 가리킨다. 누르는 힘이 종이 뒤까지 침투하는 느낌(力透紙背)이 있어야 한다. 좌(挫)는 운필(運筆) 중에 갑자기 정지하여 방향을 바꾸는 동작이다. 좌(挫)에는 적절한 정도가 있어야 하니, 적절한 정도를 넘으면 갈라질 수 있고, 미치지 못하면 기(氣)가 재촉될 수 있다.
[18] 찰(擦)은 물기가 적은 붓을 종이나 비단에 비벼 문지르는 기법이다. 뚜렷한 준선을 모호하게 하거나 바위나 수목의 질감을 표현할 때 많이 사용된다.
[19] 태점(苔點)은 산이나 바위, 땅 또는 나무줄기에 난 이끼를 표현한 작은 점이다. 『개자원화전논설 색각법(芥子園畫傳論設色各法)』에 "무릇 태점은 (산이나 바위의) 준법이 산만하게 그려져 짜임새가 없을 때, 그 약점을 은폐하기 위해 쓰는데, … 그러므로 태점은 채색 따위 여러 과정이 다 이루어진 다음에 찍어야 한다 (苔原設以蓋皴法之慢亂, … 然卽點苔, 亦須於着色諸件――告竣之後)"고 하였다. 즉 정리가 미흡한 어수선한 화면이나 간결하게 정리하고 특정 사물을 더 돋보이게 하는 작용을 한다.
[20] 주방(周昉, 8세기 중후반 활동)은 당대(唐代)의 화가이다. 〔인물전〕 참조.
① 【저자주】周昉의 「揮扇仕女圖」 참고.

그림 11 「임위언목방도(臨韋偃牧放圖)」, 이공린(李公麟), 비단에 채색, 45.7×428.2, 북경고궁박물원

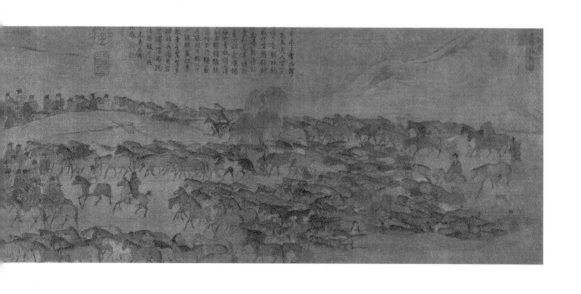

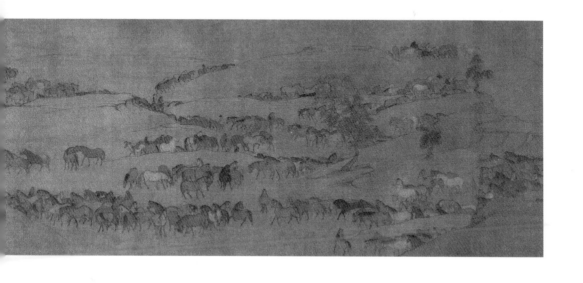

「목방도」의 소나무 화법은 지금도 널리 사용되고 있다. 당시의 문인들은 소나무를 소재로 삼은 시나 기록을 많이 남겼는데, 그 중에는 "수목의 변화는 필굉에서 시작되어"[435] "위언에서 오묘해졌네"[436] 등 위언의 업적을 알려주는 시들도 있다. 잡목의 잎은 삼각형 또는 원형의 윤곽선을 그은 다음에 채색했는데, 이 기법도 지금까지 널리 사용되고 있다. 산석·비탈·언덕 상에 초보 단계의 준법(皴法)이 나타나 있다. 산석은 윤곽선을 긋고 준(皴)·찰(擦)·점(點)·염(染)을 가하였는데, 효과가 풍부하고 충실하며 질감이 강렬하다. 원경의 산은 묘사가 매우 간략하고 필적이 뚜렷하다.

「목방도」를 보면 위언의 시대에 이르러 산수의 수목과 바위가 성숙기에 근접하여 이전의 치졸한 화법은 이미 사용하지 않았음을 알 수 있다. 과거의 논자들은 중당 시기에 그려진 성숙된 면모의 산수화를 접할 때마다 "이처럼 성숙되기는 불가능하다"고 여겨 사실을 부정하곤 했는데, 이는 고증이 부족한 소치이다. 만당(晚唐)시기 손위(孫位)의 「고일도(高逸圖)」를 보면 산석이 매우 성숙되어 있음을 확인할 수 있으며, 당말 오대(唐末五代) 위현(衛賢)의 「고사도(高士圖)」도 중당에 가까운 시기에 그려졌음에도 매우 성숙된 면모이다. 이 그림들의 수준이 이러한데 중당의 산수화를 준이 없는 치졸한 면모로 여겨서는 안 되는 것이다. 장언원의 『역대명화기』에서는 위언의 그림에 대해 다음과 같이 표현하고 있다.

> 노송과 기이한 바위의 필력이 강건하고 풍격이 속되지 않으며, … 지척의 거리가 천리나 되어 보인다. 나란한 가지에 그림자가 모이자 안개와 노을이 엷게 드리워지는데, 비바람 소리 쏴악쏴악 나는 듯하고 둥그런 일산(日傘)의 형상을 다 표현한 듯하며, 구불구불 서린 용의 형상을 다 표현한 듯하다.[437]

미불은 위언이 그린 늙은 측백나무를 감상하고는 말하기를 "가지가 용이나 뱀과 같아 서로 얽힌 모습이 매우 기이하며, 바위도 주름지고 까칠까칠한 모습이 비범하다"[438]고 하였다. 위언의 그림은 모두 유실되어 지금은 볼 수 없으나, 이공린의 모작 「목방도」를 통해 장언원과 미불의 기록이 사실임을 확인할 수 있다. 『당조명화록』에서는 위언의 그림에 대해 "산은 먹으로 돌리고 물은 손으로 문질렀다"[439]고 하였다. 즉 위언의 그림이 수묵 위주였고 손으로 문질러서 물을 묘사했음

을 알 수 있으며, 또한 "손으로 비단에 문질러"440) 그렸던 장조의 화법도 위언이 그 시초를 열었음을 알 수 있다. 또 『역대명화기』에서는 "수목과 바위의 모습은 위언에서 오묘해졌다"441)고 하였다.

위언은 부친 위감(韋鑒)과 숙부 위란(韋鑾)으로부터 그림을 배웠으며, 위언의 그림은 장조에게 많은 영향을 주었다.

장조(張璪). 자는 문통(文通) 또는 장통(張通)이며, 오군(吳郡)② 사람이다. 왕유와 동시대인이며, 왕유보다 나이가 적었다. 안사의 난 때 현종(玄宗, 712-756 재위)의 무리가 촉(蜀) 지방으로 피신했다가 궁정으로 돌아온 후에 장조는 왕유·정건과 함께 적관(賊官)으로 몰려 의양리(宜陽里)에 구금되었다. 당시에 그림을 좋아했던 권력자 최원(崔圓)이 이들에게 그림을 그리게 했는데, 이때 정건 등이 최원에게 간곡히 용서를 구하여 요행히 처형은 면했으나 모두 좌천되었다.③ 장조는 왕유가 사망한(761) 후 약 40년을 더 살았고, 783년을 기준으로 전후 20년 사이에 주요 예술 활동을 했다.

장조는 당 대종(代宗, 762-779 재위) 광덕(廣德) 원년(763)에 왕유의 동생 왕진(王縉: 재상을 지냈다)의 추천으로 검교사부(檢校祠部)의 원외랑(員外郎)④(이 때문에 '장원외張員外'로 칭해졌다)과 염철판관(鹽鐵判官)이 되었다. 대력(大曆) 2년(767)에 좌성(左省)에 소나무와 바위를 그려 명성이 높았던 선배화가 필굉은 장조의 그림을 보고는 크게 놀라 존경심을 금치 못했는데, 필굉은 "장조가 몽당붓을 사용하거나 또는 흰 비단에 손으로 문질러 그림을 그리는 것을 기이하게 여겨"442) 장조에게 누구로부터 배운 것인지 물었다. 이때 장조는 "밖으로 자연을 스승으로 삼고, 안으로는 마음의 근원에서 얻었습니다 (外師造化, 中得心源)"⑤라는 저명한 말을 남겼는데, 이 말을 들은 필굉은 놀라움과 존경심에 한동안 붓을 놓았다고 한다.⑥ 후에 장조는 형주사마(衡州司馬)로 좌천되었다가 또 충주사마(忠州司馬)로 옮겨졌다. 좌천이 장조에게 심적인 충격이 되었을 듯한데, 화예 방면에서는 오히려 가장 뜻을 이루었다. 기록에 의하면 이 시기에 장

② 오군(吳郡)은 지금의 강소성 소주(蘇州)이다.
③ 【저자주】『新唐書』 「鄭虔傳」 참고.
④ 원외랑(員外郎)은 수대(隨代) 상서성(尙書省)에 두었던 정원(正員) 외의 관직이다. 평상시에 소속된 부서의 장부를 맡아보다가 시랑(侍郎)이 결원(缺員)할 시에 그 직무를 맡았다.
⑤ 외사조화, 중득심원(外師造化, 中得心源)은 산수화 대가 장조(張璪)가 자신이 창작 과정에서 체험하고 깨우친 바를 총괄하여 축약한 말이다. 사심(寫心)과 사물(寫物)의 합일을 주장하고 있으며, 출현 후 지금까지 중국 예술계에서 스승의 법이 되었다.
⑥ 【저자주】郭若虛 『圖畵見聞志』 卷5 「故事拾遺」 참고.

조는 또 "무릉군사마(武陵郡司馬)로 폄적(貶謫)되었는데"[443] 그곳에서 장조가 그림을 그릴 때면 대 관원들과 좌객들이 그를 좌우로 에워싸고 그림을 감상하는 대 성황을 이루었고⑦ "선비와 군자들이 이로 인해 종종 그의 그림을 얻을 수 있었다."[444] 그후 장조는 "의관(衣冠)과 문행(文行)이 한 시대의 명류가 되었다."[445] 주차의 난(朱泚之亂)⑧(783) 때 장조는 장안 평원리(平原里)의 장씨(張氏) 집⑨에서 산수병풍 8폭을 그렸는데, 경성이 소란해지자 그는 그림이 완성되기도 전에 그 곳을 떠나버렸다.⑩

장조는 산수·소나무·바위를 모두 잘 그렸으나, 소나무가 가장 저명했고 영향도 가장 많이 미쳤다. 당시의 문인 백거이(白居易)⑪·원진(元稹)⑫·부재(符載)·손하(孫何)⑬ 등이 시문을 통해 장조의 소나무 그림을 높이 평가했으며, 장언원은 『역대명화기』 상에 '산수의 변화는 오도자에서 시작하여 이사훈·이소도에서 이루었다'고 기록한 다음에 이어서 "나무와 바위의 모습은 위언에서 묘해지고 장조에서 완성되었다"[446]고 기록했다. 당나라 사람들은 장조의 그림을 왕유 등의 그림보다 높은 수준으로 여겼는데, 그 이유에 대해서는 '왕유'절에서 이미 설명하였다.

장조의 그림은 모두 유실되어 지금은 볼 수 없으나, 그가 수목과 바위의 오묘함을 탐구한 사실은 확인할 수 있다. 그 근거를 들자면 첫째, 기록에서 '장조의 수목과 바위는 위언에서 묘해졌다'고 하였는데, 위언의 수목과 바위는 신뢰할만한 모작이 현존하므로 확인할 수 있다. 둘째, 화사(畵史)·화기(畵紀)·화평(畵評) 중의 장조에 대한 기록에서 장조가 그린 수목과 바위가 위언의 그것보다 더 맑고 윤택하고 생동한다고 하였으며, 원대 탕후의 『화감(畵鑒)』에서도 "장조의 소나무와 바위는 맑고 윤택하여 좋아할 만하다. 일생 동안 네 폭을 본 적이 있는데 모두 아름다웠다"[447]고 하였다.

장조는 수목과 바위를 그릴 때 주로 수묵을 사용하고 색채를 중시하지 않았다. 형호의 『필법기』에서는 이 사실에 대해 "장조의 수목과 바위는 기와 운이 충분

⑦ 【저자주】符載의 「觀張員外畵樹石序」(『江陵陸侍御宅讌集』) 참고.
⑧ 주차(朱泚, 742-784)는 당나라의 장군이다. 덕종(德宗) 4년(783)에 난을 일으켜 장안(長安)을 점령했으나, 784년에 토벌되었다. 〔인물전〕 참조.
⑨ 【저자주】 장언원(張彦遠)의 조부(祖父) 집을 가리킨다. 『歷代名畵記』 卷10, "彦遠每聆長者說, 璪以宗黨, 常在予家, 故予家多璪畵, 曾令畵八幅山水幛, 在長安平原里, 破墨未了, 值朱泚亂, 京城騷扰, 璪亦登時逃去."
⑩ 【저자주】郭若虛, 『圖畵見聞志』 卷5, 「故事拾遺」 참고.
⑪ 백거이(白居易, 772-846)는 당대(唐代)의 시인이다. 〔인물전〕 참조.
⑫ 원진(元稹, 779-831)은 당대(唐代)의 시인이다. 〔인물전〕 참조.
⑬ 손하(孫何, 649-711)는 당대(唐代)의 시인이다. 〔인물전〕 참조.

히 발휘되어 있고 필과 묵에 묘한 정취가 감돌고 있으며, 참된 생각이 탁월하여 색채를 귀하게 여기지 않았으니 진실로 고금에 없는 훌륭함이다"[448]라고 하였다.

장조는 소나무를 그릴 때 한손에 두 개의 붓을 쥐고 동시에 그려낼 수 있었고 또한 그림에서 살아있는 나무와 시들어 죽은 나무가 구별되었다. 예컨대 『당조명화록』에 다음과 같은 기록이 있다.

장조가 그린 소나무·바위·산수는 당시에 값을 정할 수 없을 정도였지만 오직 소나무만은 고금을 통틀어 특출했다. 필법을 능숙하게 사용하여 일찍이 손에 붓 두 자루를 쥐고 한꺼번에 그려나가면 한 번에 살아있는 가지가 되고, 한 번에 시든 가지가 그려졌다. 기운은 안개와 노을을 업신여기고 형세는 비와 바람을 무시하니, 뗏목이나 야자나무의 형태이고 비늘이나 주름과 같은 형상이다. 뜻에 따라 종횡 무진하여 응낭 손 사이에서 나온 것이 살아 있는 가지이면 윤택함이 봄 윤기를 머금은 듯하고, 시든 가지이면 애처롭기가 가을빛과 같았다.[449]

색채보다 수묵을 중시했다는 말은 색채를 사용하지 않았다는 뜻이 아니라, 주로 수묵을 사용하고 색채를 보조수단으로 가미하여 수묵과 채색을 혼연하게 융합시켰다는 뜻이다. 『역대명화기』에서는 이 사실에 대해 "장조는 끝이 뭉툭한 토끼털 붓을 잘 사용했고 손바닥으로 색을 문지르기도 했는데, 그 가운데에 기교와 꾸밈의 흔적을 버렸으면서도 외관은 혼연하게 융합되었다"[450]고 기록하고 있다. '기교와 꾸밈의 흔적을 버렸다'는 것은 청록의 화려함을 버리고 수묵 위주의 소박미를 추구했다는 뜻이며, '혼연하게 융합되었다'는 것은 필선과 묵색이 혼연일체를 이루었다는 뜻으로 "필과 묵에 오묘한 정취가 감돈다"는 형호의 평과도 내용이 부합한다. 미불은 『화사』에서 "장조가 그린 소나무 한 그루를 가졌는데, 아래로 골짜기에 시냇물이 흐르고 있고"[451] "가까운 시내의 그윽한 물줄기가 있는 곳에는 모두 짙은 안개를 그렸다"[452]고 하였다. 즉 장조의 그림이 수묵 위주였고, 구(勾)·준(皴)·찰(擦)·염(染)[14]을 갖추었으며, 또 자연스럽게 생동하여 꾸민 흔적이 없었음을 알 수 있다.

장조가 그림을 그릴 때 '손바닥으로 색을 문지르고' '손으로 비단에 문질렀

[14] 염(染)은 화면에 붓으로 물·먹·안료를 찍어 바르는 일이다. 선염(渲染)·찰염(擦染)과 같이 복합적으로 사용된다. 그림에 필선이 하나하나 뚜렷이 보이지 않도록 물기나 묵기를 많이 칠하는 것을 이른다.

다'는 말은 손에 안료를 묻혀 비단 상에 문질러 묘사했다는 뜻이다. 『당문수(唐文粹)』 중의 장조에 대한 평에도 "손바닥이 찢어질 듯이 문질렀다"[453]는 말이 나오는데, 이 또한 손에 안료를 묻혀 비단 상에 표현하는 기법이다. 후대의 평론가들이 장조를 중국 지화(指畵)[15]의 창시자로 여긴 근거도 여기에 있었으나, 아직 확실히 밝혀진 바는 아니다. 후대의 지화는 대부분 손가락이나 손톱을 사용하여 필선을 그은 다음에 손바닥으로 먹 또는 색채를 문질러 그리는 방식이었지만, 장조의 그림은 붓끝이 뭉툭한 몽당붓으로 그리다가 간혹 자신의 의지대로 잘 이루어질 때면 무아지경이 되어 아예 안료를 손에 묻혀 휘저어 나가면서 문지르는 방식이었다. 이러한 표현양식은 점차 관습화 되어 후대의 왕묵(王默)에 이르러서는 "발과 손으로 급속히 문지르는"[454] 표현행위로 발전했다.

당(唐)대 부재(符載, 8세기 중반-9세기 중반)[16]의 『강릉육시어택연집(江陵陸侍御宅讌集)』 「관장원외화수석서(觀張員外畵樹石序)」를 보면 장조의 그림이 오도자 계열의 호방하고 맹렬한 유형이었음을 알 수 있다.

육허(六虛: 사방과 상하)의 순수하고 정미(精美)한 기(氣)가 사람에게 주어지면 덕(德)과 지(知)가 겸비된 사람이나 총명한 사람이나 영재나 훌륭한 예술가가 된다. 인간이 생겨나면서부터 우리들의 시대에 이르기까지 이 기를 받지 못한 자라면 그뿐이지만, 이 기를 받으면 절세의 재주를 지니게 된다. 사용하는 데는 대소가 있겠지만 그 정신은 일관하는 것이다. 상서사부랑(尙書祠部郎) 장조는 자(字)가 문통이다. 그림에 있어서는 세상에 둘도 없는 교묘한 재주를 지녔다. 천지의 빼어난 재주가 장조의 붓끝에 모인 것일까? 처음부터 장조는 이름을 날려 세상에 크게 빛났으니, 장안에 있을 적에는 그림 애호가들인 경상대신(卿相大臣)들이 장조에게 정성을 다했다. 장조는 정확한 그림 솜씨를 타고났기에 귀한 이들의 집에 머물렀으며, 그런 까닭에 다른 이들이 함부로 만날 수가 없었다. 머문 지 얼마 안 되어

⑮ 지화(指畵)는 붓 대신 손가락 혹은 손톱에 먹물을 묻혀 그리는 그림으로, 지두화(指頭畵) 또는 지묵(指墨)이라 부르기도 한다. 당대(唐代)의 장조(張璪)가 처음 시작했다고 하는데, 근세의 지두화는 청대(淸代)의 고기패(高其佩, 1660-1734)가 많이 그려 양식화시켰다. 고기패의 종손인 고병(高秉, 자는 청주靑疇, 호는 택공澤公)이 『지두화설(指頭畵說)』을 썼는데, 지두화 제작의 여러 면을 알려주는 내용이 수록되어 있다. 조선시대의 화가 최북(崔北)의 산수화 「풍설야귀도(風雪夜歸圖)」와 심사정(沈師正, 1707-1769)의 도석화(道釋畵)에서 지두화 기법을 볼 수 있다.
⑯ 부재(符載, 8세기 중반-9세기 초반)의 자는 후지(厚之)이고, 촉(蜀: 사천성) 사람이다. 초기에 여산(廬山)에 은거했다가 후에 서산장서기(西山掌書記)·감찰어사(監察御史)를 역임했다. 시에 능했다고 전해진다.

무릉군사마(武陵郡司馬)로 폄적(貶謫)[17]되었는데, 관청의 일이 한가롭게 되자 조용히 관사(官舍)에서 머물게 되었다. 그래서 선비들이나 군자들은 이로 인해 종종 귀한 보물(그림)을 얻을 수 있게 되었다. … 가을철 9월에 육심원(陸深源: 육시어陸侍御)이 집에서 잔치를 베풀었는데 벼슬아치들이 몰려들고 술상이 깨끗하게 차려졌다. 정원에는 대나무가 비 개인 뒤라 성기고 상큼하여 가히 어여삐 여길 만했다. 장조는 갑자기 영감이 떠올라 그리고자 했다. 그래서 급하게 흰 비단을 청하면서 기이한 필적을 휘두르고 싶다고 하니 주인도 기뻐하면서 벌떡 일어나며 화답했다. 이때 앉아있던 손님들 가운데 유명한 인사가 24명이었다. 이들이 장조의 좌우로 서서 시선을 모아 그를 쳐다보았다. 장조가 그들 가운데에서 다리를 뻗고 앉아 기를 고무시키니 신묘(神妙)[18]한 기운이 비로소 발했다. 그것이 사람들을 놀라게 하여 마치 번쩍이는 번개가 허공을 떨치고 놀라운 태풍이 하늘을 어그러뜨리는 듯 했다. 붓을 움직임에 있어 붓을 꺾어 돌리듯 재빨리 휘두르니 언뜻 붓이 펼쳐졌다. 붓은 휘날리고 먹물이 분출하는데 손바닥이 찢어질 듯 문질렀다.[19] 문득 필묵이 떨어지고 합치는 듯한데 홀연 기이한 형상이 생겨났다. 그림이 완성되니 소나무는 촘촘하게 들어서고 바위는 울퉁불퉁하며, 물은 가득 괴어있고 구름은 아득히 멀리 떠 있다. 붓을 던지고 사방을 돌아보니 마치 뇌우가 막 그치고 난 뒤에 만물의 성정이 드러나는 듯했다. 장조의 기예를 보니 그림의 경지가 아니라 진정한 도의 경지였다. 그림을 그릴 때에는 기교를 버릴 줄 알아야 뜻이 그윽해지고 현묘하게 변화하게 되며, 그리하여 사물이 마음에 있고 눈이나 귀에 있지 않게 된다. 이렇게 해서 마음에 얻어 손으로 응하니 독창적인 자태와 절묘한 모습이 붓이 닿는 대로 드러나는 것이다. 또한 기가 텅 비어 아득한 곳을 오가며 정신과 더불어 동류가 될 수 있다.[20] 만약 좁은 법도에 얽매여 길고 짧은 것이나 헤아리고, 비루한 안목으로 예쁜 것만 생각하면서 그저 붓끝만 바라보고 먹물만 핥으며 마냥 우물쭈물한다면, 사물의 군더더기만 그리게 될 뿐이다. 그러니 어찌 입에 담

[17] 폄적(貶謫)은 벼슬의 등급을 떨어뜨리고 멀리 옮겨 보내는 것이다.

[18] 신묘(神妙)는 필획(筆劃)이 의외(意外)에서 나와 묘하게 저절로 이루어져서 기묘한 경지에 이르는 것이다.

[19] 장언원(張彦遠)의 『역대명화기(歷代名畵記)』 권10 중의 "오직 뭉툭한 붓만 사용했고, 혹은 손으로 비단에 문질렀다 (唯用禿筆, 或以手摸絹素.)"라는 말은 이를 가리키는 것이다.

[20] '기교를 버리면 뜻이 그윽해져서 현묘(玄妙)하게 변화하게 되고' 그것이 마음에 얻어지면 손에서 저절로 반응하여 '정신과 더불어 동류(同類)가 된다'고 하는 것은 화가의 최고경지로서 반드시 마음속의 호연(浩然)한 기개와 손의 숙련된 기교를 모두 갖추어야 실현될 수 있다. 예컨대 오도자(吳道子)와 왕흡(王洽)이 이러한 풍도(風度)를 고루 갖추고 있었다. 이들은 문인이 아니었기 때문에 다소 신비화 된 말이기는 하나, 또한 초학자(初學者)들이 억지로 노력한다고 이를 수 있는 경지가 아니다. (俞劍華 註, 『中國歷代畵論類編』, 人民美術出版社, 1998, p.21.)

아 논의나 할 수 있겠는가? … 그런즉 무릇 도(道)와 예(藝)가 정밀하고 지극하기 위해서는 심오한 깨달음 속에서만이 가능하고, 찌꺼기에서는 얻을 수 없음을 알 수 있다.[455]

오도자는 산수화에 자신의 호방한 기운을 드러냈고, 그것이 그가 화성(畵聖)이 될 수 있었던 원천이었다. 장조 역시 정신의 산물인 그림은 정신에서 얻어야 한다는 사실을 인식했기에 붓을 내리기 전에 '다리를 뻗고 앉아 기(氣)를 고취시켜 신묘한 기가 피어나게 했고', 붓을 내릴 때는 '기교를 버릴 줄 알았으며, 뜻이 그윽하고 현묘하게 변화했다.' 장조가 손이나 붓에 구속받지 않을 수 있었던 이유도 그의 그림이 정신을 구동하여 얻는 유형이었기 때문이다.

'밖으로 자연의 이치를 배우고 안으로는 마음의 근원에서 얻는다'는 장조의 말은 중국미술뿐 아니라 모든 예술에서 추구하는 오묘한 이치를 함축 개괄한 말로서, 이는 중국예술계에서 움직일 수 없는 법칙이 되었다. 부재의 이 서문은 '외사조화, 중득심원'에 대한 장조의 체험과정을 기록한 것으로, 내용의 요지는 장조가 사물의 '성정'을 자신의 의식과 융합시킨 후에 정신이 구동하는 바에 따라 붓을 운용하여 형상으로 나타내었고, 그 과정에 잡다한 군더더기를 버리고 정수를 남겼다는 것이다. 장조는 창작 시에 독특한 자태와 절묘한 모습을 '붓 닿는 대로 표현해낼 수 있었고, 기(氣)가 텅 비어 아득한 곳을 오가며 정신과 더불어 동류가 될 수 있었다.' 만약 표현대상이 마음의 작용을 거치지 않는다면 육안의 '좁은 법도에 얽매여 길고 짧은 것이나 헤아리게 되어' '물상의 쓸모없는 군더더기'만 얻게 되며, 또한 '자연에 대한 배움'만 있고 '마음의 근원에서 얻어진' 바가 없는 결과가 초래된다. 장조가 그려낸 그림은 경물을 마음속에서 융합시켜 의식화 한 뒤에 그것을 화면상에 물화(物化)한 사물의 '정신' 또는 사물의 '성정'이었다. 시인 원진(元稹)은 장조에 대해 "오래된 소나무를 그릴 때 때때로 그 신골(神骨)을 얻었다"[456]고 말했고 부재는 장조의 그림에 대해 '그림이 아니라 진정한 도의 경지였다'라고 말했는데, 그 이유는 장조의 그림이 '심오한 깨달음 속에서만 얻을 수 있는' 것이었기 때문이다.

필자는 제1장에서 도가사상이 고대산수화의 발전에 끼친 영향에 대해 논급한 바가 있는데, 장조의 그림에서도 도가사상의 영향을 엿볼 수 있다. 장조는 '세상에

둘도 없는 교묘한 재주를 가졌기에' 무릉에서 귀양살이 할 때 오히려 예술적 흥취가 더욱 발휘하여 화예가 크게 진보했다. 그는 창작 시에 '기교를 버렸고' 외형이 아니라 '심오한 깨달음 속에서 얻었는데' 이는 장학(莊學)의 문제인식 방법이기도 하다. 원진은 장조가 "구름이 하늘까지 닿는 형질(形質)을 형상화시킬 수 있다"[457]고 말했는데, 이 또한 장학의 출세(出世 : 속세를 벗어남)① 사상이자 "하늘과 무리가 되고"[458] "고요한 하늘과 하나가 되는 경지에 들어서는"[459] 장학의 정신적 경지이다. 이 때문에 부재도 장조의 그림에 대해 '그림이 아니라 진정한 도의 경지였다'고 표현했던 것이다.

장조는 "「회경(繪境)」 한 편을 저술하여 회화의 요결을 언급했으나"[460] 유실되어 지금은 볼 수가 없다.

고대의 논자들은 장조의 산수화에서 수목과 바위가 가장 특출하고 파묵산수화도 매우 훌륭하다고 말했으며, 주경현(朱景玄)은 장조의 그림에 대해 다음과 같이 평하였다.

> 산수의 형상에 높고 낮음이 있고 수려했으며, 지척 사이에 중후함과 심오함이 있다. 바위 위의 티끌은 떨어지려는 듯하고, 분출하는 샘물은 마치 울부짖는 듯하다. 가까운 곳은 사람을 압박하여 추위에 떨게 하는 듯하고, 먼 곳은 하늘 끝까지 도달할 듯하다.[461] - 『당조명화록』

'파묵산수'와 '수려하고 지척 사이에 중후함과 심오함이 있다'는 말은 왕유 산수화의 특징이다. 즉 장조의 그림이 왕유의 산수화풍을 계승한 유형이었음을 알수 있다(장조와 왕유의 동생 왕진은 서로 친분이 두터웠고 사제지간이었다).

장조의 그림 중에는 위언의 그림을 배운 면모도 많았다. 앞서 인용한 여러 기록을 정리해 보면 두 사람의 그림이 서로 많이 닮았음을 알 수 있다. 예를 들자면 위언은 '산수화가 훌륭했고' '소나무와 바위에 특히 뛰어났으며', 더욱이 '수목과 바위의 모습은 위언에 의해 묘해지고 장조에 의해 완성되었다.' 위언은 '유희 삼아 끝이 뭉툭한 붓을 쥐고 그렸고' 장조는 '끝이 뭉툭한 붓만 사용했다.' 위언은 '산을 먹으로 돌리고 물을 손으로 문질렀으며', 장조는 '손바닥으로 색을 칠

① 출세(出世)는 사회 또는 세속의 일에서 벗어나 관심을 두지 않는 것이다.

하고' '손으로 비단 상에 그림을 그렸다.' 위언의 그림은 '산수·구름·안개가 천변만화하고' '노송과 기이한 바위가 필력이 굳세고 풍격이 속되지 않았으며', 장조의 그림은 '흩어지고 합쳐지는 것이 실망스러운 듯하다가 갑자기 기이한 형상을 만들어냈다.'

장조의 화풍을 계승한 화가로 유상(劉商)·심녕(沈寧)의 그림 등이 있었고, 심녕을 배운 화가로는 도분(道芬) 등이 있었다.

유상(劉商). 자는 자하(子夏)이고, 팽성(彭城)② 사람이다. 검교예부낭중(檢校禮部郎中)과 변주관찰판관(汴州觀察判官)③을 역임했으며, 후에 병을 얻게 되면서 관직에서 물러나 고향으로 돌아갔다. "어려서부터 시문으로 고아한 감흥을 영탄했고"462) "산수·수목·바위를 잘 그렸으며, 처음에 장조의 그림을 배웠다."463) 유상은 "장조가 관직에서 쫓겨나 귀양 간 후에 실의에 빠져 이러한 시를 지었다.

이끼 낀 돌 푸르러 골짜기 물에 임하고
시내바람 하늘하늘 솔가지를 움직이네.
이 세상에서는 장조(張璪)를 만나는 일만 남았으니,
나도 모르게 형양(衡陽)④ 향해 유랑 길에 오르네

어떤 사람은 "유상이 후에 득도(得道)했다고 말했는데"464) 즉 유상이 도가 계열의 화가였음을 알 수 있다. (이상은 『역대명화기』 참고) 주경현의 『당조명화록』에서는 유상에 대해 "성격이 초일(超逸)했다"465)고 하였다.

노홍(盧鴻, 약648-718 이후). 일명 호연(浩然)⑤이며, 본래 유주(幽州) 범양(范揚) 사람이었으

② 팽성(彭城)은 지금의 강소성 동산(銅山)이다.
③ 변주(汴州)는 하남성 개봉(開封)이다.
④ 형양(衡陽)은 지금의 호남성 형양현(衡陽縣) 북단에 있으며, 장조(張璪)가 좌천되어 형주사마(衡州司馬)를 지낸 곳이다.
⑤【저자주】노홍(盧鴻)의 이름에 대해 자세히 알아보면, ① 『역대명화기(歷代名畵記)』에는 "노홍(盧鴻), 일명(一名) 호연(浩然)이다"(여러 판본의 내용이 동일하다)라고 되어 있으며 ② 『구당서(舊唐書)』「본전(本傳)」에는 "노홍일(盧鴻一)의 자(字)는 호연(浩然)이다"라고 되어 있고, 내용 중에 조제(詔制)를 인용한 부분에도 모두 '노홍일'이라 되어 있다. ③ 『구당서(新唐書)』「본전(本傳)」에는 "노홍(盧鴻)의 자(字)는 영연(穎然)이다"라고 되어 있는데, 조서(詔書)를 인용한 부분에는 '鴻'이라 하고 '一'은 쓰지 않았다. 신·구당서의 기록은 모두 잘못된 것으로, 이는 유순(劉珣)과 구양수(歐陽修)가

나 후에 낙양(洛陽)으로 이주했다. 노홍은 "현종 개원(713-741) 연간에 예를 갖추어 나아간 적이 있었으나 다시는 관직에 나아가지 않았다."[466] 개원 6년(718)에 "노홍은 동도(東都)[⑥]에 이르러 황제를 알현했지만 제수(除授)되지 못했고"[467] 후에 "황제가 내전(內殿)에 술을 마련하여 그를 불러들여서 간의대부(諫議大夫)를 하사했으나 기어코 사양했다. 다시 명을 내려 산으로 돌아가는 것을 허락했는데 … 노홍이 산중에 도달하니 광학려(廣學廬)에 모인 무리가 오백 명이었다. 노홍은 거처할 집을 스스로 영극(寧極)이라 불렀다."[468] 노홍은 하남성 숭산(嵩山)에 들어가 초가집 한 채를 짓고 은거한 저명한 은사이다. 『신당서(新唐書)』 「본전(本傳)」에서는 노홍에 대해 "학문이 넓고 주서체(籒書體)를 잘 썼다"[469]고 하였고, 『역대명화기』에서는 "팔분서(八分書)를 잘 썼고 산수·수목· 바위를 잘 그렸다"[470]고 하였다. 현존하는 「초당십지도(草堂十志圖)」(그림 12)가 노홍의 그림으로 진해지고 있으나, 아직 확실히 밝혀진 바가 아니다.

『역대명화기』를 오독(誤讀)하여 나온 잘못이다. 노홍은 두 개의 이름이 있었는데, 그 중 하나가 호연(浩然)으로, 여기서는 그의 자(字)를 언급하지 않았다. 고인(古人) 한 사람이 두 개 또는 여러 개의 이름을 가진 예는 많다. 예컨대 "굴원(屈原)의 이름은 평(平)이고 초나라 왕실과 성이 같았다 (屈原名平, 楚之同姓 『史記』)", 또 "나에게 이름 붙여 정칙(正則)이라 하였고 나에게 자(字)를 붙여 영균(靈均)이라 하였다 (名余曰正則兮, 字余曰靈均 『離騷』)" 등이다. 즉 굴원은 이름을 '평'이라 하기도 했고 '정칙'이라 하기도 했으며, 자는 '영균'이라 하였다. 또 도잠(陶潛)은 일명(一名) 연명(淵明)이라 하였고, 자를 원량(元亮)이라 하였다. 후대에는 심지어 한 사람이 수십 개의 이름과 호를 가진 자들도 매우 많았다. 그러나 노홍은 다른 이름이 호연(浩然)이었고 노홍일(盧鴻一)이라고 부르진 않았음이 분명하다. 당(唐) 단성식(段成式)의 『유양잡조(酉陽雜俎)』 권5에 "당시에 노홍(盧鴻)이란 사람이 있었는데, 도(道)가 높고 학문이 풍부한데도 숭산(嵩山)에 은거하여 살다가 노홍에게 문장을 지어 줄 것을 청한 일로 인해 그 모임에 대해 칭찬하고 감탄했다. 그 날에 이르자 노홍이 그 문장을 가지고 절에 이르렀다 (時有盧鴻者, 道高學富, 隱於嵩山, 因請鴻爲文, 贊嘆其會. 至日, 鴻持其文至寺.)"고 하였다. 또 『자치통감(資治通鑒)』 권212 「고이(考異)」에도 이와 유사한 기록이 있는데, 구권(舊卷)에서는 '노홍일(盧鴻一)'이라 하였고 본기(本記) 신전(新傳)에서는 모두 '홍(鴻)'이라 하였다. 또 「중악진인유군비(中岳眞人劉君碑)」에서는 "노홍이 기록하니, 이제 이것을 따른다 (盧鴻撰, 今從之)"라고 하였다. 당(唐)대 및 기타 시대의 사람들이 모두 그를 '노홍일'이라 부르지 않고 노홍(盧鴻)이라 불렀으므로 그가 노홍이라 칭해졌음이 분명하다. 『구당기(舊唐記)』의 저자 유순(劉珣)이 이름을 자(字)로 오독(誤讀)하여 이름을 노홍일(盧鴻一)이라 하고 자를 호연(浩然)이라 하는 잘못을 범하고 말았다. 게다가 조제문(詔制文)에도 '노홍일'로 바꾸어 기록했고, 『전당시(全唐詩)』 권21에도 그러했다. 『신당서(新唐書)』의 저자 구양수는 일명(一名)을 자(字)로 삼아 "노홍의 자를 호연(顥然)으로 (盧鴻, 字顥然.)" 여기는 잘못을 범했다. '顥'와 '浩'는 音이 같아서 서로 바꾸어 사용한 예가 종종 있었다. 예컨대 관동(關同)을 關仝이라 쓰거나 동원(董源)을 董元이라 쓴 사실 등이다. 그러나 顥然은 자가 아니라 이름이다. 그리고 조제문에서도 鴻一이라 칭하지 않고 鴻이라 칭했는데, 비록 틀리지는 않았으나 틀린 부분을 쓰지 않아서 틀리지 않았을 뿐이다. 송대 이후의 여러 문헌에서는 모두 '盧鴻' 또는 '盧鴻一'로 기록했다. 또 '盧顥然'으로 기록한 문헌도 있는데 즉 송(宋) 동유(董逌)의 『광천화발(廣川畵跋)』 등이 그러하다. 오늘날의 유검화(劉劍華)는 또 "노홍은 또 홍일(鴻一)이라고도 하며, 자는 호연이다 (盧鴻一作鴻一, 字浩然.)"(『宣和畵譜·注譯』 劉劍華注, 1964年 人民美術出版社)라고 하여 또 한번 공연히 논쟁을 가중시키는 결과가 초래되고 말았다. (徐復觀의 『中國藝術精神』 참고.)
⑥ 동도(東都)는 지금의 하남성 낙양(洛陽)이다. 수도였던 섬서성 장안(長安)이 서쪽에 있었기에 동도라 하였다.

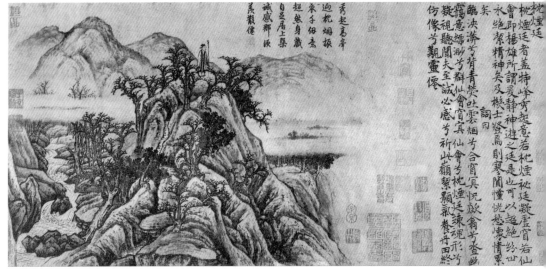

그림 12 「초당십지도(草堂十志圖)」, 傳 노홍(盧鴻), 종이에 수묵, 29.4×600cm, 대북고궁박물원

즉 노홍이 왕유보다 이른 시기의 화가인데도 「초당십지도」의 화풍은 중당 이후의 그림과 유사하다. 『선화화보』에서는 노홍에 대해 "산림 속의 선비이다. … 산수 평원의 정취를 즐겨 그렸는데, 산수자연을 지극히 사랑했던 것이 아니라 마음에서 얻고 손으로 응했다"[471]고 하였다. 이 후에도 노홍의 그림에 대한 논평은 많았으나, 모두 「초당십지도」에 근거한 평이어서 아직은 신뢰할 수 없다.

정건(鄭虔, 685-764). 자는 약제(弱齊)이고, 호는 광문(廣文)이다. 사서에는 고사(高士)[⑦]로 기록되었으나, 개원(開元) 25년(737)에 광문관학사(廣文館學士)를 역임한 적이 있었다. 일찍이 현종(712-756 재위)에게 시와 그림과 글씨를 헌상(獻上)했는데, 현종은 정건의 그림 상에 '정건3절(鄭虔三絶)'이라 대서(大署)해주었다. 정건은 이백·두보와 더불어 술과 시를 나눈 친우지간이었다. 두보는 정건에 대한 시를 지어 "재주 있다는 평판은 40년 동안 있었지만 앉아있는 나그네는 추위에도 털옷 한 벌 없네"[472]라고 표현했는데, 즉 정건이 임직기간에 가난했음을 알 수 있다. 정건은 안사의 난 때 장안에서 구금되어 안록산에 의해 수부원외랑(水部員外郞) 직을 강제로 떠맡았는데, 이 일로 인해 현종의 무리가 환궁한 뒤에 태주사호참군(台州司戶參軍)으로 좌천되었다. 정

⑦ 고사(高士)는 뜻이 크고 세속(世俗)에 물들지 않은 사람이다. 주고 은사(隱士)를 가리킨다.

건은 은일정서를 갖추었고 "가야금·술·시문을 좋아했다."[473] 정건이 현종에게 헌상했던 「창주도(滄州圖)」도 은거할 뜻을 반영한 그림이었고, 좌천된 후부터는 사상이 더욱 산림 취향으로 바뀌었다. 이러한 이유로 정건은 '고사(高士)' 조항에 기록될 수 있었다.

항용(項容) 천태처사(天台處士).⑧ 고사(高士)이며, 정건의 문하인이다. 항용의 제자 왕묵(王黙)도 속세를 떠난 고사였다. 항용은 수묵산수화를 잘 그렸다. 『역대명화기』에 "항용의 그림은 완삽(頑澁)하다"고 기록되어 있는데, '완삽'은 필선을 긋는 용필상의 삽졸(澁拙)이 아니라 용묵(用墨)이 지나치게 문드러지고 필선의 골(骨)이 부족하여 그림이 산뜻하지 않다는 뜻이다. 예컨대 형호는 『필법기』에서 "항용산인의 그림은 수목과 바위가 완삽하고 묵을 쓰는 데는 홀로 현문(玄門)을 얻었으나 필을 쓰는 데는 전혀 골이 없다"[474]고 하였고, 또 "오도자가 그린 산수는 필이 있으나 묵이 없고 항용산인은 묵이 있으나 필이 없다"[475]고 하였다. 그러나 비록 필은 없었지만 "참된 근원은 잃지 않았다."[476] 항용은 회화사 상에서 최초로 수묵을 대담하게 사용한 화가이며, 항용의 용묵법은 제자 왕묵에 이르러 대발묵(大潑墨)⑨으로 발전하게 된다.

왕묵(王黙, ?-805). 왕묵(王墨) 또는 왕흡(王洽)이라 부르기도 한다. 『당조명화록』에서는 왕묵에 대해 "어디 사람인지 모르고 이름도 모른다. 발묵산수를 잘 그려 당시 사람들이 이 때문에 왕묵(王墨)이라 불렀다"[477]고 하였으며, 『선화화보(宣和畫譜)』에서는 "왕흡은 어디 사람인지 모르며, 발묵으로 그림을 잘 그릴 수 있었기에 당시 사람들이 모두 호를 왕발묵(王潑墨)이라 불렀다"[478]고 하였다.

왕묵의 스승 항용의 행적은 『당시기사(唐詩紀事)』와 『역대명화기』 상에 기록되어 있다. 왕묵은 천보(天寶, 742-756) 연간에 강남 일대를 왕래했으며, 청년시기에 정건의

⑧ 【저자주】 항용(項容) 천태처사(天台處士)는 『전당시(全唐詩)』에 나오는 방간(方幹)과 친우지간이다. 수묵산수화를 잘 그린 천태항처사(天台項處士)와는 동일인이 아니다.

⑨ 발묵법(潑墨法)은 먹에 물을 많이 섞어 넓은 붓으로 윤곽선이 없이 그리는 화법이다. 발묵법은 후대에 두 가지의 해석이 있었다. 한 가지 해석은 먹을 뿌리듯이 쓰는 것이라 하여 "먹을 아끼기를 금과 같이 한다"는 것과 반대의 의미로 해석하는 것이다. 또 하나의 해석은 비단 바탕 위에 먹을 뿌린 다음 먹물이 흐르는 상황에 근거하여 그 추세를 따라서 형상을 그리는 것이라고 해석하는 것이다. 여기서는 후자에 해당한다.

필법을 전수받고 항용의 제자가 되어 그림을 배웠다. 정원(貞元, 785-805) 연간에 왕묵은 화성(畵省)을 역임했다. 이 시기에 고황(顧況)이 신정감(新亭監)[⑩]으로 부임되어 와서 왕묵에게 자신의 조수가 되어주길 요청했고, 이때부터 왕묵은 고황에게 수묵산수화를 가르쳤다. 어느날 "왕묵은 바다 속을 모두 돌아보러 가겠다고 청했고 (고황이) 그 말의 뜻을 묻자 '요컨대 바다 속의 산수를 보고 싶을 따름입니다'라고 말하고는 반년 동안의 일을 그만두고 떠나갔다. 그 후 왕묵의 필치에 기이한 운치가 있게 되었다."[479)]

왕묵은 소나무·바위·산수를 그릴 때 종종 "술에 취한 뒤에 머리의 상투로 먹을 취하여 비단 상에 밀어젖혔다"[480)]고 하는데, 아래의 기록들을 보면 왕묵의 산수화풍을 대략 이해할 수 있다.

> 발묵(潑墨)으로 산수를 잘 그렸으며, … 늘 산수·소나무·바위·잡목 등을 그렸는데, 성품이 거칠고 술을 좋아했다. 그림을 그리려고 할 때면 먼저 술을 마시고 흠뻑 취한 뒤에야 먹을 뿌려 그림을 그렸다. 혹 웃기도 하고 혹 시를 읊기도 하고 다리를 오그리기도 하고, 손으로 문지르기도 하고, 혹은 휘휘 돌리며 그리기도 하고 혹은 지우기도 하고, 혹은 옅게 그리기도 하고 혹은 짙게 그리기도 했다. 그 모양에 따라 산을 그리기도 하고, 바위를 그리기도 하고, 구름을 그리기도 하고, 물을 그리기도 했다. 손에 응하고 뜻에 따라서 순식간에 이루어지는 것이 마치 조화를 부린 듯하여 그림에서 구름과 노을이 나타나고 물들이면 바람과 비가 이루어져 완연함이 마치 신기한 기교인 듯하니, 우러러 보아도 그 먹물 자국의 흔적을 볼 수 없다.[481)]

> 성품이 술을 좋아하고 거칠고 자유분방하여 강호의 사이에서 제멋대로 노니는 경우가 많았다. 매번 그림을 그리고 싶을 때면 반드시 흠뻑 취하기를 기다린 뒤에 옷을 풀어헤치고 큰 소리로 외치며 개탄하며 북을 치고 발을 구르고 했다. 먼저 먹을 종이 위에 뿌리고 이어서 그 형상을 본떠 혹 산을 그리기도 하고, 혹은 바위를 그리기도 하고, 혹은 숲을 그리기도 하고, 혹은 샘물을 그리기도 했는데 자연스럽게 저절로 이루어지는 것이 빠르기가 마치 조화를 부린 듯했다. 조금 있다가 구름과 노을이 뭉쳐 있다가 펼쳐지고 연기가 끼고 비가 와서 어두침침하니,

⑩ 신정(新亭)은 지금의 강소성 강녕(江寧)이다.

그 먹물 자국의 흔적을 볼 수가 없었다.[482]

　　송백(宋白, 936-1012)[⑪]이 그림 상에 제(題)하기를 좋아하여 일찍이 왕묵이 그린 산
수화에 시를 제했는데, 그 첫 장에 '층층의 산봉우리 한바탕 열리니, 세세한 정과
높은 정취가 서로 재촉하네'라고 하였다.[483]

　수묵산수화는 오도자와 왕유에서 시작되어 항용의 대담한 용묵을 거쳐 왕묵의
대발묵으로 발전했다. 이들은 정신을 형상으로 드러냄에 있어 기교의 구속을 받지
않았던 대가들이었다.

　왕묵의 발묵산수화는 지금까지 줄곧 산수화단에 영향을 끼쳐왔다. 동기창은 말
하기를 "운산(雲山)은 미불에서부터 시작된 것이 아니라 대개 당나라 왕흡의 발묵
에서부터 이미 그러한 기미가 있었다"[484]고 하였는데, 사실 미불 외에도 왕묵의 영
향을 받은 화가는 많았다. 특히 왕묵의 제자 고황(顧況)은 그림뿐 아니라 정서와 인
품까지도 스승 왕묵을 빼어 닮았다.

　고황(顧況, 약725-약816). 자는 포옹(逋翁)이고, 해염(海鹽)[⑫] 사람이다. 남조(南朝) 진(陳)의
저명한 화가 고야왕(顧野王, 519-581)[⑬]의 8대손이며, 지덕(至德) 2년(757)에 진사에 합격하
여 저작랑(著作郞)이 되었으나 벼슬길에서 그리 뜻을 이루지 못했다. 고황은 당시의
권력자들을 비웃고 풍자했다는 죄명으로 요주사호참군(饒州司戶參軍)[⑭]으로 좌천되었다
가 후에 모산(茅山)[⑮]에 은거했으며, 만년에 스스로 호를 화양진일(華陽眞逸)로 바꾸었
다. 고황은 당시에 자못 명성이 있었던 시인이기도 했으며, 저서 『화양집(華陽集)』을
남겼다.

　고황은 성격이 해학적이고 익살스러웠으며 인품이 청일(淸逸)했다. 일찍이 백거이

⑪ 송백(宋白, 936-1012)은 북송(北宋)의 문인·학자이다. 〔인물전〕 참조.
⑫ 【저자주】해염(海鹽)은 지금의 소주(蘇州) 일대이다. 그래서 『당서(唐書)』에는 그가 소주(蘇州)
　사람으로 기록되어 있다.
⑬ 고야왕(顧野王, 519-581)은 남조(南朝) 양(梁)·진(陳)의 화가·문자훈고학자(文字訓詁學者)이다.
　〔인물전〕 참조.
⑭ 요주(饒州)는 지금의 강서성 파양현(波陽縣) 일대이다.
⑮ 모산(茅山)은 지금의 강소성 구용시(句容市) 동남쪽에 있는 산으로 중국 도교의 성지(聖地)로 알려
　져 있다. 비탈에서 아홉 개의 봉우리 사이에 궁(宮)·관(观)·묘(庙)·우(宇)·관(馆)·전(殿)·당(堂)·정
　(亭)·대(臺)·누(楼)·각(阁)·단(坛)·정사(精舍)·모암(茅庵)·도원(道院)·서원(书院) 등이 있어 중국에서
　도교 관련 건축물이 가장 많은 곳이며, 역대로 "第一福地, 第八洞天"이라는 칭(稱)이 있었다.

가 종종 고황에게 가르침을 청하곤 했는데, 하루는 고황이 '백거이(白居易)'라 써진 서명을 보고는 "장안에는 쌀이 귀한데 크게 쉽지 않은 곳에 기거하는구나"[485]라고 백거이를 풍자했다고 한다.[⑯] 그러나 고황은 백거이의 시를 좋아하여 늘 즐겨 감상했다. 고황은 수묵산수화를 잘 그렸고, 특히 소필(小筆)의 평원산수에 뛰어났다. 단성식(段成式, 약803-863)[⑰]의 『유양잡조(酉陽雜俎)』에서는 고황의 「강남춘도보(江南春圖譜)」에 대해 "필법이 소쇄(瀟洒)[⑱]하고 천진난만했다"[486]고 하였고, 명대 장축(張丑, 1577-1643)[⑲]의 『청하서화방(淸河書畫舫)』에서는 고황에 대해 "청일(淸逸)하여 불에 익힌 음식을 먹지 않은 듯하니 왕유와 이웃이 되었다. … 그림이 신품(神品)[⑳]에 올랐고, 원래 왕묵의 그림을 배워 나온 것이지만 수윤(秀潤)함은 능가했다"[487]고 하였다. 송대의 혜숭(惠崇)과 원대의 예찬(倪瓚)도 고황의 그림을 임모(臨模)①한 적이 있었다.

고황은 그림을 그릴 때 '술에 취하여' '큰 소리로 외치면서 시세를 개탄하고 북을 치며 발을 굴렀던' 스승 왕묵과 마찬가지로, 비단을 바닥에 깔고 먹과 안료를 준비한 후에 사람들을 불러 모아 북을 치고 피리를 불고 고함을 지르게 하여 예술적 흥취를 고취했다. 고황은 도와준 이들에게 비단을 나누어 주었고, 이어서 술을 마시고 취기가 얼근히 오를 때면 비로소 붓을 들어 휘호하고 채색했다. 또한 때때로 큰 붓을 사용하여 산수를 그릴 때도 산봉우리와 섬 등이 "그 오묘함을 다했다."[488] 고황의 저서로 『화평(畫評)』이 있었으나 유실되었다.

이상 소개한 화가들 외에도 중당(中唐) 전후의 뛰어난 산수화가로 양염(楊炎)·주심(朱審)·왕재(王宰) 등이 있었다.

양염(楊炎, 727-781). 자는 공남(公南)이고, 호는 소양산인(小陽山人)이며, 봉상(鳳翔) 천흥(天

⑯ 거이(居易)는 쉬운 곳에 기거한다는 뜻이다.
⑰ 단성식(段成式, 약803-863)은 당대(唐代)의 문학가이다. 〔인물전〕 참조.
⑱ 소쇄(瀟洒)는 그림의 기운이 맑고 깨끗하고 시원스러운 것이다.
⑲ 장축(張丑, 1577-1643)은 명대(明代)의 수장·서화이론가이다. 〔인물전〕 참조.
⑳ 신품(神品)은 형(形)과 신(神)이 겸비되고 입의(立義)가 오묘하며 자연과 합일(合一)된 작품을 가리킨다. 원대(元代) 도종의(陶宗儀)의 『철경록(輟耕錄)』에서는 신품에 대해 "기운이 생동하고 천기(天機)에서 나와 그 교묘함을 엿볼 수 없는 것을 일러 신품이라 한다. (氣韻生動, 出於天成, 人莫能窺其巧者, 謂之神品.)"고 해석했다.
① 임모(臨模)는 서화 모사(模寫)의 한 방법이다. 서(書)의 경우에는 임서(臨書)라고 한다. '임'은 원작을 대조하는 것이고, '모'는 투명한 종이를 사용하여 윤곽을 본뜨는 것이다. 넓게는 원작을 보면서 그 필법에 따라 충실히 베끼는 것을 의미한다. 남제(南齊)의 사혁(謝赫)이 주장한 육법(六法) 중 '전이모사(轉移模寫)'가 이에 해당한다. 임모의 목적은 앞 시대 사람들의 창작규율과 필묵기교 등 경험을 배우는 고전연구에 있다. 형체만이 아닌 화의(畫意)를 배우는 것이 요체(要體)가 된다.

興)② 사람이다. 대력(大曆) 4년(769)에 중서문하시랑(中書門下侍郎)에 제수되었으며, 건중(建中) 원년(780)에 좌복야(左僕射)가 되었는데 이 때문에 사람들이 그를 '양복야(楊僕射)'라고 불렀다. 덕종(德宗) 정원(貞元, 785-805) 연간에 양염은 재상에 올랐고, 임직기간에 양세법(兩稅法)을 단행하여 명재상으로 일컬어졌다. 그러나 양염은 중앙집권정책을 꾀하다가 여러 번진(藩鎭)의 반발을 사서 덕종의 신임을 잃었고, 얼마 후에 재상 노기(盧杞)의 중상모략으로 애주(崖州)③로 좌천되어 가다가 노정에 사약(死藥)을 받고 사망했다.

양염의 산수화는 "기이하면서도 고아하고 풍부했다."[489] 장언원은 양염에 대해 "나는 양염의 산수화를 보고 그의 생김새가 체격이 장대하고 풍채가 훌륭할 것이라 생각했다"[490]고 기록했다.

주심(朱審. 8세기 후반-9세기 초반 활동). 절강(浙江) 오흥(吳興) 사람이다. 산수를 잘 그려 건중(建中, 780-783) 연간에 명성이 높았는데, 산수화에 짙고 빼어난 특징이 있었다. 장언원의 『역대명화기』에서는 주심의 산수화에 대해 "깊이 가라앉아 크고 장대하며, 먹을 거칠게 썼지만 힘차고 호쾌했다. 여울은 사람을 칠 듯하며 평원이 지극히 볼만했다[491]"고 하였으며, 또 『당조명화록』에서는 "연못의 빛깔이 맑은 듯하고 바위의 무늬가 갈라진 것처럼 보였다"[492]고 하였다.

왕재(王宰, 8세기 후반-9세기 초반 활동). 촉(蜀) 사람이다. 대력(大曆, 766-779) 연간에 서촉(西蜀)에 거주했으며, 정원(貞元, 785-805) 연간에 위령공(韋令公)이 귀빈을 대하는 예우를 갖추어 왕재를 영접했다. 산수·수목·바위를 그림에 있어 뜻이 형상을 넘어섰으며, 촉지방의 산을 즐겨 그렸는데 그 면모가 영롱하고 깎아지른 듯이 가파르고 험준했다. 일찍이 두보는 왕재의 산수화에 대한 다음과 같은 시를 지었다.

열흘 동안 물 한 굽이 그리고
닷새 동안 바위 하나 그렸다네.
능한 일은 남의 재촉을 받지 않아야 하니

② 천흥(天興)은 지금의 섬서성 봉상현(鳳翔縣)이다.
③ 애주(崖州)는 지금의 해남도(海南島) 해구시(海口市) 일대이다.

왕재가 비로소 진적(眞迹)을 남기려 하네.

장하다, 곤륜산(崑崙山)④과 방호산(方壺山)⑤ 그림을

고당(高堂)의 흰 벽에 걸어놓았네.

파릉(巴陵)의 동정호(洞庭湖) 동쪽의 일본 땅.

적안(赤岸)⑥의 물은 은하와 통하고

가운데 운기(雲氣)가 비룡을 따르네.

뱃사람 어부는 포구로 돌아가고

산의 나무 거센 풍파에 모두 굽었다오

원경에는 더욱 비할 이 없나니

작은 화폭에서 만 리를 논해야 하리.

어이하면 잘 드는 병주(并州)⑦ 가위 얻어서

오송강(吳松江)⑧의 반쪽을 오려낼거나.493)

주경현(朱景玄)은 왕재의 산수화 한 폭을 감상한 후에 『당조명화록』 상에 다음과
같이 기록했다.

강가에 두 그루 나무가 있는데, 하나는 소나무이고 하나는 잣나무이다. 오래된
등나무가 얼기설기 둘러져 있고 위로는 하늘을 떠받치고 아래로는 물에 접해 있
다. 천개의 가지와 만개의 가지 잎이 곧거나 혹은 굽어져 있음에도 분포가 가지
런하다. 어떤 것은 시들고 어떤 것은 번다하고 어떤 것은 덩굴지고 어떤 것은 흩

④ 곤륜산(崑崙山)은 전설상에 나오는 산으로, 멀리 서쪽에 있어 황하(黃河)의 발원점으로 믿어지는
성산(聖山)이며 '昆侖' 또는 '崑崙'이라 쓰기도 한다. 하늘에 닿을 만큼 높고 보옥(寶玉)이 나는 명산으
로 전해졌으나, 전국(戰國)시대 이후 신선설(神仙說)이 유행함에 따라 신선경(境)으로서의 성격이 두
드러지게 되어 산중에 불사(不死)의 물이 흐르고 선녀인 서왕모(西王母)가 살고 있다는 신화들이 생겨
났다. 오늘날 중국의 곤륜산맥과는 아무런 관련이 없다.

⑤ 방호(方壺)는 고대의 전설에 나오는 신선이 사는 산이다. 『열자(列子)』「탕문(湯問)」에 "발해의
동쪽 몇 억만 리 인지 모르는 먼 곳에 큰 골짜기가 있다. … 그 가운데 다섯 산이 있는데 하나는 대
여(岱輿)요, 둘은 원교(員嶠)이며, 셋은 방호(方壺)이고, 넷은 영주(瀛州), 다섯은 봉래(蓬萊)이다 (渤海
之東, 不知幾億萬里, 有大壑焉. … 其中有五山焉. 一曰岱輿, 二曰員嶠, 三曰方壺, 四曰瀛州, 五曰蓬
萊)"라는 문장이 있다.

⑥ 적안(赤岸)은 북호(北湖)라 통칭되는 강소성 양주(揚州) 북쪽 교외의 5개 호수 황자호(黃子湖) · 적
안호(赤岸湖) · 신성호(新城湖) · 백묘호(白茆湖) · 주가호(朱家湖) 중의 하나이다.

⑦ 병주(并州)는 지금의 분하(汾河) 상류의 동쪽과 서쪽이 태행산맥(太行山脈) · 여량산맥(呂梁山脈)에
둘러싸인 분지에 위치한 산서성 태원시(太原市)를 가리킨다.

⑧ 오송강(吳松江)은 소주(蘇州) 태호(太湖)에서 나와 상해(上海)를 거쳐 바다까지 125킬로미터의 길
이로 이어지는 큰 강이다. 오늘날에는 소주하(蘇州河)로 칭해지며 고대에는 송강(松江) · 오송강(吳松
江) · 오송강(吳淞江)으로 칭해졌다.

하고 어떤 것은 곧게 뻗어있고 어떤 것은 다른 가지에 붙어 있다. 잎이 천 겹으로 겹쳐 있고 가지는 사방으로 나뉘어 뻗어 있다.[494]

내용을 통해 장언원의 말대로 왕재가 그린 산수에 '험준한' 특징이 있었음을 알 수 있다.

제3장

산수화의 고도 성숙기

– 당말(唐末)·오대(五代)·송초(宋初)

제1절 당말(唐末)·오대(五代)·송초(宋初)의 남북 산수화의 특색

장언원(張彦遠)의 『역대명화기(歷代名畵記)』는 대중(大中) 원년(847)에 집필이 마쳐져 당말의 회화는 기록되지 못했고, 곽약허(郭若虛)⑨의 『도화견문지(圖畵見聞志)』도 송초(宋初) 회화에 역점을 두어 당말의 회화사는 심히 한적하기만 하다. 그러나 중국화는 성당·중당 이후에 성숙을 거듭하여 당말에 이르러서는 인물·산수·화조화의 수준이 크게 진보했다. 산수화만 논하자면, 성당·중당 시기의 산수화는 비록 빠른 속도로 변모했으나, 소나무의 화법이 비교적 진보한 데에 비해 산석의 준법(皴法)⑩은 그다지 성숙되지 못했다. 그러나 당말 손위(孫位)의 「고일도(高逸圖)」를 보면 인물이 중당 때보다 진보했음을 쉽게 확인할 수 있으며, 아울러 바위의 성숙된 면모도 가늠할 수 있다. 그리고 형호의 작품으로 구전되어오다가 송대에 형호의 작품으로 결론지어진 「광려도(匡廬圖)」가 현존해 있는데, 풍모가 전반적으로 형호의 그림에 가깝다. 이 그림이 전대의 그림보다 훨씬 성숙되어 있다는 점에서는 많은 논자들의 의견이 일치한다. 여기서 중국산수화가 당말의 산수화에서부터 성숙되기 시작했다는 결론을 내릴 수 있는데, 즉 당말부터 산수화가 끊임없이 발전했고, 그것이 축적되어 오대·송초에 이르러서는 크게 성숙됨과 동시에 중국화단에서 가장 높은 지위에 오르게 된 것이다.

당말·오대·송초 기간에는 '백대의 표준'이 되고 '천고를 밝게 비춘' 손위·형호·관동·이성·범관·동원·거연 등의 산수화 대가들이 출현하여 후대 산수화의 발전에 지대한 영향을 미치게 되는데, 곽약허의 『도화견문지』에서는 이들의 출현에 대해 다음과 같이 기록하고 있다.

　　　혹자가 "근대의 훌륭한 기예를 가진 사람을 옛사람과 비교하면 어떻습니까?"

⑨ 곽약허(郭若虛, 11세기 후반 활동)는 북송(北宋)의 학자·서화이론가이다. 〔인물전〕 참조.
⑩ 준법(皴法)은 산이나 바위를 묘사할 때 윤곽선을 그린 다음에 입체감과 명암 또는 질감을 나타내기 위해 표면에 다양한 필선을 가하는 기법이다. 자세한 내용은 〔보충설명〕 참조.

라고 물으면 "근대는 고대에 비해 미치지 못한 점이 많지만 보다 나은 것도 있다"고 대답한다. 만약 불교·도교 제재와 인물·사녀(士女)⑪·소·말을 논하면 근대가 고대에 미치지 못한다. 만약 산수와 수목·바위·꽃과 대나무·새와 물고기를 논한다면 고대가 근대에 미치지 못한다.495)

이성·관동·범관의 그림과 서희(徐熙)⑫와 2황(二黃)⑬의 그림은 앞으로는 스승의 자질을 빌려 의지하지 않았고 뒤로는 다시 따를 사람이 없다. 만약 2이(二李)⑭와 3왕(三王)⑮의 인물이 다시 일어나고, 변란(邊鸞)⑯과 진서(陳庶)⑰ 등의 의론이 다시 살아난들 어찌 그들 사이에 손을 놀릴 수 있겠는가? 그러므로 고대가 근래에 미치지 못한다고 하는 것이다.496)

당말 송초(唐末宋初) 기간에 출현한 이러한 대가들은 당말 이전에는 없었고 북송 중·후기에도 나오지 않았다가 남송 대의 이당(李唐, 11세기 중반-12세기 중반)에 이르러 또 다른 새로운 예술적 경지가 출현하게 된다. 산수화는 오대·송초에 가장 높은 지위에 올라 청초(淸初)까지 9백 년 동안 줄곧 주류 지위를 차지했고(청 중기에는 화조화로 다소 전환되었다), 아울러 문인화가들의 주요 활동무대가 되었다. 또한 이때부터 역대의 회화이론도 대부분 산수화 분야에서 나왔고 역대의 화법·화풍·화파의 변천도 주로 산수화 분야에서 이루어졌다.

1. 당말(唐末)·오대초(五代初)의 산수화

당말의 정치상황은 중국회화의 발전에 많은 영향을 미쳤다. 즉 회화의 중심지와 세력이 이전되었고, 또 정치와 비교적 밀접하게 연관되어온 종교화와 인물화의 주도적 지위가 점차 산수화로 옮겨졌다. 산수화는 전란기에 혼탁하고 잔혹한 관리사

⑪ 사녀(士女. 또는 仕女라 쓰기도 했다)는 본래 궁중에서 일하는 여인을 말했으나 귀족층 여인, 미녀까지도 포함하는 의미로 확대되었다.
⑫ 서희(徐熙, 10세기 중후반 활동)는 오대(五代) 남당(南唐)의 화조화가이다. 〔인물전〕 참조.
⑬ 2황(二黃)은 황전(黃筌)·황거채(黃居寀) 부자이다.
⑭ 2이(二李)는 이사훈(李思訓)·이소도(李昭道) 부자이다.
⑮ 삼왕(三王)은 왕유(王維)·왕웅(王熊)·왕재(王宰)이다.
⑯ 변란(邊鸞, 8세기 후반-9세기 초반 활동)은 당대(唐代)의 화조화가이다. 〔인물전〕 참조.
⑰ 진서(陳庶)는 당대(唐代)의 화가이다. 〔인물전〕 참조.

회를 혐오한 산림지사들이 정서를 기탁하는 대상이 되었다. 당말 오대에는 산림지사와 벼슬길에서 뜻을 잃은 문인들이 과거에 비해 크게 증가했는데, 그 원인은 주로 당시의 정치 상황과 관계가 있었다.

당 중기에 이르러 조정과 지방 할거세력 간의 권력 다툼은 이미 주요 국면으로 형성되었다. 즉 당 헌종(憲宗, 805-820 재위) 조에 번진(藩鎭)[18]이 한동안 약화되었으나, 821년에서 822년 사이에 하북3진(河北三鎭)[19]이 다시 할거(割據) 국면으로 전환되어 조정과 번진 간의 대립이 뚜렷이 대두되었다. 더 큰 문제는 조정 관리들(南司)과 환관들(北司) 간의 격렬한 투쟁과 조정 관리들 간의 당쟁이었는데, 심지어 황제도 이들에 의해 조종되었다. 그리하여 조정은 남·북사(司) 간의 투쟁과 조정 관리들 간의 당쟁, 그리고 환관들 간의 파벌투쟁에 휩싸여 정국이 매우 복잡하고 잔혹했다. 중앙정권과 할거세력인 번진 정권들 간에도 전쟁이 끊임없이 발생하여 상호 합병과 침탈을 위한 군벌들 간의 혼전이 거듭되었고, 당나라와 서북·서남 지역 민족들 간에도 불시에 전쟁이 일어나곤 했다. 이렇게 중앙과 지방, 황제와 환관, 신·구 관료들은 제각기 권력 강화와 이익 쟁취를 위해 서로 싸움을 벌였다. 백성들에 대한 착취와 억압도 전보다 더 심해졌고, 이는 농민봉기를 불러일으키는 화근이 되었다. 762년에 원조(袁晁, ?-764)가 주도한 농민봉기가 발생하여 절강성 제주현(諸州縣)이 점거되었고, 이들이 진압되자 당 의종(懿宗, 859-873 재위) 조에 절동(浙東)에서 구보(裘甫, ?-860)가 주도한 농민봉기가 발생했다(859). 868년에는 방훈(龐勛, ?-869)을 영수로 내세운 계림(桂林)의 변방수비병 무리들이 강소성 서주(徐州) 인근에서 병변(兵變)을 일으킴에 이어서 농민들과 합세하여 서주를 점거했다. 당 희종(僖宗, 873-888 재위) 건부(乾符) 원년(874)에는 왕선지(王仙芝)와 황소(黃巢)가 주도한 농민대봉기가 발생했다.[20] 이들은 하남성과 산동성 일대에서 유동작전을 펼치다가 광명(廣明) 원년(880)에는 결국 장안성을 함락시키고 입성했다. 이때 희종은 "왕비들과 더불어 수백 명의 기병을 이끌고 자성(子城)에서 함광전(含光殿) 금광문(金光門)을 거쳐 산의 남쪽으로 출행했고,"[497] 도성

[18] 번진(藩鎭)은 당 송대의 지방관서 명칭이다. 균전(均田) 체제의 파탄이라는 정치적 위기를 극복하기 위해 변경(邊境)과 내지(內地)에 설치되었다. 번진의 장관인 절도사는 관내의 군사·행정·재정의 상권을 장악하여 당 조정의 지배에서 독립된 군벌로 떨어져 나갔다. 8세기말에는 그 수가 50 정도였으나, 차츰 도태되어 강력한 번진만이 남아 오대 군웅할거시대를 맞은 뒤 송대에 해체되었다.

[19] 하북3진(河北三鎭)은 하삭3진(河朔三鎭)이라고도 한다. 범양절도사(范陽節度使: 하북성 북부)·성덕절도사(成德節度使: 하북성 중부)·위박절도사(魏博節度使: 하북성 남부와 산동성 북부)의 합칭(合稱)한 것으로, 당 왕조 말년 번진(藩鎭) 할거(割據) 때 하삭(河朔) 일대에 위치했던 3개의 번진세력이다.

[20] [보충설명] 황소의 난(黃巢之亂) 참조.

내의 수많은 사람들이 목숨을 부지하기 위해 촉(蜀: 사천성) 지방으로 피신했다. 당말의 저명한 화가 손위·등창우(滕昌祐)① 등도 이때 당 희종의 무리를 따라 사천성 성도(成都)에 가서 정착했다. 얼마 후 돌궐(突厥) 사타부(沙陀部)의 수장 이극용(李克用, 856-908)②이 군사를 이끌고 장안성에 입성했고, 황소의 군사들이 물러가자 이들은 곧 방화·살인·약탈을 일삼아 중원은 일대 혼란에 휩싸였다.

촉 지방은 북방에 비해 정세가 안정적이었고 백성들의 생활도 풍족했다. 더욱이 당 조정의 통치 집단이 두 차례 촉 지방으로 피신했을 때 전국 각지의 문인화가들이 성도에 모여들었고, 이로 인해 성당 때부터 발전해온 관중(關中)·중원(中原) 등지의 문화예술이 유입되어 문화적 기초가 두텁게 형성되었다. 그리하여 이 시기에는 회화의 중심지와 세력이 점차 성도로 이전되었다. 등춘(鄧椿, 약1109-1180)③의 『화계(畵繼)』에서는 "촉 지방은 비록 편벽되고 멀지만 유독 화가는 도처에 많았다"498)고 하여, 촉 지방에 안정된 정국과 경제적 조건이 형성되었음을 시사해주고 있다. 『익주명화록(益州名畵錄)』 이전(李畋)④의 「서(序)」에도 이와 관련된 기록이 있다.

　　익주(益州)⑤에는 이름난 그림이 많아서 다른 군(郡)에 비해 많이 볼 수 있었다. 당(唐)의 두 황제가 도피하고 제후들이 군사를 일으킨 때에 그림에 뛰어난 자들이 따라 들어왔기 때문이라고 한다. 풍격과 본보기가 될 만한 것이 없는 곳이 없었다.499)

당말의 선비들은 멸망의 끝에 이른 당 왕조를 관망하면서도 이미 돌이킬 수 없는 상황임을 인식했다. 그들은 참담하고 침울한 정서가 날로 깊어져 진말(晉末) 때와 마찬가지로 은일·불도·산수 제재의 그림을 선호하기 시작했다. 이 시기에 등창우는 희종을 따라 촉 지방에 들어가 "혼인도 출사도 하지 않고 서화만 좋아했고, 성품이 고결하여 시류에 따르는 것을 좋아하지 않았다. (그는) 늘 수목과 대나무·바위·구기자나무·국화 사이에서 기거하며 이름난 꽃과 기이한 초목을 심어 그림 자료로 삼았다."500) 이처럼 당말에는 정치가 부패하여 선비들 중에 혼인도 출사도 하

① 등창우(滕昌祐)는 당말(唐末) 오대초(五代初)의 화가이다. 〔인물전〕 참조.
② 이극용(李克用, 856-908)은 당나라의 장군이다. 〔인물전〕 참조.
③ 등춘(鄧椿, 약1109-1180)은 북송(北宋)의 학자·회화이론가이다. 〔인물전〕 참조.
④ 이전(李畋)은 송대(宋代)의 시인이다.
⑤ 익주(益州)는 지금의 사천성 일대이다.

지 않고 조용한 정원 사이에서 노닐거나 꽃·새·물고기·벌레 등을 벗 삼아 소일하는 자들이 많았는데, 이는 촉 지방에서 화조화가 크게 성행하고 발전하게 된 원인의 하나이다.

촉 지방은 산수화만 있었던 북방과는 조건이 달랐지만, 산수화도 매우 성행하여 황전(黃筌, ?-965)·공숭(孔嵩)·황거채(黃居寀, 933-?)⑥ 등 손위를 계승한 대가들이 출현하기도 했다. 촉 지방의 산수화가로는 이들 외에도 이승(李昇)⑦이 있으나 원작으로 믿을 만한 그림이 남아있지 않다. 손위의 「고일도」 상의 산석을 보면 기이하고 웅장한 북방산수화의 산석과는 달리 수운(秀韻)하고 엄정(嚴整)한 풍골이 탁월하다. 특히 손위는 물 그림 전문가로 유명한데, 당시의 북방에서는 이러한 화풍이 없었던 것으로 보아 대자연의 영향을 받아 창조한 유형인 듯하다.

송대에는 수도가 다시 북방으로 옮겨지면서 문화 중심지도 점차 북방으로 옮겨졌는데, 이는 대륙의 서남쪽 외곽에 위치한 촉 지방의 불리한 지리적 조건이 가장 큰 이유였다. 이 시기에 북방에서는 형호 계열의 산수화가 성행했다. 촉 지방 산수화의 성취는 혁신적인 북방산수화의 성취에 못 미쳤고, 이 때문에 촉 지방에서 산수화를 배우는 자들도 점차 줄어들었다(이 시기에 북방에는 화조화가 없었다. 송초의 화조화는 모두 남방의 화조화를 계승한 것이었다). 그러나 손위 계열의 산수화는 치밀한 화풍과 간략한 화풍을 모두 갖추었을 뿐 아니라 당시에 성취가 매우 높았다.

손위보다 약간 후기에 북방에는 형호의 산수화가 있었다. 북방은 대란(특히 조정의 내란) 때문에 상류층에서는 산수를 그리는 자가 거의 없었고, 관리사회를 혐오하여 은둔한 일부 지식인들만 산림과 깊은 인연을 맺고 산수화에 전념했다. "욕심에 빠지면 화를 부르게 된다"고 당시의 관리사회를 비난했던 형호가 그 대표적인 은사가 아니던가? 형호는 태행산(太行山)⑧ 홍곡(洪谷)에 들어가 밭 몇 이랑을 일구어 자급자족했고, 부귀와 공명 등의 잡욕을 모두 버리고 오직 산수화에 자신의 정신을 기탁하여 그것을 낙으로 삼았다.

당말 송초(唐末宋初) 기간의 산수화 대가들은 거의 모두가 은사였다. 산수화가들도 타 전공의 화가들과 마찬가지로 기교 축적, 미적 감흥, 인격 수양 등의 기초를 필히 갖추어야 했는데, 산림 속에 은둔한 은사들은 기본적으로 이러한 조건을 모두

⑥ 황전(黃筌, ?-965)·공숭(孔嵩)·황거채(黃居寀, 933-?)에 대해서는 〔인물전〕 참조.
⑦ 이승(李昇)은 오대의 화가이다. 〔인물전〕 참조.
⑧ 태행산(太行山)은 태행산맥(太行山脈)의 주봉이며, 산서성 진성현(晉城縣) 남쪽에 있다.

갖추었기에 성취가 특별히 높을 수 있었다.

북방과 남방은 지형적인 환경이 달랐기 때문에 화가들의 성격과 자연에 대한 미적 감흥도 달랐는데, 북방의 산수화가 웅장하고 험준한 이유도 여기에 있었다.

북방에서는 걸출한 산수화이론서 『필법기(筆法記)』가 출현했는데, 이는 종병(宗炳)과 왕미(王微)의 이론을 계승하여 기저로 삼고 여기에 형호 자신의 예술적 체험을 더하여 총결한 산물이었다. 형호는 『필법기』에서 최초로 산수화의 표준, 창작정신, 유의사항 등을 제기하여 후대 회화의 이론과 실천에 지대한 영향을 미쳤다.

총괄하자면, 당말의 동란이 일어난 해에 남방에는 손위가 있었고 북방에는 형호가 있었다. 이들은 서로 다른 환경에서 각자의 화풍을 갖추어 중국산수화를 성숙된 경지에 올렸으며, 이들의 그림은 오대 송초의 산수화가 가장 높은 지위에 오를 수 있도록 기초가 되어주었다.

2. 오대(五代)·송초(宋初)의 북방산수화

오늘날의 일반적인 회화사에서는 "오대 시기에 북방에서는 전란이 빈번하여 회화라고 이를만한 그림이 없었던 반면에, 남방에서는 경제가 발전했을 뿐 아니라 북방과의 전쟁도 적었으므로 남방이 회화의 중심지가 되었다"고 기록되어 있는데, 이는 잘못된 고찰이다. 물론 오대에 남방에서는 산수화·인물화·화조화가 모두 성행했고 그것은 오대 남방의 정세와 관계가 있었다. 그러나 중국산수화가 성숙해진 것은 오대 북방산수화의 역량 때문이었고, 송초의 산수화는 오대 산수화의 연속일 따름이었다. 오대에 유독 산수화는 북방에서 특별히 성행했던 것이다.

산수화는 산림 취향을 가진 화가들에게 적합한 그림이었다. 역대로 정치의 통제력이 무너지거나 국운이 쇠퇴하여 문인 학자들의 심리가 불안정할 때 산수화는 새로운 양식으로 출현했다. 예컨대 진말 남북조(晉末南北朝) 시기에 천하가 혼란에 휩싸여 문인 학자들이 뜻을 잃었을 때 산수화가 출현했고, 중당 대란 때 산수화가 크게 변모했으며, 당말 오대의 대란 때 산수화는 성숙을 거듭하여 그 추세가 송초까지 이어졌다. 송대 중·후기에는 특출한 대가가 나오지 않았으나, 국토를 대부분 빼앗기고 국운이 불안했던 남송시대에 산수화는 또 한 번 크게 변모했다. 원대

에는 몽고족이 통치하면서 한족을 하등계급으로 삼았다. 원대의 사인(士人)들은 저항할 역량이 없어 부득이 시류에 순응했고, 이로 인한 굴욕적이고 수치스러운 심경을 산수화 또는 희곡에 기탁했는데, 이 때문에 원대에는 서정적인 정서를 토로하는 류의 산수화풍이 높은 경지에 올랐다. 명·청대에는 소수를 제외한 거의 모든 화가들이 그림을 상품화하여 세속적인 심리가 만연했는데, 이 때문에 수많은 화파(畵派)가 출현했음에도 전대의 수준을 능가하는 화가는 드물었다. 청대의 산수화단은 궁정화가들이 장악하여 권세와 이익에 영합했던 당시의 사회상황과도 다르지 않았다. 명말 청초(明末淸初)의 국난시기에만 4승(四僧)⑨ 등의 비범한 화가들이 출현했고, 이 시기를 제외한 명·청 양대의 산수화단에서는 줄곧 특출한 대가가 나오지 않았다. 간혹 홀로 목청을 높인 소수의 대가도 있었으나, 결국 광대한 화음을 형성하지 못했고 그 소리 또한 그리 크지 못했는데, 이는 당시의 사회풍조에서 빚어져 나온 결과였다.

오대의 북방에서는 정국이 극도로 혼란하여 상류층에서는 회화에 관심을 둘 여유가 없었고, 주로 풍아한 선비들이 이른바 산림정서를 갖추었는데, 오대의 정세를 살펴보면 그 원인을 일목요연하게 알 수 있다.

당말에 왕선지와 황소가 난을 일으킨 시기가 바로 '대란' 시기였다.⑩ 907년에 주온(朱溫, 852-912)⑪이 개봉에서 스스로 황제라 칭하고 오대의 첫 번째 정권인 양(梁, 907-923)을 건립했다. 주온은 즉위 전까지 황하 유역의 할거자들을 소멸하기 위해 거의 매일 전쟁을 치렀고, 또한 과거시험 출신의 관원들과 명문귀족 출신의 문인들을 처형하는 행위를 낙으로 삼아 수많은 청렴한 선비들을 죽인 후에 황하의 탁한 급류 속에 던졌다. 양나라는 건국 후에도 크고 작은 전쟁을 멈추지 않다가 결국 이존욱(李存勖)⑫에 의해 패망했다. 무인 출신이었던 양나라의 통치자는 문화를 이해하지 못했을 뿐 아니라 용인조차 하지 않았다. 문인 처형을 낙으로 삼을 정도였으므로 회화는 더욱 존재할 수가 없었다.

이존욱의 무리는 908년 진왕(晉王) 때부터 매년 양나라와 전쟁을 벌이다가 결국 양나라를 멸망시켰고(923), 이존욱이 황제에 등극하여 국호를 당(唐: 후당, 923-936)으로

⑨ 4승(四僧)은 석계(石溪)·석도(石濤)·점강(漸江)·팔대산인(八大山人)이다.
⑩ [보충설명] 황소의 난(黃巢之亂) 참조.
⑪ 주온(朱溫, 852-912)은 오대(五代) 후량(後梁)의 건국자(907-912 재위) [인물전] 참조.
⑫ 이존욱(李存勖, 885-926)은 오대(五代) 후당(後唐)의 건국자(923-926 재위)이다. [인물전] 참조.

정했다. 이 해를 기준으로 전후 17년간 계속된 전쟁으로 인해 당 중기 이래의 하북 삼반진(三叛鎭)이 소멸되었다. 이존욱의 무리는 더욱 무지하고 호전적인 무인들로서, 전쟁과 살육만 일삼다가 오래지 않아 멸망했는데, 이들이 회화를 중시할 리가 없었다.

당(후당) 후기에 하동절도사(河東節度使) 석경당(石敬瑭, 892-942)[13]이 거란과 결탁하여 당을 멸망시키고 황제에 즉위하여 진(晉: 후진, 936-946)을 건립했다. 석경당은 연운16주(燕雲十六州)[14]를 거란에게 할양해주고는 스스로 아황제(兒皇帝: 후진의 군신들은 앞 다투어 아황제가 되려고 했다)라 칭한 수치를 모르는 자였다. 진나라는 요(遼: 거란)의 지배 하에 처했음에도 요와의 전쟁을 멈추지 않았고 내부적으로도 매년 병란이 발생했다. 결국 진은 요와의 수차례 대전 끝에 946년에 멸망했다.

요의 군대는 중원에 들어가면서 도처에 말을 방목하여 개봉과 낙양 사이의 수백 리가 황무지로 변했고, 도처에서 살육을 감행했다. 947년에 유지원(劉知遠, 895-948)[15]의 군대가 개봉에 입성하여 한(漢: 후한, 947-950)을 건립했으나 불과 4년 만에 멸망했다.

진과 한은 무인이 통치하여 야만적인 횡포가 양과 남당보다 더 잔혹했다. 이들도 문인들을 경멸했고 회화를 이해하지 못했다.

951년에 곽위(郭威)[16]에 의해 주(周: 후주, 951-960)가 건립되었다. 주 왕조는 과거의 왕조들보다는 나은 편이었으나 여전히 전쟁을 멈추지 않았고 유능한 황제는 또 일

[13] 석경당(石敬瑭, 892-942)은 오대(五代) 후진(後晉)의 건국자(936-942 재위)이다. [인물전] 참조.
[14] 연운16주(燕雲十六州)는 유계16주(幽薊十六州)라고도 하는데, 열거해보면 유주(幽州: 연주燕州, 북경의 일부지역)·계주(薊州: 하북성 계현薊縣)·영주(瀛州: 하북성 하간현河間縣)·막주(莫州: 하북성 임구任丘 북쪽)·탁주(涿州: 하북성 탁현涿縣)·단주(檀州: 북경 밀운현密雲縣)·순주(順州: 북경 순의현順義縣)·신주(新州: 하북성 탁록현涿鹿縣)·규주(嬀州: 하북성 회래현懷來縣 동남)·유주(儒州: 북경 연경현延慶縣)·무주(武州: 하북성 선화宣化)·운주(雲州: 산서성 대동大同)·응주(應州: 산서성 응현應縣)·환주(寰州: 산서성 삭현朔縣 동북)·삭주(朔州: 산서성 삭현朔縣)·울주(蔚州: 하북성 울현蔚縣 서남) 이상 16개 주(州)이다. 이 지역들은 본래 중원(中原)을 수비하는 방패 역할을 해준 중요한 군사요충지였으나 936에 오대(五代) 후진(後晉)의 석경당(石敬瑭, 892-942)이 거란의 원조를 받아 후당(後唐, 923-936)을 멸망시키고 후진(後晉, 936-946)을 세운 대가로 거란에 할양해준 뒤부터 180여 년간 거란의 통치를 받았다. 할양 이후 중원의 한인(漢人)국가와 오랫동안 분쟁의 불씨가 되었다. 뒤에 후주(後周, 951-960)의 세종(世宗, 954-959 재위)이 영(瀛)·막(莫) 2주(州)를 회복했으나, 송대에 역주(易州)를 다시 잃었으므로 15주가 되었다. 또한 장성(長城) 남쪽에 위치하면서도 일찍이 거란의 영토로 편입된 평(平)·란(灤)·영(營)의 3주는 여기에 포함되지 않는다. '연운'이라는 말은 북송(北宋) 휘종(徽宗, 1100-1125 재위) 이후부터 사용되었고 그 이전에는 연대(燕代)·연계(燕薊)·유계(幽薊) 등으로 불렸다.
[15] 유지원(劉知遠, 895-948)에 대해서는 [인물전] 참조.
[16] 곽위(郭威, 904-954)는 오대(五代) 후주(後周)의 초대황제(951-954 재위)이다 [인물전] 참조.

찍 사망하여 건국 후 10년을 못 넘기고 송(宋, 960-1279)에 의해 멸망되었다.

오대에는 불과 수십 년 사이에도 정권교체가 잦았고 대부분 무인이 통치했다. 조정의 중신들도 대부분 잔인하고 수치를 모르는 자들이었는데, 이러한 집단에서 결출한 화가가 양성되기는 불가능했다. 전쟁과 살육이 계속되자 고아한 문사들은 관리사회를 혐오하여 관직을 버리고 조정을 떠나갔다. 당말 이후부터 북방의 수많은 문인과 학자들이 형호처럼 산림 속에 은둔하거나 손위처럼 안정된 지역으로 망명했고[⑰] 산림 속에 은둔한 화가들은 산수의 아름다움에 깊이 매료되어 주로 산수를 화폭에 담았다. 이러한 이유로 북방에서는 비록 인물화와 화조화는 성행하지 못했지만 유독 산수화는 특별히 성행했다.

오대·송초에 북방에서는 형호를 계승한 산수화 대가 이성·관동·범관이 출현했는데, 이들도 모두 은사였다. 관동은 오대초 사람으로, 일찍이 태행산에 은거한 형호의 제자가 되어 그림을 배웠으며, 이성은 주로 오대에 활동한 화가로, 일찍이 혼란한 정국을 피해 영구(營丘)[⑱]의 산속에 들어가 은거했다가 송초에 사망했다. 범관은 오대말 송초 사람으로, 관섬(關陝: 섬서성)의 "종남산(終南山)[⑲]과 태화산(太華山)[⑳]의 바위 계곡과 산림 사이에 복거(卜居)[①]하면서"[501] "늘 종일토록 정좌하여 눈길 닿는 대로 사방을 둘러보며 그 속의 정취를 구했다. 비록 눈 내린 달밤이라도 반드시 거닐면서 주위를 응시하여 깊이 생각했다."[502]

북방산수화와 남방산수화는 화풍이 크게 달랐다. 그중 북방산수화의 특징을 요약해보면 다음과 같다.

(1) 북방 석질의 산을 그려 웅장하고 험준하고 혼후(渾厚)[②]하며, 석질이 딱딱하고 풍골이 험준하다.

(2) 산석의 윤곽선이 뚜렷하며, 필선으로 요철을 표현한 다음에 강경한 성질의 정두준(釘頭皴)[③]·우점준(雨點皴)[④]·단조준(短條皴)[⑤]을 가미했는데(남방산수화에도 우점준·지조준이

⑰ 【저자주】 문학지사들도 같은 처지였기에 북방의 사공도(司空圖, 837-908) 등은 산림 속에 은둔했고, 위장(韋莊, 약836-910) 등도 촉(蜀) 지방으로 망명했다.
⑱ 영구(營丘)는 지금의 산동성 임치현(臨淄縣) 북쪽 일대이다.
⑲ 종남산(終南山)은 서안(西安) 남서쪽 교외에 위치한 산이다. 중국 불교의 6대 종파(六大宗派)가 발원했기에 중국불교에서 빼놓을 수 없는 명산으로 손꼽힌다.
⑳ 태화산(太華山)은 오악(五岳)의 하나인 서악(西嶽) 화산(華山)의 옛 명칭이다. 섬서성 음시(陰市)에 있다.
① 복거(卜居)는 (길흉을 점쳐서) 거처를 정하는 것이다.
② 혼후(渾厚)는 깊이 있고 충만한 것이다.
③ 정두준(釘頭皴)은 쇠못처럼 생긴 준이다. 주로 바위의 날카롭고 단단한 질감 또는 양감을 표현할 때 사용된다.

있으나 매우 부드럽다), 이러한 준은 후대의 부벽준·절대준(折帶皴)⑥ 형성에 기초가 되었다.

(3) 장송(長松)과 거목(巨木)이 많다.

(4) 높은 산과 폭포와 흐르는 시냇물이 많으며, 거대한 산이 우뚝 세워져 있어 숭고한 느낌을 준다.

이상은 북방산수화의 공통된 특징이며, 북방화파 안에서도 화가들마다 각기 독자적인 화풍이 있었다. 관동의 산수화는 "바위의 모양이 딱딱하고 견고하며 잡목이 무성하며 건물이 예스럽고 우아하며 인물이 고요하고 여유롭다."[503] 또 "관동은 나뭇잎을 그릴 때 가끔 수묵을 사용하여 바림했고 간혹 마른 가지가 드러나게 했으며, 필치가 강하고 날카로웠다."[504] 이성의 산수화는 "기운이 쓸쓸하고 고요하며, 안개 덮인 숲이 청량하고 탁 트여 넓으며, 붓끝을 탁월하게 사용했고 묵법이 섬세하고 치밀했다."[505] 이성은 "찬침필(攢針筆)⑦을 사용하여 솔잎을 그렸는데, 선염(渲染)⑧을 하지 않고서도 자연스럽게 무성하게 우거진 모습을 나타내었다."[506] 또 "안개 낀 숲과 평원(平遠)의 오묘함은 이성에서부터 시작되었다."[507] 이성의 화법은 전형적인 북방화풍에 속하지만 구도와 경물을 취하는 방식에서는 남방산수화의 특징인 평원경색을 갖추었는데, 그것은 산동지방의 평원경치를 그린 것이며 남방회화의 영향과는 무관하다. 범관의 그림은 "산봉우리가 크고 넉넉하며, 기세와 형상이 우람하고 굳세며, 창필(槍筆)⑨이 모두 고르며, 인물과 건물이 모두 질박하다."[508] "범관이 그린 나무는 기울어져 있거나 또는 쓰러져 있으며, 마치 일산(日傘)을 덮어놓은 모양을 하여 남다른 독특한 풍격이 있었다."[509] 또 "(범관이) 그린 건축물은 먼저 전체적인 모습을 그린 후에 먹으로 짙게 칠했는데 후대 사람들은 이것을

④ 우점준(雨點皴)은 필적(筆迹)이 빗방울처럼 작은 타원형 모양의 준(皴)이다. 주로 산의 아래로 갈수록 크게 나타내며 위로 올라갈수록 작게 나타낸다.

⑤ 단조준(短條皴)은 짧고 직선적인 준이다. 주로 바위의 질감 또는 수목의 표피 묘사에 사용된다.

⑥ 절대준(折帶皴)은 원대(元代) 예찬(倪瓚)이 창시한 준법이다. 측필(側筆)을 사용하여 가로로 긴 선을 긋다가 수직으로 꺾어서 내려 긋는 방식이다.

⑦ 찬침(攢針)은 바늘을 촘촘히 모아놓은 모양이다.

⑧ 선염(渲染)은 먹이나 안료에 물을 섞어 각 단계의 점진적 농담의 변화가 나타나도록 바림하는 기법이다. 표현 대상의 질감과 입체감, 그리고 전후 관계와 전체적으로 담묵(淡墨)의 효과를 내는 데 사용된다.

⑨ 창필(槍筆)은 붓을 비단이나 종이에 대기 전에 공중에서 혹은 종이에 댐과 동시에 마치 장봉(藏鋒: 붓끝을 필획 속에서 감싸고 밖으로 나타내지 않는 것)하듯 엎어서 나가는 것이다. 이러한 방법을 사용하면 붓의 필세(筆勢)가 강해진다. 준법(皴法)에서는 우점준(雨点皴)이 이에 해당하며, 사람들은 범관(范宽)의 준법을 창필(枪笔)이라 칭했다.

'철옥(鐵屋)'이라 불렀다."510)(이상은 『도화견문지(圖畵見聞志)』에서 인용)

이 3가(三家)는 모두 형호의 산수화에서 영향을 받아 각자의 면모로 변화시켰고, 3가가 모두 형호의 성취를 넘어섰다. 관동의 화풍은 장안(長安)⑩ 일대에서 유행했고, 범관의 화풍은 관섬(關陜: 섬서성)을 뒤덮었으며, 이성의 화풍은 제노(齊魯: 산동성) 일대를 두루 비추었다.

송대에는 개봉이 수도였기에 범관의 화풍이 관동의 화풍보다 좀 더 유행하여 범관과 이성 2가(二家)의 화풍이 북방에서 널리 유행했다. 송대의 산수화가들은 기본적으로 이 2가의 화풍을 계승했고, 2가의 성취를 능가하는 화가는 없었다. 곽약허의 『도화견문지』 권1 「논삼가산수(論三家山水)」에서는 이들에 대해 다음과 같이 기록하고 있다.

> 세 사람의 대가가 정립하여 백대의 모범이 되었다. 예전에 세상에 전해져 볼만한 사람으로 왕유·이사훈·형호 등이 있었지만 어찌 이들에 필적할 수 있겠는가? 근대에도 비록 마음을 기울여 배움에 힘쓴 자로 적원심(翟院深)·유영(劉永)⑪·기진(紀眞)⑫ 등이 있으나 그들의 뒤를 계승하기 어렵다.511)

오대 송초의 산수화가 중국산수화사 상의 첫 번째 고봉(高峰)이었음을 말해주고 있다. 그러나 송초 이후부터는 점차 수준이 하락했다(이 부분은 제4장에서 자세히 설명한다).

지금까지 북방산수화에 대해 논해보았는데, 같은 시기에 남방산수화의 성취도 결코 낮지 않았다. 다만 송대에 이르러 회화의 중심지가 북방으로 이전되어 기초가 두터웠던 북방산수화의 수준에 못 미쳤을 따름이다.

3. 오대(五代)의 남방산수화

오대에는 문예 방면이 전반적으로 북방보다 남방에서 더 성행한 듯하다. 당시에

⑩ 장안(長安)은 지금의 하남성 개봉(開封)이다.
⑪ 유영(劉永)은 북송(北宋)의 산수화가이다. 〔인물전〕 참조.
⑫ 기진(紀眞)의 경력은 미상이며, 산수를 잘 그렸고 범관(范寬)의 그림을 배워 그림이 핍진(逼眞)했다고 한다.

남방에도 동란이 없진 않았으나, 상대적으로 보면 북방보다 정국이 훨씬 안정되었고, 특히 경제는 남방에서 크게 발전했다. 그러나 모든 상황에는 특수성이 있듯이 무턱대고 산수화가 북방에서 더 성행했다고 단언할 수는 없으며, 기껏해야 남·북방이 제각기 특성이 있었다고 볼 수밖에 없다. 왜냐하면 전체적으로 보면 남방산수화가 북방산수화의 혁신적인 성취에 못 미쳤지만, 후세에 미친 영향은 그렇다고 볼 수 없기 때문이다.

여기서 먼저 남방의 사회 상황부터 이해할 필요가 있다. 당(唐)대는 한(漢)대보다 경제가 발전하여 장강 유역에 대도시 중심으로 형성된 지역이 많았고, 오(吳)·촉(蜀) 두 나라만 있었던 한말(漢末) 대란 이후와는 상황이 크게 달랐다. 오대에는 남방에 9개의 소국이 형성되었고, 북방에 또 하나의 소국이 형성되어 통칭 십국(十國)이라 하였으며, 이 외에도 몇 개의 정권이 더 있었다.

먼저 오와 남당의 정황부터 설명해본다. 당말 양행밀(楊行密, 852-905)이 회남(淮南)을 점거하여 북방을 저지하는 전란이 장강 유역까지 확산되었다. 양행밀은 당으로부터 오왕(吳王)에 봉해지자(902) 양주(揚州)에 도읍을 정하고 차츰 영토를 확장하여 지금의 강소성·안휘성·호북성과 강서성 일대까지 점거했다. 927년에 양행밀의 아들이 황제에 즉위하여 국호를 오(吳)라 하였는데, 이 오나라는 937년에 서지고(徐知誥, 888-943)에 의해 멸망되었다. 서지고는 자신의 이름을 이변(李昪, 937-943 재위)[13]으로 바꾸고 금릉(金陵)을 수도로 삼아 국호를 당(唐: 즉 남당, 937-975)이라 하였다. 당은 중주(中主) 이경(李璟, 943-960 재위)[14]과 후주(後主) 이욱(李煜, 961-975 재위)[15]에 이르러 송(宋)에 의해 멸망되었다(975). 남당은 지리적으로 오나라와 한 지역권에 속했고, 번성기에는 호남성·복건성 일대까지 점거했다. 오와 남당은 812년을 전후하여 전반기에 한차례 정권이 바뀐 적이 있었으나 선양(禪讓)[16] 방식을 택하여 점진적으로 정권을 이양하여 기본적으로 전쟁은 없었다. 더욱이 통치자는 보국안민과 민심에 세심한 주의를 기울여 비록 후기에 전쟁이 있었으나 그리 참혹하진 않았다. 남당의 역대 군신들은 문예 방면에 조예가 깊었다. 중주 이경 때는 궁정 내에 한림도화원(翰林圖畵院)을 설

[13] 이변(李昪, 937-943 재위)은 오대 남당(南唐)의 건국자이다. 〔인물전〕 참조.
[14] 이경(李璟, 943-960 재위)은 오대 남당(南唐)의 제2대 황제이다. 〔인물전〕 참조.
[15] 이욱(李煜, 961-975 재위)은 오대 남당(南唐)의 국주(國主)이다. 후주(後主)라 부르기도 했다〔인물전〕 참조.
[16] 선양(禪讓)은 제왕(帝王)이 제왕의 자리를 인자(仁者)에게 넘겨주는 일이다.

립하여 각지의 수많은 화가들이 화원에 들어가기 위해 모여들었는데, 이들 중에는 주문구(周文矩)·고굉중(顧閎中)·왕제한(王齊翰)·위현(衛賢)·조간(趙幹)·고대충(高大沖)·주징(朱澄)·조중현(曹仲玄)·여소경(厲昭慶)·해처중(解處中)·고덕겸(顧德謙)[17] 등 당시에 명가가 된 화가들도 있었다. 이들 외에도 화원 밖에서 활동한 동원(董源)과 서숭사(徐崇嗣)[18] 등이 황제의 부름이 있을 때마다 궁정에 들어가서 그림을 그렸고, 중주와 후주도 그림을 잘 그렸다. 이상 살펴본 바와 같이 남당에서는 회화가 상당히 발달했다.

십국 중에 촉(蜀)나라에서 문예가 가장 성행했는데, 촉과 남당은 십국 중에 규모가 가장 컸다.

891년에 왕건(王建, 847-918)[19]은 사천성을 점거한 후에 또 동천(東川)과 한중(漢中) 등지를 합병하여 6주(六州)[20]를 모두 점거했다. 907년에 왕건은 황제에 즉위하여 국호를 촉(蜀: 전촉, 891-925)이라 칭하고 성도(成都)를 수도로 정했다. 후에 전촉은 북방의 당주(唐主) 이존욱(李存勗, 923-926 재위)에 의해 멸망되었고(925), 뒤이어 맹지상(孟知祥, 930-934 재위)[①]이 통치했다. 맹지상은 934년이 되어서야 황제로 칭해졌는데, 여전히 국호를 촉(蜀: 후촉, 925-965)이라 하고 성도를 수도로 삼았다. 사실 전촉이 멸망할 때부터 촉은 이미 맹지상의 천하였다. 전·후촉은 965년에 송에 의해 멸망할 때까지 기본적으로 안정을 유지했는데, 특히 농·공·상업이 발달하여 경제가 비교적 번성했다. 전촉의 왕건은 문인 학자들과의 담론을 좋아하여 전촉에 몸을 의지한 문사들은 모두 특별한 대우를 받았고, 이 때문에 촉의 제도와 문물에는 남당의 풍격이 많았다. 중원의 화가들은 대부분 혼란을 피해 촉나라에 들어갔고, 왕건은 궁정 내에 내정도화고(內廷圖畫庫)를 설치하여 화가들을 불러들였다. 이곳에서 한림대조(翰林待詔)[②]를 역임

[17] 고굉중(顧閎中)·주문구(周文矩)·왕제한(王齊翰)·고대충(高大沖)·주징(朱澄)·조중현(曹仲玄)·여소경(厲昭慶)·해처중(解處中)·고덕겸(顧德謙)에 대해서는 〔인물전〕 참조.

[18] 서숭사(徐崇嗣)는 북송(北宋)의 화가이다. 〔인물전〕 참조.

[19] 왕건(王建, 847-918)은 오대(五代) 전촉(前蜀)의 황제(907-918 재위)이다. 자는 광도(光圖)이고, 허주(许州) 무양(舞陽, 지금의 하남성 무석舞阳) 사람이다.

[20] 육주(六州)는 지금의 사천성 전 지역을 포함하여 감숙성 동남부와 섬서성 서부, 호남성 서부 일대이다.

[①] 맹지상(孟知祥, 874-934)은 오대십국(五代十國) 중 후촉(後蜀)의 건국자(930-934 재위)이다. 〔인물전〕 참조.

[②] 한림(翰林)제도는 당(唐)대에서 청대에 이르는 기간에 있었던 관제(官制)이다. '한림'이라는 명칭은 한(漢)대에도 이미 있었는데, 본래 문장에 뛰어난 문학가들의 모임을 뜻했다. 당나라에서 최초로 한림을 관직 또는 관서(官署) 이름으로 사용했는데, 처음에는 "천하의 기예에 능한 자들을 불러들여 머물게 한 장소였으나(『唐會要』卷57 「翰林」). 후에 문학·경술(經術)·승도(僧道)·서화(書畫)·금기(琴棋)·음양(陰陽) 등의 분야에서 특별히 뛰어난 재능을 갖추어 황제의 자문 역할을 한 자를 '한림대조(翰林待詔)'라 불렀다. 당 현종(玄宗) 조에는 문학사인(士人)들을 많이 선발하여 '한림공봉(翰林供奉)'이라 불렸는데, 이들은 주로 황제 명의의 공문서 초안을 작성하거나, 당시의 일을 의논했다.

한 자로 방종진(房從眞)·송예(宋藝)·완지회(阮知晦)·두예귀(杜覬龜)③ 등이 있었는데,④ 이것이 화가에게 한림대조 직함을 부여한 최초의 기록이다. 저명한 화조화가 황전(黃筌)도 17세에 왕촉(王蜀)⑤ 후주(後主, 919-925)⑥ 시기에 대조(待詔)가 되었다. 내정도화고의 화가들은 맹촉(孟蜀, 934-965)⑦ 시기에도 계속 임직했다.

후촉 맹창(孟昶, 735-965 재위) 명덕(明德) 2년(936)에 중국 최초의 정식 화원인 한림도화원(翰林圖畵院)을 창립되었고, 대조·지후(祇侯) 등의 직책도 갖추었다. 『도화견문지』에서는 황전에 대해 "17세에 왕촉의 후주를 섬겨 대조가 되었고 맹촉에서는 검교소부감(檢校少府監)이 되어 금대(金帶)와 자의(紫衣)를 하사받았다"512)고 하였고, 『익주명화록』에서는 "(황전은) 한림대조로서 화원의 일을 맡았고 자의와 금대를 하사받았다"513)고 하였다. 즉 황전이 당시 화원의 책임자였음을 알 수 있다. 후촉의 화원에는 전촉의 궁정화가들 외에도 고종우(高從遇)·완유덕(阮惟德)·두경안(杜敬安)⑧·포연창(蒲延昌)·장매(張玫)·서덕창(徐德昌)⑨ 등이 있었다.

남당과 후촉의 화원에는 많은 화가들이 모여들었는데, 특히 십국의 유능한 화가들은 거의 모두 이 두 화원에 몸을 의지했다. 십국 중의 소국들은 미래가 불투명하여 화가들을 확보하기 어려웠다.

오월(吳越, 895-978). 절강성 항주(杭州)를 수도로 정한 약소국으로, 삼면에서 적군의 위협을 받았다. 오월은 86년간 기본적으로 안정을 누렸으나, 오월왕 전류(錢鏐, 852-932)가 오나라를 두려워하여 매년 북방의 소조정(小朝廷)에 공물을 헌상하고 스스로 '신(臣)'이라 부르는 등, 정국이 불안정했다. 오월의 왕도 문인을 매우 좋아했으며, 특히 군신들의 부단한 노력으로 항주가 강남의 명소로 변모했고, 회화인재도 적지 않아 오월국 회화사에 28명의 화가가 기록되어 있다. 다만 국운이 이와 같아 특출한 대가는 나올 수가 없었다.

초(楚, 896-945). 호남성 일대에 위치한 나라로, 통치자 마은(馬殷, 852-930)이 양(梁: 후량, 907-923)의 초왕(楚王)에 책봉되어 통치자가 되었다. 초나라는 마은의 후계자 때부터

③ 방종진(房從眞)·송예(宋藝)·완지회(阮知晦)·두예귀(杜覬龜)에 대해서는 [인물전] 참조.
④ 【저자주】郭若虛, 『圖畵見聞志』卷2, 「紀藝上」 참고.
⑤ 왕촉(王蜀)은 전촉(前蜀, 907-925)이다.
⑥ 왕촉(王蜀) 후주(後主)는 전촉(前蜀)의 왕(王) 왕연(王衍, 919-925)이다.
⑦ 맹촉(孟蜀)은 후촉(後蜀, 934-965)이다.
⑧ 두경안(杜敬安)은 후촉(後蜀)의 한림대조(翰林待詔)로, 부친 두예귀(杜覬龜)의 화법을 계승했고 특히 채색에 능했다.
⑨ 고종우(高從遇)·완유덕(阮惟德)·포연창(蒲延昌)·장매(張玫)·서덕창(徐德昌)에 대해서는 [인물전] 참조.

남당의 신(臣)으로 칭해졌다가 결국 남당에 의해 멸망되었다. 초나라는 영토가 작은 데다가 대국에 종속되어 있었기에 유능한 화가들이 몸을 의지할 리가 없었다.

민(閩, 893-945). 복건성 일대에 위치한 소국으로, 왕심지(王審知, 862-925)가 양(梁: 후량)의 민왕(閩王)에 책봉되어 통치자가 되었다. 민나라는 왕심지가 사망한 후부터 후인들 간에 서로 살육하는 등 심히 분열되었다가 남당에 의해 멸망되었다. 민나라에서도 회화가 흥성하기는 불가능했다.

남한(南漢, 917-971). 영남(嶺南)[10]에 위치한 나라로, 유은(劉隱, 874-911)이 양나라(후량)의 대팽군왕(大彭郡王)에 책봉되었고 그 후 유엄(劉龑, 917-942 재위)이 계위하여 황제로 칭해졌는데, 유엄은 광주(廣州)를 수도로 정하고 국호를 한(漢: 후한, 947-950)이라 칭했다. 한은 초기에 비교적 안정을 누렸으나 계위자가 모두 폭군이었다.

남평(南平, 907-963). 호북성 강릉(江陵) 일대에 위치한 십국 중의 가장 소규모 국가로, 정치·경제 모두 자립능력이 없었다. 남한과 남평은 모두 송에 의해 멸망되었는데, 이러한 약소국에서는 그럴 듯한 화가를 양성할 수가 없었다.

북방은 비록 정국이 혼란했지만 문화예술 방면의 기초가 두터웠기에 뜻을 잃은 은사들이 높은 성취를 이룰 수 있었다. 그러나 남방에서는 촉과 남당을 제외한 나머지 국가들은 본래 문화가 없었다고 보아도 무방할 정도였는데, 이러한 나라들은 국력이 미약하고 정치가 혼란하여 북방과 같은 산림 속의 대가는 나올 수가 없었다.

북한(北漢, 951-979). 태원(太原)[11]에 위치한 십국 중의 유일한 북방국가로, 건국 당시에 이미 오대는 멸망의 끝에 처했다. 북한국의 왕은 스스로 요(遼)의 '질황제(侄皇帝)'라 칭했다가 또 후에는 '아황제(兒皇帝)'라 칭하는 등, 수치를 모르다가 송의 두 차례 공격을 막아내지 못해 멸망했다.

십국 중에 남당과 촉에서는 회화가 성행했으나, 기타 소국에서는 성취를 남긴 화가가 거의 없었다.

비록 촉나라에서 회화가 성행했다고는 하나, 산수화 방면에서는 손위 계열의 우수한 법문은 나오지 않았다. 오대 촉나라의 회화성취는 주로 화조화에 있었는데, 이는 당시 촉나라에서 출현한 화간사파(花間詞派)[12]의 영향 때문인 듯하다. 문학 분야

⑩ 영남(嶺南)은 광동성과 광서성 일대이다.
⑪ 태원(太原)은 지금의 산서성 대부(大部)와 섬서성 동부이다.
⑫ 화간사파(花間詞派)는 오대(五代) 시기에 서촉(西蜀)을 중심으로 흥기한 사파(詞派)이다. 온정균(溫庭筠, 약812-870)을 제외한 대부분의 작가들이 촉인(蜀人)이거나 전촉(前蜀) 또는 후촉(後蜀)에서

의 화간사파는 세력이 컸고 작가들도 매우 많았다. 촉의 군신들은 가무와 여색에 빠져 퇴폐적이고 사치스러운 생활을 즐겼는데, 이 때문에 실내 가무에 필요한 붉고 푸른 옷감을 마름질하는 류의 내용과 전적으로 여인미를 묘사한 시가 무수히 출현했다. 『화간집(花間集)』 「서(序)」에 다음과 같은 기록이 있다.

> 「양유(楊柳)」·「대제(大堤)」와 같은 구절과 … 「부용(芙蓉)」·「곡저(曲渚)」와 같은 편(編)은 … 고위층의 문하에서 다투어 논하지 않은 이가 없었다. 삼천(三千)의 대모(玳瑁)로 만든 비녀는 부귀한 사람의 술동이 앞에 있고, 수십 개의 산호로 된 나무는 비단자리의 공자와 휘장 속의 미인이 가지고 있다. 꽃무늬 종이가 잎을 대신하니 무늬는 아름다운 비단에서 뽑은 듯하고, 옥가락지 낀 섬섬옥수는 단박향나무를 어루만진다. 이들은 맑고 빼어난 수식이 없을 수 없으니, 그것으로 요염한 자태를 형용하는 데 사용했다.514)

부패하고 타락한 촉나라의 군신들은 여인 뿐 아니라 꽃향기와 새소리도 필요로 했고, 환락적이고 화려한 촉나라의 분위기에서는 산수화보다 화조화가 더 적절히 사용되었다. 즉 촉나라의 화조화에 "궁중의 진귀하고 상서로운 새와 기이한 꽃과 기괴한 바위가 많고 … 새와 짐승의 골기⑬가 풍만했던"515) 이유는 주로 당시 궁정 사람들의 취향과 관계가 있었다. 왕건(王建)의 분묘 내부에 있는 관좌(棺座)⑭를 보면 미녀와 잡다한 화초가 조각되어 있고 묘실 문에 가득 그려진 부귀한 꽃들은 지금도 당시의 화려함이 유지되어 있다. 『도화견문지』에서는 촉의 화조화에 대해 "창가의 작은 벽과 네 벽에 사계절의 꽃과 새를 그렸는데, 격식과 화법이 정밀하고 뛰어나다"516)고 하였는데, 묘문 상의 화조화도 그러하다.

이 시기에 황전 등은 손위의 산수화를 배우고 조광윤(刁光胤, 약852-935)⑮의 화조화를 배웠는데, 특히 "꽃과 대나무와 영모(翎毛)⑯를 잘 그렸다."517) 황전은 화원의 책

관리를 지냈기에 서촉파(西蜀派)라고 칭해졌다. 이들의 사(詞)모음집을 『화간집(花間集)』이라 하는데 조승조(趙承祚)가 편찬했고 18명의 작가와 500여 수의 사가 수록되어 있다. 화간파의 사는 궁체(宮體)와 창풍(娼風)의 혼합한 형식으로 볼 수 있는데, 물론 그중에는 국가의 장래를 걱정하거나 변새지역의 전쟁을 읊는 새로운 면도 있지만 대체적으로 보면 여인과 술에 취하여 환락에 빠진 염정을 묘사한 작품이 주류를 이루었다.

⑬ 골기(骨氣)의 골(骨)은 힘이고 기(氣)는 세(勢)이다. 따라서 서화에서 강경하고 씩씩한 필획과 견실하고 날카로운 기세나 풍모를 가리킨다.

⑭ 관좌(棺座)는 관(棺)의 좌대(座臺)이다.

⑮ 조광윤(刁光胤, 약852-935)은 당말(唐末) 오대초(五代初)의 화가이다. 〔인물전〕 참조.

임자가 되어 촉나라 화조화의 발전에 촉진작용을 했다.

　촉의 통치자는 풍류에 예속되었지만, 남당의 군신들은 모두 문학과 예술에 능하여 화조화·인물화·산수화 분야에서 높은 성취를 이루었다. "서희(徐熙, 10세기 중후반 활동)⑯는 … 꽃·나무·새·물고기를 잘 그렸으며 … 이후주(李後主, 961-975 재위)⑱가 그의 그림을 좋아하고 중히 여겼다."518) "동원(董源)은 … 남당에서 후원부사(後苑副使)⑲가 되었고, 산수를 잘 그려"519) 중주 이경(李璟, 943-960 재위)⑳이 그를 초대하여 「상설도(賞雪圖)」의 '설죽한림(雪竹寒林)' 부분을 주관시켰다. 인물을 잘 그린 주문구·고굉중 등은 후주가 더욱 총애한 궁정화가였다.

　남당의 산수화가 동원·조간·위현은 모두 특출했으나, 조간과 위현은 화원화가라는 이유로 후대 문인들에 의해 천대되었고 동원은 성취가 높고 영향력이 컸기에 점차 동원의 산수화가 남방산수화를 대표하는 양식이 되었다.

　남방산수화의 형식은 북방산수화와 뚜렷한 대비를 이루었는데, 그 특징을 요약해보면 다음과 같다

⑴ 강남 토질의 산을 그렸고 평담(平淡)①하고 천진(天眞)②하며, 엷고 가벼운 안개가 이어지고 기상(氣象)이 온화하고 윤택하다.

⑵ 산석의 윤곽선이 뚜렷하지 않아서 산의 골(骨: 즉 윤곽선과 준)이 간혹 사라졌다가 다시 나타나며, 부드러운 필선과 치밀하고 윤택한 점(點)을 사용하여 산석의 요철을 표현했는데 이는 후대의 피마준(披麻皴)③과 하엽준(荷葉皴)④ 형성에 기초가 되었다.

⑯ 영모(翎毛)는 새와 동물을 소재로 한 그림이다. 원래 영모는 새의 깃털을 의미하며 그것이 새 종류만을 지칭하는 말이었으나 두 글자를 각각 떼어 새의 깃털과 동물의 털이라는 의미로 확대 해석됨으로써 새와 동물을 포괄하는 의미로 쓰여진다.
⑰ 서희(徐熙, 10세기 중후반 활동)는 오대(五代) 남당(南唐)의 화조화가이다. 〔인물전〕 참조.
⑱ 이후주(李後主)는 남당(南唐)의 마지막 황제 이욱(李煜, 961-975 재위)이다.
⑲ 후원부사(後苑副使)는 남당의 수도인 금릉(金陵: 지금의 南京)에 있던 궁궐의 정원을 관리하는 관직이다.
⑳ 이경(李璟, 943-960 재위)은 오대 남당(南唐)의 제2대 황제이다. 〔인물전〕 참조.
① 평담(平淡)은 평화담원(平和淡遠)으로, 소박하고 자연스러운 예술풍격 또는 경지이다. '평담'이란 결코 담백하여 맛이 없는 것이 아니라, 담담하지만 운미가 있고 평범한 가운데 기이함을 깃들어 있으며, 함축적이고 완곡한 예술언어로 운치(韻致) 이외의 정취(情趣)를 표현해낸 것이다. 이는 매우 높은 예술적 경지로서, 즉 화가의 심후(深厚)한 예술적 수양과 공력(功力) 외에도 자연의 법칙과 심령(心靈)의 감수(感受)에 순응하여 평이(平易)하고 청담(淸淡)하면서도 내재적 의미가 깊은 예술적 경지가 자연스럽고 진솔하게 표현되어 나온 것이다.
② 천진(天眞)은 조금도 꾸밈이 없이 자연 그대로의 참된 모습이다.
③ 피마준(披麻皴)은 가장 널리 사용되는 준법(皴法)이다. 마(麻)의 올을 풀어서 벽에 걸어놓은 듯이 약간 구불거리는 실 같은 선들이 서로 엇갈려 있는 모양이다.
④ 하엽준(荷葉皴)은 연잎의 엽맥(葉脈) 줄기와 같이 생긴 준(皴)으로, 산봉우리의 표면 묘사에 주로 사용된다. 고랑이 생긴 산비탈 같은 효과를 내며 조맹부(趙孟頫)가 창안한 후 남종화가들이 종종 사

⑶ 수림이 출몰하고 잡목과 관목이 무리지어 있다.

⑷ 낮고 완만한 산과 평탄한 언덕이 많고, 강가의 모래톱이 경치와 잘 어우러져 있다.

강하고 웅장한 북방산수화에 비해 남방산수화는 온화하고 윤택한데, 이 점이 양자의 가장 큰 차이점이다.

전술한 바와 같이 북송 대에는 문화 중심지가 북방으로 이전되었기 때문에 이 시기에 동원이 창시한 남방산수화풍은 사람들의 이목을 끌지 못했다. 그러나 유독 미불(米芾, 1051-1107) 한 사람은 동원을 지극히 높이 평가했는데, 그 이유는 미불이 청년시기에 강소성 진강(鎭江) 일대에서 보았던 아름다운 산경이 동원 산수화의 정취와 일치했기 때문이다. 온화하고 윤택한 동원의 강남화풍은 원대에 이르러 특히 유학자들의 정서에 부합하여 원·명·청 3대에 걸쳐 화단의 주류 세력이 되었다.

후대 사람들은 형호·관동·동원·거연 4대가를 오대산수화를 대표하는 화가로 삼았다. 형호는 당말 오대초(唐末五代初) 사람이었지만 스스로 당말 사람이라 말했고, 최초로 형호를 소개한 『도화견문지』에서도 형호를 당말 사람으로 기록했으며, 또 원대의 탕후(湯垕)⑤도 "형호의 산수화는 당말의 으뜸이 되었다"[520]고 기록했다. 만약 형호를 당말 화가로 간주한다면 손위도 배제되어서는 안 될 것이며, 또한 형호를 오대 사람으로 간주해도 문제가 되진 않는다(형호는 오대초에 사망했고 오대에 영향을 미쳤다). 형호의 제자 관동은 오대초 사람이고 동원은 오대 사람이다. 거연도 오대 사람이고 동원의 제자였다. 따라서 형호·관동 사제(師弟)를 오대의 북방산수화를 대표하는 화가로 삼고, 동원·거연 사제를 오대의 남방산수화를 대표하는 화가로 삼아도 무방하다. 그러나 또 거연의 선배 화가인 이성이 배제되어서도 안 될 것이다.

곽약허는 『도화견문지』 상에 형호와 손위를 당말 화가 조항에 기록하고 관동·이성·범관을 오대·송초의 산수화 3가(三家)로 삼았는데, 식견이 있는 선택이다. 당시 사람들은 동원 산수화의 가치를 몰랐기 때문에 당시에는 동원을 제외한 관동·이성·범관이 북방산수화뿐 아니라 중국 전 지역 산수화의 성취를 대표하는 화가가 되었다.

원대의 탕후는 관동을 삭제하고 동원을 첨가하여 동원·이성·범관을 '3가'로 삼

용했다.

⑤ 탕후(湯垕, 13세기 후반-14세기 초반)는 원대(元代)의 회화이론가이다. 〔인물전〕 참조.

왔는데, 이것이 가장 합리적인 선택이다. 송대에 이르러 관동의 산수화는 관섬(關陝: 섬서성)에서의 영향력이 범관의 출중함에 다소 밀려났다. 관동이 북방산수화를 버린 시기도 약간 일렀으며, 또 후대에 미친 영향도 동원·이성·범관의 영향에 못 미쳤다. 그래서 탕후는 관동을 남방화파의 대가로 기록하여 남북 산수화의 성취를 대표하는 화가로 삼았는데, 공평 타당한 선택이다. 또한 '3가'의 화풍도 동원은 온화하고 윤택하며, 이성은 청강(淸剛)하며, 범관은 웅장하고 중후하여 각자 개성이 뚜렷하다. 그러나 탕후가 이들을 '송화산수3대가(宋畵山水三大家)'로 표현한 것은 적절치 않은데, 즉 '오대송초산수3대가(五代宋初山水三大家)'라 칭해야 정확한 표현이 된다. 이 3대가에서 관동과 당말의 손위와 형호까지 포함하여 '6대가'로 삼는다면 당말에서 송초까지 산수화의 특출한 성취를 충분히 대표할 수 있을 것이다.

제2절 촉(蜀) 지역 회화의 종사(宗師) - 손위(孫位)

1. 손위(孫位)의 생애

손위(孫位). 후에 이름을 우(遇)로 바꾸었다. 호는 스스로 계산인(稽山人)이라 하였고, 본래 동월(東越)⑥ 사람이었으나 후에 회계(會稽)⑦에 거주했다.

당말 광명(廣明) 원년(880)에 이르러 세력이 커진 황소 기의군은 "회수(淮水) 이북에서 군대를 정비하고 나아가"521) 동부를 공략하여 동관(潼關)⑧과 장안(長安)을 수세로 몰아넣었다. 위협을 느낀 당 희종(僖宗, 873-888 재위)은 부득이 "왕비들과 함께 수백 명의 기병을 뒤로하고 자성(子城)에서 함광전(含光殿) 금광문(金光門)을 지나 산의 남쪽으로 출행하여"522) 황급히 피신했다. 그러나 "문무백관들은 이 사실을 알지 못하여 함께 따라가는 자가 없었고 경성(京城)은 조용하기만 했는데"523) 뒤늦게 상황을 알게 된 "재상이 종(琮)⑨을 가지고 황제의 수레를 뒤쫓아 갔으나 미치지 못했다."524) 그러나 손위는 황제의 무리와 함께 촉(蜀: 사천성) 지역으로 피신했을 뿐 아니라 성도(成都)에 도착한 후에 문무전하도원장군(文武殿下道院將軍)에 임명되었는데,⑩ 즉 황제가 손위를 두텁게 신임하고 총애했음을 알 수 있다. 이때부터 손위는 줄곧 사천성 성도에 거주했다. 그러나 이 시기에 손위는 벼슬에 뜻이 없었는데, 아마도 그가 당말의 정치형세에 실망했기 때문인 듯하다. 후에 손위는 더 이상 황제를 따라가지 않고 산 속의 사원에서 세월을 보냈다.

『익주명화록』의 기록에 근거하면 손위는 "성정이 소탈하고 심경이 초연했으며, 술을 좋아했지만 몹시 취한 적은 없었다."525) 손위는 은사들에게 많은 흥미를 가졌고, 선승 또는 도사들과 자주 교유했으며, 그림도 「고사도(高士圖)」·「고일도(高逸圖)」·「

⑥ 동월(東越)은 지금의 절강성 동부이다.
⑦ 회계(會稽)는 지금의 절강성 소흥(紹興)이다.
⑧ 동관(潼關)은 지금의 산서성 동관현(潼關縣) 동남쪽이다.
⑨ 종(琮)은 고대에 황제 또는 제후가 선사하는 예물로 쓰던 모가 있는 옥으로 만든 '홀'이다.
⑩ 【저자주】李廌, 『德隅齋畵品』 참고.

사호혁기도(四皓奕棋圖)」 등의 제재를 많이 그렸다. 손위는 성정이 소탈했으나 "부유한 자들이 그림을 청해도 예절에 조금이라도 소홀함이 있으면 거금을 주더라도 한 번의 붓놀림도 엿보기 어려웠으며, 간혹 그림 애호가들만 그의 그림을 얻을 수 있었다."[526)

손위의 생애에 관한 자료는 매우 적다. 『익주명화록』에 근거하면 손위는 광계(光啓, 885-888) 연간에 무지선사(無知禪師)의 요청으로 성도(成都) 응천사(應天寺)의 담벼락에 「산석(山石)」·「용수(龍水)」·「동방천왕(東方天王)과 신하들」을 그렸고,[⑪] 또 휴몽장로(休夢長老)의 요청으로 소각사(昭覺寺)의 담벼락에 「부구선생(浮漚先生)」과 「송석묵죽(松石墨竹)」을 그렸으며, 윤주(潤州)[⑫] 고좌사(高座寺)에 그려진 장승요의 「전승(戰勝)」을 방작(仿作)했다.

탕후의 『화감』에서는 "촉 지방 사람들은 산수와 인물을 그림에 있어 모두가 손위를 스승으로 삼았다"[527)고 하여 손위가 산수화가 겸 인물화가였음을 알려주고 있다. 손위는 특히 물 그림에 뛰어났는데, 『도화견문지』에서는 이 사실에 대해 "당시에 손위는 물을 그렸고 장남본(張南本)[⑬]은 불을 그렸다. 물과 불의 모습은 본래 정해진 형태가 없는 것인데 오직 이 두 사람이 고금에 걸쳐 가장 뛰어났다"[528)고 하였다.

2. 손위(孫位)의 성취

손위는 당말의 화단에서 지극히 높은 성취를 이룩한 저명한 화가이다.

손위의 현존 작품으로 송 휘종(徽宗, 1100-1125 재위)[⑭]이 화면 상에 '손위고일도(孫位高逸圖)'라 써준 인물화가 있다. 화면상에는 성인(成人) 네 명과 동자 네 명, 그리고 커

⑪ 郭若虛, 『圖畵見聞誌』卷6 「近事」, "당(唐)의 희종(僖宗, 874-888 재위)이 촉(蜀: 사천성)으로 갔던 가을에 (절강성) 회계산(會稽山)의 처사 손위가 따라갔는데 (행차가) 성도(成都)에 머물렀다. 손위는 도술이 있고 서화에도 능했다. 일찍이 성도의 응천사(应天寺) 문의 왼쪽 벽에 앉아있는 천왕(天王)과 그가 거느리는 귀신을 그렸는데 붓끝의 놀림새가 사납고 자유자재하며 형상이 기이하여 세상에 그것과 비교할 수 있는 것이 없었고, 30여 년이 지나서도 그의 뛰어난 작품을 이은 것을 듣지 못했다 (唐僖宗幸蜀之秋, 有会稽山处士孙位扈从, 止成都. 位有道术, 兼工书画, 曾於成都应天寺门左壁, 画坐天王暨部从鬼神, 笔锋狂纵, 制形诡异, 世莫之與比, 历三十餘载, 未闻继其高躅.)"
⑫ 윤주(潤州)는 지금의 강소성 진강(鎭江)이다.
⑬ 장남본(張南本). 생졸년과 출신은 미상이며, 불화(佛畵)·도석(道釋)·귀신(鬼神)을 잘 그렸고 불 그림에도 능했다. [인물전] 참조.
⑭ 휘종(徽宗, 1100-1125 재위)에 대해서는 [인물전] 참조.

다란 바위와 수목들이 주요 부분에 배치되어 있다.

「고일도(高逸圖)」(그림 13). 산석을 그림에 있어 가늘고 유연하면서도 굳센 필선으로 산석의 윤곽을 그은 다음에 농담(濃淡)이 다양한 묵필로써 준(皴)[15]과 찰(擦)[16]을 치밀하게 가하여 질감을 표현하고 이어서 간략히 담채(淡彩)[17]를 가하였는데, 요철(凹凸)·경사(傾斜)·음양(陰陽)·향배(向背)[18]·깊이감 등의 표현이 조금도 소홀함이 없다. 오대 위현(衛賢)의 현존 작품 「고사도(高士圖)」 상의 산석이 이 그림의 산석과 같은 면모이다.

수목에도 역시 변화가 다양한 필선을 사용하여 윤곽선을 그은 후에 준 찰(皴擦)을 가하였는데, 수목마다 화법을 달리 사용했고 요철과 질감 표현이 매우 사실적이다. 당(唐)대 회화에 관한 기록과 작품을 모두 살펴보면 이 그림의 산석과 수목화법이 가장 완벽한 듯하다 즉 손위에 이르러 중국산수화의 기법이 중당 때보다 크게 발전하여 성숙된 면모에 근접했음을 알 수 있으며, 아울러 「고일도」 상의 수목과 산석에서 오대 화법의 시초가 열려 있음을 확인할 수 있다.

손위의 현존 작품은 이 한 폭이 전부이다. 손위에 관한 기록을 보면 손위가 분방하고 간략한 화법과 섬세한 화법을 모두 구사했음을 알 수 있는데, 섬세한 화법은 조불흥(曹不興)[19]과 고개지의 그림에서 영향을 받았고, 분방하고 간략한 화법은 손위 자신의 소탈한 성격을 반영한 독자적인 화법이다.

『익주명화록』에 "손위는 고개지와 조불흥의 그림을 종사(宗師)로 삼았다"[529]는 기록이 있다. 고개지의 용필은 "굳세고 강한 선이 이어지면서 순환이 신속했고"[530] 손위의 필선은 가늘면서도 굳세고 분방하여 두 사람의 필선이 기본적으로 서로 닮았는데, 다만 손위의 필세가 좀 더 중후하고 꺾임이 많다.

『열생소장서화별록(悅生所藏書畵別錄)』에서는 손위의 「춘룡출칩도(春龍出蟄圖)」를 북송의 이치(李廌, 1059-1109)[20]가 소장했다고 하였고, 『덕우재화품(德隅齋畵品)』에서는 남송의 가사도(賈似道, 1213-1275)[①]가 이 그림을 소장했다고 하였다. 이 그림은 비록 용이 주제

[15] 준(皴)은 산이나 바위를 묘사할 때 윤곽선을 그린 다음에 산·바위·토파(土坡) 등의 입체감과 명암·질감을 나타내기 위해 표면에 다양한 필선을 가하는 기법이다. 수묵화가 본격적으로 발달한 오대(五代)와 북송(北宋) 시대부터 계속 여러 가지 준법(皴法)이 생겨났다.
[16] 찰(擦)은 물기가 적은 붓을 종이나 비단에 비벼 문지르는 기법이다. 뚜렷한 준선을 모호하게 하거나 바위나 수목의 질감을 표현할 때 많이 사용된다.
[17] 담채(淡彩)는 색을 묽게 하여 엷게 채색하는 것이다.
[18] 향배(向背)는 앞쪽으로 향한 것과 뒤쪽으로 향한 것으로, 즉 입체감의 표현을 의미한다.
[19] 조불흥(曹不興)에 대해서는 〔인물전〕 참조.
[20] 이치(李廌, 1059-1109)는 북송(北宋)의 학자·회화이론가이다. 〔인물전〕 참조.
[①] 가사도(賈似道, 1213-1275)는 남송(南宋) 말기의 정치가이다. 〔인물전〕 참조.

그림 13 「고일도(高逸圖)」 부분도, 손위(孫位), 비단에 채색, 45.3×169.1cm, 상해박물관

이지만 산수의 기세도 짐작할 수 있다.

　　산이 큰 강에 임해 있고, 두 마리의 용이 산에서 아래로 내려오고 있다. … 파도가
치솟아 부딪치고 계곡이 자욱하며, 산 아래의 다리와 길이 모두 물에 잠겨 있다.
　… 필세가 탁월하고 기상이 웅장하고 자유분방하다. 마음속이 호방하고 비범하
니, 신령스러운 사물의 변화를 엿보고 만물의 정황을 깊이 연구하지 않으면 쉽게
그려낼 수 없는 것이다.531) - 『덕우재화품』

　　손위가 그린 산석은 지금도 그 일부 면모를 볼 수 있는데, 손위 이전에 그려진
산석을 모두 나열하여 서로 대조해보아도 손위가 그린 산석이 가장 출중하다. 손
위의 산석 그림을 위의 기록과 결합하여 상상해보면 손위의 물 그림이 장관이었
음을 어렵지 않게 짐작할 수 있다. 소식(蘇軾)은 「서포영승화후(書蒲永昇畫後)」에서 다
음과 같이 말했다.

　　고금의 물은 평원의 섬세한 준(皴)을 많이 그렸다. 그 중에 잘 그린 그림도 겨우
파두(波頭)의 기복을 표현하는 정도여서 사람들이 와서 어루만지면서 기복이 있다
고 말하며 지극히 묘한 그림으로 여겼다. 그러나 그 품격은 인판수지(印板水紙)와
그 좋고 나쁨을 미세한 가운데서 다투는 정도일 뿐이다. 당(唐) 광명(廣明 880) 중에
처사 손위가 처음으로 새로운 기법으로 노도하는 큰 파도와 산석의 곡절(曲折)을
그렸는데, 대상에 따라 형태를 부여하여 물의 변화를 다했으니 신일(神逸)②이라 부
를 만하다. 그 후 촉인(蜀人) 황전과 손지미(孫知微)③가 그 필법을 터득했다. 처음에
손지미는 대자사(大慈寺) 숭녕원(壽寧院) 사방 담벼락에 호수와 여울의 바위와 물을
그리려고 했다. 일 년이나 지나도록 깊이 헤아려 숙고하면서도 끝내 붓을 들려고
하지 않았다. 그러다가 하루는 손지미가 급히 절 안에 들어가 서둘러 붓을 찾아
소매를 떨쳐 바람처럼 빨리 그리니 잠깐 사이에 그림이 이루어졌다. 그 그림에서
물의 모습이 콸콸 흘러 치솟고 격탕하는 기세를 이루니, 세차게 용솟음치며 곧장

② 표일(飄逸)은 서화에서 표거(飄擧)·비동(飛動)·초탈(超脫)한 예술 풍격을 가리키며, 또한 작품에 함
유한 종횡으로 소탈하고 자유롭게 펼치는 풍운의 정취를 가리킨다. 표일은 본래 인품을 평하는 데에
사용했으나 후에 예술을 품평하는 데에 사용했다.
③ 손지미(孫知微)는 오대 송초(五代宋初)의 화가이다. 〔인물전〕 참조.

집 더미를 무너뜨릴 기세였다. … 근세의 성도(成都) 사람인 포영승(蒲永昇)④은 술을 즐기고 방랑하면서 그림 그리는 것이 천성처럼 되어 비로소 살아있는 듯한 물을 그리기 시작했는데, 손위와 손지미 두 사람의 본뜻을 터득하고 있다.532)

소식의 동생 소철(蘇轍, 1039-1112)⑤의 기록에서는 손위 그림을 오도자 등의 그림과 비교하는 등, 내용이 더 구체적이다.

　　내가 도성을 유력한 적이 있었는데, 당나라 사람이 남긴 그림이 도교사원과 불교사찰에 두루 남아 있었다. 촉(蜀)의 선인(仙人) 가운데 이를 평한 자가 말하기를 "화격(畵格)에는 네 가지가 있으니 능(能)·묘(妙)·신(神)·일(逸)이다. … 신(神)이라 칭할 수 있는 사람은 둘인데, 범경(范瓊)과 조공우(趙公祐)⑥를 들 수 있다. 그러나 일(逸)이라 칭할 수 있는 이는 오직 손위 한 사람만 있을 따름이다"라고 하였다.533) - 「여주용흥사수오화전기(汝州龍興寺修吳畵殿記)」

　　범경과 조공우의 훌륭함은 방원(方圓)⑦을 그릴 때 규구(規矩)⑧를 사용하지 않은 데에 있으니, 그 씩씩하고 위풍당당하고 아름다운 모습은 보는 이가 모두 알고 좋아한다. 또한 손위의 자유분방한 필치는 법도(法度)의 밖에서 나온 것으로서, 법도를 좇는 자들은 그 훌륭함에 미치지 못한다. 마음 내키는 대로 그리면서도 법도에 벗어나지 않는 오묘함이 있다. … 그 후에 (소자유蘇子由는) 동쪽으로 유람하여 기산(歧山)⑨에 아래 이르러 비로소 오도자의 그림을 보고는 크게 놀라 "믿으리라 반드시 이것을 지극한 그림으로 삼아야겠다"고 말했다. 대개 오도자의 그림은 범경과 조공우의 그림보다 기이하며 손위의 그림보다 단정하다.534) - 상동.

전술한 바와 같이 오도자의 그림은 오직 수묵만 사용했고 기세가 매우 호방했

④ 포영승(蒲永昇)은 북송(北宋)의 화가이다. 〔인물전〕 참조.
⑤ 소철(蘇轍, 1039-1112)은 북송(北宋)의 문학가이고, 당송팔대가(唐宋八大家)의 한 사람이다. 〔인물전〕 참조.
⑥ 범경(范瓊)과 조공우(趙公祐)는 당대(唐代)의 화가이다. 〔인물전〕 참조.
⑦ 방(方)은 필획 중에서 획의 모양이 모난 것을 이른다. 그 모양이 방정(方整)하고 돈(頓)할 때 골력(骨力)이 밖으로 향하여 나타나기 때문에 '외척(外拓)'이라 부르기도 한다. 원(圓)은 붓을 댄 곳과 뗀 곳이 둥근 형태를 이루게 하는 것으로서 그 필획의 둥글고 힘이 센 듯한 느낌을 풍긴다. 획의 모양은 속으로 살찐 듯하여 강한 골력(骨力)이 밖으로 드러나지 않아 내함적(內含的)이다. 〔보충설명〕 참조.
⑧ 규구(規矩)는 지름이나 선의 거리를 재는 도구이다. 그림에서 곧은 묵선을 그을 때 많이 사용되었다.
⑨ 기산(歧山)은 지금의 섬서성 기산현(歧山縣)이다.

다. 소자유는 오도자의 그림에 대해 범경과 조공우의 그림보다 기이하고 손위의 그림보다 단정하다고 말했는데, 즉 손위의 그림이 이들의 그림보다 더 기이하고 자유분방했음을 알 수 있다. 『도화견문지』에서는 손위의 그림에 대해 "필력의 기세가 맹렬하고 기이하며, 채색에는 공을 들이지 않았다"535)고 하였다. 여기서 '맹렬하고 기이하다'는 것은 함부로 칠했다는 뜻이 아니라, 지극히 간략하고 분방하면서도 자연스럽고 초일한 화법을 사용했다는 뜻이다. 등춘(鄧椿)의 『화계(畵繼)』에 이러한 기록이 있다.

> 그림의 일격(逸格)은 손위에 이르러 절정에 이르렀고 후대 사람들은 종종 미친 듯이 방자했다. 석각(石恪)⑩과 손태고(孫太古)⑪는 오히려 괜찮았으나 그래도 거칠고 비루한데서 벗어나진 못했다. 관휴(貫休)⑫와 운자(雲子) 등의 무리는 또 아무것도 거리끼는 것이 없는 자들이다. 뜻이 높고자 해도 낮은 수준이 아닌 적이 없었으니, 진실로 이 사람의 무리였다.536)

석각의 그림을 보면 확실히 '거칠고 비루하며', 관휴의 그림은 형상이 기괴할 뿐 아니라 필선이 날카롭고 경직되어 있어 자연스럽지 못하다. 손위를 그림을 추종했던 이 화가들의 그림에 손위의 그림과 닮은 점이 있었다고 본다면, 손위의 거칠고 간략한 화풍은 과연 어떤 면모였을까? 석각과 관휴의 그림을 서로 대조해보고, 또 그것을 손위 한 사람의 그림만 일품(逸品)⑬에 올린 황휴복(黃休復)의 기록과 서로 대조해보면 어렵지 않게 이해할 수 있다. 황휴복의 『익주명화록』상에 다음과 같은 내용이 있다.

> 그림의 일격(逸格)은 그것을 분류하기가 가장 어렵다. 네모와 원을 법도에 맞게 그리는 데 서툴고, 채색을 정밀하게 칠하는 것을 하찮게 여기며, 필이 간략하나

⑩ 석각(石恪)은 오대말 송초의 화가이다. 〔인물전〕 참조.
⑪ 손태고(孫太古)는 오대 송초의 화가 손지미(孫知微)이다. 태고(太古)는 자(字)이다.
⑫ 관휴(貫休, 832-912)는 당말 오대의 화가·시인이다. 〔인물전〕 참조.
⑬ 일품(逸品)은 중국화 품등(品等)의 하나이다. 오대(五代)의 황휴복(黃休復)은 『익주명화록(益州名畵錄)』에서 주경현(朱景玄)이 『당조명화록(唐朝名畵錄)』에서 정한 신(神)·묘(妙)·능(能)·일(逸)의 분류법을 계승하여 일격(逸格)·신격(神格)·묘격(妙格)·능격(能格)으로 나누었는데, 그는 주경현과 달리 일품(逸品)에 해당하는 '일격'을 '신격'보다 위에 올려놓아 '일격'을 최고의 품등으로 정하고 이것의 특징으로 자연에서 얻은 것이라 하였다.

형태는 갖추어지니, 자연에서 얻을 뿐 본뜰 수 없고 뜻 밖에서 나온다. 그리하여 이를 이름하여 일격이라 할 뿐이다.[537]

'법도에 맞게 그리는 것에 서툴다'는 것은 자유분방하다는 뜻이며, '채색을 정밀하게 칠하는 것을 하찮게 여긴다'는 것은 농중(濃重)한 색을 사용하지 않고 수묵 또는 옅은 색채를 간략히 가볍게 바림한다는 뜻이다. 곽약허(郭若虛)는 손위의 그림에 대해 "채색에 공을 들이지 않았다"[538]고 말하여 이 사실을 뒷받침해주고 있고, 황휴복은 "필은 간략하지만 형상은 갖추어지니 자연에서 얻었을 따름이다"라고 말하여 그 뜻을 더 명확히 나타내주고 있다. 황휴복은 『익주명화록』 상에 손위의 그림에 대해 다음과 같이 기록했다.

　　매나 개 등을 모두 서너 번의 붓놀림으로 완성했다. 활시위·도끼자루 따위는 용필이 잘 어우러지게 묘사한 것으로, 계척(界尺)을 사용치 않았는데도 먹줄을 따라서 그은 것처럼 반듯했다. 또 그 가운데에는 용이 솟구쳐 올라 물결이 출렁이는 모습 등 온갖 모습들이 그려져 있는데, 그 기세가 마치 비동하려는 듯 했다. 소나무·바위와 묵죽은 필묵이 간략하고 정묘하며 기상이 웅장하여 이루 다 기술할 수 없을 정도였다.[539]

'서너 번의 붓놀림으로 완성했다'는 것은 필이 간략했다는 뜻이며, '먹줄을 따라서 그은 것처럼 반듯하고' '기세가 마치 비동하려는 듯하고' '기상이 웅장하다'는 것은 '형상을 갖추면서' '용필이 잘 어우러지게 묘사하여' '자연스러움을 얻었다'는 뜻이다. 즉 손위의 감필화(減筆畵)[⑭]는 대략적으로 몇 필을 가하여 형상을 갖춘 다음에 간략히 선염 또는 채색하는 방식이었고, 또한 형상이 사실적이고 생동하면서 자연스러웠음을 알 수 있다.

⑭ 감필(減筆)은 필선의 수를 더 이상 줄일 수 없을 만큼 최소한 줄여서 대상의 정수(精髓)를 자유분방하고 신속하게 묘사하는 기법이다. 주로 형상에 대한 세부적인 묘사를 생략하여 대상의 본질을 부각시키려 할 때 많이 쓰인다. 원래는 성필(省筆)·약필(略筆)이라 하여 글자의 자획(字劃)을 쓰는 서예의 기법이었으나, 당말 오대 경부터 회화기법으로 응용되기 시작하여 주로 선승화가(禪僧畵家)들에 의해 애용되었고, 남송(南宋)의 양해(梁楷)에 의해 그 전통이 확립되었다.

3. 손위(孫位)의 영향

손위의 그림에는 세밀한 화풍과 간일(簡逸)한 화풍이 있었고, 그 중에서도 '간일'한 화풍이 특출했다. 손위의 '간일'한 화풍은 전국시대 백화(帛畵)[15]의 간련(簡練)함을 기초로 삼아 한(漢) 당(唐)의 치밀한 화풍을 변화시킨 전대미문의 경지였다. 손위의 감필화는 기본적으로 호방하고 진솔한 그의 성격과 그의 독창성에서 나온 것이지만, 장승요·오도자의 화풍에서 받은 영향과도 관계가 있었다. 즉 필치가 기괴하고 채색을 추구하지 않았던 손위의 그림은 '호방한 기상과 바람이 도는 듯한 기세'를 '수묵만으로 그렸던' 오도자의 그림과 비슷한 면모였다.

손위의 그림은 당시의 화단에서 지극히 높은 지위에 올랐다. 황휴복은 『익주명화록』에서 회화의 품격(品格)을 일(逸)·신(神)·묘(妙)·능(能) 4격(四格)으로 분류하고 '일'을 가장 높은 품등으로 삼았는데, 그는 수많은 화가들 중에 손위 한 사람만 일품(逸品) 조항에 기록했다. 또한 황휴복은 손위의 그림을 보고는 놀라움을 금치 못하여 "하늘로부터 그 재능을 부여받고 성성과 품격이 고일(高逸)한 자가 아니라면 그 누가 이와 같이 표현할 수 있겠는가?"[540]라고 극찬했다. 또 전술한 바와 같이 곽약허는 '손위가 그린 물은 … 고금을 통틀어 가장 훌륭하다'고 평가했고, 『화계』에서는 '그림의 일격은 손위에 이르러 절정에 이르렀다'고 하였다. 북송의 대 문인 소동파·소자유·진사도(陳師道)[16] 등도 손위의 그림을 지극히 높이 찬양했다.[17]

손위의 그림은 후대 회화의 발전에 많은 영향을 주었다. 촉(蜀: 사천성) 지역의 대가 황전·공숭·황거채 등이 손위의 그림을 배운 적이 있었고, 그 후 이공린(李公麟)·소조(蕭照)와 원대의 전선(錢選)·조맹부(趙孟頫) 등도 손위 그림의 영향을 받았다.

석각·손지미·관휴·운자와 후대의 양해(梁楷, 12세기 후반-13세기 초반 활동) 계열 화가들의 간략하고 분방한 화풍은 그 근원이 손위에 그림에 있었다. 그 중에서도 회화사에서 중요한 화가로 언급되고 있는 석각·양해 등의 그림은 손위 그림의 영향을 받아 변화시킨 유형이다. 그러나 이들의 성취는 손위의 성취에 크게 못 미쳤다.

⑮ 백화(帛畵)는 비단 위에 그린 중국 고대의 그림이다. 비단은 중국에서 종이가 발명되기 전에 쓰이던 중요한 서화용 재료였는데, 현존하는 유물로는 주(周)나라 말기에서 전국시대 중기에 속하는 작품이 3폭, 서한(西漢) 초기의 작품이 6폭 있다. 본문에서는 전국(戰國) 초묘(楚墓)에서 출토된 백화 「용봉사녀백화(龍鳳仕女帛畵)」와 「남자어룡백화(男子御龍帛畵)」를 가리킨다. 〔보충설명〕 참조.
⑯ 진사도(陳師道, 1053-1101)는 북송(北宋)의 시인·학자이다. 〔인물전〕 참조.
⑰ 【저자주】 陳師道, 『後山叢談』 참고.

손위의 화풍은 주로 남방회화에 영향을 미쳤는데, 이는 그가 후기에 촉 지역에 거주한 사실과 관계가 있었다. 결국 '촉 지역의 산수·인물화가들이 모두 손위를 스승으로 삼아' 당시에 손위는 촉 지역 화가들의 종사(宗師)가 되었다.

손위의 그림이 북방화가들에게 영향을 준 것은 후대의 일이었고, 당시에는 형호의 산수화가 북방화단 전체를 잠식했다.

제3절 북방화풍의 창시자 - 형호(荊浩)

명대의 주이정(周履靖)[18]은 중국화에서 "산수화가 첫 번째 지위를 차지한다"[541]고 말했다. 실제로 그러했지만 형호 이전까지는 줄곧 인물화가 중국화단의 첫 번째 지위를 차지했고, 이사훈·이소도를 제외한 거의 모든 산수화가들이 인물화를 겸하거나 혹은 인물화를 전공하면서 산수화를 부차적으로 그렸다.

중국화단에서 산수화를 첫 번째 지위에 올려 중국화의 주요 골간이 되도록 인도해준 화가는 당말의 대 산수화가 형호이다.

1. 형호(荊浩)의 생애

형호(荊浩). 자는 호연(浩然)이고, 호는 스스로 홍곡자(洪谷子)라 하였으며, 하남성(河南省) 심수(沁水) 사람이다(하내(河內)[19] 사람이라는 설도 있다). 당말에 출생하여 오대 초에 양(梁)나라에서 사망했다. 하남 심수는 지금의 산서성(山西省) 남부이고 하내는 지금의 하남성 서북부 황하 이북의 심양(沁陽) 일대로, 두 곳 모두 태행산(太行山)[20] 남쪽 기슭과 그리 멀지 않아 같은 지역권에 속한다.

형호는 유학을 업으로 삼아 경서와 사서에 박식했고, 문장과 시를 잘 지었다. 당말 대란 때 관직에 나아가지 않고 태행산 홍곡(洪谷)에 들어가 몇 이랑 밭을 일구어 자급하면서 잡욕을 버리고 산수화 창작과 이론 연구에만 전심한 저명한 은사이다. 형호는 자신이 저술한 회화이론서 『필법기(筆法記)』에서 "욕심을 탐하면 나쁜 일을 불러일으킨다. 명사(名士)와 현인(賢人)이 가야금과 책과 그림을 즐기는 까닭은 잡욕

[18] 주이정(周履靖)은 명대(明代)의 고문학자이다. 〔인물전〕 참조.

[19] 하내(河內)는 지금의 하남성 심양현(沁陽縣)이다.

[20] 태행산(太行山)은 태행산맥(太行山脈)의 주봉이다. 산서성 진성현(晉城縣)의 남쪽, 즉 하북성과 산서성이 만나는 경계지역에 있다.

을 버리기 위함이다"542)라고 말하여 자신이 부귀와 공명 등의 잡욕을 버렸음을 피력했다. 형호는 늘 산에 올라 고송·괴석과 상서로운 안개 등을 감상했고, 창작에 임하기 전에 늘 붓을 휴대하고 도처를 다니면서 사생(寫生)①한 것이 수만 본(本)에 달했다고 한다. 형호는 산수화 창작과 더불어 산수화 이론서인 『필법기』를 저술했는데, 이 책은 후에 비각(秘閣)②에 소장되었다.

형호는 중국산수화사에서 지극히 중요한 지위에 올랐으나, 안타깝게도 오늘날 그의 생애에 관한 자료는 미미한 실정이다.

『오대명화보유(五代名畫補遺)』에 업도(鄴都)③ 청련사(靑蓮寺)의 승려 대우(大愚)가 형호에게 그림을 청한 일화가 기록되어 있는데, 대우는 그림을 청하는 뜻을 시에 담아 형호에게 보냈다.

> 큰 화폭에 힘차게 그려나가면
> 그대의 분방한 필치 알 수 있으리.
> 수많은 시냇물을 원하진 않지만
> 소나무 두 그루 필요할 따름이네.
> 나무 밑엔 반석이 남겨질 테고
> 하늘 끝 먼 곳엔 산봉우리 즐비하리.
> 바위 부근 그윽하고 습한 곳에는
> 오로지 먹물 자취 짙게 남겠네.543)

형호는 그림을 다 그린 뒤에 그림과 함께 다음과 같은 답시를 보내주었다.

> 마음이 가는대로 분방하게 휘호하여
> 산봉우리 첩첩이 이루어 놓았네.
> 붓끝이 뾰족하니 겨울나무 여위고
> 먹빛은 담담하고 들 구름은 가볍네.
> 바위들의 틈새에선 좁은 샘물 내뿜고

① 사생(寫生)은 실물을 보고 그대로 그리는 것이다.
② 비각(秘閣)은 고대에 비서(秘書: 천자의 장서藏書, 또는 비밀문서, 비장秘藏한 서적)를 보관하던 궁중의 창고이다.
③ 업도(鄴都)는 지금의 하북성 임장현(臨漳縣)이다. 서쪽으로 태행산(太行山)과 통해 있다.

물에 닿은 산자락은 평탄하게 뻗어있네.

선방(禪房)에서 가끔씩 펼쳐 본다면

마음 비우는 고행에 함께 한다 하겠네.544)

2. 형호(荊浩)의 산수화

오늘날 형호의 그림으로 전해지는 「광려도(匡盧圖)」·「추산서애도(秋山瑞靄圖)」·「공동방도도(崆峒訪道圖)」 등이 현존해 있으나, 모두 형호의 그림으로 단정 짓기는 어렵다. 형호의 그림에 관한 기록 중에 먼저 미불(米芾, 1051-1107)의 『화사(畫史)』에서는 "형호는 구름 속의 산봉우리를 잘 그렸는데 사방이 험준하고 중후했다"545)고 하였다. 미불은 또 범관(范寬, ?-1023 이후)이 청년시기에 그린 산수화를 감상한 후에 형호의 그림을 빼어 닮았다고 말했고, 범관이 중년 이후에 그린 산수화에 대해서는 "필적이 부드럽지 않고"546) "산꼭대기에 빽빽한 수림을 즐겨 그렸으며 … 물가에 우뚝 솟은 거대한 바위를 그리면서부터 굳세고 단단함을 추구했다"547)고 하였다. 또 미불은 형호의 그림을 닮은 범관의 그림을 감상한 후에 "형호의 제자임이 확실하다"548)고 말했다. 주밀(周密, 1232-1298)④은 형호의 그림에 대해 다음과 같이 기록했다.

> 형호의 「어락도」 2폭에는 「어부사(漁父辭)」가 각각 몇 수씩 있는데 글씨가 유종원(柳宗元, 773-819)⑤의 서체와 닮았다. … 형호의 산수화에 그려진 집 처마는 위를 향해 있으며, 나무와 바위는 필이 매우 거칠어 우씨(尤氏) 일가의 그림과 비슷하다. 그러나 과연 형호의 그림인지 아닌지는 모르겠다.549) - 『운연과안록(雲烟過眼錄)』

또한 손승택(孫承澤, 1592-1676)⑥은 형호의 산수화 한 폭에 대해 이렇게 설명했다.

> 산과 나무는 모두 끝이 뭉툭한 몽당붓으로 섬세하게 그렸는데, 형상이 옛날의 전서(篆書)·예서(隸書)와 같고 지극히 고아하고 예스러우니, 관동과 범관이 미칠 수

④ 주밀(周密, 1232-1298)은 송말 원초(宋末元初)의 서화감상가·사인(詞人)·서예가이다. 〔인물전〕 참조.
⑤ 유종원(柳宗元, 773-819)은 당대(唐代)의 시인·고문학자이다. 〔인물전〕 참조.
⑥ 손승택(孫承澤, 1592-1676)은 명말 청초(明末淸初)의 학자·정치가이다. 〔인물전〕 참조.

있는 바가 아니다.550) - 『경자소하기(庚子消夏記)』

형호는 자신의 그림에 대해 말하기를, "오도자가 그린 산수는 필(筆)이 있으나 묵(墨)이 없고, 항용(項容)은 묵이 있으나 필이 없다. 나는 양자의 장점을 취하여 일가(一家)의 양식을 이루고자 한다"551)고 하였는데, 즉 형호의 산수화에 필과 묵이 모두 갖추어졌음을 알 수 있다. '양자의 장점을 취한다'는 것은 오도자와 항용산인의 필묵을 조합한다는 것이 아니라, 필에 구(勾)와 준(皴)을 갖추고 묵에 음양(陰陽)과 향배(向背)의 효과를 갖춘다는 것으로, 즉 형호에 이르러 산수화의 기법이 완숙되었던 것이다. 형호는 이사훈의 그림에 대해 "비록 정교하고 화려하나 묵채(墨彩)를 크게 어지럽혔다"552)라고 비평했고, 왕유(王維, 699-759)의 그림에 대해서는 "필묵이 부드럽고 아름다우며 기와 운이 높고 맑다"553)고 높이 찬양했다. 형호는 또 장조(張璪, 8세기 중반-8세기 후반 활동)의 그림을 지극히 높이 평가하여 "기와 운이 충분히 갖추어지고 미묘한 묵취(墨趣)가 감돌며 참된 생각이 탁월하여 색채를 귀하게 여기지 않았다"554)고 하였다. 즉 장조의 산수화가 수묵 계열이었음을 알 수 있다. (이상은 『필법기』에서 인용.)

현존하는 「광려도(匡廬圖)」(그림 14)는 송대에 형호의 원작으로 단정 지어져 화면상에는 송대 사람이 쓴 '荊浩眞迹神品'⑦이라는 글씨가 있다 (과거에는 송 고종(高宗)의 글씨로 여겨졌다). 설령 이 그림이 형호의 원작이 아니라 할지라도 형호 그림에 가까운 면모임은 분명하므로 형호의 그림을 이해하기 위한 귀중한 참고자료가 되어주고 있다. 화면상에는 강남의 여산(廬山)⑧이 그려져 있지만 형호의 생활 터전이 북방의 산이었기에 바위의 질감이 딱딱하고 기세가 웅장하고 험준하다. 구도는 "위쪽에 하늘의 자리를 남기고 아래쪽에 땅의 자리를 남긴 다음에 중간에 뜻을 세워 경물을 설정하는"555) 전형적인 북방산수화의 구도법이다. 화면의 우측 하단에 언덕과 시냇물이 있고, 언덕 위에는 솔잎과 가지가 풍부한 소나무 몇 그루가 세워져 있다. 좌측 중앙의 물 위에는 사공 한 사람이 상앗대질을 하고 있고, 중앙에는 높고 험준한 산봉우리들이 중첩되어 있다. 전체적으로 보면 미불의 말대로 '운층 속의 산봉우리와 사방이 험준하고 중후하며' '산꼭대기에 소나무와 빽빽한 수림이 있다'

⑦ 신품(神品)은 중국화의 품등(品等) 중 하나이다. 일반적으로 신품(神品)·묘품(妙品)·능품(能品)으로 나눈다.
⑧ 여산(廬山)은 강서성의 북단에 있는 산이다.

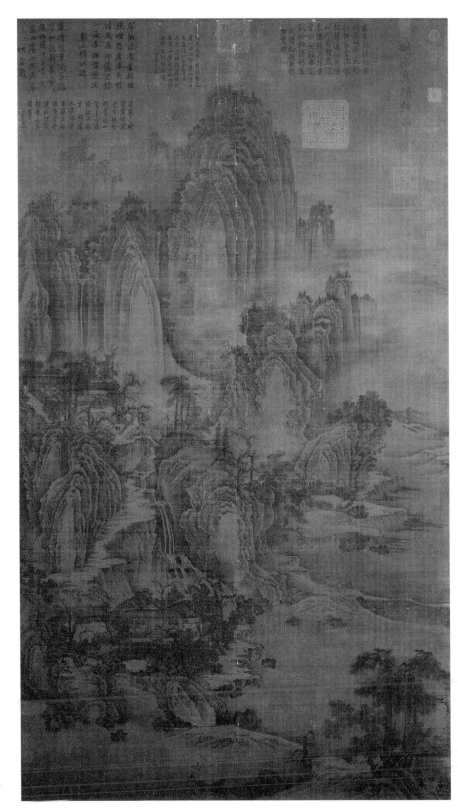

그림 14
「광려도(匡廬圖)」,
형호(荊浩),
비단에 수묵,
85.8×106.8cm,
타이베이 고궁박물원

산허리와 산 아래에는 정원이 하나씩 있고, 산 중에는 폭포가 떨어지며, 산길에는 한 사람이 나귀를 재촉하면서 걸어가고 있다. 화면 아래에는 고요한 시냇물이 있어 점점 멀어지다가 아득히 먼 곳에서 하늘과 서로 이어져 있다. 전체적인 구성을 보면, 화면의 좌측 하단과 우측과 상단을 여백으로 남기고 그 나머지를 경물로 채웠다. 산석의 필선에는 완곡함과 방직(方直)함이 적절히 조절되어 있고, 묵색 단계가 분명하다. 나뭇가지의 필선은 모두 가늘고 굳세며, 바위의 질감이 매우 딱딱하다.

형호는 오랜 기간 험준한 태행산의 깊은 곳에 은거하면서 북방의 산세를 관찰하고 체험했고, 그 결과 북방산의 특색을 그림 상에 구현하여 이전에는 없었던 북방산수화파를 창시했다. 형호의 산수화는 고대 중국산수화의 성숙된 면모를 대표하고 있다.

3. 형호(荊浩)의 『필법기(筆法記)』[9]

제2장에서 기술한 바와 같이 산림 속에 은둔한 선비들은 대부분 도가사상을 갖추었다. 그들은 속세에서 뜻을 잃을 때면 산림 속에 은둔하여 '성정을 즐겁게 해 주는' 산림의 정서를 음미하면서 세월을 보냈다. 이러한 연유로 산수화는 도가사상과 가장 밀접하게 연계되었고, 도가사상은 산수화의 발전에 가장 많은 영향을 미쳤다. 형호는 본래 '유학을 업으로 삼아 경사(經史)에 정통했고', 청년시기에 벼슬길에 나아가 인재가 되었으나, 당말의 대란(안사의 난) 때 부득이 속세를 떠나 태행산에 은거하면서 산림에 정서를 기탁하고 시화에 전념했다. 따라서 형호의 사상은 도가사상이 지배적이었지만, 유가사상의 영향이 없진 않았다.

형호의 『필법기』에는 유가사상의 흔적도 뚜렷이 나타나 있다. 예컨대 형호는 신정산(神鉦山)에 올라가 커다란 나무를 바라보면서 다음과 같이 말했다.

⑨ 【저자주】현존하는 『필법기(筆法記)』에는 탈자와 오자가 너무 많다. 본 절에 인용된 문장은 각 판본의 『필법기』와 『산수순전집(山水純全集)』 등을 교감(校勘)하여 잘된 부분을 선별하여 그것을 따른 것이다.

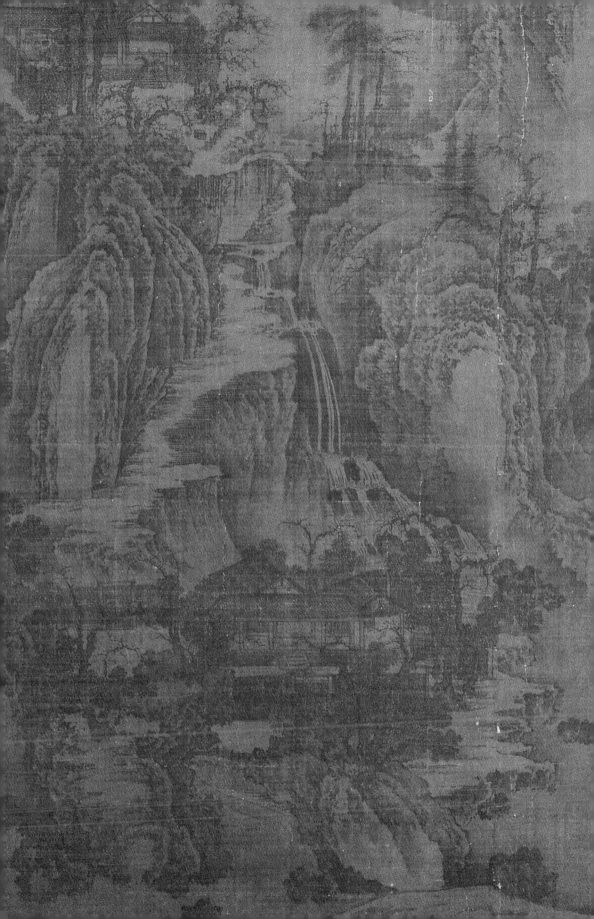

이무기의 기세로 은하수에 붙고자 하는 힘찬 자세이다. 좋은 재목이 될 만한 소나무는 잎과 가지가 무성하여 시원스러운 기운이 넘치는 듯하고 그렇지 못한 것들은 가지를 내려뜨리고 구부러져 있다.556)

또 형호는 "교화(敎化)는 성현의 직분이다"557)라고 말하기도 했다. 형호는 화가가 그림에 깊이 몰입하려면 욕심이 없어야 한다고 여겨 "욕심에 빠지면 화를 불러일으키게 된다"558)고 말했으며, 또 그림의 효능에 대해 "명사(名士)와 현인들이 가야금·서예·그림을 즐기려는 것은 잡욕을 대신하기 위해서이다"라고 하였다. 총괄하자면, 형호는 도화의 효능에 대해 '권선징악을 밝히고 상승과 쇠퇴를 나타내는 것'으로 여겼고, 또한 그림이 정치적 목적에 이용되는 것을 반대했는데, 이 방면에 대한 표현은 종병과 왕미보다 더 솔직하다. 사실 고대 산수화 중에 실제로 권계 작용을 한 그림은 많지 않고, 대부분 도가사상을 지닌 선비들이 즐거움을 얻기 위한 수단으로 이용되었다. 이 외에 산수화의 사회적 효능도 있었으나, 이 부분은 '명·청의 산수화' 장에서 자세히 기술하기로 한다. 형호가 언급한 '잡욕을 버리고' '즐기는 것'도 산수화의 사회적 효능 중의 하나이다.

형호는 다양한 자태의 고송들을 바라보고는 "그 기이한 모습에 놀라 주의를 기울여 감상했는데,"559) 이것이 형호로 하여금 "다음날부터 붓을 휴대하여 거듭 그리기 시작하여"560) 수만 본을 사생하도록 부추긴 실질적인 동기였다. 즉 소나무의 '참모습'을 묘사하려면 기교 수련에 소홀해서는 안 되었기에 "부지런하고 성실하게 필법을 연습하는 것을"561) "평생의 학업으로 수행하여 퇴보가 없도록"562) 노력했던 것이다. 또한 형호는 필법과 도화(圖畵)의 육요(六要), 그리고 도화의 법도(法度)도 더불어 연구할 필요성을 느꼈고, 그 일련의 과정과 결과를 『필법기』에 남겼다. 형호는 『필법기』에서 회화에 관한 몇 가지 문제를 도출했는데, 필히 주목을 요한다.

(1) 도진(圖眞)

형호는 『필법기』에서 회화 창작에서의 도진(圖眞)의 중요성을 강조했다. '도진' 론은 『필법기』의 핵심이론으로, 고개지·종병·왕미의 전신(傳神)론과 사혁(謝赫, 약500-

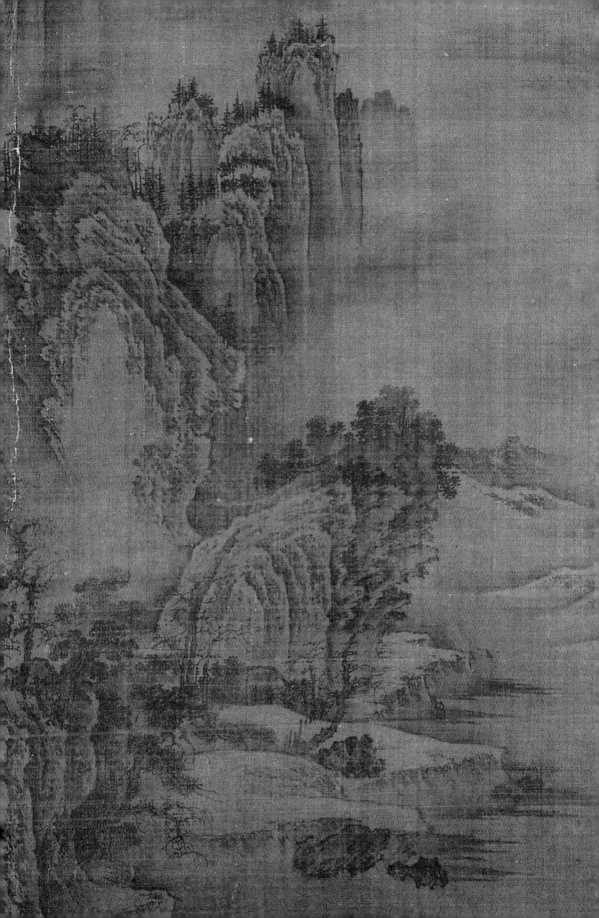

약535 활동[10]의 기운(氣韻)론에 이은 진일보 한 논법이다. 형호는 '도진'의 본질에 대해 "닮음은 형(形)을 얻을 수는 있으나 기(氣)를 잃는 것이며, 참모습은 기와 질(質)을 겸하여 갖춘 것이다"[563)라고 말하여 '전신'과 '기·운을 얻는' 것이지 형상을 닮게 그리는 것이 아니라고 보았다. 형호는 "기가 화(華)[11]에만 전해져 상(象)을 떠나버린다면 그 상은 죽은 것이다"[564)라고 말하여 '화'를 완전히 배격하진 않았다. '화'는 미(美)의 일종이며 '화'가 없으면 예술이 될 수 없다. 형호는 또 '화'는 실(實)에서 얻어져야만 예술적인 '화'가 될 수 있으며, "화를 가지고 실이 된다고 할 수는 없다"[565)고 하였다. '실'은 사물의 정신이고 사물의 기와 운이며 참모습(眞)이다. 따라서 형호가 언급한 '진'은 '전신'과 '기운'을 더 깊고 절실하게 표현한 것이라 할 수 있다.[12] '기가 상을 떠나버린다'는 것은 '기'가 없는 형상이라는 뜻으로, 이른바 "형상은 얻을 수 있으나 기를 잃은"[566) '닮음(似)'이므로 '죽은(死也)' 그림이라는 것이다. 그래서 형호는 형상을 '닮게 그리는 것'을 '진'으로 여겨서는 안 된다고 가르치고 있다.

'진'에 대한 파악의 중요성을 더 강조하기 위해 형호는 '물상의 근원'과 물상의 '본성'에 빗대어 다음과 같이 설명했다.

> 그대가 운림산수(雲林山水)를 즐겨 그린다면 물상의 근원을 밝게 하여야 한다. 무릇 나무의 자람도 그 본성을 받아야만 하는 것이다.[567)

> 소나무의 생리는 굽어도 휘어지지 않는 것이며 … 마치 군자의 덕풍과도 같다. 소나무 그림에 마치 비룡이 도사리듯이 어지럽게 가지와 잎을 그린 것이 있는데, 소나무 본래의 기운이라고는 할 수 없는 것이다.[568)

[10] 사혁(謝赫, 500년경-535년경 활동)은 남제(南齊) 양(梁)나라의 화가·회화이론가이다. 〔인물전〕 참조.

[11] 화(華)에 대해 『춘추좌씨전(春秋左氏傳)』 「문공오년(文公五年)」 조에 "겉은 환하게 웃고 있으나 속은 원망으로 가득 차 있다. (且華而不實, 怨之所聚也.)"라고 하였는데, 즉 외형은 아름다우나 내용은 공허하다는 뜻이다. 형호가 『필법기』에서 언급한 '화'는 아름다움(美) 또는 미묘(美妙)한 예술적 형식을 가리킨다.

[12] 당(唐)대에는 시문을 논할 때 진(眞)을 즐겨 사용했다. 이백(李白)은 『시론(時論)』에서 '미(美)에 대한 요구'를 진(眞)이라 했다.

측백나무의 생리는 움직이는 듯 굴곡이 많으며, 복잡하지만 화려하지 않다.569)

산수의 형상은 기(氣)와 세(勢)가 상생(相生)하는 것이다.570)

'물상의 근원'은 물상의 생명을 얻는 '본성'이며, 본성은 곧 정신이고 기운이다. 사람들이 산수화의 정신과 기운을 일종의 분위기로 오인할 수 있기 때문에 형호는 그것을 물상의 '본성'이라는 단어로 표현했다. 즉 물상의 '본성'이 있어야만 정신과 기운이 부여될 수 있다는 것이며, 또한 창작에 임할 때 '물상'의 본성을 파악하는 데에 노력해야만 '물상의 근원'을 나타낼 수 있다는 것이다. 형호는 '물상의 근원'은 물상의 '본성'이자 물상의 '실'이며, 그것이 형상을 닮게 그리는 데에 머무는 것이 아니라고 여겼기 때문에 "그 방법을 알지 못하면 겉모습은 닮게 할 수 있지만 도화의 참모습(圖眞)에는 이를 수 없다"571)고 말한 것이다.

(2) 육요(六要)

형호는 '도진'의 목적에 도달하려면 반드시 육요(六要) 즉 기(氣)·운(韻)·사(思)·경(景)·필(筆)·묵(墨)에 밝아야 한다고 보았다.

육요 중의 '기'와 '운'은 사혁이 언급한 기운(氣韻)⑬과 같은 뜻이다. 그러나 사혁이 논한 기운은 인물화를 가리킨 것으로, 즉 인체에서 나타나는 자(姿)·태(態)·정(情)·취(趣)가 감상자에게 주는 미적 감응을 의미했다. 기운은 신(神)·신자(神姿)·신태(神態)로 표현하기도 하며, '기'는 양(陽)의 강한 미를 대표하고 '운'은 음(陰)의 부드러운 미를 대표한다. '기'는 사람 또는 물상의 골체(骨體)를 가리키며, '운'은 이러한 골체가 드러내는 풍격과 자태의 미감을 가리킨다. 기·운은 본래 인물화에 사용된 개념이었으나 형호는 이것을 산수화에 적용시켰다. 산수의 골체와 그것이 드러내

⑬ 기운(氣韻)의 생동(生動)은 5세기 남제(南齊) 말의 화가 사혁(謝赫)이 『고화품록(古畵品錄)』에서 처음 제기한 육법(六法) 가운데 가장 중요한 제1칙(則)이다. 육법을 관통하는 원칙이며 나머지 다섯 가지 즉 골법용필(骨法用筆)·응물상형(應物象形)·수류부채(隨類賦彩)·경영위치(經營位置)·전이모사(轉移模寫)의 근거가 된다. 기운은 예술가의 생명과 창조력을 개괄한 것일 뿐 아니라 예술작품의 생명을 개괄한 것이었기에 예술의 본질, 특히 회화의 본질에 대한 가장 총괄적인 최고의 준칙이 되어 중국 회화미학의 핵심을 이루었다. 자세한 내용은 〔보충설명〕 참조.

는 미감은 인물화와는 다르므로 인물화와 같은 방법으로 기운을 취해서는 안 되었다. 그래서 형호는 산수화는 '필'로써 '기'를 취하고 '묵'으로써 '운'을 취하며, '필'로써 산수의 구조를 대략적으로 취하여 양의 강한 미를 얻고 묵의 선염(渲染)⑭을 통해 자태를 꾸며 음의 부드러운 미를 얻어야 한다고 주장했다.

기(氣)는 마음에 따라 붓을 움직여 상(象)을 취함에 있어 미혹됨이 없는 것이다.572)

즉 마음과 손이 상응해야 하며 붓을 내릴 때 확고한 신념을 가지고 신속히 운필(運筆)해야만 생기(生氣)⑮가 드러난다는 것이다. 산수화에 생기가 있다는 것은 곧 산수화에 정신이 담겨 있음을 의미하는 것으로, 이는 산수의 '진'을 얻기 위한 첫 번째 조건이다. 확고한 신념이 없이 붓을 내리면 손과 마음이 호응하지 못하여 물상의 안팎을 취할 때 주저하게 되므로(행하려다가 머뭇거리게 되므로) 생기를 볼 수 없게 되고 '진'은 더욱 드러날 수 없게 된다.

운(韻)은 필적을 숨기고 형(形)을 세워 격식을 갖춤에 있어 속되지 않은 것이다.573)

용묵(用墨)의 준(皴)과 염(染)⑯에 대해 언급하고 있다. '필적을 숨긴다'는 것은 인위적으로 꾸민 듯하거나 판에 투각한 듯한 딱딱한 흔적이 없이 오묘하고 자연스럽다는 뜻이다. '형을 세운다'는 것은 사물의 형태를 묘사하여 가시적으로 드러낸다는 뜻이다. '격식을 갖춤에 있어 속되지 않아야' 운미(韻味)가 있게 된다고 했는데, 물론 '운'은 '기' 자체의 '운'도 포함되며 '운'이 있어야만 '진(眞)'을 표현할 수 있다.

기운은 본래 인물화에 사용된 말이었고 필묵과는 관련이 없었으나, 산수화에서는 '필'을 통해 '기'를 취하고 '묵'을 통해 '운'을 취하므로 형호는 기·운과

⑭ 선염(渲染)은 먹이나 안료에 물을 섞어 각 단계의 점진적 농담(濃淡)의 변화가 나타나도록 바림하는 기법이다. 표현 대상의 질감과 입체감, 그리고 전후 관계와 전체적으로 담묵(淡墨)의 효과를 내는 데 사용되며 붓 자국이 뚜렷이 보이지 않게 칠한다.
⑮ 생기(生氣)는 작품에서 나타나는 생명의 활력, 생동하는 기운, 왕성한 정신적 기세이다.
⑯ 염(染)은 화면에 붓으로 물·먹·안료를 찍어 바르는 일이다. 선염(渲染)·찰염(擦染)과 같이 복합적으로 사용된다. 그림에 필선이 하나하나 뚜렷이 보이지 않도록 물기나 먹기를 많이 칠하는 것을 이른다.

필·묵을 서로 관련지어 논했다. 형호 이후에는 그림의 기운을 필묵 기교로 여기는 경우가 더 많아졌다.

사(思)는 깎고 덜고 크게 요약하여, 생각을 응축시켜 사물을 그리는 것이다.[574]

'사'는 생각을 통해 물상의 '진'을 취한다는 뜻으로, 즉 잡다함을 버리고 정수 (精髓)만 취하여 위장된 가식을 걷어내고 '진'을 남겨야 한다는 것이다.

장자(莊子)는 말하기를, "진(眞)은 하늘로부터 품부 받은 것이니 자연이란 바꿀 수 없는 것이다. 그러한 까닭에 성인(聖人)은 하늘을 본받아 진을 귀하게 여기고 세속에 구애받지 않는 것이다"[575]라고 하였다. 그러나 자연계는 종종 화려하게 위장된 아름다움에 가려져 참모습(眞)이 보이지 않을 때가 있다. 그래서 장자는 '하늘을 본받아 진을 귀하게 여겨야 한다'고 주장했고, 또 이미 존재하는 위장된 외관에 대해서는 "새기고 파헤쳐서 소박함으로 돌아가야 한다"[576]고 주장했다. 형호가 말한 '대요(大要)를 간략히 정리하여 사물의 형상에 깊이 생각을 모아 파악한다'는 것도 이러한 의미이다.

경(景)은 법도(法度)를 세움에 있어 때에 의거하고, 묘(妙)를 찾아 진(眞)을 창조하는 것이다.[577]

즉 계절과 시간 및 환경조건의 변화에 근거하여 경치를 묘사해야 하며, 지언경물의 정신과 모습을 재현하여 그 속의 오묘한 '진'을 창조해야 한다는 것이다.

필(筆)은 비록 법칙에 의거하되, 운용에 따라 변통하여 질(質)만 취하지도 않고 형(形)만을 취하지도 않아 마치 나는 듯하고 움직이는 듯한 것이다.[578]

용필에 의지하여 사물의 법칙과 형체를 표현하되 다양한 변화를 가하여 생동감이 나타나도록 해야 한다는 것으로, '기'와 의미가 상통한다.

묵(墨)은 높고 낮음에 따라 흐리기도 하고 맑기도 하며 물체에 따라 얕기도 하고 깊기도 하여 문채(文采)가 자연스러워 마치 붓으로 그리지 않은 듯한 것이다.[579]

즉 다양한 묵색을 사용하여 사물의 높고 낮음과 깊고 얕음을 준법(皴法)과 선염(渲染)을 통해 표현하고, 판에 새긴 듯한 인위적인 흔적이 없도록 하여 '문채가 자연스러움'에 이르러야 한다는 것으로, '운'과 의미가 상통한다.

형호는 산수화의 육요(六要)를 제시함에 있어 육법(六法)의 부채(賦彩)를 '묵'으로 대체했는데, 즉 수묵산수화가 거듭 발전하여 당(唐)대에 이미 용묵의 기교가 채색의 효과를 능가했음을 알 수 있다. 『필법기』의 내용 중에 '자고이래 그림을 배운 자들'을 평한 부분에서 이 사실을 더 분명히 확인할 수 있다.

그림의 참됨과 참되지 않음은 그림을 품평하고 우열을 가리는 데에 중요한 근거가 된다. 형호는 참됨의 정도에 근거하여 신(神)·묘(妙)·기(奇)·교(巧)의 사품(四品)을 규정했는데, 이는 사혁이 정한 품등 다음으로 과학적이다.

(3) 사품(四品)

> 신(神)은 일부러 행함이 없이 붓의 운용에 맡겨 상(象)을 이루는 것이다.[580]

형호는 신중을 기하지 않고 오직 붓의 운용에 맡겨 '상'을 이루는 것을 '신'이라 하였다. '신'은 오랜 기교수련을 통해 기교와 정신의 저항성을 극복하여 지극히 자유분방하게 표현해내는 경지로서, 이를테면 기교와 정신이 완벽하게 융합하여 혼연일체를 이룬 상태에서 자연스럽게 진(眞)에 도달하는 경지이다. 신품(神品)은 장언원이 제기한 '자연(自然)'과 동등한 품등이다. 형호는 이것을 가장 '참된' 그림으로 여겨 '신품'이라 칭했다.

> 묘(妙)는 생각이 천지와 만물의 성격을 헤아려 겉의 아름다움과 내적 이치가 합치되므로 온갖 만물이 붓에 따라 드러나는 것이다.[581]

'묘'는 '신' 다음의 품등이다. 기교와 정신이 완전히 융합하여 일체를 이루지는 못하지만, 깊은 사고를 통해 '사물'의 본성을 파악할 수 있고 기교와 합치됨이 있으며, 그것이 붓의 운용에 따라 드러나는 것을 가리킨다.

기(奇)는 예측할 수 없는 변화들을 일으키나 진경(眞景)과는 다르며 편중된 이치에 이르게 된다. 이렇게 되면 필(筆)이 있어도 사(思)가 없는 것이다.582)

'기'는 '묘' 다음의 품등이다. 용필에 예측할 수 없는 변화를 일으킬 수는 있으나 그림이 '진경'과는 다르며, 편협된 이치에 이르러 비록 기이함은 갖추었으나 참됨이 없음을 가리킨다.

교(巧)는 잔재주를 꾸미고 부려서 겉으로는 대도(大道)에 합치되는 듯하나 서로 합치되지 않으며, 억지로 문장을 써내려가 기상이 더욱 아득히 멀어지는 것으로서, 이를 일러 실(實)이 부족하고 화(華)가 넘친다고 하는 것이다.583)

즉 겉으로는 '대도'에 합치되는 듯하나, 형상은 합치되고 정신은 합치되지 않는다는 것이며, '억지로 문장을 써내려 간다'는 것은 색채를 사용하여 억지로 꾸미고 장식하여 그려나간다는 뜻이다. '실이 부족하고 화가 넘치는 것'을 '교'라고 하였는데, 이렇게 '잔재주를 꾸미고 부리는' 것은 노력이 부족하여 나타나는 결과이다.

형호는 또한 용필(用筆)에 근(筋)·골(骨)·육(肉)·기(氣)의 사세(四勢)가 있음을 언급했다.

필적이 떨어져 있으나 끊어지지 않는 것을 근(筋)이라 하고, 굵기도 하고 가늘기도 하여 실체감을 이룬 것을 육(肉)이라 하며, 살기도 하고 죽기도 하며 굳세고 곧은 것을 골(骨)이라 하고, 획의 자취에 잘못 됨이 없는 것을 기(氣)라 한다.584)

이 외에도 형호는 "묵(墨)이 성대하고 질박한 것은 그림의 체(體)를 잃어서이고, 묵색이 미약한 것은 정기(正氣)를 손상해서이며, 힘줄이 없는 것은 육(肉)이 없어서이고 필세가 끊어진 것은 근(筋)이 없어서이며, 구차히 아름다운 것은 골(骨)이 없어서이다"585)라고 하였는데, 한졸(韓拙, 약1095-1125 활동)⑰의 『산수순전집(山水純全集)』에도 이와 비슷한 내용이 있다.

⑰ 한졸(韓拙, 약1095-1125 활동)은 북송(北宋)의 화원화가이다. 〔인물전〕 참조.

무릇 그림에는 골육이 서로 보조해준다. 육이 많은 것은 풍만한데도 곱지 않다. 연약하고 예쁜 것은 골이 없다. 골이 많은 것은 딱딱하여 막대기와 같다. 힘줄이 상한 것은 육이 없다. 필적이 끊어진 것은 근이 없는 것이다. 묵이 성대하고 질박하면 그 진기(眞氣)를 잃는다. 묵이 미약하고 힘이 없으면 그 진형(眞形)을 잃는다.[586]

(4) 이병(二病)

형호는 그림에 유형(有形)과 무형(無形)의 두 가지 병폐가 있음을 언급했다.

유형의 병이란 꽃과 나무가 때에 맞지 않고 집은 작은데 사람은 크며, 혹 나무가 산보다 높고 다리가 둑에 오르지 않아 그 모습을 헤아릴 수 있는 것들이다.[587]

무형의 병이란 기와 운이 모두 빠지고 물상이 완전히 어그러져 필묵이 비록 행해지기는 했지만 죽은 물상과 같아 졸격(拙格)에 떨어진 것이다.[588]

유형의 병은 경(景)에서 나온 문제로서, '사물'의 '진'을 표현하는 데에 장애가 될 수 있다. 그러나 무형의 병은 가령 형상은 닮았다 하더라도 정신(기운)이 다 빠진 병이므로 '진'에 이를 수 없다. 형호는 이것에 대해 '물상이 완전히 어그러지고' '죽은 물상과 같은 것'이라 표현했는데, 이 무형의 병은 없애거나 고칠 수 없다. '이병'을 극복해야만 '진'에 이를 수 있다.

형호는 또 "필묵 기교를 잊어야만 진경(眞景)이 있게 된다"[589]는 비범한 이론을 제기했는데, 이 또한 걸출한 화가 겸 이론가의 체험에서 나온 절실한 말이다. 화가가 필묵 기교를 극복하지 못하여 경물을 묘사할 때 수시로 필묵을 염두에 둔다면 '진경'을 그려내기 어렵다. 필묵은 예술적 감정을 형상화하기 위한 수단일 뿐이므로, 붓을 내릴 때 필묵을 염두에 두지 않아야만 화가의 정신이 그림 상에 충실히 반영될 수 있다는 것이다. 필묵을 잊으려면 오랜 기교 수련을 통해 기교와 정신이 혼연히 융합되는 경지에 도달해야 하는데, 이 때문에 형호는 "부지런하고 성실해야 한다"[590]고 특별히 강조한 것이다.

형호는 이상의 관점에 근거하여 자고이래의 화가들을 평가했다. 그는 먼저 "수류부채(水類賦彩)는 예로부터 능한 자가 있었지만 수묵화법은 우리 당(唐)대에 이르러

성행했다"591)고 하였다. 즉 수묵화가 당대에 이르러 성행했고 당 이전에는 모두 채색화였음을 알 수 있다. 형호는 이어서 "장승요(張僧繇)의 유작은 그 이치를 심히 어지럽힌다"592)고 비평했다. 장승요는 몰골(沒骨)⑱채색으로 요철산수⑲를 그렸고, 오대 이후에는 기본적으로 유작이 존재하지 않았다. 형호는 또 "이사훈은 그림의 이치와 생각이 깊고 원대하여 필적이 능통하며, 정교하고 화려하지만 묵채(墨彩)를 크게 어지럽혔다"593)고 말했다. 이사훈의 산수화에는 정교한 묘사와 청록을 착색한 현란함은 있었으나 실(實)이 부족했다. 또한 지나치게 꾸미고 장식하여 묵필의 오묘한 운치가 부족했는데, 즉 '색으로만 장식하여 짜고 꾸미거나' '억지로 써 내려간 문장'과 같은 교(巧)에 해당하는 정도였다. 물론 형호는 수묵화를 추종하고 주장하는 입장에서 청록산수화를 평가했으므로 편애가 섞였을 수도 있다. 형호는 장조(張璪)가 그린 수목과 바위를 높이 찬양하여 "기와 운을 충분히 갖추고 있고 필과 묵이 잘 감돌고 있으며, 천진(天眞)한 생각이 뛰어나서 현란한 색을 귀하게 여기지 않았다"594)고 하였다. 장조의 그림에는 육요가 모두 갖추어져 있었기에 형호는 "고금에 없는 작품이다"595)라고 극찬했는데, 이러한 그림은 신품(神品)에 해당한다. 이어서 형호는 다음과 같이 말했다.

> 국정(麴庭)⑳과 백운존사(白雲尊師)①의 그림은 기상이 아득하고 묘하여 모두 깊은 뜻을 얻었다. 운용함이 평범함에서 초월하여 깊이를 헤아릴 수가 없다. 왕유는 필과 묵이 부드럽고 아름다우며, 기운이 높고 맑아서 교묘하게 형상을 그려내어 참된 생각을 움직인 흔적이 있다.596)

왕유의 그림은 비록 붓의 운용에 완전히 일임하여 형상을 그려내는 수준은 아

⑱ 몰골법(沒骨法). 물상의 뼈(骨)인 윤곽 필선이 빠져 있다(沒)는 뜻에서 붙여진 명칭이다. 형태를 그릴 때 윤곽선이 없이 색채나 수묵을 사용하여 그리는 방법이다. [보충설명] 참조.
⑲ 요철산수(凹凸山水)는 요철법(凹凸法)을 사용한 산수화이다. 요철법은 남조(南朝) 양(梁)나라의 장승요(張僧繇)가 천축법(天竺法)을 써서 입체감의 효과를 강조한 고대 인도의 화법이라 전하는데, 작품을 멀리서 보면 요철이 있는 듯하지만, 가까이서 보면 실제로는 평탄하다는 것이다. 또 당초(唐初)에 위지을승(尉遲乙僧)이 그린 인물·화조도 모두 현란한 색채에 음영(陰影)이 있고 입체감이 강하여 '요철화파(凹凸畵派)'라는 명칭이 생겼다. 이런 종류의 회화 작품을 간략히 요철화(凹凸畵)라고 부른다.
⑳ 국정(麴庭)은 초당(初唐, 618-712) 시기의 화가이고, 산수화에 뛰어났다고 전해진다. 행적에 대해서는 아직 밝혀진 바가 없으며, 다만 주경현(朱景玄)의 『당조명화록(唐朝名畵錄)』 「능품중(能品中)」 28인 중의 한 사람으로 기록되어 있다.
① 백운존사(白雲尊師)의 생졸년과 행적은 밝혀지지 않아 알 길이 없다.

니었지만, 참된 생각을 구동하여 그림에 기·운·사·경·필·묵이 모두 갖추어졌으므로 기본적으로 육요에 부합했다. 이 외에도 형호는 항용산인(項容山人)의 그림에 대해 "호방하고 종일(縱逸)②하여 천진(天眞)③함과 원초적인 기상을 잃지 않았고 … 용묵은 심오한 경지에 이르렀으나 용필은 골기(骨氣)가 전혀 없다"597)고 하였고, "오도자(吳道子)는 필이 형상보다 뛰어나 골기가 스스로 높으나 … 묵이 없는 것이 한스럽다"598)고 하였다.

특히 주목을 요하는 점은 형호의 『필법기』에서 필묵에 새로운 의미를 부여하여 회화창작 방면에 새로운 작용을 일으켰다는 사실이다. 형호 이후에는 필묵이 중국화 기법의 대명사가 되었는데, 이 또한 형호에 의해 그 시초가 열린 것이다.

4. 형호(荊浩)의 영향

형호는 회화의 실천과 이론 방면에 모두 높은 성취를 이룩한 대가였다. 그는 『필법기』에서 종병과 왕미의 산수화 전신(傳神)론을 계승하여 도진(圖眞)론을 제기했고 아울러 산수화의 발전을 위해 최초로 육요의 법칙과 신(神)·묘(妙)·기(奇)·교(巧)의 4품, 그리고 유형과 무형의 요결을 제기하여 당시와 후대의 회화사에 지대한 작용을 일으켰다. 오대 송초에 형성된 북방산수화파의 화가들은 거의 모두가 형호의 영향을 받았고, 형호의 사상은 그들의 회화실천 속에 관철되었다. 성당·중당 시기에 발흥한 수묵산수화는 당말에 이르러 더욱 성행했다. 이 시기에 형호는 곱고 화려한 색채를 반대하고 필묵의 작용을 거듭 강조하여 수묵산수화의 지위를 공고히 했다. 여기에 힘입어 산수화는 중국화단에서 최초로 가장 높은 지위에 오르게 되고, 수묵산수화는 산수화 분야에서 주류 지위를 차지하게 되는데, 형호의 이론은 이러한 기풍 형성에 촉진작용을 해주었다.

형호는 이전까지 회화의 도구 역할을 해온 필묵에 새로운 의미를 부여했고, 이때부터 필묵은 중국화 기법의 하나가 되어 이후 천여 년 동안 중국화의 발전에 영향을 미쳤다.

② 종일(縱逸)은 구속됨이 없이 자유분방한 것이다.
③ 천진(天眞)은 조금도 꾸밈이 없는 자연 그대로의 참된 모습이다.

이 외에도 형호는 소나무를 '군자의 덕풍'을 상징하는 매개물로 삼아 왕미의 산수 의인화 사상을 더욱 발전시켰고, 아울러 더 구체적인 의미를 부여했다. 예컨대 형호는 다음과 같이 말했다.

숲을 이룬 것들은 가지와 잎이 무성하여 의기양양한 듯이 보이며, 그렇지 못해 외따로 서 있는 것은 절개를 지키는 높은 선비가 짐짓 구부리고 있는 듯하다.[599]

자세도 원래 홀로 고결하여 가지들이 낮게 다시 가로 뻗치고, 혹은 거꾸로 늘어지되 지면까지는 떨어지지 않으며 … 군자의 덕풍과 같다"[600]

형호는 또 「고송찬(古松贊)」 한 수를 지어 다음과 같이 표현했다.

조락하지 않고 꾸미지도 않은 모습
오직 저 곧은 소나무뿐이로다.
기세가 높고도 험하건만
마디를 굽혀서 공손한 모습도 보여주네.
…
아래로 평범한 나무들과 접할 때는
화목하게 어우러질지언정 뇌동하진 않네.[601]

이 시에는 뜻을 잃은 고대 문인들의 심리도 반영되어 있다. 소나무와 세한삼우(歲寒三友) 등이 문인사대부의 정신을 표현하는 매개가 되어 중국문인화의 전통이 될 수 있었던 배경에도 형호의 공로가 있었던 것이다.

형호는 또 북방산수화파를 창시하는 지대한 업적을 남겼다. 북방산수화파에는 이른바 '3가(三家)'로 일컬어진 세 사람의 산수화 대가가 출현하여 고대의 사학가들이 이들에 대해 "3가가 나란히 서서 백대의 표준이 되었다"[602]고 말하거나 또는 "3가는 여러 사람들의 바른 법과 같다"[603]고 말했는데, '3가'는 관동(關同)·이성(李成)·범관(范寬)을 가리킨다. 관동은 형호의 '입실제자(入室弟子)'였고 범관·이성은 형호의 화법을 배워 대가가 되었다. 그러나 북송의 시인 매요신(梅堯臣)④은 "범관은 늙을

④ 매요신(梅堯臣, 1002-1060)은 북송(北宋)의 시인이다. 〔인물전〕 참조.

때까지 배움이 부족했고 이성은 다만 평원의 훌륭함만 얻었다"604)고 말했다. '백대의 표준'인 3가가 모두 형호의 산수화를 배웠으므로 3가 이후의 백대에 걸친 수묵산수화가들이 모두 형호의 영향을 받았다고 보아도 무방하다.

형호는 이사훈 이래 산수화만 전공한 대가였으며, 형호의 산수화와 이론은 후대의 산수화가 중국화단에서 가장 높은 지위에 오를 수 있도록 기초가 되어주었다. 또한 형호의 창작과 이론은 위로 진송·수·당의 전통을 계승하여 아래로 천여 년에 걸친 중국회화에 새로운 국면을 열어주었다. 이러한 이유로 형호는 원대의 황공망(黃公望)·예찬(倪瓚), 명대의 문징명(文徵明)·당인(唐寅) 등의 대가들이 모두 존숭하고 추앙한 중국산수화단의 대 종사(大宗師)가 되었다.

제4절 북방산수화의 3대가 — 관동(關同)·이성(李成)·범관(范寬)

1. 관동(關同)

관동⑤(關同: 穜 또는 童 또는 仝이라 쓰기도 했다). 오대 초기에 주요 예술 활동을 했고, 섬서성(陝西省) 장안(長安) 사람이다. 후대 사람들은 관동과 형호를 함께 '형관(荊關)'이라 불렀다. 관동은 초기에 형호의 산수화를 배웠는데, 침식을 폐할 정도로 그림에 전력을 기울였으며, 후에 당(唐)대 대가들의 그림을 배우면서부터 화법이 일약 진보하여 만년에는 성취가 형호를 넘어섰다. 관동의 산수화는 세인들로부터 '관가산수(關家山水)'로 일컬어졌다. 유도순(劉道醇, 11세기 중후반 활동)⑥의 저술 『오대명화보유(五代名畵補遺)』 상의 기록에 의하면 당시 사람들이 관동의 그림을 구하기 위해 도처에서 몰려왔다고 하는데, 즉 당시에 관동의 명성이 매우 높았음을 알 수 있다.

현존하는 관동의 산수화로 「관산행려도(關山行旅圖)」가 있다. 『오대명화보유』에서는 관동의 산수화에 대해 다음과 같이 기록하고 있다.

> 위에는 높게 솟아오른 큰 산봉우리이고 아래를 보면 깊은 골짜기인데, 가장 높고 가파른 산을 관동은 능히 필세를 이어서 단숨에 이루듯이 그려내었다. 그 성글고 빼어난 모양이 솟아 오른 듯 돌출해 있고, 봉우리와 바위가 짙푸르며, 수림과 산기슭 흙과 바위에 지세(地勢)의 평원함을 더했다. 멀리 높은 곳까지 이어진 돌길과 외나무다리에 촌락까지 넓고 아득한 경치 속에 모두 갖추어져 있다.605)

내용이 「관산행려도」의 면모와 부합한다. 이치(李廌, 1059-1109)⑦는 『덕우재화품(德隅齋畫品)』에서 관동의 「선유도(仙游圖)」에 대해 다음과 같이 설명했다.

⑤ 【저자주】 관동(關同)은 오대초(五代初) 사람이고 이성(李成)은 오대말(五代末) 사람이며, 범관(范寬)은 오대말(五代末) 송초(宋初) 사람이다. 그러나 서술 상의 편의와 분량을 고려하여 본 절에 함께 논한다.
⑥ 유도순(劉道醇, 11세기 중후반 활동)은 북송(北宋)의 회화이론가이다. 〔인물전〕 참조.
⑦ 이치(李廌, 1059-1109)는 북송(北宋)의 학자·회화이론가이다. 〔인물전〕 참조.

거대한 바위 무리가 세워져 있는데, 높이는 만 길이나 되고 색은 잘 단련된 쇠와 같다. 위에는 속세의 먼지가 없고, 아래에도 속세의 때가 없다. 사면의 깎아지른 듯한 절벽에는 인적이 통하지 않고, 어두침침한 바위와 굽이쳐 흐르는 물에는 누각 · 동부(洞府)· 난새· 학· 꽃· 대나무와 같은 뛰어난 경치가 있다. … 바위들이 어우러져 있는 것을 좌우로 보면 각기 그 둥글고 날카로움과 길고 짧음과 멀고 가까운 기세가 보인다. 바위들이 앉고 누운 것을 위아래로 보면 각기 그 모나고 둥글고, 넓고 좁고, 얇고 두터운 형상이 보인다.[606]

이 내용도 「관산행려도」의 특징과 거의 부합한다.

「관산행려도(關山行旅圖)」(그림 15). 화면의 상단에 기이하게 생긴 바위산 하나가 안개에 둘러싸여 솟구쳐 있는데 기세가 매우 웅장하며, 주변의 산들도 거대한 바위로 구성되어 있다. 산골짜기에 시냇물이 흘러 내려오고 그 하류에 작은 나무다리가 하나 놓여 있다. 왼편의 산비탈 아래의 촌락에는 사람들이 왕래하고 닭· 개· 말 · 당나귀 등이 있다. 수목은 미불의 말대로 "가지는 있으나 줄기가 없다."[607] 산석의 윤곽선에 끊겼다가 이어지는 필세의 변화가 있으며, 윤곽선의 안쪽에는 준과 찰(擦)[8]이 가해지고 수묵이 바림되어 있다. 용필이 전반적으로 거칠고 우람한 느낌이다. 미불은 관동의 그림에 대해 "관동의 산은 거칠며 함곡관(函谷關)[9]과 황하(黃河)의 형세를 잘 그렸는데, 산봉우리에 수려한 기품이 적다"[608]고 하였다. '수려한 기품이 적은' 것은 기세가 웅장하여 나온 결함으로, 두 가지의 장점을 겸할 수는 없다. 이 그림은 형호가 언급한 기와 운이 다 갖추어졌으므로 육요 중의 신품에 해당된다.

관동의 산수화에 관한 기타 기록으로는, 『도화견문지』에 "석체(石體)가 견고하고 딱딱하며 잡목이 무성하다"[609]고 하였고, 『산호망(珊瑚網)』에서는 "관동의 「춘산계유도(春山溪游圖)」는 산색이 짙은 녹색을 뿌려놓은 것 같고, 수목과 가옥은 먹을 사용하여 바림했다"[610]고 하였다.

관동의 산수화는 대각(臺閣)과 인물의 정취가 그윽하고 한가로우며, 깊은 암혈과 구불구불한 골짜기가 마치 신선이 살고 있을 것만 같은 정취이다. 또한 가을산의

⑧ 찰(擦)은 물기가 적은 붓을 종이나 비단에 비벼 문지르는 기법이다. 뚜렷한 준선을 모호하게 하거나 바위나 수목의 질감을 표현할 때 많이 사용된다.
⑨ 함곡관(函谷關)은 지금의 하남성 영보시(靈寶市) 북쪽의 함곡관진(函谷關鎭) 왕타촌(王垛村)이다.

그림 15
「관산행려도(關山行旅圖)」,
관동(關同),
비단에 채색,
144.4×56.8cm,
대북고궁박물원

서늘한 수림과 촌락의 전원생활, 유인(幽人)⑩ · 일사(逸士)와 어시(漁市) · 산역(山驛) 등이 보는 이로 하여금 눈보라 치는 파교(灞橋)⑪ 위에 서 있는 듯한 쓸쓸한 정취를 느끼게 해주거나 혹은 삼협(三峽)⑫에서 원숭이의 울음소리를 듣는 듯한 그윽한 정취를 느끼게 해주며, 혼탁한 속세의 분위기는 조금도 느낄 수 없다.⑬ 이처럼 관동의 산수화에는 산림지사(山林之士)의 은일(隱逸) 정취와 신선과 도를 희구하는 사상이 나타나 있는데, 이러한 사상은 그의 스승 형호의 영향을 받은 듯하다.

관동의 그림은 중년기와 만년기의 화풍이 서로 다르다. 원대의 황공망(黃公望)은 관동의 「층만추애도(層巒秋靄圖)」를 감상한 후에 "수분을 머금어 빼어나고 윤택한 것이 마침 그가 중년에 정진(精進)한 그림이다"611)라고 말했으며, 『화감(畵鑒)』에서는 "관동의 「무쇄관산도(霧鎖關山圖)」는 다소 부드러우니, 이 그림은 젊을 때의 진적(眞迹)이다"612)라고 하였다. 이에 반해 『선화화보』에서는 관동의 만년(晩年)시기 그림에 대해 "만년에 필력이 지나치게 호방하고 원대했으며 … 필치가 간략할수록 기세는 더욱 웅장하고 경물이 적을수록 의미는 더욱 길어졌다"613)고 하였고, 『도화견문지』에서는 "관동이 그린 나뭇잎은 간간이 수묵으로 물들였고 … 필치가 굳세고 날카로웠다"614)고 하였다. 또 『청하서화방(淸河書畵舫)』에서는 "필치가 매우 매섭다"615)고 하였다. 즉 관동의 만년시기 산수화가 용필이 노련하고 매서우면서 또 굳세고 날카로웠음을 알 수 있다.

전통화법을 배우는 방면에서 관동은 청년시기에는 형호의 화법을 배웠고, 중년기에는 왕유의 화법과 필굉의 수묵화법을 배웠다.⑭ 또 대자연을 배우는 방면에서 관동은 주령(秦嶺)·화산(華山) 등 관섬(關陝: 섬서성) 일대의 실제 산수에서 감흥을 얻은 후에 '안으로 마음의 근원에서 터득하여'⑮ '관가산수(關家山水)'로 일컬어진 독특한 화경(畵境)을 이루었다.

관동은 인물을 잘 그리지 못하여(형호도 그러했다) 산경 속의 인물을 그려 넣어야

⑩ 유인(幽人)은 세상을 피해 숨어있는 사람, 즉 은자(隱者)이다.
⑪ 파교(灞橋)는 섬서성 동쪽에 있는 다리로 한(漢)대에 장안(長安)을 떠나는 사람을 이곳까지 전송하여 이별을 슬퍼했는데, 버들가지를 꺾어서 서로 재회를 약속했다고 한다.
⑫ 삼협(三峽)은 장강(長江)에 있는 3개의 거대한 절벽 협곡으로 구당협(瞿塘峽)·무협(巫峽)·서능협(西陵峽)이다.
⑬ 【저자주】이상은 『圖畵見聞志』·『德隅齋畵品』·『宣和畵譜』 등 참고.
⑭ 【저자주】米芾의 『畵史』 참고.
⑮ 당(唐)대의 산수화가 장조(張璪)의 말이다. "[外師造化,] 中得深遠."

그림 16 「산계대도도(山溪待渡圖)」, 관동(關同), 비단에 수묵, 156.6×99.6cm, 대북고궁박물원

할 때면 호익(胡翼)⑯을 찾아가서 대필(代筆)을 청했다. 관동 이후의 이성(李成)도 인물을 그려 넣어야 할 때면 왕효(王曉)⑰에게 대필을 청하곤 했는데, 즉 당시의 산수화가들이 산수화에만 전념하고 인물화에는 노력하지 않았음을 알 수 있다.

관동의 「산계대도도(山溪待渡圖)」(그림 16) 역시 걸작에 속한다.

『덕우재화품』의 기록에 의하면 관동의 그림은 "대략적으로 이루어진 그림도 능히 사람들의 마음과 눈을 움직였고, 사람들로 하여금 반드시 그 속의 의취(意趣)를 찾을 수 있게 했다."⁶¹⁶⁾ 관동은 산수화에 대해 "고심하고 애써 배움이 침식을 폐할"⁶¹⁷⁾ 정도였던 까닭에 오대 중국화단의 거장이 되어 "당시에 떨친 명성이 감히 분야를 나눌 수 없는"⁶¹⁸⁾ 전대미문의 높은 성취를 이루었다.

2. 이성(李成)

(1) 이성(李成)의 생애

이성(李成, 919-967). 자는 함희(咸熙)이다. 조상이 당 왕조의 종실(宗室)⑱이었기에 장안(長安)에서 거주했으나, 당말(唐末)에 국자제주(國子祭酒)·소주자사(蘇州刺史)를 지낸 조부 이정(李鼎) 때 안사의 난을 피해 산동성(山東省) 영구(營丘)⑲로 이주했다. 청주(靑州) 익도(益都)⑳로 이주했다는 설도 있는데, 영구와 익주는 같은 지역권에 속한다. 『광천화발(廣川畵跋)』의 기록에 의하면 일찍이 이성은 고향의 산수에 각별한 흥취를 느껴 「영구산수도(營丘山水圖)」를 그렸는데, 수림과 가옥이 시냇물과 산으로 둘러지고 구름과 안개가 출몰하는 풍광이 절묘하게 묘사되었고, 그 그림을 얻은 자가 그림을 보고 그 장소를 한 눈에 알아보았다고 한다.① 이성의 부친 이유(李瑜)는 청주(靑州)에서

⑯ 호익(胡翼)은 오대(五代) 양(梁)나라의 화가이다. [인물전] 참조.
⑰ 왕효(王曉)는 산동(山東) 사수(泗水) 사람이다. 곽건휘(郭乾暉: 남당의 화가로 맹금猛禽과 잡조雜鳥를 잘 그렸다)의 그림을 배웠고, 매·뽕나무·대추나무를 잘 그렸다. 유도순(劉道醇)의 『성조명화평(聖朝名畵評)』 「화훼영모문제사(花卉翎毛門第四)」 조의 묘품(妙品)에 기록되어 있다.
⑱ 종실(宗室)은 황제와 가장 가까운 인척이다. [보충설명] 참조.
⑲ 영구(營丘)는 지금의 산동성 치박시(淄博市) 북쪽에 있는데, 이곳에 영구산(營丘山)이 있어 지어진 이름이다. 춘추시대에는 제(齊)나라의 수도였다.
⑳ 익도(益都)는 지금의 산동성 청주시(靑州市) 익도현(益都縣)이다.
① 【저자주】 이상은 董逌의 『廣川畵跋』 참고.

추관(推官)②을 역임했는데, 이성이 출생했을 때 가세가 이미 몰락해 있었다. 이성은 사대부 가문에서 출생하여 어려서부터 경서와 사서를 널리 섭렵했고, 성장하면서는 거문고와 바둑을 즐겼으며, 성품이 호탕하고 시와 술을 좋아했다. 이성은 산수화로 명성을 떨쳤으나 그것으로 직위나 이익을 취할 뜻은 없었다. 예컨대 "이성은 뜻과 행동이 고결하여 관직에 오르는 것을 사양했으며",619) 자신에 대해 언급할 때 "성격이 산수를 좋아하여 붓을 놀리면서 자적할 따름이니 어찌 권세가의 집을 드나들 수 있겠는가!"620)라고 말한 적이 있다. 이성의 산수화는 생기(生氣)③가 넘쳤다. 『광천화발』에서는 이성의 그림에 대해 다음과 같이 기록하고 있다.

> 한 가지의 기예가 계속 나아가 그것의 극치에 이르면 도에 합치됨이 있게 되니, 이것이 옛사람이 이른바 '기교를 초월한다'는 것이다. … 그는 산림과 샘물과 바위에 대해 … 대개 태어나면서부터 좋아했다. 마음속에 좋아한 바가 축적되어 오래되면 그것이 변화를 일으켰고, 생각이 깊어져서 버려지지 않으면 점차 사물과 더불어 잊는 경지에 이르렀다. 그 장대하고 기이하게 가슴속에 감돌고 있는 것을 숨겨서 담아놓을 수 없게 된 것이다.621)

이성의 명성은 날로 높아져 '당시의 제일(第一)'로 일컬어지고 그림 구매자도 점점 더 많아졌다. 그러나 이때부터 이성은 다른 방면에 관심을 두기 시작했고, 그 일이 뜻대로 이루지지 않자 술에 취해 보내는 날이 많았다. 즉 이성의 절친한 벗이었던 후주(後周)의 추밀사(樞密史)④ 왕박(王朴, 906-956)⑤이 이성을 큰일에 추천하려고 했다가 일이 성사되기 전에 죽고 말았다. 자신을 인도해 줄 벗을 잃어 희망이 사라지자 이성은 큰 실의에 빠졌던 것이다.

송초에 사농경(司農卿)⑥ 위융(衛融, 905-973)⑦이 진(陳)·서(舒)·황(黃) 3주(三州: 지금의 하남성

② 추관(推官)은 절도사(節度使)나 관찰사(觀察使)의 하급관리이다.
③ 생기(生氣)는 작품에서 나타나는 생명의 활력, 생동하는 기운, 왕성한 정신적 기세이다.
④ 추밀사(樞密史)는 추밀원(樞密院)의 장관으로, 당(唐)代에 처음 부여되었으며 기밀문서만 취급했다가 후당(後唐, 923-936)에 이르러 재상(宰相)과 동등이 되었고 송(宋)에서는 오로지 병마(兵馬)의 중요한 정무를 관장했다.
⑤ 왕박(王朴, 906-956)은 오대(五代)의 학자·정치가이다. 〔인물전〕 참조.
⑥ 사농경(司農卿)은 나라의 곡식창고를 관장하는 관직이다.
⑦ 위융(衛融, 905-973)은 오대(五代)의 학자·정치가이다. 〔인물전〕 참조.

일대)로 파견되었는데, 평소에 이성을 경모해온 위융은 직접 나아가 이성을 초대했고, 그로부터 얼마 후에 이성의 가족은 하남성(河南省) 회양(淮陽)으로 이주했다. 이곳에서 이성은 늘 만취하여 큰소리로 노래하면서 세월을 보내다가 건덕(乾德) 5년(967)에 과음이 원인이 되어 객사(客舍)에서 세상을 떠났다.

이성에 관한 기록을 두루 살펴보면, 그가 흉금이 넓고 총명하며 늠름하고 호방하여 큰 뜻을 품었다는 내용이 많다. 포부가 뜻대로 이루어지지 않음을 깨닫고부터 이성은 그림에 자신의 정서를 기탁하고 술로 근심을 달래면서 여생을 보냈던 것이다.[8]

(2) 이성(李成)의 산수화

『도화견문지(圖畵見聞志)』 권1 「논삼가산수(論三家山水)」에서는 이성의 산수화에 대해 다음과 같이 기록하고 있다.

> 대개 기운이 스산하고 고요하며 안개 덮인 숲이 청량하고 탁 트여 넓으며, 붓 끝의 재능이 남들보다 뛰어나고, 묵법이 섬세하고 치밀한 것은 이성의 작품이다.[622]

> 안개 긴 숲과 평원의 오묘함은 이성에서부터 시작되었다. (그는) 솔잎을 그려 찬침(攢針)[9]이라 불렀는데 선염(渲染)을 하지 않았지만 자연스럽게 아름답고 무성한 모습을 나타내었다.[623]

이성의 현존 작품 「독비과석도(讀碑窠石圖)」[10]와 이성의 그림으로 전해지는 「청만소사도(晴巒蕭寺圖)」·「교송평원도(喬松平遠圖)」는 모두 이성의 화풍을 고찰하기 위한 귀중한 참고자료가 되어주고 있다.

이성 이전의 산수화, 예컨대 형호·관동 등의 산수화는 모두 기이한 산봉우리가

⑧ 【저자주】 구양수(歐陽修)는 『귀전록(歸田錄)』에서 이성(李成)이 송(宋) 조정에 출사(出仕)하여 상서랑(尚書郎)을 지냈다고 하였고, 미불(米芾)은 『화사(畵史)』에서 이성(李成)이 광록승(光祿丞) 신분이었고 진사(進士)에 급제했으며 금대(金帶)와 자의(紫衣), 광록대부(光祿大夫)를 하사 받았다고 하였는데, 모두 근거 없는 기록이다.
⑨ 찬침(攢針)은 바늘을 촘촘히 모아놓은 모양이다.
⑩ 이 그림은 이성(李成)과 왕효(王曉)가 합작했는데, 왕효는 그림 중의 인물을 그렸다.

우뚝 세워져 있고 기세가 웅장했다. 그 중에서도 관동의 산수화는 필묵이 유달리 분방하고 우람한데, 이는 관섬(섬서성) 일대의 산수를 그렸기 때문이다. 이성의 산수 화가 형호·관동의 산수화와 다른 이유는 산동지방 특유의 평원산세를 그렸기 때 문이다.

송대의 시인 황정견(黃庭堅)[11]은 이성의 그림에 대해 "안개와 구름이 멀고 가까우 며 … 나무와 바위가 수척하고 딱딱하다"[624]고 말했는데, 이는 용필이 청수(清瘦) 청 담(清淡)한 이성 산수화의 특색이며, 또한 '기상이 스산하고 안개가 자욱한 숲이 맑 고 넓은' 이성 산수화풍의 기법적 요소이다. 미불은 『화사(畵史)』에서 "이성은 먹 이 담담하여 마치 흐릿한 안개 속에 있는 듯하고 바위는 마치 구름이 움직이는 듯하다"[625]고 기록했는데, 이러한 효과를 표현하기 위해 이성은 '먹을 금과 같이 아끼고'[12] 농묵(濃墨) 사용을 자제했다. 미불(米芾)은 이성의 「송석도(松石圖)」에 대해 다 음과 같이 설명했다.

> 줄기는 곧아 좋은 들보가 될 만하고 가지와 잎은 서늘하게 그늘을 만들어 낼만 하다. 마디를 그린 부분은 먹으로 윤곽선을 그리지 않고 한 번의 큰 붓질로 전체 를 담묵으로 가볍게 지나가게 하니 자연적으로 이루어진 듯하다. 맞은편의 주름 진 바위는 둥글고 윤택하게 돌기되어 있고, 언덕과 봉우리에 이르러서는 필치를 산비탈과 수면 위의 바위와 서로 균일하게 하였다. 아래로는 담묵을 사용하여 물 과 서로 균일하게 그리니 그것은 모래섬 하나가 곧바로 물에 들어간 것이다.[626] - 『화사(畵史)』

이성의 현존 작품을 보면 이 기록과 내용이 서로 부합함을 알 수 있다. 이성이 그린 산석을 보면, 가늘고 굳센 필선으로 윤곽을 긋고 짧은 준필을 가한 다음에 옅은 색채를 가볍게 바림했는데, 효과가 매우 청담(清淡)하다.

이성의 산수화는 청강(清剛)하고 담아(淡雅)한 느낌을 주는데, 이는 기(氣)로 말하면 청기(清氣)이고 운(韻)으로 말하면 담운(淡韻)이다. 북송의 산수화가 왕선(王詵, 약1048-1104 이후)은 이성과 범관의 그림을 함께 감상한 후에 이성의 그림에 대해 "묵이 윤택 하고 필이 정교하며 아득한 안개의 기운이 가볍게 흩날리고 있어 천 리를 마주하

[11] 황정견(黃庭堅, 1045-1105)은 북송(北宋)의 시인·화가·서예가이다. 〔인물전〕 참조.
[12] 먹 사용을 지극히 절제했다는 뜻이다.

는 듯하며, 빼어난 기운이 마치 손으로 떠낼 수 있을 것만 같다"[627]고 표현했고, 이어서 범관의 그림에 대해서는 "마치 눈앞에 실제 풍경이 나열된 듯한데, 뾰족한 봉우리가 크고 두터우며 기운은 웅장하고 빼어나며 필력은 노련하고 굳세다"[628]라고 설명했다. 또 왕선은 "하나는 문(文)이고 하나는 무(武)이다"[629]라고 말하여 이성의 그림을 '문'에 비유하고 범관의 그림을 '무'에 비유했다.

곽희(郭熙)의 『임천고치집(林泉高致集)』에서는 "범관의 그림을 배운 자들은 이성의 그림과 같은 빼어난 아름다움이 결여되어 있다"[630]고 하였고, 미불은 이성의 그림에 대해 "수윤(秀潤)[13]하여 평범하지 않다"[631]고 하였다. 모두 이성의 산수화가 청수(淸秀) 담아(淡雅)하고 윤택한 특징이 있음을 말해주고 있는데, 즉 이성은 분방하고 웅혼한 용필이나 짙은 묵색을 사용하지 않았다.

이성이 그린 "숲과 나무는 당시의 제일(第一)이 되었는데,"[632] "전부가 이성의 화법이었던"[633] 왕선의 그림을 통해서도 이 사실을 확인할 수 있다. 왕선의 「어촌소설도(漁村小雪圖)」 상의 솔잎을 보면 뾰족한 붓끝을 사용하여 날카롭고 힘차게 그어졌는데, "붓끝을 뛰어나게 사용하고"[634] '솔잎이 뾰족한 침을 모아놓은 듯한' 이성의 필선과 일치한다. 미불은 이성의 그림을 감상한 후에 다음과 같이 기록했다.

소나무 줄기가 굳세고 곧으며, 가지와 잎은 울창하여 그늘이 지고, 가시나무와 작은 나무들은 쓸모없는 필치가 없으며, 용·뱀·귀신의 형상은 그리지 않았다.[635]
- 『화사』

이성이 그린 수목의 마디와 구멍 난 곳은 먹으로 윤곽선을 긋지 않고도 자연스럽게 이루어져 있다. - 상동

이상의 내용은 이성과 그를 계승한 화가들의 현존 작품을 통해 쉽게 확인할 수 있다. 등춘(鄧椿, 약1109-1180)[14]은 이성의 설경산수화에 대해 다음과 같이 설명했다.

[13] 수윤(秀潤). 수(秀)는 빼어나고 무성한 것이며 윤(潤)은 광택이 나는 것이다. 수윤(秀潤)은 먹의 사용이 빼어나 광택이 있다는 뜻으로, 원대(元代) 하문언(夏文彦, 1296-1370)의 『도회보감(圖繪寶鑑)』에 "먹을 사용하는 방법이 빼어나고 광택이 있어서 좋아할 만하다 (用墨法, 秀潤可喜.)"라는 용례(用例)가 있다.

[14] 등춘(鄧椿, 약1109-1180)은 북송(北宋)의 학자·회화이론가이다. 〔인물전〕 참조.

산수화가들이 그린 설경(雪景)은 속된 것이 많다. 일찍이 이성이 그린 설경을 본 적이 있는데, 뾰족한 산봉우리와 숲과 집을 모두 담묵(淡墨)으로 그리고 물과 하늘과 같은 공활한 곳은 전부 호분(胡粉)⑮으로 메웠으니, 또한 하나의 기이함이다.[636]
- 『화계(畵繼)』

일반인들은 위의 내용을 이해하기가 쉽지 않다. 장경(張庚)⑯의 『도화정의식(圖畵精意識)』에서는 이성의 설경도에 대해 "눈의 흔적이 있는 부분은 호분을 사용하여 눈을 점묘했고 나뭇가지와 이끼는 모두 호분을 사용하여 긋거나 점을 찍었다"[637]고 하였는데, 이 말은 쉽게 이해할 수 있을 것이다.

여기서 이성의 작품 두 폭을 소개해보기로 한다.

「독비과석도(讀碑窠石圖)」.(그림 17) 평원구도의 수묵작품이다. 평탄한 언덕 위에 교목 몇 그루가 있고, 그 오른쪽 뒤편에 커다란 비석이 세워져 있다. 비석 앞에는 삿갓을 쓴 노인이 노새를 탄 채로 비문을 보고 있고, 그 앞에는 시종 한 사람이 지팡이를 잡고 서 있다. 비석 곁에 작은 글씨가 있어 "왕효인물, 이성수석(王曉人物, 李成樹石)"이라 하였다. 이 그림은 인쇄본을 보아도 '기상이 쓸쓸하고 안개가 자욱한 숲의 맑고 광활한' 정취가 물씬 느껴진다.

「청만소사도(晴巒蕭寺圖)」(그림 18). 상반부에 두 개의 고봉이 중첩되어 있고 그 좌우로 작은 산봉우리들이 점점 멀어지는데, 중앙의 누각 한 채가 특히 두드러진다. 누각의 좌측 하단에는 심산에서 물줄기가 흘러나와 넓은 시냇물로 떨어지고, 더 아래의 시냇물 위에는 교목이 놓여 있다. 산비탈에는 정관(亭館)이 몇 채 있고 사람들이 그 주위를 오가고 있다. 『몽계필담(夢溪筆談)』에서는 이성의 그림에 대해 "산 위의 정관이나 누탑(樓塔)을 그릴 때 처마를 아래에서 올려다보고 그렸다"[638]고 하였고, 『도화정의식』에서는 "구륵법(鉤勒法)⑰으로 그렸는데 형상이 지극히 중복되고 준(皴)과 찰(擦)이 매우 적으면서도 골간이 절로 견고하다"[639]고 하였다. 「청만소사도」를 통해 이 두 기록의 내용이 사실임을 확인할 수 있다. 이 그림은 가까이서 보아도 천 리의 요원함이 느껴지는데, 이 그림이 이성의 원작으로 전해진 이유도 여기

⑮ 호분(胡粉)은 흰색 안료이다.
⑯ 장경(張庚, 1685-1760)은 청대(淸代)의 화가·회화이론가이다. 〔인물전〕 참조.
⑰ 구륵법(鉤勒法)은 그리려는 대상의 윤곽을 먼저 정하는 화법으로, 단선(單線)을 사용하는 것을 구(鉤), 복선(複線)을 사용하는 것을 륵(勒)이라 한다. 후자는 또 쌍구(雙鉤)라고도 하며 경우에 따라 채색을 가미한다.

그림 17 「독비과석도(讀碑窠石圖)」, 이성(李成), 비단에 수묵, 126.3×104.9cm, 오사카 시립미술관

그림 18
「청만소사도(晴巒蕭寺圖)」,
이성(李成),
비단에 수묵담채,
111.4×56cm,
넬슨-앳킨스미술관

에 있었으며, 이성의 원작일 가능성이 매우 높다.

(3) 이성(李成)의 영향

이성의 그림은 명성이 지극히 높았기에 북송의 수많은 고관대작들이 높은 가격임에도 불구하고 온갖 수단을 동원하여 구매하려고 했으며, 이성의 그림을 경전 대하듯 귀하게 여겼다.

회화감상가였던 직사관(直史館) 유오(劉鰲)는 이성의 그림을 지극히 애호하는 자신의 심경을 시를 통해 표현했다.

> 여섯 폭 흰 비단에 녹음 짙은 정원을 그리니
> 높이 겹친 봉우리가 북두처럼 험준하네.
> 문득 밤사이 파초에 떨어지는 비 소리는
> 바위 앞에 떨어지는 폭우소리 같다네.[640] - 『성조명화평(聖朝名畵評)』

이성 이후의 학자들은 이 시를 실록으로 여겼다고 한다. 『성조명화평(聖朝名畵評)』에서는 이성의 그림을 신품(神品)에 기록한 후에 평문에서 "생각이 맑고 품격(品格)이 노련하니 예전에는 이러한 사람이 없었으며 … 지척 사이에서 천리의 정취를 얻었다"[641]고 하였으며, 『선화화보(宣和畵譜)』에서는 "산수화를 말하는 자들은 반드시 이성의 그림을 고금의 제일(第一)로 삼았다"[642]고 하였다.

당시에 이성의 그림을 위조한 자들이 매우 많았다. 『성조명화평』 권2의 기록에 의하면 경우(景祐, 1034-1038) 연간에 개봉윤(開封尹) 손이유(孫李有)가 상국사(相國寺)[18]의 승려 혜명(惠明)에게 거금을 주어 이성의 그림을 사오도록 부탁했는데, 혜명이 가서 보니 돈을 곱절로 내놓아도 못 사고 돌아가는 자들이 많았다고 한다. 본래 많지 않았던 이성의 유작 중 다수를 손이유가 사들인 후부터 후대에 전해지는 원작이 더 적어졌다. 사실 손이유가 사들인 이성의 그림 중에도 모조품이 많았고, 그 중의

⑱ 상국사(相國寺)는 현재 하남성 개봉(開封) 경내의 동북쪽에 있는 절 이름이다. 555년 북제(北齊) 때 건국사(建國寺)라는 이름으로 창건되었고, 당(唐) 예종(睿宗, 710-712) 연간에 상국사로 개명되었다. 북송(北宋) 태종(太宗) 지도(至道) 2년(996)에 중건(重建)하여 대상국사(大相國寺)라고 했으며, 명대에 홍수로 훼손된 것을 청대에 다시 중건했다.

많은 수가 이성의 그림을 배운 적원심(翟院深)의 그림이었다.⑲ 등춘의 『화계』에서는 이에 관해 다음과 같이 기록하고 있다.

　　이몽(李蒙)이 이르기를, "선화(1119-1125) 연간에 어부(御府)⑳에서 책을 햇볕에 말릴 때 여러 번 본 적이 있는데, 이성의 크고 작은 산수화축이 헤아릴 수 없을 정도였다. 오늘날 관원과 서민들의 집에서 각각 그 소장한 산수화가 이성이 그린 것이라고들 하는데 나는 못 믿겠다"고 하였다.643)

　　또 미불의 『화사』에 "이성의 그림 중에 진품은 2폭 뿐이고 위작은 3백여 점에 이른다"는 기록이 있다. 비록 미불 한 사람의 통계일 뿐이지만, 수많은 북송인들이 이성의 그림을 위조한 사실만 보아도 이성 산수화의 영향력을 짐작하고도 남음이 있을 것이다.

　　이성은 49세의 나이에 중국화단에서 경이로운 성취를 이루었는데, 이는 그의 예술적 수양 또는 예술적 기질과 관계가 있었다. 예컨대 동유의 『광천화발』에서는 이성에 대해 다음과 같이 평하고 있다.

　　대개 마음의 변화가 때때로 생기면 그림에 기탁하여 그 분방함을 맡겼다. 그래서 구름과 안개, 바람과 비, 우레와 변괴 또한 따라서 이른다. 바로 그런 때에는 갑자기 사지와 형체를 잊어버리게 되고 천기(天機)①를 들어 드러낸 것이 모두 산이었다. 그러므로 능히 그 도를 다했고 … 그 가슴속에서 저절로 언덕과 골짜기가 없어지면 또 바다를 바라보고도 소리가 들리는 듯하여 그것을 얻었다고 말할 수 있으니, 이러한데 더 이상 참된 그림이 있다고 할 수 있겠는가?644)

　　또 『성조명화평』에서는 "이성의 붓은 오직 뜻 가는 대로 옮겨진다. 자연을 스승의 법으로 삼아 저절로 경물이 창조되니 모두가 그 오묘함에 어우러진다"645)고 하였다. 이상은 이성의 창작능력을 극찬한 기록이다.

⑲ 【저자주】 劉道醇 『聖朝名畵評』 「山水門第二」 참고.
⑳ 어부(御府)는 황제가 쓰는 물품을 넣어두는 곳이다.
① 천기(天機)는 천지조화(天地造化)의 심오한 비밀과 작용 또는 천성(天性)이다.

중국예술은 자연과 밀접하게 연계되어 발전해왔다. 특히 고대의 우수한 회화들은 모두 정(情)과 경(景), 이치와 자연에서 나온 산물이었는데, 즉 '정'을 떠나지 않으면서 '경'을 논했고, 이치에서 벗어나지 않으면서 자연을 모방했으며, '경'을 거스르지 않고 '정'을 나타내었고, 자연을 거스르지 않고 이치를 나타내었다. 이성의 산수화는 이성의 마음속에서 형성된 이른바 흉중구학(胸中丘壑)②이었는데, 즉 제노(齊魯: 산동성) 일대의 실제 산수와 이성의 정서가 마음속에서 융합하여 나온 산물이었다. 옛사람은 이성에 대해 '오직 뜻 가는 대로 … 저절로 경물이 창조되었다'고 말했다. 예술은 주관적인 내용이 많을수록 오묘한 깊이가 더해진다. 이성은 "경서와 사서를 광범위하게 섭렵했고"646) "도량이 넓고 큰 뜻이 있었으며"647) 예술적 수양도 "그 지극함이 도에 합치됨이 있었다."648) 따라서 이성의 산수화는 사물의 외형만 옮겨놓거나 흉중구학이 없는 자들은 감히 넘볼 수 없는 경지였다.

이성의 산수화는 성취가 지극히 높았기에 영향력도 광대하여 "제노 지방의 선비들은 오직 이성의 그림만 모방했다."649) 사실 이성의 영향은 제노 지방에 국한되었던 것이 아니라 저명한 화가 적원심(翟院深)·연문귀(燕文貴, 약988-1010)·허도녕(許道寧, 약970-1052)·이종성(李宗成, 11세기 후반)·곽희·왕선 등이 모두 이성의 법문에서 양성되었다. 『성조명화평』에서는 "당시 사람이 의논하기를 이성의 그림을 터득한 자가 세 사람이라 했는데, 허도녕은 이성의 그림에서 기세를 얻었고 이종성은 이성의 그림에서 형상을 얻었으며 적원심은 이성의 그림에서 풍운(風韻)③을 얻었다"650)고 하였다. 이성의 법문에서 나온 화가들 중에 곽희와 왕선의 성취가 가장 높았고, 범관도 청년시기에 이성의 화법을 배운 적이 있었다. 비록 범관은 후기에 독자적인 노선을 걸었으나, 그가 청년시기에 받았던 영향이 그의 후기 작품에 많이 반영되었다.

송나라 사람들은 이성의 산수화를 지극히 찬양했다. 예컨대 『선화화보』에 다음과 같은 기록이 있다.

본 왕조에 이르러 이성이 출현하여 비록 형호를 스승으로 삼았으나 오히려 그를 능가하는 영예를 차지했다. 몇몇 사람들(이사훈·노홍·왕유·장조 등)의 법은 마침내 비로 쓸어버린 듯 자취를 감추었다. 예를 들어 범관·곽희·왕선 등은 이미

② 흉중구학(胸中丘壑)은 가슴 속에 떠오르는 언덕과 골짜기라는 뜻으로, 창작에 임할 즈음에 이미지가 형성되는 것을 말한다.
③ 풍운(風韻)은 작품의 풍격(風格)과 운미(韻味)이다.

각기 그의 한 가지 양식을 얻었으나 그의 오묘함에는 접근하지 못했다.651)

또 북송 강소우(江少虞, 약1131년에 생존)④의 『황조사실류원(皇朝事實類苑)』에 다음과 같은 내용이 있다.

이성은 평원(平遠)⑤의 한림(寒林)⑥을 그렸는데, 전대에는 없었던 것이다. 기운은 소쇄(瀟洒)⑦하고, 안개 낀 숲은 맑고 시원스럽다. 필세는 예리하고 묵법은 정순(精純)하다. 진정 백대에 걸친 모든 화가의 스승이다. 비록 옛적에는 왕유·이사훈 등을 칭찬했으나 그와 비교하여 말할 수 없다. 그 뒤 연문귀·적원심·허도녕 등이 각기 그의 한 가지의 양식을 얻었으나 전체적으로 보면 아직 그에 비해 훨씬 뒤떨어진다.652)

소철(蘇轍, 1039-1112)⑧의 시에서는 "아득하고 어렴풋한 이성의 수묵은 선경(仙境)과 같아 뜬구름 끊임없이 출몰하네"653)라고 하였고, 원대의 탕후는 이성의 그림에 대해 "모방한 그림도 고금의 제일로 여겨졌다"654)고 기록했다. 또 원대의 황공망은 "(내가) 근래에 그린 그림은 동원과 이성 두 대가의 그림을 많이 본받았다"655)고 말했다. 미불의 편견 섞인 평론만 맹신하지 않는다면 이성이 북송화단에서 그 누구와도 비견될 수 없는 중요한 지위에 있었음을 쉽게 확인할 수 있다.

실제로 북·남송의 산수화단은 2이(二李)의 천하였다. 즉 남송의 산수화는 오직 이당(李唐) 계열에서만 나오고 '다른 계열에서는 나오지 않았으며', 북송의 산수화는 대부분 이성 계열에서 나왔다. 이성 산수화의 영향력은 비록 '다른 계열에서 나오지 않을' 정도는 아니었지만, 북송인들의 안목과 통치자의 주장에 실질적으로 부합하여 '통일'과 '독존'의 지위에 올랐다.

④ 강소우(江少虞, 약1131년에 생존)에 대해서는 〔인물전〕 참조.
⑤ 평원(平遠)은 동양화 원근법인 삼원(三遠) 중의 하나이다. 근산(近山)이 위에서 원산(遠山)을 보았을 때 그 중간의 경물이 거의 평면적으로 전개되어 있는 모습으로, 고요한 분위기를 준다.
⑥ 한림(寒林)은 잎이 떨어져버린 앙상하게 헐벗은 가지만 있는 차갑고 삭막한 나무숲 또는 이를 소재로 택하여 다룬 그림이다.
⑦ 소쇄(瀟洒)는 그림의 기운이 맑고 깨끗하고 시원스러운 것이다.
⑧ 소철(蘇轍, 1039-1112)은 북송(北宋)의 문학가이고, 당송팔대가(唐宋八大家)의 한 사람이다. 〔인물전〕 참조.

3. 범관(范寬)

(1) 범관(范寬)의 생애

범관(范寬, 약967~약1027 이후).⑨ 자는 중립(中立)이고 화원(華原)⑩ 사람이다. 이름⑪의 뜻과 다름없이 성품이 너그럽고 "거동과 외모가 엄격하고 예스러웠으며"656) "이치에 통하고 신령스러움과 결합하여 그 탁월한 재능이 당시에 비견될만한 사람이 없었다."657) 범관은 "성격이 술을 즐기고 도를 좋아했는데"658) 이는 산림 은사들과 산수화 대가들의 공통된 성격이다. '이치에 통했다'는 것은 범관이 좋아한 도의 이치와 물리(物理)·화리(畵理)가 서로 통했다는 뜻며, '신령스러움과 결합했다'는 것은 화가의 정신과 자연의 정신이 융합하여 일체를 이루었다는 뜻이다.

범관은 오로지 산수만 좋아했기에 정신을 집중하여 깨달아 마음에서 터득한 바가 있으면 반드시 밖으로 드러냈는데, 자유분방하게 그림을 그려나가면 그것이 산림·샘물·바위와 서로 합치되었다. … 그러므로 능히 산 전체를 작은 풀 하나 보듯이 통찰하여 (경물의 구속을 제어하는) 기운이 떨치고도 남음이 있었으니, 더는 (실제) 산의 모습이 아니었다.659) - 『광천화발(廣川畵跋)』

⑨ 【저자주】 범관(范寬)의 생졸년은 아직 확실한 고증이 이루어지지 않아 대략 추측할 따름이다. 『도화견문지(圖畵見聞志)』 권4 「기예하(紀藝下)」 '범관조(范寬條)'에서는 "천성(天聖, 1023~1031) 중에도 여전히 건재했다"고 하여 범관이 1027년 전후에도 생존했음을 알려주고 있다. 미불의 『화사(畵史)』에서는 범관이 "만년에 용묵이 지나치게 많았다 (晩年用墨太多.)"고 하였고 송대의 매요신(梅堯臣)은 "범관은 늙어서도 배움이 부족했다 (范寬到老學未足.)"고 하였다. 즉 범관의 수명이 짧진 않았음을 알 수 있다. 고대에는 나이가 70이 되면 늙었다고 여겼는데, 『문헌통고(文獻通考)』 「호구고(戶口考)」에서는 이를 "송대에는 60세를 늙은이로 삼았다 (宋以六十爲老.)"고 하였다. 즉 범관의 향년(享年)이 60세가 넘었음을 알 수 있으며, 거슬러 올라가면 그의 생년이 967년 이전이었음을 알 수 있다.
⑩ 화원(華原)은 지금의 섬서성(陝西省) 요현(耀縣)이다.
⑪ 【저자주】 어떤 논자는 "범관은 이름이 중립(中立)이고 성품이 너그러워서 사람들이 범관이라고 불렀다"고 말했는데, 중립은 범관의 이름이 아니다. 또 어떤 논자는 이 설에 근거하여 제발문(題跋文) 상에 그의 이름과 관기(款記)가 있는 그림 즉 「설경한림도(雪景寒林圖)」 등을 모두 모조품으로 간주하기도 했는데, 이는 모두 잘못 전해져서 생긴 일이다. 『도화견문지(圖畵見聞志)』에서는 "범관의 자는 중립이다 (范寬, 字中立.)"라고 기록한 뒤에 후미에 "혹자는 그의 이름이 중립이고 성품이 너그러워서 사람들이 범관이라고 불렀다 (或云名中立, 以其性寬, 故時人呼爲范寬也.)"라고 소주(小注)를 달았다. 후대 사람들이 전한 말을 사실로 믿은 셈이 되는데 참으로 안타까운 일이다. 옛사람들이 짝을 맞춘 대로라면 이름을 관(寬)이라 하고 자(字)를 중립이라 해야 확실히 부합된다. 미불은 일찍이 범관의 그림을 직접 감상하고는 그림의 상단에 "화원범관 (華原范寬.)"이라 제(題)했으며,(『畵史』) 역대로 범관의 그림이라 공인되어온 진적(眞迹) 「계산행려도(溪山行旅圖)」의 상단에도 범관이 직접 '범관(范寬)'이라 제(題)하였다. 자세한 내용은 졸작 「雪景寒林圖應是范寬作品」 (『文物』 1985. 5)을 참조 바란다.

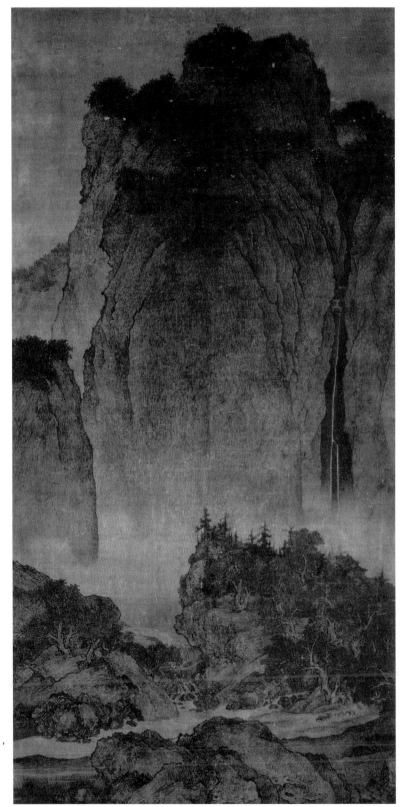

그림 19
「계산행려도(溪山行旅圖)」,
범관(范寬),
비단에 수묵,
206.3×103.3cm,
대북고궁박물원

『광천화발』에서는 또 범관에 대해 "마음으로 하여금 조화롭게 주조(鑄造)되도록[12] 맡겨두었다가 사물을 마주하여 그려내면 그것이 그의 진실한 그림이 되었다"[660]고 하였는데, 이것이 범관의 산수화가 '기이하여 세상에서 특출할 수 있었던' 원천이었다.

범관은 '도를 좋아했으므로' '마음을 맑게 하여 사물을 음미했을' 것이며, 부귀와 공명 등의 '잡욕을 다 버리고 산수화에만 전념했을' 것이다. 『성조명화평』에서는 범관에 대해 "산림 사이에 살면서 늘 종일토록 꿇어앉아 시야를 자유로이 하여 사방을 돌아보고 그 속의 정취를 찾았다. 비록 눈 오는 날이나 달밤이라도 반드시 배회하며 정신을 집중하여 바라보았다"[661]고 하였다. 즉 범관이 평생을 산림 속에서 깊이 사유했고, 다른 일에는 관심을 두지 않았음을 알 수 있다.

범관은 초기에 이성과 형호의 그림을 배웠지만, 후기에는 주로 대자연을 배웠다. 즉 그는 종남산(終南山)[13]과 태화산(太華山)[14]으로 거처를 옮겨 종일토록 산림 속의 정취를 구했고, 간혹 옹(雍)[15] 지방과 낙양(洛陽) 사이를 왕래했으며, "세상일에 구애받지 않고"[662] 오직 산수를 감상하고 그리는 일에만 전념했다.

범관이 천성(天聖, 1023-1032) 연간에도 살아 있었다는 말이 있는데,[16] 구체적인 사망 연도는 지금까지 밝혀지지 않고 있다. 관리사회의 혼탁함에 물들지 않았던 비범한 문인 범관은 지극히 높은 성취를 이루었음에도 쓸쓸하고 조용하게 세상을 떠나갔던 것이다.

(2) 범관(范寬)의 산수화

『선화화보』에 범관의 작품 58점이 기록되어 있으나, 현존하는 작품은 「계산행려도(溪山行旅圖)」·「군봉설제도(群峰雪霽圖)」·「임류독좌도(臨流獨坐圖)」·「행려도(行旅圖)」·「설산소사

[12] 마음을 조화롭게 주조(鑄造)한다는 것은 표현대상을 화가의 예술정신과 융합하여 예술적 형상으로 만들어내는 심미 활동을 가리킨다.
[13] 종남산(縱南山)은 서안(西安) 남서쪽 교외에 위치한 산으로 중국 불교의 6대 종파가 발원했기에 중국불교의 명산으로 손꼽힌다.
[14] 태화산(太華山)은 오악(五岳)의 하나인 서악(西嶽) 화산(華山)의 옛 명칭이다. 섬서성(陝西城) 화음시(華陰市) 경내(境內)에 있다.
[15] 옹(雍)은 지금의 섬서성 봉상현(鳳翔縣) 남쪽 일대이다.
[16] 【저자주】 郭若虛, 『圖畵見聞志』 卷4, 「紀藝下」 참고.

도(雪山蕭寺圖)·「설경한림도(雪景寒林圖)」가 전부이다.

「계산행려도(溪山行旅圖)」(그림 19) 범관의 대표작이며, 면밀한 고증을 거쳐 범관의 작품으로 확정되었다. 화면상에는 전체 화폭의 60%를 차지하는 거대한 산이 하늘을 향해 우뚝 솟아 있다. 산꼭대기에는 수림이 울창하며, 산의 오른편 깊숙한 곳에서는 새하얀 폭포수가 수직으로 길게 떨어지고 있다. 하단의 바위언덕 위에는 질게 그늘진 고목이 있고, 그 사이로 계곡 물이 흐르고 있다. 계곡의 오른편에는 나귀 네 마리가 짐을 지고 앞을 향해 가고 있고, 그 앞뒤로 사람이 한 명씩 있어 길을 재촉하고 있는데, 이 때문에 '계산행려(溪山行旅)'라 하였다.

범관의 산수화는 웅장하고 중후하면서 굳세고 노련한 특징이 있다. 『도화견문지』에서는 범관의 산수화에 대해 다음과 같이 기록하고 있다.

> 산봉우리가 크고 넉넉하며, 기세와 형상이 웅장하고 굳세며, 창필(槍筆)[17]이 모두 한결같고, 인물과 가옥이 모두 질박한 것이 범관의 작풍이다. … 건축물을 그린 것은 먼저 전체적인 윤곽을 그린 후에 먹으로 짙게 칠하여 후대 사람들이 이를 가리켜 철옥(鐵屋)이라 불렀다.[663]

내용을 정리하자면, 범관이 그린 산수는 중후하고 웅장하며, 필선은 쇠꼬챙이와 같고 준은 쇠못과 같으며, 산과 나무의 질감은 마치 쇠로 주조(鑄造)해놓은 듯하다는 것으로, 범관의 그림을 보면 실제로 그러함을 확인할 수 있다. '쇠'라는 것은 직선적이면서 날카로운 꺾임이 많고 질감이 딱딱한 화필을 뜻한다. 이 그림의 준법은 우점준(雨點皴)[18]으로 칭해지는데, 즉 빗방울 모양의 점이 밀집되어 있다고 하여 붙여진 명칭이다. 실제로 「계산행려도」 상의 산을 보면 우점준 사이에 짧은 준선이 가미되어 마치 빗방울 사이에 우박이 섞여 있는 듯한데, 이 준법으로 인해 산의 질감효과가 극대화되어 있다.

범관의 용묵(用墨)은 필선을 그은 다음에 수묵을 거듭 바림하는 적염(積染) 방식이

[17] 창필(槍筆)은 붓을 낙지(落紙)하기 전에 공중에서, 혹은 종이에 댐과 동시에 마치 장봉(藏鋒)하듯이 엎어서 나가는 것으로, 이러한 방법을 사용하면 붓의 필세(筆勢)가 강해진다.
[18] 우점준(雨點皴)은 아주 작은 타원형으로 찍혀진 붓 자국이 빗방울같이 생긴 준이다. 주로 산의 밑부분에는 크게 나타내며 위로 올라갈수록 작게 나타낸다.

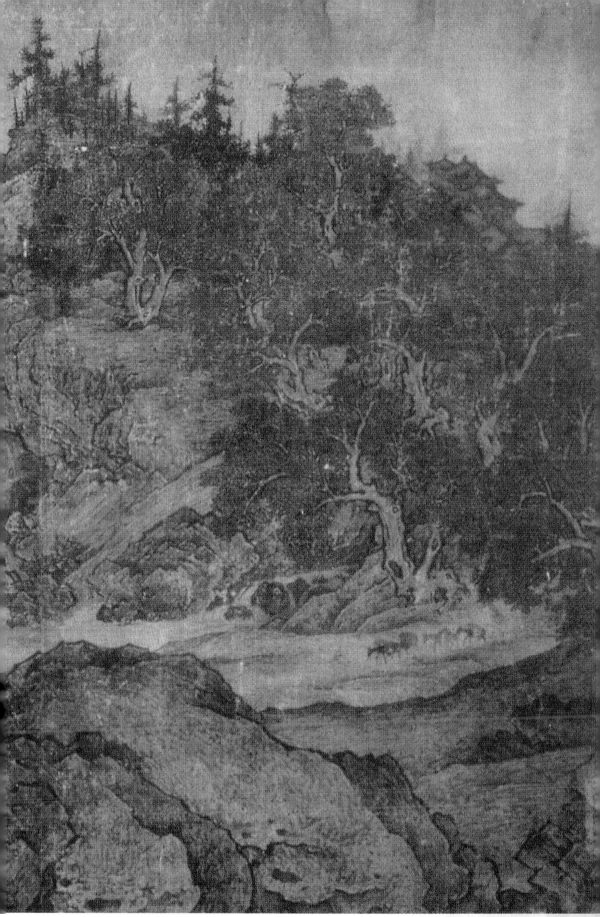

다. 따라서 강한 흑백대비 효과를 형성하여 경계가 매우 깊고 아득하다. 가옥은 계화(界畵)[19]의 철선(鐵線)[20]을 사용하여 윤곽을 그은 후에 수묵을 바림했고, 산도 준필을 가한 후에 수묵을 바림했다. 근경의 무리 진 나뭇잎은 묵색이 다양하여 울창한 느낌을 더해주며, 산꼭대기의 밀림은 묵색이 짙고 중후하여 화면의 중량감을 더해준다. 미불은 범관의 그림에 대해 "산꼭대기에 울창한 수림을 즐겨 그리고부터 고로(枯老)함을 추구했고, 물가에 우뚝 솟은 거대한 바위를 그리고부터 굳세고 단단함을 추구했다"[664]고 하였는데, 「계산행려도」의 면모가 그러하다.

「계산행려도」의 수목 화법에는 두 가지 유형이 있다. 하나는 농담(濃淡)이 다양한 묵점(墨點)을 밀집하여 묘사한 화법으로, 예컨대 산꼭대기의 울창한 수림이 그러하다. 또 하나는 직필(直筆)[①]과 창필을 사용하여 줄기의 골체(骨體)를 묘사한 다음에 줄기 전체에 담묵(淡墨)을 가볍게 한 차례 바림하는 화법으로, 예컨대 "기울어져 있거나 또는 쓰러져 있고 마치 우산을 덮어놓은 듯한 모양을 한"[665] 근경의 수목들이 그러한데, 이는 이성의 화법을 배운 유형이다. 나뭇잎에는 두 선 또는 한 선의 윤곽선을 긋거나 또는 점을 가하여 묘사했는데, 효과가 고아하고 중후하다. 미불의 『회사』에서는 "범관의 산수화는 높고 험준한 모습이 항산(恒山)[②]과 대산(岱山)[③] 같으며, 원산(遠山)은 정면을 향한 것이 많고 꺾이고 떨어짐이 기세가 있다"[666]고 하였는데, 「계산행려도」를 포함한 범관의 모든 그림이 그러하다.

범관의 화풍에 대해서는 『도화견문지』의 기록이 가장 정확하다. 예컨대 왕선은 이성의 그림을 감상한 후에 '천리를 마주 대하는 듯하며 빼어난 기운이 손에 잡힐 듯하다'고 말했고, 이어서 범관의 그림을 감상하고는 '마치 눈앞에 실제 풍경이 나열되어 있는 듯한데, 뾰족한 봉우리가 크고 넉넉하며 기운이 웅장하고 빼어

⑲ 계화(界畵)는 계척(界尺)를 사용하여 섬세한 필선으로 정밀하게 사물의 윤곽선을 그리는 회화기법이다. 건물·선박·기물 등을 그릴 때 주로 사용되었기에 건물·누각 등을 주 소재로 한 그림을 계화라고 한다. 진대(晉代)에서 시작되어 고개지(顧愷之)·전자건(展子虔, 6·7세기)·이사훈(李思訓, 651-716)이후로 화원화가들이 많이 그렸다. 계화라는 용어는 『도화견문지(圖畵見聞志)』에서 처음 사용되었다.
⑳ 철선(鐵線)은 굵고 가는 데가 없이 두께가 처음부터 똑같은 꼿꼿하고 곧은 필선이다. 딱딱하고 예리하여 철사와 같은 느낌이다.
① 직필(直筆)은 붓을 종이와 수직이 되게 잡고 선을 긋는 방식이다. 필선이 엄정(嚴正)하고 장중(壯重)한 느낌이므로 강인하고 중후한 표현을 요할 때 사용된다.
② 항산(恒山)은 산서성 혼원현(渾源縣)에 있으며 오악(五岳) 중의 북악(北嶽) 이다.
③ 대산(岱山)은 태산(泰山)의 별칭이다. 산동성 중부에 있으며, 오악(五岳) 중의 동악(東嶽)이다.

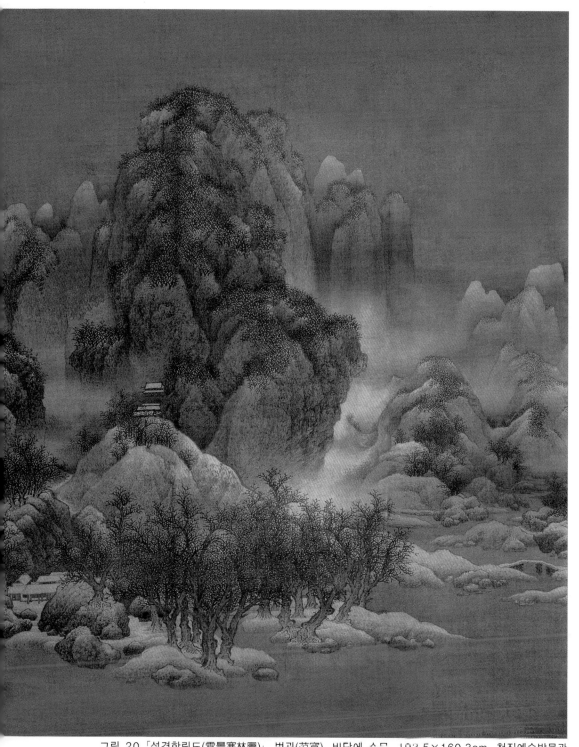

그림 20 「설경한림도(雪景寒林圖)」, 범관(范寬), 비단에 수묵, 193.5×160.3cm, 천진예술박물관

나며 필력이 노련하고 굳세다'라고 설명했다. 왕선은 또 결론을 내려 "이 두 그림은 실로 하나는 문(文)이고 하나는 무(武)이다"라고 표현했다. 이른바 '무'는 생동하는 형상을 비유한 말이다. 유도순의 『성조명화평』에서는 "이성의 그림은 가까이서 보아도 천리나 먼 듯하고, 범관의 그림은 멀리서 보아도 그 자리를 벗어나지 않은 듯하다. 모두가 이른바 신(神)이 만든 것이다"[667]라고 하였다. 확실히 범관의 산수화를 보면 멀리서 보아도 경치가 눈앞에 다가와 있는 듯한 느낌이 드는데, 이는 우람하고 질박한 필세(筆勢)에서 나온 효과이다.

『성조명화평』에서는 범관의 산수화에 대해 "나무뿌리가 (지표면 위로) 얕게 떠올라 있고 평원에 험준함이 많다"[668]고 비평했다가 또 "이는 모두 사소한 결함이며 훌륭함에 해가 되진 않는다"[669]고 하였다. 북방의 산수는 바위가 많고 흙이 적어 실제로 뿌리가 지표면 위로 떠올라 있는 나무들도 있으므로 '나무뿌리가 얕게 떠오른' 것을 결함으로 볼 수만은 없다. 그러나 「설경한림도(雪景寒林圖)」(그림 20) 상의 나무를 보면 뿌리가 지표면 위로 과도하게 떠올라 있을 뿐 아니라 또 뿌리 아래의 토석 덩이가 너무 작아 이처럼 큰 나무가 성장하긴 어려운 환경이므로 결함임은 분명한 듯하다. 그러나 '평원에 험준함이 많은' 것은 사소한 결함이다. 즉 원경의 산이 낮고 작은 평원산경이어야 함에도 고산준령이 그려졌다는 것인데, 근경의 지면을 평원으로 간주하면 되므로 미불도 '훌륭함에 해가 되지 않는' '사소한 결함'으로 보았던 것이다. 미불은 범관의 그림에 대해 "만년에는 먹을 지나치게 많이 사용했고 흙과 바위를 구분하지 않았다"[670]고 비평했는데, 지금까지 이러한 그림은 보이지 않는다.

미불은 이성·관동·범관·동원·거연 등 대가들의 그림을 평할 때 "범관의 그림은 기세가 비록 굳세고 뛰어나지만 깊고 어두워 밤처럼 캄캄하며, 흙과 바위를 구분하지 않았다"[671]고 하였는데, '깊고 어두워 밤처럼 캄캄한' 것은 먹을 과다하게 사용하여 나온 효과이다. 실제로 범관의 그림은 수묵이 짙고 중후하므로 이러한 효과가 나오기 쉽다. '흙과 바위가 구별되지 않는' 현상은 실제 자연 속에 존재할 수도 있으므로 굳이 결함으로 볼 수는 없으나, 만약 표현이 잘못된 것이라면 별도로 논해져야 할 것이다. 이상의 논평을 통해 범관의 화풍이 나이를 더해가면서 끊임없이 변화했음을 알 수 있다.

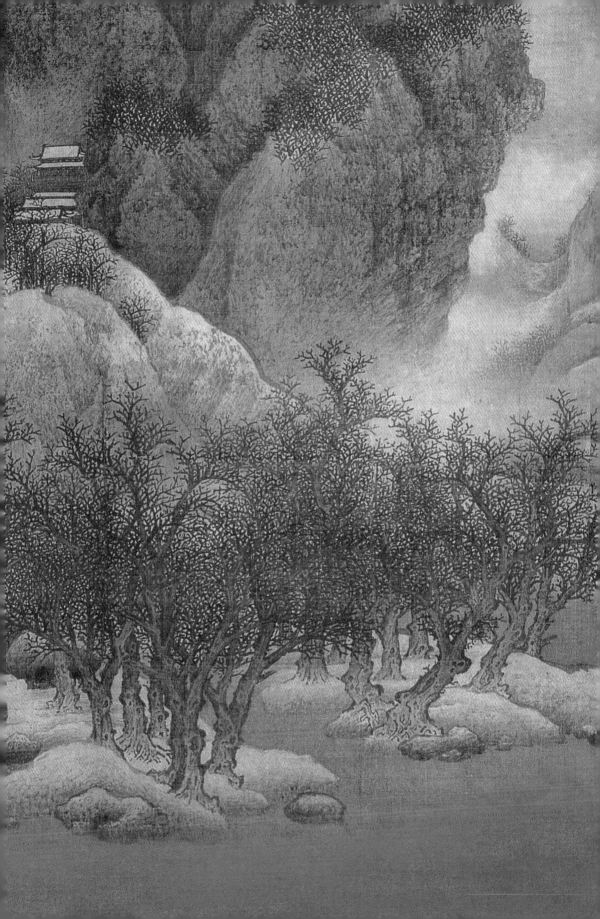

범관은 청년시기에 형호와 이성의 그림을 배웠다. 『선화화보』에서는 범관에 대해 처음에 이성의 그림을 배웠다"[672]고 하였고, 『화감』에서도 "초기에 이성의 그림을 스승으로 삼았다"[673]고 하였다. 이성은 범관보다 나이가 많았고 영향력도 더 컸으므로 범관이 이성의 그림을 배웠다는 말은 설득력이 있다. 그러나 이성과 범관은 화법과 기질, 그리고 체험한 산수의 경관이 서로 달랐고, 범관이 이성과 형호의 그림을 배운 것도 청년시기의 일이었다. 미불도 이 사실에 대해 "(범관은) 형호의 그림을 스승으로 삼았으나 그림은 서로 닮지 않았다"[674]고 말한 바가 있다. 그러나 후에 미불이 단도(丹徒)④의 승방(僧房)에서 '화원 범관(華原范寬)'이라 써주었던 범관의 그림은 형호의 그림과 많이 닮았는데, 이 그림은 범관의 청년시기 작품이었다. 미불은 이 그림을 본 뒤부터 범관이 형호의 제자임을 확실히 믿게 되었다.[675]

범관은 전대 대가들의 그림을 많이 배웠는데, 그 일례로 "설산(雪山)을 그림에 있어서는 전적으로 세상 사람들이 말하는 왕유의 그림을 본받았다."[676] 그러나 범관은 "이성의 그림을 배워 비록 정묘함을 얻었으나 여전히 그보다 아래였고"[677] "사람을 배우는 것은 자연을 배우는 것만 못하다"[678]는 사실을 깨닫고부터 "점차 자연경물을 대하면서 뜻을 만들어내고 번잡한 꾸밈을 취하지 않았으며, 산의 실제 골상을 그려 스스로 대가가 되었다."[679] 후에 범관은 한층 더 깨달음을 얻고는 다음과 같은 말을 남겼다.

> 예전 사람들의 법은 일찍이 사물들을 가까이하여 취하지 않은 적이 없다. 나는 사람을 스승 삼기보다는 사물을 스승으로 삼았으며, 나는 사물을 스승으로 삼기보다는 일찍이 마음을 스승으로 삼았다.[680] - 『선화화보(宣和畵譜)』

범관은 전대 대가들의 화법을 배운 후에 대자연을 배웠고, 그 후에는 마음을 배웠다. 다시 말해 범관은 전통의 기초 위에서 '밖으로 자연을 스승으로 삼고 안으로는 마음의 근원에서 터득하는'[681] 방식으로 배움과 창작의 길을 걸었다. 범관은 마음을 배울 때 자연을 배운 기초가 있었고, 자연을 배울 때는 전통을 배운 기초

④ 단도(丹徒)는 강소성 진강시(鎭江市) 관할구역이다. 진강시 일대를 동·서·남 3면으로 에워싸는 넓은 지역과 장강(長江)의 2개 섬도 포함한다.

가 있었으며, 종국에는 마음에 귀의했다. 예컨대 범관은 "붓을 내릴 때 대개 천지 사이에서 그대로 옮겨놓은 경물이 없었고"[682] "정신을 집중하여 깨달아 마음에서 터득했으며,"[683] "마음으로 하여금 조화롭게 주조(鑄造)되도록 맡겨두었다가 사물을 마주하여 그려내면 그것이 그의 진실한 그림이 되었다."[684] 『성조명화평』에서는 범관의 그림에 대해 "굳세고 고아한 기세는 전대의 화가들을 따르지 않았고 … 그것의 기운을 추구했으며 사물의 바깥에서 나왔다"[685]고 하였고, 『선화화보』에서는 범관에 대해 "구름과 안개의 참담한 모습과 바람과 달빛이 음산하여 표현해내기 어려운 경치를 보고는 묵연히 정신과 더불어 합치하여 붓끝에 기탁했다"[686]고 하였다. 즉 범관 역시 역대 대가들과 마찬가지로 자신의 정신 속에서 전통과 자연을 융합시켰고, 붓을 내릴 때면 풍부하게 함양된 자신의 정신에 일임하여 자신의 성정을 그려냈음을 알 수 있다. 만약 범관이 전통과 자연에서 체험한 바와 오랜 기간 축적해온 수양이 없었다면 이러한 그림을 창조해내지 못 했을 것이다.

범관의 초기 작품 「임류독좌도(臨流獨坐圖)」(그림 21)와 「설산소사도(雪山蕭寺圖)」(그림 22)에서는 형호·관동의 영향과 범관의 화풍을 모두 볼 수 있는데, 특히 필선의 날카롭게 꺾인 부분이 「계산행려도」보다 더 많다. 「설경한림도」는 범관의 만년 작품으로, 울창한 수림과 우점준, 그리고 수목의 화법은 「계산행려도」와 같고, 가옥의 화법은 「설산소사도」와 같다. 다만 「설경한림도」상의 중봉(中鋒)⑤이 「계산행려도」보다 좀 더 완곡하다.

일반적으로 화가의 만년 작품은 초기 작품보다 온화하고 부드럽고 소박한데, 범관도 예외는 아니었다. 「설산소사도」-「임류독좌도」-「계산행려도」-「설경한림도」를 순서대로 감상해보면 범관이 남긴 화필의 변화과정과 일관된 풍격을 모두 이해할 수 있다.

⑤ 중봉(中鋒)은 정봉(正鋒)이라고도 하며, 하나의 획(劃)을 쓸 때 필봉(筆鋒)을 선(線)의 중간으로 행필(行筆)하는 것이다. 붓털을 전부 가지런히 하여 필봉의 위치를 항상 선의 중간에 가게 하여 써나가는 방법을 중봉용필(中峰用筆) 또는 중봉법(中峰法)이라 한다. 중봉법을 사용하면 먹물이 종이 뒷면까지 힘 있게 침투하여 웅경(雄勁)하며, 경박하거나 태만해 보이지 않는다.

그림 21 「임류독좌도(臨流獨坐圖)」, 범관(范寬), 비단에 수묵, 166.1×106.3cm, 대북고궁박물원

(3) 범관(范寬)의 영향

북송의 유도순은 『성조명화평』상에 범관의 그림을 신품(神品)에 기록함에 이어서 다음과 같은 기록을 남겼다.

송나라가 천하를 소유했을 때 산수를 그리는 사람들이 오직 범관과 이성의 그림을 절묘하다고 말했는데, 지금도 그들에게 미치는 자가 없다. … 범관은 산수화로 명성이 알려졌고 세상 사람들이 중시하는 바가 되었다.[687]

탕후의 『화감』에서는 범관의 그림에 대해 "천고를 밝게 비추었다"[688]고 높이 찬양했고, 담(淡)을 추구하고 부드러움을 근본으로 여긴 명대의 동기창(董其昌, 1555-1639)도 범관의 「계산행려도」를 감상하고는 크게 감탄하여 '송나라 그림 중에 제일이다 (宋畵第一)'라고 대서(大書)해주었다. 후대의 수많은 화가들이 범관의 그림을 배웠는데, 북송의 곽희는 이 사실에 대해 "관섬(關陝: 섬서성) 지방의 사인(士人)들은 오직 범관의 그림만 모방했다"[689]고 기록했다. 즉 관섬 지방에서는 범관의 명성이 형호와 관동을 넘어섰고, 더 나아가 제노(齊魯: 산동성) 지방을 풍미했던 이성과 명성을 나란히 하여 천하 화가들의 교범이 되었다. 그래서 곽약허는 "(관동·이성·범관) 세 사람의 대가가 정립(鼎立)하여 백대의 모범이 되었다"[690]고 기록한 후에 이들을 '3가산수(三家山水)'로 삼았다. 탕후는 『화감』에서 관동을 삭제하고 대신 남방의 동원을 첨가한 후에 기록하기를, "송대의 산수화가들 중에 당(唐)대의 산수화를 초월하는 뛰어난 자는 동원·이성·범관 세 사람뿐이다. … 이 3가는 고금을 밝게 비추었고 백대에 걸쳐 스승의 법이 되었다"[691]고 하였다. 이들 외에도 북송의 대가 미불과 소식이 범관의 그림을 높이 평가했는데, 특히 미불은 지나칠 정도로 범관을 높이 추대하여 "우리 왕조에서 범관보다 나은 자는 나오지 않았고 … 품격이 본래 이성의 그림보다 높았다"[692]고 말했다. 미불은 애써 여론에 따르려고 하지 않았고 "논리를 세움에 있어 지나친 부분이 있었다."[693] 미불이 범관을 높이 평가했던 이유는 당시에 지나치게 높았던 이성의 명성을 억제하기 위함이었다. 일찍이 소식(蘇軾)은 "근세에 오직 범관의 그림에 옛 법이 약간 남아 있으나 속된 기운이 미미하

그림 22 「설산소사노(雪山蕭寺圖)」, 범관(范寬), 비난에 수묵담채, 182.4×108.2cm, 대북고궁박물원

게 있다"694)고 말했다. 즉 평소에 문인의 청아(淸雅)한 기운과 가볍고 담담하고 부드러운 화풍을 즐겨 감상했던 소식은 범관의 그림에 미미하게 남아있는 옛 법을 감상했고, 웅장한 기세에 대해서는 속되다고 여겼던 것이다.

범관의 그림을 배워 당시에 명성이 있었던 화가로 황회옥(黃懷玉)·기진(紀眞)·상훈(商訓) 등이 있었는데, 이들은 각자 범관의 한 가지 화격(畵格)을 얻었다. 또 범관의 그림을 배워 독자적인 풍격으로 변화시킨 특출한 화가로는 연문귀(燕文貴)·강삼(江參) 등이 있었다. 이당(李唐)은 북송 말기에 범관 산수화의 영향을 가장 많이 받은 화가이다. 예컨대 현존하는 이당의 「연람소사도(煙嵐蕭寺圖)」는 범관의 화필과 흡사하며, 이당의 「만학송풍도(萬壑松風圖)」는 특히 전체적인 풍골(風骨)이 범관의 그림을 빼어 닮았다. 이당의 초기 작품들은 기본적으로 범관의 화법을 배운 유형이다. 원대의 예찬(倪瓚, 1306-1374)은 "대개 이당의 그림은 그 근원이 범관과 형호의 그림 사이에서 나왔으며, 마원·하규 무리는 또 이당의 그림을 본받았다"695)고 하였다. 또한 『도회보감』에서는 하규(夏圭)의 그림에 대한 평에서 "필법이 창로(蒼老)⑥하고 먹물이 흥건하여 기이한 그림이다. 설경은 모두 범관의 그림을 배웠다"696)고 하였다. 이처럼 남송의 산수화가들은 대부분 이당과 그 계파의 그림을 배웠는데, 이러한 사실을 통해 범관의 산수화가 미친 영향을 충분히 짐작할 수 있을 것이다. 명대의 당인(唐寅)·조징(趙澄)⑦과 청대의 왕원기(王原祁)·왕휘(王翬) 등도 범관의 화법을 배운 적이 있었다.

⑥ 창로(蒼老)는 필법의 숙련됨이 완숙하여 능수능란함을 가리킨다.
⑦ 조징(趙澄, 1581-?)은 명대(明代)의 산수화가·시인이다. 〔인물전〕 참조.

제5절 남방산수화의 2대가 동원(董源) . 거연(巨然)

1. 동원(董源)의 생애

동원(董源, ?-약962). 대략 당말 오대초(唐末五代初)에 출생했고, 자는 숙달(叔達)이며, 종릉(鍾陵)⑧ 사람이다. 남당(南唐) 열조(烈祖)⑨ 승원(昇元, 937-942) 초에 명을 받아 「여산도(廬山圖)」를 그렸으며, 중주(中主) 원종(元宗, 943-961 재위) 조에 북원부사(北苑副使)⑩를 역임했는데⑪ 이 때문에 후대 사람들이 그를 '동북원(董北苑)'이라 불렀다. 북원부사는 원림(園林)을 경영 관리하는 한가로운 직책이었기에 동원은 별다른 지장이 없이 그림에 전념할 수 있었다. 동원은 산수화에 가장 뛰어났고 사녀(仕女)⑫· 소· 호랑이 등도 겸하여 잘 그렸다.

동원은 열조· 중주 시기에 주요 예술 활동을 했다. 중주는 문사(文事)⑬를 특별히 좋아했는데, 『도화견문지(圖畵見聞志)』에 중주에 관한 다음과 같은 일화가 기록되어 있다.

이중주 보대(保大) 5년(947) 정월 초하루에 큰 눈이 내렸다. 황제는 아우 이하의
사람들에게 명하여 이건훈(李建勳)⑭의 집으로 가서 선물을 주고 (이미 지은 시에)

⑧ 종릉(鍾陵)은 지금의 강서성(江西省) 진현현(進賢縣) 동북부이다.
⑨ 열조(烈祖)는 오대(五代) 남당(南唐)의 건국자 이변(李昪, 937-943 재위)이다.
⑩ 북원(北苑)은 고대 황궁 북쪽의 수목이 우거진 정원이다. 남당(南唐)의 도읍지가 건업(建業)이고 원(苑)이 북쪽에 있었기에 북원이라 불렀다. 북(北)을 또 후(後)라고 부르기도 했는데, 그래서 또 후원(後苑)이라 부르기도 했다. 북원사(北苑使)는 특별히 파견되어 북원을 책임 관장하고 정무(政務)와 사무를 보던 관원이다. 그래서 『도화견문지(圖畵見聞志)』에서는 동원을 「왕공사대부(王公士大夫)」 부문에 기록했다. 이 때문에 역대의 논자들이 동원을 화원화가에 기록했는데 이는 큰 잘못이다. 역대의 논자들이 동원을 화원화가에 열거한 것은 사람들이 문인화와 남북종 그림을 파악하는 데에 영향을 미칠 수 있었기 때문이다.
⑪ 【저자주】동원이 후원부사(後苑副使)라는 설도 있으나, 동원 본인이 「계안도(溪岸圖)」상에 "북원부사 신 동원 (北苑副使臣董源)"이라 서명했으므로 북원부사(北苑副使)라고 해야 옳다.
⑫ 사녀화(仕女畵)는 궁중에서 생활하는 여인들이나 상류층 사대부 부녀자들을 소재로 한 그림이다. 〔보충설명〕참조.
⑬ 문사(文事)는 학문과 예술 등에 관한 일이다.

이어서 시를 짓게 하라고 했다. 그때 이건훈이 마침 중서사인(中書舍人) 서현(徐鉉, 916-991)[15]과 근정학사(勤政學士) 장의방(張義方)[16]을 물가에 지은 정자에서 만나고 있어서 즉시 시를 지어 올렸다. 이건훈·서현·장의방을 함께 궁전에 들게 하여 밤이 되어서야 파하고 비로소 흩어졌다. 신하들이 모두 시가를 지었으며 서현이 앞뒤의 서문(序文)을 짓고 명수들을 모아 그림을 그리세 하니 한때의 묘함을 다했다. 황제의 얼굴을 고충고(高沖古)[17]가 주관하고, 신하들과 궁전의 악대는 주문구(周文矩)[18]가 주관하고, 누각과 궁전은 주징(朱澄)[19]이 주관하고, 설죽(雪竹)과 한림(寒林)[20]은 동원이 주관하고, 연못과 늪, 날짐승과 물고기는 서숭사(徐崇嗣)[①]가 주관했다. 그림이 완성되니 모두 최고의 필치가 아닌 것이 없었다.[697]

후주(後主) 이욱(李煜, 961-975 재위)이 황제에 등극하고 얼마 후에 동원은 세상을 떠났다. 이 시기에 북방에는 이미 송(宋)이 들어섰고 남당의 멸망도 윤곽이 드러나 있었다.

동원은 북방의 관동·이성과 비슷한 시기에 강남에서 활동했고, 이성보다 나이가 많았다. 원·명·청대에 동원의 영향력은 천하의 절반을 차지할 만큼 컸으나, 동원의 행적에 관한 기록은 이상 소개한 미미한 내용이 전부이다.

2. 동원(董源)의 산수화

동원의 산수화에는 수묵과 청록착색 두 계열이 있는데, 기록에 의하면 "수묵은 왕유의 그림과 유사했고 착색은 이사훈의 그림과 같았다."[698] 동원의 착색산수화는 북송 말기에 이미 본 사람이 거의 없었으며, 『선화화보』에서는 동원의 착색산수

⑭ 이건훈(李建勛)은 오대(五代) 남당(南唐)의 시인·학자이다. 〔인물전〕 참조.
⑮ 서현(徐鉉, 916-991)은 오대(五代) 남당(南唐)의 화가이다. 〔인물전〕 참조.
⑯ 장의방(張義方)은 남당(南唐)의 조정에서 시어사(侍御史)·근정전학사(勤政殿學士)를 역임한 관원이다.
⑰ 고충고(高沖古)는 남당(南唐)의 화원대조(畵院待詔)이며, 초상화(肖像畵)를 잘 그렸다.
⑱ 주문구(周文矩)은 오대(五代) 남당(南唐)의 화가이다. 〔인물전〕 참조.
⑲ 주징(朱澄)은 오대(五代) 남당(南唐)의 화가이다. 〔인물전〕 참조.
⑳ 한림(寒林)은 잎이 떨어져버린 앙상하게 헐벗은 가지만 있는 차갑고 삭막한 나무숲 또는 이를 소재로 택하여 다룬 그림이다.
① 서숭사(徐崇嗣)는 북송(北宋)의 화가이다. 〔인물전〕 참조.

화에 대해 "경물이 풍부하고 아름다우며 완연히 이사훈의 풍격이다"[699]라고 하였다. 그러나 동원의 착색산수화는 동원의 심미정취와는 그다지 관계가 없었다. 『선화화보』에서는 이 사실에 대해 "대개 당시에는 저명한 착색산수화가들이 많지 않았기 때문에 이사훈의 그림을 배울 능력을 가진 자가 적었다. 그래서 (동원이) 특히 이것으로 당시에 명성을 얻을 수 있었다"[700]고 하였다. 성당·중당 시기에 흥기한 수묵산수화는 당말에 이르러 기본적으로 성숙 단계에 이르러 중국화단의 주류 세력으로 형성되었다. 따라서 당시에는 착색산수화를 그린 화가가 적었을 뿐 아니라 이사훈처럼 수준이 높은 착색산수화가는 더욱 적었다. 동원은 착색산수화를 통해 자신의 능력을 내세워 당시의 화단에서 두각을 나타내고자 했고, 그러한 의도대로 동원은 착색산수화가로 명성이 알려졌다. 이 시기에 동원의 수묵산수화는 사람들의 관심을 끌지 못했다. 『선화화보』에서는 동원의 착색산수화에 대해 "필치가 웅장하고 가파른 질벽과 높고 험준한 산세가 있으며 산과 절벽이 중첩되어 있다"[701]고 하여 동원의 착색산수화에 웅장한 기세가 있었음을 알려주고 있다. 당시에는 "화가들이 착색산수화를 그리는 것을 영예로 여겼다."[702] 동원의 착색산수화는 그의 정신과 기질을 드러낸 유형이 아니라 주로 이사훈의 화법을 계승한 유형이었고, 후대에 미친 영향도 크지 않았다.

　동원의 관심은 수묵산수화에 있었다. "그것은 (동원의) 마음속에서 나온 것이었고,"[703] 후대 산수화의 형성과 발전에 큰 영향을 끼친 그림도 착색산수화가 아니라 수묵산수화였다. 이러한 이유로 본서에서는 주로 동원의 수묵산수화에 비중을 두어 소개하기로 한다. 현존하는 동원의 수묵산수화로는 「계안도(溪岸圖)」·「계산행려도(溪山行旅圖)」·「추산행려도(秋山行旅圖)」·「용수교민도(龍袖驕民圖)」·「하산도(夏山圖)」·「소상도(瀟湘圖)」·「하경산구대도도(夏景山口待渡圖)」 등이 있다.

　「계안도(溪岸圖)」(長軸).(그림 23) 첩첩이 이어지는 고산준령이 묘사되어 있는데, 북방화파에서 그린 웅장하고 험준한 산세와는 판이하게 다르다. 화면 상반부의 좌우에 두 개의 산봉우리가 마주해 있고 그 사이에 먼 산이 희미하게 절반만 드러나 있다. 두 산의 아래에는 산길이 있고, 시냇물이 산의 뒤편 먼 곳에서 흘러내려와 산 아래의 큰 시냇물에 이르러 합류하고 있다. 앞산의 비탈 주위에 누대(樓臺)②와 수사

② 누대(樓臺)는 누각(樓閣)과 대사(臺榭) 등의 건물에 대한 통칭이다.

그림 23
「계안도(溪岸圖)」,
동원(董源),
비단에 수묵채색,
221.5×110cm,
메트로폴리탄미술관

(水榭)③가 있고, 은자(隱者) 한 사람이 수사 안에서 시냇물을 바라보고 있다. 왼편의 산 위로 올라가면서 군데군데 무리 진 수목들이 있고 산 사이의 깊숙한 곳에서는 폭포수가 떨어지고 있다.

　산의 전후 단계는 뚜렷하나, 산의 윤곽선은 오히려 짙지 않고 뚜렷하지도 않다. 필선 사용을 줄이고 주로 수묵 선염법(渲染法)④을 사용하여 산석의 양감과 구조를 표현했는데, 골체(骨體)가 지극히 온화하고 부드럽고 윤택하다. 명말(明末)의 동기창은 '(동원의) 수묵은 왕유의 그림을 닮았다'고 하였고, 또 "왕유는 선담법(渲淡法)⑤을 처음 사용하여 구작법(勾斫法)⑥을 변화시켰다"⁷⁰⁴고 하였는데, 이 그림을 통해 그러한 사실을 확인할 수 있다. 물의 형세는 손위가 창조한 새로운 화법이 아니라 수·당 이래의 전통화법을 따르고 있으며, 수목의 용필은 세밀하면서도 변화가 다양하고 생동한다. 수사(水榭) 속 인물의 골체(骨體)가 위현(衛賢)의 「고사도(高士圖)」 상의 인물과 유사하다. 「계산행려도」·「추산행려도」·「계안도」는 모두 형식이 서로 비슷하나, 용필은 약간 다른 점들이 있다.

　「계산행려도(溪山行旅圖)」.(프리어갤러리 소장)⑦ 역시 고산준령이 묘사되어 있는데, 산석에는 장피마준(長披麻皴)⑧이 사용되었고 나뭇잎에는 모두 점묘법이 사용되었다. 두 산 사이의 골짜기에는 구불구불한 산길이 산을 감고 올라가 꼭대기까지 도달해 있으며, 오른편 아래에는 크고 중후한 수목이 몇 그루 있다. 산중에는 여관·시장· 교목이 있고 사람과 말들이 그 사이를 오가고 있는데, 상황 묘사가 장황한 편이다. 이 그림도 부드럽고 윤택한 필선을 사용하여 온유하고 중후한 내재미를 갖추었고 외향적이거나 강한 기운은 전혀 보이지 않는다. 거연의 화필도 이러한 유형에서

③ 수사(水榭)는 물가에 지은 정자(亭子)이다.
④ 선염(渲染)은 먹이나 안료에 물을 섞어 각 단계의 점진적 농담(濃淡)의 변화가 나타나도록 바림하는 기법이다. 표현 대상의 질감과 입체감, 그리고 전후 관계와 전체적으로 담묵(淡墨)의 효과를 내는 데 사용되며 붓 자국이 뚜렷이 보이지 않게 칠한다.
⑤ 선담법(渲淡法)은 먹의 농담(濃淡)을 조절하여 담묵(淡墨)부터 거듭 바림하여 음양(陰陽)·요철(凹凸) 등의 입체감·공간감의 효과를 나타내는 것이다.
⑥ 구작법(勾斫法)은 산이나 바위의 윤곽을 필선으로 먼저 그은 다음에 그 내면의 질감을 나타내기 위해 붓을 뉘어서 도끼로 찍은 듯한 붓자국(斧斫)을 나타내는 기법이다.
⑦ 【저자주】 원래 이 그림은 두 폭이 이어진 형식이었으나 지금은 오른쪽 반폭만 남아있다. 명대(明代)의 심주(沈周)는 이 반폭을 동원의 작품으로 확정 지었고, 아울러 '반폭의 강남(半幅江南)'이라 말했다.
⑧ 피마준(披麻皴)은 마(麻)의 올을 풀어서 벽에 걸어놓은 듯이 약간 구불거리는 실 같은 선들이 서로 엇갈려 있는 모양의 준이다.

그림 24 「용수교민도(龍袖驕民圖)」, 동원(董源), 비단에 수묵채색, 160×156cm, 대북고궁박물원

출발하여 점차 변모했다.

「추산행려도(秋山行旅圖)」. 높은 산과 절벽이 묘사되어 있는데, 형체는 북방산수화를 닮았으나 화필은 현격히 다르다. 즉 짧은 준을 가한 후에 수묵을 바림함으로써 윤곽선을 뚜렷이 드러내지 않았으며, 산 위에 작은 묵점을 많이 가하였고 반두(攀頭)⑨가 많다. 전체적인 분위기는 여전히 부드럽고 온화하다. 이상 소개한 세 폭은 동원

의 초기 산수화풍을 대표하는 그림이다.

「용수교민도(龍袖驕民圖)」.(그림 24)[10] '용수교민'은 천자 슬하의 행복한 백성을 뜻한다. 남당의 수도 금릉(金陵)[11]의 강변에 있는 군산(群山) 묘사되어 있는데, 산세가 「계안도」보다 완만하고 「소상도(瀟湘圖)」보다는 높고 험준하다. 산들이 모두 완곡하게 이어져 있는데, 오른편의 주산(主山)을 중심으로 앞뒤와 왼편에 다양한 크기의 산들이 분포되어 있고, 넓은 강물이 그 사이를 지나가고 있다. 산과 강물 위주의 풍광이 전개되어 있는데, 무성한 초목 등이 실로 금릉 산경의 풍모이다. 강변에는 붉은 깃발을 단 거룻배 두 척이 서로 연결되어 있고, 흰옷을 입은 수십 명의 사람들이 강기슭에서 배까지 손에 손을 잡고 일렬로 늘어서 있다.

산석의 준법이 「계산행려도」와 비슷하며, 산 위의 수목은 대부분 묵점을 밀집하여 묘사했다. 산석에 윤곽선이 있긴 하나 필묵이 가볍고 부드러운데다 긴 준선과 짧은 준선이 뒤섞여 있어 거의 눈에 드러나지 않는다. 전체적으로 보면 수묵 골체(骨體)에 청록을 착색한 형식이며, 분위기가 온화하고 부드럽고 윤택하다.

「소상도(瀟湘圖)」.(그림 25) 동원의 후기 산수화풍을 대표하는 그림이다. '소상도'는 "동정(洞庭)[12]은 장락(張樂)의 땅이요 소상(瀟湘)[13]은 황제의 아들이 놀던 곳이라"[14]라는 시의 뜻을 취한 명칭이다. 중첩되면서 길게 이어진 산과 원경의 울창한 수림의 정취가 평담하고 부드러우면서도 중후하며, 명암대비를 통한 원근 처리가 광활하고 아득한 정취를 더해준다. 이 그림은 앞서 소개한 그림들보다 산석이 더 완만하며, 짧은 준선이 더 가지런하면서 부드럽고 자연스럽다. 안개와 물결도 「계안도」 상의 전통 선묘법과는 현격히 다르다.

「하산도(夏山圖)」(그림 26)와 「하경산구대도도(夏景山口待渡圖)」(그림 27)는 「소상도」와 화법

⑨ 반두(礬頭)는 산꼭대기에 계란이나 찐빵 모양의 둥근 바위덩어리가 무리지어 있는 것이다. 『철경록(綴耕錄)』에 "산 위에 작은 돌이 모여 무더기를 이룬 것을 반두라 한다"고 하였고 황공망(黃公望)의 『사산수결(寫山水訣)』에서는 "작은 산석(山石)을 반두라 한다"고 하였다.
⑩ 【저자주】동기창(董其昌)은 이 그림의 명제를 '용숙교민도(龍宿郊民圖)」라고 말했는데 이는 잘못 안 것이다. 啓功의 「董源'龍袖驕民圖」(홍콩, 『美術家』) 와 『啓功叢稿』 참고.
⑪ 금릉(金陵)은 지금의 강소성 남경(南京)이다.
⑫ 동정(洞庭)은 동정호(洞庭湖)를 가리킨다. 호남성 북부 양자강(揚子江) 남쪽에 있는 중국 제2의 담수호(潭水湖)이다.
⑬ 소상(瀟湘)은 호남성 동정호(洞庭湖) 남쪽에 있는 소수강(瀟水江)과 상강(湘江)을 아울러 이르는 명칭이다.
⑭ 사조(謝朓)의 「신정저별범령릉운시(新亭渚別范零陵雲詩)」에 나오는 구절이다. "洞庭張樂地, 瀟湘帝子遊. [雲去蒼梧野, 水還江漢流. 停驂我悵望, 輟棹子夷猶. 廣平聽方籍, 茂陵將見求. 心事俱已矣, 江上徒離憂.]"

그림 25 「소상도(瀟湘圖)」, 동원(董源), 비단에 수묵채색, 50×141cm, 북경고궁박물원

이 비슷하다. 다만 「하산도」는 건필(乾筆)⑮과 파필(破筆)⑯을 혼용하여 다소 거친 편이며, 「하경산구대도도」는 구불구불한 파필을 섞어 사용했다. 이처럼 이 세 폭의 그림은 화법이 서로 비슷하면서도 약간 다른 점들이 있다.

「계안도」·「계산행려도」·「소상도」를 차례로 감상해보면 동원의 산수화가 평원산경으로 변모해가는 추세를 일목요연하게 확인할 수 있다. 미불은 동원의 산수화에 대해 다음과 같이 평가했다.

⑮ 건필(乾筆)은 갈필(渴筆) 또는 고필(枯筆)과 같은 말로서, 물기가 거의 없는 상태의 붓에 먹을 절제 있게 찍어 사용하는 수묵화의 기법이다. 갈필의 필획은 한 획 안에서도 끊어진 곳과 이어진 곳이 섞여 있으며, 거칠고 힘차게 보이기도 한다. 갈필(濕筆) 또는 윤필(潤筆)과 대비되는 말이다.
⑯ 파필(破筆)은 붓끝의 털이 가지런히 모아져 있지 않고 갈라지고 흐트러져 있는 상태를 가리킨다.

　　동원의 그림은 평담(平淡)하고 천진(天眞)⑰함이 많으니 당(唐)대에도 이러한 품격
은 없었다. 필굉의 그림보다 우월하며, 근세의 신품(神品)으로 격(格)이 높기가 더불
어 비교할만한 것이 없다. 산봉우리들이 출몰하고 구름과 안개가 끼고 걷히는데,
교묘한 뜻을 꾸미지 않아 모두 천진함을 얻었다. 산안개의 색은 푸르스름하고 나
무의 가지와 줄기는 굳세고 곧아 화의(畵意)가 드러나 있다. 계곡의 다리와 고기잡
이하는 포구, 모래톱과 그늘은 모두 한편의 강남풍취이다.705) - 『화사(畵史)』

　　내용에 근거하면 동원의 화법은 두 가지 계열로 구분된다. 하나는 대피마준을
사용한 계열로, 즉 수목의 줄기와 가지가 부드럽고 중후하며 나뭇잎은 윤곽선만
있거나 또는 청록을 바림한 형식이다. 또 하나는 짧은 준선에 우점준(雨點皴)을 가미

⑰ 천진(天眞)은 조금도 꾸밈이 없는 자연 그대로의 참된 모습이다.

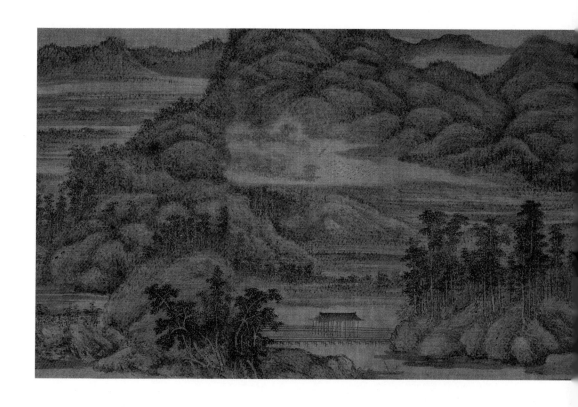

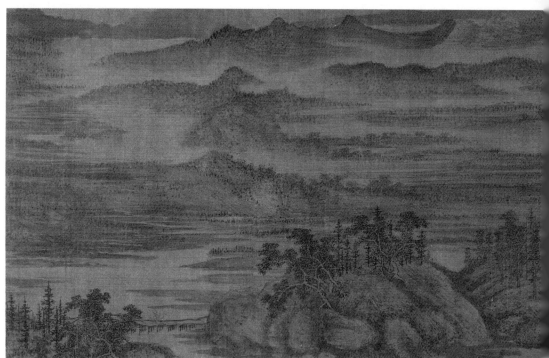

그림 26 「하산도(夏山圖)」, 동원(董源), 비단에 수묵담채, 49.4×313.2cm, 상해박물관

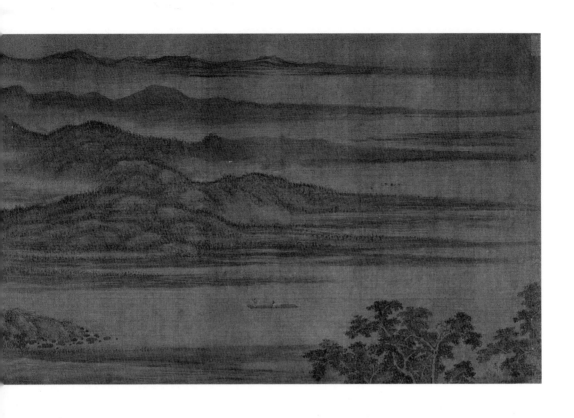

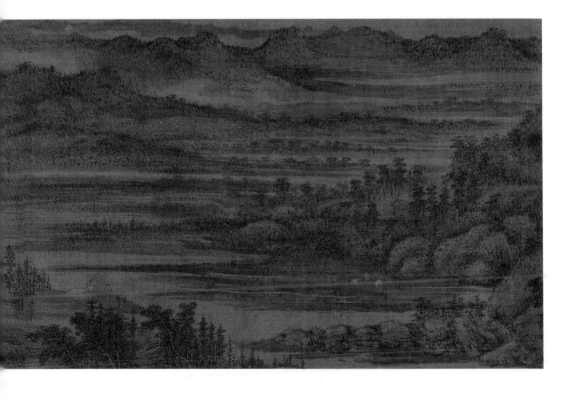

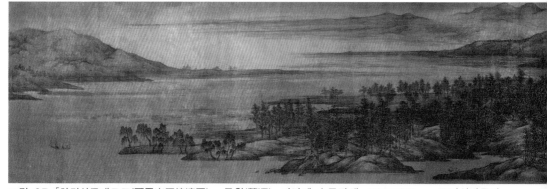

그림 27 「하경산구대도도(夏景山口待渡圖)」, 동원(董源), 비단에 수묵담채, 50×320cm, 요녕성박물관

하여 울창한 수림을 묘사한 계열이다.

동원의 수묵산수화는 북방산수화와는 다른 점이 많다. 즉 산석의 골간인 윤곽선이 뚜렷하지 않고, 강경하거나 날카롭게 꺾이는 필선이 없으며, 우뚝 세워진 거대한 산이나 짙은 묵색은 볼 수 없다. 또한 용필이 부드럽고 완곡하며, 용묵은 담담하고 윤택하고 고아하다. 산석에는 피마준과 우점준이 많고, 평원산세가 많다. 산꼭대기에는 둥근 산석이 많고 산 아래에는 작은 바위와 모래톱이 많다. 전체적인 분위기는 온화하고 평담하고 천진하고 요원하여 외향적인 강한 기세는 전혀 볼 수 없다.

후대의 문인화에서는 도(道)와 선(禪)의 심미정취를 스승의 법으로 삼아 평담하고 부드럽고 완곡한 화풍을 추구했는데, 동원의 그림은 이러한 후대 문인화의 교범이 되었다.

전술한 바와 같이 동원의 수묵산수화는 왕유의 그림을 배운 유형이었고, 후기에 그린 토질의 평원산경은 강남의 풍광이었다. 실제로 강남의 대자연은 강남화파의 성공과 밀접한 관계가 있었다. 미불의 『화사』에는 당나라의 시인 겸 서화가 두목(杜牧, 803-852)[18]이 고개지의 그림을 임모(臨模)[19]하면서 남긴 말이 기록되어 있는데, 강

[18] 두목(杜牧, 803-852)은 당대(唐代)의 시인이다. 〔인물전〕 참조.

[19] 임모(臨模)는 서화 모사(模寫)의 한 방법이다. 서예의 경우에는 임서(臨書)라고 한다. '임'은 원작을 대조하는 것을 가리키고, '모'는 투명한 종이를 사용하여 윤곽을 본뜨는 것을 말한다. 넓게는 원작을 보면서 그 필법에 따라 충실히 베끼는 것을 의미한다. 남제(南齊)의 사혁(謝赫)이 주장한 육법(六法) 중 '전이모사(轉移模寫)'가 이에 해당한다. 임모의 목적은 앞 시대 사람들의 창작규율, 필묵기교 등 경험을 배우는 고전연구에 있다. 형체만이 아닌 화의(畵意)를 배우는 것이 요체(要體)가 된다.

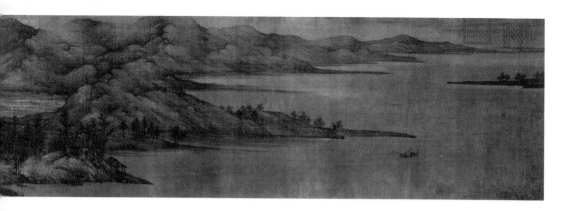

남의 산수가 화가들에게 미친 영향을 짐작케 해준다.

　　그 병풍 상의 산수·수림·수목이 기이하고 예스러우며, 언덕의 준법이 동원의
그림과 같았기에 사람들이 강남이라 칭하는 이유를 알았다. 대개 예로부터 모두
한 가지 양태였는데 수·당과 남당에서 거연에 이르기까지도 변하지 않았고, 지금
지주(池州)의 사씨(謝氏)도 이러한 양식을 사용한다.706)

3. 동원(董源)의 영향

　　동원의 그림은 후대 문인화의 교범이 되었다. 송대 이후에 산수화는 이른바 '세
갈래의 천하 (三分天下)'가 되었는데, 그 중에 동원은 두 번째 서열에 올랐다.⑳ 북송
초기에는 동원의 그림이 주목 받지 못했으나, 북송 중기에 이르러 심괄(沈括,
1031-1095)①에 의해 최초로 주목 받기 시작했다. 심괄은 동원에 대해 다음과 같이 기
록했다.

⑳【저자주】삼분천하(三分天下)의 그림에는 왕유·이사훈·오도자 3가(家)의 정신적 면모가 나오지 않
았다. 후세의 문인화가들은 왕유를 종사(宗師)로 삼았으나, 왕유의 유작을 볼 수 없었기 때문에 실제
로는 모두가 '수묵이 왕유와 유사한' 동원을 종사로 삼았다. 동원이 창립한 강남화파(江南畵派)의 공로
는 소멸될 수 없는 것이며, 이는 동원의 실질적인 성취에서 나온 결과였다. 그러나 실제 성취를 논하
자면 이성과 범관도 동원에 못지않았을 뿐 아니라 오히려 훨씬 초월했다. 회화사 측면에서 보면 동원
의 실제 영향은 그의 실제 성취를 훨씬 넘어섰음을 알 수 있는데, 이 점은 더욱 관심을 가질 필요가
있다.
① 심괄(沈括, 1031-1095)은 북송(北宋)의 학자·정치가이다. 〔인물전〕 참조.

남당(南唐) 중주(中主, 961-975 재위) 때 북원사(北苑使) 동원이 있었는데 그림을 잘 그렸다. 특히 가을 이내가 자욱한 원경을 잘 그렸으며, 강남의 실제 산을 많이 그리고 기이하고 가파른 그림은 그리지 않았다. 그 후, 건업(建業)의 승려 거연이 동원의 화법을 본받았는데, 모두가 오묘한 이치에 이르렀다. 대저 동원과 거연의 화필은 멀리서 보아야만 하니, 그 용필이 매우 거칠고 간략하여 가까이에서 보면 거의 물상과 닮지 않은 것 같지만 멀리서 보면 곧 경물이 선명하게 드러나 그윽한 정(情)과 원대한 생각이 마치 이국의 경치를 보는 듯하다.707) - 『몽계필담(夢溪筆談)』

또한 심괄은 「도화가(圖畵歌)」에서 "그림 중에서 가장 절묘한 것은 산수화이니 … 강남의 동원과 승려 거연은 옅은 묵색과 가벼운 산안개로 한 가지 양식을 이루었다"708)고 하였다. 동원의 숭고한 지위는 미불에 의해 가장 높이 추대되고 선양되었다. 미불은 『화사』에서

> 동원의 산수화는 평담함과 천진함이 많은데, 당(唐)대에도 이러한 품격은 없었다. 필굉의 그림보다 위에 있으며 근세의 신품(神品)으로 격이 높기가 더불어 비견될 그림이 없다.709)

라고 극찬했다. 남송 시대에는 금(金)의 침공으로 역대의 회화작품들이 전부 약탈되어 이당·유송년·마원·하규 계열의 강경한 수묵산수화풍만 유전되고 그 외의 모든 화풍들이 도외시되었다. 원대에 이르러 동원은 탕후(湯垕, 13세기 후반-14세기 초반)②에 의해 산수화 3대가(三家)의 한 사람이 되었고 황공망(黃公望)은 동원의 산수화를 '으뜸'으로 추대했다. 이후에도 동원 산수화의 지위는 줄곧 쇠퇴하지 않다가 명말의 동기창에 의해 더욱 격상되어 '무상신품(無尙神品)' '천하제일(天下第一)'로 추대되었다.

동원은 강남화파를 창립했다. 저명한 산수화가 거연도 동원의 제자였고, 유도사(劉道士)③도 자신에 대해 "(동원의) 입실제자(入室弟子)였다"고 말했다. 거연은 승려 혜숭

② 탕후(湯垕, 13세기 후반-14세기 초반)는 원대(元代)의 회화이론가이다. 〔인물전〕 참조.
③ 유도사(劉道士)는 오대(五代)의 화가이며, 불교와 도교 관련 제재와 귀신을 잘 그렸다. 〔인물전〕 참조.

(惠崇)에게 그림을 전수해주었고, 혜숭은 승려 옥간(玉澗)과 강삼(江參) 등에게 그림을 전수해주었다.

미불은 동원의 화법 중에 특히 '안개가 자욱한 경치'와 점자준(點子皴)의 영향을 많이 받아 후에 독자적인 화법으로 발전시켰다.④

원대의 조맹부(趙孟頫, 1254-1322)·고극공(高克恭, 1248-1310)·원4대가(황공망·오진·예찬·왕몽)도 동원의 화법을 배워 각자의 양식으로 변화시켰다. 예컨대 동기창은 이 사실에 대해 다음과 같이 말했다.

> 동원의 그림은 원말의 대가들이 추종하는 바가 되었는데, 조맹부·고극공·황공 망·오진·예찬에서부터 각기 그 화법을 얻어 스스로 그 전부의 반을 이루었다. 가 장 나은 자들을 말하자면 조맹부는 그 정수(精髓)를 얻었고, 황공망은 그 골격을 얻었으며, 예찬은 그 운(韻)을 얻었고, 오진은 그 기세를 얻었다.710) - 「제동북원하 산도권(題董北苑夏山圖卷)」

조맹부의 「수촌도(水村圖)」도 필선에 약간의 변화가 있을 뿐 「소상도」와 비슷한 양 식이다. 동기창은 조맹부의 「작화추색도(鵲華秋色圖)」 발문(跋文)에서 "(황공망의) 산수화 는 동원·거연의 화법을 배운 것이며 … (왕몽의) 산수화는 거연의 화법을 배움에 있 어 용묵법을 많이 얻었다"711)고 하였다. 동원의 「하경산구대도도」 상의 구불구불한 준필(皴筆)은 왕몽의 표현양식이 되었는데, 그중에서도 왕몽의 「단산영해도(丹山瀛海圖)」 ·「일오헌(一梧軒)」·「혜록소은도(惠麓小隱圖)」 상의 준필과 많이 닮았다. 예찬의 초기 작품 「어장추제도(漁庄秋霽圖)」와 「자지산방도(紫芝山房圖)」 상의 원산(遠山)도 동원의 「하산도」와 많이 닮았으며, 성무(盛懋)와 조지백(曹知白, 1272-1355) 등의 그림도 동원의 그림에서 유 사점을 찾을 수 있다.

역대 화파를 두루 살펴보면, 역대 왕조와 마찬가지로 건립 초기에는 날로 발전 하여 강대한 생명력을 갖추어 나가다가 세월이 흐르면서 누적된 악습 혹은 새로

④ 【저자주】 인쇄본을 통해 동원과 미불의 그림을 비교해보면 상호 영향의 흔적이 없는 것처럼 보이 지만 이 두 화가의 원작(설령 그것이 유사한 모작이라 하더라도)을 보면 두 사람의 관계를 명확히 알 수 있다. 즉 미불의 그림에서 담묵(淡墨)을 가볍게 바림하는 화법은 동원 그림 중의 수묵선염(渲染)에 서 나온 것이며, 특히 모래톱 화법은 전부 동원의 화법이다. 미불의 그림은 동원 그림의 번밀(繁密)한 준필(皴筆)을 생략한 대신에 측필(側筆)의 횡점(橫點)을 사용한 변화를 가미하여 자신만의 독특한 화 풍을 형성했다.

운 폐단이 출현하여 결국 생명력이 소멸되었음을 확인할 수 있다. 원대의 주류 화가들도 동원의 그림을 종법(宗法)으로 삼아 초기에는 높은 성취를 이루었으나, 후에는 적지 않은 폐단이 출현했다. 명대의 절파(浙派)⑤에서 발전의 끝에 처한 강남화파를 부활시켜보려고 노력했으나, 결국 남송화법을 답습하여 뜻을 이루지 못했다. 후에 일어난 오파(吳派)⑥ 역시 동기창의 말대로 "문징명(文徵明, 1470-1559))과 심주(沈周, 1427-1509)가 남긴 향기일 따름이었다."⁷¹²⁾ 그래서 동기창은 남북종론을 통해 동원의 화법을 다시 배울 것을 강력히 주장했고, 이로 인해 절파와 오파의 누적된 폐단이 치유될 수 있었다. 예컨대 동기창 본인과 청초6대가(淸初六家)⑦가 모두 동원의 그림을 계승했고, 청대에는 석도(石濤)·곤잔(髡殘)·점강(漸江) 및 그 계파를 제외한 거의 모든 화가들이 4왕(四王)⑧ 계열이었는데, 이들 모두를 동원의 그림을 계승한 화가들로 보아도 무방하다. 따라서 동원의 영향에 대해서는 특별한 관심을 요하는데, 이 점은 뒤에 더 자세히 설명하기로 한다.

4. 거연(巨然)

거연(巨然). 오대말 송초(五代末宋初) 사람이다. 『도화견문지』에서는 거연에 대해 종릉(鐘陵)의 승려라 하였고 『성조명화평』에서는 강녕(江寧) 사람이라 하였는데, 종릉과 강녕은 모두 강소성(江蘇省) 남경(南京)의 옛 지명이다. 거연은 승려가 되어 강녕군(江寧郡) 개원사(開元寺)에서 수업했고, 남당에서 동원의 제자가 되어 그림을 배운 후부터 한평생 산수화만 그렸다. 남당의 후주 이욱(李煜, 961-975 재위)이 송(宋)에 투항하기 위해 변경(汴京)⑨으로 갈 때 거연도 동행하여 변경의 개보사(開寶寺)에 함께 머물렀는데, 이 무렵에 거연은 고관을 알현하는 지위에 있었기에 이미 명성이 알려져 있었다.

⑤ 절파(浙派)에 대해서는 제7장 제4절 참조.
⑥ 오파(吳派)는 명(明) 중기 강소성 소주(蘇州)를 중심으로 활약한 화파이다. [보충설명] 참조.
⑦ 청초6대가(淸初六家)는 왕시민(王時敏, 1592-1680)·왕감(王鑒, 1598-1677)·왕휘(王翬, 1632-1717)·왕원기(王原祁, 1642-1715)·운격(惲格, 1633-1690)·오력(吳歷, 1632-1718)이다.
⑧ 4왕(四王)은 청초(淸初)의 궁정화가 왕시민(王時敏, 1592-1680)·왕감(王鑒, 1598-1677)·왕휘(王翬, 1632-1717)·왕원기(王原祁, 1642-1715)이다. [보충설명] 참조.
⑨ 변경(汴京)은 오대(五代) 북송(北宋)의 수도이다. 변량(汴梁)이라고도 하는데, 양(梁)은 대량(大梁: 개봉開封의 옛 명칭)에서 유래되었다. 지금의 하남성 개봉(開封)으로, 변하(汴河)의 연변이었기에 이 명칭이 생겨났다.

거연은 동원의 산수화를 배웠던 까닭에 그림의 준법·태점·산수가 기본적으로 동원의 화법과 비슷하나, 거연의 독자적인 면모도 갖추었다. 즉 거연의 산수화에는 평원 경치가 적고 수면 위의 모래톱과 모래언덕이 중요하게 사용되지 않았으며, 주로 첩첩이 이어지는 고산준령과 깎아지른 듯한 절벽이 묘사되어 있다. 또한 산꼭대기와 수림 사이에 반두(礬頭)[10]가 많고, 산석에는 주로 긴 묵선의 피마준이 사용되었으며, 동원의 그림보다 초목이 더 울창하고 산림이 더 깊고 그윽하다.

『도화견문지』에서는 거연의 산수화에 대해 "필묵이 빼어나고 윤택하며 안개와 남기(嵐氣)[11]가 자욱한 기상과 산천의 높고 광활한 경치를 잘 그렸다"[713]고 하였고, 미불의 『화사』에서는 "산안개가 맑고 윤택하며, 경물을 포치(布置)함에 있어 천진함을 많이 얻었다. … 거연은 젊었을 때 반두를 많이 그렸고 노년에는 그림이 평담하여 정취가 높았다"[714]고 하였다. 미불은 또 "거연의 그림은 윤택하고 울창하여 가장 시원스러운 기운이 있으나 반두가 너무 많다"[715]고 기록했다. 거연의 그림을 보면 이러한 내용이 모두 사실임을 확인할 수 있다.

「추산문도도(秋山問道圖)」(그림 28) 거연의 화풍을 대표하는 그림이다. 이 그림은 얼핏 보면 큰 산 하나만 있는 것 같지만 자세히 보면 여러 산봉우리가 중첩되어 있다. 산꼭대기에는 크고 둥근 바위들이 무리지어 있고, 구불구불한 산길이 초가집 앞을 지나 산 속 깊은 곳으로 들어가고 있다. 산중에는 잡목·관목·풀·대나무가 서로 잘 어우러져 있으며, 협곡 아래의 초가집 안에는 고사(高士)[12]가 단정히 앉아 있다. 『성조명화평』에서는 거연의 산수화에 대해 다음과 같이 설명하고 있다.

> 높은 봉우리가 가파르게 우뚝하여 완연하게 풍골(風骨)을 세웠고, 또한 숲 사이에는 매끄러운 둥근 바위를 많이 그렸으며, 소나무와 잣나무, 풀과 대나무를 서로 어우러지게 했다. 주위에는 오솔길이 나뉘어져 멀리 그윽한 별장에 이르니, 은일 생활의 경치가 잘 갖추어져 있다.[716]

내용이 「추산문도도」의 면모와 부합한다. 묵필의 피마준이 부드럽고 간략한데도 산석의 골간인 윤곽선을 긋지 않았으며, 산 위에는 둥글고 매끄러운 바위가 많다.

[10] 반두(礬頭)는 산꼭대기에 계란 또는 찐빵 모양의 둥근 바위덩어리가 무리지어 있는 것이다.
[11] 남기(嵐氣)는 해 질 무렵 멀리 보이는 푸르스름하고 흐릿한 기운이다.
[12] 고사(高士)는 뜻이 크고 세속(世俗)에 물들지 않은 사람이다. 주고 은사(隱士)를 가리킨다.

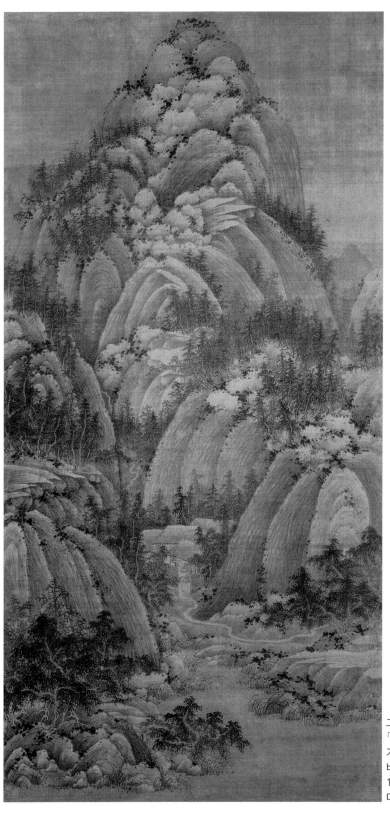

그림 28
「추산문도도(秋山問道圖)」,
거연(巨然),
비단에 수묵담채,
165.2×77.2cm,
대북고궁박물원

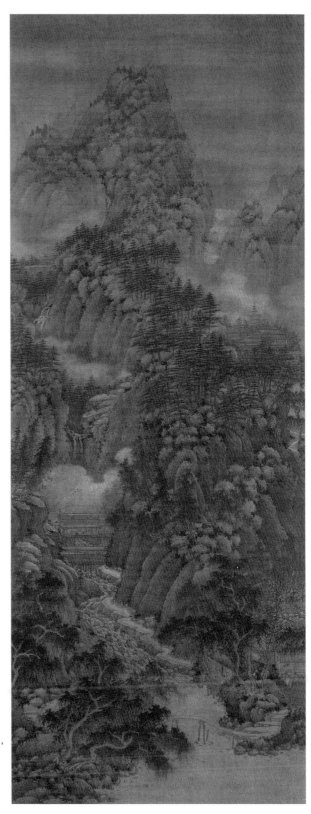

그림 29
「만학송풍도(萬壑松風圖)」,
거연(巨然),
비단에 수묵담채
200.7×72.5cm,
상해박물관

수목의 줄기는 윤곽선을 그은 후에 수묵을 가볍게 바림했고 나뭇잎에도 수묵을 바림했다. 묵과 필이 단정하고 질서가 있으며 골(骨)이 수윤(秀潤)하고 화사하여 전체적인 분위기가 매우 청담(淸淡)하다.

「만학송풍도(萬壑松風圖)」(그림 29) 「추산문도도」와 비슷한 계열의 그림으로, 역시 거연의 독특한 화풍이 나타나 있다. 거대한 산이 화면의 아래에서부터 첩첩이 이어지면서 올라가다가 상단에 이르러 산봉우리가 하늘을 향해 솟아있는데, 기세가 매우 웅장하고 수림이 울창하다. 산석에는 옅은 묵색의 습윤한 필선을 사용하여 준을 가한 후에 수분이 적은 농묵 파필(破筆)[13]의 태점(苔點)을 많이 가하였는데, 동원 산수화의 태점과 많이 닮았다(윤곽선과 준필이 같은 묵색인데도 형상이 모호하지 않다). 바위 위의 버드나무·홰나무·잡목들에는 모두 윤곽선을 그은 후에 준필을 가하였다. 나뭇잎은 몰골(沒骨)[14]의 个자 또는 介자 모양이거나 또는 윤곽선을 긋기도 했는데, 전후 간의 묵색 단계가 풍부하여 산석과 함께 잡다하게 뒤섞여 있음에도 공간 구분이 분명하다. 그 오른편에는 시냇물이 흐르고 있고, 시냇물의 하류에는 작은 다리가 놓여 있다. 산길을 따라 올라가면 시냇물 위에 지어진 정자가 보이는데, 그 안에 은자 한 사람과 책을 받들고 있는 동자 한 사람이 있다. 산에 그어진 길고 습윤한 준선의 묵색이 옅고 모호하여 파필의 태점만이 전후 간의 공간관계를 설명해주고 있다. 산꼭대기에는 둥근 바위 무리와 초묵(焦墨)[15] 파필의 태점으로 구성되어 있고, 중앙의 산위에는 소나무들로 가득하다. 운무가 짙게 깔린 먼 산의 정경이 매우 광활하고 요원하다. 그림 전체가 수묵으로 이루어져 있으나, 유독 가장 멀리 있는 산에는 화청(花靑)[16]이 옅게 채색되어 있다. 완성 단계에 초묵 파필의 태점을 가하여 주요 부분을 더 강조했는데, 이 방면에 거연 산수화의 특색이 나타나 있다.

이상 소개한 작품 외에도 거연의 현존 작품으로 「층암총수도(層巖叢樹圖)」(그림 30)·「계산도(溪山圖)」·「산거도(山居圖)」(그림 31) 등이 있다.

총괄하자면, 거연의 산수화는 형체와 구조가 장중하고 질박하며, 준(皴)이 길고 탄력이 있다. 또한 기격(氣格)이 청윤(淸潤)하고 골체(骨體)가 웅위(雄偉)하며, 산 위에는

[13] 파필(破筆)은 붓끝의 털이 가지런히 모아져 있지 않고 갈라지고 흐트러진 상태를 가리킨다.
[14] 몰골(沒骨)은 묵필로써 골격을 그리지 않고 채색으로 직접 사물을 묘사하는 기법이다.
[15] 초묵(焦墨)은 농묵(濃墨)보다 짙은 묵색이다. 그림이 거의 완성된 단계에서 경물을 강조하기 위해 사용된다.
[16] 화청(花靑)은 청화(靑華)라 부르기도 하며, 고운 남색(藍色, indigo) 또는 쪽빛이다.

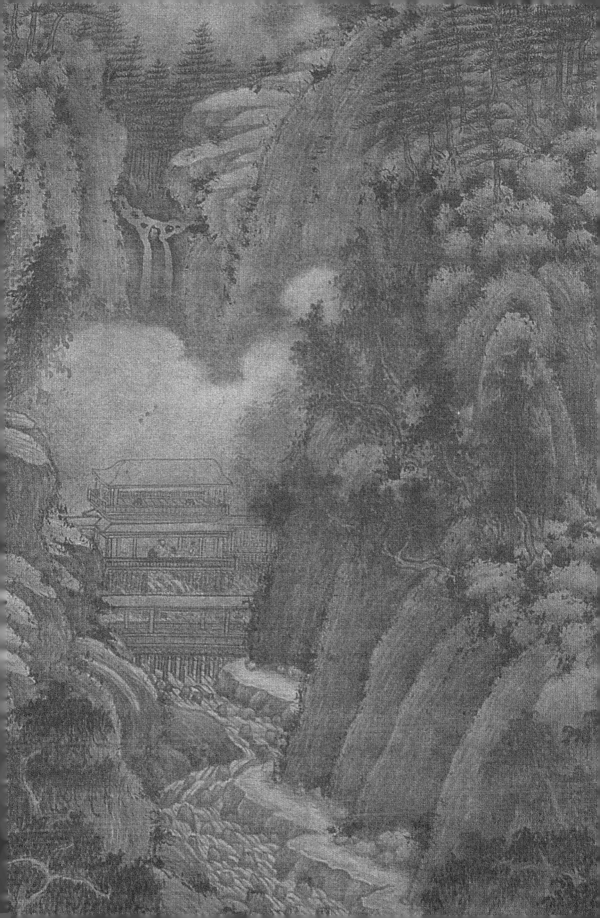

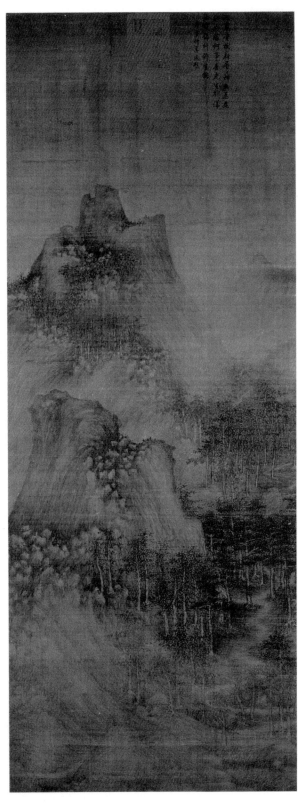

그림 30
「층암총수도(層巖叢樹圖)」,
거연(巨然),
비단에 수묵,
144.1×55.4cm,
대북고궁박물원

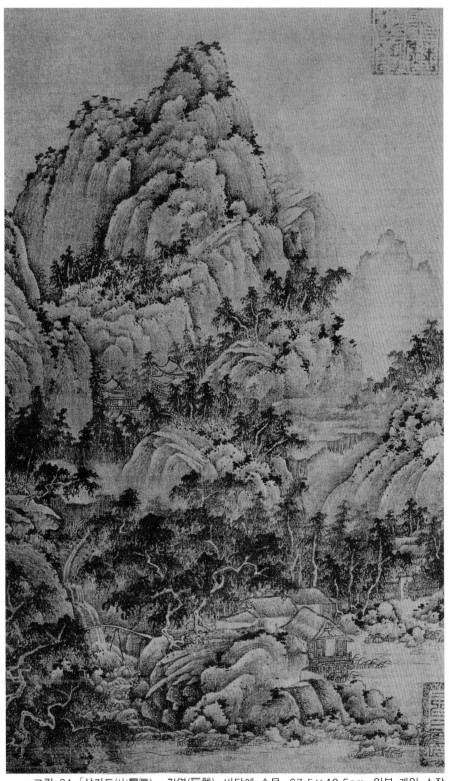

그림 31 「산거도(山居圖)」, 거연(巨然), 비단에 수묵, 67.5×40.5cm, 일본 개인 소장

둥근 바위가 무리지어 있는데 이것이 기록상에 언급된 '반두(礬頭)'이다. 물가의 수초가 질서정연하고, 초묵 파필의 태점이 많다.

거연은 동원의 산수화를 계승했다. 탕후의 『화감』에서는 이 사실에 대해 "동원의 올바른 전수를 받은 자로는 거연이 가장 뛰어났다"[717]고 하였는데, 두 사람의 현존 작품에서 그 영향 관계를 쉽게 찾을 수 있다. 예컨대 거연의 반두는 동원의 「용수교민도」 등에서 그 유래를 찾을 수 있고, 장피마준은 동원의 「계산행려도」 등에서 그 유래를 찾을 수 있다. 또한 태점과 산의 형체는 서로 비슷한 점이 더 많다. 양자의 다른 점이라면, 동원의 그림은 면모가 다양한 편이지만 거연의 그림은 전반적으로 일관된 면모이다. 또한 거연의 그림에는 고산준령이 많아 형식적으로는 동원의 「소상도(瀟湘圖)」·「하산도(夏山圖)」·「하경산구대도도(夏景山口待渡圖)」 등과 다소 거리가 있지만 추구한 정신은 매우 가깝다.

거연의 유작을 두루 감상해보면 동원의 그림보다 더 성숙하다는 느낌이 드는데, 심지어 동원의 성취를 넘어서는 방면도 있다. 이 때문에 이 두 화가는 후대에 함께 일컬어지고 영향력도 일치했다.

거연은 승려였기에 그림에도 불교심미관을 많이 갖추었다. 동원의 산수화에 그려진 주막·교목·군중들은 비록 많이 붐비진 않지만 또 그리 한적한 편도 아니다. 그러나 거연의 산수화에는 사람이 매우 적고 전체적인 분위기도 쓸쓸하고 야일(野逸)하다. 또한 용필도 동원의 그림보다 더 온화하고 윤택하다. 중국의 불교는 당(唐)대에 크게 성행했다가 송대에는 다소 쇠퇴했다. 특히 당대에 발흥한 선종은 빠른 속도로 전파되어 당대에 이미 성행의 절정에 이르렀고, 송대에 이르러서는 사대부들 사이에 크게 유행하여 그들이 서로 청담(淸談)을 나누는 이른바 구두선(口頭禪)으로 형성되었다. 그리하여 선리(禪理)는 자연스럽게 사대부들의 사상과 정서에 영향을 미쳤고, 이 때문에 거연의 그림도 후에 사대부들의 정서에 쉽게 다가갈 수 있었다.

거연과 같은 시기에 동원의 그림을 배운 화가로 유도사(劉道士)가 있다. 미불의 『화사』 등에 근거하면 유도사 역시 강남 사람이고, 거연과 함께 동원의 그림을 배웠으며, 두 사람(거연과 유도사)의 화필도 서로 구분이 안 될 정도로 흡사했다. 다른 점이라면 거연은 산수화에 주로 승려를 그려 넣었고, 유도사는 산수화에 주로 도인을 그려 넣었다. 그러나 유도사의 그림은 오래 전에 모두 유실되었고, 후대에 미친 영향도 동원과 거연의 영향에 크게 못 미쳤다.

제6절 오대(五代)．송초(宋初)의 기타 산수화가 - 위현(衛賢)．조간(趙幹)．곽충서(郭忠恕)．혜숭(惠崇) 등

북방산수화의 풍모는 전반적으로 서로 비슷하지만, 풍모가 비슷하다고 하여 무턱대고 북방화파로 간주하는 것은 타당치 않다. 그래서 곽약허(郭若虛, 11세기 후반 활동)[17]는 3가산수(三家山水)를 내세워 북방화파의 기본 풍모를 정립했는데, 그 첫 번째가 관가산수(關家山水)로 일컬어진 관동의 산수화이고, 두 번째가 제노(齊魯: 산동성)의 사인(士人)들이 모방한 이성의 산수화이며, 세 번째가 관섬(關陜: 섬서성)의 사인들이 모방한 범관의 산수화이다. 이 세 사람의 대가는 각자 한 계열의 화파를 형성했다.

만약 누군가가 동원이 강남화파를 창립했다고 말한다면, 그것이 서술상의 편의를 위한 것이라면 그렇다고 대답해도 되겠지만, 사실 동원의 화파는 후대에 형성되었고 당시에는 동원의 그림이 영향력을 발휘하지 못했다. 거연과 유도사를 제외한 나머지 화가들, 즉 동원과 같은 고향 출신의 위현(衛賢)과 조간(趙幹) 등의 산수화는 동원의 화파에 속하지 않았고 남당 화가들의 그림도 대부분 각자의 면모가 있었다. 예컨대 인물화가 주문구(周文矩)·고굉중(顧閎中) 등과 화조화가 당희아(唐希雅)·서희(徐熙)[18] 등도 각자의 화풍이 있었고, 산수화 분야의 위현·조간의 그림도 비록 동원의 그림과 닮은 부분도 있었지만 그것은 우연한 일치였을 뿐 모두 각자의 화풍이 있었다.

당말의 화가 중에 윤계소(尹繼昭)가 있다. 그는 대각(臺閣)[19]을 잘 그려 당시에 '절격(絶格)'으로 일컬어졌으나 지금은 유작이 남아있지 않고 기록도 많지 않다. 윤계소의 그림은 당시와 약간 후대 화가들의 그림에 많은 영향을 주었으며, 위현 등이 그의 화법을 배운 적이 있었다.

[17] 곽약허(郭若虛, 11세기 후반 활동)는 북송(北宋)의 학자·서화이론가이다. 〔인물전〕 참조.
[18] 주문구(周文矩)·고굉중(顧閎中)·당희아(唐希雅)·서희(徐熙)에 대해서는 〔인물전〕 참조.
[19] 대각(臺閣)은 돈대(墩臺)와 누각(樓閣)이다.

위현(衛賢). 섬서성(陝西省) 경조(京兆)⑳ 사람이며, 동원보다 나이가 적었다. 남당의 후주(後主) 이욱(李煜, 961-975 재위) 시기에 내공봉(內供奉)을 역임했는데, 내공봉은 평소에 황제 주변에서 사무를 보다가 어명이 있을 때 그림을 그린 궁정화가이다.

위현은 특히 인물·돈대·누각을 잘 그렸다. 위현의 그림 「갑구반거도(閘口盤車圖)」(상해박물관)를 보면, 곡식을 갈아서 분말 등을 만드는 작업 장면이 묘사되어 있는데, 물방앗간의 정교한 건축 구조와 기계를 다루는 장면이 매우 세밀하고 정확하게 묘사되어 있다.① 이 그림의 좌측 하단에는 '위현이 삼가 그리다 (衛賢恭繪)'라고 서명되어 있다. 위현은 궁정화가들 중에서도 실력이 특출했으며, 초기에 윤계소의 화법을 배웠고 후에는 오도자의 화법을 배웠다.

위현의 그림 「고사도(高士圖)」(그림 32)를 보면 위현이 산수화와 인물화에 모두 뛰어난 걸출한 화가였음을 확인할 수 있다. 「고사도」는 고사(高士) 양홍(梁鴻)이 호숫가에서 은거할 때 부인 맹광(孟光)이 남편을 귀빈 대하듯 존중하여 밥상을 눈썹 높이까지 받들어 올렸다는 고사(故事) 거안제미(擧案齊眉)②를 내용으로 삼은 그림이다. 상단에 송 휘종(徽宗, 1100-1125 재위)의 친필 '위현고사도(衛賢高士圖)' 등의 글씨가 써져 있다. 산수·수목·바위 위주로 구성되어 있으며, 기이하게 우뚝 세워진 주봉이 화면의 절반을 차지하고 있어 북방산수화의 양식과 닮았다. 주로 수묵으로 선염하여 산석의 요철(凹凸)·음양(陰陽)·향배(向背)③를 표현했는데, 용필에 자못 골력이 있고 바위의 질감도 매우 강렬하다. 수목의 줄기는 윤곽선을 그은 후에 준을 가하여 구조와 질감을 묘사하고, 이어서 담묵(淡墨)을 바림하여 음양(陰陽)과 향배(向背)를 표현했다. 물결이 특히 아름다운데, 즉 '봄누에가 토한 실과 같은' 필선을 사용하여 가지런하면서도 분방하게 묘사하여 매우 시원스럽고 청신(淸新)한 운치가 있다. 사서(史書)에서는 위현의 그림에 대해 "누각과 전우(殿宇)에 뛰어났고"718) "계산에 오차가 없었다"719)고 하였는데, 물결도 그러하다.

후대 사람들은 화원화가들에 대한 편견이 있었던 까닭에 위현의 그림을 높이 평가하지 않았다. 그러나 "오묘한 부분에 이르러서는 '당나라 사람들도 드물게

⑳ 경조(京兆)는 지금의 섬서성 서안(西安)이다.
① 「갑구반거도(閘口盤車圖)」에는 곡식을 방앗간으로 운반하여 빻아서 밀가루를 만드는 장면부터 포대에 포장하여 수레로 옮기는 장면까지 방앗간 작업의 전 과정이 묘사되어 있다.
② "相敬如賓, 擧案齊眉"는 『후한서(後漢書)』 「양홍전(梁鴻傳)」에 나오는 이야기이다.
③ 향배(向背)는 앞쪽으로 향한 것과 뒤쪽으로 향한 것으로, 즉 입체감의 표현을 의미한다.

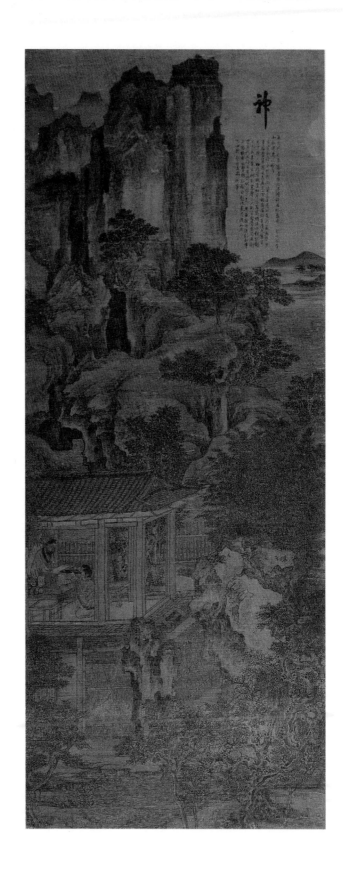

그림 32
「고사도(高士圖)」,
위현(衛賢),
비단에 수묵담채,
134.5×52.5cm,
북경고궁박물원

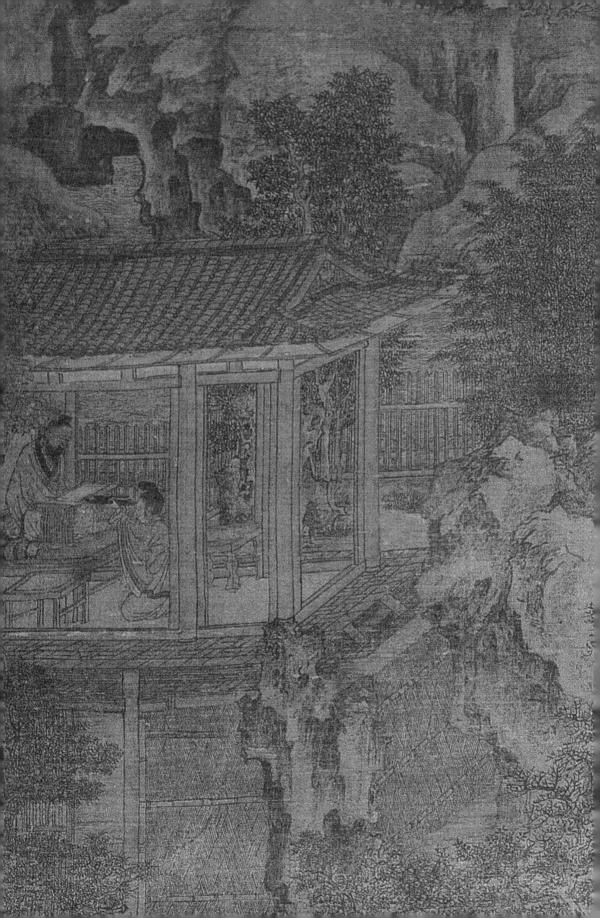

얻었던 것이다'라고 거듭 말하는"⁷²⁰⁾ 등 결국 인정하지 않을 수 없었다. 이 때문에 위현의 그림은 높은 명성을 얻게 되어 『오대명화보유(五代名畵補遺)』 「옥목문(屋木門)」 에는 유일하게 위현의 그림만 신품(神品)에 올라 있다. 일찍이 후주 이욱은 위현의 「춘강조수도(春江釣叟圖)」 상에 「어부사(漁父詞)」 2수를 써주었는데, 내용은 다음과 같다.

> 낭원(閬苑)④에 정을 두니 천리가 눈이라
> 복사꽃 오얏꽃은 봄을 몰고 오네.
> 한 병의 술에 낚싯대 하나
> 나처럼 즐거운 자가 몇이나 될까?⁷²¹⁾

> 봄바람에 노 젓는 조각배 하나.
> 명주실 한 가닥에 늘어진 미끼.
> 물가엔 꽃이 가득 항아리엔 술이 가득.
> 만경창파 가운데서 자유를 얻네.⁷²²⁾

위현은 남방화풍과 북방화풍을 결합하여 그리기도 했다. 이를테면 구도와 산봉우리와 거석은 북방화풍을 닮았고, 담박하고 고아하고 부드러운 용필은 남방화풍을 닮았다. 또한 산석의 필선에 꺾임이 많고 산석의 질감이 딱딱하여 북방화풍에 가까우나, 전체적인 정취는 오히려 남방화풍을 닮았다. 즉 북방회화의 형체에 남방회화의 온화한 정취를 결합한 것이다.

위현의 활동무대였던 장안(長安)은 관섬(關陝: 섬서성) 일대에 속하는데, 위현이 그림을 배울 때 관섬에서는 형호·관동의 산수화가 성행했다. 위현이 초기에 윤계소의 그림을 배웠다는 기록이 있는데, 윤계소는 희종(僖宗, 873-888 재위) 조에 활동한 화가이다. 위현이 같은 지역 출신인 관동의 영향을 받지 않은 듯한데, 그림과 정황으로 미루어 보아 위현이 북방의 전란을 피해 남방으로 내려간 것으로 짐작된다. 결론적으로 위현의 그림은 동원 계열의 화파에 속하지 않았다.

④ 낭원(閬苑)은 신선이 사는 곳이다.

그림 33 「강행초설도(江行初雪圖)」, 조간(趙幹), 비단에 수묵채색, 25.9×376.5cm, 대북고궁박물원

조간(趙幹). 남당(南唐) 강녕(江寧)⑤ 사람이다. 이후주(李後主) 재위(961-975)때 화원의 학생 (學生)을 역임했다. 산수와 임목을 잘 그렸는데, 특히 포경(布景)⑥에 능했고 강남 풍광을 많이 그렸다. 『선화화보』에서는 조간의 그림에 대해 다음과 같이 기록하고 있다.

모두가 강남풍경을 그린 것으로, 누각·선박·강촌·어시장·꽃·대나무를 많이 그렸는데, 이러한 것들이 흩어져 경치를 이룬다. 비록 명리의 경쟁이 심한 속세에 있으나 한번 바라보면 곧 강가에 임해있는 듯하니, 사람들로 하여금 치마를 걷고 물을 건너다가 개펄 사이에서 배를 찾게 만든다.723)

송 어부(御府)⑦에 조간의 그림 9폭이 소장되었고, 현존 작품으로는 「강행초설도(江

⑤ 강녕(江寧)은 지금의 강소성(江蘇省) 남경(南京)이다.
⑥ 포경(布景)은 경치 또는 경물을 그림 상에 배치하는 것이다.
⑦ 어부(御府)는 황제가 쓰는 물품을 넣어두는 곳이다.

<u>行初雪圖</u>」가 있다.

「강행초설도」(그림 33)는 왕유의 「포어도(捕魚圖)」에 관한 기록과 내용이 일치한다. 예컨대 조보지(晁補之)의 『계륵집(鷄肋集)』 권34 「포어도서(捕魚圖序)」의 「포어도」에 관한 내용이 「강행초설도」의 면모와 부합하는데, 즉 「강행초설도」가 왕유의 「포어도」를 임모(臨模)한 그림인 듯하다. 그림의 오른편에는 이후주의 친필로 전해지는 글씨가 있어 "강행초설. 화원학생 조간이 기록하다 (江行初雪, 畵院學生趙幹狀)"라고 하였다. 「강행초설도」에는 강남의 평원경치가 묘사되어 있는데, 용필이 동원·위현의 그림과는 다르다. 즉 부드럽고 윤택한 동원의 화필과는 달리 나뭇가지·풀잎과 산석의 윤곽선에 시원스럽고 날카로운 필치를 많이 사용하여 정취가 청강(淸剛)하고 생동감이 넘친다. 물결은 가늘고 굳센 필선을 사용하여 물고기 비늘(魚鱗) 모양을 갖춤에 있어 조금도 소홀함이 없는 견실한 기초가 돋보이며, 위현의 「고사도」상의 물결화법과는 다른 면모이다. 인물들의 다양한 모습에도 조간의 예술정신이 나타나 있다.

조간의 그림을 보면 묘사가 매우 진지하고 신중한데, 이 때문에 동기창은 조간

을 북종화가에 기록한 후에 이러한 그림을 배워서는 안 된다고 주장했다. 다행히 위현은 이러한 비평을 면했다.

화원화가들은 종종 후대의 문인화가들과 평론가들로부터 비난을 받았으나, 유작을 보면 알 수 있듯이 조간은 특출한 대가이다. 예컨대 부드럽고 윤택하고 온화한 방면은 동원의 그림에 못 미치지만 청강하고 생동하는 방면은 동원의 그림을 훨씬 능가한다.

곽충서(郭忠恕, ?-977). 자는 서선(恕先)이고, 하남성(河南省) 낙양(洛陽) 사람이다. 7세에 능히 글을 외고 문장을 지어 동자과(童子科)⑧에 급제했으며, 특히 전주(篆籀)⑨를 잘 썼다.

당말·오대·송초 기간에 산수화는 중국화단에서 가장 높은 지위에 올랐고 수많은 산수화가들이 회화사에 기록되었다. 이 시기에 곽충서는 비록 화단의 거두 지위에는 오르지 못했지만, 화예의 명성이 정사(正史)에 기록된 화가는 곽충서 한 사람 뿐이다. 『송사(宋史)』권201 「문원(文苑)」4에 곽충서의 전기(傳記)가 있다.

곽충서는 건우(乾祐, 948-950) 연간, 즉 20여세의 나이에 유윤(劉贇)의 추관(推官)⑩이 되었다. 유윤은 후한(後漢) 고조(高祖, 947-948 재위)의 조카로서, 일찍이 무녕절도사(武寧節度使)로 파견되어 서주(徐州)⑪에 군대를 포진하고 외세를 방어했다. 북송 왕우칭(王禹偁, 954-1001)⑫의 『소축집(小畜集)』에서는 곽충서에 대해 "어려서 시묘(侍墓)⑬를 도왔고,"724) "청년기에 과명(科名)을 얻었으며, 약관의 나이에 갓을 쓰고 인끈을 묶는 지위에 올랐다"725)고 하였는데, 『오대사보(五代史補)』에도 이와 유사한 기록이 있다. 950년에 후한의 은제(隱帝, 948-950 재위)가 대장군 곽위(郭威)⑭를 암살하기 위해 수하들을 파견하자 이 사실을 알아차린 곽위는 곧 군대를 통솔하여 저항했다. 얼마 후에 오히려 은제가 부하에게 암살되었고, 곽위는 이를 기회로 삼아 군대를 이끌고 개봉성에 입성하여 유윤을 후한의 황제로 옹립할 계책을 세웠다. 이 일을 거행하기 위해 곽

⑧ 동자과(童子科, 또는 童子擧)는 15세 이하에 경(經)을 외우고 시를 짓는 어린이에게 관직을 주는 것이다.
⑨ 전주(篆籀)는 고대 한자(漢字)의 체(體)이다. 대전(大篆)과 소전(小篆)의 두 가지가 있는데, 대전은 주(周) 태사주(太史籀)의 창작이었기에 주문(籀文)이라 칭하기도 한다.
⑩ 추관(推官)은 절도사(節度使)나 관찰사(觀察使)의 하급관리이다.
⑪ 서주(徐州)는 지금의 강소성 서주시(徐州市) 일대이다.
⑫ 왕우칭(王禹偁, 954-1001)은 북송(北宋)의 시인이다. 〔인물전〕 참조.
⑬ 시묘(侍墓)는 부모거상(父母居喪) 중에 그 무덤 옆에서 막(幕)을 짓고 3년 간 사는 일이다.
⑭ 곽위(郭威, 904-954)는 오대(五代) 후주(後周)의 제1대 황제이다. 〔인물전〕 참조.

위는 풍도(馮道, 882-954)[15] 등을 서주로 파견하여 유윤을 영접토록 했고, 유윤은 곽충서 등을 데리고 즉위식에 참가하기 위해 길을 떠났다. 이들이 송주(宋州)[16]에 도달했을 때(951) 갑자기 요(遼)의 군대가 습격해오자 곽위가 즉시 군대를 통솔하여 이들을 격퇴시켰다. 얼마 후 곽위의 군대가 단주(檀州)[17]에 도달했을 때 사병들이 곽위를 황제로 추대로 곽위가 황제에 등극하고 말았다. 송주에서 이 사실을 알게 된 곽충서는 풍도 등을 크게 질책했고 이어서 유윤을 만나 풍도를 죽이고 하동(河東)으로 피신할 것을 강력히 권유했다. 그러나 유윤은 결정을 내리지 못하고 주저하다가 얼마 후에 곽위가 보낸 군사들에게 체포되어 폐위됨과 동시에 상음공(湘陰公)으로 삼아졌다. 이때 곽충서는 외지로 피신하여 미친 사람 행세를 하며 세월을 보냈다.[18] 후한이 후주에게 패했을 때 왕우칭은 곽충서에 대해 기록하기를, "실의하여 쓸데없이 재주부리던 일도 그만두고 미친 사람 행세를 하더니, 점차 남들 앞에서 이를 잡는 방약무인(傍若無人)[19]이 되었다"[726]고 하였다. 『송사』「본전」의 기록에 의하면 곽충서는 후주 광순(廣順, 951-953) 연간에 부름을 받아 종정승(宗正丞) 겸 국자서학박사(國子書學博士)에 제수되었고, 후에 주역박사(周易博士)가 되었다. 건륭(建隆, 960-963) 초기에 곽충서는 "술에 취한 몸으로 감찰어사(監察御史)와 함께 조당(朝堂)에서 문의(文意)를 밝혔다. 어사가 이 사실에 대한 탄핵을 올리자 곽충서는 대리(臺吏)에게 욕하고 어사의 상소를 빼앗아 훼손시켰는데, 이 일 때문에 좌천되어 애주사호참군(崖州司戶參軍)[20]이 되었다."[727] 이 후에도 곽충서는 술에 취해 관리를 구타하고 관직을 무단으로 사퇴하여 영무(靈武)[1]로 유배되었다. 임기가 끝나자 곽충서는 관직을 떠나 기(岐)·옹(雍)[2]·경사(京師)[3]·낙양(洛陽) 사이를 유랑하면서 늘 술에 취해 세월을 보냈는데, 간혹 "아름다운 산수를 만나면 오래도록 머물며 그 자리를 떠나지 않았다."[728] 곽충서의 명성을 익히 들어온 송 태종(太宗, 976-997 재위)은 황제에 등극하자 곧 곽충서를 황궁으로 불러들여 국자감주부(國子監主簿)[4]에 임명하고 태학(太學)에서 역대의 자서(字

[15] 풍도(馮道, 882-954)는 오대(五代)의 정치가이다. 〔인물전〕 참조.
[16] 송주(宋州)는 지금의 하남성 상구시(商邱市)이다.
[17] 단주(檀州)는 지금의 북경시 북동쪽 조백하(潮白河) 상류로, 하북성과 접하는 곳이다.
[18] 【저자주】『五代史補』, 卷5 참고.
[19] 방약무인(傍若無人)은 곁에 사람이 없는 것처럼 거리낌 없이 함부로 말하고 행동하는 태도이다.
[20] 애주(崖州)는 지금의 해남도(海南島) 해구시(海口市) 일대이다.
[1] 영무(靈武)는 지금의 영하회족자치구(寧夏回族自治區) 중부의 영무현(靈武縣) 일대이다.
[2] 기(岐)는 섬서성 기산(岐山) 일대이고, 옹(雍)은 지금의 섬서성 봉상현(鳳翔縣) 남쪽 일대이다.
[3] 경사(京師)는 수도, 즉 지금의 하남성 개봉(開封)이다.
[4] 국자감주부(國子監主簿)는 국자감의 주부(主簿)로, 주부는 문서와 장부를 관리하는 관직이다.

書를 개정 간행케 했다. 그러나 이 시기에도 곽충서는 자제력과 도량이 부족하여 늘 정치의 시비를 함부로 평가하고 세태를 비방하여 원성이 끊이질 않았다. 얼마 후에 곽충서는 자신의 사리사욕을 채우기 위해 관(官)의 물건을 함부로 팔다가 발각되어 재판을 받고 등주(登州)로 유배되었다. 유배지로 가던 도중에 곽충서는 제주(齊州)⑤ 임읍(臨邑)의 길거리에서 사망했다. 곽충서는 제주로 압송되어가면서 호송을 담당한 관리에게 "내가 지금 가면 땅을 파서 나를 좁은 구멍 안에 넣은 다음에 얼굴만 내려다보이도록 가두어 죽여 길가에 대충 묻을 것이야"729)라고 말했다고 하는데, 자못 처참하다.

　곽충서는 문장에 능하고 소학(小學)에 정통했으며, 전주(篆籀)와 예해(隸楷)를 잘 썼다. 건축설계 분야인 옥목(屋木) 부문에서는 독보적이었고, 산수·수목·바위도 묘품(妙品)에 기록되었다.

　곽충서의 현존 작품으로 「설제강행도(雪霽江行圖)」(그림 34)가 있다. 큰 눈이 멎고 배가 출항하는 장면이 묘사되어 있는데, 강물이 요원하고 기운이 서늘하다. 그림의 좌측 상단에 송 휘종(徽宗, 1100-1125 재위)의 글씨가 있어 '설제강행도 곽충서진적(雪霽江行圖郭忠恕眞迹)'이라 하였다. 본래는 장권(長卷)의 한 단락이었으나, 찢겨 나가서 지금은 이 일부만 남아 있다. 구조가 복잡한 커다란 배가 두 척 있는데, 비례와 투시가 정확하며 정교하고 가지런하면서도 생동감이 넘친다. 용필에 변화가 많으며, 담묵을 바림하여 배·물·눈 등의 질감을 묘사했다. 『성조명화평(聖朝名畵評)』에서는 곽충서의 그림에 대해 "신품(神品)에 열거할 만하다"730)고 기록했고, 이어서 다음과 같이 평가하였다.

　　가옥·수목·누각이 한 시대의 절묘함이 되었다. 위아래를 정확히 계산하여 한 번 비스듬히 긋거나 백 번 둥글고 길쭉하게 그어도 모두 벽돌과 나무를 고를 때 여러 장인(匠人)의 법도에서 취하듯이 하여 조금도 서로 어긋남이 없었다. 그 기세가 고상하고 출입문과 들창문이 오묘하고 신비로워 당(唐)의 품격에 합치되니 더욱 볼만하다.731)

　『덕우재화품(德隅齋畵品)』에서는 곽충서가 그린 가옥·수목·누각에 대해 다음과 같

⑤　제주(齊州)는 지금의 산동성 제남(濟南)이다.

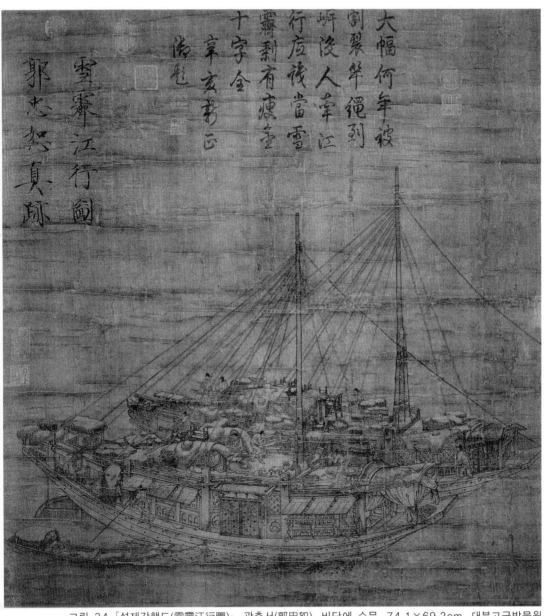

大幅何年被
割裂半繩剝
峽汶人韋江
行應後當雪
霽剝有瘦全
十字全
辛亥秋正
清寬

雪霽江行圖

郭忠恕真跡

그림 34 「설제강행도(雪霽江行圖)」, 곽충서(郭忠恕), 비단에 수묵, 74.1×69.2cm, 대북고궁박물원

이 기록하고 있다.

> 스스로 일가를 이루었으며, 가장 독창적이고 오묘했다. … 난간과 창문은 마치 일일이 잡아서 열고 닫을 수 있을 것만 같았다. 터럭으로 한 치를 셀 수 있고 푼으로 한 자를 셀 수 있으며 자로 한 길을 셀 수 있을 정도였다. 몇 곱절 늘어나 큰 집을 그려도 모두 법도에 맞아서 조금의 오차도 생긴 적이 없으니, 극히 상세하지 않으면 법도 안에서 모두 곡진하기는 불가능한 것이다.[732]

「설제강행도」를 보면 이상의 평가가 사실임을 확인할 수 있다. 곽충서의 계화(界畵)⑥는 지극히 법도에 맞았으나, 산수와 수림은 오히려 기세가 분방했다. 예컨대 『광천화발(廣川畵跋)』 「서곽서선화후(書郭恕先畵後)」에서는 곽충서의 「한림만산도(寒林晚山圖)」에 대해 이렇게 기록하고 있다.

> 필적에 호방함이 없으면서 일정한 법식에 속하지도 않았다. 그러나 기세는 만산(萬山)을 총괄하는 듯하고 뜻에 따라 취하니 종종 형상의 닮음 외에서 얻었다.[733]

> 비록 이성의 구본(舊本)에 의탁했지만 스스로 새로운 법식과 뛰어난 훌륭한 경치를 내어놓았는데, 바람이 메마르고 나무는 시들었으며, 모래가 반짝이고 물이 고요하며, 연기가 펼쳐지고 안개가 합쳐지니, 아마도 이 그림은 예전에 강간(江干)⑦에서 노닐던 모습을 그린 것인 듯한데, 사람들로 하여금 근심스럽고 궁핍한 탄식을 하게 만든다.[734]

전해지는 설에 의하면, 일찍이 안륙군수(安陸郡守)가 곽충서에게 그림을 청하자, 곽충서는 먼저 술을 마음껏 마신 다음에 비단 상에 농묵(濃墨)을 뿌리고, 다시 그것을 시냇물로 씻어낸 후에 먹물 흔적에 따라 천천히 붓으로 형상을 그려나가니 산수가 이루어졌다고 한다. 즉 "행동이 방탕하고 구속됨이 없어 방랑하면서 세상을 즐겼던"[735] 곽충서가 산수를 그릴 때도 역시 그러했음을 알 수 있다. 심지어 곽충서

⑥ 계화(界畵)는 자(界尺)를 사용하여 섬세한 필선으로 정밀하게 사물의 윤곽선을 그리는 회화기법이다. 건물·선박·기물 등을 그릴 때 주로 사용되었기에 건물·누각 등을 주 소재로 한 그림을 가리키는 말로도 쓰였다.
⑦ 강간(江干)은 황도(皇都) 부근의 강 이름이다.

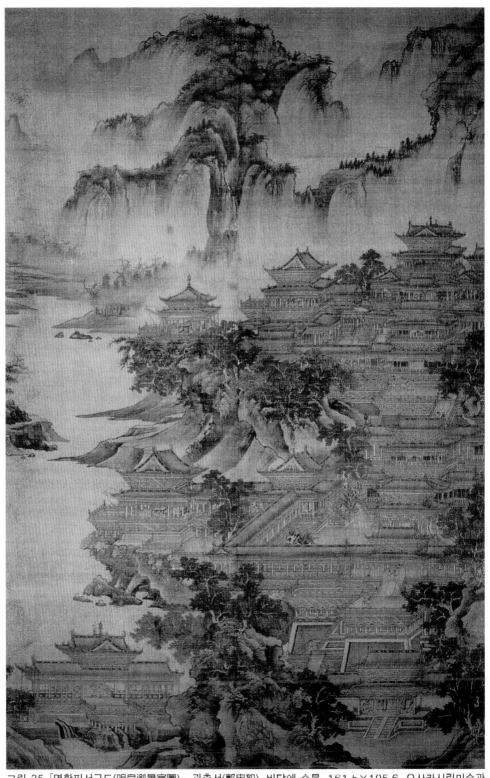

그림 35 「명황피서궁도(明皇避暑宮圖)」, 곽충서(郭忠恕), 비단에 수묵, 161.5×105.6, 오사카시립미술관

는 '지극히 법도에 맞아 조금의 오차도 불허했던' 가옥을 그릴 때도 그리 신중을 기하지 않고 그렸는데, 『송사(宋史)』에서는 이 사실에 대해 "곽충서로 하여금 자(尺)와 말(斗)을 살펴서 그리게 하면 역시 힘겨워 했다"[736]고 하였다. 곽충서는 사대부이자 관리였던 까닭에 그림을 생계 수단으로 삼지 않았으며, 일찍부터 각고의 노력으로 전서(篆書)를 익힌 덕분에 정교한 계화도 능숙히 그려낼 수 있었다. 곽충서는 "흥이 발하면 스스로 그림을 그렸고"[737] "갑자기 취기가 올라 그림을 그리면 한쪽 모서리에 원경의 산봉우리 몇 개를 그렸을 따름이다."[738] 아무리 엄격한 필묵 기교라 하더라도 그것에 구애 받지 않을 만큼 숙련되면 필묵과 정신이 일체가 되는 높은 예술적 경지에 이르게 된다. 공자는 "마음이 가는 바를 따라도 법도에 어긋나지 않았고"[739] 장자는 "미쳐 날뛰고 망령되이 행동해도 현인(賢人)의 지위에 올랐다."[740] 곽충서는 "그 인물됨의 법도가 없음이 공자의 말과 같았고 그 그림의 법도가 있음이 장자의 말과 같았으니, 곧 천하의 묘리를 알고 조용히 저절로 법도에 부합할 수 있었다."[741] 곽충서의 산수화는 "바위를 그리면 이사훈의 그림과 비슷했고 수목을 그리면 왕유의 그림과 비슷했다."[742] 또한 가옥은 윤계소(尹繼昭)의 그림을 배웠지만 후에 독자적인 화풍을 갖추었고, 산수화는 "처음에 관동의 그림을 스승으로 삼았다."[743]

　곽충서의 그림은 당시와 후대의 화단에서 큰 영향력을 발휘했는데, 특히 문인들 사이에서 명성이 높았다. 예컨대 소식(蘇軾)은 곽충서의 「누거선도(樓居仙圖)」상에 이러한 시를 남겼다.

　　장대한 소나무 하늘 높이 뻗었고
　　푸른 절벽이 물속으로 잠겼네.
　　아득히 보이는 높이 솟은 궁궐의
　　난간에 기대고 있는 자는 누구일까?
　　하늘은 어두워져 적막기만 하고
　　안개처럼 뿌연 비는 사라지네.
　　그 속에 곽충서가 나타나 있으니
　　부르면 그림에서 나올 것만 같네.[744]

소식과 황정견을 비롯한 북송 문인들의 시문집에도 곽충서에 대해 많이 언급되어 있고, 명말의 동기창도 소수의 고대 화가들을 논할 때 곽충서를 높이 평가했다.

곽충서는 한림만산(寒林晚山)을 분방하게 그렸을 뿐 아니라 엄격한 계화도 기꺼이 그렸는데, 이 점은 회화사에서 더욱 부각시킬 필요가 있다. 곽충서의 계화는 당시의 계화(界畵)수준을 대표할 뿐 아니라 지금까지 그것을 능가하는 자가 없었다.

혜숭(惠崇. 또는 慧崇이라 쓰기도 했다). 복건성(福建省) 건양(建陽) 사람이며(회남淮南 사람이라는 설도 있다), 송초(宋初)에 사망했다. 시인 겸 화가이며, 찬녕(贊寧)·원오극근(圓悟克勤)⑧ 등과 더불어 '구숭(九僧)'으로 일컬어졌다. 혜숭은 글씨를 잘 썼는데 주로 왕희지(王羲之)⑨의 서체를 배웠으며, 산수화와 화조화에 뛰어났다. "특히 소경(小景)⑩산수에 능하여 원경에 모래섬이 아득하게 보이는 겨울철 물가 풍경을 잘 그렸는데, 그 쓸쓸하고 텅 비어 황량한 정취는 사람들이 도달하기 어려운"745) 수준이었다.

혜숭의 현존 작품으로 「계산춘효도(溪山春曉圖)」(그림 36)가 있는데, 혜숭에 관한 후대 대가들의 제발문과 문헌에도 모두 혜숭이 그린 것으로 기록되어 있다. 강남의 평원경치를 묘사한 그림으로, 근경의 강물 위에 나룻배 네 척이 있고 각종 물새들이 날아다니고 있다. 대안의 언덕과 산에는 버드나무·복숭아나무와 각종 잡목과 풀이 있고, 원경에는 산들이 중첩되어 있다. 왼편의 중앙에는 언덕과 모래톱이 있고, 더 왼편에는 시냇물이 산속에서 흘러나오고 있다. 산비탈 위의 초록색 버드나무와 붉은 복숭아나무와 잡목들이 완연한 봄 풍경임을 나타내주고 있다. 명대의 도진(陶振)⑪은 이 그림의 후미에 이러한 시를 남겼다.

⑧ 찬녕(贊寧, 919-1002)과 원오극근(圓悟克勤, 1063-1135)에 대해서는 〔인물전〕 참조.
⑨ 왕희지(王羲之, 321-379 혹은 303-379 혹은 307-365)는 당대(唐代)의 서예가이다. 〔인물전〕 참조.
⑩ 소경(小景)은 화첩이나 선면(扇面)과 같은 크기의 화면에 근경을 위주로 묘사한 그림이다. 북송 초에 혜숭(惠崇)에 의해 시작되었기에 '혜숭소경(惠崇小景)'이라는 명칭이 생겨났다. 심괄(沈括, 1031-1095)의 「도화가(圖畵歌)」에도 "혜숭의 소경에 안개가 자욱하다 (小景惠崇煙漠漠)"라는 구절이 있다. 희녕(熙寧, 1068-1079)·원우(元祐, 1068-1093) 연간에 소경에 뛰어난 조영양(趙令穰)·조열지(晁說之)·마분(馬賁)·주증(周曾) 등이 혜숭의 후계자로 일컬어졌으나, 얼마 후 소경은 송 휘종(徽宗, 1100-1125 재위) 조길(趙佶)의 어용화원(御用畵院)에 의해 배척되어 묵죽류(墨竹類) 아래에 놓였다.
⑪ 도진(陶振)은 명대(明代)의 시인·학자·문학가이다. 〔인물전〕 참조.

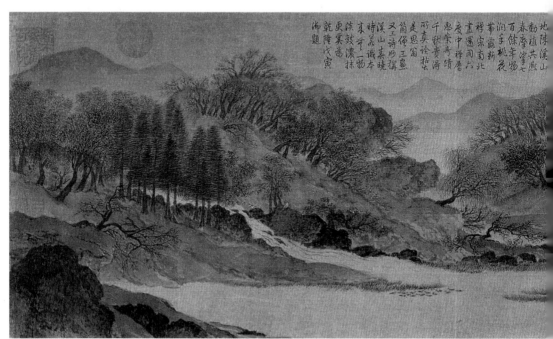

地陳溪山
動植共應
春摩挲七
百餘年物
潤手桃花
茅宋新北
禪還同六
盫中禪盧
庚宗寺晴
千真詮松
秋青浮
所筒尚三
是思窩蓋
又時沙指
時溪山春曉
東坡一物
渗漠高
洗漠抹
乾隆戊寅
御題

그림 36 「계산춘효도(溪山春曉圖)」, 혜숭(惠崇), 비단에 수묵채색, 24.5×185.5cm, 북경고궁박물원

완화계(浣花溪)⑫ 끝의 봄날 낮은 한가롭고
푸른 물은 어슴푸레 은하수에 접해있네.
버들 빛 하늘로 뻗어 원근이 절로 드러나고
위에서는 아름다운 새가 울고 있네.
비단구름 삼십 리 시냇물을 끼고 있고
수많은 나무엔 복사꽃 닮은 옥이 달려 있네.746)

또 진장(陳莊)이 남긴 시에서는

강남의 2월은 봄 경치가 아름답고
붉은 비단 천 개엔 고운 봄이 환하네.
한 줄기 시냇물 무릉화(武陵花)에 흘러가고
주위의 들판엔 왕손초(王孫草)가 푸르네.747)

라고 하였고, 또 조문(趙文, 1279년에 생존)⑬이 남긴 시에서는

무성한 수림 사이에 붉은 살구와 산초(山椒)가 퍼져 있고
계곡 바람은 경치를 맑게 하고 사물을 풍요롭게 하네.
새가 울고 꽃이 떨어지니 봄인데도 적적하기만 하고
석양이 향기로운 풀을 비추니 길은 아득하기만 하네.748)

라고 하였다. 모두 이 그림의 정취를 잘 묘사하고 있다.

육조시대에는 산수화에 '날짐승의 춤추는 듯한 자태와 빼어난 깃털을 정교하고 세밀하게' 그려 넣었으나 당·오대에는 산수화에 새나 짐승을 그려 넣지 않았는데, 예를 들면 형호·관동·동원·거연·이성·범관 등의 산수화가 모두 그러하다. 「계산춘효도」상의 산에는 깃털이 정교하고 세밀한 새들이 많이 그려져 있어 당시의 산수화와는 구별된다.

⑫ 완화계(浣花溪)는 중국 사천성에 있는 강이다. 성도시(成都市) 서쪽 교외에 있으며, 금강(錦江)의 지류에 속한다. 강 옆에는 두보가 만년에 유유자적하며 야로(野老)들과 교유했던 옛집(杜甫故居)과 환화초당(浣花草堂)이 있다.
⑬ 조문(趙文, 1279년경에 생존)은 송말 원초(宋末元初)의 시인·학자이다. 〔인물전〕 참조.

혜숭의 산수화에는 평원경치와 나지막한 모래언덕, 가느다란 갈대와 시냇가의 교목, 강촌어귀와 짙은 산안개 등, 남방산수의 경치가 반영되어 있다. 그러나 「계산춘효도」에는 가볍고 부드러운 남방산수화와는 달리 산석에 짙은 수묵이 많이 사용되었고 필선도 비교적 곧고 딱딱하다. 또한 색필을 사용한 모래톱과 수묵 담채로 묘사한 평담한 원산(遠山)에 고아한 운치가 나타나 있다. 잡목은 대략적으로 묘사되었고 버드나무는 줄기의 윤곽선을 곧게 그은 다음에 가지를 치고 즙록(汁綠)⑭을 채색했다. 홍색과 흰색으로 점묘한 도화꽃이 매우 화려하며, 교목(喬木)의 잎은 뾰족한 붓끝을 사용하여 좌우로 쓸듯이 일률적으로 그어 이루었는데 효과가 자연스럽다.

혜숭의 그림은 북송 문인들의 그림에 많은 영향을 주었다. 특히 조영양(趙令穰)이 혜숭 화법의 영향을 많이 받았는데, 「계산춘효도」의 후미에는 왕치등이 남긴 이러한 시가 있다.

> 날짐승과 물고기, 꽃과 새
> 비 내리는 수림과 안개 짙은 산봉우리.
> 거침없이 분방해도 곱고 오묘하며
> 필법은 청윤(淸潤)하니 조영양과 같구나.
> 생각을 기탁함이 면밀함에 이르더니
> 수묵과 채색으로 비단 위에 펼쳤네.
> 완연한 그림의 정묘한 솜씨는
> 조영양이 미칠 수 있는 바가 못 되네.749)

자못 식견을 갖추고 있다. 조영양의 「호장청하도(湖庄淸夏圖)」와 이 그림을 대조해 보면 서로 닮은 부분이 많음을 확인 할 수 있다.

북송 대에 혜숭의 그림은 높은 명성을 높았다. 구양수는 혜숭을 '시가구승(詩歌九僧)'의 한 사람으로 삼았고, 소식은 혜숭의 그림에 대한 시를 많이 지었는데 예를 들면 "대숲 밖의 복사꽃에 가지 두세 개",750) "물쑥은 땅에 가득, 갈대 싹은 짧네",751) "쌍쌍이 돌아오는 기러기 무리에서 벗어나려 하네"752) 등이다. 왕안석⑮도

⑭ 즙록(汁綠)은 중국화 안료이다. 약 80%의 등황(藤黃)에 15%의 화청(花靑) 5%의 주표(朱磦)로 합성한 연녹색으로, 주로 잎사귀 뒷면의 바탕색이나 얇은 잎의 바탕색으로 많이 쓰인다.

그림 37 「사정총수도(沙汀叢樹圖)」, 혜숭(惠崇), 비단에 수묵채색, 24×25cm, 요녕성박물관

혜숭의 그림에 대한 시를 지어 "어두운 기운이 배에 가라앉으니 어망이 흐릿해지고 눈 돌려 소리 나는 곳을 바라보니 노 젓는 소리가 들릴 것만 같네"753)라고 하였다. 심괄의 「도화가(圖畵歌)」에서도 "혜숭의 소경(小景)에 안개가 자욱하네"754)라고 하였고, 황정견 등도 시문을 통해 혜숭의 그림을 묘사했다.(그림 37) 명말의 동기창

⑮ 왕안석(王安石, 1021-1086)은 북송(北宋)의 정치가이다. 〔인물전〕 참조.

은「계산춘효도」상의 제발문⑯에서 혜숭과 거연을 함께 논했다.

> 오대의 승려 혜숭은 송 초기의 승려 거연과 더불어 모두 산수를 잘 그렸다. 미
> 불은 거연의 그림을 '평담하고 자연스럽다'고 하였다. 혜숭은 왕유의 그림을 배
> 웠고, 또한 정교함에도 뛰어났으니 … 모두 화가의 신품(神品)이다.755)

이 그림 후미에 남겨진 왕세무(王世懋, 1536-1588)⑰의 제발문에서는 "산수화 횡폭(橫幅)
에 만 그루의 도화꽃과 백 가지의 짐승과 새를 그릴 수 있었으니, 이 때문에 오대
의 화법이 이성·범관·동원·거연의 무리에게는 없는 것이다"756)라고 하였다.

 동우(董羽). 자는 중상(仲翔)이고, 비릉(毗陵)⑱ 사람이다. 태어날 때부터 말을 못하여
사람들이 그를 '동아자(董啞子)'라고 불렀다. 오대에 남당의 한림대조(翰林待詔)를 역임
했고, 송 왕조가 들어선 뒤에는 북송에 귀의하여 도화원예학(圖畵院藝學)이 되었다. 용
과 어류를 잘 그렸고, 특히 바닷물을 특출하게 그렸다. 동우가 남당에 있을 때 청
량사(淸涼寺)의 담벼락에 바닷물을 그렸는데, 이 그림은 당시에 청량사에 소장되어
있었던 이중주(李中主)⑲의 팔분체(八分體)⑳ 글씨와 이소원(李簫遠)①의 초서와 함께 '3절
(三絶)'로 일컬어졌다. 북송의 태종(太宗, 976-997 재위)이 동우에게 단공루(端拱樓)② 아래의
네 벽에 용수(龍水)을 그리게 한 적이 있는데, 반년의 공을 들여 그림이 완성되자
동우는 스스로 황제의 상을 받을 것이라고 말했다. 어느 날 황제와 빈첩이 누각에
올랐는데, 어린 황자가 벽화를 보고 놀라 울음을 터뜨리자 황제는 황급히 그림을
발라버리게 했다.③

⑯ 제발(題跋)은 그림이나 표구(表具)의 대지(臺紙) 뒤에 써진, 그 그림과 관계되는 산문(散文: 題跋)
이나 시(詩: 題詩)이다. 화가 자신이 쓰거나 타인이 쓰기도 하는데, 이 글을 통해 그림의 제작 배경·
동기·의미 등을 이해하는 데 도움이 된다. 자세한 내용은 [보충설명] 참조.
⑰ 왕세무(王世懋, 1536-1588)는 명대(明代)의 학자·문학가이다. [인물전] 참조.
⑱ 비릉(毗陵)은 지금의 강소성 상주(常州)이다.
⑲ 이중주(李中主, 943-960, 재위)는 남당(南唐)의 황제 이경(李璟)이다.
⑳ 팔분체(八分體)는 예서(隷書)에서 또 다른 한 축을 이룬 서체로, 한(漢) 중기에 채옹(蔡邕,
132-192)이 만들었다고 전해진다. 전서(篆書)의 요소를 완전히 탈피하여 예서의 틀을 완성시킨 서체
이며, 장식미를 더한 특징이 있다. 후한(後漢)시대에 많이 사용되었으며, 해서 예서와 해서의 과도기
적 단계의 서체라고 보기도 한다.
① 이소원(李簫遠)의 전기는 밝혀진 바가 없어 알 길이 없다. 『圖畵見聞志』卷4, 「紀藝下」에 '李
簫遠'이라 되어 있으나, 『宣和畵譜』卷9, 「龍漁」에는 '李蕭遠'으로 기록되어 있고 『聖朝名畵評』
卷2에는 '李肅遠'으로 기록되어 있다. 세 기록의 내용이 서로 일치하므로 동일인임은 분명하다.
② 단공루(端拱樓)는 태평흥국(太平興國) 5년(980)에 지어졌다.

동우의 저술로 전해지는 『화룡집의(畵龍輯議)』④에 "용을 그리는 자는 신기(神氣)의 도(道)를 얻는 것이다. 신(神)은 어미와 같고 기(氣)는 아들과 같다"757)라는 내용이 있다. 즉 화가는 "신으로써 기를 불러냄이 어미가 자식을 부르는 것처럼 해야 한다"758)는 것으로, 의미심장한 견해이다.

동우의 그림은 당시에 수많은 사람들을 감동시켰으나, 후세의 문인들은 그가 화원화가라는 이유로 좋게 평하지 않았다. 심지어 소식(蘇軾)은 동우가 그린 물을 '죽은 물 (死水)'로 여기기도 했는데, 유작이 없으므로 단정 짓기는 어렵다.

동우를 전후하여 손위(孫位) · 손지미(孫知微) · 척문수(戚文秀)⑤ · 포영승(蒲永昇) 등이 물 그림에 뛰어났다. 곽약허는 척문수에 대해 "물을 잘 그렸는데 필력이 조화롭고 유창했다"759)고 평하였고, 또 척문수의 「청제관하도(清濟灌河圖)」를 감상한 후에 다음과 같이 기록했다.

> 「청제관하도」의 방제(旁題)에 '(그림) 중에 길이가 다섯 장(丈)이 되는 필선이 있다'고 하였다. 찾아보니 과연 한 획이라고 할 수 있는 필선이 가장자리에서 시작하여 물결 사이를 관통하여 다른 필선들과 질서를 잃지 않으면서 뛰어넘고 오르고 돌고 꺾어지는데, 실제로 다섯 장(丈)이 넘었다.760)

소식은 척문수의 물 그림에 대해 "세상에 전해진다면 보배가 될 것이다"761)라고 말한 바가 있다.

③ 【저자주】 『圖畵見聞志』 卷4, 「紀藝下」와 『宣和畵譜』 卷9, 「龍漁」 참고.
④ 【저자주】 『畵龍輯議』는 僞作 『唐六如畵譜』에 집록(集錄)되어 있다.
⑤ 척문수(戚文秀)는 북송(北宋)의 화가이다. [인물전] 참조.

제4장

산수화의 보수·복고와 이변(異變)

- 북송(北宋) 중·후기

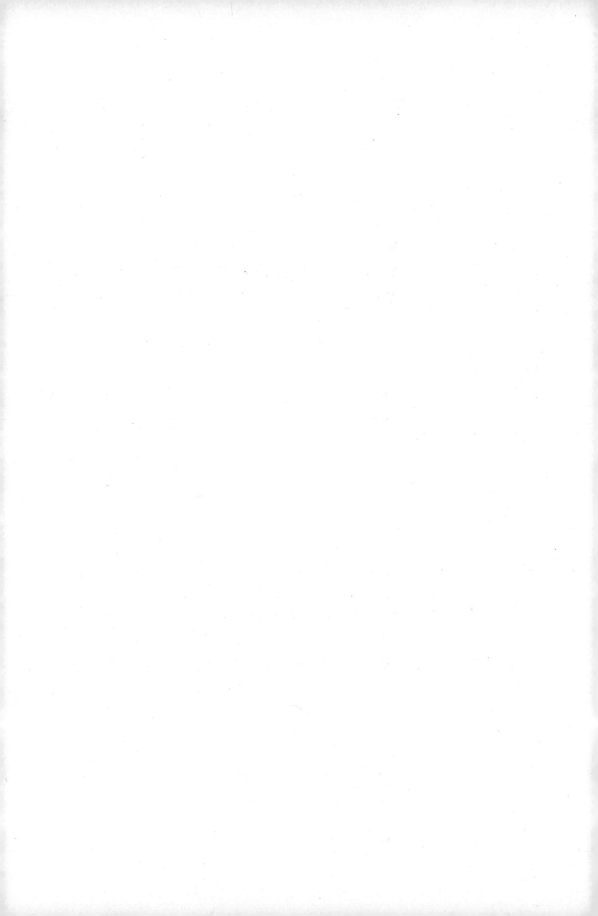

제1절 북송(北宋) 중·후기 산수화의 보수(保守)·복고(復古)와 이변(異變)

 북송(北宋, 960-1112) 중·후기의 산수화는 전반적으로 보수·복고의 추세였다. 간혹 이변을 일으킨 화파도 있었으나, 결국 주류 세력으로 형성되지 못했다. 옛사람들은 오대 송초(五代宋初) 기간의 산수화를 고봉(高峰)이라고 말했으나, 사실 송초의 고봉은 오대의 상승세를 이어받아 이루어낸 결과였다.

 오대에서 남송까지의 산수화 대가들, 예컨대 형호(荊浩)·관동(關仝)·거연(巨然)·이성(李成)·범관(范寬)·이당(李唐)·유송년(劉松年)·마원(馬遠)·하규(夏圭) 등은 모두 오대와 남송의 화가였고, 북송 중·후기와는 서로 아무런 관련 또는 영향이 없었다. 형호·관동·동원(董源)·거연도 사실상 오대의 4대가(四大家)였다. 곽약허(郭若虛)⑥는 이성·범관에 관동을 추가하여 산수3대가(山水三大家)라 칭했고, 원대의 탕후(湯垕)⑦도 이성·범관·동원을 3대가(三大家)라 칭하고 송초3대가(宋初三大家) 혹은 북송3대가(北宋三大家)라 칭하진 않았다. 관동은 오대 초기 사람이고 동원은 오대십국의 남당 사람이며, 이성의 주요 활동 무대도 오대였다. 만약 오대 말기에 출생한 범관마저 오대의 마지막 화가로 간주한다면 북송 중·후기 뿐 아니라 송대 전체에 걸쳐 대가가 없게 되는데, 즉 산수화가 출현한 이래 청대 초기와 북송 중·후기는 대가가 없는 가장 미약한 시대였다.

 회화사를 두루 살펴보면, 늘 한 가지 화풍이 성숙의 절정에 이르게 되면 그것의 발전이 다했음을 의미했는데, 원대의 양유정(楊維楨, 1296-1370)⑧은 이에 대해 "번성의 지극함은 또한 쇠퇴의 시작이다"[762]라고 표현했다. 즉 어떤 화풍이건 성숙의 절정에 이르러 더 이상 발전이 없으면 폐단 혹은 침체상황이 출현하게 되므로 성숙의 고도를 계속 유지하기는 어렵다는 것이다.

 오대 송초 기간에 산수화의 성숙이 절정에 이른 뒤부터 후학자들이 앞 다투어 대가들의 그림을 임모(臨摹)하기 시작했다. 북송의 곽희(郭熙)는 이 사실에 대해 "제

⑥ 곽약허(郭若虛, 11세기 후반 활동)는 북송(北宋)의 학자·서화이론가이다. 〔인물전〕 참조.
⑦ 탕후(湯垕, 13세기 후반-14세기 초반)는 원대(元代)의 회화이론가이다. 〔인물전〕 참조.
⑧ 양유정(楊維楨, 1296-1370)은 원말 명초(元末明初)의 시인·학자이다. 〔인물전〕 참조.

노(齊魯: 산동성)의 사인(士人)들은 오직 이성의 그림을 모방하고 관섬(關陝: 섬서성)의 사인들은 오직 범관의 그림을 모방한다"[763]고 개괄했는데, 이 말은 이 시기 화단의 보수주의 성향에 대한 실제 기록이다. "제노와 관섬은 넓이가 천 리나 되고 고을마다 사람들이 그림을 그렸지만"[764] 모두 그다지 성취가 없었다. 예컨대 당시에 범관의 그림을 모방한 대표적인 화가로 황회옥(黃懷玉)·기진(紀眞)·상훈(商訓) 등이 있었으나, "황회옥의 그림은 교묘한 결점이 있었고 기진의 그림은 모방한 결점이 있었으며 상훈의 그림은 서투른 결점이 있었다."[765] 모두가 범관의 수준에 못 미쳤으므로 초월은 말할 것도 못 되었다. 그래서 『선화화보(宣和畵譜)』에서는 상훈에 대해서만 "옛 사람이 겸한 장점을 이룰 수 없었기에 화보에 기록하지 않는다. 아마도 스스로 정한 논리가 있었을 것이다"[766]라고 기록했을 뿐, 황회옥과 기진에 대해서는 기록도 하지 않았다. 필자가 이들을 언급하는 이유는 당시의 보수주의와 모방풍조를 반영하기 위함일 따름이다.

이 시기에 이성의 그림을 모방한 대표적인 화가로는 허도녕(許道寧)·이종성(李宗成)·적원심(翟院深) 등이 있었는데, "허도녕은 이성 그림의 기세를 얻었고 이종성은 이성 그림의 형상을 얻었으며 적원심은 이성 그림의 풍운(風韻)을 얻었다."[767] 이들 중에 허도녕의 그림만 약간 영향력이 있었고, 나머지는 이렇다 할 성취가 없었다.

이 후부터는 여러 원인으로 인해(뒤에 자세히 설명하기로 한다) 범관의 그림을 모방하는 자들이 점차 줄어들었고, 중기 이후 곽희와 왕선(王詵, 약1048-1104 이후) 때까지의 화가들은 줄곧 이성의 그림을 고수했다. 그렇다고 하여 이 기간에 각종 산수화의 명맥이 전부 단절된 것은 아니었다. 즉 거국적으로 이성과 범관의 그림을 모방하는 풍조 속에서도 허도녕보다 약간 이른 시기에 활동한 연문귀(燕文貴)·고극명(高克明)·연숙(燕肅) 등의 산수화는 비교적 특색이 있었다.

그림이 질박하고 독특하여 '연가경(燕家景)'으로 칭해진 연문귀의 산수화를 보면, 직필(直筆)·곡필(曲筆)·갈필(渴筆)⑨·파필(破筆)⑩이 한 폭의 그림 상에 다양하게 사용되어 있는데, 그가 한 사람의 그림만 배우지는 않았음을 알 수 있다. 연문귀가 학혜(郝惠)⑪로부터 그림을 배웠다는 기록이 있는데, 학혜의 그림이 성취가 없었던 것으로

⑨ 갈필(渴筆)은 물기가 거의 없는 상태의 붓에 먹을 절제 있게 찍어 사용하는 수묵화의 기법이다. 갈필의 필획은 한 획 안에서도 끊어진 곳과 이어진 곳이 섞여 있으며, 거칠고 힘차게 보이기도 한다. 건필(乾筆) 또는 고필(枯筆)이라고도 하며, 습필(濕筆) 또는 윤필(潤筆)과 대비되는 말이다.
⑩ 파필(破筆)은 붓끝이 가지런하게 정리되지 않고 부서져 흐트러진 모양이다.

보아 연문귀의 산수화가 특색을 갖추게 된 원인이 당시의 유행에 따르지 않았기 때문인 듯하다. 그러나 황정견(黃庭堅)은 "(연문귀의)「산우도(山雨圖)」는 본래 이성의 그림을 배워 나온 것이다"[768]라고 말하여 연문귀도 이성 산수화의 영향에서 완전히 벗어나진 못했음을 알려주고 있다.

고극명의 그림도 온화하고 단정하여 당시의 화풍과는 구별되었다. 그는 이성의 그림을 배우는 데만 국한되지 않고 여러 대가의 장점을 선별 수용하여 독자적인 기예를 이루었으며, 또한 자연에 대한 체험을 중시하여 산수 절경을 즐겨 유람했기에 창작 시에 이른바 흉중구학(胸中丘壑)[12]이 형성되어 있었다. 물론 고극명의 회화 성취도 오대 대가들의 성취에는 비할 바가 못 되었다.

여기서 송대 그림의 일부가 상품이 된 사실에 주목할 필요가 있다. 연문귀는 그림을 팔아 명성이 알려졌고, 허도녕은 약을 팔 때마다 그림을 한 장씩 선물하여 그림을 생계 수단으로 삼았다. 연문귀와 같은 시기의 불도·귀신화가 고익(高益)[13]도 초기에 약을 팔아 생계를 유지했는데, 그는 "약을 팔 때마다 종이에 귀신이나 개·말을 그려 약을 싸서 주면서부터 점차 이름이 알려졌다."[769] 이 시기의 문인들 중에 연숙·송해(宋瀚) 등은 오직 즐거움을 취하기 위해 그림을 그렸으나, 아쉽게도 성취가 높지 못했다.

이상 기술한 바와 같이 이 시기의 회화는 전반적으로 보수주의 성향이 짙었다. 특색을 갖춘 화가는 매우 적었고 그 특색도 그리 독특하지 않았으며, 성취도 이성의 성취에는 크게 못 미쳤다. 『선화화보』에 다음과 같은 기록이 있다.

> 본 왕조에 이르러 이성이 출현하여 비록 형호를 스승으로 삼았으나 오히려 그를 능가하는 영예를 차지했다. 몇몇 사람들(이사훈·노홍·왕유·장조 등)도 또한 비로 땅을 쓸어버린 듯 자취를 감추었다. 예컨대 범관·곽희·왕선 등은 진실로 이미 각각 스스로 명가가 되고 모두 한 가지 양식을 얻었으나 그의 오묘함을 살피기에는 부족했다.[770]

⑪ 학혜(郝惠)는 하동(河東: 지금의 산서성 영제永济) 사람으로 산수와 인물을 잘 그렸다. 연문귀(燕文貴, 967-1044)의 스승으로 전해진다.
⑫ 흉중구학(胸中丘壑)은 가슴 속에 떠오르는 언덕과 골짜기라는 뜻이다. 창작에 임할 무렵에 과거에 보고 느낀 이미지가 형성되는 것이다.
⑬ 고익(高益, 10세기 후반)은 북송(北宋)의 화가이다. 〔인물전〕 참조.

송대에 이성의 영향력은 줄곧 쇠퇴하지 않았고, 북송 중·후기에도 곽희와 왕선 외에는 특출한 대가가 나오지 않았다. 곽희는 이성의 화법을 배웠고, 왕선도 전기 반평생을 이성의 화법을 고수했다. 곽희는 주로 이성의 부드럽고 질박한 화법을 배웠고, 왕선은 주로 이성의 예리한 화법을 배웠다. 특히 곽희는 전대 화가들의 산수화 창작을 총결한 화론서 『임천고치집』을 저술했는데(아들 곽사郭思가 정리하여 완성되었다), 이는 중국산수화가 성숙 단계에 오른 후에 출현한 이론적 산물이었다. 곽희가 왕선의 성취를 초월했다고 본다면 그 이유는 이 산수화 이론서 때문일 것이다.

『임천고치집』을 보면 곽희가 보수주의 풍조의 심각한 폐단을 이미 인식하고 있었음을 알 수 있다. 그는 전국 각지에서 만연했던 당시의 모방풍조에 대해 깊이 탄식함과 동시에 불안한 심경을 드러내었다.

> 한 사람이 그렇게 배우는 것도 오히려 답습한다 할 일인데, 하물며 넓이 수천 리에 이르는 제노·관섬의 모든 주(州)와 현(縣)의 사람들이 그렇게 한다면 어떠하겠는가? 일가의 법만 전적으로 배움을 예로부터 병통으로 여긴 것은 바로 음악이 하나의 음률에서만 나올 때엔 듣고 싶지 않아지는 것과 같은 이치라 할 수 있다.771) - 「산수훈(山水訓)」

그래서 곽희는 화가들에게 옛사람의 화법을 배워야 한다고 주장하면서도 한편으로는 "한 사람의 대가에만 얽매이지 말고 반드시 여러 가지를 함께 구하여 아울러 익혀야 하며, 널리 의논하고 두루 생각하여 자신이 스스로 일가를 이루도록 한 뒤에야 터득할 수 있다"772)고 주장했다. 곽희는 또 "진(晉)나라와 당나라 등 고금의 시"773)와 "옛 사람의 훌륭한 시편과 빼어난 구절"774) 그리고 "아름다운 생각에서 발현된"775) 것에서 취할 것을 강조했다. 아쉽게도 곽희 본인의 그림도 이성의 격식을 넘어서지 못했으나, 그는 이성의 수많은 "제자들 중에 가장 특출한 자였다."776) 곽희의 그림은 철종(哲宗, 1085-1100 재위) 조에 조정의 복고파에 의해 철저히 배척되었다. 옛 법을 주장한 그의 사상이 철종 조에는 자신의 그림이 배척되는 원인으로 작용한 것이다. 곽희보다 나이가 적었던 왕선도 후기 반평생을 복고주의 풍조의 선두주자가 되었다.

여기서 당시 복고주의 풍조의 양상을 이해할 필요가 있다. 이성의 화풍이 중국 산수화단을 지배하는 상황은 송 신종(神宗, 1067-1085 재위) 조까지 계속되었다. 그러나 철종 조에 이르러 이변이 출현했다. T자의 교차점처럼 이변을 일으킨 화파 하나가 강력히 뚫고 나왔다가(뒤에 자세히 설명하기로 한다) 이변의 주류가 오히려 복고주의 노선에 들어가고 말았는데⑭ 그 배경은 다음과 같다.

철종이 계위(1085)할 때 황궁의 실권은 보수파에 의해 조종되었다. 보수파의 영수 사마광(司馬光, 1019-1086)⑮은 정이(程頤, 1033-1107)⑯를 숭정전설서(崇政殿說書)에 추천하여 어린 철종에게 학문을 가르치게 했고, 정이는 철종의 스승 신분을 이용하여 철종에게 신법을 엄격히 금하고 모든 방면에 걸쳐 옛 관례를 사용해야 한다는 논리를 거듭 강조했다. 정이는 더 오래된 것일수록 좋아했다. 당시의 옛 관례 숭배 풍조는 심각하게 진행되어 예술품 감상 방면에서도 옛 그림을 숭배하기에 이르렀다. 『화계』의 기록에 의하면 신종이 죽고 철종이 즉위한 후부터 곧 궁정 안에 걸려 있었던 곽희의 그림을 모두 거두어들여 퇴재소(退材所)에 버렸고, 심지어 곽희의 그림을 걸레로 사용하기도 했다. 또한 숭전(崇殿) 내에 걸려 있던 당시의 그림들도 모두 떼어내고 그 자리를 옛 그림으로 대체했다. 궁정화가들은 황족의 기호대로 창작하지 않으면 궁정을 떠나가야 했는데, 『화계(畵繼)』 권10에서는 당시의 화원에 대해 다음과 같이 기록하고 있다.

⑭ 【저자주】 북송 후기의 복고주의 풍조에 대해서는 채조(蔡絛)의 『철위산총담(鐵圍山叢談)』에 자세히 기록되어 있다. "(복고주의 풍조로 인해 모두가 복고를 좋아하게 되어) 천하의 분묘가 모두 파헤쳐졌는데, 유독 정화(政和, 1111-117) 연간에 가장 성행했다 ([於是]天下塚墓, 破伐殆盡矣. 獨政和間爲最盛.)" "하루아침에 복고화 된 것이 앞 시대를 뛰어넘었다. … 당시에 귀하게 여겨졌던 것은 3대(代)의 기물뿐이었는데, 진한(秦漢) 때의 물건과 같은 경우에는 특별히 숭상되던 것이 아니면 소장하지 않았다. 선화(宣和, 1119-1125) 후기에 이르러서는 모든 것이 수장(收藏)되고 또한 쌓인 숫자가 만여 점에 이르렀다. 기양(岐陽) 선왕(宣王)의 후고(後鼓)와 독문옹(獨文翁) 서전(西展)의 초상화와 같이 무릇 이름난 것이라면 대소(大小) 원근(遠近)의 것을 망라하여 모두 색출하여 궁궐에 들였다. 그리고 선화전(宣和殿) 뒤에 또 보화전(保和殿)을 새로 건립하고 그 좌우로 계고(稽古)·박고(博古)·상고(尙古)와 같은 여러 전각(殿閣)을 두었는데, 옛날 옥도장과 여러 솥·예기·법서·도화들이 모두 다 있었다 (一旦遂復古, 跨越先代. … 時所重者三代之器而已, 若秦·漢間物, 非特殊蓋亦不收. 及宜和後, 則咸蒙貯錄, 且累數至萬余. 若岐陽宜王之後鼓, 西獨文翁殿之繪像, 凡所知名·罔問巨細遠近, 悉索入九禁. 而宣和殿後, 又創立保和殿者, 左右有稽古·博古·尙古等諸閣, 咸以貯古玉印璽·諸鼎彝禮器·法書圖畫盡在.)" 당시의 저작 도책(圖冊) 『선진고기기(先秦古器記)』·『집고록(集古錄)』·『고고도(考古圖)』·『선화전박고도(宣和殿博古圖)』·『고기설(古器說)』 등도 모두 당시 복고주의 풍조의 필요에 의해 출현한 것이었다. 옛 용구와 옛 그림, 예컨대 한(漢)대의 화상석(畵像石) 화상전(畵像塼)에 대한 연구도 이때부터 흥행하기 시작했고, 지금까지 전해지는 고(古)청동기 모조품 제작도 이 시기에 흥행하기 시작했다. 당시에 복고주의 풍조가 얼마나 성행했는지 짐작할 수 있을 것이다.
⑮ 사마광(司馬光, 1019-1086)은 북송(北宋)의 정치가·사학가이다. 〔인물전〕 참조.
⑯ 정이(程頤, 1033-1107)는 북송(北宋)의 사상가이다. 〔인물전〕 참조.

도화원에서는 사방으로 응시자들을 모집하여 끊임없이 몰려왔으나 합격하지 못하고 떠나가는 자들이 많았다. 대개 당시의 숭상하던 바는 오로지 형태를 묘사하는 것이어서 진실로 자기 스스로 깨달은 바가 있어 나름대로의 방식으로 그리면, '법도에 부합되지 않는다고 하거나 스승으로부터 제대로 계승받은 것이 없다'고 하였다. 그리하여 그리는 바가 공교로운 일을 많이 하는 데에 그쳐 수준이 향상되지 않았다.[777)]

전국 각지에서 올라와 도화원에 들어간 화가들은 자유롭게 창작할 수 없었기에 대부분 다시 돌아갔다. '법도에 부합된다'는 말에는 황실의 법도에 부합되어야 한다는 뜻이 내포되어 있었다. 즉 화원화가들이 창작을 하려면 필히 초안을 올려 황제의 심의를 받아야 했고 황제가 허락해야만 그림을 그릴 수 있었다. 심지어 휘종(徽宗, 1100-1125 재위) 조에는 황제가 수시로 행차하여 그림을 검사했는데, "조금이라도 뜻에 부합되지 않으면 곧 진흙을 발라버리고 따로 자숙토록 명했다."[778)] 철종 조의 권력자들은 옛 그림을 특별히 애호하여 화가들로 하여금 필히 옛 그림을 좋아하고 배우도록 분위기를 조성했다.

철종 조에 출생하여 선화(宣和, 1119-1125) 연간을 거쳐 남송 초기까지 활동했던 화가들은 이름도 종성(宗成)·효성(效成)·희성(希成)(이성을 추숭하여 지은 이름이다) 등이 아니라 복고(復古)·희고(希古)·종고(宗古) 등으로 짓기 시작했다.[779)] 더 예를 들자면 이당(李唐)[⑰]의 자(字)인 희고(希古. 또는 晞古라 쓰기도 했다)를 포함하여 정희고(鄭希古)·마종고(馬宗古)·장종고(張宗古)·대복고(戴復古)·왕준고(王遵古)·장통고(張通古) 그리고 이후의 가사고(賈師古) 등과 소한신(蘇漢臣)·호순신(胡舜臣)·마흥조(馬興祖)·하우옥(夏禹玉) 등도 모두 그러했다.[⑱] 복고주의 풍조가 얼마나 만연했었는지 짐작할 수 있을 것이다.

산수화 분야의 '옛 것'은 착색산수화 또는 청록산수화를 가리켰다. 일찍이 형호가 "수류부채[⑲]는 예로부터 능한 자가 있었지만 수묵화법은 우리 당(唐)대에 이르러 성행했다"[780)]고 말한 바와 같이 중당 시기에 출현한 수묵산수화는 빠른 속도로 발전하여 거의 모든 화가들이 수묵산수화로 전향했고 당말 오대에 이르러서는 청

⑰ 【저자주】 이당(李唐)은 남송(南宋)에서 사망했고 주요 영향력도 남송에 있었다. 그래서 이당을 '남송산수화' 장에서 소개한다.

⑱ 【저자주】 『畵繼』·『圖繪寶鑑』·『畵繼補遺』·『金史』 참고.

⑲ 수류부채(隨類賦彩)는 사혁(謝赫, 약500-약535 활동)이 『고화품록(古畫品錄)』에서 제시한 육법(六法)의 하나로, 대상에 의거하여 채색을 부과한다는 뜻이다.

록착색산수화를 그리는 자가 매우 적었다. 주로 수묵산수화를 그렸던 동원이 이 시기에 청록산수화를 그리기 시작한 이유도 "당시에는 착색산수화가 많지 않았고 이사훈의 그림을 배울 수 있는 자도 적었기 때문에 이것으로써 당시에 명성을 얻으려고 했기"[781] 때문이다. 오대에는 이사훈의 그림에 비길 만큼 착색산수화를 잘 그린 화가가 드물었고, 송초에는 착색산수화를 언급하는 자도 거의 없었다. '백대의 표준'이었던 3대가와 곽희 등도 수묵산수화만 그리고 청록산수화는 그리지 않았다. 그러나 복고주의 풍조 속에 처한 화가들은 옛 그림을 배우고 당시의 그림은 배우지 않았다. 그들은 곽희의 그림을 방치하고 범관·형호·장조·왕유의 그림을 거쳐 이사훈의 그림에까지 거슬러 올라가 종국에는 대청록산수화(大靑綠山水畵)[20]가 아니면 옛 것으로 여기지도 않게 되었다.

왕선도 신종 조에 이성의 화법을 배워 수묵산수화를 그렸고, 그림이 이성의 그림과 빼어 닮았다. 『화계』에서는 왕선의 그림에 대해 "수묵으로 평원을 그렸는데 대개 이성의 화법이다"[782]라고 하였고, 미불의 『화사(畵史)』에서는 "왕선은 이성의 화법을 배워 … 역시 수묵으로 평원을 그렸다"[783]고 하였다. 철종 원우(元祐, 106-1094) 초기에 왕선은 40여 세였고, 원우 8년(1093)에도 건재했다. 철종 조에 복고주의 풍조가 만연해지자 왕선도 청록착색화를 그리기 시작했는데, 이 시기에 왕선이 그린 청록착색화는 지금도 감상할 수 있다.

현존하는 산수화 중에 철종 조 이후의 북송산수화는 대부분 대청록산수화이다. 예컨대 왕희맹(王希孟)의 「천리강산도(千里江山圖)」와 작자 미상의 「강산추색도(江山秋色圖)」를 포함하여 「만학송풍도(萬壑松風圖)」·「장하강사도(長夏江寺圖)」·「강산소경도(江山小景圖)」 등으로, 이러한 청록산수화는 철종 조 이전에는 나올 수가 없었다. 대청록은 당시 사람들 사이에서 크게 유행하여 문인들도 산수화를 제대로 그리려면 청록산수화를 배워야 한다고 여겼고, 심지어 문인화를 주장했던 소식조차도 "그림을 그만두지 않는다면 착색산수를 그려야 한다"[784]고 말했다. 이처럼 당시에는 모든 사람들이 착색산수화를 예스럽고 고상한 그림으로 여겼다.

이당도 철종 조에 옛 그림을 임모하기 시작하여 휘종 조 초기에는 임모 수준이 매우 높아 명성을 떨쳤다. 옛 그림 임모 풍조는 철종 조에 성행하기 시작하여 시

[20] 대청록산수화(大靑綠山水畵)는 청색이나 녹색으로 채색된 부분이 비교적 많은 청록산수화이다. 이런 그림에서는 대개 점(點)이나 선(皴)이 거의 없고 윤곽선도 그다지 중요하지 않다.

간이 흐를수록 더 만연해지다가 북송 왕조의 멸망(1112)과 동시에 종식되었다. 남송 시대에는 이당의 수묵창경파(蒼勁派)① 화풍이 창시되었는데(이 시기에는 이당도 대청록산수화를 그리지 않았다), 그 형성 원인에 대해서는 다음 장에 설명하기로 한다.

산수화는 오대에 크게 발전하여 중국화단에서 가장 높은 지위에 올랐으나, 송대에 이르러 돌연 복고주의 노선으로 들어서고 말았는데, 여기서 그 원인을 고찰하지 않을 수 없다. 앞서 황실이 화원화가들에게 미친 영향 등의 원인을 언급하긴 했으나, 더 근본적인 원인은 당시의 사회·경제·사상적 배경 및 기타 의식형태(예컨대 문학·사학)와 관계가 있었다. 먼저 회화사 상의 한 가지 사실부터 짚어보아야 하는데, 즉 중국산수화가 출현한 후부터 역대를 내려오는 과정에 산수화의 발전에 가장 크게 공헌한 화가들이 은사(隱士)들이라는 사실이다. 산수화 이론가의 시조이자 산수화가였던 종병(宗炳)과 왕미(王微)도 은사였고, 조정에 몸담고 있으면서도 '부귀에 매몰되지 않고' '신선의 일을 동경한' 이사훈도 은사 유형이었다. 왕유와 장조도 은사 유형의 문인이었고, 노홍(盧鴻)도 "숭산(嵩山)②에 은거한"785) 은사였다. 왕흡(王洽)과 항용(項容) 등도 "어떤 사람인지 모르는"786) 자로 기록된 은사였고, 형호와 관동도 전형적인 은사였다. 동원도 비록 사상을 검증할만한 자료는 부족하지만 한평생 원림(園林)을 관리하면서 한가로이 세월을 보냈으므로 은사 유형으로 볼 수 있다. 거연도 승려였고, 이성과 범관도 저명한 은사였다.

시대별로 열거해 보면, 진송(晉宋) 시기에는 "천하에 변란이 많아 저명한 선비들 중에 온전한 자가 적었고,"787) 사대부들이 대부분 산림 속에 은거하면서부터 산수화가 크게 흥기했다. 중당 시기에는 정치가 혼란하여 안팎으로 화(禍)가 초래되었고, 이 때문에 일부 사대부 화가들이 산천을 동경하거나 혹은 산림 속에 은거하여 산수화가 또 한 차례 크게 성행하고 발전했다. 당말 오대 시기에는 안사의 난(安史之亂)③이 발생하여 살육이 빈번했고, 문인사대부들은 화를 모면하기 위해 또 한 차례 산림 속에 들어갔다(예컨대 형호·관동 등). 오랜 혼란기간에 그들은 산림 속에 머물면서 산림과 정서를 소통하고 산수에 감정을 기탁했고, 이를 통해 산림의 참된 정신을 느꼈다. 이러한 연유로 오대에는 산수화가 성숙의 절정에 이르렀다. 산수화는

① 창경(蒼勁)은 필획이 노련하고 힘찬 것이다.
② 숭산(嵩山)은 하남성 등봉현(登封縣)의 북쪽에 있는 산으로, 오악(五岳) 중의 중악(中嶽)이다.
③ 안사의 난(安史之亂)은 영주(營州) 유성(柳城: 지금의 요녕성 금천錦川)의 호인(胡人) 안록산(安祿山)이 천보(天寶) 14년(755)에 일으킨 반란이다. [보충설명] 참조.

타 분야의 회화에 비해 조형이 그리 복잡하지 않았기에 역대 왕조를 내려오면서 구(勾)·준(皴)·점(點)·염(染)④ 등의 기교에 능한 자들이 무수히 많았다. 그러나 일찍이 왕미가 "그림은 기예를 행하는 데에 그치는 것이 아니다"[788]라고 말한 바와 같이, 정신의 산물은 정신 속에서 형성되므로 기술에만 의존해서는 해결될 수 없는 문제가 많았다. 이른바 "천석고황, 연하고질 (泉石膏肓, 煙霞痼疾)"⑤은 결코 망언이 아니었던 것이다. 역대로 산수화 대가들은 산림을 지극히 좋아했거나 혹은 산림과 정신적으로 소통했는데, 특출한 대가는 후자인 경우가 많았다(전자는 남송의 이당·유송년·마원·하규 등을 들 수 있는데, 제5장에서 자세히 논하기로 한다). 전술한 바와 같이 고대 중국에서는 은사 또는 은사 유형의 화가들이 산수화의 발전에 가장 크게 공헌했다. 그들은 진실한 마음으로 산수를 동경했기에 산수와 정신적으로 소통할 수 있었다. 이렇듯 예술은 사상과 감정이 토대이고 생활이 원천이다. 그러나 송대에는 이러한 토양이 결핍되어 있었다.

송대 초기에는 정치 방면에 새로운 양상이 나타났다. 당말에서 오대십국까지의 혼란 국면이 종식되고 천하가 기본적으로 통일을 이루게 되자, 지방절도사의 세력이 커져서 조정에 대항했던 당 왕조의 전례를 되풀이하지 않기 위해 송 조정에서는 군사·정치·사법권을 중앙에 귀속시키는 등 중앙집권체제를 크게 강화했다. 진·한 이래 역대 왕조에서는 중앙집권을 강화하기 위해 살육을 수단으로 삼았으나, 송 태조(太祖, 960-976 재위)는 "술로써 병권(兵權)을 완화하고"[789] 후대 황제들에게 권계(勸誡)하고자 "대신들이나 사관(史官)들을 죽이지 않았다."[790] 상대적으로 보면 송 조정은 평온한 편에 속했다. 즉 대신들 간의 투쟁이 있을 때면 황제가 직접 중재하여 화합시키기도 했으며, 적어도 사인(士人)들이 관직에 종사하면서 불안해하는 오대와 같은 상황은 발생하지 않았다. 이 시기는 비록 곽희가 말한 '태평한 시대'까지는 아니었지만, 관직을 버리고 은둔하겠다는 사인들의 목소리는 어느덧 사라지고 앞 다투어 관직에 나아가려고 했고, 은거한 사람들도 잇달아 하산하여 궁정에 들어갔다. 곽희도 "본래 세속을 벗어난 곳에서 노닐었다가"[791] 후에 궁정에 들어

④ 염(染)은 화면에 붓으로 물·먹·안료를 찍어 바르는 일이다. 선염(渲染)·찰염(擦染)과 같이 복합적으로 사용된다. 그림에 필선이 하나하나 뚜렷이 보이지 않도록 물기나 먹기를 많이 칠하는 것을 이른다.
⑤ "천석고황, 연하고질 (泉石膏肓, 煙霞痼疾)"은 『선화화보(宣和畫譜)』 권10 「산수서론(山水敍論)」에 나오는 말이다. 산수를 사랑하는 정도가 너무 지나쳐서 마치 불치의 고질병에 걸린 것 같다는 뜻으로, 즉 산수를 지극히 사랑하는 병을 이른다.

간 화가이다. 이상은 북송산수화가 보수와 복고 노선을 걷게 된 첫 번째 원인이다.

송 조정에서는 건국 초기부터 화원(畵院)을 설립하여 그림에 능한 자라면 적국인 민간인을 막론하고 광범위하게 받아들였다. 예컨대 왕애(王靄)[6]는 일찍이 거란의 포로가 되어 끌려갔으나 후에 태조화원(太祖畵院)의 대조(待詔)가 되었고, 황유량(黃惟亮)·황거채(黃居寀, 933-?)[7] 등은 서촉(西蜀)에서 건너왔으며, 동우(董羽)[8]·여소경(厲昭慶)[9] 등은 남당에서 건너왔다. 연문귀는 본래 군인이었다가 퇴역 후에 장사를 했고, 고익(高益)[10]은 강호의 약장수였으며, 채윤(蔡潤)[11]은 남당에서 건너와 송에 귀의한 노예기술공이었다. 허도녕도 유랑하면서 약을 팔았고, 적원심은 천민 신분인 악단의 고수(鼓手)였다. 이들은 모두 화원에 들어간 뒤부터 상류계층이 되었을 뿐 아니라 공경재상(公卿宰相)들이 중시하는 인물이 되었다. 이처럼 송대에는 산림은사들이 산에서 내려와 조정에 들어갔기 때문에 화가들 중에 산림 속에 은거한 자가 거의 없었는데, 이것이 북송산수화가 보수와 복고 노선을 걷게 된 두 번째 원인이다.

송 조정에서는 건국 초기에 경제를 회복하기 위해 먼저 농업생산에 걸림돌이 되는 구연잡세를 폐지했다. 그리하여 황폐했던 오대의 모습은 점차 변모했고, 농업이 발전함에 따라 공·상업이 전례 없는 발전을 이루었다. 수공업자들도 새로운 창조물을 많이 제작했는데, 예를 들면 나침반이 항해에 응용되고 활자 인쇄술이 발명되었으며, 화약과 화기가 응용되고 세계 최초로 종이화폐가 발명되었다. 이러한 공·상업의 번영은 송대의 경제발전 과정에 나타난 새로운 특징이었다. 수많은 중·소상인들과 수공업자들이 공·상업의 중심지인 대도시로 모여들어 시민계층이 광대하게 형성되었고, 경제 발전에 동반한 지주와 상인들 중에 거부(巨富)들과 또 그들에게 몸을 의지하는 유한계층이 출현했다. 이들은 한가로운 여가생활을 즐기기 위해 집이나 점포의 외관을 꾸미고 산수병풍으로 실내를 장식했는데, 허도녕 등도 이 시기에 부호를 위해 병풍 그림을 그린 적이 있다. 이러한 사회풍조로 인해 이 시기에는 그림이 상업화되기 시작했다.

도시로 모여든 수많은 화가들과 민간화공들은 그림을 팔아 생계를 꾸렸고, 돈을

⑥ 왕애(王靄)는 오대말 송초(五代末宋初)의 화가이다. 〔인물전〕 참조.
⑦ 황유량(黃惟亮)과 황거채(黃居寀, 933-?)는 오대(五代) 서촉(西蜀)의 화가이다. 〔인물전〕 참조.
⑧ 동우(董羽)에 대해서는 3장 6절 참조.
⑨ 여소경(厲昭慶)은 오대(五代) 남당(南唐)의 화가이다. 〔인물전〕 참조.
⑩ 고익(高益, 10세기 후반)은 북송(北宋)의 화가이다. 〔인물전〕 참조.
⑪ 채윤(蔡潤)은 오대(五代) 남당(南唐)의 화가이다. 〔인물전〕 참조.

벌기 위해서는 부호들의 심미정취에 부합하는 그림을 그려야 했다. 상황이 이러했기에 화가들은 산림(야일·은둔) 성향이 점차 사라지게 되었는데, 혹은 애초부터 산림 성향이 없었다고 보아도 무방하다. 그들은 산수에 대한 참된 애정에서 발로하여 예술행위를 한 은사들, 또는 예술을 빌어 진실한 심성을 표현한 은사들과는 거리가 멀었다. 이 또한 당시의 산수화가들이 임모(臨模)⑫로써 창작을 대신하고 생활(자연) 속에 깊이 젖어들길 원치 않았던 원인이다.

총괄하자면, 송대의 산수화가들은 "군주와 부모의 은덕을 두텁게 입고 있는"792) 처지였기에 평생을 산림 속에 살면서 노닌 자가 드물었다. 즉 군주와 부모를 섬기면서 산수에 깊이 몰입할 수는 없었던 것이다. 곽희는 "젊었을 때 도가의 학문을 따라 양생법을 익히면서 세속을 벗어난 곳에서 노닐었고,"793) 그것이 곽희의 산수화가 특출할 수 있었던 원인이었다. 그러나 "곽희 본인은 그림을 업(業)으로 삼았지만 아들 곽사(郭思)⑬를 잘 가르쳐 유학으로 집안을 일으켰는데,"794) 즉 곽희는 아들이 관직에 오르길 원했던 것이다. 송대의 산수화가들은 산수를 동경하면서도 산속에 은거할 필요가 없었고, 산수를 그리면서도 산수에 깊이 젖어들지 않았다. 적어도 산수가 그들의 정신이 가장 필요로 한 요소는 아니었던 것이다. 그들은 조정에서는 타인의 그림을 임모했고, 시장에서는 실용적인 그림을 제작했으며, 공무 중의 여가에는 필묵을 희롱하면서 즐거움을 취했다. 그들은 참된 성정이 부족했기에 '마음을 맑게 하여 물상을 음미했던' 종병과는 달리 전대의 그림을 모방하거나 조잡하게 함부로 그리기 일쑤였는데, 이러한 상황은 한 시대의 풍조로 형성되었다. 더욱이 송나라 사람들은 전대의 그림들에 대해 "스스로 정해놓은 논리가 있었다."795) 즉 이성의 그림은 예전부터 모두가 중시했으므로 이성의 그림을 모방한 그림도 조정대신과 부호들에게 쉽게 받아들여졌는데(심지어 도처에서 이성의 그림을 위조했다), 이 또한 북송산수화의 수준이 하락하게 된 원인이었다.

오대의 형호·관동·이성·범관 등은 평생을 산림 속에서 살았기 때문에 산수화를 팔거나 혹은 타인의 감상거리로 제공한 적이 없었고, 오로지 잡념을 없애기 위해

⑫ 임모(臨模)는 서화 모사(模寫)의 한 방법이다. 서(書)의 경우에는 임서(臨書)라고 한다. '임'은 원작을 대조하는 것을 가리키고, '모'는 투명한 종이를 사용하여 윤곽을 본뜨는 것을 말한다. 넓게는 원작을 보면서 그 필법에 따라 충실히 베끼는 것을 의미한다. 남제(南齊)의 사혁(謝赫)이 주장한 육법(六法) 중 '전이모사(轉移模寫)'가 이에 해당한다. 임모의 목적은 앞 시대 사람들의 창작규율, 필묵기교 등 경험을 배우는 고전연구에 있다. 형체만이 아닌 화의(畵意)를 배우는 것이 요체(要體)가 된다.
⑬ 곽사(郭思, 11세기 중반~12세기 초반)는 북송(北宋)의 학자이다. 〔인물전〕 참조.

생을 마감할 때까지 산수를 그리고 연구하는 데만 노력했다. 특히 형호는 "욕심에 빠지면 나쁜 일을 불러일으키게 되니"[796] "(산수화를) 일생의 학업으로 수행하여 물러섬이 없도록 해야 한다"[797]는 훈계의 말을 남기기도 했다. 형호가 말한 '일생의 학업'은 이론 연구와 창작이었고 대자연으로부터 자극 받는 것이었으며 또 참된 성정을 드러내는 것이었는데, 이러한 방면에서는 송대의 화가들이 오대의 산수화가들에 비할 바가 못 되었다. 비록 조영양(趙令禳)은 예외였다고는 하나, 그의 산수에 대한 애착도 "황제의 능묘를 한번 돌아본"⑭ 정도에 불과했다.

송대의 화가들은 산수화를 산수 속에서 그리지 않고 화원 내에서만 그렸기 때문에 생활 방면의 체득이 부족할 수밖에 없었는데, 이 또한 송대의 산수화가 모방주의와 보수주의 노선을 걷게 된 원인이었다.

송대의 화가들이 한 사람의 대가만 고수하게 된 원인에는 송대의 정치이념이 화가들의 창작의식에 침투하여 조성되어 나온 결과도 심각하게 작용했는데, 이 점은 특히 관심을 요한다. 송대 사람들의 정치 이념은 무엇이었을까? 그것은 구양수의 말대로 "통일되지 않은 천하를 합치는"[798] 것이었고, 사마광(司馬光)의 말대로 "황제시대 초기에 29개였던 … 구주(九州)를 합하여 하나로 통일시키는"[799] 것이었다. 송초에 태조가 지방절도사의 군사·재정·사법권을 중앙으로 귀속시켜 권력을 독점한 이유도 중앙집권체제를 강화하여 번진(藩鎭)⑮이 할거되었던 당(唐)대와 같은 분열국면을 방지하고, 아울러 자국 내에 타인의 권력을 불허하기 위함이었다. 또한 왕안석(王安石)⑯이 변법(變法)하여 대지주·대상인·대관료들에게 압제를 가한 이유도 중앙집권을 강화하여 모든 권력을 "황제에게 귀속시키기"[800] 위함이었다. 즉 그 누구도 "황제와 더불어 백성의 일에 대해 논쟁하지"[801] 못하도록 미연에 방지하고자 했던 것이다.

⑭ 鄧椿, 『畵繼』 卷2, 「侯王貴戚」, "한 폭의 그림을 그려낼 때마다 사람들이 간혹 그를 놀려 말하기를, '이것은 필시 황제의 능묘를 한번 돌아보고 돌아온 것이다'라고 하였다. 대개 그가 멀리 다닐 수가 없는 것을 비난한 말인데, 그가 본 바가 수도 근교의 풍경에 그쳐 오백 리 안을 벗어나지 못했기 때문이다 (每出一圖, 人或戱之日, 此必朝陵一番回矣. 蓋譏其不能遠適, 所見止京洛間景, 不出五百里內故也.)"
⑮ 번진(藩鎭)은 당(唐)·송(宋)의 지방관서 명칭이다. 균전체제(均田體制)의 파탄이라는 정치적 위기를 극복하기 위해 변경(邊境)과 내지(內地)에 설치되었다. 번진의 장관인 절도사는 관내의 군사·행정·재정의 삼권을 장악하여 당(唐) 조정의 지배에서 독립된 군벌로 떨어져 나갔다. 8세기 말에는 그 수가 50여개였으나, 차츰 도태되어 강력한 번진만 남았다가 오대(五代) 군웅할거시대를 맞은 뒤에 송대에 해체되었다.
⑯ 왕안석(王安石, 1021~1086)은 북송(北宋)의 정치가이다. 〔인물전〕 참조.

통일 관념은 형성되면서부터 곧 각 분야에서 다양한 의식형태로 드러났다. 예컨대 역사 분야에서는 '일왕지법(一王之法)'을 주장했고 철학 분야에서는 '도통(道統)'을 주장했으며, 산문비평 분야에서는 '문통(文統)'과 '일왕지법(一王之法)'을 주장했다. 강서시파(江西詩派)[17]도 '일조삼종(一祖三宗)'설을 제기하여 삼종(三宗)이었던 황정견(黃庭堅)·진사도(陳師道)·진여의(陳與義)[18]를 일조(一祖) 두보(杜甫, 712-770)[19]로 통일했다. 이 모두가 당시의 통일 관념이 각종 의식형태로 드러난 것으로, 필히 한 사람의 대가로 통일해야 했고 이를 넘어서는 안 되었다. 문예 분야의 통일 관념은 지나칠 정도로 계승을 강조하는 보수주의 성향으로 발전했는데, 심지어 문학 방면에서는 "내력이 없는 글자가 한 자도 없을"[802] 정도였다.

회화 분야도 문학 분야처럼 임모 풍조가 만연했고, 오직 한 사람의 그림만 모방하는 것으로 통일해야 했다. 예컨대 '제노(齊魯: 산동성)의 사인들이 이성의 그림만 모방하고 관섬(關陝: 섬서성)의 사인들이 범관의 그림만 모방했던' 이전의 풍조에서 '범관의 그림만 모방하던' 사인들은 점차 사라지고 거국적으로 '이성의 그림만 모방하는' 풍조가 형성되었다. 곽약허의 『도화견문지』에서는 이성을 3대가의 영수로 삼고 이성보다 나이가 많았던 관동을 이성의 아래에 열거했는데, 『선화화보』에서는 당시의 이러한 풍조에 대해 이렇게 기록하고 있다.

> 이성이 출현하자 … 몇몇 사람들의 법이 마침내 비로 쓸어버린 듯이 자취를 감추었다. 예컨대 범관·곽희·왕선 등은 … 그의 오묘함을 엿보기에는 부족했다.[803]

즉 이성 한 사람만 지존이 되어야 만족했고, 그 누구도 이성과 대등한 지위에 오를 수 없었다.

이상 송대에 각지의 산수화가들이 한 사람의 그림만 모방하게 된 사회적 사상적 배경을 기술해 보았다. 전대의 화법만 취하면 그 범주 안에서만 얻어질 뿐이며, 한 사람의 대가 그림만 모방하여 그것을 능가하기는 매우 어려운 것이다. 이 또한 송대의 산수화가 전대의 수준을 넘어서지 못한 원인의 하나이다.

⑰ 강서시파(江西詩派)는 북송말(北宋末) 남송초(南宋初)에 형성되어 유행한 시파(詩派)로 강서종파(江西宗派) 또는 강서파(江西派)라고도 칭해진다. 〔보충설명〕 참조.
⑱ 황정견(黃庭堅, 1045-1105)·진사도(陳師道, 1053-1101)·진여의(陳與義, 1090-1138)에 대해서는 〔인물전〕 참조.
⑲ 두보(杜甫, 712-770)는 당대(唐代)의 시인이다. 〔인물전〕 참조.

한 사람의 대가 그림만 모방한다는 말에는 복고주의를 추구한다는 의미가 포함되어 있었다. 송나라 사람들은 걸핏하면 '조종(祖宗)의 법'을 내세웠고, 정통을 주장하는 자들은 늘 진(晉)이 한(漢)을 계승한 사실과 한(漢)이 주(周)를 직접 계승한 사실을 거듭 강조했다. 문학 분야에서는 송 왕조가 건립되면서부터 복고운동을 주장했다. 복고운동을 처음 주장한 유개(柳開, 947-1000)[20]는 "나의 도는 공자·맹자·양웅(揚雄, BC53-AD18)·한유(韓愈, 768-824)[1]의 도이며, 나의 문장은 공자·맹자·양웅·한유의 문장이다"[804]라고 말했는데, 실제로 송초(宋初) 문학 복고운동의 영수들은 한유를 배우는데에 머물지 않고 더 고대로 거슬러 올라가 공자와 맹자를 배워야 함을 주장했다. 송 중엽에는 구양수를 중심으로 결성한 무리가 송초 복고운동의 토대 위에서 대규모의 고문(古文)운동을 일으켜 광대한 호응을 얻었다. 고문운동은 점점 크게 확대되었고, "학자들은 한유가 아니면 배우지 말아야 한다"[805]고 주장하기에 이르렀다. 고문운동은 비록 흥행에는 성공했으나, 내실이 없고 문구만 번드르르한 겉치레가 한 차례 쓸고 지나갔을 뿐이었다. 구양수의 고문운동과 회화미학관은 송대의 회화에 많은 영향을 미쳤는데, 이 점은 뒤에 자세히 논하기로 한다.

복고주의 사상은 산수화단에도 문학 분야와 같은 방식으로 침투되었다. 송 전기 산수화단의 보수주의가 곧 복고주의 운동의 시작이었다. 철종 조에 이르러 권력자들의 부추김으로 인해 복고운동은 더욱 고조되었고, 화가들은 복고운동에 따르는 것을 일종의 영예로 여겼다. 사람들은 이성의 그림을 모방한 그림들을 충분히 보았기에 고대 그림을 필요로 했고, 고대 그림을 배운 그림이 일정 수준에 오르자 오히려 참신한 작품이 출현하기도 했다. 철종 조에는 곽희의 그림을 배척하고 범관의 그림을 배웠고, 이어서 당(唐)대의 그림까지 거슬러 올라가서 배워 대청록산수화가 다시 유행하기 시작했다. 이 시기에 회화 분야에서 일어난 복고주의 운동은 매우 성공적이었다. 즉 청록산수화 걸작들이 출현하여 송대의 산수화를 한층 더 빛내준 것이다. 역대로 줄곧 비난을 받아온 화원의 그림이 오히려 북송의 가장 고귀한 재산이 됨과 동시에 북송 대의 가장 특색 있는 그림이 되었는데, 심지어 송대 회화에서 화원 그림이 없었다면 남길 그림이 거의 없을 정도이다.

송나라 사람들은 빈약(貧弱)함이 쌓일 정도로 보수적이었다. 노신(魯迅, 1881-1936)이

[20] 유개(柳開, 947-1000)는 북송(北宋)의 학자이다. 〔인물전〕 참조.
[1] 양웅(揚雄, BC53-AD18)는 전한(前漢) 말기의 학자이고, 한유(韓愈, 768-824)는 당대(唐代)의 문학가·사상가이다. 〔인물전〕 참조.

쓴 「이미 다 부른 진부한 옛 가락(老調子已經唱完)」에서는 이에 대해 가장 통렬하게 분석하고 있는데, 실제로 송나라 사람들은 나라가 멸망할 때까지 옛 가락으로 노래를 불렀다. 범중엄(范仲淹)②과 왕안석이 분기하여 변혁을 시도해보기도 했으나 결국 주류 세력으로 형성되지 못했다. 사회 사조를 가장 민감하게 반영한 분야는 문예였다. 미불은 "산수화는 고금이 서로 영향을 주고 있는데 속된 격식에서 나온 것도 조금 있다"806)고 말하여 당시의 복고주의 풍조에 대한 불만의 심기를 드러내었다. 미불은 복고주의 풍조에 대한 변화를 시도하여 자신의 그림에서 대담하게 '조종(祖宗)의 법'을 폐했는데, 이것이 북송산수화의 이변이다. 그러나 미불의 이변은 결국 주류 세력으로 형성되지 못하고 별파(別派)로 삼아졌다. '미점산수(米點山水)' 또는 '운산도(雲山圖)'로 일컬어진 미불의 산수화는 비록 후대 사람들이 상상한 대략적이고 간략한 면모와 완전히 일치하진 않았지만, 당시의 전통화법을 철저히 변화시킨 화풍임은 분명했다. 동원·거연의 그림은 묵(墨)·필(筆)·구(勾)·준(皴)·점(點)·염(染)과 피마준(披麻皴)③의 법규를 근거로 삼았고, 산의 전후·좌우 간의 설명이 분명하고 공간감이 강렬하다. 그러나 미점산수화는 필선이 조형적 기초였던 전통화법과는 전혀 다른 방식의 화법이었는데, 이를테면 붓에 물을 적셔서 종이에 대략 바림한 다음에 옅은 묵선을 그어 형체와 구조를 대략적으로 묘사하고, 이어서 묵필 횡점(橫點)④을 가하여 완성하는 방식이다. 또한 포치가 간결하며, 용필 시에 전혀 신중을 기하지 않고 분방하게 대략적으로 완성하는 유형이다. 미우인은 이러한 그림을 '묵희(墨戱)'⑤라고 불렀는데, '정신이 전해지는(傳神)' 그림으로 볼 수 있다. 미점산수화는 흐릿하고 몽롱한 운산과 같았기에 사람들이 '미씨운산(米氏雲山)'이라 불렀다. 후대의 평자는 미불과 그의 그림에 대해 "선배를 업신여기고 자기를 높이 치켜세웠으며 … 비록 기운은 있으나 짧은 배움과 반나절의 노력에 불과하다"807)라고 비난했다. 미불의 산수화는 본래 근원과 기초가 있었다. 그러나 미불은 세상 사람들을 경시하는 냉소적인 성격이었을 뿐 아니라 세속적인 일을 싫어했으며, "안목이 높고 오묘했지만 논리를 세움에 있어 지나친 부분이 있었다."808) 또한 특이한

② 범중엄(范仲淹, 989-1052)은 북송(北宋)의 정치가이다. 〔인물전〕 참조.
③ 피마준(披麻皴)은 가장 널리 사용되는 준법(皴法)으로, 마(麻)의 올을 풀어서 벽에 걸어놓은 듯이 약간 구불거리는 실 같은 선들이 서로 엇갈려 있는 모양이다.
④ 횡점(橫點)은 미점(米點)과 같은 뜻이다. 붓을 옆으로 뉘어 횡(橫)으로 찍는 점묘법 또는 준법이다.
⑤ 묵희(墨戱)는 문인이 전문이 아닌 취미로 수묵화를 그리는 것이다. '묵에 의한 놀이'라는 뜻으로 기법에 구애되지 않는 자유로운 제작태도를 말한다. 〔보충설명〕 참조.

이론을 고집스럽게 내세우길 좋아했고, 당시 사람들이 추종한 모든 대가들에게 압제를 가하려고 했다. 예컨대 송대에 "산수화를 말하는 자는 필히 이성을 고금의 제일로 삼았으나"[809] 미불은 오히려 "(내 그림에는) 이성과 관동의 속된 기운은 한 필도 없다"[810]고 말했다. 또 미불은 당시 사람들이 관심을 두지 않았던 동원의 그림을 당시의 대가들 그림보다 더 극찬했다. 미불은 북송화가들의 '잘못된 습속'을 바로잡기 위해 전통산수화와는 전혀 다른 양식을 선택했다. 상대적으로 보면 미불의 그림은 매우 '솔이(率易)'⑥한 유형이었지만, 문인들의 정서를 손쉽게 표현할 수 있는 양식이었기에 후대에 줄곧 문인들의 찬양 대상이 되었다. 미불의 산수화는 전통산수화와는 거리가 멀었고, 또 매우 간략하고 대략적이어서 일반 화가들도 쉽게 그려낼 수 있었다. 이러한 이유로 미씨 부자 이후에 비록 이 화법을 진지하게 배운 화가도 있었지만, 그것을 더 발전시키려고 노력한 자는 극히 드물었다. 유일하게 원대의 고극공이 이 화법을 정식으로 배웠으나, 고극공도 후기에는 동원·거연의 화풍으로 전향했다. 미불을 가장 추앙한 사람은 동기창이었다. 동기창은 미불을 취하여 '백대(百代)의 화성(畵聖)' 오도자의 지위를 대신했고, 아울러 미법산수화를 극찬하여 "그림은 2미(미불·미우인)에 이르러 고금의 변화와 천하의 특별히 뛰어난 재주가 다 끝났다"[811]고 말했다. 그러나 동기창 역시 "(내가) 미불의 그림을 배우지 않은 것은 솔이함에 빠질까 염려되어서였다"[812]고 말했다. 이러한 이유들 때문에 미불이 창시한 미점산수화는 정종(正宗)이 되지 못하고 별파(別派)로 간주되었다. 그러나 이 '별파'는 역대를 내려오면서 줄곧 쇠퇴하지 않았을 뿐 아니라 오히려 종종 정종(正宗)산수화에 영향을 주었다. 미점산수화의 출현은 북송 후기 산수화단에 출현한 일대 사건이었는데, 이것이 북송 중·후기 산수화의 이변이다.

북송시대에는 회화가 일반 문인들 사이에 보급되어 대부분의 문인들이 그림을 애호했다. 예컨대 『화계(畵繼)』권9에 다음과 같은 기록이 있다.

그림은 학문의 극치이다. 고금의 문인들 중에는 회화에 뜻을 기탁하는 이들이 아주 많았다. … 송대의 구양수·소씨 3부자(소순⑦·소식·소철)·2조(二晁: 조보지·조설지⑧ 형제·황정견·진사도·원구(宛丘)·회해(淮海)·월암(月巖), 또 만사(漫仕)·이공린

⑥ 솔이(率易)는 경솔하거나 쉽게 함부로 여기는 것이다.
⑦ 소순(蘇洵, 1009-1066)은 북송(北宋)의 문인·학자·서예가이다. 〔인물전〕 참조.
⑧ 조설지(晁說之, 1059-1129)는 북송(北宋)의 학자·정치가이다. 〔인물전〕 참조.

등은 작품 품평이 높고 훌륭했으며 그림에도 혼연하고 특출했다. … 학문이 많은 사람들 중에 그림을 잘 모르는 사람이 있다 하더라도 많지는 않을 것이며, 학문이 없는 사람들 중에 그림에 관해 깨우친 사람이 있다 하더라도 적을 것이다.[813]

북송의 문인들은 거의 모두가 그림을 이해했을 뿐 아니라 심지어 직접 휘호하여 자신의 심미관을 회화에 이입하려는 기세였다. 구양수는 「반거도(盤車圖)」[9] 시에서 이르기를

> 예전 그림은 뜻을 그리고 형(形)을 그리지 않았는데
> 매요신의 시는 사물을 읊는 데 숨긴 뜻이 없구나.
> 형(形)을 잊고 뜻을 얻음을 아는 자 드무니
> 시를 보는 것이 그림을 보는 것만 못하구나.[814]

라고 하였다. 구양수는 또 다음과 같은 말을 남겼다.

> 쓸쓸하고 담박한 경지는 그려내기 어려운 의경(意境)[10]이다. 화가가 이러한 의경을 제대로 그려내었다 하더라도 감상자들이 반드시 제대로 깨달아 알 수 있는 것도 아니다. 날짐승이나 길짐승과 같은 동물들과 우리들의 생각이 쉽게 미칠 수 있는 사물에 대해서는 쉽게 깨달아 알 수 있지만 한가롭고 온화하고 고요한 모습과 정취가 심원한 마음의 상태는 형용하여 그려내기가 어렵다. 여기에서의 고하(高下)·향배(向背)[11]·원근의 중복과 같은 기교들은 화공(畵工)의 기예일 뿐이다.[815] - 「감화(鑒畵)」.

구양수는 고문운동을 전개함에 있어 기이하거나 어려운 문풍(文風)을 반대하고 평이(平易)[12]고 원활한 풍격을 주장했는데, 『시인옥설(詩人玉屑)』에서는 이에 대해 "구양수의 시는 오직 평이함을 추구했을 따름이다"[816]라고 하였다. 구양수는 그림도 쓸쓸하고 담박하고 한가로운 풍격과 온화하고 고요하고 정취가 심원한 풍격을 요구

⑨ 반거(盤車)는 물건을 운반하는 우거(牛車)이며, 「반거도(盤車圖)」는 우거를 사용하여 산을 오르내리며 물건을 운반하는 광경을 묘사한 그림이다.
⑩ 의경(意境)에 대해서는 〔보충설명〕 참조.
⑪ 향배(向背)는 앞쪽으로 향한 것과 뒤쪽으로 향한 것으로, 즉 입체감을 표현하는 것을 뜻한다.
⑫ 평이(平易)는 쉽고 순탄한 것이다.

했고, 용필(用筆)도 지나치게 빠르거나 지나치게 느린 풍격은 좋아하지 않았다. 이 때문에 석각(石恪)[13] 등의 화풍은 구양수의 비난을 면치 못했고, '고하·향배와 원근이 중복되는' 화공의 기교도 문인들의 감상거리에 들지 못했다. 즉 '뜻을 그려내고 형상에 노력해서는' 안 되었고 '뜻을 얻고 형상을 잊어야' 했다. 소식·소자유·진사도를 포함한 대다수의 문인들이 이러한 주장을 했고, "크고 작음은 오로지 뜻에 있지 형상에 있지 않다"[817]라는 조보지의 말도 구양수의 고문운동 정신과 상통했다. 미불의 산수화는 '평담 천진'했고, '뜻을 그려내고 형상을 그리지 않았으며', 또 매우 평온하고 순탄하여 이른바 '고하·향배와 원근이 중복되는' 류의 강렬한 분위기는 조금도 없었다. 즉 미불의 화풍도 당시의 고문운동 정신과 상통했던 것이다. 미불의 산수화는 주류 세력으로 형성되지 못했다. 금(金)의 침공으로 국토의 많은 부분을 빼앗긴 후부터는 '한가롭고 평담한' 화풍이나 '금벽(金碧)[14]이 휘황한' 류의 화풍은 존립할 수가 없었고, 오로지 강경하고 기세가 웅장한 화풍만을 필요로 했다. 그래서 남송 대에는 이당·유송년·마원·하규가 사용한 강경한 필선과 내부벽준(大斧劈皴),[15] 그리고 양해(梁楷) 등의 그림과 같은 거센 파도 위에 소나기가 몰아치는 듯한 맹렬한 기세의 작풍이 출현했다.

북송의 문인들이 주장한 '쓸쓸하고 담박하며' '뜻을 얻고 형상을 잊는' 유형의 그림은 문인화가 크게 성행한 원대에 이르러 전대미문의 높은 경지에 올랐다. 즉 북송시대의 문인화는 비록 중국화단에서 주류 지위에 오르지 못했지만, 더 우수하고 강대한 미래의 문인화가 출현할 수 있도록 기초가 되었던 것이다.

북송 후기에는 문인들이 독서와 공무 중의 여가에 그림을 그리는 풍조와 그림 상에 제시(題詩)나 제문(題文)을 남기는 풍조가 성행하여 중국화의 형식과 내용이 크게 풍부해졌다.

⑬ 석각(石恪)은 오대말 송초(五代末宋初)의 화가이다. 〔인물전〕 참조.
⑭ 금벽(金碧)은 금니(金泥)와 석록(石綠)·석청(石靑)을 겸하여 사용한 색이다. 이러한 색채로써 그린 산수화를 금벽산수(金碧山水)라 칭하는데 청록산수보다 금니 일색이다.
⑮ 부벽준(斧劈皴)은 도끼로 나무를 찍어낸 자국과 같은 바위 표면의 질감을 나타내는 준(皴)으로, 붓을 옆으로 뉘어 재빨리 아래로 끌며 그어 내린다. 바위가 단층에 의해 갈라진 형상을 묘사하는 데에 많이 사용되며, 크기에 따라 대부벽준(大斧劈皴)과 소부벽준(小斧劈皴)으로 나뉜다.

제2절 연문귀(燕文貴)·고극명(高克明)·연숙(燕肅) 및 기타 화가

　본 절에 소개하는 화가들은 대략 북송 초기부터 중기 약간 이전까지 활동한 화가들이다. 이들 중에는 사실상 송초에서 북송 중기까지 활동한 화가도 있는데, 북송 중기라 함은 진종(眞宗) 조에서 인종(仁宗) 천성(天聖) 연간까지(997-1031)를 가리킨다.

　한 사람의 대가 그림을 모방하는 풍조는 북송 초기에도 약간 있었으나, 곽희가 활동한 시기에는 크게 만연해졌다. 북송 중기에 약간 못 미치는 시기에 활동한 연문귀·고극명·연숙 등의 그림은 당시의 풍조에서 다소 벗어나 각자의 풍모를 갖추었다. 그러나 전체적으로 보면 모두 이성과 범관의 영향을 벗어나지 못했다.

1. 연문귀(燕文貴)

　연문귀(燕文貴, 약988-1010). 『도화견문지』에는 '연귀(燕貴)'로 기록되었고 『화계』에는 '연문계(燕文季)'로 기록되었으며, 절강성(浙江省) 오흥(吳興) 사람이다. 청년시기에 군대에 입대하여 태종(太宗, 976-997) 조에 퇴역했고, 그 후 변경(汴京)⑯으로 가서 황궁 앞 길거리에서 산수와 인물을 그려 사람들에게 팔았다. 이 시기에 화원의 한림대조 고익(高益)⑰이 우연히 연문귀의 그림을 발견했는데, 그 뛰어난 솜씨에 크게 감탄하여 존경심을 감추지 못했다. 고익은 연문귀의 재능을 태종에게 고함에 이어서 "신 고익은 상국사(相國寺)⑱의 벽에 그림을 그리라는 명을 받았는데, 그 중의 수목과 바위는 연문귀가 아니면 이룰 수 없습니다"818)라고 연문귀를 추천했다. 태종은 연문

⑯ 변경(汴京)은 지금의 하남성 개봉(開封)이며, 오대(五代)·북송(北宋)의 수도이다.
⑰ 고익(高益)은 북송(北宋)의 화가이다. 〔인물전〕 참조.
⑱ 상국사(相國寺)는 현재 하남성 개봉(開封) 경내의 동북쪽에 있는 절 이름이다. 555년 북제(北齊) 때 건국사(建國寺)라는 이름으로 창건되었고, 당(唐) 예종(睿宗, 710-712) 연간에 상국사로 개명되었다. 북송 태종(太宗) 지도(至道) 2년(996)에 중건(重建)하여 대상국사(大相國寺)라고 했으며, 명대에 홍수로 훼손된 것을 청대에 다시 중건했다.

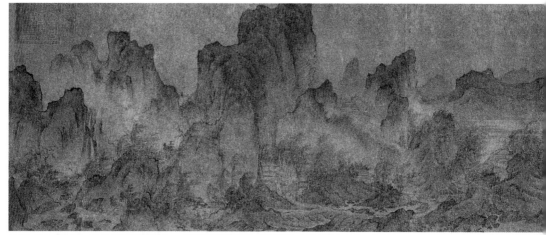

그림 38 「강산누관도(江山樓觀圖)」, 연문귀(燕文貴), 비단에 수묵채색, 32×161cm, 오사카시립미술관

귀의 그림을 감상한 후에 곧 연문귀를 도화원으로 불러들였다.[19] 또 일설에 의하면, 대중상부(大中祥符, 1008-1016) 초에 옥청소응궁(玉淸昭應宮)[20]을 지을 때 노역에 참가한 연문귀가 쉬는 날에 산수화 한 폭을 그리자 어떤 사람이 그것을 보고는 감독관에게 그의 재능을 알려주었다. 연문귀의 특출한 재능을 확인한 감독관은 황제에게 그를 도화원 지후(祗侯)에 충원할 것을 주청했고, 그리하여 연문귀는 도화원의 지후가 되었다고 한다.[1]

연문귀는 다방면의 회화에 재능을 발휘하여 『성조명화평』의 여섯 조항 중에 인물·산수임목(山水林木)·옥목(屋木) 세 조항에 기록되었다. 기록에 따르면 연문귀는 일찍이 안업(安業)의 경계선 북쪽에서 동쪽으로 가는 노정 상의 누각·대나무·수목·성시(城市) 등을 화폭에 담은 「칠석야시도(七夕夜市圖)」를 그렸는데, 그 광활하고 번다한 주변 경관을 매우 정교하게 묘사했다. 또한 연문귀의 「박선도해도(舶船渡海圖)」에는 광대한 정경 속에 나룻배와 좁쌀 크기의 사람, 그리고 삿대·노 등의 세세한 상황이 모두 묘사되었고, 호탕한 풍파 속에 섬들과 교룡·이무기가 출현하는 등, 지척 내에 천 리의 경치가 전개되어 지극히 훌륭했다고 한다.[2]

[19] 【저자주】 劉道醇, 『聖朝名畵評』 卷1, 「人物門第一」 참고.
[20] 옥청소응궁(玉淸昭應宮)은 북송 진종(眞宗, 997-1022 재위) 때인 대중상부(大中祥符) 원년(元年, 1008)에 착공하여 6년(1013)에 완공된 대규모의 도교사원이다. 수도인 개봉(開封)의 서북쪽 천파문(天波門) 밖에 세웠고 천하의 명화가들을 모아 그림으로 장벽을 장식했다고 한다. 1029년에 벼락을 맞아 화재로 소실되었다.
[1] 【저자주】 郭若虛, 『圖畵見聞志』 卷4 「紀藝下」 참고.

　현존하는 연문귀의 산수화로는 「강산누관도(江山樓觀圖)」·「계산누관도(溪山樓觀圖)」·「연
람수전도(煙嵐水殿圖)」·「계풍도(溪風圖)」 등이 있다.

　「강산누관도(江山樓觀圖)」.(그림 38) 평원구도의 산경이 묘사되어 있다. 넓은 강물 위
에 안개가 짙게 깔려 있고, 산봉우리 아래에도 안개가 자욱하다. 주봉의 기세가 험
준하며, 산비탈에는 누각과 전우(殿宇)가 안개 속에서 출몰하고 있다. 산의 윤곽선은
용묵이 짙고 용필이 우람하여 뚜렷이 드러나 있으며, 소정두준(小釘頭皴)③이 판에 새
겨놓은 듯 딱딱한 느낌이다. 주봉(主峰)의 준필은 소부벽준(小斧劈皴)④과 유사하며, 누
각과 전우가 매우 정교하고 가지런하다.

　「계산누관도(溪山樓觀圖)」.(그림 39) 「강산누관도」와 형식이 비슷한데, 왼편 가장자리의
산석 위에 서명이 있어 '한림대조 연문귀가 그리다 (翰林待詔燕文貴筆)'라고 하였다.
그 아래에는 시냇물이 흐르고 있고, 그 오른편에는 산이 첩첩이 올라가다가 상단
에 이르러 거대한 산봉우리 하나가 하늘을 향해 솟아올라 있다. 왼편 아래의 좁은
산길이 특히 두드러지는데, 즉 산을 따라 구불구불 올라가면서 간혹 숨었다가 또
나타나며, 망루 몇 채를 지나 산허리 위쪽까지 통해져 있다. 전체적으로 보면, '가

② 【저자주】이상의 두 기록은 劉道醇의 『聖朝名畵評』 卷1 「人物門第一」 참고.
③ 정두준(釘頭皴)은 쇠못처럼 생긴 준으로, 주로 바위의 날카롭고 단단한 질감 또는 양감을 표현할
　때 사용된다.
④ 소부벽준(小斧劈皴)은 붓을 옆으로 비스듬히 뉘어 낚아채듯 끌어서 생긴 준으로, 도끼로 나무를
　찍었을 때 생기는 단면과 같은 모습이다. 단층이 모난 바위의 질감을 표현하는 데 사용되며, 대부벽
　준(大斧劈皴)보다 크기가 작다.

그림 39
「계산누관도(溪山樓觀圖)」,
연문귀(燕文貴),
비단에 수묵,
103.9×47.74cm,
대북고궁박물원

볼 만하고 바라볼 만하고 노닐 만하고 기거할 만한' 북송산수화의 경계가 잘 구현되어 있다. 이 그림도 「강산누관도」처럼 윤곽선의 용묵이 짙고 용필이 굳세고 변화가 다양하며, 주로 소정두준에 점자준(點子皴)을 가미하는 데에 역점을 두었다. 울창한 수림은 범관 산수화의 수림과 유사하나.

「연람수전도(煙嵐水殿圖)」(卷, 요녕성박물관 소장). 크고 작은 산들이 안개 속에서 중첩되어 있다. 경치가 매우 광활하고 요원하며, 나룻배가 출몰하고 산과 물가에 망루와 궁전이 매우 많다. 화법은 앞의 두 그림과 대체로 비슷하나, 산의 윤곽선이 곧은 가운데 완곡함이 있고 완곡한 가운데 곧은 필세가 있다. 준필도 소정두준이 아니라 중봉(中鋒)⑤의 짧고 곧은 단직조자준(短直條子皴)에 습필(濕筆)⑥과 건찰(乾擦)⑦을 가미한 유형이다. 수전(水殿)⑧과 선박을 제외하면 전반적으로 용필이 분방하고 정취가 매우 창망(蒼茫)하다.

연문귀의 그림은 시기별로 각기 다른 특징이 있으나, 정취와 의경(意境)⑨은 대체로 비슷하다. 화필은 직필(直筆)·곡필(曲筆)·경필(硬筆)·습필·파필(破筆)의 준(皴)과 찰(擦)이 모두 갖추어져 있고 또한 질박하여 당시로서는 분방하고 독창적인 풍격에 속했다. 연문귀의 산수화는 부드럽고 온화한 남방산수화와 닮지 않았고, 웅혼하고 기이한 오대 송초의 북방산수화와도 닮지 않았다. 그러나 또 어떻게 보면 양자의 특징이 다 갖추어진 것 같기도 하다.

연문귀가 초기에 하동(河東) 학혜(郝惠)의 그림을 배웠다는 기록이 있는데, 학혜의 그림이 성취가 없었던 것으로 보아 연문귀가 학혜의 그림만 배운 것은 아닌 듯하다. 『성조명화평』에서는 연문귀의 그림에 대해 "옛사람의 그림을 본받지 않고 스스로 일가를 이루었으며 … 경물이 변화무쌍하여 보는 사람이 실제 풍경에 임한 듯했다. … (연문귀의 솜씨에) 미칠 수 있는 자가 없었다"819)고 하였다. 연문귀의 산수화는 화풍이 독특하여 당시에 '연가경(燕家景)' 또는 '연가경치(燕家景致)'로 일컬어졌

⑤ 중봉(中鋒)은 정봉(正鋒)이라고도 하며, 하나의 획(劃)을 쓸 때 필봉(筆鋒)을 선(線)의 중간으로 행필(行筆)하는 것이다.
⑥ 습필(濕筆)은 건필(乾筆)과 반대되는 말로서, 붓에 수분을 비교적 많이 함유함을 가리킨다. 습필로 그림을 그리는 것은 당대(唐代)의 장조(張璪)에 의해 성행했다.
⑦ 건찰(乾擦)은 먹물을 적게 찍은 마른 붓으로 종이나 비단 상에 비벼 문지르는 필법이다.
⑧ 수전(水殿)은 물가에 지은 전당(殿堂)이다.
⑨ 의경(意境)에 대해서는 [보충설명] 참조.

다. 그러나 황정견은 「제연문귀산수(題燕文貴山水)」에서 "(연문귀의) 「풍우도(風雨圖)」는 본래 이성의 화법을 배워 나왔지만 뛰어남이 이성의 그림에 못 미친다"[820]고 하였다. 실제로 연문귀의 그림에는 이성의 그림과 닮은 부분이 있고, 비록 이성 산수화의 청강(淸剛)한 정취와는 달리 온화한 정취가 있으나, 전체적으로 보면 이성 산수화의 영향을 완전히 벗어나진 못했다.

송대에는 연문귀의 명성이 매우 높았으나 송대 이후에는 그의 화풍을 계승한 후계자가 극히 적었는데, 인종(仁宗, 1022-1063 재위) 연간의 화원화가 굴정(屈鼎)[10] 등이 연문귀의 화법을 배워 그림이 유사했다. 당시에는 대가들이 모두 이성의 그림을 배웠기 때문에 '이성의 그림을 배워 나온' 연문귀의 그림에는 관심을 두지 못했다.

2. 고극명(高克明)

고극명(高克明, 약1000-1053). 강주(絳州)[11] 사람이었으나, 후에 북송의 수도 개봉(開封)으로 이주했다. 연문귀와는 같은 시기에 활동한 화우(畵友) 관계였다. 고극명은 경덕(景德, 1004-1016) 연간에 개봉(開封)을 유람했고, 대중상부(1008-1016) 연간에 도화원에 들어갔다. 이 후부터 고극명은 화예가 일약 진보하여 화명(畵名)을 크게 떨쳤고, 황제도 고극명을 자주 불러들여 산수벽화 등을 그리게 하고 그의 그림을 즐겨 감상했다. 인종 연간에 고극명은 한림대조(翰林待詔)와 소부감주부(少府監主簿)를 역임했고, 자의(紫衣)를 하사받았다.

당시에 고극명은 "인품이 높아 의(義)를 중시하고 성정이 매우 겸허한" 인물로 알려졌으며, 화원에 들어간 후에도 타인과 다투지 않고 '분수를 지켜 스스로 만족하고 소요(逍遙)하는' 도가적 산림은사의 성격을 견지했다. 『성조명화평(聖朝名畵評)』에서는 고극명이 화원에 들어가기 전의 생활태도에 대해 이렇게 기록하고 있다.

단정하고 성실하여 스스로 뜻을 세웠고 일에 임할 때에는 겸손했으며, 특히 과묵한 태도를 좋아했다. 교외의 들 사이를 자주 거닐면서 산수경치를 감상했고, 종일토록 두 다리를 뻗고 앉아 즐길 줄도 알았다. 돌아오면 조용한 방을 찾아 거처

⑩ 굴정(屈鼎)은 북송(北宋)의 화가이다. [인물전] 참조.
⑪ 강주(絳州)는 지금의 산서성 신강(新絳)이다.

했는데, 생각을 가라앉히면 정신이 사물의 바깥에서 노닐었고 경치를 붓 아래에서 이루면 원경과 근경이 가려졌다"[821]

고극명의 성격이 종병·왕미의 성격과 많이 닮았음을 알 수 있다. 고극명은 화원화가가 되어서도 동료화가들과의 우의가 두터웠는데, 특히 "태원(太原)의 왕단(王端),[12] 상곡(上谷)의 연문귀, 영천(潁川)의 진용지(陳用志)와는 서로 허물없이 가까워 '화우(畵友)'로 일컬어졌다."[822]

『성조명화평』에 고극명에 관한 다음과 같은 일화가 기록되어 있다. 경우(景祐, 1034-1038) 초에 황제가 화원화가 포국자(鮑國資)를 황궁으로 불러들여 창성각(彰聖閣)에 사계절 풍경을 그리게 했는데, 황궁에 처음 들어와 본 포국자는 두렵고 당혹한 마음에 몸이 떨려 붓을 내리지 못했다. 그것을 보고 측은히 여긴 황제는 고극명에게 포국자를 대신하여 그리도록 명했다. 보통사람이라면 자신을 내세울 좋은 기회로 삼았겠지만 고극명은 정중히 거절함에 이어서 황제에게 이렇게 간언했다.

"신의 재주는 산수화에 불과할 따름입니다. 포국자는 서툴고 천한 사람이라 갑자기 폐하를 알현하니 놀랍고 두렵지 않을 수 없었을 것입니다. 천천히 그가 배운 바를 다하게 하심이 마땅할 것입니다. 신은 천박하고 속되어 결국 미치지 못할까 두렵습니다."[823]

고극명의 말이 옳다고 여긴 황제는 그의 말대로 처리했다고 한다.[13] 고극명은 산수화뿐만 아니라 불(佛)·도(道)·화조(花鳥)·영모(翎毛)·초충(草蟲)[14]·귀신(鬼神)·가옥(家屋)을 모두 잘 그렸다. 그는 권세를 내세워 그림을 얻어가려는 자에게는 능력이 없다고 평계대어 거절했으며, 또한 회해(淮海)[15]의 거상(巨商) 진영(陳永)이 거금을 들고 찾아와서 고극명의 「춘룡기칩도(春龍起蟄圖)」를 구입하려고 했을 때도 평소 면식이 없었다는 이유로 단호히 거절했다. 그러나 고극명은 또 절친한 벗이 그의 그림을 감상하고 싶

⑫ 왕단(王端)은 북송(北宋)의 화가이다. 〔인물전〕참조.
⑬ 【저자주】劉道醇, 『聖朝名畫評』卷2 「山水林木」참고.
⑭ 초충(草蟲)은 풀과 곤충류를 소재로 한 그림이다. 충(蟲)에는 도마뱀·개구리 등의 작은 양서류 동물들도 포함된다.
⑮ 회해(淮海)는 지금의 강소성 양주(揚州)이다.

그림 40 「계산설의도(溪山雪意圖)」, 고극명(高克明), 비단에 수묵담채, 41.6×241.3cm, 메트로폴리탄미술관

어 하면 흔쾌히 선물해주기도 했다. 그래서 어떤 평자는 고극명에 대해 "화가 부류 중에 의(義)를 좋아하고 이익을 생각지 않고 성품에 겸손함이 많은 자는 고극명한 사람 뿐이다"[824]라는 기록을 남겼다.

고극명의 현존 작품으로 「계산설의도(溪山雪意圖)」(그림 40)가 있다. 평원구도의 설경 그림으로, 한 줄기의 강물이 화면을 가로지르며 흐르고 있다. 근경에는 수목 두 무리와 가옥이 있고, 강물 건너편의 원경에는 나지막한 언덕이 전개되어 있다. 포치가 면밀하고 적절하며, 경계가 고요하고 심원하다. 눈 개인 강촌의 맑고 서늘한 정경에 수목·비탈·가옥·나룻배 등이 교묘하면서도 정감 있게 묘시되어 있는데, 필묵이 매우 단정하고 청윤(淸潤)하며 소홀한 부분은 조금도 없다. 『도화견문지』에서는 고극명의 그림에 대해 "정교함을 추구하여 자유롭게 거침없이 그려내는 신묘함이 부족하다"[825]고 하였고, 『도회보감(圖繪寶鑑)』에서는 "비록 정교하지만 … 심후(深厚)하거나 고고(高古)한 기운은 없다"[826]고 하였다. 「설의도」를 보면 확실히 정교하고 번밀(繁密)하다. 자유롭게 거침없이 그려내는 신묘함이 부족한 것은 필묵이 단정하고 청윤(淸潤)함으로 인한 결핍으로, 여러 장점을 다 겸비할 수는 없는 것이다.

고극명의 그림에 한 사람의 그림만 배운 흔적은 보이지 않는다. 「계산설의도」를 보면 북방산수화의 딱딱한 준이나 동원의 피마준 또는 우점준이 없는데, 즉 고극명은 자신의 실력에만 의지하여 스스로 일가를 이루었던 것이다. 『성조명화평』에서는 고극명의 그림에 대해 이렇게 기록하고 있다.

　산의 양식을 조금 유의해서 보면 근경에서 원경까지 경치에 변화를 더하니, 그 오묘한 솜씨를 구하는 것이 어찌 쉽겠는가? 고극명은 물상을 포진(鋪陳)하는데서 스스로 일가를 이루었고, 당시에 이런 솜씨를 가진 자가 적었다.[827]

　또 『도화견문지』에서는 고극명에 대해 "여러 대가의 장점을 취하고 참고하여 예술의 오묘함을 이루었다"[828]고 하였는데, 모두 식견을 갖춘 말이다. 고극명은 여러 대가 그림의 장점을 참고했을 뿐 아니라, 또 자연과 정신을 결합하여 표현해낼 수 있었다. 예컨대 『선화화보』에서는 고극명에 대해 이렇게 기록하고 있다.

　바르고 성실하며 겸손하고 온후하여 자랑을 일삼지 않았다. 아름다운 산수 사이에서 노니는 것을 좋아하여 기이한 산수를 찾거나 고적 명소를 탐방했고, 그윽한 곳을 궁구하고 절경을 찾아다니며 종일토록 돌아가는 것을 잊었다. 마음이 돌아가길 원하면 곧 돌아가서 조용한 방안에 편안히 앉아 생각을 가라앉히고 지키니 마치 조물주와 더불어 노니는 듯했다. 그리하여 붓을 내리면 가슴속의 언덕과 골짜기가 눈앞에 모두 펼쳐졌다.[829]

　당시로서는 고극명의 그림이 사실적이고 정교한 편에 속했고, 특히 단정한 방면에서 독창성을 갖추었다. 인종 연간의 화원화가 양충신(梁忠信)이 고극명의 그림을 배워 화풍이 유사했다.

3. 연숙(燕肅)·송해(宋澥)·진용지(陳用志)

연숙(燕肅, 961-1040). 자는 목지(穆之) 또는 중목(仲穆)이고 원적은 연계(燕薊)⑯였으나 후에 조남(曹南)⑰으로 이주했다. 송 진종(眞宗, 997-1022 재위) 조에 진사(進士)에 급제한 후에 용도각직학사(龍圖閣直學士)를 역임했는데, 이 때문에 당시 사람들이 그를 '연룡도(燕龍圖)'라 불렀다. 후에 연숙은 상서예부랑(尙書禮部郎)까지 역임한 후에 강정(康定) 원년(1040)에 사망했으며, 태위(太尉)의 시호가 내려졌다. 『도화견문지』에서는 연숙에 대해 "학문에 뛰어났고 백성을 잘 다스렸다"830)고 하였고, 『선화화보』에서는 "학문에 뛰어났고 백성을 잘 다스린 공적으로 공경(公卿)과 고관(高官)들이 추앙했다. 그는 마음이 맑고 깨끗하여 늘 그림 그리는 일에 마음을 기탁했다"831)고 하였다. 연숙은 저명한 과학자이기도 하여 일찍이 지남차(指南車)⑱를 제작했고, 각루(刻漏)⑲ 제작에 정통했으며, 『해조론(海潮論)』⑳을 저술하는 업적도 남겼다. 그림은 수묵산수화를 가장 즐겨 그렸는데, 『선화화보』에서는 연숙의 그림에 대해 "왕유의 그림에 필적했다"832)고 높이 평가했다. 연숙은 고관 신분이었기에 유작이 많았음에도 모두 황궁에 소장되어 일반인들은 접하기 어려웠다. 미불의 『화사』에 종리경백(鐘離景伯)이라는 자가 소장한 연숙의 그림 한 폭에 대한 기록이 있는데, 내용에 의하면 그림의 상단에 '예부시랑 연목이 그리다 (禮部侍郎燕穆之畵)'라고 서명되어 있었고, 연숙이 여식에게 선물로 주어 황궁에 소장되지 않았다. 미불은 이 그림을 감상하고는 크게 감탄하여 "기격(氣格)이 이러하구나"833)라고 말했다고 한다. 『선화화보(宣和畵譜)』에서도 연숙의 그림에 대해 왕유의 그림과 우열을 다툰다고 높이 평가되었는데, 내용을 더 살펴보면 선화(宣和, 1119-1125) 연간의 어부(御府)에 연숙의 그림 37폭이 소장되어 있었는데, 그 중에 두 폭을 제외한 나머지는 모두 설경한림(雪景寒林)① 제

⑯ 연계(燕薊)는 지금의 하북성(河北省) 계현(薊縣)이다.
⑰ 조남(曹南)은 지금의 산동성(山東省) 조현(曹縣)이다.
⑱ 지남차(指南車)는 수레가 이동하더라도 수레 위에 세워 놓은 인형의 손가락은 항상 남쪽을 가리키도록 만들어진 나침반의 일종이다. 고대 중국에서 황제(黃帝)가 최초로 만들었다고도 하고 주공(周公)이 최초로 만들었다고도 한다.
⑲ 각루(刻漏)는 물시계이다.
⑳ 연숙은 『해조도(海潮圖)』와 『해조론(海潮論)』 두 편을 저술했으나, 『해조도』는 유실되고 『해조론』만 전해지고 있다. 연숙은 송 진종(眞宗) 건흥(乾興) 원년(1022)에 명주(明州)에서 자신의 연구성과인 이 『해조론』을 완성했는데, 내용에서 그는 삭망월(朔望月) 중 조수(潮水) 시간의 변화규칙을 정확하고 상세하게 설명했다. 그리고 그 계산도 정확하여 오늘날의 관점으로 보더라도 놀라울 정도라고 한다.
① 한림(寒林)은 잎이 떨어진 겨울의 차갑고 삭막한 나무숲을 뜻하며, 이를 소재로 한 그림을 일컫기

재였다. 또한 연숙의 그림에 대한 기록에서는

> 산수한림(寒林)에 유독 채색을 하지 않았는데 … 혼연히 저절로 이루어진 듯했고
> 훌륭함이 날로 새로워져 속됨으로 흐르지 않았다.[834]

고 하였다.② 왕안석은 연숙의 「소상산수도(瀟湘山水圖)」에 대한 찬시를 지어 "오동나무 우거진 들에 안개 자욱하고, 가파른 언덕과 이어진 산등성이에는 가시나무 흩어지네"[835]라고 하였으며, 황정견도 연숙의 그림을 높이 평가했다. 현존하는 연숙의 그림으로 「춘산도(春山圖)」(그림 41)·「한암적설도(寒巖積雪圖)」·「한림도(寒林圖)」(大小) 등이 있다.

동유(董逌, 11세기 후반-12세기 초반)③는 「서연룡도사촉도(書燕龍圖寫蜀圖)」에서 연숙에 대해 다음과 같이 기록했다.

> 그림을 그리는 것으로 스스로 즐겼는데, 산수화가 실제 형상을 그려내는 데에 특히 오묘했다. 그러나 평생 함부로 붓을 대지 않고 높은 곳에 올라가 실상을 탐색했고, 아름다운 경물을 마주하게 되면 마음을 일으켰다. 마음속의 뜻이 비범하여 언덕과 골짜기가 마음속에서 저절로 이루어졌고, 뜻이 전해짐에 이른 후에야 표현했다. 혹은 형상에서 구할 때면 본 바를 다 표현하여 그 사이에 생각을 둘 수가 없었다. 경물을 옮겨 따라 그릴 수 있다고 스스로 말했으므로 평생의 그림이 모두 본 바에 기인하여 그린 것이었다.[836] - 『광천화발(廣川畫跋)』

연숙의 산수화는 그의 마음속에 담아둔 뜻을 표현한 유형이었기에 즐거움을 얻기 위해 그림을 그렸던 당시 사인(士人)④들의 예술관을 대표했다. 동유는 또 연숙의

① 도 한다.

② 저자는 이 인용문("其畫山水寒林, 獨不設色 … 渾然天成, 粲然日新, 超然免於流俗.")에 대한 출처를 밝히지 않았다. 이 인용문을 포함한 앞뒤 문장이 史仲文 胡曉林主編 『中國全史』(中國書籍出版社, 2011.) 第60卷 「宋遼金夏藝術史」 중의 내용과 일치하는 것으로 보아 여기서 한 단락을 인용한 듯한데, 여기에도 인용문에 대한 출처는 없다. 蘇軾의 「跋蒲傳正燕公山水」(『東坡題跋』)에 이와 비슷하면서도 약간 다른 내용이 있다. "연숙의 그림은 혼연히 저절로 이루어진 듯하고 훌륭함이 날로 새로워지니, 이미 화공의 엄격한 법도에서 벗어나 시인의 맑고 고움을 얻었다 (燕公之笔, 渾然天成, 粲然日新, 已離畫工之度数而得詩人之清麗也.)"

③ 동유(董逌, 11세기 후반-12세기 초반)는 북송(北宋)의 학자·서화이론가이다. [인물전] 참조.

④ 사인(士人)은 학문과 수양을 쌓아 가치관이 분명하여 이로부터 행동·지식·말이 비롯되는 신념과 지조가 뚜렷한 사람이다. 현대에서의 지성인을 의미한다. [보충설명] 참조.

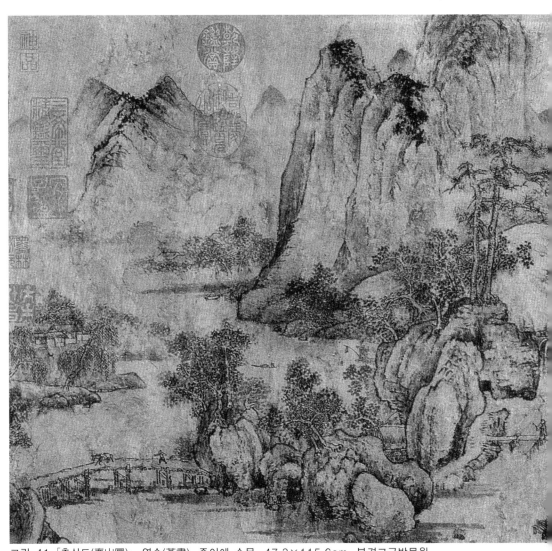

그림 41 「춘산도(春山圖)」, 연숙(燕肅), 종이에 수묵, 47.3×115.6cm, 북경고궁박물원

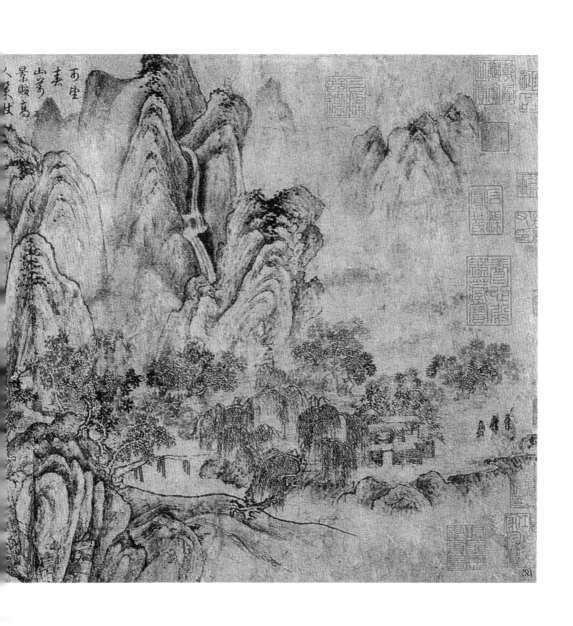

그림이 눈으로 본 바를 마음속에 담아두었다가 황궁에 돌아와서 그렸던 오도자의 가릉강(嘉陵江) 그림을 유사하다고 기록했고, 또 이어서 다음과 같이 기록했다.

　　논자들은 "언덕과 골짜기가 마음속에서 이루어졌다"고 말하는데, (연숙은) 이치를 깨달으면 그것을 그림으로 표현했다. 그러한 까닭에 사물이 머문 자취가 없고 경치는 본 바에 따라서 생겨나니, 아마도 대자연의 자연스런 본성과 그 자신의 자연스런 본성이 하나가 된 것이리라.[837] - 『광천화발』

'대자연의 본성과 자신의 본성이 하나가 되는' 것은 장자(莊子)의 정신적 경지이다.[5] 『도화견문지』에서는 연숙에 대해 "산수한림을 그렸는데 마음을 맑게 하여 물상을 음미했고, 눈으로 보고 마음으로 이해하여 정신을 감응시켰다"[838]고 하였다. 즉 연숙은 비록 몸은 조정에 있었지만 마음은 산림을 동경했고, 또한 종병의 정신적 경계를 계승하고 더 위로는 장자사상을 추구했음을 알 수 있다.

　사서(史書)의 기록에 의하면 연숙은 임직 기간에 자신의 인품을 소중히 여겨 권력자들과 적당히 거리를 두었고 임기를 다 채우지 않고 50세 이전에 사직했다고 하는데, 평소에 남을 쉽게 추대하지 않았던 왕안석도 연숙을 칭찬하는 글을 남겼다.

　　연숙이 연왕부(燕王府)의 시서(侍書)[6]였을 때 연왕이 그림 한 폭을 구했으나 끝내 주지 않았다. 죄를 주어 죽일 것을 아뢰어 논의했지만 사면되었다. 온전히 살아남아 지금까지 있으니 그 마음을 어찌 헤아릴 수 있겠는가?[839]

　연왕은 송 태종(太宗, 976-997 재위)이 총애한 여덟 번째 아들 조원엄(趙元儼)이다. 연숙이 연왕의 하급관리였음에도 끝내 그림을 주지 않았다고 하는데, 즉 그의 굳은 지조가 엿보인다.

　『도화견문지』에서는 연숙에 대해 "왕유의 먼 자취를 따르고 이성의 훌륭한 모범을 추구했다"[840]고 하여 연숙도 종병·왕유·이성처럼 은사 유형의 화가였음을 알

⑤ '이천합천(以天合天)'은 『장자』 「달생」 편에 나오는 말이다. 『곽주(郭注)』에서는 "그 자연을 떠나지 않는 것이다"라고 하였고, 『경해(經解)』에서는 "순수하게 자연에 맡겨서 신기(神技)가 만나는 것이다"라고 하였다.
⑥ 시서(侍書)는 제왕을 시봉(侍奉)하면서 문서를 주관한 관직이다. 송대와 명대에는 한림원(翰林院)에 속했다.

려주고 있다. 또한 선화 연간의 어부(御府)에 소장되었던 「사이성이박도(寫李成履薄圖)」 2폭을 포함한 '설경한림' 제재의 그림들이 모두 이성의 화풍과 닮았다는 기록이 있는 것으로 보아 연숙도 이성의 그림을 배웠음을 알 수 있다.

송해(宋海). 송초(宋初)에 출생했고, 장안(長安)⑦ 사람이다. 『도화견문지』에 "(송해는) 추밀(樞密)⑧ 송식(宋湜, 950-1000)⑨의 동생이다"841)라는 기록이 있는데, 동생 송식의 생졸년에 근거하여 송해가 950년 이전에 출생하여 1000년 이후에 사망했음을 짐작할 수 있다. 송해는 "태도와 용모가 고결했고, 벼슬에 나가는 것을 좋아하지 않았으며, 그림 외에는 마음 두는 곳이 없었다."842)

연숙은 비록 은사 유형이었지만 관직을 역임한 적이 있었다. 그러나 송해는 관직을 역임하지 않았을 뿐 아니라 화원에도 들어가지 않았는데, 즉 송해는 당시에 산수화 창작에만 노력을 기울인 부류를 대표하는 화가였다. 『도화견문지』 중의 「스스로를 고상히 하고 그림을 통해 즐긴 두 사람 (高尚其事, 以畵自娛二人)」⑩ 조항에 오직 이성과 송해 두 사람이 기록되어 있다.

송해는 "산수·수목·바위를 잘 그렸는데, 정신을 집중하여 원대하게 생각하고 사물과 깊이 통했다."843) 유작으로 「연람효경(煙嵐曉景)」과 「분탄괴석(奔灘怪石)」 등이 있다.

송해는 즐거움을 얻기 위해 그림을 그렸던 부류를 대표하는 화가였으나, 안타깝게도 작품이 현존하지 않고 행적에 관한 기록도 미미하다.

진용지(陳用志. 陳用智 또는 陳用之라 쓰기도 했다). 천성(天聖, 1023-1032) 연간에 도화원 지후(祇候)를 역임했다. 경유(景裕) 초년(1034)에 황제가 진용지와 대조(待詔)⑪들을 불러 동전(東殿)의 어좌(御座) 측면에 그림을 합작하도록 명했는데, 대조 왕화희(王華希)가 진용지를 불러 병풍 상에 화훼를 그리라고 명령하자 "진용지는 마음이 내키지 않아

⑦ 장안(長安)은 지금의 섬서성(陝西省) 서안(西安)이다.
⑧ 추밀(樞密)은 병마(兵馬)의 중요한 정무(政務)를 담당한 관직이다.
⑨ 송식(宋湜, 950-1000). 자는 지정(持正)이고, 태종(太宗) 태평흥국(太平興國, 976-983) 연간에 진사(進士)가 되어 진종(眞宗) 함평(咸平998-1003) 연간에 급사중추밀부사(給事中樞密副使)를 역임했다.
⑩ '高尚其事, 以畵自娛二人'는 '스스로를 고상히 하고 그림을 통해 즐긴 두 사람'이라는 뜻으로 곽약허(郭若虛)가 『도화견문지(圖畵見聞志)』 권3, 「기예중(紀藝中)」에 별도로 구성한 부문이다. '고상기사'는 『역경(易經)』「고(蠱)」에 나오는 "상구는 왕후를 섬기지 아니하고, 그 일을 높이 숭상하도다 (上九不事王侯, 高尚其事)"에서 인용한 말이다. 즉 도를 굽혀 세상을 따르지 아니하며 뜻과 절개를 지켜 스스로 고상히 하는 것을 가리킨다.
⑪ 대조(待詔)는 궁정에서 활동한 화가들에게 수여된 가장 높은 관직이다.

몰래 달아나"[844] 도화원을 떠나버렸다. 『도화견문지』에도 "(진용지가) 그만두고 고향으로 돌아갔다"[845]는 기록이 있다. 진용지는 허주(許州)와 언성(鄢城)[12] 사이의 소요진(小窯鎭)에서 태어나고 성장했는데 이 때문에 사람들이 그를 '소요진(小窯陳)'이라 불렀다. 진용지는 성격이 "꾸밈이 없어 솔직했고 쉽게 승낙하는 일이 적었으며, 이익이나 관록(官祿)[13]을 좋아하지 않아 벗들이 존숭하는 바가 되었다."[846]

진용지는 산수와 인물을 모두 그렸으나 특히 산수에 뛰어났다. 그의 산수화는 풍격이 굳세고 호방하면서도 속된 기운이 없었고, 천 리의 광활하고 요원한 경치를 펼쳐내었다. 그러나 송복고는 진용지의 그림을 감상한 후에 "이 그림은 참으로 교묘하나, 자연스러운 정취가 적을 따름이다"라고 평하였다.[847] 일찍이 진용지는 송복고의 견해에 따라 이러한 체험을 한 적이 있다.

무너진 담장 하나를 찾아서 흰 비단을 펼쳐놓고 아침저녁으로 관찰했다. 한참 지나서 비단 너머로 무너진 담의 윗부분을 보니 높고 평평하고 굽고 꺾인 것이 모두 산수의 형세를 이루고 있었다. 눈길이 가는대로 마음을 기울이니 높은 곳은 산이 되고 낮은 곳은 물이 되며 움푹 파진 곳은 골짜기가 되고 떨어져 나간 곳은 계곡이 되었다. 또 뚜렷한 부분은 가까운 곳이 되고 희미한 부분은 먼 곳이 되었나. 마음으로 파악한 바에 따라 뜻대로 형상을 만들어 나가는데 갑자기 그 속에서 사람과 날짐승과 초목이 비동하고 왕래하는 형상이 보였다. 곧 뜻에 따라 붓을 운용하니 자연의 경치가 모두 자연스럽게 저절로 이루어진 듯하여 인위적인 것과는 달랐는데, 이것이 활필(活筆)이었다.[848] - 『화계(畵繼)』

진용지는 이 체험을 통해 깨달은 바가 있어 이후부터 화격(畵格)이 더욱 진보했다. 『화감(畵鑒)』의 저자는 진용지의 산수화를 이성의 화법을 배운 계열로 기록했다.

진용지의 산수화는 당시에 자못 영향력이 있었다. 예컨대 진용지가 화원을 떠나 고향으로 돌아갈 무렵이 되자 각지의 사람들이 진용지의 그림을 구하기 위해 그의 집으로 몰려들어 "날마다 문을 드나드는 자들이 있었다."[849]

⑫ 허주(許州)는 지금의 하남성 허창(許昌)이고, 언성(鄢城)은 지금의 하남성 탑하시(漯河市) 일대이다.
⑬ 관록(官祿)은 관봉(官俸) 또는 관질(官秩)이라고도 하며, 관원(官員)에게 주던 봉급이다. 여기서는 금전을 의미한다.

제3절 이성(李成)과 범관(范寬)의 그림을 모방한 화가들

오대 송초에 이성과 범관이 출현한 후부터는 거의 모든 산수화가들이 이 두 대가의 그림을 모방하기 시작했는데, 그들 중에는 이성의 그림을 모방한 자들이 더 많았다. 사실 당시에 이성과 범관의 영향은 궁정 안팎에 두루 미쳤기 때문에 이성의 그림을 모방한 자들이 '제노(齊魯: 산동성)의 사인들'에 국한되지 않았고, 범관의 그림을 모방한 자들도 '관섬(關陝: 섬서성)의 사인들'에 국한되지 않았다. 이 시기에 이성의 그림을 모방한 대표적인 화가로는 허도녕(許道寧)·이종성(李宗成)·적원심(翟院深)이 있었는데, "허도녕은 이성의 그림의 기세를 얻었고 이종성은 이성 그림의 형상을 얻었으며 적원심은 이성 그림의 풍운(風韻)을 얻었다."[850] 그리고 범관의 그림을 모방한 대표적인 화가로는 황회옥(黃懷玉)·기진(紀眞)·상훈(商訓)이 있었는데, "황회옥의 그림은 공교(工巧)한 결점이 있었고 기진의 그림은 모방한 결점이 있었으며 상훈의 그림은 서투른 결점이 있었다."[851] 이들 중에 허도녕의 그림이 성취와 영향력이 조금 있었을 뿐, 그 나머지는 그다지 영향력이 없었다. 본 절에서는 이 시기의 모방 풍조를 특히 강렬하게 나타냈던 화가들을 소개해보기로 한다.

1. 허도녕(許道寧)

허도녕(許道寧, 약970-1052). 하북성(河北省) 하간(河間) 사람이었으나, 후에 장안(長安)[⑭]으로 이주했다. 북송의 재상 장문의(張文懿, 964-1049)[⑮]는 "이성이 세상을 하직하고 범관이 죽으니 오직 장안의 허도녕만 남았구나"[852]라고 하였고, 북송의 학자 심괄(沈括, 1031-1095)[⑯]은 "고극명은 살아있고 허도녕이 죽었으니 곽희가 새로이 명성을 얻겠구

⑭ 장안(長安)은 지금의 섬서성(陝西省) 서안(西安)이다.
⑮ 장문의(張文懿, 964-1049)는 북송(北宋)의 학자 장사손(張士遜)을 가리키며 문의는 그의 시호이다. 〔인물전〕 참조.

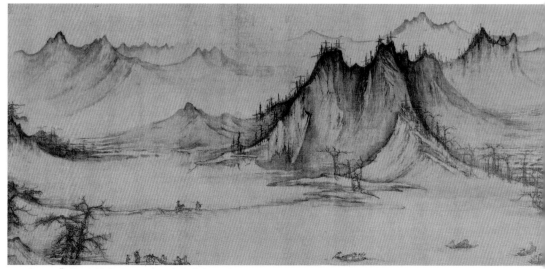

그림 42 「어부도(漁父圖)」, 허도녕(許道寧), 비단에 수묵담채, 48.9×209.6cm, 넬슨-앳킨스미술관

나"[853)라고 하였다. 즉 허도녕이 이성·범관과 곽희의 중간 시기에 명성이 있었음을
알 수 있다.

　허도녕은 초기에 궁궐 문 앞에서 약을 팔던 약장수 겸 화가였다. 어려서부터 성
격이 거리낌이 없고 얽매이긴 싫어했던 허도녕은 가끔 추하게 생긴 사람을 보면
술집에서 그 모습을 장난삼아 그리곤 했는데, 이 때문에 매를 맞아 옷이 찢기고
얼굴이 상해도 끝내 버릇을 고치지 않았다고 한다. 후에 허도녕은 태화산(太華山)[⑰]
을 유람하면서 첩첩이 이어진 높은 산봉우리에 깊이 매료되어 산수를 그리기 시
작했다. 그 후 변경(汴京)[⑱]을 유람하면서 아름다운 경치를 화폭에 담았고, 또 한편으
로는 약을 팔아 생계를 유지했다. 허도녕은 변경의 단문(端門)[⑲] 앞에서 약을 팔면서
즉석에서 나무와 바위를 한 장씩 그려 구매자에게 주었는데, 그림이 매우 훌륭하
여 그 오묘함을 언급하는 자들이 많아졌다. 이때부터 허도녕은 명성이 알려져 고
관대작들과 저명인사들도 그에게 그림을 청하기에 이르렀다.[⑳] 앞서 인용한 재상

⑯ 심괄(沈括, 1031-1095)은 북송(北宋)의 학자·정치가이다. 〔인물전〕 참조.
⑰ 태화산(太華山)은 오악(五岳)의 하나인 서악(西嶽) 화산(華山)의 옛 명칭이다. 섬서성 화음시(華陰
市) 경내(境內)에 있다.
⑱ 변경(汴京)은 오대(五代) 북송(北宋) 때의 수도이다. 변량(汴梁)이라고도 불렀으며, 지금의 하남성
개봉(開封)이다.
⑲ 단문(端門)은 궁전의 정면 남쪽 문이다.
⑳ 【저자주】劉道醇, 『聖朝名畵評』, 「山水林木門第二」 참고.

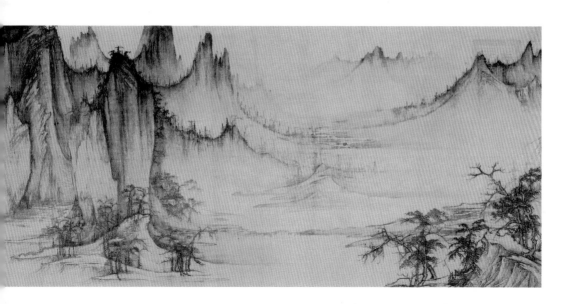

장문의의 시도 허도녕이 그의 집안 곳곳의 벽과 병풍 상에 그려준 그림을 감상하면서 쓴 찬시이다. 허도녕은 한동안 고관들의 집을 드나들면서 후한 예우를 받았으나, 얼마 후에 장안(長安) 수비를 관장한 두기공(杜祁公)이라는 관리에게 죄를 지어 여러 번 잡혀갈 위기에 처했다가 회주(懷州)로 피신하여 화를 모면했다.

허도녕은 청년시기에 자신의 타고난 재능에만 의지하여 인물과 산수를 그렸는데, 일찍이 탕후(湯垕)는 허도녕이 청년시기에 그린 그림을 보고는 "지나치게 속되고 거칠다"854)라고 비난했다. 후에 허도녕은 장안으로 가서 "이성의 그림을 배워 산수·수림·수목을 그렸고"855) "중년에 이르러 점차 명성이 알려지면서부터 스스로를 검속(檢束)했으며, (그림이) 지극히 세밀한 부분도 거의 오묘한 이치에 들어갔다."856) "노년에는 간결하고 신속한 필획만 스스로 감당하여 산봉우리가 높고 험준하며 수림과 나무가 군세고 강경한 독특한 한 가지 화풍을 이루었다."857) "허도녕의 화격에는 세 가지 장점이 있었는데, 첫째는 수림과 수목이고 둘째는 평원이며 셋째는 들판의 물로서, 모두 그 오묘함을 이루었다."858) 허도녕 산수화의 이러한 특색은 비록 이성의 화풍과 비슷하긴 했으나, 허도녕은 "생각이 자유분방하고 표일하여 스스로 일가를 이루었고"859) 그림이 "자못 기세와 역량이 있었다."860) 그래서 고대의 논자는 허도녕에 대해 "이성 그림의 기(氣)를 얻은 자이며"861) "원래 스

승의 법이 있었고 임기응변에도 능했다"[862]고 기록했다.

허도녕의 현존 작품으로 「교목도(喬木圖)」가 있다. 화면상의 교목이 이성의 그림 「독비도(讀碑圖)」 상의 교목과 많이 닮았는데, 심지어 이성이 그린 교목보다 더 생동하여 '이성의 기를 얻은 자'임을 입증해주고 있다. 나뭇가지도 모두 게의 발톱(蟹爪)①을 닮은 형상이며, 바위언덕도 이성의 화법을 모방했다.

「어부도(漁父圖)」(그림 42)는 허도녕의 대표작이다. 평원구도의 경치에 기이한 산봉우리와 절벽이 전개되어 있는데, 마치 병풍을 펼쳐놓은 듯하다. 골짜기에서는 시냇물이 흘러나와 아래의 큰 강에 이르러 합류하고 있다. 강가에는 기다란 교목(喬木)이 곳곳에 세워져 있고, 그물을 메고 배에 오르는 사람과 그물을 치고 거두어들이는 사람이 있다. 적절한 강도의 필선을 사용하여 산과 바위의 형체를 시원스럽게 그었는데, 구성미가 특히 훌륭하다. 윤곽선을 그은 후에는 옅은 묵선을 사용하여 음양을 구분하고, 이어서 어두운 부분에 세부 묘사를 가한 다음에 마지막으로 담묵(淡墨)을 약간 바림했다. 수목에는 생동하는 필치로 줄기의 윤곽선을 그은 후에 준을 가하지 않고, 새 발톱 모양의 가지를 묘사했다. 나뭇잎에는 묵점이 가해졌는데, 용필이 굳세고 호방하다. 원산(遠山) 위의 수목은 짙은 묵선으로 줄기를 길게 한 가닥 그은 다음에 나뭇잎을 대략적으로 묘사했다. 「어부도」는 허도녕이 만년에 '이성의 기를 얻어' '임기응변한' '기세가 넘치는' 그림이다. 허도녕의 유작은 이 외에도 「설계어부도(雪溪漁父圖)」·「관산밀설도(關山密雪圖)」·「설산누관도(雪山樓觀圖)」 등이 있다. 희녕(熙寧, 1068-1077) 연간의 화원학생(畵院學生) 후봉(侯封)②이 허도녕의 그림을 배운 적이 있었다.

2. 적원심(翟院深)·이종성(李宗成)·상훈(商訓) 등

적원심(翟院深). 허도녕과 같은 시기에 활동했고, 이성(李成)과 같은 고향인 산동성(山東省) 영구(營丘) 사람이다. 적원심은 소년시기에 고향의 악단에서 북을 치는 악공(樂工)이었다. 하루는 부(府)③의 연회에서 빈객들을 위한 연주회가 있었는데, 적원심

① 해조묘(蟹爪描)는 잎이 다 떨어진 겨울 나뭇가지를 게의 발톱처럼 날카롭게 묘사한 수지법(樹枝法)이다. 이성(李成)에 의해 시작되었다.
② 후봉(侯封)은 북송(北宋)의 화가이다. 〔인물전〕 참조.

은 북을 치면서 하늘의 구름이 겹겹이 피어올라 산봉우리를 닮은 모습을 쳐다보다가 그만 박자를 놓치고 말았다. 며칠 후에 부장(部長)④이 적원심을 문책하고자 태수(太守)의 면전에 데려갔고, 태수가 연유를 묻자 적원심은 다음과 같이 대답했다.

제가 비록 천한 신분이지만 천성이 산수 그리기를 좋아합니다. 시난번에 북을 칠 때 우연히 구름이 기이한 산봉우리처럼 높이 솟아오르는 것을 보았는데, 화본(畵本)으로 삼을 만했습니다. 두 가지를 한꺼번에 명확히 살펴보기가 어려워 갑자기 음률을 잊은 것입니다.863)

정황을 이해한 태수는 적원심의 죄를 용서해 주었다. 다음날에 태수가 그를 다시 불러들여 그림을 그려보게 하니 "과연 (산봉우리가) 높이 솟아오른 기세가 있었고"864) 태수는 그 솜씨를 보고는 크게 놀랐다.⑤

고대의 평자는 적원심의 그림에 대해 '이성 그림의 풍운(風韻)⑥을 얻었다'고 말했는데, 실제로 적원심은 이성의 그림을 임모하는 데에 노력을 다하여 그 닮은 정도가 원작과 구별이 안 될 정도였다. 예컨대 이성의 손자 이유(李宥)가 개봉윤(開封尹)을 지내면서 조부 이성의 그림을 사들일 때 적원심의 그림을 이성의 그림으로 오인하여 사는 경우가 많았다. "그 풍운이 서로 비슷하여 분별할 수 없었던"865) 것이다. 비록 "적원심은 이성의 화법을 배워 (그림이) 흡사해졌지만 자신의 창의적인 그림은 품격이 떨어졌다."866)

적원심의 현존 작품으로「설산귀렵도(雪山歸獵圖)」(그림 43)가 있다. 넓은 강물과 공활한 하늘이 전개되어 있고, 서너 개의 높은 산봉우리가 중첩되어 있다. 근경의 산비탈에 네 그루의 커다란 수목이 있는데, 구불구불하게 자란 게 발톱 모양의 가지가 특히 두드러진다. 오른편의 초가집 두 채 주변에 한 사람이 빗자루를 쥐고 눈을 쓸고 있고, 오른편 언덕 아래의 나루터에는 도롱이를 걸친 노인이 상앗대를 쥐고 나룻배에 앉아서 건널 때를 기다리고 있다. 산허리 사이의 기와집 세 채와 시냇물 뒤편 원경의 기와집 두 채가 모두 소란한 속세를 차단하려는 듯 문이 굳게 닫혀

③ 부(府)는 당(唐)대부터 청대까지의 행정구역으로 현(縣)보다 한 단계 높다.
④ 부장(部長)은 악부(樂部)의 대장이다.
⑤ 【저자주】이상은 『圖畫見聞志』卷4,「紀藝下」와 『聖朝名畫評』,「山水林木門第二」 참고.
⑥ 풍운(風韻)은 풍격(風格)과 운치(韻致)이다.

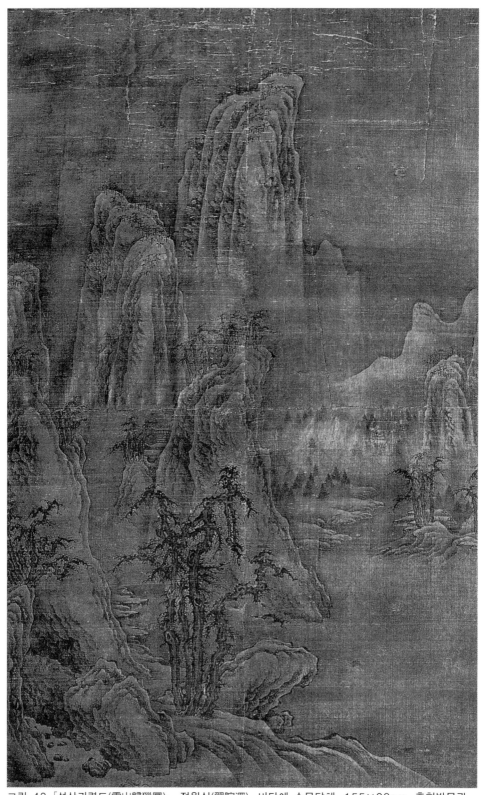

그림 43 「설산귀렵도(雪山歸獵圖)」. 적원심(翟院深), 비단에 수묵담채, 155×99cm, 흡현박물관

있다. 화면의 왼편에는 사냥꾼 몇 사람이 어깨에 수렵물을 짊어진 채 걸어가고 있고 사냥개가 그 뒤를 쫓아가고 있는데, 이 때문에 '설산귀렵'이라 하였다. 물과 하늘을 물들임에 있어서는 산봉우리와 언덕의 윤곽부분을 여백으로 남긴 채 수묵을 바림하는 홍염(烘染)⑦법이 사용되었다. 산비탈에는 산안개가 자욱하고 고목 무리가 곳곳에서 서로 잘 어우러져 있다. '기상이 쓸쓸하고 안개가 자욱한 수림이 맑고 광활하며' '붓끝을 탁월하게 사용하고 묵법이 정묘(精妙)하다.'⑧ 산석에는 굳센 필치로써 윤곽선을 그렸는데, 필세가 전환되는 곳에서 역방향으로 힘주어 눌렀다가 다시 신속히 그어나가 꺾어진 부분이 자못 날카롭다. 산석의 움푹 파진 부분에 사용된 준필이 매우 치밀한 반면에 돌출된 부위에는 준필이 없어 양감이 매우 강렬하다. 수목 줄기에는 구멍이 많고 구불구불한 가지에는 게 발톱 모양의 잔가지가 가득한데, 태점(苔點)⑨까지 가미되어 효과가 매우 풍부하다.

이 그림은 감정(鑑定)을 통해 송대의 그림으로 단정 지어졌는데, 기록 또는 이성의 산수화와 서로 대조해보면 확실히 서로 일치하는 부분들이 있다. 특히 필선의 꺾어진 부분이 송대의 그림과는 약간 다른데 이 점이 적원심의 산수화를 가려내는 단서가 되어주고 있다. 『성조명화평(聖朝名畫評)』에서는 적원심의 그림에 대해 "이어지는 산봉우리 경치를 잘 그렸다"867)고 하였는데, 이 그림도 그러하다.

이종성(李宗成). 섭서성(陝西省) 부시(鄜時)⑩ 사람이다. 나이가 허도녕보다 적고 곽희보다는 많다. 희녕(熙寧, 1068-1079) 초에 황제의 명을 받아 곽희와 함께 소전(小殿)⑪의 병

⑦ 홍염(烘染)의 홍(烘)은 햇불이며 불에 쬐어 말릴 홍으로 '부각시키다' 또는 '돋보이게 하다'는 뜻으로, 홍운탁월(烘雲托月)과 같은 말이다. 즉 주위를 어두운 구름 모양으로 바림하여 달을 돋보이게 하는 것으로 다른 사물을 빌려서 돋보이게 하는 필법은 주체를 한층 선명하게 한다. 산수화를 그릴 때 흐린 먹으로 멀리 있는 산을 돋보이게 한다는 뜻이 있다.

⑧ 『도화견문지(圖畫見聞志)』 권1 「논삼가산수(論三家山水)」에 나오는 이성(李成)에 대한 평이다. 이성의 그림과 많이 닮았음을 의미한다.

⑨ 태점(苔點)은 『개자원화전논설색각법(芥子園畫傳論設色各法)』에 "무릇 태점은 (산이나 바위의) 준법(皴法)이 산만하게 그려져 짜임새가 없을 때, 그 약점을 은폐하기 위해 쓰는데, … 그러므로 태점은 채색 따위 여러 과정이 다 이루어진 다음에 찍어야 한다 (苔原設以蓋皴法之慢亂, … 然卽點苔, 亦須於着色諸件一一告竣之後)"고 하였다. 즉 정리가 미흡한 어수선한 화면이나 간결하게 정리하고 특정 사물을 더 돋보이게 하는 작용을 한다.

⑩ 부시(鄜時)는 지금의 섭서성(陝西省) 부현(鄜縣)이다.

⑪ 소전(小殿)은 내동문(內東門)의 소전으로, 천자가 재상이나 중요한 관리를 임명하는 절차를 이곳에서 거행했다. 1063년 영종(英, 1032-1067)이 병든 몸으로 즉위했다 때 조태후(曹太后)가 이곳에서 수렴 청정한 바가 있다.

풍을 그렸는데, 이때 곽희는 중앙의 부채그림을 그렸고 이종성과 부도은(符道隱)[⑫]은 양쪽 측면의 부채그림을 그렸다.

이종성은 이성의 산수화를 모방했으나 '이성 산수화의 형상을 얻은' 정도였고 허도녕의 성취와 영향에도 못 미쳤다. 미불의 『화사(畵史)』에서는 이종성의 그림에 대해 "수묵산수를 잘 그렸는데, … 파묵(破墨)[⑬]이 윤택하고 정취가 그윽했으며 형상이 기이했다. 산림과 강기슭을 그림에 있어 특히 훌륭함을 다했다"[868]고 하였다.

이상 소개한 세 명의 화가와 아래에 소개하는 세 명의 화가는 모두 중국회화사상에서 이렇다 할 지위에 오르지 못했다. 이들을 소개하는 이유는 단지 당시에 각지에서 유행한 모방 풍조를 설명하기 위함이다. 범관의 화법을 배운 황회옥(黃懷玉)·기진(紀眞)·상훈(商訓)은 더욱 성취가 부족했다.

황회옥(黃懷玉). 범관과 같은 고향인 섬서(陝西) 화원(華原) 사람이다. 발에 병이 있었기에 당시 사람들이 그를 '파자(跛子)'라고 불렀다. 범관의 그림을 배워 그 격(格)을 얻었는데, 『성조명화평』에서는 황회옥의 그림에 대해

> 생각이 고고(高古)하고 특이하여 그 산봉·우리의 골(骨)을 얻었다. 수목의 준(皴)이
> 깎아 놓은 듯하며, 인물은 청려(淸麗)하여 범관 그림의 풍(風)이 있었다.[869]

고 하였다. 또 『화감(畵鑒)』에서는 황회옥이 범관의 설산(雪山) 그림을 임모하는 데에 주력하여 "간혹 뜻을 얻은 부분을 보면 얕고 깊음을 판단하기가 쉽지 않았다"[870]고 하였는데, 즉 두 사람의 그림이 우열을 가리기 어려웠다는 뜻이다. 심지어 어떤 이는 황회옥의 그림을 범관의 그림으로 오인하여 소장하기도 했다. 그러나 황회옥의 그림에는 '공교(工巧)한 결점이 있었다.'

기진(紀眞). 범관의 제자이다. 『도화견문지(圖畵見聞志)』에서는 기진과 황회옥에 대해 "두 사람 모두 산수를 잘 그렸고 범관의 화법을 배워 그림이 흡사했다"[871]고 하였

⑫ 부도은(符道隱)은 산수에 능했는데, 스승이 따로 없고 자신의 견해를 많이 따랐다. 희녕(熙寧, 1068-1079) 초에 곽희와 함께 소전(小殿)의 병풍을 그렸다.
⑬ 파묵(破墨)은 먹의 농담(濃淡) 차이를 여러 단계로 나타내는 기법이다. 이를 통해 입체감, 공간감, 기타 조화로운 효과를 나타낸다.

으며, 탕후는 기진의 그림을 감상하고는 "기진의 그림은 닮음이 잘못되었다"[872]고 비평했다. 기진의 그림은 영향력이 없었고, 행적에 관한 기록도 미미하다.

상훈(商訓). 송대의 사학가는 상훈에 대해 "어디 사람인지 모르며, 비파를 잘 연주했다"[873]고 기록했다. 『도화견문지』에서는 상훈의 그림에 대해 "산수를 잘 그렸으며 역시 범관의 화법을 배웠으나, 산석의 준법과 선염, 그리고 숲과 나무가 모두 기진과 황회옥에 못 미쳤다"[874]고 하였다. 『화감』에서는 상훈에 대해 '범관의 제자이다'라고 기록함에 이어서 "범관 산수화의 한 가지 양식을 얻었으나 … 서투른 결점이 있었다"[875]고 하였다.

제4절 곽희(郭熙)와 『임천고치집(林泉高致集)』

곽희는 산수화가이지만, 그림만 평가하면 중국산수화사 상의 최고 지위에 올려 놓기에는 부족함이 있다. 그러나 곽희는 저명한 산수화 이론서 『임천고치집』을 저술한 걸출한 이론가이기도 했기에 중국회화사에서 불후의 지위에 올랐다.

1. 곽희(郭熙)의 생애

곽희(郭熙, 약1010-약1090). 자는 형부(淳夫)이고, 하양(河陽) 온현(溫縣)[14] 사람이다. 『임천고 치집』 상의 기록에 의하면 곽희는 "젊어서부터 도가의 학문을 따라 양생법[15]을 익혀 세속의 범위를 벗어난 곳에서 노닐었고, 집안에는 대대로 그림을 배운 자가 없었지만 천성적으로 터득하여 결국 예(藝)에 노닐어[16] 명성을 이루었다."[876] '도가 의 학문'을 배우면 산림은사의 성정을 쉽게 기를 수 있으며, '세속의 범위를 벗어 난 곳에서 노니는 것'은 산수화 대가가 갖추어야 할 기본 품격(品格)이다. 그래서 곽희는 일반 화공들과는 달리 성정이 요구하는 바에 따라 산수 사이에서 도를 탐 구하고 산수에 마음을 기탁했으며, 점차 '예에 노닐어' 뜻밖에도 명성을 얻게 되 었던 것이다.

대략 송 인종(仁宗, 1022-1063 재위) 조부터 화원(和元, 1054) 전까지 곽희는 소순원(蘇舜元, 1006-1054)[17]의 집에 걸어주기 위해 이성의 「취우도(驟雨圖)」 여섯 폭을 모사(模寫)했는데, 이 시기에 그는 깨달은 바가 있어 필묵이 크게 진보했다.[18] 이때부터 곽희는 수많

⑭ 온현(溫縣)은 지금의 하남성(河南省) 맹현(孟縣) 동쪽이다.
⑮ 도가의 양생법은 토고납신(吐故納新)으로, 즉 오래 묵은 탁한 기운을 내뱉고 새로운 맑은 기운을 들이마시면서 양생하는 도가의 수행법이다.
⑯ 『공자(孔子)』 「술이(述而)」에 나오는 말이다. "도(道)에 뜻을 두고 덕(德)을 지키며 인(仁)에 의 지하고 예(藝)에 노닐지니라 (志於道, 據於德, 依於仁, 游於藝)."
⑰ 소순원(蘇舜元, 1006-1054)은 북송(北宋)의 학자・정치가이다. 〔인물전〕 참조.
⑱ 【저자주】卞永譽, 『式古堂書畵彙考』 卷41, 「郭熙」 참고.

은 명공(名公)들로부터 찬사를 받았고, 심지어 "공경(公卿)들이 서로 그를 불러 매일 틈을 주지 않았다."[877] 『임천고치집』「허광응발(許光凝跋)」에서는 이러한 사실에 대해

> 곽희가 모아둔 가우(嘉祐)·치평(治平)·원풍(元豐) 연간(1056-1085) 이래의 고관대작과 태학자들의 시(詩)·가(歌)·찬(贊)·기(記)와 그가 평소에 강론하던 소필(小筆)의 범식이 찬연하기가 이루 헤아릴 수가 없었다.[878]

고 하였는데, 즉 곽희의 그림이 당시의 고관대작들을 크게 감동시켰음을 알 수 있다. 이 시기에 신종(神宗, 1067-1085 재위)도 곽희의 명성을 듣고는 그를 한림원(翰林院)에 불러들일 생각을 하고 있었다. 신종 희녕(熙寧) 원년(1068)에 결국 곽희는 재상 부필(富弼)[⑲]의 부름을 받아 개봉(開封)으로 갔다. 개봉에 도착한 곽희는 삼사사(三司使)[⑳] 오충(吳充)의 요청으로 성벽 그림을 그렸고, 이어서 개봉부윤(開封府尹) 소항(邵亢)[①]의 요청으로 부청(府廳)의 설경병풍 여섯 폭을 그렸으며, 또 이어서 상국사(相國寺)[②] 등지에서 그림을 그렸다. 그 후 곽희는 애선(艾宣)·최백(崔白)·갈수창(葛守昌)[③] 등과 함께 자신전(紫宸殿)[④]의 병풍을 제작했고, 또 부도은(符道隱)·이종성(李宗成)과 함께 소전(小殿)의 병풍을 그렸다(이때 곽희는 중앙의 부채를 그렸다). 이 외에도 곽희는 어서원(御書院)[⑤]의 어전병장(御前屛帳) 등을 포함하여 궁정 내에 무수히 많은 그림을 남겼는데, 이러한 공로를 인정받아 곽희는 황제로부터 화원예학(畵院藝學)의 직함을 하사받았다. 그러나 곽희는 화원에 남을 뜻이 없어 "노부모를 핑계 삼아 고향에 돌아갈 것을 요구했으

⑲ 부필(富弼, 1004-1083)은 북송(北宋)의 정치가이다. 〔인물전〕 참조.
⑳ 삼사사(三司使)는 나라의 재정을 총괄하여 맡도록 하기 위해 염철·호부·탁지 3부를 통합하여 설치했던 삼사(三司)의 장관이다.
① 소항(邵亢, 1014-1074)의 자는 흥종(興宗)이고, 시호는 안간(安簡)이다. 범중엄(范仲淹, 989-1052)의 천거로 관직에 나아가 1067년부터 1068년까지 개봉부윤(開封府尹)을 역임했다.
② 상국사(相國寺)는 현재 하남성 개봉(開封) 경내의 동북쪽에 있는 절 이름이다. 555년 북제(北齊) 때 건국사(建國寺)라는 이름으로 창건되었고, 당(唐) 예종(睿宗, 710-712) 연간에 상국사로 개명되었다. 북송 태종(太宗) 지도(至道) 2년(996)에 중건(重建)하여 대상국사(大相國寺)라고 했으며, 명대에 홍수로 훼손된 것을 청대에 다시 중건했다.
③ 애선(艾宣)·최백(崔白)·갈수창(葛守昌)에 대해서는 〔인물전〕 참조.
④ 자신전(紫宸殿)의 옛 이름은 숭덕전(崇德殿)으로, 명도(明道) 원년(1032)에 개칭했다. 황제가 신하들과 연회를 베푸는 장소로 자주 사용되었으며, 또 황제가 조회(朝會)를 받기 전에 이곳에 머물렀다가 수공전(垂拱殿)으로 옮겨가서 조회를 받았다. 수공전의 옛 이름은 장춘전(長春殿)으로 역시 명도 원년에 개칭했다.
⑤ 어서원(御書院)은 한림원(翰林院)에 속하며 한림어서원(翰林御書院)이라 부르기도 했다. 황제의 글씨와 황제에게 바쳐진 도서나 서화를 관리하는 부서이다.

나"879) 실현되지 못했다. 후에 곽희는 황제의 명을 받아 「추우(秋雨)」와 「동설(冬雪)」을 창작했는데, 이 그림은 후에 기왕(岐王)⑥에게 하사되었다. 곽희는 또 방장(方丈)⑦에 두를 병풍과 어좌(御座) 병풍 두 폭을 그렸고, 얼마 후에 「추경(秋景)」과 「연람(煙嵐)」을 그렸는데 이 두 폭은 고려에 보내졌다. 곽약허가 『도화견문지』에 북송 희녕(熙寧) 7년(1074)까지의 화가들을 기록할 때 곽희는 아직 어서원예학(御書院藝學)⑧에 불과했는데도 이미 "지금 세상(북송)에서 가장 뛰어난 화가가 되는"880) 영예를 얻었다.

곽희는 다량의 산수화를 더 창작한 후에 어서원의 최고 직급인 대조(待詔)⑨가 되었고, 그 후 황제의 요청으로 옥화전(玉華殿)⑩의 한쪽 벽에 임석(林石) 병풍을 그리는 등, 대략 백여 폭을 더 그린 뒤에 한림대조직장(翰林待詔直長)에 올랐다.

곽희는 작품 감식(鑑識)에도 정통했다. 일찍이 신종은 한(漢)·당(唐) 이래의 명화들을 전부 꺼내 오도록 하여 곽희로 하여금 감정(鑑定)과 더불어 품등(品等)과 목록을 상세히 정하도록 명했고, 아울러 천부(天府)⑪에 보관해온 그림들을 모두 열람하여 등급을 정하도록 했다.⑫ 또 신종은 곽희에게 전국의 화생(畫生)들을 조사하여 우열을 가리게 했는데, 곽희는 이 사실에 대해 "전에 내가 시험관이 되어 '요임금의 백성

⑥ 기왕(岐王)은 신종(神宗, 1048-1085)의 아우이자 조군(趙頵, 1056-1088)의 형인 조호(趙顥)이다. 신종이 즉위한 1067년 9월에 조호를 기왕에 봉하고, 1080년 9월에 기왕 조호를 옹왕(雍王)에 봉했다는 내용이 『송사(宋史)』 「본전(本傳)」의 해당 시기 기사에 보인다. 조호의 자는 중명(仲明)이고, 시호는 영(榮)이며, 서화를 좋아하여 선본(善本)을 널리 수집하자 신종이 그 뜻을 가상히 여겨 매번 기이한 것을 얻으면 속히 사람을 파견하여 보여주었다. 47세에 사망했다.

⑦ 방장(方丈)은 사방 10자(尺) 되는 큰 상이다.

⑧ 【저자주】 곽희는 도화원예학(圖畫院藝學)이 아니라 어서원예학(御書院藝學)이었다. 『도화견문지(圖畫見聞志)』 권4 「곽희(郭熙)」 조에서는 곽희에 대해 "지금 어서원 예학이다 (今爲御書院藝學)"라고 하였다. '도화원(圖畫院)'의 본래 명칭은 '한림도화원(翰林圖畫院)'인데, 『도화견문지』를 살펴보면 곽희 조항 앞의 양충신(梁忠信)에 대해 "도화원 지후가 되었다 (爲圖畫院祗侯)"고 하였고, 고극명(高克明)에 대해 "한림대조가 되었다 (爲翰林待詔)"고 하였으며, 또 곽희 조 뒷부분의 후봉(侯封)에 대해서는 "오늘날 도화원 학생이 되었다 (今爲圖畫院學生)"고 하였다. 유독 곽희에 대해서는 '오늘날 어서원 예학이 되었다'고 하였는데, 잘못 쓴 것이 아닌 듯하다. 곽희의 『임천고치집(林泉高致集)』 「화기(畫記)」에도 "다음에는 어서원에 종사한 공봉관(供奉官) 송용신(宋用臣)이 황제의 명을 전하여 부르므로 어서원에 달려가 어전(御前)의 병장(屛帳)을 그렸는데, 크게도 하고 작게도 하여 그 수를 헤아릴 수 없이 그렸다 (次蒙勾當掛(御의 誤記이다: 역자)書院, 宋供奉用臣傳聖旨召赴御書院作御前屛帳, 或大或小, 不知其數, 卽有旨特授本院藝學)"고 기록되어 있어 역시 어서원의 예학이다. 어서원의 지위는 일반적으로 도화원보다 높았다(宋 徽宗 조는 예외이다). 『선화화보(宣和畫譜)』에서는 옮겨 베낄 때 오류가 있어 근거로 삼기에는 부족하다. 『도화견문지』에 기록된 화가들 중에서 서이(徐易)와 곽희 두 사람만 어서원에 속해 있는데, 서이는 '특히 전서(篆書)와 예서(隸書)에 능했던' 까닭에 '어서원예학이 될 수 있었으나 그 나머지는 왕공사대부 및 그림을 통해 즐긴 자들을 제외하고는 모두 도화원에 속했다.

⑨ 대조(待詔)는 궁정에서 활동한 화가들에게 수여된 가장 높은 관직이다.

⑩ 옥화전(玉華殿)은 개봉(開封)의 궁성 안 후원에 있던 건물이다.

⑪ 천부(天府)는 조정의 창고이다.

⑫ 【저자주】 郭熙·郭思, 『林泉高致集』, 「畫記」 참고.

이 태평하니 땅을 두드리며 노래를 부른다'⑬는 구절을 화제(畵題)로 출제했다"881)고 말한 바가 있다. 그러나 곽희는 창작에 임한 시간이 가장 많았다. 예컨대 신종은 궁정 내의 중요한 곳에 걸어둘 그림이나 난이도가 높은 그림이 필요할 때면 반드시 곽희를 불러 제작하도록 했다. 신종은 일찍이 곽희의 「삭풍표설도(朔風飄雪圖)」를 감상하고는 크게 감탄하여 "신묘(神妙)⑭하여 살아 움직이는 듯하다"882)고 말했으며, 또한 내탕고(內帑庫)⑮에서 보화금대(寶花金帶)를 꺼내 오도록 하여 곽희에게 하사하면서 "경(卿)의 그림이 매우 특출하므로 이것을 하사한다. 다른 사람은 이러한 전례가 없었다"883)라고 칭찬했다. 예사전(睿思殿)⑯의 앞뒤에 대나무와 수림이 무성하여 내신들이 이곳에 양전(涼殿)을 지어 더위를 피하는 장소로 삼았는데, 신종이 이곳에 들러 사방에 그려진 병풍을 보고는 "곽희의 그림이 아니면 족히 여기에 걸맞을 수 없다"884)고 말했다고 한다.⑰ 궁정 내에 걸린 그림은 대부분 곽희의 그림이었다. 당시에 시를 잘 지었던 중귀(中貴)⑱ 왕신(王紳)⑲은 궁사(宮詞)⑳ 일백 수 중에서 "전각(殿閣)을 두른 산봉우리 온통 푸른데, 그림 속에 곽희의 이름이 많이 보인다"885)라고 하였으며, 황정견도 곽희에 대한 시를 지어 "옥당(玉堂)①에 누워 곽희의 그림을 대하니 푸른 수풀 사이에 누운 듯 흥이 절로 일어나네"886)라고 하였다. 또 소식(蘇軾)은 한림학사원(翰林學士院)② 즉 옥당에 그려진 곽희의 그림을 감상한 후에 이러한 시

⑬ 요민격양(堯民擊壤)은 태평한 세상을 의미하는 말이다. 한(漢)나라 왕충(王充)의 『논형(論衡)』에 이에 대한 내용이 있다. "나이 50이 되는 노인이 길에서 땅을 두드리며 노래하고 있었다. 이를 본 어떤 사람이 '위대하시구나, 요임금의 덕이여!'라고 말하자, 노인이 '나는 해 뜨면 일하고 해 지면 쉬어서 우물을 파서 마시고 밭을 갈아 먹는데 요임금께서는 무엇을 했는가?' 하였다."

⑭ 신묘(神妙)는 필획(筆劃)이 의외(意外)에서 나와 묘하게 저절로 이루어져서 기묘한 경지에 이르는 것이다.

⑮ 내탕고(內帑庫)는 황제의 물건을 넣어두는 창고이다.

⑯ 예사전(睿思殿)은 희녕(熙寧) 8년(1075)에 신종(神宗, 1067-1085 재위)이 송용신(宋用臣)을 시켜 건립한 것으로 소성(紹聖) 2년(1095)에 건립된 선화전(宣和殿) 앞에 있다.

⑰ 【저자주】이상은 『임천고치집(林泉高致集)』에서 인용.

⑱ 중귀(中貴)는 본래 제왕이 총애하는 근신(近臣)을 가리키는 말이었으나, 후대에는 임금을 시종하던 지위가 높은 환관을 가리키는 말로 쓰였다.

⑲ 왕신(王紳)은 북송 원풍(元豐, 1077-1086) 초의 환관이다. 왕건(王建, 847-918)의 궁사(宮詞)를 본받아 궁사 100수를 지어 바쳤다.

⑳ 궁사(宮詞)는 궁정 내부의 생활을 칠언절구 형식으로 읊는 시의 한 가지 형식이다. 당(唐) 왕건(王建)이 현종(玄宗, 712-756 재위)의 궁정생활에 대해 읊은 칠언절구 100수가 최초의 궁사로 이후 궁사의 전형이 되었다.

① 옥당(玉堂)은 한림원(翰林院)의 별칭이다. 순화(淳化) 2년(991)에 한림원에 소속되었던 소이간(蘇易簡, 958-996)이 당대(唐代) 이조(李肇, 806-820 활동)가 지은 『한림지(翰林誌)』를 이어 『속한림지(續翰林誌)』를 완성해 바치자 태종이 붉은 비단에 비백체(飛白體)로 쓴 '옥당지서(玉堂之署)'라는 글씨를 하사했다. 그 글씨로 편액을 만들어 한림원 입구에 걸었는데, 이 때부터 한림원을 옥당이라 부르게 되었다.

를 지었다.

> 한가한 봄날 문이 닫힌 옥당에
> 곽희가 그려놓은 봄 산이 있네.
> 산비둘기 어린제비 소리에 깨어나니
> 흰 물결 푸른 봉우리 인간세가 아닐세.
> 희미한 작은 화폭에 평원(平遠)을 펼쳐내니
> 아득한 성근 숲은 늦은 가을 풍경이라.
> 마치 강남땅에서 객을 보내던 때에
> 중류(中流)에서 머리 돌려 구름 속 봉우리 보는 듯.
> 이천(伊川)의 일로(佚老)③ 귀밑머리 서리 같은데
> 누워서 가을산 보며 낙양을 그리네.
> 그댈 위해 종이 끝에 행초(行草)로 쓰노니
> 화사한 숭산(崇山) 낙수(落水)에 가을빛이 감도네.
> 내가 공(公)을 따라 노닒이 하룻날 같아서
> 청산(靑山)이 센 머리에 비춤도 몰랐구려.
> 용문팔절탄(龍門八節灘)④을 그림으로 그려내어
> 이천의 천석(泉石)으로 돌아갈 날 기다린다오.887)
> - 「곽희화추산평원(郭熙畵秋山平遠)」

곽희는 노년이 되어서도 줄곧 궁정에서 그림을 그렸다. 예컨대 황정견은 곽희가 원풍(元豐) 말년(1085)에 현성사(顯聖寺) 오도원(悟道院)에 기증하기 위해 그린 열두 폭 병풍을 감상하고는 "산과 물이 중첩되어 경치가 비춰지질 않네"888)라고 하였으며, 『선화화보』에서도 "곽희는 나이가 들어도 필력이 더욱 왕성해져서 그의 나이와 늙은 외모를 뛰어 넘은 듯했다"889)고 하였다.

철종(哲宗, 1085-1100 재위) 조에 곽희의 그림은 액운을 만나 수난을 겪었으나, 화원

② 한림학사원(翰林學士院)은 한림학사(翰林學士)가 출사(出仕)하는 관아(官衙)이다.
③ 이천(伊川)의 일로(佚老)는 이천에 은둔한 노인을 가리키는 말로서, 본래 백거이(白居易, 772-846)를 이르는데, 여기서는 치사하고 물러날 날을 기다리고 있는 문언박(文彦博, 1005-1096)을 가리켜 말했다. 소식이 이 시를 쓰기 전에 문언박이 이미 곽희의 이 그림에 발문을 썼다.
④ 용문팔절탄(龍門八節灘)은 낙양(洛陽) 남쪽의 이천현(伊川縣) 용문담(龍門潭)에 있다. 백거이가 치사한 뒤에 이곳으로 물러나 향산석루(香山石樓)와 용문팔절탄을 갖추어놓고 만년을 보냈다고 한다.

밖의 문인사대부들은 여전히 곽희의 그림을 좋아했고, 곽희도 전과 다름없이 그림을 그렸다. 황정견은 철종 원우(元祐) 2년(1087)에 지은 시에서 "산천의 원대한 기세를 그릴 수 있는 노인은 오직 곽희 뿐이네. … 곽희는 나이가 들어도 자연을 대하고 그리는 눈은 오히려 밝으니, 강산을 마주하여 강산의 깊은 의취(意趣)를 잘 그려 내었다"[890]고 하였으며, 또 다른 시에서 "곽희는 지금 백발인데도 안력(眼力)이 있어 아직 능히 붓을 놀려 창살을 밝게 비추네"[891]라고 하였다. 또한 소철(蘇轍)은 「서곽희횡권(書郭熙橫卷)」에서 "모두들 고인(古人)은 다시 볼 수 없다고 말하지만, 북문(北門) 대조(待詔)의 백발이 관모(冠帽) 술에 늘어진 모습을 알지 못하겠나!"[892]라고 하였다. 원호문(元好問, 1190-1257)[5]은 「제분정고의도(題汾亭古意圖)」에서 "원우(元祐, 1086-1094) 이후에 곽희가 밝게 드러나고 태화(泰和, 1201-1208) 연간에 장공(張公)이 보좌하니, 모두 80세가 넘어서야 산수화로 이름을 떨쳤다"[893]고 하였으며, 또 그는 「곽희계산추만(郭熙溪山秋晚)」에서 "구십 세의 신선노인이 스스로 유희한다"[894]고 하였다. 철종 조가 되자 보수파 권력자들이 곽희의 그림을 배척하고 옛 그림을 감상하기 시작했고 곽희는 90여 세에 세상을 떠날 때까지 줄곧 화필을 놓지 않았다.

곽희의 아들 곽사(郭思)는 원풍 5년(1082)에 진사(進士)에 합격하여 관계(官界)의 고관 지위에 올랐다. 정화(政和) 연간에 휘종(徽宗, 1100-1125 재위)이 곽희의 아들이라는 이유로 곽사를 접대한 적이 있었다. 휘종이 곽사에게 "신종(神宗)께서는 경(卿)의 부친을 매우 좋아했었다"[895]고 말하자 곽사는 감개하여 "신종을 모신 20년 동안 두루 보살펴주시고 은총을 베풀어 주심이, (부친의) 동료들 중에서는 비할 사람이 없었습니다."[896]라고 대답했다. 곽희가 희녕 초에 궁정에 들어가(1068) 철종 즉위(1086) 때까지 도합 19년을 궁정에 머물렀는데도 휘종은 '철종이 경의 부친을 지극히 좋아했다'는 말은 하지 않았다. 곽사의 부친이 보살핌을 받은 것도 신종 치정연간이었고 철종 때까지 그러하진 않았다. 즉 철종 조에 곽희는 많은 냉대를 겪었던 것이다. 곽희가 죽은 후 많은 세월이 흘렀음에도 회화에 조예가 깊었던 휘종은 여전히 곽희를 기억했다. 휘종이 곽희의 그림을 좋아했는지 아닌지는 알 수 없으나 곽희의 성취를 인정했음은 분명하다. 후에 곽희는 문관 중의 비교적 높은 직위인 정의대부(正義大夫)에 추증(追贈)되었다. 곽사는 벼슬이 용도각직학사(龍圖閣直學士)까지 올랐고, 문필이 특출하여 『임천고치집』을 정리하고 편집했다.

⑤ 원호문(元好問, 1190-1257)은 금(金)나라의 시인이다. 〔인물전〕 참조.

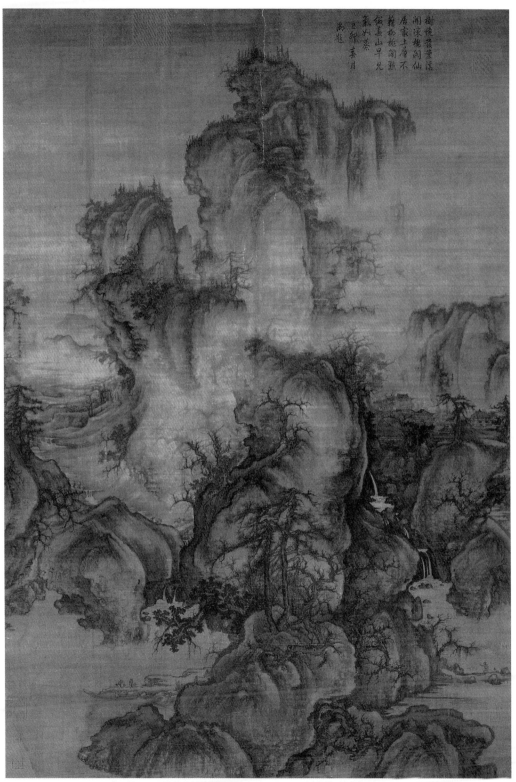

그림 44 「조춘도(早春圖)」, 곽희(郭熙), 비단에 수묵담채, 158.3×108.1cm, 대북고궁박물원

2. 곽희(郭熙)의 산수화

곽희의 산수화는 초기에는 기교에 치중하여 정교했고, 중기에는 초기의 기초 위에서 더욱 정묘하고 깊어졌는데 즉 이성의 화법을 취하면서도 포치는 이성의 그림보다 더 오묘했다. 『선화화보』에서는 곽희의 만년 그림에 대해 다음과 같이 기록하고 있다.

> 필치가 더욱 씩씩해져서 스스로 터득한 바를 많이 그려내었다. 마음속에 품은 뜻을 펼쳐낼 경우에는 고당(高堂)의 흰 벽에 자유자재로 손을 놀려 장송과 거목, 굽이굽이 돌아가는 시내, 끊어진 절벽, 바위들의 깎아지른 듯한 **빼어난** 모습, 봉우리들의 수려하게 솟은 모습, 구름과 안개가 변화무쌍하게 피어오르는 모습을 그렸는데, 가려진 구름과 안개 사이로 천태만상이 보였다.[897]

『선화화보』에는 곽희의 산수화 30폭의 명제가 기록되어 있는데, 이는 당시의 어부(御府)에 소장된 그림일 뿐이며, 현존하는 그림만도 20폭에 달한다. 곽희의 초기 작품은 오늘날 거의 남아있지 않다. 곽희의 현존 작품 중에 연도가 기록되어 있는 세 폭은 모두 곽희의 노년시기 작품이며, 그 중의 두 폭은 희녕 5년(1072)에 그려졌고 나머지 한 폭은 원풍 원년(1078)에 그려졌다. 곽희의 그림은 만년에 성숙을 더해갔으므로 기본적으로 이 그림들이 곽희의 회화성취를 대표한다고 볼 수 있다.

「조춘도(早春圖)」(그림 44) 곽희의 대표작으로 알려져 있다. 근경의 중앙에 거대한 바위언덕이 위를 향해 첩첩이 올라가다가 산허리에 이르러 엷은 안개에 가려져 있다. 상단에는 두 개의 산이 우뚝 세워져 있는데, 그 중 오른편의 큰 산은 절반이 운무에 가려지고 산등성이에 꼭대기로 통하는 산길이 있다. 오른편 중앙의 무질서한 언덕 사이에는 궁전과 누각이 많고, 그 아래의 산허리 깊숙한 곳에서는 샘물이 흘러나와 하단의 시냇물과 합류하고 있다. 그림의 왼편에는 아득히 멀어지는 넓은 골짜기가 전개되어 있는데, 골짜기 중앙의 시냇물이 근경의 바위언덕 뒤쪽을 돌아 왼편 아래의 시냇물과 합류하고 있다. 바위언덕의 뒤편에는 산길로 통하는 다리가 놓여있고, 그 위에는 행인들이 있다. 왼편 아래의 나루터에 나룻배 한 척이 정박해

있고 그 곁에 물을 길어 나르는 사람이 있다. 화면 곳곳의 산석 위에는 모두 크기와 길이가 다양한 수목들이 자라 있는데, 그 모양이 직립해 있거나, 구불구불하거나, 기울어져 있거나, 또는 절벽에 붙어서 거꾸로 자라있는 등 각양각색이다. 왼편 가장자리의 나뭇가지 아래에는 곽희가 남긴 서명이 있어 "조춘. 임자(1072)년에 곽희가 그리다 (早春壬子郭熙畵)"라고 하였다. 전체적으로 보면, 첩첩이 이어진 산과 흐르는 물을 따라 교목·산길·누각 등의 경물이 풍부하게 갖추어져 있어 '바라볼 만하고, 가볼 만하고, 노닐 만하고, 기거할 만한' 북송산수화의 경계가 이상적으로 구현되어 있다.

산석을 분석해보면, 변화가 다양한 완곡한 필선을 사용하여 윤곽선을 그은 후에 그 내부를 가볍게 쓸듯이 연이어 그렸는데, 용필이 신속하며 농담(濃淡)·건습(乾濕)·비백(飛白)⑥의 효과가 자연스럽다. 용필이 느리다면 이러한 효과가 나올 수 없는데, 일반적으로 이를 난운준(亂雲皴)⑦ 또는 귀면준(鬼面皴)⑧이라 부른다. 『임천고치집』 「화기(畵記)」에서는 곽희에 대해 "어떤 사람은 괴석을 그림에 있어 잠깐 사이에 완성했으나 곽희는 재계하고 말없이 며칠을 보낸 뒤에 단번에 완성했다"⁸⁹⁸고 하였는데, 이 ㅣ림에서 사신을 확인할 수 있다. 곽희의 필선은 북방산수화의 직선적이고 강경한 필선과는 달리 완곡한 편에 속한다. 그러니 또 남방산수화의 가볍고 부드러우면서 묵색이 옅은 필선과도 다른데 즉 필선 중의 어떤 부분은 강건하고 용묵도 농중(濃重)하다. 남방산수화의 산석은 가볍고 부드럽고 윤택한 장·단피마준이 대부분이며, 북방산수화의 산석은 범관 등의 그림에서 볼 수 있는 강경한 정두준(釘頭皴)⑨·괄도준(刮刀皴)⑩ 등이 많다. 그러나 이 그림의 산석은 준을 거의 사용하지 않은

⑥ 비백(飛白)은 서예에서 굵은 필획(筆劃)을 그을 때 운필(運筆)의 속도가 먹의 분량에 따라서 그 획의 일부가 먹으로 채워지지 않은 채 불규칙한 형태의 흰 부분을 드러내게 하는 필법이다. 후한(後漢)의 채옹(蔡邕, 132-192)이 시작한 것으로 전해지며, 회화에서는 오대(五代)와 북송(北宋) 이후 수묵화에서 많이 사용되었다.
⑦ 난운준(亂雲皴)은 어지럽게 쌓인 구름을 방불케 하는 곡선으로 형성한 준법이다. 구불구불한 필선을 여러 번 가하여 풍화작용으로 침식된 바위 표면 묘사에 사용된다.
⑧ 귀면준(鬼面皴)은 '귀신 얼굴의 주름살'같이 거칠고 불규칙한 바위표면의 질감을 나타내는 준법이다.
⑨ 정두준(釘頭皴)은 쇠못처럼 생긴 준이다. 주로 바위의 날카롭고 단단한 질감 또는 양감을 표현할 때 사용된다.
⑩ 괄도준(刮刀皴)은 칼로 깎아낸 듯한 모양의 준이다. 화면상에 측필(側筆)을 밀착하여 맹렬하게 끌어내려 바위표면을 묘사하는 준법이다.

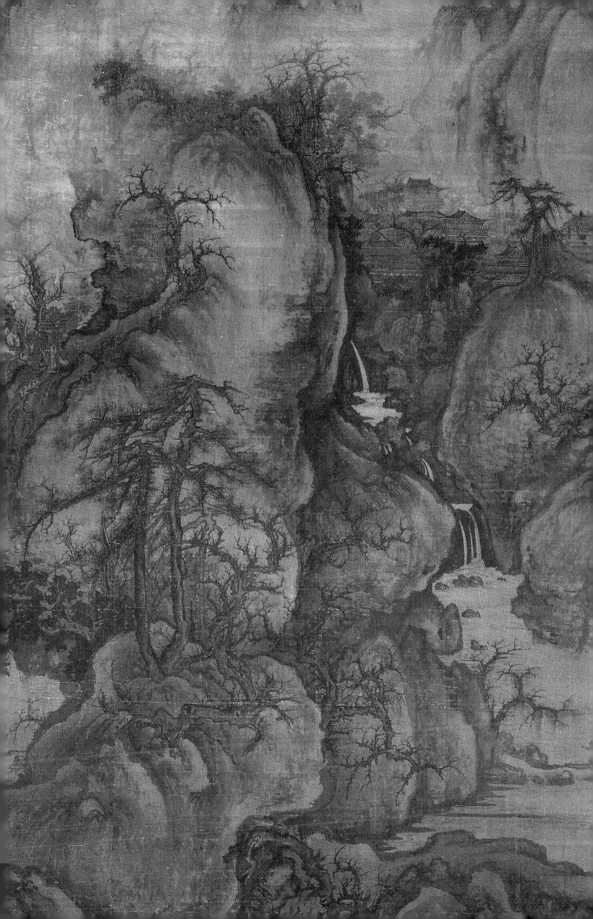

것처럼 자연스러운 느낌이다. 즉 성글고 비백이 많은 묵필을 사용하여 가볍게 쓸어내리듯 분방하게 그은 다음에 세부 묘사를 약간 더하여 완성했는데, 그 결과 바위가 구름처럼 부드럽고 윤택하게 돌기되어 있다. 원경의 산석에도 완곡하면서도 변화가 다양한 필선을 사용하여 윤곽을 그은 후에 옅은 묵필로써 가볍게 쓸듯이 구조를 묘사하고 이어서 약간 수정하여 이루었다. 수목의 줄기에도 유연하고 변화가 다양한 필선을 사용하여 윤곽선을 그은 후에 옅은 묵필을 사용하여 그 내부를 한 차례 가볍게 쓸고 지나갔고, 마지막으로 묵점 하나를 찍어 구멍을 표현했다. 구불구불한 가지에는 잔가지가 많은데, 그 모양이 매의 발톱(鷹爪) 혹은 게의 발톱(蟹爪)을 닮았다. 잡목의 잎에는 협필(夾筆)⑪과 단필(單筆)⑫을 반씩 사용했다.

곽희는 이성의 화법을 배웠던 까닭에 그림의 법식과 양식이 기본적으로 이성의 그림과 닮았다. 그러나 용필은 다소 거리가 있는데, 즉 이성의 용필이 '붓끝이 뛰어나고 기격(氣格)이 빼어나고 고운' 반면에 곽희의 용필은 건장하면서 기격(氣格)이 웅혼하고 중후하다. 또한 곽희의 필선에는 원필(圓筆)⑬ 중봉(中鋒)⑭의 내적인 함축성이 갖추어져 있어 날카로운 이성의 화필과는 구별된다.

「과석평원도(窠石平遠圖)」(그림 45) 곽희의 현존 작품 중에 가장 말기에 그려진 작품이다. 주요 경물이 화면의 왼편에 자리해 있는데, 거대한 과석(窠石)⑮ 몇 덩이와 수목들이 있고 그 오른편의 원경에는 이어진 산이 노을을 살짝 감싸고 있다. 근경의 언덕과 바위 뒤편에는 한 줄기의 강물이 오른편 아래를 향해 완곡하게 흘러 내려오다가 다시 구부러져 왼편을 향해 흐르고 있다. 그 왼편에는 하단이 물에 잠긴 거대한 바위가 있고, 더 원편의 언덕 위에는 수목이 몇 그루 있다. 화면의 왼편 끝

⑪ 협필(夾筆)은 이미 가해진 필묵 위에 더 짙은 묵색으로 중복하여 가하는 필법이다. 묵색을 더 짙고 중후하게 하거나 또는 강조하거나 풍성하게 할 때 사용된다.
⑫ 단필(單筆)은 필묵을 중복하여 가하지 않고 한 번만 가하여 완성하는 기법이다. 효과가 맑고 간결하다.
⑬ 원필(圓筆)은 붓을 쓸 때 봉(鋒)을 감추어 규각(圭角)을 노출시키지 않고 붓의 중심이 점(點)과 획(劃)의 중간에서 운행(運行)하여 용필의 선(線)으로 하여금 원혼(圓渾)한 감(感)을 있게 하는 것이다. 원필의 선은 햇빛에 비추어 보면 중간이 짙고 양쪽 가장자리가 조금 옅은데, 묵흔(墨痕)이 모인 바 있어 입체감이나 굳셈, 근골(筋骨)이 포함된다. 그러나 근(筋)을 포기하고 골(骨)을 노출시켜 편박평판(扁薄平板)한 단점이 있다. 그러나 이 체(體)는 중국회화의 골법용필(骨法用筆) 심미전통의 기본 필법으로 중봉(中鋒: 붓끝이 바로 서서 한편으로 기울어지지 않는 운필법運筆法) 운행(運行)이라는 점에서 서예와 그림이 상통된다.
⑭ 붓털을 전부 가지런히 하여 필봉의 위치를 항상 선(線)의 중간에 가게 하여 써나가는 방법을 중봉용필(中峰用筆) 또는 중봉법(中峰法)이라 한다.
⑮ 과석(窠石)은 요철의 기복이 심하고 구멍이 많은 바위이다.

자락에 곽희가 남긴 서명이 있어 "과석평원. 원풍 무오(1078)년에 곽희가 그리다 (窠石平遠, 元豊戊午郭熙畵)"라고 하였다. 「과석평원도」는 맑고 광활한 늦가을 풍경 묘사한 수묵작품으로, 곽희의 이전 그림들보다 더 웅혼하고 씩씩하며, 산석도 이전보다 더 부드럽고 윤택하다. 또한 이 그림에는 귀면준과 권운준(卷雲皴)⑯ 외에도 왕유의 수묵선담법이 사용되었다. 물결 화법이 비교적 특이한데, 즉 유연하고 부드러운 긴 선 또는 파장 모양의 분방한 필선이 바위 주변에만 간략히 그어져 있다. 바위 위의 수목들은 직립한 두 그루 외에는 모두 구불구불하게 자라 있는데, 나뭇잎이 대부분 떨어져 있어 소슬한 가을의 기상을 설명해주고 있다. 잎이 달린 나무는 묵점(墨點)을 밀집시켜 묘사했고, 잡목의 잎은 介자 점을 가하거나 또는 둥근 윤곽선을 긋고 홍자(紅赭)색을 바림했다. 구불구불한 나뭇가지에 자란 게 발톱 모양의 잔가지가 특히 두드러지며, 아래로 길게 늘어진 등나무 줄기의 필선이 부드럽고 유연하다. 전체적인 정취가 청윤(淸潤)⑰하고 수아(秀雅)⑱하며 풍성하고 원대하다.

「관산춘설도(關山春雪圖)」.(그림 46) 기다란 산봉우리와 거석, 첩첩이 올라가는 산과 각종 수목, 그리고 누각과 사원 등이 묘사되어 있다. 좌측 하단에는 기록이 남겨져 있어 "희녕 임자(1072)년 2월에 왕의 성지(聖旨)를 받들어 「관산춘설도」를 그리다. 신(臣) 곽희가 진상(進上)하다 (熙寧壬子二月, 奉王旨畵關山春雪之圖, 臣熙進.)"라고 하였다. 전체적인 정취가 고아하고 심원하면서도 우람하다.

「유곡도(幽谷圖)」.(그림 47) 구도가 특히 대담하고 특이하며, 첩첩이 이어진 바위산의 기세가 매우 중후하고 웅장하다. 근경 거석의 한쪽 측면에 잎이 없는 수목 몇 그루가 있고, 이어진 산봉우리 꼭대기에는 묵점으로 조성한 수림이 원경까지 이어져 있으며, 하단의 여백 틈새에서 샘물이 흘러나오고 있다. 전체적인 분위기가 웅장하고 생동적이다.

곽희의 그림은 형식이 다양하지만, 전반적으로 보면 필선에 방(方)과 원(圓)⑲이 모두 갖추어지고 필치가 웅혼하며, 필선에 임기응변에 따른 변화가 다양하여 정취가

⑯ 권운준(卷雲皴)은 필선을 뭉게구름 모양처럼 구불구불하게 겹쳐 긋는 준법이다. 기다란 곡선으로 침식(侵蝕)된 산이나 바위의 표면질감을 나타낼 때 사용된다. 운두준(雲頭皴)이라 칭하기도 한다.
⑰ 청윤(淸潤)은 맑고 윤택한 것이다.
⑱ 수아(秀雅)는 빼어나고 고아한 것이다.
⑲ [보충설명] 방원(方圓) 참조.

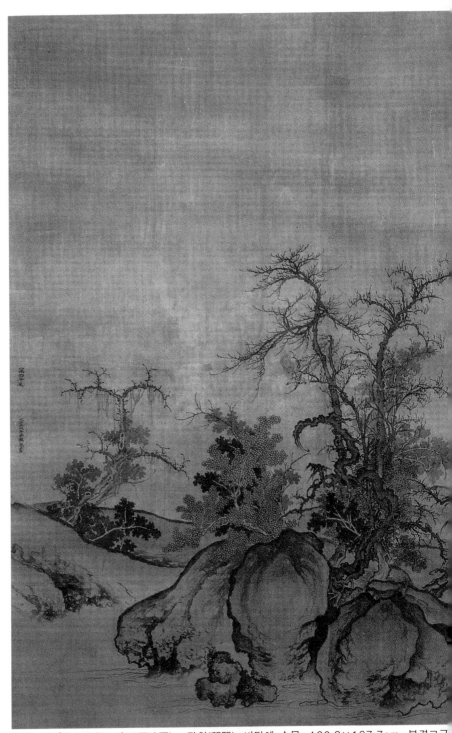

그림 45 「과석평원도(窠石平遠圖)」, 곽희(郭熙), 비단에 수묵, 120.8×167.7cm, 북경고궁

그림 46
「관산춘설도(關山春雪圖)」,
곽희(郭熙),
비단에 수묵,
197.1×51.2cm,
대북고궁박물원

그림 47
「유곡도(幽谷圖)」,
곽희(郭熙),
비단에 수묵,
167.7×53.6cm,
상해박물관

넘친다. 용묵은 뚜렷하지 않고 모호한 편이며 수분이 풍부하여 효과가 수윤(秀潤)[20]
하다. 수목에는 게의 발톱 또는 매의 발톱 모양의 잔가지가 많고, 산석에는 권운준
이 많이 사용되었다. 원말 명초(元末明初)의 조소(曹昭)[①]는 곽희 산수화의 특징에 대해
이렇게 설명했다.

> 곽희의 산수화는 산이 우뚝 솟아 구불구불 둘러져 있고 물의 근원이 높고 먼
> 곳에 있으며, 귀면석(鬼面石)이 많다. 난운준(亂雲皴)과 응조수(鷹爪樹), 바늘을 모아놓
> 은 듯한 솔잎, 기타 나뭇잎들은 협필(夾筆)과 단필(單筆)을 반씩 사용했으며, 인물은
> 뾰족한 붓끝으로 윤곽선을 긋고 점을 찍어 묘사했는데 절묘하고 아름답다.[899] -
> 『격고요론(格古要論)』

곽희는 삼원(三遠)을 언급했지만, 자신의 그림에서는 평원(平遠)에 뜻을 많이 두었
다. 『임천고치집』 「화결(畵訣)」에는 평원에 대한 언급이 많은데, 예를 들면 "여름
산·소나무·바위의 평원 경치"[900], "가을에는 초가을에 비가 지나가는 것과 개인
가을의 평원 경치가 있다"[901], "가을 저녁의 평원 경치"[902], "평원의 가을 경치"[903],
"눈 내린 시냇가의 평원 경치, … 바람 불고 눈 내리는 평원 경치"[904], "평원의 모
래 위에 내려앉는 기러기"[905] 등이다. 「화격습유(畵格拾遺)」에도 곽희의 평원 산수화
에 대한 기록이 있다.

> 안개가 난산(亂山)[②]에서 일어나는 모습을 비단 여섯 폭에 모두 평원으로 그림을
> 그렸는데, 또한 사람들이 어렵게 여기는 바이다. 한 폭에 담긴 어지러이 솟은 산
> 은 거의 수백 리나 뻗쳐있고, 안개 낀 산봉우리는 끊임없이 이어져 있으며, 나지
> 막한 숲과 작은 집은 어렴풋이 보일 듯하여 서로 비치게 했다. 사람들로 하여금
> 그것을 볼 때 흥취가 무궁하게 일어나도록 했는데, 이 그림이 바로 평원의 물상
> 이다.[906]

최고 품질의 종이와 비단이 6척 남짓한데 근산(近山)과 원산(遠山)을 그렸다. 큰

⑳ 수윤(秀潤). '秀'는 빼어나고 무성한 것. '潤'은 광택이 나는 것이다. 수윤은 먹의 사용이 빼어나 광
택이 나는 것이다. 원대 하문언(夏文彦, 1296-1370)의 『도회보감(圖繪寶鑑)』에 "먹을 사용하는 방법
이 빼어나고 광택이 있어서 좋아할 만하다 (用墨法, 秀潤可喜.)"라고 하였다.
① 조소(曹昭)는 원말 명초(元末明初)의 수장가(收藏家)·서화감상가이다. 〔인물전〕 참조.
② 난산(亂山)은 산줄기를 이루지 않고 여기저기 높고 낮게 어지러이 솟은 산들이다.

산의 허리에서부터 비스듬히 그려서 뒤쪽 평원의 수풀과 통해 있다.[907]

또한 소식(蘇軾)은 곽희의 평원산수화에 대한 시를 지어

낙엽 보던 시인이 가을을 원망터니
평원을 바라보고 시심을 못 누르네.[908]
- 「곽희추산평원이수(郭熙秋山平遠二首)」③

라고 하였다. 이상은 곽희가 산수를 그릴 때 특히 평원에 뜻을 많이 두었음을 설명해주는 기록이다. (그림 48)

곽희의 초기 작품은 전대의 그림을 배운 유형이 아니라 대부분 대자연을 배운 유형이었고, 중년 이후에는 이성의 그림을 배우는 데에 전념하여 필묵이 크게 진보했다. 『송학사집(宋學士集)』에서는 이 사실에 대해 "곽희는 산수와 한림(寒林)④을 그려 명성을 얻었는데, 모두가 이성의 필법을 얻은 것이다"[909]라고 하였다. 『화감(畫鑒)』에도 이에 관한 기록이 있다.

영구 이성은 고금을 통하여 산수화가 제일인 화가이다. 송복고·이공린·왕선·진용지 등은 모두 이성을 종사(宗師)로 삼아, 그가 남긴 뜻을 얻어서 또한 한 시대에 이름을 드러내었다. 곽희는 그의 제자들 중에 가장 뛰어난 자이다"[910]

즉 곽희의 용필도 이성의 화법을 배운 유형임을 알 수 있다. 곽희는 대자연에 대한 배움의 중요성도 인식했다. 예컨대 곽희는 『임천고치집』에서 다음과 같이 말했다.

동쪽과 남쪽에 있는 산은 기이하고 빼어난 것이 많고, … 서쪽과 북쪽의 산은 혼후(渾厚)⑤한 것이 많다"[911] - 「산수훈」

③ 이 시는 소식이 1084년 52세 때 곽희의 그림에 부친 제시이다.
④ 한림(寒林)은 잎이 떨어진 겨울의 차갑고 삭막한 나무숲을 뜻하며, 이를 소재로 한 그림을 가리키기도 한다.
⑤ 혼후(渾厚)는 깊이 있고 충만한 것이다.

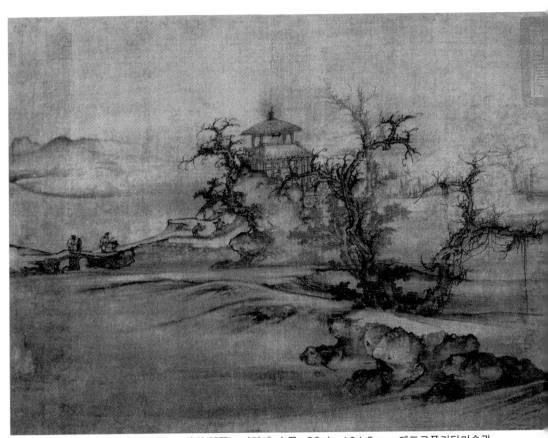

그림 48 「수색평원도(樹色平遠圖)」, 곽희(郭熙), 비단에 수묵, 32.4×104.8cm, 메트로폴리탄미술관

숭산(崇山)은 아름다운 시내가 많고 화산(華山)은 아름다운 봉우리가 많다. 형산(衡山)에는 유별난 산굴이 아름다운 것이 많고 북쪽에 있는 상산(常山)에는 열 지어 있는 산굴이 아름다운 것이 많고 태산(泰山)은 특히 주봉이 아름답다. 천태산(天台山)·무이산(武夷山)·여산(廬山)·곽산(霍山)·안탕산(雁蕩山)·민산(岷山)·아미산(峨眉山)·무협산(巫峽山)·천단산(天壇山)·왕옥산(王屋山)·임려산(林廬山)·무당산(武當山) … 기이하게 우뚝 솟고 영묘하게 빼어났으니, 그 절묘함은 이루 다 말할 수 없다. 그 조화를 터득하고자 한다면 산을 좋아하는 것보다 더 극진한 것이 없으며, 부지런히 실컷 유력하고 실컷 보는 것보다 좋은 것이 없다. 그렇게 되면 산수의 모양이 마음속에 뚜렷이 늘어서게 된다.912) - 상동

이어서 곽희는 또 중국 각 지역에 분포되어 있는 산수의 각기 다른 풍모에 대해 설명했다. 이처럼 곽희는 대자연을 본받았을 뿐 아니라 대자연에 대한 연구에 노력했다. 곽희는 또 "(화가들이) 경험이 풍부하지 못하여 … 오(吳)·월(越)에서 출생한 사람은 동남쪽 지방의 훌쭉하게 솟아오른 산을 그리고, 함진(咸秦)⑥지방에 사는 사람은 그 지역인 관농(關隴)⑦ 일대의 장엄하고 험준한 모양의 산을 본뜨는"913) 폐단에 대해 거듭 비평했다.

전통을 배우는 방면에서 곽희는 이성의 화법을 많이 취했지만, 기타 명가들의 그림을 배우고 연구하는 일도 배제하지 않았다. 예컨대 곽희는 『임천고치집』에서 왕유·범관·이성·관동 등의 그림에 나타난 특징을 정확히 분석하고 논증했으며, 또한 "한 사람의 대가에 구속되지 말고 반드시 겸하여 취하고 아울러 보아야 하며 널리 논의하고 넓게 살펴서 스스로 일가(一家)를 이룰 수 있도록 한 연후에야 터득할 수 있다"914)고 주장했다. 이 외에도 곽희는 임모(臨模)⑧의 폐단에 대해서도 진지하게 비평했는데, 이러한 관념들을 갖추고 있었기에 곽희의 그림에서는 생활 속에서 우러나온 정취가 농후한 것이다.

곽희의 만년 작품은 전통에서 익힌 바와 '실컷 유력하면서 보아온' 자연의 모

⑥ 함진(咸秦)은 과거 진(秦)나라의 수도 함양(咸陽) 지역이다.
⑦ 관롱(關隴)은 관중(關中)과 감숙(甘肅) 동부의 농산(隴山) 일대를 함께 이르는 말이다.
⑧ 임모(臨模)는 서화 모사(模寫)의 한 방법이다. 서(書)의 경우에는 임서(臨書)라고 한다. '임'은 원작을 대조하는 것을 가리키고, '모'는 투명한 종이를 사용하여 윤곽을 본뜨는 것을 말한다. 넓게는 원작을 보면서 그 필법에 따라 충실히 베끼는 것을 의미한다. 남제(南齊)의 사혁(謝赫)이 주장한 육법(六法) 중 '전이모사(轉移模寫)'가 이에 해당한다. 임모의 목적은 앞 시대 사람들의 창작규율, 필묵기교 등 경험을 배우는 고전연구에 있다. 형체만이 아닌 화의(畵意)를 배우는 것이 요체(要體)가 된다.

습을 기저로 삼고 아울러 "스스로 터득한 바를 가미하여"[915] "마음속에 품은 뜻을 펼쳐낸"[916] 유형이었다. 이 때문에 곽희는 만년이 되어서도 '고당(高堂)의 흰 벽'에 "장송과 거목, 굽이굽이 돌아가는 시냇물과 절벽, 바위들의 깎아지른 듯 빼어난 모습과 수려하게 솟아오른 모습, 구름과 안개가 변화무쌍하게 피어오르는 모습을 그림에 있어 (능히) 가려진 구름과 안개 사이로 천태만상이 드러나게 할 수 있었다."[917] 또한 "비록 연로했지만 필력은 더욱 힘차게 되어"[918] "한 시대의 독보적인 존재가 되고"[919] "당시에 가장 뛰어난"[920] 화가가 될 수 있었다. 일찍이 황정견과 소식·소자유 형제가 함께 곽희의 그림을 감상했는데, "소자유는 종일 탄식했고,"⑨ 소식은 시를 지어

> 수많은 골짜기가 다투어 내달리니⑩
> 훗날 고개지(顧愷之)를 성가시게 하리라.[921]
> - 「곽희추산평원이수(郭熙秋山平遠二首)」

라고 표현했다. 명대의 오관(吳寬)⑪은 곽희의 그림을 감상한 후에 이러한 시를 남겼다.

> 송인(宋人)이 그림에 능함은 예삿일이 아닌데
> 곽희의 절묘한 기예는 형호·관동과 같다.
> 어부(御府)에 삼십 축(軸)이 수장되어 있는데
> 옥당(玉堂)에는 여전히 춘산(春山)이 남아 있다.[922]
> - 「제곽희설포대도도(題郭熙雪浦待渡圖)」

또 황아부(黃亞夫)는 곽희에 대해 "그대가 붓을 놀려 조물주를 속인 것을 알았으

⑨ 곽희가 원부(元符) 3년(1100) 9월에 현성사(顯聖寺) 승려를 위해 두 길 남짓 높이의 12폭 산수 병풍을 그렸는데, 이 그림에 황정견(黃庭堅)이 남긴 발문에 이 말이 보인다. 즉 "내가 일찍이 소자첨(蘇子瞻: 蘇軾, 1037~1101) 형제를 불러 함께 이 그림을 본 적이 있다. 자유가 종일 탄식했다. … 이 그림은 바로 노년에 그린 것으로 매우 귀한 그림이다"라고 하였다.
(卞永譽,『式古堂書畵彙考 卷41, 郭熙』참고.)
⑩ 『진서(晉書)』「고개지전(顧愷之傳)」에 '수많은 골짜기가 다투어 내달린다 (萬壑爭流)'는 말이 나온다. 사람들이 고개지에게 "회계(會稽)의 산천이 어떠한가"하고 묻자 고개지가 "산의 바위들이 저마다 빼어남을 겨루고 온갖 골짜기가 다투어 내달리는데, 풀과 나무가 그 위를 덮어 우거지니 구름이 일고 노을이 짙어오더이다 (千巖競秀, 萬壑爭流, 草木蒙籠其上, 若雲興霞蔚.)"라고 대답했다.
⑪ 오관(吳寬)은 명대(明代)의 문신·시인·서예가이다. 〔인물전〕참조.

니, 내게 소나무 몇 그루를 빌려주길 바라네"923)라고 표현했다.

곽희를 더욱 추숭한 후대의 왕치등(王稚登, 1535-1612)⑫은 다음과 같이 말했다.

> 이성과 곽희는 함께 송대의 이름난 화가로서, 당시 화원의 여러 사람들이 다투
> 어 그들의 화법을 모방했다. … 이것으로써 이성의 그림을 보니 진실로 (곽희와)
> 함께 앞을 다툴 만하다.924)- 「발계산추재도권(跋溪山秋齋圖卷)」

이성과 곽희를 비교 평가한 것은 적절치 않다. 그림을 놓고 보면 곽희가 이성의 혁신적인 공헌에 크게 못 미치며, 회화이론을 놓고 보면 이성이 곽희의 업적에 크게 못 미치기 때문이다. 또한 '화원의 여러 사람들이 다투어 그들(이성·곽희)의 화법을 모방했다'고 하였는데, 당시에는 이성의 그림이 특별히 성행했고 영향력도 컸기 때문에 화원화가들이 이성의 그림을 배우고 계승하는 일을 매우 중시했다. 그래서 화원화가들이 곽희의 그림을 통해 이성의 그림을 배우고자 했던 것이다. 당시에 곽희는 한림대조직장(翰林待詔直長)을 역임했고, 더욱이 전국 화가들의 시험을 주관하는 영향력이 있었으므로 화원화가들이 충분히 그러할 수 있었다.

이일화(李日華, 1565-1635)⑬의 『육연재필기(六硯齋筆記)』에 곽희가 영벽산수(影壁山水)를 잘 그렸다는 기록이 있어 소개해본다. 일찍이 당나라의 양혜지(楊惠之)⑭가 흙으로 산수를 부조(浮彫)해놓은 담벼락이 있었는데, 곽희가 그것을 보고는 문득 창의(創意)가 떠올랐다. 그리하여 곽희는 "벽을 바르는 사람으로 하여금 진흙을 바를 때 맨손으로 울퉁불퉁하게 만들게 했고, 물기가 마른 뒤에 그 굴곡에 따라 먹으로 산봉우리와 숲과 계곡을 그리고 인물과 누각을 첨가했다. 사람들은 그것을 마치 자연적으로 만들어진 듯하다고 여겨 '영벽'이라 불렀고" 이후부터 이 기법을 사용하는 자들이 많아졌다고 한다.925)

3. 『임천고치집(林泉高致集)』

⑫ 왕치등(王稚登, 1535-1612)은 명대(明代)의 문학가·서예가이다. [인물전] 참조.
⑬ 이일화(李日華, 1565-1635)는 명대의 시인·화가·서예가이다. [인물전] 참조.
⑭ 양혜지(楊惠之)는 당(唐) 개원(开元) 시의 조소가(雕塑家)이다. [인물전] 참조.

산수화가 고도로 성숙된 이후에 출현한 『임천고치집』은 북송 후기 이전까지의 산수화 창작에 대한 총결이자, 또한 산수화에 관련된 이론을 개괄적으로 천명한 중요한 이론서이다. 『임천고치집』은 형호의 『필법기』에 이은 또 하나의 중요한 저작으로서, 작품에 대한 감상이나 개인적인 견해 또는 문헌기록을 편술한 저작이 아니라, 『필법기』와 마찬가지로 주로 저자 자신이 창작과정에서 체험한 바와 전대의 산수화를 배우는 과정에 이해하고 터득한 바를 편술한 저작이다. 따라서 곽희의 사상적 기초와 인식방법, 그리고 창작과정에서의 구체적인 기교와 의경(意境) 등의 처리방법 및 창작과정에서의 각종 고난 등에 대한 체험이 현실적이고도 진지하게 서술되어 있다.

『임천고치집』 완성본은 ① 곽희의 「서(序)」, ② 「산수훈(山水訓)」, ③ 「화의(畵意)」, ④ 「화결(畵訣)」, ⑤ 「화제(畵題)」, ⑥ 「화격습유(畵格拾遺)」⑮, ⑦ 「화기(畵記)」, ⑧ 「허광의발(許光疑跋)」로 구성되어 있다.

만약 「서」와 「허광의발」을 뺀다면 아래에 인용하는 『사고전서총목제요(四庫全書總目提要)』상의 기록과 내용이 일치한다.

> 지금 이 책은 전부 여섯 편으로 … 「산수훈」에서 「화제」까지의 네 편은 곽희가 남긴 말 혹은 글을 곽사가 수습하여 정리한 다음 약간의 주석을 붙여 완성한 것이고, 「화격습유」 한 편은 곽희가 생전에 남긴 그림과 관련된 것이며, 「화기」 한 편은 곽희가 신종황제에게 총애를 받던 일을 서술한 것인즉, 분명 곽사가 논찬하면서 한 편으로 합친 것이다.926)

『임천고치집』은 곽희의 아들 곽사가 정리했다. 『선화화보(宣和畵譜)』에 다음과 같은 기록이 있다.

> 곽희는 후에 『산수화론(山水畵論)』을 저술하여 원근(遠近)·천심(淺深)·풍우(風雨)·명회(明晦)의 모습과 사계절과 아침저녁의 다름을 피력했는데, 춘산은 담담하고 화려하여 마치 웃는 듯하고, 여름산은 울창하여 마치 흠뻑 젖은 듯하고, 가을산은 맑고 깨끗하여 마치 단장한 여인 같고, 겨울산은 어둡고 침침하여 마치 잠들어 있

⑮ 【저자주】 『畵格拾遺』·「畵題」의 순서로 바뀐 판본도 있다.

는 듯하다고 했다. … 큰 산의 당당함이 많은 군산들의 주(主)가 되며, 장송의 정정함은 수많은 군집된 나무들의 대표가 된다.[927)]

 내용이 『임천고치집』 「산수훈」 상의 일부와 일치한다. 이 기록을 통해 본래 곽희의 원저 명칭은 『산수화론』이었고 후에 곽사가 내용을 정리하고 더 풍부히 한 후에 '임천고치집'으로 개명했음을 알 수 있다. 사람들은 간혹 『임천고치집』을 간략히 '임천고치'라 부르기도 했는데, 예를 들면 『화계』 권6 「송처(宋處)」 조에 "그 이름이 임천고치임을 알았다"[928)]라는 말이 있다.
 『임천고치집』은 지금도 중국산수화를 깊이 이해하기 위한 중요한 지침서가 되고 있다.

 (1) 산수화의 가치를 논하다.

 곽희는 '어려서부터 도가를 배웠고' 또 일찍이 '세속을 벗어난 곳에서 노닐었다.' 그래서 그는 시끄럽고 번뇌로 가득한 인간세상은 군자가 싫어해야 할 바로 여겼고, 산수 사이의 아름다운 경치 속에서 노닐면서 혼탁한 속세를 초월하고 너그럽게 포용하는 심성을 기르는 것이 군자가 정신적인 만족을 얻을 수 있는 경지라고 여겼다. 예컨대 곽희는 『임천고치집』 「산수훈」의 첫머리에 다음과 같이 말했다.

 군자가 산수를 사랑하는 이유는 어디에 있는가? 산릉과 전원에 심성을 기름은 늘 처하고자 하는 바이고, 샘물과 바위 속에서 노닒은 늘 즐거워하는 바이고, 물고기 잡고 나무를 하며 세상을 피하여 숨어 지냄은 늘 마음에 들어 하는 바이고, 원숭이와 두루미가 날고 우는 정경은 늘 보고자 하는 바이고, 시끄러운 풍진사의 굴레와 속박은 사람의 마음에 늘 싫증이 나는 바이고, 안개와 노을 속의 신선이나 성현의 모습은 마음에 늘 그리워하면서도 볼 수 없는 바이다.[929)]

 군자가 산수를 정신적으로 동경한다고 하여 모든 사람이 산 속에 은거해서는 안 될 것이며, 더욱이 천하가 태평한 시대라면 세상으로 나와서 황제를 보좌하여 나라를 이끌어갈 이들도 있어야 할 것이다.[⑯] 곽희는 조정에 있으면서도 산수에 대

한 정을 잊지 못하여 부득이 산수화를 통해 그 부족분을 채워야 했는데, 이것이 산수화의 진정한 존재가치이다. 곽희의 상황도 몸이 노쇠하여 산속에 들어가 도를 음미할 수 없게 되자 '누워서 유람(臥遊)'하기 위해 산수를 그렸던 종병의 상황과 다르지 않았던 것이다. 곽희는 『임천고치집』「산수훈」에서 이에 대해 다음과 같이 설명했다.

> 태평한 시대의 성대한 날에 살면서 임금과 어버이의 마음이 모두 극진하거늘 어찌 자기 한 몸만을 결백하게 하려고 할 수 있겠는가? 나아가고 물러남은 오직 절개와 의리가 어떠한가에 매어있을 뿐이다. 어찌 어진 사람처럼 걸음을 높이 들어 먼 곳으로 물러나 속세를 버리고 떠나는 행동을 하여 기필코 기산(箕山) 영수(潁水)에 은거하던 허유(許由)와 같은 품성을 지니고자 하며 상산(商山)에 은거하던 하황공(夏黃公)·기리계(綺里季)[17]와 더불어 아름다움을 함께 해야만 하겠는가? 「백구(白駒)」[18] 시와 「자지(紫芝)」[19] 노래는 모두 어쩔 수 없어서 길이길이 떠나가 은둔함을 읊었을 뿐이었다. 그렇다면 임천을 사랑하고 안개와 노을을 벗하고자 자나 깨나 늘 그리워하면서도 귀와 눈으로는 이를 접할 수 없을 것이다. 그러나 지금 그림에 솜씨가 뛰어난 사람을 만나 성대하게 그려낸다면 방을 나서지 않고도 앉은 채로 시내와 골짜기를 다 접할 수 있으니, 원숭이 소리와 새의 울음이 실제로 귀에 들리는 듯하고 산색과 물빛이 황홀하게 시선을 사로잡을 것이다. 어찌 사람의 마음을 통쾌하게 만들고 참으로 나의 마음에 바라던 바를 얻었다 하지 않겠는가? 이것이 바로 사람들이 산수 그리는 일을 귀하게 여기는 본래의 뜻이다.[930]

일찍이 산수화 상에 '구름과 노을 속에 사는 신선과 성현'을 표방한 시대가 있

⑯【저자주】그래서 곽희 자신은 비록 그림을 업(業)으로 삼았지만 아들 곽사에게는 유학으로써 집안을 일으키도록 가르쳤고, 아울러 곽사가 진사(進士)에 급제하여 진(晉)의 중봉대부(中奉大夫)가 될 수 있도록 이끌어주었다.

⑰ 하황공(夏黃公)과 기리계(綺里季)는 한(漢) 고조(高祖) 때 난세를 피해 상산(商山, 섬서성 상현商縣 동쪽에 있는 산)에 은거한 네 명의 백발노인(사호四皓: 동국공東國公·하황공夏黃公·용리선생用里先生·기리계綺里季) 중의 두 사람이다.

⑱ 「백구(白駒)」는 『시경(詩經)』「소아(小雅)」에 나오는 주(周)나라 선제(宣帝, 578-580 재위) 때의 재야(在野)의 현사(賢士)가 지은 시이다. 「백구」 시에 "깨끗한 흰 망아지가 저 빈 골짜기에 있네(皎皎白駒, 在彼空谷.)"라고 했는데, 백구는 현자가 타고 다니는 망아지이고 빈 골짜기는 현자가 은거하는 곳이다. 어진 사람이 떠나가려 하므로 그가 타고 온 망아지의 고삐를 동여매어 만류하고자 했으나 기어이 떠나가므로 안타까워 읊은 시이다.

⑲ 자지가(紫芝歌)」는 한(漢) 초기에 상산(商山)에 은둔한 사호(四皓, 東國公·夏黃公·用里先生·綺里季)가 장생불사한다는 영지(靈芝)를 먹으며 지어 불렀던 노래이다.

었고, 이사훈이 산수를 그린 이유도 '신선의 일을 동경한' 자신을 만족시키기 위함이었다. 그러나 곽희의 시대에는 주로 '그윽하고 아름다운 정취'와 '임천의 고상한 정취'에 대한 표현이 요구되었다.

산수화는 정신의 산물이다. 태평성대에는 사람들이 관직과 '임천고치'의 정취를 함께 누리고자 하여 산수에 전적으로 몰입하진 않았다. 이 때문에 이 시기의 산수화는 관리사회에 실망하여 산수에 모든 뜻을 기탁했던 화가들의 산수화에 비하면 늘 손색이 있었고, 산수화가도 일반적으로 은사 또는 은일사상을 지닌 화가들이 기타 유형의 화가들보다 성취가 높았다. 화가가 공명과 이익을 탐해서는 훌륭한 산수화를 그려낼 수 없다. 이 때문에 종병도 '마음을 맑게 하여 상(象)을 음미해야 한다'고 특별히 강조했던 것이다. 곽희는 「산수훈」에서 다음과 같이 말했다.

> 임천의 마음(즉 자연과 일체가 된 마음)으로 임한다면 산수의 가치가 높아질 것이요, 교만하고 사치한 눈으로 임한다면 가치는 떨어질 것이다 … 가벼운 마음으로 산을 그리는데 임한다면 어찌 신기(神氣)로 관찰하는 것을 어지럽히지 않을 수 있겠으며 맑은 풍취를 흐리게 하는 것이 아니하겠는가!"[931]

즉 산수화를 감상하는 자와 산수를 그리는 자가 모두 속세를 벗어나 자연과 일체가 되는 마음을 가져야 하며, 그렇지 않으면 산수화의 가치가 떨어진다는 것이다.

산수화는 실제 산수를 대신하여 산수를 동경한 당시 관리들의 마음을 충족시켜 주었다. 그래서 곽희는 「산수훈」에서 "산수화에는 가볼 만하고 바라볼 만하고 노닐 만하고 기거할 만한 경치가 있어야 한다"[932]고 요구했고 아울러 "그림이 무릇 이러함에 이르러야 모두 묘품(妙品)의 경지에 들 수 있다"[933]고 말했다. 곽희는 또 "가볼 만하고 멀리 바라볼 만한 곳은 살아볼 만하고 노닐만한 곳에서 산수의 풍취를 얻게 됨만 못하다"[934]고 말했고 그 이유에 대해 "군자가 임천을 갈망하는 까닭이 이러한 곳을 아름다운 곳이라고 여기기 때문이다"[935]라고 말했다. 이에 아울러 곽희는 말하기를, "그러므로 화가는 응당 이러한 뜻으로 제작해야 하며, 감상자도 이러한 뜻으로 그것을 궁구해야 한다. 이렇게 해야만 그 본뜻을 잃지 않았다고 말할 수 있다"[936]고 하였다. 산수화 창작에 대한 곽희의 이러한 요구는 오대 송초 및 당시 산수화의 창작상황과 산수화에 대한 당시 문인들의 요구와 부합했

다. 곽희 이전에는 거의 모든 산수화에 산과 물이 있었고, 산꼭대기로 통하는 산길이 있었으며, 또 산허리에 누각이 있었고 길이나 다리 위에 사람이 있었으며, 물 위에는 배가 떠있었고 그 속에 사람이 있었다. 이러한 양식은 곽희 이후에도 오랜 기간 계속되었다.

곽희는 또 사계절의 변화에 따른 다양한 산경을 그려내이 감상사에게 다양한 감흥을 주어야 함을 요구했다.

> 이런 그림을 보면 사람으로 하여금 이런 마음이 들게 하기를 마치 진짜로 이런 산속에 있을 때처럼 하는 것이 바로 그림의 경치 밖의 뜻이다. 푸른 안개와 흰 길을 보면 가보고 싶은 생각이 들고, 평평히 흐르는 시내에 비춘 낙조를 보면 구경하고 싶은 생각이 들고, 유인(幽人)과 산객(山客)을 보면 그곳에 살고 싶은 생각이 들고, 은자의 암혈과 샘물과 바위를 보면 그곳에서 노닐고 싶은 생각이 든다. 이런 그림을 보면 사람으로 하여금 이런 마음이 일어나게 하기를 마치 장차 정말로 그곳에 나아가려할 때처럼 하는 것이 바로 그림의 뜻 바깥의 오묘함이다.[937] ― 「산수훈」

(2) 전통에 대한 배움과 자연에 대한 배움.

중국산수화에서는 비록 전통을 중시해왔지만, 전통을 배움에 있어 전통에 구속되지 않도록 주의해야 한다. 곽희는 전통을 배움에 있어 "한 사람의 대가에만 얽매이지 말고 반드시 여러 가지를 함께 구하여 아울러 익혀야 하며, 널리 의논하고 두루 생각하여 자신이 스스로 일가를 이루도록 한 뒤에야 얻을 수 있다"[938]고 말했다.

산수화를 창작함에 있어 전통화법을 본받는 것도 중요하지만 자연을 본받는 것은 더욱 중요하다. 그래서 곽희는 "한껏 유람하고 실컷 보아서"[939] "경험한 바가 풍부해야 함"[940]을 강조했다. 그는 각 지역의 산수에 대해 면밀히 연구한 후에 이러한 말을 남겼다.

> 동쪽·남쪽의 산이 기이하고 빼어난 것이 많은 것은 … 동쪽과 남쪽은 지세가 극히 낮아서 모든 물이 돌아와 모이는 곳으로서 씻기면서 처음 노출되어 나온 곳

이다. 이 때문에 그 지반이 얇고 그 물은 얕으며, 그 산은 대개가 기이한 봉우리와 깎아지른 듯한 높은 암벽이 많다.[941] - 「산수훈」

서북의 산에 혼후함이 많은 것은 … 서쪽·북쪽의 땅은 … 지형이 두텁고 그 물도 깊으며, 그 산은 대개 크고 작은 언덕들이 엎드려 덮치면서 천 리 밖까지 끊이지 않고 연이어 뻗어 있다.[942] - 상동

이어서 곽희는 중국 각지의 산수에 대해 "그 오묘함이 이루 다 궁구할 수 없을 정도이다"[943]라고 말한 다음에 이러한 결론을 내렸다.

그 신비로운 조화를 빼앗으려 할 때는 좋아하는 것보다 더 신통한 것이 없고, 삼가며 부지런히 하는 것보다 더 전일(專一)한 것이 없으며, 한껏 유람하고 실컷 보는 것보다 더 큰 것이 없다. 그렇게 하면 산수의 안팎 모양이 마음속에 뚜렷이 늘어서게 된다.[944] - 「산수훈」

곽희는 또 "근세의 화가들은 오월(吳越)⑳ 지방에서 태어난 사람은 동남 지방의 그 홀쭉하게 치솟은 경관만 그리고 함진(咸秦)① 에 사는 사람은 관롱(關隴)② 일대의 크고 드넓은 경관만 그리는데"[945] 이는 '경험한 바가 풍부하지 못하기 때문이다'라고 말했다.

(3) 산수미(山水美)에 대한 관조(觀照)와 취사(取捨)

산수화 창작을 위해서는 전통에 대한 노력과 자연에 대한 배움이 필요하며, 이에 더불어 미적 충동이 필요하다. 미적 충동이 있어야만 강렬한 창작욕구가 왕성하게 일어나게 되는데, 미적 충동은 산수미를 관조하면서 생겨나게 되며, 또 산수미를 관조하는 것에서 산수의 예술성이 발현되고 산수의 특질과 정신이 파악된다. 이러한 미적 감상을 통해 만족을 얻게 되면 이른바 '그 신비로운 조화를 빼앗아' 창작에 임해야 한다. 곽희는 이에 관해 다음과 같이 설명했다.

⑳ 오월(吳越)은 지금의 절강성 일대이고, 춘추시대의 오나라와 월나라 지역을 함께 일컫는 말이다.
① 함진(咸秦)은 고대 진(秦)나라의 수도 함양(咸陽) 지역이다.
② 관롱(關隴)은 관중(關中)과 감숙(甘肅) 동부의 농산(隴山) 일대를 함께 일컫는 말이다.

꽃 그리기를 배우는 사람은 한 그루 꽃을 깊은 구덩이 속에 놓아두고 그 위에서 내려다보면 네 방향에서 보이는 꽃의 모습을 얻을 수 있다. … 산수화를 배우는 것인들 어찌 이와 다르겠는가! 대개 자신이 직접 산천에 나아가 관찰하면 산수의 뜻과 법도가 보일 것이다. 실제 산수의 시냇물과 골짜기는 멀리서 바라보아 그 기세(氣勢)를 취하고, 가까운 곳에서 보아 그 형질(形質)을 취한다. 실제 산수의 운기(雲氣)는 사계절마다 같지 않아서 봄에는 화창하고 산뜻하며 여름에는 짙고 무성하며 가을에는 엷고 성글며 겨울에는 어둡고 쓸쓸하다. 그 대체의 형상을 그림에 있어 드러내고 다듬어 꾸민 흔적을 남기지 않는다면 운기의 모습이 생동하게 된다. 실제 산수의 안개와 이내는 계절마다 같지 않아서 봄산은 담박하고 온화하여 웃는 듯하고, 여름산은 싱싱하고 푸르러 물에 젖은 듯하고, 가을산은 밝고 깨끗하여 단장한 듯하고, 겨울 산은 처량하고 쓸쓸하여 자고 있는 듯하다. … 산은 가까이서 보면 이러하고 멀리 몇 리를 벗어나서 보면 또 이러하고, 수십 리를 벗어나서 보면 또 이러하여 매번 멀어질수록 다르게 변하니, 이른바 '산의 모습이 걸음마다 옮겨 간다'는 것이다. 산의 정면에서 보면 이러하고 측면에서 보면 또 이러하고 뒷면에서 보면 또 이러하여 매번 볼 때마다 달라지니, 이른바 '산의 형상은 면마다 본다'는 것이다. 이와 같이 하나의 산에 수십·수백 개 산의 형상이 갖추어져 있으니 다 알지 않을 수 있겠는가? 산은 봄과 여름에 보면 이러하고 가을과 겨울에 보면 또 이러하니 이른바 '사계절의 경치가 같지 않다'는 것이며, 산은 아침에 보면 이러하고 저녁에 보면 또 이러하고 흐릴 때와 맑을 때 보면 또 이러하니 이른바 '아침저녁으로 모습이 변하여 같지 않다'는 것이다. 이와 같이 하나의 산에 수십·수백 개 산의 표정과 자태가 갖추어져 있으니 다 궁구하지 않을 수 있겠는가?[946] - 「산수훈」

산수에는 이처럼 풍부한 내용이 갖추어져 있다. 곽희는 또 다음과 같이 말했다.

산은 큰 물건이다. 그 모양은 높이 치솟아야 하며, 구불구불 질탕하게 뻗어나가야 하며, 사방이 환하게 탁 트여야 하며, 두 다리를 벌린 채 웅크리고 앉은 듯해야 하며, 널리 펼쳐져 웅장하게 버티고 있어야 하며, 크고 두터워야 하며, 웅장하고 호방해야 하며, 정신이 어우러져 드러나야 하며, 위엄이 있고 무거워야 하며, 사방을 두루 살펴보고 있는 듯해야 하며, 서로 조회하고 읍하는 듯해야 한다. 위에는 뒤덮인 것이 있어야 하며, 아래에는 올라타고 있는 토대가 있어야 한다"[947]

- 「산수훈」

즉 곽희는 산수 사이의 경물을 보이는 대로 묘사하는 데만 노력하면 "그 찾아
낸 바가 정수(精粹)가 아니라고"948) 여긴 것이다. 곽희는 이 말에 이어서

> 천 리의 산이 모두 기이한 경치가 될 수 없을 것인데 만 리의 강이 어찌 모두
> 빼어난 경치가 될 수 있겠는가? … (요소를 취하지 않고) 그저 개괄적으로 그린다
> 면 지도와 무엇이 다르겠는가?949)

라고 말했다. 복잡한 대상 속에서 변화와 통일이 있고 주(主)와 부(副)가 구분되는
산수 의경(意境)③을 어떻게 얻어야 할까? 곽희는 '대체적인 형상(大象)'과 '대체적인
뜻(大意)'의 개념을 제기하여

> 그림은 그 대체적인 형상을 드러내는 것이지 다듬고 꾸민 형상을 남기는 것이
> 아니니 … 그림에 그 대체적인 뜻을 드러내고 다듬고 꾸민 흔적을 남기지 말아야
> 한다.950)

고 가르쳤다. 이 말은 자연 속의 산수를 화폭 상에 옮길 때 반드시 숙지해야 할
규칙이다. 즉 '대상'과 '대의'의 통솔 하에 주(主)와 차(次) 허(虛)와 실(實)이 상응하
는 완전한 의경을 설정해야 한다는 것이다. 곽희는 이에 대한 예를 들어 이렇게
설명했다.

> 큰 산은 당당하여 뭇 산의 주인이 된다. 그러므로 여기에 등성이·언덕·숲·골짜
> 기 등을 차례로 나누어 베풀어서 멀고 가까운 곳에 있는 크고 작은 것들의 종주
> (宗主)가 되게 한다. 그 형상이 마치 천자가 성대히 조정에서 남쪽을 향해 앉아있
> 으면 제후들이 바쁘게 달려와 조회하여 교만을 부리거나 등지고 달아나는 형세가
> 없는 것과 같다. 큰 소나무는 우뚝하여 뭇 나무의 기준이 된다. 그러므로 여기에

③ 의경(意境)은 문예작품 또는 자연경관 속에서 표현되어 나오는 주관적인 의(意)와 객관적인 경(境)
이 서로 융합하여 형성된 예술적 경지이다. 의(意)는 정(情)과 이(理)의 통일이며, 경(境)은 형(形)과
신(神)의 통일이다. 이 양자의 통일 과정에서 정리(情理)와 형신(形神)이 상호 침투하여 융합(融合) 상
생(相生)하면 의경이 형성된다.

덩굴과 초목 등을 차례로 나누어 베풀어서 일으키고 끌어당겨 의지하여 붙도록 하는 우두머리가 되게 한다. 그 형세가 마치 군자가 의기양양하여 때를 얻으면 뭇 소인들이 그를 위해 일하여 기어오르거나 근심하고 꺾이는 모습이 없는 것과 같다.951) - 「산수훈」

산수를 그리는 데는 주봉이라고 이름 붙일 만한 큰 산의 규모를 먼저 마음속에 생각해두어야 한다. 주봉이 이미 정해졌으면 바야흐로 순차적으로 가까운 것, 먼 것, 작은 것, 큰 것들을 그리는데 그 하나의 경계를 이러한 것에 입각하여 주로 하기 때문이다. 그러므로 주봉이 마치 군신의 상하관계와 같다고 말하는 것이다. 952) - 「화결」

숲과 바위를 그릴 때는 먼저 종로(宗老)④라 이름 붙일 만한 큰 소나무의 경우를 마음속에 생각해두어야 한다. 종로가 될 나무가 정해졌으면, 바야흐로 순차적으로 잡목과 풀꽃, 담쟁이덩굴, 작은 돌멩이들로 그 하나의 산을 이루는데, 이 경우에 종로인 큰 소나무를 본(本)으로 하기 때문에, 종로는 마치 군자와 소인의 관계와 같다고 말하는 것이다.953) - 「화결(畵訣)」

곽희는 산수를 인체에 비유하여 설명하기도 했다.

산은 물을 혈맥으로 삼고 초목을 모발로 삼으며, 안개와 구름을 신채(神采)⑤로 삼는다. 그러므로 산은 물을 얻어야 활기가 있고 초목을 얻어야 화려하게 되며, 안개와 구름을 얻어야 빼어나게 곱게 된다. 물은 산을 얼굴로 삼고, 정자를 눈썹과 눈으로 삼고, 고기 잡고 낚시하는 광경을 정신으로 삼는다. 그러므로 물은 산을 얻어야 아름답게 되고 정자를 얻어야 명쾌하게 되며, 고기 잡고 낚시하는 광경을 얻어야 정신이 넓게 펴져 환하게 된다. 이것이 산과 물을 포치(布置)하는 양상이다.954) - 「산수훈」

산수를 유기생명체로 대하고 있다. 곽희 이전의 옛사람들 중에는 그림에 대해

④ 종로(宗老)는 동족 중의 최고 연장자를 존칭하는 말로서, 여기서는 큰 소나무를 비유하는 말로 쓰였다.
⑤ 신채(神采)는 작품에서 나타나는 정신(精神)과 풍채(風采)이다. 즉 예술가의 정신과 개성을 내포하고 체현하는 것으로, 이는 창작주체의 성정(性情)과 생명역량을 나타내는 것이다.

'기술이 아니라 도이다'라고 말하여 그림에 철리를 담은 이가 있었고, 또 곽희처럼 생태의 이치를 빌어 그림을 설명한 이도 있었는데, 이러한 관념은 후대의 회화이론에 큰 영향을 미치게 된다.

(4) 삼원(三遠)

인물화나 화조화가 산수화에 못 미치는 부분이 있는데, 그것은 원(遠)이다. 산수화가 출현한 이래 산수화 분야에서는 줄곧 '원'에 대한 요구와 '원'을 향한 발전이 중요한 과제가 되어왔다. 예컨대 고개지의 「화운대산기」에서 "서쪽으로는 산과의 거리가 있어 특히 그 원근이 분명하게 된다"[955]고 하였고, 종병의 「화산수서」에서는 "세 촌(寸)의 세로선으로 천 길의 높이를 그릴 수 있고, 몇 척(尺)의 가로 선으로 백 리의 거리를 그릴 수 있으며, … 앉은 채로 우주 끝까지를 궁구한다. … 구름 걸린 산림이 아득히 멀어진다"[956]고 하였다. 이 외에도 『역대명화기』권9의 소분(蕭賁)에 대한 기록에서 "일찍이 부채 위에 산수를 그렸는데 지척 내에 만리를 알 수 있었다"[957]고 하였고, 권8 수대 전자건의 그림에 대해서는 "산천이 지척 만 리이다"[958]라고 하였다. 또 권9 당(唐)대 노릉가(盧棱伽)[6]의 그림에 대해 "지척사이에 산수가 아득하다"[959]고 하였고, 권10 주심(朱審)에 대한 평에서는 "산수를 잘 그렸는데 … 평원이 지극히 볼만하다"[960]고 하였다. 이 모두가 '원'을 주지로 삼은 논평이다. 이 외에도 두보의 「제왕재화산수도가(題王宰畵山水圖歌)」에서는 "원경의 기세를 그려냄에 특히 뛰어나니, 옛 그림은 이에 비할만한 것이 없다"[961]고 하였고, 심괄의 「도화가(圖畵歌)」에서는 "형호의 그림을 펼쳐 놓으면 천 리를 논할 수 있다. … 동원은 그림을 잘 그렸는데 특히 가을날 이내가 피어오르는 원경을 잘 그렸다"[962]고 하였다.

전자건의 그림으로 전해지는 「유춘도(遊春圖)」에서부터 이성·범관·동원의 그림에 이르기까지 모두 '원'이 훌륭하게 표현되어 있다. 다만 '원'의 형식은 제각기 달랐는데, 곽희는 삼원(三遠)론을 제기하여 '원'의 형식을 개괄했다.

산에는 삼원(三遠)이 있다. 산 아래에서 산꼭대기를 올려다보는 것을 고원(高遠)이

⑥ 노릉가(盧棱伽)는 당대(唐代)의 화가이며, 오도자(吳道子)의 제자이다.

라 하며, 산의 뒤를 들여다보는 것을 심원(深遠)이라 하며, 가까운 산에서 먼 산을 바라보는 것을 평원(平遠)이라 한다. 고원의 색은 맑고 밝으며, 심원의 색은 어둡고 중후하며, 평원의 색은 밝은 곳도 있고 어두운 곳도 있다. 고원의 형세는 우뚝 솟음에 있고, 심원의 의취(意趣)는 중첩됨에 있고, 평원의 의취는 화창하게 트여 아득히 뻗어 나아감에 있다. 인물이 삼원에 놓일 경우 고원에 있으면 분명하고 뚜렷하며, 심원에 있으면 가늘고 작으며, 평원에 있으면 맑고 깨끗하다. 분명하고 뚜렷한 것은 짧지 않으며, 가늘고 작은 것은 길지 않으며, 맑고 깨끗한 것은 크지 않다. 이를 삼원이라 한다.963) - 「산수훈」

산수화 창작에서의 '원'은 그 의미를 어렵지 않게 이해할 수 있다. 그러나 산수화의 '원'에는 인생에 대한 의미가 더 많이 내포되어 있다. 이를테면 고원·심원·평원의 '원'은 감상자의 시선과 감정을 원경을 거쳐 구름 혹은 하늘과 이어진 곳까지 인도해주어 속세의 번뇌에 오염된 마음을 잠시나마 씻어주는 정화제 역할을 해준다. 곽사는 부친 곽희의 행적에 대해 언급하기를, "어릴 때부터 도가의 학문을 좋아하여 묵은 탁한 기운을 내뱉고 새로운 맑은 기운을 들이마시며 세속을 떠난 세계에서 노니셨다"964)라고 하였다. '묵은 탁한 기운을 내뱉는다(吐故)'는 것은 『장자(莊子)』에 나오는 말로서, 즉 속세에서 오염된 속된 기운을 제거한다는 뜻이며, '새로운 맑은 기운을 마신다(納新)'는 것은 대자연의 청정(淸淨)한 기운을 받아 심령의 초탈을 얻고 더 고아한 경지에 들어간다는 뜻이다. 이는 종병이 말한 '마음을 맑게 하여 도를 음미하는' 것과도 같은 의미이며, 또한 형호가 언급한 '잡욕을 버리는' '군자의 덕풍'과도 같은 의미이다. 이들은 '세속을 벗어난 곳에서 노닐었기에' 능히 그러할 수 있었다. 은사와 은사유형 화가들이 산수화의 성립과 발전에 가장 크게 공헌할 수 있었던 원인도 그들이 혼탁한 관리사회를 혐오하여 속세를 떠나 세상일에서 초탈하려고 한 데에 있었다. 그들은 고요한 산림 속에 들어가 산수에 각자의 정서를 기탁했고, 속세를 멀리함으로써 정신적인 만족을 얻을 수 있었다. 중국의 사인(士人)들에게는 늘 입세(入世)와 출세(出世)⑦라고 하는 양면의 사상이 있었다. 입세한 사인들은 늘 출세의 청고함을 동경하여 산수화를 통해 마음과 현실 간의 모순을 조절하려고 했는데, 이는 문인들이 산수화를 특별히 애호

⑦ 입세(入世)는 세속의 일에 참여하는 것이고, 출세(出世)는 세속과의 관계를 끊는 것이다.

하게 된 이유의 하나이다. 그러나 원(遠)에 대한 자각이 없었다면 산수화는 한낱 산수 속의 경물들을 옮겨놓은 것에 불과하게 되어, 그것을 바라보는 감상자의 시각과 정신이 제한된 범위 안에서만 맴돌아 세속을 벗어난 무한경계로 뻗어 나아갈 수 없었을 것이다.

산수화의 '원'은 다소의 근(近)이 있어야 나타나게 되며, 무한적인 '원'은 유한적인 '근'에서 출발해야만 전개될 수 있다. 또 반대로 무한적인 '원'은 유한적인 '근'을 더 부각시키는 작용을 한다. 대자연의 '원'에는 천지가 서로 통해져서 감응하고 융합하는 무한한 정취와 오묘한 변화가 생성되는데, 산수화에는 이러한 대자연의 현상을 모두 담아낼 수 있다. 그리고 그것을 바라보는 감상자는 정신적인 풍요를 얻게 되며, 아울러 '원'을 따라 무한 경계로 나아가 '조금의 티끌도 물들지 않은' 담(淡)·무(無)·허(虛)의 경계에 이르게 된다.

'원'은 '담'과 '허'의 경계를 지나서 '무'의 경계에 들어가게 되는데, 이는 마침 장자(莊子)의 경계이자 현학(玄學)의 경계였기에 사람들은 산수화의 정신이 장자의 정신과 상통한다고 말했다. 장자가 말한 정신적 경계와 산수정신과 산림은사의 정신은 서로 일맥상통하는 것이었고, 장자사상을 많이 갖추었던 산림은사들은 정신의 산물인 산수화에 각자의 정신을 드러내었다. 이러한 연유로 우리는 걸출한 고대 산수화로부터 장자의 정신적 경계를 감상하고 느낄 수 있는 것이다. 고대 산수화를 감상할 때 이러한 상호 관계를 인식하지 못하면 그 속에 내포된 오묘함을 이해하기 어렵게 된다.

삼원 중의 심원(深遠: 앞에서 뒤로 나아가는 원)은 단독으로는 성립될 수 없어 고원 또는 평원에 속해져야 하며, 고원과 평원에도 다소의 심원이 갖추어져야 한다. 중국의 고대산수화 중에는 평원에 속하는 그림이 가장 많고, 그 다음이 고원이며, 심원에 속하는 그림은 매우 적다. 고원에는 아래에서 위를 향해 멀어지는 정취가 있고, 평원은 횡으로 나아가면서 멀어지는 정취가 있다. 일찍이 우집(虞集, 1272-1348)[8]은 "위태롭고 험준한 풍경은 좋아하기 쉽지만 평원산수는 좋아하기 어렵다"[965]고 말했고, 유도순(劉道醇, 11세기 중반 활동)[9]은 "산수를 보는 자는 평원의 아득하고 광활한 모습을 높게 평가한다"[966]고 말한 바가 있다.

⑧ 우집(虞集, 1272-1348)은 원대(元代)의 시인이다. 〔인물전〕 참조.
⑨ 유도순(劉道醇, 11세기 중후반 활동)은 북송(北宋)의 회화이론가이다. 〔인물전〕 참조.

고원산수화는 감상자에게 숭고미를 느끼게 해주며, 아울러 격동적이고 희망적인 정서를 유발시켜 준다. 고원의 높은 곳은 감상자에게 속세에서 멀리 떨어진 곳이라는 느낌을 주며, 높은 곳에 오르기 위한 출발점인 낮은 곳은 속세와 가까운 느낌을 준다. 일반적으로 고원산수화는 용묵이 비교적 중후하여 청담(淸淡)을 추구한 은사의 성격에는 적합하지 않았다.

평원은 보는 이에게 충융(沖融)[10] 충담(沖淡)[11]한 느낌을 주며, 보는 이의 정신에 조금도 압박감을 주지 않는다. 일반적으로 평원산수화는 묵색이 비교적 옅어 평온한 분위기를 연출하며, 보는 이의 시선을 '원'과 '담'의 경계로 인도한다. 평원은 산림은사들이 추구하는 정신적 경계에 더욱 부합하며, 한층 더 성숙된 경계이기도 하다.

인생의 경계도 삼원의 경계와 다르지 않았다. 성직하고 청렴했던 선비들(예컨대 도연명·왕유 등)은 청년시기에 속세의 높은 곳을 마다할 필요를 못 느꼈지만(도연명·왕유의 시에 그러한 예가 많다) 정작 그곳에 올라가서 부패하고 잔혹한 관리사회의 실상을 목격한 후부터 망연자실하여 자각하기 시작했다. 그리하여 그들은 높은 곳에서 내려와 사회에서 멀리(遠) 떨어진 곳을 향해 떠나갔는데, 더 먼 곳일수록 혼탁한 속세로부터 자신을 철저히 분리시킬 수 있다고 여겼다. 또한 그들은 높은 곳으로 떠나면(高遠) 낮은 곳(속세)에서 그리 멀어질 수 없다는 생각에 두 곳을 다 하염없이 멀리 할 수 있는 평원(平遠)을 더 선호했다.

이처럼 산수화에 인생의 의경(意境)이 내포되어 있다면, 또 그것이 산림은사들에 의해 발전해왔다면 평원으로의 발전은 필연적인 추세였다. 곽희의 시대에 이르러 이러한 추세는 더욱 강렬해졌다. 당시에 비록 범관의 산수화도 특출했으나 이성의 영향력에는 크게 못 미쳤다. 송초에는 범관과 이성의 지위와 영향력이 대등하여 범관은 관섬(섬서성)에서, 이성은 제노(산동성)에서 각기 명성을 떨쳤다. 그러나 그 후 곽희와 왕선을 포함한 대부분의 화가들이 이성으로 전향했고, 송 중기가 지나면서 이성은 곽약허에 의해 산수3대가(三家山水)의 영수 지위에 올랐다. 송대 말기에 이르러 이성의 영향력은 극에 달했는데, 『선화화보』에서는 이 사실에 대해 다음과 같

[10] 충융(沖融)은 충일(充溢)과 같은 말이며, 가득 넘치는 것이다.
[11] 충담(沖淡)은 충화(沖和) 담박(淡泊)한 것이다. 섬농(纖穠)은 농채(濃彩)에 사용되는 용어이며 충담은 담묵(淡墨)에 사용되는 용어이다. 충담은 무미건조한 담담함이 아니라, 비어 있으면서도(沖) 천박하지 않고 옅으면서도(淡) 운미(韻味)가 있는 것이다.

이 기록하고 있다.

　　본 왕조에 이르러 이성이 출현하여 비록 형호를 스승으로 삼았으나 오히려 그
　를 능가하는 영예를 차지했다. 몇몇 사람들(이사훈·노홍·왕유·장조 등)도 또한 비
　로 땅을 쓸어버린 듯 자취를 감추었다. 예컨대 범관·곽희·왕선 등은 진실로 이미
　각각 스스로 명가가 되고 모두 하나의 양식을 얻었으나 그의 오묘함을 살피기에
　는 부족했다.[967]

　이러한 현상이 출현한 원인은 '안개가 자욱한 평원의 오묘함이 이성에 의해 시
작되었기' 때문이다. 즉 범관의 산수화는 멀리서 보아도 '눈앞에 진짜 산이 펼쳐
진 듯한' 가까움(近)이었지만, 이성의 산수화는 가까이 다가가서 보아도 '천 리를
마주하는 듯한' 멀어짐(遠)이었기에 군자들이 범관을 비평하고 이성을 극찬했던 것
이다.

　'원'은 산수화 분야의 커다란 자각이었다. 곽희 이후에는 더 많은 화가들이 평
원으로 전향했고, 곽희 본인도 그러했다. 원·명·청대 문인사대부들의 산수화는 거
의 모두 평원과 담원(淡遠) 일색이다.[12] 이들 사이에서는 '평'·'담'이 산수 형상이
아니라 산수화의 경계와 인생의 경계를 의미한다는 인식이 보편화되어 있었다.

　(5) 수양을 축적하고 정신을 함양하다.

　곽희는 산수화에서 임천고치(林泉高致)에 이르기 위한 가장 중요한 요소가 화가의
수양을 확충하는 문제라고 보았다. 곽희는 "근자의 화가가 그린 「인자요산도(仁者樂
山圖)」가 있는데, 한 노인이 산봉우리 곁에서 턱을 받치고 쳐다보는 것을 그렸고 「
지자요수도(智者樂水圖)」는 한 노인이 바위 앞에서 귀를 기울이고 있는 것을 그렸
다"[968]고 그림을 해설한 다음에 "이는 (수양한 바가) 확충되지 못한 병폐이다"[969]라고
말했다.[13]

⑫ 【저자주】 도연명과 왕유의 시풍 변화과정에서도 이러한 인식을 확인할 수 있다. 즉 도연명의 시풍
이 '금강역사의 노한 눈과 같은' 식의 거칠고 강한 유형에서 '멀리 남쪽 산을 바라보는' 식의 평담함으
로 변했으며, 왕유의 시풍이 '한 칼로 일찍이 만인의 군사를 대적하는' 식의 거칠고 강한 유형에서 '사
람이 계수나무 꽃이 떨어진 곳에서 한가로운' 식의 평담한 유형으로 변한 것이 그러하다.
⑬ 【저자주】 이상은 『임천고치집』 「산수훈」에서 인용.

곽희가 제기한 "옛사람의 정성스러운 책과 빼어난 문구를 암송하고"970) '한껏 유람하고 실컷 보는 것'도 수양을 확충하는 좋은 방법이지만, 곽희는 '자연스럽게 우러나오는 마음의 경지가 되는' 것을 더욱 중시했다. 이것은 "서화의 기예를 알고 모두 의기(意氣)⑭를 구한 뒤에야 이룰 수 있다"971)는 장언원(張彦遠)⑮의 이론을 계승한 논지로서, 회화이론 분야의 획기적인 발견이라 할 수 있다. 곽희는 『임천고치집』「화의(畵意)」에서 다음과 같이 말했다.

세상 사람들은 단지 내가 붓을 대어 그림 그리는 줄만 알았지 그림 그리는 일이 결코 쉽지 않다는 사실은 전혀 알지 못한다. 장자(莊子)가 말한 화가의 '옷을 풀어 헤치고 두 다리를 쭉 뻗고 앉은 상태(解衣鑑礴)'⑯는 참으로 화가의 법을 얻은 말이라 할 수 있다. 사람은 모름지기 가슴을 너그럽고 상쾌하게 기르고 생각을 화락하고 막히지 않게 길러야 한다. 그렇게 하여 이른바 평이하고 정직하고 자애롭고 선량한 마음이 끊임없이 솟아난다면, 사람의 웃고 우는 여러 정상과 물건의 뾰족하고 비스듬하고 쓰러지고 기울어진 모습 등이 절로 마음속에 베풀어져 자기도 모르는 사이에 붓 아래에서 드러나게 될 것이다. … 그렇게 하지 않으면 마음이 이미 억눌려 답답하고 막혀 하나의 범위에 갇히게 될 것인데, 어찌 사물의 정취를 묘사하고 사람의 생각을 펴서 드러낼 수 있겠는가? … 또한 앞사람⑰의 "시는 형체 없는 그림이요 그림은 형체 있는 시이다"와 같은 구절은 철인(哲人)의 이치가 많이 담긴 말이니, 이 말이 우리가 스승으로 삼아야 할 바이다. 내가 여가를 틈타 진(晉)나라와 당나라 등 고금의 시집을 열람해보니, 그 가운데 아름다운 시구로서 사람의 가슴속에 품고 있는 일을 모두 발하여 읊은 것이 있고, 사람의 눈앞의 보이는 경치를 수식하여 드러낸 것이 있었다. 그러나 고요한 곳에 편히 앉아 창을 밝게 하고 책상을 정결하게 한 뒤에 한 심지 향을 화로에 사르고 모든 상념

⑭ 의기(意氣)는 품은 뜻과 기개이다.
⑮ 장언원(張彦遠, 약815-875)은 당대(唐代)의 학자·서화이론가·화가이다. 〔인물전〕 참조.
⑯ 해의반박(解衣槃礴)은 『장자』「전자방」에 나오는 고사(故事)에서 유래한 말이다. 아무런 얽매임도 없는 화가의 자유로운 정신 상태를 가리키는 말로서, 창작의 과정·방법·태도에서 부자연스러운 것이 없어야 한다는 문예관이다. 〔보충설명〕 참조.
⑰ 앞사람은 북송(北宋)의 장순민(張舜民)이다. 자는 운수(芸叟)이고, 호는 부휴거사(浮休居士)이며, 일찍이 이부시랑(吏部侍郎)·직학사(直學士) 등을 역임했다. 왕안석(王安石)의 신법(新法)에 반대하여 이른바 원우간당(元祐奸党)으로 지목되어 좌천되었다가 1131년에 복관(復官)된 적이 있다. 서화를 즐기고 품평을 잘하여 당시 사대부가에 있던 서화작품 중에 그의 감정(鑑定)을 거친 것이 매우 많았다고 한다. 그의 저서 『화만집(畵墁集)』권1「발백지시화(跋百之詩畵)」에 "시는 무형의 글씨이고 그림은 유형의 시이다 詩是無形畵, 畵是有形詩"라는 말이 나온다.

을 가라앉히지 않는다면, 아름다운 시구의 좋은 의미도 볼 수 없고 그윽하고 아름다운 정취도 떠올려볼 수 없다. 그러니 그림의 생동하는 의취를 또한 어찌 수월하게 깨달을 수 있겠는가? 경계가 이미 눈에 익고 마음과 손이 잘 호응하고 나서야 비로소 이리저리 종으로 횡으로 하여도 법도에 맞고 좌우 어디에서도 원리에 합치될 것이다. 그러나 세상 사람들은 그럭저럭 경솔하게 느끼는 대로 그려서 대강대강 얻으려고만 한다.972)

"평이하고 정직하고 자애롭고 선량한 마음이 생기면"⑱ 외부세계의 자극과 욕망에 물드는 경우가 없게 된다. 이러한 생기(生氣)⑲가 있기에 사물의 정취가 사람의 정신으로 옮겨지고 사람의 정신이 사물 속에 물화(物化)할 수 있는 것이며, 또 사물과 정신이 더불어 변화하고 융합하여 혼연일체를 이루게 되는 것이다. 그리되면 사람의 정신이 '관대하고 소탈해지며' '뜻과 생각이 기뻐지고 자적함'을 얻을 수 있다. 또 이것이 지속되어 충만해지면 예술행위로의 표현이 요구되며, 이러한 과정을 거쳐 표현된 예술품에는 화가의 예술정신뿐 아니라 성정과 인품도 드러나게 된다. 곽희는 또 '저절로 마음 가운데 펼쳐져 자신도 모르는 사이에 화필로 드러나는' 경향과 '즉흥적으로 감정에 따라 대강 편하게 얻으려는 경향'에 대해 언급하고 있다. 만약 전자가 아니라면 거짓 혹은 가식적인 예술이 되는데, 가식으로는 높은 경지의 예술품을 얻을 수 없다. 결과물이 가식이나 거짓이 아닌데도 전자에 못 미치는 경우는 대부분 기교 미숙이 원인이다. 기교가 미숙하면 정신을 표현해내는 능력이 부족하게 되어 부득이 객관세계(자연)에 가서 필요한 형상을 일시적으로 모방할 수밖에 없는데, 그리되면 경물 때문에 정취를 만드는 결과가 초래되어 높은 경지의 예술품을 얻지 못한다. 곽희는 다음과 같이 말했다.

산수의 모양이 마음속에 또렷하게 늘어서서 눈앞에 비단이 보이지 않고 손은 필묵이 잡혀 있는지 알지 못하게 되며, 산수의 뚜렷하면서도 넓고 아득하게 아롱

⑱ "易直子諒, 油然之心生"은 본래 『예기(禮記)』의 「악기(樂記)」와 「제의(祭義)」에서 나온 말로서, 즉 "음악으로 마음을 다스리면 평이하고 정직하고 자애롭고 선량한 마음이 끊임없이 솟아난다(致樂以治心, 則易直子諒之心, 油然生矣)"고 하였다. 이 때문에 우수한 예술품은 예술가의 정신(마음)으로부터 드러나는 것이며, 한 치의 꾸밈이나 가식 걸치레도 용납되지 않는다. 예컨대 이(易)·직(直)·량(諒)은 모두가 개인의 정신적 내함(內涵)이며, 자(子)는 정신적 내함 속의 생기(生氣)와 원기(元氣)를 뜻한다.
⑲ 생기(生氣)는 원기(元氣)의 생성과 운행을 촉진하여 생명활동을 강화시키는 기운이다.

아롱한 광경이 눈과 마음속에 거침없이 떠올라서 내 그림이 되지 않는 것이 없게 된다.973) -「산수훈」

즉 진정으로 높은 경지의 예술품은 진실한 정감을 드러낸 것이라는 뜻으로, 화가 본인도 그렇게 그려진 원인을 모르는 경우가 있다. 일찍이 회소(懷素, 737-?)20는 자신이 술에 취하여 초서를 썼던 경험에 대해 이렇게 표현했다.

취하여 손 가는대로 두세 줄 썼는데
술 깬 뒤에 써보니 글씨가 안 되네.
갑자기 몇 마디 절규를 하면서
벽에 가득 마음대로 천자 만자 써보네.
사람마다 이 속의 묘한 이치 물으니,
회소는 애초부터 몰랐다고 답하네.974)
-『자서첩(自敍帖)』

서예가나 화가들이 술에 취한 상태로 휘호했다가 깨어나서 그것을 보면 손색이 발견되거나 혹은 의외의 효과가 발견되기도 한다. 이는 천진한 성정에 일임하여 휘호했기에 나온 결과이며, 자신도 어떻게 썼는지 몰랐던 회소의 경우도 여기에 해당한다. 그림을 그릴 때 술에 취할 필요는 없으나, 원대의 예찬(倪瓚)처럼 마음속에 일기(逸氣)①가 있어 그것을 표출하려고 하거나, 이선(李鱓)②처럼 간담에 불같은 기세가 있어 평온함을 표현하려고 하거나, 염입본·이성·휘종처럼 '성정이 본래 좋아하는바'이거나, 또는 곽희처럼 '어릴 때부터 도가의 학문을 따르거나 … 천성으로부터 얻어지는' 등은 화가가 필히 갖추어야 할 요소이다. 곽희는 어려서부터 도가에 대한 배움을 추구했기에 그의 정신은 산수를 필요로 했다. 그러나 그가 '천성으로부터 얻은' 바를 충실히 표현하기 위해서는 기교 수련과 도가를 배우는 과정을 거쳐 기교와 정신이 일체를 이루어야 했다. 정신의 산물은 기교의 도움을 빌어야만 표현될 수 있다. 곽희는 기교 수련의 필요성에 대해 다음과 같이 말했다.

20 회소(懷素, 737-?)는 당대(唐代)의 서예가이다. 〔인물전〕 참조.
① 일기(逸氣)는 법도에 구속받지 않으면서 표일(飄逸)하고 소쇄(瀟洒)한 정신적 풍모이다.
② 이선(李鱓, 1684 혹은 1686-1762)은 청대(淸代)의 화가이다. 〔인물전〕 참조.

붓을 사용할 때 도리어 붓에 의해 자신이 부려져서는 안 되며, 먹을 사용할 때 도리어 먹에 의해 자신이 쓰여서는 안 된다. 붓과 먹은 사람에게 가장 기본적인 일인데 이 두 가지 물건을 사용하는 방법조차 모른다면 어떻게 절묘한 그림을 완성할 수 있겠는가?"975) - 「화결」

실로 각고의 노력을 경험한 대(大)화가의 말임이 느껴진다. 기교를 확고히 터득하려면 각고의 노력을 거쳐야 함에도 곽희는 이를 상대적으로 보면 쉽게 사용할 수 있는 '기본적인 일'이라 하였고, 곽희 본인 또한 기교에 소홀한 적이 없었다. 그러나 '정신의 산물'인 예술은 정신을 함양하고 수양을 축적하는 일이 더욱 중요하기에 곽희도 이를 거듭 강조했던 것이다.

(6) 사법(四法)

화가의 정신과 수양은 예술적 기교를 통해 종이나 비단 등에 가시적으로 드러나게 되는데, 이 과정에서 정신이 산만하거나 소홀하면 오랜 기간 함양해 온 풍부한 내용과 축적해온 수양이 화면상에 제대로 반영되지 못하여 정신의 산물이 실패에 이르게 된다. 이를 방지하기 위해 곽희는 분해법(分解法)·소쇄법(瀟洒法)·체재법(體裁法)·긴만법(緊慢法)의 사법(四法)을 제기했는데, 중심사상은 정신통일이다.

분해법(分解法). 분해는 맑은 물을 사용하여 농묵(濃墨)을 다양한 단계의 묵색으로 분해하는 이른바 '먹을 오색으로 나누는 것'으로, 즉 묵색의 짙고 옅은 단계를 나누어 농담(濃淡)·건습(濕乾)의 적절한 배합과 선명도를 얻는 기법이다. 왕유 이전에는 대체로 짙은 묵선을 그은 다음에 주로 채색하여 산의 형질을 표현했으나, 왕유가 최초로 파묵(破墨)③법을 사용하여 수묵을 다양한 단계의 묵색으로 분해하고 채색 대신 수묵을 사용하여 산석을 선염(渲染)④했다.⑤ 분해된 수묵의 선명도와 농담·건습의 배합 정도는 화가 개인의 정서에 따라 차이가 있게 된다. 산수화는 필적의 경

③ 파묵(破墨)은 먹의 농담(濃淡) 차이를 여러 단계로 나타내는 기법이다. 이를 통해 입체감과 공간감, 기타 조화로운 효과를 나타낸다.
④ 선염(渲染)은 먹이나 안료에 물을 섞어 각 단계의 점진적 농담(濃淡)의 변화가 나타나도록 바림하는 기법이다. 표현 대상의 질감과 입체감, 그리고 전후 관계와 전체적으로 담묵(淡墨)의 효과를 내는 데 사용된다.
⑤ 【저자주】 자세한 내용은 제2장 제1절 참조.

중(輕重)과 완급(緩急)이 화폭 상에 뚜렷이 남겨지는데, 정신이 통일되었을 때 나타나는 시원스럽고 거침없는 효과와 태만할 때 나타나는 둔중하고 모호한 효과는 서로 큰 차이가 있다. 그래서 곽희는 이러한 가르침을 남겼다.

> 반드시 주의를 집중하여 정신을 통일해야 한다. 주의를 집중하지 않으면 정신이 통일되지 않는다. … 태만한 기운이 쌓여 있는데도 억지로 작품을 만들면 그 붓 자취가 연약해져서 명쾌하지 못하게 되는데, 이는 주의를 집중하지 않은 병폐이다.976) - 「산수훈」

태만한 기운이 쌓여 그리고 싶지 않을 때 억지로 그려나가면 명쾌한 결단력이 부족하여 묵색의 단계가 뚜렷하지 못하게 되므로 분해법을 잃기 쉽다는 것이다. 곽사는 부친 곽희의 창작 태도에 대해 다음과 같이 기록했다.

> 어떤 때는 내버려두고 돌아보지도 않고 일이십 일이 지나도록 다시 향하지 않으신 적이 있었다. 반복하여 그 이유를 생각해보니 이는 마음에 하고 싶지 않았기 때문이었다. 마음에 하고 싶지 않았다면 어찌 이른바 태만한 기운 때문이 아니겠는가?977) - 「산수훈」

정리하자면, 태만한 기운이 쌓여 의욕이 저하된 상태에서 억지로 그림을 그리면 '붓 자취가 연약해져서 명쾌하지 못하게 되며', "명쾌하지 못하면 분해법을 잃게 된다."978)

소쇄법(瀟洒法) 소쇄는 청려(淸麗)하고 산뜻하다는 뜻이다.⑥ 곽희는 이에 대해 다음과 같이 말했다.

> 세상의 그림을 처음 배우는 자들을 보면 급히 붓을 대어가고 멈추며 경술하게 뜻을 세우고 느끼는 대로 칠하여 화폭 가득 그린다. 그러므로 그것을 보는 이의 눈을 답답하게 가득 메울 정도여서 이미 보는 이의 마음을 불쾌하게 만든다. 이러한데 어찌 소탈하고 청신(淸新)한 느낌을 받을 수 있겠으며 높고 원대한 뜻을 볼 수 있겠는가?979) - 「화결」

⑥ 【저자주】杜甫의 「玉宮詞」에 "추색이 청려하고 산뜻하니 (秋色正瀟洒.)"라는 구절이 있다.

즉 화폭을 가득 칠해 놓으면 그것이 감상자의 시야를 답답하게 막아버리므로 청려한 느낌을 줄 수 없다는 것이다. 소쇄법은 화면을 청려하고 산뜻하게 하는 기법이며, 마음이 가는대로 분방하게 휘호할 수 있어야만 이것을 이룰 수 있다. 소쇄법을 잃으면 그림이 상쾌하지 못하게 되는데, 곽희는 이에 대해

혼미한 기운이 가득한데도 어지럽게 그린 그림은 그 형상이 어둡고 조잡하여 상쾌하지 못하게 되니, 이는 정신이 어우러져 함께 이루어지지 않은 병폐이다.[980] – 「산수훈」

라고 말했다. 곽사는 곽희의 작화 태도에 대해 다음과 같이 기록했다.

매번 흥에 타고 뜻을 얻어 그릴 때는 만사를 모두 잊은 채 그리다가도 어떤 일에 매여 뜻이 흔들려 외물이 하나라도 끼어들게 되면 역시 내버려둔 채 돌아보지 않았다. 내버려둔 채 돌아보지 않았다면 어찌 이른바 혼미한 기운 때문이 아니겠는가?[981] – 「산수훈」

즉 머리가 맑지 않아(혼미한 기운이 있어) 마음에 거슬리는 바가 있게 되면 자유분방하게 휘호할 수 없으므로 그림이 상쾌하지 못하게 되며, "상쾌하지 못하면 소쇄법을 잃게 된다"[982]는 것이다.

체재법(體裁法). 체재는 완전한 산수경계를 선별 수용하는 것으로, 이를 통해 임천고치를 구현할 수 있다. 곽희는 이에 대해 다음과 같이 말했다.

산에는 높은 산이 있고 낮은 산이 있다. 높은 산은 혈맥이 아래에 있어 산의 어깨와 넓적다리 부분이 널리 펼쳐져 있으며, 산의 기슭이 웅장하고 두터우며, 봉우리와 등성마루의 형세가 서로 북돋우어 솟아올라 잇닿아 연결되어 있으며, 끊임이 서로 비추어 조화를 이루니, 이것이 높은 산이다. 그러므로 이와 같은 높은 산은 외롭지 않다고 하고 거꾸러지지 않는다고 한다. 낮은 산은 혈맥이 위에 있어 그 이마 부분이 반쯤 떨어져나가 있으며, 목덜미 부분이 서로 기대어 기어오르며, 근기(根基)가 방대하며, 작은 언덕들이 옹기종기 부풀어 올라 있으며, 곧장

깊게 꽂혀있지 않아 그 얕고 깊음을 헤아려 볼 수 있으니 이것이 낮은 산이다. 그러므로 이와 같은 얕은 산은 얇지 않다고 하고 새어나가지 않는다고 한다. 높은 산이면서 외로우면 산의 몸체가 거꾸러질 수 있고, 낮은 산이면서 얇으면 신기(神氣)가 새어나갈 수 있다. 산수의 형식이다.[983] - 「산수훈」

곽희는 또 "원만하지 못하면 체재법을 잃게 된다"[984]고 하였다. 무엇이 원만하지 못하다는 것일까? 곽희는 "경솔한 마음으로 함부로 그린 그림은 그 형상이 빠지고 탈락되어 원만하지 못하게 된다"[985]고 하였다. 곽사는 곽희에 대해 다음과 같이 말했다.

무릇 그림을 그리는 날에는 반드시 창을 밝게 하고 책상을 깨끗하게 하며, 좌우에 향을 사르고 정갈한 붓과 좋은 먹을 준비해두며, 손을 씻고 벼루를 닦아내기를 마치 귀한 손님을 맞이하듯이 하며, 반드시 정신이 한가로워지고 뜻이 정해진 뒤에야 그림을 그리니, 어찌 이른바 '감히 경솔한 마음으로 함부로 그리지 않는다'는 것이 아니겠는가?[986] - 「산수훈」

즉 경솔한 마음으로 함부로 그리면 그 형상이 아름답게 완비되지 못하여 원만하지 못하게 되며, "원만하지 않으면 체재법을 잃게 된다"[987]는 것이다. 곽희는 이에 대해 "이것은 엄중하지 못하여 나온 병폐이다"[988]라고 말했다.

긴만법(緊慢法). '긴만'은 대담하게 휘호하고 신중하게 수습한다는 뜻이지만, 여기서는 신중하게 수습하는 데에 역점을 두어 작품을 마지막으로 다듬고 정리한다는 뜻이다. 곽희는 "정제되지 못한 그림은 긴만법을 잃은 것이다"[989]라고 하였다. 무엇이 '정제되지 못하다'는 것일까? 정제는 완비됨을 뜻한다. 곽희는 "교만한 마음으로 소홀하게 그린 것은 그 체제가 거칠어 정제되지 못하게 된다"[990]고 말했다. 곽사는 곽희의 행적을 빌어 이에 대한 설명을 덧붙였다.

이미 화폭을 경영하여 그리다가 다시 거두어 없애기도 했고 이미 필획을 보태넣었다가 다시 씻어내기도 했으며, 한번으로도 괜찮은데 또다시 그렸고 다시 그린 것도 괜찮은데 또다시 그렸다. 이렇게 매번 하나의 그림을 그릴 때마다 반드

시 몇 번이고 처음부터 끝까지 반복하여 마치 엄한 적군을 경계하듯이 한 뒤에야 그만두었으니 어찌 이른바 '감히 교만한 마음으로 소홀히 하지 않는다'는 것이 아니겠는가?[991] - 「산수훈」

곽희는 창작에 임할 때 처음에는 신속하고 대담하게 휘호했다가도 그림을 정리하고 윤색할 때는 매우 신중을 기하여 '한번으로 괜찮은데도 또 다시 그리고 다시 그린 것도 괜찮은데 또 다시 그렸으며,' 특별히 이것을 긴만법이라 하였다.

곽희는 "무릇 한 폭의 풍경을 그리는 데는 크고 작고 많고 적음을 막론하고"[992] 반드시 이 사법을 적용해야 한다고 여겼는데, 실제로 그러하다.

(7) 기타

곽희는 서예와 회화가 서로 일맥상통함을 언급하여 "(용필을 연습할 때) 가까이는 서법을 익히는 데서 취하면 바로 (그림의 필법과) 유사하다"[993]고 말했다.

> 왕희지(王羲之)가 거위를 좋아한 것은 거위가 목을 돌리는 것이 마치 사람이 붓을 잡고 팔뚝을 돌려 글자의 결구(結構)를 맞추는 것과 같아서이다. 이는 곧 그림에서 붓을 쓰는 법을 논할 때와 같다. 그러므로 세상 사람들이 흔히 이르기를, "글씨 잘 쓰는 사람이 대체로 그림도 잘 그린다" 하니 이는 그가 팔뚝을 돌리며 붓을 씀에 막힘이 없기 때문이다.[994] - 「화결」

이외에도 곽희는 용묵의 종류에 초묵(焦墨)·숙묵(宿墨)·퇴묵(退墨)·애묵(埃墨)[⑦]이 있음을 언급했으며, 또 산수를 표현하는 방법에 대해 다음과 같이 말했다.

> 산을 높게 그리려고 할 경우 전부 드러나게 하면 높아지지 않고 안개와 노을이 그 허리를 두르고 있게 하면 높아진다. 물을 멀게 그리려고 할 경우 전부 드러나

⑦ 초묵(焦墨)은 농묵(濃墨)보다 짙게 끈적끈적할 정도로 간 묵즙(墨汁)이다. 숙묵(宿墨)은 갈아둔 먹물을 벼루에 두어 묵힌 먹물이다. 먹물이 끈적거리고 진하지만 물기를 머금고 있어 필흔이 남으면서 옆으로 번지는 성질이 있다. 퇴묵(退墨)은 숙묵에서 가라앉은 먹의 찌꺼기를 말하는데, 교질이 떨어져 나간 먹물로 대략 숙묵과 같으나 광채, 즉 먹의 윤기가 없다. 애묵(埃墨)은 아궁이나 솥의 밑바닥에 붙어있던 그을음을 물에 섞어 만든 먹물이다. 전혀 아교 성분이 섞여있지 않다. 검은색 가운데 누른 빛을 띤다.

게 하면 멀어지지 않고 가려서 그 물줄기를 끊어놓으면 멀어진다.[995] - 「산수훈」

곽희는 또 산수화의 구도에 대해서도 다음과 같이 총결했다.

무릇 그림을 경영하여 그릴 때에는 반드시 하늘과 땅을 함께 그려야 한다. 무엇을 하늘과 땅이라 하는가? 예컨대, 한 자나 반폭의 위에 그리더라도 위에는 하늘의 자리로 남겨두고 아래에는 땅의 자리를 남겨둔 뒤에 가운데에 뜻을 세우고 경물의 포치를 결정함에 이른다.[996] - 「화결」

이러한 구도법은 곽희 이후에도 계속 사용되다가 남송시대에 이르러 변모하게 된다. 이 외에도 곽희는 이러한 말을 남겼다.

비에는 금방 비가 내릴 듯한 때가 있고 눈에는 금방 눈이 내릴 듯한 때가 있으며, 비에는 큰 비가 있고 눈에는 큰 눈이 있으며, 비에는 비가 개인 때가 있고 눈에는 눈이 개인 때가 있다 … 물의 색은 봄에는 초록색, 여름에는 벽옥색, 가을에는 푸른색, 겨울에는 검은색이며, 하늘의 빛깔은 봄에는 환한 빛, 여름에는 연푸른 빛, 가을에는 담담한 빛, 겨울에는 어두운 빛이다.[997] - 「화결」

곽희의 『임천고치집』에는 산수화 창작에 관한 제반 문제들이 기본적으로 모두 언급되어 있다. 『임천고치집』은 산수화가 성숙된 후에 출현한 이론적 총결이므로 내용을 파악하면 북송까지의 산수화에 대해서도 대략 이해할 수 있다.

제5절 보수주의에서 복고주의로 - 왕선(王詵)·조영양(趙令穰) 및 북송(北宋) 중기의 기타 화가들

1. 왕선(王詵)

왕선(王詵, 약1048-1104 이후). 자는 진경(晉卿)이고, 산서성(山西省) 태원(太原) 사람이었으나, 후에 개봉(開封)에 거주했다. 『동파집(東坡集)』권17 「화왕진경시서(和王晉卿詩序)」에서는 왕선에 대해 공신 왕전빈(王全彬)의 후손이라 하였고, 『송사(宋史)』권255 「왕전빈전(王全彬傳)·부전(附傳)」중의 왕선의 조부 왕개(王凱)에 대한 기록에서는 "(왕선은) 시에 능하고 그림을 잘 그렸으며, 촉국공주(蜀國公主)[8] 장씨(長氏)와 결혼했고 관직이 유후(留後)에 이르렀다"[998]고 하였다. 왕선은 공주와 결혼한 후에 곧 부마도위(駙馬都尉)[9]가 되었다. 왕선은 "어려서부터 책읽기를 좋아했고 성장해서는 문장을 잘 지었다. 제자백가에 두루 통했고 관직은 지푸라기 줍듯이 가볍게 취했다."[999] 왕선은 소년시기에 자신의 문장을 들고 한림학사(翰林學士) 정해(鄭獬, 1022-1072)[10]를 알현했는데, 정해는 왕선의 문장을 읽고는 매우 감탄하여 "그대가 글을 지으매 붓을 들어 쓰면 기이한 말들이 나오니, 훗날 반드시 이루어짐이 있을 것이다"[1000]라고 말해주었다. 과연 왕선은 세월이 갈수록 명성이 높아졌다. 왕선은 고금의 명화를 풍부히 소장했고, 늘 문인학사·서화명가들과 교류했다. 또한 자신의 사저 동쪽에 보회당(寶繪堂)을 지어 그곳에서 글과 서화를 즐기고 자주 벗들과의 모임을 가졌다. 특히 소식(蘇軾)·소철(蘇轍)·황정견(黃庭堅)·이공린(李公麟)[11] 등과의 모임이 가장 많았는데, 이 시기에 소

[8] 촉국공주(蜀國公主)는 영종(英宗, 1032-1067)의 둘째 여식으로 보우(寶祐) 8년, 보안공주(寶安公主)에 봉해졌다. 신종(神宗, 1067-1085 재위) 즉위 후에는 서국공주(舒國公主)로 올랐다가 촉국공주로 바뀌었다. 희녕(熙寧) 2년(1069)에 왕선(王詵)에게 출가(出嫁)했고 사망 후에 월국(越國)에 추봉(追封)되었다가 후에 대장공주(大長公主)로 진봉(進封)되었다.

[9] 부마도위(駙馬都尉)는 황제의 사위에게 주는 관직이다.

[10] 정해(鄭獬, 1022-1072)는 북송(北宋)의 문학가·정치가이다. 〔인물전〕 참조.

[11] 소철(蘇轍, 1039-1112)·황정견(黃庭堅, 1045-1105)·이공린(李公麟, 1049-1106)에 대해서는 〔인물전〕 참조.

식은 왕선을 위해 저명한 「보회당기(寶繪堂記)」를 지어주었다. 소식이 오대시안(烏臺詩案)⑫ 사건에 연루되어 하옥되자(1079) 왕선은 소식과 조정을 풍자하는 문장과 사식·금전 등을 주고받았다는 죄명으로 관직이 삭탈되고 촉(蜀: 사천성) 지방으로 유배되었다. 원풍 3년(1080)에 촉국공주가 병이 들어 위독해지자 황제는 공주를 위로하고자 왕선을 경주자사(慶州刺史)로 부임시켰고, 그로부터 수개월 후에 공주는 사망했다. 기록에 따르면 공주의 병이 위중할 때 왕선이 외간 여자들과 사통한 사실이 발각되었는데, 이 일을 알게 된 신종(神宗, 1067-1085 재위)은 왕선을 크게 꾸짖어 "그대는 집에서는 음란하고 방종하여 덕행을 어지럽히고 밖에서는 행동이 방탕하고 군주를 속여 불충했다. … 왕선의 죄를 끌어 모으면 의리상 용서할 수 없다"1001)고 하였다. 이 사건 때문에 왕선은 균주(均州)⑬로 좌천되었고, 원풍 7년(1084)에는 영주(潁州)⑭로 옮겨졌다가 다음 해에 개봉(開封)으로 돌아오도록 허락되었다. 신종이 죽고 어린 철종(哲宗, 1085-1100 재위)이 계위했으나 통치할 능력이 없어 태황태후가 권력을 장악했고, 이때 사마광 등이 기용되면서부터 구법당(舊法黨)이 다시 세력을 얻기 시작했다. 이 시기에 왕선도 부마도위의 명예를 회복하게 되고 유배되었던 소식 등도 조정으로 복귀했다. 그로부터 얼마 후에 왕선은 소식·소철·황정견·이공린 등 16인의 저명인사를 자신의 가택 서원(西園)으로 초대하여 연회를 베풀었는데, 저명한 이공린의 「서원아집도(西園雅集圖)」가 이때 그려졌다.⑮ 왕선은 문인들과 모임을 가지는 일 외에는 늘 보회당에서 그림을 그리거나 감상했고, "종병처럼 마음을 맑게 하여 누워 노닐고자 할 따름이다"1002)라는 말을 남기기도 했다. 탕후(湯垕)의 『화감(畵鑒)』에는 동헌(東軒)이라는 자가 왕선에게 지어준 시가 기록되어 있는데, 왕선의 생활정서가 잘 묘사되어 있다.

> 금낭에 담긴 두루마리 상아침대에 쌓여있고
> 겹쳐진 그림 이어진 화폭에선 운광(雲光)이 넘겨지네.
> 손 벌려 화폭을 펼치니 그림 속의 바람이 드날리니
> 종일토록 말고 펴도 조급함을 못 느끼네.

⑫ 오대시안(烏臺詩案)은 왕안석(王安石)의 공리주의적인 개혁 신법(新法)을 반대했던 소식(蘇軾)을 비롯한 보수 세력들이 체포 호송되어 옥중 심리를 받은 사건이다. 〔보충설명〕 참조.
⑬ 균주(均州)는 지금의 하북성 균현(均縣)이다.
⑭ 영주(潁州)는 지금의 안휘성 부양(阜陽)이다.
⑮ 서원아집(西園雅集)에 대해서는 〔보충설명〕 참조.

노니는 뜻이 담박하니 마음은 청정하고

수려한 그림에 눈 붙이니 정신이 격앙되네.[1003]

'노니는 뜻을 담박하게' 하는 것은 장자(莊子)의 정신적 경계이다. 현존하는 왕선의 그림 「어촌소설도(漁村小雪圖)」도 바로 이러한 정신적 경계를 구현한 작품이다. 소식도 「우서왕진경화(又書王晉卿畵)」에서 왕선의 그림에 대해 "그 때는 이것이 깨끗하고 참된 것인지 알지 못하여 억지로 선생을 계륜(季倫)[16]에 빗대었네"[1004]라고 표현한 바 있다.

원우 8년(1093)부터 철종이 직접 통치하기 시작했고, 그로부터 1년 후에 연호를 소성(紹聖, 1094-1097)으로 바꾸면서 구법당이 또 한 차례 배척되었다. 이 때 왕선은 비록 배척 대상에는 속하지 않았으나 벼슬길이 막히는 화를 입었는데, 즉 철종은 왕선을 기용하지 않았을 뿐 아니라 '천하고 보잘것없다'고 조롱까지 했다. 그러나 왕선은 "홀로 서화로써 스스로 즐겼고"[1005] 서화에 뛰어났던 단왕(端王) 조길(趙佶, 1082-1135)[17]과 가까이 지냈다. 일찍이 소식이 고구(高俅)[18]라 불린 자를 왕선에게 소개해주었는데, 후에 왕선이 그를 조길의 하급관리로 추천해준 일도 있었다.[19] 조길이 황제가 된 후부터 왕선은 벼슬길이 비교적 순탄해져 요나라 사신으로 파견됨에 이어서 정주관찰사(定州觀察使)·개국공(開國公)·소화군절도사(昭化軍節度使)를 차례로 역임했다. 그 후 왕선은 연로하여 세상을 떠났고, 영안(榮安)의 시호가 내려졌다.

왕선은 글씨에 뛰어나 진(眞)·행(行)·초(草)·예(隸) 서체를 모두 잘 썼고, 종정(鍾鼎)과 전주(篆籀)의 필의(筆意)[20]를 터득했다. 또한 가야금·바둑·시·사(詞)에 탁월하고 서화 감식(鑑識)에 정통했으며, 고금의 수많은 법서와 명화를 수집하여 보회당에 소장했다.

왕선의 현존 작품으로 「어촌소설도(漁村小雪圖)」·「연강첩장도(煙江疊嶂圖)」 등이 있는데, 이 두 그림에는 송 휘종(徽宗, 1100-1125 재위)의 친필 표제(標題)가 남겨져 있으므로 왕

[16] 계륜(季倫)은 서진(西晉)의 부호(富豪) 석숭(石崇, 249-300)의 자(字)이다. 발해(渤海) 남피(南皮) 사람으로, 일찍이 형주자사(荊州刺史)를 역임했다. 진(晉)나라 남조(南朝)의 고위 관리 중에는 부호가 많았는데 그 대표적인 인물이며, 팔왕(八王)의 난을 만나 조왕(趙王) 윤(倫)에 의해 살해되었다.

[17] 조길(趙佶, 1082-1135)은 북송(北宋) 휘종(徽宗, 1100-1125 재위)의 본명이다.

[18] 【저자주】 고구(高俅)는 후에 태위(太尉)까지 역임했다.

[19] 【저자주】 『揮塵後錄』 卷7 참고.

[20] 필의(筆意)는 본래 서예용어였으나 후에 서화에서 공통으로 사용되었다. 서예가가 뜻을 경영하고 필획을 운용하여 표현한 신태(神態)·의취(意趣)·풍격(風格)·공력(功力) 등을 가리킨다. '필의'는 서예가의 심미취미와 이상을 집중적으로 체현한 것으로 서예의 독특한 기운과 의미를 만들어가는 관건이 된다.

그림 49 「어촌소설도(漁村小雪圖)」, 왕선(王詵), 비단에 수묵담채, 44.4×219.7cm, 북경고궁박물원

선의 그림임에 의심할 바가 없다. 이 외에 또 한 폭이 있는데, 역대로 곽희의 「계산추제도(溪山秋霽圖)」로 여겨져 오다가 학술계의 감정을 통해 왕선의 그림으로 단정지어졌다.

「어촌소설도(漁村小雪圖)」.(그림 49) 평원구도의 산수절경이 전개되어 있다. 오른편 가장자리에 산기슭과 넓은 계곡이 있고 그 주위에 낚싯배 서너 척과 그물을 던지고 낚시하는 어민들이 있다. 산꼭대기와 산허리와 계곡 주변의 언덕에는 소나무·버드나무·잡목들이 있고 앞쪽의 거석 뒤에는 지팡이 짚고 있는 은자와 가야금을 들고 있는 동자가 경치를 감상하고 있는데 아마도 이들은 왕선이 평소에 동경해 온 인물이거나 혹은 왕선 자신일 것이다. 화면의 왼편에는 넓은 강물이 요원하게 전개되어 있고 강물의 앞쪽 언덕 위에는 십여 그루의 크고 작은 수목이 다양한 자태를 뽐내며 서로 어우러져 있다. 전체적으로 보면 어민의 생활상이 아니라 은자가 산수 속에서 은거하는 고아한 정취이다.

눈 내린 산 속의 각종 경물들이 수묵담채(淡彩)① 형식으로 표현되어 있다. 잡목의 잎이 묵점(墨點)으로 조성되어 있고, 솔잎의 필선이 매우 가늘고 날카롭다. 산간평지 위의 바위에는 모두 묵청(墨靑)이 채색되어 서늘한 분위기를 연출하고 있으며, 모래톱·버드나무·산꼭대기 등에는 색필이 두텁게 가해져 자못 화사하다. 언덕 위의 백

① 담채(淡彩)는 색을 묽게 하여 엷게 채색하는 것이다.

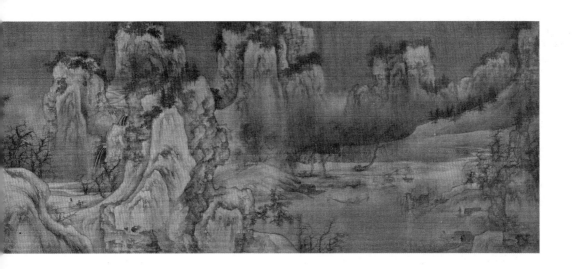

양나무와 나뭇잎 등에는 눈이 멎고 하늘이 밝아진 탓에 광채가 감돌고 있는데, 준필이 중후하고 묵색이 다양하며 필선에 수분이 풍부하다. 산과 바위에는 준(皴)이 적고, 형질(形質) 묘사에 사용된 파묵법(破墨法)의 효과가 매우 아름답다. 곽희는 주로 이성의 화법을 배웠지만, 왕선은 이성의 화법 뿐 아니라 곽희 그림의 영향도 받았다. 그러나 두 사람의 그림을 보면 왕선의 그림이 이성의 그림에 더 가까운데, 즉 곽희의 용필이 부드럽고 윤택하고 중후한 데에 비해 왕선의 용필은 굳세고 날카롭고 시원스럽다. 또 화풍을 비교해보면 왕선의 화풍이 힘차고 재기가 한창인 데에 비해 곽희의 화풍은 깊고 두터우면서 넉넉하다. 그러나 구도 및 수묵을 바림하여 산석의 양감을 표현한 방면은 양자가 동일하다.

「연강첩장도(煙江疊嶂圖)」.(그림 50) 요원한 강물과 크고 작은 산들이 안개가 자욱한 평원경치 속에 드러나 있다. 산석의 필선을 보면 완곡하게 전환하는 곽희의 필선과는 달리 꺾임이 날카로우며 준은 그리 곧지 않고 완곡하지도 않다. 작은 수목의 잎을 묘사함에 있어 뾰족한 붓끝을 사용하여 가느다란 가로선을 반복적으로 그은 뒤에 청록을 엷게 채색했다. 왕선의 그림 중에는 이사훈의 화법을 배운 대청록착색산수화②도 있는데, 지금도 색채가 선명하게 유지되어 있다.

왕선에 관한 기록과 그의 작품에 근거하면 왕선의 화풍은 아래의 세 가지 유형

② 대청록산수(大青綠山水)는 청색이나 녹색으로 채색된 부분이 비교적 큰 청록산수로서 이런 그림에서는 대개 점(點)이나 준(皴)이 거의 없고 윤곽선도 그다지 중요하지 않다.

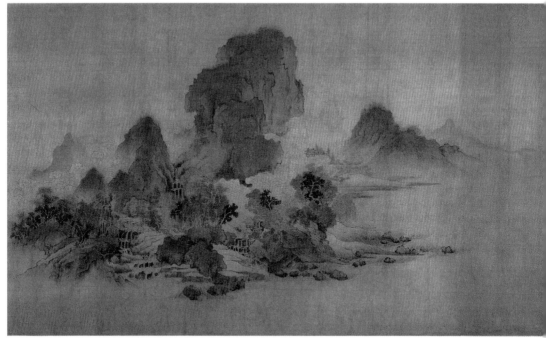

그림 50 「연강첩장도(煙江疊嶂圖)」, 왕선(王詵), 비단에 수묵채색, 45.2×166cm, 상해박물관

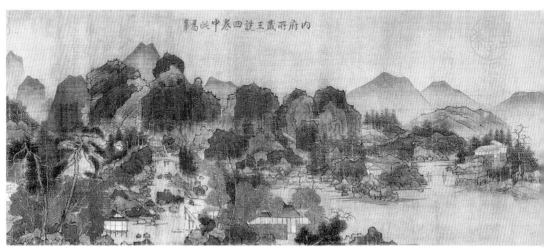

그림 51 「영산도(瀛山圖)」, 왕선(王詵), 비단에 수묵채색, 24.5×145.1cm, 대북고궁박물원

海上三山畫蒲
塵雲屏霧嶂
玉峰崢嶸緣
紛見浮舟侶
聊雲見府採菜
人书尉由来
阆阆家栖情盤
志邑烟雾馆
束盃局小山月
画謝步期秦
何尔潺亥阁
侩趣汀鶴嶼
遠應耩蒼
道學圃但八間
去名称仙
乾隆丁卯春日
御題

으로 구분된다.

첫째. 수묵화에 담채를 가한 형식과 수묵화에 금분을 약간 가한 형식으로, 「어촌소설도」가 여기에 속한다. 등춘의 『화계』에서는 왕선의 이러한 그림에 대해 "수묵으로 평원을 그렸는데 모두가 이성의 화법이다. 그래서 소식(蘇軾)은 '왕선이 파묵의 삼미(三昧)를 얻었다'고 말했다"[1006]고 하였으며, 미불의 『화사』에서는 "왕선은 이성의 화법을 배워 … 작은 경치를 그릴 때도 수묵으로 평원을 그렸다"[1007]고 하였다.

둘째. 이사훈의 화풍을 배운 청록착색산수화이다. 장축(張丑)[3]의 『청하서화방(淸河書畫舫)』에서는 이 형식의 그림에 대해 "금벽(金碧)[4]이 붉게 비치고 풍운(風韻)은 사람을 감동시키니, 모르는 사람들은 이사훈의 필법이라 말하는데 왕선은 자기의 작품이라 제하였다. 매우 우스운 일이다[1008]"라고 하였다. 현존하는 「강산추색도(江山秋色圖)」[5]가 왕선의 이 화법에 변화를 가미한 형식이다.

셋째. 수묵과 청록착색을 결합한 형식으로서, 이사훈·이소도의 화법에 이성의 화법이 결합되어 있다. 평자는 이러한 형식을 "옛 것도 아니고 지금의 것도 아니다"[1009]라고 표현했는데, 즉 왕선이 스스로 일가를 이룬 작품이다. 미불의 『화사』에서는 이러한 형식에 대해 "왕선은 이성의 준법을 배워 금록(金碌)으로써 그것을 그렸는데 옛 그림과 닮았다"[1010]고 하였고, 『화계』에도 이와 동일한 내용이 있다.[1011] '옛 그림을 닮았다'는 것은 이사훈의 그림을 닮았다는 뜻으로, 황정견의 『예장황선생문집(豫章黃先生文集)』에서는 좀 더 구체적으로 표현하여 "왕선이 그린 산·바위·구름·나무·바람과 먼지가 아스라한 부분은 뒷날에 마땅히 이소도에게 부끄럽지 않아야 할 것이다"[1012]라고 하였으며, 『도회보감(圖繪寶鑑)』에서는 "착색산수화를 그릴 때는 이사훈의 그림을 배웠는데, 옛 것도 아니고 지금의 것도 아닌 스스로 일가를 이룬 것이다"[1013]라고 하였다.

결론적으로 왕선의 이러한 화법은 묵선으로 기본 골격을 묘사한 다음에 청록을 착색한 유형이다. 왕선의 착색산수화가 이사훈의 그림을 배운 것이라 했으나, 실제로는 이소도의 그림을 배운 것으로, 즉 '옛 것'은 청록이고 '지금의 것'은 수묵

③ 장축(張丑, 1577-1643)은 명대(明代)의 수장가(收藏家)·서화이론가이다. 〔인물전〕 참조.
④ 금벽(金碧)은 금니(金泥)와 석록(石綠)·석청(石靑)을 겸하여 사용한 색이다.
⑤ 【저자주】 과거에는 「강산추색도(江山秋色圖)」의 표구 변에 조백구(趙伯駒)의 작품이라는 서명이 있었다.

이었기에 '옛 것도 아니고 지금의 것도 아니다'라고 표현했던 것이다. 그러나 그 것은 또 이소도의 화법과 일치하진 않았는데, 즉 이소도의 화법은 오도자의 묵골 (墨骨)에 이사훈의 채색을 결합한 유형이었지만, 왕선의 이러한 그림은 이성의 묵골 에 이사훈의 채색을 결합한 유형이었다. 이 때문에 평자도 '스스로 일가를 이루었 다'고 표현했던 것이다. 선화(1119-1125) 연간에 이당이 그린 산수화도 범관의 북골에 청록을 짙게 착색한 유형이었는데, 전술한 왕선의 그림과는 형식이 조금 다르지만 왕선의 형식을 참고한 듯하다. 북송 후기에 화원에서는 복고주의 풍조가 만연하여 이사훈 계열의 청록산수화로 거슬러 올라가 모방하기 시작했는데, 왕선의 그림에 도 그 시초 흔적이 약간 나타나 있다. 역대의 평자들은 왕선과 곽희가 이성의 그 림을 계승했다고 여겼으나, 실제로는 곽희보다 왕선의 그림이 이성의 그림에 더 가깝다. 또한 왕선은 곽희의 화법도 다소 섭렵했는데, 청대의 오승(吳升)⑥은 이 사실 에 대해 "필법이 완연히 이성과 곽희의 그림을 배운 것이며 아울러 왕유 화파를 직접 계승한 것이다"[1014]라고 말했다. 실제로 왕선의 그림을 보면 수묵의 청윤(淸 潤)⑦하고 천진(天眞)⑧한 방면은 곽희의 그림과 닮았고, 준필이 적고 수묵선담법을 많 이 사용한 방면은 왕유의 화풍을 직접 계승했음을 확인할 수 있다. 물론 이는 왕 선의 수묵산수화에 대한 분석이며, 그의 청록산수화는 대·소이장군의 화법을 배운 유형이다.(그림 51)

왕선은 고금의 화법 뿐만이 아니라 대자연도 본받았다. 예컨대 왕선은 사천성으 로 좌천되어 갔을 때 대자연을 체험하고 섭렵했는데, 누약(樓鑰, 1137-1213)⑨은 이 사 실에 대해 "그가 (대자연을) 직접 보지 않았다면 경물을 그려내기 어려웠을 것이며 … 남쪽나라(사천성)에 가지 않았다면"[1015] 높은 성취를 이루어내지 못했을 것이라 하였다.

당시에 왕선의 그림은 북송 문인들 사이에서 명성이 높았다. 소식은 「연강첩장 도」상의 제발문에서 "공중에 떠다니는 푸른빛은 운무와 같고 … 수묵이 자연스럽 게 시와 함께 아름다움을 다툰다"[1016]라고 하였으며, 또 왕선의 그림에 대해서는 "정건(鄭虔)의 3절(三絶)⑩ 중에 그대는 둘을 가졌으니 필세(筆勢)가 삼백 년을 만회하

⑥ 오승(吳升)은 청대(淸代)의 학자이다. 〔인물전〕 참조.
⑦ 청윤(淸潤)은 맑고 윤택한 모습이다.
⑧ 천진(天眞)은 꾸밈이 없는 자연 그대로의 참된 모습이다
⑨ 누약(樓鑰, 1137-1213)은 남송(南宋)의 정치가이다. 〔인물전〕 참조.

였다"[1017]라고 크게 칭찬했다. 왕유를 지극히 높이 평가했던 소자유는 왕선의 그림이 왕유의 그림과 닮았다고 말한 바가 있다.[⑪]

2. 조영양(趙令穰)

조영양(趙令穰, 약1070-약1100). 자는 대년(大年)이고, 송 태조 조광윤(趙匡胤)의 5대손이다. 조영양은 신종(神宗) 조와 철종(哲宗) 조를 모두 겪었고, 철종 조에 주요 예술 활동을 했다. 벼슬은 광주방어사(光州防御使)까지 역임했으며, 사후에 개봉의동삼사(開封儀同三司)에 추증(追增)되고 영국공(榮國公)에 추봉(追封)되었다.

조영양은 경서와 사서를 두루 섭렵했고 문장에 능했다. 그는 소년시기에 두보의 시를 탐독하다가 내용을 통해 필굉과 위언의 그림을 이해하게 되어 이 두 대가의 그림을 구해서 임모했는데, 그림이 원작의 면모와 흡사하여 당시의 화가들이 그가 그림에 타고난 자질이 있음을 인정했다. 후에 조영양은 왕유와 소식의 그림을 배웠고, 명성이 알려지고부터 그림에 더욱 매진했다. 안타깝게도 조영양은 한평생 북경과 낙양 사이의 짧은 거리 외에는 유람한 적이 없어 그 일대의 비탈·못·둑·언덕·모래톱 등을 그리는 정도에 머물렀다. 이 때문에 당시 사람들은 조영양의 그림이 완성되어 나올 때면 설령 참신한 면이 있다 하더라도 "필시 이것은 황제의 능묘를 한번 돌아본 것이야"[⑫]라고 조롱했는데, 이는 조영양이 널리 유람하지 못하고 북경과 낙양 사이의 오백 리 경색을 보는 데 그쳤음을 비웃는 말이었다.[⑬]

조영양의 현존 작품으로 「호장청하도(湖庄淸夏圖)」·「강촌추효도(江村秋曉圖)」·「춘강연우도(春江煙雨圖)」 등이 있다.

⑩ 세 가지의 재능에 높은 경지를 이루었을 때 '3절(三絶)'이라 칭했다. 용례를 보면 『진서(晉書)』「본전(本傳)」 고개지(顧愷之) 조에 그가 "재절(才絶)·화절(畵絶)·치절(痴絶)의 세 가지를 갖추어 "3절로 칭해졌고, 일찍이 당 현종(玄宗) 이융기(李隆基)가 시(詩)·서(書)·화(畵)에 모두 뛰어났던 정건(鄭虔)의 산수화 상에 "정건3절(鄭虔三絶)"이라는 제자(題字)를 써주었다. 명·청대에는 또 '재절(才絶)·화절(畵絶)·서절(書絶)'을 3절이라 불렀다.

⑪【저자주】『欒城集』 卷16, 「題王詵都尉畵山水橫卷」 참고.

⑫ 등춘(鄧椿), 『화계(畵繼)』 권2, 「후왕귀척(侯王貴戚)」, "한 폭의 그림을 그려낼 때마다 사람들이 간혹 그를 놀려 말하기를, '이것은 필시 황제의 능묘를 한번 참배하고 돌아온 것이다'라고 하였다. 대개 그가 멀리 다닐 수가 없는 것을 비난한 말인데, 그가 본 바가 수도 근교의 풍경에 그쳐 오백 리 안을 벗어나지 못했기 때문이다 (每出一圖, 人或戱之曰, 此必朝陵一番回矣. 蓋譏其不能遠適, 所見止京洛間景, 不出五百里內故也.)"

⑬【저자주】鄧椿, 『畵繼』 卷2, 「侯王貴戚」 참고.

「호장청하도(湖庄淸夏圖)」.(그림 52) 그림의 후미에 기록이 남겨져 있어 "원부(元符) 경신(庚申, 1100)년에 대년(大年)이 그리다"[1018]라고 하였다. 화면상에는 과연 북경과 낙양 사이의 강호경치가 묘사되어 있는데, 중앙에 호수가 있고 호숫가 언덕 위에는 가지를 길게 늘어뜨린 버드나무가 있다. 안개 띠가 수림을 길게 에워싸고 있고 작은 언덕 위에는 촌락이 보인다. 이 외에도 언덕·비탈·모래톱·잡초·부평초 등이 서로 어우러져 있는데, 경치가 매우 우아하다.

수묵담채 형식이며, 필법이 온유하고 묵법이 윤택하다. 원경의 수목이 질서정연하며, 수양버들이 용필이 단정하고 빼어나고 고아하다. 비탈·언덕·모래톱·집터와 수목 줄기에는 모두 태점이 가해져 있다. 짙은 안개가 수림과 강물에 둘러져 있어 새벽의 맑은 정취가 물씬 느껴지며, 비탈·언덕·모래톱이 가장 넓은 면적을 차지하면서 묘사도 훌륭하다.

조영양의 그림은 주로 눈앞에 펼쳐진 경치를 재현한 형식이지만, 특유의 소박한 정취가 갖추어져 있다. 필세는 간략하고 활달하면서도 질박하고 중후하며, 필선은 강하지도 않고 또 그리 부드럽지도 않다.

「강촌추효도(江村秋曉圖)」(그림 53) 역시 평탄한 모래섬이 있는 소경(小景) 작품으로, 기러기 떼가 모래톱 위의 갈대숲에서 날아오르고 있다. 모래섬 위의 촌락과 숲을 에워싸고 있는 안개 띠가 「호장청하도」와 닮았으나, 이 그림의 정취가 훨씬 더 황량하다. 넓게 깔린 수초를 묘사함에 있어 중봉(中鋒)의 붓끝을 사용하여 가볍게 쓸듯이 좌우로 거듭 그었는데 표현효과가 혜숭(惠崇)의 「계산춘효도(溪山春曉圖)」 상의 수초와 많이 닮았다. 화풍은 기본적으로 「호장청하도」와 일치한다. 『화계』에서는 조영양의 그림에 대해 "물가의 모래섬과 물새가 강호의 뜻이 있다"[1019]고 하였는데, 이 그림도 그러하다.

조영양의 산수화는 비록 두드러진 특색은 없어 보이지만, 당시로서는 독특한 화풍에 속했다. 조영양의 그림 중에 당(唐)대의 화법을 배워 화필이 흡사한 계열이 있는데, 이 계열은 또 두 가지 유형으로 구분된다. 하나는 이른바 "설경이 세상에 남아있는 왕유의 필법인"[1020] 유형이며, 또 하나는 이소도의 그림과 비슷하면서 기세가 비교적 약한 화필로서 미불은 이러한 그림에 대해 "만약 호방함을 조금 가미했다면 여운의 맛이 있게 되어 이소도의 아래에 서진 않았을 것이다"[1021]라고 말했다. 이소도의 그림은 청록을 형질(形質)로 삼고 수묵을 기세(氣勢)로 삼았다. 조영

그림 52 「호장청하도(湖庄淸夏圖)」, 조영양(趙令穰), 비단에 수묵채색, 19.1×161.3cm, 보스턴미술관

그림 53 「강촌추효도(江村秋曉圖)」, 傳 조영양(趙令穰), 비단에 수묵채색, 23.7×104.1cm, 보스턴미술관

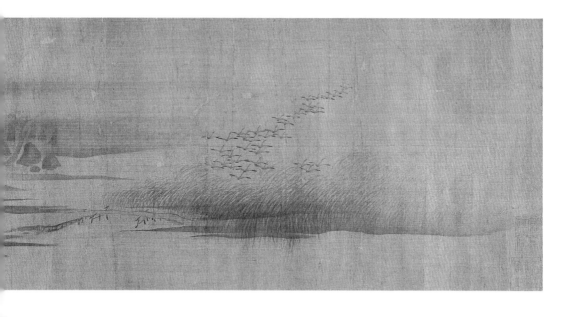

그림 54 「산수인물도(山水人物圖)」, 조영양(趙令穰), 비단에 수묵채색, 32.4×282.1cm, 보스톤미술관

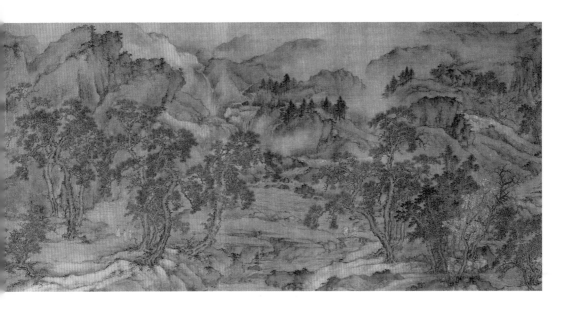

양의 이 계열도 이소도의 그림과 비슷한 면모였으나, 이소도 그림의 굵고 호방한 필세와 웅장한 기세에는 못 미쳤다. 조영양의 이러한 화풍은 수묵산수화에 청록을 착색한 왕선의 그림과 같은 계열로 볼 수 있는데, 즉 이 시기에 이미 복고주의 풍조가 만연하여 청록산수화가 대두했음을 알 수 있다.(그림 54)

조영양의 동생 조영송(趙令松)도 산수를 잘 그렸다. 자는 영년(永年)이며, 화풍이 조영양의 그림과 비슷했다. 당시에 부휴거사(浮休居士)[14]라는 자가 조영송에 대한 시를 지어 "신묘하기는 유독 이사훈의 그림을 손꼽지만, 그대 형제들이 전생에 (이사훈이) 아니었는지 어찌 알겠는가"[1022]라고 하였는데, 즉 이 형제의 산수화 성취가 이사훈의 성취에 비길 만하다는 뜻이다. 『화계』에서는 이 형제의 그림에 대해 "필묵이 모두 이사훈의 격(格)을 갖추었다"[1023]고 하였는데, 실제로 그러하다. 조영송은 밑그림을 지나치게 엄격하게 그려 종종 좋지 않은 결과를 낳기도 했다. 조영송의 성취는 조영양의 성취에 못 미쳤다. 조영양의 사촌동생 조영비(趙令庇)와 조영준(趙令畯)도 그림을 잘 그렸으나 성취가 높지 못했다.

조영양의 산수화는 당시의 일반적인 화풍과는 다른 면이 있었다. 더욱이 조영양은 귀족 신분이었기에 명성이 더 높아질 수 있었는데, 특히 북송 문인들 사이에서 명성이 높아 소식과 황정견의 문집에도 기록되었다.

3. 기타 화가들

이 외에도 소개할만한 화가로 왕사원(王士元)·왕곡(王穀)·이공년(李公年)·범탄(范坦) 등이 있다.

왕사원(王士元). 하남성(河南省) 여남(汝南) 사람이며, 군(郡)의 추관(推官)[15]을 역임했다. 인품이 소탈했으며, 초기에는 스스로 즐기기 위해 그림을 시작했으나, 점차 그림에 대가의 오묘함을 갖추었다. 왕사원의 산수화에는 누각·대사(臺榭)[16]·사원·전우(殿宇)[17]·

⑭ 등춘(鄧椿)의 『화계(畫繼)』 권2, 「후왕귀척(侯王貴戚)」에 부휴거사(浮休居士)라는 이름이 있으나, 행적에 대한 기록이 없어 어떤 사람인지 알 길이 없다.
⑮ 추관(推官)은 절도사(節度使)나 관찰사(觀察使)의 하급관리이다.
⑯ 대사(臺榭)는 대각(臺閣)과 수사(水榭)이다.
⑰ 전우(殿宇)는 궁전·묘우(廟宇)·사당·불당 등의 큰 건축물이다.

교량·길이 많은데, 즉 인가의 창밖으로 보이는 풍경을 즐겨 그렸고 심산유곡이나 안개와 노을의 정취를 표현하는 방면은 부족했다. 비록 이러한 결함은 있었지만, 당시의 평자들은 그가 추구한 풍운(風韻)이 관동의 그림보다 높고 필력은 상훈의 그림보다 노련하다고 평가했다.

『선화화보(宣和畫譜)』에서는 왕사원의 그림에 대해 "무릇 붓이 가는 곳마다 한 필도 내력이 없는 곳이 없으므로 모두 훌륭하다"[1024]고 하였다. 이 말은 "한 글자도 내력이 없는 곳이 없어야 한다"[18]는 강서시파(江西詩派)[19]의 주장과도 일치하여 북송인들의 보수적인 사상과 정서가 반영되었음을 알 수 있는데, 평자들도 이 점이 왕사원의 그림이 '모두 훌륭한' 원인으로 보았다.

왕곡(王轂). 자는 정숙(正叔)이고, 영천(穎川) 언성(郾城)[20] 사람이다. 일찍이 경윤(京尹)을 역임했고 후에 대리경(大理卿)이 되었다. 유학을 공부하면서 틈틈이 그림에 자신의 흥취를 기탁했다. 왕곡은 주로 고대와 당시의 시 사(詩詞)에 담긴 의취(意趣)를 그림으로 표현했는데, 특히 구도와 포치가 시원스러웠다. 왕곡의 고향인 언성의 남쪽에는 은경정(濦景亭)이라는 이름의 작은 정자가 있고 그 아래에는 은수(濦水)가 인접해 있다. 그리고 남쪽은 회(淮)①·채(蔡)②와 통하고 북쪽을 향하면 영하(穎河)이다. 이곳은 산천이 맑고 수려하며, 강촌 경치와도 유사하다. 왕곡의 선배시인 오처후(吳處厚)③는 일찍이 이곳의 경치에 대한 시를 지어

꾀꼬리 우는 곳곳에 버들 꽃 날리고
졸졸 봄 강물에 새벽 모래 불어나네.
마침 강남에 매실 익는 때이니

[18] "한 글자도 내력이 없는 곳이 없다 (無一字無来處)"는 송대(宋代) 강서시파(江西詩派: 25人)의 영수 황정견(黃庭堅, 1045-1105)이 한 말이다. 황정견은 시를 지을 때 "탈태환골(脱胎換骨)"과 "점철성금(点鉄成金)"을 주장했는데, 그 속뜻은 옛사람의 전고(典故) 혹은 고인(古人)의 사구(詞句) 혹은 고인의 생각을 사용하여 "옛 것으로써 새 것을 삼는다 (以故為新)"는 것이다. 이러한 황정견의 이론에 대해 사람들은 "한 글자도 내력이 없는 곳이 없다"는 말로 개괄했다. 강서시파는 영향력이 있었으나 후인들은 이들의 성취가 높지 않다고 여겼다.

[19] 강서시파(江西詩派)에 대해서는 [보충설명] 참조.

[20] 언성(郾城)은 지금의 하남성 탑하시(漯河市) 일대이다.

① 회(淮)는 하남성에서 발원하여 안휘성을 거쳐 강소성으로 유입하는 강인 회하(淮河) 일대를 가리킨다.

② 채(蔡)는 주대(周代)의 국명(國名)으로 지금의 하남성 상채현(上蔡縣) 서남쪽이다.

③ 오처후(吳處厚)는 북송(北宋)의 시인·학자이다. [인물전] 참조.

해마다 이별 한을 하늘가에 부치네.[1025]

라고 표현했다. 왕곡은 늘 이곳에서 노닐면서 간혹 절경을 마주하게 되면 그것을 화폭에 담았다. 왕곡의 유작으로 「동화효조도(洞花曉照圖)」·「설정어포도(雪晴漁浦圖)」·「설강유사도(雪江游思圖)」 등이 있고, 모두 선화(宣和, 1119-1125) 연간에 어부(御府)④에 소장되었다.

이공년(李公年). 문신(文臣)이며, 강절제점형옥(江浙提點刑獄)을 역임했다. 『선화화보』에서는 이공년에 대해 다음과 같이 기록하고 있다.

산수를 잘 그렸는데, 원대한 필의(筆意)에 뜻을 세우니 풍격이 선배들보다 아래가 아니었다. 사계절 그림을 그렸는데, 봄을 「도원(桃源)」, 여름을 「욕우(欲雨)」, 가을을 「귀도(歸棹)」, 겨울을 「송설(松雪)」이라 하였다. 포치를 함에 있어서는 산수에 구름과 안개를 남기는 뜻이 있었다. 아침저녁의 정취를 그림에 있어서는 「장강일출(長江日出)」·「소림민조(疏林晚照)」를 그렸는데, 실로 물상이 광활하여 유무지간(有無之間)에서 출몰하니 시인이 읊은 바와도 부합한다. 마치 '산이 밝아 눈 쌓인 소나무를 보는데 차가운 해가 안개 속에서 나오네'라는 시와 같다.[1026]

선화 연간의 어부(御府)에 이공년의 작품 17폭이 소장되었는데, 「도계춘산도(桃溪春山圖)」·「하계욕우도(夏溪欲雨圖)」·「추강귀도도(秋江歸棹圖)」·「추상어포도(秋霜漁浦圖)」·「송봉설적도(松峰雪積圖)」 및 낚시 관련 제재의 그림들이다.

이공년의 현존 작품으로 「추경산수도(秋景山水圖)」(그림 55)가 있다. 짙은 운무 속의 산수 정경이 광활하고 요원하게 전개되어 있는데, 용필이 윤택하며 풍격은 대략 이성과 조영양의 중간에 해당한다. 이공년의 산수화는 당시와 약간 후대에 다소 영향을 미쳤다.

범탄(范坦). 자는 백리(伯履)이고, 하남성(河南省) 낙양(洛陽) 사람이다. 문신(文臣)을 지냈으며, 선화(1119-1125) 연간 초기에 연로하여 관직에서 물러난 뒤에 낙양에서 한거(閑

④ 어부(御府)는 황제가 쓰는 물품을 넣어두는 곳이다.

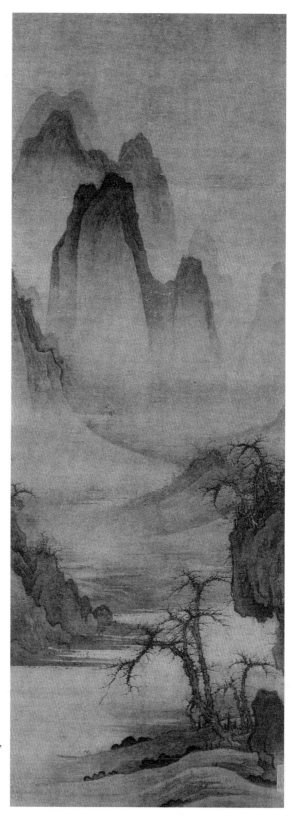

그림 55
「추경산수도(秋景山水圖)」,
이공년(李公年),
비단에 수묵,
129.6×48.3cm,
프린스턴대학미술관

周)하며 말년을 보냈다. 범탄은 관동과 이성의 화법을 배워 용필이 매우 굳세고 노련했다. 『선화화보』에서는 범탄의 그림에 대해 이렇게 평하였다.

그림을 배우는 자들은 규범에 지나치게 구속받는 결점이 있어서 유약하거나 굳셈이 없다. 범탄의 그림은 굳세고 노련하여 구속됨과 유약함이 모두 결점이 되지 않는다.1027)

이 시기에는 이상 소개한 화가들 외에도 산수화가들이 많이 있었으나, 모두 성취가 높지 못했다.

제6절 북송(北宋)의 문인화가 — 소식(蘇軾), 3송(三宋), 조보지(晁補之), 교중상(喬仲常)

 북송 중·후기에는 사인화(士人畵)가 중국화단에 정식으로 등장했고, 사인화에는 후대에 일컬어진 문인화(文人畵)[5]도 포함되어 있었다. 문인화의 원조는 종병과 왕미로 볼 수 있으며, "타인을 위해 그림을 배웠던 것이 아니라 스스로 즐기고자 했을 따름이었던"[1028] 남조 양(梁)나라의 소분(蕭賁)도 문인화의 선구자로 볼 수 있다. 명대 말기의 동기창은 남북종론에서 "문인의 그림은 왕유에서 시작되었다"[1029]고 말한 다음에 여러 무리의 화가들을 열거하여 문인화가의 대열을 구성했으나, 또 왕유를 포함하여 원4대가 중의 황공망(黃公望)·왕몽(王蒙)·오진(吳鎭)에 대해서는 부분적으로 불만의 정서를 드러냈다. 동기창은 미불을 가장 이상적인 문인화가로 보았고, 그 다음으로는 예찬(倪瓚)을 손꼽았다. 예컨대 동기창은 『화선실수필(畵禪室隨筆)』에서 "유독 예찬의 그림만이 예스럽고 담박하고 자연스러우니, 미불 이후에 이 한 사람 뿐이다"[1030]라고 말했고, 또 『화지(畵旨)』에서는 "시는 두보, 글씨는 안진경(顔眞卿),[6] 그림은 미불과 미우인에 이르러 고금의 변화와 천하의 특별히 뛰어난 재주가 다 끝났다"[1031]고 말했다. 즉 동기창은 비록 과시할 목적으로 왕유 등을 영수로 내세웠으나, 내심 미불과 예찬을 가장 이상적인 화가로 보았던 것이다. 동기창은 문인화의 표준에 대한 이론적 기초를 세움에 있어 소식·조보지 등의 그림을 근간으로 삼았다. 문인화에 대한 자각은 북송의 소식·송자방·조보지 등에 의해 시작되었고, 구양수는 이들의 사상에 많은 영향을 주었다. 문인화에 대해서는 제8장에서 자세히 논하기로 한다.

 미불·소식 등이 그렸던 문인화는 문인사대부들이(대부분 출사한 문인사대부들이다) 시

[5] 【저자주】 사인화(士人畵) · 문인화(文人畵) · 남종화(南宗畵)는 본래 뜻이 서로 약간 차이가 있지만 여기서는 논하지 않는다. 본서 제8장 '동기창(董其昌)과 남북종론(南北宗論)'편에 자세한 설명이 있으므로 참조 바란다.

[6] 안진경(顔眞卿, 709-785)은 당대(唐代)의 서예가이다. 〔인물전〕 참조.

가·서예·공무를 행하고 남은 시간에 마음이 가는 대로 필묵을 희롱하면서 즐기는 정도의 그림이었으나, 그것에는 당시 문인들의 심미정취가 반영되었다.

본 절과 다음절에 소개하는 화가들은 대부분 당시의 신흥 문인화가들이다. 이들의 그림은 중국화단에 신선한 활력을 불러왔을 뿐 아니라 중국화의 발전에 미친 영향도 특별히 컸는데, 한마디로 그것은 중국회화사 상에 출현한 하나의 사건이었다.

본 절에 소개하는 소식·미불·조보지·황정견·소철 등은 모두 대 문학가이자 인품도 초탈(超脫)하고 범속(凡俗)했다. 이들이 가끔 남긴 그림들은 속됨으로 흐르지 않은 초일(超逸)한 것이었고 이들이 남긴 회화이론과 회화품평도 깊고 훌륭했다. 이들의 이론은 거의 모두 문자로 남겨졌고, 인품이 고귀했기에 문장의 영향력도 광대했다. 문인들은 시와 문장에 노력하고 남은 시간에 그림을 그렸고, 회화이론에 대한 담론을 특별히 좋아했다. 예컨대 "형사(形似)⑦로 그림을 논하면 식견이 아이들과 같다"1032)는 류의 말들은 지금까지도 그 영향력이 쇠퇴하지 않았다. 이러한 이유로 문인화가들은 비록 남긴 작품이 많지 않고 또 기교도 그리 뛰어나지 못했지만 회화미학시에 끼친 영향은 지극히 깊고 광대했다.

1. 소식(蘇軾)

소식(蘇軾, 1037-1101). 자는 자첨(子瞻)이고, 호는 동파거사(東坡居士)이며, 시호는 문충(文忠)이고, 사천성(四川省) 미산(眉山) 사람이다. 소식은 송대의 산문·시 사(詩詞)·서예 분야에 지대한 업적을 남긴 대 문학가이며, 회화 분야에 미친 영향도 광대했다. 인종(仁宗, 1022-1063 재위) 가우(嘉祐) 2년(1057)에 진사(進士)에 급제하여 밀주(密州)·서주(徐州)·항주(杭州)·정주(定州) 등지를 옮겨 다니며 지방관을 역임했으며, 제고(制誥)·시독(侍讀)·한림학사(翰林學士)·예부시랑(禮部侍郎)·용도각(龍圖閣)·단명전학사(端明殿學士) 등 중앙관청의 관리를 역임했다. 소식은 중년시기에 오대시안(烏臺詩案)⑧ 사건에 연루되어 투옥되었다가 출옥 후에 황주(黃州)로 좌천되었다. 말년에는 혜주(惠州)·담주(儋州)·염주(廉州)·영주(永州)로 옮겨졌고, 임종 반년 전에 사면되어 상주(常州)로 가서 단기간 머물다가 세상을 떠났

⑦ 형사(形似)는 형상을 닮게 그리는 것이다.
⑧ 오대시안(烏臺詩案)은 왕안석(1021-1086)의 공리주의적인 개혁 신법을 반대했던 소식(蘇軾)을 비롯한 보수 세력들이 체포 호송되어 옥중 심리를 받은 사건이다. ﹝보충설명﹞ 참조.

다. 소식은 송대 변법운동의 준비에서 실패까지 전 과정을 겪었는데, 이 일로 인해 받은 정신적인 충격 때문에 사상이 지극히 복잡했다. 예컨대 소식은 유가의 중용(中庸)·낙천지명(樂天知命)과 도가의 청정(淸淨)·지족불욕(知足不辱), 그리고 불가의 초탈(超脫)·사대개공(四大皆空)과 도가의 현허(玄虛)·양생연년(養生延年)을 모두 받아들였는데, 이러한 복잡한 사상은 그의 문학작품과 예술작품에도 여실히 반영되어 있다. 회화 방면에서 소식은 특히 도교와 불교사상의 영향을 많이 받았다.

『소동파집(蘇東坡集)』에 수록되어 있는 아래의 시와 문장에는 소식의 미학사상과 도가사상의 영향이 뚜렷이 나타나 있다.

> 문동(文同)⑨이 대나무를 그릴 때에는
> 대나무만 보고 사람은 보지 않는구나.
> 어찌 사람만을 아니 볼 뿐이겠는가?
> 멍하니 자신의 존재조차 잊은 것을.
> 그 몸이 대나무와 함께 동화되니
> 청신(淸新)함이 끝없이 배어 나온다.
> 이제 장주(莊周)가 이 세상에 없으니
> 이러한 응신(凝神)⑩의 경지를 누가 알리오?1033)
> ― 「서조보지소장여가화죽삼수(書晁補之所藏與可畵竹三首)」

군자는 사물에 뜻을 맡길 수는 있지만, 사물에 뜻이 머물러서는 안 된다. 사물에 뜻을 맡기는 것은 비록 미물일지라도 즐거움으로 생각할만하고, 비록 가장 홀륭한 사람이라도 병으로 생각할 만하지 않다. 사물에 뜻을 머물게 하는 것은 비록 미물일지라도 병으로 생각할 만하고, 비록 가장 홀륭한 사람이라도 즐거움으로 생각할 만하지 않다. 노자가 말하기를 "오색(五色)은 사람의 눈을 멀게 하고, 오음(五音)은 사람의 귀를 멀게 하고, 오미(五味)는 사람의 입맛을 버려놓고, 말을 달려 사냥하는 것은 사람의 마음을 미치게 만든다"라고 하였다. … 무릇 사물 가운데 즐길만한 것은 사람을 기분 좋게 할 만하지만 사람을 바꿀 만하지는 않으니, 책과 그림보다 못하다. … 내가 젊었을 때 이 두 가지를 좋아했던 것은 집안

⑨ 문동(文同, 1018-1099)은 북송(北宋)의 시인·화가이다. 〔인물전〕참조.
⑩ 응신(凝神)은 화가가 창작할 때 잡념을 배제하고 뜻과 생각을 고도로 집중하여 창작하는 것이다. 〔보충설명〕참조.

에 가지고 있는 것을 잃어버릴까 걱정하고 다른 사람이 가지고 있는 것을 내가 가지지 못할까봐 걱정했던 것뿐이다. 모두 잃고 난 뒤에 혼자 웃으며 말하기를 "나는 부귀를 가벼이 생각하고, 책을 정성스럽게 여기고, 삶과 죽음을 가볍게 생각하고, 그림을 중히 여겼으니 어찌 어지러이 뒤섞인 것이 아니며 그 본마음을 잃어버린 것이 아니겠는가?"라고 하였다. 이때부터 다시는 좋아하지 않았다. 그리고 좋아할 만한 것을 보면 비록 때때로 다시 그것을 쌓아두었지만, 다른 사람이 가지고 가더라도 다시는 아까워하지 않았다. 그것을 비유컨대 운무가 눈앞에 지나가고, 온갖 새소리가 귀에 느껴지는 것인데, 어찌 기쁘게 그것을 가까이하지 않고 없어지고 다시 생각하지 않겠는가? 그러므로 두 사물은 항상 나의 즐거움이며 내 병이 될 수 없는 것이다.[1034] — 「왕군보회당기(王君寶繪堂記)」

심미의 주체인 의(意)와 객체인 물(物)의 관계에서 소식의 사상이 도가사상에 가까움을 알 수 있다. 소식은 "사물의 바깥에서 노닐어야 하며 … 사물의 안에서 노닐어서는"[1035] 안 된다고 주장했고, 그 이유에 대해 "무릇 사물은 볼 만한 것이 있기 때문이다. 만일 볼 만한 것이 있으면 모두 즐길 만한 것이 있으니, 반드시 기이하고 화려한 것만 그런 것은 아니다"[1036]라고 설명했다. 소식은 또 말하기를, '사물의 안에서 노닐면' 사물을 지나치게 중시하게 되어 "정욕(情欲)에 의해 부려지게 되며"[1037] 또한 "즐거움을 구하면 오히려 슬픔이 생기고 복을 구하면 오히려 화를 부르게 된다"[1038]고 하였는데, 이 모두가 도가사상의 영향이 드러난 말이다. 일찍이 소식은 관직을 버리고 은거한 석강백(石康伯)[⑪]에 대해 "책을 읽고 시를 지으면서 스스로 즐겼다"[1039]고 칭찬했는데, 그림의 효능에 대해서도 주로 스스로 즐기고 몸을 이롭게 하는 데에 있다고 여겼다. 소식이 필묵을 즐긴 이유도 그것이 자신의 정서에 부합하는 것이었기 때문이다. 명대의 동기창은 남북종론에서 이러한 소식의 사상을 전적으로 계승했다.

소식은 그림을 잘 그렸음에도 고목·죽림·괴석 등만 그렸다. 「계적도(憩寂圖)」 시에서는 소식에 대해 "대나무와 바위의 풍류에 있어서는 각기 한 시대를 풍미했다"[1040]고 하였고, 소식 스스로도 "나 또한 고목과 총죽(叢竹)을 잘 그린다"[1041]고 말한 바가 있다. 현존하는 소식의 그림 「고목괴석도(古木怪石圖)」를 보면 그의 이 말이

⑪ 석강백(石康伯)은 북송(北宋)의 수장가(收藏家)·서화감상가이다. 〔인물전〕 참조.

사실임을 확인할 수 있으며, 아울러 그의 미학사상도 짐작할 수 있다. 또한 「고목괴석도」 상에 남겨진 유량좌(劉良佐)⑫와 미불(米芾)의 시를 통해 이 그림이 소식의 그림임을 확인할 수 있다. 화면상에는 괴석이 하나 있고, 그 왼편에 작은 총죽이 잡다하게 세워져 있으며, 오른편에는 구불구불한 고목 한 그루가 위를 향해 비스듬히 뻗어 있다. 괴석과 고목은 모두 성글고 느슨한 필치로 내략적으로 묘사되어 있는데, 묵색이 옅고 효과가 맑고 고아하다. 언덕이 한 필만으로 이루어져 있고, 괴석은 권운준(卷雲皴)⑬이 있는 것처럼 보이지만 실제로는 준이 없다. 즉 마음이 가는 바에 따라 그려나감에 있어 형사(形似)를 추구하지 않고 준법도 갖추지 않았던 것이다. 전체적인 분위기가 소산(蕭散)⑭하고 간원(簡遠)하며 고아(古雅)하고 담박(淡泊)하다. 주희(朱熹, 1130-1200)⑮는 소식에 대한 불만의 정서가 있었음에도 소식의 그림은 높이 찬양했다.

소식의 이 종이 그림은 한 때의 익살이나 우스개에서 나온 나머지라 처음에는 뜻을 다스리지 않았다. 그러나 그 바람과 천둥을 업신여기고 고금의 기운을 거느린 그림은 그 사람을 본 것처럼 생각하기에 족하다.1042) - 「발장이도가장동파고목괴석(跋張以道家藏東坡枯木怪石)」

또 황정견은 「제자첨죽석(題子瞻竹石)」에서 "소식은 술에 취할 때면 마음속의 먹물을 토해내었다"1043)고 표현했는데, 즉 소식은 주로 산문·시·사에 많이 노력했고 그림은 '다만 술에 취했을 때 익살스럽게 한번 웃은 뒤에 붓을 희롱하면서' 자신의 정서를 기탁하는 정도였다는 뜻이다. 소식이 그림을 그리게 된 데에는 원인이 있었다. 즉 그의 부친 소순(蘇洵)⑯이 그림을 특별히 애호했는데, 소식은 부친에 대해 다음과 같이 말했다.

⑫ 유량좌(劉良佐)는 북송말 남송초(北宋末南宋初)의 시인이다. 자는 응시(應時)이고, 사명(四明: 지금의 절강성 여요시余姚市 사명산진四明山鎮) 사람이다. 한평생 시에 노력을 다 기울였으며, 일찍이 남송의 대 시인 범석호(范石湖)로부터 찬사를 받았다.

⑬ 권운준(卷雲皴)은 필선을 뭉게구름 모양처럼 구불구불하게 겹쳐 긋는 준법으로, 기다란 곡선으로 침식된 산이나 바위의 표면질감을 나타낼 때 사용된다. 운두준(雲頭皴)이라고도 한다.

⑭ 소산(蕭散)은 소슬하고 담담하면서 한가로운 정취이다.

⑮ 주희(朱熹, 1130-1200)는 남송(南宋)의 사상가이다. 〔인물전〕 참조.

⑯ 소순(蘇洵, 1009-1066)은 북송(北宋)의 문인·학자·서예가이다. 〔인물전〕 참조.

선친 소순께서는 일찍이 물욕이 없었고 … 다만 그림을 좋아했다. 그러나 제자 문하인이 그림을 그다지 좋아하지 않으면 꼭 그것을 즐기도록 유도했는데, 만약 (그들이) 취미를 살리게 되면 기쁨을 감추지 못했다. 그래서 비록 초야에 묻혀있 으면서도 그림에 관한 한 공경(公卿)들과 어울렸다.[1044] - 「사보살각기(四菩薩閣記)」

소순이 그림을 이해하게 된 계기는 당말 대란 때 중원의 화가들이 촉(蜀: 사천성) 지방으로 피신하여 그곳에서 남긴 수많은 그림들과 관계가 있었다. 또한 소식은 화가 문동(文同)[17]과 친척지간이었고, 이공린·왕선·미불 등과도 막역한 친우지간이었 다. 일찍이 문동은 소식에게 그림을 잘 그릴 수 있는 비결을 가르쳐 주었고[18] 미 불도 소식과 함께 화예(畵藝)를 논의한 적이 있었다.[1045] 미불은 소식의 그림에 대해 다음과 같이 말했다.

소식이 그린 고목은 가지와 줄기가 마치 규룡(虯龍)[19]처럼 구불구불하고 바위의 준(皴)은 군세고 또한 기괴하여 마치 그의 가슴속에 맺힌 울적함과도 같다.[1046] - 『화사(畵史)』

즉 소식의 그림이 당시에 유행하기 시작한 이른바 문인들의 '가슴속에 맺힌 울적함'을 해소하는 유형이었음을 알 수 있다. 그러나 소식이 중국화단에 큰 영향 을 끼친 분야는 회화이론이었다. 소식은 사인화(士人畵)의 개념에 대해 다음과 같이 말했다.

사인(士人)[20]의 그림을 보면 마치 천리마를 보는 듯하여 그 의기(意氣)[①]가 이르는

⑰ 문동(文同, 1018-1099)은 북송(北宋)의 화가이다. 〔인물전〕 참조.
⑱ 예컨대 소식(蘇軾)의 「문여가화운당곡언죽기(文與可畵篔簹谷偃竹記)」(『蘇東坡集』 前集 卷32)에 "대나무를 그리려면 먼저 마음속에 대나무의 완전한 형상을 구체화시켜야 하며, 붓을 들고 실물을 응 시하여 그리고자 하는 것을 보고서는 급히 손을 놀리며 붓을 휘둘러 곧장 나아가 자기가 본 바를 좇 아 묘사해야 한다. 이는 토끼가 뛰어 달아나고, 매가 쏜살같이 내려와 덮치는 것 같아서 조금이라도 늦추면 사라져 버리기 때문이다. 여가가 내게 이렇게 가르쳐 주었다 (畵竹必先得成竹於胸中, 執筆熟 視, 乃見其所欲畵者, 隱起從之, 振筆直遂, 以追所見, 如免起鶻落, 少縱則逝矣. 與可之敎予如此.)"라고 하였다.
⑲ 규룡(虯龍)은 용의 일종이다. 고대에 용을 네 종류로 구분했는데, 즉 비늘이 있는 것을 교룡(蛟龍) 이라 하였고, 날개가 있는 것을 응룡(應龍)이라 하였고, 뿔이 있는 것을 규룡(虯龍)이라 하였고, 뿔이 없는 것을 이룡(螭龍)이라 하였다.
⑳ 사인(士人)은 학문과 수양을 쌓아 가치관이 분명하여 이로부터 행동·지식·말이 비롯되는 신념과

바를 취한다. 그러나 화공(畵工)의 경우에는 늘 채찍·털가죽·구유·여물만을 취할
뿐 준발(俊發)함이 조금도 없어 몇 자(尺)만 보아도 싫증이 난다.[1047] - 「우발한결화
산(又跋漢杰畵山)」

사인화는 '의기'를 중시한 것이고 화공의 그림은 외형만 취한 것이라고 설명하
고 있다. 소식은 또 사인화는 사물을 닮게 그린 것(形似)이 아니라, 사물의 생기(生氣)
②를 그려내어 그 신태(神態)③를 전한 것이라고 여겼다.

> 형사(形似)로 그림을 논한다면
> 식견이 아이들과 다름없네.
> 시를 짓는데 반드시 이 시란다면
> 진정 시를 아는 이가 아니라네.
> 시와 그림은 본래 일률(一律)④이니
> 천공(天工)하고 청신(淸新)해야 한다네.
> 변란(邊鸞)⑤은 참새를 사생(寫生)⑥하고
> 조창(趙昌)⑦의 꽃은 정신을 전했네.
> 어떠한가 왕주부(王主簿)의 이 두 폭은
> 성글고 담백한 가운데 정교함이 담겼구나.
> 누가 말하는가 하나의 붉은 점에
> 가없는 봄날을 부칠 줄 안다고[1048]
> - 「서언릉왕주부절지이수(書鄢陵王主簿折枝二首)」

소식이 말한 사인화의 개념이 이 시에 가장 강렬하게 나타나 있다. 소식은 '형
사'로 그림을 논하는 것은 아이들의 식견과 다름없다고 보았고, 아울러 사인의 그
림은 '청신해야 하고' '성글고 담백한 가운데 정교함이 담겨 있어야' 하며, 꺾어

지조가 뚜렷한 사람을 가리키는 말로서, 현대에서의 지성인을 의미한다. 〔보충설명〕 참조.
① 의기(意氣)는 품은 뜻과 기개이다.
② 생기(生氣)는 생명의 활력, 생동하는 기운, 왕성한 정신적 기세이다.
③ 신태(神態)는 정신적 면모 또는 정신적 자태이다.
④ 시화일률(詩畵一律)은 시와 그림이 그 근원이나 경지에 있어서 동일하다는 뜻이다. 〔보충설명〕 참조.
⑤ 변란(邊鸞, 8세기 후반-9세기 초반 활동)은 당대(唐代)의 화조화가(花鳥畵家)이다. 〔인물전〕 참조.
⑥ 사생(寫生)은 실물을 보고 그대로 그리는 것이다.
⑦ 조창(趙昌, 10세기 후반- 11세기 초반)은 송대(宋代)의 화조화가(花鳥畵家)이다. 〔인물전〕 참조.

진 나뭇가지 하나에 붉은 점 하나를 찍어도 '가없는 봄날이 부처지는' 것으로 여기고 있다.

사인(士人)이 공인(工人)과는 달리 형상을 닮게 그리는 일을 중시하지 않았던 이유는 공인도 "형상을 곡진히 할 수 있었기"[1049] 때문이다. 사인화에서는 형상보다 상리(常理)를 중시했다. 여기서 이(理)는 의기 또는 성정을 의미했는데, 고인(高人)이나 일사(逸士)[8]가 아니면 이것을 변별해낼 수 없었다. 소식은 상리(常理)와 상형(常形)을 제기하여 사인화와 공인화(工人畵)를 구분했다.

> 나는 일찍이 그림을 논할 때 다음과 같이 생각했다. "인물·금수(禽獸)·궁실(宮室)·기물(器物)은 모두 상형(常形)이 있고 산석(山石)·죽목(竹木)·수파(水波)·연운(煙雲) 같은 것은 비록 상형은 없으나 상리(常理)가 있다. 상형을 잃으면 모든 사람들이 이를 알지만 상리가 타당하지 않은 경우는 그림을 아는 사람이라도 모를 수가 있다. … 무릇 세상을 속여 명성을 얻는 자들은 상형이 없는 것에 의탁한다. … 비록 그러하기는 하나 상형을 잃으면 잃는 것에만 그치고 그 전체를 병 되게 할 수 없지만 만약 상리가 부당하게 되면 그림 전체를 버리게 된다. 그 형(形)이 무상(無常)하기 때문에 이(理)에 이르러서는 삼가지 않으면 안 된다. 세상의 공인(工人)들이 혹 그 형(形)은 자세히 그려낼 수 있지만 고인(高人)이나 일사(逸士)가 아니면 변별해낼 수 없다.[1050] - 「정인원화기(淨因院畵記)」[9]

소식은 형상의 바깥에서 얻어야 한다는 이른바 상외(象外)를 제기했다.

> 오도자가 비록 오묘하고 절묘하나
> 오히려 화공(畵工)으로 논해지네.
> 왕유는 형상의 바깥에서 얻으니,
> 마치 학이 둥지를 벗어나 자유롭게 나는 듯하네.
> 내가 보니 둘 다 신묘하게 뛰어나나,
> 왕유에 대해서는 옷깃을 여미고 아무 말도 없다네.[1051] - 「봉상팔관(鳳翔八觀)」

⑧ 고인 일사(高人逸士)는 높은 학문과 수양을 갖추고 있으면서 초야에 묻혀 은둔하는 사람이다.
⑨ 정인원(淨因院)은 강소성 단도현(丹徒縣)의 오주산(五州山)에 있는 절 이름이다. 이 절은 진(晉) 영희(永熙) 때(290) 세웠으며, 일명 인승사(因勝寺)라 칭하기도 한다. 송대(宋代)에 현자사(顯慈寺)로 개명했으며, 『정인원화기(淨因院畵記)』의 「서루첩(西樓帖)」에 이 글이 있고 제목이 「문여가화묵죽고석기(文與可畵墨竹枯石記)」이다.

즉 왕유의 그림이 '형상의 바깥(象外)에서 얻어'졌다는 이유로 호방하고 절묘한 오도자의 그림도 왕유의 그림에는 못 미친다고 여기고 있다. 소식이 문동의 그림을 극찬한 이유도 그것이 '형상의 바깥'에서 얻어졌기 때문이다. 문동이 형상의 바깥에서 얻었던 이유는 '형사'를 넘어 상리(常理)를 얻기 위함이었고, 이 때문에 문동의 그림에 대해서는 "세상 사람들이 그것의 진귀함을 알았지만 유독 소식이 가장 제대로 감상하여 느낄"[1052] 수 있었던 것이다. 소식이 '상외'를 내세운 이유는 형상이 필요 없다고 여겨서가 아니라, 사물의 형상을 통해 파악한 사물의 특성(성정)을 화가 자신의 성정에 융합시킨 다음에 이로부터 자신의 성정을 도출하여 화폭 상에 나타내야 함을 주장하기 위해서였다. 그리되면 그림의 형상은 사물 '형상의 바깥'이 됨과 동시에 화가의 주관적 '형상의 안'이 된다는 것이다. 소식은 「묵군당기(墨君堂記)」에서 다음과 같이 말했다.

> 문동(文同)[10]은 홀로 대나무의 깊은 맛을 터득하여 대나무가 얼마나 어진가를 누구보다도 잘 알고 있다. 대를 마주하여 온화한 얼굴로 담소하는가 하면, 때로는 필묵을 휘둘러 그 대나무의 덕(德)을 곡진히 나타내기도 하니, 어린 대, 혈기왕성한 대, 말라버리거나 쇠어버린 대의 모양, 겹쳐진 모양, 꺾인 모양, 하늘을 치솟은 대, 땅에 드러누운 대 등 각양각색의 대 형상이 뚜렷하다. 눈보라가 몰아치는 곳에 그 대의 절조를 볼 수 있고 낭떠러지의 험한 돌 틈에서 그 대의 절개를 찾는다. 청운의 뜻을 얻은 듯 무성한데도 교만하지 않고 낭패한 듯 성긴 대 가지들도 결코 비굴한 모습을 보이지 않는다. 무리 속에 있으면서 의지하려 하지 아니하고 홀로 서 있다고 해서 두려워하는 일도 없다. 문동이야말로 저 대나무의 성정을 깊이 파악한 사람이다.[1053]

이 또한 고아하고 표일(飄逸)한 선비가 아니면 변별해낼 수 없는 것임을 알 수 있다. 소식은 이러한 시를 지었다.

> 신이(神異)한 기교와 교묘한 생각을 드러낸 적은 없으나
> 구름과 이슬비 되어 바위에 떨어지네.
> 예로부터 화가는 속된 선비가 아니기에

[10] 문동(文同, 1018-1099)은 북송(北宋)의 화가이다. [인물전] 참조.

사물을 옮겨 그리는 것이 시인과 같았다네.1054)

- 「구양소사영부소축석병(歐陽少師令賦所蓄石屏)」

그림을 그릴 때도 시를 지을 때처럼 감정 표현을 중시해야 함을 요구하고 있는
데, 이 또한 '형상의 바깥'을 설명한 말이다. 소식은 연숙의 산수화를 칭찬할 때
도 "혼연하여 저절로 이루어진 듯하고 찬연히 날마다 새로워져서 이미 화공의 솜
씨를 떠나 시인의 맑고 고운 경지에 이르렀다"1055)고 말하여 이러한 사상을 반영
했다.

서예와 시가에 대한 소식의 이론을 보면 그가 요구한 예술의 가장 높은 경지에
대해 더 명확히 이해할 수 있다.

> 나는 일찍이 글씨를 말하여 종요(鍾繇)⑪와 왕희지(王羲之)의 공적(功迹)은 조용하고
> 한가하고 간략하고 원대한 묘함이 필획의 밖에 있는 것이라고 생각했다. … 시에
> 이르러서도 그러하다. … 오로지 위응물(韋應物)·유종원(柳宗元)⑫은 간결하고 고아함
> 보다 섬세하고 아름다움을 드러내었고, 담박한 데에 지극한 맛을 머물게 했으니,
> 나머지 사람들이 미치지 못하는 바이다. 당말의 사공도(司空圖)⑬는 험한 전쟁 때에
> 도 시문이 고상하고 우아하여 그 때까지도 부친의 유풍을 잇고 있었다. 그의 시
> 론에서 이르기를 "매실은 신 것에 머물렀고 소금은 짠 것에 머물렀다. 음식에는
> 소금과 매실이 없을 수 없다. 그러나 그 아름다운 맛은 항상 짜고 신 것 밖에 있
> 는 것이다"라고 하였다.1056) - 「황자사시집후(黃子思詩集後)」

소식이 주장한 예술의 가장 높은 경지를 요약해보면, '고요하고 한가롭고' '간
결하고 원대하고', '고아하고 담박하여' '아름다운 맛이 항상 짜고 신 것의 바깥
에 있는 것'임을 알 수 있다.

소식은 분방하기로 유명한 회소(懷素)와 장욱(張旭)⑭의 글씨에 대해서는 반감을 드
러내었다.

⑪ 종요(鍾繇)는 삼국시대 위(魏)나라의 서예가·정치가이다. 〔인물전〕 참조.
⑫ 위응물(韋應物, 737-804). 당대(唐代)의 시인·학자이며, 유종원(柳宗元, 773-819)은 당대(唐代)
의 시인·고문학자이다. 〔인물전〕 참조.
⑬ 사공도(司空圖, 837-908)는 당대(唐代)의 시인이다. 〔인물전〕 참조.
⑭ 회소(懷素, 725-785 혹은 737-?)와 장욱(張旭7세기 후반-8세기 중반)은 당대(唐代)의 서예가이
다. 〔인물전〕 참조.

장욱과 회소 두 대머리 늙은이

세상 기호 쫓아서 서예가 이름은 얻었지만

왕희지와 종요를 꿈에서라도 못 봤는지

사람들을 속이려고 지나치게 꾸며서

시장 속 창기(娼妓)들이 칠갑한 것 같고

요망한 춤과 노래로 애들 홀리는 것 같네.

사가부인(謝家夫人)[15]은 담박하고 고아하여

유유하기가 숲 아래에 이는 바람과 같았네.

드넓은 천문(天門)에서 놀라 튀는 용 같고

숲을 나와 나는 새가 하늘을 휘젓는 듯하네

그대로 하여 초서가 그 끝까지 이르렀으나

나를 기다려 그 옛날에도 맘 급하지 않았겠지.[1057]

- 「제왕일소첩(題王逸少帖)」

　　소식이 회소와 장욱의 글씨를 비난한 이유는 그것이 '시장 속의 창기'가 '애들을 홀리는 것'처럼 천박하게 보였기 때문이다. 그러나 '조용하고 한가롭고 간략하고 원대한' 종요와 왕희지의 글씨 대해서는 사가부인(단정하고 엄숙하며 고아했다)에 비유하여 찬양했고, 소식 본인의 글씨에 대해서는 "솜 속에 바늘이 얽혀있는"[16] 듯한 외유내강 식임을 내세웠다. 소식은 또 "무릇 글이라고 하는 것은 젊었을 때는 모름지기 기상이 빼어나고 오색찬란해야 한다. 그리하여 늙을수록 점점 익어가며 평담하게 되는 것이다"[1058]라고 말했다.

　　총괄하자면, 소식은 문인화의 효능에 대해 '스스로 즐기기 위한 것'이라 하였으며, 형사(形似)[17]에 얽매이지 않고 상리(常理)와 상외(象外)에서 얻은 주관정서를 드러낸 유형을 가장 이상적인 예술로 보았다. 또한 소식이 요구한 이상적인 예술적 경계는 소산(蕭散) 간원(簡遠)하고 고아(古雅) 담박(淡泊)하고 청신(淸新) 청려(淸麗)한 유형이었다. 이처럼 소식은 '칼을 뽑아들거나 활시위를 당기는' 식의 긴장된 기세나 '웅장하

[15] 사가부인(謝家夫人)은 사도온(謝道韞. 또는 謝道蘊이라 쓰기도 했다)으로, 왕희지의 아들 왕응지(王凝之)의 부인이다. [인물전] 사도온 참조.

[16] 면리장침(棉里藏針)은 면리철(棉里鐵)이라고도 한다. 점(點)과 획(劃)에 살이 풍부하면서 골(骨)이 드러나 밖은 부드럽고 안은 강한 것을 비유한 말로서, 강함과 부드러움이 서로 어울리고 부드러움에 강한 필력미(筆力美)가 깃들어 있음을 의미한다.

[17] 형사(形似)는 형상을 닮게 그리는 것이다.

고 호방한' 풍격을 반대하고 외유내강 식의 내재미와 평담(平淡)한 풍격을 애써 추구했는데, 이것은 마침 장자(莊子)의 심미관이었고 후대의 문인화가들은 모두 소식의 이러한 미학사상을 전적으로 계승했다. 명말(明末) 동기창의 남북종론도 비록 미불의 말에 근거하여 세운 것이지만 그 이론적인 기초는 모두 소식의 이론에 있었는데, 이점에 대해서는 제8장에서 자세히 논하기로 한다.

소식의 이론은 문인화의 발전을 촉진시켰다. 소식이 문인화 이론의 실질적인 기초를 마련하고 그 방향을 설정한 뒤부터 문인화의 조류가 가속화 되었다. 특히 '형사로 그림을 논하면 식견이 아이들과 다름없다'는 예술적 견해는 회화 분야에 획기적인 변화를 발생시켰다. 또한 '칼을 뽑아들거나 활시위를 당기는' 식의 긴장된 기세를 반대하고 간결하고 고아하고 담박한 풍격을 주장한 소식의 견해는 원대를 포함한 후대의 이론과 실천에 방향을 설정해주었다. 즉 후대에는 거의 모든 화가들이 평담하고 완곡하고 부드러운 화풍을 최고의 격조로 간주함과 동시에 정통으로 삼았고, 호방하고 강건한 화풍은 정통이 아닌 것으로 여겼다. 특히 청대의 문인들 사이에서는 '그림은 반드시 담박함을 추구해야 한다'는 사상이 보편화 되고 상식화 되었다.

송대 이후 지금까지 소식의 화론만큼 문인을 깊이 이해한 화론은 없었고, 또한 소식의 화론만큼 영향력과 지배력을 가진 화론도 없었다. 소식은 비록 전문적인 회화이론서를 저작하진 않았지만, 자신의 시문집에 자신의 회화이론을 산발적으로 수록했다. 송대 이후에는 거의 모든 문인들이 소식의 영향을 받았고, 그 중에서도 원대의 조맹부와 명대의 동기창이 소식의 영향을 가장 많이 받았다.

2. 송도(宋道)·송적(宋迪)·송자방(宋子房)

송도(宋道). 자는 공달(公達)이고, 하남성(河南省) 낙양(洛陽) 사람이다. 송 희녕 7년(1074)에 저술된 곽약허의 『도화견문지』에 "송도와 송적(宋迪)은 지금 모두 명류가 되었다"[1059]는 기록이 있어 송도가 소식과 같은 시기에 활동했음을 알 수 있다. 송도는 진사(進士)에 급제한 후에 낭(郎)이 되었으며, 산수와 한림(寒林)[18]을 즐겨 그렸는데 화

⑱ 한림(寒林)은 잎이 떨어진 겨울의 차갑고 삭막한 나무숲을 뜻하며, 이를 소재로 한 그림을 뜻하기

풍이 한담(閑淡)하고 간원(簡遠)하여 소식이 주장한 문인화풍에 부합했다. 『선화화보』에서는 송도에 대해 "당시에 중시되었다. 다만 흥이 일면 그림에 뜻을 기탁했고 그림을 팔려고 하지 않았다"[1060]고 기록하고 있다. 그림이 상품이 되기 시작했던 송대에 그림을 팔지 않고 다만 흥이 일면 그림에 뜻을 기탁했다고 하였는데, 이 두 가지는 문인화와 공인화를 구분 짓는 중요한 기준이었다.

　송적(宋迪). 송도의 동생이다. 자는 복고(復古. 후에 현顯으로 바꾸었다)이고, 하남성 낙양(洛陽) 사람이다. 진사(進士)에 급제한 후에 사봉랑(司封郎)에 제수되었다. 천성적으로 그림을 좋아했고 산수를 가장 즐겨 그렸는데, 사물을 보면 그 뜻을 얻었고 사물을 그릴 때면 자신의 뜻을 표현했다. 또한 생각을 깊이 운용하고 시인묵객이나 풍아한 문사들처럼 산에 올라 시를 읊었다.[19] 평원산수를 특히 잘 그렸는데, 후대 사람들은 송적이 그린 평원구도의 「소상팔경(瀟湘八景)」[20] 여덟 폭의 내용에 근거하여 「평사낙안(平沙落雁)」·「원포귀범(遠浦歸帆)」·「산시청람(山市晴嵐)」·「강천모설(江天暮雪)」·「동정추월(洞庭秋月)」·「소상야우(瀟湘夜雨)」·「연사모종(煙寺暮鐘)」·「어촌석조(漁村夕照)」의 여덟 가지 화제(畫題)를 지었다. 『선화화보』에 송복고의 그림 13폭이 기록되어 있는데, 「청만어락(晴巒漁樂)」·「강산평원(江山平遠)」·「요산도(遙山圖)」 등 주로 평원 경치가 많다.

　송적의 산수화는 이성의 화법을 배워 필묵이 맑고 윤택했다. 기록에 의하면 송적은 소나무와 늙은 참죽나무를 즐겨 그렸는데, 높이 치솟거나 아래로 구부러지는 등 자태가 각양각색이었고, 한두 그루부터 만 그루가 넘게 빽빽이 그려 넣은 그림까지 다양하여 보는 이를 놀라게 했다고 한다.

　송적보다 나이가 많은 화가로 진용지가 있다. 진용지는 산수화에 뛰어났으나 "격조에 청아(清雅)한 정취가 부족했다."[1061] 기록에 의하면 일찍이 진용지는 무너진 담장 위에 비단을 펼쳐놓고 비단 상에 드러난 담장의 기복에 따라 산수를 그려나갔는데, 그가 평소에 보아온 바와 생각해둔 바를 참고하여 분방하게 휘호하니 그림이 저절로 이루어진 것처럼 자연스러웠다고 한다. 이 화법은 본래 송적이 알려준 것이었고, 이때부터 진용지의 화격이 날로 진보했다.[①] 송적도 당시의 문인화가

도 한다.

⑲ 【저자주】 『宣和畫譜』 卷12, 「山水三」 참고.

⑳ 소상팔경(瀟湘八景)은 호남성 동정호(洞庭湖)의 남쪽 소수(瀟水)와 상수(湘水)가 합류하는 곳의 아름다운 경치를 여덟 가지 소재로 표현한 그림이다.

들처럼 마음이 가는바에 따라 분방하게 휘호하여 그림이 저절로 이루어진 것처럼 자연스러웠음을 알 수 있다.

송적의 성취와 명성은 송도를 크게 넘어섰다. 송적과 같은 시대에 활동한 곽약허는 송적과 송도를 함께 평하여 "산수와 한림을 잘 그렸는데, 한가롭고 고아한 정취가 있고 체제와 형상이 온화하고 기품이 있다"[1062]고 하였으며, 이 두 형제를 북송 후기 신흥 문인화가 대열에 기록했다.

송자방(宋子房). 송적의 조카이다. 자는 한걸(漢杰)이고, 정주(鄭州) 영양(榮陽)② 사람이다. 송자방은 후기에 직업화가가 되었는데, 등춘(鄧椿)③의 조부가 송자방의 「강고추색도(江皐秋色圖)」를 보고 애호하게 되면서부터 송자방의 그림이 귀하게 여겨졌다. 이 시기는 송 휘종 대관(大觀, 1107-1110) 연간으로, 휘종은 등극하자마자 그림에 깊은 흥미를 느껴 수양이 높은 화가의 가르침을 원했고, 이때 등춘의 조부는 송자방을 첫 번째 서열에 올려 화학박사(畫學博士)에 추천했다.

송자방에 관한 기록 중에 "『화법육론(畫法六論)』을 저술했는데 지극히 주도면밀했다(『화계(畫繼)』)"는 내용이 있다. 아마도 송자방이 학생들을 가르칠 때 사용한 교본인 듯한데, 안타깝게도 유실되어 지금은 볼 수 없다.

소식은 세발문에서 송자방의 그림에 대해 "옛 것도 아니고 지금의 것도 아니며 새로운 뜻이 조금 나왔다. … 그리기를 쉬지 않는다면 마땅히 산을 채색해야 할 것이다"[1063]라고 하였다. 즉 송자방의 산수화가 수묵으로 기본 골격을 묘사한 후에 채색하는 이른바 '옛 것도 지금의 것도 아닌' 형식이었음을 알 수 있다. 복고주의 풍조가 만연했던 당시에는 착색산수화에 능한 자가 거의 없었기 때문에 소식은 송자방이 고고(高古)한 착색산수화를 추구해주길 희망했던 것이다. 소식은 「우발한결화(又跋漢杰畫)」에서

사인(士人)의 그림을 보면 마치 천리마를 보는 듯하여 그 의기(意氣)④가 이르는 바를 취한다. 그러나 화공(畫工)의 경우에는 늘 채찍·털가죽·구유·여물만을 취할

① 【저자주】 『畫繼』 卷6 「山水林石」 참고.
② 영양(榮陽)은 하남성(河南省)에 속한다.
③ 등춘(鄧椿, 약1109-1180)은 북송(北宋)의 학자·회화이론가이다. 〔인물전〕 참조.
④ 의기(意氣)는 품은 뜻과 기개이다.

뿐 준발(俊發)함이 조금도 없어 몇 자(尺)만 보아도 싫증이 난다. 한걸(漢杰)의 그림
은 참으로 선비의 그림이다.[1064]

라고 말했고, 또 이어서 "몇 년간 쉬었지만 복고풍조는 사라지지 않았다"[1065]라고
덧붙였다.

3. 조보지(晁補之)

조보지(晁補之, 1053-1110). 자는 무구(無咎)이고, 호는 귀래자(歸來子)이며, 산동성(山東省)
제북(濟北) 사람이다. 원풍(元豊, 1077-1086) 연간에 진사(進士)가 되었고, 원유(元祐, 1086-1094)
연간에 이부원외랑(吏部員外郎)·예부낭중(禮部郎中)·국사편수(國史編修)·실록검토관(實錄檢討官)
을 차례로 역임했다. 소성(紹聖, 1094-1097) 연간에 좌천되어 강서(江西) 신주(信州)에서 오
랜 기간 세금 감독 일에 종사했다. 후에 안휘(安徽) 사주(泗州)를 관장하는 벼슬이 내
려졌으나, 그로부터 수개월 후에 세상을 떠났다. 조보지는 10여 세에 소식으로부터
칭찬을 받았고, 후에 저명한 소문사학사(蘇門四學士)[5]의 일원이 되었다. 저서로 『계륵
집(鷄肋集)』·『조씨금취승편(晁氏琴趣外篇)』 등이 있다. 조보지는 국가정책에 열성과 노
력을 다 바쳐 일찍이 연운16주(燕雲十六州)를 무력으로 수복할 것을 강력히 주장하고
국가정책에 관한 논문도 많이 남겼으나, 후에 심적인 충격을 겪고 난 후부터 점차
사상이 변했다. 조보지는 자신이 그린 춘당(春堂)의 「산수대병(山水大屛)」 상에 다음
과 같은 시를 남겼다.

가슴에 운몽(雲夢)[6]을 삼킬 수 있는데
술잔이 어찌 성현 대하는 것을 방해하리.
마음은 맑은 가을에 형산(衡山)[7] 곽산(霍山)[8]에 들어가

[5] 소문사학사(蘇門四學士)는 북송(北宋)의 문학가 황정견(黃庭堅)·진관(秦觀)·조보지(晁補之)·장뢰(張
耒)이다.
[6] 운몽(雲夢)은 초(楚)나라의 큰 연못 7개(七澤) 중의 하나이다. 초왕이 여기서 사냥하는 광경을 사
마상여(司馬相如)가 「자허부(子虛賦)」에서 읊었다. 학식이 풍부하며 기개가 강하고 가슴이 넓은 것
을 비유하여 '가슴에 운몽 일곱여덟 쯤은 삼킨다.'고 말했다. 서거정(徐居正)의 「망해음(望海吟)」에
서 "평생에 저 바다 여덟아홉 쯤 가슴 속에 삼켰더니, 오늘 굽어보니 참으로 술잔만 하구나. (平生八
九吞胸中 今日俯瞰眞杯同.)"라고 하였다.

그대 위해 강과 하늘을 끊임없이 그리려네.[1066]

몇 해 전에 범 나타나 손에 땀을 쥐어도
늙은이는 밭에서 한가할 수 없다네.
보리밭을 싫어해도 좋은 생각나질 않아
유회 삼아 글방 뒤의 백 리 산을 그려보네.[1067]

강서시파(江西詩派)의 영수 진사도(陳師道, 1053-1101)[9]는 조보지의 그림에 대해 "전신 (前身)은 완적(阮籍)[10]이요 당나라의 왕유이니, 짓눌리고 오그라들어 볼품없어진 그림 도 기개가 세상을 뒤덮을 만하며, 만 리가 지척 안에 들어있다"[1068]고 찬양했다. 조 보지의 그림도 소식 계열의 문인화풍이었고, 주로 산수를 그리고 다른 제재도 그 렸다.

조보지의 화론은 특히 관심을 요한다. 그는 두 가지의 탁월한 견해를 제기했는 데, 하나는 "사물에 대한 선입견을 버림으로서 사물의 본질을 본다 (遺物以觀物)"는 것이고 또 하나는 "사물의 외형을 그려낸다 (畵寫物外形)"는 것이다. 조보지의 이 두 견해는 소식·미불·미우인의 회화이론과 함께 후대 문인화의 발전에 큰 영향을 끼 쳤다.

그러나 사물에 대한 선입견을 버림으로서 사물이 지니고 있는 본질을 보고자 시도했는데, 그 때에 사물은 항상 그 모습을 숨길 수가 없게 된다. … 크고 작음 이란 마음에 있지 형체에 있는 것이 아니다.[1069] - 「발이준역화어도(跋李遵易畵魚 圖)」

재주의 우열은 정신에 달려있지 손끝에 있는 것이 아니다. 정말 그렇게 된다 면 못하는 일이 없을 것이다. 이준역(李遵易)[11]은 때때로 은거하다가 불현듯 영감(靈 感)이 떠올라 천기(天機)의 움직임을 볼 수 있었다.[1070] - 상동.

⑦ 형산(衡山)은 호남성 형산현(衡山縣) 서북쪽, 형양현(衡陽縣) 북쪽에 있는 산이다. 오악(五岳) 중의 남악(南嶽)이다.
⑧ 곽산(霍山)은 산서성 곽현(霍縣) 동쪽에 있다.
⑨ 진사도(陳師道, 1053-1101). 북송(北宋)의 시인·학자이다. 〔인물전〕 참조.
⑩ 완적(阮籍, 210-263)는 삼국시대 위(魏)나라의 사상가·시인·문학가이다. 〔인물전〕 참조.
⑪ 이준역(李遵易)은 송대(宋代)의 화가이다. 〔인물전〕 참조.

즉 모든 사물에는 형상과 정신이 갖추어져 있는데, 가령 형상과 현상이 사물의 제1자연이고 정신과 본질이 사물의 제2자연이라면 예술은 제2자연에서 성립된다는 것이다. 또한 유물이관물(遺物以觀物)은 사물의 제1자연을 버림으로써 사물의 제2자연을 보아야 한다는 것이지만, 곧바로 제1자연의 '본질을 볼' 수 있다면 사물의 제2자연에 대해 반드시 이해할 필요는 없다는 것이다. 진정한 대가는 '사물의 본질인' 제2자연을 볼 수 있는 자이며, 이러한 자는 사물의 제1자연을 버릴 수 있을 뿐 아니라 곧바로 표면적인 현상을 투사하여 본질을 볼 수 있다고 설명하고 있다. 원말(元末)의 오진(吳鎭)은 말하기를,

> 일찍이 진여의(陳與義, 1090-1138)[12]의 「묵매시(墨梅詩)」를 보니 뜻이 족하면 안색의 닮음은 구하지 않았는데, 아마도 전생(前生)의 몸이 말의 생김새를 보는 구방고(九方臯)[13]였을 것이다.[1071]

라고 하였다. 천리마를 가려내는 실력자인 구방고는 말의 털과 색깔에 대해 이해하지 못하고 암수도 구별하지 못했지만, 천리마의 본질인 정신을 곧바로 살펴볼 수 있었는데, 이것이 '사물에 대한 선입견을 버리고 사물의 본질을 보는' 재능이자 태도이다. 만약 구방고가 말의 털이나 색깔 등의 피상적인 면만 고려했다면 말의 본질은 그것에 가려져 나타나지 않았을 것이다. 조보지는 이에 관련하여 다음과 같은 사례를 제시했다.

> 한림(翰林) 심괄(沈括, 1031-1095)은 『필담(筆談)』에서 '승려 거연의 그림은 가까이에서 보면 무엇을 그렸는지 잘 모르겠지만 멀리 보면 명암이 뚜렷이 나타나 있어 의취(意趣)를 모두 얻었다'라고 하였다. 나는 이종사촌 두천달(杜天達)의 집에서 그의 작품 두 점을 얻었는데 심괄이 평한 내용과 비슷하다. 그러나 거연은 동원을 스승으로 삼았으니 이는 동원의 그림이나 내가 가지고 있던 두 점과 같지 않다. 이에 옛날에 배움을 청한 사람들은 스승을 존경하면서도 그들의 특질을 모방하지

⑫ 진여의(陳與義, 1090-1138)는 북송(北宋)의 시인이다. 〔인물전〕 참조.
⑬ 구방고(九方臯)는 『전국책(戰國策)』의 '백락일고(伯樂一顧)'에 나오는 인물이다. 주(周)나라 때 말 감식(鑑識)에 뛰어난 백락(伯樂)의 친구 중에 역시 말에 대해 높은 안목이 있는 구방고가 있었다. 진(秦)나라의 목공(穆公)이 구방고에게 준마 한 필을 구해 오라고 하여 구방고가 명마 한 필을 목공에게 데리고 왔다. 목공은 평범한 말이라 생각하여 구방고를 내쫓으려 했지만 백락이 이를 말리면서 "정말 훌륭한 말입니다"라고 하였다. 목공이 다시 자세히 살펴보니 과연 명마 중의 명마였다.

않았음을 알 수 있다. 당(唐)대의 유명한 서예가는 필법에 있어서는 왕희지(王羲之)와 왕헌지(王獻之)를 따르고 우세남(虞世南)은 따르지 않았으며, 안진경(顔眞卿)을 좇으며 유공권(柳公權)⑭은 거들떠보지 않았다. 만약 그 후로도 그 길만을 밟았다면 지금에는 아무런 특색을 나타내지 못했으리라. 그런 고로 이러한 풍조 하에서 화가들은 단지 필법만을 중시했고 (정신적인) 면모는 잃고 있다.1072) - 「발동원화(跋董源畵)」

준마를 제대로 변별해내지 못하는 자는 말의 털이나 색깔 등 외모만 볼 수 있을 뿐 말의 참모습은 간파해내지 못하므로, 이러한 자는 '선입견을 버리고 사물을 보아야'만 그 사물의 본질과 정신을 파악할 수 있으며 또한 높은 안목과 조예를 갖추어야만 선입견을 버리고 사물의 본질을 볼 수 있다는 것이다. 이준역은 '은거하다가 불현듯 영감이 떠올라 천기(天機)의 움직임을 볼 수 있었고'(장자의 경우와 비슷하다). 이때부터 사물을 보면 '사물은 항상 그 모습을 감출 수가 없었다.' 그래서 조보지도 '크고 작음이란 마음에 있지 형체에 있는 것이 아니다'라고 특별히 강조했던 것이다.

중국의 화론은 고개지에 의해 처음 시작될 때부터 정신을 중시하면서도 형상을 전적으로 부정하진 않았다. 예컨대 남제(南齊)의 사혁(謝赫)은 기운(정신)을 육법(六法)의 최고 품등으로 삼았지만 응물상형(應物象形)⑮도 육법의 하나로 삼았다. 그러나 당(唐)대의 장언원에 이르러서는

형사(形似)⑯를 버리고 골기(骨氣)⑰를 숭상하여 형사의 바깥에서 그림을 추구했는데, 이것은 속인들과 함께 말하기 어려운 일이다. … 기운에서 그림을 추구하게 되면 형사는 저절로 그 사이에 나타나기 마련이다.1073) - 『역대명화기』

라고 말하여 정신을 더 강조했다. 북송 초의 구양수는 형(形)을 잊고 의(意)를 그려

⑭ 왕헌지(王獻之, 348-388)·우세남(虞世南, 558-638)·안진경(顔眞卿, 709-785)·유공권(柳公權, 778-865)에 대해서는 〔인물전〕 참조.
⑮ 사혁(謝赫)이 『고화품록(古畵品錄)』에서 제기한 육법(六法), 즉 기운생동(氣韻生動)·골법용필(骨法用筆)·응물상형(應物象形)·수류부채(隨類賦彩)·경영위치(經營位置)·전이모사(轉移模寫)의 하나이다. 형상을 그릴 때는 반드시 사물에 응해서 그려야 한다는 뜻이다.
⑯ 형사(形似)는 형상을 닮게 그리는 것이다.
⑰ 골기(骨氣)의 골(骨)은 힘이고 기(氣)는 세(勢)이다. 따라서 서화에서 강경하고 씩씩한 필획과 견실하고 날카로운 기세나 풍모를 가리킨다.

야 함을 한층 더 강조했다.

> 옛 그림들이 의(意)를 그리고 형(形)을 그리지 않았듯이
> 매요신(梅堯臣)이 시로서 사물을 읊어내면 정취를 숨길 수 없네.
> 형을 염두에 두지 않고 의를 얻어야 함을 아는 자는 드물지만
> 시를 마치 그림 보는 것과 같이 여기는 것만은 못하리라.[1074]
> - 「반거도(盤車圖)」[18]

조보지와 같은 시대에 활동한 소식도 '형사로 그림을 논한다면 식견이 아이들과 다름없다'고 주장했고, 조보지도 '사물에 대한 선입견을 버림으로서 사물의 본질을 볼 수 있으며, 그리되면 사물은 항상 그 모습을 숨길 수가 없게 된다'고 말했다. 이러한 이론들은 비록 엄격한 조형훈련은 거치지 않았지만 높은 수양과 학문을 갖춘 후대의 문인들이 여가를 틈타 필묵을 즐기는 풍조가 형성될 수 있도록 크게 기여했다. 이 때문에 이들의 회화이론은 후대 문인화가들의 마음속에 깊이 각인되었고, 영향 또한 특별히 클 수 있었다.

소식과 조보지는 예술의 의(意)와 정신을 강조하면서도 형(形)을 부정한 적은 없었다. 예컨대 소식은 오도자의 그림을 감상할 때 "비로소 깊고 오묘함에 근본을 두었음을 알았다"고 말했으며, 조보지도 "사물(실제 모습이 아닌 추상적 의미의 사물)의 모습을 그리더라도 그 사물이 지니고 있는 외형(사실적인 모습)을 고쳐서는 안 된다"[1075]고 말했다가 또 '사물의 외형'은 사물의 제2자연을 담는 그릇이므로 '형을 염두에 두지 말고 의를 얻어야 한다'고 강조했다. 이외에도 조보지는 후학도들에게 "세상 사람들을 속여 명성을 얻거나"[1076] 사물의 형상에 의존해서는 안 된다고 충고했다. 그러나 조보지가 후세에 가장 크게 영향을 미친 견해는 역시 '사물에 대한 선입견을 버리고 사물의 본질을 보아야 한다 (遺物以觀物)'는 견해와 '사물의 외형을 그려내야 한다 (畵寫物外形)'는 견해이다.

⑱ 반거(盤車)는 물건을 운반하는 우거(牛車)이며, 「반거도(盤車圖)」는 우거를 사용하여 산을 오르내리며 물건을 운반하는 광경을 묘사한 그림이다.

4. 교중상(喬仲常)과 「후적벽부도(後赤壁賦圖)」[19]

　교중상(喬仲常). 1082년에서 1123년 사이에 주요 예술 활동을 했으며, 하중(河中)[20] 사람이다.[①] 교중상이 타인에게 자신의 그림을 쉽게 주지 않았다는 기록이 있으며, 또한 교중상이 『화계(畵繼)』 중의 「진신위포(縉紳韋布)」 조에 기록되어 있는 것으로 보아 그가 재야 문인화가였음을 알 수 있다. 교중상의 유작 중에는 「연명청송풍(淵明聽松風)」·「이백착월(李白捉月)」·「산거나한(山居羅漢)」 등의 명제가 많은데, 즉 그가 은일 관련 제재에 관심이 많았고 또한 도석인물(道釋人物)[②]에 관한 그림을 잘 그렸음을 알 수 있다. 교중상의 산수화에는 당시의 화풍과는 다른 독특한 풍격이 갖추어져 있는데, 아마도 소식과 미불이 주장한 문인화론의 영향을 많이 받은 듯하다.

　교중상의 유일한 현존 작품으로 「후적벽부도(後赤壁賦圖)」(그림 56)가 있다. 전체 화면이 아홉 단락으로 구분되어 있고, 소식의 「후적벽부(後赤壁賦)」가 주요 내용이다. 내용의 흐름에 따라 그림이 한 단락씩 이어지는 형식이며, 단락마다 그림의 내용이 행서 또는 해서체로 써져 있다. 왼편에서 오른편으로 내용이 진행된다.

　첫 번째 단락은 빈객 두 사람이 소식을 따라 유람을 나온 내용이다. 언덕 위에 고목 몇 그루가 있고 물가의 평지에 빈객 두 명과 소식이 서있는데, 땅바닥에 사람의 그림자가 나타나 있다. 물가 평지의 가장자리에는 어린아이가 있고, 갈대숲 사이의 배 안에는 어부가 서 있다. 이 외에도 강물·교목·버드나무와 대안 산비탈 아래의 물가에 갯벌이 묘사되어 있다. 화면 상에는 시가 써져 있어 "이 해 시월 보름에 … 그러나 술은 어디에서 얻어야 하나?"[1077]라고 하였다.

　두 번째 단락은 "(소식이) 돌아와 아내와 상의하고" "술과 생선을 들고 가는"[1078]는 내용이다. 정원에 커다란 소나무 한 그루가 있는데, 가지가 정원 바깥으로 뻗어 나와 있고, 소식이 술과 생선을 들고 부인에게 작별을 고하면서 걸어 나가고 있다.

⑲ 【저자주】 「후적벽부도(後赤壁賦圖)」는 빌슨-앳킨스미술관에 소장되어 있다.
⑳ 하중(河中)은 지금의 산서성(山西省) 영제현(永濟縣)이다.
① 【저자주】 교중상의 「후적벽부도」는 소동파(蘇東坡)의 「후적벽부(後赤壁賦)」의 내용을 그린 작품이다. 소동파의 이 부(賦)는 1082년에 써졌으며, 그림의 후미에 발어(跋語)가 있어 "선화(宣和) 5년 11월 7일에 덕린(德麟)이 제(題)하다"라고 하였다. 그래서 그의 활동연대는 대략 1082년에서 1123년 사이 기간이었거나, 혹은 1082년보다 약간 이른 시기일 가능성도 있다. 덕린이 이 그림에 제할 당시에 교중상이 살아 있었는지 아닌지는 아직 밝혀지지 않았다.
② 도석인물(道釋人物)은 도교의 신선이나 불교의 고승(高僧)·나한(羅漢) 등의 인물을 그린 그림이다. 〔보충설명〕 참조.

정원의 앞쪽에는 산 속을 향한 산길이 있고 정원의 뒤편에는 잡목들과 거대한 암벽이 있다.

세 번째 단락은 "다시 적벽 아래로 가서 노니는"[1079] 내용이다. 소식과 빈객들이 험준한 절벽 아래에서 술판을 차려놓고 강물과 대안을 마주 대하고 앉아 있다.

네 번째 단락은 "옷을 걷고 올라가 높이 솟은 바위를 밟으며 무성한 풀잎을 헤치는"[1080] 내용이며, 다섯 번째 단락은 "호랑이와 표범 형상의 바위에 걸터앉는"[1081] 내용이며, 여섯 번째 단락은 "규룡처럼 구부러진 고목에 올라가니 두 빈객이 나를 따라 노닐지 못한다"[1082]는 내용이다. 네 번째 단락에서 여섯 번째 단락까지는 그림이 연결되어 있는데, 소식이 혼자서 거대한 바위절벽 위로 올라가고 있다. 그림 상의 제발문에서는 "문득 긴 휘파람소리가 나더니 초목이 진동하고 산이 울고 골짜기가 메아리치며 바람이 일고 물이 솟구쳤다"[1083]고 하였다.

일곱 번째 단락은 "되돌아와 배에 올라 강 가운데에서 물 흐르는 대로 내맡기는"[1084] 내용이다. 광활하고 요원한 강물 위에 나룻배 한 척이 떠있고 한 마리의 학이 강의 동쪽에서 날아와 나룻배 위를 지나가고 있다.

여덟 번째 단락은 소식이 꿈속에서 두 명의 도사를 보는 내용으로, 여전히 큰 소나무의 가지가 정원 바깥으로 뻗어 나와 있고 주위 사방도 여전히 거석과 빽빽한 수림이다.

아홉 번째 단락은 소식이 "놀라 잠에서 깨어나 문을 열고 내다보았으나 그가 있는 곳을 알 수 없었다"[1085]는 내용으로, 소식이 문 앞에 서서 먼 곳을 바라보고 있고 주위에는 산석과 나무와 물이 있다.

「후적벽부도」의 화법은 당시의 화법과는 현격히 다르다. 북송의 화가들 중에 이공린(李公麟, 1049-1106)[3]을 제외하고는 독특한 화법을 가진 화가가 교중상 뿐인 듯하다. 산석·수목·물이 모두 필선만으로 묘사되어 있는데, 그다지 간결하진 않지만 모두 뚜렷하다. 이 그림의 가장 두드러진 특징은 번잡한 경물들을 간략히 개괄하여 요소만 취한 점이며, 또한 필묵이 맑고 뚜렷하며 풍골(風骨)이 시원스러우면서도 예리하다. 산석은 방절(方折)[4]한 필선을 사용하여 윤곽을 그은 다음에 방직(方直)한 필

③ 이공린(李公麟, 1049-1106)은 북송(北宋)의 화가이다. 〔인물전〕 참조.
④ 방절(方折)은 용필 시에 필선을 모나게 꺾는 것이다.

그림 56 「후적벽부도(後赤壁賦圖)」, 교중상(喬仲常), 종이에 수묵, 29.3×560.3cm, 넬슨아트갤러리

선을 분방하게 그어 구조를 나누고, 이어서 가느다란 준선을 약간 가하여 요철과 양감을 표현했다. 또 권운(卷雲) 형상의 바위주름 사이에 간혹 가미되어 있는 부드럽고 완곡한 필선의 효과가 매우 맑고 선명하다. 결론적으로 이 그림에는 찰(擦)⑤과 염(染)⑥이 지극히 적고, 원경의 산과 바위에도 기본적인 부분만 분방하게 묘사되어 있으며, 또한 원경과 근경의 산석에는 물기가 메마른 필선이 많다.

수목은 모두 용필로만 이루어져 있고 두 폭에 보이는 큰 소나무의 형상이 괴이하게 구불구불 뒤틀려 있다. 어린준(魚鱗皴)⑦이 화사하고 윤택하며, 솔잎은 당시까지 많이 사용된 섬세하고 가지런한 유형이 아니라, 용필이 과감하며 솔잎의 뿌리부분이 굵고 끝은 매우 날카롭고 분방하다. '호랑이와 표범 형상의 바위에 걸터앉은' 단락을 보면, 소나무 줄기에 횡필(橫筆)의 태점(苔點)⑧이 빽빽이 찍혀 있고, 잡목은 줄기의 윤곽선과 가지를 분방하게 긋고 준을 약간 가한 다음에 나뭇잎을 점묘(點描)했는데, 효과가 매우 맑고 선명하다.

「후적벽부도」상의 작은 바위·소나무·측백나무·잡목의 화법은 이전에는 없었던 것으로, 원대에 이르러 이 화법이 보편화되었다. 물결도 전대의 물고기 비늘 문양 또는 가지런하고 번밀한 위현 등의 필선이 아니라, 나룻배 또는 바위 주변에만 기느다란 필선을 가볍게 몇 가닥 그은 정도이다. '바람이 일고 물이 솟구치는' 단락의 물결도 매우 이색적이다.

결론적으로 「후적벽부도」상의 건필(乾筆)과 분방한 점묘(點描), 그리고 간략히 요점만 취한 형식 등은 원대에 이르러 보편화되었고, 당시로서는 매우 참신한 면모였다.

이 그림에서 특히 눈길을 끄는 부분은 빼어나고 운치 있는 해서체로 쓴 큰 단락의 시문이다. 본래 "그림에 관(款)⑨과 제발(題跋)⑩을 남기는 관례는 소식과 미불에

⑤ 찰(擦)은 물기가 적은 붓을 종이나 비단에 비벼 문지르는 기법이다. 뚜렷한 준선을 모호하게 하거나 바위나 수목의 질감을 표현할 때 많이 사용된다.

⑥ 염(染)은 화면에 붓으로 물·먹·안료를 찍어 바르는 일이다. 선염(渲染)·찰염(擦染)과 같이 복합적으로 사용된다. 그림에 필선이 하나하나 뚜렷이 보이지 않도록 물기나 먹기를 많이 칠하는 것을 이른다.

⑦ 어린준(魚鱗皴)은 준법(皴法)의 하나로 물고기 비늘처럼 생겼다 하여 붙여진 이름이다. 주로 수목 줄기의 표피무늬나 물결무늬를 묘사할 때 많이 사용된다.

⑧ 태점(苔點)은 『芥子園畵傳論設色各法(개자원화전론설색각법)』에 "태점은 (산이나 바위의) 준법(皴法)이 산만하게 그려져 짜임새가 없을 때, 그 약점을 은폐하기 위해 쓰는데, … 그러므로 태점은 채색 따위 여러 과정이 다 이루어진 다음에 찍어야 한다 (苔原設以蓋皴法之慢亂, … 然卽點苔, 亦須於着色諸件——告竣之後.)"고 하였다. 즉 정리가 미흡한 어수선한 화면이나 간결하게 정리하고 특정 사물을 더 돋보이게 하는 작용을 한다.

⑨ 관(款)은 그림을 그린 후에 화가의 자호(自號) 또는 이름(款署)과 함께 그린 장소나 제작 연월일,

서부터 시작되었으나"[1086] 소식과 미불의 관자(款字)는 화면의 좁은 면적에 국한되었을 뿐 아니라 어떤 관제(款題)는 두루마리의 후미 또는 그림을 벗어난 곳에 써졌다. 간혹 그것이 화면의 일부를 차지하더라도 중요한 위치에 써진 적은 없었다. 그러나 이 그림에서는 대량의 시문과 관자가 화면상에 넓게 자리하여 그림과 서로 조화를 이루고 있다. 송 휘종(徽宗, 1100-1125 재위)의 그림 「사매산금도(蠟梅山禽圖)」와 「부용금계도(芙蓉錦鷄圖)」 상의 제시도 화면의 중요한 위치에 써져 그림과 서로 조화를 이루고 있다. 즉 이러한 형식이 이 시기에 이미 보편적인 예술형식이 되었음을 알 수 있는데, 중국회화사 상의 획기적인 사건으로 볼 수 있다.

역대의 설에 근거하면 교중상의 인물화가 이공린의 화법을 배운 유형임을 알 수 있다. 즉 「후적벽부도」가 교중상의 독특한 화법이라고는 하지만 이공린의 영향을 받지 않을 수 없었던 것이다. 이공린의 「임위언목방도(臨韋偃牧放圖)」 상의 산석을 보면 비록 지극히 간략하지만 두 사람의 필법과 정신이 모두 상통함을 확인할 수 있다. 또한 「후적벽부」의 뜻을 반영한 것으로 보아 교중상이 소식을 존경하고 흠모했음을 알 수 있는데, 이 그림과 소식의 「고목괴석도(古木怪石圖)」를 대조해보면 비록 용필상 방(方)과 원(圓)[11]의 비중 차이는 있으나 분방한 점묘(點描)와 간략한 형상 등의 기본 양식은 소식 그림에서 받은 영향임을 어렵지 않게 확인할 수 있다. 또한 두 그림의 정취가 공히 조용하고 한가롭다.

교중상의 산수화는 내용에서 용필까지 모두 북송에서 새롭게 일어난 문인화의 산물이었기에 당시까지의 작풍과는 전혀 다른 문인화의 경향이 나타나 있다. 문인화는 북송 중기에 정식으로 발흥했고, 남송시대에는 국난을 만나 유행하지 못했다가 원대에 이르러 크게 성행하게 된다. 비록 북송 중기 이후의 회화사에 교중상의 그림을 배운 화가나 화파에 관한 기록은 없으나, 원대 초기에 조맹부(趙孟頫)가 북송의 그림을 종법(宗法)으로 삼아야 한다고 주장한 뒤부터 「후적벽부도」의 독특하고

─────────────────

그리고 누구를 위하여 그렸는가를 기록한 것이다. 인장을 찍는 행위를 낙관(落款)이라고 한다.

⑩ 제발(題跋)은 그림이나 표구의 대지(臺紙) 뒤에 씌어진, 그 그림과 관계되는 산문(散文: 題跋)이나 시(詩: 題詩)이다. 엄격히 말하면 앞에 쓰는 것을 제(題)라 하고, 그 뒤에 쓰는 것을 발(跋) 또는 발문(跋文)이라 하여 구별되지만 흔히 제발(題跋)이라 통칭한다. 〔보충설명〕 참조.

⑪ 방(方)은 필획 중에서 획의 모양이 모난 것 이다. 그 모양이 방정(方整)하고 돈(頓)할 때 골력이 밖으로 향하여 나타나기 때문에 '외척(外拓)'이라 부르기도 한다. 원(圓)은 붓을 댄 곳과 뗀 곳이 둥근 형태를 이루게 하는 것으로서 그 필획의 둥글고 힘이 센 듯한 느낌을 준다. 획의 모양은 속으로 살찐 듯하여 강한 골력(骨力)이 밖으로 드러나지 않아 내함적(內含的)이다. 방 속에 원이 깃들고 원 속에 방이 있다는 말은 서로 상대되면서 또 통일을 이룬다는 뜻으로, 이로써 양호한 예술적 효과를 얻을 수 있게 된다. 〔보충설명〕 참조.

다양한 화법은 원대의 문인화를 한층 더 빛내주고 성행시켜주었다.

제7절 운산묵희(雲山墨戱)⑫의 창시자 - 미불(米芾)·미우인(米友仁)

1. 미불(米芾)의 생애

미불(米芾, 1051-1107).⑬ 초명(初名)은 불(黻)이었으나, 36세 이후에 불(芾)로 개명하면서 스스로 "불(黻)과 불(芾)은 같은 뜻이다"라고 말했다. 자는 원장(元章) 또는 스스로 초국미씨지후(楚國芈氏之後)라 하였고, 가끔 미불(芈黻·芈芾) 또는 초국미불(楚國米黻·楚國米芾)이라 서명하기도 했다. 호는 육웅후인(鬻熊後人)·화정후인(火正後人)이며, 후대 사람들은 그를 미남궁(米南宮) 또는 미전(米顚)이라 불렀다. 미불은 별호(別號)도 매우 많아 양양만사(襄陽漫士)·녹문거사(鹿門居士)·해악외사(海嶽外史)·회양외사(淮陽外史)·중악외사(中岳外史)·정명암주(淨名庵主)·계당거사(溪堂居士)·무애거사(無碍居士) 등이 있다. 『사고전서총목제요(四庫全書總目提要)』에서는 미불에 대해 "성격이 특이한 것을 좋아하여 여러 번 호칭을 바꿈이 이와 같았다"1087)고 기록하고 있다. 조상 대대로 산서성(山西省) 태원(太原)에 살았으나 후에 호북성(湖北省) 양양(襄陽)으로 이주했는데 이 때문에 호를 '양양만사'라고 부르기도 했다. 또 양양의 동남쪽에 당(唐)대의 시인 맹호연(孟浩然)이 은거한

⑫ 묵희(墨戱)는 문인이 전문이 아닌 취미로 수묵화를 그리는 것이다. '묵에 의한 놀이'라는 뜻으로 기법에 구애되지 않는 자유로운 제작태도를 말한다. 〔보충설명〕 참조.

⑬ 【저자주】미불의 졸년(卒年)에 대해 미불의 벗이었던 채조(蔡肇, 자는 天啓)가 찬술한 「고송예부원외랑미해악선생묘지명(故宋禮部員外郎米海岳先生墓志銘)」에서는 미불이 군해(郡廨)에서 향년 57세에 사망했다고 하였고, 『송사(宋史)』 「미불전(米芾傳)」에서는 미불이 회양군(淮陽軍)으로 파견되어 가서 향년 49세에 사망했다고 하였다. 청대의 학자 옹방강(翁方綱)의 『미해악년보(米海岳年譜)』에는 미불의 졸년에 대해 더 자세히 언급되어 있는데, 내용을 소개해보면 다음과 같다. "대관(大觀) 원년(1107) 정해(丁亥)년에 미불은 57세에 사망했으며, 『송사(宋史)』 『본전(本傳)』 상의 기록은 잘못된 것이다. 또 악려(鶚厲)의 『송시기사(宋詩記事)』에 '대관 2년(1108)에 회양군(淮陽軍)을 그만두었다'고 되어 있는데 이 또한 잘못된 기록이다. 또 송(宋) 정구(程俱)의 『북산소집(北山小集)』 「제미원장묘문(題米元章墓文)」에는 미불이 대관 4년(1110) 경인(庚寅)년에 사망했다고 되어 있는데, 이 말도 장축(張丑)이 쓴 『청하서화방(淸河書畵舫)』의 자세함에 못 미친다. 즉 장축은 미불의 졸년에 대해 '미불은 대관원년 정해년에 사망했다'고 말했고, 또 채조가 찬술한 「미공묘지(米公墓志)」에서는 '대관 3년(1109) 6월에 안장되었다'고 하였는데, 이 말은 방신유(方信孺)가 '대관 3년(1109)에 丹□□山 아래에 안장되었다'고 말한 바와도 부합한다. 또 황장예(黃長睿: 伯思)의 『동관여론(東觀余論)』 「서(序)」에 '미불은 이미 사망했다'고 되어 있다. 이 서(序)가 대관 2년 무자(戊子)년 6월에 써졌으므로 미불이 대관 원년에 사망했다는 설이 정설이다."

녹문산(鹿門山)이 있다는 이유로 '녹문거사(鹿門居士)'라고 부르기도 했다.

　미불은 관료지주 가문 출신으로, 조상 중에 무관이 많았다. 부친은 이름이 좌(佐)이고 자는 광보(光輔)이며, 벼슬이 좌무위장군(左武衛將軍)에 이르고, 중산대부(中散大夫)·회혜공(會稽公)에 추사(追賜)되었다. 미불의 모친 염씨(閻氏)는 영종황후 고씨(高氏)의 유모이다.[14] 미불은 소년기에 모친을 따라 호화로운 황가 저택에 들어가 황족 친인척들 사이에서 성장했다.

　미불은 중년 시기에 거처를 강소성(江蘇省) 소주(蘇州)로 옮겼다. 그 후 미불은 윤주(潤州: 지금의 강소성 진강鎭江)를 지나가다가 그 일대의 산수에 깊이 매료되어 훗날 처소를 짓고 살 뜻을 염두에 두었고, 모친이 세상을 떠나고(1086) 1년 후에 진강으로 거처를 옮겼다. 미불은 성의 서쪽에 누각을 지어 보진재해악루(宝晉齋海岳樓)라 하였는데 이곳이 일명 서해악(西海岳)이며 '해악외사'라는 호도 이때 지어졌다. 원부(元符) 말년(1100)에 북고(北固)에 화재가 발생하여 누각이 훼손되자 미불은 성의 동쪽으로 처소를 옮겨 해악암(海岳庵)이라 하였다. 해악암 내에는 보진재감원루(宝晉齋鑒遠樓)가 있었는데 이곳이 일명 동해악(東海岳)이다. 일찍이 미우인(米友仁)은 부친 미불이 진강에서 40년을 살았다고 말했는데, 아마도 그가 잘못 안 듯하다. 즉 미불은 원부 말년(1100)의 화재 때 동해악으로 거처를 옮기고부터 7년 후에 사망했고, 일생 동안 임직기간 외에는 대부분 싱 내의 서헤악루에서 지냈다.

　미불이 18세 되던 해에 영종과 황후 고씨 사이의 아들 조욱(趙頊)이 즉위하여 신종(神宗, 1067-1085 재위)이 되고 고씨는 황태후가 되었다. 얼마 후에 황태후는 자신의 유모 염씨(미불의 모친)와의 옛 정을 고려하여 미불에게 비서성교학랑(秘書省校學郞)을 하사했고, 또 얼마 후에 함광위(洽光尉)[15]에 임명했다. 그 후 미불은 임계(臨桂)[16]·장사(長沙)·항주(杭州) 등의 남방에서 소관(小官)을 역임했고, 철종(哲宗) 원우(元祐, 1086-1094) 연간에 회남로막(淮南路幕)에 제수되었다. 소성(紹聖) 초(1094)에는 선덕랑(宣德郞)에 임명되고 옹구현(雍丘縣)[17]을 관장했으며, 얼마 후에 중악(中岳)의 묘당(廟堂)에 배임되어 봉의랑충연수군사(奉議郞充漣水軍使)·제발원사(除發遠使)·구당공사채하발발(勾當公事蔡河撥發)을 차례로 역임했다. 휘종 숭녕(崇寧) 2년(1103)에 미불은 개봉으로 돌아가 태상박사(太常博士)에 임

⑭ 【저자주】『宋史』「米芾傳」과 「故宋禮部員外郎米海岳先生墓地銘」 참고.
⑮ 함광(洽光)은 지금의 광동성 영덕현(英德縣)이다.
⑯ 임계(臨桂)는 지금의 광서성 계림(桂林)이다.
⑰ 옹구현(雍丘縣)은 지금의 하남성 기현(杞縣)이다.

명되었는데, 이 시기에 황제의 명을 받아 『황정(黃庭)』과 소필(小筆) 해서(楷書) 『천자문(千字文)』을 집필하고 어부(御府)의 서화를 두루 검토했다. 그로부터 얼마 후에 미불은 강소성 상주(常州)에서 임직할 뜻을 주청(奏請)했으나 실현되지 못했고, 구동소궁(勾洞霄宮)을 관장했다가 또 무위군(無爲軍)⑱에 부임되었다. 숭녕 3년(1104) 6월에 미불은 입궁하여 서화학박사(書畵學博士)에 제수되었고, 또 같은 시기에 휘종의 부름을 받아 편전(便殿)⑲에 들어가 아들 미우인의 그림 「초산청효도(楚山淸曉圖)」를 헌상했다. 얼마 후에 미불은 예부원외랑(禮部員外郞)으로 승진했으나, 비방하는 자들 때문에 해임되어 회양군(淮陽軍)⑳으로 부임되었는데 이 때문에 '회양외사'로 칭해졌다. 1년 후에 미불은 머리에 종기가 생겨 사직상소를 올렸으나 역시 실현되지 못했고, 휘종 대관(大觀) 원년(1107)에 처소에서 57세의 나이로 세상을 떠났다. 대관 3년(1109) 6월에 미불은 단도(丹徒)① 장산(長山)에 안치되었고, 친우 채조(蔡肇)②가 미불을 위해 「고송예부원외랑미해악선생묘지명(故宋禮部員外郞米海岳先生墓地銘)」을 써주었다.

미불은 행동이 방자하고 세상을 업신여기는 냉소적 성격의 소유자였다. 『송사(宋史)』「미불전(米芾傳)」에서는 미불에 대해 다음과 같이 기록하고 있다.

관(冠)과 옷은 당나라 사람을 본받았고 풍모와 정신은 쓸쓸하고 한가로웠으며 길러서 토로해낸 것은 맑고 통쾌했다. 도덕이 지극히 높은 사람들이 무리 짓는 것을 살폈는데 … 거짓되고 기이한 것은 때때로 웃음거리를 전할 수 있는 것이다.1088)

후대의 화가들이 「미전배석도(米顚拜石圖)」를 즐겨 그리곤 했는데, 『송사』「미불전」에서 그 유래에 관한 내용을 볼 수 있다.

무위주(無爲州)의 감영(監營)에 큰 돌이 있었는데, 모양이 참으로 추했다. 미불이 크게 기뻐하며 말하기를 '이것은 우리가 절을 할 만하다'라고 했다. 옷과 관(冠)을 갖추고 그것을 향해 절을 하고는 그것을 형(兄)이라 불렀다.1089)

⑱ 무위(無爲)는 지금의 안휘성 무위(無爲)이다.
⑲ 편전(便殿)은 황제의 휴식처이다.
⑳ 회양(淮陽)은 지금의 강소성 비현(邳縣)이다
① 단도(丹徒)는 지금의 강소성 진강(鎭江)이다.
② 채조(蔡肇, ?-1119)는 북송(北宋)의 문인·학자이다. 〔인물전〕 참조.

이강(李綱, 1083-1140)[3]의 『양계만록(梁溪漫錄)』에도 이와 유사한 기록이 있다.

> 미불이 유수(濡須)[4]를 관장하고 있었던 날에 하천 기슭에 괴이하게 생긴 돌이
> 있다는 것을 들었는데 그것이 어디서 왔는지 알지 못했다. 사람들이 기이하게 여
> 기고 감히 취하지 않았다. 공(公)이 주(州)의 감영(監營)으로 옮겨와서 잔치를 베풀고
> 놀 때 놀잇감으로 삼게 했다. 돌이 옮겨지자 급히 뜰아래에 자리를 깔고 절을 하
> 게하고는 말하기를, "내가 돌 형을 보고자 한 지 20년입니다"라고 하였다.[1090]

미불이 고의로 미친척하고 세상을 우습게 여기는 태도가 이와 같았기에 당시
사람들은 모두 미불을 미친 사람으로 여겼고, 미불도 더욱 미친 사람처럼 행동하
여 세상을 놀라게 했다. 게다가 미불에게는 결벽증이 있었고, 기이한 관모와 관복
을 착용하고 다니길 좋아하여 어떤 사람이 그에게 "의관은 당(唐)의 제도이고, 인
물은 진(晉)의 풍류라네[1091]"라는 시를 지어주기도 했다.

미불은 종종 실성한 척하면서 남의 글씨와 그림을 훔쳐서 숨기곤 했는데, 소식
은 미불의 이러한 행위를 풍자하여 "교묘한 도둑질과 강탈은 예부터 있어 왔으니,
누가 어리석은 호랑이를 닮았는지 웃어나 보세"[1092]라고 하였다. 미불은 평소에 자
신이 미쳤음을 내세우다가, 돌연 자신이 미치지 않았다고 주장하는 내용의 「변전
첩(辨顚帖)」을 쓰기도 했다.

> 소식(蘇軾)이 유양(維揚)[5]에 있었는데, 하루는 손님 10여 명을 불렀더니 모두 한
> 때의 이름난 선비였다. 미불도 그 곳에 있었는데, 술이 반쯤 되자 미불이 갑자기
> 일어나서 자신에 대해 말하기를 "세상 사람들이 모두 나를 미쳤다고 여기는데,
> 소식에게 그 본뜻을 묻고 싶네"라고 하니 장공(長公)이 웃으면서 "나는 여러 사람
> 을 따른다네"라고 하였다.[1093] - 『후청록(侯鯖錄)』

미친 척하는 미불의 행동을 배우고 따라하는 자들이 많아지자 소식도 더 이상
이들을 만류하지 않았다. 그러나 황정견(黃庭堅)[6]은 양주(揚州)의 유자중(俞子中)[7]을 찾

③ 이강(李綱, 1083-1140)은 북송말 남송초(北宋末南宋初)의 항금명신(抗金名臣)·시인·학자이다. 자
　는 백기(伯紀)이고 강소(江蘇) 무석(無錫) 사람이다.
④ 유수(濡須)는 삼국(三國)시대의 고성(古城)이다. 지금의 안휘성 무위현성(無爲縣城)의 북쪽에 있다.
⑤ 유양(維揚)은 지금의 강소성 양주(揚州)이다.

아가 미불의 이러한 행동을 독려하거나 배우지 말라고 충고해주었다.

> 미불은 양주에서 시문·서화를 유희하는데, 명성이 매우 높다. 그의 의관을 보면
> 대부분 세법(世法)을 따르지 않으며, 말을 거의 하지 않고 간략히 뜻만 표현하니
> 사람들이 종종 그를 광생(狂生)이라고 부른다. 그러나 그 시구를 보면 절묘하고 뛰
> 어나 아무렇게나 지은 것이 아니다. 이 사람은 모든 것이 범속함과 어울리지 않
> 아 드디어는 고의로 이렇듯 법도와 경계에 어긋나는 행동을 취하여 사람들을 놀
> 라게 하고 있다. 유청로가 양주에 가면 추측컨대 미불과 뜻이 맞을 것이다. 그러
> 나 후배들이 이를 본받도록 독려해서는 안 될 것이며, 미불이 부는 피리에 북 치
> 고 장단을 맞추어 그를 좇아서도 안 될 것이다.1094)

미불이 미쳤다는 소문이 퍼지자 고위 관료들과 황제는 미불이 조정의 인재가
아니라고 여기기도 했다. 채조가 쓴 미불의 묘지명에 따르면 "(미불은) 행동거지가
굽힘이 없어 세상 사람들과 함께 할 수 없었기에 벼슬하면서 여러 번 곤란에 처
하고 실패하여"1095) 겨우 복5품(服五品)의 예부원외랑(礼部員外郎)에 머물렀다. 사실 미불
의 관심은 서화에 있었고 공명(功名)을 추구하진 않았다. 예컨대 미불은 『화사(畵
史)』에서 "공명을 추구하고자 급급했던"1096) 두보에 대한 불만의 정서를 드러내어
"일 좋아하는 마음은 범상치 않으나 더러운 공명은 한바탕의 유희라네. … 공명은
한바탕의 유희임에도 평생 저버려야 할 것임을 깨닫지 못했네"1097)라고 표현한 바
가 있다.

미불은 공직기간에 백성들의 고충에 마음을 기울였다. 미불이 옹구령(雍丘令)을 역
임할 때 마침 기근을 만나 굶주린 백성들이 거리에 가득했고, 황량(皇糧)⑧을 중시한
관리들은 백성들의 현세(縣稅)를 받지 않아야 함에도 오히려 장부에 기록도 하지 않
고 세금을 거두어들였다. 이 상황을 목격한 미불은 크게 분노하여 이들의 행각을
시에 담아 폭로했다.

> 한 관리는 날마다 장부를 정리하고

⑥ 황정견(黃庭堅, 1045-1105)은 북송(北宋)의 시인·화가·서예가이다. 〔인물전〕 참조.
⑦ 유자중(俞子中)은 북송의 은사·시인이다. 〔인물전〕 참조.
⑧ 황량(皇糧)은 고대에 관아에서 주던 양식으로 오늘날 공무원의 월급처럼 관리들에게 분배되었다.

한 관리는 날마다 세금을 재촉하네.

한 장의 영장(令狀)을 세 번 베껴 청구하니

백성들의 마음은 못마땅하게 살펴보네.

늙은 현령은 적은 봉록 받으니

감히 질책 못해 황제를 노하게 하네.

백성을 구할 길 없어 조정에 알려야 함에도

묘당(廟堂)에 임하려고 동으로 갈 뜻만 서둘러 청하네.[1098]

- 「최조(催租)」

미불은 백성을 착취하는 일에 이용되고 싶지 않았기에, 늘 현직에서 물러나 묘당을 지키는 한가로운 관리가 되고 싶어 했다. 그는 강소성 연수(漣水)에서 임직할 때도 농민들에게 손해를 입히는 지주의 행각을 목격하고는 늘 분노했다. 그러나 미불 한사람의 힘으로는 사회의 모순을 바꿀 수 없었는데, 이 또한 미불이 서화에 깊이 몰입한 이유였을 것이다.

미불은 서화를 지극히 좋아하여 세간의 고서화를 사들이기 위해 재화와 노력을 아끼지 않았다. 「본전(本傳)」에서는 미불이 "감정(鑑定)하고 분별하는 데에 뛰어났다"고 하였는데, 미불의 저술 『화사(畵史)』와 『서사(書史)』도 그가 작품을 직접 감상한 내용을 기록한 것이다. 미불이 고서화를 특별히 애호한 이유에는 감상을 위한 목적 외에도 임모(臨摸)[9]하여 배우기 위한 목적도 있었다. 미우인은 미불이 임모한 「우군사첩(右軍四帖)」 상에 이러한 글을 남겼다.

소장하고 있는 진 당(晉唐)의 진적(眞迹)을 책상 위에 펴놓지 않은 날이 없었고, 손에는 붓을 놓지 않고 그것을 마주하고 배웠다. 밤에는 반드시 작은 상자에 거두어 넣고, 베개 곁에 놓고 잠을 잤다. 그것을 좋아하는 독실함이 여기에 이르렀으니, 진실로 한 시대의 배우기 좋아하는 자들이라면 모두가 아는 바이다.[1099]

⑨ 임모(臨摸)는 서화 모사(模寫)의 한 방법이다. 서(書)의 경우에는 임서(臨書)라고 한다. '임'은 원작을 대조하는 것이고, '모'는 투명한 종이를 사용하여 윤곽을 본뜨는 것이다. 넓게는 원작을 보면서 그 필법에 따라 충실히 베끼는 것을 의미한다. 남제(南齊)의 사혁(謝赫)이 주장한 육법(六法) 중 전이모사(轉移模寫)가 이에 해당한다. 임모의 목적은 앞 시대 사람들의 창작규율, 필묵기교 등 경험을 배우는 고전연구에 있다. 형체만이 아닌 화의(畵意)를 배우는 것이 요체(要體)가 된다.

미불의 옛 그림 임모 실력은 원작과 구별이 안 될 정도였다. 예컨대 『청파잡지 (淸波雜志)』에 이에 관한 기록이 있다.

　(미불이) 연수에 있을 때 어떤 나그네가 대숭(戴嵩)⑩의 「우도(牛圖)」를 팔았는데, 미불이 며칠 머물면서 원본을 모사하여 바꾸어 놓아도 구별하지 못했다. … 서화 를 지극히 애호하여 어떤 사람으로부터 옛 그림을 빌려서 스스로 임모한 뒤에 원 작과 모작을 함께 돌려보내어 그에게 스스로 가리게 했는데 구별하지 못했다.1100)

『송사』 「미불전」에도 "특히 임모에 뛰어났는데, 흡사함에 이르러 진본과 구별 할 수가 없었다"1101)는 기록이 있다. 후대의 수장가들도 미불이 초기에 임모한 그 림들을 고인(古人)의 그림으로 오인하여 구입하는 일이 많았고, 사실을 알게 된 자 는 "조금이라도 미불의 그림으로 의심되는 그림은 가벼이 믿어서는 안된다"1102)고 말하기도 했다.

2. 미불(米芾)의 산수화와 미학 사상

미불의 산수화는 모두 유실되어 지금은 볼 수 없다. 그러나 "풍취와 기상이 부 친의 그림을 닮은"1103) 미우인의 운산(雲山)이 현존해 있고, 미가산수를 계승한 화가 들의 그림은 더욱 많이 남아 있어 미불 산수화의 정신과 형모를 이해하기는 어렵 지 않다.

미불은 측필(側筆)⑪을 사용한 횡점(橫點), 즉 낙가점(落茄點)⑫을 창조했다. 낙가점은 미불 산수화의 가장 두드러진 특징이 되었고, 이것이 사용됨으로 인해 미불의 그 림에서는 구(勾)·준(皴)·찰(擦)·염(染) 등의 전통화법이 완전히 사라졌다. 미불의 화법은 산을 그림에 있어 먼저 맑은 물을 적신 붓으로 종이화면을 적당히 적신 후에 담 묵(淡墨)을 바림하고, 이어서 중묵(中墨)의 준필을 그은 다음에 크고 작은 횡점을 거듭

⑩ 대숭(戴嵩, 8세기 중후반 활동)은 당대(唐代)의 화가이다. 〔인물전〕 참조.
⑪ 측필(側筆)은 붓을 옆으로 비스듬히 뉘어 사용하는 용필법이다.
⑫ 낙가점(落茄點)은 미점(米點)의 형태가 측필(側筆)로 횡점(橫點)을 찍은 것이 마치 가지(茄)를 떨어 뜨린(落) 것 같다는 데서 유래된 말인 듯하다. 미점준(米點皴)과 같은 의미로 해석된다.

가하여 완성하는 방식으로, 여백(餘白)의 안배가 적절하고 필적이 뚜렷했다. 횡점을 가함에 있어 산의 윗부분에는 짙고 조밀하게 가하고, 아래로 내려갈수록 점점 더 옅고 성글게 가하였다. 그리고 미점을 가하여 산의 형상을 표현했기에 윤곽선이 미점에 덮여 보이지 않았다. 구름은 윤곽선을 긋고 그 내부를 여백으로 남겼는데, 모양이 영지버섯과 비슷했다. 수목의 가지와 줄기는 대부분 윤곽선을 긋지 않고 약간 짙고 굵은 묵선을 한 가닥 그어 이루었고, 줄기 위에는 큰 묵점을 가하여 잎을 조성했다. 산 아래의 비탈과 언덕에는 옅은 묵색의 측필을 사용하여 넓게 쓸고 지나가듯 간략히 그어 이루었고, 준(皴)은 거의 가하지 않았다.

미불의 그림에는 강남의 평원경색이 묘사되었고, 웅장하고 험준한 산봉우리나 거친 필치는 없었다. 이러한 그림은 윤곽선을 긋지 않고 맑은 물로 종이화면을 대략 적신 후에 담묵을 바림하고 이어서 수분이 많은 묵점(墨點)을 가하는 방식이므로 먹과 물이 한데 배어들어 뚜렷함과 모호함 짙고 옅음이 다양하게 융합되었다 (의도적인 꾸밈이나 판에 새긴 듯한 딱딱한 흔적은 전혀 없고 필묵이 혼연하게 융합되었다). 전체적인 분위기도 어둡고 몽롱하고 습윤하여 비 개인 산천의 정취가 농후했고, 구름과 안개를 따로 그리지 않아도 그것의 변화기 저절로 갖추어졌는데, 이 때문에 사람들은 미불의 그림을 '미씨운산(米氏雲山)'이라 불렀다.

미불의 그림은 스스로 '운산초필(雲山草筆)'이라 제한 바와 같이 대략적으로 이루어졌고, 신중을 기하거나 공을 들인 흔적은 없었다. 「운산초필(雲山草筆)」 상에는 다음과 같은 글이 남겨졌다.

미불이 민산(岷山)⑬이 있는 곳(파촉巴蜀 지방)으로 돌아가는데 배가 해응사(海應寺)에 이르자 오랜 벗 국상(國祥)⑭이 들러서 이야기를 나누었는데, 대략적으로 그리는 것을 추구했기에 잘 그리고 못 그림은 논함에 있지 않았다.[1104]

나는 또 일찍이 산수 사이를 거닐다가 지둔(支遁)·허순(許詢)⑮과 왕도(王導)·사안

⑬ 민산(岷山)은 사천성 북쪽에 있는 산이다.
⑭ 국상(國祥)은 송(宋) 태조(太祖)의 손자 조유길(趙惟吉)의 자(字)이다. 그는 명도(明道) 2년(1033)에 기왕(冀王)에 봉해졌다. 학문을 좋아하고 속문(屬文)에 능했으며, 초예(草隸)와 비백체(飛白體) 글씨가 고아(古雅)했다.
⑮ 지둔(支遁)은 동진(東晉)의 고승(高僧)이고, 허순(許詢)은 동진의 고사(高士)이다. 두 사람은 절친한 관계였기에 지허(支許)로 병칭되었다. 경치가 아름다운 회계(會稽: 浙江省 紹興)의 산수 사이에서 왕희지(王羲之)·손작(孫綽)·이충(李充)·허순(許詢) 등과 청담(淸談)을 나누고 교유하면서 유유자적

(謝安)⑯을 그려 스스로 재실(齋室)에 걸어 두었다. 또 산수를 고금의 스승으로 삼았
는데, 속된 격(格)이 나온 것도 조금 있는 것은 붓이 가는대로 그렸기 때문이다.
구름과 안개가 어우러진 모습을 많이 그렸으며, 수목과 바위는 정교함을 취하지
않고 다만 뜻이 닮으면 편안할 따름이었다.1105)

　　미불의 그림은 낭만주의적이지만 그 토대는 현실주의였다. 역대의 논자들 중에
"진강 일대의 산경을 묘사하기에는 미점보다 더 좋은 방법이 없다"고 말한 이가
있었고, 송대 조희곡(趙希鵠)⑰은 "미불은 강서(江西)와 절강(浙江) 사이를 많이 유람하여
…　훗날 눈으로 본 바를 바탕으로 나날이 모방하여 점차 천진한 정취를 얻었
다"1106)고 하였다. 지금도 진강 일대의 운산을 바라보면 확실히 미점을 사용해야만
분방하게 휘호할 수 있음을 감지할 수 있다. 미불은 최초로 남방에 부임되었을 때
(대략 30여세 때) 소주와 진강에 머물렀고, 그 후에도 강회(江淮)·예중(豫中)·환북(皖北) 등
지로 관직을 옮겨 다니며 아름다운 대자연을 다양하게 체험했다. 예컨대 채조(蔡肇)
가 쓴 「묘지명(墓志銘)」에서는 미불에 대해 "가는 곳마다 산천 구경을 좋아하여 경
치 좋은 곳을 선택하여 … "1107)라고 하였으며, 미불 스스로도 자신에 대해 회고하
기를 "기이하고 탁월한 곳에서는 매번 난간에 기대어 돌아가는 것을 잊었고 산을
그림처럼 좋아했으며, 물과 구름이 이어지고 얽혀 있으면 한가로움을 꾀할 수 없
었다"1108)고 하였다. 즉 미불이 자연의 아름다움을 깊이 체득했음을 알 수 있으며,
아울러 진강 일대의 산수가 미점산수의 형성에 가장 많은 영향을 주었음을 알 수
있다. 해악암은 처음에 북고산(北固山)⑱ 감로사(甘露寺) 아래에 있었다. 북고산은 산맥
이 강물까지 가파르게 뻗어 내려와 삼면이 물에 잠겨 있는데, 금산(金山)·초산(焦山)과
더불어 경구삼산(京口三山)으로 일컬어졌다. 산 위에서 가까이 내려다보면 자금(紫金)의
별칭이 있는 금산과 부옥(浮玉)의 별칭이 있는 초산이 있고 강물을 따라 아득히 멀
어지는 산들을 바라보면 운기(雲氣)가 자욱이 피어올라 산과 수림이 그 속에서 출몰

한 생활을 즐겼다.
⑯ 왕도(王導)·사안(謝安)는 동진(東晉) 초기의 명재상(宰相)이자 당시의 손꼽히는 문화인이다. 세인들
은 이들을 왕사(王謝)로 병칭했으며, 사안은 40이 넘은 중년에 중앙정계에 투신하기 전까지 왕희지·
지둔 등과 교유(交遊)하며 풍류를 즐겼다.
⑰ 조희곡(趙希鵠). 송(宋)의 종실(宗室)이며, 강서성 원주(袁州) 사람이다. 『동천청록집(洞天淸祿
集)』의 저자로 알려져 있는데, 이 책은 1242년경에 써진 것으로 추측되며 서화감상가의 지침서로 일
컬어진다.
⑱ 북고산(北固山)은 지금의 강소성 진강시(鎭江市) 동북쪽 강변의 금산(金山)과 초산(焦山) 사이에 있다.

하는 장관을 볼 수 있다. 미불은 원부(元符) 말년(1100) 감로사의 화재로 인해 해악암이 훼손되어 도성의 동편 언덕으로 처소를 옮길 때도 여전히 "체험했던 경물에 근거하여 마음속의 정취를 궁구했다"[1109] 동기창의 『화선실수필(畵禪室隨筆)』에 이러한 기록이 있다.

> 미불은 양양(襄陽) 사람이며, 스스로 소상(瀟湘)[19]에서 화경(畵境)을 얻었다고 말했다. 일찍이 경구(京口)[20]의 남서(南徐)[①]에 은거했는데 강물 위의 산들이 마침 삼상(三湘)[②]의 기이한 경치와 유사했다.[1110]

즉 "자연의 도움"[③]을 얻었던 미불의 화경(畵境)이 주로 이곳에서 얻어졌음을 알 수 있다.

역대 문헌에는 미불의 화법이 동원과 거연의 그림을 계승한 것으로 기록되어 있는데, 실제로 그러했지만 미불이 이 두 사람의 그림만 배운 것은 아니었다. 미불은 서화수장가이자 감상가였기에 고대 회화를 접할 기회가 많았고, 그가 고대 회화를 수장한 목적도 그것을 배우고 익히기 위함이었다. 미불은 인물·산수·화조(소·말을 포함하여)를 모두 잘 그렸고, 옛 그림 임모 실력은 원작과 구별이 안 될 정도였다. 그는 종종 신빙성이 없는 특이한 논리를 제기했고, 당시 사람들이 언급도 하지 않았던 동원과 거연의 그림을 가장 높이 평가하고 찬양했다. 사실 미불은 동원과 거연에 대한 약간의 편애가 있었다. 동기창의 『화지(畵旨)』에 다음과 같은 내용이 있다.

> 미씨 부자는 동원과 거연의 그림을 종사(宗師)로 삼았으나 그 번밀함과 복잡함은 버렸으며, 유독 구름을 그림에 있어서는 이사훈의 구필(勾筆)을 사용했다. 조백구나 조백숙처럼 스스로 일가를 이루고자 했는데, 다른 사람이 버리고 취하는 것을 따

⑲ 소상(瀟湘)은 호남성 동정호(洞庭湖) 남쪽에 있는 소수강(瀟水江)과 상강(湘江)을 아울러 이르는 이름이다.

⑳ 경구(京口)는 육조시대의 군사요충지로 양자강 하류 일대에 속하며, 강소성 진강시(鎭江市)에 성터가 있다.

① 남서(南徐)는 남조 송나라 때 개칭된 지명으로, 지금의 강소성 진강시이다.

② 삼상(三湘)은 상향(湘鄉)·상담(湘潭)·상음(湘陰)이다.

③ "자연의 도움 (江山之助)"은 본래 유협(劉勰)의 『문심조룡(文心雕龍)』 「물색(物色)」편에 나오는 말이다. 후대 사람들이 문예와 자연 배경과의 관계를 논할 때 종종 인용되었다.

를 수가 없었기 때문이다.[1111]

(동원이) 작은 나무를 그렸는데, 다만 그것을 멀리 바라보고 나무를 흉내 낸 것 뿐이니 사실 운필(運筆)[④]에 의지하여 형태를 이룬 것으로 나는 이것이 바로 미씨 낙가점의 근본이며 끝이라고 한다.[1112]

동원은 안개가 자욱한 경치와 안개와 구름이 변화하고 출몰하는 장면을 즐겨 그렸는데, 이것은 곧 미불의 그림이다.[1113]

내용을 통해 미불의 그림이 동원과 거연의 그림에서 계시를 얻어 창조되었고, 또한 그 계시가 그들의 공통된 심미정취에서 나온 것임을 알 수 있다. 미불은 타고난 높은 재능이 있었고 기초를 건실하게 갖추었다. 그러나 그는 자신의 재능을 믿고 타인을 경시하는 성격을 지녔기에 세상 사람들과 잘 부합하지 못했고, 서화와 시문도 옛사람 또는 당시 사람들의 양식에 얽매이길 싫어했다. 사실 미불의 그림은 완전히 그의 독창에서 나온 것이었다. 미점산수화와 동원·거연의 산수화를 서로 대조해보면 그들 간의 계승관계가 가깝지 않음을 알 수 있는데, 그 대표적인 예로 동원과 거연의 산수화에는 대부분 피마준[⑤]이 사용되었지만 미불의 그림에는 피마준이 없다. 그러나 미불이 동원과 거연의 그림을 지극히 좋아했으므로 그림 상에 그들의 영향이 반영되지 않을 수는 없는데, 미불의 그림이 동원과 거연의 그림을 계승했다는 후대 사람들의 말도 여기에 기인한 것이었다. 미불이 그린 산은 당시의 화법과는 달리 필선에 신중을 기한 흔적이 전혀 없었고, 또한 구름과 안개도 여백을 남기고 그 주위를 물들이거나 텅 비게 남겨놓았던 동원·거연의 화법과는 달리 윤곽선을 뚜렷이 긋고 그 내부를 여백으로 남기는 방식이었다. 일찍이 이사훈 등도 이 화법을 사용했지만 미불의 방법과는 현격히 달랐다. 즉 미불의 구름화법은 횡점을 사용할 목적으로 특별히 고안한 이른바 '전대 화가들을 안중에 두지 않은' 유형이었다. 미불이 그린 운산은 필선을 가하지 않고 묵점을 종이에 축축이 스며들도록 가하는 방식이었다. 따라서 운무를 따로 묘사하지 않아도

④ 운필(運筆)은 행필(行筆)이라고도 하며, 붓털을 종이나 비단위에 댄 뒤에 점(點)과 획(劃)에서 이동하고 운행하는 방법이다.
⑤ 피마준(披麻皴)은 마(麻)의 올을 풀어서 벽에 걸어놓은 듯이 약간 구불거리는 실 같은 선들이 서로 엇갈려 있는 모양의 준(皴)이다.

그 몽롱한 분위기가 저절로 연출되었지만 운무를 더 부각시킬 필요가 있는 부분에서는 선별적으로 윤곽선을 뚜렷하게 그었던 것이다.

『화계』에서는 미불에 대해 "안목이 높고 오묘했으나 이론을 세움에 있어서는 지나친 부분이 있었다"[1114]고 하였는데, 실제로 그러했다. 미불은 성격이 오만하여 매사에 남들보다 두각을 나타내려고 노력했다. 예컨대 그는 사람들이 중지를 모아 운운하는 문제들에 대해 늘 빌미를 찾아 반대의견을 주장했고, 특히 서화 방면에서는 더욱 시류에 따르려고 하지 않았다. 게다가 당시 사람들이 높이 찬양한 이성·관동·이공린 및 화사(畵史)와 서사(書史)에서 이미 공인한 대가 왕희지·왕헌지·오도자 등에 대해서도 비록 공개적이진 않았지만 종종 불만이 섞인 어투의 말을 몇 마디 내뱉곤 했다. 그는 "2왕(二王: 왕희지·왕헌지)의 그릇된 전례를 한 번에 씻어버리려고"[1115] 했고, 자신의 그림을 자찬할 때도 "오도자의 기법은 한 필도 사용하지 않았고 … 이성과 관동의 속된 기운은 한 필도 없다"[1116]고 말했다. 당시에 이성의 명성은 범관을 크게 초월하여 북송화단에서 가장 높은 지위에 올랐는데, 『선화화보』에서는 이 사실에 대해

> 이성이 출현하자 … 몇몇 사람들(이사훈·노홍·왕유·장조 등)의 법은 점차 비로 쓸어버린 듯 자취를 감추었다. 예컨대 범관·곽희·왕선 등은 이미 각자 저명한 화가로서 모두가 그 한 가지 양식을 얻었으나 그의 오묘함에는 미치지 못했다.[1117]

라고 하였다. 미불은 경담(輕淡)한 수묵과 엷은 산안개와 평담하고 천진한 그림을 좋아했으므로 범관의 그림을 좋아했다고 보기는 어렵다. 더욱이 미불은 '웅장'하고 '흙과 바위가 구별되지 않았던' 범관의 그림에 대해 불만의 정서를 드러내기도 했다. 그러나 미불은 또 여론의 반대 입장에 서고자 범관의 그림이 비록 그러한 결점은 있지만 이성의 그림보다 강하다고 말했다. 예컨대 미불은 억지를 부려 "이성의 그림은 … 교묘함이 많지만 참된 뜻이 적다"[1118]고 말했고, 또 "범관의 기세가 비록 굳세고 뛰어나긴 하지만 깊고 어두워 마치 어두컴컴한 밤중과 같고, 흙과 바위를 구분하지 않았다 … (그러나) 품격(品格)은 본래 이성의 그림보다 높았다"[1119]고 말했다. 미불은 또 범관의 그림을 극찬하여 "본 왕조에 그와 필적할 만한 사람은 나오지 않았다"[1120]고 말하기도 했다.

미불은 거국적으로 이성의 그림을 배우고 소장하려고 했던 당시의 세태를 향해 조소 섞인 큰 소리를 아끼지 않았고, 거짓 평론으로 명성을 얻은 자들에게는 이성이 없어져야 한다는 식의 논리를 내세워 이들을 비웃었다. 사학가들로부터 극찬을 받은 3대가(三家)가 모두 형호의 그림을 조종(祖宗)의 법으로 삼았으나, 미불은 오히려 형호의 그림에 대해 "사람들을 놀라게 하는 탁월한 점은 보이지 않는다"[1121]고 말했다. 북송 이래 줄곧 화단에서 최고 지위를 점해온 황전(黃筌) 부자의 화조화는 "조종(祖宗) 이래 도화원의 그림을 한 시대의 표준으로 삼았고, 기예를 다투는 자들이 황전이 만든 양식을 보고 우열의 가리거나 또는 버리고 취함으로 삼았다."[1122] 그러나 미불은 오히려 "황전의 그림은 거두어들이기에 부족하며 … 비록 부귀하고 곱지만 모두 속되다"[1123]라고 비난했다. 휘종이 늘 마음에 새겨두고 잊지 않았던 최백(崔白, 11세기 중후반 활동)⑥ 등의 그림에 대해서도 미불은 "찻집과 주점의 벽을 더럽힐 뿐이며 우리 화가들의 의론에는 들지 못한다"[1124]고 경멸했으며, 이 외에도 "지금 사람들의 그림은 깊게 논하기에 부족하다"[1125]고 말하는 등, 당시 사람들에게 죄가 되는 말을 스스럼없이 늘어놓았다.

그러나 미불은 또 우연히 그림과 인연을 맺게 되어 그것을 공명을 위한 수단으로 삼지 않았던 소식의 그림에 대해서는 크게 흥미를 느껴 "소식이 그린 묵죽은 어떠한가! 소식이 그린 고목은 가지와 줄기가 마치 규룡(虯龍)⑦처럼 구불구불하고 바위의 준(皴)은 굳세고 또한 매우 기괴하여 마치 그의 가슴속에 맺혀있는 울적함과 같다"[1126]라고 높이 평가했다.

또한 미불은 세인들이 관심을 두지 않았던 동원과 거연의 산수화를 크게 부풀려 거듭 찬양하고 지극히 높이 평가했다.

당(唐)대에는 이러한 품격이 없었으니 … 근세의 신품(神品)이다.[1127] - 『화사(畵史)』

밝고 윤택함이 가득 차 있으며 시원스러운 기운이 가장 많다.[1128] - 상동

⑥ 최백(崔白, 11세기 중후반 활동)은 북송(北宋)의 화가이다. 〔인물전〕 참조.
⑦ 규룡(虯龍)은 용의 일종이다. 고대에 용을 네 종류로 구분했는데, 즉 비늘이 있는 것을 교룡(蛟龍)이라 했고, 날개가 있는 것을 응룡(應龍)이라 했고, 뿔이 있는 것을 규룡(虯龍)이라 했고, 뿔이 없는 것을 이룡(螭龍)이라 했다.

산안개가 맑고 윤택하며 경물을 배치함에 있어 천진(天眞)[8]함을 많이 얻었다.1129) - 상동

평담한 정취가 높고, … 평담하고 기이하고 절묘하며 … 맑고 윤택하고 빼어나다. … 솔직하고 참된 뜻이 많다.1130) - 상동

 평담하고 천진함이 많으며 … 산봉우리가 출몰하고 구름과 안개가 피어올랐다가 흩어지는 모습에 기교적인 흥취를 꾸미려 하지 않아 모두 그 천진한 자연스러움을 얻었다. 산안개는 푸르스름하고 나뭇가지는 크고 곧아 살아 있는 듯하다. 계곡의 다리와 고기잡이하는 포구, 그리고 물 가운데의 모래톱과 그늘 하나하나가 한편의 강남풍경이다"1131) - 상동

의취(意趣)가 고고(高古)하고 … 격조의 높음이 더불어 비할 자가 없다.1132) - 상동

 동원과 거연의 가치는 미불에 의해 최초로 발견되었다고 볼 수 있다. 이처럼 미불은 당시 사람들이 찬양한 화가들을 폄하하고 당시에 이목을 끌지 못한 화가들을 찬양했는데, 그 이유는 미불이 내세운 새로운 이론과 관계가 있었고, 미불의 심미관과는 더욱 관계가 있었다.

 그러나 미불이 근거 없이 동원과 거연을 찬양한 것은 아니었다. 미불이 그들을 내세운 이유에는 그들이 가진 특별한 가치 외에도 미불 본인처럼 강남의 산을 그린 점이 크게 작용했다. 즉 미불은 험준하고 기세가 웅장한 북방산수를 싫어했고, 평담 천진하고 산안개가 맑고 촉촉한 남방산수를 좋아했으며, 미불의 그림도 그러했다.

 이 외에도 미불은 '부귀하고 화려한' 화풍과 '금벽(金碧)[9]이 휘황하고' '격식과 법칙이 엄격한' 원체화풍(院體畫風)[10]을 반대했으며, 또한 사녀화[11]와 영모화[12]에 대해

⑧ 천진(天眞)은 조금도 꾸밈이 없는 자연 그대로의 참된 모습이다.
⑨ 금벽(金碧)은 금니(金泥)와 석록(石綠)·석청(石靑)을 겸하여 사용한 색이다. 이 색채를 사용하여 그린 산수화를 금벽산수(金碧山水)라 하는데 청록산수(靑綠山水)보다 금니 일색이다.
⑩ 원체화(院體畫)는 간략히 '원체(院體)' 또는 '원화(院畫)'라 칭하기도 하는데, 일반적으로 송대(宋代) 한림도화원(翰林圖畫院) 및 그 후의 궁정화가들이 그렸던 비교적 정교하고 섬세한 계열의 회화를 가리킨다. 이 외에 또 남송화원(南宋畵院)의 그림만 가리키거나, 넓게는 궁정화가가 아닌 화가들이 남송화원의 그림을 배운 화풍의 그림을 가리키기도 했다. 화조·산수·궁정생활 및 종교적 내용을 주요 제재로 삼았으며, 작화 시에는 법도(法度)와 형신(形神)의 겸비, 그리고 화려하고 섬세한 풍격을 중시했다. 이러한 유형의 그림은 주로 황제의 요구에 부합하기 위해 그려졌기 때문에 당시에 유행한 화풍이나 화가의 정서나 의지와는 다를 수밖에 없었다.

서도 "귀인들이 유희거리로 볼 뿐, 청고한 사람들의 감상거리에는 들지 못한다"[1133]고 여겼다. 미불은 문인들이 여가를 틈타 그린 "무한한 의취(意趣)가 있는"[1134] 산수화를 높이 평가했고, 강남 농원 사이의 대나무·수목·물·바위·화초 등도 고아한 흥취를 자아낸다고 여겨 두 번째 지위에 두었다. 그리고 미불은 작화 시에 '적절한 흥취를 갖추는' 것과 '마음속의 울적한 심경을 토로하는' 것을 중시했다.

총괄하자면, 미불은 회화의 효능에 대해 황실을 장식하는 도구가 아니라 화가의 뜻을 드러내는 것이라고 주장했으며, 또한 회화는 평담하고 천진해야 하며 흥취를 교묘하게 꾸며서는 안 되며 험준하거나 기세가 웅장해서도 안 된다고 여겼다. 뜻밖에도 그의 이러한 회화사상은 장자(莊子)의 정신과 상통했으며, 이 두 사람의 사상은 후세 문인화의 기초가 되고 그 범주를 정해주었다.

3. 미불(米芾)의 성취와 지위

미점산수화는 당시에 유행한 화풍과는 전혀 다른 독특한 화풍이었기에 수많은 사람들의 특별한 주목을 받을 수 있었으나, 엄격하게 보면 미점산수화는 중국산수화의 정종(正宗)으로 간주되기는 어려웠다. 왕세정(王世貞, 1526-1590)[13]은 미불과 그의 그림을 비난하여

> 화가들 중에 전대의 화가들을 안중에 두지 않고 스스로를 높이 내세운 인물로 미불 같은 이가 없었다. 그의 그림은 기운은 있되 배움이 짧으며 반나절의 노력에 불과하다.[1135]

라고 하였다. 그러나 송대의 조희곡(趙希鵠)은 다음과 같이 말했다.

⑪ 사녀화(仕女畵)는 궁중에서 생활하는 여인들이나 상류층 사대부 부녀자들을 소재로 한 그림이다. 〔보충설명〕 참조.
⑫ 영모(翎毛)는 새와 동물을 소재로 한 그림이다. 원래 영모는 새의 깃털을 의미하며 그것이 새 종류만을 지칭하는 말이었으나 두 글자를 각각 떼어 새의 깃털과 동물의 털이라는 의미로 확대 해석됨으로써 새와 동물을 포괄하는 의미로 쓰이고 있다.
⑬ 왕세정(王世貞, 1526-1590)은 명대(明代)의 문학가이다. 〔인물전〕 참조.

미불은 … 처음에는 본래 그림을 그릴 줄 몰랐으나 후에 눈으로 본 것을 날마다 모방하여 점차 천취(天趣)⑭를 얻었다. 그가 그린 수묵의 정취는 꼭 붓을 사용하지 않고서도 혹은 종이젓가락으로, 혹은 연방(蓮房)⑮으로도 모두 그림을 그릴 수 있었다.1136) - 『동천청록집(洞天淸祿集)』

미불은 청년시기에 인물·산수·화조를 모두 잘 그렸을 뿐 아니라 옛 그림 임모 실력도 원작과 구별이 안 될 정도였으므로 '본래 그림을 그릴 줄 몰랐다'는 말은 적절치 않다. 그러나 '눈으로 본 것을 날마다 모방을 하여 점차 천취를 얻었다'는 말은 사실이며, '전대 화가들을 안중에 두지 않고 스스로를 높이 내세웠다'는 왕세정의 말도 확실한 사실이다.

이른바 '전대 화가들'의 산수화를 간략히 논해보면, 진송(晉宋) 대에는 가늘고 변화가 없는 필선을 사용하여 사물의 윤곽을 긋고 그 내부에 청록을 착색하는 형식이었다가 점차 준법(皴法)이 출현했다. 당말 오대에 이르러 형호가 필묵에 대해 논급한 후부터는 줄곧 필묵 상에 노력을 기울였다. 송대에는 다양한 면모의 산수화가 출현했지만 기본적으로 구(勾)·준(皴)·점(點)·염(染) 등의 화법을 벗어나지 못했고 필과 묵이 갖추어졌다. 또한 송대에는 수많은 화가들이 즐기기 위한 목적으로 그림을 그렸지만, 진성으로 신중을 기히지 않고 손긴 가는 대로 분방하게 그린 화가는 거의 없었다. 미불은 구와 준을 사용했던 전대 화가들의 화법을 타파하고 미점만 사용하여 그림을 완성했다. 미불의 그림은 묵(墨)은 풍부했으나 필(筆)이 없었고 운(韻)은 풍부했으나 기(氣)가 부족했다. 그러나 또 미불 특유의 독특한 천취(天趣)를 갖추어 실로 '전배는 안중에 없었다'고 일컬어질 만했다. 명초(明初)의 시인 장우(張羽)⑯도 미불의 그림을 높이 찬양했다.

건조하고 낡은 단청(丹靑)⑰의 먼지를 단번에 쓸어버렸으며 … 정신이 한가롭고 필이 간략하여 뜻이 절로 만족스럽다. … 전대의 몇 사람이 산수를 그렸는데 일품(逸品)⑱에 이른 자는 오직 미불 뿐이다.1137) - 『어정역대제화시류(御定歷代題畫詩類)』

⑭ 천취(天趣)는 자연적인 정취, 또는 천연적인 풍치(風致)이다.
⑮ 연방(蓮房)은 연꽃의 열매이다.
⑯ 장우(張羽, 1333-1385)는 명초(明初)의 시인·문학가이다. 〔인물전〕 참조.
⑰ 단청(丹靑)은 채색의 총칭이다. 그림이라는 말로도 쓰인다.
⑱ 일품(逸品)은 중국화 품등(品等)의 하나이다. 오대(五代)의 황휴복(黃休復)은 『익주명화록(益州名

산수화가 오대 송초에 중국화단에서 가장 높은 지위에 오른 뒤부터 후진들 중에서는 전대 대가들의 수준을 능가하는 자가 나오지 않았는데, 즉 시대를 이끌만한 혁신적인 대가가 없었다. 그러나 유독 미불은 미점(米點)을 창조하여 산수화단에 미점산수로 일컬어진 참신한 면모를 등장시켰다. 미불은 화사(畵史) 상의 지위도 지극히 높았기에 후대에 미불의 성취를 가벼이 여기는 자가 없었다. 원대의 소대년(蘇大年, 1296-1364)[19]은 미불의 산수화에 대해 이렇게 표현했다.

미씨 부자가 그린 산수에는 저절로 새로운 뜻이 드러나고, 필의(筆意)가 좁은 길밖으로 뛰어넘어 나오니, 이는 두보(杜甫)가 이른바 '(이 잠깐 사이에 궁궐에서 참 용이 나타나니) 만고의 평범한 말(馬)을 단번에 씻어 없앤다'라는 것이다.[1138] - 「제미우인운산도(題米友仁雲山圖)」.

동기창의 『화선실수필(畵禪室隨筆)』에서는 "당나라 사람들의 화법은 송나라에 이르러 펼쳐졌고, 미불에 이르러 또 한번 변화했을 따름이다"[1139]라고 하였고, 또 동기창의 『화지(畵旨)』에서는 "시는 두보에 이르러, 글씨는 안진경에 이르러, 그림은 미불과 미우인에 이르러 고금의 변화와 천하의 특별히 뛰어난 재주가 다 끝났다"[1140]고 하였다. 고기원(顧起元, 1565-1628)[20]의 『나진초당집(懶眞草堂集)』에는 다음과 같은 기록이 있다.

옛사람이 이르기를 산수의 변화는 오도자에서 시작되어 2이(이사훈·이소도)에 이르러 이루었고, 나무와 바위의 형상은 위언에서 묘해지고 장조에 이르러 다하였다. 그 후 형호와 관동이 그 미묘함을 만들었고 범관과 이성에서 더욱 그 묘함에 이르렀다. 미씨 부자가 나오고 나서 산수의 격(格)이 또 한 번 변화했다.[1141]

오해(吳海)의 『문과재집(聞過齋集)』에서는 이 내용을 자세히 설명하여 "전대의 산수

畵錄)』에서 주경현(朱景玄)이 『당조명화록(唐朝名畵錄)』에서 정한 신(神)·묘(妙)·능(能)·일(逸)의 분류법을 계승하여 일격(逸格)·신격(神格)·묘격(妙格)·능격(能格)으로 나누었는데, 그는 주경현과 달리 일품(逸品)에 해당하는 '일격'을 '신격'보다 위에 올려놓아 '일격'을 최고의 품등으로 정하고 이것의 특징으로 자연에서 얻은 것이라 했다.
[19] 소대년(蘇大年, 1296-1364)은 원말(元末)의 시인·서화가이다. 〔인물전〕 참조.
[20] 고기원(顧起元, 1565-1628)은 명대(明代)의 학자·정치가이다. 〔인물전〕 참조.

화는 미씨 부자에 이르러 그 법이 크게 변화했는데, 대개 뜻이 형상을 넘어섰다. 소식이 말한 그 이치를 터득한 것이다"[1142]라고 하였다. '뜻이 형상을 넘어섰다'는 것은 미불 산수화의 장점이 문인이 여가를 틈타 진솔하고 소박한 정취를 토로한 데에 있음을 표현한 말이다. 그러나 왕세정은 미불의 그림에 대해 "일면(一面)의 짧은 배움에 불과하다"고 말하여 미점산수화의 한계성을 도출했다. 즉 담묵을 한번 바림한 뒤에 미점만으로 완성하는 미불의 그림이 지나치게 간략함을 비평한 것이다. 실제로 미불의 그림은 산수의 형체와 구성, 앞뒤 간의 공간관계, 경물의 형상 등이 매우 간략히 개괄되어 고요하고 담박한 정취를 표현할 수 있는 정도였기에 중국산수화의 정종(正宗)으로 간주되지 못하고 별파(別派)로 삼아졌다. 그러나 동기창은 『화지』에서 "송나라 사람 미불의 그림은 좁은 길을 뛰어넘은 경지에 있었고, 나머지 그림들은 모두 도공(陶工)이나 주물사(鑄物師)의 기예에서 나온 것이다"[1143]라고 미불을 높이 평가했다. 동기창은 미불의 그림을 지극히 높이 추대하여 미불을 남북종론의 중심인물로 삼았으며, 아울러 오도자를 대신하여 화성(畵聖)의 지위에 올려놓았다. 그러나 동기창 본인이 "미불의 그림을 배우지 않았던 것은 솔이(率易)①함에 빠질까 염려되어서"[1144]였는데, 즉 동기창은 미점산수화의 결함을 확실히 인식했던 것이다. 이상의 이유로 미불의 그림은 비록 '형상'은 특출했으나 화사(畵史)에서 별파로 삼아질 수밖에 없었다.

미점산수화가 별파로 삼아짐으로 인해 후대의 문인들 중에서는 시문과 공무를 행하고 남은 시간에 필묵을 즐긴 자를 제외하고는 미불의 그림을 진지하게 계승 또는 발전시킨 자가 매우 적었다. 그러나 또 때때로 미점산수화를 그렸던 화가는 적지 않았다. 미불 산수화의 영향에 대해서는 제5절에서 더 분석하기로 한다.

4. 미우인(米友仁)

미우인(米友仁, 1072-1151).② 초명(初名)은 윤인(尹仁)이고, 오아(鰲兒)·호아(虎兒)·인가(寅哥) 등

① 솔이(率易)는 경솔하거나 쉽게 함부로 여기는 것이다.
② 【저자주】 미우인(米友仁)은 북송에서 출생하여 남송에서 사망했으므로 남송화가로 삼아도 무방하지만, 서술 상의 편의를 위해 미불에 이어서 함께 소개한다. 미우인의 생년에 대해서는 졸작 「미우인생년신고(米友仁生年新考)」(『中國畫』 1988. 4)에 자세히 기술되었으니 참조 바란다. 이전 사학가들의 기록(1086-1165)은 잘못되었다.

의 소명(小名)이 있다. 미우인이 어렸을 때 황정견(黃庭堅)이 '원휘(元暉)'라 새겨진 옛 인장 하나를 그에게 주면서 시를 지어 이르기를

> 내게 원휘라는 옛 인장이 있는데
> 여러 낭(郞)들에겐 차마 못 주겠네.
> 미우인의 필력은 가마솥도 들 만하니,
> 원휘를 배운다면 미불의 뒤를 이으리라.[1145]

라고 하였는데, 이 때문에 미우인은 후에 '원휘'를 자로 삼았다. 호는 미불의 장자라는 이유로 해악후인(海岳後人)이라 지었고, 이 외에도 나졸옹(懶拙翁) 등의 호가 있다. 또 미우인의 산수화가 "그 기풍이 부친을 닮았다"[1146]는 이유로 후대 사람들은 미불을 '대미(大米)', 미우인을 '소미(小米)'라 불렀고, 두 사람을 함께 '2미(二米)'라 불렀다. 또 미우인이 한때 부문각직학사(敷文閣直學士)를 역임했다는 이유로 후대 사람들이 그를 '미부문(米敷文)'이라 부르기도 했다.

미불은 서화학박사(書畫學博士)가 된(1104) 후 오래지 않아 송 휘종의 편전(便殿)③에 들어가 미우인의 「초산청효도(楚山淸曉圖)」를 헌상(獻上)했다. 그것을 감상한 휘종은 미우인의 그림 두 폭을 어부(御府)④에 소장토록 명했는데, 이때부터 미우인의 명성이 세상에 알려지게 되었다. 미우인은 선화(宣和, 1119-1125) 연간에 대명소군(大名少君)이 되었고, 선화 4년에 서학(書學)⑤이 다시 설립되자 2년간 서학을 겸하여 관장했다가 정강의 변(靖康之變)⑥ 때 사임했다. 북송이 멸망한(1112) 후에 미우인은 금군(金軍)을 피하기 위해 강소성 금단(金壇)으로 갔고, 남송 소흥(紹興) 원년(1131)에 강소성 율양(溧陽) 신창촌(新昌村)에 소재한 장중우(蔣仲友)의 집에서 7개월간 머물렀다. 얼마 후에 "미우인은 수보양(守蒲陽)에 제수되었는데, 이 시기에 (미우인을 언급하는) 논자들은 빈번히 그의 성품이 담박하다는 것으로 말을 마감했다."[1147] 소흥 4년(1134) 정월에 미우인은 항주(杭州)로 갔고, 5월에 수저양(守滁陽)에 제수되었다. 이 시기에 미우인은 자신에 대해 말하기를 "이미 노쇠하여 집에서 한가롭게 머물기를 청하고는 작은 배를 띄워

③ 편전(便殿)은 황제의 휴식처이다.
④ 어부(御府)는 황제가 쓰는 물품을 넣어두는 곳이다.
⑤ 서학(书学)은 당 송대에 서예인재를 배양하던 학교이다.
⑥ 정강(靖康)의 변(變)은 북송이 정강(1126-1127) 연간에 수도 개봉(開封)이 금나라 군대의 공격을 받아 함락되고 멸망하게 된 사건이다. 〔보충설명〕 참조.

평강(平江) 대요촌(大姚村)⑦으로 오기에 이르렀다"[1148]고 하였는데, 대요촌은 미우인의 여동생 부부가 살았던 촌락으로 미우인은 이곳에서 1년간 머물렀다. 소흥 11년(1141)에 미우인은 제거양절서로차염공사(提擧兩浙西路茶鹽公事)에 부임되었고, 같은 해 7월에 가화(嘉禾)⑧에 머물렀다가 얼마 후에 고종(高宗)의 특별한 대우로 병부시랑(兵部侍郞)에 임명되었고, 소흥 15년(1145)에는 부문각직학사(敷文閣直學士)에 제수되었다.

미우인은 가법(家法)을 계승하여 서화에 특출했고, 작품 감식(鑑識)에도 정통하여 송 고종(高宗, 1127-1162 재위)이 법서와 명화를 얻을 때면 늘 미우인을 불러 감정(鑑定)과 제발(題跋)을 맡겼다. 소흥 20년(1150), 미우인이 항주(杭州)에 있을 때 미우인의 명성을 익히 들어온 저명한 여류시인 이청조(李淸照, 1084-약1151)⑨가 미우인의 집을 방문하여 자신이 소장해온 고서화를 미우인에게 보여주며 감정과 제발을 청했다. 미우인은 이청조의 소장품 중에서 부친 미불의 그림을 발견하고는 감개하여 흔쾌히 청을 들어주었다.⑩

후에 미우인이 높은 벼슬에 오르자 사람들은 그의 그림을 더욱 귀하게 여겼고, 미우인 스스로도 자신의 운산 그림을 높이 평가했다. 미우인의 벼슬이 높지 않을 때는 일반 사내부들도 종종 그의 그림을 얻곤 했으나, 벼슬이 높아진 뒤부터는 친인척이나 친구라도 이유 없이 얻진 못했다. 미우인은 맑은 정신에 병이 없이 80세의 나이로 세상을 떠났다.

미우인의 산수화는 기본적으로 미불의 산수화와 비슷한 면모이다.

「소상기관도(瀟湘奇觀圖)」(그림 57). 미씨운산의 면모를 대표하는 그림으로, 그림의 후미에 폭이 21.3cm인 발문(跋文)이 써져 있다. 오른편 시작 부분에 광활하게 펼쳐진 운해 속에 산봉우리가 몽롱하게 솟아올라 있고, 그 왼편의 뾰족한 산봉우리들 아래에도 운해가 감돌고 있다. 더 왼편의 근경에는 나지막한 산언덕이 있고 그 위에는 산들이 왼편 원경을 향해 늘어서 있는데 짙은 구름이 산허리를 가리면서 지나가고 있다. 산언덕과 원산(遠山) 사이에는 시냇물이 흐르고 대안에는 수림이 있다. 더 왼편에는 산봉우리들이 첩첩이 이어져 있는데, 역시 산허리에 운무가 자욱이 지나가고 있다. 더 왼편의 근경 산언덕 위에는 잡목이 많고 산언덕 아래의 물가에

⑦ 대요촌(大姚村)은 지금의 강소성 소주(蘇州)에서 동남쪽으로 30여 리 떨어진 곳에 있다.
⑧ 가화(嘉禾)는 지금의 절강성 가흥(嘉興)이다.
⑨ 이청조(李淸照, 1084-약1151)는 남송(南宋)의 여류 사인(詞人)이다. [인물전] 참조.
⑩ 【저자주】岳珂의 『寶眞齋法書贊』 참고.

는 넓은 평지가 시냇물까지 뻗어있으며, 그 맞은편에는 또 한편의 운산이 전개되어 있다. 더 왼편의 언덕 위에는 수목들과 나지막한 가옥 한 채가 있다. 구름을 묘사함에 있어 묵선으로 윤곽을 그은 다음에 어두운 부분을 담묵으로 바림했는데, 종이화면 상에 미리 물을 발라 놓았기에 필적이 보이지 않는다. 화면의 넓은 면적을 차지하고 있는 운무의 효과가 매우 맑고 윤택하다. 산은 맑은 물을 적신 붓을 사용하여 종이화면 상에 형체에 따라 대략적으로 그은 다음에 담묵을 바림하고, 이어서 비교적 짙은 묵색의 미점을 거듭 가하였다. 미점은 모든 부분에 가해진 것이 아니라, 근경에는 가하고 원경에는 가하지 않았으며 또 움푹 파진 부위에는 가하고 돌출된 부위에는 가하지 않았다. 이 때문에 산의 원근과 요철 대비가 더욱 강렬해져서 공간감이 매우 뚜렷하다. 비탈 아래와 원경의 산언덕에는 적절한 묵색의 수묵이 한 차례 바림되었는데, 효과가 맑고 윤택하면서도 자연스럽다. 수목은 몰골법(沒骨法)⑪을 사용하여 줄기와 가지를 그은 다음에 다양한 묵색의 미점을 거듭 가하여 잎을 조성했는데, 효과가 몽롱하고 습윤하다. 산과 물에는 필선을 전혀 사용하지 않았다.

이 그림을 보면 미점을 사용하여 전체 경치를 개괄하는 방식만이 미씨운산의 전부가 아님을 알 수 있다. 즉 이 그림의 구름을 보면 필선을 그은 뒤에 선염이 약간 가해졌고, 원산(遠山)과 언덕에도 쓸고 지나가듯 수묵이 한 차례 바림되었으며, 또 어떤 부분은 맑은 물을 적신 붓으로 다시 닦아내기도 했는데 이 또한 미씨운산의 특징이다. 이러한 화법은 신중을 기하지 않고 분방하면서도 자연스럽게 이루는 방식이므로 정신을 긴장시킬 필요가 없으며, 한 필의 실수 때문에 그림 전체가 실패에 이르는 경우도 발생하지 않는다. 미우인이 이러한 그림을 묵희(墨戲)⑫라고 칭한 이유도 여기에 있었다.

동기창은 "그림에 즐거움을 기탁하여"[1149] 심신을 길러야 함을 주장했고, 판에 투각하듯이 정교하고 신중하게 그리는 것을 반대했다. 예컨대 동기창은 『화지(畵旨)』에서 "판에 새긴 듯이 세밀하고 신중하게 그리느라 조물주에게 부림을 당하게

⑪ 몰골법(沒骨法)은 물상의 뼈대(骨)인 윤곽선이 없다(沒)는 뜻에서 붙여진 이름이다. 형태를 그리는 데 있어서 윤곽선이 없이 색채나 수묵을 사용하여 묘사하는 방법이다. 〔보충설명〕 참조.
⑫ 묵희(墨戲)는 문인이 전문이 아닌 취미로 수묵화를 그리는 것이다. '묵에 의한 놀이'라는 뜻으로 기법에 구애되지 않는 자유로운 제작태도를 말한다. 〔보충설명〕 참조.

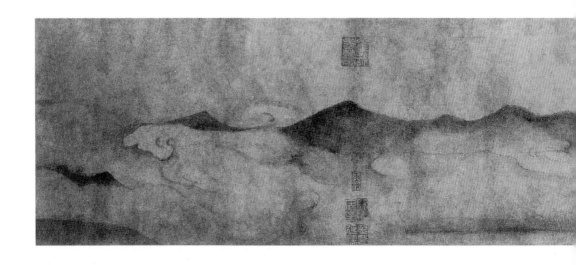

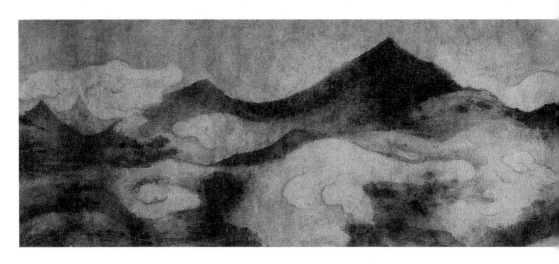

그림 57 「소상기관도(瀟湘奇觀圖)」, 미우인(米友仁), 종이에 수묵, 19.8×289.5cm.북경고궁박물원

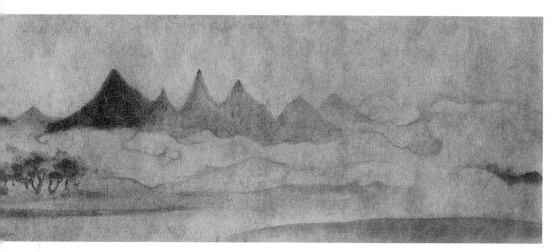

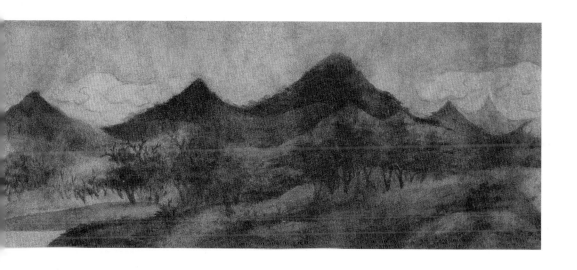

되면 수명에 손상을 입을 수 있다"[1150]고 말했는데, 동기창이 미가산수를 특별히 추승한 이유도 여기에 있었다.

「운산묵희도(雲山墨戲圖)」.(그림 58) 운산과 구불구불한 산길, 안개에 가려진 수목, 그리고 교목·촌락·도교사원·불교사찰 등이 수묵으로 묘사되어 있는데, 필묵이 온화하고 꾸밈이 없으며, 점(點)과 염(染)이 혼연일체를 이루고 있다. 「소상기관도」보다 좀 더 번밀하고 복잡하다.

「소상백운도(瀟湘白雲圖)」.(상해박물관 소장) 화면 전체에 자욱이 깔려있는 흰 구름이 마치 삼라만상을 토해내고 있는 듯한데, 운해 속에는 희미한 산봉우리와 드문드문한 수림, 그리고 가옥·계곡·교목 등이 드러나 있다. 화면상에는 미우인이 남긴 글씨가 있어 "밤비가 막 개이고 새벽안개가 나오려고 하니 그 모습이 이와 비슷하다"[1151]라고 하였다.

「운산득의도(雲山得意圖)」.(그림 59) 이어지는 산과 구름이 묘사되어 있는데, 임목과 가옥이 쓸쓸하며 경치가 허전하고 광활하다.

「운산도(雲山圖)」(일본 소장). 구름과 수목과 산봉우리가 묘사되어 있는데, 모두 측필 횡점으로 이루어져 있다.

「원수청운도(遠岫晴雲圖)」.(그림 60) 비탈·언덕·울창한 수림이 있고 이어진 산봉우리가 우뚝 솟아있다. 산에 미점을 가하시 않고 건필(乾筆)의 준(皴)을 가한 약산 득이한 화법이 사용되었다.

미우인의 산수화가 미불의 산수화를 종법(宗法)으로 삼은 것임은 분명하나, 미우인은 창작에 임할 때 실제 산수에서 체험한 바에 근거하여 표현했다. 예컨대 미우인은 자신에 대해 다음과 같이 말했다.

> 나는 일생동안 소상의 기이한 경관에 익숙해왔고, 매번 그 아름다운 곳에 오르고 임하여 늘 반복하여 그곳의 참된 정취를 그려내었다.[1152] - 「자제소상백운도(自題瀟湘白雲圖)」

> 밤비가 막 개려 하고 새벽안개가 나오려고 하니 그 모습이 이와 비슷하다. 나는 대개 유희 삼아 소상(瀟湘)을 생각하면서 천변만화한 모습을 그렸으니, 신묘하고 기이한 정취라는 말로는 형용할 수 없다. 고금의 화가 부류의 그림이 아니

다.1153) - 상동.

> 하늘과 땅 사이 수많은 산이건만
> 동남의 **빼어난** 땅 누가 고달프게 오를까.
> 옛사람은 말로써 읊을 수 없었으니
> 나는 소리 없는 그림 속에서 살고 있네.1154)
> - 「자제대요촌도(自題大姚村圖)」

후대의 동기창도 자연 속의 산수를 감상할 때 미가산수를 떠올려 정취를 비교한 적이 있었다.

> 동정호에 이르러 배에서 머무니
> 저무는 해는 봉래로 떨어지고
> 텅 비고 넓은 곳을 한번 바라보니
> 긴 하늘에 만물이 구름에 덮여있네.
> 기이하도다 기이하도다
> 한 폭의 미씨 묵희로구나.1155)

미우인도 미불처럼 평담한 강남의 산수를 많이 그렸고, 웅장하고 험준한 북방의 산수는 그리지 않았다.

미우인의 회화미학사상도 미불과 다름없이 사물을 통해 마음을 그려내는 주관 정서를 중시했고, 미불보다 화공(畵工)의 그림을 더 배척했다. 예컨대 미우인은 「증이진숙수묵운산도(贈李振叔水墨雲山圖)」에서 다음과 같이 말했다.

> 자운(子云)⑬은 글자로써 마음을 나타낸 그림으로 삼았는데, 이치를 다한 것이 아니라면 그의 말이 여기에 이를 수 없다. 그림이 말이 되는 것이면 또한 마음을 나타낸 그림이다. 예로부터 일세의 **빼어난** 인물은 모두 이것을 하지 않음이 없었으니, 어찌 저자거리의 저속한 화공(畵工)이 깨달을 수 있는 바이겠는가? 개벽 이래 한(漢)과 육조시대에 그려진 산수화만한 것이 다시 세상에 보이지 않는다. 오직

⑬ 자운(子云)은 전한(前漢) 말기의 학자 양웅(揚雄, BC53-AD18)의 자(字)이다. 〔인물전〕 참조.

看山輕步山
嶺嶮看水畫
聽水瀑溪山
水情向素溪
治与溪溪之
雲瀑ミ元氣
迴合䄂善楷
妙境恍惚思
躋攀真寫
子矣米海岳
邦能漲之高
乾隆御題

그림 58 「운산묵희도(雲山墨戲圖)」, 傳 미우인(米友仁), 종이에 수묵, 21.4×195.8cm, 북경고궁박물원

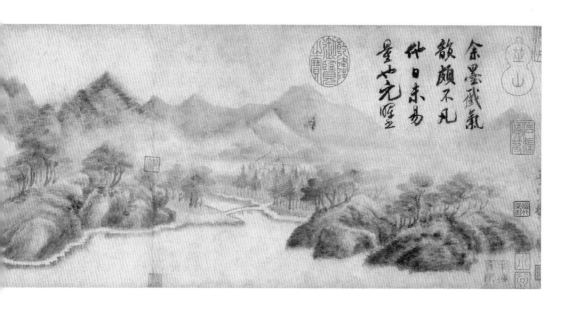

余墨戲氣
頗顏不凡
仕日未易
臺也元暉

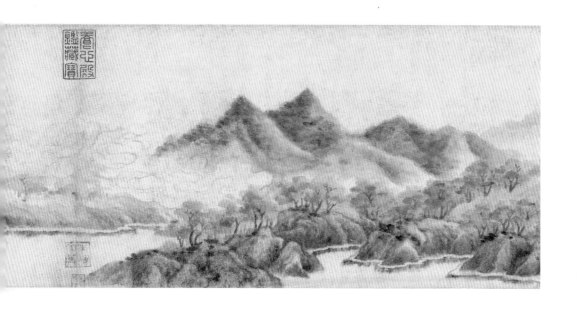

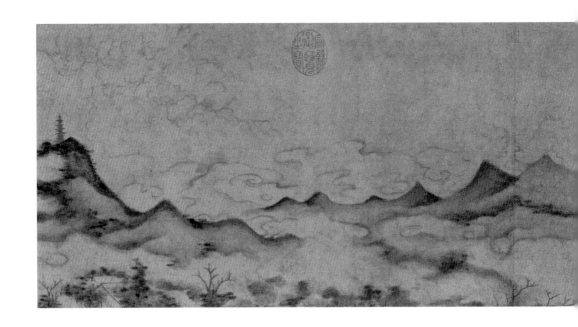

그림 59 「운산득의도(雲山得意圖)」, 미우인(米友仁), 종이에 수묵, 27.2×212.6cm, 대북고궁박물원

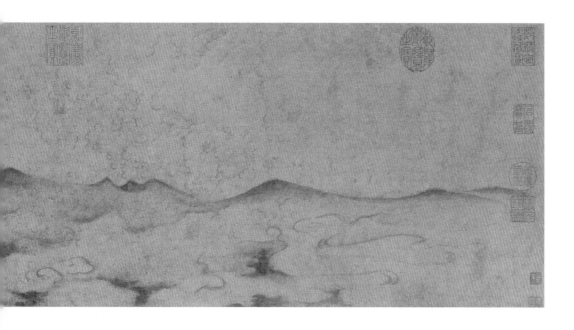

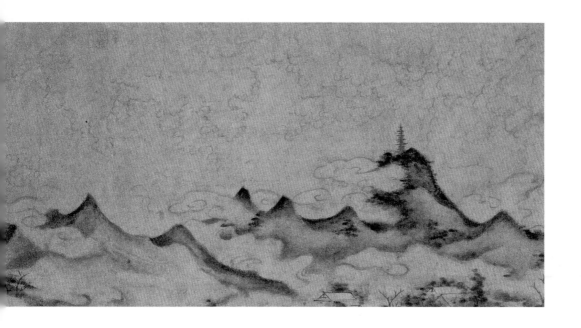

그림 60 「원수청운도(遠岫晴雲圖)」, 미우인(米友仁), 종이에 수묵, 24.7×28.6cm, 오사카시립미술관

왕유만이 고금의 독보적인 존재이다.[1156]

미불보다 미우인이 왕유를 더 추숭했음을 알 수 있는데, 즉 미불도 왕유에 대해 이처럼 강렬하게 논평한 적은 없었다. 미우인은 또 다음과 같이 말했다.

> 세상 사람들은 내가 그림을 잘 그리는 것을 알고 그것을 얻고자 하지만, 내가 그림을 그리는 까닭을 깨달은 자는 극히 적고, 식견이 비상한 자가 아니면 알 수 없으며, 고금의 화가라고 하는 무리들에서도 그것을 찾을 수 없다.[1157] - 「증이진 숙수묵운산도(贈李振叔水墨雲山圖)」

> 옛날 도연명의 은거 시에서 이르기를 "산 속에서 무엇을 가졌겠는가? 고개 위에 흰 구름이 많이 떠있구나. 다만 스스로 즐거워나 할 만하니, 그것을 그대에게 줄 수 없네"라고 하였는데, 나는 이 시를 비교적 사랑하여 여러 번 그 운(韻)을 써서 다른 사람의 소매 속에 넣어주곤 했다.[1158] - 상동.

즉 산수화의 효능에 대해 미우인은 권계를 위한 수단이나 타인에게 즐거움을 제공하는 것이 아니라 화가 자신의 정서를 토로하고 스스로 즐기기 위한 것으로 여겼음을 알 수 있다. 이 때문에 미우인은 "법도에 얽매이지 않을 수 있었고, 그가 그려낸 산수는 처마에서 떨어지는 물방울이나 구름처럼 뭉게뭉게 피어오르는 운무 등을 대략적으로 그려 이룬"[1159] 것일 따름이었다. 미우인은 형상을 닮게 그리는 데에 노력하지 않았으며, 그림이 훌륭하건 아니건, 타인이 좋아하건 말건, 타인이 호평하건 아니건 모두 개의치 않고 오직 그림을 즐거움을 얻기 위한 수단으로 여기고 추구했기 때문에 세밀하거나 엄격하게 묘사할 필요가 없었고 복잡하게 채색할 필요도 없었다. 그래서 동기창도 "그림에 즐거움을 기탁해야 한다"[1160]고 주장했고, 아울러 미우인이 80세에 맑은 정신으로 병이 없이 세상을 떠난 사실을 예로 들어 "아마도 그림 속의 안개와 구름에 공양했기 때문이다"[1161]라고 말했다.

이처럼 미우인의 그림은 평범하고 공교(工巧)한 그림과는 판이하게 다른 이른바 '대략적으로 완성하는' 유형이었고, 이 때문에 미우인은 거리낌이 없이 분방하게 휘호할 수 있었다. 더욱이 그것은 그의 참된 성정을 드러낸 그림이었기에 문인사대부들의 특별한 관심을 끌 수 있었는데, 시인 육유(陸游, 1125-1210)⑭는 이러한 미우

인의 그림에 대해 "속된 운(韻)과 평범한 정취는 한 점도 없다"[1162]고 말했다. 미우인과 같은 시기의 학자 홍적(洪適, 1117-1184)[15]은 미우인의 「소상도(瀟湘圖)」를 감상한 후에 이러한 제발문을 남겼다.

조정과 저자의 선비가 오랫동안 떠들썩했으니, 속세를 떠난 자유로움을 마음에 품은 것은 고금의 이치이다 … (미우인이) 그린 「소상도」에는 숲이 우거진 언덕과 안개물결의 뛰어난 경치와 갈매기를 상상하는 즐거움이 다 담겨 있으니, 참으로 미치지 못하는 것이다.[1163]

원대의 등우지(鄧宇志)는 미우인의 「소상기관도(瀟湘奇觀圖)」 상의 제발문에서

먹을 갈 때는 온화하고 순수하게 하고 그림을 그릴 때는 혼연하게 이루었으니, 진실로 산천의 **빼어남**을 모아서 그 **빼어남**을 다시 산천에 드러낸 그림이다.[1164]

라고 하였으며, 또 원대 유수중(劉守中)의 제발문에서는

산천이 종이에 떠있고 피어오르는 운무가 앞에 가득하여 당·송의 습기(習氣)[16]에서 벗어난 별도의 천진한 마음이 있다.[1165]

라고 하였다. 미씨운산을 창시한 미불은 주로 서예 방면에 성취가 있었고 향년(享年)도 짧았다. 미불은 인물·매화·난초·소나무·국화·산수를 모두 그렸으나, 운산의 성취만 놓고 보면 미우인의 성취에 못 미친 듯하다. 예컨대 청대의 왕개(王槪, 1645-1710)[17]는 "미우인은 대개 부친의 가법(家法)을 변화시켰고 … 송나라 사람들의 기존 격식을 한꺼번에 씻어냈다"[1166]라고 미우인을 더 높이 평가했으며, 송대의 등춘(鄧椿, 약1109-1180)[18]은 "미불의 글씨는 사방으로 널리 알려졌지만 유독 그의 그림은 참으로 드물게 보인다"[1167]고 말했다. 미우인의 산수화는 지금도 쉽게 감상할 수

⑭ 육유(陸游, 1125-1210). 남송(南宋)의 시인이다. 〔인물전〕 참조.
⑮ 홍적(洪適, 1117-1184)은 남송의 금석(金石)학자·시인이다. 〔인물전〕 참조.
⑯ 습기(習氣)는 창작 중에 진부한 법과 나쁜 습관, 그리고 기타 불량한 풍기(風氣)가 있는 것이다.
⑰ 왕개(王槪, 1645-1710경)는 청대(淸代)의 화가이다. 〔인물전〕 참조.
⑱ 등춘(鄧椿, 약1109-1180)은 북송(北宋)의 학자·회화이론가이다. 〔인물전〕 참조.

있기에 그 영향력이 지금까지 이어지고 있는데, 이러한 이유로 미씨운산이 후대에 미친 영향에서는 미우인이 결코 미불에 뒤지지 않았다.

부(附): 사마괴(司馬槐)

미우인과 같은 시기에 활동한 화가로 사마괴(司馬槐)가 있다. 사마괴의 자는 단형(端衡)이고, 섬주(陝州) 하현(夏縣)[19] 사람이며, 북송 말기에서 남송 초기까지 주요 예술 활동을 했다. 북송의 문인 사마광(司馬光, 1019-1086)[20]의 아들이며, 일찍이 참의(參議)를 역임했다.

사마괴의 현존 작품으로 미우인과 합작한 「시의도(詩意圖)」가 있다. 그림이 두 단락으로 구분되어 있는데, 전반부는 미우인이 그린 것으로 산경이 그의 평소 화필과는 전혀 다르다. 즉 산경을 묘사함에 있어 미우인 산수화의 특징인 미점 또는 구름의 윤곽선은 사라지고 그리 짙지 않은 수묵으로 운염(暈染)[1]하는 방식으로 전후 간의 거리감을 표현했으며, 또한 필적을 거의 드러내지 않았고 다만 수목의 줄기에서 그나마 필적을 볼 수 있다. 이 그림은 미우인의 일반적인 화경(畫境)보다 더 청공(清空)하고 수려하며 격조가 높고 독특하다.

그림의 후반부는 사마괴가 그린 것으로, 사마괴의 현존 작품은 이 반폭이 전부이다. 화면상에는 구불구불한 고목 두 그루에 메마른 가지가 자라있는데, 원경의 수목 몇 그루도 이와 똑같은 형상이다. 수목에 사용된 필선이 전서(篆書)를 써놓은 것처럼 굳건하고 중후하다. 이 외에도 산비탈·토석·잡목이 묘사되어 있다. 경물이 분방하게 묘사되었음에도 정취는 오히려 평담하고 대략적인데, 즉 사마괴가 창작 시에 거칠고 대략적인 화경에 뜻을 두었고 필적을 드러내지 않는 그림을 높은 경지의 그림으로 여겼음을 알 수 있다. 아마도 사마괴는 즐거움을 얻기 위해 이 그림을 그렸거나, 혹은 미우인의 말대로 '먹을 희롱해본 것일 따름이었을' 것이다. 화면상에는 미우인이 쓴 우아한 서체의 글씨가 있는데, 글자가 클 뿐 아니라 그림

[19] 하현(夏縣)은 지금의 산서성(山西省) 하현(夏縣)에 속한다.
[20] 사마광(司馬光, 1019-1086)은 북송(北宋)의 정치가·사학가이다. 〔인물전〕 참조.
[1] 운염(暈染)은 무지개 모양으로 주위가 희미하고 흐릿하게 번져나가도록 바림하는, 일명 한쪽바림법이다.

에까지 침범해 있다. 후대 사람들은 이 시기에 발흥한 이러한 유형의 그림을 문인화(文人畵)라고 불렀는데, 당시에는 사인화(士人畵) 계열에 속했다. 문인화는 선비들이 독서나 공무 중의 여가에 가볍게 즐기기에 적합했기에 출현하자마자 곧 강대한 생명력을 갖추었다.

5. 미불(米芾)·미우인(米友仁)의 영향

2미의 산수화 성취에 대해서는 필히 주목을 요하지만, 그것이 '일면의 배움'으로 인식된 것은 분명하다. 특이한 점은 미씨운산의 영향이 그들의 실제 성취를 크게 넘어섰다는 사실이다. 미씨 부자는 비록 동원과 거연의 산수화로부터 계시를 얻었지만, 동원과 거연의 산수화에는 필과 묵이 겸비되어 있고 산세와 준법도 뚜렷하여 이른바 '한 편의 몽롱함'은 없다. 또한 미씨 부자의 산수화는 주로 그들의 천부적인 높은 자질과 냉소적인 태도, 그리고 그들의 비범한 습성에서 나온 산물이었다. 그들은 대부분의 화가들이 걸었던 정통노선을 따르지 않았기에 '별파'로 삼아질 수밖에 없었는데, 실제로 중국산수화가 미불·미우인의 별파 노선을 따라 발전한 적은 없었다. 예긴대 원대에 널리 유행한 조맹부·황공망·오진·예찬·왕몽 계열의 작풍도 의연히 위로 동원과 거연의 화풍을 계승하여 아래로 명·청 양대의 화풍을 열었으며, 명4대가(明四家)와 청초6대가(淸初六家)도 모두 정통노선을 따라 발전하고 변화했다.

그러나 미씨운산은 출현 후 지금까지 줄곧 사람들에게 잊어지지 않았고, 중국화단에서의 지위도 낮아진 적이 없었다. 오히려 그것은 종종 정통회화에 신선한 충격을 던져주곤 했는데, 그 이유는 미씨 부자의 회화성취가 그들 자체에 있었고 또 그들의 미학사상에 더 많이 있었기 때문이다.

미점산수화는 북송 말기에 출현했고, 남송시대에는 미우인만 가법으로 계승했다. 그 후에도 근근이 명맥이 이어지다가 원대 초기에 이르러 고극공(高克恭)이 미점산수를 진지하게 배워 자신의 산수화 상에 많이 사용했다. 따라서 고극공을 미점산수화파를 계승한 최초의 화가로 보아도 무방하다. 고극공은 형부상서(刑部尙書)를 역임하면서 공무 중의 여가에 산수를 그렸고, 특히 미법을 많이 사용했다. 상서 임기

를 마친 후에는 무림(武林)②에 거주하면서 그림에만 전념했다. 고극공은 멀리는 동원의 그림을 배웠는데, 원대의 유관(柳貫, 1270-1342)③은 이 사실에 대해

　　처음에는 미씨 부자의 화법을 사용하여 숲·산·안개·비를 그렸고 만년에는 동원의 화법을 더 드나들었다. 이 때문에 한 시대의 뛰어난 그림이 되었다.1168) - 「제고상서화운림연장(題高尚書畵雲林煙嶂)」

라고 말했다. 고극공의 고손녀가 동기창의 모친이다. 그래서 동기창은 말하기를

　　상서 고극공의 그림은 … 비록 미씨 부자의 그림을 배웠으나, 멀리는 내 집안의 동원을 종사(宗師)로 삼았다. 그러나 격이 낮아져서 그림을 묵희로 삼는 자가 되었다.1169) - 『화선실수필(畵禪室隨筆)』

라고 하였는데, 고극공의 현존 작품을 보면 이 말이 사실임을 확인할 수 있다.④

　청초(淸初)의 운격(惲格, 1633-1690)은 "미가의 화법은 고극공에 이르러 완비되기 시작했다"1170)고 말했는데, 바꾸어 말하면 미씨 부자의 산수화는 형체·정경·준법 등이 그다지 완비되지 못하여 몽롱한 정취만 표현되었으나, 고극공이 동원과 미불의 화법을 모두 참고한 후에 미가산수를 더 발전시켜 '완비됨'에 이르게 했다는 것이다. 그러나 고극공이 미가산수만 진공한 것은 아니었다.

　전술한 바와 같이 미가산수를 전적으로 계승 발전시킨 화가는 거의 없었지만, 미가산수의 영향은 단절되지 않았다. 즉 남송 이후부터 미가산수화법을 섭렵한 화가들이 많아졌고, 원대에는 고극공 외에도 방종의(方從義)와 곽비(郭畀)가 미가산수의 영향을 많이 받았다. 이 세 화가는 비록 미가산수만 전적으로 배우진 않았지만 미가산수의 정취가 농후한 그림을 많이 남겼다.

　원대의 화가들 중에 비록 미가산수만 전공한 이는 없었지만 미점화법을 섭렵하

② 무림(武林)은 지금의 절강성 항주(杭州)이다.
③ 유관(柳貫, 1270-1342)은 원대(元代)의 문학가이다. 〔인물전〕 참조.
④ 【저자주】 동기창(董其昌)은 세간에 전하는 미불(米芾)의 그림에 대해 "어떤 것은 본래 고극공(高克恭)이 그림이었으나 제관(題款)을 파내어 고극공의 그림조차도 이 때문에 세상에 드물게 보인다"라고 말했다. 이 말에는 동기창의 사적인 견해가 들어간 듯하다. 즉 고극공은 관리였기에 여가를 틈타 그림을 그렸고, 만년(晩年)에는 동원(董源)을 종사(宗師)로 삼았으므로 미씨부자(米氏父子)의 화풍은 본래 적었다.

고 활용한 자들은 많았다. 조맹부·황공망·예찬 등이 그러했는데, 이들의 산수화에 나타난 이어진 산봉우리와 바위 상의 미점에서 미가산수와의 연원관계를 확인할 수 있다.

명대에도 미점산수화를 전공한 화가는 없었지만 문징명(文徵明)과 당인(唐寅)이 미씨 부자의 그림을 자주 모방했는데, 특히 문징명의 그림에 미씨 부자의 화법을 취한 부분이 많다. 문징명의 문하생 진도복(陳道復)도 일찍이 '운산묵희'를 그려 미법산수의 정취를 얻었으나 그림에 거침없는 호방한 기세는 없었다. 일찍이 동기창은 "(내가) 미가산수를 배우지 않았던 것은 솔이(率易)⑤함에 빠질까 염려되어서였다"고 스스로 말했으나, 사실 미씨의 영향을 가장 깊이 받은 자는 동기창이었다(뒤에 자세히 설명한다). 송강파(松江派) 화가들 중에도 미씨의 화법을 섭렵한 자들이 많았고, 명말(明末)의 남영(藍瑛)도 간간이 미법을 배워 그림에 유달리 흥건히 젖은 정취가 있었다.

청초6대가 즉 왕시민(王時敏)·왕감(王鑑)·왕휘(王翬)·왕원기(王原祁)·오력(吳歷)·운격(惲格)은 모두 미씨 부자의 그림을 모방하여 각자의 풍격을 갖추었다. 공현(龔賢)의 산수화도 비록 동원의 그림을 표방했다고는 하지만 미불 산수화의 영향도 많이 받았는데, 공현의 일부 작품에서 그러한 흔적을 쉽게 찾을 수 있다.

미불에게는 다섯 명의 아들과 여덟 명의 여식이 있었는데, 장남 미우인이 80세 되던 해에 글씨에 능했던 미우지가 20세의 나이로 사망했고 나머지 3형제도 모두 일찍 사망했다. 미불의 사위들 중에 명사(名士)가 많았는데, 예를 들면 오격(吳激)·왕정균(王庭筠) 등은 후에 금(金)나라에 정착하여 한림시제(翰林侍制)·한림수찬(翰林修撰) 등을 역임했다. 이들 역시 미불의 서화를 배웠고, 이들의 전파를 통해 미불의 서화는 금나라 사대부들의 교범이 되었다. 남송시대에 이당·유송년·마원·하규의 화풍이 성행할 때도 북방의 금나라에서는 여전히 북송화풍을 계승했다.

미씨 부자가 후세에 가장 크게 영향을 미친 회화미학사상은 기흥유심(寄興遊心)⑥과 묵희(墨戲)⑦로서, 이는 후대 문인화론의 기초가 되었다(소식·조보지 등의 이론도 후대 문인화론의 기초가 되었다). 비록 문인화의 근원은 먼 과거에 있으나, 문인화의 전형은

⑤ 솔이(率易)는 경솔하거나 쉽게 함부로 여기는 것이다.

⑥ 기흥유심(寄興遊心)은 노니는 마음에 흥취를 기탁한다는 뜻이다.

⑦ 묵희(墨戲)는 문인이 전문이 아닌 취미로 수묵화를 그리는 것이다. '묵에 의한 놀이'라는 뜻으로 기법에 구애되지 않는 자유로운 제작태도를 말한다. 〔보충설명〕 참조.

소식과 미불에 의해 시작되었다. 이들은 이론과 실천을 겸비했고, 형상을 닮게 그리는 것을 추구하지 않고 오직 '사물을 빌어 마음을 그려냈으며', 필묵을 유희하면서 '마음속의 울적한' 정서를 토로했다. 원대 화가들의 회화사상은 거의 모두 이러한 이론의 재현이다. 예컨대 예찬은 "나의 이른바 그림이라는 것은 일필(逸筆)로 대략 그려서 형상을 닮게 그리는 것을 추구하지 않고 오직 스스로 즐기는 것에 불과할 따름이다"[1171]라고 하였고, 동기창은 '그림에 즐거움을 기탁해야 한다'고 주장했는데, 모두 미불의 이론과 일맥상통하는 내용이다. 동기창은 또 미우인이 장수한 이유가 그의 운산 그림과 관계가 있었다고 말하기도 했다. 청초(淸初)에는 거의 모든 화가들이 동기창이 계승하고 주장한 미씨의 말을 종법(宗法)으로 삼았는데, 그 시초는 모두 미불에 있었다.

동기창의 남북종론은 미불의 영향을 가장 많이 받았는데, 여기서 간략히 그 흐름을 짚어보기로 한다. 동기창은 문인화를 제기함에 있어 왕유를 비조로 삼고 동원·이성·범관·이공린·왕선·미불 부자 등을 주요 계파로 삼았다. 후에 동기창은 남북종론을 주장함에 있어 남종 계열에 동원·거연·미씨 부자를 남기고 특출한 대가였던 이성·범관·이공린·왕선을 삭제했다.

이성은 은사이자 회화의 기초가 견실한 문인이었고, 인품과 화품이 모두 높았다. 이성의 그림에는 평원 경치가 많았고 "기상이 쓸쓸하고 고요하며 안개 덮인 숲이 맑고 아득한"[1172] 화경(畵境)은 북송회화에 지극히 광대한 영향을 미쳤다. 그러나 미불은 자신의 그림에 대해 "이성과 범관의 속된 기운은 한 필도 없다"[1173]고 말했고, 또 이성의 그림에 대해서는 "교묘함은 많으나 참된 뜻이 적다"고 말했다. 또 미불은 세상에 전해지는 이성의 그림에 대해 "모두 속된 솜씨와 거짓 명성이다"[1174]라고 비난했다. 세상의 화가들이 모두 이성의 그림을 모방하고 소장하려고 했으나 미불은 그들을 비웃으며 "심히 자연스러움이 없고 모두 범속하다"[1175]라고 이성의 그림을 비난했다. 동기창은 이러한 미불의 논법에 의거하여 시비곡직을 가리지 않고 이성을 남종 계열에서 삭제해버렸다. 즉 별다른 이유도 없이 미불의 논법을 받아들였던 것이다.

이공린(李公麟)[8]은 "(여러 대가의) 많은 장점을 모아서 자신의 것으로 삼았고 다시 스스로 뜻을 세워 홀로 일가를 이루었다."[1176] 그는 "30세 이전에 벼슬생활을 했

8) 이공린(李公麟, 1049~1106)은 북송(北宋)의 화가이다. 〔인물전〕 참조.

지만 하루도 산림을 잊은 적이 없었고, 그려낸 경치가 모두 그의 마음속에 쌓아둔 것이었다."[1177] "그의 문장은 건안칠자(建安七子)[9]의 풍격이 있었고 서체는 진송(晉宋) 시기 사람들의 글씨와 같았으며 그림은 고개지와 육탐미의 화법을 추구했다. 종정 (鐘鼎)과 고기(古器)[10]를 분별하기에 이르렀고, 사리에 밝고 지식이 많아 당시에 더불 어 비교될 무리가 없었다. … 선비들이 논하여 탄복하지 않음이 없었다."[1178] 일찍 이 소식은 이공린에 대한 이러한 찬시를 지었다.

> 이공린에겐 도의 참됨과 이은(吏隱)[11]이 있으니
> 먹고 삶에 산속 꿩을 부러워하지 않았다네.
> 그림은 단지 붓을 희롱하여 즐길 따름이었지만
> 뜻이 만 리에 있었음을 그 누가 알았겠는가![1179]
> - 「차운자유서이백시소장한간마(次韻子由書李伯時所藏韓幹馬)」

황정견은 이공린에 대해 "그림을 희롱하며 그럭저럭 한해를 보내니, 스스로 세 상을 살피는 늙은 선사(禪師)로다"[1180]라고 표현했다. 이렇게 모두가 이공린을 전형 적인 문인화가로 삼아야 한다는 뜻을 표명했지만 동기창은 오히려 이공린을 남종 화 계열에서 삭제했다. 그 이유는 첫째 미불이 『화사』의 여러 부분에서 이공린을 낮게 평가했기 때문이고, 둘째 이공린은 늘 오도자의 그림을 스승으로 삼았지만 미불은 "고개지의 예스럽고 고아한 화풍을 취하여 오도자의 기법을 한 필도 사용 하지 않았기"[1181] 때문이다. 그래서 이공린은 남종에 몸담을 수 없게 되었다.

동기창은 또 미불의 말에 근거하여 "(그림이) 전부 이성의 화법이고"[1182] "이성의 준법을 배워 금벽과 청록으로 삼았던"[1183] 왕선의 그림도 남종화 계열에서 삭제했 다.

⑨ 건안칠자(建安七子)는 '업중칠자(鄴中七子)' 또는 '업하칠자(鄴下七子)'라고도 부른다. 후한(後漢) 말 (末) 헌제(獻帝)의 건안(建安, 196~220) 연간 위(魏)의 수도 업(鄴)에 모여 조조(曹操)·조비(曹丕)·조 식(曹植)의 아래에서 시문으로 이름을 떨쳤던 문인들 중에서 특히 유명한 일곱 사람 공융(孔融)·진림 (陳琳)·왕찬(王粲)·서간(徐幹)·완우(阮瑀)·응창(應瑒)·유정(劉楨)이다. 이들은 종래의 부(賦) 대신 시 (詩), 특히 오언시(五言詩)를 문학의 주류로 삼아 뒤의 중국문학의 선구를 이루었고, 민요라 할 수 있 는 악부체(樂府體)의 시를 지식인의 서정시로 완성했다. 그리고 종래의 유가적 취향을 벗어나 시문학 에 강렬한 개성과 청신(淸新)한 격조를 부여했다. 7인 중에서 가장 뛰어난 사람은 왕찬과 유정이며, 진림과 서간이 그 다음을 이었다.

⑩ 종정고기(鐘鼎古器)는 종과 가마솥과 오래된 그릇으로, 즉 골동품이다.

⑪ 이은(吏隱)은 부득이 벼슬하고 있지만 본마음은 은거하고자 하는 것이다.

이처럼 동기창의 남종설은 사실상 미불의 말을 중심사상으로 삼아 세워진 것이었고, 남종의 실질적인 종주(宗主)도 동원과 미씨 부자였다. 즉 전술한 바와 같이 동기창은 '미불이 그림을 그려 화가들의 그릇된 배움을 한 번에 바로잡았다'고 여겼고 또한 '그림은 미씨 부자에 이르러 고금의 변천과 천하의 특별한 재주가 다 끝났다'고 여겼던 것이다. 동원 산수화의 가치도 미불에 의해 최초로 발견되었다. 동기창은 동원이 자신의 조상이라는 이유로 걸핏하면 '내 집안의 동원'임을 강조했는데, 이는 동원·미불 화파의 내력을 입증하기 위함이었다. 동기창은 남종의 원류를 찾기 위해 당(唐)대의 왕유에까지 거슬러 올라갔다. 왕유는 대 시인이자 상서 우승(尙書右丞)까지 지냈으므로 가문의 영예가 될 수 있었다. 여기에 가세하여 미우인도 "오직 우승 왕유만이 고금에 걸쳐 독보적이다"[1184]라고 말한 바가 있다. 사실 남종화파에서 왕유는 명분상의 대표였을 뿐이며, 동기창과 미불도 왕유의 그림에 대한 불만의 정서를 드러낸 적이 있었다. 결론적으로 중국화단에 지대한 영향을 미친 남북종론은 그 기초가 모두 미불·미우인의 논지에서 나온 것이었다. 이상은 내용의 일부이며, 나머지는 제8장에서 자세히 논하기로 한다.

방훈(方薰, 1736-1799)[12]의 저술 『산정거화론(山靜居畵論)』에 "그림에 관(款)과 제발(題跋)을 한 것은 소식과 미불에서부터 시작되었다"[1185]는 기록이 있다. 미불은 대 서예가이자 시 사(詩詞)에도 절묘했던 까닭에 그림 상에 제자(題字) 남기는 일을 즐겼다. 소식과 미불 이전에도 그림 상에 서명·연월·화제를 쓴 자가 있었지만, 대부분 비교적 은폐된 곳에 쓰거나, 심지어 그림의 바위틈 또는 나무뿌리 상에 쓰기도 했다.[13] 그림 상에 대량의 제자와 제시를 남기는 관례는 소식과 미불에 의해 시작되었다. 그 후 교중상과 송 휘종(徽宗, 1100-1125 재위)에 이르러 제자를 그림의 구성 요소로 간주하기 시작했고 미우인도 그러했다.

그림 상에 시·사·문장을 남기는 풍조는 원대에 가장 성행했고, 명·청대에도 줄곧 쇠퇴하지 않았다. 일찍이 방훈은 "고아한 정취와 빼어난 생각은 그림으로 표현

⑫ 방훈(方薰, 1736-1799)은 청대(淸代)의 화가·회화이론가이다. 〔인물전〕 참조.
⑬ 【저자주】곽약허(郭若虛)의 『도화견문지(圖畵見聞志)』 권2에 장문의(張文懿: 張士遜, 964-1049)의 집에서 소장한 오대(五代) 위현(衛賢)의 "춘강조수도(春江釣叟圖)"에 대해 "위쪽에 이후주(李後主, 961-975 재위)의 글씨 「어부사」 2수가 있다 (上有李後主書漁父詞二首)"고 하였다. 당시의 보편적인 상황으로 미루어 판단하면 이후주의 글이 권말(卷末) 혹은 권미(卷尾)나 권수(卷首)에 써져 있어야 하는데 심지어는 다른 종이에 제발문(題跋文)을 써서 그림과 함께 표구했다. 더욱이 그림과 글씨가 한 사람의 손에서 나온 것이 아니다.

하기엔 부족하니 제발로써 이를 드러내야 한다"[1186]고 말했는데, 소식과 미불이 그 시초를 열어 후대 사람들이 풍미하도록 해주었던 것이다.

제8절 복고주의 풍조 속의 화가와 그림

1. 북송(北宋) 후기 산수화의 복고주의 풍조

북송 후기에 출현한 산수화단의 복고주의 풍조에 대해서는 본장 제1절에서 이미 논한 바가 있다. 복고주의 풍조는 곽희가 활동한 시기에 이미 윤곽이 드러나 있었다. 이 시기에는 모든 화가들이 이성과 범관의 그림을 배웠음에도 이들을 능가하는 자는 나오지 않았다. 그래서 곽희는 옛사람의 화법을 배움에 있어 "한 사람의 대가에만 얽매이지 말고 반드시 여러 가지를 함께 구하여 아울러 익혀야 하며, 널리 의논하고 두루 생각하여 자신이 스스로 일가를 이루도록 한 뒤에 비로소 얻을 수 있다"[1187]고 주장했다. 곽희는 또 "진(晉)나라 당나라 등 고금의 시와"[1188] "옛사람의 정성이 담긴 책과 빼어난 구절",[1189] 그리고 "아름다운 생각에서 발현된 것"[1190]을 취하여 자료로 삼아야 한다고 주장했다. 곽희보다 나이가 적었던 왕선이 청록산수화에 금분을 가하여 그려본 그림도 이 시기에는 신선한 화풍에 속했는데, 그 신선함은 진부한 골동에서 가져온 신선함이었다. 소식은 시에서 "정건(鄭虔)의 3절(三絶)⑭이 임금께 둘 있으니 필세가 만회됨이 삼백 년이다"[1191]라고 말하여 당시 사람들이 추구한 고고(高古)함이 삼백 년을 거슬러 올라갔음을 말해주고 있다.

당 중기에 발흥한 수묵산수화는 당 후기와 오대에도 줄곧 유행하여 동원이 활동한 시기에는 착색산수화에 능한 자가 드물었다. 북송시대에는 착색산수화가 고고(高古)한 그림으로 여겨져 심지어 소식도 "만일 그것(수묵)으로 못 미치면 산에 채색하여 그려야 한다"[1192]고 말했다.

북송시대에는 확실히 수묵화가 성행했고, 곽희도 수묵산수화를 그렸다. 북송화원

⑭ 세 가지의 재능에 높은 경지를 이루었을 때 3절(三絶)이라 칭했다. 용례를 보면 『진서(晉書)』 「본전(本傳)」 고개지(顧愷之) 조에 그가 "재절(才絶)·화절(畵絶)·치절(痴絶)의 세 가지를 구비하여" 3절로 불렸고, 일찍이 당(唐) 현종(玄宗) 이융기(李隆基)가 시(詩)·서(書)·화(畵)에 모두 뛰어났던 정건(鄭虔)의 산수화에 "정건3절(鄭虔三絶)"에 제자(題字)를 써주었다. 명(明)·청(淸) 대에는 또 '재절(才絶)·화절(畵絶)·서절(書絶)'을 3절이라 불렀다.

에서는 계승관계를 특별히 중시했고, 화원 내에서 곽희는 성취가 매우 높은 화가였다. 따라서 상식대로라면 송초의 화원화가들이 모두 이성의 그림을 임모(臨模)했듯이 북송 중후기의 화원화가들은 곽희의 그림을 배우고 임모해야 했다. 그러나 공교롭게도 신종(神宗, 1067-1085 재위)이 죽고 철종(哲宗, 1085-1100 재위)이 등극한 후부터 모든 상황이 달라졌다. 즉 "예전의 신종은 곽희의 붓놀림을 좋아하여 전각(殿閣)에 오직 곽희의 그림을 배경으로 삼았으나, 철종이 즉위한 후부터 옛 그림으로 바꾸어버린"1193) 것이다. '옛 그림으로 바꾼' 자들은 당시 황궁의 집권층 무리였다. 철종은 겨우 10세에 황제가 되어 통치 능력이 없었기에 황태후와 그의 무리가 권력을 장악했는데, 이 무리의 구성원들은 모두 옛 것을 숭배했다. 어린 철종은 스승 정이(程頤, 1033-1107)[15]의 가르침대로 모든 언행을 따라야 했고, 정이는 철종에게 모든 방면에 걸쳐 옛 관례를 사용해야 한다고 훈계했다. 당시의 복고주의 풍조는 매우 심각하게 진행되어 예술심미관도 옛 것을 숭배하기 시작했는데, 황태후 무리는 궁정 내의 모든 그림을 옛 그림으로 바꾸어 이를 확실히 증명해 보였다.

철종 시기의 황족 집권층은 옛 그림을 지극히 좋아했고, 화원화가들의 창작방향을 크게 좌우했다. 어용이었던 화원화가들은 필히 황제 또는 황궁권력자의 의도대로 창작해야 했는데, 이러한 이유로 동기창 등도 화원화가들의 인격이 높지 않다고 여겼다. 실제로 화원화가들은 타인의 지배를 받고 집권층의 눈치를 살펴야 했으므로 인격이 높을 수가 없었다. 화가들의 창작물은 반드시 황족의 심미정취에 부합해야 했고(곽희와 이당도 그러했다), 그렇게 해야만 그들로부터 자신의 인격을 보장받을 수 있었다. 황족 무리의 뜻에 따르지 않는 자는 화원을 떠나야 했고, 화원에 남으려면 그들에게 복종해야 했다. 『화계(畵繼)』 권10에서는 이러한 상황에 대해 다음과 같이 기록하고 있다.

도화원에서는 사방으로 응시자들을 모집하여 끊임없이 몰려 왔으나 부합하지 못하고 떠나가는 자들이 많았다. 대개 당시에 숭상하던 바는 오로지 형태를 묘사하는 것이어서 진실로 자기 스스로 터득한 바를 나름대로 그리는 데서 벗어나지 않으면 '법도에 어긋난다고 하거나 스승으로부터 제대로 계승받은 것이 없다'고 하였다. 이 때문에 그리는 바가 공교로운 일을 많이 하는 데에 그쳐 수준이 오를

⑮ 정이(程頤, 1033-1107)는 북송(北宋)의 사상가이다. 〔인물전〕 참조.

수가 없었다.[1194]

각지에서 올라온 화가들이 다시 떠나간 이유는 화원에서는 황족의 제약이 심해 자유롭게 창작할 수 없었기 때문이다. 철종 무리의 복고주의는 곧바로 화원화가들의 복고주의로 이어졌다. 철종 조에 처음 발흥한 이 옛 그림 숭배 풍조는 송대 말기에도 쇠퇴하지 않았다. 심지어 화가들 자신의 이름에도 '고(古)'자를 붙이기에 이르렀는데, 이러한 행위는 이전의 화가들이 이성을 추숭하여 자신의 이름에 '성(成)'자를 붙인 경우와는 그 의미가 크게 달랐다.

휘종(徽宗, 1100-1125 재위) 조에 이르러 화원에 대한 황족 무리의 간섭은 더욱 심해졌다. 일찍이 휘종은 자신에 대해 말하기를 "임금으로 일을 처리하면서 내가 한가할 때는 별다르게 좋아하는 것이 없었고 오직 그림을 좋아했을 따름이다"[1195]라고 하였다. 그는 "유독 영모(翎毛)[16]에 특별한 관심을 기울였는데,"[1196] 그가 남긴 제시, 예컨대 "공작이 돈대에 오르고"[1197] "해당화를 … 봄날 한낮에 그렸네"[1198] 등을 통해 그가 화조화 창작 방면에 많이 간섭했음을 짐작할 수 있다. 그러나 휘종은 산수화에 대해서는 그다지 간섭하지 않았는데, 이 사실에 대해서는 그가 화학사(畫學士)와 화원화가들에게 내린 수많은 칙령을 통해 확인할 수 있다. 송 휘종은 옛 그림을 특별히 소중히 여겼다. 예컨대 매번 어부(御府)[17]에서 옛 그림 두 갑(匣)을 꺼내어 "환관에게 명하여 날인한 뒤에 화원으로 보내서 학생들에게 보여주었으며, 자주 영장(令狀)을 내어 책망함으로써 그림의 질이 낮아지는 것을 막고자 했다."[1199] 휘종은 특히 고대의 청록산수화를 즐겨 감상했다. 예컨대 "선화전(宣和殿) 어각(御閣)에 전자건의 「사재도(四載圖)」가 있었는데 최고의 품등이었다. 휘종은 매번 그것을 감상하길 좋아하여 어떤 때는 종일토록 버려두지 않았다."[1200]

총괄하자면, 철종 조에 이르자 곽희의 그림은 화원에서 냉대를 받았고 화가들은 옛 그림을 배우고 당시의 그림은 배우지 않았다. 그들은 범관·형호·왕유의 그림까지 추구하고도 만족하지 않고 더 위로 이사훈의 그림에까지 거슬러 올라가 배워 종국에는 당시의 수묵산수화을 버리고 고대의 청록산수화를 추구하기에 이르렀다.

[16] 영모(翎毛)는 새와 동물을 소재로 한 그림이다. 원래 영모는 새의 깃털을 의미하며 그것이 새 종류만을 지칭하는 말이었으나 두 글자를 각각 떼어 새의 깃털과 동물의 털이라는 의미로 확대 해석됨으로써 새와 동물을 포괄하는 의미로 쓰여진다.

[17] 어부(御府)는 황제가 쓰는 물품을 넣어두었던 곳이다.

그리하여 철종 조에는 복고주의 풍조의 감화력 하에 대청록산수화[18]가 다시 유행하기 시작했고, 휘종 조에는 대청록산수화가 이사훈 청록산수화의 기초 위에서 형식이 크게 풍부해졌다. 현존하는 북송 후기의 산수화는 거의 모두가 청록산수화인데, 예를 들면 저명한 「천리강산도(千里江山圖)」와 「강산추색도(江山秋色圖)」를 포함하여 「만학송풍도(萬壑松風圖)」·「장하강사도(長夏江寺圖)」·「강산소경도(江山小景圖)」 등은 모두 수묵화가 아니라 채색화이다.

2. 송 휘종(徽宗) 조길(趙佶)

(1) 조길(趙佶)과 「설강귀도도(雪江歸棹圖)」

조길(趙佶, 1082-1135). 송 신종(神宗, 1067-1085 재위)의 열한 번째 아들이다. 원부(元符) 3년(1110년)에 신종의 여섯 번째 아들인 철종이 사망한 후에 철종에게 자식이 없자 조길이 송 휘종(徽宗, 1110-1125 재위)이 되었다.

휘종이 즉위하기 전에 어떤 사람이 "(조길은) 언행이 가볍고 신중하지 못하여 천하의 군주가 될 수 없다"[120]고 말했는데, 실제로 그러했다. 휘종은 즉위 후 오래지 않아 자신의 사치품을 제작하기 위해 소주(蘇州)와 항주(杭州)에 조작국(造作局)·응봉국(應奉局) 등을 설립한 후에 수많은 공장(工匠)[19]들을 불러들여 강제로 노역을 시켰고, 또한 사람들을 파견하여 민간에 있는 각종의 아름답고 특이한 자연물을 수집해오도록 하여 그것을 자신의 감상거리로 삼았다. 바위 하나 나무 하나라도 마음에 드는 것이라면 모두 황궁으로 옮겨갔고, 깊은 산속의 특이한 바위나 강호의 특이한 사물이 발견되면 공인(工人)들에게 강제로 노역을 시켜 채취해갔다. 이러한 채취품을 운반하기 위해 수많은 선박이 사용되었는데, 당시 사람들은 이를 '화석강(花石綱)'[20]이라 불렀다. 구성궁(九成宮)·연복궁(延福宮)·간악산(艮岳山)을 축조할 때는 각양각색

[18] 대청록산수(大靑綠山水)는 청색이나 녹색으로 채색된 부분이 비교적 큰 청록산수화이다. 이런 그림에서는 대개 점(點)이나 준(皴)이 거의 없고 윤곽선도 그다지 중요하지 않다.

[19] 여기서 공장(工匠)은 공예(工藝)에 뛰어난 장인(匠人)이다.

[20] 화석강(花石綱)은 중국 역사상 기이한 꽃과 바위를 운송하여 황제의 기호를 만족시키기 위한 특수 운송수단을 이르는 명칭이다. 북송(北宋) 휘종(徽宗, 1110-1125 재위) 때 '강(纲)'은 운송부대를 뜻했고, 때로는 10척의 배를 '1강'이라 불렀다. 당시에 화석강을 지휘한 관청으로는 항주(杭州)의 조작국(造作局)과 소주(苏州)의 응봉국(应奉局)이 있었는데, 이곳에서 황상의 명을 받들어 동남지역의 진귀

의 특이한 바위들로 장식했는데, 휘종은 늘 이러한 장소에서 시·서예·음악·무용 등을 감상하며 향락을 누렸다. 『송사(宋史)』 「휘종지(徽宗志)」에서는 "예로부터 군주들은 완물상지(玩物喪志)①하고 제멋대로 욕심을 부려 법도를 무너뜨려서 망하지 않은 자가 드문데 휘종도 심히 그러했다"[1202]고 하였는데, 실제로 그러했다.

1125년에 금(金)의 군대가 송(宋)을 침공하자 휘종은 당황하여 처신할 바를 모르다가 황급히 아들 조항(趙桓)에게 왕위를 물려주고 자신은 양주(揚州) 등지로 피신했다. 후에 휘종은 변경(汴京)②으로 다시 돌아왔으나, 정강(靖康) 2년(1127)에 금군(金軍)의 재차 침공으로 변경이 함락되었다. 이때 휘종은 아들 흠종(欽宗, 1125-1127 재위) 조항을 포함한 황후·후비(后妃) 등과 함께 금의 군사들에게 끌려가서 귀양살이를 했고, 후에 금나라 오국성(五國城)③의 배소(配所)에서 병으로 세상을 떠났다.

휘종은 비록 정치 방면에는 우매했지만 예술 방면에는 많은 노력을 기울였다. 또한 시 사(詩詞)에 능하고 글씨를 잘 썼으며, 인물·화조·산수를 모두 잘 그렸다. 더욱이 휘종은 북송 후기 중국화단의 실질적인 영수였다. 송초에 건립된 화원은 휘종 조에 이르러 더욱 활기를 띠었는데, 즉 휘종은 "화학(畫學)을 더욱 부흥시켜 수많은 화공(畫工)들을 교육시켰고,"[1203] 진사과(進士科)·하제취사(下題取士)·복립박사(復立博士)·고기중공(考其衆工)을 설치했다. 서화와 시문에 능했던 휘종은 화학(畫學) 생도들을 교육시킬 때도 단순히 예술만 배우게 하진 않았다. 예컨대 『송사』 권157에 다음과 같은 기록이 있다.

화학(畫學)의 수업(受業)은 불도(佛道)·인물·산수·조수(鳥獸)·화죽(畫竹)·옥목(屋木)이니, 『설문(說文)』·『이아(爾雅)』·『방언(方言)』·『석명(釋名)』으로써 가르쳤다. 『설문』은 전자(篆字)로 쓰고 음(音)과 훈(訓)을 나타내도록 하였고, 나머지 책은 모두 질문과 대답을 나열하여 풀이한 뜻을 가지고 그림의 뜻에 통할 수 있는지 없는지를 살폈다.[1204]

한 문물을 수탈했다. 화석강 배들이 통과하는 지역의 백성들은 화폐와 곡물, 그리고 노역을 제공해야 했는데, 어떤 지방은 심지어 배들이 통과시키기 위해 교량을 부러뜨리고 성곽을 뚫기도 하여 강남 백성들의 원성을 샀다. 이 때문에 점차 민심이 흉흉해지고 백성들의 불만이 커져 방랍(方臘)이 반란을 일으키는 계기가 되었다.
① 완물상지(玩物喪志)는 아끼고 좋아하는 사물에 정신이 팔려 원대한 이상을 상실하는 것이다.
② 변경(汴京)은 오대(五代)와 북송(北宋)의 수도이며, 지금의 하남성 개봉(開封)이다. 변량(汴梁)이라고도 칭했는데, 양(梁)은 대량(大梁: 개봉의 옛 이름)에서 유래되었다. 변하(汴河) 강의 연변이었기에 이 명칭이 생겼다.
③ 오국성(五國城)은 지금의 흑룡강성 의란(依蘭)이다.

또 학사(學士)들의 문화소양에 근거하여 "사류(士流)와 잡류(雜流)로 나눈 뒤에 방을 달리하여 그들을 두었다. 사류는 대경(大經)④ 또는 소경(小經)⑤을 아울러 익혔고, 잡류는 소경을 암송하거나 율서(律書)를 읽었다. 그림을 고찰하는 등의 일을 함으로써 전대 화가들의 그림을 모방하지 않았고, 사물의 상태와 형상과 빛깔이 자연스러움을 갖추었다면 붓질의 운치가 고상하고 간략한 것을 훌륭한 것으로 여겼다."[1205] 이른바 '전대 사람의 그림을 모방하지 않았다'는 것은 전대의 그림을 모방하지 않음으로써 창작을 대신했다는 뜻으로, 조길 본인의 그림과 그의 학생 왕희맹(王希孟)이 그린 「천리강산도(千里江山圖)」가 그 대표적인 예이다.

화원과 화학의 화가들이 그림을 그리려면 반드시 계승관계가 있어야 했고 그렇지 않은 자는 화원에서 필요로 하지 않았는데, 화원에 합격하기 전부터 옛 그림 임모에 뛰어났던 이당(李唐)⑥의 경우를 통해서도 그러한 사실을 짐작할 수 있다.⑦ 화원 또는 화학에 들어간 화가들은 곧 옛 그림을 배워야 했고, 열흘에 한 번씩 어부에 소장된 그림 중의 두 폭을 꺼내오면 그것을 임모해야 했다. 오늘날에 우리가 감상하고 있는 당(唐)대 이전의 그림들은 대부분 이 시기에 그려진 모작이다. 조길의 주요 성취는 화조화에 있었고, 산수화와 인물화는 옛 그림을 임모한 모작이 많다. 현존하는 당(唐)대의 그림 「괵국부인유춘도(虢國夫人游春圖)」와 「도련도(搗練圖)」 등도 조길이 그린 모작으로 알려져 있다.

조길은 화원을 영도했다. 그는 학생들을 지도함에 있어 전통에서 착수하여 종국에는 새로운 화의(畫意)가 나와야 함을 요구했다. 현존하는 「강산추색도(江山秋色圖)」에는 비록 이사훈의 유풍(遺風)도 있으나, 기법과 구도 등 다방면에서 이사훈의 수준을 훨씬 능가하며, 또한 석록(石綠)⑧과 석청(石青)⑨을 두텁게 착색한 「천리강산도」도 당(唐)대의 화가들은 이를 수 없는 높은 수준이다. 선화화원의 화가 이당(李唐)의 그림들은 전통화법을 배운 흔적이 더욱 뚜렷하다. 예컨대 그의 「만학송풍도(萬壑松風圖)」

④ 대경(大經)은 『예기』와 『춘추좌씨전』이다.

⑤ 소경(小經)은 『주역』·『상서』·춘추공양전』·『곡량전』이다.

⑥ 【저자주】이당(李唐)은 북송(北宋) 선화화원(宣和畫院)의 화가였으나 그의 주요 성취와 영향은 남송화원(南宋畫院)에서 형성되었다. 그래서 본서의 '남송산수화' 장에서 소개한다.

⑦ 【저자주】董逌, 『廣川書跋』 참고.

⑧ 석록(石綠)은 광물성 안료로, 공작석(孔雀石, malachite)을 갈아서 만든 가루에 아교 물을 데워서 섞어 사용한다. 세 단계(頭綠·二綠·三綠)의 강도로 사용된다.

⑨ 석청(石青)은 광물성 청색 안료이다. 남동광(藍銅鑛, azurite)을 갈아서 그 가루에 아교와 물을 섞어 데워서 사용한다. 가루 형태 또는 먹과 같은 고체 형태로도 되어 있다. 세 가지 강도(頭青·二青·三青)로 사용된다.

」를 보면 골법(骨法)은 범관의 그림을 닮았고, 채색은 이사훈의 그림을 닮았으며, 북송 곽희의 화법은 찾아보기 어렵다. 이당의 산수화는 복고주의 성향이 매우 농후한데(남송산수화 장에서 자세히 논한다), 특히 이 그림은 당시 화원의 산수화창작 양식의 축소판이라 할 수 있다.

송초에는 각지의 화가들이 이성과 범관의 그림을 모방했지만 그다지 성취가 없었고, 철종 조에 발흥한 복고주의 풍조는 휘종 조까지 계속 이어졌다. 휘종은 화가들에게 당(唐)대의 그림 또는 더 고대의 그림을 배우도록 요구했는데, 이는 무기력했던 당시의 화단을 일신시키는 효과적인 조치였다. 즉 당시로서는 옛 그림 임모 풍조가 그리 나쁜 일만은 아니었던 것이다.

여기서 송 휘종 조길의 산수화를 간략히 소개해보기로 한다.

「설강귀도도(雪江歸棹圖)」.(그림 61) 한 줄기의 서늘한 강물이 화면을 가로지르고 있고, 경치의 아득히 먼 곳이 하늘과 이어져 있다. 근경의 긴 기슭 위에 나지막한 바위 언덕이 강변을 향해 뻗어있고, 바위언덕 위에는 인부 두 사람이 배를 끌고 모래톱을 향해 가고 있다. 대안에는 원산(遠山)이 희미하게 보이고, 대안 기슭 중간의 낮은 모래섬에는 수림과 가옥이 서로 어우러져 있다. 대안의 중앙에는 나지막한 모래섬이 겹겹이 이어져 있는데, 모래톱의 효과가 자못 선명하다. 무리 진 수림 사이의 정자가 산길에 인접해 있어 특히 두드러진다. 화면의 왼편 중앙에는 양안의 높은 산이 서로 마주해 있고 산봉우리가 첩첩이 이어지는데, 이 부분이 전체 경치 중의 가장 조밀하고 높은 곳이다. 산의 뒤편에는 누각이 숨어있고 수림 사이에는 촌락이 드러나거나 또는 숨어 있다. 높은 산언덕의 아래에는 모래섬이 길게 이어져 왼편의 강물 중앙까지 뻗어있으며, 가장 왼편의 모래톱 위에는 누각의 처마가 수림 사이에 드러나 있다. 화면상에는 조길이 쓴 수금체(瘦金體)[10] 글씨가 있어 '설강귀도도(雪江歸棹圖)', '선화전제(宣和殿制)', '천하일인(天下一人)'이라 하였으며, 또 두루마리의 말미에는 채경(蔡京)[11]이 쓴 다음과 같은 제발문이 있다.

[10] 수금체(瘦金體)는 송(宋) 휘종(徽宗, 1100-1125 재위)이 창조한 특수한 해서(楷書)의 일종으로 수금서(瘦金書)라고도 불린다. 특징은 운필을 가볍게 일으켜 무겁게 거두며, 굳세고 파리하면서 가는 획을 나타내나 윤택하고 쇄탈한 풍신(風神)을 잃지 않는다. 저수량(褚遂良, 596-658) · 설직(薛稷, 649-713) · 설요(薛曜)의 해서에 변화를 가미하여 이루어진 것으로 설요가 쓴 「추일유석종시서(秋日遊石淙試序)」가 대표적이다. 서체의 형상으로 보면 '수근체(瘦筋體)'라고 해야 하나 '근(筋)'을 '금(金)'으로 바꾼 것은 어서(御書)에 대한 존중을 의미한다.
[11] 채경(蔡京, 1047-1126)은 북송(北宋) 말기의 재상(宰相) · 서예가이다. [인물전] 참조.

그림 61 「설강귀도도(雪江歸棹圖)」, 조길(趙佶), 비단에 수묵채색, 30.3×190.8cm, 북경고궁박물원

신(臣)이 엎드려 살펴보건대, 폐하께서 그리신 「설강귀도」는 강물이 멀어져 물결이 보이지 않는데 먼 하늘이 강물과 한 색조를 이루며, 무리를 이룬 산이 새하얗고 깨끗하며 지나가는 사람들이 쓸쓸하게 보였습니다. 강물에는 노를 저어 하늘가에 이른 조각배 한 척이 떠 있으니, '눈 내린 강의 돌아오는 배'라는 화의(畵意)가 극치에 달했습니다. … 황제 폐하께서는 채색의 오묘한 필치로 사계절 경치를 갖추셨고, 사계절 안에 만물의 정태(情態)를 다 헤아리셨으니, 대개 신(神)의 지혜와 조화가 이와 같습니다. 대관(大觀) 경인(庚寅, 1110) 3월 1일에 태사(太師)⑫ 초국공(楚國公)이 벼슬에서 물러나며 신 채경이 삼가 적습니다.1206)

내용을 통해 이 그림이 본래 네 폭의 사계절 풍경이었음을 알 수 있는데, 지금은 이 겨울풍경 한 폭만 남아 있다. 그림의 후미에는 또 명대 왕세정(王世貞, 1526~1590)⑬이 남긴 제발문이 있는데, 이 그림을 이해하는 데에 많은 도움을 주고 있다.

휘종황제의 화조화는 황전(黃筌)·역원길(易元吉)⑭의 화조화와 명성을 나란히 했고 산수화와 인물화로 세상에 명성이 알려지진 않았다. 그러나 이 그림은 채색화의 경계를 뛰어넘기에 이르렀으니, 왕유의 오묘한 뜻을 곧바로 엿보았고 또한 곽하중(郭河中)과 송복고(宋復古)에게도 양보하지 않았다. 그 구름과 원경의 물이 함께 아래위로 한 색조를 이루며, 흰 돛을 단 작은 배가 엷은 운무 사이에서 출몰하니 마치 가벼이 나는 갈매기 몇 마리가 강물 끝까지 날아가 옥으로 쌓은 섬을 찾은 것만 같다. 고목에 자란 어린 가지는 모두 소실산(少室山)의 삼화수(三花水)⑮와 같아 상쾌하게 보인다. 황제께서 유력하신 자취를 헤아려보면 황하(黃河)와 간악(艮嶽)의 삼십 리 정도를 넘어서지 못했을 터인데 어디서 이러한 경치를 보셨을까? 어떻게 비각(秘閣)⑯의 수많은 그림들을 한번 펼쳐 완상(玩賞)하시는 사이에 그 본연의 면모를 곧바로 터득하실 수 있었을까? 뒤에 채초공(蔡楚公) 원장(元長)이 발문을 쓰면서 비록 많이 인용하여 썼지만 좋은 문장은 이루지 못했다. 그러나 글씨는 지극히 뛰어나서 내가 간직하고 있는 「청완도(聽阮圖)」와 함께 엮어 만들었다. 한 때의 군

⑫ 태사(太師)는 군주를 가까이에서 보필하는 벼슬이다. '大師'라 쓰기도 하고, 태재(太宰)라 칭하기도 한다.
⑬ 왕세정(王世貞, 1526-1590)은 명대(明代)의 문학가이다. 〔인물전〕 참조.
⑭ 역원길(易元吉)은 송대의 화조화가이다. 〔인물전〕 참조.
⑮ 삼화수(三花樹)는 패다수(貝多樹)이다. 3년 동안 꽃이 피고 3년은 건너뛴다.
⑯ 비각(秘閣)은 고대에 비서(秘書: 천자의 藏書 또는 비밀문서, 秘藏한 서적)를 보관하던 궁중의 창고이다.

신들이 시문에 남긴 **빼어난** 일이 바로 그러했으니, 사람들로 하여금 송 태조(太祖)와 한왕(韓王)이 노닐던 모습을 떠올리게 해준다.1207)

「설강귀도도」의 화법은 오대·송초·송 중기의 화법과는 전혀 다르며, 전형적인 옛 법이다. 왕세정은 '(조길이) 왕유의 오묘한 뜻을 곧바로 엿보았다'고 하였는데, 이 말은 왕세정의 짐작일 수 있다. 그러나 '(조길이) 비각(祕閣)의 수많은 그림들을 펼쳐 놓고 감상하는 사이에 그 본연의 면모를 곧바로 터득했다'는 말은 사실일 가능성이 높다.

명대의 장축(張丑, 1577-1643)⑰은 이 그림에 대해 "경물의 포치와 용필이 대략 진(晉)·당(唐)의 풍운(風韻)이 있다"1208)고 말했고, 청대의 오승(吳升)⑱은 "품위가 자못 왕선의 「어촌소설(漁村小雪)」과 비슷하지만 기운과 풍도는 엄숙하고 중후하고 예스러워 왕유의 학문적인 오묘한 뜻에 곧바로 들어갔다"1209)고 말했는데, 그림의 분위기도 그러하다.

화법을 살펴보면, 산석의 윤곽선이 짙고 중후하며, 준법이 고졸하고 딱딱하고 중후하다. 산석의 움푹 파진 부분에는 준이 가해졌는데, 구조를 구분한 필선을 뚜렷이 긋고 그 나머지 부분을 간략히 처리한 다음에 우점준(雨點皴)⑲을 약간 가미했다. 수림과 나무에는 초묵(焦墨)⑳과 초록(草綠)을 섞어 바림했고, 점엽(點葉)①과 나뭇가지에는 대자(代赭)를 채색했다. 호분(胡粉)②을 엷게 가하여 눈을 표현하고 청묵(靑墨)을 사용하여 하늘을 바림했다. 평원 경치는 진·당의 그림을 닮았고, 중후함은 범관의 그림을 닮았으며, 정신적인 면모는 같은 시기에 활동한 장택단(張擇端)③의 그림 「청명상하도(淸明上河圖)」 상의 여러 부분과 닮았다.

이 그림은 부귀하고 화려한 황궁의 정취가 아니라 황량하고 쓸쓸한 강호의 정

⑰ 장축(張丑, 1577-1643)은 명대(明代)의 수장가(收藏家)·서화이론가이다. 〔인물전〕 참조.
⑱ 오승(吳升)은 청대(淸代)의 학자이다. 〔인물전〕 참조.
⑲ 우점준(雨點皴)은 아주 작은 타원형으로 찍혀진 붓 자국이 빗방울처럼 생긴 준이다. 주로 산의 밑 부분으로 갈수록 크게 나타내며 위로 올라갈수록 작게 나타낸다.
⑳ 초묵(焦墨)은 농묵(濃墨)보다 짙은 묵색이다. 그림이 거의 완성된 단계에서 경물에 악센트를 가하기 위해 사용된다.
① 점엽(點葉)은 묵점(墨點)을 거듭 찍어 묘사한 나뭇잎이다.
② 호분(胡粉)은 흰색 안료이다. 바닷가 모래사장에 있는 풍화된 대합(大蛤)·굴 등의 조개껍질을 빻아 만들기 때문에 합분(蛤粉)이라고도 한다. 주성분은 탄산석회(炭酸石灰)와 소량의 인산석회(燐酸石灰)이다.
③ 장택단(張擇端)은 북송(北宋)의 화가이다. 〔인물전〕 참조.

취가 농후한데, 조길은 이 방면의 생활체험이 없었으므로 옛 그림을 모방한 그림일 가능성이 높다. 그러나 이러한 예술적 경계는 조길의 미학사상과 부합하는 것이었는데, 『선화화보』를 통해 그 사실을 확인할 수 있다.

(2) 『선화화보(宣和畵譜)』 「산수문(山水門)」

『선화화보』는 비록 송 휘종이 직접 저술한 것은 아니지만, 휘종 선화 연간에 조정의 관리가 편찬했으므로 휘종의 뜻이 반영되었음은 분명하다. 원대의 원각(袁桷, 1266-1327)④의 『청용거사집(淸容居士集)』에서는 "형(荊)나라의 왕안석(王安石)이 혜숭(惠崇)의 그림을 여러 번 칭찬했다는 이유로 채경(蔡京)과 채변(蔡卞)⑤이 지은 『선화화보』에서는 굳이 그것을 폄하했다"1210)고 하였다. 여기서 『선화화보』를 채경과 채변이 지었다는 사실에 주목할 필요가 있다. 왕안석이 혜숭의 그림을 여러 번 칭찬했기 때문에 채경과 채변이 '굳이 그것을 폄하했다'는 말은 이치에 맞지 않는 듯하다. 선화 연간에 채경이 가장 반대한 사람은 사마광(司馬光)이었다. 채경은 문언박(文彦博, 1006-1097)⑥·소식·소철 등 120인을 한 무리로 엮어 이른바 '원우간당(元祐奸黨)'으로 삼고 사마광을 이들의 우두머리로 간주했다. 그리고 휘종이 지칭한 자들의 이름을 바위에 새겨 '당인비(黨人碑)'라 불렀는데, 여기에 이름이 오른 자는 살아있는 동안 풀려날 수 없음을 의미했다. 채경은 왕안석의 신법을 회복시켜 명성이 알려졌으나, 이와 반대로 채변(왕안석의 사위)은 채경의 신법이 왕안석의 신법과 다르다는 이유로 왕안석의 신법에 따를 것을 강력히 주장했다. 채변은 후에 채경과의 불화로 인해 배척을 받아 조정에서 축출되었다. 비록 그러했지만 채변은 채경의 동생이었고, 그래서 채경은 『선화화보』의 내용 중에 "채변은 일찍이 그의 그림에 제하기를 …"1211) 등의 말을 기록하기도 했다.

『선화화보』에 '원우간당'의 이름은 언급되지 않았지만, 많은 부분에 걸쳐 소식의 말을 차용하여 형식만 약간 바꾸거나, 또는 소식의 이름을 감추고는 '논자가 말하기를' 등으로 대체했다. 그러나 왕안석의 이름은 자주 보이는데, 예를 들면 「산수이(山水二)」의 '연숙(燕肅)' 조에 다음과 같은 내용이 있다.

④ 원각(袁桷, 1266-1327)은 원대(元代)의 시인·학자이다. 〔인물전〕 참조.
⑤ 채변(蔡卞)은 북송(北宋) 말기의 서예가이다. 〔인물전〕 참조.
⑥ 문언박(文彦博, 1006-1097)은 북송의 재상·정치가이다. 〔인물전〕 참조.

그러나 왕안석이 인물에 있어서는 신중히 허가하면서도 오직 연숙(燕肅)이 그린 「소상산수도(瀟湘山水圖)」 상의 제시에서는 '연숙은 연왕부(燕王府)의 시서(侍書)[7]였다'고 말했다. … 죽은 왕안석은 또 말하기를 '어진 사람과 의로운 선비는 황토 속에 묻히고 아름다운 색채가 주머니 속 종이로 돌아가 있을 뿐이다'라 하였다.[1212]

왕안석을 중시하고 존경하는 마음이 역력히 나타나 있다.

『선화화보』가 채경의 주관 하에 편저되었을 가능성이 매우 높다. 휘종은 서화를 좋아했고 채경도 그러했다. 현존하는 송대의 그림에는 채경의 제자(題字)가 많이 보이는데, 예를 들면 「청금도(聽琴圖)」·「천리강산도(千里江山圖)」 등이다. 채경이 진사 출신임에도 휘종의 총애를 받을 수 있었던 이유는 그의 뛰어난 글씨와 관계가 있었다. 또한 도리나 이치로 보아도 채경이 편술한 『선화화보』가 휘종의 기호에 부합했을 것임을 짐작하고도 남음이 있다. 더욱이 채경과 같은 부류가 아니면 어부(御府)에 소장된 그림들을 일괄적으로 열람할 수 없었으며, 『선화화보』가 저술된 선화 2년에는 마침 채경이 태사노국공(太師魯國公)에서 퇴위하여 시간적인 여유가 있었고 명망과 자격도 충분히 갖추고 있었다. 혹 『선화화보』가 채경의 문하인에 의해 저술되었다 하더라도 채경이 책임 주관했음은 분명하다.

이 책의 내용에는 채경이 처한 시대의 정치적인 배경이 나타나 있다. 연구자들 중에는 이 책의 내용에 환관이자 육적(六賊)의 한 사람이었던 동관(童貫, 1054-1126)[8]과 그의 무리가 높이 평해진 점 등을 예로 들어 동관 등의 저술로 간주한 이들도 있었다. 실제로 채경의 입장에서 보면 동관은 생명의 은인과도 같은 존재였는데, 즉 채경이 조정에서 배척을 받아 축출되었을 때 동관이 추천하고 주선해준 덕분으로 후에 조정으로 복귀되고 휘종의 지극한 총애까지 받을 수 있었다. 『송사(宋史)』에서는 이 사실에 대해 다음과 같이 기록하고 있다.

(동관은) 훌륭한 계책으로 황제가 품고 있는 의향을 … 채경이 등용될 무렵에 동관이 그를 이끌어 주었다 … 채경이 재상이 되어 청당(靑唐)[9]에서 군사들을 썼을

[7] 시서(侍書)는 제왕을 시봉(侍奉)하면서 문서를 주관한 관직이다. 송대와 명대에는 한림원(翰林院)에 속했다.

[8] 동관(童貫, 1054-1126)은 북송(北宋) 휘종(徽宗) 조의 환관이다. [인물전] 참조.

[9] 청당(靑唐)은 토번(吐蕃)의 성(城) 이름이다. 지금의 청해성(靑海省) 서녕시(西寧市)에 있다. (『宋

때 동관은 감군(監軍)이 되었다. 당시 사람들은 채경을 공상(公相)이라 불렀고 이 때문에 동관을 온상(媼相)이라 불렀다.[1213]

채경은 동관의 은혜에 감사하고 추존(推尊)하는 마음이 있었다. 두 사람은 한 무리로 결성되었고, 후에 함께 '육적'이 되었다. 이러한 이유로 채경은 자신의 저서 상에 동관 등을 내세우지 않을 수 없었다. 『선화화보』를 보면 채경이 동관에 대해 마음을 기울인 내용이 곳곳에 나타나 있다.

성품이 대범하고 진중하여 말 수가 적었고, 아랫사람을 부림에도 관대하고 후하여 도량이 있었으며 … 마음속이 충만해지면 가끔 그의 비밀스러운 것을 드러내었다.[1214]

동관은 유독 너그럽고 자애로웠기에 사람들이 마음으로 복종하여 '착각사서(著脚赦書)'[10]라고 부르게 되었다. 대개 그 어진 마음이 노한 기운까지 헤아려 은혜가 만물에 미치게 되었음을 말한 것인 듯하다.[1215]

금군(金軍)의 침공으로 북송의 멸망이 임박해지자 채경은 나라를 멸망으로 몰아간 육적(六賊)의 우두머리로 간수되었고, 북송 사람들 대부분이 그를 증오했다. 후에 흠종(欽宗, 1125-1127 재위)은 채경을 영남(嶺南)지방으로 추방했고, 채경은 유배지로 가다가 길거리에서 사망했다. 『선화화보』도 이 시기에 그와 함께 사라져 세상에 나타나지 않았다. 남송 대에는 이 책에 대해 언급하는 자가 없었으나, 원대 이후부터 점차 세인들이 관심을 가지기 시작했다. 채경과 그의 무리는 영합과 아첨에 매우 능했다. 예컨대 북송의 멸망이 눈앞에 닥쳤을 때도 그들은 『선화화보』의 「서(敍)」에 이러한 기록을 남겼다.

지금 천자의 궁전에는 별다른 일이 없고, 여러 방면의 기초가 되는 사업이 계속되며 거듭되는 화락함이 두루 미치고 있으며, 옥문관(玉門關)[11]은 철저히 경계되

史」 「地理志三」 참고.)

⑩ 착각사서(著脚赦書)는 죄를 용서하여 형벌을 면제하는 서장(書狀)에 발을 들여 놓는다는 뜻이다.

⑪ 옥문관(玉門關)은 감숙성 돈황(甘肅省燉煌) 서쪽에 있는 관문이다. 신강성(新疆省)을 거쳐 서역으로 통하는 교통의 요지이다.

어 변방의 봉수대에서는 연기를 피우지 않는다.[1216]

이러한 태도로 보아 그들이 『선화화보』에 반영한 미학관이 휘종의 뜻을 감히 거스른 것은 아님을 알 수 있다.

『선화화보』에는 231명의 수장가와 위진 이래의 명화 6,396폭이 기록되어 있다. 열 개의 조항으로 분류되어 있는데, 그 중에 산수는 여섯 번째 조항이다. 「서목(序目)」에 다음과 같은 내용이 있다.

> 오악(五岳)[12]이 진(鎭)을 이루고 사독(四瀆)[13]이 물의 근원을 펼치며, 구름이 뭉게뭉 게 피어 올라 비를 내리게 하고 성난 물결이 여울을 놀라게 하며, 지척 내에 만 리의 경치가 펼쳐지며, 구름과 연기가 자욱이 펼쳐지는 광경과 더불어 아침저녁 으로 드러나고 사라짐이 마치 저 하늘이 만들고 땅이 베풀어 놓은 것 같다. 그러 므로 산수를 그 다음으로 한다.[1217]

제1문(門)은 도석(道釋)[14]이다. 휘종은 노자를 숭배하고 도교와 도학을 추구하여 과 거제도에 도학(道學)을 설립하고 자칭 교주도군황제(敎主道君皇帝)라 하였다. 『선화화 보』「서목」 중에 이러한 글이 있다.

> 황로(黃老)[15]가 먼저이고 그 다음이 『육경(六經)』이다. … 지금 저술한 『화보(畫 譜)』는 모두 열 개 부문이지만 도석을 특별히 각 편의 첫머리에 열거한 것도 대 개 여기서 취했다.[1218]

⑫ 오악(五岳)은 중국의 5대 명산이다. 동악(東嶽)은 산동성의 태산(泰山), 서악(西嶽)은 섬서성의 화 산(華山), 중악(中嶽)은 하북성의 숭산(崇山), 남악(南嶽)은 호남성의 형산(衡山), 북악(北嶽)은 산서성 의 항산(恒山)이다.

⑬ 사독(四瀆)은 중국에 있는 네 개의 큰 강으로 민산(岷山)에서 흐르는 양자강(揚子江), 곤륜산(崑崙 山)에서 흐르는 황하(黃河), 동백산(桐栢山)에서 흐르는 회수(淮水), 왕옥산(王屋山)에서 흐르는 제수 (濟水)이다.

⑭ 도석(道釋)은 도교의 신선이나 불교의 고승(高僧)·나한(羅漢) 등이다.

⑮ 황로(黃老)는 즉 황로학(黃老學)으로, 도교(道敎)를 달리 이르는 말이다. 노자를 시조로 하는 학문 을 말하며 거기에 전설상의 제왕인 황제(黃帝)의 이름을 덧붙인 명칭으로 한(漢)나라 초기에 주창되 다. 무위(無爲)로써 다스린다는 정치사상을 내용으로 하고 있어 한비자(韓非子)의 법치주의(法治主義) 사상과 그 도달점이 비슷하다고 할 수 있으나, 그 방법이 음험(陰險)하지 않은 점이 법치주의와 다르 다. 황로라는 말은 『사기(史記)』와 『한서(漢書)』에서 나온 말이다.

즉 휘종의 뜻에 부합하려는 의도가 엿보인다. 「산수서론(山水敍論)」에는 다음과 같은 내용이 있다.

당나라에서 본 왕조(북송)에 이르기까지 산수를 그려 명성을 얻은 자들은 대체로 화가 부류가 아니었다. … 대개 옛사람들은 자연을 지극히 사랑하는 병을 속세를 벗어난 은사들의 꾸짖음으로 삼았는데, 이는 그림 중에서도 산수화는 번화한 거리의 시장에서 세인들의 이목을 끌어서 파는 물건이 아니기 때문이다.[1219]

즉 훌륭한 산수화는 사리사욕에 물든 자로부터 나오는 것이 아니라 도가사상을 갖춘 고인 일사(高人逸士)[16]의 손에서 나오는 것으로 여기고 있다. 이러한 사상은 화가를 기록한 조항에도 많이 나타나 있다.

산림 속의 선비이다. … 자못 산수 평원의 정취를 즐겨 그렸으나 산수자연을 지극히 사랑하는 경지에 이르진 않았다. … 아직 이것을 만들기에 부족하다.[1220] - 노홍(盧鴻) 조

왕유는 덕이 높은 사람이다. … 망천(輞川)[17]에 토지를 가려 집을 지었으니, 또한 그림 속에 있는 듯했다.[1221] - 왕유 조

유가와 도가를 자신의 업(業)으로 삼고 … 또 그림에 흥을 붙였는데 그 정묘한 그림을 애초에 팔려고 하지 않았고 오직 그 사이에서 스스로 즐길 따름이었다. 그러므로 그려낸 산수가 … 하나같이 모두 그의 가슴속에 쌓아둔 것을 토로하여 붓으로 그려낸 것이었다.[1222] - 이성 조

다만 흥을 타고 뜻을 붙일 따름이었고, 팔기 위해 그린 것이 아니었다.[1223] - 송도(宋道) 조

편자는 또 몸이 조정에 있더라도 반드시 산림의 뜻과 정신을 갖추어야 산수를

[16] 고인 일사(高人逸士)는 높은 학문과 수양을 갖추고 있으면서 초야에 묻혀 은둔하는 사람이다.
[17] 망천(輞川)은 장안(長安) 교외의 남전현(藍田縣)에 있는 곡천(谷泉)이다. 왕유(王維)는 이곳에 망천장(輞川莊)이라는 별장을 짓고 문인들과 함께 풍류생활을 즐겼다.

잘 그릴 수 있다고 여겼다.

　　진실로 기술이 아니라 도에 나아가고 부귀에 매몰되지 않았으니, 어찌 이렇게
　　황원(荒遠)하고 한가로운 정취일 수 있을까?[1224] - 이사훈 조

　　비록 몸은 변경(汴京)[18]에 있어도 넓고 큰 뜻에는 강호의 생각과 풍취가 있었으
　　니, 조정과 저잣거리의 세속적인 것에 골몰하지 않았다.[1225] - 나존(羅存)[19] 조

　　편자는 흉중구학(胸中丘壑)[20]을 더욱 강조하여 "그의 마음속에 저절로 형성된 언덕
과 골짜기가 없다면 (사물의 형상)을 나타내어 형용한다고 해도 필시 이러한 것을 깨
닫지는 못할 것이다"[1226]라고 하였는데, 자못 가치가 있는 말이다. 대 화가들은
'마음속에 저절로 형성된 자연경물이 먼저 있고'난 뒤에 붓을 내려 휘호했다. 정
신에 일임하여 형상을 묘사하면 화가의 정신적 면모가 드러나는 산수화를 그려낼
수 있다. 마음속의 산수자연이 없으면 자연 속에서 일시적으로 포착한 형상에 의
거하여 그려야 하므로 몸과 마음이 자연경물의 외형을 모방하는 일에 급급하게
되어 화가의 정신적 면모를 나타낼 수 없다. 이러한 산수화에서는 비록 형상은 갖
추어지더라도 화가의 진솔한 의식과 성정을 볼 수 없으며, 고아하고 신묘한 예술
품에는 더욱 속할 수 없다. 편자의 이러한 사상은 특출한 화가들을 기록한 조항에
많이 나타나 있다.

　　그 마음속에 담겨 있으며, 평안하고 소쇄(瀟洒)[①]하지 않은 바가 없다. 뜻이 그림
　　에 옮겨지니 남들보다 뛰어난 것은 당연한 것이다.[1227] - 왕유 조

　　산수에 뛰어났다. … 산봉우리에서 구름과 안개가 피어오르는 자태는 생각이 자
　　못 원대함에 이르렀다. … 또한 그 마음속을 생각해볼 수 있을 따름이다.[1228] - 두

⑱ 변경(汴京)은 오대(五代)·북송(北宋)의 수도이며, 지금의 하남성 개봉(開封)이다.
⑲ 나존(羅存)은 북송 휘종 조의 내신(內臣)으로, 자는 중통(仲通)이고, 하남성 개봉(開封) 사람이다.
소필산수(小筆山水)를 잘 그렸으며, 어부(御府)에 그의 그림 『추강귀기도(秋江歸騎圖)』와 『설제귀주
도(雪霽歸舟圖)』가 소장되었다.
⑳ 흉중구학(胸中丘壑)은 가슴 속에 떠오르는 언덕과 골짜기라는 뜻으로, 창작에 임할 즈음에 이미지
가 형성되는 것이다. [보충설명] 참조.
① 소쇄(瀟洒)는 그림의 기운이 맑고 깨끗하고 시원스러운 것이다.

해(杜楷)② 조

하나같이 모두 그 마음을 드러내어 붓으로 그것을 그려낸다.[1229] - 이성 조

사물을 스승으로 삼는 것은 마음을 스승으로 삼는 것만 못하다.[1230] (범관의 말 인용) - 범관 조

마음이 돌아가길 원하면 곧 돌아가서 조용한 방안에 편안히 앉아 생각을 가라 앉히니 마치 조물주와 더불어 노니는 듯했다. 그러한 다음에 붓을 내리면 가슴속 의 언덕과 골짜기가 눈앞에 모두 펼쳐졌다.[1231] - 고극명 조

마음속에 품은 뜻을 펼쳐 내는 경우에는 고당(高堂)의 흰 벽에 자유자재로 손을 놀려 장송과 거목을 그렸다.[1232] - 곽희 조

그림에 내포된 뜻을 살펴보면 그가 사물에 마음을 두지 않았음을 알게 된다. 단지 필묵을 유희하며 인간세상을 즐길 따름이었다.[1233] - 손가원(孫可元)③ 조

그 마음이 맑고 깨끗하여 매번 그림 그리는 데에 마음을 기탁했다.[1234] - 연숙 조

왕선의 마음속에 저절로 형성된 언덕과 골짜기가 없었다면 그의 그림이 여기에 이를 수 있겠는가?[1235] - 왕선 조

마음속이 충만해지면 가끔 그의 마음속에 숨겨두었던 것을 그려내었다.[1236] - 동관 조

대개 그 마음속에 충만한 것이 넘치면, 한없이 그려나갔다.[1237] - 거연 조

이 방면에 대한 편자의 깊은 인식과 결연한 의지가 엿보인다. 비록 고인(古人)의

② 두해(杜楷)는 북송의 산수화가이며, 성도(成都) 사람이다. 고목·절벽과 구름과 안개가 피어오르는 경치를 그림에 있어 생각이 자못 원대했으며, 옛사람의 시를 그림으로 그려내면 시인의 마음이 상상 되었다고 한다. 어부(御府)에 그의 그림 『취병금사도(翠屏金沙圖)』가 소장되었다.
③ 손가원(孫可元)은 북송의 산수화가이다. 〔인물전〕 참조.

말을 계승한 내용이지만 표현이 더 명료하여 후대 사람들이 쉽게 이해할 수 있다.

　편자는 당(唐)대 이래의 산수화 대가들을 논한 부분에서 "이들은 모두 그림에서
만 오묘함을 만들어 낸 것이 아니라 인품이 매우 고결하여 미칠 수 없는 듯한 자
들이다"[1238]라고 말하여 산수화가들에게 높은 인품을 요구했다. 또한 높은 문화적
수양도 요구하여 "산수를 그려 명성을 얻은 자들은 화가가 아닌 부류였는데 …
벼슬아치와 사대부에서 많이 나왔다"[1239]라고 말한 다음에 그 사례에 대해 다음과
같이 열거했다. 왕유를 고인(高人)으로 칭했음은 말할 필요도 없을 것이며, 장조에
대해 "의관(衣冠)과 문행(文行)이 한 시대의 명류였다"[1240]고 하였고, 왕유에 대해 "어
려서부터 문장을 잘 지었고 성년이 되어서는 과거에 급제했으며 … 문학이 당시에
가장 뛰어났다"[1241]고 하였다. 이어서 이성에 대해 "문장을 잘 짓고 기조가 비범했
다"[1242]고 하였고, 문신 연숙에 대해 "문학을 연구하고 행하여 관리로 추대되었
다"[1243]고 하였으며, 왕선에 대해 "어려서부터 독서를 좋아했고 성장해서는 문장에
능했으며 제자백가 등 꿰뚫지 않은 것이 없었다"[1244]고 하였다. 이 외에도 많은 문
신들을 예로 들어 "진사에 급제하여 낭(郎)이 되고"[1245] "유학 외에는 또 그림에
흥취를 기탁했다"[1246]고 하였다. 이러한 사상은 송 휘종이 주관한 화원과 화학에서
특별히 중시했다. 편자가 화가들에게 그림 뿐 아니라 시와 문장에는 더욱 뛰어나
야 함을 요구한 사실에 대해서는 『송사(宋史)』에도 기록되어 있는데(앞서 이미 인용했
다), 심지어 화원화가를 선발하는 시험에서도 고시(古詩) 한 구절을 출제하여 고시에
대한 이해도와 암기력을 심사했다.

　송 휘종의 이러한 취지는 후대의 회화사상에 큰 영향을 미쳤는데, 그 대표적인
예로 남송 등춘(鄧椿, 약1109-1180)④의 『화계(畵繼)』에 이러한 내용이 있다.

　　그림은 문(文)의 극치이다. … 인문적 교양이 많은 사람 중에 그림을 모르는 사
　람이 있다 하더라도 많지는 않았으며, 인문적 교양이 없는 사람 중에 그림에 관
　해 깨우친 사람이 있다 하더라도 적을 것이다.[1247]

　이당을 포함한 남송화원의 화가들도 대부분 시와 문장에 뛰어났다.

④ 등춘(鄧椿, 약1109-1180)은 북송(北宋)의 학자·회화이론가이다. 〔인물전〕 참조.

(3) 「강산추색도(江山秋色圖)」

「강산추색도(江山秋色圖)」(그림 62)는 대략 명대 초기에 조백구(趙伯駒)의 그림으로 단정
지어졌고, 명대 말기의 동기창도 이 그림을 조백구의 그림으로 간주하고 그를 북
종화가에 기록했다. 그러나 근래의 학술계에서는 충분한 고증을 거친 후에 이 그
림을 조백구보다 더 이른 시기에 북송화원의 특출한 화가가 그린 것으로 보고 있
다. 이 문제에 대해서는 조백구의 그림과 면모가 비슷했던 동생 조백숙의 그림 「
만송금궐도(萬松金闕圖)」 및 원대 전선(錢選)과 명대 구영(仇英) 등이 조백숙의 그림을 임
모한 모작을 참고하여 간접적으로 증명해볼 수 있는데, 모두 이 그림의 풍격과는
다른 듯하다.⑤ 「강산추색도」는 복고주의 풍조가 만연했던 북송 후기에 출현했으므
로 북송화원의 특출한 화가가 그렸다는 설에 더 믿음이 가지는데, 필자의 견해로
는 송 철종 조의 왕희맹(王希孟)·이당(李唐) 등의 그림에 보이는 짙은 녹색이 많이 사
용된 것으로 보아 철종 조에 그려진 것으로 여겨진다.

산수 경치의 기백이 매우 비범한데, 화면상에는 험준한 고개와 중첩되는 산봉우
리, 굽이쳐 흐르는 계곡물과 빼어남을 다투는 골짜기들, 산허리를 감싸며 맴도는
구름과 안개, 급속히 흐르는 물살과 들쭉날쭉하고 험준한 산, 구불구불 이어진 토
산과 언덕, 원경까지 순환하는 수림과 대숲 등이 묘사되어 있다. 험준한 산고개의
앞뒤에는 누각·난간·처마·정자·가옥이 있으며, 높은 산봉우리와 산중의 가옥들이
모두 산길로 서로 이어져 있다. 이 외에도 교목·마차·가축들이 있고, 개미처럼 작
은 행인들이 두세 명씩, 네다섯 명씩 무리지어 가거나, 서 있거나, 또는 지팡이에
몸을 의지하거나, 노새를 몰고 가고 있다. 포치가 교묘하고 용필이 강건하며, 색채
가 곱고 화사하면서도 속됨으로 흐르지 않았다. 이 그림은 북송 초·중기 산수화와
는 정취가 크게 다른데, 즉 이성 · 범관 계열이 아니며 동원·거연 또는 곽희 계열
은 더욱 아니다.

「강산추색도」의 정신적 면모는 이사훈 계열 화가가 그린 것으로 전해지는 「명황
행촉도(明皇幸蜀圖)」 등과 닮은 부분들이 있는데, 이 그림이 더 정교하고 풍부하며 훨
씬 더 성숙되어 있다. 산석을 묘사함에 있어 가늘고 굳센 필선을 사용하여 윤곽선
과 맥락을 그은 다음에 바위 주름의 구조에 따라 짧고 굳센 준필을 충실히 가하

⑤ 【저자주】 서방달(徐邦達)의 설을 참고했다.

였다. 색채는 자석(赭石)⑥·석록(石綠)·석청(石靑) 등이 사용되었는데, 효과가 매우 풍부하며 서로 조화와 통일을 이루고 있다. 소나무와 잡목의 윤곽선과 준필이 정교하고 섬세하며, 줄기와 잎의 색채가 중후하다. 단풍잎과 꽃에는 주색(朱色)을 바림하거나 또는 흰색 점을 가하였는데, 효과가 자못 두드러진다. 하늘과 물에는 화청(花靑)⑦이 채색되었는데, 물색이 짙은데도 효과가 맑고 투명하다. 가옥·누각·난간과 구불구불한 산맥 등에 대한 설명이 매우 구체적이고 분명하다.

무리를 이룬 산과 골짜기들이 기세가 넘치며, 경물들도 다양하고 번다하다. 그림의 곳곳을 면밀히 살펴보아도 소홀한 부분은 조금도 찾아볼 수 없어 실로 중국회화의 걸작으로 간주해도 손색이 없다. 동기창의 『화지(畵旨)』에 다음과 같은 내용이 있다.

> 이소도 화파로는 조백구·조백숙 등이 있는데, 그림이 정교함의 극치를 보이면서 사기(士氣)도 띠고 있다. 후인들 중에 그들의 그림을 모방하는 자들이 그 기술은 습득할 수 있었으나 그 아취(雅趣)를 얻은 이는 없었다 … 오백 년 뒤에 구영(仇英)이 나왔고 일찍이 문징명(文徵明)은 그를 깊이 추앙했다. 문징명은 이러한 한 유파의 그림에 있어서 구영에게 양보하지 않을 수 없었다.[1248]

이 내용은 동기창이 『강산추색도』를 감상한 후에 심적인 자극을 받아 남긴 기록이다. 「강산추색도」는 비록 궁정화원에서 제작되었지만 역대 문인화가들은 미칠 수 없는 높은 수준이며, 성취 또한 역대 대가들의 찬양 대상이 되었다.

전술한 바와 같이 「강산추색도」는 풍모로 보나 철종 이전의 화원화가들이 주로 이성과 곽희의 그림을 배운 사실로 보나 송 철종 조에 그려졌음이 분명하다. 물론 화원에서는 계승관계를 특별히 중시했으므로, 철종 조 이전이라 하더라도 화원 내에 이사훈 계파의 유작이 있었다면 당연히 그것을 추구하고 배워야 했겠지만, 철종 조 이전에는 거의 모든 화가들이 이성의 그림을 배웠다. 철종 조부터는 옛 그림을 숭배하여 화원화가들이 곽희 계열의 화법을 버리고 오대를 거쳐 당(唐)대의 그림에까지 거슬러 올라가 배웠다. 곽희보다 나이가 적었던 왕선도 신종 조까지는

⑥ 자석(赭石)은 광물성 갈색 안료의 원료이다. 리모나이트(limonite)라고 하는 각종 산화철로 이루어진 테라코타(terra cotta) 색의 물질로, 산수화나 꽃 그림에 많이 사용된다.
⑦ 화청(花靑)은 청화(靑華)라 부르기도 하며, 고운 남색(藍色, indigo) 또는 쪽빛이다.

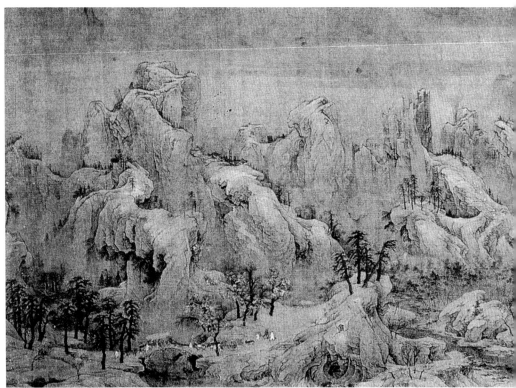

그림 62 「강산추색도(江山秋色圖)」, 작자 미상, 비단에 채색, 56.6×324cm. 북경고궁박물원

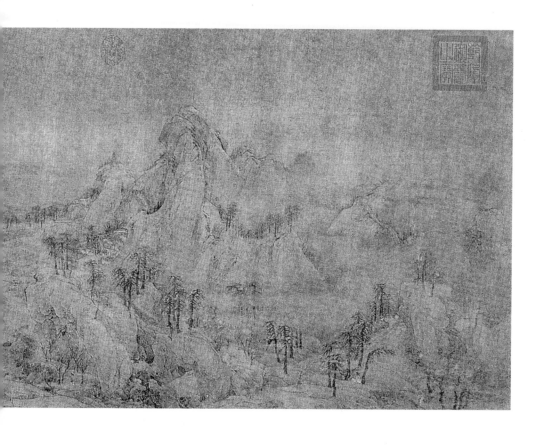

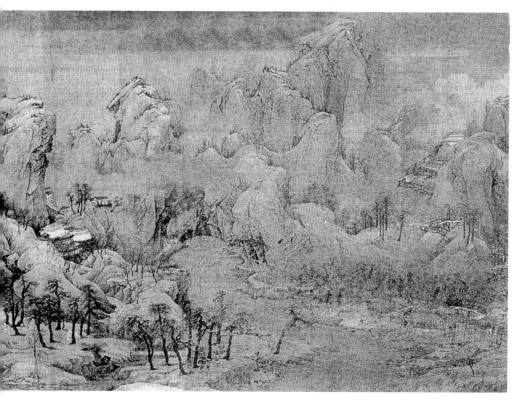

이성의 그림을 종법(宗法)으로 삼았으나, 철종 조부터는 청록산수화를 그리기 시작했는데(왕선이 왕유와 이소도를 배웠다는 기록이 있다) 왕선의 소청록산수화도 이 그림과 비슷한 면모였을 것이며, 혹은 이 그림이 왕선의 소청록산수화로부터 영향을 받아 제작되었을 가능성도 높다.

「강산추색도」의 기법과 포치는 전대미문의 유형이다. 이 그림을 감상하면 북송 후기 청록산수화의 성취와 궁정산수화의 심미정취를 대략 이해할 수 있다.

(4) 「천리강산도(千里江山圖)」 왕희맹(王希孟),

「강산추색도」가 철종(哲宗, 1085-1100 재위) 조 산수화의 성취를 대표하는 그림이라면, 「천리강산도(千里江山圖)」는 휘종(徽宗, 1100-1125 재위) 조 대청록산수화파의 성취를 대표하는 그림이라 할 수 있으며, 후자는 전자에서 더 발전하여 나온 그림이다.

「천리강산도(千里江山圖)」(비단에 채색, 51.5×1,191.5cm, 북경고궁박물원) (그림 63)를 그린 화가는 왕희맹(王希孟)이다. 왕희맹은 송 철종 치정 연간에 출생하여[8] 휘종 조에 그림을 배우고 창작했으며, 10여 세에 화학(畵學)의 생도가 되었다. 얼마 후에 왕희맹은 궁정의 문서고(文書庫)에 여러 번 그림을 바쳤으나 모두 수준이 그리 높지 못했는데, 이 시기에 휘종은 왕희맹의 그림을 보고는 "성품이 가르칠 만하다"[1249]고 여겨 친히 화법을 전수해주었다. 그로부터 반년도 채 못되어 왕희맹은 「천리강산도」를 창작했는데 이 해에 그의 나이는 18세였다. 송대의 목중(牧仲)은 왕희맹에 대한 시를 지어

> 선화(宣和) 연간의 공봉(供奉)[9] 왕희맹은
> 황제가 필법의 정밀함을 전했네.
> 그림 한 폭 남기고 자신은 죽으니
> 공연히 태사(太師)[10] 채경(蔡京)을 애끓게 하네.[1250]

라고 하였으며, 또 다음과 같은 내용의 주(註)를 달았다.

⑧ 【저자주】 왕희맹의 졸년에 대해서는 '일찍 사망했다'는 기록과 '20여 세에 사망했다'는 기록이 있다.
⑨ 공봉(供奉)은 궁정에 들어가 황제를 위해 공직한 기예인이다.
⑩ 태사(太師)는 군주를 가까이에서 보필하는 벼슬이다. '大師'라 쓰기도 하고, 태재(太宰)라 칭하기도 한다.

왕희맹은 천부적인 자질이 높고 묘하여 휘종의 은밀한 전수를 받았고, 여러 해를 지나 「설색산수(設色山水)」(卷)를 황제에게 진상(進上)했다. 얼마 있지 않아 죽었는데, 나이는 20여세였다.[1251]

왕희맹은 중국산수화사에서 높은 성취를 이룬 화가들 중에 가장 어린 나이에 사망한 화가이다. 왕희맹이 성장하고 배우던 시기에 궁정에서는 이미 곽희의 화법을 버리고 복고주의 풍조에 들어섰다. 이 시기의 산수화는 대부분 조길의 「설강귀도도」와 같은 고졸하고 간략한 유형이거나 또는 「강산추색도」와 같은 고아하고 정교한 유형이었다. 휘종은 화원화가들과 화학생도들에게 한 가지 풍모만 교육시키지 않고 배우는 이의 문화소양에 근거하여 잡류(雜流)와 사류(士流)로 나누어 달리 교육시켰다. 이 시기에 왕희맹이 배운 화풍은 고졸하고 간략한 계열이 아니라 정교하고 농염(濃艶)한 계열이었다. 왕희맹이 처한 환경과 그의 문화적 자질 및 경력은 그의 심미정취를 결정했고, 농염한 그의 산수화는 당시 황실의 심미적 요구에 부합하는 유형이었다.

「천리강산도」는 완성된 후에 태사 채경에게 하사되었고, 채경은 그림의 후미에 다음과 같은 발문(跋文)을 남겼다.

정화(政和) 3년(1113) 윤 4월 1일에 하사되었다. 왕희맹이 18세 때 예전 화학(畵學)에서 생도가 되었고, 궁중의 문서고(文書庫)로 불려 들어가서 여러 번 그림을 바쳤으나 그리 훌륭하지 못했다. 황제는 그의 성품이 가르칠 만하다는 것을 알고 마침내 그를 깨우쳐 주고 친히 그 화법을 전해주었더니 반년이 지나지 않아서 바로 이 그림을 진상했다. 황제는 그것을 칭찬하고서 나에게 하사하셨고, 나는 천하의 선비가 있어 그것을 그렸을 뿐이라고 하였다.[1252]

이 글은 「천리강산도」와 왕희맹의 생애 등 여러 방면을 고증하는 데에 귀중한 자료가 되어주고 있다.

「천리강산도」에는 명제와 다름없이 천리의 강산이 평원구도 상에 묘사되어 있다. 기상(氣象)의 변화가 다양하고 경치가 지극히 웅대하고 요원하다. 수많은 산봉우리와 골짜기들이 첩첩이 이어지면서 큰 강의 중앙까지 뻗어있고, 수많은 언덕과 섬들이 서로 어우러져 있다. 광활한 강물이 점점 멀어지다가 아득한 곳에 이르러

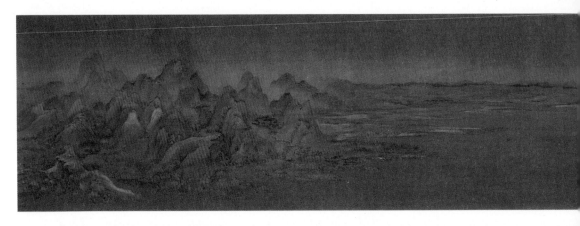

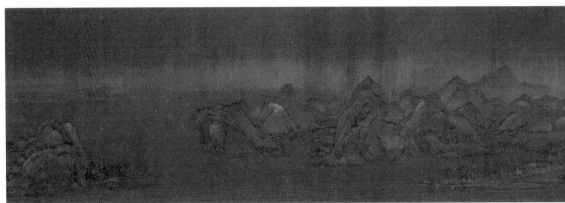

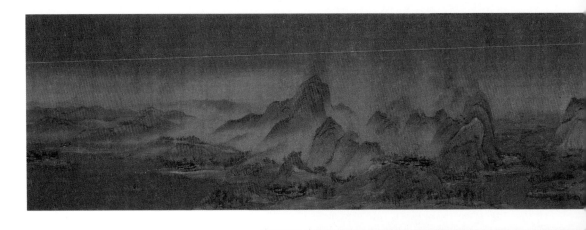

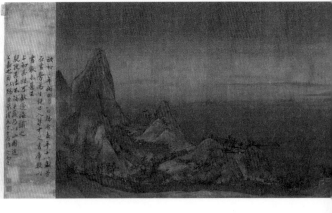

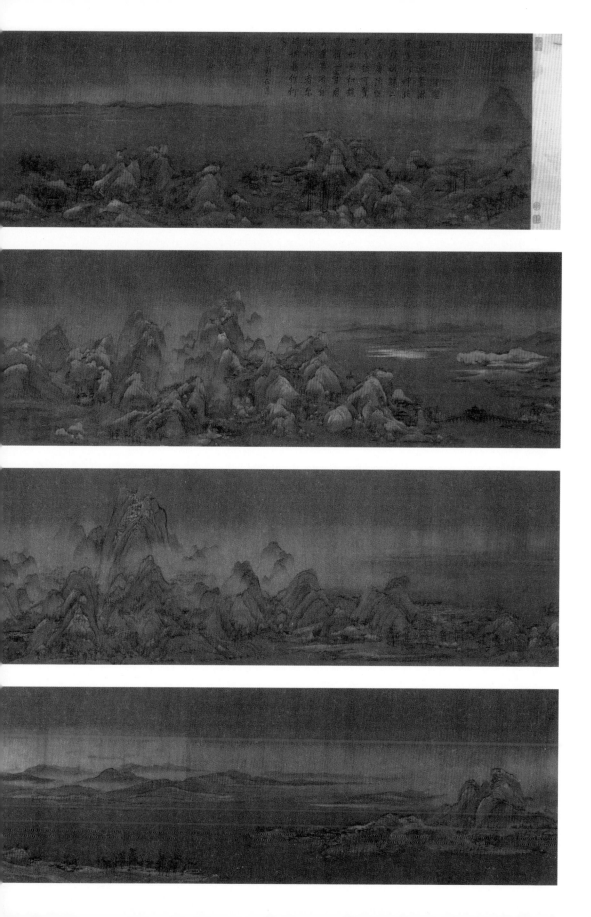

하늘과 서로 이어져 있으며, 물가에는 모래톱이 길게 늘어져 있다. 험준한 산들이 중첩되어 있는데 당당하게 우뚝 솟아오른 큰 산의 주위에 언덕·수림·골짜기들이 많이 분포되어 있다. 높고 험준한 산석과 섬·구릉·언덕과 험준한 고개 등이 모두 웅장하고 굳건하며, 경치가 점점 멀어지다가 아득한 곳에 이르러 미묘한 경계에 들어가고 있다. 산간의 고개 위와 모래섬 주변의 언덕 위에는 수림·총죽(叢竹)·사원·촌락·초가집·기와집이 있는데 모두 산길에 인접해 있어 어렵지 않게 찾을 수 있다. 물위에는 나룻배·정자·교량 등이 있고, 개미처럼 작은 사람들이 매우 많다. 결론적으로 정경의 장대함과 경물의 번다함이 실로 전대미문의 장관이다.

「천리강산도」는 실제 풍경 속에서는 그려질 수 없는 시의적(詩意的) 상상화로 볼 수 있는데, 즉 시의 뜻으로부터 화제(畵題)를 찾았던 휘종 조 화원의 특성이 이 그림에도 나타나 있다.

오랜 세월로 인해 색채가 떨어져 나간 부분들이 있으나 화법은 뚜렷이 나타나 있다. 먼저 산석을 보면, 묵선을 사용하여 형체의 윤곽을 대략 그은 다음에 유연하고 부드러운 준선을 길게 또는 짧게 그었다. 고봉의 준선이 하엽준(荷葉皴)[11]에 가까운데, 그리 강하거나 서칠신 않다. 이어서 담묵에 자석(赭石)[12] 또는 화청(花青)을 섞어 채색했는데, 산석의 윗부분(예컨대 산봉우리와 바위꼭대기)은 고록(苦綠)으로 접염(接染)[13]했고 아랫부분(산비탈)에는 사석을 많이 사용했다. 고록의 윗부분에는 다시 석청 또는 석록을 두텁게 착색했는데, 접염된 방향으로 갈수록 석록과 석청이 점점 엷어지고 산봉우리와 바위꼭대기로 올라갈수록 점점 짙어진다. 석록과 석청은 원색(原色)으로 두텁게 채색되어(안료가 부분적으로 떨어져 나가 있다) 있어 매우 화려한데, 이전의 청록산수화에서는 이러한 방식이 없었다. 가장 멀리 있는 산은 비탈 아래가 자석이고 봉우리가 고록인데, 석청과 석록을 더 채색하지 않음으로써 먼 산임을 나타내었다. 물결의 용필이 매우 섬세하며, 산봉우리 상의 무늬는 한 번에 다 볼 수 없을 정도로 복잡하다. 하늘에는 공청(空青)[14]을 채색했고, 물과 하늘이 이어진 곳에는 대자(代

⑪ 하엽준(荷葉皴)은 연잎의 엽맥(葉脈) 줄기와 같이 생긴 준(皴)으로, 산봉우리의 표면 묘사에 주로 사용된다. 고랑이 생긴 산비탈 같은 효과를 내며, 조맹부(趙孟頫)가 창안한 후 남종화가들이 종종 사용했다.
⑫ 자석(赭石)은 광물성 갈색 안료의 원료이다. 리모나이트(limonite)라고 하는 각종 산화철로 이루어진 테라코타(terra cotta) 색의 물질로, 산수화나 꽃 그림에 많이 사용된다.
⑬ 접염(接染)은 먼저 채색한 마지막 부분을 다른 색으로 자연스럽게 이어서 바림해나가는 기법이다.
⑭ 공청(空青)은 금동광(金銅鑛)에서 나는 푸른빛의 광물로 염료나 약재로 쓰인다. 석청(石青)의 일종이며, 겉이 둥글고 속이 비어 있어 공청으로 칭해졌다.

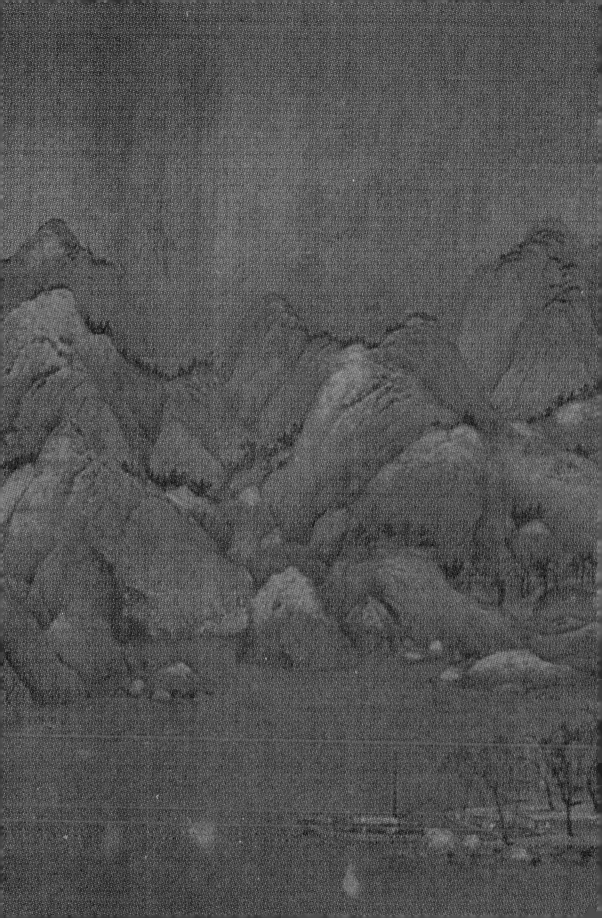

赭)[15]를 채색하여 물과 하늘의 색조가 혼연일체를 이루고 있다. 가옥을 보면, 옅은 대자를 사용하여 담장을 채색했고 지붕에는 짙은 흑색을 채색하거나 또는 흑색에 석청과 석록의 색선을 짙게 가하여 시선을 유도함과 동시에 중량감을 더해주었다. 인물에는 호분(胡粉)[16]이 사용되었고 강가의 모래톱에는 짙은 석록과 석청이 분방하게 채색되었다. 버드나무는 짙은 묵선을 사용하여 줄기와 가지를 묘사한 다음에 선명하고 화려한 녹색을 채색했다. 잡목은 짙은 묵선을 사용하여 줄기를 묘사한 뒤에 고록의 색점을 가하여 잎을 묘사하고 이어서 짙은 석청의 색점을 더 가하였다.

전체적으로 보면, 대청록 기조(基調) 안에서 화면이 통일되어 있어 분위기가 조화롭고 색채가 화려하면서도 중후하다.

「천리강산도」의 풍격은 고졸미가 갖추어진 「설강귀도도」와 다르며 고아하고 빼어난 「강산추색도」와도 다르다. 그것은 휘황찬란한 아름다움으로, 즉 전형적인 궁정의 심미정취가 반영되어 있다.

「천리강산도」의 주도면밀한 구도와 정교하고 세밀한 용필, 그리고 화려한 색채 등은 모두 고대의 청록산수화보다 수준이 크게 앞서 있는데, 즉 이 시기에 청록산수화가 이미 새로운 고봉의 경지에 올랐음을 말해줌과 동시에 북송 후기 산수화의 걸출한 성취를 대변해주고 있다. 원대의 학자 김부광(金溥光)은 「천리강산도」의 시작과 말미 부분에 다음과 같은 제발문을 남겼다.

내가 열다섯 살 때 이 그림을 얻어서 지금까지 거의 백 번 넘게 보았지만 그 솜씨가 정교하고 정밀한 곳에 이르러서는 안목이 아직 두루 미치지 못하니, 이른 바 한 번 펼쳐볼 때마다 새롭다는 것이다. 또 그 선명한 채색과 원대한 포치는 왕선(王詵)과 조백구(趙伯駒)로 하여금 그것을 보고 탄식하게 하니, 고금의 채색소경(小景) 중에 스스로 천 년토록 독보할 만하다. 대개 수많은 별 가운데 외로이 떠있는 달일 따름이다. 안목과 식견을 갖춘 선비라면 내 말을 망언으로 여기지 않을 것이다.[1253]

[15] 대자(代赭)는 대자석(代赭石)을 가루로 만든 적색 계열의 안료이다.
[16] 호분(胡粉)은 흰색 안료이다.

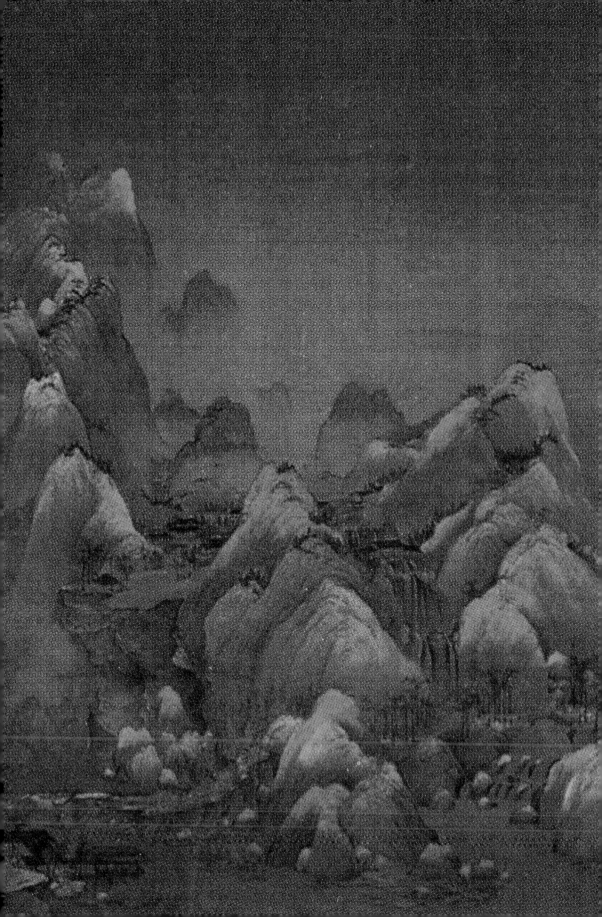

왕희맹과 함께 선화화원에 공직했던 이당(李唐)도 농염한 청록을 사용하여 산수화를 그렸다. 이당의 초기 산수화를 보면 비록 범관의 묵골(墨骨)이 많이 사용되어 있지만 그 짙고 강렬한 분위기와 정신적 면모는 이 그림과 서로 일치한다.

대청록산수화는 북송 말기까지 발전하여 성숙된 경지에 올랐다. 산수화는 남송시대에 이르러 수묵창경파(水墨蒼勁派)[17] 산수화로 일컬어진 또 다른 변모된 양식이 출현하게 된다.

[17] 창경(蒼勁)은 필획이 노련하고 힘찬 것이다.

제9절 요(遼)의 산수화

1. 일국이제(一國二制) 하의 양대 화풍

요(遼, 916-1125)는 거란(契丹)족이 중국대륙의 북부에 건립한 왕조이다. 오대(五代)와 비슷한 시기에 개국하여 북송의 멸망과 비슷한 시기에 멸망했으며, 금(金)에 의해 멸망되기 시작하여 원(元)에 의해 완전히 멸망되었다.

요는 건국 초기에 낙후된 노예체제 국가였고, 심지어 원시씨족체제도 일부 남아 있었다. 이들은 대부분 유목생활을 했는데, 호괴(胡瓌)[18]의 「탁헐도(卓歇圖)」(그림 64)는 이들의 유목생활을 반영한 대표적인 그림이다. 요 왕조는 건국 초기에 수많은 한족(漢族) 문인들을 정치에 참여시켜 봉건국가의 기본 요소를 다소 흡수했다. 태조(太祖, 916-926 재위) 야율아보기(耶律阿保機)[19]는 수차례의 약탈전쟁을 통해 신흥 노예제를 발전시켰고, 태종(太宗, 926-947 재위) 야율덕광(耶律德光)은 주로 남방의 중원지역을 침공하여 아황제(兒皇帝)로 불린 석경당(石敬瑭, 892-942)[20]의 도움으로 유계(幽薊)·운삭(雲朔) 등의 연운16주(燕雲十六州)[1]를 점거했다. 이 후에도 요는 전쟁을 멈추지 않았고, 내부 투쟁도 격렬히 진행되다가 경종(景宗, 969-982 재위) 조에 이르러 정국이 다소 안정되었다. 성종(聖宗, 982-1031 재위) 시기에 국호를 거란(契丹)으로 바꾸고 단연(澶淵)에서 송

[18] 호괴(胡瓌)는 오대(五代) 후당(後唐)의 화가이다. 〔인물전〕 참조.

[19] 야율아보기(耶律阿保機, 872-926)는 요(遼)의 제1대 황제이다. 〔인물전〕 참조.

[20] 석경당(石敬瑭, 892-942)은 오대(五代) 후진(後晉)의 건국자(936-942 재위)이다. 〔인물전〕 참조.

[1] 연운16주(燕雲十六州)는 유계16주(幽薊十六州)라고도 하는데, 열거해보면 유주(幽州: 연주燕州, 북경의 일부지역)·계주(薊州: 하북성 계현薊縣)·영주(瀛州: 하북성 하간현河間縣)·막주(莫州: 하북성 임구任丘 북쪽)·탁주(涿州: 하북성 탁현涿縣)·단주(檀州: 북경 밀운현密雲縣)·순주(順州: 북경 순의현順義縣)·신주(新州: 하북성 탁록현涿鹿縣)·규주(嬀州: 하북성 회래현懷來縣 동남)·유주(儒州: 북경 연경현延慶縣)·무주(武州: 하북성 선화宣化)·운주(雲州: 산서성 대동大同)·응주(應州: 산서성 응현應縣)·환주(寰州: 산서성 삭현朔縣 동북)·삭주(朔州: 산서성 삭현朔縣)·울주(蔚州: 하북성 울현蔚縣 서남) 이상 16개 주(州)이다. 이 지역들은 본래 중원(中原)을 수비하는 방패 역할을 해준 중요한 군사요충지였으나 936에 오대(五代) 후진(後晉)의 석경당(石敬瑭, 892-942)이 거란의 원조를 받아 후당(後唐, 923-936)을 멸망시키고 후진(後晉, 936-946)을 세운 대가로 거란에 할양해준 뒤부터 180여 년간 거란의 통치를 받았다.

그림 64 「탁헐도(卓歇圖)」, 호괴(胡瓌), 비단에 채색, 33×256cm, 북경고궁박물원

(宋)과 동맹을 맺은② 후부터 요는 기본적으로 전쟁을 멈추었으나, 이와 동시에 약탈을 통해 부를 누리는 길도 단절되었다. 천조제(天祚帝, 1101-1125 재위) 시기에 요는 조정 내의 부패로 인해 점차 붕괴되다가 결국 금(金)의 침공을 막아내지 못했고, 천조제가 사막을 건너 서쪽으로 도주하다가 금의 군사들에게 체포됨과 동시에 요 왕조는 기본적으로 멸망했다. 요 왕조가 멸망하기 전에 요의 황족 야율대석(耶律大石, ?-1143)③이 수하들과 함께 서쪽으로 도주하면서 회골(回鶻) 등 여러 부족의 지지를 얻어 규모와 역량을 키워나갔는데, 후에는 신강(新疆) 서부와 중앙아시아 일대까지 영토를 확장하여 흑한(黑汗) 왕조를 멸망시키고 서요(西遼)를 건국했다(1132). 서요는 대륙의 서북부 일대에서 약 90여 년간 유지되었으나, 1218년에 칭기즈칸(약1155?-1227)의 몽골에 복속되어 멸망했다. 서요는 비록 동란에서 회생하여 소수 한족들의 도움을 얻을 수 있었으나, 그 기반이 노예체제와 원시부락체제였기 때문에 문화라고 이를 만한 것이 거의 없었고 회화는 더욱 없었다.

　요 왕조는 비교적 긴 통치기간 동안 한족들을 정치에 대거 참여시켜 한족문화를 흡수했다. "야만적인 정복자들은 늘 그들이 정복한 민족들의 선진 문명에 정복당했다"④라는 기록과 다름없이 거란족은 한족의 선진 봉건문화를 모방하고 흡수할 수밖에 없는 추세였다. 예긴대 거란의 문자는 한족의 도움을 받아 한자를 모방하여 창조되었고, 공자를 성현으로 받들어 통치기반을 다졌다. 『요사(遼史)』「홍종기(興宗紀)」에 따르면 홍종(興宗, 1031-1054 재위) 야율종진(耶律宗眞)⑤은 '유가학설을 좋아했고' 도종(道宗, 1055-1101 재위) 조에는 유학이 더욱 성행했다. 또 요의 통치자는 한족의 불교를 수용하고 도가사상을 크게 장려하고 보급했다. 그러나 문학 방면은 줄곧 뒤쳐져 당·오대의 양식을 모방하는 단계였고, 북송의 문학작품을 대량으로 번역하기도 했다. 회화 방면은 시종 한족의 회화를 배웠는데, 심지어 한족화가들을 함부로 잡아가기도 했다. 예컨대 곽약허(郭若虛, 11세기 후반 활동)의 『도화견문지(圖畵見聞志)』에 근거하면 하남성 여남(汝南) 출신의 한족화가 왕인수(王仁壽, ?-약959)⑥가 "거란에 잡혀갔고"1254) 왕애(王藹)⑦도 "왕인수와 함께 거란에 잡혀갔다."1255) 물론 이들은

② 단연의 맹(澶淵之盟)에 대해서는 〔보충설명〕 참조.
③ 야율대석(耶律大石, ?-1143)은 서요(西遼)의 제1대 황제이다. 〔인물전〕 참조.
④ 【저자주】 『마르크스·엥겔스 전집』 제9권.
⑤ 야율종진(耶律宗眞)은 요(遼)의 제7대 황제이다. 〔인물전〕 참조.
⑥ 왕인수(王仁壽, ?-약959)에 대해서는 〔인물전〕 참조.
⑦ 왕애(王藹)는 오대말(五代末) 송초(宋初)의 화가이다. 〔인물전〕 참조.

요의 본토에서 본인의 의지와는 무관하게 그림을 그려야 했고 회화지식도 전수해 주어야 했다. 후에 동단(東丹)⑧의 왕이 된 요 태조의 아들 야율배(耶律倍, 879-934)⑨는 한족문화를 지극히 추숭하여 유학·음양학·의술·역술·음악·시·사 등에 정통했고 또 저명한 화가이기도 했다.

요대의 성세(盛世)로 일컬어진 성종(聖宗, 982-1031 재위)과 흥종(興宗, 1031-1055 재위) 조에 는 북송의 체제를 모방하여 화원(畵院)과 유사한 한림원(翰林院)¹²⁵⁶)을 설립하고 한림대 조(翰林待詔)를 두었다.⑩ 요 화원의 작품으로는 「편교회맹도(便橋會盟圖)」 등이 현존해 있다. 『요사』 권85의 기록에 의하면, 요의 대장 야율제자(耶律題子, 462-1015)⑪가 송나 라 장수들과의 전투에서 여러 번 승리를 거두었는데, 통화(統和) 4년(986)의 전투에서 "송나라 장수가 부상을 입어 쓰러지자 야율제자가 그 모습을 그려 송나라 사람들 에게 보여주었더니 모두가 그림의 신묘함에 감탄했다"¹²⁵⁷)고 한다. 흥종도 유가학 설을 좋아했고 회화에도 조예가 있었다. 『도화견문지』의 기록에 의하면 흥종은 일찍이 다섯 폭의 비단 상에 「천각록도(千角鹿圖)」를 그려 송 인종(仁宗, 1022-1063 재위) 에게 바쳤는데, 그림의 방제(旁題)에 연월일과 함께 어화(御畵)⑫라고 써져 있었다. 인 종은 명을 내려 이 그림을 태청루(太淸樓) 아래에 펼쳐 놓게 하고 측근 대신들과 봉 작(封爵)을 받은 여인들을 불러들여 함께 감상한 뒤에 천장각(天章閣)⑬에 소장토록 했 다.⑭

『도화견문지』의 저자 곽약허(郭若虛, 11세기 후반 활동)⑮는 희녕(熙寧) 신해(辛亥, 1071)년 겨울에 명을 받아 접로북사(接勞北使)⑯의 부사(副使)로 따라가 요나라에서 온 사신(使臣) 을 접대했는데, 사신과의 대화 내용이 그림 이야기로 이어졌다. 사신이 곽약허에게 "남조(南朝: 북송)의 여러 군자 중에도 그림을 좋아하는 사람이 제법 있습니까?"¹²⁵⁸) 라고 묻자 곽약허는 "남조의 사대부들은 공무의 여가에 하나 같이 음악과 술과

⑧ 동단(東丹)은 요(遼) 태조(太祖) 야율억(耶律亿)이 발해(渤海)를 멸망시키고 그 자리에 봉한 나라이 다. 요 태조는 천현(天顯) 원년(926) 봄에 발해를 멸망시킨 뒤에 그곳을 황태자 야율배(耶律倍)에게 주었는데, 거란의 동쪽에 있다하여 지어진 이름이다.
⑨ 야율배(耶律倍, 879-934)는 요(遼) 동단국(東丹國)의 왕이다. 〔인물전〕 참조.
⑩ 【저자주】 『遼史』, 「百官志」 참고.
⑪ 야율제자(耶律題子, 962-1015)는 요(遼)의 종실(宗室)이다. 〔인물전〕 참조.
⑫ 어화(御畵)는 황제가 그린 그림이다.
⑬ 천장각(天章閣)은 어제문집(御制文集)·어서(御書) 등과 각종 서화(書畵)를 보관했던 건물이다. 천희 (天禧) 4년(1020)에 착공하여 인종(仁宗) 즉위 전에 완공되었다.
⑭ 【저자주】 郭若虛, 『圖畵見聞志』, 卷6, 「近事」 참고.
⑮ 곽약허(郭若虛, 11세기 후반 활동)는 북송(北宋)의 서화이론가이다. 〔인물전〕 참조.
⑯ 접로북사(接勞北使)는 요(遼)에서 온 사신을 영접하는 관직명이다.

서화를 즐깁니다"[1259]라고 대답했고, 요의 사신은 "감탄하고 부러워하는 표정을 드러내었다."[1260] 이어서 요의 사신은 연경(燕京)[17]의 화가 상사언(常思言)[18]에 대해 언급하여 "연경(燕京)[19]에 포의(布衣)[20]가 한 사람 있는데 성이 상이고 이름이 사언이며 산수와 수림과 나무를 잘 그려 (그림을) 구하는 사람이 매우 많았습니다. 그러나 반드시 즐겁게 그림을 그려주고 싶을 때만 그렸는데, 이익으로 유혹해도 안 되고 또 힘으로도 동요되지 않으니 (그것이 그의 그림을) 얻기가 어려운 이유였습니다."[1261]라고 말했다. 사신이 돌아간 뒤에 곽약허는 상사언에 대해 다음과 같이 평하였다.

> 내가 생각하기에 상사언이라는 사람은 예술에 뛰어나며 북쪽 오랑캐의 땅 사이에 살아 중국 황제의 교화를 입지 않았다. (그러나) 과연 세력으로 움직일 수 없고 또 이익으로도 유혹할 수 없다고 하니 그런 사람을 어찌 쉽게 얻을 수 있겠는가.[1262] - 『도화견문지』 권6 「근사(近事)」

현존하는 요대의 그림을 보면 그림들 간의 수준 차이가 현격함을 확인할 수 있다. 더 특이한 점은 두 시대의 풍격을 갖추고 있는데, 즉 한 종류는 송대의 화풍에 가깝고 또 한 종류는 요조·수·당의 화풍에 가깝다. 전자는 만족 화사이서나 서란에 잡혀간 화가들 또는 한족 화가의 후예나 문하생들에 의해 그려졌고, 후자는 대부분 거란 본토의 거란인, 즉 한족들과 교류할 조건이 못 되었던 거란인들에 의해 그려졌다. 이 일부 거란인들은 중원과의 교류가 단절되어 있었기 때문에 한족문화를 배움에 있어 시대적인 격차가 있었고, 이 때문에 이들이 배운 한족의 문화와 예술은 당(唐)의 유풍에 머물거나, 심지어 육조시대의 형식도 보유했다(낙후된 지역일수록 문화전파 속도가 늦다). 이들의 회화형식이 육조·수·당의 형식에 가까웠던 이유는 예스러움을 추구해서가 아니라 수준이 낮아서 초래된 치졸함이었다(치졸함도 그 나름의 정취가 있다). 거란인 중의 일부는 오랜 기간 한족과 접촉하면서 한족의 제자가 되어 한족문화를 배운 이도 있었고 심지어 중원의 한족정권에 몸을 의지한 이도

⑰ 연경(燕京)은 요나라의 수도이고 지금의 북경이다.
⑱ 상사언(常思言)은 요 흥종(興宗)에서 도종(道宗, 1031~1100) 시기의 연(燕: 지금의 하북성) 사람이다. 산수(山水)와 임목(林木)을 잘 그려 그의 그림을 구하는 자가 많았으나, 본인이 내킬 때가 아니면 금전과 권세를 이용하여 다가와도 그림을 주지 않았기에 전해지는 작품이 드물었다고 한다.
⑲ 연경(燕京)은 지금의 북경(北京)이다.
⑳ 포의(布衣)는 벼슬이 없는 선비를 비유적으로 이르는 말이다.

그림 65
「단풍유록도(丹楓幼鹿圖)」,
작자미상,
비단에 채색,
118.5×64.6cm,
대북고궁박물원

있었는데, 요 태조의 아들이자 저명한 화가였던 야율배 등의 그림은 한족의 그림에 더 가까웠다. 그러나 대부분의 거란인들은 여전히 그들의 본토에서 거란문화의 진도와 보조를 같이했는데, 이러한 양상은 요 왕조의 사회체제와도 일치했다.(그림 65)

요의 조정에서 실행한 체제는 "거란체제로써 거란을 통치하고 한족체제로써 한족을 대우한다(『요사(遼史)』)"1263)는 이른바 '일국이제(一國二制)'였는데, 여기서 거란체제란 요에서 본래부터 실행해온 체제이다. 요는 건국 초기에 낙후된 노예체제에 머물렀으나, 발해를 멸망시키고 석경당을 통해 연운16주를 얻은 후부터는 요의 영토 내에 봉건경제가 발전한 지역이 크게 증가했다. 요의 통치자는 일찍부터 이 지역권에 거란의 체제를 실행하려고 했으나 당시의 실정에 맞지 않았다. 즉 이미 선진화 된 한족 지역이었기에 혹 퇴보하거나 낙후되어 생산에 손실을 초래할 수 있었고, 게다가 이 지역 백성의 강한 반대에 부딪쳤기 때문이다.

요의 통치자는 시간을 두고 세태를 관망하다가 결국 요의 본래 지역에 한해서는 요의 체제인 이른바 거란체제를 실행하고 연운16주 지역에는 한족체제를 실행했으며, 또 남북 지역에 각각 원관(院官)을 두어 분할 통치했다. 『요사(遼史)』 권47 「백관지(百官志)」에서는 이 사실에 대해 다음과 같이 기록하고 있다.

요에는 북쪽에 조정 관리가 있다. 이미 연(燕)과 대(代)의 16주(州)를 얻어 곧 당(唐)의 제도를 사용하고 다시 남쪽에 3성(省)과 6부(部)를 설치했다. … 참으로 제왕의 성대한 제도를 뜻함이 있어, 또한 그것으로 중국 사람들을 불러와 위로했다.1264)

요 왕조에서 두 지역에 각기 다른 두 종류의 체제를 적용한 것은 당시의 실정에 맞는 합당한 처사였다. 만약 더 세분화 했다면 거란 지역에 본래 있었던 노예체제와 원시부락체제까지 분리하여 일국삼제(一國三制)가 되었을 것이다.

요의 '일국이제' 혹은 '일국삼제'는 지역의 풍속(본래부터 행해져 온 사회적 관례)에 의거하여 통치하는 체제였기 때문에 문화예술의 양식도 뚜렷이 양분화 되어 나타났다. 즉 거란체제 지역의 예술양식이 있었고 한족체제 지역에 또 하나의 예술양

식이 있었다. 전자는 수·당의 회화를 배운 양식으로 예컨대 경릉(慶陵)벽화가 여기에 속하고, 후자는 송의 회화를 닮은 양식으로 예컨대 법고현(法庫縣) 엽무대(葉茂臺) 제7호묘에서 출토된 비단그림이 여기에 속한다. '일국이제'의 실행으로 비록 지역 간의 경계가 구분되었으나 서로 상대방의 문화를 흡수하고 또 영향을 주었다. 그래서 거란인들의 그림 중에 일부는 한족의 그림에 가까웠고, 한족의 그림도 거란 지역의 분위기를 다소 함유했는데, 이러한 요소들은 요대 회화의 특징으로 형성되었다.

2. 요대(遼代)의 묘벽(墓壁)산수화와 경릉(慶陵)산수벽화

오늘날 박물관에 소장되어 있는 요의 회화는 대부분 인물화에 속하며, 요의 것으로 믿어지는 산수화는 요대 분묘에서 출토된 유물이다. 한족체제 지역의 선진수준을 대표하는 산수화는 요대의 분묘에서 출토된 「산혁후약도(山弈候約圖)」(그림 66)이며, 거란체제 지역의 원시적인 분위기를 대표하는 산수화는 「경릉산수벽화」이다. 먼저 「산혁후약도」부터 소개해보기로 한다.

1974년 5월, 요녕성 법고현(法庫縣) 엽무대(葉茂臺) 제7호묘에서 비단그림(106.5×54㎝) 두 폭이 동시에 출토되었는데, 그림이 매우 성숙된 면모였다. 즉 산수가 형호·관동·이성 계열에 가깝고 시대적인 풍모가 오대·북송 회화와도 일치하는 부분들이 있어 경릉묘실의 원시적인 산수화와는 현격히 다르다. 그림 하단의 좌우에 거의 대칭을 이루고 있는 두 개의 바위산과 평탄한 바위언덕이 시냇물 위에 세워져 있는데, 그 형상이 호랑이 두 마리가 서로 싸우고 있는 듯하다. 바위산 위에는 소나무들이 있고 두 산과 시냇물의 뒤편에는 바위평지가 있다. 화필에 조급한 느낌이 있으나, 광활한 느낌이 먼저 다가온다. 넓고 평평한 바위 위에는 은사 한 사람이 지팡이에 몸을 의지한 채 올려다보고 있는데, 무언가를 찾고 있는 듯하다. 은사 뒤에는 동자 두 명이 있는데, 한 명은 박 술병을 등에 지고 있고 또 한 명은 가야금을 받들고 있다. 그 왼편에는 깎아 세운 듯한 거대한 절벽이 있고 그 위에는 소나무들이 있다. 절벽과 마주한 오른편에도 절벽이 있고 그 위에 소나무가 있는데, 두

그림 66
「산혁후약도(山弈候約圖)」,
작자 미상,
비단에 수묵채색,
106.5×54cm,
요녕성박물원

개의 절벽이 서로 마주하고 있는 모양이 궁궐 문을 연상케 한다. '문' 사이에는 기와집이 있고, 그 뒤에는 주봉이 그림의 상단까지 길게 세워져 있어 특히 두드러진다. 왼편에도 주봉과 서로 마주한 궁궐 문 모양의 산봉우리가 직립해있는데, '문' 앞의 누각 안에 두 사람이 마주 앉아 바둑을 두고 있다. 그 뒤편에는 운층이 전개되어 있고, 더 위편의 원경에도 몇 개의 산봉우리가 직립해 있다. 구도가 특히 주도면밀한데, 즉 직립한 절벽 몇 쌍과 산봉우리를 이용하여 형성한 네 단계의 들쭉날쭉한 궁궐문과 경치 사이에 형성되어 있는 네 단계의 험준한 공간이 보는 이로 하여금 잠시 상념에 잠기게 해준다.

산석을 살펴보면, 짙은 묵선을 사용하여 윤곽과 맥락을 대략적으로 그은 다음에 준(皴)을 길게 긋고 수묵을 약간 바림했는데, 필선 간의 소밀(疏密)변화가 많아 산석의 각 부분과 그 주변의 공간감이 매우 강렬하다. 수목의 줄기에는 윤곽선을 긋고 비교적 긴 준선을 그은 다음에 수묵을 약간 바림했다. 계곡에는 담묵을 사용하여 모래톱을 분방하게 그었는데, 동원이 그린 모래톱과 닮았다. 구름은 옅은 묵선을 사용하여 희미하게 윤곽선을 그어 이루었다. 원경의 산봉우리에 채색된 청록은 육조시대의 화법과 유사하고, 누각의 붉은 기둥과 검은 기와는 이사훈의 화법과 유사하다. 구도는 '위에 하늘의 자리를 남기고 아래에 땅의 자리를 남기지 않는' 북송 말기의 양식이다.

「산혁후약도」는 요대 초기의 작품이다. 요 경종(景宗) 조의 분묘에서 출토되었는데, 대략 북송 태종(太宗, 976-997 재위) 시기에 해당한다. 화법은 기본적으로 북방화파인 형호와 위현의 화풍과 닮았으나, 독자적인 면모도 보이는데 즉 산석의 준법과 소나무·물·구름의 화법은 형호·위현의 그림과 그다지 닮지 않았다.

이 그림에는 비록 관기(款記)①가 없지만 여러 방면을 고찰해보면 한족화가가 그렸음을 알 수 있다. 요대의 산수화는 전반적으로 낙후되었으므로 이러한 수준의 산수화는 극히 드물다. 더욱이 이 그림은 전형적인 요대 산수화와는 전혀 다른 면모이다.

요대의 그림 중에 요녕성의 파림(巴林)과 좌기림(左旗林) 동쪽에 있는 경릉(慶陵)벽화

① 관기(款記)는 그림을 보고 자신의 이름, 본 시기와 장소, 기타 그림에 관한 자신의 생각을 화면이나 인접된 부분에 적은 기록이다. 그림의 유전(流傳) 경로를 파악하는 데 중요한 단서가 된다.

에 산수가 가장 많이 그려져 있다. 경릉은 요 왕조의 가장 번성기인 6대 성종(聖宗),
7대 흥종(興宗), 8대 도종(道宗) 능묘에 대한 총칭이다. 벽화에는 거란의 의복과 한족
의 의복을 입은 인물들이 그려져 있는데, 화풍이 초당(初唐) 시기 장회태자(章懷太子)[2]·
의덕태자(懿德太子)[3]·영태공주(永泰公主)[4] 묘실의 벽화와 많이 닮았다. 중실(中室) 네 벽
에 장식된 사계절 산수화가 가장 훌륭한데, 경치가 경릉 부근의 자연경색과 일치
한다.

「춘경도(春景圖)」를 보면, 구릉이 교차해 있고 언덕마다 수목·화초·갈대가 있으며,
물 위에는 물새들이 노닐고 공중에는 새들이 날고 있다. 상단에는 장식적인 모양
의 구름이 그려져 있는데 용필이 생경하다. 「하경도(夏景圖)」에는 모란꽃과 노루가
서로 어우러져 있고 「추경도(秋景圖)」에는 멧돼지와 노루가 묘사되어 있으며, 「동경
도(冬景圖)」에는 고목·소나무·노루가 서로 조화를 이루고 있다. 구도와 공간 및 많은
동물과 날짐승 등이 진·당(晉唐)의 산수화와 많이 닮았고 오대·북송 산수화와는 정
취가 전혀 다르다. 여기서 흥종묘에서 출토된 산수화 한 폭을 예로 들어 더 구체
적으로 분석해보기로 한다.

요 흥종묘에서 출토된 벽화 중에 산수화 한 폭이 있다. 화면상에는 무덤이 어수
선하게 쌓인 듯한 군산(群山)이 묘사되어 있는데, 주변 상황 및 중첩되면서 뒷산이
가려지는 형세에 대한 설명이 분명하다. 산골짜기에는 맑은 시냇물이 흘러나오고,
산언덕 위와 산허리와 골짜기 아래에는 각종 수목들이 서있는데 수목이 모두 약
간 큰 편이다. 산의 위아래에는 노루가 많고 공중에는 새들이 날고 있는데, 노루
한 마리가 산보다 크고 새의 머리·꼬리·날개가 매우 상세히 묘사되어 있어 기본적
으로 육조의 유풍을 따르고 있으면서 육조의 그림보다 훨씬 성숙된 면모이다. 하
늘의 구름에는 윤곽선이 있고 착색되었는데, 효과가 장식적이며 필법이 고졸하고
색채가 짙다. 수목의 화법을 보면, 줄기의 윤곽선을 긋고 그 내부에 준필을 가한
다음에 구(勾)·권(圈)·점(點)을 사용하여 나뭇잎을 묘사했는데, 내용이 풍부하고 포치

② 장회태자(章懷太子)는 당(唐) 고종(高宗, 649-683 재위) 이치(李治)와 측천무후(則天武后)의 여섯
째 아들 이현(李賢, 654-684)이다.
③ 의덕태자(懿德太子)는 당 중종(中宗, 705-710 재위) 이현(李顯)의 장자(長子)이자 측천무후와 당
고종(高宗) 이치(李治)의 손자 이중윤(李重潤, ?-701)이다.
④ 영태공주(永泰公主, ?-701)는 당 고종 이치와 칙천무후의 손녀이자 중종(中宗) 이현(李顯)의 일곱
째 여식이다. 측천무후의 질손인 부마도위(附馬都尉) 무연기(武延基)에게 출가하여 17세의 어린 나이
로 낙양(洛陽)에서 사망했다.

가 적절하다. 산·물·새·짐승은 육조시대의 형식과 비슷하며, 화법에 당(唐)대의 유풍(遺風)이 있어 필선이 강경하고 고졸하다. 요의 벽화는 초당(初唐) 벽화의 산수보다 훨씬 더 고대로 거슬러 올라간 느낌이지만, 필선과 산의 공간처리와 산석의 요철관계 등이 치졸한 육조산수화보다 훨씬 더 숙련되어 있다. 요는 중원과의 거리가 비교적 먼 변방에 위치했기에 한동안 중원과의 교류가 단절되어 문화가 다소 낙후되었으나, 그림에 나타난 고졸(古拙)한 정취는 또 다른 하나의 이색적인 정취로 볼수 있다.

『문물(文物)』(1980, 7기期)의 내용 중에 1978년 8월 17일에 출토된 북경시 재당(齋堂) 요대 고분벽화⑤에 대한 설명이 있다.

　　그림 중의 수목에 들쑥날쑥한 정취가 있고, 가지와 잎·언덕·물·토산·잡초가 황색과 녹색으로 채색되어 있다. 원근과 투시가 있고 하늘에는 오색구름이 있으며 … 고졸하고 정교하다.

벽화를 보면 필선이 침착하고 강건하며, 구름의 색채가 짙고 풍부하여 장식적인 정취가 있다. 또 관상당(棺床檔) 상의 채색산수화 네 폭에 대해 다음과 같이 설명하고 있다.

　　산수화 네 폭이 북벽과 서벽 뒷부분(동벽은 이미 훼손되었다) 관상(棺床)의 상당(床檔)에 나뉘어 그려져 있다. 북벽 정당(正檔)의 산수화(37×48cm)를 보면, 원경에 고산준령이 운무 속에 싸여 있고 중경의 절벽 위에 송림과 누각이 있다. 근경의 산 아래에는 초가집이 있고 그 왼편의 산간에는 물이 흐르고 있다. 왼편 한 폭(18×48cm)을 보면, 원경에 첩첩이 이어진 산봉우리가 있고 왼쪽 절벽 위의 수림 사이에는 옛 사찰과 우뚝 솟은 탑이 있다. 그리고 근경의 언덕 위에는 농가가 있고 산골짜기 사이에서는 물이 흐르고 있다. 오른편 한 폭(18×48cm)을 보면, 완만하고 평탄한 원산(遠山)이 수림으로 덮여있고, 오른편의 산이 기세가 높고 험준한데, 골짜기 사이에 거석 두 개가 가로로 누워 있다. 왼쪽 산의 어두운 곳에는 가옥이 있고 산의 앞쪽에는 나룻배 한 척이 출렁이는 물결을 타고 있다. 관상(棺床)

⑤ 재당(齋堂) 고분벽화는 북경시 문두구구(門頭溝區)에 있는 고분군(古墳群)에 있다. 이 고분군 구역 내에는 역대의 고분이 많이 매장되어 있다. 지금까지 요대(遼代)·금대(金代)·청대(淸代) 벽화묘 세 곳이 발굴되었고, 재당(齋堂)벽화묘·육신(育新)벽화묘·남항(南港)벽화묘로 구분된다.

서당(西檔)의 한 폭을 보면, 정면에 높은 산이 우뚝 솟아 있는데, 그 왼편의 골짜기 사이에 절벽이 세워져 있고 누각이 있다.⑥

　이상의 기록 내용과 실제 그림을 모두 분석해보면 이 몇 폭의 그림이 요말(遼末) 천경(天慶, 1111-1120) 초에 그려졌음을 알 수 있다.

　결론적으로 요의 회화는 사실상 한족의 회화였다. 건국 초기에 태조 야율아보기는 한족 인재들을 정치에 대거 참여시킴과 동시에 또 수많은 한족 화가들을 납치해 갔다. 그 후 황제와 대신들 중에는 한족의 학문과 시화를 애호한 자가 많아졌고, 그림은 주로 당·오대의 북방회화를 배우는 단계에 머물렀다. 일부 독자적인 특색도 갖추었으나, 이 또한 당시 한족의 영향을 받은 결과였다. 또 한 가지 유형은 요 지역 환경의 영향을 받은 계열로서, 이러한 그림은 요나라 사람들의 기질 또는 정서와 관계가 있었다. 요의 회화는 원시노예체제와 봉건체제가 공존했던 요의 사회체제와 마찬가지로 다양한 수준이 공존하여 육조의 회화 또는 수·당의 회화에 가까운 유형도 있었고 오대·송초의 회화에 가까운 유형도 있었다. 그러나 전체적으로 보면 당시 남조 회화의 수준에 못 미쳤다.

⑥ 【저자주】『文物』(1980, 7期) 참고.

부록

【보충설명】

◎ **가후의 난**(賈后之亂). 가후(賈后)는 서진(西晉) 진혜제(晉惠帝, 263-306)의 황후로서, 원명은 가남풍(賈南風)이고, 가충(賈充)의 장녀이다. 272년에 사마충(司馬衷, 259-306)에게 출가하여 태자비(太子妃)가 되었고, 290年 사마충이 혜제(惠帝, 290-306 재위)가 된 후에 황후에 봉해졌다. 혜제는 집권하면서부터 자신의 황후인 가후를 지극히 신임하여 급기야는 가후가 권력을 장악하게 되었는데, 심지어는 혜제의 조서(詔書)를 함부로 위조하기도 했다. 291년에 가후는 황태후를 박해하여 폐위시키고 대신들과 태재(太宰) 사마량(司馬亮)을 살해한 뒤에 또 황태후를 살해했다. 그 후 가후는 또 태자 사마휼(司馬遹)을 폐위시키고 다음 해에 태자를 살해했다. 가후의 안하무인 식의 천권(擅權: 권력을 마음대로 휘두름)은 수많은 황족들의 분노를 불러일으켰고, 결국 조왕(趙王) 사마륜(司馬倫: 진(晉) 선제(宣帝) 사마의(司馬懿)의 아홉 번째 아들과 손수(孫秀) 등이 황제의 조서(詔書)를 위조하여 가후를 폐위시킴과 동시에 처형했고 가후의 측근 대신 사공장화(司空張華)·배위(裴頠)도 함께 처형했다. 이어서 사마륜은 혜제의 조서를 사칭하여 스스로 황제라 칭하고 혜제를 태상황(太上皇)으로 봉했다. 사마륜의 제위찬탈에 대해 당시의 어떤 논자는 "족제비도 모자라서 개가의 꼬리를 잇는다 (貂不足, 狗尾續)"(任昉의 「爲范尚書讓吏部封侯第一表」에 대한 唐 李善의 注, 『文選』)고 풍자하기도 했는데, 이 사건은 사마륜에 반발하여 일어난 팔왕(八王)의 난으로 이어졌다.

◎ **강서시파**(江西詩派). 강서종파(江西宗派) 또는 강서파(江西派)라 부르기도 한다. 이 명칭은 여거인(呂居仁)이 강서 출신인 황정견(黃庭堅, 1045-1105)을 시종(詩宗)으로 하여 그를 비롯한 25명의 시인을 모은 『강서시사종파도(江西詩社宗派圖)』를 지은 데서 붙여졌다. 따라서 북송 말의 시인들이 공통된 문학의식을 가지고 유파를 형성한 것이 아니라, 여거인이 시풍이 같은 시인이라고 판단하여 붙인 명칭이다. 그러나 남송에 이르러 황정견 이후의 주지적이고도 기교적인 시풍이 유행하고, 또한 금(金)의 침공과 전후(戰後)의 혼란 때문에 지도적 시인이 나타나지 않아 시단은 강서파 일색이 되었다. 그들은 황정견에서 더욱 거슬러 올라가 두보의 시를 배운다고 말했으나, 두보의 정열·사상·현실직시(現實直視)는 담지 못하고 시의 기교를 계승한 데에 머물렀다. 지나칠 정도의 형식주의적인 작품은 남송 중기 육유(陸遊) 등의 대시인이 돌보지도 않아서 유행에 비해 후세에 끼친 영향은 적었다. 대표적 시인으로 진사도(陳師道)·조지지(晁只之) 등이 있다.

◎ **기운**(氣韻). 5세기 남제(南齊) 말의 화가 사혁(謝赫, 약500-약535 활동)이 『고화품록(古畵品錄)』에서 처음 제기한 육법(六法), 즉 기운생동(氣韻生動)·골법용필(骨法用筆)·응물상형(應物象形)·수류부채(隨類賦彩)·경영위치(經營位置)·전이모사(轉移模寫)의 가장 중요한 제1칙(則)으로, 육법을 관통하는 원칙이자 나머지 다섯 가지의 근거가 된다. 기운은 예술가의 생명과 창조력에 대한 개괄일 뿐 아니라 예술작품의 생명을 개괄한 것이었기에 예술의 본질, 특히 회화의 본질에 대한 가장 총괄적인 최고의 준칙이 되어 중국 회화미학의 핵심을 이룬다.

기(氣)는 본래 우주와 인체에 편만(遍滿)하는 것으로, 음양(陰陽)의 기로서 또는 원기(元氣)로서 세계구성의 원질(原質)이었다. 기운생동이란 이러한 기가 인물화나 동물화에도 작용하여 살아 있는 듯한 사실적 표현이 달성되어 있음을 말한다. 선묘(線描)가 소박(素朴)에서 섬세(纖細)로, 다시 호방(豪放)으로 발달하면, 선묘(線描)를 통해서 화가의 기분이 회화에 반영된다. 장언원(張彦遠)의 『역대명화기(歷代名畫記)』에서는 기운을 입의(立意)로 보고 생생한 사실(寫實)이란 화가의 심정이 감정이입(感情移入)되는 것이라고 하였다. 중당(中唐) 이후, 이른바 수묵화가 일어나고, 그에 따라서 산수화가 성행하게 되자 인물화 · 동물화에 대해 거론되었던 기운은 통용되지 않게 되었는데, 북송(北宋) 곽약허(郭若虛)는 『도화견문지(圖畫見聞志)』 권1 「논기운비사(論氣韻非師)」에서 "기운은 태어나면서부터 아는 것으로 진실로 기교의 세밀함으로도 얻을 수 없으며 세월로도 이를 수 있는 것이 아니다. 묵묵히 정신으로 깨우쳐 그런 줄을 알지 못하는 가운데 그렇게 되어야 하는 것이다 (氣韻, 必在生知, 固不可以巧密得, 復不可以歲月到, 默契神會, 不知然而然也)."라고 하여 기운은 타고난 것이므로 후천적으로는 어찌 할 수 없다고 보았고, 또한 "인품이 높으면 기운이 높지 않을 수 없고, 기운이 높으면 생동에 이르지 않을 수 없다 (人品既已高矣, 氣韻不得不高. 氣韻既已高矣, 生動不得不至)."라고 하여 그것이 화가의 인품에 따른 것이라고 여겼다. 수묵화가 발달한 이후는 먹의 미묘(微妙)한 운용에 기운생동을 찾는 경향이 강하게 나타나게 되었다.

'기'와 '운'은 모두 '기'의 변화로 파악할 수 있으며, 기운은 결국 감성적 형식으로 나타난다. 작품에서는 회화의 정신이 용필(用筆)·용묵(用墨)·용색(用色)·구도(構圖) 등으로 표현되기 마련이며, 그 결과 화면의 각 부분은 허(虛)와 실(實), 소(疏)와 밀(密)의 대립과 긴장을 통해 예술미가 구현된다. 이것은 바로 회화예술의 최고 경지로서 요구되는 것이며, 회화의 정신성 또는 생명과도 같다. 따라서 기운이 생동하는가의 여부는 회화를 창작하거나 비평할 때 가장 중요한 미적 판단근거가 된다.

◎ **남종화**(南宗畫). 동양화의 양대(兩大) 분파(分派) 중의 하나로, 북종화(北宗畫)에 대비되는 화파(畫派)이다. 한국에서는 남종화 또는 남종문인화라는 말로 통용되며 일본에서는 남화(南畫)라고 부른다. 이 용어의 시초는 명말(明末) 동기창(董其昌, 1555-1636)과 그의 친구 막시룡(莫是龍, ?-1587)이 쓴 것으로 전해지는 「화설(畫說)」에 정리된 중국산수화의 남 · 북종 2파의 구분이다. 이들은 당(唐)대 선불교(禪佛敎)의 남 · 북 분파(分派)가 생긴 것처럼 중국산수화에도 당대를 기점으로 하여 화가의 신분, 회화의 이념적, 양식적 배경을 토대로 하여 같은 구분을 시도했다. 즉 남종 선불교에서 주장한 돈오(頓悟)의 개념을 화가의 영감(靈感)과 인간의 내적 진리를 추구하는 문인 사대부화(士大夫畫)의 이론과 같은 맥락으로 연결하고, 북종 선불교의 점수(漸修) 개념을 기법(技法)의 단계적 연마를 중시하는 화공(畫工)들의 그림과 연결시켜, 사대부 또는 문인들의 그림을 남종화로, 화공들의 그림을 북종화로 구분했다. 그러나 남종 선불교의 창시자인 혜능(慧能, 638-713)과 북종 선불교의 창시자인 신수(神秀, ?-706)가 각각 광동성 소주(韶州)와 하북성 형주(荊州)에서 활약한 것과는 달리 남종화와 북종화로 구분되는 화가들은 적어도 동기창이 남북종화를 구분했을 당시에는 지역과 무관했다. 「화설」에서 남종화파로 구분한 화가들은 당(唐)대 수묵산수화의 시조로 추앙받게 된 왕유(王維, 609-760)로부터 시작하여 당말(唐末)의 장조(張璪), 오대(906-960)의 곽충서(郭忠恕) · 동원(董源) · 거연(巨然) · 형호(荊浩) · 관동(關同), 송대(960-1279)의 미불(米芾) · 미우인(米友仁) 부자, 원대(1279-1367)의 사대가 황공망(黃公望) · 오진(吳鎭) · 예찬(倪瓚) · 왕몽(王蒙) 등이다. 동기창의 「화안(畫眼)」에서는 이 계보에 이성(李成) · 범관(范寬) · 이공린(李公麟) · 왕선(王詵) 등의 북송화가들과 원4대가를 이어받은 명대(1367-1644) 오파(吳派) 화가 심주(沈周)와 문징명(文徵明)이 첨가되었다. 그후 심호(沈顥, 1586-1661 이후)는 『화진(畫塵)』에서 절파(浙派) 화가들을 북종화파로 분류함으로서 남북종화는 화가의 사회적 지위와 회화 양식을 모두 고려한 구분이 되었다. 1781년에 발표된 심종건(沈宗騫)의

『개주학화편(介舟學畫篇)』에서는 남종화가들과 북종화가들의 출신지역이 대부분 남쪽과 북쪽으로 구분되는 것을 지적하여 남북종파의 구분이 화가들의 출신지에까지 일치하는 것으로 인식하게 되었다. 남종화는 위에 열거한 여러 화가들이 구사한 수묵산수화의 복합적 양식으로 이해되고 받아들여졌다. 준법(皴法)으로는 피마준(披麻皴) · 우점준(雨點皴) · 미점준(米點皴) · 절대준(折帶皴) · 태점(苔點) 등이 대표적인 양식적 요소이며, 그밖에도 독특한 용묵법(用墨法) 또는 구도(構圖)의 전형(典型)이 몇 가지씩 조합되면서 소위 남종화의 양식이 차츰 성립되었다. 이와 같은 구분은 이미 북송시대부터 차츰 생기기 시작했다고 보아야 한다. 즉 북송시대 소식(蘇軾, 1036-1101)과 그의 친구들이 사인(士人)과 화공(畫工)의 그림은 그들의 신분적 · 교양적 차이로 인하여 필연적으로 여러 가지 차이가 난다는 논리를 기반으로 하여 '사인지화(士人之畫)' 또는 '사대부화(士大夫畫)'라는 용어와 사대부 화론(畫論)을 만들었다. 즉 사대부화란 그림을 업으로 삼지 않는 화가들이 여기(餘技) 또는 여흥으로 자신들의 의중(意中)을 표현하기 위해 그린 그림을 지칭하는 것이었다. 이들은 기법에 얽매이거나 사물의 세부적 묘사에 치중하지 않은 채 그리고자 하는 사물의 진수를 표현할 수 있을 만큼 학문과 교향, 그리고 서도(書道)로 연마한 필력(筆力)을 갖춘 상태에서 영감(靈感)을 받아 그림을 그린다는 것이다. 북송대에는 사회적으로 문인 즉 사대부라는 등식이 성립했을 때였으나 원대부터는 반드시 그렇지 않은 경우가 허다하여 결국은 '사대부화' 대신에 '문인지화(文人之畫)'라는 용어를 사용하게 되었다. 이러한 역사적 배경에서 동기창의 남북종론이 성립되었고 이후 남종화와 문인화를 동일시하는 경향이 생기게 되었다.

◎ **단연의 맹**(澶淵之盟). 1004년에 중국 송(宋)나라와 요(遼)나라 사이에 맺어진 평화조약이다. 전연은 춘추시대 위(衛)나라 땅으로, 진(晉)나라와 제(齊)나라 등의 제후(諸侯)들이 이곳에서 동맹을 맺은 바가 있다. 만리장성 이남의 연운16주(燕雲十六州)가 거란(遼)의 지배 아래 들어간 송나라 때는 전연이 황하(黃河) 방어의 전략 거점이었다. 산서성(山西省)을 중심으로 활동하던 오대(五代)의 마지막 나라 북한(北漢)이 979년에 멸망한 이후, 송나라는 거란과 직접 대치하게 되어 그때까지의 우호관계를 청산하고 전쟁상태에 돌입했는데, 1004년에 이르러 요 성종(聖宗)과 송 진종(眞宗, 997-1022 재위) 사이의 서약서 교환으로 겨우 평화를 되찾게 되었다. 이 교섭이 진종의 전연 출진을 배경으로 이루어졌기에 '전연의 맹'이라 칭해졌다. 오대의 후진(後晉) 이래 거란의 요구조건인 연운16주 할양과 은 10만 냥, 비단 20만 필의 조공(租貢) 등의 추인과 국경지역의 비무장지대 설치 등 획기적인 조치로 이 조약에 의한 평화가 1세기 이상 지속되었고 송나라의 경제 · 문화 발전에 이바지했다.

◎ **도석인물화**(道釋人物畫). 도교의 신선이나 불교의 고승(高僧) · 나한(羅漢) 등의 인물을 그린 그림이다. 줄여서 도석화라고도 한다. 전형적인 도석인물화는 백묘화법(白描畫法)으로 그려지고 즉흥적이고 간략한 필치의 감필체(減筆體)가 특징이다. 중국의 도석인물화는 당(唐)의 오도자(吳道子, 609-760)에 의해 그 기초가 이루어졌고, 당말 송초(唐末宋初)부터 급성장하기 시작했다. 도교적인 인물화의 소재는 장수(長壽)와 화복(和福) 등 상서로움을 상징하는 선인상(仙人像)과 거사(居士) 등 신선의 경지에 이른 도인상(道人像)과 동왕공(東王公) · 서왕모(西王母) · 복희(伏羲) · 여왜(女媧) 등 중국 고대 신화에 등장하는 전설적인 인물상, 그리고 기타 신장도(神將圖)가 있다. 이들 도선상(道仙像)들은 단독상(單獨像) 혹은 군상(群像)으로 표현되었으며, 천도(天桃) · 불로초 · 사슴 · 학 등 전통적으로 장수를 상징하는 요소들과 함께 등장했다. 불교인물화는 사원의 정통적인 불화보다 선종(禪宗) 계통의 작품이 주를 이루었다. 자주 등장하는 화제(畫題)로는 선종의 조사(祖師) 달마(達磨)와 선승 포대(布袋) · 한산(寒山) · 습득(拾得) 등과 백의관음(白衣觀音) · 나한(羅漢) 등을 들 수 있다. 이들 역시 단독상이나 군상으로 표현되며, 이들과 관계되는 일화

를 소재로 각각의 지물(持物)과 함께 표현되었다. 이밖에 도교와 불교적인 인물상을 복합시켜 표현하기도 했다. 유교 · 도교 · 불교의 삼교합일(三教合一)을 상징하는 삼소도(三笑圖), 즉 공자 · 노자 · 석가모니가 함께 담소를 나누며 웃는 장면을 그린 그림도 이에 포함된다.

◎ **득의(得意)**. 『역대명화기(歷代名畵記)』 권2, 「논화체공용탑사(論畵體工用榻寫)」에서는 득의에 대해 "대체로 천지의 음양이 혼연히 융합하여 만물의 형상이 다양하게 나타나니, 깊고 오묘한 조화는 말이 없으나 신묘한 공작(工作)이 홀로 운행된다. 초목의 개화(開花)와 결실은 붉고 푸름을 기다리지 않으며, 하늘의 나는 구름과 눈은 흰 칠을 기다리지 않아도 저절로 희게 된다. 산은 푸른색을 기다리지 않아도 푸르게 되며, 봉황은 오색(五色)을 기다리지 않고도 저절로 오색을 띤다. 이런 까닭으로 먹을 사용하여 오색이 갖추어지는 것을 득의라 한다 (夫陰陽陶蒸, 萬象錯布, 玄化亡言, 神工獨運, 草木敷榮, 不待丹碌之采, 雪雪飄颻, 不待鉛粉而白. 山不待空青而翠, 鳳不待五色而絳. 是故運墨而五色具, 謂之得意)"라고 정의했다. 또한 같은 책 「논고육장오용필(論顧陸張吳用筆)」에는 입의(立意)에 대해 "그 정신을 지키고 그 하나를 오로지하여 조화(造化)의 공(功)을 합치되, 오도자의 필치를 빌리는 것이니, 지난번에 이른바 '의(意)는 필(筆)보다 앞서 갖추어야 한다' (守其神, 專其一. 合造化之功, 假吳生之筆, 向所謂意存筆先)"라고 정의한 것과 관련지어 생각해 보면, 창작하기 전에 작가의 뜻을 우주의 원리와 일치시키는 것을 입의(立意)라 하고, 이것의 자연스러운 표현으로 인해 획득된 작품을 득의라고 할 수 있다. 즉 득의란 작가의 의도대로 완벽하게 성취되거나 또는 그러하여 나온 작품을 말한다.

◎ **몰골법(沒骨法)**. 물상의 뼈(骨)인 윤곽 필선이 빠져 있다(沒)는 뜻에서 붙여진 명칭으로, 형태를 그릴 때 윤곽선이 없이 색채나 수묵을 사용하여 그리는 빙법이다. 남조(南朝) 양(梁, 502-557)나라의 장승요(張僧繇, 6세기 초반 활동)가 처음 창조했다고 전해지며, 당(唐)대의 양승(揚昇)이 이 화법을 잘 사용했다. 청(靑) · 녹(綠) · 주(朱) · 자(赭) · 백분(白粉) 등의 색채를 바림하여 산수(山水) · 수석(樹石)을 그린 산수화를 '몰골산수(沒骨山水)'라고 칭했는데, 명대(明代)의 동기창(董其昌) · 남영(南英) 등이 이 기법을 사용했다. 오대(五代)의 황전(黃筌)이 꽃을 그릴 때 윤곽선을 섬세하게 그은 뒤에 착색하면서 필적(筆迹)을 거의 숨겼는데, 이를 '몰골화지(沒骨花枝)'라고 칭했다. 그 후 북송(北宋)의 서숭사(徐崇嗣)가 황전의 그림을 배움에 있어 묵선을 버리고 채색만으로 완성하고는 이를 '몰골도(沒骨圖)'라 불렀다. 후대 사람들은 이러한 화법을 몰골법(沒骨法)이라 칭했고, 청대의 당우광(唐于光) · 운격(惲格) 등이 이 화법을 사용했다.

◎ **문자옥(文字獄)**. 중국의 필화(筆禍)사건을 가리킨다. BC 221년 진(秦)나라 통일 이래 진시황이 자신의 통치체제에 위배되는 유가(儒家) 서적들을 불에 태운 것을 들 수 있으며, 몽골족이 세운 원나라는 한족(漢族)에 대한 차별정책을 실시하면서 한족의 우월성을 강조하는 서적에 대해 금서(禁書) 조치를 취했다. 일반적으로 문자옥(文字獄)은 명 · 청대, 특히 청나라의 사건을 가리킨다.

명(明) 조정에서는 사상적 통제를 엄격히 하기 위해 '문자옥'을 일으켜 문인들에 대한 감시와 통제를 풀지 않았는데, 과거시험에는 형식적인 팔고문(八股文)을 쓰게 하여 지식인의 사상과 감정을 얽매어 놓았다. 명대의 대표적인 금서(禁書)로는 『수호전(水滸傳)』과 『금병매(金瓶梅)』를 들 수 있다. 『수호전』은 '관(官)이 압박하면 민(民)이 반항한다'는 민중의 의지와 희망이 반영되어 있고 도둑질을 가르치는 저술이라 하여 오랫동안 금서로 묶여왔으며, 『금병매』는 노골적으로 성(性)을 묘사한 외설문학의 대표서로 꼽히면서 금서(禁書)가 되었다.

청(淸)나라에서는 왕실이 주도가 되어 학술 부흥책을 꾀하여 7만 9000여 권에 달하는 『서고전서(四庫全

書』를 편찬하기도 했으나, 또 왕실의 정책에 반대하는 성향을 보인 1만 3천여 권의 서적들을 소각시키기도 했는데, 특히 제4대 강희제(康熙帝: 聖祖), 제5대 옹정제(雍正帝: 世宗), 제6대 건륭제(乾隆帝: 高宗) 시기 (1661-1795)의 필화(筆禍)가 유명하다. 청나라 융성기에 필화사건이 집중되어 있는 것은 이민족 왕조인 청나라가 민족적 입장에서 중국의 이적사상(夷狄思想)에 대한 사상통제를 강력히 추진했음을 설명해준다. 장정롱(莊廷鑨)의 명사고사건(明史稿事件, 1661-1663), 사사정(査嗣庭)의 시제안사건(試題案事件, 1626) 등의 사례가 있는데, 건륭(乾隆, 1735-1795) 연간에 많이 발생했다.

◎ **문인화**(文人畫). 직업화가가 아닌 주로 사대부층 문인들이 여기(餘技)로 그린 그림이다. 중국에서는 글씨와 그림이 다 같이 필묵을 사용하고 또 필법이 공통되므로 문인이 그림을 그리는 것은 쉬운 일이었다. 특히 수묵화가 유행하자 많은 문인들이 화필을 들고 이에 시문을 덧붙이는 등 문인화는 시·서예와 밀접한 연관을 가지면서 발전하여 시·서·화에 뛰어난 3절(三絕)이 많이 배출되었다. 문인화를 단순히 문인의 그림이라는 의미에서 볼 때 그 기원은 육조시대의 고개지(顧愷之)와 종병(宗炳)으로까지 거슬러 올라가야 하지만 문인 특유의 독자적인 예술을 전개한 것은 북송 이후의 일이다. 소식(蘇軾)이 직업화가를 화공(畫工)이라 부르고 이와 구별하여 문인화라는 말을 썼듯이 북송 말엽 소식의 주변에서 문인화의 움직임이 나타났다. 소식은 선배인 문동(文同)의 묵죽(墨竹)을 높이 칭송하고 스스로도 간략한 고목(古木)·죽석(竹石)을 그렸다. 이러한 묵죽(墨竹)·묵매(墨梅) 등 이른바 하나의 예(藝)로서의 묵희(墨戱)는 매(梅)·죽(竹)·난(蘭) 등이 군자의 상징으로 여겨지고 있었으므로 자신의 성정(性情)을 내맡겨 표현하는 수단으로서 송대 문인 사이에 행해졌다. 그 밖에 양보지(揚補之)의 묵매(墨梅), 조맹견(趙孟堅)의 수선(水仙), 왕정균(王庭筠)의 고목 등이 유명하다. 미불(米芾)·미우인(米友仁) 부자(父子)의 『운산도(雲山圖)』도 산수묵화(山水墨畫)라고 할 수 있다. 또한 소식은 그때까지 '화성(畫聖)'으로 일컬어져 온 당나라의 오도자(吳道子)를 화공(畫工)으로 간주하고 대신 당나라 시인 왕유(王維)의 그림을 높이 평가했는데, 이것은 그림을 그리는 데 있어서 형태를 넘어선 시적 감흥의 표출을 존중하고 작자의 교양적 품격을 중시한 때문이었다. 이러한 문인화의 기초는 소식 주변에서 세워져 이를 선구로 원대(元代)부터 본격적으로 널리 전개되었다. 원대 초엽에는 직업화가 집단인 궁정화원(宮廷畫院)을 중심으로 그려진 원체화(院體畫)에 반발하여 조맹부·전선(錢選)·이간(李衎)·고극공(高克恭) 등 문인들 사이에서 북송 이전으로 되돌아가려는 복고운동이 일어났다. 그러나 이들의 그림은 그들 자신이 고급관료들이었기 때문에 문인화적 성격이 결핍되는 경향이 있었다. 그런데 원대(元代) 말기에 이르러 강남지방에 황공망(黃公望)·오진(吳鎭)·예찬(倪瓚)·왕몽(王蒙)의 원말사대가(元末四大家)가 나타났다. 그들은 한때 관직에 있었던 자도 있으나 대개 은둔생활을 하며 흥취가 나는 대로 산수를 그려 새로운 문인화의 형식을 확립했다. 그것은 오대(五代)의 동원(董源)·거연(巨然)의 산수화를 바탕으로 저마다 독자적인 양식을 창조한 것으로서, 시문과 글씨의 아름다움을 갖춘 자연의 묘사라기보다 사의(寫意), 즉 내면세계의 표현을 목표로 하고 있다. 예를 들면 가장 대표적인 예찬의 산수화에는 강가에 드문드문 나무 몇 그루와 사람 없는 정자(亭子)를 배치하여 소산체(蕭散體)라고 불리는 예찬 자신의 마음이 나타나 있다. 원말사대가의 문인화는 명나라에 들어와 문인화의 전형으로서 소주(蘇州)를 중심으로 꽃핀 문징명(文徵明)·심주(沈周) 등의 오파문인화(吳派文人畫)로 이어진다. 그러나 명대 초기부터 중기에 걸쳐서는 항주(杭州)를 중심으로 남송 화원회화를 계승한 절파(浙派)라 불리는 직업화가들이 있어서 서로 격렬하게 대립했다. 이들의 대립은 결국 오파에서 나온 명대 말엽 동기창(董其昌)의 남북종론(南北宗論)에 의해 종지부를 찍고 오파의 압도적 승리로 끝났다. 동기창의 남북종론은 바로 남종정통화론(南宗正統畫論)으로, 중국의 회화를 남종과 북종의 두 양식으로 나누어 이사훈(李思訓)·남종원체(南宗院體)·절파(浙派)로 이어지는 계보를 북종이라 하고 왕유·동원·미불

· 원말사대가 · 오파의 계보를 남종이라 하여 북종에 대한 남종의 정통적 우위를 주장했다. 이 계보를 통해서도 알 수 있듯이 남종정통화는 바로 문인화였다. 그 후 청나라에서는 거의 문인화 일색으로 바뀌어 4왕(四王) 등의 남종정통파, 팔대산인(八大山人) · 석도(石濤) 등의 유민화가(遺民畵家), 금릉파(金陵派) · 신안파(新安派)의 강남 도시회화, 금농(金農) · 정섭(鄭燮) 등의 양주팔괴(揚州八怪)가 등장했다. 그러나 이러한 상황 속에서 옛 그림을 형식적으로 흉내 낼 뿐인 모방풍조가 만연하고, 그림을 팔아 생계를 이어가는 직업화가와 구별이 애매해지는 등 문인화 자체도 변질되었다. 그 가운데서 문인화 본래의 사의(寫意)를 존중하는 전통은 명말(明末)의 서위(徐渭)에서 시작되어 유민화가 · 양주팔괴를 거쳐 청말(淸末)의 조지겸(趙之謙) · 오창석(吳昌碩)에 이르는 화가들의 그림에게 보이고 있다.

◎ **방원**(方圓). 서화 용필법의 하나로, 선(線)이 상반상성(相反相成)하는 두 방면을 가리킨다. 방(方)은 필획 중에서 획의 모양이 모난 것을 이른다. 그 모양이 방정(方整)하고 돈(頓)할 때 골력(骨力)이 밖으로 향하여 나타나기 때문에 '외척(外拓)'이라 부르기도 한다. 기필(起筆) 수필(收筆)을 행할 때 붓끝을 꺾어서 움직이면 방필(方筆)이 된다. 한예(漢隷)와 북위(北魏)의 해서(楷書)에 많이 보이는 필획이다. 원(圓)은 붓을 댄 곳과 뗀 곳이 둥근 형태를 이루게 하는 것으로서 그 필획의 둥글고 힘이 센 듯한 느낌을 풍긴다. 획의 모양은 속으로 살찐 듯하여 강한 골력(骨力)이 밖으로 드러나지 않아 내함적(內含的)이다.

용필(用筆) 상에 방원(方圓)의 기교를 중시한 예를 들어보면, 원대(元代) 유유정(劉有定)의 『연극(衍極) · 주(注)』에 "붓을 잡을 때 원(圓)을 중시하지만 실제 휘호 시에는 곧지 않을 수 없는데, 곧음(直)은 곧 방(方)이다. 글씨는 방을 중시하지만 기세(氣勢)를 얻으려면 돌리지 않을 수 없는데, 돌림(轉)은 곧 원이다. 전서(篆書)는 원으로, 원은 그것을 사용함에 있어 방을 체(體)로 삼아야 하고, 예서(隷書)는 방으로 방은 겉모습은 비록 방이지만 그 안은 사실 원이다 (執筆貴圓, 握管不可直, 直則方, 字貴方, 得勢不可不轉, 轉則圓. 篆圓也, 圓其用而方其體; 隷方也, 外雖方而內實圓.)"라고 하였다. 또 글씨의 형체 상에 방원(方圓)의 기교를 중시한 예를 들면 남송(南宋) 강기(姜夔)의 『속화보(續書譜)』에 "방원은 예서와 초서의 체(體)에 사용되는데, 예서는 방을 중시하고 조서는 원을 중시한다. 방에 원을 섞고 원에 방을 섞으면 이에 묘하게 되는 것이다 (方圓者, 眞草之體用. 眞貴方, 草貴圓, 方者參之以圓, 圓者參之以方, 斯爲妙矣.)"라고 하였다. 방 속에 원이 깃들고 원 속에 방이 있다는 말은 서로 상대되면서 또 통일을 이룬다는 뜻으로, 이로써 양호한 예술적 효과를 얻을 수 있게 된다. 만일 "방을 버리고 원을 구하면 골기(骨氣)가 온전하지 못하게 되고, 원을 버리고 방을 구하면 신기(神氣)가 윤택하지 못하게 되어 … 이는 글씨의 큰 병이다 (捨方求圓, 則骨氣莫全, 捨圓求方, 則神氣不潤, … 此書之大病也. 『變通異訣』)" 따라서 방원은 서법의 우열을 가릴 때 사용되기도 한다.

◎ **백화**(帛畵). 비단 상에 그린 중국 고대의 그림이다. 비단은 중국에서 종이가 발명되기 전에 쓰였던 중요한 서화용 재료였다. 현존하는 유물로는 주(周)나라 말기에서 전국시대 중기에 속하는 작품이 3폭, 서한(西漢) 초기의 작품이 6폭 있다.

주(周)나라 말기의 백화는 호남성 장사(長沙)의 전국시대 초묘(楚墓)에서 발견되었는데, 첫째 폭은 가운데에 알 수 없는 문자가 씌어 있고 가장자리에는 동식물의 그림이 그려져 있다. 둘째 폭은 「용봉사녀백화(龍鳳仕女帛畵)」로 용과 봉황이 여자를 인도하면서 승천하는 그림이고, 셋째 폭은 「남자어룡백화(男子御龍帛畵)」로 남자가 학을 거느리고 승천하는 그림이다. 모두 무덤에서 출토된 백화의 내용은 죽은 이가 하늘나라로 승천하고자 하는 희망을 표현한 것이다. 서한의 백화는 1972년 이후 발굴되었는데, 이 백화들은 장사를 지내기 전에 영당(靈堂)에 펴놓았다가 발인할 때 행렬을 선도하고 매장하면서 관 위에 덮었던 것으로 추정된다.

백화는 당시의 사후 세계관과 조상 숭배사상, 후장 풍속 등을 반영하고 있다는 점에서 중요성이 크다. 또한 세계에서 가장 오래된 2000여 년 전의 중국화로서 훌륭한 인물 묘사와 생동적이며 예리한 선, 밝은 색채 등 성숙한 기교를 보여주고 있어 그 가치가 높다.

◎ **북종화**(北宗畵). 동양화의 양대(兩大) 분파(分派) 중의 하나로 남종화(南宗畵)에 대비되는 화파(畵派)이다. 명말(明末) 화가이자 이론가인 동기창(董其昌, 1555-1636)의 남 · 북종화로 구분한 체계에서 남종화에 대비되는 개념이다 화원(畵員)인 화원이나 직업적인 화가들이 짙은 채색과 꼼꼼한 필치를 써서 사물이 외형 묘사에 주력하여 그린 장식적이고 격조 없는 공필(工筆)의 그림을 지칭한다. 북종이라는 용어는 선종(禪宗) 불교에서 돈오(頓悟)에 대비되는 점수(漸修)를 주장한 북종 선불교에서 연유된 것이며 이에 비유하여 회화 기법의 많은 수련을 요하는 그림을 북종화라고 한 것이다. 남송의 마원(馬遠)이나 하규(夏珪)처럼 수묵을 주로 사용하여 그린 화가들도 북종화가로 분류된다. 명대(明代)의 남 · 북종화론에서 채색화 · 수묵화 등 기법에 의한 구분이라기보다는 일차적으로 화가의 신분이 그 구분에 중요한 기준이 되었다.

◎ **사녀화**(仕女畵. 또는 士女畵라 쓰기도 했다). 원래는 사대부와 부녀자 또는 궁녀의 생활을 주제로 한 그림을 가리켰으나, 후에는 인물화과(科) 중에서 궁중에서 생활하는 여인들이나 관녀(官女), 상류층 부녀자들의 생활을 표현하는 분과항목이 되었다. 사녀의 사전적 의미는 관녀, 나아가 미인까지도 포함한다. 그러나 중국화의 사녀인물도 전통은 동진(東晉) 고개지(顧愷之, 344-406)의 그림으로 전해지는 「여사잠도(女史箴圖)」(卷)에서 시작하여 당(唐)대 주방(周昉)의 「잠화사녀도(簪花仕女圖)」 등 후궁 정도의 상류 여인들을 묘사한 그림으로 시작하여 오대의 주문구(周文矩), 명대의 구영(仇英)·당인(唐寅, 1470-1524)으로 그 전통이 이어졌다. 명대 말기의 진홍수(陳洪綬, 1599-1652), 청대의 개기(改琦, 1774-1829), 비단욱(費丹旭, 1806-1850)과 그의 추종자 비파(費派) 화가들의 사녀인물도에서는 당시의 부유한 상인층의 여인들, 소설의 주인공 등도 등장한다. 청대 연화(年畵)의 미인도도 이러한 전통을 이어받은 것이다.

◎ **사인**(士人). 학문과 수양을 쌓아 가치관이 분명하여 이로부터 행동·지식·말이 비롯되는 신념과 지조가 뚜렷한 사람을 가리키는 말로서, 현대적 관점으로는 지성인을 의미한다. 위(魏) 왕숙(王肅)의 위작(僞作)으로 전해지는 『공자가어(孔子家語)』 「오의해(五儀解)」에서는 사인에 대해 이렇게 설명하고 있다. "공께서 '무엇을 사인이라 합니까?'라고 물었다. 공자는 "사인이라 하는 것은 반드시 정착하는 곳이 있으며, 계획하면 지키는 것이 있다. 비록 도술의 근본을 다할 수 없다 하더라고 반드시 대체적인 것이 있으며, 비록 모든 아름다운 선(善)을 구비하지 않았다 하더라도 반드시 근거함이 있다. 이렇기 때문에 지식은 많은 것을 힘쓰지 않고, 반드시 아는 것을 살핀다. 말은 많이 하는 것에 힘쓰지 않고 반드시 말하게 되는 근원을 살핀다. 행동은 많은 것을 힘쓰지 않고 반드시 그 비롯한 바를 살핀다. 지혜로 그것을 알고, 말로써 그것을 말하고, 행동이 그것에서 비롯하는 것은 바로 본성이 형체와 바뀔 수 없는 것과 같다. 이 것은 부귀로도 더할 수 없고 빈천으로도 덜 수 없다. 이것이 사인이다'라고 하셨다 (公曰, 何謂士人. 孔子曰, 所謂士人者, 心有所定, 計有所守, 雖不能盡道術之本, 必有率也. 率猶行也雖不能備百善之美, 必有處也. 是故知不務多, 必審其所知, 言不務多, 必審其所謂, 所務者謂言之要也行不務多, 必審其所由. 智旣知之, 言旣道之, 得其要也行旣由之, 則若性命之形骸之不可易也. 富貴不足以益, 貧賤不足以損. 此則士人也.)"

◎ **서원아집**(西園雅集). 북송 원우(元祐, 1085-1100) 초기에 변경(汴京: 開封)에 있었던 왕선(王詵)의 가택

서원에 왕선을 포함한 소식(蘇軾)·채조(蔡肇)·이지의(李之儀)·소철(蘇轍)·황정견(黃庭堅)·이공린(李公麟)·조보지(晁補之)·장뢰(張耒)·정가회(鄭嘉會)·진관(秦觀)·진경원(陳景元)·미불(米芾)·왕흠신(王欽臣)·원통대사(圓通大師)·유경(劉涇) 등의 16인(진사도陳師道까지 합치면 17명이라고 한다)의 문인묵객이 이곳에서 문아(文雅)한 모임을 가졌다. 이공린이 이것을 그림으로 표현했고 미불은 그 기(記)를 썼다. 그림은 전하지 않고 기만이 법첩(法帖)으로 전한다. 이 서원의 아집 장면은 당시와 후대의 수많은 문인들이 화제(畵題)로 삼아 즐겨 그렸는데, 우리나라에서도 김홍도 등이 그린 적이 있다. 서원에 모인 북송의 저명 묵객들의 자태와 주변 정취, 그리고 그들의 정서가 기(記)에 자세히 반영되어 있어 소개해 본다.

"이백시(李伯時)는 당(唐)의 소이장군(小李將軍)을 본받아 색채·산수·경치·초목·꽃·대나무 모두 절묘하여 사람을 감동시킨다. 그리고 인물화에 뛰어나 각각 그 형상을 닮았으며, 스스로 탈속한 풍미가 있어 한 점 속세의 기운도 없으니 범상한 필치가 아니다. 검은 모자 쓰고 누런 도의(道衣) 입고 붓을 잡고 글씨를 쓰는 이는 동파(東坡)선생이다. 복숭아빛 두건과 자주색 갖옷을 입고 앉아서 보는 이는 왕진경(王晉卿)이다. 폭건(幅巾) 쓰고 청의(靑衣) 입고 방궤(方几)에 의지해 우두커니 서 있는 이는 단양(丹陽) 채천계(蔡天啓)이다. 의자를 잡고 보고 있는 이는 이단숙(李端叔)이다. 뒤에는 계집종이 있어, 쪽진 머리에 비취 장식을 하고 모시면서 서 있는 선 모양이 부귀하고 우아한데 진경(晉卿)의 가희(家姬)이다. 외솔이 울창하고 뒤에는 능소화가 얽혀져 붉은 빛과 초록이 섞여 있고, 아래는 큰 상석이 있고 고기(古器)와 요금(瑤琴)을 차려 놓았으며 파초가 둘러싸였다. 석판 곁에 앉아 도인의 모자를 쓰고 자줏빛 옷을 입고 오른손은 돌에 의지하고 왼손은 책을 집어 글을 보는 이는 소자유(蘇子由)이다. 둥근 두건 쓰고 비단옷 입고 손에는 파초 부채를 잡고 자세히 보는 이는 황노직(黃魯直)이다. 폭건 쓰고 거친 갈옷 입고 횡권(橫卷)에 의거해 도연명의 귀거래(歸去來)를 그리는 이는 이백시(李伯時)이다. 피건(披巾) 쓰고 푸른 옷 입고 어깨를 만지며 서 있는 이는 조무구(晁無咎)이다. 꿇어앉아 돌을 잡고 그림을 보는 이는 장문잠(張文潛)이다. 도건(道巾) 쓰고 흰옷 입고 무릎을 누르고 구부려 보는 이는 정정로(鄭靖老)이며, 뒤에 사내아이가 영수장(靈壽杖: 영수목으로 만든 지팡이)을 잡고 서 있다. 뿌리 얽힌 늙은 노송나무 아래 두 사람이 앉아 있는데, 폭건(幅巾) 쓰고 푸른 옷 입고 쌀쌍끼고 곁에서 듣는 이는 진소유(秦少游)이고, 금미관(琴尾冠) 쓰고 자줏빛 도의(道衣) 입고 악기를 연주하는 이는 진벽허(陳碧虛)이다. 당건(唐巾) 쓰고 심의(深衣) 입고 머리를 들고 돌을 품평하는 이는 미원장(米元章)이다. 폭건 쓰고 팔짱끼고 우러러 보는 이는 왕중지(王仲至)이다. 앞에는 흐트러진 머리를 한 완동(頑童)이 오래된 벼루를 들고 서 있다. 뒤에는 금석교(錦石橋)가 있고, 대숲 길은 깨끗한 시내 깊은 곳으로 감겨드니 푸른 그늘이 우거져 빽빽하다. 가운데에 가사 입고 부들방석에 앉아 무생론(無生論)을 이야기하는 이는 원통대사(圓通大師)이고 곁에 폭건 쓰고 갖옷 입고 자세히 듣는 이는 유거제(劉巨濟)인데, 두 사람은 괴석 위에 나란히 앉아 있다. 아래에는 빠르게 흐르는 여울이 있어 큰 시내 가운데로 모여 흐르는데, 물과 돌은 잔잔히 흐르고 바람과 대나무는 서로 어우러지며, 향로 연기는 가늘게 혼들리고 초목은 절로 향기롭다.

인간세상의 청광(淸曠)한 즐거움이 이보다 낫지 않다. 아! 명리(名利)에 들끓어 물러날 바를 알지 못하는 자가 어찌 이를 쉽게 얻겠는가? 동파로부터 아래로 모두 열여섯 사람이 문장으로 의논하는데, 박학 변식하고 훌륭한 말과 절묘한 글이요, 옛 것을 좋아하고 들은 것이 많으며, 영웅호걸의 절속한 풍채와 고승·도사의 걸출함이 빼어나고 고상하다. 후에 볼 이는 단지 그림이 볼만 할 뿐 아니라 또한 그 사람을 방불하는 것으로 충분할 따름이다. (李伯時效唐小李將軍爲著色泉石雲物草木花竹, 皆妙絶動人. 而人物秀發, 各肖其形, 自有林下風味, 無一點塵埃氣, 不爲凡筆也. 其烏帽黃道服捉筆而書者爲東坡先生. 仙桃巾紫裘而坐觀者爲王晉卿. 幅巾靑衣據方几而凝竚者爲丹陽蔡天啓. 捉椅而視者爲李端叔. 後有女奴, 雲鬟翠飾, 侍立自然, 富貴風韻, 乃晉卿之家姬也. 孤松盤鬱, 後有凌霄花纏絡, 紅綠相間, 下有大石案, 陳設古器瑤琴, 芭蕉圍繞, 坐於石盤旁, 道帽紫衣, 右手倚石, 左手執

卷而觀書者爲蘇子由. 團巾繭衣, 手秉蕉筆而熟視者爲黃魯直. 幅巾野褐, 據橫卷畫淵明歸去來者爲李伯時. 披巾青服, 撫肩而立者爲晁無咎. 跪而捉石觀畫者爲張文潛. 道巾素衣, 按膝而俯視者爲鄭靖老, 後有童子執靈壽杖而立. 二人坐於蟠根古檜下, 幅巾青衣袖手側聽者爲秦少游, 琴尾冠紫道服撥阮者爲陳碧虛. 唐巾深衣, 昻首而題石者爲米元章. 幅巾袖手而仰觀者爲王仲至. 前有鬅頭頑童捧古硯而立, 後有錦石橋, 竹徑繚繞於淸溪深處, 翠陰茂密, 中有袈裟坐蒲團而說無生論者爲圓通大師, 傍有幅巾褐衣而諦聽者爲劉巨濟, 二人並坐於怪石之上, 下有激湍潈流於大溪之中, 水石潺湲, 風竹相呑, 爐煙方裊, 草木自馨. 人間淸曠樂不過此. 嗟乎, 洶湧於名利之場而不知退者豈易得此耶. 自東坡而下, 凡十有六人, 以文章議論, 博學辨識, 英辭妙墨, 好古多聞, 雄豪絶俗之姿, 高僧羽流之傑, 卓然高致. 後之覽者, 不獨圖畫之可觀, 亦足仿佛其人耳.)"

◎ **시화일률**(詩畵一律). 시와 그림이 그 근원이나 경지에 있어서 동일하다는 뜻이다. 북송의 소식(蘇軾) · 황정견(黃庭堅) · 문동(文同) 등 문인화가들에 의해 제창되었다. 특히 소식이 당(唐)대의 시인이자 후에 남종화의 시조로 추앙 받는 왕유(王維)에 대해 "시 가운데 그림이 있고 그림 가운데 시가 있다 (詩中有畵, 畵中有詩)."라고 한 것과 "그림은 소리 없는 시이고 시는 소리가 있는 그림이다 (無聲詩, 有聲畵.)"라고 한 것은 바로 이 시화일률 사상을 대변한 것이다. 북송 화원(畵院)의 화가 선발 시험에서 시구를 그림으로 표현하는 문제를 낸 것도 이러한 맥락에서 볼 수 있다. 문인화에서 제시(題詩)를 써서 그림의 내용을 풍부하게 하는 것 또한 송대 이후 시 · 서 · 화를 모두 인품과 교양의 중요한 일면으로 간주한 데서 온 전통이며, 이 세 부문에 모두 뛰어난 사람을 '3절(三絶)'이라고 부른다.

◎ **안사의 난**(安史之亂). 영주(營州) 유성(柳城: 지금의 요녕성 금주錦川)의 호인(胡人) 안록산(安祿山)이 천보(天寶) 14년(755)에 일으킨 반란이다. 동북 각 민족 간의 전쟁에서 공을 세운 안록산은 당 현종의 신임을 받아 홀로 평로(平盧) · 범양(范陽) · 하동(河東) 3진(鎭)의 절도사를 겸하여 하북(河北) · 하동(河東) 지역을 통치할 때 끊임없이 군사를 모집하고 말을 기르고 재부를 쌓았으며, 수많은 호족(胡族) 장수와 뜻을 잃은 한족 지주를 끌어들여 막료로 삼았다. 현종(玄宗, 712-756 재위)이 실정을 거듭하면서 계급간의 모순이 생기고 이에 따라 번진(藩鎭) 세력들이 활개를 치기 시작하자 안록산은 재상 양국충(楊國忠)을 토벌한다는 명분으로 15만 군사를 이끌고 반란을 일으켰다. 안록산은 황하를 건너 낙양(洛陽)에 입성하여 천보 15년(756)에 국호를 연(燕)으로 정하고 자신을 대연(大燕)황제라 칭했다. 그러나 반란국은 도처에서 살육 약탈을 일삼아 하북 일대를 비롯한 도처의 민병들에 의해 패퇴하기도 했다. 숙종(肅宗) 지덕(至德) 2년(757)에 안록산의 아들 안경서(安慶緖)가 부친을 살해하고 즉위했으나, 건원(乾元) 2년(759) 안록산의 부하였던 사사명(史思明)이 안경서를 죽이고 즉위했고, 상원(上元) 2년(761)에 사사명 역시 그의 아들 사조의(史朝義)에게 피살되었다.

◎ **오대시안**(烏臺詩案). 왕안석(王安石)의 공리주의적인 개혁 신법을 반대했던 소식(蘇軾)를 비롯한 보수 세력들이 체포 호송되어 옥중 심리를 받은 사건이다. 왕안석은 1069년에 국정의 대개혁을 결심한 신종(神宗)의 신임을 받아 참지정사(參知政事)가 됨으로써 집권하여 부국강병을 위한 신법을 시행했는데, 개혁의 당위성에도 불구하고 개혁이 도덕적 지도력을 무시하고 안정된 기존질서를 혼란시킨다는 이유로 사마광(司馬光)을 중심으로 한 대다수 덕망 있는 명신들이 이 신법을 강력히 반대했다. 이 같은 반대에도 불구하고 왕안석은 개혁을 포기하지 않았고, 1071년에 재상의 자리인 동중서문하평장사(同中書門下平章事)에 오르면서 절대적인 권력을 장악하고 차례로 반대세력을 제거했다. 당시 소식은 정책상 공리주의적 요소의 중요성을 인정하면서도 전면적이고 급진적인 개혁을 반대했고, 또한 개혁이 심사숙고 없이 수행 능력이 없는 인물들에 의해 행해지는 것을 반대했다. 그는 개봉부(開封府)의 향시(鄕試)에서 '논독단(論獨

斷'이라는 시제(試題)를 냄으로써 왕안석을 격노케 하여 조정에서 축출되어 항주통판(杭州通判)으로 부임되어 갔다. 이때부터 소식은 당시의 민생고와 신법안의 폐단에 대한 적지 않은 상소와 풍자시를 썼는데, 특히 호주지사(湖州知事)로 부임되면서(1079년 4월) 올린 「호주사표(湖州謝表)」에서 조정의 신진 집권층을 겨냥한 내용이 빌미가 되어, 이른바 시문으로써 조정을 비방했다는 혐의로 체포 호송되었다. 그리하여 이해 8월부터 11월까지 옥중에서 심리를 받은 것이 오대시안(烏臺詩案)으로 일컬어지는 어사대(御史臺) 필화(筆禍)사건이다. 이 사건으로 그와 시문을 교류한 39명의 인물이 연루되었고, 심리 대상에는 항주(杭州)·서주(徐州)·밀주(密州) 등에서 지은 100여 편의 시 외에, 「후기국부(後杞菊賦)」·「일유(日喩)」 등 여러 편의 문장도 포함되었다. 그는 심리 대상이 된 시문의 창작동기를 일일이 해명했고, 40여 편의 시에 대해서 조정을 비방한 것임을 인정했다. 결국 유죄 판결을 받은 그는 1080년 2월부터 황주(黃州)에서 귀양살이를 했다.

◎ 오파(吳派). 명(明) 중기 강소성 소주(蘇州)를 중심으로 활약했던 화파(畵派)이다. 오파라는 명칭은 이 화파의 영수인 심주(沈周)의 고향인 강소성 오현(吳縣)의 오(吳)자에서 유래되었다. 심주의 화풍을 따른 대표적인 화가로는 그의 제자인 문징명(文徵明)이 있고 문팽(文彭)·문가(文嘉)·문백인(文白仁) 등의 문씨 일족 화가들, 문징명의 친구인 왕총(王寵)·진순(陳淳), 그리고 그 문하의 육치(陸治) 등으로 이어진다. 화법 상으로는 원4대가(元四家)의 양식을 계승하여 문인화풍을 확립했고, 가정(嘉靖, 1533-1566) 연간 이후 절파(浙派)를 대신하여 회화사의 주류를 차지하게 되었다. 이후 오파와 절파의 화법과 작화태도를 서로 상반되는 가치개념으로 인식하기에 이르렀다. 즉 절파는 조방(粗放)한 용필(用筆)과 짙은 묵색을 많이 사용하지만 오파는 수묵창경(水墨蒼勁)한 문인화가다운 필치를 구사한다는 것이다. 또한 오파가 여기(餘技)화가(隸家)임에 반해 절파는 전문적인 직업화가(行家)라는 품격론(品格論)이 내두되었나. 명말(明末)에 이르러서는 동기창(董其昌)에 의한 남·북종화의 구분에서 오파화가들이 남종화에 편입되어 중국회화의 정통으로 간주됨에 따라 절대적인 우위가 확립되었다.

◎ 『운급칠첨(雲笈七籤)』. 11세기에 송(宋)나라의 장군방(張君房)이 편찬한 도교(道敎) 교리의 개설서(槪說書)로, 『소도장(小道藏)』이라고도 불린다. 122권이며, 현재 3종류의 판본(版本)이 전해지는데, 즉 명대에 간행된 『도장본(道藏本)』·『청진관본(淸眞館本)』과 청대에 간행된 『도장집요본(道藏輯要本)』이다. 『대송천궁보장(大宋天宮寶藏)』 4,500여권에 달하는 경전(經典)과 1천 수백 종의 옛 문헌을 자료로 하여 초록(抄錄)한 것으로, 도교 연구 방면에 매우 귀중한 자료이다. 이것을 제작한 직접적인 동기는 인종(仁宗)에게 읽히기 위함이었다고 한다.
동진(洞眞)·동현(洞玄)·동신(洞神)·태현(太玄)·태평(太平)·태청(太淸)·정일(正一) 등 7부로 나누어져 있어 7첨(籤)이라는 이름이 붙여졌다. 1-28권은 종지(宗旨)의 개론서이고, 29-86권은 재계(齋戒)·연기(鍊氣)·내외단(內外丹)·방약(方藥)·시해(尸解) 등 여러 술법을 논했고, 87-99권에는 시가(詩歌)·전설 등을 다루었고, 100권 이하는 여러 신선의 기전(紀傳)이며, 117권 이하에는 두광정(杜光庭)의 『도교영험기(道敎靈驗記)』를 수록하고 있다. 이 책의 특색은 도교라는 전문분야를 종합적·체계적으로 총망라하여 정리한 점에 있으며, 그 유례를 볼 수 없는 도교학의 거작이다.

◎ 응신(凝神). 화가가 창작할 때 잡념을 배제하고 뜻과 생각을 고도로 집중하여 창작하는 것이다. 마음을 비우고 조용한 심령에 만물을 받아들여 천기(天氣)를 스스로 발하게 하면서 교묘한 예술 경지를 창조한다. 응신(凝神)의 특징은 두 가지로 나눌 수 있다. 첫째, 잡념을 배제하고 평안하고 조용한 심령에서 주

체의 정신을 오로지 하나로 꿰뚫어 흐르게 한다. 그러므로 잡념을 버리고 조용히 앉아서 편안한 자세로 침묵을 하고 정신을 모으는 것과 연관을 지어야 한다. 둘째, 응신은 예술구상의 순탄함과 원활함을 띠게 한다. 쓸 것을 미리 생각하여 흉유성죽(胸有成竹)을 이루는 것을 응신의 뒤에 둔다는 것은 예술구상의 성공여부가 반드시 응신을 전제로 삼는다는 것을 설명하는 말이다.

◎ **의도필불도**(意到筆不到), 필도의불도(筆到意不到). 그림의 함축성을 중시한 말로서 필선이 도달하지 않아도 능히 의경(意境) 속에 표현하려는 심중(心中)의 의도를 담을 수 있음을 가리킨다. 당(唐)대의 장언원(張彦遠)은 『역대명화기(歷代名畵記)』 권2, 「논고육장오용필(論顧陸張吳用筆)」에서 "뜻이 필에 앞서 있고, 그림이 다해도 그 뜻은 남아 있다. 그리하여 신기를 온전히 했다 (意在筆先, 畵盡意在, 所以全神氣也.)"고 하였고, 또 오도자의 용필을 논함에 있어 "점과 획을 풀어헤쳐 때때로 떨어진 듯이 보이지만, 이는 비록 필은 주도면밀하지 않지만 뜻이 주도면밀한 것이다 (離披點畵, 時見缺落, 此雖筆不周而意周也.)"라고 하였다. 또한 소식(蘇軾)은 「발조운자화(跋趙雲子畵)」에서 "필은 대략 이르렀으나 뜻은 이미 갖추어져 있다 (筆略到而意已俱.)"고 말했다. 이처럼 뜻과 필의 관계는 곧 허(虛)와 실(實)의 관계이며, 허(虛)한 곳에서 실(實)함을 드러낼 수 있으면 모든 영묘(靈妙)함에 이르게 됨을 의미하는 말이다.

필도의불도(筆到意不到)는 사의화(寫意畵)를 그릴 때에 지나치게 자유분방하여 필묵이 형상 밖으로 나가거나 혹은 그려서는 안 되는 부분에서 의중에는 없으나 필묵이 있는 것을 가리킨다. 그러나 이러한 종류의 여지가 많은 필묵은 마치 소설을 쓸 때 필묵을 유희하는 것과 마찬가지로 형상을 손상시켜서는 수립될 수 없으며, 반드시 무의식적으로 나와야 하는 것이다. 또한 반드시 작가의 정취를 볼 수 있어야 한다. 그렇지 못하면 실패한 쓸모없는 필이 된다.

◎ **전신**(傳神). 전신사조(傳神寫照)의 준말로, 초상화에 있어서 인물의 외형묘사에만 그치지 않고 그 인물의 고매한 인격과 정신까지 나타내야 한다는 초상화론이다. 또한 그 연장선상에서 산수의 사실적 묘사에도 적용된다. 동진(東晉)의 인물화가 고개지(顧愷之, 약344~406)의 화론에서 비롯되었다. 육조시대 송(宋)의 유의경(劉義慶)이 지은 『세설신어(世說新語)』 「교예(巧藝)」에 "고개지가 인물을 그렸는데, 어떤 경우 몇 년 동안 눈동자를 그려 넣지 않았다. 사람들이 그 까닭을 묻자, 고개지는 '사지의 아름다움이나 추함은 본래 그림의 묘처(妙處)와는 무관하며, 전신사조(傳神寫照)의 성패는 바로 눈동자에 달려 있다'고 했다'"는 구절이 있다. 이후 인물을 그릴 때 대상의 신정(神情)과 의태(意態)를 표현하여 전달할 것이 요구되었으며, 이것을 전신이라 일컫게 되었다.

송대 소식(蘇軾)의 전신 개념은 고개지의 관점을 계승 보완했다. 『소동파전집(蘇東坡全集)』 속집(續集) 권12의 「전신기(傳神記)」에서 "전신의 어려움은 눈동자에 있으며, … 그 다음은 광대뼈와 뺨에 있다 (傳神之難在目, … 其次在顴頰)"고 하면서 전신은 그 특징을 이루는 개성과 인물의 자연스러운 표정을 표현하여 신기(神氣)가 잘 드러나야 한다고 하였다.

산수화 이론에서는 송대 한졸(韓拙)의 『산수순전집(山水純全集)』 「논용필묵격법기운지병(論用筆墨格法氣韻之病)」에서 "회화 창작의 병폐는 많지만, 오직 속된 병이 가장 크다 (作畵之病者衆矣, 惟俗病最大.)", "그리는 사람이 오로지 화려하게 꾸미는 데만 힘써 체법(體法)이 어그러지고, 오직 부드럽고 섬세한 데만 힘써 신기(神氣)가 빠져버리는 것이 진실로 속된 병일 따름이다 (畵者惟務華媚而體法虧, 惟務柔細而神氣泯, 眞俗病耳.)"라고 하고, 속되지 않고 운치 있는 그림이 바로 '신기'가 생동하는 그림이라고 여겼다.

명대 초기의 왕리(王履)는 「화해서(畵楷序)」에서 자신이 배워 익혔던 하규(夏圭)의 그림에 대해 "거칠지만 속됨에 흐르지 않았고 섬세하지만 고운 데로 흐르지 않았다 (粗而不流於俗, 細而不流於媚.)"고 말했다.

그러나 왕리는 50여세의 나이에 화산(華山)을 여행하고 나서 대자연의 웅장한 풍경에 감동 받고, 옛사람의 기존 화법에서 벗어나 "자연을 스승으로 삼을 것 (師造化)"을 주장했다. 아울러 그는 화산 여행 체험과 깨달음을 바탕으로 현재까지 전해지는 「화산도(華山圖)」 40여 폭을 그리고, 창작 과정에서 얻은 깨달음을 「화산도서(華山圖序)」에 기록했다. 이 글에 전신에 대한 그의 인식이 잘 나타나 있다.

명대에는 이미 왕불(王紱) 등이 '천취(天趣)' 또는 '생취(生趣)'와 같은 용어를 사용하며 속되지 않고 운치 있는 자연의 전신을 구현했다. 동기창의 전신 개념도 이러한 인식을 바탕에 깔고 있다고 할 수 있다.

◎ **정강의 변**(靖康之變). 중국 북송(北宋)의 흠종(欽宗, 1125-1127 재위)의 연호인 정강(靖康, 1126-1127) 연간에 수도 개봉(開封)이 금(金)나라 군대의 공격을 받아 함락되고 북송이 멸망하게 된 사건이다. 휘종(徽宗, 1110-1125 재위)은 채경(蔡京)·동관(童貫) 등의 진언에 따라 금과 동맹하여 요(遼)나라를 협공하여 오대(五代) 후진(後晉) 때 빼앗긴 연운16주(燕雲十六州)를 탈환하려다가 오히려 실패하여 군사력의 약체를 드러내고 제위를 아들 흠종에게 양위(讓位)했다.

1126년 개봉은 금의 공격을 받았으나 다액의 금·은·재물을 제공하고 중산(中山)·하간(河間)·태원(太原)의 3진(三鎭)을 할양하며 금나라를 백부(伯父)로 호칭하는 등의 조건으로 화의(和議)가 성립되었다. 그러나 송은 조약을 지키지 않고 금나라의 내부 교란을 획책하여 두 번째 공격을 받아 개봉은 함락되고, 금나라는 휘종·흠종 이하 왕실의 3천여 명을 포로로 잡아 돌아갔고 이들은 동북지방의 오국성(五國城: 지금의 흑룡강성 의란현依蘭縣)에 압송되었다.

1127년 흠종의 아우 강왕(康王)이 즉위하여 고종(高宗, 1127-1162 재위)이 되었고 임안(臨安: 지금의 절강성 항주杭州)에 수도를 정하고 남송(南宋)이 성립되었다. 그 후 여진족이 그를 추적했으나, 상군 악비(岳飛)가 기병대를 거느리고 온갖 어려움을 극복하여 중국 중부와 남부지역에서 침략자들을 물리쳤다. 당시 악비는 정원장군절도사(靖遠將軍節度使)와 무승(武勝)·정국(定國) 2진(鎭)의 절도사(節度使)에 제수(除授)되었다. 그는 구릉지가 많은 강남지역의 지리적 이점을 십분 활용하여 금의 기마공격을 막았다. 1136년에 악비는 선무부사(宣撫副使), 1137년 선무사(宣撫使)에 임명되어 장강(長江)과 회하(淮河) 남부 사이에 위치한 중원(中原) 지역의 회복에 주력했고, 이로서 금이 점령했던 일부 지역을 수복할 수 있었다. 그러나 북진(北進)하여 잃어버렸던 모든 영토를 수복하려던 그의 노력은 주화파(主和派)의 반감을 불러일으켰다. 당시 주화파의 우두머리였던 재상 진회(秦檜)는 더 이상 전쟁을 계속하면 큰 대가를 치르게 될 것이라는 판단을 내렸다. 고종의 신임을 받았던 진회 등의 주화파는 조정에서 세력을 더욱 확대하여 1141년에는 주전파(主戰派)인 악비를 옥에 가두고 처형했다. 그리고 북방의 영토를 포기하고 금을 섬기면서 조공을 바친다는 내용의 굴욕적인 화의를 맺었다.

◎ **제발**(題跋). 그림이나 표구(表具)의 대지(臺紙) 뒤에 씌어진, 그 그림과 관계되는 산문(散文: 題跋)이나 시(題詩)이다. 엄격히 말하면 앞에 쓰는 것을 제(題)라 하고, 그 뒤에 쓰는 것을 발(跋) 또는 발문(跋文)이라 하여 구별되지만 흔히 제발(題跋)이라 통칭되는 경우가 많다. 화가 자신이 쓰거나 타인이 쓰기도 하는데, 이 글을 통해 그림의 제작 배경·동기·의미 등을 이해하는 데 도움이 된다. 그림에 쓴 글임을 나타내기 위해 제화(題畵)라는 말을 쓰기도 하고 작가가 직접 쓴 글임을 나타내기 위해 자제(自題)라는 말을 쓰기도 한다. 당·오대에 소수의 예가 있었지만 당시에는 정착되지 못했던 듯하다. 송대(宋代)에 이르면 감상법의 발달에 따라서 제발을 적는 일이 많아지는데, 구양수(歐陽脩)의 『집고록발미(集古錄跋尾)』, 소식(蘇軾)의 『동파제발(東坡題跋)』, 황정견(黃庭堅)의 『산곡제발(山谷題跋)』과 같이 정돈된 저술이 전해진다. 남송

대부터 그림 위에 시 구절을 적거나 부채 앞면에 그림을 그리고 뒷면에 시를 쓰기도 했다. 그러나 화면 위에 쓰는 제(題) 또는 제시(題詩)는 원대부터 본격적으로 나타난다. 그림의 화면 위에 시와 글씨를 적어 넣음으로써 회화와 문학, 서예가 하나로 결합되었다고 볼 수 있다. 즉 시서화 3절(三絶)을 한 그림에서 찾을 수 있다. 훌륭한 제발은 그림의 내용이나 분위기를 보충하며, 화가의 사상이나 감정 및 예술관까지 표현할 수 있다.

◎ **준법**(皴法). 산이나 바위를 묘사할 때 윤곽선을 그린 뒤에 입체감과 명암 또는 질감을 나타내기 위해 표면에 다양한 필선을 가하는 기법이다. 진한(秦漢) 시대의 산악문(山岳文)을 구성하는 평행 곡선으로부터 비롯되어 성당(盛唐) 무렵 발흥한 산수화의 자연주의적 경향에서 다양화되었다. 오대·북송 무렵에는 남북 각지에서 출현한 산수화가들이 실제 경치에 입각하여 그림을 제작하면서 자연주의 경향이 촉진되었다. 북송 말기의 한졸(韓拙)이 지은 『산수순전집(山水純全集)』에 나오는 피마준(披麻皴)·점착준(點錯皴)·작쇄준(斫碎皴)·횡준(橫皴)·균이연수준(勻而連水皴)은 가장 오래된 명칭이다. 원대 말기 이후의 문헌에는 준법의 종류가 현저히 증가했고 명말 청초(明末淸初)의 화론(畵論)에 이르러서는 피마준(披麻皴)·해삭준(解索皴)·부벽준(斧劈皴)·우점준(雨點皴)을 포함한 30종 이상의 준법이 열거되어 있다.

산과 바위를 표현하는 중요한 준법으로는 피마준(披麻皴: 마피준麻披皴이라고도 하며, 동원과 거연이 사용했고, 길고 짧음의 구분이 있다.) · 직찰준(直擦皴: 관동과 이성이 사용했다.) · 우점준(雨點皴: 지마준芝麻皴이라고도 하며, 형태가 큰 것은 두판준頭瓣皴이라고 한다. 범관이 사용했다.) · 권운준(卷雲皴: 이성과 곽희가 사용했다.) · 해삭준(직해삭直解索과 횡해삭橫解索이 있으며, 여러 화가들이 많이 구사했다. 왕몽이 가늘고 길면서 구불구불한 모양으로 변화시켰는데, 이를 유사요공법游絲裊空法이라 칭했다) · 우모준(牛毛皴)과 하엽준(荷葉皴: 조맹부가 사용했다.) · 철선준(鐵線皴: 당唐대의 화가들이 사용했다.) · 장부벽준(長斧劈皴: 허도녕許道寧이 사용했으며, 우림장두준雨淋墻頭皴이라고도 한다) · 소부벽준(小斧劈皴: 이당과 유송년이 구사했다.) · 대부벽준(大斧劈皴: 이당과 마원이 사용함) · 대수부벽준(帶水斧劈皴: 하규가 사용했다.) · 귀검준(鬼臉皴: 형호가 사용함) · 미불의 타니대수준(拖泥帶水皴: 붓에 맑은 물을 찍어 종이를 적절히 적신 다음에 담묵의 윤곽을 긋고 짙은 묵색의 미점米點을 찍어 모호한 번짐의 효과를 나타내는 준이다. 장조가 맑은 물을 화면에 적신 후에 절대준을 가한 기법도 타니대수준이라 칭했다.) · 탄와준(彈渦皴: 염차평이 사용했다.) · 괄철준(括鐵皴: 오진이 사용했다.) · 절대준(折帶皴: 예찬이 사용했다.) · 이리발정준(泥裏拔釘皴: 하규가 이당의 법을 배웠으며, 강삼이 즐겨 사용했다.) · 고루준(骷髏皴)과 파망준(破網皴: 오위가 사용했다.) · 자리준(刺棃皴: 두판준에서 유래했으며, 거연이 사용했다.) · 마아준(馬牙皴: 이당이 사용했다.) · 마아구(馬牙鉤: 이사훈과 조백구 등이 청록산수에 사용했다.) 등이 있다.

수목의 줄기나 껍질을 표현하는 준법으로는 인준(鱗皴: 소나무 껍질 표현) · 교차마피준(交叉麻披皴: 버드나무 껍질 표현) · 점찰횡준(點擦橫皴: 매화나무 껍질 표현) · 횡준(橫皴: 오동나무 껍질 표현) 등이 있다.

이상의 준법들은 모두 역대의 화가들이 산과 바위의 바탕 구조에 따른 외형과 수목의 껍질 상태에 근거하여 창조한 표현 형식이며, 이를 후대 사람들이 정리한 것이다.

◎ **청담**(淸談). 위진(魏晉)·육조(六朝)시대에 유행한 철학적 담론(談論)이다. 후한(後漢) 때 당고의 화(黨錮之禍)로 많은 고절(高節)한 선비들이 횡사(橫死)한 이래 귀족 지식인들은 난세에 목숨을 부지하고자 세속에서 도피하여 예절의 속박을 벗어버리고 정치를 비판하고 인물을 평론하는 청의(淸議)를 일삼았다. 위(魏)나라에 들어와서는 정치적 언론탄압과 유학(儒學)의 쇠퇴를 계기로 노장(老莊)의 공리(空理)에 바탕을 둔

철학적 담의(談議)로 발전했는데, 죽림칠현(竹林七賢)을 대표로 한 탈속적 지식인들의 사교계 산물에 지나지 않았다는 평도 있다. 이 시기의 청담가로는 위(魏)나라의 하안(何晏)·왕필(王弼)과 서진(西晉)의 왕연(王衍)·악광(樂廣) 등이 유명하다. 동진(東晉) 시대에는 불교가 퍼지기 시작하여 불교의 교리까지도 청담의 대상이 되어 한때는 세속적인 정신에 저항하고 참되고 영원한 것을 구하려는 면도 보였으나, 이것이 귀족의 사교장에서 발생된 것이었기에 전체적으로는 오락적인 분위기를 벗어나지 못했다. 남북조시기에 와서는 청담의 형식도 바뀌어 오히려 공개토론회와 같은 성격을 띠게 되었으나 귀족적 오락이라는 점에는 변함이 없었다. 이러한 풍조는 불교의 성행과 함께 결국 쇠퇴하고 말았다. 이 시대의 청담을 모은 책으로는 남송(南宋) 유의경(劉義慶)이 저술한 『세설신어(世說新語)』가 있다.

◎ **청록산수**(靑綠山水). 청색과 녹색을 주로 사용하여 그린 채색산수화이다. 산악을 명확한 윤곽선으로 모양을 잡아 멀리 있는 산은 군청(群靑) 계통으로 앞산은 녹청(綠靑) 계통으로 채색한다. 산꼭대기와 산골짜기의 능선에는 녹청색에다 다시 군청을 겹쳐 칠하는 경우가 많고, 금니(金泥)를 병용하는 일도 있는데 금니 위주로 그려진 경우에는 금벽산수(金碧山水)라고 칭한다. 화려하고 장식성이 강하며 당(唐)대 이사훈(李思訓)·이소도(李昭道) 부자에 의해 양식적으로 완성되었다. 요녕성 법고현(法庫縣)에 위치한 10세기 후반으로 편년(編年)된 요대(遼代) 분묘 출토의 산수화에도 그 영향이 보인다. 채색과 공필(工筆)을 요하는 청록산수는 수묵산수화가 보급된 송대 이후부터는 의고적(擬古的), 복고적인 화풍으로 여겨졌고, 명말에 전개된 남·북종화의 가름에서 북종화로 구분되어 품격이 낮은 것으로 여겨지게 되었다. 청록산수화를 잘 그린 대표적인 작가로는 남송의 조백구(趙伯駒)·조백숙(趙伯驌), 원대의 전선(錢選), 명대의 석예(石銳)·구영(仇英) 등이 있다.

◎ **팔왕**(八王)**의 난**. 진(晉)나라 때 일어난 내란으로, 황족(司馬氏) 8명이 관여했기에 이렇게 칭해졌다. 290년 무제(武帝)가 죽고 연소한 혜제(惠帝)가 즉위하자 무제의 황후 양씨(楊氏)는 선황의 유조(遺詔)라 하여 그녀의 부친 양준(楊駿)을 재상에 앉히고 국정을 전단했다. 혜제의 황후 가씨(賈氏)는 여남왕(汝南王) 사마량(司馬亮)과 초왕(楚王) 사마위(司馬瑋)를 경성으로 불러들여 양씨 일족을 죽이게 한 후, 구실을 만들어 사마양과 사마위를 죽이고 스스로 국정을 맡아서 가씨 일족은 지극히 융성했다. 301년, 조왕(趙王) 사마륜(司馬倫)은 가씨 일당을 포살하고 혜제를 폐한 후 스스로 황위에 올랐으나 제왕(齊王) 사마경(司馬冏)과 성도왕(成都王) 사마영(司馬潁)의 공격을 받아 자살하고 혜제가 복위했다. 이후 장사왕(長沙王) 사마애(司馬乂), 동해왕(東海王) 사마월(司馬越), 하간왕(河間王) 사마옹(司馬顒)도 군사를 일으켜 정권을 다투어 국도(國都) 낙양(洛陽)은 전란 때문에 거의 폐허가 되었다. 그 후 사마월이 사마영과 사마옹을 죽이고, 혜제가 죽자 회제(懷帝)를 즉위시켜서 정권은 월에게 돌아오고(306), 16년에 걸친 내란도 일단락 지어졌다. 그러나 여러 왕이 병력보급을 위해 끌어들인 흉노(匈奴)·선비(鮮卑) 등 북방민족은 그 후 화북(華北) 각지에 증식하여 이른바 오호십육국(五胡十六國)이 형성되는 주원인이 되었다.

◎ **해의반박**(解衣槃礴). 아무 것도 얽매임이 없는 화가의 자유로운 정신상태를 지칭하는 말로서, 『장자(莊子)』 「전자방(田子方)」에 수록된 한 고사(故事)에서 유래되었다. "송(宋)의 원군(元君)이 그림을 그리려 했더니 많은 화공(畵工)들이 모여들어 읍(揖)하고는 서있었다. 그러나 아직도 부름을 받지 못하여 붓을 적시고 먹을 개며 밖에서 기다리고 있는 사람도 절반이 되었다. 이때 느지막이 도착한 한 화공이 유유히 읍하고는 서있지도 않고 곧장 건물 안으로 들어가 버렸다. 송원이 사람을 시켜 살펴보니 그는 맨몸이 드러나도록 옷을 풀어헤치고 다리를 벌린 채 털버덕 앉아있었다. 송원군은 '훌륭하다. 이 사람이야

말로 그림을 그리는 자로다'라고 하였다." 이 고사는 진정한 예술창작 태도와 "자연을 따른다(任自然)"는 도가사상은 일맥상통한다는 점을 강조한 것이다. 북송(北宋) 때 문인화 이론의 발달과 더불어 크게 부각된 개념이다.

◎ **화상석**(畵像石). 화상석(畵象石)이라고도 쓰며, 궁전·석실(石室)·석관(石棺)·석비(石碑)·사당 등의 석재에 여러 가지 화상(畵像)을 선각(線刻)하거나 얕은 부조로 조각한 것이다. 후한(後漢, 25-220)시대에 집중적으로 만들어졌으며, 육조(六朝, 222-589) 이후에도 만들어졌다. 산동성 곡부(曲阜)에 있는 노영광전지(魯靈光殿址)에서 석재 표면이 부조로 조각된 것이 출토되었는데, 묘실의 벽면이나 돌기둥에 그려진 화상도 원래는 지상 건축물의 벽면 등에 장식되어 있던 것이 사후의 생활을 위해 지하에 옮겨진 것으로 추정된다. 화상석의 화제(畵題)는 예컨대 산동성 가상현(嘉祥縣) 무씨사(武氏祠)에서 볼 수 있는 것처럼 괴이한 것, 수륙전쟁도·고대 제왕도·효자전·자객전·열녀전 등의 그림과 산동성 기남현(沂南縣) 화상석묘(畵像石墓)처럼 거마출행(車馬出行)·가무주악(歌舞奏樂) 등의 일상생활의 그림 등 내용이 매우 풍부하여, 시대의 풍속·습관을 연구하는 데 중요한 자료가 되고 있다. 유물·유적은 산동성 전 지역과 徐州 북부에 특히 많으며, 이 외에 하남성 낙양(洛陽)의 남쪽으로부터 호북성 북부에 이르는 일대와 앞의 두 지역과 약간 경향을 달리하는 요소가 포함된 사천성 성도(成都) 일대, 이 세 지역에 집중되어 있다. 섬서성 수덕(綏德)의 화상석에는 표면에 먹선이 들어가 있고, 요동성 요양(遼陽) 벽화묘에서는 석재 위에 회반죽을 칠하고 채색을 한 점으로 미루어 보아 현재 남아 있는 화상석 중에서도 원래 채색되었던 것이 있을 가능성이 있다. 북위(北魏, 398-494)의 화상석에는 효자전 등의 풍속도가 있는 것과 용문(龍門) 빈양동(賓陽洞)이나 산서성 대동(大同) 영고당(永固堂)의 것처럼 불교의 영향이 강하게 나타난 것도 있다.

◎ **화상전**(畵像甎). 흙으로 만든 벽돌(甎)의 표면에 형틀 등으로 선각 또는 부조풍의 그림을 찍거나 그린 전돌이다. 채색의 흔적이 많이 남아 있다. 중국에서 전돌 무덤의 시작은 전국시대 후주(後周) 때부터이고 전돌 내부가 빈 대형의 공심전(空心甎)은 한(漢)대 이전부터 만들어졌다. 공심전은 두 개의 직사각형의 틀로 뜬 후 합쳐서 굽는 것으로 한대 이전의 목곽묘를 대체한 것이다. 동한(東漢) 초까지의 공심전은 주로 하남성 낙양(洛陽)·정주(鄭州) 부근에 군집되어 있다. 공심전 무덤은 동한 초까지 작은 전돌로 대체되면서 중국·한국·만주 등으로 확산되었다. 화상전은 위진, 남북조 시대 이후까지 계속 제작되었고, 장식문양은 시대별로 다르다. 한대 이전에는 주로 기하학적 문양이 주를 이루다가 한대에는 요리·사냥·연회·곡예·서수(瑞獸)·문루(門樓) 등의 다양한 장면이 찍혀지거나 그려졌다.

　동진(東晉) 이후 당초문·인동문·연화문 등이 4세기경 남조(南朝)에서부터 보이기 시작하여 이후 남북조시대에 성행했다. 대체로 한 개의 전돌에 하나의 그림을 표현하지만 때로는 여러 전돌을 합쳐 하나의 그림을 이루는 표현법도 등장하는데 5세기 무렵 남경(南京)의 죽림칠현묘(竹林七賢墓)와 호교묘(胡橋墓), 서선교(西善橋)의 근교묘에서 발견된다. 또한 하남성의 등현묘(鄧縣墓)에는 상산사호(商山四皓)·노래자(老萊子)·곽거(郭巨) 등의 고사 인물뿐만 아니라 행렬·서수(瑞獸)·문지기·연화문 등 다양하고 풍부한 내용이 화상전에 장식되어 있다.

◎ **황소의 난**(黃巢之亂). 당말(唐末)에 일어난 농민반란으로, 당 희종(僖宗, 873-888 재위) 시대에 산동성에서 소금 밀매상을 하던 왕선지(王仙芝, ?-878)·황소(黃巢, ?-884) 등이 반란을 주동했다. 당시 당나라 사회는 환란과 전횡과 절도사(節度使)들의 독자 세력화, 대외 전쟁과 기근으로 인해 각종 세금 부담이 늘고 소름이 전매되는 등 서민의 생활고가 극심하여 많은 농민들이 토지를 잃고 유랑하게 되었다. 이들이 소

금 밀매상들과 결탁하여 염적(鹽賊) 또는 초적(草賊)이라 불리는 반체제 세력을 형성했다. 황소는 바로 이러한 염적의 세력을 바탕으로 여러 지방을 이동하며 약탈활동을 벌였다. 이들은 하남(河南)·산동(山東)·강서(江西)·복건(福建)·광동(廣東)·광서(廣西)·호남(湖南)·호북(湖北) 등지로 이동하며 중국 본토를 종단한 끝에 880년에는 낙양(洛陽)·장안(長安) 등을 함락시켰다. 이에 희종은 사천(四川)으로 망명했다. 황소는 장안에서 나라를 세우고 국호를 대제(大齊)라 하였다. 그러나 내분이 일어난 데다 당나라 조정을 지원한 투르크계 이극용(李克用)의 군대에 밀려 장안을 버리고 다시 중국 각지를 이동하며 약탈을 벌이다가 884년 황소가 산동에서 자살함으로써 난은 평정되었다. 황소의 난으로 당나라 조정의 권위는 땅에 떨어지고 각 지방의 절도사들이 군벌이 되면서 당 왕조는 멸망하고 오대십국(五代十國)의 혼란기로 접어들게 된다.

◎ **후경의 난**(侯景之亂). 후경(侯景, ?-552)은 본래 북위(北魏) 북변의 육진(六鎭) 출신의 장군으로서 갈영(葛榮)의 난을 토벌한 공으로 위상(魏相)이 되었는데, 후에 실권자 고징(高澄)과 사이가 벌어져 자신이 지배하던 하남(河南)을 갖고 양(梁) 무제(武帝, 502-549 재위)에게 투항할 뜻을 비쳤다. 고징은 후경의 반심을 알아채고 그를 공격했다. 고징에게 패한 후경은 양(梁)나라로 망명했는데, 양나라의 허점을 간파한 후경은 양자강을 건너 양나라의 도읍 건강(建康)을 포위했다. 양 무제는 반년 동안 버티다 강화(講和)라는 형식으로 항복하고 유폐되어 굶어 죽었다. 강남을 점령한 후경과 그의 군대는 포악한 행동과 만행을 일삼다가 양나라 군대의 공격으로 패망했고 후경은 도주하다가 피살되었다. 이 난으로 번화함을 자랑했던 건강 일대의 강남지방은 폐허로 변하고 밀었다.

【인물전】

ㄱ

갈수창(葛守昌). 북송(北宋)의 화가. 하남성 개봉(開封) 사람이다. 화조(花鳥)를 즐겨 그렸는데 날아오르는 모습과 부척(跗蹠: 새의 다리 가운데 경골과 발가락 사이의 부분)을 그림에 있어 생의(生意)가 있었다. 희녕(熙寧) 초에 신종(神宗)의 명으로 최백(崔白)·애선(艾宣)·정황(丁貺) 등과 함께 수공전(垂拱殿) 어의(御扆)를 그린 후에 도화원지후(圖畵院祗候)에 제수되었는데, 당시의 화가들 중에 이렇게 된 자가 매우 많았다.

갈홍(葛洪, 283-343년경). 진(晉)의 철학자·의학자. 자는 치천(稚川)이고, 호는 포박자(抱朴子)이며, 강소성 구용(句容) 사람이다. 초기에 하급관리를 지냈으나 농민의병 진압에 공을 세워 관내후(關內侯)의 작위를 하사받았으며 후에 자의참군(咨議參軍) 등을 역임했다. 저서로 『포박자(抱朴子)』·『신선전(神仙傳)』·『본초법(本草法)』 등이 있다.

강담(江湛, 408-453). 진 송(晉宋) 시기의 학자. 자는 휘연(徽淵)이고, 제양고성(濟陽考城: 지금의 하남성 난고蘭考) 사람이다. 문학을 애호했고, 고금(鼓琴)·바둑·점술에 능했다. 처음에 저작좌랑(著作佐郞)이 되어 이부상서(吏部尚書)까지 역임했다. 시호는 충간(忠簡)이다.

강소우(江少虞, 1131년 전후에 활동). 자는 우중(虞仲)이고, 절강성 상산(常山) 사람이다. 생몰년은 밝혀지지 않았으나, 대략 송(宋) 고종(高宗) 소흥(紹興, 1131-1162) 초년에도 생존했다. 정화(政和, 1110-1118) 연간에 진사(進士)가 된 후에 천대학관(天臺學官)을 역임했다. 저서로 『사실류원(事實類苑)』 60권이 있다.

고경(高熲). 수(隋)나라의 제1대 재상(宰相). 자는 소현(昭玄)이고, 발해(渤海) 수(蓨: 지금의 하북성 경현景縣) 사람이다. 고경은 수(隋) 왕조의 개국과 남북통일, 그리고 천하를 안정시켜나가는 일련의 과정에서 가장 많은 업적을 세운 일등공신이다.

고굉중(顧閎中, 약910-약980). 오대(五代) 남당(南唐)의 후주(後主) 이욱(李煜, 961-975 재위) 때의 궁정화가로 대조(待詔)를 역임했다. 인물화를 잘 그렸는데 특히 인물의 표정과 의태(意態) 묘사에 뛰어났다. 용필은 원경(圓勁)한 가운데 방필(方筆)과 전절(轉折)을 갖추었고 채색이 짙고 화려했다. 당시 중신(重臣) 한희재(韓熙載)가 창기(娼妓)를 좋아하여 항상 빈객들을 불러 음주와 가무로 소일했는데, 이 소식을 들은 후주 이욱이 고굉중에게 이 현장을 그려 바치라고 명했고, 고굉중은 몰래 잠입하여 한희재의 연회 광경을 눈으로 보고 머릿속에 기억해두었다가 황제에게 그려 바쳤다. 이것이 오늘날 전하는 「한희재야연도(韓熙載夜宴圖)

」이다. 일설에 의하면 한희재의 이러한 행동은 장차 송(宋)에 의한 병탄(併呑)을 눈앞에 둔 상황에서 취한 처세술이었다고 한다.

고기원(顧起元, 1565-1628). 명대(明代)의 학자·정치가. 자는 태초(太初) 또는 린초(鄰初)이고, 호는 둔원거사(遯園居士)이며, 강소성 남경(南京) 사람이다. 만력(萬曆) 20년(1592)에 하동여(何棟如)·유언(兪彦) 등과 고향에서 문사(文社)를 결성하여 활동했으며, 만력 26년(1598)에 진사(進士)가 된 후에 한림원편수(翰林院編修)·국자감좨주(國子監祭酒)·이부좌시랑(吏部左侍郞) 겸 한림원시독학사(翰林院侍讀學士) 등을 차례로 역임했다. 숭정(崇禎) 원년(元年, 1628)에 사망했으며, 시호는 문장(文莊)이다. 저서로 『나진초당집(懶眞草堂集)』, 『설략(說略)』 60권, 『칩암목록(蟄庵目錄)』 4권, 『한송관유람시(寒松館游覽詩)』, 『귀홍관잡저(歸鴻館雜著)』 등이 있다.

고대충(高大沖). 오대(五代) 남당(南唐)의 화가. 강남(江南) 사람이다. 초상을 잘 그렸고, 이중주(李中主, 943-960, 재위)를 섬겨 한림대조(翰林待詔)가 되었다. 이중주의 초상을 잘 그렸는데, 그의 생각과 정신까지 그려내었다고 한다.

고덕겸(顧德謙). 오대(五代) 남당(南唐)의 화가. 강소성 남경(南京) 사람이다. 인물을 잘 그렸고 풍채와 인품의 맑고 굳셈이 그에 비견될 자가 없었다. 남당의 이후주가 그의 그림을 매우 귀히 여겨 "예전에는 고개지가 있었고 지금은 고덕겸이 있다 (古有愷之, 今有德謙.)" (『圖畵見聞志』 卷3 「紀藝中」)고 말했다.

고야왕(顧野王, 519-581). 남조(南朝) 양(梁)·진(陳)의 화가·문자훈고학자(文字訓詁學者). 자는 희마(希馮)이고, 강소성 소주(蘇州) 사람이다. 어려서 영민(靈敏)하고 학문을 좋아하여 7세에 오경(五經)에 통달하고 시문에 뛰어났다. 그림을 좋아하여 인물을 잘 그렸고 특히 초충(草蟲)에 뛰어났다. 양(梁) 대동(大同) 4년(538)에 태학박사(太學博士)에 제수되고, 진(陳)에 들어가서는 황문시랑(黃門侍郞)·광록경(光祿卿)이 되었다. 문제(文帝) 진천(陳蒨) 천가(天嘉) 원년(元年)(560)에 사학사(史學士)로 선발되고 태건(太建) 2년(570)에 국자박사(國子博士)로 옮겨졌다. 유작이 매우 적어 당(唐)대에 이미 보이지 않았는데, 송(宋) 휘종(徽宗, 1100-1125 재위) 조길(趙佶)이 그의 그림 「초충도(草蟲圖)」를 얻어 정공(精工)하다고 평했다. 저서로 『옥편(玉篇)』·『여지지(輿地志)』·『부서도(符瑞圖)』·『고씨보전문집(顧氏譜傳文集)』 등이 있다.

고익(高益, 10세기 후반). 북송(北宋)의 화가. 하북성 탁군(涿郡) 사람이다. 태종(太宗, 976-997 재위) 조에 화원의 한림대조(翰林待詔)를 역임했고 인물화를 전공했다. 청년시기에 경사(京師)에 들어가 약을 팔아 생계를 이어나갔는데, 약을 팔 때 종이에 귀신이나 개·말을 그려 약을 싸서 준 뒤로 명성이 알려졌다. 태종이 즉위하기 전에 외척인 손씨(孫氏)가 그림을 좋아하여 고익에게 후한 대접을 하고 그림을 얻었는데, 태종이 즉위하자 손씨는 고익에게 얻은 「수산도(搜山圖)」을 태종에게 진상(進上)했고 이로 인해 고익은 한림대조가 되었다.

고종우(高從遇). 후촉(後蜀)의 한림대조(翰林待詔). 일찍이 촉궁(蜀宮)의 대안루(大安樓) 아래에 천왕(天王)의 장대(杖隊: 의장대열)를 그렸는데 그림이 매우 특이했다고 한다.

공숭(孔嵩). 오대(五代) 후촉(後蜀)의 화가. 일명(一名) 경(景)이고, 사천성 성도(成都) 사람이다. 어려서부터 화조를 잘 그렸고 장우(長遇)·조광윤(刁光胤)과 함께 촉(蜀)으로 피난하여 들어가 황전(黃筌)과 함께 조광윤에게 그림을 배웠다. 당시에 황전·황거채(黃居寀)·공숭 3인은 각기 다른 사원에 용(龍)을 그렸는데, 이들이 그린 용이 손위(孫位)의 화법을 배운 것이라는 설이 있다.

공안국(孔安國). 한대(漢代)의 학자로 고문학(古文學)의 시조로 일컬어진다. 자는 자국(子國)이고, 산동성 곡부(曲阜) 사람이다. 무제(武帝, BC141-BC87) 때 간의대부(諫議大夫)·임회태수(臨淮太守)를 지냈으며, 시를 신공(申公)에게서 배우고 『상서(尚書)』를 복생(伏生)에게서 배웠다. 무제 말기에 노(魯)나라의 공왕(共王)이 공자의 옛집 벽 속에서 고문(古文)으로 된 『상서(尚書)』·『예기(禮記)』·『논어(論語)』·『효경(孝經)』을 발견했을 때, 모두 과두문자(蝌蚪文字)라 당시에 아는 사람이 없었는데 공안국은 금문(今文)으로 『상서(尚書)』를 읽어 이를 「고문상서(古文尚書)」라 칭했다. 또 왕명에 따라 『서전(書傳)』을 만들었는데 오늘날 『공전(孔傳)』이라 칭해지는 것은 후인(後人)의 위찬(僞撰)이다. 공안국은 또 『고문효경전(古文孝經傳)』·『논어훈해(論語訓解)』를 저술했다.

공영달(孔穎達 574-648). 당(唐) 초기의 학자. 본명은 공중달(孔仲達)이고, 하북성 형수(衡水) 사람이다. 어려서부터 재능이 뛰어나 수(隋) 양제(煬帝, 604-617 재위) 때 명경과(明經科)에 급제하여 관계(官界)에 나아갔으나, 양제가 그의 재능을 시기하여 암살하려고 했다. 당(唐) 태종(太宗, 626-649 재위)에게 중용(重用)되어 국자박사(國子博士)를 거쳐 국자감제주(國子監祭酒)·동궁시강(東宮侍講) 등을 지내고, 태종의 신임을 얻었다. 문장·천문·수학에 능통했으며, 위징(魏徵)과 함께 『수서(隋書)』를 편찬했다. 왕명(王命)에 따라 고증학자 안사고(顏師古) 등과 더불어 『오경(五經)』 해석의 통일을 시도하여 『오경정의(五經正義)』 170권을 편찬했다.

공형지(孔淳之). 남조(南朝) 송(宋)나라의 은사(隱士). 자는 언심(彦深)이고, 노군(魯郡) 사람이었으나 회계(會稽) 섬현(剡縣)에 거주했다. 성격이 산수를 좋아하여 대옹(戴顒)·왕홍지(王弘之) 등과 더불어 세속을 벗어난 곳에서 노닐었다. 회계태수(會稽太守) 사방명(謝方明)이 그를 간곡히 불렀으나 나아가지 않았으며, 송(宋) 문제(文帝) 원가(元嘉, 424-453) 초기에 산기상시(散騎常侍)에 징집되자 상우현(上虞縣) 쪽으로 도망갔다고 하는데 그곳의 소재는 알 길이 없다.

곽사(郭思, 11세기 중반-12세기 초반). 북송(北宋)의 관원·화가. 곽희(郭熙)의 아들이다. 자는 득지(得之)이고, 원풍(元豊) 5년(1082)에 진사(進士)가 된 후에 휘유각대제(徽猷閣待制)·진봉로경략안무사(秦鳳路經略安撫使)를 역임했다. 잡화(雜畵)를 잘 그렸고, 특히 말 그림에 뛰어났다. 숭녕(崇寧, 1102-1106)·대관(大觀, 1107-1110) 연간에 휘종(徽宗)의 명을 받아 「산해경도(山海經圖)」를 그렸는데, 그 중의 서마(瑞馬)는 자못 조패(曹霸)와 한간(韓幹)의 유법(遺法)을 얻었다. 정화(政和) 3년(1117)에 『임천고치집(林泉高致集)』을 저술했다.

곽상(郭象, 약252-312). 서진(西晉) 시기의 사상가. 자는 자현(子玄)이다. 관직을 역임한 후, 만년에 사마월(司馬越) 동해왕(東海王)의 대부주부(大傅主簿)가 되어 권세를 장악했다. 자신이 추구한 장자(莊子)의 근본원리에 따라서 『장자주(莊子注)』 33권을 정리하여 주석했는데, 그 해석을 통해 계층적 신분질서를 천리(天理)로 인정한 명교자연론(名敎自然論)을 전개했고, 고립하여 산재(散在)하는 각자는 경우의 변화에 무한히 응할 수 있는 '성분(性分)'이나 '위계(位階)'에 몸을 맡김으로써 '자득(自得)'한다고 하는 육조(六朝) 귀족

제(貴族制) 사회의 사상적 근거를 제공했다.

곽약허(郭若虛, 11세기 후반 활동). 북송(北宋)의 학자·회화이론가. 산서(山西) 태원(太原) 사람이며, 경력은 미상이다. 인종(仁宗) · 신종(神宗) 시기(1022-1085)의 사람으로 추측되며, 희녕(熙寧, 1068-1079) 중에 명을 받아 북사(北使)를 접대했다. 회화를 좋아하고 화리(畵理)에 밝아 장언원(張彦遠)의 『역대명화기(歷代名畵記)』를 이어 당 회창(會昌) 원년(814)에서부터 송 희녕(熙寧) 7년(1074)까지 생존한 화가들의 전기를 기술한 『도화견문지(圖畵見聞志)』 6권을 저술했다.

곽위(郭威, 904-954). 오대(五代) 후주(後周)의 초대황제(951-954 재위). 묘호는 태조(太祖)이고, 시호는 성신공숙문무효황제(聖神恭肅文武孝皇帝)이다. 후한(後漢) 때 은제(隱帝)를 보필하여 건우(乾祐) 3년(950)에 업도유수천웅군절도사(鄴都留守天雄軍節度使)가 되었다. 같은 해에 정변(政變)으로 은제가 시해되고 후한이 멸망하자 즉시 개봉(開封)에 들어갔고, 광순(廣順) 1년(951) 1월 5일에 즉위하여 후주를 건국했다. 내정(內政)에 치중하여 차역(差役) · 잡세(雜稅) 등의 균형을 꾀했고, 자작농(自作農) 육성에 노력했다.

곽자의(郭子儀, 697-781). 당나라의 무장(武將). 섬서(陝西) 화주(華州) 정현(鄭縣) 사람이다. 천보(天寶, 742-756) 연간에 북경(北境) 방위를 맡아 삭방절도사(朔方節度使) 휘하에 있었다가 안록산(安祿山)의 난이 일어나자 삭방의 군사를 거느리고 하동절도사(河東節度使) 이광필(李光弼)과 함께 숭원의 반란군을 토벌했다. 756년에 숙종(肅宗)이 서북의 영무(靈武)에서 즉위한 후에는 황태자 광평왕(廣平王: 후의 대종代宗) 밑에서 부원수(副元帥)가 되어 관군(官軍)의 총지휘를 맡았으며, 위구르족의 원군을 얻어 장안(長安)과 낙양(洛陽)을 수복했다. 그러나 이와 같은 공로에도 불구하고 환관(宦官) 어조은(魚朝恩) 등의 배척으로 한때 실각했다가 후에 대종(代宗)의 광덕(廣德, 763-765) · 영태(永泰, 765-766) 연간에 토번(吐蕃: 티베트)이 복고회은(僕固懷恩) 등과 연합하여 장안을 치려고 하자 다시 기용되어 위구르를 회유하고 토번을 무찔러 당나라를 구했다. 그의 공헌은 비할 데가 없다고 칭송되어 상부(尙父)의 칭호를 받고 분양왕(汾陽王)에 봉해졌으며, 당나라 최고의 공신으로서 영광을 누렸다.

관휴(貫休, 832-912). 당말 오대(唐末五代)의 화가 · 시인. 화안사(和安寺)의 승려로, 속성(俗姓)은 강(姜)이고, 자는 덕은(德隱) 또는 덕원(德遠)이며, 무주(婺州) 난계(蘭溪: 지금의 절강성 일대) 사람이다. 당(唐) 천복(天復, 901-903) 연간에 촉(蜀: 사천성)에 들어가 촉주(蜀主) 왕건(王建, 907-918 재위)으로부터 자의(紫衣)와 선월대사(禪月大師)의 호를 하사받았다. 글씨를 잘 쓰고 그림에 뛰어났으며, 시는 '강체(姜體)'라는 칭(稱)이 있었다. 글씨는 회소(懷素)에 비견되었으며 그림은 염입본(閻立本)에 비견되었다. 특히 그가 그린 나한(羅漢)의 진용(眞容)은 굵은 눈썹과 크게 뜬 눈, 두터운 볼과 높은 코 등, 범상(梵相)의 기괴한 형골(形骨)을 다 드러내었다고 한다. 『선화화보(宣和畵譜)』에 관휴의 작품 30폭이 기록되었고, 현존하는 「십육나한도(十六羅漢圖)」(일본 교토 고대사高臺寺 소장)가 그의 작품으로 전해진다. 저서로 『선월시집(禪月詩集)』이 있다.

구양수(歐陽修, 1007-1072). 송대(宋代)의 정치가 · 문인. 자는 영숙(永叔)이고, 호는 취옹(醉翁) 또는 육일거사(六一居士)이며, 강서(江西) 여릉(廬陵) 사람이다. 한림학사(翰林學士)· 태자소보(太子少保) 등을 역임했으며, 시호는 문충(文忠)이다. 중국 금석학(金石學)의 시조로 일컬어지며, 일찍이 주한(周漢) 이래의 금석유문(金石遺文)을 모아 『집고록발미(集古錄跋尾)』 10권을 저술했고, 대 문장가로서 당송팔대가(唐宋八大家)의 한 사람

이다. 경사(經史)에도 박통(博通)하여 『신당서(新唐書)』 225권, 『신오대사(新五代史)』 75권, 『모시본의(毛詩本義)』 16권 등 많은 저서를 남겼다.

굴정(屈鼎). 북송(北宋)의 화가. 하남성 개봉(開封) 사람이다. 산수를 잘 그렸는데 연문귀(燕文貴)의 그림을 배웠다. 사계절의 산림(山林)·풍물(風物)이 변화하는 자태와 안개와 노을이 처량하여 천석(泉石)을 업신여기는 모습을 그렸는데, 자못 사변적(思辨的)인 정취가 있었다. 인종(仁宗, 1022-1063 재위) 조에 화원(畵院)의 지후(祗侯)를 역임했으며, 이성(李成) 이후 연문귀(燕文貴)·허도녕(許道寧) 등과 더불어 북방화파(北方畵派)의 명수(名手)로 일컬어진다.

ㄴ

노릉가(盧楞伽. 또는 虜稜伽라고 쓰기도 했다). 당(唐)대의 도석(道釋)화가. 섬서성 서안(西安) 사람이다. 오도현(吳道玄)에게서 그림을 배웠으며, 화풍은 스승의 그림과 닮았으나 정교 세밀한 불화경변(佛畵經變)에 능했다. 안록산의 난(755) 때 현종(玄宗)을 따라 촉(蜀: 사천성)으로 들어가 건원(乾元, 758-760) 초에 성도(成都) 대성자사(大聖慈寺)에 행도승도(行道僧圖)를 그렸는데, 여기에 부제(付題)한 안진경(顏眞卿)의 글씨와 더불어 '2절(二絶)'로 칭해졌다. 촉에 중앙의 화풍을 전파했고, 다수의 불화를 그렸으나 회창(會昌)의 배불(排佛, 845)로 인해 소실되었다.

누약(樓鑰, 1137-1213). 남송(南宋)의 정치가. 자는 대방(大防)이고, 호는 스스로 공괴주인(攻媿主人)이라 하였으며, 절강성 은현(鄞縣) 사람이다. 융흥(隆興) 원년(1163)에 진사(進士)가 되어 태부종정사승(太府宗正寺丞)을 역임했고 절강성 온주(溫州)를 관장했으며, 그 후 중서사인(中書舍人)·급사중(給事中)·이부상서(吏部尙書)·참지정사(參知政事) 등을 역임했다. 사망 후에 소사(少師)에 추사(追賜)되고 선헌(宣獻)의 시호가 내려졌다. 저서로 『공괴집(攻媿集)』이 있다.

ㄷ

단성식(段成式, 약803-863). 당대(唐代)의 문학가. 자는 가고(柯古)이고, 산동성 임치(臨淄) 사람이다. 당(唐) 왕조 개국공신인 단지현(段志玄)의 손자이고, 당(唐) 목종(穆宗, 812-824 재위) 때의 재상(宰相) 단문창(段文昌)의 아들이다. 벼슬이 태상소경(太常少卿)에 이르렀다. 지식이 넓고 기억력이 뛰어났으며, 시문에 뛰어나 문단(文壇)에서 이상은(李商隱)보다 명성이 높았고 온정균(溫庭筠)과 명성을 나란히 했다. 세 사람이 모두 16행(行)의 시를 많이 지었다는 이유로 세인들이 '삼십육체(三十六體)'라 칭했다. 단성식은 남긴 저술이 매우 많은데, 대표작으로 『유양잡조(酉陽雜俎)』 20권, 『속잡조(續雜俎)』 10권, 『노릉관하기(盧陵官下記)』 20卷, 『한상제금집(漢上題襟集)』 3권, 『구이(鳩異)』 1권, 『금리신문(錦里新聞)』 2권, 『파슬록(破虱錄)』 1권, 『낙얼기(諾臬記)』 1권 등이 있다. 특히 『유양잡조』는 후세에 '소설(小說)'의 교초(翹楚)로 칭해지는 영예를 얻었다.

달중광(笪重光, 1623-1692). 청대(淸代)의 화가·서화이론가. 자는 재신(在辛)이고, 호는 강상외사(江上外史)이며, 단도(丹徒: 지금의 강소성 진강시鎭江市 교외) 사람이다(구용句容 사람이라는 설도 있다). 순치(順治) 9년(1652)에 진사(進士)가 된 후에 첨도어사(僉都御史)를 역임했다. 글씨와 그림에 뛰어났으며, 저서로 『서전(書筌)』과 『화전(畵筌)』이 있다. 『화전』은 저자가 역대의 산수화론을 수집하여 조악(粗惡)한 것은 버리고 정심(精深)한 것만 취하며, 위작(僞作)은 제거하고 진작(眞作)만 남기는 한 차례의 연구와 가공을 거쳐 쓴 것인데, 논한 바가 자못 정세하고 철저하다. 강희(康熙) 19년(1680)에 화가 왕휘(王翬)와 운격(惲格)에 의해 이 책에 대한 합평(合評)이 써졌다.

당희아(唐希雅). 남당(南唐)의 화가. 절강성 가흥(嘉興) 사람이다. 원적(原籍)은 하북성이었으나 오대(五代)에 가흥으로 이주했다. 대나무 그림에 뛰어났고 영모(翎毛)도 잘 그렸다. 처음에 남당 이후주(李後主, 961-975)의 금착도서(金錯刀書)를 배웠고 그에 대한 흥미를 그림에도 적용했다. 대나무와 나무를 그릴 때 떨리고 끌어당기는 필선이 많았으며, 소소(蕭疎)한 기운은 서현(徐鉉, 916-991)의 말대로 "영모는 거칠게 대략 그려졌을 뿐이지만 정신은 남음이 있었다 (翎毛粗成而已, 精神過之)" 서희(徐熙)의 화조화를 배웠는데, 후대에 "강남에서 뛰어난 화가는 서희와 당희아 두 사람일 따름이다 (江南絶筆, 徐熙 `唐希雅二人而已)"라는 평이 있었다.

대숭(戴嵩, 8세기 중후반 활동). 당대(唐代)의 화가. 대략 한간(韓幹, 약715-781년 이후)과 동시대인이며, 화우대사(畵牛大師)로 불릴 만큼 소 그림에 독자적인 경지를 이루었다. 처음에는 한황(韓滉)의 그림을 배웠으나 소 그림에 있어서마은 한황을 훨씬 능가했다 하는데, 그는 소의 야성(野性)과 구골(筋骨)의 묘(妙)를 다 궁구했고 심지어 소 눈동자에는 목동이 있고 복동의 눈동사에는 소가 있었다고 전힌다.

도진(陶振). 명대(明代)의 시인·학자·문학가. 자는 자창(子昌)이고, 호는 스스로 조오생(釣鰲生)이라 하였으, 광문(廣文) 사람이다. 양렴부(楊廉夫)로부터 학문을 배웠는데, 시(詩)·서(書)·춘추(春秋) 삼경(三經)을 능히 다스렸고, 천재이면서 또 초일(超逸)하여 어려서부터 신동(神童)으로 불렸다. 홍무(洪武, 1368-1398) 연간에 오강훈도(吳江訓導)에 제수되었다가 안화교유(安化教諭)를 역임했으며, 후에 구봉(九峰)에 은거하여 제자를 가르치면서 자급했다. 장헌(張憲)·원화(袁華)과 함께 양유정(楊維楨) 학파에 속했다. 저서로 『조오해객(釣鰲海客)』과 『운간청소(雲間清嘯)』 2집(集)이 있으며, 시 「살호행(殺虎行)」·「애오왕비가(哀吳王濞歌)」가 유명하다.

도연명(陶淵明, 365-427). 자는 연명(淵明) 또는 원량(元亮)이고, 이름은 잠(潛)이며, 스스로 오류선생(五柳先生)이라 부르기도 했다. 강서(江西) 구강현(九江縣)의 남서쪽 시상(柴桑) 사람이다. 29세에 주(州)의 제주(祭酒)가 되어 얼마 후 사임했다가 생계를 위해 부득이 진군참군(鎭軍參軍)·건위참군(建衛參軍) 등을 역임했다. 그러나 전원생활에 대한 그리움을 달래지 못한 그는 41세 때 누이의 죽음을 구실 삼아 팽택현령(彭澤縣令)을 마지막으로 관계(官界)에서 물러났는데, 이때 그는 저명한 「귀거래사(歸去來辭)」를 지었다. 그는 스스로 괭이를 들고 농경생활을 영위하여 가난과 병의 괴로움을 당하면서도 62세에 깨달음의 경지에 도달한 것처럼 생을 마감했다. 후에 그의 시호를 정절선생(靖節先生)이라 칭했다. 시에 따스한 인간미와 고담(枯淡)한 풍이 서려 있으며 당(唐)대 맹호연(孟浩然)·왕유(王維)·저광희(儲光羲)·위응물(韋應物)·유종원(柳宗元) 등을 비롯한 많은 시인들에게 영향을 끼쳐 문학사 상에 지대한 작용을 남겼다. 양(梁) 소명태자(昭明太子)는 『문선(文選)』에 9편을 수록하여 전집(全集)을 편집했고 이후 판본 및 주석서가 나왔

다. 시 외에 『오류선생전(五柳先生傳)』·『도화원기(桃花源記)』 등 산문에도 뛰어났으며, 또 지괴소설집(志怪小說集) 『수신후기(搜神後記)』의 작자로도 알려져 있다.

동관(童貫, 1054-1126). 북송(北宋) 휘종(徽宗, 1100-1125 재위) 조의 환관이며, 자는 도부(道夫)이다. 어릴 때 환관 이헌(李憲)에 의해 길러졌고 황궁의 급사(給事)가 되었다. 항주(杭州) 명금국(明金局)에서 휘종(徽宗)의 예술품을 수집하는 일에 종사하다가 휘종의 눈에 들어 조정에 들어갔다. 동관은 채경을 중앙 조정의 고관이 되도록 밀어준 뒤에 서로 손을 잡고 환관과 대신들을 수족처럼 부리면서 조정의 권력을 잡았다. 동관은 송나라 서북변 지역군을 지휘하기도 했으며, 채경과 더불어 나라 안에서 권력의 절정을 누렸다. 또 휘종이 전국 각지에서 기화요초를 수집하여 대궐을 장식하도록 한 '화석강(花石綱)'을 실행하고 이를 주관하는 조정 기관인 응봉국(應奉局)을 설치하고 백성들에게서 강제로 수탈하여 개봉(開封)으로 실어오게 했다. 1111년 요나라 9대 황제인 천조제(天祚帝) 야율연희(耶律延禧)의 생일을 축하하는 사절로 중경대정부(中京大定府)에 갔다 오던 중 요나라 관료 출신인 마식(馬植)의 헌책을 듣고 여진과 손을 잡아 요나라를 섬멸하고 연운16주를 되찾을 계책을 세웠다. 이것이 실행에 옮겨져 마식이 금나라를 세운 완안아골타(完顔阿骨打)를 만난 때가 1120년이었는데, 아골타는 마식의 눈앞에서 요나라의 수도 상경림황부(上京臨潢府)를 단숨에 점령해 보였다. 이때 맺은 협정에서 금나라는 고북구(古北口)까지 점령하고, 송나라는 요나라의 남경석진부(南京析津府), 즉 연경(燕京)까지 점령하는 한편 연운16주를 송나라가 차지하기로 약속했다. 그러나 강남 지역에서 방랍의 난(方臘之亂)이 일어나고 기세가 갈수록 커지자 동관은 손수 진압에 나섰으며, 이 때문에 금나라와 동시에 요나라를 공격한다는 계획은 제때 실행되지 못했다. 난이 진압된 후에야 동관은 병력을 거느리고 연경을 공격했지만 노구교(蘆溝橋)에서 대패했다. 이후 요나라의 장군 고봉(高鳳)과 곽약사(郭藥師)가 연운16주에 속하는 탁주(涿州)와 역주(易州)를 바치고 항복하자 이에 기운을 얻은 동관은 요나라가 애원하는 것을 무시하고 다시 20만 대군을 동원해 연경을 공격했다. 그러나 궁지에 몰린 요나라가 결사적으로 저항하여 송나라 대군은 전멸하다시피 하여 쫓겨났다. 이 소식을 들은 아골타는 송나라를 믿을 수 없다고 판단하여 금나라 군대를 보내 연경을 점령하고 연운16주 중 태행산 동쪽 7주만 송나라에게 내주는 한편 연경에서 걷는 세금과 매년 거액의 돈과 비단을 금나라에게 바치도록 했다. 또 두 나라는 반란을 일으키거나 항복하는 자를 받아들이지 않기로 했다. 얻은 것보다 잃은 것이 많은 결과였으나 조정에는 연경을 되찾았다는 것만 크게 알려져 동관에게 왕 작위가 내려지기까지 했다. 그러나 맹약이 맺어진 지 얼마 되지 않아 금나라에 반란을 일으킨 영주사(領州事) 장각(張珏)이 송나라에 투항해 왔다. 송나라는 장각을 받아들였으나 맹약을 상기시키며 항의한 금나라의 위협에 의해 장각을 죽이고 장각의 목과 두 아들을 금나라로 보냈다. 또 하동로선무사(河東路宣撫使) 담진(譚稹)이 금나라에 제공키로 했던 군량의 양도를 거절하여 문제를 일으키자 휘종은 동관이 담진을 대신하게 했다. 또 송나라는 금나라의 눈을 피해 도주 중인 천조제를 동관으로 하여금 맞아들이게 했는데, 이것이 금나라에게 알려지자 금나라는 동관에게 사신을 보내 천조제를 내놓으라고 했으나 동관은 모르는 척 했다. 사신이 계속 재촉하자 부하 장수에게 색목인의 머리를 대신 바치라고 지시했다. 이에 불안을 느낀 천조제는 몰래 빠져나와 도망가다가 이듬해인 1125년 금나라에 붙잡혔다. 송나라가 맹약을 거듭 어긴 것이 확인됨으로써 금나라는 송나라를 공격할 구실을 얻었다. 금나라는 송나라에 천조제의 생포를 알리는 한편 태원(太原)에 있던 동관에게 운중(雲中) 지역의 할양을 요구했다. 동관은 갑작스런 사태에 어찌할 바를 모르다가 뒷일을 부하들에게 맡기고 혼자 개봉(開封)으로 돌아와 버렸다. 뒤이어 금나라가 대대적으로 중국을 공격해 들어오면서 북송의 몰락을 부르게 되었다. 1126년 정월에 금나라 군대는 마침내 황하에 이르러 개봉을 위협하자 휘종은 흠종(欽宗, 1125-1127 재위)에게 양위하고는 동관 등을 거느리고 남경 남경응천부(南京應天府: 지금의 하남성 상구商丘)로 피신했다. 2월에 송나라가 영토를 할양하는 조건으로 화의를 맺고 금군

(金軍)이 철수하는 가운데 동관이 휘종을 복위시키려 한다는 소문이 퍼지자 동관은 휘종과 함께 3월에 개봉으로 돌아왔으며, 돌아오자마자 조정 안팎으로 동관과 채경을 비난하는 여론이 들끓었다. 동관은 얼마 되지 않아 유배를 떠나야 했으며, 도중에 처형되고 동관의 머리는 개봉 한복판에 내걸렸다.

동유(董迪, 11세기 후반-12세기 초반). 북송(北宋)의 학자·서화이론가. 자는 언원(彦遠)이고, 산동성 동평(東評) 사람이다. 정화(政和, 1111-1117) 연간에 휘유각대제(徽猷閣待制)를 역임했고 정강(靖康) 말(1126)에 사업(司業)을 역임했다. 저서로 『광천장서지(廣川藏書志)』·『광천시고(廣川詩故)』·『광천서발(廣川書跋)』·『광천화발(廣川畵跋)』 등이 있다. 『광천화발』은 1120년 전후에 써진 것으로 추측되는데, 그림의 우열 품평보다는 철저한 고증에 중점을 두고 있다.

두연(杜衍, 978-1057). 송대(宋代)의 정치가. 자는 세창(世昌)이고, 절강성 소흥(紹興) 사람이다. 진종(眞宗) 대중상부(大中祥符) 원년(1008)에 진사(進士)가 된 후에 양주관찰추관(揚州觀察推官)·통판진주(通判晉州)를 역임했고, 그 후 어사중승(御史中丞) 겸 판리부류내전(判史部流內銓)·복지영흥군(復知永興軍, 1039)·추밀사(樞密使, 1043)·동평장사 겸 추밀사(同平章事兼樞密使, 1044) 등을 역임했다. 후에 관직에서 물러나 남도(南都), 지금의 하남성 상구현(商丘縣)에서 10년을 살다가 가우(嘉祐) 2년에 81세의 나이로 사망했다. 시호는 정헌(正献)이며, 『송사(宋史)』 권310에 전기(傳記)가 있다.

두목(杜牧, 803-852). 당대(唐代)의 시인. 자는 목지(牧之)이고, 호는 번천(樊川)이며, 경조부(京兆府) 만년현(萬年縣, 지금의 섬서성 서안西安) 사람이다. 명신(名臣)으로 알려졌으며, 『통전(通典)』의 저자인 두우(杜佑)의 손자이다. 만당(晩唐)의 문단에서 이상은(李商隱)과 더불어 '이두(李杜)'로 칭해졌으며, 또 기풍이 두보(杜甫)와 비슷하여 '소두(小杜)'라 칭해지기도 했다. 26세에 진사에 합격하여 후에 우승유(牛僧孺)의 서기에서 감찰어사(監察御史)로 승진했다. 아우의 병 때문에 물러난 뒤에 다시 선주(宣州)의 단련판관(團練判官)이 되었고, 이어서 지주(池州)·목주(睦州)·호주(湖州) 등지의 자사(刺史)를 지낸 후에 중서사인(中書舍人)에 이르렀다. 스스로 병사무비(兵事武備)의 재략(才略)을 자랑하며 변경의 방비책으로 유명했으나, 후세에는 시인으로 더 알려졌다. 당나라 말기의 시는 국정(國情)의 쇠퇴를 반영하여 이상은에 의해 대표되는 기교·섬세·화려를 추구한 경향이 있었으나, 두목은 여전히 당나라 전기의 전통을 잇는 경향이 짙었다. 강직하고 호방한 성격으로 정치적 포부도 있었으나 불우했기에 시문 상에서 그 심정의 배출구를 찾았다. 만당(晩唐) 굴지의 시인인 그의 작품은 호매(豪邁)와 여염(麗艶)의 두 경향으로 나뉘며, 산문보다 시 특히 칠언절구를 잘 지었고 말의 수식도 능했으며 내용에 더 중점을 두어 함축성이 풍부한 서정시를 많이 남겼다. 대표작으로는 「강남춘(江南春)」·「아방궁부(阿房宮賦)」가 있고, 시문집으로 『번천문집(樊川文集)』, 『번천시집(樊川詩集)』 등이 있다.

두몽(竇蒙, 8세기 중반 활동). 당대(唐代)의 서예가·서화이론가. 자는 자전(子全: 子泉이라는 설도 있다)이고, 섬서(陝西) 부풍(扶風) 사람이다. 대략 당(唐) 대종(代宗, 762-779 재위)경에 활동했고, 서예에 능하여 잡체(雜體)를 두루 잘 썼다. 장언원(張彦遠)의 『역대명화기(歷代名畵記)』에서는 그가 『화습유록(畵拾遺錄)』을 지었다고 했고, 『통지(通志)』 「예문략(藝文略)」에서는 그가 『화습유(畵拾遺)』와 『역대화평(歷代畵評)』을 지었다 했는데, 그의 회화비평은 대체로 승려 언종(彦悰)의 비평을 반박하는 내용이었다고 한다. 서예비평에 대한 글로는 『술서부어례자격(述書賦語例字格)』이 있다.

두보(杜甫, 712-770). 당대(唐代)의 시인. 자는 자미(子美)이고, 하남(河南) 공현(鞏縣) 사람이다. 이백(李白)과 쌍벽을 이루는 성당(盛唐)의 대 시인으로, 이백을 시선(詩仙)이라 하는 데 대하여 시성(詩聖)으로 불린다. 몰락해가는 중산관리 계층에서 태어난 그는 일찍이 부모를 여의고 과거에도 떨어진 채 남으로 오(吳)·월(越)에 이르고 북으로는 제(齊)·조(趙)에 이르는 등 젊어서는 주로 방랑생활을 했다. 40대에 관직을 얻어 집현전시랑(集賢殿侍郎)·병조참군사(兵曹參軍事)·좌습유(左拾遺)·공부원외랑(工部員外郎) 등을 역임했다. 두보는 율시(律詩)를 완성시키고, 한위악부(漢魏樂府)와 민요 등의 정화(精華)를 도입함으로써 고체시(古體詩)를 신생(新生)시킨 중국 최고의 시인으로 일컬어진다. 특히 그는 가난하고 곤궁한 삶을 산 시인으로서 사회의 모순을 파악하고 피압박민에 강한 관심을 보인 현실적 사회시인으로 평가되는데, 그의 시는 비수(悲愁)와 격노(激怒), 웅혼(雄渾)과 충후(忠厚), 서정(抒情)과 서사(敍事)가 혼합되어 있다고 평해진다. 저서로 『두공부집(杜工部集)』 20권이 있다.

등창우(滕昌祐). 당말 오대초(唐末五代初)의 화가. 자는 승화(勝華)이고, 강소성 소주(蘇州) 사람이다. 광명(廣明) 원년(881) 12월에 황건기의군이 장안(長安)을 공격하자 등창우는 희종(僖宗, 873-888 재위)을 따라 촉(蜀: 사천성 성도成都)에 들어가 혼인도 벼슬도 하지 않고 그림에만 전념하다가 85세의 나이에 세상을 떠났다. 등창우는 화조(花鳥)·초충(草蟲)·소과(蔬果)를 잘 그렸고 거위와 매화 그림이 특히 저명했다. 전하는 바에 의하면 그는 거처의 주변에 죽석(竹石)과 화목(花木)을 심어 그것을 사생(寫生) 제재로 삼았고, 본받은 스승이 없었다고 한다. 등창우가 그린 절지(折枝)와 화충(花蟲)은 용필(用筆)이 점(點)으로 묘사하여 '점화(點畵: 즉 점족點簇)'라 칭해졌으며, 서법에도 뛰어나 촉 지방 사찰 내의 비석·현판 등에 수많은 글을 남겼는데 세인들이 그의 서체를 '등서(縢書)'라고 불렀다.

Ｄ

매요신(梅堯臣, 1002-1060). 북송(北宋) 초기의 시인. 자는 성유(聖兪)이고, 안휘(安徽) 선성(宣城) 사람이며, 일찍이 상서도관원외랑(上書都官員外郎)을 역임했다. 그는 당(唐) 이래의 섬교(纖巧)한 시풍(詩風)을 일소하고 대상(對象)의 정확(正確)한 판단(判斷)과 세밀(細密)한 서술(敍述)로 송시(宋詩)의 새로운 형식을 개척하여 두보(杜甫) 이후 최대(最大)의 시인으로 손꼽는다. 저서로 『완릉집(宛陵集)』 60권과 『손자(孫子)』· 『당재(唐載)』 등이 있다.

맹지상(孟知祥, 874-934). 후촉(後蜀)의 건국자(930-934 재위). 자는 보윤(保胤)이고, 형주(邢州) 용강(龍岡: 지금의 하북성 형대현邢臺縣) 사람이다. 후당(後唐)의 장종(莊宗: 이존욱, 885-926)을 섬겼으며, 장종이 전촉(前蜀)을 멸망시키자 맹지상은 성도윤(成都尹)·검남서천절탁사(劍南西川節度使)가 되었다. 성도(成都)로 가서 촉(蜀)의 독립을 주장할 뜻으로 동천절도사(東川節度使) 동장(董璋)과 내통하여 후당에 반기를 들었다. 그 뒤에 명종(明宗, 926-933 재위)의 부름에 응했으나 동장이 그를 의심하여 서천(西川)을 침공했고, 이를 빌미로 맹지상은 동천을 토벌하여 합병해버렸다. 933년에 그는 검남동서양천절도사(劍南東西兩川節度使)·촉왕(蜀王)이 되었고, 이 해에 명종이 사망하자 이듬해에 후촉(後蜀)을 건국했다. 시호는 문무성덕영열명황제(文武聖德英烈明皇帝)이고, 묘호(廟號)는 고조(高祖)이다.

문가(文嘉, 1501-1583). 명대(明代)의 문인·화가. 문징명(文徵明)의 차남이다. 자는 휴승(休承)이고, 호는 문수

(文水)이며, 강소성 장주(長州) 사람이다. 화주학정(和州學正)을 역임했다. 가학(家學)을 이어받아 서화에 능했고, 그림은 산수를 특히 잘 그렸는데 필법이 깨끗하고 탈속하여 예찬(倪瓚)의 풍(風)이 있었다. 고서화의 감별에도 밝아 『검산당서화기(鈐山堂書畵記)』를 남겼다.

문동(文同, 1018-1099). 송대(宋代)의 시인·화가. 자는 여가(與可)이고, 호는 소소선생(笑笑先生)·석실선생(石室先生)·금강도인(錦江道人)이며, 사천(四川) 재동(梓潼) 영태(永泰) 사람이다. 일찍이 태상박사(太常博士)·비각교리(秘閣校理)·호주태수(湖州太守) 등을 역임했다. 문동은 성품이 고결하여 세속에는 관심이 없었다 하며, 시문에 능했을 뿐 아니라 서화에도 뛰어났다. 산수는 왕유(王維)에게도 양보할 수 없다고 했는데 관동(關同)의 그림과 비슷했다고 한다. 특히 묵죽(墨竹)에 가장 뛰어나 묵죽의 조(祖)로 일컬어지는데, 그의 묵죽은 소쇄(瀟洒)한 기풍이 있었으며 소식(蘇軾)이 그의 묵죽을 배운 것으로 알려져 있다. 그는 또 전예(篆隸)·행초(行草)·비백(飛白) 등의 서체에도 능했는데 고법(古法)을 10여 년 동안 배웠으나 고도(古道)를 회득(會得)하지 못했다가 길에서 우연히 뱀이 싸우는 모습을 보고 묘처(妙處)를 깨달았다고 한다. 저서로 『단연집(丹淵集)』 40권이 있다.

문언박(文彦博, 1006-1097). 북송(北宋)의 재상·정치가. 자는 관부(寬夫)이고, 산서(山西) 개휴현(介休縣) 사람이다. 진사시(進士試)에서 급제한 후에 지현(知縣) · 통판(通判) 등의 지방관을 역임했다. 서하(西夏) 대책에 공을 세우고, 1047년에 추밀부사(樞密副使) · 참지정사(參知政事)가 되었다. 1048년 패주(貝州: 하북성 남궁현南宮縣) 왕칙(王則)의 난을 평정한 공으로 동중서문하평장사(同中書門下平章事)에 올랐다. 용병(冗兵)의 정리를 단행했으며, 한때 어사(御史) 당개(唐介)의 탄핵으로 지방으로 쫓겨났으나, 후에 재상(宰相)으로 복귀되었다. 부필(富弼) 등과 함께 영종(英宗, 1063-1067 재위)의 옹립에 진력하여 그 공으로 추밀사(樞密使)가 되어 이후 9년 간 재직했다. 왕안석(王安石)의 시역법(市易法)을 비난했다가 쫓겨나 지방으로 나갔으나 철종(哲宗, 1085-1100 재위)이 즉위하고 구법당(舊法黨)이 부활되자 평장군국중사(平章軍國重事)가 되어 정계의 원로로서 중신(重臣)이 되었다. 전후 50년에 걸쳐 장상(將相)의 지위에 있으면서 사방의 이민족에게까지 명성을 떨쳤다. 시호는 충렬(忠烈)이다.

ㅂ

반고(班固, 32-92). 후한(後漢) 초기의 사학가. 자는 맹견(孟堅)이고, 산서(山西) 함양(咸陽) 사람이다. 사학가 겸 유학자 반표(班彪, 3-54)의 아들이자, 서역도호(西域都護) 반초(班超, 32-102: 서역원정을 통해 실크로드를 개척했다)의 형이며, 여류학자 반소(班昭, 약45-약117)의 오빠이다. 부친의 유지(遺志)를 이어 고향에서 『한서(漢書)』 편집에 종사했으나, 62년경 국사를 개작(改作)한다는 중상모략을 받아 투옥되었다. 반초의 노력으로 명제(明帝, 57-75 재위)의 용서를 받아 20여 년 걸려서 『한서』를 완성했다. 79년 여러 학자들이 백호관(白虎觀)에서 오경(五經)의 이동(異同)을 토론할 때 황제의 명을 받아 『백호통의(白虎通義)』를 편집했다. 화제(和帝, 88-105 재위) 때 두헌(竇憲)의 중호군(中護軍)이 되어 흉노 원정에 수행하고, 92년 두헌의 반란사건에 연좌되어 옥사했다. 문학 작품으로 「양도부(兩都賦)」 등이 있다.

반악(潘岳, 247-300). 서진(西晉)의 시인 · 문인. 자는 안인(安仁)이고, 하남(河南) 형양(滎陽) 사람이다. 어린

시절에 신동(神童)으로 불렸고, 벼슬은 초기에 사공태위(司空太尉) 가충(賈充)의 서기관(書記官)이 되었다. 그 후 여러 관직을 역임했으나, 조왕(趙王) 사마륜(司馬倫)이 정권을 장악했을 때 부친의 옛 부하 손수(孫秀)에게 모함을 당하여 일족과 함께 주살(誅殺)되었다. 문학적 재능이 뛰어나 당시의 권세가 가밀(賈謐)의 문객(門客)들 '24우(友)' 중의 제1인자였으며, 육기(陸機, 261-303)와 더불어 서진문학의 대표적인 작가로 병칭되었다. 육기가 논리적 표현에 탁월한 데에 반해 반악은 정서적 표현에 뛰어났으며, 철저한 기교주의자로서 감각적인 애상(哀傷)의 시와 산수시(山水詩)의 걸작을 남겼다.

방준(方濬, 1815-1889). 청대(淸代)의 학자·장서가(藏書家). 자는 자잠(子箴)이고, 호는 몽원(夢園)이며, 안휘(安徽) 정원(定遠) 사람이다. 선종(宣宗) 도광(道光) 24년(1844)에 진사(進士)가 된 후에 사천안찰사(四川按察使)까지 역임했다. 방준은 관직을 따라 북경(北京)·광서(廣西)·광동(廣東) 등지를 옮겨 다닐 때 수많은 법서·명화를 수집했고, 후에 막우(幕友) 탕돈지(湯敦之)·허숙평(許叔平)의 『강촌쇄하록(江村鎖夏錄)』에 수집한 자료들을 포함, 총괄 편집하여 『몽원서화록(夢園書畵錄)』 24권으로 엮었다. 책의 앞부분에 주명반(朱銘盤)의 서(序)와 광서(光緖) 원년(1875)의 자서(自序)가 있고 4백여 점의 작품이 열거되었는데, 작품마다 재료·크기·서적 원문·화면 내용·제발(題跋) 및 수장인기(收藏印記)를 비롯하여 사이사이에 자찬(自撰)한 제어(題語)와 시(詩), 그리고 전대 사람의 발후(跋後)가 있다.

방훈(方薰, 1736-1799). 청대(淸代)의 화가·회화이론가. 자는 난유(蘭儒)이고, 호는 난지(蘭坻) 또는 저암(樗盦)이며, 절서(浙西) 석문(石門) 사람이다. 어려서부터 영민하고 필묵에 능하여 이름이 있었으나 집이 곤궁하여 악암(鄂巖)의 집에 기숙했는데, 불교를 깊이 신봉했기에 악암의 태부인(太夫人)을 위해 불경을 사서(寫書)하고 불상을 그려주는 한편 조석(朝夕)으로 악암이 수장한 많은 고서화(古書畵)를 임모하여 산수·인물·화조·초충에 모두 뛰어났다고 한다. 저서로 『산정거시고(山靜居詩稿)』 4권과 『산정거화론(山靜居畵論)』 2권이 있다.

배민(裴旻, 8세기경). 당나라의 장군. 칼춤을 잘 추어 당시 이백(李白)의 가시(歌詩), 장욱(張旭)의 초서(草書)와 더불어 3절(三絶)로 일컬어졌다. 일찍이 유주도독(幽州都督) 손전(孫佺)이 함께 북벌(北伐)에 나섰다가 포위당한 적이 있었는데, 배민이 말 위에 서서 칼춤을 추면서 사방에서 날아드는 화살을 모두 잘라버려 벗어날 수 있었다고 한다. 후에 용화군사(龍華軍使)로 북평(北平)을 지켰다 하며 활도 잘 쏘았다고 한다.

백거이(白居易, 722-846). 당대(唐代)의 시인. 자는 낙천(樂天)이고, 호는 취음선생(醉吟先生) 또는 향산거사(香山居士)이며, 섬서(陝西) 위남(渭南) 사람이다. 일찍이 한림학사(翰林學士)·형부시랑(刑部侍郞)·태자소부(太子少傅)·형부상서(刑部尙書) 등을 역임했다. 백거이는 문장이 정확하고 시가 평이(平易)하여 원진(元稹, 779-831)과 함께 '원백(元白)'으로 불렸다. 저서로 『백씨장경집(白氏長慶集)』이 있으며 시는 「장한가(長恨歌)」와 「비파행(琵琶行)」이 특히 유명하다.

백이(伯夷). 은(殷)·주(周) 시기(BC1100년경)의 현인(賢人). 이름은 윤(允)이고, 자는 공신(公信)이다. 『사기(史記)』 「백이열전(伯夷列傳)」에 의하면 백이는 은나라 때 고죽국(孤竹國) 국군(國君)의 아들로서, 부친이 죽은 뒤에 왕위를 사양하고 함께 나라를 벗어나 도망쳐서 주나라의 서백창(西伯昌: 문왕文王)의 덕을 사모하여 주나라로 갔다. 그러나 주나라 무왕(武王)이 부친 문왕이 죽은 뒤에 즉시 은나라 주왕(紂王)을 친 것을 불효(不孝)·불인(不仁)이라 여겨 주나라의 조(粟)를 먹는 것을 거부하고 수양산(首陽山)에 은거하여

고사리를 음식으로 삼았으나 숙제와 함께 굶어 죽었다고 한다.

범경(范瓊). 당대(唐代)의 화가. 당(唐) 문종(文宗, 827-840 재위) 때의 화가로, 문종 개성(開成, 836-840) 연간에 화우(畵友) 진호(陳皓)·팽견(彭堅)과 함께 사천성 성도(成都)에 살면서 그림으로 명성을 떨쳤는데 범경이 제일 어렸으나 수지(樹枝)는 가장 훌륭하게 그렸다. 세 사람 모두 인물·불상·천왕·나한·귀신 등을 잘 그려 명성을 떨쳤으며, 셋이 함께 늘 성수사(聖壽寺)·성흥사(聖興寺)·중흥사(中興寺) 등을 다니면서 20여 년간 무려 2백 개가 넘는 담벼락에 불화(佛畵)를 남겼다. 유작으로 「삼십육비관음상(三十六臂觀音像)」·「유마상(維摩像)」·「천지수삼관상(天地水三官像)」 등 12폭이 여러 문헌에 저록되어 있다.

범중엄(范仲淹, 989-1052). 북송(北宋)의 정치가. 자는 희문(希文)이고, 강소성 소주(蘇州) 사람이다. 과거에 급제하여 관계(官界)에 들어섰으며, 재상 여이간(呂夷簡) 일파의 정치를 비판하고, 조정에서 파벌싸움을 일으켜 여러 번 좌천되었다. 서하(西夏, 990-1227) 방위를 위한 사령관이 되어 북서쪽 변경에 몇 년간 머물렀고, 1043년 중앙에 돌아와 침지정사(參知政事: 副宰相)가 되어 구양수(歐陽修) 등과 함께 정치개혁을 시도했으나, 반대파의 공격으로 1년 만에 좌절되었다. 송나라 선비의 기풍을 만들어낸 저명한 신하로서 존경받았고 그가 쓴 『악양루(岳陽樓)의 기(記)』에서 "천하의 근심에 앞서 걱정하고, 천하의 기쁨은 나중에 기뻐한다"라고 한 말은 유명하다. 한민족의 번영을 위해 설치한 범씨의장(范氏義莊)은 후세에 의장의 모범이 되었다. 서서로 『범문정공집(范文正公集)』이 있다.

변광(辯光). 당대(唐代)의 승려·서예가. 속성(俗姓)은 오(吳)이고, 자는 등봉(登封)이며, 영가(永嘉, 지금의 절강성 온주(溫州) 사람이다. 일찍이 힌림공봉(翰林供奉)을 역임했다. 초서를 잘 썼는데, 육희성(陸希聲)의 발등법(撥鐙法)을 전수받아 필치가 준건(遒健) 표일(飄逸)했다. 소송(蘇頌)은 변광의 글씨에 대해 "마치 불교의 심인(心印)과 같이 마음의 근원에서 일어나 깨달음에서 이룩한 것이니 손으로 전할 수 있는 것이 아니다 (猶釋氏心印, 發於心源, 成於了悟, 非手可傳)"(『魏公題跋』 「送辯光序」)라고 극찬했으나, 북송의 미불(米芾)은 오히려 "변광의 글씨는 더욱 증오할 만하다 (辯光(書)尤可憎惡.)"라고 비하했다.

변란(邊鸞, 8세기 후반-9세기 초반 활동). 당대(唐代)의 화조화가. 경조(京兆: 지금의 섬서성 서안西安) 사람이며, 우위장사(右衛長史)를 역임했다. 어려서부터 그림을 잘 그렸으며, 금조(禽鳥)와 절지화목(折枝花木)에 장(長)하고 벌과 나비도 잘 그렸는데 필선이 경리(輕利)하고 채색이 선명(鮮明)했다. 후에 그는 하응사(賀應寺)의 벽에 목단을 그리고 자성사(資聖寺) 보탑(寶塔) 4면(四面)에 화조를 그렸는데, 변란의 화조화는 전대를 능가하여 한 때 매우 성행했다고 한다. 유작으로 「모단도(牡丹圖)」가 「광천화발(廣川畵跋)」에 기록되어 있고, 「척촉공작도(躑躅孔雀圖)」·「매화척령도(梅花鶺鴒圖)」·「이화발합도(梨花鵓鴿圖)」 등 33폭이 『선화화보(宣和畵譜)』에 기록되어 있다. 현존 작품으로는 「매화산다설작도(梅花山茶雪雀圖)」(軸)가 있다.

부필(富弼, 1004-1083). 북송(北宋)의 정치가. 자는 언국(彦國)이다. 일찍이 수성(守城)에 힘썼고, 1055년에 문언박(文彦博)과 함께 재상에 올랐으나 여러 번 물러날 것을 주청(奏請)하여 1065년부터 1067년 10월까지 판하양(判河陽)을 역임했다. 품계가 본래 높은 중앙의 관리가 낮은 직급에 해당하는 고을을 맡아 다스릴 경우 관명 앞에 '判'자를 붙인다. 사후에 태위(太衛)에 추증(追贈)되었고, 시호는 문충(文忠)이다.

ㅅ

사도온(謝道韞. 또는 謝道蘊이라 쓰기도 했다.). 자는 영강(令姜)이고, 동진(東晉) 때의 사람이다. 재상 사안(謝安)의 질녀이며, 안서장군(安西將軍) 사혁(謝奕)의 딸이다. 저명한 서예가 왕희지의 아들 왕응지(王凝之)와 혼인했다. 『세설신어(世說新語)』에서 전하는 바에 따르면, 사안이 눈 오는 날 어린 조카들과 어떤 것을 날리는 눈에 비유할 수 있을 것인지 토론하고 있었는데, 사랑(謝朗)이 "공중에 소금을 뿌린 것 같습니다 (撒鹽空中差可擬)"라고 하자 사도온이 "버들개지가 바람에 날리는 것 같다고 하는 것보다 못합니다 (未若柳絮因風起)"라고 하였다. 그러자 듣고 있던 사람들이 모두 그 절묘한 비유를 칭찬했다. 이 이야기를 토대로 그녀는 한(漢)대의 반소(班昭)·채염(蔡琰) 등과 함께 중국 고대의 대표 재녀(才女) 중 한 사람으로 손꼽히게 되었고 훗날 문재(文才)가 있는 여인을 '영서지재(詠絮之才)'라고 일컫게 되는 배경이 되었다. 사도온은 왕응지와의 혼인을 만족해하지 않았다. 자신의 친정 쪽 인사들이 모두 벼슬길에 나아가 재능을 인정받은 것과는 달리 남편의 재능이 그에 미치지 못해서였다. 손은(孫恩)이 난을 일으켰을 때, 회계(會稽)에서 내사(內史)를 지내던 왕응지가 싸움에 져서 도망치다가 반군에게 잡혀 살해되었다. 반도들이 집 앞에 이르렀다는 말을 듣고도 사도온은 조금도 두려워하지 않고 칼을 들고 나아가 병사 여럿을 벤 후에 생포되었다. 그러나 손은이 그녀의 절의를 높이 사서 그녀와 가족을 모두 풀어주었다고 전한다. 왕응지가 죽은 후 재가(再嫁)하지 않고 죽을 때까지 회계에서 혼자 살았다.

사령운(謝靈運, 385-433). 남북조(南北朝) 시대의 산수시인. 남조(南朝) 송(宋)의 진군(陳郡) 양하(陽夏) 사람이다. 진(晉) 사현(謝玄: 동진東晉의 장군)의 손자이며, 강락공(康樂公)을 습봉(襲封)했기에 사강락(謝康樂)으로 불렸다. 태위참군(太尉參軍)·태자좌위솔(太子左衛率)·영가태수(永嘉太守)·비서감(秘書監)·시중(侍中) 등을 역임했고, 특히 문제(文帝)의 깊은 총애를 받았으나 정사(政事)에는 관심이 없었고, 은사(隱士)들과 어울려 산수 사이에서 노닐며 시 부(詩賦)로 자오(自娛)했다. 사령운은 유(儒)·불(佛)·도(道)의 3교(教)에 통(通)하고 특히 불리(佛理)에 밝아 밤낮으로 불리를 연구했고, 노유(老儒)를 말하면서도 권세와 영달을 버리지 않았다는 점에서 남조귀족(南朝貴族)의 전형적인 모습을 보였다. 그는 대구(對句)를 사용하여 산수자연을 자세히 묘사함으로써 사실적인 산수시풍(山水詩風)을 개척했다고 일컬어진다.

사마광(司馬光, 1019-1086). 북송(北宋)의 정치가 · 사학가. 자는 군실(君實)이고, 호는 우부(迂夫) 또는 우수(迂叟)이며, 시호는 문정(文正)이다. 산서(山西) 하현(夏縣) 속수향(涑水鄕) 사람이었기에 속수선생(涑水先生)이라고도 하였으며, 죽은 뒤에 온국공(溫國公)에 봉해졌기에 사마온공(司馬溫公)이라고도 하였다. 20세에 진사(進士)가 되어 신종(神宗, 1067-1085 재위)이 즉위한 해에 한림학사(翰林學士)가 되고 이어서 어사중승(御史中丞)이 되어 출세가도를 달렸다. 그러나 신종이 왕안석(王安石)을 발탁하여 신법(新法)을 단행하게 하자, 이에 반대하여 새로 임명된 추밀부사(樞密副使)를 사퇴하고, 1070년에 지방으로 나갔다. 당시에 그는 편년체(編年體)의 역사 『자치통감(資治通鑑)』을 쓰고 있었는데, 신종도 그 책의 완성을 크게 기대하여 편집의 편의를 제공하기 위해 그의 뜻대로 낙양(洛陽)에 거주하도록 배려하는 등 원조를 아끼지 않았으며, 1084년에 전 20권의 『자치통감』을 완성했다. 이듬해 신종이 죽고 어린 철종(哲宗, 1085-1100 재위)이 즉위하여 조모인 선인태후(宣仁太后)가 섭정(攝政)하게 되자 신법을 싫어한 태후의 발탁으로 중앙에 복귀하여 정권을 담당했다. 그는 재상이 되자 왕안석의 신법을 하나하나 폐지하고 구법(舊法: 보수정책)으로 대체하여 구법당(舊法黨)의 수령으로서 수완을 크게 발휘했으나, 몇 달이 채 안 되어 사망했다. 그 뒤로 신법당(新法黨)이 세력을 얻자 '원우(元祐)의 당적(黨籍)'에 올라 냉대를 받았으나, 북송 말기부터는 명신(名臣)

으로 추존(推尊)되었다. 저서로 『자치통감』 외에 『속수기문(涑水紀聞)』·『사마문정공집(司馬文正公集)』 등이 있다.

사방득(謝枋得, 1226-1289). 남송(南宋)의 문학가. 자는 군직(君直)이고, 호는 첩산(疊山)이며, 신주(信州) 익양(弋陽: 지금의 강서성 익양) 사람이다. 보우(寶祐) 4년(1256)에 문천상(文天祥: 남송의 정치가)과 함께 진사(進士)가 되었고, 민병(民兵)을 조직하여 원(元)나라 군대의 침공에 대항했다. 같은 해에 고관(考官)이 되었으나 가사도(賈似道)에게 죄를 지어 축출되었다가 함순(咸淳) 3년(1267)에 사면되었다. 덕우(德祐) 원년(1275)에 강동제형(江東提刑)·강서조유사지신주(江西詔諭使知信州)가 되었으며, 원나라 군대가 국경을 넘어와 도성이 함락되자 건녕(建寧)의 당석산(唐石山)에 은둔했다가 후에 건양(建陽)에 우거(寓居)하면서 타인에게 운명을 점쳐주고 글을 가르쳐 생계를 유지했다. 송(宋) 왕조가 멸망한 후에는 복건성에 우거하면서 원 조정의 여러 차례 부름에도 모두 불응하고 나아가지 않았다가 결국 대도(大都: 북경)으로 강제 송환되었는데, 이때도 절개를 꺾지 않고 단식을 일관하다가 죽음에 이르렀다. 후에 문인(門人)들이 그에게 문절(文節)의 시호를 부여했다.

사방득은 문장에 뛰어나 구양수와 소식이 추존(推尊)했는데, 그는 송말(宋末)의 문풍(文風)에 대해 불만을 느껴 "70년 이래 문체의 비루(卑陋)함을 다했다 (七十年来, 文体卑陋极矣. 『與楊石溪書』"고 말한 바가 있었다. 그의 산문은 격조가 고기(高奇)하고 기세가 넘쳤는데 특히 『상승상유충재서(上丞相劉忠齋書)』는 비분상개한 성서에 뜻이 곧고 문제가 엄격했다. 그는 시에도 뛰어났는데 시풍이 박소(朴素)·단정(端正)했고 간혹 여유로운 운치가 있는 작품도 있었다. 저서로 『첩산집(疊山集)』(16권)이 『사부총간(四部叢刊)』 영인명간본(影印明刊本)에 저록되어 있다.

사혁(謝赫, 약500-약535 활동). 남제(南齊) 양(梁)의 화가·회화이론가. 정확한 생졸년과 출신지 및 경력은 미상이다. 인물을 잘 그렸으며 특히 얼굴을 그리는 데 뛰어났다. 인물을 그릴 때 그 사람을 마주 대하고 그리는 일이 없었는데, 즉 한 번 보기만 하고 집에 돌아와 그려도 터럭만큼의 틀림이 없었다고 한다. 그러나 기운정령(氣韻精靈)에 있어서는 생동(生動)의 치(致)를 다 궁구하지 못했으며, 필선은 섬약(纖弱)하여 장아(壯雅)한 느낌은 없었다고 한다. 사혁은 화가로 보다는 오히려 화론가로 더욱 유명한데, 육법(六法)을 제시한 『고화품록(古畵品錄)』은 중국고대화론 중에서도 사람들의 입에 가장 많이 회자되는 명저(名著)이다.

상거(常璩, 약291-약361). 동진(東晉)의 사학가. 자는 도장(道將)이고, 동진(東晉) 촉군(蜀郡) 강원소정향(江原小亭乡, 지금의 숭주시(崇州市) 삼강진(三江鎭) 사람이다. 어려서부터 전적(典籍)을 광범위하게 섭렵하여 학식이 두터웠고, 일찍이 산기상시(散騎常侍)·참군(參軍) 등을 역임했다. 저서에 『화양국지(華陽國志)』가 있는데, 이 책은 중국 서남지역의 산천·역사·인물·민속에 관한 중요한 사료로서, 내용과 체제가 비교적 완전하다고 평가되고 있으며 국내외 사학계에 미친 영향도 매우 컸다고 전해진다.

서덕창(徐德昌). 후촉(後蜀)의 화가. 사천(四川) 성도(成都) 사람이며, 후촉의 한림지후(翰林祗侯)를 역임했다. 인물과 사녀(仕女)를 잘 그렸는데 수묵과 채색이 곱고 경쾌했다.

서숭사(徐崇嗣). 북송(北宋)의 화가. 금릉(金陵: 지금의 강소성 남경(南京) 사람, 또는 종릉(鍾陵: 지금의 강서성 진현현(進賢縣) 동북부) 사람이라는 설도 있다. 서희(徐熙)의 손자이다. 사생(寫生)에 뛰어나 초충(草蟲)·

금어(禽魚)·소과(蔬果)·화목(花木) 등을 모두 잘 그렸다. 초기에 가법(家法)을 계승했고, 후에 화원(畵院)의 법식이나 풍격에 따르지 않고 황전(黃筌)·황거채(黃居寀) 부자의 화법을 배웠다. 그 후 스스로 새로운 양식을 세웠는데, 즉 묵필구륵(墨筆鉤勒)을 버리고 오직 색채만 사용하여 거듭 채색해나가면서 완성하는 이른바 몰골화조화법(沒骨花鳥畵法)을 창조했다. 이 계열은 청대(淸代)의 운격(惲格)이 지극히 추숭했다. 『선화화보(宣和畵譜)』에 서숭사의 그림 142폭이 기록되어 있고, 현존 작품으로 「홍료수금도(紅蓼水禽圖)」(冊頁)와 「비파수대도(枇杷綬帶圖)」(團扇)가 있다.

서현(徐鉉, 916-991). 오대 송초(五代宋初)의 문학가. 자는 정신(鼎臣)이고, 광릉(廣陵: 지금의 강소성 양주揚州) 사람이다. 일찍이 남당(南唐)에서 이부상서(吏部尚書)를 역임했으며, 후에 이욱(李煜)을 따라 송(宋)에 귀조(歸朝)한 뒤에는 산기상시(散騎常侍)까지 역임하여 사람들이 그를 '서기성(徐騎省)'이라 불렀다. 991년에 정난행군사마(靜難行軍司馬) 폄적(貶謫)되었고 얼마 후 사망했다. 서현은 남당에 있을 때 문장과 의론(議論)이 한희재(韓熙載)와 명성을 나란히 하여 '한서(韓徐)'로 불렸으며, 일찍이 구중정(句中正) 등과 함께 『설문해자(說文解字)』를 교정(校訂)했다. 글씨에도 능하여 특히 이사(李斯)의 소전(小篆)과 예서(隷書)를 잘 썼다.

서희(徐熙, 10세기 중후반 활동). 남당(南唐)의 화가. 종릉(鍾陵: 지금의 강서성 진현현進賢縣 동북부) 사람, 또는 금릉(金陵: 지금의 남경南京) 사람이라는 설도 있다. 사생(寫生)에 뛰어나 정화(汀花)·야죽(野竹)·수조(水鳥)·소과(蔬果)·금충(禽蟲) 등을 잘 그렸는데 특히 채색에 능하여 자못 생의(生意)가 있었다. 늘 산림(山林) 원포(園圃)를 유람하며 동식물의 정서와 자태를 세밀히 관찰했고 후촉(後蜀) 황전(黃筌)의 화조화와 더불어 오대(五代)의 양대 유파를 형성했다. 남당(南唐)의 후주(後主) 이욱(李煜, 961-975 재위)이 그의 그림을 특별히 좋아하여 대부분 그의 그림으로 궁전을 장식했다. 이욱이 송(宋)에 항복하자 이욱을 따라 변경(汴京)에 가서 송(宋) 태종(太宗, 976-997 재위)에게 그림을 헌상(獻上)했는데 태종이 그의 그림을 보고는 매우 감탄하여 표준으로 삼게 했다. 황전의 화조화가 궁정적이고 부귀한 데에 반해 그의 화조화는 흔히 포의(布衣)적이고 야일(野逸)하며 형골(形骨)이 경수(輕秀)했으며, 묵필로 대략 그리고 간략하게 붉은색이나 호분(胡粉)으로 채색하는 낙묵화(落墨畵)를 창시했다.

석각(石恪). 오대말 송초(五代末宋初)의 화가. 자는 자전(子專)이고, 사천(四川) 성도(成都) 비현(郫縣) 사람이다. 도석인물화(道釋人物畵)에 뛰어났는데, 처음에 당(唐) 희종(僖宗) 때의 화가 장남본(張南本)의 그림을 배웠다. 오대(五代)의 맹촉(孟蜀)이 멸망한 후에 변경(汴京) 상국사(相國寺)의 벽화를 그렸으며, 화원(畵院)의 직책을 하사받았으나 거절했다. 후기에 필묵(筆墨)이 자유분방하여 수묵의 작용을 발휘했는데, 법도에 구속받지 않았으며 격조가 간련(簡練) 쇄탈(灑脫)하고 과장(誇張) 기굴(奇倔)하여 남송(南宋) 양해(梁楷)의 감필인 물화(減筆人物畵)의 선성(先聲)을 열었다. 현존 작품으로 「이조조심도(二祖調心圖)」(卷, 동경국립박물관 소장)가 있다.

석강백(石康伯). 북송(北宋)의 수장가·서화감상가. 자는 유안(幼安)이고, 촉(蜀: 사천성) 미산(眉山) 사람이며, 자미사인(紫微舍人) 석창언(石昌言, 995-1057)의 막내아들이다. 진사시(進士試)에 낙방하자 벼슬길을 버렸고, 후에 부음(父蔭)으로 관직이 내려졌음에도 역시 나아가지 않고 독서와 시를 낙으로 삼고 공명을 추구하지 않았다. 법서(法書)·명화(名畵)·고기(古器)·이물(異物) 수집을 좋아하여 마음에 드는 물건이 있으면 반드시 구해야 직성이 풀렸는데, 심지어 경사(京師)에 40년을 살면서 골목을 드나들 때 단 한 번도 말을 타지 않고 늘 걸어 다니면서 뛰어난 안목으로 물건을 사들였다. 그는 7척(尺)의 키에 검은 수염을 길게 기

르고 다녀 용모가 그림에 나오는 도인 또는 검객을 방불했다 하며, 그가 모래먼지 속을 걸어가면 마치 깊은 사색에 잠긴 듯하여 모르는 자들은 그를 기인(奇人)으로 여겼다고 한다. 석강백은 또 해학이 넘쳐 그가 절묘한 말을 늘어놓으면 주위 사람들이 포복절도하면서 감탄할 때가 많았다. 또한 유랑을 하다가 다급한 어려움에 처한 사람을 보면 자기 일처럼 도와주는 일이 많았다. 예컨대 그는 경사(京師)에 가는 길에 병자를 만나자 갑자기 그의 몸을 두 손으로 받들어 집까지 데려다 주고는 정성을 다해 물과 음식을 먹여주었는데, 얼마 후에 병자가 죽자 입관(入棺)하여 매장하고 기도해주고는 아무런 난색도 표하지도 않고 다시 유랑길에 올랐다. 당시에 무릇 석강백을 아는 자들은 모두 그의 이러한 선심(善心)을 알았고, 그는 깊은 사려를 갖추었음에도 입 밖으로 내색하는 일이 없었다고 한다. 석강백은 소장해온 서화 수백 축(軸) 중에 훌륭한 것을 골라 책으로 편찬하여 『석씨화원(石氏畵苑)』이란 이름 하였다. 석강백은 특히 문동(文同, 1018-1099)과 우애가 두터워 형제처럼 가까이 지냈는데, 이 때문에 그의 소장품 중에 문동의 그림이 많았다.

석경당(石敬瑭, 892-942). 오대(五代) 후진(後晉)의 건국자(936-942 재위). 묘호(廟號)는 고조(高祖)이고, 태원(太原) 사람이다. 후당(後唐)의 명종(明宗, 926-933 재위)을 섬겨 전공(戰功)을 세우고, 그의 딸을 아내로 맞았다. 금군장관(禁軍長官)이면서 하동절도사(河東節度使)와 북경류수(北京留守)를 겸하여 후당 최고의 세력가가 되었다. 그 후 명종의 후계자와 반목이 생기자 자립을 꾀했으며, 거란에 대해 신하를 자청하고 세공(歲貢)을 바쳤다. 그리하여 연운-16주(燕雲十六州)를 할양한다는 조건으로 원조를 받아 반란을 일으켰다. 즉위 뒤에는 굴종외교(屈從外交)를 취하면서 주로 국내 통일에 주력했으며, 절도사를 억압하여 집권화(集權化)를 도모했다. 그러나 죽은 뒤 제2대인 출제(出帝, 형의 아들 석중귀石重貴)가 무신 강경파의 희망대로 거란과 진쟁을 일으켰다가 946년에 멸밍했다.

성대사(盛大士, 1771-1836). 청대(淸代)의 시인·화가. 자는 자리(子履)이고, 호는 일운(逸雲) 또는 난이도인(蘭簃道人)·난휴도인(蘭畦道人)이며, 진양(鎭洋), 지금의 강소성 태창太倉 사람이다. 가경(嘉慶) 5년(1800)에 거인(擧人)이 되어 산양교유(山陽敎諭)를 역임했다. 산수를 잘 그렸고 시에 능했다. 시문집으로 『온소각시집(蘊愫閣詩集)』이 있고, 저서로 1820년에 완성한 『계산와유록(溪山臥遊錄)』 4권이 있다.

소과(蘇過, 1072-1123). 북송(北宋)의 시인. 자는 숙당(叔黨)이고, 호는 사천거사(斜川居士)이며, 사천(四川) 미산(眉山) 사람이다. 소식(蘇軾)이 그를 소파(小坡)라 부를 때가 많아 세인들이 이 호칭을 사용하기도 했다. 어려서 시문에 뛰어났고 일찍이 승무랑(承務郞)을 역임했으나 부친 소식이 오대시안(烏臺詩案)으로 유배된 뒤로 집안이 몰락하여 20년 동안 관직이 없었다가 정화(政和) 2년(1112)에 비로소 관직을 얻게 되어 생계를 위해 태원(太原)·언성(鄢城)·중산(中山)에서 세 차례 소관(小官)을 역임했다. 부친 소식의 영향을 깊이 받아 시문이 부친의 풍이 짙었기에 후대의 논자들이 "그의 시문에 가법이 있다 (其詩文有家法.)"고 말했다. 이 외에도 도연명을 추숭한 점이나 심지어 사회관과 인생관까지도 부친을 빼어 닮았다. 문집으로 『사천집(斜川集)』 6권이 있다.

소대년(蘇大年, 1296-1364). 원대(元代)의 시인·서예가·화가. 자는 창령(昌齡)이고, 호는 서파(西坡) 또는 서간(西澗)이며, 별호(別號)는 임옥동주(林屋洞主)이고, 진정(眞定: 지금의 하북성 정정正定) 사람이다. 강소성 양주(揚州)에서 교거(僑居)했고, 원말(元末)에 한림편수(翰林編修)를 역임했다가 병사들을 피해 강소성에 들어갔다. 시에 능했고, 팔분(八分)과 행서(行書)를 잘 썼다. 그림을 잘 그렸는데, 죽석(竹石)은 소식의 그림을

배웠고, 묵죽(墨竹)은 문동(文同)의 그림을 배웠으며, 송목(松木)은 염포(廉布)이 그림을 배웠다.

소부(巢父). 요(堯)임금 때의 전설적인 은자(隱者). 산속에 기거하면서 세리(世利)을 도모하지 않았는데, 나무 위에 둥지를 만들어 그 위에서 잠을 잤기에 '소부(巢父)'라 칭해졌다. 일찍이 요임금이 허유(許由)를 천자(天子)로 천거하려고 하자 허유는 이를 듣고 귀를 더럽혔다 하여 영천(潁川)에서 귀를 씻었는데, 소부는 허유가 귀를 씻은 물이라 더럽다 하여 이 물을 건너지 않았다고 한다.

소순(蘇洵, 1009-1066). 북송(北宋)의 문인·학자·서예가. 자는 명윤(明允)이고 호는 노천(老泉)이며, 사천(四川) 미산(眉山) 사람이다. 비서성교서랑(秘書省校書郎)·패주문안현주부(霸州文安縣主簿) 등을 역임했고, 사후에 광록시승(光祿侍丞)에 추봉되었다. 27세경에 비로소 본격적으로 학문을 시작했으나 육경(六經)과 백가(百家)의 설에 통(通)했고 또한 문장과 서예에도 능했다. 소순의 문장은 기초(奇峭) 웅발(雄拔)하여 선진(先秦)의 풍(風)이 있다고 평해졌으며, 아들 소식(蘇軾)·소철(蘇轍)과 함께 당송팔대가(唐宋八大家)의 한 사람이 되었다. 저서로 『가우집(嘉祐集)』 15권, 『시법(諡法)』 4권 등이 있다.

소순원(蘇舜元, 1006-1054). 북송의 학자·정치가. 자는 자옹(子翁) 또는 재옹(才翁)이며, 재주(梓州) 동산(銅山) 사람이다. 소역간(蘇易簡)의 손자이며, 사람들은 동생 소순흠(蘇舜欽)과 함께 조부 손자 3인을 일컬어 '동산삼소(銅山三蘇)'라 칭했다. 인물됨이 명석하여 임무수행에 수완이 좋았다. 시가가 호방하고 씩씩했고, 특히 초서를 잘 썼는데 동생 순흠(舜欽)이 이에 미치지 못했다. 벼슬은 상서도지원외랑(尚書度支員外郎)·삼사도지판관(三司度支判官)에 이르렀다. 저서로 시집 『문헌통고(文獻通考)』 1권이 있다.

소철(蘇轍, 1039-1112). 북송(北宋)의 문학가. 당송팔대가(唐宋八大家)의 한 사람이다. 자는 자유(子由)이고, 호는 난성(欒城)이며, 사천성 미산(眉山) 사람이다. 소순(蘇洵)의 아들로, 19세 때 형 소식(蘇軾)과 함께 진사시(進士試)에 급제하여 정계(政界)로 들어갔으나 왕안석(王安石)의 신법(新法)에 반대하여 지방 관리로 좌천되었다. 철종(哲宗, 1085-1100 재위) 조에 구법당(舊法黨)이 정권을 잡자 우사간(右司諫)·상서우승(尚書右丞)을 거쳐 문하시랑(門下侍郎)이 되었다. 그러나 또다시 신법당(新法黨)에 의해 광동성 뇌주(雷州)로 귀양갔고, 사면된 후에는 하남성 영창(潁昌)으로 은퇴했다. 당송팔대가의 한 사람이며, 시문 외에도 많은 고전의 주석서(注釋書)와 『난성집(欒城集)』 84권, 『난성응조집(欒城應詔集)』, 『시전(詩傳)』, 『춘추집전(春秋集傳)』, 『고사(古史)』 등의 저서를 남겼다.

손가원(孫可元). 북송(北宋)의 산수화가. 어디 사람인지 밝혀지지 않았다. 오월(吳越) 사이의 산수를 즐겨 그렸는데, 필력은 호방함에 이르지 못했으나 기운은 고고(高古)했다. 고사(高士)와 은사가 깊은 산속에 은거하는 정취를 즐겨 그렸다. 『선화화보(宣和畵譜)』에서는 손가원에 대해 "『춘운출수(春雲出岫)』를 그렸는데, 그림에 내포된 뜻을 보면 그가 사물에 마음을 두지 않았음을 알 수 있다. 단지 필묵을 유희하며 인간세상을 즐길 따름이었다."라고 기록하고 있다. 유작으로 『도잠귀거래도(陶潛歸去來圖)』·『등왕각도(滕王閣圖)』·『상산사호도(商山四皓圖)』·『고은도(高隱圖)』 등 12폭이 북송 어부(御府)에 소장되었다.

손승택(孫承澤, 1592-1676). 명말 청초(明末淸初)의 정치가. 자는 이백(耳伯)이고, 호는 북해(北海) 또는 퇴곡(退谷)이며, 산동성 익도(益都) 사람이다. 명(明) 숭정(崇禎) 4년(1631)에 진사(進士)가 되어 명 조정에서 형과 도급사중(刑科都給事中)을 지냈고 명나라가 멸망한 후에 이자성(李自成)으로부터 방어사(防御使)를 하사받았다. 청초(淸初)에 이과도급사중(吏科都給事中)이 되었고 병부(兵部)·이부(吏部)의 시랑(侍郎)을 역임했다가 60

세에 병을 얻어 관직에서 물러났고, 고향집에서 20여년을 살다가 사망했다. 저서로 『경익(經翼)』·『춘명몽여록(春明夢餘錄)』·『경자쇄하기(庚子鎖夏記)』 등이 있다.

손지미(孫知微). 오대말 송초(五代末宋初)의 화가. 자는 태고(太古)이고 미주(眉州) 팽산(彭山, 지금의 사천성에 속한다) 사람 또는 미양(眉陽) 사람이라는 설도 있다. 만년에 청성(青城) 백후(白候) 파조촌(坡趙村)에 살았다. 본래 전씨(田氏)의 자손이었고, 도가학문에 박통한 도교신도였기에 호를 화양진인(華陽真人)이라 하였다. 그림은 처음에 오대(五代) 후촉(後蜀)의 승려 영종(令宗)의 제자가 되어 배웠는데, 불교·도교의 사적(事跡)을 많이 그린 까닭에 먼저 마음을 비우고 고요한 경지에 이른 뒤에 비로소 그리기 시작했다. 또한 일찍이 성도(成都) 수녕원(壽寧院)에 「구요도(九曜圖)」를 그렸는데 필묵이 신묘(神妙)하고 초연(超然)했다고 한다. 유작으로 「호탄수석도(湖灘水石圖)」·「초부자도(焦夫子圖)」·「십일요도(十一曜圖)」 등이 있다.

손창지(孫暢之, 5세기). 장언원(張彦遠)의 『역대명화기(歷代名畵記)』에서는 후한(後漢) 사람이라 하였고 곽약허(郭若虛)의 『도화견문지(圖畵見聞志)』에서는 후촉(後蜀) 사람이라 하였으며, 『수서(隋書)』「경적지(經籍誌)」에서는 송(宋) 사람이라 하였는데, 오늘날 통상 5세기경의 사람으로 알려져 있다. 명판(明版) 『역대명화기(歷代名畵記)』에서는 손창지를 한(漢)대 사람에 기록했는데, 이는 잘못 안 것이다. 유여례(劉汝醴) 선생은 고찰을 통해 손창지를 송 양(宋梁) 시기(420-557)의 사람이라 하였는데(『南藝學報』 1978년 1期에 기재) 이 설은 믿을 만하다. 저서로 『술화(述畵)』를 지었다 하나 지금은 볼 수 없으며, 『역대명화기』나 『도화견문지』에 내용이 부분적으로 저록되어 있을 뿐이다. 『술화』에 기록된 화가들은 위진(魏晉) 및 그 후대 사람이 많다.

손하(孫何, 649-711). 당대(唐代)의 시인. 자는 사칙(師則)이고, 노주(瀘州) 섭현(涉縣) 사람이다. 당(唐) 예종(睿宗, 684-690 재위) 조에 산기상시(散騎常侍) · 면주자사(綿州刺史) 등을 역임했고, 화용현공(華容縣公)에 봉해졌다.

송백(宋白, 936-1012). 북송(北宋)의 문인·학자. 자는 태소(太素)이다. 13세에 이미 문장을 잘 지었으며, 건륭(建隆) 2년(961)에 진사시(進士試)에 급제하여 건덕(乾德) 초(963)에 저작좌랑(著作佐郞)이 되고 태종(太宗, 976-997) 연간에 좌습유(左拾遺) · 지연주(知兗州)에 선발되었다. 후에 이부상서(吏部尚书)까지 역임했고, 사망 후에 문헌(文憲)의 시호가 내려졌다. 일찍이 백상(白甞)·이방(李昉) 등과 더불어 『문원영화(文苑英華)』 일천 권을 편수(編修)했으며, 저서로 『송사(宋史)』「본전(本傳)」에 문집(文集) 일백 권이 기록되어 있고 『문헌통고(文献通考)』가 전해지고 있다.

숙제(叔齊). 은(殷) · 주(周) 교체기(BC1100년경)의 현인(賢人). 이름은 지(智)이고, 자는 공달(公達)이다. 주나라 무왕(武王)이 은나라 주왕(紂王)을 치려고 할 때 형 백이(伯夷)와 함께 간(諫)하였으나 받아들여지지 않자 수양산에 숨어 살다가 백이와 함께 굶어 죽었다.

순욱(荀勗, ?-289). 위말 진초(魏末晉初)의 화가·서예가. 한(漢) 사공상(司空爽)의 손자이다. 자는 공증(公曾)이고, 영음(穎陰: 지금의 하남성 허창許昌) 사람이다. 위(魏) 대장군(大將軍)의 보좌를 역임했고 진(晉)에 들어간 후에 비서감(秘書監)을 역임했다가 광록대부(光祿大夫)에 올랐으며, 악사(樂事)를 관장했다. 7세에 글을 깨우치고 예술에 재능이 많았으며, 글씨는 외조부 종요(鍾繇)의 필의(筆意)를 배웠고 그림은 인물을 잘 그

렸는데 위협(衛協)의 그림을 배웠다. 남조(南朝)의 사혁(謝赫)은 순욱의 그림에 대해 "형상의 밖에서 취했으며 … 미묘하다고 할 만하다 (取之象外, … 可謂微妙也)"고 평한 뒤에 그를 장묵(張墨)과 함께 제일품(第一品)에 기록했다. 화적(畵迹)으로 「대열녀도(大列女圖)」 · 「소열녀도(小列女圖)」 · 「수신기도(搜神記圖)」가 『역대명화기(歷代名畵記)』에 기록되어 있다.

신회(神會, 670-762). 당대(唐代) 선종(禪宗) 하택종(荷澤宗)의 시조(始祖). 남양화상(南陽和尙) 또는 하택대사신회(荷澤大師神會)라고도 불린다. 속성(俗姓)은 고(高)이고, 시호는 진종대사(眞宗大師)이며, 호북(湖北) 양양(襄陽) 사람이다. 처음에 옥천사(玉泉寺)의 신수(神秀: 북종선의 창시자) 밑에서 3년간 배웠으나 후에 조계(曹溪) 혜능(慧能: 남종선의 창시자)을 찾아가 그에게서 밀인(密印)을 받았다. 낙양(洛陽) 하택사(荷澤寺)를 중심으로 동문인 보적(普寂)을 점교(漸敎)라고 비판하며 돈오(頓悟)를 주장했다. 달마를 시조로 하는 선종의 확립은 신회의 활약에 힘입은 바가 크다. 안사의 난 때에는 향수전(香水錢)을 모아 당 황실의 재정을 도왔다. 호적(胡適)이 돈황문서(敦煌文書)에 근거하여 『신회화상유집(神會和尙遺集)』을 냄으로써 그의 사적(史蹟)과 사상이 알려지게 되었고, 선종사(禪宗史) 연구의 전기가 마련되었다. 거의 같은 시기에 같은 이름을 가진 신회(720-794)라는 승려가 신수와 동문인 지선(智詵) 계통의 선(禪)을 주장했는데 이 계통에서 종밀(宗密)이 나왔다. 이 두 사람은 흔히 혼동되지만 다른 사람이다.

심괄(沈括, 1031-1095). 북송(北宋)의 학자 · 정치가. 자는 존중(存中)이고, 절강성 호주(湖州) 사람이다. 집현교리(集賢校理) · 한림학사권삼사사(翰林學士權三司使) · 집현원학사(集賢院學士) 등을 역임했으며, 경제 · 외교 분야에서 특히 뛰어난 치적을 남겼다. 그는 매우 박학(博學)하여 천문(天文) · 방지(方志) · 율력(律曆) · 음악(音樂) · 의약(醫藥) · 복산(卜算) 등에 모두 밝았으며, 글에 능하여 『소심양방(蘇沈良方)』 8권, 『장흥집(長興集)』 9권, 『몽계필담(夢溪筆談)』 26권 등 많은 저술을 남겼다.

ㅇ

안기(安岐, 1683- ?). 청대(淸代)의 서화감상가. 자는 의주(儀周)이고, 호는 녹촌(麓村) 또는 송천노인(松泉老人)이며, 천진(天津) 사람, 또는 조선(朝鮮) 사람이라는 설도 있다. 대략 건륭(乾隆) 9년(1744)에서 11년(1746) 사이에 사망했다. 선친은 소금매매를 한 거부(巨富)였으며, 안기는 어려서부터 독서를 좋아하고 법서(法書)와 명화(名畵)를 애호했다. 『문단공년보(文端公年譜)』 강희(康熙) 59년(1720)의 기록에 의하면 당시의 저명한 감장가(鑑藏家) 몇 사람이 가지고 있던 서화 명품 대부분을 안기가 사들여 소장했다고 한다. 당시에 안기는 삼국시대부터 명말(明末)까지의 법서와 명화를 대량 소장했는데, 소장품은 기본적으로 그의 저술 『묵연회관(墨緣匯觀)』에 기록되어 있다. 이 책은 건륭(乾隆) 7년(1742)에 지어졌고 총 6권으로, 『법서(法書)』 2권, 『속록(續錄)』 1권, 『명화(名畵)』 2권, 『속록속록(續錄續錄)』 1권으로 구성되어 있다. 매 권마다 시대별로 서(序)와 목록을 열거한 후에 구체적인 내용을 기술했는데, 내용이 매우 상세하고 풍부하여 체제의 완성도가 높으며 고증이 정밀하고 탁월한 식견을 갖추어 고대 서화저록의 걸작으로 일컬어진다. 안기가 사망한 후에 집안이 몰락하여 소장품 대부분이 청(淸) 건륭(乾隆, 1735-1795) 연간에 황궁의 내부(內府)에 소장되었고, 그 나머지는 강남 지역에 흩어졌으나 대부분 현존하지 않는다.

안록산(安祿山, 약703-757). 당(唐)나라의 무장. 안사의 난(安史之亂)을 일으킨 주모자이다. 원래 돌궐족 출

신이었으나 716년 무렵에 일족과 함께 당나라로 망명하여 영주(營州)에서 무역중개상을 하다가 후에 유주절탁사(幽州節度使) 장수규(張守珪)의 부하가 되어 동북지방 여러 민족의 진압과 위무에 능력을 발휘했다. 이로 인해 현종(玄宗, 712-756 재위)의 신임을 얻어 744년에 평로절도사(平盧節度使)로 발탁되고, 이어서 범양(范陽)·하동(河東)의 절도사를 겸임했다. 그 뒤 황제의 측근 세력에게 환심을 사고 양귀비(楊貴妃)의 양자가 되어 궁정에서 세력을 구축했다. 양귀비의 오빠 국충(國忠)이 그의 세력을 두려워하여 현종과 이간시키자 마침내 755년 간신 양국충을 토벌한다는 명분 아래 15만 명의 군사를 일으켜 낙양(洛陽)을 함락시켰다. 그리고 이듬해 대연황제(大燕皇帝)라 자칭하고 연호를 성무(聖武)라 하였으며, 그 해에 다시 장안(長安)을 함락시켜 한때 화북(華北) 주요부를 점령하는 등 크게 세력을 떨쳤다. 그러나 장안의 점령과 관리를 부하들에게 일임하여 방치했고 얼마 후 시력이 약해지고 악성 종기를 앓게 되자 위령(威令)이 서지 않았으며, 또한 애첩의 소생을 편애함으로써 둘째 아들인 안경서(安慶緖)와 반목했다. 결국 안경서와 공모한 환관 이저아(李猪兒)에게 취침 중에 살해되었다. 안록산의 절친한 친구였던 사사명(史思明)이 13만 대군을 이끌고 당나라에 투항했다가 다시 반란군에 가담했는데 이를 두고 두 사람의 이름을 따서 안사의 난(安史之亂)이라고 부른다. 시후에 『안록산사적(安祿山事蹟)』이 편찬되기도 했다.

안연지(顔延之, 384-456). 육조(六朝)시대 송(宋)의 문학가. 자는 연년(延年)이고, 시호는 헌자(憲子)이며, 낭아(琅邪) 임기(臨沂: 지금의 산동성 임기) 사람이다. 진(晉)나라의 광록훈(光祿勳) 안함(顔含)의 증손자이다. 송나라의 무제(武帝)·소제(少帝)·문제(文帝)를 섬겨 국자제주(國子祭酒)·시안태수(始安太守)·중서시랑(中書侍郎)·영가태수(永嘉太守) 등을 역임했다. 지방과 중앙에서 비서감(秘書監)·광록훈을 지내고 물러나 후에 금자광록대부(金紫光祿大夫)가 되었다. 성격이 과격하고 술을 즐겼으며, 귀족들과는 달리 방약무인한 언봉 내분에 흑평을 받기도 했으나, 생활은 매우 검소했고 재물은 가벼이 여겨 도연명(陶淵明)에게 술과 돈을 준 이야기는 유명하다. 유불(儒佛)에 통달하여 '삼세인과(三世因果)'의 설을 주장했고, 자제(子弟)에게 처세의 길을 가르치는 데 세심하고 성실했다. 그가 자제를 훈계하기 위하여 쓴 글인 『정고(庭誥)』는 가정교육사(家庭敎育史)의 훌륭한 자료이다. 문학에서는 사령운(謝靈運)과 함께 '안사(顔謝)'로 일컬어지며, 작품은 연어(練語)와 대구(對句)를 중시한 형식미가 돋보인다. 『문선(文選)』에 실린 『자백마부(赭白馬賦)』·『오군영(五君詠)』·『추호시(秋湖詩)』 등이 대표작이나, 그 중에서도 『추호시』는 서사시사(敍事詩史) 상 주목할 만하다. 『안광록집(顔光祿集)』 30권이라는 작품집이 있었으나, 현재 남아 있는 것은 한 권의 집본(輯本)이 『한위육조백삼명가집(漢魏六朝百三名家集)』에 수록되어 있다. 『송서(宋書)』 권73에 전기(傳記)가 있다.

안진경(顔眞卿, 709-785). 당대(唐代)의 서예가. 자는 청신(淸臣)이다. 산동성 임기(臨沂) 사람이다. 노군개국공(魯郡開國公)에 봉해졌기에 사람들이 그를 안노공(顔魯公)이라 부르기도 했다. 북제(北齊)의 학자 안지추(顔之推)의 5대 자손이다. 진사시(進士試)에 급제하고 여러 관직을 거쳐 평원태수(平原太守)가 되었을 때 안록산(安祿山)의 반란을 맞았으며, 이때 그는 의병을 거느리고 조정을 위해 싸웠다. 후에 중앙에 들어가 헌부상서(憲部尙書)에 임명되었으나, 당시의 권신(權臣)에게 잘못 보여 번번이 지방으로 좌천되었다. 784년 덕종(德宗, 779-05 재위)의 명으로 회서(淮西)의 반장(叛將)인 이희열(李希烈)을 설득하러 갔다가 감금당했고, 이어서 곧 살해되었다. 그의 글씨는 남조(南朝) 이래 유행해온 왕희지(王羲之)의 전아(典雅)한 서체에 대한 반동이라고도 할 수 있을 만큼 남성적인 박력 속에, 균제미(均齊美)를 충분히 발휘한 것으로, 당(唐)대 이후의 중국 서도(書道)를 지배했다. 해서·행서·초서의 각 서체에 모두 능했으며, 많은 걸작을 남겼다.

야율대석(耶律大石, 1132-1143). 서요(西遼)의 초대(初代) 황제(1132-1143 재위). 자는 중덕(重德)이고, 요(遼) 태조(太祖) 야율아보기(耶律阿保機, 916-926 재위)의 8대 자손이다. 1115년에 진사시(進士試)에 급제하여 한림원(翰林院)의 승지(承旨)가 되었다. 1124년에 요나라가 금(金)나라의 공격을 받고 외몽골고원으로 달아난 뒤에 서쪽으로 진출하여 동 카라한의 수도 발라사군에서 즉위하면서 연호를 연경(延慶)이라 하고, 구르칸이라 칭했으며 천우황제(天祐皇帝)라 하였다.(1132) 1141년 셀주크투르크의 술탄인 산자르(Sanjar)가 거느리는 이슬람연합군을 사마르칸트(Samarkand)에서 격퇴하고 서요의 지배권을 확립한 뒤에 후라즘 샤왕조를 정복하여 귀속시켰다.

야율배(耶律倍, 879-934). 요(遼) 태조(太祖) 야율아보기(耶律阿保機)가 세운 동단국(東丹國)의 왕(926-928 재위). 거란 이름은 도욕(圖欲)이고, 한족(漢族) 이름은 배(倍)이며, 동단왕(東丹王) 또는 인황왕(人皇王)이라고도 불렸다. 태조의 장자(長子)로 신책(神册) 원년(916)에 황태자가 되었고, 926년에 태조의 발해국(渤海國) 정토(征討)에 종군, 발해가 토벌되어 동단국으로 개칭되자 그곳의 왕으로 봉해졌다. 태조가 죽은 뒤 아우 야율덕광(耶律德光: 태종)에게 거란국 왕위를 양위(讓位)했는데, 태종은 동단왕의 존재에 의구심을 품고 발해 유민(遺民)을 통치하기 어렵다는 이유로 928년 자기 나라와 가까운 요양(遼陽)에 그 도읍을 옮겼다. 동단왕은 이것에 불만을 품고 2년 후에 후당(後唐)으로 망명했으나 후당이 멸망할 때 폐제(廢帝)의 명령으로 살해되었다. 시호는 문헌흠의황제(文獻欽義皇帝)이고, 묘호는 의종(義宗)이다.

야율아보기(耶律阿保機, 872-926). 요(遼)의 초대(初代) 황제(916-926, 재위). 이름은 억(億)이고, 자는 아보기(阿保機)이며, 거란 질랄부(迭剌部) 사람이다. 901년 거란 요연부(遙輦部)의 흔덕근(痕德菫)이 칸(可汗)이 되자 그 밑에서 질랄부 이이근(夷離菫: 추장)이 되어 902년 하동(河東: 지금의 산서성) · 대북(代北: 지금의 산서성 북부)지방을 침략하여 많은 한족(漢族)을 영토 내로 강제 이주시켜 서납목륜강(西拉木倫江)과 요하(遼河)의 합류점 부근에 용화주(龍化州)를 설치하고 살게 했다. 기란족은 8부로 구성되어 있었고 이 8부의 장에서 선출된 사람이 칸이 되었는데, 그는 한위(汗位: 왕위) 교체제를 종신제로 고치고 여러 부를 통합하여 907년 칸에 즉위하고 중국식으로 황제라 하였다(제1차 즉위). 이어 군주권 강화에 많은 노력을 기울였으며, 916년 용화주에서 대성대명천황제(大聖大明天皇帝)에 즉위했다(제2차 즉위). 그 해 7월 당항(黨項) · 토곡혼(吐谷渾) · 사타(沙陀) 등 여러 부를 정복하고 장성(長城)을 넘어 화북(華北)의 울주(蔚州: 지금의 하북성 울현蔚縣) · 신주(新州: 지금의 하북성 승록현承鹿縣) 등을 침공하고 서남면초토사(西南面招討司)를 규주(嫣州: 지금의 하북성 회래현懷來縣)에 설치했다. 921년에 대군을 거느리고 단(檀: 지금의 하북성 밀운현密雲縣) · 정(頂: 지금의 하북성 순의현順義縣) · 안원군(安遠軍) 등 하북에 있는 10여 개의 성을 함락시키고 거란의 재정 기반을 다졌다. 924년 6월부터 이듬해 9월까지 요골(堯骨: 후의 태종)과 함께 서쪽 여러 부족을 정복했는데, 야율아보기는 고회골성을 거쳐 포유해(蒲類海)까지 원정했고 요골의 군대는 오르도스의 토욕혼부 · 당항부에 원정했다. 925년 12월 발해 원정에 나서 926년 1월 발해 부여부(扶餘府: 지금의 길림성 농안현農安縣)과 수도 홀한성(忽汗城: 지금의 흑룡강성 영안현寧安縣)을 함락시켜 발해를 멸망시켰다. 그 후 그 땅에 동단국(東丹國)을 세워 옛 수도를 천복성(天福城)이라 고치고 아들 야율배(耶律倍)를 왕으로 봉한 뒤에 귀국 도중에 부여부에서 사망했다. 묘호는 태조(太祖)이다.

야율제자(耶律題子, 962-1015). 요(遼) 종실(宗室). 자는 승은(勝隱)이고, 북부(北府)의 재상(宰相) 올리(兀里)의 손자이다. 통화(統和, 983-1102) 연간에 서남면초토도감(西南面招討都監)을 역임했으며, 활쏘기를 잘 하고 인물과 말을 잘 그렸다. 그는 북원추밀사(北院樞密使)를 지낼 때 송(宋)과의 전쟁에 참가했는데, 전투에서

패한 송의 장수가 부상을 입자 그 장면을 그려 송인(宋人)들에게 보여주었더니 모두가 그림의 신묘함에 감탄했다고 한다.

야율종진(耶律宗眞). 요(遼)의 제7대 황제 홍종(興宗, 1031-1054 재위). 성종(聖宗)의 맏아들이며, 자는 이불근(夷不董)이고, 거란(契丹) 이름은 지골(只骨)이다. 유술(儒術)을 좋아했고, 음률에 정통했으며, 그림도 잘 그렸다. 즉위하여 태평(太平) 11년을 경복(景福) 원년으로 삼았다. 모친 욕근본(耨斤本)이 성종의 원비(元妃)인데, 스스로 황태후(皇太后)에 올라 섭정을 했다. 다음 해 중희(重熙)라 연호를 고쳤다. 3년(1034) 태후를 내몰고 처음으로 친정(親政)을 시작했다. 송나라가 서하(西夏)에 패하자 사신을 송나라에 보내어 세폐(歲幣)를 늘리는 문제를 상의했다. 24년 동안 재위했다.

양고(羊祜, 221-278). 위말 서진초(魏末西晉初)의 무장(武將). 자는 숙자(叔子)이고, 태산(泰山) 남성(南城) 사람이다. 채옹(蔡邕, 132-192)의 외손자이자 사마사(司馬師)의 처제이다. 처음에 위상계리(魏上計吏)로 출사하여 중령군(中領軍)·총숙위(總宿衛)을 여러 번 역임하며 병권(兵權)을 장악했다가 진(晉)에 들어가 상서좌부사(尙書左仆射)가 되었다. 그는 무제(武帝) 태시(泰始) 5년(269)에 도독형주제사(都督荊州諸事)에 천거되어 가서 농지를 개간하여 군량(軍糧)을 비축하고 요충지를 확보하여 오(吳)의 회하(淮河) 지역을 침공할 준비를 했으며, 오(吳)의 장수 육항(陸抗)과 내통하여 여러 국경지역을 보위했다. 또한 누차에 걸쳐 오(吳)를 멸망시킬 대계(大計)를 밝히고 출병하여 오(吳)를 멸할 것을 간언했다. 관직이 남대장군(征南大將軍)에 이르고 남성후(南城侯)에 추봉되었다.

양웅(揚雄, BC53-AD18). 전한(前漢) 말기의 학자. 자는 자운(子云)이고, 사천(四川) 성도(成都) 사람이다. 청년 시기에 같은 고향의 선배인 사마상여(司馬相如)의 작품을 통해 배운 문장력을 인정받아 성제(成帝, BC33-BC7 재위) 때 궁정 문인의 한 사람이 되었다. 성제의 여행에 수행하며 쓴 「감천부(甘泉賦)」·「하동부(河東賦)」·「우렵부(羽獵賦)」·「장양부(長楊賦)」 등은 화려한 문장이면서도 성제의 사치를 꼬집는 풍자도 잊지 않았다. 시대에 적응하지 못한 자신의 불우한 원인을 묘사한 「해조(解嘲)」·「해난(解難)」도 독특한 여운을 주는 산문이다. 학자로서 각 지방의 언어를 집성한 『방언(方言)』·『역경(易經)』에 기본을 둔 철학서 『태현경(太玄經)』과 『논어(論語)』의 문체를 모방한 수상록 『법언(法言)』 등을 저술했다. 왕망(王莽)이 정권을 찬탈한 뒤 새 정권을 찬미하는 문장을 썼고 괴뢰정권에 협조했기에, 송학(宋學) 이후에는 지조가 없는 사람이라는 비난의 대상이 되기도 했으나, 그의 식견은 한(漢)나라를 대표했다.

양유정(楊維楨, 1296-1370). 원말 명초(元末明初)의 시인·학자. 자는 염부(廉夫)이고, 호는 철애(鐵崖) 또는 포유노인(抱遺老人)이며, 산음(山陰: 회계산會稽山 북쪽) 사람이다. 철적(鐵笛: 쇠피리)을 잘 불어 철적도인(鐵笛道人)으로 불렸으며, 시를 잘 지어 당시에 철애체(鐵崖體)로 일컬어졌다. 원(元) 태정(泰定, 1324-1372) 연간에 진사(進士)가 되었고, 병란(兵亂)을 만나 절서(浙西) 지방으로 피신했다. 장사성(張士誠)이 그를 불렀으나 나아가지 않았고 명대(明代)에도 수차례의 부름이 있었으나 나아가지 않았다가 안거(安車)를 보내어 입궐토록 하자 비로소 나아갔다. 『예악(禮樂)』을 편찬할 때 순서와 범례를 정하자 곧 돌아가기를 청언(請言)했다고 한다. 저서로 『동유자집(東維子集)』·『철애고악부(鐵崖古樂府)』·『복고시집(復古詩集)』·『여직유저(麗則遺著)』 등이 있다.

양정남(梁廷柟, 1796-1861). 중국 근대의 희곡작가. 자는 장남(章相)이고, 호는 등화주인(藤花主人)이며, 광동성 순덕(順德) 사람이다. 내각중서(內閣中書) · 시독함(侍讀銜) 등을 역임했으며, 양강총독(兩江總督) 임측서(林則徐, 785-1850)가 그의 명성을 듣고 초빙하여 함께 아편전쟁에 대적할 계책을 논의했다. 양정남은 사학(史學)과 금석학(金石學)에 정통하여 총독(總督)이 그의 재능을 특별히 아꼈고, 음률에도 뛰어나 이포평(李鋪平)과 뜻을 함께 했다. 저서로 남북곡(南北曲)에 관한 『곡화(曲話)』와 잡극(雜劇) 관련의 『회향몽(回香夢)』 · 『강매몽(江梅夢)』 · 『단연몽(斷緣夢)』 · 『현화몽(縣花夢)』과 전기(傳記) 『요연기(了緣記)』가 있으며, 이 외에도 『남한서(南漢書)』 · 『이분기문(夷氛記聞)』 · 『등화정서화발(藤花亭書畵跋)』 · 『등화정시문집(藤花亭詩文集)』 등이 있다.

양혜지(楊惠之). 당(唐) 개원(开元) 시의 조소가(雕塑家). 오군(吳郡: 지금의 강소성 소주蘇州) 사람이다. 초기에 오도자(吳道子)와 함께 장승요(張僧繇)의 필법을 배워 두 사람이 '화우(畵友)'로 일컬어졌다. 후에 오도자의 명성이 높아지자 지필묵을 불사르고 조소(雕塑)를 전공했는데, 당시에 "오도자의 그림과 양혜지의 조소가 장승요의 신필(神筆)의 길을 빼앗았다 (道子畵, 惠之塑, 奪得僧繇神筆路.)"라는 말이 널리 알려졌다. 그는 남북 각지의 사원에 많은 소상(塑像)을 남겼으며, 저서로 『소결(塑決)』과 『상각(像覺)』이 있었으나 모두 유실되었다.

애선(艾宣). 북송(北宋)의 화가. 금릉(金陵: 지금의 강소성 남경南京) 사람이다. 화죽(花竹) · 영모(翎毛)에 뛰어났고 부색운담(傅色暈淡)에 생의(生意)가 있어 높은 경지에 이르고 독자적인 풍규(風規)가 있었다. 특히 시든 풀과 황량한 주(楱)나무의 야취(野趣)를 잘 묘사했는데 당시에 성행한 짙고 화려한 채색의 원체화(院體畵)와는 달랐다. 희녕(熙寧, 1068-1077) 초에 최백(崔白) · 정황(丁貺) · 갈수창(葛守昌) 등과 수공전(垂拱殿) 어의(御扆)를 합작했는데 메추라기가 특히 정묘했다. 미불(米芾)은 애선이 그린 갈대와 기러기에 대해 속되지 않다고 하였고 소식(蘇軾)은 그의 영모화조화(翎毛花鳥畵)를 당시의 으뜸으로 평가했다. 노년에는 그림이 정교하고 단정하진 않았으나 필적이 매우 기이하고 기격(氣格)이 비범했다. 애선은 화원화가가 아니었기에 유작이 극히 적은데 『고궁주간(古宮周刊)』에 수록되어 있는 「자가도(紫茄圖)」가 그의 작품이다.

여소경(厲昭慶). 오대(五代) 남당(南唐)의 화가. 강소성 건강(建康: 지금의 남경南京) 풍성(豊城) 사람이다. 인물을 잘 그렸으며, 남당의 한림대조(翰林待詔)를 역임했다가 후에 이후주(李後主, 961-975 재위)를 따라 북송에 귀조(歸朝)하여 화원(畵院)의 지후(祗侯)가 되었다. 여소경은 『성조명화평(聖朝名畵評)』 권1, 「인물문(人物門)」의 묘품(妙品)에 기록되었다.

역원길(易元吉). 송대(宋代)의 화가. 자는 경지(慶之)이고, 호남(湖南) 장사(長沙) 사람이다. 그림을 잘 그렸는데, 특히 화조 · 벌 · 매미의 동세(動勢)가 정묘하고 깊이가 있었다. 처음에는 꽃과 과일을 전공했으나 후에 옛사람이 이르지 못한 것으로 명성을 떨치고자 노루와 원숭이를 그렸다. 일찍이 만수산(萬守山) 일백여 리를 들어가 산 속에 집을 지어 살면서 원숭이 · 노루 · 사슴 등과 각종 나무와 바위들을 포착하여 일일이 마음 깊이 관찰하고 기록하여 야성(野性)의 모습을 터득했다. 치평(治平) 갑신(甲辰, 1064)년에 경령궁(景靈宮) 효엄전(孝嚴殿)을 지을 때 궁정에 불려 들어가 영리제전(迎釐齊殿)의 어의(御扆: 황제의 거처에 사용하는 병풍)과 신유전(神遊殿)의 소병(小屛)에 화조를 그렸다. 얼마 후에 또 명에 따라 개선전(開先殿) 서쪽 채에 「백원도(百猿圖)」를 그렸는데, 원숭이를 10여 마리 그렸을 때 유행병에 감염되어 사망했다. 유작으로 「사시화조(四時花鳥)」 · 「사생소과(寫生蔬果)」 등이 전해진다.

엽적(葉適, 1150-1223). 자는 정칙(正則)이고, 호는 수심(水心)이며, 시호는 충정(忠定)이다. 1178년에 진사(進士)가 된 후에 태학정(太學正)·태학박사(太學博士)·통의대부(通議大夫)를 역임했다. 엽적은 남송시대에 개인 심성의 수양보다는 국가정책·국방·재정·민생안정 등 사회·정치적 문제를 주된 관심사로 삼았던 사공파(事功派) 또는 공리파(功利派)의 한 사람으로, 송나라 조정의 난국을 타개하기 위해 전력을 다했으나, 재상 한탁주(韓侂胄)의 탄핵으로 관직을 잃자 저작에만 전념했다. 그의 문장은 웅건하고도 빼어난 데다 재기가 넘쳐 '문(文)의 대종(大宗)'이라는 말을 들을 정도였다. 저서로 『수심집(水心集)』 29권, 『학습기언(學習記言)』 50권 등이 있다.

오관(吳寬). 명대(明代)의 문신·시인·서예가. 자는 원박(原博)이고, 세인들이 그를 포암선생(匏菴先生)이라 불렀다. 임진(壬辰, 1472)년에 회시대정(會試大廷)에 급제하여 한림원수찬(翰林院修撰)에 제수되었고, 후에 예부상서(禮部尚書) 겸 학사(學士)에 이르렀다. 사후에 태자태보(太子太保)에 추증(追贈)되고 문정(文定)의 시호가 내려졌다. 문장이 꾸밈이 없었고 오직 대략적인 체제(體制)를 엄격히 하였다. 시풍(詩風)이 침착하고 장건했으며, 글씨는 윤택한 가운데 간혹 기이하고 굳센 골기(骨氣)가 있었다. 비록 소식(蘇軾)를 본받았으나 스스로 터득한 독자적인 풍격이 많았다.

오처후(吳處厚). 북송(北宋)의 시인·학자. 자는 백고(伯固)이고, 소무(邵武: 지금의 복건성 소무邵武) 사람이다. 인종(仁宗) 황우(皇祐) 5년(1053)에 진사시(進士試)에 합격하여 정주사리참군(汀州司理參軍)에 제수되었고 신종(神宗) 희녕(熙寧, 1068-1077) 연간에 정무군관구기의문자(定武軍管勾機宜文字)를 역임했다. 그 후 원풍(元豐) 4년(1001)에 잠시 감승(監丞)이 되었다가 대리사승(大理寺丞)으로 옮겨 통리군(通利軍)을 관장했고, 철종(哲宗) 원우(元祐) 4년(1089)에 위주(衛州)를 관장하다가 얼마 후에 사망했다. 서서로 『청상잡기(青箱雜記)』 10권이 있고, 『송사(宋史)』 권471에 그의 전기(傳記)가 있다.

완유덕(阮惟德). 오대(五代) 후촉(後蜀)의 한림대조(翰林待詔)이다. 궁궐의 정원, 황비와 제왕의 인척, 귀족들의 모습을 잘 그렸다.

완적(阮籍, 210-263). 삼국시대 위(魏)나라의 사상가·문학가·시인. 후한(後漢) 말의 명사(名士)이자 건안칠자(建安七子)의 한 사람인 완우(阮瑀)의 아들이다. 자는 사종(嗣宗)이고, 진류(陳留: 하남성 개봉開封 부근) 사람이다. 보병교위(步兵校尉)를 지냈기에 완보병(阮步兵)으로도 불렸으며, 혜강(嵇康)과 더불어 죽림칠현(竹林七賢)의 중심인물이다. 위나라 말기의 정치적 위기 속에서 강한 개성과 자아(自我) 및 반예교적(反禮教的) 사상을 관철하기 위해 술과 기행(奇行)으로 자신을 위장하고 살았는데, 많은 기행 가운데 '청안백안(青眼白眼)' 고사는 유명하다. 정권을 찬탈하려는 사마씨(司馬氏)의 막료를 지냈으나, 권력과의 밀착을 싫어했고 곤란한 처세와 고독한 사상을 시문에 의탁했다. 대표작인 『영회(詠懷)』의 시 85수는 자신의 내면세계를 제재로 한 철학적 표백의 연작(連作)이었는데, 그것은 뒷날 도연명(陶淵明)의 「음주(飲酒)」 20수에서 이백(李白)의 『고풍(古風)』 59수에 이르는 장대한 오언시 연작의 선구가 되었다. 전통적인 유교사상이나 기성권력에 반항하는 자세를 노래한 몇 편의 부(賦) 외에, 『대인선생전(大人先生傳)』과 원초적인 노장사상을 추구하는 작품을 남겼다. 이 외에도 저서로 『달장론(達莊論)』·『통역론(通易論)』 등이 있다. 『문선(文選)』에 그의 시문이 약간 수록되어 있고, 『삼국지(三國志)』 21권, 『진서(晉書)』 49권에 그의 전기가 있다.

왕가(王嘉, ?-약390). 위진남북조 시대 도가(道家)의 도사(道士). 자는 자년(子年)이고, 농서(隴西) 안양(安陽: 지금의 감숙성 위원渭源) 사람이다. 용모가 추하고 익살을 좋아했으며, 오곡을 먹지 않았고, 속세를 떠나 동양곡(東陽谷) 절벽에서 혈거(穴居)하여 호흡 수련하며 지내는 등 언동이 기교(奇嬌)했다. 그가 머무는 곳마다 제자를 자청하는 사람들이 구름처럼 몰려들었다고 한다. 후조(後趙)의 석계룡(石季龍: 석호石虎, 335-349 재위) 말년에 장안(長安)에서 나와 종남산(終南山)에 숨어 살았는데, 그의 예언이 잘 들어맞아 전진(前秦, 310-394)의 부견(符堅)이 회남(淮南)에서 패하리라는 것도 미리 알고 있었다고 한다. 후진(後秦)의 태조(太祖) 요장(姚萇, 384-393 재위)에게 초빙되었다가 요장이 왕가의 예언을 잘못 해석하고는 비위가 상한다는 이유로 어이없이 왕가를 살해했다. 장례식 때 왕가의 관에는 시체 대신 대지팡이만 들어있었으며, 장지(葬地)에서 멀리 떨어진 곳에서 언덕을 오르는 그를 보았다고 한다. 저술로 「견삼가(牽三歌)」와 지괴소설(志怪小说) 『습유기(拾遺记)』 10권이 있다.

왕개(王槪, 1645-약1710). 청대(清代)의 화가. 초명(初名)은 개(丐)이고 자는 동곽(東郭)이었으나, 후에 이름을 개(槪)로 바꾸고 자를 안절(安節)로 바꾸었다. 절강성 수수(秀水) 사람이며, 강소성 금릉(金陵: 남경南京)에 기거하면서 그림을 팔아 생계를 유지했다. 그는 특히 산수와 송석(松石)에 뛰어났는데, 산수는 주로 공현(龔賢)의 그림을 배웠고 송석은 웅장한 세(勢)를 중시했다. 이 외에 인물·화훼·영모(翎毛) 등에도 능했고 시(詩)·서(書)·각(刻)도 훌륭했다. 그는 화가로서보다도 『개자원화전(芥子園畫傳)』(속칭 『개자원화보(芥子園畫譜)』)의 편집자로 더욱 유명한데, 이 책은 심심우(沈心友)가 자신이 소장한 이유방(李流芳)의 화보(畫譜)를 본받아 왕개를 시켜 증보(增補) 편집하게 한 것으로서 심심우의 장인인 이어(李漁)가 인행(印行)한 것이다. 강희(康熙) 18년(1673) 제1집(集)이 간행되고, 강희 40년(1701) 제2·3집이 간행되었다(제2·3집은 이어가 죽은 뒤에 간행되었다). 이 책은 명화(名畫)를 쉽게 볼 수 없었던 당시 상황에서 화학도(畫學徒)들의 교과서 역할을 하면서 매우 큰 영향을 주었다. 개자원(芥子園)은 금릉에 있었던 입옹(笠翁) 이어(李漁)의 별장인데, 그 땅이 일구(一丘)에 불과했기 때문에 그 작음을 형용하기 위해 취한 이름이라 한다.

왕단(王端). 북송(北宋)의 화가. 자는 자정(子正)이고, 산동성 출신이다. 관동의 산수를 배워 그 요점을 얻었으며, 화죽(花竹)에 뛰어났다. 일찍이 진종(眞宗, 997-1022 재위)의 어용(御容)을 그렸다.

왕박(王朴, 906-956). 오대(五代)의 학자·정치가. 자는 문백(文伯)이고 산동성 동평(東平) 사람이다. 오대(五代) 후한(後漢) 건우(乾祐) 3년(950)에 과거에서 장원(壯元)으로 등과하여 교서랑(校書郎)에 제수되었다. 후한 온양대란(醞釀大亂) 때 고향으로 돌아가 난을 피했다. 후주(後周) 광순(廣順) 원년(951)에 황자(皇子) 시영(柴榮)을 보좌했고 3년 후에 시영이 진왕(晉王)에 봉해지자 우습유(右拾遺)와 개봉부추관(開封府推官)이 되었다. 그 후 비부낭중(比部郎中)·좌간의대부(左諫議大夫)·좌산기상시(左散騎常侍)·단명전학사(端明殿學士)·지개봉부사(知開封府事)·추밀사(樞密使) 등을 역임했다. 왕박은 역산(曆算)에 밝아 과거 역법(曆法)의 오류를 바로 잡고자 사천감(司天監)과 함께 『현덕흠천력(顯德欽天曆)』을 지었고, 음률(音律)에도 밝아 악학(樂學)의 규범을 새로 제정했다. 저서로 『평변책(平邊策)』·『대주흠천력(大周欽天曆)』·『율준(律准)』이 있다.

왕부지(王夫之, 1619.10.7-1692.2.18). 명말 청초(明末清初)의 사상가·문학가. 자는 이농(而農)이고, 호는 강재(薑齋) 또는 일호도인(一瓠道人)이며, 호남성 형양(衡陽) 사람이다. 만년(晚年)에 형양의 석선산(石船山)에 살았기에 사람들이 왕선산선생(王船山先生)이라 불렀다. 1642년 24세에 진사시(進士試)에 합격했으나, 명나라 유신(遺臣)이라는 이유로 청나라의 벼슬길에 나아가지 않았다. 1647년 청나라 군대가 호남성을 점령하

여 계림(桂林)으로 향했으나, 모친의 병 때문에 귀향하여 석선산에 집을 짓고 독서와 저작에 몰두했다. 그의 학문은 노장사상과 불교의 인식론을 비판적으로 수용하는 한편, 그리스도교와 유럽의 근대과학까지 접근했다. 그의 사론(史論)에서는 자연진화관까지도 엿볼 수 있다. 16·17세기 무렵의 변혁기에 즈음하여 근대적 사상을 전개한 사람으로 알려졌고, 황종희(黃宗羲)·고염무(顧炎武)와 함께 명말 청초의 3대 학자로 일컬어졌다. 저서로 『독통감론(讀通鑑論)』·『송론(宋論)』·『황서(黃書)』·『악몽(噩夢)』·『소수문(搔首問)』·『주역외전(周易外傳)』·『사서훈의(四書訓義)』 등이 있다. 그의 많은 저서는 대부분 청조(淸朝)에 의해 금압(禁壓)되었는데, 19세기 후반에 같은 호남성 출신인 증국번(曾國藩)에 의해 『선산유서(船山遺書)』라는 이름으로 간행되었다. 특히 『황서』는 청말의 혁명가들에게 큰 영향을 끼쳤다. 시문에도 능하여 『시탁(詩鐸)』·『석당영일서론(夕堂永日緒論)』 등의 시론도 남겼다.

왕세무(王世懋, 1536-1588). 명대(明代)의 문학가·사학가. 왕세정(王世貞, 1526-1590)의 동생이다. 자는 경미(敬美)이고, 별호(別號)는 인주(麟洲) 또는 가끔 소미(少美)라 부르기도 했으며, 강소성 태창(太倉) 사람이다. 가정(嘉靖) 38년(1559)에 진사(進士)가 된 후에 태상소경(太常少卿)을 여러 번 역임했다. 학문을 좋아하고 시문을 잘하여 명성이 형 왕세정에 버금갔으며, 왕세정보다 2년 일찍 53세의 나이로 사망했다. 저서로 『왕봉상집(王奉常集)』·『예포힐여(藝圃擷餘)』·『규천외승(窺天外乘)』·『원임문(遠壬文)』·『각금전(却金傳)』·『학포잡소(學圃雜疏)』·『민부소(閩部疏)』·『삼군도설(三郡圖說)』·『명산유기(名山游記)』 등이 있다.

왕세정(王世貞, 1526-1590). 명대(明代)의 문학가. 자는 원미(元美)이고, 호는 봉주(鳳州) 또는 엄주산인(弇州山人)이며, 강소성 태창(太倉) 사람이다. 1547년에 진사시(進士試)에 합격하여 형부(刑部)의 관리가 되었으나, 강직한 성격 때문에 당시의 재상 엄숭(嚴嵩)의 눈을 서억했다. 엄숭이 구실을 만들어 고도어사(古都御史)인 그의 부친을 사형시키자 벼슬을 그만두고 부친의 무고함을 주장하여 8년간이나 노력한 끝에 명예를 회복시켰다. 그 후에 다시 지방관에 복귀되었고, 남경(南京)의 형부상서(刑部尚書)를 마지막으로 관직에서 물러났다. 왕세정은 젊을 때부터 분명이 높아 가정칠재자(嘉靖七才子: 후칠자)의 한 사람으로 손꼽혔고, 학식이 이들 중에 가장 높았다. 후칠자의 맹주격인 이반룡(李攀龍)과 함께 '이왕(李王)'으로 칭해져 명대 후기 고문사(古文辭)파의 지도자가 되었으며, 이반룡이 죽은 뒤에는 그 지위를 독점했다. 격조를 소중히 여기는 의고주의(擬古主義)를 주장했으나, 이반룡이 진한(秦漢)의 글과 성당(盛唐) 이전의 시만을 그대로 모방한 데 비하여 왕세정은 상당히 유연한 태도를 취했다. 만년에는 당(唐)대의 백거이(白居易)·한유(韓愈)·유종원(柳宗元), 송대(宋代)의 소동파(蘇東坡) 등의 작품에도 심취했다. 그는 『엄산당별집(弇山堂別集)』 등 역사 관련 논문을 많이 남겼다. 『엄주산인사부고(弇州山人四部考)』(174권) 『속고(續稿)』(207권)는 그의 전집이며, 문학·예술론은 『예원치언(藝苑卮言)』에 수록되어 있다. 중국 사대기서(四大奇書)의 하나로 알려진 『금병매(金瓶梅)』가 그의 작품이라는 설이 있고, 희곡으로는 『명봉기(鳴鳳記)』가 유명하다.

왕안석(王安石, 1021-1086). 북송(北宋)의 정치가. 자는 개보(介甫)이고, 호는 반산(半山)이며, 강서성 임천(臨川) 무주(撫州) 사람이다. 1042년에 진사시(進士試)에 급제했으나 지방관을 자원하여 행정경험을 쌓았다. 인종(仁宗, 1022-1063 재위) 말년에 중앙으로 돌아와 10여 년의 경험을 정리한 「만언서(萬言書)」를 황제에게 제출하여 정치개혁의 필요성을 역설했으나, 대신들의 주목을 끌지 못했다. 1068년에 신종(神宗)이 즉위하자 황제의 정치고문인 한림학사(翰林學士)에 임명되었고, 이듬해 참지정사(參知政事)가 되어 오랜 포부를 실행할 수 있게 되었다. 먼저 황제직속의 심의기관인 제치삼사조례사(制置三司條例司)를 설치하여 새로운 정책을 입안케 하고, 그것을 차례로 공포했다. 1070년에 동중서문하평장사(同中書門下平章事: 재상)에 오르

자 조례사가 필요 없게 되어 폐지했다. 그의 새로운 정책을 통틀어서 '왕안석의 신법(新法)'이라고 하는데, 균수법(均輸法)을 비롯하여 청묘법(靑苗法) · 농전수이법(農田水利法) · 시역법(市易法) · 모역법(募役法) · 보갑제(保甲制) · 보마법(保馬法) 등이 있으며, 북송 중기 이래의 재정적자를 해소하고 국력을 증강시키는 것이 목적이었다. 대지주 · 관료 · 호상(豪商) 등 보수파는 이 신법을 맹렬히 반대했으나, 신종의 강력한 지지로 수행하여 효과를 올렸다. 신법은 부국강병만을 목적으로 한 것이 아니고 궁극적으로는 사대부의 기풍을 일신하고 인재를 양성하는 것도 목적이었다. 그 방책으로서 관리에게 법률을 배우게 하고, 학교교육을 중시하여 삼사법(三舍法)을 만들어 졸업자를 관리로 임명시켰다. 1076년 은퇴하여 강녕(江寧: 지금의 강소성 남경南京) 종산(鍾山)에서 여생을 보냈다. 그는 뛰어난 학자 · 문인이기도 했는데 경학(經學)으로는 『주례(周禮)』에 주석을 단 『주관신의(周官新義)』를 지어 학교의 교과서로 사용, 신법의 지침으로 삼았다. 산문은 구양수(歐陽修)를 스승으로 삼고, 뛰어난 발상으로 명석하고 박력 있는 문체를 만들어 당송팔대가(唐宋八大家)의 한 사람이 되었다. 시도 높이 평가되었는데, 종산에서 살 때 자연을 읊은 작품이 특히 우수하다. 당시선집(唐詩選集)인 『당백가시선(唐百家詩選)』 20권, 시문집 『임천선생문집(臨川先生文集)』 100권이 있다.

왕애(王靄). 오대말 송초(五代末宋初)의 화가. 하남성 개봉(開封) 사람이다. 성격이 조용하고 말 수가 적었다. 불도인물을 잘 그렸는데 특히 사실적인 묘사에 뛰어났다. 후에 진말(晉末)에 왕인수(王仁壽) 등과 요(遼)의 태조(太祖) 야율덕광(耶律德光, 926-947 재위)에게 납치되었다가 송(宋) 태조(太祖) 조광윤(趙光胤, 960-976 재위)의 노력으로 되돌아왔고, 태종(太宗, 976-997 재위) 조광의(趙光義)가 즉위한 뒤에 도화원지후(圖畵院祗侯)가 되었다. 한희재(韓熙載) 등의 초상을 그려 자못 호평을 받아 후에 한림대조(翰林待詔)가 되었다. 유작으로 「태조어용(太祖御容)」 · 「주온양조초상(朱溫梁祖肖像)」과 개보사(開寶寺) 문수각(文殊閣) 아래 담장의 「천왕상(天王像)」, 그리고 경덕사(景德寺) 구요원(九曜院) 담장의 「미륵하생상(彌勒下生像)」 등이 있다.

왕연(王衍, 234-305). 서진(西晉)의 청담가(淸談家). 자는 이보(夷甫)이고, 산동성 임기(臨沂) 사람이다. 처음에 원성(元城: 지금의 하북성 대명현大名縣) 현령(縣令)으로 출사하여 사도(司徒) · 태자사인(太子舍人) · 상서랑(尙書郞)을 거쳐 승상(丞相)까지 역임했다. 『진서(晉書)』 권43 「왕융전(王戎傳)」에 따르면 왕연은 노자와 장자의 학설을 좋아하여 이야기의 대부분이 노장의 어려운 학설뿐이었다. 왕연이 강연을 하면 늘 옛 학문을 좋아하는 학자들이 모여들어 매우 진지한 태도로 그의 학문을 배웠고, 많은 이들이 왕연을 진심으로 존경했다. 그런데 그가 어렵고 공허한 이론을 이야기를 할 때면 앞뒤가 맞지 않는 말들이 많았다. 강연을 듣던 사람들이 잘못을 지적하거나 의문을 제기해도 왕연은 조금도 개의치 않고 되는 대로 말을 바꾸어 이야기를 계속했다. 이 때문에 사람들이 그를 일컬어 "입속에 자황(雌黃)이 있다"고 말했다. 서진(西晉)이 멸망한(316) 후에 석륵(石勒, 274-333)에게 투항했으나 후에 석륵에 의해 살해되었다.

왕연수(王延壽, 약124-약148). 동한(東漢)의 문인. 시중(侍中) 왕일(王逸)의 아들로, 자는 문고(文考)이다. 준재(俊才)가 있어 어려서 노(魯)를 유람하고 「노영광전부(魯靈光殿賦)」를 지었다. 후에 채옹(蔡邕, 132-192)도 이 부(賦)를 지었는데 왕연수의 부를 보고 매우 기이하게 여겨 자기의 작품을 불태워버렸다고 한다. 왕연수는 20세의 나이로 익사했다.

왕우칭(王禹偁, 954-1001). 북송(北宋)의 시인. 자는 원지(元之)이고, 제주(濟州) 거야(鉅野: 지금의 산동성 거야巨野) 사람이다. 제분업자의 아들이라는 낮은 신분임에도 983년에 과거시험을 통해 진사(進士)가 되어

우습유(右拾遺)까지 역임했으나, 이간하는 자들이 있어 여러 번 폄직(貶職)되었다가 진종(眞宗, 997-1022 재위) 즉위 후에 한림학사(翰林學士)로 옮겨졌다. 이 시기에 그는 『태종실록(太宗實錄)』을 편수하면서 사실대로 기록했다 하여 재상의 미움을 받아 황주(黃州)로 파견되었고, 후에 기주(蘄州)로 옮겨졌다가 얼마 후에 사망했다. 당시 송나라의 독자적인 시가 아직 생기지 않았던 중에 그는 두보(杜甫)로부터 오언시를, 백거이(白居易)로부터 칠언시를 배워 평약(平弱)하다고는 하지만 평정·담백함 속에 지성과 사회풍자를 담아 송나라 시풍의 선구가 되었다. 왕우칭은 그림도 잘 그려 일찍이 「오로회도(五老會圖)」를 그렸는데, 옷의 주름이 오도자의 유풍과 같았다고 한다. 저서로 『소축집(小畜集)』 30권이 있다.

왕인수(王仁壽, ?-약959). 오대(五代) 후진(後晉)의 화가. 여남(汝南) 완병(宛兵: 지금의 하남성 남양南陽) 사람이다. 천성이 영민하고 자못 문사(文史)를 섭렵했으며, 그림은 처음에 왕은(王殷)의 화법을 배웠고, 후에는 오도자(吳道子)의 화법을 잘 그렸으며, 특히 불상(佛像)·귀신(鬼神)·타마(駝馬)에 뛰어나 후진(後晉)의 고조(高祖) 석경당(石敬瑭) 조朝, 936-942)에 대조(待詔)가 되었다. 요(遼) 대동(大同) 원년(947)에 태종(太宗) 야율덕광(耶律德光, 926-947 재위)이 후진을 패망시킨 때 초저(焦著)·왕애(王靄)와 함께 야율덕광에게 납치되어 갔다가 후에 송(宋) 태조(太祖) 조광윤(趙匡胤)이 역관(驛官)을 불러 이들을 찾게 했으나 왕인수와 초저는 이미 죽고 왕애만 돌아왔다. 유작으로 상국사(相國寺) 문수원(文殊院)에 그린 「정토도(淨土圖)」·「미륵하생도(彌勒下生圖)」와 정토원(淨土院)에 그린 「팔보살상(八菩薩像)」·「정요도(征遼圖)」·「엽위도(獵渭圖)」가 『도화견문지(圖畫見聞志)』에 기록되어 있고, 『선화화보(宣和畫譜)』에는 「타(駝)」 1폭이 기록되어 있다.

왕일(王逸). 동한(東漢) 안제(安帝, 396-418 재위) 때 교서랑(校書郞)을 역임한 학자이다. 자는 숙사(叔師)이고, 호북성 의성(宜城) 사람이다. 저서로 『초사장구(楚辭章句)』 17권이 있는데, 이 책은 현존하는 가장 오래된 『초사(楚辭)』 주석본(注釋本)이자 『초사』가 완성된 이래 가장 완전한 주석본이다. 전(前) 16권에는 굴원(屈原)에서 유향(劉向)까지의 작품이 주석되어 있고, 제17권에는 왕일 자신이 쓴 『구사(九思)』가 주석되어 있다.

왕제한(王齊翰). 남당(南唐)의 화가. 강소성 남경(南京) 사람이다. 남당(南唐) 후주(後主) 李煜(961-975 재위)에게 출사(出仕)하여 한림대조(翰林待詔)를 지냈다. 도석(道釋)과 인물을 잘 그렸고, 특히 세화(細畵)에 뛰어났는데 조정(朝廷)과 성시(城市)의 풍애기(風埃氣)가 조금도 없었다 하며, 또한 화조에도 능하여 마치 살아있는 듯했다고 한다. 현존 작품으로 「감서도(勘書圖)」(卷)·「하정영희도(荷亭嬰戲圖)」(團扇)가 있다.

왕조(汪肇, 15세기말-16세기초). 명대(明代)의 화가. 호는 해운(海雲)이고, 안휘성 휴녕(休寧) 사람이다. 대진(戴進)과 吳偉의 산수를 배웠으나 오위에 더 가까웠으며, 현존 유작으로 「기교도(起蛟圖)」·「괴선도(拐仙圖)」 등이 있는데 심혈을 기울인 흔적이 보인다. 왕조의 그림은 단숨에 그려내는 유형으로, 기세가 호방하고 초초(草草)한 필이 많으면서 매우 생동했다. 그는 자신에 대해 "그림을 그릴 때 기교를 사용하지 않고, 술을 마실 때는 입을 사용하지 않는다 (作畵不用巧, 飮酒不用口)."고 말하면서 작화 시에 초고(草稿)를 그리지 않았고 술을 마실 때 코를 사용했다고 한다.

왕진(王縉, 770-781). 당대(唐代)의 학자·정치가. 왕유(王維)의 동생. 자는 하경(夏卿)이고 태원기(太原祁: 지금의 산서성 기현祁縣) 사람이다. 어려서부터 학문을 좋아하여 형 왕유와 함께 일찍부터 문명(文名)을 떨쳤으며, 시어사(侍御史)·무부원외랑(武部員外郞)을 여러 번 역임했다. 안사의 난 때 태원소윤(太原少尹)이 되

어 이광필(李光弼)과 함께 태원(太原)을 수호한 공로로 헌부시랑(憲部侍郎)이 되었다가 또 병부(兵部)로 옮겨졌다. 광덕(廣德) 2년(764)에 황문시랑(黃門侍郎) 겸 중서문하평장사(中書門下平章事)를 하사 받고 하남부원수(河南副元帥)를 역임했다. 왕유와 더불어 지극한 불교신도였기에 육식을 금했으며, 성격이 모략에 능하고 뇌물을 잘 받았다고 한다. 원재(元載)가 죄를 입어 처형될 때 왕진도 괄주자사(括州刺史)로 폄직(貶職)되었다.

왕치등(王稚登, 1535-1612). 명대(明代)의 문학가·서예가. 자는 백곡(百穀, 또는 佰穀이라 쓰기도 했다)이며, 강소성 소주(蘇州) 사람이다. 6세 때 벽과(擘窠)의 큰 글씨를 썼으며, 10세에 이미 시를 쓸 정도로 시재(詩才)가 뛰어나 문징명(文徵明)이 죽은 뒤로 30여 년 동안 사단(詞壇)에서 가장 이름이 높았다. 서예에도 능하여 전서(篆書)와 예서(隷書)를 잘 썼는데 예서는 필력이 힘차고 전(篆) 초(草)보다 더 훌륭했다. 문징명의 후계자로 활약했고 주천구(周天球)와 병칭되었으며, 왕세정(王世貞)과 교유(交遊)했다. 저서로 『오군단청지(吳郡丹青志)』·『왕백곡집(王百穀集)』·『남유당집(南有堂集)』이 있다.

왕필(王弼, 226-249). 삼국시대 위(魏)나라의 사상가·학자. 자는 보사(輔嗣)이고, 연주(兗州) 산양(山陽) 고평(高平: 지금의 산동성 추성鄒城·금향金鄕 일대) 사람이다. 풍부한 천부적 재능과 유복한 학문적 환경에 힘입어 일찍 학계(學界)에서 두각을 나타냈다. 관료인 하안(何晏) 등에게 학식을 인정받아 젊은 나이에 상서랑(尙書郎)에 등용되었고, 하안과 함께 위진(魏晉) 현학(玄學)의 시조로 일컬어진다. 한(漢)의 상수(象數: 괘효卦爻에 나타나는 형상과 변화)나 참위설(讖緯說)을 물리치고 의(義)와 이(理)의 분석적·사변적 학풍을 창설하여 중국 중세의 관념론 체계에 영향을 끼쳤다. '체용일원(體用一源)'의 무(無)를 본체로 하고 무위(無爲)를 그 작용으로 하는 본체론(本體論)을 전개하여 인지(人知)나 상대세계(相對世界)를 무한정으로 보는 노자(老子)의 무위자연설(無爲自然說)에 귀일(歸一)함으로써 현실의 모순을 해결하려고 했다. 저서 『노자주(老子註)』·『주역주(周易註)』가 육조(六朝)시대와 수(隋)·당(唐)에서 성행했으며, 현존한다.

왕헌지(王獻之, 348-388). 동진(東晉)의 서예가. 자는 자경(子敬)이고, 절강성 소흥(紹興) 사람이며, 왕희지의 일곱째 아들이다. 젊어서 명성을 떨쳐 관직이 건위장군(建威將軍)·오흥태수(吳興太守)를 거쳐 중서령(中書令)까지 역임했다. 왕희지의 여러 아들 중에서 최연소자인 왕헌지가 서예의 천분을 가장 많이 타고났으며, 부친의 서법을 계승하여 호기(豪氣) 있는 서풍을 완성했다. 후세 송(宋) 양흔(羊欣)의 『고래능서인명(古來能書人名)』에 "예(隷)·고(藁: 초서)에 뛰어났으며, 골세(骨勢)는 부친에 미치지 못하나 미취(媚趣)는 부친을 넘어선다"고 평해졌다. 부친과 함께 '이왕(二王)' 또는 '희헌(羲獻)'으로 병칭되어 서예의 표준으로 일컬어진다. 『중추첩(中秋帖)』·『낙신부십삼행(洛神賦十三行)』·『지황탕첩(地黃湯帖)』·『송리첩(送梨帖)』 등 많은 법첩(法帖)이 전해진다.

왕흠신(王欽臣, 약1034-약1101). 북송의 장서가(藏書家) 겸 도서관(圖書館) 관원. 자는 중지(仲至)이고, 응천(應天) 송성(宋城: 지금의 하남성 상구商丘) 사람이다. 북송의 관원 왕수(王洙, 997-1057)의 아들로, 처음에 부음(父蔭)으로 관원이 되었다가 문언박(文彦博)의 추천으로 학사원(學士院) 시험에 응하여 진사에 급제했으며, 그 후 섬서전운부사(陜西轉運副使)를 역임했다. 원우(元祐, 1085-1100) 초기에 공부원외랑(工部員外郎)에 제수되었고, 고려(高麗)에 사신으로 다녀온 후에 태부소경(太仆少卿)·비서소감(秘書少監)을 역임하면서 나라에서 소장한 서적을 총괄 관리하고 내용을 검열하여 교정했다. 후에 집현전수찬(集賢殿修撰) 등을 역임하다가 67세의 나이로 사망했다. 왕흠신은 박학하여 문장을 잘 썼고, 특히 시에 뛰어났다. 『전송시

『全宋詩)』 권77에 그의 시 13수가 저록되어 있고, 『전송문(全宋文)』 권1580에 그의 문장 6편이 저록되어 있다.

왕희지(王羲之, 307-365). 동진(東晉)의 서예가. 자는 일소(逸少)이고, 낭아(琅邪) 고우(皐虞: 지금의 산동성 임기현臨沂縣) 사람이다. . '서성(書聖)'으로 일컬어지는 중국 최고의 서예가로 우군장군(右軍將軍)·회계내사(會稽內史)의 벼슬을 지냈다. 처음에 위부인(魏夫人)의 글씨를 배우고 다시 각종 비문을 익혀 높은 경지에 올랐는데, 초(草)·해(楷)·팔분(八分)·비백(飛白)·초(章)·행(行) 등 제체(諸體)에 능하여 일가를 이루었다. 그는 동진의 명족(名族)인 낭아 왕씨(王氏)로서 글씨가 귀족적이고 전아(典雅)·단정(端正)하며 표묘(縹緲)한 선기(禪氣)가 서려 있다고 평가된다. 아들 왕헌지(王獻之)와 더불어 '이왕(二王)'으로 불리기도 한다. 유작으로 「난정서(蘭亭書)」·「악의론(樂毅論)」 등의 법첩(法帖)이 널리 전해지고, 이 외에도 「상란첩(喪亂帖)」·「이사첩(二謝帖)」·「쾌설시청첩(快雪時晴帖)」 등이 전한다.

요최(姚最, 537-603). 북주(北周)의 학자·서화이론가. 자는 사회(士會)이고, 절강성 오흥(吳興) 사람이다. 어려서부터 총명하여 자라면서 경사(經史)에 박통(博通)했고 특히 술을 좋아했다. 개황(開皇, 581-602) 초 태자문대부(太子門大夫)에 임명되고 북강군공(北降郡公)을 습작(襲爵)했으며, 후에 촉왕(蜀王)의 사마(司馬)를 역임했다. 저서로 『속화품록(續畵品錄)』·『양후략(梁後略)』이 있다.

우문개(宇文愷, 555-612). 수(隋)나라의 건축과 토목을 관장한 고급 관료기술자. 자는 안락(安樂)이고 삭방(朔方: 지금의 섬서성 횡산현橫山縣 서쪽) 사람이다. 문제(文帝, 581-604 재위) 때 장작대장(將作大匠)을 역임하면서 신도대흥(新都大興: 당나라 장안의 전신前身)의 도시계획을 주도했고, 위수(渭水)와 황하(黃河)를 연결하는 광제거(廣濟渠)의 개착(開鑿)과 인수궁(仁壽宮) 축조 등을 총감독했다. 양제(煬帝, 604-618 재위) 때는 동도(東都: 당나라 낙양의 전신) 건설을 주도한 뒤에 공부상서(工部尙書)가 되었다.

우세남(虞世南, 558-638). 당대(唐代)의 서예가. 자는 백시(伯施)이고, 절강성 여요(餘姚) 사람이다. 비서감(秘書監)을 지냈으며, 영흥현자(永興縣子)에 봉해졌기에 사람들이 그를 '우영흥(虞永興)'이라 불렀다. 고금에 박학(博學)했고 일찍이 당(唐) 태종(太宗, 626-649 재위)으로부터 지영(智永)의 글씨를 전수받고 이왕(二王: 왕희지·왕헌지)의 전통을 계승하여 외유내강 식의 서체를 추구했으며, 필치가 원융(圓融) 충화(沖和)하면서 준려(遵麗)한 기운이 있었다. 구양순(歐陽詢)·저수량(褚遂良)·설직(薛稷)과 더불어 '초당사대서가(初唐四大書家)'로 불린다. 유작으로 「공자묘당비(孔子廟堂碑)」(碑刻), 「여남공주묘지명(汝南公主墓地銘)」 등이 있다.

우집(虞集, 1272-1348). 원대(元代)의 시인. 자는 백생(伯生)이고, 호는 도원(道園) 또는 소암(邵庵)이며, 시호는 문정(文靖)이고, 강서성 임천(臨川) 사람이다. 원말(元末) 몽골인의 조정에서 한(漢)문화 경시 풍조를 바꾸어 이를 존중하려는 기운을 따라 1297년 대도(大都: 북경)로 나가 대도로유학교수(大都路儒學敎授)·태상박사(太常博士)가 되었고, 1328년 문종(文宗)이 즉위하자 학문소인 규장각(奎章閣)을 창설하고 그 시서학사(侍書學士)가 되어 신임 받았다. 저서로 『도원학고록(道園學古錄)』 50권, 『도원유고(道園遺稿)』 6권 등이 있다. 당시(唐詩)의 박력을 계승하여 명시(明詩)의 당시 존중의 원류를 이룩한 시인으로서, 양재(楊載)·범팽(范梈)·게혜사(揭傒斯)와 함께 '원시사대가(元詩四大家)'의 으뜸으로 일컬어졌다.

원각(袁桷, 1266-1327). 원대(元代)의 시인·학자. 자는 백장(伯長), 호는 스스로 청용거사(淸容居士)라 하였으

며, 절강성 은현(鄞縣) 사람이다. 원(元) 대덕(大德, 1297-1307) 초년(初年)에 한림국사원검열관(翰林國史院檢閱官)·한림직학사(翰林直學士)·지제고(知制誥)·동수국사(同修國史)를 역임했고 후에 시강학사(侍講學士)가 되어 성종(成宗)·무종(武宗)·인종(仁宗) 3조(朝)의 대전(大典)을 편수했다. 원 영종(英宗)이 원각의 박학다문(博學多聞)한 재능을 특별히 중시하여 그에게 『송사(宋史)』·『요사(遼史)』·『금사(金史)』 찬수(纂修)를 맡겼다. 원각은 어려서부터 절강성 영파(寧波)의 저명학자 대표원(戴表元)·왕응린(王應麟)·서악상(舒岳祥) 등을 찾아가 문장과 시 사(詩詞)를 배웠고, 청년시기에는 조맹부(趙孟頫)를 추숭하여 조맹부의 서화와 제발(題跋)·시문(詩文)을 섭렵했다. 원각의 시·사는 대부분 『용호산지(龍虎山志)』에 수록되어 있는데 그 중에서도 「귀곡암(鬼谷巖)」이 특히 유명하다. 원각이 지은 「천년등(千年藤)」이라는 시가 있는데 이 등나무가 지금까지도 귀곡동(鬼谷洞)에 생생히 자라고 있어 귀곡문화(鬼谷文化)의 살아있는 증거물이 되어주고 있다.

원숭(袁崧, ?-401). 동진(東晉) 때의 음악가·학자. '원산송(袁山松)'이라 부르기도 했으며, 진군(陳郡) 양하(陽夏: 지금의 하남성 태강太康) 사람이다. 어려서부터 박학(博學)하여 능히 글을 지었으며, 특히 음악(音樂)에 뛰어나 문장을 읊을 때도 박자가 부드럽고 완곡했는데, 매번 술에 취해 거리낌 없이 노래하면 듣는 이들이 눈물을 흘렸다고 한다. 손은(孫恩)의 난(亂)으로 도성이 함락된 뒤에 살해되었다.

원오극근(圓悟克勤, 1063-1135). 송대(宋代)의 임제종(臨濟宗) 승려. 성은 낙(駱)이고, 이름은 극근(克勤)이며, 자는 무착(無着)이고 사천성 성도(成都) 사람이다. 어려서 묘적원(妙寂院) 자성(自省)에게 출가하여 문희민행(文熙敏行)을 따라 경론(經論)을 연구하다가 후에 오조법연(五祖法演)의 법을 이었으며, 불안(佛眼)·불감(佛鑑)과 함께 '오조문하삼불(五祖門下三佛)'로 칭해졌다. 성도(成都) 소각사(昭覺寺)에 있다가 남쪽으로 가서 장무진(張無盡) 거사를 만나고 협산(夾山) 벽암(碧巖)에 기거했다. 그는 학도(學徒)를 위해 설두(雪竇)의 「송고백칙(頌古百則)」을 제창하고 이를 엮어 저명한 『벽암록(碧巖錄)』을 만들었다. 뒤에 안사부(安沙府) 도림사(道林寺)에서 불과선사(佛果禪師)의 호를 받고, 금릉(金陵) 장산(蔣山)에서 원오선사(圓悟禪師)라는 호를 받았다. 만년에 소각사에 돌아가 정진하다가 소흥(紹興) 5년(1135)에 73세의 나이로 원적(圓寂)했다.

원진(元稹, 779-831). 당대(唐代)의 시인. 자는 미지(微之)이고 별자(別字)는 위명(威明)이며, 하남성 낙양(洛陽) 사람이다. 어려서 부친이 사망하여 모친의 가르침을 받았고, 9세에 문장을 공부하여 15세에 명경(明經)에 발탁되었다. 원화(元和) 원년(806)에 제과대책(制科對策)에 일등으로 합격하고, 좌습유(左拾遺)가 되었으며, 강릉(江陵)의 사조참군(士曹參軍)으로 좌천되기도 했다. 무창(武昌)의 절도사(節度使)를 마지막으로 관직에서 물러나 53세에 사망했다. 그는 시에 뛰어나 백거이(白居易)와 명성이 비등(比等)했다. 그의 시는 온 천하에 전해져 읊어졌으며, 그의 시체(詩體)를 '원화체(元和體)'라 불렀는데, 가끔 악부시(樂府詩)에 전파되었다. 저서로 『원씨장경집(元氏長慶集)』이 있다.

위부인(衛夫人, 272-349). 동진(東晉)의 여류서예가. 이름은 삭(鑠)이고, 자는 무의(茂猗)이며, 하동(河東) 안읍(安邑: 지금의 산서성 하현夏縣 북쪽) 사람이다. 여음태수(汝陰太守) 이구(李矩)의 처로 세인들이 '위부인(衛夫人)'이라 불렀다. 그녀는 예서(隸書)를 특히 잘 썼고 정서(正書)도 오묘한 경지에 들어섰는데 종요(鍾繇)의 법을 얻었다고 하며, 왕희지(王羲之)도 어렸을 때 늘 그에게 배웠다고 한다. 필법에 관한 저술 「필진도(筆陣圖)」를 그녀가 지었다고 전해지는데, 내용 중에 "붓의 탄력을 잘 쓰는 자는 골(骨)이 많고, 붓의 탄력을 잘못 쓰는 자는 육(肉)이 많다. 골이 많고 육이 적은 것은 근서(筋書)라 하고, 육이 많고 골이 적은 것은 묵저(墨猪)라고 한다. 힘이 많고 근육이 풍부한 것은 필법이 뛰어나고, 힘이 없고 근육이 없는

것은 필법이 병폐가 있다 (善筆力者多骨, 不善筆力者多肉. 多骨微肉者謂之筋書, 多肉微骨者謂之墨豬. 多力豊筋者聖, 無力無筋者病.)"라는 말이 있다.

위융(衛融, 905-973). 오대(五代)의 학자. 자는 명원(明遠)이고, 산동성 박흥(博興) 사람이다. 후진(後晉) 천복(天福, 936-943) 초에 진사(進士)로 등과하여 남악주부(南樂主簿)에 선발되었고, 얼마 후 충무군장서기(忠武軍掌書記)를 역임했으며, 후한(後漢, 747-950) 초에 태원관찰지사(太原觀察支使)가 되었다. 유숭(劉崇)이 북한(北漢, 951-979)을 건립한 후에는 중서시랑(中書侍郞)·평장사(平章事)를 역임했다.

위응물(韋應物, 737-804). 당대(唐代)의 시인·학자. 섬서성 서안(西安) 사람이다. 청년 시기에 임협(任俠)을 좋아하여 현종(玄宗, 712-756 재위)의 경호책임자가 되어 총애를 받았다. 현종 사후에는 학문에 정진하고 관계(官界)에 진출하여 좌사랑중(左司郞中)·소주자사(蘇州刺史) 등을 역임했다. 그의 시에는 전원산림(田園山林)의 고요한 정취를 소재로 한 작품이 많으며, 당나라의 자연파 시인의 대표자로서 왕유(王維)·맹호연(孟浩然)·유종원(柳宗元)과 함께 '왕맹위류(王孟韋柳)'로 일컬어졌다.

위장(韋莊, 836?-910). 만당(晚唐) 시기의 시인. 자는 단기(端己)이고, 두릉(杜陵: 섬서성 서안西安) 사람이다. 황소의 난(黃巢之亂)을 피해 낙양(洛陽)으로 갔을 때 장안(長安)에서 피해온 한 부인으로부터 도읍의 황폐상과 참상을 듣고는 장편의 칠언고시(七言古詩) 「진부음(秦婦吟)」을 읊어 유명해졌다. 그 후에 또다시 난을 피하여 강남(江南)으로 갔고, 10여 년간 각처를 돌아다니다가 장안으로 돌아왔다. 894년에 진사에 급제하여 교서랑(校書郞)이 되었고, 901년에 서촉(西蜀)으로 갔다. 907년에 당나라가 멸망하자 스스로 황제라 자칭하고 제위에 올라 전촉(前蜀)의 시조가 된 왕건(王建)을 섬겨 그의 재상(宰相)이 되었다. 위장의 시는 쉽고 명확하며 애상(哀傷)에 찬 것이 많다. 또 새롭게 등장한 사(詞)에도 능하여 온정균(溫庭筠)과 함께 『화간집(花間集)』의 대표사인(代表詞人)이 되어 독자적인 경지를 개척했는데, 그의 사풍(詞風)은 아름답고 맑다. 당시집(唐詩集) 『우현집(又玄集)』을 편찬했고, 지서로 『완화집(浣花集)』이 있다.

위협(衛協, 3세기 후반-4세기 초반). 서진(西晉)의 화가. 조불흥(曹不興)에게서 도석화(道釋畫)를 배웠고, 당시에 장묵(張黙)과 함께 '화성(畫聖)'으로 일컬어졌다. 특히 도석인물에 있어서는 가장 뛰어나 고개지(顧愷之)도 그에게는 미칠 수 없었다고 한다. 사혁(謝赫)은 『고화품록(古畫品錄)』에서 위협의 그림에 육법(六法)이 겸해져 있다고 높이 평가하여 제일품(第一品) 중의 세 번째 서열에 올렸다.

유개(柳開, 947-1001). 북송(北宋)의 산문가. 원명은 견유(肩愈)이고, 자는 소선(紹先. 또는 紹元이라 쓰기도 했다)이며, 호는 동교야부(東郊野夫)라 하였으나, 후에 이름을 개(開)로, 자를 중도(仲塗)로, 호를 보망선생(補亡先生)으로 바꾸었다. 하북성 대명(大名) 사람이다. 개보(開寶) 6년에 진사(進士)가 된 후에 전중시어사(殿中侍御史)에 이르렀다. 송초(宋初)의 화미(華靡)한 문풍(文風)에 반대하여 송대 고문운동(古文運動)을 창도(唱導)했으며, 경의(經義) 토론을 좋아했고 한유(韓愈)와 유종원(柳宗元)의 산문을 주장했다. 작품이 질박(質朴)했으나 고삽(枯澁)한 병폐가 있었다. 저서로 『하동선생집(河東先生集)』이 있으며, 시(詩) 8수가 현존한다.

유검화(兪劍華, 1895-1979). 현대의 화가·회화사학자·회화이론가. 본명은 곤(琨)이고, 자는 (劍華)이며, 산동성 제남(濟南) 사람이다. 1918년에 북경고등사범학교(北京高等師範學校) 도화수공과(圖畫手工科)를 졸업하고 진사증(陳師曾)에게 그림을 배웠는데 산수·화초·서예를 잘 하였다. 상해신화예대(上海新華藝大)·상해미전

(上海美專) · 동남연대(東南聯大) · 기남대학(暨南大學) 등의 교수를 역임했고, 상해학원부원장(上海學院副院長)을 지냈다. 중국회화사 및 중국화론 연구의 권위자이며, 『중국서화가인명사전(中國書畵家人名辭典)』 · 『중국회화사(中國繪畫史)』 · 『중국화론류편(中國畫論類編)』 · 『역대명화기주석(歷代名畫記注釋)』 등 많은 편저서(編著書)를 남겼다.

유곤(劉琨, 271-318). 서진(西晉)의 장령(將領) · 시인. 자는 월석(越石)이고, 중산위창(中山魏昌: 지금의 하북성 무겁현無極縣) 사람이다. 한(漢)나라 중산정왕(中山靖王) 유승(劉勝)의 후예이다. 호방한 문풍(文風)으로 이름을 떨쳐 문장을 인정을 받았고, '영가(永嘉)의 난(亂)'을 겪은 뒤부터는 시풍이 크게 변하여 비장(悲壯) 강개(慷慨)한 음조를 띠었다. 애처로운 글을 잘 지었으며, 우아하고 장중하며 풍격이 다양하다는 평이 있었다. 작품집으로 『유월석집(劉越石集)』 등이 있다.

유공권(柳公權, 778-865). 당대(唐代)의 서예가. 자는 성현(誠懸)이고, 경조(京兆) 화원(華原: 지금의 섬서성 동천시銅川市) 사람이다. 806-820년에 진사시(進士試)에 급제한 후에 목종(穆宗, 812-824 재위)으로부터 필적을 인정받아 한림시서학사(翰林侍書學士)가 되었으며, 이어서 경종(敬宗, 824-826 재위)과 문종(文宗, 827-840 재위)을 섬겼다. 말년에 태자태보(太子太保)에 이르렀고 88세에 사망했다. 정(正) · 행서(行書)를 잘 썼는데 처음에 왕희지의 서체를 배웠으나 다시 구양순(歐陽詢)과 우세남(虞世南)의 서체를 배워 일가를 이루었다. 중년 이후에는 점차 안진경(顔眞卿)의 서풍을 닮아 자주 '안유(顔柳)'라 불리기도 했는데 안진경의 서체보다 더 단정한 독특한 서체를 구사하여 당시에 이미 명성을 떨쳤으며, 지금도 중국에서는 초학(初學)의 교본으로 자주 이용된다. 일찍이 목종이 불교사원에서 그의 필적을 보고 어떻게 글씨가 훌륭한가 될 수 있었는지를 묻자 그는 "용 필은 마음에 날려 있고 마음이 바르면 글씨도 바르게 됩니다 (用筆在心, 心正則筆正)."라고 대답했다. 선종(宣宗, 847-859 재위) 때는 전각에 올라 정(正) · 행(行) · 초(草)를 세 종이에 써서 금채(錦彩)와 병반(甁盤) 등의 은기(銀器)를 받았다. 유작으로 「필간지언(筆諫之言)」이 널리 알려져 있으며, 이 외에도 「현비탑비(玄秘塔碑)」 · 「신책군기성덕비(神策軍紀聖德碑)」 · 「금강반야경(金剛般若經)」 등이 있다.

유관(柳貫, 1270-1342). 원대(元代)의 문학가. 자는 도전(道傳)이고, 호는 스스로 오촉산인(烏蜀山人)이라 하였으며, 절강성(浙江省) 포강(浦江) 오촉산(烏蜀山: 지금의 난계蘭溪 횡계진橫溪鎭) 사람이다. 박학하고 다분야에 능통하여 글씨를 잘 쓰고 골동품과 서화 감상에 정통했으며, 경사(經史) · 백씨(百氏) · 수술(數術) · 방기(方技) · 석도(釋道) 관련 서적 등에 모두 정통했다. 벼슬이 한림대제(翰林待制) 겸 국사원편수(國史院編修)에 이르렀다. 유관은 원대의 저명한 문학가 · 시인 · 철학자 · 교육자 서화가였으며, 원대의 산문가 우집(虞集) · 게혜사(揭傒斯) · 황진(黃溍)와 함께 '유림사걸(儒林四杰)'로 일컬어졌다. 당시 문단에서 그의 영향력이 컸던 까닭에 당시에 "문단의 영수이고 사림의 영웅이다 (文場之帥, 土林之雄)"라는 말이 전해졌다. 대표적인 문집으로 『금석죽백유문(金石竹帛遺文)』 10권, 『근사록광집(近思錄廣輯)』 3권, 『자계(字系)』 2권, 『유대제문집(柳待制文集)』 20권, 『대제집(待制集)』, 『근사록광집(近思錄廣輯)』, 『금석죽백유문(金石竹帛遺文)』이 있다.

유도령(柳道怜, 368-422). 남조(南朝) 송(宋)의 정치가. 남조 송나라의 건국자(建國者) 유유(劉裕, 363-422)의 둘째 동생이다. 시호(諡號)는 경(景)이고, 팽성(彭城) 수리(綏里: 지금의 강소성 서주徐州) 사람이다. 서주종사사(徐州從事史) · 당읍태수(堂邑太守) · 형주자사(荆州刺史) 등을 역임했고 무제(武帝)가 선종(禪宗)을 수용한

후에 장사왕(長沙王)에 봉해졌다가 55세의 나이로 사망했다. 저서로 문집 10권이 있어 『수서지(隋書志)』와 『양당서지(兩唐書志)』에 수록되어 전해지고 있다.

유도사(劉道士). 오대(五代)의 화가. 강소성 건강(建康) 사람이다. 도석(道釋) 관련 제재와 귀신을 잘 그렸는데 필치가 힘차고 기이했다. 당시에 강남의 사찰과 도관(道觀)에 가면 종종 그의 그림을 볼 수 있었다 하며, 특히 감로불(甘露佛: 아미타불)을 즐겨 그렸다.

유도순(劉道醇, 11세기 중후반 활동). 경력은 미상(未詳)이고, 대량(大梁: 지금의 하남성 개봉開封) 사람이다. 『오대명화보유(五代名畵補遺)』와 『성조명화평(聖朝名畵評)』의 저자라고만 알려져 있을 뿐, 구체적인 행적은 알 길이 없다. 『성조명화평』이 그 내용으로 볼 때 대략 1080년에 써진 것으로 보이므로 그가 11세기 중후반에 활동한 것으로 추측된다. 『성조명화평』은 간혹 『송조명화평(宋朝名畵評)』으로 표기된 판본도 있다.

유마힐(維摩詰, Vimalakīrti). 초기 대승불교 경전의 하나인 『유마경(維摩經)』의 중심인물이다. 유마(維摩)·정명(淨名)·무구칭(無垢稱)이라 부르기도 한다. 유마는 바이샬리(毘舍離國)의 부유한 재가(在家) 불교신자로, 이미 보살로서의 실천을 완성하고 있었다. 석가가 근처에서 설법할 때 유마힐은 병에 걸려 참석할 수 없었다. 석가는 제자들을 시켜 문병을 가도록 했으나, 모두 유마의 의론에 진 경험이 있기 때문에 아무도 가려 하지 않았다. 결국 문수보살(文殊菩薩)이 유마를 방문하여 병의 문제 등을 시작으로 불교진리에 관해 의론을 폈다. 이때 문수가 더러움과 깨끗함은 궁극적으로 불이(不二)이며, 무언무설(無言無說)이라고 말로 표현한 데 대해, 유마는 침묵으로써 불가언불가설(不可言不可說)의 뜻을 표현했다고 한다(유마의 一默). 유마는 재가(在家)자이면서 공(空)사상을 실천하는 이상적인 보살로 한국·중국·일본의 선종에서 특히 중시되고 있다.

유자중(俞子中). 북송의 은사·시인. 자는 청로(淸老)이고, 법명은 자림(紫琳)이며, 절강성 금화(金華) 사람이다. 당시의 저명한 시인 겸 은사 유자지(俞紫芝, ?-1086: 자는 수로秀老)의 동생이다. 왕안석이 만년에 강녕(江寧: 지금의 남경南京)에 살 때 유자중 형제와 자주 교유(交遊)하면서 이들의 재능을 높이 평가했다. 반자진(潘子眞)의 『시화(詩話)』에서는 "청로 또한 단정하고 정결함을 좋아했고, 황산곡과 교유했다"고 하였고, 일찍이 황정견은 "청로는 … 30년 전에 나와 함께 회남(淮南)에서 학문을 배웠다"고 말했다. 또 황정견은 『산곡제발(山谷題跋)』「발유수로청로시송(跋俞秀老淸老詩頌)」에서 "수로와 청로는 모두 강호의 조각배이니, 속인들의 구속이나 속박을 받을 수 없는 자들이다. 지난번 금릉현(金陵縣)에서 형공(荊公: 왕안석)과 서로 시를 주고받았는데, 언어가 깊은 경지에 들어가 도인들이 전하기를 좋아했다. 청로는 나와 연수(漣水: 강소성 연수漣水)에서 함께 배웠는데, 그는 만물을 업신여기고 익살로써 세상을 하찮게 대했으며 백발임에도 몸이 쇠하지 않았다."라고 하였다.

유영(劉永). 북송(北宋)의 산수화가. 하남성 개봉(開封) 사람이다. 산수를 잘 그렸는데, 처음에 북주(北周)의 승려 덕부(德符)의 송석(松石)을 배웠으나 후에 여러 대가의 산수를 추구하여 그 장점을 본받았다. 그 후 형호(荊浩)의 그림을 보고 대가들 산수화의 미진(未盡)함을 알게 되었는데, 하루는 관동(關同)의 그림을 보고 매우 감복하여 나머지는 모두 버리고 오로지 관동의 그림만 배워 당시에 명성을 떨쳤다.

유의(劉毅, ?—285). 서진(西晉)의 정치가. 자는 촉웅(促雄), 서진(西晉) 동래액(東萊掖: 지금의 산동성 액현掖縣) 사람이다. 일찍이 하급 감찰관(監察官)인 사례도관사(司隸都官司)를 역임했다가 스스로 물러나 고향에서 한거(閑居)했고, 후에 진왕(晉王) 사마소(司馬昭, 211-265)가 그를 상국연(相國掾)에 추천했으나 그는 병을 핑계로 거절했다. 이 시기에 이간질에 능한 어떤 소인배가 사마소를 찾아가 유의가 출사하지 않는 이유가 위(魏)나라에 충성하기 때문이라는 거짓말을 했는데, 사마소는 유의를 증오하면서 관망하다가 그를 시험하기 위해 요직을 주었다. 그간의 사정을 익히 들어온 유의는 부득이 명에 응하여 조정에 들어갔고, 사마소가 죽고 그의 아들 사마염(司馬炎, 236-290)이 진(晉) 무제(武帝)가 된 후에 상서랑(尙書郞) · 부마도위(駙馬都尉) · 산기상시(散騎常侍) · 국자제주(國子祭酒) 등을 역임했다. 유의는 성격이 청렴하고 공정함을 좋아하여 왕공 귀족들의 권력다툼 속에서도 늘 대소사를 막론하고 황제와 황족들에게 직언하여 여러 번 궁지에 몰렸고, 심지어 곤장을 맞기도 하다가 결국 관직에서 쫓겨났다. 그 후 유의는 고향으로 돌아가서 세월을 보내다가 세상을 떠났다.

유종원(柳宗元, 773-819). 당대(唐代)의 시인 · 고문학자. 자는 자후(子厚)이고, 섬서성 서안(西安) 사람이다. 유하동(柳河東) 또는 유유주(柳柳州)라 부르기도 했다. 혁신적 진보주의자로서 왕숙문(王叔文)의 신정(新政)에 참여했으나 실패하여 변경으로 좌천되었다. 고문(古文)의 대가로서 한유(韓愈)와 병칭되었으나, 사상적 입장에서 한유가 전통주의인데 반해 유종원은 유 · 도 · 불을 참작하고 신비주의를 배격한 자유 · 합리주의의 입장을 취했다. 우언(寓言) 형식을 취한 풍자문(諷刺文)과 산수를 묘사한 산문에도 능했는데, 그 자구(字句)의 완숙미와 표현의 간결 · 정채(精彩)함은 특히 뛰어났다. 그는 산수시를 특히 잘하여 도연명(陶淵明)과 비교되었고 왕유(王維) · 맹호연(孟浩然) 등과 당시(唐詩)의 자연파를 형성했다. 송별시(送別詩) · 우언시(寓言詩)에도 뛰어나 우분애원(憂憤哀怨)의 정을 표현하는 수법은 굴원(屈原)의 영향을 받은 것으로 평가된다. 저서로 시문집 『유하동집(柳河東集)』 45권, 『외집(外集)』 2권, 『보유(補遺)』 1권 등이 있다.

유지원(劉知遠, 895-948). 오대(五代) 후한(後漢)의 건국자(947-948 재위). 묘호는 고조(高祖)이고, 돌궐 사타족(沙陀族) 출신이다. 후진(後晉)의 석경당(石敬瑭)의 부하가 되어 공을 세우고 금군(禁軍)의 실권을 장악했으며 하동절도사(河東節度使)를 겸임했다. 거란이 후진을 침공하자 사령관으로서 출병을 거부했고, 소제(少帝)가 거란에게 연행되자 스스로 제위에 올랐다. 국호를 한(漢)이라 하고 변경(汴京: 개봉開封)으로 도읍을 옮겼으나, 1년 만에 병으로 사망했다.

육기(陸機, 261-303). 서진(西晉)의 시인 · 문학가. 자는 사형(士衡)이고, 강소성 소주(蘇州) 사람이다. 특출한 문장가로서 아우 육운(陸雲)과 함께 '이륙(二陸)'으로 칭해졌다. 조부 육손(陸遜)은 재상이었고, 부친 육항(陸抗)은 대사마(大司馬)로서 오(吳)나라 귀족이었으나, 20세 때 오나라가 진나라에 패망한 후 10여 년간 고향에 은둔했다. 『변망론(辨亡論)』은 이 무렵에 쓴 사론(史論)이다. 외척세력인 가밀(賈謐)과 함께 북방의 문인과 교유했고, 송(宋) 왕실의 권력투쟁인 '팔왕(八王)의 난(亂)' 때 하북대도독(河北大都督)으로 출전했다가 뒤에 사형되었다. 악부(樂府) 형식을 취한 오언시는 대구(對句)와 전례, 고사(故事)가 두드러지는데 육조(六朝)의 수사주의(修辭主義)로서 내용은 사변적이며 어둡다. 작품으로 『군자행(君子行)』, 『양부음(梁父吟)』, 『육상형문집(陸上衡文集)』 10권이 있고, 시문은 『문선(文選)』에 많이 수록되어 있다.

육운(陸雲, 262-303). 서진(西晉)의 시인 · 문학가. 문학가(文學家) 육기(陸機)의 동생이다. 자는 사룡(士龍)이고,

강소성 소주(蘇州) 사람이다. 5세에 능히 『논어(論語)』와 『시경(詩經)』을 읽고 6세에 문장(文章)을 지었으며, 후에 육기와 함께 '이륙(二陸)'으로 칭해졌다. 서진 말기에 청하내사(淸河內史)를 역임했고, 팔왕(八王)의 난 때 형 육기가 전쟁에서 패하여 억울하게 처형될 때 육운도 함께 죽임을 당했다. 육운의 시는 수식(修飾)을 중시했고 특히 단편(短篇)에 뛰어났다. 문장은 청성(淸省)·자연(自然)하고 뜻이 깊고 고아하며 언어가 청신(淸新)하고 감정 표현에 진지하여 육조문학의 실질적인 선구가 되었다. 저술 『춘절첩(春节帖)』이 『순화각법첩(淳化閣法帖)』에 선별 수록되었고 『육운집(陸雲集)』 12권이 『수서(隋書)』 「경적지(經籍志)」에 수록되었으나 유실되었다. 『육청하집(陸淸河集)』이 명인(明人) 장부(張溥)의 『한위육조백삼가집(漢魏六朝百三家集)』에 집록(輯錄)되어 지금까지 전해진다.

육유(陸游, 1125-1210). 남송(南宋)의 시인. 자는 무관(務觀)이고, 호는 방옹(放翁)이며, 절강성 소흥(紹興) 사람이다. 29세의 나이에 진사시(進士試)에 급제했으나, 재상 진회(秦檜)의 방해를 받아 전시(殿試)에서 낙제했다. 진회가 죽은 뒤 34세에 처음으로 관계(官界)에 들어갔으나, 중앙의 미관(微官)과 지방관을 전전했다. 더욱이 요직에 있는 사람을 비판하여 몇 차례나 면직을 당했고 관계(官界)에서 고립되는 등 좌절을 거듭했으나, 항상 나라를 걱정하고 금(金)에 대한 철저한 항쟁을 주장했으며, 그것을 시로 읊은 강직한 애국시인이었다. 그는 자신의 시를 통해서 일편단심인 포부를 노래했고 권문세가의 부패상에 분개했으며, 죽는 순간까지 국토회복에 대한 희망을 노래하는 것으로 일생을 일관했다. 이런 격정적인 시를 쓰는 한편, "작은 누각에서 온 밤 동안 봄비소리 들었으니, 내일 아침 깊은 골목길에서는 살구꽃을 팔겠구나 (小樓一夜春雨聽 深巷明朝杏花賣. 「臨安春雨初霽」)"처럼 평정한 심경으로 일상적인 삶을 즐기면서 살아가는 행복감을 신변의 일상적 사물에 투영시켜 부드럽게 노래하기도 했다. 약 1만 수가 되는 그의 시는 분노와 자적함의 양면이 기초를 이루는데, 그 바닥에는 동심과 비슷한 순수한 정신이 있고, 본성을 추구하는 경향이 짙다. 또 사천성에 부임했던 46세 때의 일기 『입촉기(入蜀記)』는 기행문 가운데서도 압권이다. 서서로 『위남문집(渭南文集)』 50권과 『검남시고(劍南詩稿)』 85권이 있다.

은중감(殷仲堪, ?-399). 동진(東晉)의 무장(武將). 진(晉) 목제(穆帝, 344-361 재위) 때의 이부상서(吏部尙書) 은융(殷融)의 손자이며, 하남성 회양(淮陽) 사람이다. 능히 직언을 할 수 있었고 한강백(韓康伯)과 명성을 나란히 했다. 저작랑(著作郞)·참군(參軍)·장사(長史)·진릉태수(晉陵太守)·태자중서자(太子中庶子)를 차례로 역임했고 형주(荆州)·익주(益州)·영주(寧州)의 군사도독(軍事都督)이 되었다. 안제(安帝, 396-418 재위) 때 환현(桓玄)과의 전투에서 패하여 포로가 되자 작계(柞溪)에서 자살했다. 은중감은 문학으로도 유명하여 사촌형 은기(殷覬)와 명성을 나란히 했다. 저서로 문집 12권(『당서경적지(唐書經籍志)』에는 10권이라 되어 있다. 『수서지(隋書志)』를 따른다)을 남겼고, 찬집(纂集)으로 잡론(雜論) 95권이 있다.

이건훈(李建勛). 오대(五代) 남당(南唐)의 시인·학자이다. 자는 치요(致堯)이고, 시호는 종산공(鍾山公)이며, 감숙성 농서(隴西) 사람이다. 어려서부터 학문을 좋아하여 능히 문장을 지었고, 특히 시에 뛰어났다. 남당(南唐) 이승(李昪, 888-943)의 요새 금릉(金陵: 남경南京)에서 부사(副使)를 역임하면서 왕위 계승의 계책을 예견하여 중서시랑동평장사(中書侍郞同平章事)가 되었다. 후에 사저(私邸)로 보내졌다가 또 이승의 후계자 이경(李璟, 916-961)의 부름을 받아 사공(司空)이 되었고, 사도(司徒)까지 역임한 후에 관직에서 물러났다.

이경(李璟, 916-961). 오대(五代) 남당(南唐)의 제2대 황제(943-961). 아명은 경통(景通)이고, 강소성 서주(徐州) 사람이다. 중주(中主) 또는 사주(嗣主)로 일컬어진다. 예술방면에 소질이 있었고 독서를 즐겼으며 시(詩)·

서(書)에도 뛰어났다. 특히 사(詞)에 능하여 아들 이욱(李煜, 961-975 재위)과 함께 사의 새로운 지평을 열었으나 오늘날에 전해지는 그의 사는 네 수에 불과하다. 시도 단편 약간과 칠언율시(七言律詩) 한 수가 전해지고 있을 뿐이다. 사(詞) 「완계사(浣溪沙)」 중에 나오는 "가는 비에 꿈 깨니 닭장은 멀고, 소루(小樓)에 센 바람 불어와 옥생(玉笙)이 차도다"라는 구절은 예로부터 명구로 알려져 왔다. 사(詞) 4수가 이욱의 작품과 함께 『남당이주사(南唐二主詞)』에 수록되어 있다.

이극용(李克用, 856-908). 오대(五代) 후당(後唐)의 건국자 이존욱(李存勖)이 그의 장남이다. 돌궐(突厥) 사타족(沙陀族) 출신으로, 무장으로 성장한 그는 한쪽 눈이 작았기에 사람들이 그를 독안룡(獨眼龍)이라 불렀다. 황소(黃巢) 반란군에 의해 장안(長安)이 점거되었을 때 당나라의 부름을 받고 황소군을 연파하고 장안을 수복한 공적을 쌓아 883년에 하동절도사(河東節度使)가 되었고, 후에 진왕(晉王)의 작위를 받는 등 큰 세력을 가지게 되었다. 그러나 군웅할거 때, 특히 선무군절도사(宣武軍節度使) 주전충(朱全忠: 오대 후량(後梁)의 제1대 황제, 907-912 재위)과 숙적 관계가 되어 20여 년 동안 치열한 항쟁을 벌였는데, 말년에는 주전충군에게 한때 태원(太原)을 포위당하는 등 열세에 몰리다가 병을 얻어 사망했다.

이변(李昪, 888-943). 오대(五代) 남당(南唐)의 건국자(937-943 재위). 어려서 고아가 되었으나 회남절도사(淮南節度使) 양행밀(楊行密)에게 발탁되어 부장(部將) 서온(徐溫)의 양자가 되고 서지고(徐知誥)라는 이름을 받았다. 오(吳)나라의 실권자 서온이 죽은 뒤에 10년 동안 그의 뒤를 이어 국정을 지배했으며 황제의 자리에 올랐다. 국호를 대제(大齊)라 하고 금릉(金陵: 지금의 남경南京)에 도읍을 정했다. 939년 당(唐) 현종(玄宗, 712-756 재위)의 여섯 째 아들의 먼 후손이라고 자칭하면서 이름을 이변, 국호를 대당(大唐)으로 고쳤으며, 국력의 내실을 도모하고 화북(華北)의 오대(五代) 왕조와 대항했다. 1950-1951년 그의 능묘가 발굴되어 그 보고서가 출판되었다. 묘호는 열조(烈祖)이다.

이상은(李商隱, 813?-858). 당대(唐代)의 시인. 자는 의산(義山)이고, 호는 옥계생(玉谿生)이며, 회주(懷州) 하내(河內: 지금의 하남성 심양현沁陽縣) 사람이다. 837년에 진사시(進士試)에 급제한 후에 비서성교서랑(秘書省校書郎)·홍농위(弘農尉) 등을 역임했다. 그러나 당시 관계(官界)는 귀족파와 진사파로 분리되어 파벌싸움이 되풀이되고 있었기에 영호초의 아들 영호도로부터 배반자라 하여 미움을 받아 이때부터 절도사(節度使)의 막료와 하급관리로 전전하는 불우한 일생을 보냈다. 정교한 형식미를 지닌 율시(律詩)에 능했고, 다채로운 전고(典故)를 구사하여 상징적인 세계를 쌓아올리는 시풍은 만당기(晚唐期)의 섬세하면서도 유미적인 경향을 대표하는 것으로, 북송 초에 「서곤체(西崑體)」라는 모방작을 낳을 만큼 애호되었다. 또한 내면적으로 깊은 자기성찰과 현실적인 인식을 지녀 두보의 후계자라는 평이 있을 정도로 높은 서정성을 갖추었다. 저서로 『당이의산시집(唐李義山詩集)』 6권, 『이의산문집(李義山文集)』 5권이 있다.

이선(李鱓, 1684 혹은 1686-1762). 청대(清代)의 화가. 자는 종양(宗揚)이고, 호는 복당(復堂) 또는 오도인(懊道人)이며, 강소성 흥화(興化) 사람이다. 강희(康熙) 5년(1711)의 거인(擧人)으로, 후에 그림을 잘 그려 내정(內廷)에서 공직했으나 제재(題材)를 규정하는 데에 항거하다가 해직(解職)되었고, 산동성등현지현(山東省滕縣知縣)을 역임할 때는 상관에게 거역하여 관직을 박탈당했다. 이선은 처음에 원파(院派) 화조화가 장정석(蔣廷錫)에게서 그림을 배웠으나 고기패(高其佩)의 화법을 섭렵하면서부터 원체화풍의 섬세한 공필화(工筆畵)에서 벗어나 조필(粗筆)로 전향했다. 후에 그는 명대 화가 임량(林良)·심주(沈周)·서위(徐渭) 등의 사의(寫意)기법에서 장점을 취하고 서법의 용필을 참고한 뒤에 변화를 가미하여 자신의 뜻에 일임하여 분방

하게 휘호하는 이른바 "수묵을 융합하여 기이한 정취를 이루는 (水墨融成奇趣)" 독특한 풍격을 이루어 양주팔괴(揚州八怪)의 한 사람이 되었다.

이승(李昇). 오대(五代)의 화가. 사천성 성도(成都) 사람이며, 사천 지방의 산수를 그렸다. 처음에 장조(張璪)의 산수화 한 폭을 얻어 며칠간 진중히 감상하고는 "완벽하지 않다"고 말했다 하며, 후에 마음으로 자연의 이치를 배움에 이르러 전대 현인들의 생각을 넘어섰다고 한다. 서화감상가 인현(仁顯, 10세기 활동)이 그의 그림에 대해 "일찍이 소감인 황전의 집에서 이승의 산수화를 보았는데 그의 명성과 실상이 일치함을 알 수 있었다 (嘗於少監黃筌第見昇山水圖, 乃知名實相稱也. 『圖畫見聞志』)"고 말한 바가 있다. 『익주명화록(益州名畵錄)』 묘격하품(妙格下品)에 기록되어 있다.

이옹(李邕, 678-747). 당대(唐代)의 서예가. 자는 태화(泰和)이고, 강소성 강도(江都) 사람이다. 「소명문선(昭明文選)」의 주석자인 이선(李善)의 아들이다. 북해태수(北海太守)를 역임했기에 사람들이 '이북해(李北海)'라 부르기도 했으며, 문장력 · 말솜씨 · 의기(義氣)가 모두 뛰어나 당시 '육절(六絶)'로 칭해졌다. 호방한 성격 때문에 권신들과 뜻이 맞지 않아 좌천되기도 했다가 결국에는 재상 이임보(李林甫)에게 미움을 받아 사형 당했다. 이옹은 문장과 글씨에 뛰어났으며, 특히 행서(行書)로 명성을 떨쳤다. 비문을 많이 썼는데 대표작으로 「이사훈비(李思訓碑)」 · 「녹산사비(麓山寺碑)」가 있다.

이욱(李煜, 937-978). 오대(五代) 남당(南唐)의 국주(國主). 후주(後主)라 부르기도 했다. 자는 중광(重光)이고, 초명은 종가(從嘉)였으나 후에 욱(煜)으로 바꾸었다. 중주(中主) 이경(李璟, 916-961)의 여섯 째 아들로, 961년 중주가 죽자 곧 즉위했다. 재위 15년 뒤인 975년에 송(宋)나라에 항복하여 송나라 수도 변경(汴京: 지금의 하남성 개봉開封)에서 유폐된 포로생활을 했다. 978년 7월 7일 42세 생일날에 독살되었다. 젊어서 시문 · 서화 · 음악에 능통했고 특히 사(詞)에 능했는데, 망국(亡國) 전의 작품에는 사랑하는 모습을 천진난만하게 노래한 유형이 많다. 유폐된 뒤에는 망향과 망국의 한을 노래로 읊은 불후의 작품이 많고, 사(詞)의 신국면을 개척한 공적은 매우 크다. 이욱의 사는 이경의 작품과 함께 『남당이주사(南唐二主詞)』에 수록되어 있다.

이준역(李遵易). 송대(宋代)의 화가. 등춘(鄧椿)의 『화계(畵繼)』에 근거하면 그가 어디 사람인지 알 수 없으며, 조무곡(晁無谷)이 이준역의 「어도(魚圖)」 상에 그림이 매우 상세하다고 제한 적이 있었다. 본래 화원 화가였으나 선화 말기에 사직하고 고향으로 돌아갔다. 그는 일찍이 서경(西京) 대내대경전(大內大慶殿)의 어병(御屛) 상에 구름과 안개 사이로 날아오르는 용을 그렸는데 걸작이었다 하며, 종고(宗古)보다 필력이 뛰어났다고 한다.

이임보(李林甫, ?-752). 당(唐) 현종(玄宗) 후기의 재상. 고조(高祖: 이연李淵)의 사촌동생인 장평왕(長平王) 이숙량(李叔良)의 증손이다. 734년에 예부상서(禮部尙書)·동중서문하평장사(同中書門下平章事)를 지냈고, 후에 진국공(晉國公)에 봉해졌다. 음험하고 책략이 많아서 사람들이 그를 평할 때 "입에는 꿀, 뱃속에는 칼 (口蜜腹劍)"이라 하였다. 현종은 당말에 여색과 향락에 빠져 조정의 모든 일을 거의 이임보에게 일임했다. 그는 19년 동안이나 재상의 지위에 있으면서 자기와 의견을 달리하는 사람을 모두 배척했고, 도당을 만들어 정무를 마음대로 재단했다. 재상의 자리에 오래 있기 위해서, 문관 출신의 절도사는 실전에 적합하지 않으니 무관을 국경지대의 절도사로 중용해야 한다고 주장했다. 이 때문에 742년에 안록산이 평로절

도사(平盧節度使)에 임명되어 후에 많은 군사를 거느리게 되었고, 결국 안사의 난이 일어난 원인이 되었다. 양귀비의 6촌 오빠로 처세술에 능한 양국충(楊國忠)은 초기에 당시 권세를 자랑하던 이임보에게 아부함으로써 현종의 환심을 샀다. 그러나 이임보가 병으로 죽고 2년 후에 양국충은 이임보가 전 절도부사인 돌궐족의 아포사(阿布思)와 모반을 꾀했다는 상소를 안록산을 시켜 직접 현종에게 올리게 했다. 이를 들은 현종은 이임보의 관직을 삭탈하고 관을 파헤쳐 서민들이 사용하는 작은 관으로 시신을 옮기게 했다. 또한 이임보의 아들 이화(李和)와 같은 도당 이부도(李復道) 등의 50명을 광동(廣東) 지방으로 귀양 보냈다.

이존욱(李存勖, 885-926). 오대(五代) 후당(後唐)의 시조(始祖, 923-926 재위). 산서성 태원(太原) 사람이다. 돌궐(突厥) 사타족(沙陀族) 출생의 진왕(晉王) 이극용(李克用)의 장자로서 908년 왕위를 계승, 914년 연(燕)나라 유수광(劉守光)을 멸하고 이어 후량(後梁)을 쳤다. 923년에 하북성 위주(魏州)에서 제위에 올라 국호를 당(唐)이라 칭하였으며, 같은 해 후량을 멸하고 도읍을 낙양(洛陽)에 정했다. 925년 전촉(前蜀)도 병합하여 하북(河北)을 평정했다. 뛰어난 무장이었으나 측근들에게 정치를 맡기고 사치에 빠진 탓으로 반란이 일어나 부하에게 살해당했다. 묘호(廟號)는 장종(莊宗)이다.

이청조(李淸照, 1084-약1151). 남송(南宋)의 여류 사인(詞人). 호는 이안거사(易安居士) 또는 수옥(漱玉)이고, 산동성 제남(濟南) 사람이다. 양송(兩宋: 북송과 남송)의 전란시대에 활동했으며, 금석문 연구가 조명성(趙明誠)의 아내가 되어 남편을 도와 『금석록(金石錄)』을 완성했다. 북송(北宋) 말 동란기에 남편과 사별하고 절강성의 각지를 유랑하여 고초를 겪었다. 이안체(易安體)를 창립했고, 사(詞)의 작풍은 이욱(李煜) → 진관(秦觀) → 주방언(周邦彦) 등의 이른바 '완약파(婉約派)' 계열에 속하며, 우미(優美) 섬세(纖細)를 기조로 하나 당시의 구어(口語)를 대담하게 삽입한 재기 넘치는 작품도 있다. 특히 유랑 후의 작품에는 인생의 고독과 불안을 투시한, 청렬(淸冽)한 맛이 가미된 송사(宋詞)의 최고 수준을 나타내었다. 문집에 『수옥집(漱玉集)』 1권이 있다.

이치(李廌, 1059-1109). 북송(北宋)의 학자·회화이론가. 자는 방숙(方叔)이고, 호는 제남선생(濟南先生) 또는 태화일민(太華逸民)이다. 원래 선대(先代)에는 산동성 운성(鄆城)에서 거주했는데, 그 선인(先人)이 섬서성 화주(華州: 지금의 화현華縣)으로 이주하여 화주 사람이 되었다. 이치는 청년시기에 문재(文才)가 뛰어나 일찍이 소식(蘇軾)의 찬사를 얻었으나, 천거해줄 연고가 없어 끝내 관직에 오르지 못했다. 중년에는 공명(功名)에 뜻을 두지 않고 교우(交友)와 저술에만 전념했으며, 영주(潁州, 지금의 하남성 허창許昌)가 역대로 영재들이 모이는 땅이라 여겨 장사(長社)로 이주하여 그곳에서 살았다. 이치는 고금의 치란(治亂)을 즐겨 논했으며 문장을 지음에 붓놀림이 날아가는 듯 했는데, 일찍이 조정에 상서(上書)하여 국사(國事)를 종횡으로 논하고 방책(方策)을 진헌(進獻)하여 천하에 이름을 얻었다. 소식(蘇軾)이 그 필묵의 번뜩임을 칭찬하여 문장에 모래와 자갈이 휘날리는 듯한 기세가 있다고 하였으며, 이 때문에 후인(後人)들이 그를 '소문육군자(蘇門六君子)'의 한 사람으로 존숭했다. 저술에 『제남집(濟南集)』·『사우담기(師友談記)』·『덕우재화품(德隅齋畫品)』 등이 있다. 『덕우재화품』은 『덕우당화품(德隅堂畫品)』·『이치화품(李廌畫品)』·『화품(畫品)』 등으로도 불리는데, 통행본(通行本)으로는 『고씨문방소설(顧氏文房小說)』본(本), 『왕씨서화원·화원보익(王氏書畫苑·畫苑補益)』본, 『보안당비급(寶顔堂秘笈)』본, 『사고전서(四庫全書)』본, 『총서집성초편(叢書集成初編)』본 등이 있다.

ㅈ

장경(張庚, 1685-1760). 청대(淸代)의 화가·회화이론가. 원명은 도(壽)이고, 자는 포산(浦山)이며, 호는 과전외사(瓜田外史) 또는 미가거사(彌伽居史)고, 절강성 가흥(嘉興) 사람이다. 어려서 고빈(孤貧)하여 거자업(擧子業)에 힘쓰지 않았으나, 27세경에 비로소 경사(經史)와 시문(詩文)을 연구하기 시작하여 건륭(乾隆) 원년(1736)에 포의(布衣)로써 박학홍사(博學鴻詞)로 천거되었다. 그는 산수·인물·화훼를 잘 그렸는데, 산수는 동원(董源)·거연(巨然)·황공망(黃公望)을 배워 묵법(墨法)이 수윤(秀潤)했고, 인물은 백묘(白描)에 능했으며, 화훼는 진도복(陳道復)을 배웠다. 저서로 『강서재시문집(强絮齋詩文集)』·『국조화징록(國朝畵徵錄)』·『포산론화(浦山論畵)』 등이 있다.

장구령(張九齡, 약673-740). 당나라의 재상. 자는 자수(子壽)이고, 소주(韶州) 곡강(曲江) 사람이다. 현종(玄宗, 712-756 재위) 때의 명신(名臣)으로, 벼슬이 재상(宰相)에 이르렀는데, 성품이 강직하고 현신(賢臣)을 많이 기용했으며 안록산(安祿山)의 후환을 예견하기도 했다. 그러나 권신(權臣) 이임보(李林甫)를 제거하려다 오히려 이임보의 모략으로 형주자사(荊州刺史)로 좌천되었다. 시에도 능했는데 진자앙(陳子昂)의 뒤를 이어 고체시(古體詩)를 많이 썼다.

장남본(張南本). 생졸년과 출신지는 미상. 불화(佛畵)·도석(道釋)·귀신(鬼神)을 잘 그렸고 불 그림을 그리는 데도 능했다. 성도(成都) 금화사(金華寺) 대전(大殿)에 팔명왕(八明王)을 그렸는데 그림의 기세가 왕성했다 하며, 보력시(寶曆寺)의 수륙공덕(水陸功德)을 그렸는데 기묘함이 곡진했다고 한다. 『익주명화록(益州名畵錄)』에 '묘격중품(妙格中品)'으로 기록되어 있다. 유작으로 「감서(勘書)」·「시회(詩會)」·「고려왕행향(高麗王行香)」 등이 있다.

장도릉(張道陵). 천사도(天師道) 또는 오두미교(五斗米敎)의 시조이며, 도교(道敎)의 창시자이다. 장천사(張天師)라고도 불린다. 후한(後漢) 환제(桓帝, 146-167 재위) 때의 패국(沛國: 지금의 안휘성 숙현宿縣 서북쪽) 사람이다. 영평(永平, 58-75) 연간에 강주령(江州令)이 되었지만 관직을 버리고 낙양의 북망산(北邙山)에 은거하다가 용호산(龍虎山)에서 도술을 수련했다. 만년에 촉(蜀: 사천성)에 가서 장생(長生)의 도(道)를 배웠으며, 곡명산(鵠鳴山: 지금의 사천성 대읍현大邑縣)에서 도서(道書)를 짓고 부수금주(符水禁呪: 신의 부적과 정화수, 주술)의 술법으로 제자를 모았는데 제자가 되는 사람은 쌀 오두(五斗)를 냈기 때문에 그의 도를 오두미도(五斗米道)라 하였다. 그의 교(敎)는 불로장생을 구하는 신선도(神仙道)였으리라 추측된다. 그의 사후에 아들 장형(張衡), 손자 장로(張魯) 등에 의해 교리와 조직 및 활동이 확대되어 도교로 발전되었다.

장매(張玫). 오대(五代) 후촉(後蜀)의 화가. 사천성 성도(成都) 사람이다. 후촉의 한림지후(翰林祗侯)로 인물과 사녀(仕女)를 잘 그렸고 초상화에도 능했다.

장사손(張士遜, 964-1049). 북송(北宋)의 학자. 자는 순지(順之)이고, 호는 퇴부(退傅)이며, 시호는 문의(文懿)이고, 광화(光化) 군음성(軍陰城: 지금의 호북성 양양襄陽 노하구老河口) 사람이다. 순화(淳化) 3년(992)에 진사(進士)가 되어 동중서문하평장사(同中書門下平章事)를 수차례 역임했고, 등국공(鄧國公)에 추봉되었다. 서화를 많이 소장했으며, 일찍이 황제의 명을 받아 『자전(藉田)』과 『공사태묘기(恭謝太廟記)』를 찬술했다.

장승요(張僧繇, 6세기 초반 활동). 남조(南朝) 양(梁)의 궁정화가. 오(吳: 지금의 강소성 소주蘇州) 사람이다. 천남(天監: 502-518) 연간에 무릉왕국시랑(武陵王國侍郎) · 지화사(智畫師)가 되었고 우군장군(右軍將軍) · 오흥태수(吳興太守) 등을 역임했다. 장승요는 고개지(顧愷之) · 육탐미(陸探微) 등과 함께 남조의 3대화가로 일컬어진다. 양(梁) 무제(武帝)는 불교를 장려하여 절을 세우고 많은 탑묘(塔廟)의 벽에 불화 · 초상 · 인물 · 고사(故事) · 용 · 짐승 · 새 등을 벽화로 장식했는데, 그 벽화를 그린 사람이 장승요이다. 특히 용은 실물과 같아서 눈을 그려 넣자 날아갔다는 전설이 있다. 무제의 신임이 두터워 502년에서 519년 사이에 무릉왕국시랑(武陵王國侍郎) · 우장군(右將軍) · 오흥태수(吳興太守) 등에 임명되었다. 수도 건강(建康)에 있는 일승사(一乘寺)의 벽화를 그릴 때 장식하는 화문(花文) 채색에 "붉은색과 청록색을 칠한 곳은 멀리서 보면 요철(凹凸)로 보이고 가까이에서 보면 편평했다 『건강실록(建康實錄)』"는 기록으로 미루어 보아 서양에서 전래된 음영법(陰影法)을 운용했다는 사실을 엿볼 수 있다. 또 산수화에 몰골적(沒骨的) 준법(皴法)을 도입했다고 전해지며, 당나라의 회화 형성에 영향을 끼쳤다.

장언원(張彦遠, 815-875). 당대(唐代)의 학자·서예가·화가·서화감상가. 자는 애빈(愛賓), 하동(河東: 지금의 산서성 영제永濟) 사람이다. 벼슬은 사부원외랑(祠部員外郎) · 서주자사(舒州刺史) · 대리시경(大理侍卿) 등을 역임했다. 그는 삼상장가(三相張家)로 일컬어진 명문의 후예로서 박학능문(博學能文)하고 서화에도 능했으며 특히 서화감식에 뛰어났다. 그는 서예는 필법도 얻지 못했고 결자(結字)도 할 줄 몰라 가문의 명성을 떨어뜨리게 된 것을 평생의 통한(痛恨)으로 여기고 그림 또한 다만 자오(自娛)하는 것일 뿐이라고 자겸(自謙)했다. 저서로 『법서요록(法書要錄)』 10권과 『역대명화기(歷代名畵記)』 10권을 남겼는데, 그는 이 두 책을 얻음으로써 서화의 일이 끝났다고 자긍(自矜)했다고 한다.

장우(張羽, 1333-1385). 명초(明初)의 시인·문학가. 자는 내의(來儀) 또는 부봉(附鳳)이고, 본래 심양(潯陽) 사람이었으나 절강성 오흥(吳興)에서 교거(僑居)했다. 원말(元末)에 안정서원산장(安定書院山長)을 지냈고, 홍무(洪武, 1368-1398) 초에 태상사승(太常寺丞)에 징소(徵召)되었으나 죄를 지어 영남(嶺南)에 숨어 지냈다가 얼마 후에 소환되자 스스로 용강(龍江)에 투신자살했다. 장우는 문장이 정결(精潔)하고 법도가 있었으며, 특히 시에 뛰어났다. 일찍이 태조(太祖)가 장우의 글재주를 좋아하여 홍무(洪武) 16년(1383)에 저양왕(滁陽王)의 일을 자술(自述)할 때 장우에게 묘비(廟碑)를 짓게 했다고 한다.

장욱(張旭, 675-약750). 당대(唐代)의 서예가. 자는 백고(伯高) 또는 계명(季明)이고, 강소성 소주(蘇州) 사람이다. 우세남(虞世南)의 생질인 육간지(陸柬之)의 아들 육언원(陸彦遠)의 생질로서 육언원을 통해 육간지의 서법을 전수받았다. 벼슬은 상숙현위(常熟縣尉) · 좌솔부장사(左率府長史) · 금오장사(金吾長史)를 역임했다. 장안(長安)에서 하지장(賀之章) · 이백(李白) · 안진경(顏眞卿) 등과 교유(交遊)하면서 자유분방한 광초(狂草)로 이름이 높았다. 술을 좋아하여 취하면 울부짖으며 미친 듯이 달리다가 붓을 내리기도 하고, 혹은 머리에 먹을 적셔 글씨를 쓰기도 하여 세인들이 그를 '장전(張顚)'이라 불렀다. 당 문종(文宗)이 그의 초서를 이백(李白)의 시가, 배민(裴旻)의 검무와 함께 '3절(三絶)'로 칭했다. 이백(李白) · 하지장(賀知章) 등과 함께 음중팔선(飮中八仙) 중의 일원으로 일컬어졌으며, 시도 독자적인 격조를 갖추어 하지장 · 장약허(張若虛) · 포융(包融)과 더불어 '오중사사(吳中四士)'로 칭해졌다. 서예유작으로 『두통첩(肚痛帖)』과 『고시사첩(古詩四帖)』 등이 있다.

장축(張丑, 1577-1643). 명대(明代)의 수장가(收藏家) · 서화이론가. 원명은 겸덕(謙德)이고, 자는 숙익(叔益) 또는 청보(靑甫)이며, 호는 미암(米庵)이고, 강소성 곤산(昆山) 사람이다. 서화 감식(鑑識)에 정통했고 고금의

서화를 대량으로 소장했다. 저서로 『청하서화방(淸河書畵舫)』 12권, 『진적일록(眞蹟日錄)』 5권, 『청화습유(淸畵拾遺)』가 있다.

장택단(張擇端). 북송(北宋)의 화가. 자는 정도(政道) 또는 문우(文友)이고, 동무(東武: 지금의 산동성 무성武城) 사람이다. 종래에는 북송 말기에서 남송 초기에 활동한 화가로 알려졌으나, 그림이 매우 뛰어남에도 『선화화보(宣和畵譜)』나 『남송원화록(南宋院畵錄)』에 기록되지 않았으므로 금(金)에서 활동한 화가로 보는 시각이 강하게 제기되고 있다. 어려서 독서를 일로 삼아 변경(汴京)에 유학(遊學)했다가 후에 그림을 배웠으며, 벼슬은 한림(翰林)을 역임했다. 장택단은 본래 계화(界畵)에 능하여 수레·배·가옥·다리·동물 등이 서로 어우러지는 풍속화를 특히 잘 그렸는데 청명(淸明)날 아침 변경(汴京)의 서민생활을 실감나게 묘사한 「청명상하도(淸明上河圖)」가 전한다. 유연임(劉淵臨)에 의하면 이 「청명상하도」는 금(金) 태조(太祖) 천보(天寶) 5년(1121)년에 그려졌고, 장종(章宗, 1188-1208 재위)의 어제(御題)가 있다고 한다.

장형(張衡, 78-139). 후한(後漢)의 정치가·학자. 자는 평자(平子)이고, 남양(南陽) 서악(西鄂: 지금의 하남성 남양시南陽市 석교진 石橋鎭) 사람이다. 안제(安帝)와 순제(順帝) 때 태사령(太史令)을 지냈다. 문장과 그림에 능했고, 특히 천문(天文)과 역산(曆算)에 뛰어난 능력이 있었다. 발명에도 능하여 그가 만든 후풍지동의(候風地動儀: 고대의 지진계)는 매우 정확하여 현대의 학리(學理)와도 부합되는 점이 많다고 한다.

장화(張華, 232-300). 서진(西晉)의 문학가 · 정치가. 자는 무선(茂先)이고, 북경 부근 범양(范陽) 사람이다. 완적(阮籍)에게 문재(文才)를 인정받아 위(魏) 왕조 때 중서랑(中書郎)에 올랐고, 진(晉) 무제(武帝) 때 오(吳)나라 토벌에 공을 세워 무후(武侯)에 봉해졌다. 그 후 벼슬이 누진되어 혜제(惠帝) 때는 사공(司空)이 되었는데 조왕(趙王) 사마륜(司馬倫)의 반란 때 살해당했다. 화려한 시문으로 명성이 알려졌고 장재(張載) · 상협(張協)과 함께 삼장(三張)으로 불린다. 그의 출세작이 된 『초료부(鷦鷯賦)』, 혜제의 황후의 난행을 충고한 『여사잠(女史箴)』과 『잡시(雜詩)』·『정시(情詩)』·『여지시(勵志詩)』 등이 유명하다. 또한 일종의 백과사전인 『박물지(博物志)』를 저술했고, 그 박학으로 몇 가지의 신비적인 일화를 남겼다. 시문집에 『장사공집(張司空集)』이 있다.

전종서(錢鍾書, 1910.11.21-1998.12.19). 중국 현대의 작가·문학가. 자는 묵존(默存)이고, 호는 괴취(槐聚)이며, 강소성 무석(無錫) 사람이다. 신중국(新中國) 성립 후에 일급교수(一級教授)의 평을 얻었고, 만년에 중국사회과학원(中國社會科學院) 부원장(副院長)을 역임하다가 88세에 사망했다. 그는 장편소설 『위성(圍城)』(1947)을 통해 당시 중국 지식인들의 보편적인 상황과 심리상태를 절묘하게 묘사하여 서평가(書評家)들의 극찬을 받았으며, 중국 고대 시 사(詩詞) 관련 평론집(評論書) 『담예록(談藝錄)』(1948)도 널리 호평 받았다.

그의 대표 학술서 『관추편(管錐編)』(1979)는 대량의 고대문헌 고찰을 통해 전통 훈고(訓詁)에 대한 방법론을 밝혀 학술사 상의 중요 안건이 됨과 동시에 비교문학 방면에 크게 공헌했다. 중국문화비평 방면의 대가로 일컬어진다. 이 외의 저서로 산문집 『사재인생변상(寫在人生邊上)』(1941), 소설 『묘(貓)』(1945) 등과 시집 『괴취시존(槐聚詩存)』(1995), 학술서 『칠철집(七綴集)』(1985)·『송시선주(宋詩選注)』(1958) 등이 있다.

정이(程頤, 1033-1107). 북송(北宋)의 철학가·이학가(理學家)·교육가·사상가. 정호(程顥)의 동생이다. 자는 정숙(正叔)이고, 호는 이천(伊川)이며, 하남성 낙양(洛陽) 이천(伊川) 사람이다. 철종(哲宗)의 시강(侍講)을 역

임했는데, 성격이 근엄하여 소식(蘇軾)과 뜻이 맞지 않아 낙축(洛蜀)의 분(分)이 심했다. 정이의 학풍은 분석적 경향이 농후한 것으로 일컬어지는데, 상형(形相)으로서의 이(理)의 존재를 인정함으로써 기(氣) 철학을 이기(理氣) 철학으로 발전시켰다. 즉 그는 만물은 기(氣)에 의해 이루어진 것이므로 거기에는 반드시 이(理)가 존재한다고 보았으며, 이를 성(性)의 문제와 결부시켜 성(性)을 이(理)로 봄으로써 이(理)에 절대선(絶對善: 至善)으로서의 성격을 부여하고 정신적 색채를 가하는 한편, 기(氣)에는 상대성과 물질성을 부여했다. 정이의 철학은 후에 주희(朱熹)에게 계승되어 주자학으로 발전되었다.

정해(鄭獬, 1022-1072). 북송(北宋)의 문학가·정치가. 자는 의부(毅夫)이고, 호는 운곡(雲谷)이며, 강서성 영도(寧都) 매강진(梅江鎭) 사람이다. 진주통판(陳州通判)을 역임하고 형남(荊南)과 개봉(開封)에서 지부(知府)를 역임했으며, 후에 조정에 들어가 도지판관(度支判官)이 되어 치현원(値賢院)에서 공직했다. 정해는 관직을 역임할 때 청렴하기로 유명했는데, 심지어 죽은 후에 장례비가 없어 시신을 안륙(安陸)의 사찰에 10년 동안이나 안치해두었다가 주수등(周守騰)이 안주지부(安州知府)를 지낼 때 비로소 묘소에 안치되었고 후에 가족들에 의해 고향 영도(寧都)로 옮겨졌다. 정해는 시문에 뛰어나 『송사(宋史)』에 "사(詞)와 문장이 호위(豪偉) 초정(峭整)하여 동료들이 감히 바라보지 못했다 (詞章豪偉峭整, 流輩莫敢望.)"고 기록되었다. 저서로 『운계집(鄖溪集)』 30권, 『핑기주(舫記注)』 1권, 『환운거시고(幻雲居詩稿)』 1권이 있다.

조공우(趙公祐). 당대(唐代)의 화가. 섬서성 서안(西安) 사람이며, 보력(寶歷, 825-826) 연간에 사천성 성도(成都)에 살았다. 인물화를 잘 그렸고 특히 불도·귀신에 뛰어나 성도 일대의 사원에 수많은 벽화를 그려 명성이 자자했다. 북송 황휴복(黃休復)은 일찍이 그를 성찬(盛讚)하여 "몇 길의 담벼락에 용필이 가장 뛰어나며, 풍신과 골기는 오직 조공우만이 얻었으니, 육법을 온전히 했다 (數仞之牆, 用筆最尚, 風神骨氣, 唯公祐得之, 六法全矣.)"고 기록함에 이어서 그를 '신격(神格)' 조항의 첫 번째 서열에 기록했다. 조공우의 그림은 용필이 정경(挺勁)하고 구도가 엄밀하며 빛깔과 광택이 조화롭고 체(體)와 운(韻)이 강건하여 마음을 스승 삼아 독자적인 견해가 있었다. 유작으로 성도(成都) 성자사(聖慈寺) 문수각(文殊閣) 세 벽의 「천왕상(天王像)」, 약사원(藥師院) 내의 「사천왕상(四天王像)」과 「십이신상(十二神像)」 등의 벽화가 있다.

조광윤(刁光胤, 약 852-935). 당말 오대초(唐末五代初)의 화가. 이름을 광인(光引)이라 부르기도 했으며, 섬서성 서안(西安) 사람이다. 용수(龍水)·죽석(竹石)·고양이를 잘 그렸으며, 당(唐) 천복(天復, 901-903) 연간에 병란을 피하여 촉(蜀)에 들어가 30여년을 살다가 80여 세에 사망했다. 그는 부지런하여 일생 동안 매우 많은 유작을 남겼는데, "병들지 않고 늙지 않으면 쉬지 않으리라 (非病不休, 非老不息)"고 스스로 말했음에도 80이 넘은 고령에 성도(成都) 성자사(聖慈寺) 삼학원(三學院) 네 벽에 「사시죽작(四時竹雀)」을 그렸다. 전촉(前蜀)의 화가 황전(黃荃)·공숭(孔嵩)은 조광윤을 스승으로 모시고 배웠으며, 황전의 아들 황거보(黃居寶)·황거채(黃居寀)도 그의 화조화풍을 계승 발전시켜 오대·북송 사이의 '황씨체제(黃氏體制)'를 형성했다. 후에 북송화원에서 조광윤의 그림을 법식(法式)으로 삼았다. 작품으로 「화금도(花禽圖)」·「부용계칙도(芙蓉鸂鶒圖)」·「죽석희묘도(竹石戲猫圖)」 등 24폭이 『선화화보(宣和畵譜)』에 기록되어 있고, 현존 작품으로 「사생화훼책(寫生花卉冊)」(10頁)이 있다.

조문(趙文, 1279년에 생존). 송말 원초(宋末元初)의 학자. 자는 의가(儀可) 또는 유공(惟恭)이고, 호는 청산(青山)이며, 여릉(廬陵: 지금의 강서성 태화泰和) 사람이다. 생졸년은 밝혀지지 않았으나 대략 송말(宋末) 전후에 생존했다. 송이 멸망한 후에 민(閩)나라에 들어가 문천상(文天祥)에게 몸을 의지했고, 원나라 군대가 정

주(汀州)를 점거하자 곧 귀향했다. 후에 동호서원산장(東湖書院山長)이 되고 남웅문학(南雄文學)에 제수되었다. 저작으로 『청산집(青山集)』(8권)이 『사고총목(四庫總目)』에 수록되어 전해지고 있는데, 애강남부(哀江南賦)의 여음을 느낄 수 있다.

조불홍(曹不興. 또는 弗興이라 쓰기도 했다.). 삼국시대 오(吳)나라 오흥(吳興) 사람이다. 용(龍)과 인물을 특히 잘 그렸는데 오나라 팔절(八絶)의 하나로 꼽힐 만큼 당시에 명성을 떨쳤다. 오나라 대제(大帝) 손권(孫權)이 병풍을 그리게 했는데 잘못하여 먹을 떨어뜨리자 이것을 파리 모양으로 바꾸어 대제가 진짜 파리인 줄 알고 손을 저어 쫓았다 하며, 남제(南齊)의 사혁(謝赫)이 비각(秘閣)에서 그의 용 그림을 보니 진짜 용을 보는 듯했다고 한다. 또한 남조(南朝)의 송(宋) 문제(文帝) 때 여러 달 가뭄이 계속되자 조불홍의 「청계적룡도(清溪赤龍圖)」를 물위에 걸어놓으니 안개가 끼고 비가 10여 일이나 내렸다고 전할 정도로 핍진(逼眞)한 사생(寫生) 능력을 갖추었다.

조비(曹丕, 187-226). 삼국시대 위(魏)나라의 조대 황제(220-226 재위). 자는 자환(子桓)이고, 시호는 문제(文帝)이며, 조조(曹操)의 둘째 아들이다. 한(漢)의 헌제(獻帝, 189-220 재위)를 옹립하고 화북(華北)을 평정한 조조는 제위에 오르지 않았으나, 조비는 헌제에게서 양위(讓位) 받는 형식으로 황제가 되어 도읍을 낙양(洛陽)에 두고 국호를 위(魏)라 하였다. 즉위 후 한(漢)의 제도를 개혁하고 구품관인법(九品官人法)을 시행하여 위(魏)의 세력을 증강시켜 오(吳)·촉(蜀)·한(漢)과 대항했다. 농생 조식(曹植)과 함께 당대의 유수한 문인으로 명성이 높았고, 문학을 장려하는 한편 『전론(典論)』·『시부(詩賦)』 등 100여 편의 저술을 남겼다.

조설지(晁說之, 1059-1129). 북송(北宋)의 학자·정치가. 자는 이도(以道)이고, 호는 경우(景迂)이며, 거야(鉅野: 지금의 산동성 거야현巨野縣 북오리北五里) 사람이다. 벼슬은 지성주(知成州)·비서소감(秘書少監)·중서사인(中書舍人) 겸 태자첨사(太子詹事)·휘유각시독(徽猷閣侍讀) 등을 역임했다. 왕안석(王安石)의 신법을 극렬히 비난했고 금(金)나라가 침공했을 때 흠종(欽宗, 1125-1127 재위)의 남행(南行)을 반대하는 등 성품이 강직하여 정치적으로 곡절이 많았다. 학문에 있어서는 구양수(歐陽修)·장횡거(張橫渠)·소식(蘇軾)의 영향을 많이 받았다. 저서로 『경우선생집(景迂先生集)』 20권, 『조씨객어(晁氏客語)』 1권이 있다.

조식(曹植, 192-232). 삼국시대 위(魏)나라의 시인. 자는 자건(子建)이고, 시호 사(思)이며, 패국초(沛國譙, 지금의 안휘성 호주시亳州市) 사람이다. 마지막 봉지(封地: 陳)에 의하여 진사왕(陳思王)이라 불리기도 했다. 위의 무제(武帝) 조(操)의 아들이며, 문제(文帝) 조비(曹丕)의 아우이다. 이 세 사람은 삼조(三曹)로 일컬어지며, 함께 건안문학(建安文學)의 중심인물로서 '문학사상의 주공(周公)·공자(孔子)'라 칭송되었다. 맏형 조비와 태자 계승문제로 암투하다가 29세 때 부친이 죽고 형이 위의 초대 황제로 즉위한 후에 시인 정의(丁儀) 등 그의 측근들은 죽임을 당했고, 그도 평생 정치적 위치가 불우하게 되었다. 조식의 재주와 인품을 싫어한 문제는 거의 해마다 새 봉지(封地)에 옮겨 살도록 강요했고, 그는 엄격한 감시 하에 신변의 위험을 느끼며 불안한 나날을 보내다가, 마지막 봉지인 진(陳)에서 사망했다. 조식은 공융(孔融)·진림(陳琳) 등 건안칠자(建安七子)들과 교유하여 당시 문학의 중심을 이루었고, 오언시를 서정시로 완성시켜 문학사상 후세에 끼친 영향이 크다. 위(魏)·진(晉)을 거쳐 당나라의 두보(杜甫)가 나오기까지, 그는 시인의 이상상(理想像)이기도 했다. 작품으로 역경과 고난을 읊은 대표작 「증백마왕표칠수(贈白馬王彪七首)」와 「기부시(棄婦詩)」·「칠애시(七哀詩)」·「칠보지시(七步之詩)」 등이 있다. 그는 부(賦)·송(頌)·명(銘)·표(表) 등에도 능했는데 특히 「낙신부(洛神賦)」·「유사부(幽思賦)」 등이 유명하다. 문집으로 『조자건

집(曹子建集)』10권이 남아 있고, 그의 작품은 『문선(文選)』·『옥대신영집(玉臺新詠集)』 등에 수록되었다.

조일(趙壹). 동한(東漢) 영제(靈帝) 광화(光和, 178-184) 연간의 저명한 사부가(辭賦家). 자는 원숙(元叔)이고, 양서현(陽西縣: 지금의 감숙성 천수天水) 사람이다. 인물됨이 강직하고 오만하여 고향 사람들로부터 배척을 받았고, 여러 번 죄를 지어 한 때 처형될 뻔했으나 친구의 도움으로 방면되었다. 영제 광화 원년(178)에 계리(計吏)가 되었는데, 사도(司徒: 한漢대 삼공三公의 하나) 원봉(袁逢)을 보고도 길게 읍하고 절을 하지 않자 원봉 등이 그 행위를 도처에 알려 경사(京師) 안에서 그의 명성이 자자했다고 한다. 후에 관직을 그만두고 고향으로 돌아갔고, 공부(公府)에서 열 번이나 그를 징소(徵召)했으나 나아가지 않고 세월을 보내다가 집에서 사망했다. 조일은 서정적인 풍의 소부(小賦)에 뛰어났는데, 일찍이 「자세질사부(刺世疾邪賦)」를 지어 당시의 간사한 도당들과 어둡고 불합리한 정치계를 비난했으며, 특히 장편(長篇)의 「비초서(非草書)」를 지어 당시에 출현한 초서(草書)의 효용과 이를 배우는 풍조에 대해 강하게 비평했다. 유작으로 부(賦)·송(頌)·잠(箴)·뇌(誄)·서(書)·논(論)과 잡문(雜文) 16편이 있다. 『수서(隋書)』 「경적지(經籍志)」에 그의 문집 2권이 기록되어 있으나 유실되었다.

조조(曹操, 155-220). 삼국시대 위(魏)나라를 세운 장군. 자는 맹덕(孟德)이고, 묘호(廟號)는 태조(太祖)이며, 시호는 무황제(武皇帝)라 추존(追尊)되었다. 패국(沛國)의 초(譙: 안휘성 호현毫縣) 사람이다. 환관의 양자의 아들인데, 황건적의 난을 평정한 공을 세우고, 두각을 나타내어 마침내 헌제(獻帝 189-220 재위)를 옹립하고 종횡으로 무략(武略)을 휘두르게 되었다. 화북(華北)을 거의 평정하고 나서 남하를 꾀했는데, 208년 손권(孫權)·유비(劉備)의 연합군과 적벽(赤壁)에서 싸워 대패했으며, 이후도 그 세력이 강남(江南)에는 미치지 못했다. 같은 해에 승상(丞相)이 되었고 213년에 위공(魏公)이 되었으며, 216년에 위왕(魏王)의 자리에 올랐다. 그는 정치상의 실권은 잡았으나 스스로는 제위에 오르지 않았고, 220년 정월 낙양(洛陽)에서 사망했다. 문학을 사랑하여 많은 문인들을 불러들였으며, 자신도 두 아들 조비(曹丕)·조식(曹植)과 함께 시부(詩賦)의 재능이 뛰어나, 이른바 건안문학(建安文學)의 흥성을 가져오게 했다. 후세에 간신의 전형처럼 여겨져 왔는데, 근년에 이르러 중국 사학계에서는 그를 재평가하는 논쟁이 일기도 했다.

조중현(曹仲玄). 남당(南唐)의 화가. 강소성 건강(建康) 풍성(豊城) 사람이다. 강남의 이후주(李後主, 961-975 재위)를 섬겨 한림대조(翰林待詔)가 되었다. 불교·도교 재제와 귀신을 잘 그렸는데, 처음에 오도자(吳道子)를 배웠다가 뜻대로 되지 않자 세밀한 화풍으로 바꾸었고 스스로 한 가지 풍격을 이루었다. 특히 채색의 교묘함이 당시의 누구보다도 뛰어났다고 한다.

조징(趙澄, 1581-?). 명대(明代)의 산수화가·시인. 자는 설강(雪江) 또는 담지(湛之)이고, 영주(潁州: 지금의 안휘성 부양阜陽) 사람이다. 만년에 한(漢)대의 동장(銅章)을 얻고는 징(澄)으로 개명했다. 박학하고 시에 능했으며, 산수를 전공했는데 발묵(潑墨)과 세근(細謹)한 풍격을 모두 잘 그렸다. 화풍은 동원(董源)·범관(范寬)·이당(李唐) 등 대가들의 화법을 두루 배웠고 임모(臨摹)와 사생(寫生)에도 뛰어났다. 득의(得意)한 작품에는 늘 동장(銅章)을 찍었다 하며, 순치(順治) 11년(1654)에 여러 대가들의 산수화를 방작(仿作)하여 산수책(山水冊)으로 엮었는데 이때의 나이가 74세였다.

조창(趙昌, 10세기 후반- 11세기 초반). 자는 창지(昌之)이고, 검남(劍南: 지금의 사천성 성도成都 부근) 사람이다. 성품이 매우 오만하여 세력가 앞에서도 굽히는 일이 없었으며 그림도 잘 주지 않았다고 한다.

처음에는 등창우(滕昌祐)의 그림을 배웠으나 후에는 그를 능가했으며, 화훼(花卉)와 소과(蔬果)에 특히 뛰어났다. 그는 꽃을 그릴 때면 매일 새벽이슬이 내릴 때 난간에서 꽃을 관찰하고 손 안에서 채색을 고르면서 이를 그려 스스로 호를 사생조창(寫生趙昌)이라 불렀다고 한다.

종영(鍾嶸, 468?-518). 위진남북조 시기의 문학가. 자는 중위(仲偉)이고 영천(潁川) 장사(長社: 하남성 허창현許昌縣) 사람이다. 진(晉)의 시중(侍中) 종아(鍾雅)의 7대손이다. 어려서부터 학문을 좋아하고 사리(思理)가 있었다. 위장군(衛將軍) 왕검(王儉)의 총애를 받아 건무(建武) 초년에 남강왕시랑(南康王侍郎)이 되었고, 이후 서중랑(西中郞)·동안왕기실(東安王記室) 등을 역임했다. 임직 기간에 그는 과감히 상소를 올려 일을 논하고, 관료들이 서로 결탁하여 공공연히 뇌물을 주고받는 행실을 폭로했다. 양(梁, 502-557)대는 육조(六朝) 중에서도 문운(文運)이 가장 극성했던 때인데, 종영은 유려한 시문으로 이름이 있었다. 종영이 표방하는 근본 원칙은 자연에 있었다. 그래서 문학의 발생 또한 사물과 인간 사이의 접촉과 감응이라고 주장했다. 이러한 감응설은 유협에게서 발단되었지만 종영에 이르러 완성되었다. 기본적으로 문학원론에서의 자연주의와 창작상의 부(賦)·비(比)·흥(興), 그리고 비평방법에서는 개성을 중시하고 수사를 강조했다. 저서로 『시품(詩品)』 3권이 있는데, 이는 한(漢)·위(魏) 이래 양(梁)까지의 123명의 시를 상·중·하 3품으로 나누어 비평하고 아울러 각 시의 원류를 논한 것이다.

종요(鍾繇, 151-230). 삼국시대 위(魏)나라의 서예가·정치가. 자는 원상(元常)이고, 영천(潁川) 장사(長社: 하남성 허창현許昌縣) 사람이다. 후한(後漢) 말기에 효렴(孝廉)으로 등용되고 황문시랑(黃門侍郎)이 되었으나, 위(魏)에 들어간 뒤에는 개국공신으로서 중용(重用)되었고, 상국(相國)에 올랐으며 정릉후(定陵侯)에 봉해져 대부(大傅)에 이르렀기에 종내부(鍾內傅)라 칭해졌다. 서예는 유덕승(劉德昇)에게 배웠고 예서(隷書)·해서(楷書)·행서(行書)에 능했으며, 후한의 장지(張芝)와 병칭(並稱)되었다. 종요는 채옹(蔡邕)이 용필법을 기재한 문자를 보고 그것을 얻지 못하자 피를 토했고, 후에 위탄(韋誕)이 죽은 후 채옹의 용필법이 기재된 것을 부장품으로 묻었는데, 종요가 이를 파헤쳤다. 후한의 장지, 농진(東晉)의 왕희지(王羲之)와 더불어 '종장(鍾張)' 또는 '종왕(鍾王)'으로 병칭되었다. 진필(眞筆)은 전하는 것이 없는데, 예서는 「공경상존호주(公卿上尊號奏)」·「수선비(受禪碑)」가 그의 필적이라고 전해진다. 후세에 가장 높은 평가를 받은 해서로 「선시표(宣示表)」·「천계직표(薦季直表)」·「하첩표(賀捷表)」·「묘전병사첩(墓田丙舍帖)」 등이 법첩(法帖)에 수록되어 전해지는데, 모두 임사(臨寫)와 모사(模寫)를 거듭한 것을 저본(底本)으로 하고 또한 위본(僞本)도 있을 것이므로 믿기 어렵다.

주(紂)·**걸**(桀). 주(紂)는 은(殷)의 마지막 임금으로서 폭군의 전형적인 인물이다. 주(紂)는 성품이 음탕하고 포학하며 간계했는데, 절세미인 달기(妲己)에 빠진 채 갖은 폭정을 거듭하다가 주(周) 무왕(武王)의 침입으로 멸망했다. 걸(桀)은 하(夏)의 마지막 임금으로 성품이 탐욕·잔학하고 힘이 매우 셌는데, 말희(末喜)라는 절세미녀에 빠져 주지육림(酒池肉林)에 젖은 채 난정(亂政)을 거듭하다가 은(殷) 탕왕(湯王)의 침입으로 명조(鳴條)에서 죽었다.

주경현(朱景玄, 약785-약848). 당대(唐代)의 회화이론가. 강소성 소주(蘇州) 사람이다. 회창(會昌, 841-846) 연간에 주요 활동을 했으며, 시문에 능했고 작품 감식에 뛰어났다. 벼슬은 친왕부자의참군(親王府咨議參軍)·한림학사(翰林學士)·태자유덕(太子諭德)을 차례로 역임했다. 저서로 시집(詩集) 1권과 『당조명화록(唐朝名畵錄)』 1권이 있다.

주이정(周履靖). 명대(明代)의 고문학자. 자는 일지(逸之)이고, 호는 초기에 매허(梅墟)였으나 후에 이관자(螺冠子)로 바꾸었다가 만년에는 매전(梅顚)이라 하였다. 절강성 가흥(嘉興) 사람이다. 성격이 강개(慷慨)하여 시를 잘 지었으며, 문가(文嘉)·왕세정(王世貞)·모순(茅順)·도위진(屠緯眞)·왕치등(王穉登) 등과 교유했다. 특히 서예에 능하여 대전(大篆)·소전(小篆)·예(隸)·해(楷)·행(行)·초(草)를 모두 잘 썼으며, 그림은 산수·인물을 잘 그렸다. 또 독서와 금석문(金石文)을 좋아하여 고문사(古文辭) 연구에 노력을 다 기울였다. 만력(萬曆) 25년(1597) 『이문광독(夷門廣牘)』 1권을 찬집(纂輯)했는데 이 책은 기공(氣功) 관련의 책을 종류별로 한데 엮은 것으로, 그 중에 「적봉수(赤鳳髓)」가 주요 부분이다. 동공(動功)·정공법(靜功法) 등의 기공수련법이 생동하는 그림과 함께 해설되어 있는데, 당시와 후대에 널리 보급되었다. 이 외의 저술로 『매전고선(梅顚稿選)』·『화평회해(畵評會海)』 등이 있다.

주문구(周文矩). 남당(南唐)의 화가. 강소성 구용(句容) 사람이다. 승원(昇元, 937-942) 연간에 이미 궁정에서 그림을 그렸는데 「남장도(南庄圖)」가 지극히 정교했다 하며, 후주(後主) 이욱(李煜, 961-975 재위) 시기에 한림대조(翰林待詔)가 되었다. 인물을 잘 그렸는데 특히 사녀(仕女)에 뛰어났고 주로 궁정 귀족생활의 제재를 많이 그렸다. 화풍이 당(唐)대 주방(周昉)에 가까우면서 더 섬세했고, 곡절(曲折) 전동(顫動)하는 전필(戰筆)을 많이 사용하여 옷 주름을 표현했다. 그는 또 불상을 잘 그려 두솔궁(兜率宮) 내에 「자씨상(慈氏像)」을 그렸는데, 인도 원본 중의 남상(男像)을 풍만한 살, 빼어난 골기(骨氣), 선한 눈동자의 중국여성으로 변모시켜 그렸다 하며, 아동(兒童)의 생활도 잘 그렸다. 현존 유작으로 「명황회기도(明皇會棋圖)」(卷. 북경고궁박물원 소장)가 있다.

주방(周昉, 8세기 중후반 활동). 당대(唐代)의 화가. 자는 중랑(仲郞)이고, 섬서성 서안(西安) 사람이다. 대력(大曆, 766-799) 연간에 월주(越州)와 선주(宣州)의 장사(長史)를 역임했다. 그는 누대(累代)의 벌열(閥閱) 출신으로서 문장에 능하고 그림에도 뛰어났는데, 항상 공경(公卿)·재상(宰相)들과 교유(交游)하여 그의 그림에 농려(穠麗) 풍비(豊肥)한 귀족적인 풍(風)이 있었다. 일찍이 조종(趙縱)이 한간(韓幹, 약715-781 이후)과 주방에게 초상화를 부탁했는데, 한간은 그 겉모습만 그렸지만 주방은 그 성정과 담소하는 표정까지 그렸다고 평해질 정도로 초상화에도 능했다. 『당조명화록(唐朝名畵錄)』에 의하면 정원(貞元, 785-805) 말엽에 신라(新羅) 사람들이 양자강과 회수(淮水) 일대에서 주방의 그림을 후한 값으로 수십 권 사갔다고 한다. 대표작으로 「잠화사녀도(簪花仕女圖)」(요녕성박물관 소장)가 있다.

주온(朱溫, 852-912). 오대(五代) 후량(後梁)의 건국자(907-912 재위). 묘호는 태조(太祖)이고, 안휘성 탕산현(碭山縣) 사람이다. 당말(唐末)에 황소의 난(黃巢之亂)에 참가하여 부장(部將)이 되었으나, 882년에 형세의 불리함을 간파하고 관군(官軍)에 항복하여 당(唐) 희종(僖宗, 873-888 재위)으로부터 전충(全忠)이라는 이름을 하사받았다. 그 뒤 황소의 잔당과 그 밖의 군웅들을 평정한 공으로 양왕(梁王)에 봉해지고 각지의 절도사를 겸하는 등 화북(華北) 제일의 실력자가 되었다. 그 후 당의 소종(昭宗)을 살해한 뒤 애제(哀帝)를 세우고 다시 907년에 애제로부터 제위를 양수(讓受)받아 양(梁)나라를 세우고 개봉(開封)을 수도로 정함으로써 당 왕조를 멸망시켰다. 그러나 그의 세력범위는 화북 일부에 한정되었고, 이후 50년에 걸친 오대십국(五代十國)의 분쟁이 시작되는 계기가 되었으며, 그도 즉위 후 6년 만에 아들 주우규(朱友珪)에게 살해되었다.

주징(朱澄). 남당(南唐) 화원(畵院)의 한림대조(翰林待詔)로 가옥과 나무를 잘 그렸다. 이중주(李中主)의 보대(保大) 5년(947)에 명을 받아 고태충(高太沖) 등과 함께 「설경연도(雪景宴圖)」를 그렸는데 당시의 뛰어난 솜

씨라 일컬어졌다.

주차(朱泚, 742-784). 당나라의 무장(武將). 북경(北京) 창평남(昌平南) 사람이다. 동생 주도(朱滔)와 함께 유주(幽州)·노룡(盧龍)의 절도사(節度使) 이회선(李懷仙)의 부하장수가 되었는데, 주희채(朱希彩)가 유주절도사(幽州節度使)가 된 후에는 더욱 신임을 받았다. 대력(大曆) 7년(772), 주희채가 부하의 손에 죽임을 당하자 주도가 군사를 통솔하고 주차를 수장으로 추대하여 얼마 후 주차는 노룡절도사(盧龍節度使)가 되었다. 대력 9년에 주차는 장안(長安)의 조정에 들어가게 되어 자신의 수장 직무를 동생에게 맡겼는데 건중(建中) 3년(782)에 동생 주도가 군사를 일으켜 모반을 꾀했고, 이 때문에 주차는 봉상롱우절도사(鳳翔隴右節度使) 직위를 박탈당하고 장안에서 거류했다. 건중 4년(783)에 경원(涇原)이 병변(兵變)을 일으켜 당(唐) 덕종(德宗, 779-05 재위)이 봉천(奉天, 지금의 섬서성 건현乾縣)으로 피신하자 경원은 화변(嘩變)의 군사들과 함께 주차를 황제로 옹립하여 국호를 진(秦)으로 정하고 연호를 응천(應天)으로 바꾸었다. 같은 해에 또 한번 국호를 한(漢)으로 바꾸고 천황(天皇) 원년(元年)이라 칭했는데 동생 주도도 이에 호응했다. 주차는 군대를 통솔하여 봉천을 공격하려고 시도했으나 오히려 이성(李晟)에게 패하여 감숙성 경주(涇州)로 도피했다가 얼마 후 영주(寧州) 팽원(彭原: 지금의 감숙성 영현寧縣) 부근에서 부하장수에게 피살되었다.

주희(朱熹, 1130-1200). 남송(南宋)의 사상가. 자는 원회(元晦) 또는 중회(仲晦)이고, 호는 회암(晦菴)·고정(考亭)·자양(紫陽)·둔옹(遯翁)·우계(尤溪)이며, 강서성 무원(婺源) 사람이다. 벼슬은 남강군지사(南康軍知事)·장주지사(漳州知事)·담주지사겸형호남로장관(潭州知事兼荊湖南路長官)·시강(侍講) 등을 역임했다. 시호는 문(文)이며, 사후에 태사(太師)로 추증(追贈)되고 신국공(信國公)에 봉해졌으며, 다시 휘국공(徽國公)으로 고쳐 봉해졌고 문묘(文廟)에 배향되었다. 주희는 경사(經史)에 박통하여 정이천(程伊川)을 이어 북송의 유학을 집대성했는데 이것이 바로 주자학(朱子學)이다. 그의 철학은 흔히 이기심성론(理氣心性論)과 거경궁리설(居敬窮理說)로 요약되는데, 즉 형이하학인 기(氣)에 대해서 형이상학인 이(理)를 세워 '이'와 '기'의 관계를 명확하게 하고, 생성론(生成論)·존재론(存在論)에서 심성론(心性論)·수양론(修養論)에 걸쳐 이기(理氣)에 의해 일관된 이론체계를 완성시켰다. 그의 학문수양법은 인간이 본래 지니고 있는 것을 회복한다는 형식을 취하고, 이를 위한 공부·노력이 거경궁리(居敬窮理)이다. 양자는 서로 보완해 나가는 것인데, '거경'이란 마음이 정욕에 사로잡혀 망령된 생각이나 행동을 하는 일이 없도록 할 것, 궁리(窮理: 格物致知)는 모든 사물에 내재하는 이치를 규명해 나갈 것이며, 그 노력을 거듭 쌓아서 모든 이치를 깨달아 근원이 되는 한 이치의 파악을 목표로 하는 것이다. 주희가 생각하는 사물의 범위는 대단히 넓어, 이른바 자연학 분야에까지 미치고 있다. 그것은 어디까지나 도덕적 규범의 보편타당성의 근거를 추구하는 것이었으나, 일기(一氣)·음양(陰陽)·오행(五行)의 생성론적인 연관에서 만물의 생성 존재를 통일적으로 파악하고자 하는 것과 맞물려 중국 자연학의 전개에도 지대한 공헌을 했다.

진관(陳寬). 명대(明代)의 화가. 자는 맹현(孟賢)이고, 호는 성암(醒庵)이며, 임강(臨江: 지금의 강서성 청강清江) 사람이다. 심정길(沈貞吉) 형제가 진관의 그림을 배우고 계승했고, 일찍이 심주(沈周)도 그의 밑에서 수업했다. 오(吳)지방에서 경학(經學)을 배우는 자들은 모두 그를 종사(宗師)로 삼았다. 시에 능하고 산수를 잘 그렸으며, 두경(杜瓊)·유각(劉珏)·심정길(沈貞吉)·심항길(沈恒吉)·마유(馬愈)와 더불어 명성과 품등을 나란히 하였다.

진사도(陳師道, 1053-1101). 북송(北宋)의 시인·학자. 자는 이상(履常) 또는 무기(無己)이고, 팽성(彭城: 지금

의 강소성 동산(銅山) 사람이다. 젊어서 각고의 노력으로 학문을 익혔으나, 벼슬에는 뜻을 두지 않았다. 원우(元祐, 1086-1094) 초에 소동파(蘇東坡)와 부요유(傅堯兪)가 서주교수(徐州敎授)로 천거했고, 영주교수(潁州敎授)와 비서성정자(秘書省正字)로 전근(轉勤)했다. 절개가 높아 가난에도 초연하고 도(道)를 즐겼다. 교사(郊祀)에 참가하는데 옷이 없어 친구가 갖옷을 주었으나 거절했다가 결국 감기에 걸려 세상을 떠났다. 저서로 『후산집(後山集)』·『후산담총(後山談叢)』·『후산시화(後山詩話)』가 있다.

진서(陳庶). 당대(唐代)의 화가. 변란(邊鸞)의 밑에서 그림을 배웠고, 채색에 뛰어났다.

진여의(陳與義, 1090-1138). 북송(北宋)의 시인. 자는 거비(去非)이고, 호는 간재(簡齋)이며, 하남성 낙양(洛陽) 사람이다. 금(金)나라가 변경을 침략하자 남쪽으로 피신하여 방랑하다가 남송(南宋) 고종(高宗, 1127-1162 재위)에게 발탁되어 참지정사(參知政事: 副幸相)가 되었다. 난세에 강남 각지를 방랑한 체험이 유사한 두보를 특히 좋아했으며, 우국탄식(憂國歎息)의 사(詞)를 많이 지었다. 시는 소박하고 순진한 서정·서경(敍景)의 특징이 있었는데, 특히 풍경에 감정을 이입하는 서정성은 당시풍(唐詩風)으로의 회귀를 나타냈다. 저서로 『간재시집(簡齋詩集)』 30권이 있다.

진자앙(陳子昻, 661-702). 당(唐) 초기의 시인. 자는 백옥(伯玉)이고, 사천성 사홍현(射洪縣) 사람이다. 682년에 진사시(進士試)에 급제한 후에 측천무후(則天武后)를 섬겨 벼슬이 우습유(右拾遺)에 이르렀고 향리에 은퇴 후 무고한 죄명으로 옥중에서 죽었다. 당시의 시는 일반적으로 육조궁정시(六朝宮廷詩)를 계승하여 수사(修辭)에 편중한 경향이 있었는데, 그는 한위(漢魏)의 풍골을 중히 여겨 강건·중후한 시를 지음으로써 초당(初唐)에서 성당(盛唐)으로 넘어가는 시풍 전환에 큰 영향을 끼쳤다. 대표작 『감우(感遇)』 38수는 시세(時世)에 대한 감개를 어두운 필치로 읊은 것으로 위(魏) 완적(阮籍)의 『영회(詠懷)』 82수를 이어받았고 또한 성당(盛唐) 이백(李白)의 『고풍(古風)』 59수도 그 영향을 받아 만든 것으로 전해진다. 문집으로 시를 포함한 『진백옥문집(陳伯玉文集)』 10권이 있다.

ㅊ

찬녕(贊寧, 919-1002). 북송(北宋) 시기의 승려. 속성은 고(高)이고, 호는 통혜대사(通慧大師)이며, 절강성 호주(湖州) 사람이다. 조상은 발해 사람이었다고 한다. 천태산(天台山)에서 구족계를 받고 삼장(三藏)을 통달했으며 특히 남산률(南山律)에 정통하여 지식인들의 존경을 받았다. 저서로 『송고승전(宋高僧傳)』·『대송승사략(大宋僧史略)』 등이 있다.

채경(蔡京, 1047-1126). 북송(北宋) 말기의 재상·서예가. 자는 원장(元長)이고, 복건성 선유(仙游) 사람이다. 민완의 정치가로 경제에 밝고 통솔력도 있었으나, 절조가 없어 권력에 영합하는 책모가(策謀家)이기도 했다. 휘종(徽宗, 1100-1125 재위) 조에 환관 동관(童貫)의 도움으로 52세에 재상이 된 뒤, 전후 4회에 걸쳐 16년을 재상 자리에 있었다. 금나라와 동맹하여 숙적 요(遼)를 멸망시킨 공적이 있었지만 휘종에 아첨하여 사치를 권하고 재정을 궁핍에 몰아넣어 증세(增稅)를 강행함으로써 민심의 이반(離反)을 초래했다. 반대파인 구법당(舊法黨: 보수파) 관료를 철저하게 탄압한 것이 원인이 되어 금군(金軍)이 침입했고, 흠종

(欽宗, 1125-1127 재위)이 즉위하자 국난을 초래한 6적(六賊)의 우두머리로 몰려 실각된 후에 담주(儋州: 해남도海南島)로 유형을 받아 배소(配所)로 가던 도중에 담주(潭州: 호남성)에서 병을 얻어 사망했다. 그의 본령은 정치가로서보다 문인으로 뛰어나 북송 문화의 흥륭에 크게 기여했고, 서예가로서도 이름이 나 있었다.

채변(蔡卞). 북송(北宋) 말기의 서예가. 채경(蔡京)의 동생이다. 자는 원도(元度)이고 복건성 선유(仙游) 사람이다. 희녕(熙寧) 3년(1070)에 진사시(進士試)에 합격한 후에 소성(紹聖) 4년(1097)에 상서우승(尙書右丞)이 되었고, 후에 벼슬이 추밀원사(樞密院事)에 이르렀다. 글씨가 원건(圓健)·준미(遵美)했는데 『선화서보(宣和書譜)』에서는 그에 대해 "어려서부터 서예 배우는 것을 좋아하여 처음에 전(顚)·행(行)을 썼는데, 필세가 표일하고 규각(圭角)이 약간 드러났으며 스스로 일가를 이루었다. 큰 글씨도 잘 썼다 (自少喜學書, 初爲顚行, 筆勢飄逸, 圭角稍露, 自成一家. 亦長於大字.)"고 하였다. 후세에는 그의 인물됨이 간악하여 글씨도 가볍다고 평해지기도 했다.

채옹(蔡邕, 132-192). 후한(後漢)의 학자·서예가. 자는 백개(伯喈)이고, 진유극현(陳留圉縣: 지금의 하남성 기현杞縣) 사람이다. 문장에 뛰어나고 박학하여 천문학·음악 등 다방면에 통달했으며, 서화·고금(鼓琴)에도 능했는데 특히 초예(草隷)에 뛰어났다. 170년 영제(靈帝)의 낭중(郎中)이 되어 동관(東觀)에서 서지(書誌)를 교정했고, 경서(經書)의 문자에 오류가 많음을 한탄하여 희평(熹平) 4년(175) 6경의 문자를 정정(正定)할 것을 영제(靈帝)에게 주상(奏上)하여 칙허(勅許)를 얻은 후에 이를 팔분서(八分書)로 쓴 46비(碑)를 태학(太學)의 문 밖에 세워 경서를 배우는 사람의 표준체를 보였는데, 이것을 '희평석경(熹平石經)'이라 하였다. 후에 모함으로 유배생활을 한 뒤에 대사령(大赦令)을 받았으나 귀향하지 않고 오(吳)나라에 머물다가 189년 동탁(董卓)의 측근이 되어 시어사(侍御史)·상서(尙書)·파군태수(巴郡太守)·시중(侍中)·좌중랑장(左中郎將)에 올랐으나, 동탁이 벌을 받고 죽임을 당한 후에 투옥되어 옥중에서 사망했다. 그는 홍도(鴻都)를 수식(修飾)하는 공인(工人)이 백토(白土)를 바르는 것을 보고 비백체(飛白體)를 창시했다고 전한다. 저서로 조정의 제도와 칭호에 대해 기록한 『독단(獨斷)』과 시문집 『채중랑집(蔡中郎集)』 등이 있다.

채윤(蔡潤). 오대(五代) 남당(南唐)의 화가. 종릉(鍾陵: 지금의 강서성 진현현進賢縣 동북부) 사람이다. 배와 물을 잘 그렸다. 처음에 이후주(李後主: 이욱李煜, 961-975)을 따라 수도에 왔을 때 작사(作司: 건축을 관장하는 기관)에 채색을 담당하는 장인으로 소속되었다가 후에 「주거도(舟車圖)」를 그려 올린 것으로 황제가 그의 이름을 알게 되자 화원(畵院)의 관직을 주었다. 채윤은 『성조명화평(聖朝名畵評)』 권2, 「옥목문(屋木文)」에 묘품(妙品)으로 기록되었다.

채조(蔡肇, ?-1119). 북송(北宋)의 문인·학자. 자는 천계(天啓)이고, 윤주(潤州) 단양(丹陽: 지금의 강소성 단양丹陽) 사람이다. 신종(神宗) 원풍(元豊) 2년(1079)에 진사시(進士試)에 합격하여 명주사호참군(明州司戶參軍)·강릉추관(江陵推官)이 되었고, 원우 소성(元祐紹聖, 1086-1097) 연간에 대학정(大學正)·출통판상주(出通判常州)·위대사승(衛對寺丞)을 역임했으며, 원부(元符) 원년(1098)에 제거영흥군로상평(提擧永興軍路常平)이 되었다. 휘종(徽宗, 1100-1125 재위)이 즉위한 후에는 호부(戶部)·이부원외랑(吏部員外郎) 겸 편수국사(編修國史)를 역임했고, 대관(大觀) 4년(1110)에 장상영(張商英)이 재상(宰相)에 오른 후에 부름을 받아 예부원외랑(禮部員外郎)·중서사인(中書舍人)이 되었으나, 얼마 후 법제 초안이 황제의 뜻에 맞지 않아 폄직(貶職)되어 명주(明州)로 내려갔고 정화(政和) 원년(1111)에 제거항주동소궁(提擧杭州洞霄宮)으로 또 한 번 폄직되었다. 후에 사면(赦

免)·복권(復權)되었으나 선화(宣和) 원년에 사망했다. 저서로 『단양집(丹陽集)』(30권)이 있었으나 모두 유실되었고, 『거오소집(据梧小集)』(1권)만 『양송명현소집(兩宋名賢小集)』 등에 저록되어 전해지고 있다.

척문수(戚文秀). 북송(北宋)의 화가. 비릉(毗陵: 지금의 강소성 상주常州) 사람이며, 물을 잘 그려 명성을 떨쳤다. 그는 일찍이 태평사(太平寺)에 「청제관하도(淸濟灌河圖)」를 그렸는데, 곽약허(郭若虛)는 이 그림에 대해 다음과 같이 기록했다. "그가 그린 「청제관하도」를 보았는데, 방제(旁題)에 '그림 중에 다섯 장이 되는 필선이 있다'라고 하였다. 찾아보니 과연 한 획이라고 할 수 있는 필선이 가장자리에서 시작하여 물결 사이를 관통하여 다른 필선들과 질서를 조금도 잃지 않으면서 뛰어넘고 오르고 돌고 접혀지는데, 실로 다섯 장(丈)이 넘었다 (嘗觀所畵淸濟灌河圖, 旁題云, 中有一筆長五丈. 旣尋之, 果有所謂一筆者, 自邊際起, 通貫於波浪之間, 與衆毫不失次序, 超騰回摺, 實逾五丈矣. 『圖畵見聞志』)"

첨경봉(詹景鳳, 1520-1602). 명대(明代)의 서예가·화가·수장가. 자는 동도(東圖)이고, 호는 백악산인(白岳山人)이며, 안휘성 휴녕(休寧) 사람이다. 벼슬은 이부사무(吏部司務)를 역임했다. 산수를 잘 그렸는데 황공망(黃公望)·예찬(倪瓚)의 그림을 배웠고, 서법의 필의(筆意)를 사용하여 대나무를 그렸다. 글씨는 2왕(二王: 왕희지·왕헌지)의 서법을 배웠으나 고법(古法)에 얽매이지 않았으며, 광초(狂草)가 변화무쌍하여 귀신의 도움을 얻은 듯하다는 말이 있었다. 「북엄사시(北嚴寺詩)」(卷)를 직접 썼다고 전하는데 2왕의 유풍(遺風)이 있고 필치가 완경(婉勁) 종일(縱逸)하다. 저서로 『동도현람편(東圖玄覽編)』과 『진적일록(眞跡日錄)』이 있으며, 현존하는 필적으로 『백옥첩(白玉帖)』 등이 있다.

최백(崔白). 북송(北宋)의 화가. 자는 자서(子西)이며, 호량(濠梁: 지금의 안휘성 봉양鳳陽 동쪽) 사람이다. 희녕(熙寧, 1068-1077) 초에 정황(丁貺)·갈수창(葛守昌)과 수공전(垂拱殿) 어의(御扆)를 합작할 때 최백은 두 개의 선면(扇面)에 각각 학과 대나무를 그렸다. 그는 화죽(花竹)과 금조(禽鳥)를 잘 그렸는데 특히 연꽃·오리·기러기에 뛰어났으며, 사생(寫生)을 중시했다. 구륵전채(鉤勒塡彩)를 잘 구사하여 체제(體制)가 청섬(淸瞻)했고, 필치가 경리(勁利)하여 마치 철사와 같았으며, 채색이 담아(淡雅)했다. 최백은 서희(徐熙)·황전(黃筌)의 양식을 계승한 뒤에 일종의 청담(淸淡)·소수(疏秀)한 독자적인 풍격을 갖추어 송초 이래 화원에서 유행한 농염(濃艶) 세밀(細密)한 황전 부자(父子)의 양식을 변화시켰다. 유작으로 「금토도(禽兎圖)」·「한작도(寒雀圖)」 등이 있다.

추일계(鄒一桂, 1686-1772). 청대(淸代)의 화가. 자는 원포(元褒)이고, 호는 소산(小山)·이지(二知)·양경(讓卿)이며, 강소성 무석(無錫) 사람이다. 옹정(雍正) 5년(1727)에 진사(進士)가 된 후에 시어(侍御)·내각학사(內閣學士) 겸 예부시랑(禮部侍郞) 등을 역임했다. 그는 꽃과 풀 등을 세밀하게 그리는 데 능했는데, 일찍이 백화권(百花卷)을 그린 다음에 각 그림에 시를 써서 옹정제(雍正帝)에게 바치니 옹정제가 친히 절구(絶句) 일백 수를 써주었다고 한다. 간혹 산수화도 그렸는데 산수화는 황공망(黃公望)과 예찬(倪瓚)의 품격을 본받았다. 저서로 『소산시초(小山詩鈔)』·『소산화보(小山畵譜)』가 있다.

| ㅌ,ㅍ |

포연창(蒲延昌). 오대(五代) 후촉(後蜀)의 한림대조(翰林待詔). 불교와 도교 재제와 귀신을 잘 그렸고, 특히

사자를 매우 잘 그렸다. 붓놀림이 힘차고 정확했으며 채색이 번잡하지 않았다고 한다.

포영승(蒲永昇). 북송(北宋)의 화가. 사천성 성도(成都) 사람이다. 술과 방랑을 좋아하고 살아있는 듯한 물을 잘 그려 당시에 명성이 높았다. 세력가가 권세를 이용하여 그의 그림을 얻으려 하면 그는 웃으면서 자리를 떠나버렸고, 간혹 흥이 발할 때면 귀천을 가리지 않고 그려주었다. 소동파는 늘 그와 수녕원(壽寧院)에 함께 있었기에 그의 물 그림 24폭을 얻을 수 있었는데, 소동파는 여름에 고당(高堂)의 흰 벽에 그의 물 그림을 걸어 놓고 "음랭한 바람이 간간이 불어오니 서늘한 기운이 사람을 엄습하는구나 (陰風陣陣, 涼氣襲人)"고 말했다. 소동파는 또 황주(黃州)로 좌천되어 갔을 때 촉(蜀)의 승려 유간(惟簡)에게 쓴 서신 내용에서 포영승의 물 그림에 대해 "(포영승이 그린 물에 비하면) 동우나 척문수의 무리(가 그린 물)는 죽은 물이다 (董戚之流, 爲死水耳)."라고 극찬했고, "이손(二孫: 손위·손지미)의 본뜻을 얻었으니 황거채 형제와 이회곤 등이 미치지 못하는 바가 되었다 (得二孫本意, 爲黃居寀兄弟李懷袞輩所不及)."고 말했다.

풍도(馮道, 882-954). 오대(五代)의 정치가. 자는 가도(可道)이다. 당말(唐末) 연(燕)의 유수광(劉守光)을 섬겼다가 뒤이어 이존욱(李存勖)을 섬기면서 한림학사(翰林學士)가 되었고, 명종(明宗, 926-933 재위) 조에 재상이 되었으며, 그 뒤 다섯 왕조(後唐·後晉·遼·後漢·後周) 천자 11명을 30년 동안 섬겼다. 백성을 위하는 마음 때문에 정변으로 어지러운 시대에도 관후한 장자(長者)로 칭송되었으나, 후세에 무절조한 정치가라고 비난 받기도 했다. 932년 후당 명종 때부터 만들기 시작하여 21년 만에 완성한 유교의 구경(九經) 출판은 경서 목판인쇄의 시초로 손꼽히며, 문화사적 의의가 깊다

ㅎ

하안(何晏, 약193-249). 위진 시대 위(魏)나라의 현학자(玄學者)이며, 자는 평숙(平叔)이다. 모친 윤씨(尹氏)가 후에 조조(曹操)의 부인이 된 탓으로 위(魏)나라 궁정 안에서 성장했고, 위나라 공주를 아내로 맞았다. 조상(曹爽)이 권력을 장악하여 이부상서(吏部尚書)로 승진했으나, 사마의(司馬懿)에 의해 조상 일족과 함께 살해되었다. 하안과 왕필(王弼)이 서로 주고받은 청담(淸談)은 일세를 풍미했고, 그 후에도 늘 '정시(正始)의 음(音)'으로 일컬어져 청담의 모범이 되었다. 왕필과 더불어 위진 현학(玄學: 노장학)의 시조(始祖)로 받들어지며, 『논어(論語)』·『역경(易經)』·『노자(老子)』를 상통(相通)하게 하여, 유교의 도(道)와 성인관(聖人觀)을 노장풍(老莊風)으로 해석했다. 『논어집해(論語集解)』의 대표 편집자이다.

하언(何偃, 413-458). 진송(晉宋) 시기의 학자. 자는 중홍(仲弘)이고, 시호는 정(靖)이며, 여강잠(廬江潛: 지금의 안휘성 곽산霍山) 사람이다. 벼슬은 태자중서자(太子中庶子)·시중(侍中)·사공상서령(司空尚书令)·이부상서(吏部尚书)를 역임했다. 그는 현담(玄談)을 좋아하여 일찍이 『장자(莊子)』 「소요(逍遙)」편을 주석(注釋)했고, 문집 19권을 남겼다.

하지장(賀知章, 659-744). 당대(唐代)의 서예가. 자는 계진(季真)이고, 호는 자칭 사명광객(四明狂客)이라 하였으며, 영흥(永興: 지금의 절강성 소산蕭山) 사람이다. 무측천(武則天) 시기에 진사(進士)가 된 후에 태자빈객(太子賓客)·비서감(秘書監)을 역임했는데 이 때문에 사람들이 그를 '하감(賀監)'이라 불렀다. 예서(隸書)를

잘 썼고 특히 초서(草書)에 뛰어났는데 필력이 엄격하고 우람했다. 시에도 뛰어났는데 시풍이 담아(淡雅)·준영(雋永)했다. 성격이 활달하고 술을 좋아하여 이백(李白)·장욱(張旭) 등과 교왕이 잦았다. 후에 도사(道士)가 되어 경호(鏡湖)에 은거하다가 88세의 나이에 세상을 떠났다.

하후첨(夏侯瞻). 동진(東晉)의 화가. 인물·귀신을 잘 그렸다. 남조(南朝) 제(齊)나라의 사혁(謝赫)은 그의 그림에 대해 "기력이 부족하나 정밀함은 남음이 있어 당시에 명성을 떨쳤다 (氣力不足, 精密有餘, 擅名當代)"고 평한 뒤에 제3품(品)에 기록했다. 유작으로 「오산도(吳山圖)」·「초인사귀도(楚人祠鬼圖)」 등이 있다.

한유(韓愈, 768-824). 당대(唐代)의 문학가·사상가. 자는 퇴지(退之)이고, 시호는 문공(文公)이며, 하양(河陽: 지금의 하남성 맹현孟縣) 사람이다. 792년 진사(進士)가 된 후에 지방 절도사의 속관을 거쳐 803년에 감찰어사(監察御史)가 되어 수도(首都)의 장관을 탄핵했다가 도리어 양산현령(陽山縣令)으로 좌천되었다. 이듬해 소환된 후로는 주로 국자감(國子監)에서 공직했으며, 817년에 오원제(吳元濟)의 반란 평정에 공을 세워 형부시랑(刑部侍郎)이 되었으나, 819년 헌종(憲宗, 805-820 재위)이 불골(佛骨)을 모신 것을 간하다가 조주자사(潮州刺史)로 좌천되었다. 이듬해 헌종 사후에 소환되어 이부시랑(吏部侍郎)까지 올랐다. 문학상의 공적은 첫째, 산문의 문체개혁(文體改革)이다. 종래의 대구(對句)를 중심으로 짓는 병문(騈文)에 반대하고 자유로운 형식의 고문(古文)을 친구 유종원(柳宗元) 등과 함께 창도했다. 고문은 송대 이후 중국 산문 문체의 표준이 되었으며, 그의 문장은 그 모범으로 알려졌다. 둘째, 시에 있어 지적인 흥미를 정련(精練)된 표현으로 나타낼 것을 시도했는데, 그 결과 때로는 난해하고 산문적이라는 비난도 받지만 제재(題材)의 확장과 더불어 송대의 시에 끼친 영향은 매우 크다. 사상분야에서는 유가사상을 존중하고 도교·불교를 배격했으며, 송대 이후의 도학(道學)의 선구자가 되었다. 작품으로 『창려선생집(昌黎先生集)』 40권, 『외집(外集)』 10권, 『유문(遺文)』 1권 등이 문집에 수록되었다.

한졸(韓拙, 약1095-약1125 활동). 북송(北宋)의 화원화가. 자는 순전(純全)이고, 호는 금당(琴堂) 또는 만서전옹(晚署全翁)이며, 하남성 남양(南陽) 사람이다. 선화(宣和, 1119-1125) 초기에 화원의 지후(祇侯)를 역임했으며, 산수와 괴석을 잘 그렸다. 저서로 『산수순전집(山水純全集)』이 있다.

해처중(解處中). 오대(五代) 남당(南唐)의 화가. 강남(江南) 출신이며, 남당(南唐)의 이후주(李後主, 961-975 재위)를 섬겨 한림사예(翰林司藝)가 되었다. 대나무 그림에 뛰어났으나 대나무 사이에 그린 새나 동물은 형사(形似)에 어긋남이 있었다고 한다.

허유(許由). 요제(堯帝) 때의 고사(高士). 자는 무중(武仲)이며, 양성(陽城) 괴리(槐里) 사람이다. 패택(沛澤)에 은거했으며, 요(堯)가 천하를 선양(禪讓)하려 했으나 거절하고 기산(箕山)에 숨었는데, 다시 구주(九州)의 장(長)으로 삼으려 한다는 것을 듣고 영천(潁川)에서 귀를 씻었다고 전한다.

허초(許楚, 1605-1676). 명말 청초(明末淸初)의 시인·학자. 자는 방성(芳城)이고, 호는 여정(旅亭) 또는 청암(靑巖)이며, 안휘성 흡현(歙縣) 사람이다. 명나라 말기의 제생(諸生)으로, 어린 나이에 복사(復社)에 들어가서 시명(詩名)을 얻어 당시 사람들이 중시했다. 갑신국변(甲申國變, 1644)이 일어나자 허초는 산수 사이로 몸을 피한 뒤에 도처를 다니며 명나라 충렬(忠烈)들의 일사(佚事)를 탐방하고 고인기사(高人奇士)들과 시를 주고받으며 교유(交遊)했다. 저서로 『청암문집(靑巖文集)』·『사궁록(士窮錄)』·『유민집(遺民集)』·『신안외

기(新安外紀)』 등이 있었으나 모두 유실되었고, 지금은 『청암집(靑巖集)』 12권만 남아 있다.

혜강(嵇康. 223-262). 삼국시대 위(魏)나라의 문학가 · 철학가·음악가. 자는 숙야(叔夜)이고, 초군질(譙郡銍: 안휘성 숙현(宿縣) 서북부) 사람이다. 위(魏)의 왕족과 결혼하여 중산대부(中散大夫)가 되었으나 부정을 용납하지 않는 성격과 반(反)유교적 사상을 갖추어 당시 권력층의 미움을 받았으며, 친구가 일으킨 사건에 연루되어 처형되었다. 죽림칠현(竹林七賢)의 중심인물로 『양생론(養生論)』·『산거원(山巨源)』에 주는 절교서(絶交書) 등 수많은 철학 · 정치 논문과 서간문을 썼다. 그 속에서 그는 전통적 유교사상과 인생관을 통렬하게 비판하고, 인간 본래의 진실성을 키워야 한다고 주장했다. 참신하고 기발한 발상으로 논쟁을 벌였고, 자손에게 주는 문장(가훈)에서는 상식적이고 건전한 훈계를 남겼다. 거문고의 명수로 「금부(琴賦)」를 남겼으며, 시인으로서는 당시 주류를 형성하던 오언시(五言詩)가 아니라 『시경(詩經)』 이래의 사언시(四言詩)를 깊이 애호하여 철학적 사색을 노래하는 것으로 일관했기에 완적(阮籍)과 더불어 명성이 높았다. 주요 저서로 『고사전(高士傳)』·『성무애락론(聲無哀樂論)』·『석사론(釋私論)』 등이 있다.

혜원(慧遠. 335-417). 동진(東晉)의 승려. 여산(廬山) 백련사(白蓮社)의 개조(開祖)이고, 안문(雁門) 누번(樓煩) 출신이다. 13세에 이미 육경(六經)을 연구했고 특히 노장학(老莊學)에 정통했다. 21세에 도안(道安)을 찾아가 수행하다가 전진(前秦) 건원(乾元) 9년(373)에 부비(苻丕)가 양양(襄陽)을 공격하여 도안을 데리고 돌아가자 제자 수십 인과 함께 형주(衡州)로 갔다. 후에 여산을 지나다가 그곳에서 혜영(慧永)의 도움으로 동림사(東林寺)를 짓고 수행했는데, 혜영의 덕을 흠모하여 모여온 123인과 함께 백련사(白蓮社)를 창설했다. 그는 30년 동안 여산에 있으면서 법정(法淨)·법령(法領) 등을 멀리 서역에 보내어 범본(梵本)을 구하고 계빈국(罽賓國) 승려 승가파제(僧伽婆提)에게 청하여 「아비담심론(阿毘曇心論)」과 「삼법도론(三法度論)」을 다시 번역했으며, 또 서역의 승려 담마류지(曇摩流支)에게 청하여 「십송률(十誦律)」을 번역하는 등 불교를 학문적으로 확립하는 데 크게 공헌했다. 의희(義熙) 13년(417)에 83세의 나이로 원적(圓寂)했다. 사망 후에 당(唐) 선종(宣宗. 847-859 재위)이 변각대사(辨覺大師)라 시호했고, 송(宋) 태종(太宗. 976-997 재위)이 원오대사(圓悟大師)라 시호했다. 저서로 『대지도론요략(大智度論要略)』 20권, 『문대승중심의십팔과(問大乘中深義十八科)』 3권, 『사문불경왕자론(沙門不敬王者論)』, 『법성론(法性論)』 2권, 『사문단복론(沙門袒服論)』 1권 등이 있다.

호괴(胡瓌). 오대(五代) 후당(後唐)의 화가. 산후(山後: 지금의 하북성 태행산(太行山) 북단) 거란(契丹) 오색고(烏索固)부락 사람이다. 이극용(李克用. 856-908)를 따라 중원(中原)에 들어가 범양(范陽: 지금의 하북성 탁현(涿縣)에 정착했다. 거란의 인물과 말을 잘 그렸고, 북방 유목민의 생활을 그렸는데, 대체로 천막·깃발·활·인마(人馬)장식 등 변경 밖의 경색을 낱낱이 표현했다. 필조(筆調)가 청경(淸勁) 상리(爽利)하고 구도가 번부(繁富) 세교(細巧)하여 청대(淸代)의 오기정(吳其貞)은 『서화기(書畵記)』에서 "인물과 마필을 헤아릴 수 없을 만큼 그렸는데 용필이 공세하고 기운이 혼후하다 (人物馬匹不計其數, 用筆工細, 氣韻渾厚)."고 평하였다. 『오대명화보유(五代名畵補遺)』 「주수문(走獸門)」의 '신품(神品)'에 기록되었고, 아들 호건(胡虔)이 부친의 화풍을 계승했다. 현존하는 유작으로 「탁헐도(卓歇圖)」(북경고궁박물원)가 있다.

호익(胡翼). 오대(五代) 양(梁)의 화가. 자는 붕운(鵬雲)이고, 안정(安定: 지금의 감숙성 경천(涇川) 북쪽) 사람이다. 도석(道釋)·인물·수레·말·건축물을 모두 잘 그렸다. 부마도위(駙馬都尉) 조암(趙嵒)이 정중한 예를 갖추어 그를 대하고 항상 귀빈을 초대하는 관사(官舍)에 머물게 했다고 한다.

홍적(洪適, 1117-1184). 남송(南宋)의 금석학자·시인. 북송의 관원이자 『송막기문(松漠紀聞)』의 저자 홍호(洪皓, 1088-1155)의 장자(長子)이다. 원명은 조(造)이고, 자는 경백(景伯)·온백(溫伯)·경온(景溫)이며, 강서성 파양(波陽) 사람이다. 만년에 고향인 파양 반주(盤州)에서 살았기에 호를 반주노인(盤州老人)이라 하였다. 상서우부사(尙書右仆射)·동중서문하평장사(同中書門下平章事: 재상) 겸 추밀원사(樞密院史)를 역임했다. 남송(南宋)의 금석학자·시인·사인(詞人)으로 아우 홍준(洪遵)·홍매(洪邁)과 더불어 문학으로 명성을 떨쳤다. 만년에 파양군개국공(鄱陽郡開國公)에 봉해졌고, 사후에 문혜공(文惠公)의 시호를 받았다. 시문과 논저를 많이 남겼고, 또 널리 전파되었다. 대표적인 문집으로 『반주문집(盤州文集)』 80권이 있고, 대표적인 시집으로 『반주악장(盤州樂章)』 1권, 『예석(隸釋)』 20권, 『예속(隸續)』 21권이 있다.

환온(桓溫, 312-373). 동진(東晉)의 대장군(大將軍). 자는 부자(符子)이고, 초국(譙國) 용항(龍亢: 지금의 안휘성 회원懷遠) 사람이다. 진(晉) 명제(明帝, 322-325 재위)의 여식 남강공주(南康公主)와 결혼했고, 낭야태수(琅邪太守)·형주자사(荊州刺史)·중군장군(中軍將軍) 겸 도독오주제군사(都督五州諸軍事) 등을 역임했다. 환온은 371년에 사마혁(司馬奕)을 폐하여 동해왕(東海王)으로 삼고 간문제(簡文帝)를 즉위시킨 후에 스스로 대사마(大司馬)라 칭하며 대권(大權)을 장악했다. 후에 간문제가 죽고 오래지 않아 병을 얻어 사망했다.

황유량(黃惟亮). 오대(五代) 서촉(西蜀)의 화가. 황전(黃筌)의 동생이며, 서촉(西蜀)에서 한림대조(翰林待詔)를 역임했다. 송(宋) 건덕(乾德) 3년(965)에 서촉이 송에 평정되자 촉주(蜀主)를 따라 변경(汴京)에 가서 한림도화원(翰林圖畫院)에서 종사했는데 자못 명성이 높았으며, 그림은 형 황전(黃筌)과 화풍이 같았다.

황전(黃筌, ?-965). 오대(五代) 후촉(後蜀)의 화가. 자는 요숙(要叔)이고, 사천성 성도(成都) 사람이다. 어려서부터 그림에 재능이 있었고, 조광윤(刁光胤)의 죽석(竹石)·화작(花雀)과 등창우(滕昌祐)의 화훼(花卉), 이승(李昇)의 산수·임석(林石), 설직(薛稷)의 학(鶴), 손위(孫位)의 용수(龍水)와 인물 등을 배운 뒤에 제가(諸家)의 장점을 취하여 일가를 이루었다. 서촉(西蜀)에서 17세에 대조(待詔)가 되었고, 전촉(前蜀)·후촉(後蜀)에서 벼슬이 검교호부상서(檢校戶部尙書) 겸 어사대부(御史大夫)에 이르렀으며 송(宋)에 들어가 태자좌찬선대부(太子左贊善大夫)를 역임했다. 광정(廣政) 16년(953)에는 황전이 팔괘전(八卦殿)의 4벽에 화죽(花竹)과 토끼·꿩을 그렸는데, 그해 가을 웅무군(雄武軍)이 흰 매를 팔괘전 앞에서 헌상(獻上)할 때 황전이 그린 꿩이 진짜 꿩인 줄 알고 매가 서너 번이나 꿩을 잡으려 했다고 한다. 그의 화조화는 궁정 내의 이색적이고 진귀한 꽃과 짐승을 많이 그렸는데, 새의 깃털이 풍만하고 꽃이 농려(穠麗) 공치(工致)하고 구륵(鉤勒)이 정세(精細)하여 필적(筆迹)이 거의 보이지 않았으며, 이어서 가볍게 색을 물들여 완성한 후 이를 '사생(寫生)'이라 칭했다. 서희(徐熙)의 화조화와 함께 오대(五代)·양송(兩宋) 화조화의 원류가 되었는데 당시에 "황전의 그림은 부귀하고 서희의 그림은 야일하다 (黃家富貴, 徐熙野逸)."라는 말이 알려졌다.

황정견(黃庭堅, 1045-1105). 북송(北宋)의 시인·화가·서예가. 자는 노직(魯直)이고, 호는 산곡(山谷) 또는 부옹(涪翁)이며, 강서성 부주(涪州) 분녕(分寧) 사람이다. 일찍이 집현전교리(集賢殿校理)·지태평주(知太平州) 등을 역임했다. 소식(蘇軾)의 문하생으로, 장뢰(張耒)·조보지(晁補之)·진관(秦觀)과 더불어 '소문사학사(蘇門四學士)'의 한 사람이며, 시문을 모두 잘 했으나 특히 시에 뛰어나 강서시파(江西詩派)의 비조로 일컬어진다. 또한 해서·행서·초서도 잘 써서 채양(蔡襄)·소식·미불과 함께 '북송사대가(北宋四大家)'의 한 사람으로 손꼽는다. 저서로 『산곡내집(山谷內集)』 30권, 『외집(外集)』 13권, 『별집(別集)』 20권, 『사(詞)』 1卷, 『간척(簡尺)』 20권, 『연보(年譜)』 3권 등이 있다.

황휴복(黃休復, 10세기 말-11세기 초). 송대(宋代)의 문인·화가. 자는 귀본(歸本)이고, 강하(江夏, 지금의 호북성 무창武昌) 사람이다. 그는 당시의 문인 이전(李畋)·장급(張及)·임개(任玠) 및 화가 손지미(孫知微)·동인익(童仁益) 등과 교유(交遊)하며 사천성 성도(成都)에서 오랫동안 지냈는데, 도가를 좋아하고 연단제약(鍊丹制藥)의 술(術)을 즐겨 거처를 모정(茅亭)이라 칭했으며, 집에 서화를 많이 수장했다. 그림을 잘 그렸다 하며, 사천성에서 다년간 보았던 명화를 기록으로 남겼다. 저서로 『모정객화(茅亭客話)』·『익주명화록(益州名畵錄)』이 있다.

회소(懷素, 725-785, 737-?). 당대(唐代)의 서예가. 속성(俗姓)은 전(錢)이고, 법명은 회소(懷素)이며, 자는 장진(藏眞)이고, 영주(永州) 영릉(零陵: 지금의 호남성 영릉零陵) 사람이다. 어릴 때부터 불도를 좋아하여 승려가 되었고, 상원(上元) 3년(762) 조칙으로 서태원사(西太原寺)에 있게 되었다. 성격이 활달하고 술을 좋아하여 하루에 아홉 번 취하므로 사람들이 그를 '취승(醉僧)'이라 불렀다. 처음에는 글씨 쓸 종이가 없을 정도로 가난해서 칠(漆)이든 사벽(寺壁)이든 의상·그릇이든 가리지 않고 써서 산 아래에 버린 붓이 쌓여 '필총(筆冢)'이라 칭해졌다. 기괴한 초서를 잘 썼고 스스로 초성(草聖)이라 칭하며 '삼매의 경지(三昧之境)'을 얻었다고 하는데, '소나기가 내리고 광풍이 이는 (驟雨狂風)' 듯한 광초(狂草)로 장전(張顚)을 이었다고 할 정도였다. 장욱(張旭)과 명성을 나란히 하여 '전장취소(顚張醉素)'라는 말이 알려졌다. 유작으로 『고순첩(苦筍帖)』·『자서첩(自叙帖)』·『소초천자문(小草千字文)』 등이 있다.

후봉(侯封). 북송(北宋)의 화가. 섬서(陝西) 빈현(邠縣) 사람이다. 도화원(圖畵院)의 학생(學生)이었고 산수와 한림(寒林)을 잘 그렸다. 처음에 허도녕(許道寧)의 그림을 배웠으나 그의 노련한 풍격을 따를 수 없었다. 그러나 후에는 필묵이 조화롭고 윤택하여 독자적인 풍격을 이루었다.

【그림 목록】

색인

ㄱ

ㅈ

[미주]

1) 顧愷之,「論畫」,『歷代名畫記』卷5, "凡畫, 人最難, 次山水."

2) 顧愷之,「畫雲臺山記」, "山有面, 則背向有影, 可令慶雲西而吐於東方, 淸天中. 凡天及水色盡用空靑, 竟素上下以映日西去. 山別詳其遠近."『歷代名畫記』卷5.

3) 上同, "凡三段山, 畫之雖長, 當使畫甚促, 不爾不稱."

4) 張彦遠,『歷代名畫記』卷5,「晉二十三人」, "[其]畫古人. 山水極妙."

5) 張彦遠,『歷代名畫記』卷5,「晉二十三人」, "孫暢之云, 山水勝顧."

6) 王微,「敍畫」, "古人之作畫也, 非以案城域, 辨方州, 標鎭阜. 劃浸流."

7)『尙書』「益稷」, "予欲觀古人之象. 日月星辰山龍華蟲作繪, 宗彝藻火粉米黼黻絺繡, 以五采彰施於五色, 作服, 汝明."

8)『尙書』「孔安國」, "繪, 五彩也, 以五彩成[此]畫焉. 宗廟彝樽, 亦以山·龍·華(花)蟲爲飾."

9) 孔穎達,「疏」, "日月星辰爲辰, 華象草, 華蟲, 雉也. 畫三辰山龍華蟲於衣服旌旗."

10)『考工記』「畫繢」, "畫繢之事, … 五彩備謂之繡."

11) 杜佑,『通典』"日月星辰取其臨照也."

12) 上同, "山取其鎭也."

13) 上同, "龍取其變也."

14) 上同, "華蟲取其文也."

15) 上同, "宗彝, 取其孝也."

16) 上同, "黼取其潔也."

17) 孔穎達,「疏」, "黼若斧形, … "白與黑謂之黼."

18) 杜佑,『通典』"黻取其辨也."

19) 孔穎達,「疏」, "黻爲兩己相背. … 黑與靑謂之黻."

20) 上同, "見善背惡."

21)『左傳』杜預注, "禹之世, 圖畫山川奇異之物而獻之, 使九州之牧貢金, 象所圖物著之於鼎."

22)『周禮』"地官大司徒之織, 掌建邦土地之圖."

23)『周禮』「春官. 司服法」, "冕服九章, 登龍於山, … 初一曰龍, 初二曰山, … 皆畫以爲繢."

24)『周禮』「春官. 司尊彝」, "掌六尊六彝之位."

25)『周禮』「春官. 司尊彝」, 鄭注, "鷄彝鳥彝謂刻劃而畫之爲鷄鳳凰之形, 稼彝畫禾稼也; 山岳亦刻而畫之爲山雲之形."

26) 張君房,『雲笈七籤』"黃帝以四岳皆有佐命之山, 乃命潛山爲衡岳之副, 帝乃造山,

躬寫形象, 以爲五岳眞形之圖."

27) 陳繼儒, 『妮古錄』 "董玄宰血浸周玉中刻一小脈, 四面繞以水文, 四寸長, 予諦審之, 此冒圭也. … 山水者, 河山帶歷也."

28) 張彦遠, 『歷代名畵記』 卷1, 「論畵山水樹石」, "魏晉以降, 名迹在人間者, 皆見之矣. 其畵山水, 則群峰之勢, 若鈿飾犀櫛, 或水不容泛, 或人大於山, 率皆附以樹石, 暎帶其地, 列植之狀, 則若伸臂布指."

29) 顧愷之, 「畵雲臺山記」, "凡三段山 … 鳥獸中時有用之者, 可定其儀而用之." 『歷代名畵記』 卷5.

30) 上同, "石上作狐游生鳳, 當婆娑體儀, 羽秀而詳, 軒尾翼以眺絶礀. … 其側壁外面作一白虎, 匍石飲水."

31) 王微, 「敍畵」, "宮觀舟車, … 犬馬禽漁."

32) 『詩品』 "文雖不多, 氣調警拔."

33) 『世說新語』 「巧藝」, "傳神寫照, 正在阿堵之中."

34) 顧愷之, 「魏晉勝流畵贊」, "輕物宜利其筆, 重宜陳其迹, 各以全其想. 譬如畵山, 迹利則想動, 傷其所以嶷, 用筆或好婉, 則於折楞不雋, 或多曲取, 則於婉者增折." 『歷代名畵記』 卷9, 「唐朝上」.

35) 上同, "竹木土, 可令墨彩色輕, 而松竹葉醲也."

36) 張彦遠, 『歷代名畵記』 卷1, 「敍畵之興廢」, "乃聚名畵法書及典籍二十四萬卷, 遣後閣舍人高善寶焚之."

37) 姚最, 『續畵品』 "心師造化."

38) 『山水松石格』 "行人犬吠, 獸走禽驚."

39) 上同, "夫天地之名, 造化爲靈."

40) 張彦遠, 『歷代名畵記』 卷5, 「晉二十三人」, "其畵古人山水極妙."

41) 上同, "[孫暢之云,] 山水勝顧."

42) 朱景玄, 『唐朝名畵錄』 "陸探微畵人物極其妙絶, 至於山水草木粗成而已."

43) 張彦遠, 『歷代名畵記』 卷6, 「宋二十八人」, "圖天下山川土地."

44) 同書 卷7, 「南齊二十八人」, "曾於扇上畵山水, 咫尺內萬里可知."

45) 姚最, 『續畵品』 "含毫命素, 動筆依眞, … 學不爲人, 自娛而已."

46) 蘇軾, 「畵跋」, "蕭賁, 梁武帝時人, 工畵山水, 遺迹罕睹. 聞其落筆疏秀, 格高聲重, 今睹斯幀, 如讀未見書, 千古一大快事也." 『夢園書畵錄』

47) 張彦遠, 『歷代名畵記』 卷8, 「後周一人」, "山川草樹, 宛然塞北."

48) 『宋書』 「本傳」, "[入廬]求釋慧遠考尋文義."

49) 上同, "每游山水, 往輒忘歸."

50) 上同, "好山水愛遠游."

51) 上同, "西陟荊·巫, 南登衡岳, 因而結宇衡山, 欲懷尙平之志."

52) 上同, "老病俱至, 名山恐難遍睹, 唯當澄懷觀道, 臥以游之."

53) 上同, "扶琴動操, 欲令衆山皆響."

54) 宗炳, 「畵山水序」, "余眷戀衡契闊荊巫, 不知老之將至."

55) 『南史』 「宗炳傳」, "妙善琴書圖畵, 精於言理."

56) 宗炳, 「畵山水序」, 『全宋文』 "聖人含道應物."

57) 上同, "聖人以神法道."

58) 上同, "山水以形媚道."

59) 『中庸』 "[道也者,] 不可須臾離也."

60) 宗炳, 「明佛論」, "佛國最偉." 『弘明集』 卷2.

61) 上同, "絶滅於坑焚."

62) 上同, "神卽無滅, 求滅不得, 復當乘罪受身. … 唯有委誠信佛, 托心履戒, 已授精神, 生蒙靈授, 死則清升. … 佛國之偉, 精神不滅, … 億劫乃報."

63) 宗炳, 「又答何衡陽書」, "人是精神物. … 昔不滅之實事如佛言, 而神背心毁, 自逆幽司. 安知今生之苦毒者, 非往生之故爾邪." 『全宋文』 卷2

64) 『蓮社高賢傳』 "時遠(慧遠和尚)法師與諸賢結蓮社, 以書招淵明. 淵明曰, 若許飮則往. 許之, 遂造焉. 忽攢眉而去."

65) 宗炳, 「畵山水序」, "洗心養身."

66) 宗炳, 「明佛論」, "且已墳典已逸, 俗儒所編, 專在治迹, 言有出於世表, 或散沒於史策, 或絶滅於坑焚. 若老子·莊子之道, 松喬列眞之術, 信可以洗心養身." 『弘明集』 卷2.

67) 『莊子』 「山木」, "齊以靜心."

68) 宗炳, 「畵山水序」, "擬迹巢由."

69) 上同, "澄懷觀道."

70) 宗炳, 「明佛論」, "聖無常心, … 玄之又玄." 『弘明集』 卷2(『四部叢刊影印本』). *역자) '玄之又玄'은 『老子』에 나오는 말이다.

71) 上同, "稟日損之學, 損之又損, 必至無爲." *역자) '損之又損'은 『老子』에 나오는 말이다.

72) 上同, "有神理必有妙極, 得一以靈, 非佛而何."

73) 宗炳, 「答何衡陽書」, "衆聖莊老." 『全宋文』 卷21.

74) 宗炳, 「明佛論」, "若使形殘神毁, 形病神困, … 病之極矣, 而無變德行之至, 斯殘不滅之驗也." 『弘明集』 卷2.

75) 宗炳, 「畵山水序」, "愧不能凝气怡身."

76) 上同, "不知老之將至."

77) 上同, "聖人含道暎物."

78) 上同, "山水以形媚道."

79) 上同, "雖复虛求幽岩何以加焉."

80) 上同, "余復何爲哉, 暢神而已, 神之所暢, 孰有先焉."

81) 上同, "嵩華之秀, 玄牝之靈."

82) 上同, "至於山水, 質有而趣靈."

83) 上同, "人應目會心爲理者, 類之成巧, 則目亦同應, 心亦俱會, 應會感神, 神超理得."

84) 上同, "寫山水之神."

85) 張彦遠, 『歷代名畵記』 卷2 「論顧陸張吳用筆」, "意存筆先, 畵儘意在, 所以全神气也."

86) 顧愷之, 「魏晉勝流畵贊」, "以形寫神." 『歷代名畵記』 卷5.

87) 宗炳, 「畵山水序」, "神本亡端栖形感類, 理入影跡, 誠能妙寫, 亦之成儘矣."

88) 上同, "以形寫形, 以色貌色."

89) 上同, "身所盤桓, 目所綢繆."

90) 上同, "着戀廬衡, 契闊荊巫."

91) 上同, "老之將至."

92) 上同, "傷跰石門之流."

93) 上同, "畫象布色, 構茲雲山嶺."

94) 上同, "且夫崑崙山之大, 瞳子之小, 迫目以寸, 則其形莫睹, 迥以數里, 則可圍於寸眸, 誠由去之稍闊, 則其見彌小."

95) 符載, 『江陵陸侍御宅讌集』, 「觀張員外畫樹石序」, "非畫也, 眞道也." (姚鉉, 『唐文粹』卷97.)

96) 張彦遠, 『歷代名畫記』卷1, 「敍畫之源流」, "夫畫者, 成敎化, 助人倫, [窮神變, 測幽微, 與六籍同功, 四時幷運, 發於天然, 非由述作.]"

97) 同書 卷6, 「宋二十八人」, "高士也, 飄然物外情, 不可以俗畫傳其意旨."

98) 同書 卷2, 「論畫體」, "自然者爲上品之上, [神品爲上品之中, 妙者爲上品之下, 精者爲中品之上, 謹而細者爲中品之中.]"

99) 『老子』12章, " 五色令人目盲."

100) 『莊子』「天地」, "五色亂目."

101) 『莊子』「刻意」, "素也者, 謂其無所與雜也."

102) 『莊子』「天道」, "朴素而天下莫能與之爭美."

103) 『老子』1章, "玄之又玄, 衆妙之門."

104) 『林泉高致集』, 「山水訓」, "君子之所以愛夫山水者, 其旨安在, 丘園養素. … 與箕頴埒素, 黃綺同芳."

105) 上同, "輕心臨之, 豈不親雜神觀, 溷濁淸風也哉."

106) 『老子』13章, "混而爲 … 復歸於無物."

107) 『老子』11章, "有之以爲利, 無之以爲用."

108) 『莊子』「山木」, "[旣彫旣琢,] 復歸於朴."

109) 『老子』28章, "復歸於樸"

110) 上同, "章復歸於嬰兒."

111) 『老子』78章, "柔之勝剛."

112) 『老子』36章, "柔弱勝剛强."

113) 『老子』52章, "守柔曰强."

114) 符載, 『江陵陸侍御宅讌集』, 「觀張員外畫樹石序」, "非畫也, 眞道也." 姚鉉, 『唐文粹』卷97.

115) 『宣和畫譜』卷2, 「道釋二」, "皆以技進乎道."

116) 同書 卷10, 「山水一」, "技進乎道."

117) 同書 卷1, 「道釋敍論」, "志於道 … 畫亦藝也, 進乎妙, 則不知藝之爲道, 道之爲藝."

118) 韓拙, 『山水純全集』, "凡畫者, 筆也, … 默契造化, 與道同機."

119) 董迫, 『廣川畫跋』, 「書李成畫後」, "其至有合於道者."

120) 鄒一桂, 『小山畫譜』, "覽者識其意而善用之, 則藝也進於道矣."

121) 笪重光, 『畫筌』, "精微之理, 幾於入道."

122) 董其昌, 『畵禪室隨筆』, "[讀萬卷書,] 行万里路."

123) 出處未詳, "澄懷臥遊宗少文." *역자) 元末의 倪瓚도 "笔墨精妙王右軍, 澄懷卧游宗少文"이라는 시를 지었다.

124) 『宣和畵譜』 卷12, 「山水三」, "要如宗炳澄懷卧遊耳."

125) 「題子端雪景小隱圖」, "時向鈐齋作臥遊." 『中州集』 壬集 第9.

126) 董其昌, 「題王蒙靑卞隱居圖」, "澄懷觀道宗少文 … 五百年來無此君."

127) 戴本孝, 「自題臥游圖」, "宗少文論畵云, 山川以形媚道, 乃知畵理精微, 自有眞賞, 非他玩可比, 仙凡之別, 觸境見心, 仁智所樂, 不離動靜, 苟非澄懷, 烏足語此."

128) 戴本孝, 「自題象外意中圖」, "天地運會, 與人心神智相漸, 通變於無窮, 君子於此觀道也."

129) 盛大士, 『溪山臥遊錄』 「序」, "慕宗少文澄懷觀道, 乃著溪山臥遊錄."

130) 島田修二郎, 「安晩帖 八大山人筆」, 『二石八大』 1956.(日本版 『中国絵画史研究』에 수록.)

131) 石濤, 『苦瓜和尙畵語錄』 「山川章」, "山川與予神遇而變化."

132) 宗炳, 「畵山水序」, "聖人含道應物, 賢者澄懷味象. 至於山水, 質而有趣靈. 是以軒轅.堯.孔.廣成.大隗.許由.孤竹之流, 必有崆峒.具茨.藐姑.箕.首.大蒙之遊焉. 又稱仁智樂焉. 夫聖人以神法道而賢者通, 山水以形媚道而仁者樂, 不亦幾乎. 余眷戀盧衡, 契闊荊巫, 不知老之將至. 愧不能凝氣怡身, 傷跕石門之流, 於是畵象布色, 構玆雲嶺. 於理絶於中古之上者, 可意求於千載之下, 旨微於言象之外者, 可心取於書策之內. 況乎身所盤桓, 目所綢繆, 以形寫形, 以色貌色也. 且夫崑崙山之大, 瞳子之小, 迫目以寸, 則其形莫睹, 洞以數里, 則可圍於寸眸. 誠由去之稍闊, 則其見彌小. 今張綃素以遠暎, 則崑·閬之形, 可圍於方寸之內. 堅劃三寸, 當千仞之高, 橫墨數尺, 體百里之迥. 是以觀畵圖者, 徒患類之不巧, 不以制小而累其似, 此自然之勢. 如是, 則嵩·華之秀, 玄牝之靈, 皆可得之於-圖矣. 夫以應目會心爲理者, 類之成巧, 則目亦同應, 心亦俱會. 應會感神, 神超理得. 雖復虛求幽巖, 何以加焉. 又神本無端, 栖形感類, 理人影迹, 誠能妙寫, 亦誠盡矣. 是時竹林諸賢之風雖高, 而禮敎尙峻. 迨元康中, 遂至放蕩越禮. 樂廣譏之曰, 各敎中自有樂也, 何至於此. 樂令之言, 有旨哉. 謂彼非玄心, 徒利其縱恣而已. 於是閑居理氣, 拂觴鳴琴, 披圖幽對, 坐窮四荒. 不違天勵之藂暎, 獨應無人之野. 峰岫嶢嶷, 雲林森眇, 聖賢暎於絶代, 萬趣融其神思. 余復何爲哉, 暢神而已. 神之所暢, 孰有先焉."

133) 『宋書』 「王微傳」, "微少好學, 無不通覽, 善屬文, 能書畵, 解音律醫方陰陽術. … 年十六州擧秀才, 衡王義季右軍參軍, 并不就."

134) 『宋書』 「本傳」, "不好詣人, 能忘榮以避權右. … 性知畵繢, 蓋以鳴鵠識夜之機. 盤紆糾紛, 或託心目, 故棄山水之愛, 一往迹求, 皆得髣髴."

135) 謝赫, 『古畵品錄』, "得其細."

136) 張彦遠, 『歷代名畵記』 卷6, "王得其意. [史传其似.]"

137) 鍾嶸, 『詩品』, "五言之警策者也. … 其源出於張華, … 殊得風流媚趣."

138) 『古詩評選』 卷5, "寄托宛至, 而淸旦有風度."

139) 『宋書』 「本傳」, "旣而輟哭尋理, 悲情頓釋."

140) 上同, "吾素好醫術, 不使弟子得全, 又尋思不精, 致有枉過, 念此一條, 特復痛酷,

痛酷奈何, 吾罪奈何."

141) 宗炳, 「畵山水序」, "愧不能凝氣怡身."

142) 王微, 「敍畵」, "自將兩三門生, 入草采之."

143) 上同, "世人便言希仙好異."

144) 『宋書』 「王微傳」, "素無宦情."

145) 『全宋文』 卷19, 「與從弟僧綽書」, "奇士必龍居深藏, 與蛙蝦爲伍."

146) 上同, "遺令薄葬, 不設輀旐鼓挽之屬."

147) 宗炳, 「畵山水序」, "神本亡端, 栖形感類."

148) 王微, 「敍畵」, "本乎形者融靈."

149) 『宋書』 「本傳」, "莊生縱濠濮之極."

150) 曹丕, 「論文」, "俳優博弈, … 雕蟲小技." 『典論』

151)　蔡邕, 『上封事陳政要七事』 "夫書畵辭賦, 才之小者."

152) 出處未詳. 司馬相如, "娼優犬馬之間."

153) 趙壹, 『非草書』 "蓋伎之細者耳, … 善旣不達於政, 而拙亦無損於治, … 豈若用之
於彼聖經."

154) 顔之推, 『顔氏家訓』 「雜藝」, "[畵繪之工, 亦爲妙矣; 自古名士, 多或能之 … 若宦
未通顯, 每被公私使令, 亦爲]猥役."

155) 王微, 「敍畵」, "圖畵非止藝行, 成當與(易)象同體."

156) 上同, "非以案城域."

157) 上同, "[披圖按牒,] 效異山海."

158) 上同, "以判軀之狀, 畵寸眸之明."

159) 上同, "然後宮觀舟車, 器以類聚, 犬馬禽魚, 物以狀分."

160) 上同, "本乎形者融靈 … 故所託不動."

161) 上同, "寫山水之神."

162) 上同, "明神降之."

163) 上同, 豈獨遠諸指掌, 亦以明神降之."

164) 上同, "橫變縱化, 故動生焉, 前矩後方出焉."

165) 上同, "望秋雲神飛揚臨春風思浩蕩. … 雖有金石之樂, 珪璋之琛, 豈能仿佛之哉."

166) 上同, "以一管之筆 擬太虛之體, 以判身區之狀, 畵寸眸之明."

167) 上同, "畵之致也."

168) 朱景玄, 『唐朝名畵錄』 "聞古人云, 畵者聖也."

169) 張彦遠, 『歷代名畵記』 卷1, 「敍畵之源流」, "畵者, 與六籍同功."

170) 上同, "豈同博弈用心, 自是名敎樂事."

171) 傳 蕭繹, 『山水松石格』 "遠山大忌學圖經."

172) 郭熙, 郭思, 『林泉高致集』 「山水訓」, "千里之山不能盡秀 … 一槪畵之, 版圖何
異."

173) 元稹, 「畵松詩」, "張璪畵古松, 往往得神骨."

174) 蘇軾, 「書鄢陵王主簿折枝二首」, 『蘇東坡集』 前集 卷16, "邊鸞雀寫生, 趙昌花傳
神."

175) 蘇軾, 「題過所畵枯木竹石三首」, "老可能爲竹寫眞. 小坡今與竹傳神."

176) 鄧椿, 『畵繼』 卷9, 「雜說論遠」, "畵之爲用大矣, 盈天地之間者萬物, 悉皆含毫運

思, 曲盡其態. 而所能曲盡者, 止一法耳. 一者何也, 曰; 傳神而已矣. 世徒知人之有神, 而不知物之有神."

177) 姚最, 『續畫品』 "立萬象於胸懷, [傳千祀於毫翰.]"

178) 朱景玄, 『唐朝名畫錄』 「序」, "伏聞古人云, 畫者, 聖也. 蓋以窮天地之不至, 顯日月之不照, 揮纖毫之筆, 則萬類由心, 展方寸之能, 而千里在掌. … 無形因之以生."

179) 石濤, 『苦瓜和尙畫語錄』 「一畫章第一」, "夫畫者, 從於心者也."

180) 王微, 「敍畫」, "[故]兼山水之愛, 一往迹求, 皆倣象也."

181) 姚最, 『續畫品』 "立萬象於胸懷, [傳千祀於毫翰.]"

182) 石濤, 『苦瓜和尙畫語錄』 「山川章第八」, "搜盡寄峰打草稿[也, 山川與予神遇而迹化也.]"

183) 張璪, 「文通論畫」, "外師造化, 中得心源."

184) 王微, 「敍畫」, "怡悅情性."

185) 上同, "望秋雲神飛揚, 臨春風思浩蕩."

186) 荊浩, 『筆法記』 "古松 … 翔鱗乘空, 蟠虯之勢欲附云漢."

187) 郭熙, 郭思, 『林泉高致集』 「山水訓」, "春山澹冶而如笑, 夏山蒼翠而如滴, 秋山明淨而如粧, 冬山慘淡而如睡."

188) 上同, "大山堂堂, 爲衆山之主, … "

189) 上同, "其象若人君赫然當陽, 而爲百闢奔走朝會."

190) 上同, "若君子軒然得時, 而衆小人爲之役使."

191) 韓拙, 『山水純全集』 "或如醉人狂舞者, 或如披頭使劍者."

192) 王微, 「敍畫」, "辱顔光祿書. 以圖畫非止藝行, 成當與易象同體, 而工篆隸者, 自以書巧爲高. 欲其竝辯藻繪, 覈其攸同. 夫言繪畫者, 竟求容勢而已. 且古人之作畫也, 非以案城域, 辯方州, 標鎭阜, 劃浸流, 本乎形者融, 靈而動變者心也. 靈亡所見, 故所託不動; 目有所極, 故所見不周. 於是乎以一管之筆, 擬太虛之體; 以判軀之狀. 畫寸眸之明. 曲以爲嵩高, 趣以爲方丈. 以友之畫, 齊乎太華; 枉之點, 表夫龍準. 眉額頰輔若宴笑兮; 孤巖鬱秀, 若吐雲兮. 橫變縱化, 故動生焉; 前矩後方出焉. 然後宮觀舟車, 器以類聚; 犬馬禽魚, 物以狀分. 此畫之致也. 望秋雲神飛揚, 臨春風思浩蕩. 雖有金石之樂, 珪璋之琛; 豈能仿佛之哉. 披圖按牒, 效異山海. 綠林揚風, 白水激潤. 嗚呼, 豈獨運諸指掌, 亦以神明降之. 此畫之情也."

193) 『漢書』 「董仲舒傳」, "罷黜百家, 獨尊儒術."

194) 張彦遠, 『歷代名畫記』 卷1, 「敍畫之源流」, "[夫畫者,] 成敎化, 助人倫."

195) 王延壽, 「魯靈光殿賦」, "惡以誡世, 善以示後."

196) 『三國志』 『魏志』 『武帝記』, "唯才是擧", "不仁不孝, 而有治國用兵之術."

197) 『文心雕龍』 「論說」, "迄至正始, 務欲守文. 何晏之徒, 始盛玄論, 於是聘周當路. 與尼父爭塗矣."

198) 『老子』 16章, "致虛極, 守靜篤."

199) 『莊子』 「天下」, "不譴是非."

200) 同書, 「讓王」, "逍遙於天地之間, 而心意自得."

201) 同書, 「天下」, "獨與天地精神相來往."

202) 同書, 「應帝王」, "游心於淡, 合氣於漠."

203) 同書, 「逍遙遊」, "藐姑射之山, 有神人居焉."

204) 上同, "堯治天下之民, 平海內之政, 往見四子藐姑射山, 汾水之陽, 窅然喪其天下焉."

205) 同書, 「讓王篇」, "舜以天下讓善卷, 善卷曰 … 日出而作, 日入而息, 逍遙於天地間, 而心自得 … 遂不受, 於是去而入深山."

206) 上同, "舜以天下讓其友石戶之農, 石戶之農 … 於是夫負妻戴, 攜子以入於海."

207) 上同, "二子(伯夷, 叔齊)北至於首陽之山."

208) 同書, 「在宥」, "皇帝 … 聞廣成子在於空同之上故往見之."

209) 上同, 大林丘山之善於人也, 亦神者不勝.

210) 『晉書』, 「阮籍傳」, "登山臨水, 竟日忘歸."

211) 同書, 「食貨志」, "人相食啖, 白骨盈積, 殘骸余肉, 臭穢道路."

212) 『三國志』『魏志』『武帝記』, "舊土人民死喪略盡, 國中終日行, 不見所識."

213) 『晉書』, 「阮籍傳」, "魏晉之際, 天下多故, 名士少有全者."

214) 劉義慶, 『世說新語』, 「言語篇」, "王子敬云, 從山陰道上行, 山川自相應發, 使人應接不暇. 若秋冬之際, 尤難爲懷."

215) 上同, "顧長康從會稽還, 人問山川之美. 顧云千巖競秀, 萬壑爭流, 草木蒸籠其上, 若雲興霞蔚."

216) 『全晉文』卷27, 「王子敬帖」, "鏡湖澄澈, 清流瀉注, 山川之美, 使人應接不暇."

217) 『晉書』, 「阮籍傳」, "登山臨水, 竟日忘歸."

218) 上同, "樂山水, 每風景必造峴山, 置酒言詠, 終日不倦."

219) 『宋書』, 「孔淳之傳」, "性好山水, 每有所遊, 必窮其幽峻, 或旬日忘歸."

220) 袁菘, 『宜都記』, "[山水之美也 …] 流連往宿, 不覺忘返 ."

221) 『南史』, 「宗炳傳」, "每遊山水, 往輒忘歸."

222) 張彥遠, 『歷代名畫記』卷5, 「晉」, "比前諸竹林之畫 , 莫能及者."

223) 『水心集』卷17, 「徐道輝墓地銘」, "上下山水, 穿幽透深, 棄日留夜, [拾其勝會, 向人鋪說,] 無異好美色也."

224) 『遊名山志』, "夫衣食, 人生之所資; 山水, 性分之所適."

225) 宗炳, 「畵山水序」, "着戀廬衡, 契闊荊巫."

226) 上同, "凡所游歷皆圖之于壁坐臥向之."

227) 錢鍾書, 『管趨編』卷89.

228) 劉勰, 『文心雕龍』「明詩」, "正始明道, 詩雜仙心."

229) 同書, 「時序」, "自中朝(西晉)貴玄·江左(東晉)称盛因淡餘氣, 流成文體是以世極逆遭, 而辭意夷泰; 詩必柱下之旨歸, 賦乃漆園之義疏."

230) 沈約, 「謝靈運傳序」, 『宋書』卷67, "有晉中興, 玄風獨振, 爲學窮於柱下, 博物止乎七篇.馳騁文辭, 義單乎此 … 莫不托辭上德, 托意玄珠."

231) 鍾嶸, 『詩品』, 「總論」, "永嘉時貴黃老, 稍向虛淡, 於是篇什, 理過其辭, 淡乎寡味, 爰及江表 … 詩皆平典似."

232) 劉勰, 『文心雕龍』「明詩」, "宋初文詠, 體有因革, 莊老告退, 而山水方滋."

233) 孫綽, 「庾亮碑」, "方寸湛然, 固以玄對山水."

234) 宗炳, 「畵山水序」, "聖人含道暎物, 賢者澄懷味像."

235) 上同, "余復何爲哉, 暢神而已, 神之所暢, 孰有先焉."

236) 嵇康, 『養生論』 "形恃神以立, [神须形以存.]"

237) 『大衍義』 "夫無不可以無明, 必因于有."

238) 『莊子』 「外物注」, "自然之理, 有寄物而通也."

239) 『中庸』 "道也者, 不可須臾離也."

240) 張彦遠, 『歷代名畫記』 卷1, 「論畫山水樹石」, "漸變所附."

241) 上同, "擅美匠, 學楊展, 精意宮觀."

242) 李商隱, 「九成宮」, "十二層城閬陝西, 平時避暑拂紅霓." 『全唐詩』

243) 彦悰, 『後畫錄』 "模山擬石, 妙得其真."

244) 上同, "尤善樓閣, 人馬亦長, 遠近山川, 咫尺千里."

245) 張彦遠, 『歷代名畫記』 卷1, 「論畫山水樹石」, "國初(唐初)二閻, 擅美匠學, 楊.展精意宮觀, 漸變所附."

246) 上同, "由是山水之变, 始於吳, 成於二李."

247) 上同, "國初二閻, 擅美匠學, 陽展精意宮觀, 漸變所附(按皆宮觀所附之山水樹石) 尚猶狀石則務於雕透, 如氷澌斧刃. 繪樹則刷脈鏤葉, 多栖梧苑柳, 功倍愈拙, 不勝其色. 吳道玄者, 天付勁豪, 幼抱神奥. 往往於佛寺畫壁, 縱以怪石崩灘, 若可捫酌. 又於蜀道貌山水, 由是山水之變, 始於吳, 成於二李."

248) 上同, "皆一時之秀也."

249) 同書 卷9, 「唐朝上」, "作大匠, 造翠微玉華宮."

250) 同書 卷2, "二閻師於鄭.張.楊.展."

251) 朱景玄, 『唐朝名畫錄』 "筆力不及思訓."

252) 張彦遠, 『歷代名畫記』 卷9, 「唐朝上」, "變父之勢, 妙又過之."

253) 瞻景鳳, 『東圖玄覽編』 卷3, "李昭道桃源圖, 大絹幅, 青綠重着色, 落筆甚粗, 但秀勁. 石與山都先以墨勾成, 上加青綠, 青上加靛花分皴, 綠上則用苦綠分皴, 皴乃壁斧. 遠山亦青綠加皴, 却是披麻. 泉水用粉襯外, 復用重粉, 粉上以靛花分水紋. 泉下注爲小坎, 坎中亦用粉襯, 用靛花分水紋. 如泉水溪流, 則不用粉. 其於兩崖下開泉口, 則於石壁交處, 中間爲泉水道直下, 兩邊皆用焦墨襯, 意在墨映白, 即唐人亦未見有如此襯山者. 山脚坡下, 亦如常用赭石, 赭石上用雨金分皴. 勾勒樹, 落筆用筆亦粗, 不甚細. 墨上着色, 色上亦加苦綠重勾. 大抵高古不犯工巧. 予見李昭道畫軸與卷來, 則桃花源圖爲最古, 工而不巧, 精而自然, 色濃意朴, 斷非後人能僞作也."

254) 梁廷枏, 『藤花亭書屋跋』 "小李將軍寒江獨釣圖, … 純用墨染, … 歲久墨深絹暗, 徽廟題字在右角上, 適當濃墨之間, 依稀僅見."

255) 張彦遠, 『歷代名畫記』 卷1, 「論畫六法」, "氣韻雄壯, 幾不容於縑素."

256) 上同, "筆迹磊落, 逸恣意於壁牆."

257) 朱景玄, 『唐朝名畫錄』 "景玄每觀吳生畫, … 施筆絕縱, 皆磊落逸勢."

258) 蘇軾, 『鳳翔八觀』 "當其下手風雨快, 筆所未到氣已吞."

259) 郭若虛, 『圖畫見聞志』 卷2, 「紀藝上」, "[語人日, 吳道子畫山水,] 有筆無墨."

260) 張彦遠, 『歷代名畫記』 卷1, 「論畫山水樹石」, "樹石之狀, 妙於韋鷗·窮於張通, … 又若王右丞之重深, 楊仆射之奇贍, 朱審之濃秀, 王宰之巧密, 劉商之取象, 其餘作者非一, 皆不過之."

261) 王世貞, 『藝苑卮言』 "山水至大小李一變也, 荊.關.董.巨又一變也."

262) 張彦遠,『歷代名畫記』卷1,「論畫山水樹石」,"[其餘作者非一,] 皆不過之."

263) 同書 卷9,「唐朝上」,"世上言山水者, 稱大李將軍, 小李將軍."

264) 上同, "一家五人, 幷善丹青."

265) 同書 卷1,「論畫山水樹石」,"李林甫 … 山水小類李中舍也."

266) 王微,「敍畫」,"以判軀之狀, 畫寸眸之明."

267) 張彦遠,『歷代名畫記』卷10,「唐朝下」,"曾見破墨山水, 筆迹勁爽."

268) 荊浩,「筆法記」,"隨類賦彩, 自古有能, 如水暈墨章, 興吾唐代. … 王右丞筆墨宛麗, 氣韻高淸. 巧寫象成, 亦動眞思."

269) 上同, "氣韻俱盛, 筆墨積微, 眞思卓然, 不貴五彩."

270) 張彦遠,『歷代名畫記』卷1,「論畫山水樹石」,"中遺巧飾, 外若混成."

271) 上同, "李將軍 … 雖巧而華, 大汚墨彩."

272) 汪藻,『浮溪集』卷30, "精神還仗精神覓."

273) 虞集,「題江貫道江山平遠圖」,"江生精神作此山."『道園學古錄』卷28.

274)『老子』13章, "吾所以有大患者, 爲吾有身. 及吾無身, 吾有何患."

275)『舊唐書』「本傳」,"[退朝之後, 焚香獨坐,] 以禪誦爲事."

276) 王維,「終南別業」,"中歲頗好道(佛道), [晚家南山陲.]"

277)『莊子』「德充符」,"官天地, 府萬物."

278)『老子』12章, "五色令人目盲."

279)『莊子』「天地」,"五色亂目."

280) 同書,「刻意」,"故素也者, 謂其無所與雜也."

281) 同書,「天道」,"素朴而天下莫能與之爭美."

282)『老子』1章, "玄之又玄, 衆妙之門."

283) 張彦遠,『歷代名畫記』卷2,「論畫體用工搨寫」,"[是故]運墨而五色俱."

284) 上同, "夫陰陽陶蒸, 萬象錯布, 玄化無言, 神工獨運. 草木敷榮, 不待丹綠之彩; 雲雪飄颺, 不待鉛粉而白. 山不待空靑而翠, 鳳不待五色而綷, 是故運墨而五色具, 謂之得意. 意在五色, 則物象乖矣, 夫畫物特忌形貌, 采章 … 而外露巧密."

285) 王維,「偶然作六首」, "不能舍餘習, 偶被世人知, [名字本皆是, 此心還不知.]"『王摩詰全集箋注』卷5.

286) 杜甫,「奉先劉少府新畫山水障歌」,"元氣淋灕障猶濕, [眞宰上訴天應泣.]"『全唐詩』卷216.

287) 方幹,「水墨松石」,"[三世精能舉世無,] 筆端狼藉見功夫."『全唐詩』卷652.

288) 上同, "添來勢逸陰崖黑, 潑處痕輕灌木枯."

289) 張彦遠,『歷代名畫記』卷8,「隋二十一人」,"鞍馬樹石, 法士不如."

290) 上同, "善爲之體, 甚有氣力, … 木葉川流, 莫不戰動."

291) 上同, "[竇蒙云,] 樓臺人物, 曠絶今古."

292) 上同, "展亡董之臺閣."

293) 上同, "準的於鄭, 遒娟溫潤, 則不及之."

294) 彦悰,『後畫錄』,"尤善樓閣, … 遠近山川, 咫尺千里."

295) 張彦遠,『歷代名畫記』卷8,「隋二十一人」,"模山擬石, 妙得其眞."

296) 同書 卷7, "咫尺千里."

297)『宣和畫譜』卷1,「道釋一」,"寫江山遠近之勢尤工, 故咫尺有千里趣."

298) (唐) 作者未詳,「高宗詩語」, "左相宣威沙漠, 右相馳譽丹青."

299) 張彥遠, 『歷代名畫記』卷9,「唐朝上」, "作大匠, 造翠微玉華宮, 稱旨."

300) 同書 卷2,「論傳授南北時代」, "二閻師於鄭.張.楊.展."

301) 封演, 『封氏聞見記』卷5, "西京延康坊立本舊宅西亭, 立本所畫山水存焉."

302) 米芾, 『畫史』, "此等畫工甚非閻立本筆. 立本畫皆著色, 而細鎖銀作月色布地, 今人收得, 便謂之李將軍思訓, 皆非也. 江南李主多有之, 以內合同印·集賢院印印之, 蓋收遠物, 或是珍貢."

303) 張彥遠, 『歷代名畫記』卷1,「論畫山水樹石」, "尙猶狀石則務於雕透, 如冰澌斧刃, 繪樹則刷脈鏤葉, 多栖梧菀柳, 功倍愈拙, 不勝其色."

304) 『舊唐書』, "尤善丹青, 迄今繪事者推李將軍山水."

305) 張彥遠, 『歷代名畫記』卷9,「唐朝上」, "李思訓 … 其畫山水樹石, 筆格遒勁, 湍瀨潺湲, 雲霞縹緲, 時睹神仙之事, 窅然巖嶺之幽. … ."

306) 『宣和畫譜』卷10,「山水一」, "李思訓 … 尤工山水林泉, 筆格遒勁, 得湍瀨潺湲·雲霞縹緲難寫之狀. … 詎非技進乎道, 而不爲富貴所埋沒, 則何能得此荒遠閑暇之趣耶?."

307) 董其昌, 『容臺別集』卷6,『畫旨』, "李思訓寫海外山水."

308) 上同, "禪家有南北二宗, 唐時始分, 畫之南北二宗, 亦唐時分也, 但其人非南北耳. 北宗則李思訓父子著色山水, 流傳而爲宋之趙幹, 趙伯駒.伯驌以至馬夏輩."

309) 上同, "宋畫至董源.巨然脫盡廉纖刻劃之習, 然惟寫江南山則相似. 若海岸圖必用大李將軍."

310) 文嘉,「雲麾將軍御苑采蓮圖卷」, 『式古堂書畫彙考』卷下, "內有宮殿臺閣, 亦欄橋, 靑龍舟, 蓋寫禁中景物, 非泛然圖江湖之筆也, … 得煙霞縹緲難寫之狀."

311) 王穉登, "精巧細密, 妙入毫芒. … 唐人去晉未遠, 猶有顧陸遺風, 非後代畫手所能仿佛也."卞永譽, 『式古堂書畫彙考』卷下,

312) 張丑, 『淸河書畫舫』, "思訓畫本能於遒勁內, 備極古雅淸逸之趣, 是以妙絶古今."

313) 倪瓚,「樓閣參差霞綺開, 峰巒重復水縈廻, 亦欄橋外垂揚下, 步月看花向此來."卞永譽, 『式古堂書畫彙考』卷下.

314) 王蒙,「宮詞」, "南風吹斷采蓮歌, 夜雨新添太液波, 水殿雲廊三十六, 不知何處月明多."『式古堂書畫彙考』卷下.

315) 張丑, 『淸河書畫舫』, "金碧緋映, 古雅超群."

316) 葉夢得, 『石林避暑錄』, "明皇幸蜀圖, 李思訓畫, … 山川雲霧, 車輦人畜, 草木禽鳥, 無一不具, 峰嶺重復, 徑路隱顯, 渺然有數百里之勢."

317) 『宣和畫譜』卷10,「山水一」, "[雲霞縹緲,] 窅然巖嶺之幽, 峰巒重復, 有荒遠閑暇之趣."

318) 出處未詳, "皴式極簡, 略類小斧劈."

319) 出處未詳, "靑綠爲質, 金碧爲文."

320) 出處未詳, "陽面塗金, 陰面加藍."

321) 『宣和畫譜』卷10,「山水一」, "詎非技進乎道, 而不爲富貴所埋沒."

322) 朱景玄『唐朝名畫錄』, "國朝山水第一."

323) 張彥遠, 『歷代名畫記』卷9,「唐朝上」, "早以藝稱於當時, 一家五人幷善丹青, 世咸

重之. 書畫稱一時之妙."

324) 朱謀垔, 『畫史會要』 "李思訓用金碧輝映爲一家法, 後世著色山往往宗之." 『佩文齋書畫譜』 卷46에서　轉引.

325) 董其昌, 『容臺別集』 卷6, 『畫旨』 "禪家有南北二宗, 唐時始分; 畫之南北二宗, 亦唐時分也, 但其人非南北耳. 北宗則李思訓父子著色山水, 流傳而爲宋之趙幹·趙伯駒·伯驌, 以至馬, 夏輩. 南宗則王摩詰始用渲淡, 一變勾斫之法."

326) 張彦遠, 『歷代名畫記』 卷9, 「唐朝上」 "寫蜀道山水, 始創山水之體, 自爲一家."

327) 『宣和畫譜』 卷2, 「道釋二」 "明皇知其名, 召入內供奉."

328) 張彦遠, 『歷代名畫記』 卷9, 「唐朝上」 "[吳道玄初名道子, 玄宗召入禁中,] 改名道玄, 因授內敎博士."

329) 李長衡, 『檀園集』 卷20, 「補遺」 "吳生旣爲寧王之友, 又爲寧王之師."

330) 張彦遠, 『歷代名畫記』 卷9, 「唐朝上」 "非有詔不得畫."

331) 段成式, 『京洛寺塔記』 " … 吳生嗜酒且利賞, 欣然而許."

332) 郭若虛, 『圖畫見聞志』 卷5, 「故事拾遺」 "車駕過金橋, 御路縈轉, 上見數十里間, 旗纛鮮華, 羽衛齊肅, 顧左右, … 帝遂召吳道子韋無忝陳閎, 令同製金橋圖. 御容及帝所乘照夜白馬, 陳閎主之, 橋梁山水車輿人物草木鷙鳥器仗帷幕, 吳道子主之, 狗馬驢騾牛羊橐駝猴兔猪之屬, 韋無忝主之. 圖成, 時謂三絶焉."

333) 朱景玄, 『唐朝名畫錄』 "臣無粉本, 幷之在心."

334) 郭若虛, 『圖畫見聞志』 卷5, 「故事拾遺」 "[嘉名高譽, 播諸蜀川,] 當代名流, 感服其妙."

335) 張彦遠, 『歷代名畫記』 卷9, 「唐朝上」 "此子筆力常時不及我, 今乃類我, 是子也, 精爽盡於此矣."

336) 同書 卷1, 「論畫山水樹石」 "吳道玄者天付勁毫 … 往往於佛寺畫壁, 縱以怪石崩灘, 若可捫酌."

337) 同書 卷1, 「論畫六法」 "觀吳道玄之跡, 可謂六法俱全, 萬象必盡, 神人假手, 窮極造化也. 所以氣韻雄壯, 幾不容於縑素, 筆跡磊落, 逸恣意於牆壁."

338) 朱景玄, 『唐朝名畫錄』 "景玄每觀吳生畫, 不以裝背爲妙, 但施筆絶縱, 皆磊落逸勢."

339) 蘇軾, 『鳳翔』 「八觀」 "道子實雄放, 浩如海波翻, 當其下手風雨快, 筆所未到氣已吞."

340) 蘇軾, 「書吳道子畫後」 "遊刃余地, 運斤成風, 盖古今一人而已." 『蘇東坡集』 前集 卷22.

341) 『歷代名畫記』 卷2, 「論顧陸張吳用筆」 "離披點畫, 時見缺落."

342) 上同, "衆皆密於盼際, 我則離披其點畫, 衆皆謹於象似, 我則脫落其凡俗."

343) 上同, "不滯於手, 不凝於心, 不知然而然 … 離披點畫, 時見缺落."

344) 上同, "此雖筆不周而意周也."

345) 米芾, 『畫史』 "磊落揮霍如蓴菜條, 圓潤折算方圓凹凸."

346) 湯垕, 『畫鑒』 "方圓·平正·高下·曲直·折算·停勻, 莫不如意."

347) 朱景玄, 『唐朝名畫錄』 "立筆揮掃, 勢若風旋."

348) 荊浩, 『筆法記』 "李將軍理深思遠筆跡甚精, 雖巧而華, 大虧墨彩."

349) 張彦遠, 『歷代名畵記』卷2, 「論顧陸張吳用筆」, "[陸探微亦]作一筆畵."

350) 上同, "[陸探微]精利潤媚, 新奇妙絶."

351) 上同, "依衛夫人筆陳圖, 一點一畵, 別是一巧."

352) 朱景玄, 『唐朝名畵錄』 "山水草木, 粗成而已."

353) 荊浩, 『筆法記』 "張僧繇所遺之圖, 甚汚其理."

354) 『宣和畵譜』卷2, 「道釋二」, "學書於張長史旭賀監知章."

355) 張彦遠, 『歷代名畵記』卷9, 「唐朝上」, "好酒使氣, 每欲揮毫, 必須酣飮. … 開元中, 將軍裵旻善舞劍, 道玄觀舞劍, 見出沒神怪, 旣畢揮毫益進."

356) 朱景玄, 『唐朝名畵錄』 "裵旻厚以金帛, 召致道子, … 道子奉還金帛, 一無所授, 謂旻曰, 聞將軍舊矣. 爲舞劍一曲, 足以當惠, 觀其壯氣, 可助揮毫."

357) 郭若虛, 『圖畵見聞誌』卷5, 「故事拾遺」, "走馬如飛, 左旋右轉, 擲劍入雲, 高數十丈, 若電光下射, 旻引手執鞘承之, 劍透室而入. 觀者數千人, 無不驚慄, 道子於是揮毫圖壁, 揷然風起, 爲天下之壯觀. 道子平生繪事, 得意無出於此."

358) 張彦遠, 『歷代名畵記』卷9, 「唐朝上」, "是知書畵之藝, 皆須意氣而成, 亦非懦夫所能作也."

359) 郭若虛, 『圖畵見聞志』卷1, 「論氣韻非師」, "氣韻本乎遊心."

360) 董其昌, 『畵禪室隨筆』 "讀萬卷書, 行萬里路." 『文淵閣四庫全書』

361) 張彦遠, 『歷代名畵記』卷9, 「唐朝上」, "旣言凡鄙賤工, 安得格律出衆."

362) 郭若虛, 『圖畵見聞志』卷1, 「論氣韻非師」, "人品旣已高矣, 氣韻不得不高, 氣韻旣已高矣, 生動不得不至."

363) 符載, 『江陵陸侍御宅讌集』 「觀張員外畵樹石序」(『唐文粹』卷12)

364) 朱景玄, 『唐朝名畵錄』 "李思訓數月之功, 吳道子一日之跡."

365) 荊浩, 『筆法記』 "筆勝於象, 骨氣自高 … 亦恨無墨."

366) 郭若虛, 『圖畵見聞志』卷2, 「紀藝上」, "[語人曰,] 吳道子畵山水, 有筆無墨."

367) 『宣和畵譜』 「吳道玄」, "吳道玄有筆而無墨."

368) 張彦遠, 『歷代名畵記』卷9, 「唐朝上」, "創海圖之妙."

369) 湯垕, 『畵鑒』 "粗存神采."

370) 張彦遠, 『歷代名畵記』卷9, 「唐朝上」, "變父之勢, 妙又過之."

371) 朱景玄, 『唐朝名畵錄』 "筆力不及思訓."

372) 張彦遠, 『歷代名畵記』卷9, 「唐朝上」, "李林甫, … 山水小類李中舍."

373) 詹景鳳, 『詹東圖玄覽編』卷3, "落筆甚粗, 但秀勁, 石與山都先以墨勾成, 上加靑綠. … 勾勒樹, 落筆用筆亦粗, 不甚細, 墨上着色."

374) 張彦遠, 『歷代名畵記』卷1, 「論畵山水樹石」, "[山水之變,] 始於吳, 成於二李."

375) 王世貞, 『藝苑巵言』 "山水至大小李一變也."

376) 張彦遠, 『歷代名畵記』卷9, 「唐朝上」, "山水獨運, 別是一家, 絶迹幽居, 古今無比."

377) 上同, "善山水. 幽致峰巒極佳, 世人言山水者, 稱陁子頭. 道子脚."

378) 『謝除太子允表』 "仰厠群臣, 亦復何施其面, 蹋天內省, 無地自容."

379) 上同, "每退朝之後, 焚香獨坐, 以禪誦爲事."

380) 『維摩詰所說經』 「方便品」, "現有眷屬, 常樂遠離. … 雖復飮食, 而以禪悅爲味."

381) 董其昌, 『容臺別集』 卷6, 『畫旨』. "大靑綠全法王維."

382) 出處未詳. 謝幼澗, "李思訓 · 王維之筆皆細入毫芒."

383) 陳繼儒, 『妮古錄』. "王維之畫筆法精細."

384) 米芾, 『畫史』. "王維之迹, 殆如刻畫"

385) 米友仁, 出處未詳, "皆如刻畫不足學."

386) 朱景玄, 『唐朝名畫錄』. "[其]畫山水松石, 踪似吳生, 而風致標格特出."

387) 張彦遠, 『歷代名畫記』 卷10, "工畫山水, 體涉今古."

388) 荊浩, 『筆法記』. 水類賦彩, 自古有能, 如水暈墨章, 興吾唐代

389) 上同, "筆墨宛麗, 氣韻高淸."

390) 郭若虛, 『圖畫見聞志』 卷3, 「紀藝中」, "[董源]善畫山水, 水墨類王維, 著色如李思訓."

391) 張彦遠, 『歷代名畫記』 卷10, 「唐朝下」, "原野簇成, 遠樹過於補拙."

392) 上同, "復務細巧, 翻更失眞"

393) 上同, "淸源寺壁上畫輞川, 筆力雄壯, [常自制詩曰, 當世謬詞客, 前身應畫師, 不能捨餘習, 偶被時人知, 誠哉是言也.] 余曾見破墨山水, 筆迹勁爽."

394) 朱景玄, 『唐朝名畫錄』. "[王維 … 其畫山水松石, 踪似吳生, 3而]風致標格特出."

395) 張彦遠, 『歷代名畫記』 卷10, 「唐朝下」, "余曾見破墨山水."

396) 沈括, 『夢溪筆談』 卷17, 「書畫」, "摩詰峰巒兩面起."

397) 張彦遠, 『歷代名畫記』 卷10, 「唐朝下」, "筆迹勁爽."

398) 同書 卷9, 「唐朝上」, "其畫山水樹石, 筆格遒勁."

399) 『王摩詰全集箋注』卷5, 「偶然作六首」, "[當世謬詞客,] 前身應畫師."

400) 郭若虛, 『圖畫見聞志』 卷3, 「紀藝中」, "水墨類王維."

401) 董其昌, 『畫禪室隨筆』. "始用宣淡(卽破墨), 一變勾斫." 『文淵閣四庫全書』

402) 『唐國史補』. "王維畫品妙絶, 於山水平遠尤工."

403) 『唐書』, 「王維傳」, "山水平遠, 絶迹天機."

404) 蘇軾, 「書摩詰藍田煙雨圖」, "味摩詰之詩, 詩中有畫, 觀摩詰之畫, 畫中有詩." 『東坡題跋』 卷下.

405) 王維, 「漢江臨眺」, "楚塞三湘接, 荊門九派通, 江流天地外, 山色有無中. 郡邑淨前浦, 波瀾動遠空. 襄陽好風日, 留醉與山翁."

406) 王維, 「終南山」, "太乙近天都, 連山到海隅. 白雲迴望合, 靑靄入看無. 分野中峰變, 陰晴衆壑殊. 欲投人處宿, 隔水問樵夫."

407) 王維, 「山居秋暝」, "明月松間照, 淸泉石上流."

408) 王維, 「冬晚対雪忆胡居士家」, "隔窓風驚竹, 開門雪滿山."

409) 王維, 「山居事」, "嫩竹含新粉, 紅蓮落故衣."

410) 王維, 「終南別業」, "中歲頗好道, 晚家南山陲. 興來每獨往, 勝事空自知. 行到水窮處, 坐看雲起時. 偶然値林叟, 談笑無還期."

411) 『舊唐書』, 「王維傳」, "書畫特臻其妙, 筆踪措思, 參於造化, 而創意經圖, 卽有所缺. 如山水平遠, 雲峰石色, 絶迹天機, 非繪者之所及也."

412) 荊浩, 『筆法記』. " 張僧繇所遺之圖, 甚汚其理. … 李將軍 … 雖巧而華, 大汚墨彩."

413) 上同, "項容山人 … 用筆全無其骨. 吳道子筆勝於象, 亦恨無墨. … 陳員外及僧道
芬以下, 粗昇凡格, 作用無奇."

414) 上同, "[王右丞]筆墨宛麗, 氣韻淸高, 巧寫象成, 亦動眞思."

415) 蘇軾, 「王維吳道子畫」, "吳生雖妙絶, 猶以畫工論, 摩詰得之於象外, 有如仙翮謝籠
樊, 吾觀二子皆神俊, 又於維也斂衽無間言."『蘇東坡全集』前集 卷1.

416) 『宣和畫譜』卷10, 「王維」, "至其卜筑輞川, 亦在圖畫中, 是其胸次所存, 無適而不
瀟洒, 移志之於畫, 過人宜矣. … 後來得其倣佛者, 猶可以絶俗也. 正如唐史論杜子
美, 謂'殘膏剩馥, 霑丐後人之意'. 況乃眞得維之用心處耶."

417) 沈括, 『夢溪筆談』卷17, 「書畫」, "書畫之妙當以神會, 難可以形器求也 … 予家所
藏摩詰畫袁安臥雪圖, 有雪中芭蕉, 此乃得心應手, 意到便成, 故造理入神, 迥得天意,
此論不可與俗人論也."

418) 上同, "王仲至閱吾家畫, 最愛王維畫黃梅出山圖. 蓋其所圖黃梅(禪家五祖弘忍)曹溪
(禪家六祖慧能)二人, 氣韻神檢, 皆如其爲人. 讀二人事迹, 還觀所畫, 可以想見其人."

419) 上同, 「圖畫歌」, "畫中最妙言山水, 摩詰峰巒兩面起. 李成筆奪造化工, 荊浩開圖論
千里. 范寬石瀾煙樹深, 枯木關同極難比, 江南董源僧巨然淡墨輕嵐爲一體."

420) 蘇軾, 「題王詵都尉畫山水橫卷三首」, "摩詰本詞客, 亦自名畫師, 平生出入輞川上,
鳥飛魚泳嫌人知. … 行吟坐詠皆目見, 飄然不作世俗詞. 高情不盡落縑素, 連峰絶澗
開重帷. 百年流落存一二, 錦襄玉軸酬不訾."『欒城集』卷16.

421) 黃庭堅, 『豫章黃先生文集』, "吳君惠示文湖州晚靄橫卷, 觀之嘆息彌日. 瀟洒大似王
摩詰."

422) 文同, 「捕魚圖記」, "王摩詰有捕魚圖 … 用筆使墨, 窮精極巧, 無一事可指以爲不
當於是處, 亦奇工也. 噫, 此傳爲者(摹本)尚如此, 不知藏於寧州者其譎詭佳妙, [又何
如爾.]"『丹淵集』卷22.

423) 『宣和畫譜』卷10, 「王維」, "重可惜者, 兵火之余, 數百年間而流落無幾, … 今御府
所藏一百二十有六."

424) 董其昌, 『畫眼』, "我朝文沈."

425) 董其昌, 『畫禪室隨筆』, "游戲禪悅 … 高臥十八年."『文淵閣四庫全書』

426) 「戲爲雙松圖歌」, "天下幾人畫古松, 畢宏已老韋少少."

427) 張彥遠, 『歷代名畫記』卷10, 「唐朝下」, "樹石擅名於代, 樹木改步變古, 自宏始
也."

428) 『宣和畫譜』卷10, 「畢宏」, "落筆縱橫, 皆變易前法, 不爲拘滯也, 故得生意爲多.
蓋畫家之流嘗有諺語, 謂畫松當如夜叉臂, 鶴鵲喙而深坳淺凸, 又所以爲石焉. 而宏一
切變通, 意在筆前, 非繩墨所能制."

429) 朱景玄, 『唐朝名畫錄』, "畢庶子松根絶妙."

430) 米芾, 『畫史』, "上以大靑和墨, 大筆直抹不皴, 作柱天高, 半峰滿八分. 一幅至向下
作斜鑿開, 曲欄約峻崖, 一瀑落下, 兩大石塞路頭. 一幅作一圓平山, 半腰雲遮, 下磧
石數塊, 一童抱琴由曲欄轉山去, 一古木臥奇石, 奇古."

431) 上同, "至今常在夢寐."

432) 上同, "關同 … 石木出於畢宏."

433) 杜甫, 「題壁上韋偃畫馬歌」, "韋侯別我有所適, 知我憐君畫無敵, 戲拈禿筆掃驊騮,

欻見麒麟出東壁."

434) 張彦遠,『歷代名畵記』卷10,「唐朝下」, "俗人空知鷗善畵馬, 不知松石更佳也."

435) 上同, "[樹石擅名於代.] 樹木改步變古, 自宏始[也.]"

436) 同書 卷1,「論畵山水樹石」, "[樹石之狀,] 妙於韋偃, [窮於張通.]"

437) 張彦遠,『歷代名畵記』卷10,「唐朝下」, "老松異異, 筆力勁健, 風格高擧, … 咫尺
千尋. 骿柯攅影, 煙霞翳薄, 風雨颼飀, 輪囷盡偃蓋之形, 宛轉極盤龍之狀."

438) 米芾,『畵史』, "枝枝如龍蛇, 糾結甚異, 石亦皺澀不凡."

439) 朱景玄,『唐朝名畵錄』, "山以墨幹, 水以手擦."

440) 張璪,「文通論畵」, "[唯用禿筆, 或]以手摸絹素."

441) 張彦遠,『歷代名畵記』卷1,「論畵山水樹石」, "樹石之狀, 妙於韋偃."

442) 張璪,「文通論畵」, "異其唯用禿筆, 或以手摸絹素而成畵者."

443) 姚鉉,『唐文粹』卷97,「觀張員外畵松石序」, "謫爲武陵郡司馬, [官閑無事.]"

444) 上同, "士君子由是往往獲其寶焉."

445)『宣和畵譜』卷10,「張璪」, "衣冠文行, 爲一時名流."

446) 張彦遠,『歷代名畵記』卷1,「論畵山水樹石」, "樹石之狀, 妙於韋偃, 窮於張通."

447) 湯垕,『畵鑒』, "張璪松石淸潤可愛, 平生曾見四本幷佳."

448) 荊浩,『筆法記』, "張璪員外樹石, 氣韻俱盛, 筆墨積微, 眞思卓然, 不貴五彩, 曠古
絶今, 未之有也."

449) 朱景玄,『唐朝名畵錄』, "張璪畵松石山水, 當代擅價, 惟松樹特出古今, 能用筆法,
嘗以手握雙管, 一時齊下, 一爲生枝, 一爲枯枝. 氣傲煙霞, 勢凌風雨, 槎枒之形, 鱗
皴之狀, 隨意縱橫, 應手間出, 生枝則潤含春澤, 枯枝則慘同秋色."

450) 張彦遠,『歷代名畵記』卷1,「論畵山水樹石」, "通能用紫毫禿鋒, 以掌摸色, 中遺巧
飾, 外若混成."

451) 米芾,『畵史』, "收張璪松一株, 下有流水澗."

452) 上同, "近溪幽逕處, 全籍墨煙濃."

453) 姚鉉,『唐文粹』卷97, "捽掌如裂." *역자) 捽은 손바닥을 화면상에 접촉하여 맹렬
한 속도로 획을 긋는 기법이다.

454) 朱景玄,『唐朝名畵錄』, "脚蹙手抹."

455) 符載,『江陵陸侍御宅讌集』「觀張員外畵樹石序」, "六虛有精純美粹之氣, 其注人也
爲太和, 爲聰明, 爲英才, 爲絶藝. 自肇有生人, 至於吾儕, 不得則已, 得之必騰凌夐
絶, 獨立今古. 用雖大小, 其神一貫. 尙書祠部郎張璪字文通, 丹靑之下, 抱不世絶儔
之妙. 則天地之秀, 鐘聚於張公之一端者也. 初, 公盛名赫然, 居長安中, 好事者卿相
大臣, 旣迫精誠, 乃持權衡尺度之迹, 輸在貴室, 他人不得誣妄而覩者也. 居無何, 謫
官爲武陵郡司馬, 官閑無事, 從容大府, 士君子由是往往獲其寶焉. … 秋七月, 深源
(按卽陸侍御也)陳讌宇下, 華軒沈沈, 樽組靜嘉, 庭篁霽景, 疏爽可愛. 公天縱之思, 欻
有所詣, 暴請霜素, 願揮奇踪, 主人奮裾, 鳴呼相和. 是時座客聲聞士凡二十四人, 在
其左右, 皆岑立注視而觀之. 員外居中, 箕坐鼓氣, 神機始發, 其駭人也, 若流電激空,
警飆戾天, 摧挫幹掣, 㩼霍瞥列. 毫飛墨噴, 捽掌如裂. 離合惝恍, 忽生怪狀. 及其終
也, 則松鱗皴, 石巉巖, 水湛湛, 雲窈渺. 投筆而起, 爲之四顧. 若雷雨之澄霽, 見萬物
之情性. 觀夫張公之藝, 非畵也, 眞道也. 當其有事, 已知夫遺去機巧, 意冥玄化; 而

物(所畵之對象)在靈府, 不在耳目. 故得於心, 應於手, 孤姿絶狀, 觸毫而去. 氣交沖漠, 與神爲徒. 若忖短長於隘度, 算妍蚩於陋目; 疑觚舐墨, 依違良久, 乃繪事之贅疣也. 寧置於齒牙間哉. … 則知夫道精藝極, 當得之於玄悟, 不得之於糟粕." 姚鉉, 『唐文粹』卷97.

456) 元稹, 「題張璪畵松詩」, "張璪畵古松, 往往得神骨."

457) 元稹, 「題張璪畵松詩」, "[乃悟塵埃心, 難]狀煙霄質."

458) 『莊子』「人間世」, "與天爲徒."

459) 上同, "入於寥天一."

460) 張彦遠, 『歷代名畵記』卷10, "[自]撰繪境一篇, 言畵之要訣, [詞多不載.]"

461) 朱景玄, 『唐朝名畵錄』"其山水之狀, 則高低秀麗, 咫尺重深, 石塵欲落, 泉噴如吼. 其近也若逼人而寒, 其遠也若極天之盡."

462) 張彦遠, 『歷代名畵記』卷10, "少年有篇詠高情."

463) 上同, "工畵山水樹石, 初師於張璪."

464) 上同, "自張貶竄後, 嘗惆悵賦詩曰: '苔石蒼蒼臨澗水, 溪風裊裊動松枝, 世間惟有張通會, 流向衡陽那得知.' 或云, 商後得道."

465) 朱景玄, 『唐朝名畵錄』"格性高邁." *역자) 高邁는 高超와 같고 超逸하다는 뜻이다.

466) 『新唐書』卷196, 「本傳」, "玄宗開元備禮征, 再不至."

467) 上同, "鴻至東都謁見不拜."

468) 上同, "帝召升置酒, 拜諫議大夫, 固辭. 復下制許還山, … 鴻到山中, 廣學廬, 聚徒五百人. … 鴻所居室, 自號寧極云."

469) 上同, "博學善書擂."

470) 張彦遠, 『歷代名畵記』卷9, 「唐朝上」, "工八分書, 善畵山水樹石."

471) 『宣和畵譜』卷10, 「山水一」, "山林之士也. … 頗喜寫山水平遠趣. 非泉石膏肓, 煙霞痼疾, 得之心, 應之手."

472) 杜甫, 「戱簡鄭廣文虔, 兼呈蘇司業源明」, 『全唐詩』卷216, "[廣文到官舍, 系馬堂階下. 醉則騎馬歸, 頗遭官長罵.] 才名四十年, 坐客寒無氈. [賴有蘇司業, 時時与酒錢.]"

473) 張彦遠, 『歷代名畵記』卷9, 「唐朝上」, "好琴酒篇詠."

474) 荊浩, 『筆法記』"項容山人, 樹石頑澁, 用墨獨得玄門, 用筆全無其骨."

475) 郭若虛, 『圖畵見聞志』卷2, 「紀藝上」, "[荊浩嘗語人曰:] 吳道子畵山水, 有筆而無墨, 項容有墨而無筆."

476) 荊浩, 『筆法記』"[然於放逸]不失眞元."

477) 朱景玄, 『唐朝名畵錄』"[王墨者,] 不知何許人, 亦不知其名, 善潑墨山水, 時人故謂之王墨."

478) 『宣和畵譜』卷10, 「王洽」, "王洽不知何許人, 善能潑墨成畵, 時人皆號曰王潑墨."

479) 張彦遠, 『歷代名畵記』卷10, 「唐朝下」, "[王黙 … 貞元末, 於潤州歿, 擧柩若空, 時人皆雲化去, 平生大有奇事, 顧著作知新亭監時,] 黙請爲海中都巡, 問其意, 云; '要見海中山水耳', 爲職半年, 解去, 爾後落筆有奇趣.'【저자주】일반적인 사학가들은 "要見海中山水"에서 "落筆有奇趣"까지를 고황의 말과 일로 삼았으나 이는 잘못이다.

480) 上同, "醉後, 以頭髻取墨, 抵於絹素."

481) 朱景玄, 『唐朝名畫錄』, "善潑墨畫山水, … 常畫山水松石雜樹, 性多疏野. 好酒, 凡欲畫圖障, 先飲, 醺酣之後, 卽以墨潑, 或笑或吟, 脚蹙手抹, 或揮或掃, 或淡或濃, 隨其形狀, 爲山爲石, 爲雲爲水. 應手隨意, 倏若造化, 圖出雲霞, 染成風雨, 宛若神巧, 俯觀不見其墨汚之迹."

482) 『宣和畫譜』 卷10, 「山水一」, "性嗜酒疏逸, 多放傲於江湖間, 每欲作圖畫之時, 必待沈酣之後, 解衣磅礴, 吟嘯鼓躍, 先以墨潑圖障之上, 乃因似其形象, 或爲山 或爲石, 或爲林, 或爲泉者, 自然天成, 倏若造化. 已而雲霞卷舒, 煙雨慘淡, 不見其墨汚之迹."

483) 上同, "宋白喜題品, 嘗題洽(墨)所畫山水詩, 其首章云, '疊巘層巒一潑開, 細情高興互相催.'"

484) 董其昌, 『容臺別集』 卷6, 「畫旨」, "雲山不始於米元章, 蓋自唐時王洽潑墨便已有其意."

485) 段成式, 『酉陽雜俎』, "長安米貴, 居大不易."

486) 上同, "筆法瀟洒, 天眞爛然."

487) 張丑, 『淸河書畫舫』, "淸逸不火食, 堪爲摩詰鄰. … 畫入神品, 源出王黙而秀潤過之."

488) 段成式, 『酉陽雜俎』, "曲盡其妙."

489) 張彦遠, 『歷代名畫記』 권10, 「唐朝下」, "高奇雅贍."

490) 上同, "余觀楊公山水圖, 想見其爲人魁岸洒落也."

491) 朱景玄, 『唐朝名畫錄』, "深沈壞壯, 險黑磊落, 湍瀬激人, 平遠極目."

492) 上同, "潭色若澄, 石紋似裂."

493) 杜甫, 「戲題王宰畫山水圖歌」, "十日畫一水, 五日畫一石. 能事不受相促迫, 王宰始肯留眞跡. 壯哉崑崙方壺圖, 卦君高堂之素壁. 巴陵洞庭日本東, 赤岸水與銀河通. 中有雲氣隨飛龍, 舟人漁子入浦溆. 山木盡亞洪濤風, 尤工遠勢古莫比. 咫尺應須論萬里, 焉得幷州快剪刀. 剪取吳松半江水."

494) 朱景玄, 『唐朝名畫錄』, "臨江雙樹, 一松一柏, 古藤縈繞, 上盤於空, 下着於水. 千枝萬葉, 交植曲屈, 分布不雜. 或枯或繁, 或蔓或亞, 或直或倚. 葉疊千重, 枝分四面."

495) 郭若虛, 『圖畫見聞志』 卷1, 「論古今優劣」, "或問近代至藝, 與古人何如. 答曰, 近方古多不及, 而過亦有之. 若論佛道人物士女牛馬, 則近不及古. 若論山水林石花竹禽魚, 則古不及近."

496) 上同, "至如李與關范之迹, 徐曁二黃之踪, 前不藉師資, 後無復繼踵, 借使二李(李思訓·李昭道), 三王(王維·王熊·王宰)之輩復起, 邊鸞陳庶之論再生, 亦將何以措手其間哉. 故曰, 古不及近."

497) 『舊唐書』, 「僖宗本記」, "與諸王妃後數百騎, 自子城由含光殿金光門出幸山南."

498) 鄧椿, 『畫繼』 卷9, 「雜說論遠」, "蜀雖僻遠, 而畫手獨多四方."

499) 黃休復, 『益州名畫錄』, 「李畋序」, "益州多名畫, 富視他郡, 謂唐二帝播越及諸侯作鎮之秋, 是時畫藝之杰者, 游從而來, 故其標格模楷, 無處不有."

500) 黃休復, 『益州名畫錄』 卷下, 「能格中品」, "不婚不仕, 書畫是好, 情性高潔, 不肯趨時. 常於所居樹竹石杞菊, 種名花異草木, 以資其畫."

501) 『宣和畵譜』卷11,「山水二」,"卜居於終南·太華巖隈林麓之間."

502) 劉道醇,『聖朝名畵評』,「山水林木門第二」,"[居山林間,] 常危坐終日, 縱目四顧, 以求其趣. 雖雪月之際, 必徘徊凝覽, 以發思慮."

503) 郭若虛,『圖畵見聞志』卷1,「論三家山水」,"石體堅凝, 襍木豐茂, 臺閣古雅, 人物幽閒者, [關氏之風也.]"

504) 上同,"關畵木葉, 間用墨搵, 時出枯梢, 筆蹤勁利, [學者難到.]"

505) 上同,"[夫]氣象蕭疏, 煙林淸曠, 毫鋒穎脫, 墨法精微[者, 營丘之製也.]"

506) 上同,"畵松葉謂之攢針筆, 不染淡, 自有榮茂之色."

507) 上同,"煙林平遠之妙, 始自營丘."

508) 上同,"峯巒渾厚, 勢狀雄强, 槍筆俱均, 人屋皆質[者, 范氏之作也.]"

509) 上同,"范畵林木, 或側或欹. 形如偃蓋, 別是一種風規."

510) 上同,"畵屋旣質, 以墨籠染, 後輩目爲鐵屋."

511) 上同,"三家鼎立百代標程, 前古雖有傳世可見者, 如王維李思訓荊浩之論, 豈能方駕? 近代雖有專意力學者, 如翟院深劉永初眞之輩, 難繼後塵."

512) 郭若虛,『圖畵見聞志』卷2,「紀藝上」,"十七歲事王蜀後主爲待詔, 至孟蜀加檢校少府監, 賜金紫."

513) 黃休復,『益州名畵錄』,"翰林待詔, 權院事, 賜紫金袋."

514) 『花間集』「序」,"楊柳.大堤之句, … 芙蓉.曲渚之篇, … 莫不爭高門下, 三千玳瑁之簪, 竟富樽前, 數十珊瑚之樹, 則有綺筵公子 繡幌佳人, 遞葉葉之花箋, 文抽麗錦; 奉纖纖之玉指, 拍按香檀, 不無淸絶之辭, 用助嬌嬈之態."

515) 郭若虛,『圖畵見聞志』卷1,「論黃徐體異」,"多寫禁御珍禽瑞鳥, … 奇花怪石翎毛骨氣尙豊滿."

516) 同書 卷2,「紀藝上」,"[刁光胤, …] 窗邊小壁四堵上畵四時花鳥, 體制精絶."

517) 上同,"善畵花竹翎毛."

518) 同書 卷4.「紀藝下」,"徐熙 … 善畵花木禽魚, … 李後主愛重其迹."

519) 同書 卷3,「紀藝中」,"董源 … 事南唐爲後苑副使, 善畵山水."

520) 湯垕,『畵鑒』,"荊浩山水, 爲唐末之冠."

521) 李廌,『德隅齋畵品』,"自淮已北, 整衆而行."

522) 上同,"與諸王妃後數百騎, 自子城由含光殿金光門出幸山南."

523) 上同,"文武百官寮不之知, 幷無從行者, 京城晏然."

524) 上同,"故相於琮皆從駕不及."

525) 黃休復,『益州名畵錄』,"性情疏野, 襟抱超然, 雖好飮酒, 未嘗沈酩."

526) 上同,"豪貴相請, 禮有少慢, 縱贈千金, 難留一筆. 惟好事者時得其畵焉."

527) 湯垕,『畵鑒』,"蜀人畵山水·人物, 皆以孫位爲師."

528) 郭若虛,『圖畵見聞志』卷2,「紀藝上」,"時孫遇畵水, 南本畵火, 水火之形, 本無定質, 惟於二子冠絶古今."

529) 黃休復,『益州名畵錄』,"孫宗顧愷之曹不行龍之筆."

530) 張彦遠,『歷代名畵記』卷2,「論顧陸張吳用筆」,"緊勁聯綿, 循環超忽."

531) 李廌,『德隅齋畵品』,"山臨大江, 有二龍自山下出, … 波濤震駭, 澗谷彌漫, 山下橋路皆沒. … 筆勢超軼, 氣象雄放. 非其胸中磊落不凡, 能窺神物變化, 窮究百物精狀,

未能易也."

532) 蘇軾,「書蒲永昇畫後」,"古今畫水, 多作平遠細皺, 其善者不過能爲波頭起伏, 使人至以手捫之, 謂有窪隆, 以爲至妙矣. 然其品格特與印板水紙爭工拙於毫厘間耳. 唐廣明中, 處士孫位, 始出新意, 畫奔湍巨浪, 與山石曲折·隨物賦形, 盡水之變, 號稱神逸. 其後蜀人黃筌·孫知微, 皆得其筆法. 始知微欲於大慈寺壽寧院壁作湖灘水石四堵, 營度經歲, 終不肯下筆. 一日倉惶入寺, 索筆墨甚急, 奮袂如風, 須臾而成. 作輸瀉跳蹙之勢, 洶洶欲奔屋也. … 近世成都人蒲永昇嗜酒放浪, 性與畫會, 始作活水, 得二孫本意."『經進東坡文集事略』第60卷(『四部叢刊本』卷6),

533) 蘇轍,「汝州龍興寺修吳畫殿記」, 予昔游成都, 唐人遺迹, 遍於老佛之居. 先蜀之老, 有能評之者曰, 畫格有四, 曰能妙神逸. … 稱神者二人. 曰范瓊·趙公祐, 而稱逸者一人, 孫遇而已.

534) 蘇轍,「汝州龍興寺修吳畫殿記」,"范趙之工, 方圓不以規矩, 雄杰偉麗, 見者皆知愛之. 而孫氏縱橫放肆, 出於法度之外, 循法者不逮其精, 有縱心不逾矩之妙. … 其後東游至歧下(按蘇子由東游), 始見吳道子畫, 乃驚曰; 信矣, 畫必以此爲極也. 蓋道子之迹, 比范趙爲奇, 而非孫遇爲正."

535) 郭若虛,『圖畫見聞志』卷2,「紀藝上」,"筆力狂怪, 不以傅彩爲功."

536) 鄧椿,『畫繼』卷9,「雜說論遠」,"畫之逸格, 至孫位極矣, 後人往往益爲狂肆. 石恪孫太古猶之可也, 然未免乎粗鄙. 至貫休雲子輩, 則又無所忌憚者也, 意欲高而未嘗不卑, 實斯人之徒歟."

537) 黃休復,『益州名畫錄』,"畫之逸格, 最難其儔 拙規矩於方圓, 鄙精研於彩繪. 筆簡形具, 得之自然, 莫可楷模, 出於意表. 故目之曰逸格爾."『文淵閣四庫全書』第812冊(臺北: 臺灣商務印書館, 1983.)

538) 郭若虛,『圖畫見聞志』卷2,「紀藝上」,"不以傅彩爲功."

539) 黃休復,『益州名畫錄』,「逸品一人」,"鷹犬之類, 皆三五筆而成, 弓弦斧柄之屬, 并撮筆而描, 如從繩而正矣. 其有龍拏水洶, 於狀萬態, 勢欲飛動. 松石墨竹, 筆簡墨妙, 雄壯氣象, 莫可記述."

540) 黃休復,『益州名畫錄』,"非天縱其能, 情高格逸, 其孰能與於此耶."

541) 周履靖,『畫海會評』,"[繪畫之宗,] 山水居首."

542) 荊浩,『筆法記』,"嗜欲者, 生之賊也. 名賢縱樂琴書圖畫, 代去雜欲."

543) 劉道醇,『五代名畫補遺』,「山水門第二」,"大幅故牢建, 知君恣筆踪. 不求千澗水, 止要兩株松. 樹下留盤石, 天邊縱遠峰. 近巖幽濕處, 惟藉墨煙濃."

544) 上同,"恣意縱橫掃, 峰巒次第成. 筆尖寒樹瘦, 墨淡野雲輕. 岩石噴泉窄, 山根到水平. 禪房時一展. 兼稱苦空情."

545) 米芾,『畫史』,"荊浩善爲雲中山頂, 四面峻厚."

546) 上同,"筆杆不圓."

547) 上同,"山頂好作密林 … 水際作突兀大石, 自此趨勁硬."

548) 上同,"信荊之第子也."

549) 周密,『雲煙過眼錄』,"荊浩魚樂圖二, 各書漁父辭數首, 字類柳體. … 荊浩山水軸, 所畫屋皆仰起, 而樹石極麤, 與尤氏者一類, 然不知果爲荊畫否也."

550) 孫承澤,『庚子消夏記』,"其山與樹, 皆以禿筆細寫, 形如古篆隷, 蒼古之甚, 非關范

所能及也."

551) 荊浩, 『筆法記』"吳道子畵山水有筆而無墨, 項容有墨而無筆. 吾當采二子之所長, 成一家之體."

552) 上同, "雖巧而華, 大虧墨彩."

553) 上同, "筆墨宛麗, 氣韻高淸."

554) 上同, "氣韻俱盛, 筆墨積微, 眞思卓然, 不貴五彩."

555) 郭熙, 郭思, 『林泉高致集』「畵訣」, "上留天之位, 下留地之位, 中間方立意定景."*
역자) 이 내용은 북송산수화 구도의 특징을 가리키는 말이 되었다.

556) 荊浩, 『筆法記』"蟠虬之勢, 欲附雲漢. 成材者爽氣重榮, 不材者拘節自屈."

557) 上同, "乃知敎化, 聖賢之職也."

558) 上同, "耆欲者, 生之賊也."

559) 上同, "因驚其異, 遍而賞之."

560) 上同, "明日携筆, 復就寫之."

561) 上同, "願子勤之, 習其筆術."

562) 上同, "終始所學, 勿爲進退."

563) 上同, 似者 得其形遺其氣 眞者 氣質俱盛."

564) 上同, "凡氣 傳於華遺於象, 象之死也."

565) 上同, "不可執華爲實."

566) 上同, "得其形遺其氣."

567) 上同, "子旣好寫雲林山水, 須明物象之原. 夫木之生, 爲其受性."

568) 上同, "松之生也 枉而不曲 … 如君子之德風也. 有畵如飛龍蟠虬 狂生枝葉者, 非松之氣韻也."

569) 上同, "柏之生也, 動而多屈, 繁而不華."

570) 上同, "山水之象 氣勢相生."

571) 上同, "若不知術, 苟似, 可也, 圖眞, 不可及也."

572) 荊浩, 『筆法記』"氣者, 心隨筆運, 取象不惑.【저자주】韓拙의 『山水純全集』에서는 "隨形運筆"라고 하였는데, 더욱 妙言이다.

573) 上同, "韻者, 隱跡立形, 備儀不俗."

574) 上同, "思者, 刪撥大要, 凝想物象."

575) 『莊子』「漁父」, "眞者, 所以受於天也, 自然不可易也, 故聖人法天貴眞, 不拘於俗."

576) 『莊子』「山木」, "旣雕旣鑿, 復歸於朴."

577) 荊浩, 『筆法記』"景者, 制度時因, 搜妙創眞."

578) 上同, "筆者, 雖依法則, 運轉變通, 不質不形, 如飛如動."

579) 上同, "墨者, 高低暈淡, 品物淺深, 文采自然, 似非因筆."

580) 上同, "神者, 亡有所爲, 任運成象."

581) 上同, "妙者, 思經天地, 萬物性情, 文理合儀, 品物流筆."

582) 上同, "奇者, 蕩迹不測, 與眞景成乖異, 致其理偏. 得此者, 亦爲有筆無思."

583) 上同, "巧者, 雕綴少媚, 假合大經. 强寫文章, 增邈氣象, 此謂實不足而華有餘."

584) 上同, "絶而不斷謂筋, 起伏成實謂之肉, 生死剛正謂之骨.跡畵不敗謂之氣."

585) 上同, "墨大質者失其體, 色微者敗正氣, 筋死者無肉, 迹斷者無筋, 苟媚者無骨."

586) 韓拙, 『山水純全集』 "凡畵宜骨肉相輔也. 肉多者肥而濁也. 柔媚者無骨也. 骨多者
剛而如薪也. 筋傷者無肉也. 迹斷者無筋也. 墨大而質朴者失其眞氣. 墨微而怯弱者敗
其眞形."

587) 荆浩, 『筆法記』, "有形病者, 花木不時, 屋小人大, 或樹高於山, 橋不登於岸 可度
刑之類是也."

588) 上同, "無形之病, 氣韻俱泯, 物象全乖, 筆墨雖行, 類同死物."

589) 上同, "忘筆墨而有眞景."

590) 上同, "愿子勤之."

591) 上同, "水類賦彩, 自古有能, 如水暈墨章, 興吾唐代."

592) 上同, "張僧繇所遺之圖, 甚虧其理."

593) 上同, "李將軍理深思遠, 筆跡甚精, 雖巧而華大虧墨彩."

594) 上同, "氣韻俱盛, 筆墨積微, 眞思卓然, 不貴五彩."

595) 上同, "曠古今絶, 未之有也."

596) 上同, "麴庭與白雲尊師, 氣象幽妙, 俱得其元(玄), 動用逸常, 深不可測. 王右丞筆
墨宛麗, 氣韻高淸, 巧寫象成, 亦動其思."

597) 上同, 『筆法記』, "放逸不失眞元氣象 … 用墨獨得玄門, 用筆全無其骨."

598) 上同, "吳道子筆勝於象, 骨氣自高 … 亦恨無墨."

599) 上同, "成林者爽氣重榮, 不能者抱節自屈."

600) 上同, "勢旣獨高, 枝低復偃, … 如君子之德風也."

601) 上同, "不凋不容, 惟彼貞松, 勢高而險, 屈節以恭, … 下接凡木, 和而不同."

602) 郭若虛, 『圖畵見聞志』 卷1「論三家山水」, "三家鼎峙, 百代標程."

603) 上同, "三家, 猶諸子之於正經矣."

604) 『宣和畵譜』 卷10, 「荆浩」, "范寬到老學未足, 李成但得平遠工."

605) 劉道醇, 『五代名畵補遺』 「山水門第二」, "上突巍峰, 下瞰窮谷, 卓爾峭拔者, 同能
一筆而成. 其疏擢之狀, 突如涌出, 而又峰巖蒼翠, 林麓土石, 加以地理平遠, 磴道邈
絶, 橋杓村堡杳漠皆備."

606) 李廌, 『德隅齋畵品』, "大石叢立, 矻然萬仞, 色若精鐵, 上無塵埃, 下無糞壤, 四面
斬絶, 不通人迹, 而深巖委澗, 有樓觀洞府, 鸞鶴花竹之勝. … 石之并者, 左右視之,
各見其圓銳長短遠近之勢. 石之坐臥者, 上下視之, 各見其方圓廣狹薄厚之形."

607) 米芾, 『畵史』 "有枝無幹."

608) 上同, "關同粗山, 工關河之勢, 峰巒少秀."

609) 郭若虛, 『圖畵見聞志』 卷1, 「論三家山水」, "石體堅凝, 雜木豐茂."

610) 汪砢玉, 『珊瑚罔』 "關同春山溪游圖軸, 山色濃綠如潑, 樹屋以墨染之."

611) 上同, "融液秀潤, 正其中歲精進之作也."

612) 湯垕, 『畵鑒』, "關同霧鎖關山圖差嫩, 是早年眞迹."

613) 『宣和畵譜』 卷10, 「關仝」, "晚年筆力過浩遠甚 … 筆愈簡而氣愈壯, 景愈少而意愈
長."

614) 郭若虛, 『圖畵見聞志』 卷1, 「論三家山水」, "關畵木葉, 間用墨搵 … 筆縱勁利."

615) 張丑, 『淸河書畵舫』 "下筆辣甚."

616) 李廌, 『德隅齋畵品』, "筆墨略到, 便能移人心目, 使人必求其意趣."

617) 上同, "刻意力學, 寢食都廢."

618) 上同, "[有出藍之美], 馳名當代, 無敢分庭."

619) 郭若虛, 『圖畫見聞志』卷3, 「紀藝中」, "至成志尙沖寂, 高謝榮進."

620) 劉道醇, 『聖朝名畫評』「山水林木門第二」, "性愛山水弄筆自適耳, 豈能奔走豪士之門."

621) 董逌, 『廣川畫跋』"由一藝以往, 其至有合於道者, 此古之所謂進乎(超過)技也. … 其於山林泉石, … 蓋其生而好也. 積好在心, 久則化之, 凝念不釋, 遂與物忘. 則磊落奇特, 蟠於胸中, 不得遁而藏也."

622) 郭若虛, 『圖畫見聞志』卷1, 「論三家山水」, "夫氣象蕭疏, 煙林淸曠, 毫峰穎脫, 墨法精微者, 營丘之制也."

623) 上同, "煙林平遠之妙, 始自營丘, 畫松葉謂之攢針, 筆不染淡, 自有榮茂之色."

624) 黃庭堅, 『豫章黃先生文集』卷27, 「跋仁上座桔洲圖」, "煙雲遠近. … 木石瘦硬."

625) 米芾, 『畫史』"李成淡墨如夢霧中, 石如雲動."

626) 上同, "幹挺可爲隆棟, 枝葉凄然生陰, 作節處不用墨圈, 下一大筆, 以通身淡筆空過, 乃如天成, 對面皴石圓潤突起. 至坡峰落筆與石腳及水中一石相平, 下用淡墨作水相準, 乃是一磧直入水中."

627) 韓拙, 『山水純全集』"墨潤而筆精, 煙嵐輕動, 如對面千里, 秀氣可掬."

628) 上同, "如面前眞列, 峰巒渾厚, 氣壯雄逸, 筆力老建."

629) 上同, "一文一武."

630) 郭熙, 郭思, 『林泉高致集』「山水訓」, "學范寬者, 乏營丘之秀媚."

631) 米芾, 『畫史』"秀潤不凡."

632) 上同, "林木爲當時第一."

633) 上同, "皆李成之法."

634) 上同, "毫鋒穎脫."

635) 上同, "松幹勁挺, 枝葉鬱然有陰, 荊楚小木無冗筆, 不作龍蛇鬼神之狀."

636) 鄧椿, 『畫繼』卷9, 「雜說論遠」, "山水家畫雪景多俗. 嘗見營丘所作雪圖, 峰巒林屋皆以淡墨爲之, 而水天空處, 全用粉墳, 亦一奇也."

637) 張庚, 『圖畫精意識』" 其雪痕處以粉點雪, 樹枝及苔俱以粉勾點."

638) 沈括, 『夢溪筆談』"畫山上亭館及樓塔之類, 皆仰畫飛檐."

639) 張庚, 『圖畫精意識』"勾勒而形極層疊, 皴擦甚少而骨幹自堅."

640) 劉道醇, 『聖朝名畫評』「山水林木門第二」, "六幅氷綃挂翠庭, 危峰疊嶂斗崢嶸. 却因一夜芭蕉雨, 疑是巖前瀑雨聲."

641) 上同, "思淸格老, 古無其人, … 咫尺之間奪千里之趣."

642) 『宣和畫譜』卷11, 「李成」, "[於是]凡稱山水者, 必以成爲古今第一."

643) 鄧椿, 『畫繼』卷9, 「雜說論遠」, "李蒙云, 宣和御府曝書, 屢嘗預觀, 李成大小山水無數軸, 今臣庶之家, 各自謂其所藏山水爲李成, 吾不信也."

644) 董逌, 『廣川畫跋』「書李成畫後」, "蓋心術之變化, 有時出則托於畫以寄其放, 故雲煙風雨, 雷霆變怪, 亦隨以至. 方其時, 忽乎忘四肢形體, 則擧天機而見者, 皆山也. 故能盡其道, … 彼其胸中自無一丘一壑, 且望洋響若, 其謂得之, 此復有眞畫者耶."

645) 劉道醇, 『聖朝名畫評』「山水林木門第二」, "李成命筆, 唯意所到. 宗師造化, 自創

景物, 皆合其妙."

646) 郭若虛, 『圖畫見聞志』 「高尙其事」, "博涉經史."

647) 湯垕, 『畫鑒』 "胸次磊落有大志."

648) 董逌, 『廣川畫跋』 「書李成畫後」, "其至有合於道者."

649) 郭熙. 郭思, 『林泉高致集』 「山水訓」, "齊魯之士, 惟摹營丘."

650) 劉道醇, 『聖朝名畫評』 「山水林木門第二」, "時人議得李成之畫者三人, 許道寧得成之氣, 李宗成得成之形, 院深得成之風."

651) 『宣和畫譜』 卷11, 「山水二」, "至本朝李成一出, 雖師法荊浩而擅出藍之譽. 數子, 遂亦掃地無余. 如范寬郭熙王詵之流, 固已各自名家, 而皆得其一體, 不足以窺其奧也."

652) 江少虞, 『皇朝事實類苑』 "成畫平遠寒林, 前所未有. 氣韻瀟洒, 煙林清曠. 筆勢穎脫, 墨法精純. 眞畫家百世師也. 雖昔稱王維李思訓之徒, 亦不可同日而語. 其後燕文貴翟院深許道寧輩, 或僅得其一體, 語全則遠矣."

653) 『欒城集』 卷30 「王晉卿所藏著色山水」, "縹緲營丘水墨仙浮雲出沒無間."

654) 湯垕, 『畫鑒』 "儀者以爲古今第一."

655) 黃公望, 『寫山水訣』 "近作畫, 多宗董源李成二家."

656) 郭若虛, 『圖畫見聞志』 卷4, 「紀藝下」, "儀狀峭古."

657) 上同, "理通神會, 奇能絶世."

658) 上同, "性嗜酒好道."

659) 董逌, 『廣川畫跋』 「書范寬山水圖」, "[當]中立有山水之嗜者, 神凝智解. 得於心者, 必發於外, 則解衣磅礴, 正與山林泉石相遇. … 故能攬須彌盡於一芥, 氣振而有餘, 無復山之相矣."

660) 上同, "心放於造化爐錘者, 遇物得之, 此其爲眞畫者也."

661) 劉道醇, 『聖朝名畫評』 「山水林木門第二」, "居山林間, 常危坐終日, 縱目四顧, 以求其趣. 雖雪月之際, 必徘徊凝覽."

662) 『宣和畫譜』 卷11, 「山水二」, "[落魄]不拘世故."

663) 郭若虛, 『圖畫見聞志』 卷1, 「論三家山水」, "峰巒渾厚, 勢狀雄強, 槍筆俱均, 人屋皆質者, 范寬之作也. … 畫屋旣質, 以墨籠染, 後輩目爲鐵屋."

664) 米芾, 『畫史』 "山頂好作密林, 自此趨枯老, 水際作突兀大石, 自此趨勁硬."

665) 郭若虛, 『圖畫見聞志』 卷1, 「論三家山水」, "或側或欹, 形如偃蓋, [別是一種風規.]"

666) 米芾, 『畫史』 "范寬山水, 業業如恒岱. 遠山多正面, 折落有勢."

667) 劉道醇, 『聖朝名畫評』 「山水林木門第二」, "李成之筆, 近視如千里之遠, 范寬之筆, 遠望不離坐外. 皆所謂造乎神者也."

668) 上同, "樹根浮淺, 平遠多峻."

669) 上同, "此皆小瑕, 不害精致."

670) 米芾, 『畫史』 "晚年用墨太多, 土石不分."

671) 上同, "范寬勢雖雄傑, 然深暗如暮夜晦暝, 土石不分."

672) 『宣和畫譜』 卷11, 「范寬」, "始學李成."

673) 湯垕, 『畫鑒』 "初師李成."

674) 米芾, 『畫史』

675) 上同, "信荊之弟子也."

676) 上同, "作雪山, 全師世所謂王摩詰."

677) 劉道醇, 『聖朝名畵評』「山水林木門第二」, "學李成筆, 雖得精妙, 尙出其下."

678) 湯垕, 『畵鑒』"與其師人, 不若師諸造化."

679) 劉道醇, 『聖朝名畵評』「山水林木門第二」, "遂對景造意, 不趣繁飾, 寫山眞骨, 自爲一家."

680) 『宣和畵譜』卷11, 「山水二」, "前人之法, 未嘗不近取諸物. 吾與其師人者, 未若師諸物也, 吾與其師於物者, 未嘗師諸心."

681) 張璪, 「文通論畵」, "外師造化, 中得心源."

682) 董逌, 『廣川畵跋』卷6,「題王晉卿待制所藏范寬山水圖」, "放筆時, 蓋天地間無遺物矣."

683) 上同, 「書范寬山水圖」, "神凝智解, 得於心者."

684) 上同, "心放於造化爐錘者, 遇物得之, 此其爲眞畵者也."

685) 劉道醇, 『聖朝名畵評』「山水林木門第二」, "剛古之勢, 不犯前輩, … 求其氣韻, 出於物表.

686) 『宣和畵譜』卷11, 「山水二」, "覽其雲煙慘淡, 風月陰霽難狀之景, 黙與神遇, 一寄於筆端之間."

687) 上同, "宋有天下, 爲山水者, 惟中正與成稱絶, 至今無及之者 … 范寬以山水知名, 爲天下所重."

688) 湯垕, 『畵鑒』"照耀千古, [爲百代師法.]"

689) 郭熙. 郭思, 『林泉高致集』「山水訓」, "關陜之士, 惟摹范寬."

690) 郭若虛, 『圖畵見聞志』卷1, 「論三家山水」, "三家鼎峙, 百代標程."

691) 湯垕, 『畵鑒』"宋畵家山水, 超絶唐世者, 董元.李成.范寬三人而已. … 故三家照耀古今, 爲百代師法."

692) 米芾, 『畵史』"本朝無人出其右. … 品固在李成上."

693) 鄧椿, 『畵繼』卷9, 「雜說論遠」, "[元章心眼高妙,] 而立論有過中處."

694) 蘇軾, 「東坡題跋」, "近世惟范寬稍存古法, 然微有俗氣."

695) 倪瓚, 『淸閟閣全集』「跋夏圭千巖競秀圖」, "蓋李唐者, 其源出於范荊之間, 馬遠夏圭輩, 又法李唐."

696) 夏文彦, 『圖繪寶鑒』"筆法蒼老, 墨汁淋漓, 奇作也. 雪景全學范寬."

697) 郭若虛, 『圖畵見聞志』卷6, 「近事」, "李中主保大五年, 元日大雪, 命太弟已下登樓展宴, 咸命賦詩, 令中人就私第賜李建勳繼和. 是時建勳方會中書舍人徐鉉, 勤政學士張義方於溪亭, 卽時和進, 乃召建勳, 鉉, 義方同入, 夜艾方散. 侍臣皆有興詠, 徐鉉爲前後序, 仍集名手圖畵, 曲盡一時之妙. 眞容高冲古主之, 侍臣法部絲竹, 周文矩主之, 樓閣宮殿, 朱澄主之, 雪竹寒林, 董源主之, 池沼禽魚, 徐崇嗣主之. 圖成, 無非絶筆."

698) 同書 卷3, 「紀藝中」, "水墨類王維, 着色如李思訓."

699) 『宣和畵譜』卷11, 「董元」, "景物富麗, 宛然有李思訓風格."

700) 上同, "蓋當時著色山水未多, 能效思訓者亦少也, 故特以此得名於時."

701) 上同, "下筆雄偉, 有嶄絶崢嶸之勢, 重巒絶壁."

702) 上同,「董元」, "畵家止以着色山水譽之."

703) 上同, "其出於胸臆."

704) 董其昌,『畵禪室隨筆』, "王摩詰始用渲淡, 一變勾斫之法."『文淵閣四庫全書』

705) 米芾,『畵史』, "董源平淡天眞多, 唐無此品, 在畢宏上, 近世神品, 格高無與比也. 峰巒出沒, 雲霧顯晦, 不裝巧趣, 皆得天眞. 嵐色鬱蒼, 枝幹勁挺, 咸有出意, 溪橋漁浦, 洲渚掩映, 一片江南也."

706) 上同, "其屛風上山水林木奇古, 坡岸皴如董源, 乃知入稱江南, 蓋自顧以來皆一樣, 隨唐及南唐至巨然不移, 至今池州謝氏亦作此體."

707) 沈括,『夢溪筆談』, "江南中主時, 有北苑使董源善畵, 尤工秋嵐遠景, 多寫江南眞山, 不爲奇峭之筆. 其後建業僧巨然, 祖述源法, 皆臻妙里. 大體源及巨然畵筆, 皆宜遠觀, 其用筆甚草草, 近視之幾不類物象, 遠視則景物粲然, 幽情遠思, 如睹異境."

708) 上同,「圖畵歌」, "畵中最妙言山水, … 江南董源僧巨然, 淡墨輕嵐爲一體."

709) 米芾,『畵史』, "董源平淡天眞, 唐無此品, 在畢宏上, 近世神品, 格高無比也."

710) 董其昌,「題董北苑夏山圖卷」, 董北苑畵爲元季大家所宗, 自趙承旨.高尙書.黃子久.吳仲圭.倪元鎮, 各得其法而自成半滿. 最勝者, 趙得其髓, 黃得其骨, 倪得其韻, 吳得其勢.

711) 董其昌,「題趙氏鵲華秋色圖卷」, "(黃公望)山水師董源巨然 … (王蒙)山水師巨然, 甚得用墨法."

712) 董其昌,『容臺別集』卷6,『畵旨』, "[亦]文沈之剩馥."

713) 郭若虛,『圖畵見聞志』,「紀藝下」, "筆墨秀潤, 善爲煙嵐氣象山川高曠之景."

714) 米芾,『畵史』, "嵐氣淸潤, 布景得天眞多 … 巨然少年時多作礬頭, 老年平淡趣高."

715) 上同, "巨然明潤鬱蔥, 最有爽氣, 礬頭太多."

716) 劉道醇,『聖朝名畵評』,「山水林木門第二」, "高峰峭拔, 宛立風骨, 又於林麓間多用卵石, 松柏草竹, 交相掩映. 旁分小徑, 遠至幽墅, 於野逸之景甚備."

717) 湯垕,『畵鑒』, "得遠之正傳者, 巨然爲最也."

718) 劉道醇,『五代名畵補遺』,「屋木門第五」, "長於樓觀殿宇, [盤車水磨.]"

719) 出處未詳, "折算無差."

720) 『宣和畵譜』卷6,「宮室」, "至妙處, 復謂唐人罕得."

721) 李煜,「漁父詞」, "閬苑有情千里雪, 桃李無言一隊春. 一壺酒 一竿鱗 快活如依有幾人."『吳代史注』,「李璟李煜詞」.【저자주】'情'을 意로, '鱗'을 身으로 기록한 문헌도 있다.

722) 上同, "一棹春風一葉舟, 一輪茧縷一輕鉤. 花滿渚 酒盈甌, 萬頃波中得自由."

723) 『宣和畵譜』卷11,「趙幹」, "皆江南風景, 多作樓觀舟舡, 水村漁市·花竹, 散爲景趣. 雖在朝市風埃間, 一見便如江上, 令人蹇裳欲涉, 而問舟浦溆間也."

724) 王禹偁,『小畜集』卷4,「懷賢詩」, "早佐襄陰幕."

725) 同書,「故國子博士郭公忠恕」, "總角取科名, 弱冠紆纓紱."

726) 王禹偁,『小畜集』, "失意罷屠龍, 佯狂逈抲殟."

727) 『宋史』,「本傳」, "被酒與監察御史符昭文意於朝堂, 御史彈奏, 忠恕叱臺吏, 奪其奏毀之. 坐貶爲崖州司戶參軍."

728) 上同, "有佳山水, 卽淹留浹旬不能去."

729) 上同, "我今逝矣, 因搰地爲穴, 度可容其面俯窺焉而卒, 槁葬於道側."

730) 劉道醇, 『聖朝名畫評』「屋木門第六」, "可列神品."

731) 劉道醇, 『聖朝名畫評』"爲屋木樓觀, 一時之絶也. 上折下算, 一斜百隨, 咸取磚木諸匠本法, 略不相背. 其氣勢高爽, 戶牖深秘, 盡合唐格, 尤有所觀."

732) 李廌, 『德隅齋畫品』"自爲一家, 最爲獨妙. … 闌楯牖戶, 則若可以捫歷而開闔之也. 以毫計寸, 以分計尺, 以尺計丈. 增而倍之, 以作大宇, 皆中規度, 曾無小差, 非至詳至悉, 悉曲於法度之內者, 不能也."

733) 董迫, 『廣川畫跋』「書郭恕先畫後」, "筆迹無放, 不入畦畛, 然氣攝萬山, 隨意取之, 往往得於形似外."

734) 董迫, 『廣川畫跋』「書郭恕先畫後」, "雖托李咸熙舊本, 自出新規勝槪, 風乾木老, 沙明水靜, 煙開霧合, 蓋是江干舊游, 使人有憂愁窮悴之嘆也."

735) 『宋史』「本傳」, "迹弛不羈, 放浪玩世."

736) 上同, "使恕先規度量而爲之, 則亦疲矣. [恕先亦爲是乎.]"

737) 上同, "乘興卽自爲之."

738) 郭若虛, 『圖畫見聞志』卷3, 「紀藝中」, "忽乘醉就圖之, 一角作遠山數峰而已."

739) 『論語』「爲政第二」, "從心所欲不逾矩."

740) 『莊子』「山木」, "猖狂妄行而蹈乎大方."

741) 李廌, 『德隅齋畫品』"其爲人無法度如彼, 其爲畫有法度如此, 則知天下妙里, 從容自能中度."

742) 上同, "作石似李思訓作樹似王摩詰."

743) 夏文彦, 『圖繪寶鑒』"始亦師關仝."

744) 蘇軾, 「題郭忠恕樓居仙圖」, "長松參天, 蒼壁插水. 縹渺飛觀, 凭欄誰子. 空濛寂歷, 煙雨滅沒. 恕先在焉, 呼之或出."

745) 郭若虛, 『圖畫見聞誌』卷4, 「紀藝下」, "尤工小景, 善爲寒汀遠渚, 蕭灑虛曠之象, 人所難到也."

746) 陶振, 「題惠崇溪山春曉圖」, "浣花溪頭春晝閑, 綠水怳接銀河灣. 參天柳色自遠近, 上有好鳥鳴關關. 錦雲夾溪三十里, 千樹萬樹桃花斑."

747) 陳莊, 「題惠崇溪山春曉圖」, "江南二月春光好, 紅錦千機絢春曉, 一溪流出武陵花, 四郊綠綠王孫草."

748) 趙文, 「題惠崇溪山春曉圖」, "千林紅杏遍山椒, 溪上風晴景物饒, 啼鳥落花春寂寂, 夕陽芳草路迢迢."

749) 王穉登, 「題惠崇溪山春曉圖卷」, "禽魚花鳥, 林霏岫靄, 縱橫爛妙, 筆法淸潤, 類趙大年. 至於寄思綿密, 用墨穠蔚, 毫舟縷碧, 宛畫人巧, 大年有所不逮也."

750) 蘇軾, 「題惠崇溪山春曉圖」, "竹外兆花三兩枝."

751) 上同, "蔞蒿滿地芦芽短."

752) 上同, "兩兩歸鴻欲破群."

753) 王安石, 「純甫出釋惠崇畫要予作詩」, "暮氣沈舟暗魚罟, 欹眼嘔軋如聞艣."『林泉先生文集』卷1.

754) 沈括, 『夢溪筆談』"小景惠崇煙漠漠."

755) 董其昌, 『容臺別集』卷6, 「畫旨」"吳代時僧惠崇, 與宋初僧巨然皆工畫山水, 巨然

畵, 米元章稱其平淡天眞, 惠崇以右丞爲師, 又以精巧勝, … 皆畵家之神品也."

756) 王世懋, 「題惠崇溪山春曉圖」, "山水横幅, 能作萬樹桃花, 百種禽鳥, 故是吳代遺法, 李范董巨輩所無也."

757) 董羽, 『畵龍輯議』, "畵龍者, 得神氣之道也. … 神猶母也, 氣猶子也."

758) 上同, "以神召氣, 以母召子."

759) 郭若虛, 『圖畵見聞志』 卷4, 「紀藝下」, "戚文秀, 工畵水, 筆力調暢."

760) 上同, "淸濟灌河圖, 旁題云, 中有一筆長五丈. 旣尋之, 果有所謂一筆者, 自邊際起, 通貫於波浪之間, 與衆毫不失次序, 超騰回摺, 實逾五丈矣."

761) 『經進東坡文集事略』 卷60, "世或傳寶之."

762) 楊維楨, 『東維子文集』 卷6, "盛極則亦衰之始."

763) 郭熙. 郭思, 『林泉高致集』 「山水訓」, "齊魯之士惟摹營丘, 關陝之士惟摹范寬."

764) 上同, "齊魯關陝, 幅員千里, 州州縣縣, 人人作之哉."

765) 湯垕, 『畵鑒』, "黃失之工, 紀失之似, 商失之拙."

766) 『宣和畵譜』 卷10, 「山水敘論」, "不能造古人之兼長, 譜之不載, 蓋自有定論也."

767) 劉道醇, 『聖朝名畵評』, "許道寧得成之氣, 李宗成得成之形, 院深得成之風."

768) 黃庭堅, 「題燕文貴山水畵」, "山雨圖本出於李成."

769) 郭若虛, 『圖畵見聞志』 卷3, 「紀藝中」, "每售藥必畵鬼神或犬馬於紙上, 藉藥與之, 由是稍稍知名."

770) 『宣和畵譜』 卷10, 「山水敘論」, "至本朝李成一出, 雖師法荊浩而擅出藍之譽. 數子(李思訓.盧鴻.王維.張璪 等), 遂亦掃地無余. 如范寬.郭熙.王詵之流, 固已各自名家, 而皆得其一體, 不足以窺其奧也."

771) 郭熙. 郭思, 『林泉高致集』 「山水訓」 "一己之學, 猶爲蹈襲, 況齐鲁兊陕, 辐员数千里, 州州县县, 人人作之哉. 专门之学, 自古为病, 正谓出於一律."

772) 同書, 「山水訓」, "不局於一家, 必兼收幷覽, 廣議博考, 以使我自成一家, 然後爲得不局於一家, 必兼收幷覽, 廣議博考, 以使我自成一家. 然後爲得."

773) 同書, 「畵意」, "晉唐古今詩什."

774) 上同, "古人精篇秀句."

775) 上同, "有發於佳思."

776) 湯垕, 『畵鑒』, "弟子中之最著者也."

777) 鄧椿, 『畵繼』 卷10, 「雜說論近」, "圖畵院, 四方召試者源源而來, 多有不合而去者. 蓋一時所尙, 專以形似, 苟有自得, 不免放逸, 則謂不合法度. 或無師承, 故所作止衆工之事, 不能高也."

778) 上同, "少不如意, 卽加漫塗, 別令命思."

779) 『畵繼』, 『宣和畵譜』, "摹李成, 遂命名."

780) 荊浩, 『筆法記』, "隨類賦彩, 自古有能, 如水暈墨章, 興吾唐代."

781) 『宣和畵譜』 卷11, 「山水二」, "[蓋]當時着色山水未多, 能效思訓者亦少也. 故將以此得名於時."

782) 鄧椿, 『畵繼』 卷二, 「侯王貴戚」, "[亦]墨作平遠, 蓋李成法也."

783) 米芾, 『畵史』, "王詵學李成 … 亦墨作平遠."

784) 蘇軾, 「跋宋漢杰畵」, "若爲之不已, 當作着色山也."

785) 『宣和畵譜』 卷10, 「山水一」, "[山林之士也,] 隱嵩少." *역자) 嵩少는 崇山과 숭산

내에 있는 少室山을 並稱한 것이다.

786) 上同, "不知何許人."

787) 『晉書』, 「阮籍傳」, "[魏晉之際,] 天下多故, 名士少有全者."

788) 王微, 「敍畫」, "圖畫非止藝行."

789) 『宋史』, 「趙匡胤傳」, "杯酒釋兵權."

790) 上同, "不殺大臣及言事者."

791) 郭熙·郭思, 『林泉高致集』, 「郭氏林泉高致集原序」, "[吐故納新,] 本游方外."

792) 同書, 「山水訓」, "[直以太平盛日,] 君親之心兩隆."

793) 同書, 「郭氏林泉高致集原序」, "[先子]少從道家之學, 吐故納新, 本游方外."

794) 『宣和畫譜』 卷11, 「郭熙」, "熙雖以畫自業, 然敎其子思以儒學起家."

795) 同書 卷10, 「山水敍論」, "[不能造古人之兼長, 譜之不載, 蓋]自有定論也."

796) 荊浩, 『筆法記』, "耆欲者, 生之賊也."

797) 上同, "終始所學, 勿爲進退."

798) 歐陽脩, 『居士集』 卷16, 「正統論」, "合天下之不一."

799) 司馬光, 『資治通鑑』 卷69, "黃初二九, … 使九州合而爲一統."

800) 王安石, 『臨川先生文集』, 「乞制置三司條例」, "[收輕重斂散之]權, 歸之公上."

801) 同書 卷82, 「度支付使廳題名記」, "與人主爭黔首." *역자) '黔首'는 백성을 뜻한다. 옛날 일반 백성들이 검은 수건으로 머리를 싸매고 있었기에 이렇게 말했다.

802) 黃山谷, 「答洪駒父書」, "無一字無來處."

803) 『宣和畫譜』 卷10, 「山水敍論」, "李成一出, … 數子, 遂亦掃地無餘. 如范寬郭熙王詵之流, … 不足以窺其奧也."

804) 柳開, 『應責』, "吾之道, 孔子·孟軻·揚雄·韓愈之道; 吾之文, 孔子·孟軻·揚雄·韓愈之文也."

805) 歐陽修, 「記舊本韓文後」, "學者非韓不學."

806) 卞永譽, 『式古堂書畫彙考』 卷13, "山水古今相師, 少有出塵格者."

807) 王世貞, 『藝苑卮言』, "目不前輩, 高自標樹, … 雖有氣韻, 不過一端之學, 半日之功耳."

808) 鄧椿, 『畫繼』 卷9, 「雜說論遠」, "[元章]心眼高妙, 而立論有過中處."

809) 『宣和畫譜』 卷11, 「山水二」, "凡稱山水畫者必以成爲古今第一."

810) 米芾, 『畫史』, "無一筆李成關同俗氣."

811) 董其昌, 『容臺別集』 卷6, 『畫旨』 "畫至二米, 古今之變, 天下之能事畢矣."

812) 上同, "不學米畫, 恐流入率易."

813) 鄧椿, 『畫繼』 卷9, "畫者文之極也, 故古今之人, 頗多著意, … 本朝文忠歐公·三蘇父子·兩晁兄弟·山谷·後山·宛丘·淮海·月巖, 以至漫仕·龍眠, 或品評精高, 或揮染超拔, … 其爲人也多文, 雖有不曉畫者寡矣, 其爲人也無文, 雖有曉畫者寡矣."

814) 歐陽修, 「盤車圖」, "古畫畫意不畫形, 梅詩詠物無隱情. 忘形得意知者寡, 不如見詩如見畫." 『歐陽文忠公文集』 卷6.

815) 歐陽修, 『試筆』 卷1, 「鑒畫」, 『歐陽文忠公文集』 卷130, "蕭條淡泊, 此難畫之意. 畫者得之, 覽者未必識也. 故飛走遲速, 意淺之物易見, 而閑和嚴靜趣遠之心難形. 若乃高下向背, 遠近重復, 此畫工藝耳."

816) 魏慶之, 『詩人玉屑』 卷17, "六一詩只欲平易耳."

817) 晁補之, 『鷄肋集』, 「跋李遵易畵魚圖」, "大小惟意, 而不在形."

818) 劉道醇, 『聖朝名畵評』 卷1, 「人物門第一」, "臣奉詔寫相國寺壁, 其間樹石非文貴不能成也."

819) 劉道醇, 『聖朝名畵評』 卷2, 「山水林木門第二」, "不師於古人, 自成一家, … 景物萬變, 觀者如眞臨焉, … 無能及者."

820) 黃庭堅, 『豫章黃先生文集』 卷27, "風雨圖 本出於李成. 超軼不可及也."

821) 劉道醇, 『聖朝名畵評』 卷2, 「山水林木門第二」, "端愿自立, 復事謙退, 尤喜幽黙. 多行郊野間, 覽山水之趣, 箕坐終日, 樂可知也, 歸則求靜室以居, 沈屛思慮, 神游物外, 景造筆下, 漸爲遠近所稱."

822) 上同, "與太原王端, 上谷燕文貴, 潁川陳用志相狎, 稱爲畵友."

823) 上同, "臣技不過山水而已, 國資以疏賤驟見陛下, 不無警畏, 徐當盡其所學. 恐臣淺近, 終不能及."

824) 劉道醇, 『聖朝名畵評』 卷2, 「山水林木門第二」, "畵流中好義忘利, 性多謙損者, 惟克明焉."

825) 郭若虛, 『圖畵見聞志』 卷4, 「紀藝下」, "[但矜其]巧密, 殊乏飄逸之妙."

826) 夏文彥, 『圖繪寶鑒』, "雖工, … 無深厚高古之氣."

827) 劉道醇, 『聖朝名畵評』 卷2, 「山水林木門第二」, "山有體, 小流意, 而自近至遠, 景有增易, 求其妙手, 豈易也哉? 高克明鋪陳物象, 自成一家, 當代少有."

828) 郭若虛, 『圖畵見聞志』 卷4, 「紀藝下」, "采攝諸家之美, 參成一藝之精."

829) 『宣和畵譜』 卷11, 「山水二」, "端愿謙厚, 不事矜持. 喜游佳山水間, 搜奇訪古, 窮幽探絶, 終日忘歸. 心期得處, 卽歸燕坐靜室, 沈屛思慮, 幾與造化者游. 於是落筆則胸中丘壑盡在目前."

830) 郭若虛, 『圖畵見聞志』 卷3, 「紀藝中」, "文學治行."

831) 『宣和畵譜』 卷11, 「山水二」, "文學治行, 縉紳推之. 其胸次瀟洒, 每寄心於繪事."

832) 上同, "與王維相上下."

833) 米芾, 『畵史』, "氣格如此."

834) 出處未詳, "其畵山水寒林, 獨不設色 … 渾然天成, 粲然日新, 超然免於流俗."

835) 王安石, 「題燕肅瀟湘山水圖」, "蒼梧之野煙漠漠, 斷蘲連岡散平楚."

836) 董迫, 『廣川畵跋』, 「書燕龍圖寫蜀圖」, "以畵自嬉, 而山水尤妙於眞形. 然平生不妄落筆, 登臨探索, 遇物興懷, 胸中磊落, 自成邱壑. 至於意好已傳, 然後發之, 或自形象求之, 皆盡所見, 不能措思慮於其間. 自號能移景物隨畵, 故平生畵皆因所見爲之."

837) 上同, 「書燕龍圖寫蜀圖」, "論者謂邱壑成於胸中, 旣窹, 則發之於畵, 故物無留迹, 景隨見生, 殆以天合天都耶."

838) 郭若虛, 『圖畵見聞志』 卷3, 「紀藝中」, "畵山水寒林, 澄懷味象, 應會感神."

839) 王安石, 「題燕肅瀟湘山水圖」, "燕公侍書燕王府, 王求一筆終不與. 奏論讞死誤當赦, 全活至今何可數."

840) 郭若虛, 『圖畵見聞志』 卷3, 「紀藝中」, "蹈摩詰之遐從, 追咸熙之懿范."

841) 上同, "故樞湿之弟."

842) 上同, "姜度高潔, 不樂從仕, 圖畵之外, 無所嬰心."

843) 郭若虛, 『圖畵見聞志』 卷3, 「紀藝中」, "善畵山水林石 凝神遐想, 與物冥通."

844) 劉道醇, 『聖朝名畫評』, 「人物門第一」, "用志不樂, 因私遁去."

845) 郭若虛, 『圖畫見聞志』卷3, 「紀藝中」, "罷歸鄕里."

846) 劉道醇, 『聖朝名畫評』, 「人物門第一」, "朴直少許可, 不嗜利祿, 爲交友所高."

847) 鄧椿, 『畫繼』卷6, 「山水林石」, "[宋復古見其畫, 曰,] 此畫信工, 但少天趣耳."

848) 上同, "求一敗牆, 張絹素倚之牆上朝夕觀之, 旣久, 隔素見敗牆之上, 高平曲折, 皆成山水之勢, 心存目想, 高者爲山, 下者爲水, 坎者爲谷, 缺者爲澗, 顯者爲近, 晦者爲遠, 神領意造, 恍然見其有人禽草木, 飛動往來之像, 則隨意命筆, 自然景皆天就, 不類人爲, 是爲活筆."

849) 劉道醇, 『聖朝名畫評』, 「人物門第一」, "至有日走於門者."

850) 劉道醇, 『聖朝名畫評』, 「山水林木門第二」, "[時人議得李成之畫者三,] 許道寧得成之氣, 李宗成得成之形, 院深得成之風."

851) 湯垕, 『畫鑒』, "[然]黃失之工, 紀失之似, 商失之拙, 各得其一體."

852) 郭若虛, 『圖畫見聞志』卷4, 「紀藝下」, "李成謝世范寬死, 唯有長安許道寧."

853) 沈括, 『夢溪筆談』, "克明已在道寧逝, 郭熙遂得新名來."

854) 湯垕, 『畫鑒』, "俗惡太甚."

855) 劉道醇, 『聖朝名畫評』, 「山水林木門第二」, "學李成, 畫山水林木."

856) 湯垕, 『畫鑒』, "至中年成名, 稍自檢束, 至細致處, 殆入妙理."

857) 郭若虛, 『圖畫見聞志』卷4, 「紀藝下」, "老年唯以筆畫簡快爲己任, 故峰巒峭拔, 林木勁硬, 別成一家體."

858) 劉道醇, 『聖朝名畫評』, 「山水林木門第二」, "道寧之格所長者三, 一林木, 二平遠, 三野水. 皆造其妙."

859) 上同, "命意狂逸, 自成一家."

860) 上同, "頗有氣燄."

861) 上同, "所得李成之氣者也."

862) 上同, "旣有師法, 又能變通."

863) 郭若虛, 『圖畫見聞志』卷4, 「紀藝下」, "院深雖賤品, 天與之性好畫山水, 向擊鼓次, 偶見雲聳奇峰, 堪爲畫范. 難明兩視, 忽亂五聲."

864) 劉道醇, 『聖朝名畫評』, 「山水林木門第二」, "果有竦突之勢."

865) 劉道醇, 『聖朝名畫評』, 「山水林木門第二」, "以其風韻相近, 不能辨爾."

866) 郭若虛, 『圖畫見聞志』卷4, 「紀藝下」, "院深學李光丞爲酷似, 但自創意者, 覺其格下."

867) 劉道醇, 『聖朝名畫評』, 「山水林木門第二」, "善爲峰巒之景."

868) 米芾, 『畫史』, "工畫山水寒林, … 破墨潤媚, 趣象幽奇, 林麓江皐, 尤爲盡善."

869) 劉道醇, 『聖朝名畫評』, 「山水林木門第二」, "意思孤特, 得其巖嶠之骨. 樹木皴剥, 人物清麗, 有范生之風."

870) 湯垕, 『畫鑒』, "遇得意處, 淺深未易斷也."

871) 郭若虛, 『圖畫見聞志』卷4, 「紀藝」, "並工山水, 學范寬逼眞."

872) 湯垕, 『畫鑒』, "紀失之似."

873) 出處未詳, "不知何處人. 善鼓琵琶."

874) 郭若虛, 『圖畫見聞志』卷4, 「紀藝」, "工畫山水, 亦學寬, 但皴染山石, 圖寫林木,

皆不及紀與黃也."

875) 湯垕,『畫鑒』"得范一體 … 失之拙."

876) 郭熙. 郭思,『林泉高致集』「序」,"少從道家之學, 吐故納新, 本遊方外. 家世無畫學, 皆天性得之. 遂游藝於此以成名."

877) 郭熙. 郭思,『林泉高致集』「許光凝跋」,"公卿交召, 日不暇給."

878) 上同, "見公所蓄嘉祐.治平.元豐以來崇公巨卿詩歌贊記, 并公平日講論小筆范式, 燦然盈編."

879) 出處未詳, "以親老乞歸"

880) 郭若虛,『圖畫見聞志』卷4,「紀藝下」,"今之世爲獨絕矣."

881) 郭熙. 郭思,『林泉高致集』「畫題」,"中間吾爲試官, 出堯民擊壤題."

882) 同書,「畫記」,"神妙如動."

883) 上同, "爲卿畫特奇, 故有是賜, 他人無此例."

884) 上同, "非郭熙畫不足以稱."

885) 上同, "繞殿峰巒合匝靑, 畫中多見郭熙名."

886) 黃庭堅,「次韻子瞻題郭熙畫秋山」,『豫章黃先生文集』卷2,『山谷全集』卷7,"[黃州遂客未賜環, 江南江北飽看山.] 玉堂臥對郭熙畫, 發興已在靑林間."

887) 蘇軾,「郭熙畫秋山平遠」,『蘇東坡全集』卷46,"玉堂晝掩春日閑, 中有郭公畫春山. 鳴鳩乳燕初睡起, 白波靑嶂非人間. 離離短幅開平遠, 漠漠疎林寄秋晚. 恰似江南送客時, 中流回頭望雲巘. 伊川佚老鬢如霜, 臥看秋山思洛陽. 爲君紙尾作行草, 炯如嵩洛浮秋光. 我從公游如一日, 不覺靑山映黃髮. 爲畫龍門八節灘, 待向伊川買泉石."

888) 黃庭堅,「爲顯聖寺悟道院作十二幅大屏」,『山谷集』卷7, "山重水復, 不以雲物映帶."

889) 『宣和畫譜』卷11,「郭熙」,"熙年老落筆益壯, 如隨其年貌焉."

890) 黃庭堅,「題鄭防畫夾五首」,『山谷詩集注』卷7,"能作山川遠勢, 白頭惟有郭熙. … 郭熙年老眼猶明, 便面江山取意成."

891) 黃庭堅,「次韻子瞻題郭熙畫秋山」,『豫章黃先生文集』卷2,"熙今白頭有眼力, 尙能弄筆映窗光."

892) 蘇轍,「書郭熙橫卷」,『欒城集』卷15,"皆言古人不復見, 不知北門待詔白髮垂冠纓."

893) 元好問,「題汾亭古意圖」,『遺山先生文集』"元祐以來郭熙明昌 泰和間張公佐, 皆年過八十而以山水擅名."

894) 元好問,「溪山秋晚二首」,『遺山先生文集』卷13,"九十仙翁自遊戲."

895) 郭熙. 郭思,『林泉高致集』「畫記」,"神宗極喜卿父."

896) 上同, "廿年遭遇神宗, 其被眷顧, 恩賜寵賚, 在流輩無與比者."

897) 『宣和畫譜』卷11,「山水二」,"落筆益壯, 多所自得. 至攄發胸意, 則於高堂素壁, 放手作長松巨木, 回溪斷岩, 岩岫巉絕, 峰巒秀起, 雲煙變滅, 晻靄之間, 千態萬狀."

898) 郭熙. 郭思,『林泉高致集』「畫記」,"某畫怪石, 移時而就, 先子齋嘿數日, 一揮而成."

899) 曹昭,『格古要論』"郭熙山水, 其山聳拔盤回, 水源高遠, 多鬼面石, 亂雲皴, 鷹爪樹, 松葉攢針, 雜葉夾筆 單筆相半, 人物以尖筆帶點鑿絕佳."

900) 郭熙. 郭思, 『林泉高致集』「畫訣」, "夏山松石平遠."

901) 上同, "秋有初秋雨過, 平遠秋齋."

902) 上同, "秋晚平遠."

903) 上同, "平遠秋景."

904) 上同, "雪溪平遠 … 風雪平遠."

905) 上同, "平沙落雁."

906) 郭熙. 郭思, 『林泉高致集』「畫格拾遺」, "煙生亂山, 生絹六幅, 皆作平遠. 亦人之所難, 一障亂山, 幾數百里, 煙嶂聯綿, 矮林小宇, 依稀相映, 看之令人意興無窮, 此圖乃平遠之物也."

907) 上同, "朝陽樹梢, 縑素橫長六尺許, 作近山遠山, 自大山腰橫抹以旁達於向後平遠."

908) 蘇軾, 「郭熙秋山平遠二首」, "木落騷人已怨秋, 不堪平遠發詩愁. [要看萬壑爭流處, 他日終須顧虎頭.]"

909) 宋濂, 『宋學士集』, "[河陽]郭熙以畫山水寒林得名, 皆得李成熙筆法."

910) 湯垕, 『畫鑒』, "營丘李成, 山水爲古今第一, 宋復古李公麟王詵陳用志 皆宗師之, 得其遺意, 亦著名一世. 郭熙其弟子中之最著者也."

911) 郭熙. 郭思, 『林泉高致集』「山水訓」, "東南之山多奇秀, … 西北之山多渾厚."

912) 上同, "崇山多好溪, 華山多好峰, 衡山多好別岫, 常山多好列岫, 泰山特好主峰, 天台.武夷.廬.霍.雁蕩.岷.峨.巫峽.天壇.王屋.林慮.武當 … 奇崛神秀, 莫可窮其要妙, 欲奪其造化, 則莫神於好, 莫精於勤, 莫大於飽遊飫看, 歷歷羅列於胸中."

913) 郭熙. 郭思, 『林泉高致集』「山水訓」, "所經不衆多, … 生者, 寫東南之聳瘦, 居者, 貌關隴之壯浪."

914) 上同, "不局於一家, 必兼收幷覽廣議博考, 以使我自成一家, 然後爲得."

915) 『宣和畫譜』卷11,「山水二」, "多所自得."

916) 上同, "[至]攄發胸意."

917) 『宣和畫譜』卷11,「山水二」, "[放手]作長松巨木, 回溪斷岩, 岩岫巉絶, 峰巒秀起, 雲煙變滅, 晻靄之間, 千態萬狀."

918) 上同, "雖年老, 落筆益壯."

919) 上同, "獨步一時."

920) 郭若虛, 『圖畫見聞志』卷4,「紀藝下」, "今之世爲獨絶矣."

921) 蘇軾, 「郭熙秋山平遠二首」, "[木落騷人已怨秋, 不堪平遠發詩愁.] 要看萬壑爭流處, 他日終須顧虎頭."

922) 吳寬, 「題郭熙雪浦待渡圖」, "宋人能畫非等閑, 郭熙絶藝如荊關, 御府收藏三十軸, 玉堂猶自遺春山."

923) 黃亞夫, 「求郭侍禁水墨樹石」, "知君弄筆欺造化, 乞我幾株松樹看."

924) 王穉登, 「跋溪山秋齋圖卷」, "李成郭熙, 幷宋代名手, 一時畫院諸人, 爭效其法, … 以此視營丘, 眞當幷驅爭先矣."

925) 李日華, 『六硯齋筆記』卷3, "郭熙不獨善畫, 亦工塑壁, 令圬者, 以手搶泥成凸, 乾則以墨隨其形迹, 暈成峰巒林谷, 加之人物樓閣, 宛然天成, 謂之影壁."

926) 『四庫全書總目提要』卷112, "今案書凡六篇, … 自山水訓至畫題四篇, 皆熙之詞, 而思之爲之注. 惟畫格拾遺一篇, 紀熙生平眞跡, 畫記一篇, 述熙在神宗時寵遇之事,

則當爲思所論撰, 而幷爲一編者也."

927) 『宣和畫譜』卷11, 「山水二」, "熙後著山水畫論, 言遠近深淺風雨明晦, 四時朝暮之所不同. 則有春山淡冶而如笑, 夏山蒼翠而如滴, 秋山明淨而如妝, 冬山慘淡而如睡 …, 大山堂堂爲衆山之主, 長松亭亭爲衆木之表."

928) 鄧椿, 『畫繼』卷6, "其名見林泉高致."

929) 郭熙·郭思, 『林泉高致集』「山水訓」, "君子所以愛夫山水者, 其旨安在? 丘園養素, 所常處也, 泉石嘯傲, 所常樂也. 漁樵隱逸, 所常適也. 猿鶴飛鳴, 所常親也. 塵囂韁鎖, 此人情所常厭也. 煙霞仙聖, 此人情所常愿而不得見也."

930) 上同, "直以太平盛日, 君親之心兩隆, 苟潔一身, 出外節義, 斯系豈仁高蹈遠引, 爲離世絶俗之行, 而必與箕 穎埒素, 黃綺同芳哉? 白駒之詩, 紫藝之詠, 皆不得已而長往者也. 然則林泉之志, 煙霞之侶, 夢寐在焉. 耳目斷絶, 今得妙手, 郁然出之, 不下堂筵, 坐窮泉壑, 猿聲鳥啼, 依約在耳. 山光水色, 滉漾奪目. 此豈不快人意, 實獲我心哉. 此世之所以貴夫畫山水之本意也."

931) 上同, "以林泉之心臨之則價古, 以驕侈之目臨之則價低. … 以輕心臨之, 豈不蕪雜神視, 溷濁清風也哉."

932) 上同, "[謂山水有]可行者.有可望者.有可游者.有可居者."

933) 上同, "畫凡至此, 皆入妙品."

934) 上同, "可行.可望, 不如可居.可遊之爲得."

935) 上同, "君子之所以渴慕林泉者, 正謂此佳處故也."

936) 上同, "畫者當以此意造, 而鑒者又當以此意窮之, 此之謂不失其本意."

937) 上同, "看此畫令人生此意, 如眞在此山中, 此畫之景外意也. 見青煙白道而思行, 見平川落照而思望, 見幽人山客而思居, 見岩扃泉石而思遊. 看此畫, 令人起此心, 如將眞卽其處, 此畫之意外妙也."

938) 上同, "不局於一家, 必兼收幷覽, 廣議博考, 以使我自成一家, 然後爲得."

939) 上同, "飽遊飫看."

940) 上同, "所經衆多."

941) 上同, "東南之山多奇秀, … 東南之地極下水潦之所歸, 以漱濯開露之所出, 故其地薄. 其水淺, 其山多奇峰峭壁."

942) 上同, "西北之山多渾厚, … 西北之地極高, … 其地厚, 其水深, 其山多堆阜盤礴, 而連延不斷於千里之外, …"

943) 上同, "莫可窮其要妙."

944) 上同, "欲奪其造化, 則莫神於好, 莫精於勤, 莫大於飽遊飫看. 歷歷羅列於胸中."

945) 上同, "近世畫手, 生吳越者, 寫東南之聳瘦; 居咸秦者, 貌關隴之壯闊."

946) 上同, "學畫花者, 以一株花置深坑中, 臨其上而瞰之, 則花之四面而得矣, … 學畫山水者, 何以異此, 盖身卽山川而取之, 則山水之意度見矣. 眞山水之川谷, 遠望之, 以取其勢, 近看之, 以取其質. 眞山水之雲氣, 四時不同, 春融怡, 夏蓊郁, 秋疏薄, 冬黯淡. 盡見其大象而不爲斬刻之形, 則雲氣之態度活矣. 眞山水之煙嵐, 四時不同 春山淡冶而如笑. 夏山蒼翠而如滴, 秋山明淨而如妝, 冬山慘淡而如睡. … 山近看如此, 遠數里看又如此, 遠十數里看又如此, 每遠每異, 所謂山形步步移也. 山正面如此, 側面又如此, 背面又如此, 每看每異, 所謂山形面面看也. 如此, 是一山而兼數十百山之

形狀, 可得不悉乎. 山, 春夏看如此, 秋冬看又如此, 所謂四時之景不同也. 山, 朝看如此, 暮看又如此, 陰晴看又如此, 所謂朝暮之變態不同也. 如此是一山而兼數十百山之意態, 可得不窮乎."

947) 上同, "山, 大物也, 其形欲聳拔, 欲偃蹇, 欲軒豁, 欲箕踞, 欲盤礴, 欲渾厚, 欲雄豪, 欲精神, 欲嚴重, 欲顧盼, 欲望揖, 欲上有盖, 欲下有乘."

948) 上同, "所取不精粹."

949) 上同, "千里之山, 不能盡奇, 萬里之水, 豈能盡秀, … 一槪畵之, 版圖何異?"

950) 上同, "畵見其大象, 而不爲斬刻之形, … 畵見其大意, 而不爲刻畵之迹."

951) 上同, "大山堂堂, 爲衆山之主, 所以分布以次岡阜林壑, 爲遠近大小之宗主也. 其象若大君, 赫然當陽, 而百闢奔走朝會, 無偃蹇背却之勢也. 長松亭亭, 爲衆木之表, 所以分布以次藤蘿草木, 爲振挈依附之師帥也. 其勢若君子軒然得時, 而衆小人爲之役, 使無憑陵愁挫之態也."

952) 郭熙. 郭思, 『林泉高致集』, 「畵訣」, "山水先理會大小, 名爲主峰. 主峰已定, 方作以次近者, 遠者, 小者, 大者. 以其一境主之於此, 故曰主峰, 如君臣上下也."

953) 上同, "林石先理會一大松, 名爲宗老. 宗老旣定, 方作以次雜窠小卉, 女碎, 以其一山表之於此, 故曰宗老, 如君子小人也."

954) 郭熙. 郭思, 『林泉高致集』, 「山水訓」, "山以水爲血脈, 以草木爲毛髮, 以煙雲爲神彩, 故山得水而活, 得草木而華, 得煙雲而秀媚. 水以山爲畵, 以亭榭爲眉目, 以漁釣爲精神. 故水得其媚得亭榭而明快, 得漁釣而曠落, 此山水之布置也."

955) 顧愷之, 「畵雲臺山記」, "西去山, 別詳其遠近." 『歷代名畵記』卷5.

956) 宗炳, 「畵山水序」, "竪劃三寸, 當千仞之高; 橫墨數尺, 體百里之迥. … 坐窮四荒. … 雲林森渺"

957) 張彦遠, 『歷代名畵記』卷9, 「唐朝上」, "曾於扇上畵山水, 咫尺內萬里可知."

958) 同書 卷8, "山川咫尺萬里."

959) 張彦遠, 『歷代名畵記』卷9, 「唐朝上」, "咫尺間山水寥廓."

960) 同書 卷10, "工畵山水 … 平原極目."

961) 杜甫, 「題王宰畵山水圖歌」, "尤工遠勢古莫比."

962) 沈括, 『夢溪筆談』卷17, 「圖畵歌」, "荊浩開圖論千里, … 董源善畵, 尤工秋嵐遠景."

963) 郭熙. 郭思, 『林泉高致集』, 「山水訓」, "山有三遠, 自山下而仰山巔, 謂之高遠, 自山前而窺山後, 謂之深遠, 自近山而望遠山, 謂之平遠. 高遠之色淸明, 深遠之色重晦; 平遠之色有明有晦. 高遠之勢突兀, 深遠之意重疊, 平遠之意沖融, 而縹縹緲緲. 其人物之在三遠也, 高遠者明瞭, 深遠者細碎, 平遠者沖淡. 明瞭者不短, 細碎者不長, 沖淡者不大. 此三遠也."

964) 同書, 「序言」, "小從道家之學, 吐故納新, 本遊方外."

965) 虞集, 「江貫道江山平遠圖」, 『道園學古錄』卷28, "險危易好平遠難."

966) 劉道醇, 『聖朝名畵評』, "觀山水者尙平遠曠蕩."

967) 『宣和畵譜』卷10, 「山水敍論」, "至本朝李成一出, 雖師法荊浩而擅出藍之譽. 數子(李思訓.盧鴻.王維.張璪 等), 遂亦掃地無余. 如范寬.郭熙.王詵之流, 固已各自名家, 而皆得其一體, 不足以窺其奧也."

968) 郭熙．郭思, 『林泉高致集』「山水訓」, "近者畫手有仁者樂山圖, 作一叟支頤於峰畔. 智者樂水圖, 作一叟側耳於岩前."

969) 上同, "此不擴充之病也."

970) 同書, 「畫意」, "[思因記先子尝所]诵道古人清篇秀句."

971) 張彥遠, 『歷代名畫記』卷9, 「唐朝上」, "是知書畫之藝, 皆須意氣而後成."

972) 郭熙．郭思, 『林泉高致集』「畫意」, "世人止知吾落筆作畫, 却不知畫非易事. 莊子說畫史解衣盤礴, 此眞得畫家之法. 人須養得胸中寬快, 意思悅適, 如所謂易直子諒, 油然之心生, 則人之啼笑情狀, 物之尖斜偃側, 自然布列於心中, 不覺見之於筆下. … 不然, 則志意已抑鬱沈滯, 局在一曲, 如何得寫貌物情, 攄發人思哉! … 更如前人言; 詩是無形畫, 畫是有形詩. 哲人多談此言, 吾之所師. 余因暇日悅晉唐古今詩甚, 其中佳句, 有道盡人腹中之事, 有裝出目前之景, 然不因靜居燕坐, 明窓淨幾, 一炷爐香, 萬慮消沈, 則佳句好意亦看不出, 幽情美趣亦想不成, 卽畫之生意, 亦豈易及乎? 境界已熟, 心手已應, 方始縱橫中度, 左右逢源. 世人將就率意, 觸情草草便得."

973) 郭熙．郭思, 『林泉高致集』「山水訓」, "歷歷羅列於胸中, 以目不見絹素, 手不道筆墨, 磊磊落落, 杳杳漠漠, 莫非吾畫."

974) 懷素, 『自敍帖』"醉來信手兩三行, 醒後却書書不得. 忽然絶叫三五聲, 滿壁縱橫千萬字. 人人欲問此中妙, 懷素自言初不知."

975) 郭熙．郭思, 『林泉高致集』「畫訣」, "[一種]使筆, 不可反爲筆使; [一種]用筆不可反爲墨用. 筆與墨, 人之淺近事, 二物且不之所以操縱, 又焉得成絶妙也哉."

976) 同書, 「山水訓」"必須注精以一之. 不精則神不專, … 故積惰氣而强之者, 其跡頓懦而不決. 此不注精之病也."

977) 上同, "有一時委下不顧, 動經一二十日不向, 再三體之, 是意不欲, 意不欲者, 豈非所謂惰氣者乎?"

978) 上同, "不快, 則失分解法."

979) 郭熙．郭思, 『林泉高致集』「畫訣」, "見世之初學, 遽把筆下去, 率爾立意觸情, 塗抹滿幅, 看之塡塞人目, 已令人意不快, 哪得取賞於瀟洒, 見情於高大哉."

980) 同書, 「山水訓」"積昏氣而泪之者, 其狀黯猥而不爽. 此神不與俱成之弊也. … 不爽則失瀟洒法."

981) 上同, "每乘興得意而作, 則萬事俱忘, 及事淚志撓, 外物有一, 則委而不顧, 委而不顧者, 豈非所謂昏氣者乎."

982) 上同, "不爽則失瀟洒法."

983) 上同, "山有高有下. 高者血脈在下, 其肩股開張. 其脚壯厚, 巒岫岡勢, 培擁相勾連, 映帶不絶, 此高山也. 故如是高山, 謂之不孤, 謂之不甚(雜). 下者血脈在上, 其顚半落, 項領相攀, 根基龐大, 堆阜臃腫, 直下深挿, 莫測其淺深, 此淺(低)山也, 故如是淺山, 謂之不薄. 謂之不泄, 高山而孤, 體幹有仆之理, 淺山而薄, 神氣有泄之理. 此山水之體也."

984) 上同, "不圓, 則失體裁法."

985) 上同, "以輕心挑之者, 其形脫略而不圓."

986) 上同, "凡落之筆之日, 必明窓淨几, 焚香左右, 精筆妙墨, 盥手滌硯, 如見大賓, 必神閑意定, 然後爲之. 豈非所謂不敢以輕心挑之者乎."

987) 上同, "不圓則失體裁法."

988) 上同, "此不嚴重之弊也."

989) 上同, "不齊, 則失緊慢法."

990) 上同, "以慢心忽之者, 其體疏率而不齊."

991) 上同, 已營之, 又徹之, 又增之, 又潤之, 一之可矣, 又再之. 再之可矣, 又復之. 每一圖必重復終始, 如戒嚴敵, 然後畢, 此豈非所謂不敢以慢心忽之者乎."

992) 上同, "凡一境之畫, 不以大小多少."

993) 同書, 「畫訣」, "近取諸學書, 正與此類."

994) 上同, "王右軍喜鵝, 意在取其轉項, 如人之執筆轉腕以結字, 此正與論畫用筆同. 故世之人多謂善書者, 往往善畫, 蓋由其轉腕用筆之不滯也."

995) 同書, 「山水訓」, "山欲高, 盡出之則不高, 煙霧銷其腰則高矣. 水欲遠, 盡出之則不遠, 掩映斷其脈則遠矣."

996) 同書, 「畫訣」, "凡經營下筆, 必合天地. 何謂天地? 謂如一尺半幅之上, 上留天之位, 下留地之位, 中間方立意定景."

997) 上同, "雨有欲雨, 雪有大雨, 雨有大雨, 雪有大雪, 雨有雨霽 雪有欲雪. 雪有大雪. 雪有雪霽. … 水色, 春綠夏碧, 秋青冬黑, 天色春晃夏蒼, 秋淨冬黯."

998) 『宋史』 卷225, 「王全彬傳」, '附傳', "能詩善畫, 尙蜀國長公主, 官至留後."

999) 『宣和畫譜』 卷12, 「山水三」, "幼喜讀書, 長能屬文, 諸子百家, 無不貫穿, 視青紫可拾芥以取."

1000) 上同, "子所爲文落筆有奇語, 異日必有成耳."

1001) 上同, "王詵內則朋淫縱欲無行, 外則狎邪罔上不忠, … 撼詵之罪, 義不得赦."

1002) 上同, "要如宗炳澄懷臥游耳."

1003) 鄧椿, 『畫繼』 卷2, 「侯王貴戚」, "錦囊犀軸象堆床, 又竿連幅翻雲光. 手披橫素風飛揚, 卷舒終日未用忙. 游意淡泊心清涼, 屬目俊麗神激昂."

1004) 蘇軾, 『又書王晉卿畫四首』, 『集注分類東坡先生詩』 卷20, "當年不識此清眞, 强把先生擬季倫."

1005) 『宣和畫譜』 卷12, 「山水三」, "獨以圖書自娛."

1006) 鄧椿, 『畫繼』 卷2, 「侯王貴戚」, "墨作平遠, 皆李成法也, 故東坡謂, 晉卿得破墨三昧."

1007) 米芾, 『畫史』 "王詵學李成, … 作小景, 亦墨作平遠."

1008) 張丑, 『清河書畫舫』 "金碧緋映, 風韻動人, 不知者謂李將軍思訓筆, 晉卿題爲己作. 殊可笑也." 卞永譽의 『式古堂書畫彙考』 畫部12에서 轉引.

1009) 夏文彥, 『圖繪寶鑑』 "[又作着色山水, 師李將軍,] 不古不今, [自成一家.]"

1010) 米芾, 『畫史』 "王詵學李成皴法. 以金碌爲之, 似古."

1011) 鄧椿, 『畫繼』 卷2, 「侯王貴戚」, "其所畫山水, 學李成皴法. 以金碌爲之, 似古."

1012) 黃庭堅, 『豫章黃先生文集』 "王晉卿畫山石雲樹, 縹渺風埃之處, 他日當不愧小李將軍."

1013) 夏文彥, 『圖繪寶鑑』 "[又]作着色山水, 師李將軍, 不古不今, 自成一家."

1014) 吳升, 『大觀錄』 "筆法全學李. 郭熙, 直接右丞一派."

1015) 樓鑰, 『攻媿集』 卷70, "若[丹青]非親見, 景物則難爲, … 不有南國之行."

1016) 蘇軾,「題王晉卿作煙江疊嶂圖」,"浮空積翠如雲煙, … 水墨自與詩爭妍."

1017) 蘇軾,「王晉卿作煙江疊嶂圖, 仆賦詩十四韻, 晉卿和之, 語特奇麗, 復次韻, 不獨紀其書畫之美, 亦爲道其出處契闊之故」,『集注分類東坡先生詩』卷12, "鄭虔三絶君有二, 筆勢挽回三百年."

1018) 趙令穰,「自題湖庄淸夏圖卷」,"元符庚辰大年筆."

1019) 鄧椿,『畫繼』卷2,「侯王貴戚」,"汀渚水鳥, 有江湖意."

1020) 米芾,『畫史』,"雪景有世所收王維筆."

1021) 上同,"若稍加豪壯, 乃有余味, 當不立小李將軍下也."

1022) 鄧椿,『畫繼』卷2,「侯王貴戚」,"神妙獨數李將軍, 安知伯仲非前身."

1023) 上同,"筆墨俱得思訓格也."

1024) 『宣和畫譜』卷11,「山水二」,"凡所下筆者, 無一筆無來處, 故皆精微."

1025) 吳處厚, 詩題未詳,"亂鶯啼處柳飛花, 拍拍春流漲曉沙. 正是江南梅子熟, 年年離恨寄天涯."『宣和畫譜』卷12,「山水三」.

1026) 『宣和畫譜』卷12,「山水三」,"善畫山水, 遠筆立意, 風格不下於前輩. 寫四時之圖繪春爲桃源.夏爲欲雨.秋爲歸棹.冬爲松雪. 而所布置者, 甚有山水雲煙餘思. 至於寫朝暮景趣, 作長江日出.疏林晚照, 眞若物象出沒於空曠有無之間, 正合騷人詩客之賦詠. 若'山明望松雪, 寒日出霧遲'之類也."

1027) 上同,"學人規矩多失之拘, 或柔弱無骨鯁. 范坦老健則拘與弱皆非所病焉."

1028) 姚最,『續畫品』,"學不爲人, 自娛而已."

1029) 董其昌,『容臺別集』卷6,『畫旨』,"文人之畫, 自王右丞始."

1030) 董其昌,『畫禪室隨筆』,"獨雲林古淡天然, 米痴後一人而已."『文淵閣四庫全書』

1031) 董其昌,『容臺別集』卷6,『畫旨』,"詩至少陵, 書至魯公, 畫至二米, 古今之變, 天下之能事畢矣."

1032) 蘇軾,「書鄢陵王主簿折枝二首」,"論畫以形似, 見與兒童鄰.『蘇東坡集』前集 卷16.

1033) 蘇軾,「書晁補之所藏與可畫竹三首」,"與可畫竹時, 見竹不見人. 豈獨不見人, 嗒然遺其身. 其身與竹化, 無窮出淸新. 庄周世無有, 誰知此疑神."『蘇東坡集』前集 卷16.

1034) 蘇軾,「王君寶繪堂記」,"君子可以寓意於物, 而不可以留意於物. 寓意於物, 雖微物足以爲樂, 雖尤物不足以爲病. 留意於物, 雖微物足以爲病, 雖尤物不足以爲樂. 老子曰, 五色令人目盲, 五音令人耳聾, 五味令人口爽, 馳騁田獵令人心發狂. … 凡物之可喜, 足以悅人而不足以移人者, 莫若書與畫, … 吾少時, 嘗好此二者, 家之所有, 惟恐其不吾予也. 旣而自笑曰, 吾薄富貴而厚於書, 輕死生而重於畫, 豈不顚倒錯繆, 失其本心也哉. 自是不復好. 見可喜者, 雖時復蓄之, 然爲人取去, 亦不復惜也. 譬之煙雲之過眼, 百鳥之感耳, 豈不訢然接之, 去而不復念也. 於是乎, 二物者, 常爲吾樂而不能爲吾病."『經進東坡文集事略』卷52, 上海書店, 1926. /『蘇軾文集』第2冊, 中華書局, 1986, p.356.

1035) 蘇軾,「超然臺記」,"游於物之外, 游於物之內."『蘇東坡集』前集 卷16.

1036) 上同,"凡物皆有可觀. 苟有可觀, 皆有可樂, 非必怪奇瑋麗者也."

1037) 上同,"爲情欲所役."

1038) 上同, "求樂反生悲, 求福反招禍."

1039) 蘇軾, 「石氏畫苑記」, "讀書作詩以自娛." 『蘇軾文集』 卷11.

1040) 蘇軾, 『蘇詩補注』 卷30, "竹石風流各一時"

1041) 蘇軾, 「石氏畫苑記」, "余亦善畫古木叢竹." 『蘇軾文集』 卷11.

1042) 朱熹, 「跋張以道家藏東坡枯木怪石」, "蘇公此紙, 出於一時滑稽詼笑之余, 初不經意. 而其傲風霆, 閱古今之氣, 猶足想見其人也." 『朱文公文集』 卷84.

1043) 黃庭堅, 『豫章黃先生文集』, "東坡老人翰林公醉時吐出胸中墨."

1044) 蘇軾, 「四菩薩閣記」, "始吾先君於物無所好, … 顧嘗嗜畫, 弟子門人無以悅之, 則爭致其所嗜, 庶几一解其顏, 故雖爲布衣, 而致畫與公卿等." 『經進東坡文集事略』 第54卷.

1045) 米芾, 『畫史』, "蘇軾子瞻作墨竹, 從地一直起至頂. 余問, 何不逐節分, 曰, 竹生時何嘗逐節生."

1046) 上同, "子瞻作枯木, 枝幹虯屈無端, 石皴硬亦怪怪奇奇無端, 如其胸中盤鬱也."

1047) 蘇軾, 「又跋漢杰畫山」, 『東坡題跋』 下卷, "觀士人畫, 如閱天下馬(天里馬), 取其意氣所到. 乃若畫工, 往往只取鞭策皮毛, 槽櫪芻秣, 無一點俊發, 看數尺許便倦. [漢杰眞士人畫也.]"

1048) 蘇軾, 「書鄢陵王主簿折枝二首」, "論畫以形似, 見與兒童鄰. 賦詩必此詩, 定非知詩人. 詩畫本一律, 天工與淸新. 邊鸞雀寫生, 趙昌花傳神, 何如此兩幅, 疏澹含精勻. 誰言一點紅, 解寄無邊春." 『蘇東坡集』 前集 卷16.

1049) 蘇軾, 「淨因院畫記」, "[世之工人或]能曲盡其形, [而至於其理, 非高人逸士不能辨.]" 『蘇東坡集』 前集 卷31.

1050) 蘇軾, 「淨因院畫記」, "余嘗論畫, 以爲人禽宮室器用皆有常形, 至於山石, 雖無而有. 常形之失, 人皆知之, 常理之不當, 雖曉畫者有不知. … 故凡可以欺世而取名者, 必託無常形者也. … 雖然, 常形之失, 至於所失而不能病其前, 若常理之不當, 則舉廢之矣. 以其形之無常, 是以其理不可不謹也. 世之工人或能曲盡其形, 而至於其理, 非高人逸士不能辨." 『蘇東坡集』 前集 卷31.

1051) 蘇軾, 「鳳翔八觀 . 王維吳道子畫」, "吴生雖妙絶, 猶以画工论. 摩诘得之于象外, 有如仙翮謝笼樊. 吾观二子皆神俊, 又於维也敛衽無间言." 『蘇東坡全集』 前集 卷2.

1052) 上同, "舉世知珍之, 賞會獨余最."

1053) 蘇軾, 「墨君堂記」, "與可獨能得君(竹)之效, 可知君之所以賢. 雍容談笑, 揮洒奮迅, 而盡君之德. 稚壯枯老之容, 披折偃仰之勢. 風雪凌厲, 以觀其操. 崖石犖确, 以致其節. 得之遂茂而不驕, 不得志, 瘁瘦而不辱, 君居不倚, 獨立不懼. 與可之於君, 可謂得其情而盡其性矣." 『經進東坡文集事略』 第43卷.

1054) 蘇軾, 「歐陽少師令賦所蓄石屛」, "神機巧思無所發, 化爲煙霏淪石中. 古來畫師非俗士, 摹寫物象略與詩人同." 『蘇軾詩全集』 卷2.

1055) 蘇軾, 「跋蒲傳正燕公山水」, "渾然天成, 粲然日新, 已離畫工之度數, 而得詩人之淸麗也." 『東坡題跋』 下卷.

1056) 蘇軾, 「書黃子思詩集後」, "子商論書, 以爲鍾王之迹, 蕭散簡遠妙在筆劃之外, … 至於詩亦然, … 獨韋應物, 柳宗元發纖穠於簡古, 寄至味於澹泊, 非余子所及也. 唐末司空圖崎嶇兵亂之間, 而詩文高雅, 猶有承父之遺風. 其詩論曰 '梅止於酸, 鹽止於咸,

飲食不可無鹽梅, 而其美常在咸酸之外."『黃子思詩集』

1057) 蘇軾, 「題王逸少帖」, "顚張醉素兩禿翁, 追逐世好稱書工. 何曾夢見王與鍾, 妄自粉飾其盲聾. 有如市娼抹靑紅, 妖歌嫚舞眩兒童. 謝家夫人澹豊容, 蕭然自有林下風. 天門蕩蕩驚跳龍, 出林飛鳥一掃空. 爲君草書續其終, 待我他日不匆匆."『蘇東坡全集』卷2.

1058) 蘇軾, 「與二郞姪一首」, "凡文字, 少小時須令氣象崢嶸, 五色絢爛, 漸老漸熟, 乃造平淡."『歷代詩話, 東坡詩話』『蘇軾文集』p.2523.

1059) 郭若虛, 『圖畫見聞志』卷3, 「紀藝中」, "今并處名曹."

1060) 『宣和畫譜』卷12, 「山水三」, "取重於時. 但乘興卽寓意, 非求售也."

1061) 郭若虛, 『圖畫見聞志』卷3, 「紀藝中」, "[意務周勤,] 格乏淸致."

1062) 上同, "善畫山水翰林, 情致閒雅, 體像雍容."

1063) 上同, "不古不今, 稍出新意. … 若爲之不已, 當作著色山也."

1064) 蘇軾, 「又跋漢杰畫」, "觀士人畫, 如閱天下馬, 取其意氣所到. 乃若畫工, 往往只取鞭策. 皮毛槽櫪芻秣, 無一點俊發, 看數尺許便倦. 漢杰, 眞士人畫也."『東波題跋』卷5.

1065) 上同, "假之數年, 當不減復古也."

1066) 晁補之, 「自題春堂山水大屛詩」, "胸中正可吞雲夢, 琖(盞)底何妨對聖賢, 有意淸秋入衡霍, 爲君無盡寫江天."

1067) 上同, "虎觀他年淸汗手, 白頭田畝未能閑. 自嫌麥壟無佳思, 戲作南齋百里山."

1068) 陳師道, 「晁無咎畫山水扇」, 『全宋詩』卷1118, "前身阮始平, 當代王摩詰, 偃屈盖代氣, 萬里入咫尺."

1069) 晁補之, 「跋李遵易畫魚圖」, 『鷄肋集』"然嘗試遺物以觀物, 物常不能度其狀, … 大小惟意, 而不在形."

1070) 晁補之, 「跋李遵易畫魚圖」, 『鷄肋集』"巧拙系神, 而不以手. 無不能者, 而遵易亦時隱几翛然去智, 以觀天機之動, [蚿以多足運, 風以無形遠. 進乎技矣.]"

1071) 童翼駒, 『墨梅人名錄』"嘗觀陳簡齋墨梅詩云, 意足不求顔色似, 前身相馬九方皐."

1072) 晁補之, 『鷄肋集』「跋董源畫」, "翰林沈存中筆談云, 僧巨然畫, 近視之, 幾不成物象. 遠視之, 則晦明向背, 意趣皆得. 余得二軸於外弟杜天達家, 近存中評也, 巨然蓋師董元, 此董筆也, 與余二軸不類. 乃知自昔學者皆師心而不蹈跡. 唐人最名善書, 而筆法則祖二王. 離而視之, 則觀歐無虞, 睹顔忘柳. 若蹈跡者, 則今院體書, 無以復增損. 故曰, 尋常之內, 畫者謹毛而失貌(神貌)."

1073) 張彦遠, 『歷代名畫記』卷1, 「論畫六法」, "或能移其形似, 而尙其骨氣, 以形似之外求其畫, 此難與俗人道也 … 以氣韻求其畫, 則形似在其間矣."

1074) 歐陽修, 「盤車圖」, 『歐陽文忠公文集』卷2, "古畫畫意不畫形, 梅詩詠物無隱情. 忘形得意知者寡, 不如見詩如見畫."

1075) 晁補之, 『鷄肋集』卷8, "畫寫物外形, 要物形不改."

1076) 上同, "欺世取名."

1077) 喬仲常, 「自題後赤壁賦圖」, "是歲十月之望 … 顧安所得酒乎."

1078) 「自題喬仲常後赤壁賦圖」, "歸而謀諸婦, 携酒與魚."

1079) 上同, "復遊於赤壁之下."

1080) 上同, "攝衣而上, 履巉岩披蒙茸."

1081) 上同, "踞虎豹."

1082) 上同, "登虬龍, 二客不能從遊."

1083) 上同, "劃然長嘯, 草木震動, 山鳴谷應, 風起水涌."

1084) 上同, "反而登舟, 放乎中流."

1085) 上同, "驚悟開戶, 視之不見其處."

1086) 方熏, 『山靜居畵論』"款題圖畵, 始自蘇米."

1087) 章友直, 「畵虫跋」, 周必大의『平園集』"芾性好奇, 故屢變其稱如是."

1088) 『宋史』「米芾傳」"冠服效唐人, 風神蕭散, 肯吐清暢. 所至人聚觀之, … 所爲譎異, 時有可傳笑者."

1089) 上同, "無爲州治有巨石, 狀其醜, 芾見大喜曰; '此足以當吾拜'具衣冠拜之, 呼之爲兄."

1090) 李綱, 『梁溪漫录』"米元章守濡須(無爲)日, 聞有怪石在河壖, 莫知其所自來, 人以爲異而不敢取. 公命移至州治, 爲燕游之玩. 石至, 遽命設席拜於庭下曰, '吾欲見石兄二十年矣."

1091) 『宣和書譜』卷12, "衣冠唐制度, 人物晉風流."

1092) 蘇軾, 「次韻米黻二王書跋尾」, 『集注分類東坡先生詩』卷20, "巧偸豪奪古來有, 一笑誰似痴虎頭."

1093) 趙令畤, 『侯鯖錄』"蘇長公在維揚, 一日召客十餘人, 皆一時名士, 米元章亦在焉. 酒半, 元章忽起立自贊曰, 世人皆以芾爲顚, 願質之子瞻. 長公笑答曰, 吾從衆."

1094) 黃庭堅, 『豫章黃先生文集』卷25, 「書贈兪清老」, "米芾元章在揚州, 遊戲翰墨, 聲名籍甚. 其冠帶衣襦, 多不用世法. 起居語黙, 略以意行. 人往往謂之狂生. 然觀其詩句合處, 殊不狂. 斯人蓋旣不偶於俗, 遂故爲此無町畦之行, 以驚俗爾. 淸老到揚, 計元章必相好. 然要當以不鞭其後者相琢磨. 不當見元章之吹竿, 又建鼓而從之也."

1095) 蔡肇 撰, 「米芾墓地銘」, "擧止頡頑, 不能與世俯仰. 故仕數因躓."

1096) 米芾, 『畵史』"汲汲功名."

1097) 上同, "好事心靈自不凡, 臭穢功名皆一戲. … 功名皆一戲, 未覺負平生."

1098) 米芾, 「催租」, 『淸河書畵舫』"一司旦旦下帳濟, 一司旦旦催稅稅. 單狀請出三抄納, 百姓眼中聊一視. 白頭縣令受薄祿, 不敢鞭蓍怒上帝. 救民無術告朝廷, 臨廟東歸早相乞."

1099) 米友仁, 「題米芾右軍四帖」"所藏晉唐眞跡, 無日不展於幾上, 手不釋筆臨學之. 夜必收於小篋, 置枕邊乃眼. 好之之篤至於此, 實一世好學所共知."

1100) 『淸波雜志』"在漣水時, 客齎戴嵩 牛圖, 元章借留數日, 以摹本易之而不能辨. … 耗酷嗜書畵, 嘗從人借古畵自臨, 幷以眞贗本歸之, 俾其自擇, 而莫辨也."

1101) 『宋史』「米芾傳」, "尤工臨移, 至亂眞不可辨."

1102) 出處未詳, "米芾能畵之可疑者, 實不可輕信."

1103) 鄧椿, 『畵繼』卷3, "風氣肎乃翁."

1104) 米芾, 「雲山草筆」, "芾岷江還, 舟至海應寺, 國祥老友過談, 舟間無事, 因索爾草筆爲之, 不在工拙論也."(卞永譽, 『式古堂書畵滙考』「畵部」卷13 / 汪砢玉, 『珊瑚

网』卷28)

1105) 上同, "余又嘗作支許王謝於山水間行, 自挂齋室. 又以山水, 古今相師, 少有出塵格者, 因信筆作之, 多烟雲掩映, 樹石不取工細, 意似便已."

1106) 趙希鵠, 『洞天淸祿集』, "米南宮多遊江浙間. … 後以目所見, 日漸模倣之, 遂得天趣."

1107) 蔡肇, 「米芾墓地銘」, "所至喜覽山川, 擇其勝處 … "

1108) 米芾, 「訴哀情」, 『全宋詞』卷64, "奇勝處, 每凭欄, 定忘還好山如畵, 水連雲縈, 無計成閑."

1109) 岳珂 輯錄, 『宝晉英光集』, "据景物之會, 窮心目之趣."

1110) 董其昌, 『畵禅室随笔』, "米南宮襄陽人, 自言從瀟湘得畵境, 已隱京口南徐, 江上諸山, 絶類三湘奇境."

1111) 董其昌, 『容臺別集』卷6, 『畵旨』, "米家父子宗董巨, 刪其繁復. 獨畵雲仍用李將軍勾筆, 如伯駒.伯驌, 欲自成一家, 不得随人去取故也."

1112) 上同, "(董源)作小樹, 但只遠望之似樹, 其實凭點綴以成形者, 余渭此卽米氏'落茄'之源委."

1113) 上同, "董北苑好作煙景, 煙雲變沒, 卽米畵也."

1114) 鄧椿, 『畵繼』卷9, 「雜說論遠」, "心眼高妙, 而立論有過中處."

1115) 毛晉, 『海岳志林』, "一洗二王惡禮, [照耀皇宋萬古.]"

1116) 鄧椿, 『畵繼』卷3, 「軒冕才賢」, "不使一筆入吳生, … 無一筆李成.關同俗氣."

1117) 『宣和畵譜』卷10, 「山水敍論」, "李成一出, … 數子(李思訓.盧鴻.王維.張璪 等), 遂亦掃地無余. 如范寬.郭熙.王詵之流, 固已各自名家, 而皆得其一體, 不足以窺其奧也."

1118) 米芾, 『畵史』, "李成[淡墨如夢霧中, 石如雲動,] 多巧, 少眞意."

1119) 上同, "范寬勢雖雄杰 … 然較暗如暮夜晦瞑, 土石不分 … 品固在李成之上."

1120) 上同, "本朝自無人出其右."

1121) 上同, "未見卓然驚人者."

1122) 『宣和畵譜』卷16, 「花鳥二」, "自祖宗以來, 圖畵院爲一時之標準, 較藝者視黃氏制體爲優劣去取."

1123) 米芾, 『畵史』, "黃筌畵不足收, … 雖富艶皆俗."

1124) 上同, "汚壁茶坊酒店, 不入吾曹議論."

1125) 上同, "今人畵不足深論."

1126) 上同, "蘇軾作墨竹, 子瞻作枯木, 枝幹虯屈無端, 石皴硬, 亦怪怪奇奇無端, 如其胸中盤郁也."

1127) 上同, "[平淡天眞.] 唐無此品, [在畢宏上.] 近世神品, [格高無與比也.]"

1128) 上同, "明潤鬱葱, 最爲爽氣."

1129) 上同, "嵐氣淸潤, 布景得天眞多."

1130) 上同, "平淡趣高, … 平淡奇絶, … 淸潤秀拔, … 率多眞意."

1131) 上同, "平淡天眞多, … 峰巒出沒, 雲霧顯晦, 不裝巧趣, 皆得天眞. 嵐色鬱蒼, 枝幹勁挺, 咸有生意. 溪橋漁浦, 州渚掩映, 一片江南也."

1132) 上同, "意趣高古, … 格高無比也."

1133) 上同, "貴遊戲閱, 不入淸玩."

1134) 上同, "有無窮之趣."

1135) 王世貞,『藝苑卮言』, "畫家中目無前輩, 高目標樹, 無如米元章. 此君但有氣韻, 不過一端之學."

1136) 趙希鵠,『洞天淸祿集』, "米南宮 … 本不能作畫, 後以目所見, 日漸模倣之遂得天趣. 其作墨趣, 不專用筆, 或以紙筋子, 或以蔗滓, 或以蓮房, 皆可作畫."

1137) 張羽,『御定歷代題畫詩類』卷9, "一掃乾古丹靑塵. … 神閑筆簡意自足. … 前代幾人畫山水, 逸品祇數米南宮."

1138) 蘇大年,「題米友仁雲山圖」, "米家父子畫山水自出新意, 超出筆意蹊徑之外, 杜子美所謂, (斯須九重眞龍出), 一洗萬古凡馬空." *역자) 여기에 인용된 두보의 시는 [丹靑引贈曹霸將軍]이다.

1139) 董其昌,『畫禪室隨筆』卷2,「題自畫」, "[盖]唐人畫法, 至宋乃暢, 至米又一變耳."

1140) 董其昌,『容臺別集』卷6,『畫旨』, "詩至少陵, 書至魯公, 畫至二米, 古今之變, 天下之能事畢矣."

1141) 顧起元,『懶眞草堂集』, "昔人謂山水之變, 始於吳成於二李, 樹石之狀, 妙於韋鷗, 窮於張通. 厥後刑關頓造其微, 范李愈至泰其妙. 自米氏父子出, 山水之格又一變矣."

1142) 吳海,『聞過齋集』, "前代山水, 至兩米而其法大變, 盖意過於形. 蘇子瞻所謂得其理者."

1143) 董其昌,『容臺別集』卷6,『畫旨』, "宋人米襄陽在蹊徑外, 餘皆從陶鑄而來."

1144) 上同, "不學米畫, 恐流入率易."

1145) 鄧椿,『畫繼』卷3,「軒冕才賢」, "我有元暉古印章, 印刓不忍與諸郎, 虎兒筆力能扛鼎, 敎學元暉繼阿章." *역자) 阿章은 米芾에 대한 애칭이다. 미불의 字가 元章이었기에 이렇게 부르기도 했다.

1146) 上同, "[草草而成, 而不失天眞,] 其風氣肖乃翁也."

1147) 朱存理,『鐵网珊瑚』,「題米友仁湖山煙雨圖」, "[時]友仁除守莆陽, 言者輒以資淡爲說罷."

1148) 米友仁,「跋陽春詞帖」, 岳珂,『寶眞齋法書贊』, "旣老則懶, 遂請宮投閑, 泛小舟來平江大姚村."

1149) 董其昌,『容臺別集』卷6,『畫旨』, "寄樂於畫."

1150) 上同, "刻畫細謹, 爲造物役者, 乃能損壽."

1151) 米友仁,「題米友仁瀟湘白雲圖」, "夜雨初霽, 曉雲欲出."

1152) 米友仁,「自題瀟湘白雲圖」, "余生平熟悉瀟湘奇觀, 每於登臨佳處, 輒復寫其眞趣."

1153) 上同, "夜雨欲霽, 曉煙旣泮, 則其狀類此. 余盖戲爲瀟湘寫千變萬化不可名狀神奇之趣, 非古今畫家者類畫也."

1154) 米友仁,「自題大姚村圖」, "霄壤千千萬萬山, 東南勝地孰路攀. 古人作語詠不得, 我寓無聲縑楮間."

1155) 董其昌,『容臺集』, "至洞庭舟次, 斜陽蓬底, 一望空闊, 長天雲物, 怪怪奇奇, 一幅米家墨戲也."

1156) 米友仁,「自跋贈李振叔水墨雲山圖」,『淸河書畫舫』, "子云以字爲心畫, 非窮理者其語不能至是. 是畫之爲說, 亦心畫也. 自古莫非一世之英, 乃悉爲此, 豈市井庸工所

能曉. 開關以來, 漢與六朝作山水者不復見於世. 爲右丞王摩詰古今獨步."

1157) 上同, "世人知余善畫, 意欲得之, 甚少有曉余所以爲畫者, 非縣頂門上慧眼者, 不足以識, 不可以古今畫家者流求之."

1158) 上同, "昔陶隱居詩云, '山中何所有? 岑上多白雲. 只可自怡悅, 不能持贈君.' 余較愛此詩, 屢用其韻跋與人袖卷."

1159) 鄧椿, 『畫繼』卷3, 「軒冕才賢」, "不事繩墨, 其所作山水點滴煙雲草草而成."

1160) 董其昌, 『畫禪室隨筆』, "寄樂於畫."

1161) 上同, "蓋畫中煙雲供養也."

1162) 陸遊, 「題詹仲信所藏米元暉雲山圖」, "俗韻凡情一點無."

1163) 洪適, 「題米友仁瀟湘圖」, "朝市之士久喧囂, 則懷丘壑之放, 古今之理也. … (小米)所作瀟湘圖, 曲盡林阜煙波之勝, 遐想鷗鳥之樂, 良不可及." 都穆, 『鐵網珊瑚』.

1164) 鄧宇志, 「題米友仁瀟湘奇觀圖」, "摩墨溫粹, 點染渾成, 信夫鐘山川之秀, 而復發其秀於山川者也."

1165) 劉守中, 「題米友仁瀟湘奇觀圖」, "山川浮紙, 煙雲萬前, 脫去唐.宋習氣, 別有一天胸次, [可謂自渠作祖, 當共知者論.]"

1166) 王槩, 『芥子園畫傳』, "友仁蓋變其父之家法, [而於煙雲奇幻, 漂漂緲緲, 若有樓閣層層藏形於內,] 一洗宋人窠臼."

1167) 鄧椿, 『畫繼』, "[然]公(大米)字札, 流傳四方. 獨於丹青, 誠爲罕見."

1168) 柳貫, 『柳待制文集』卷19, 「題高尙書畫雲林煙嶂」, "初用二米法寫林巒煙雨, 晚更出入董源, 故爲一代奇作."

1169) 董其昌, 『畫禪室隨筆』, "高彦敬尙書畫 … 雖學米氏父子, 乃遠宗吾家北苑, 而降格爲墨戲者." 『容臺集』.

1170) 惲格, 『南田畫跋』, "米家畫法至房山而始備."

1171) 倪瓚, 『淸閟閣全集』卷10, 「答張仲藻書」, "僕之所謂畫者, 不過逸筆草草, 不求形似, 聊而自娛耳."

1172) 郭若虛, 『圖畫見聞志』卷1, 「論三家山水」, "[夫]氣象蕭疏, 煙林淸曠."

1173) 米芾, 『畫史』, "無一筆李成.關同俗氣."

1174) 上同, "皆俗手假名."

1175) 上同, "無甚自然, 皆凡俗."

1176) 『宣和畫譜』卷12, 「山水三」, "集衆所善以爲己有, 更自立意專爲一家."

1177) 上同, "從仕三十前, 未嘗一日忘山林, 故所畫其胸中所蘊."

1178) 同書 卷7, 「人物三」, "其文章則有建安風格, 書體則如晉宋間人, 畫則追顧陸, 至於辨鐘鼎古器, 博聞强識, 當世無與倫比. … 士論莫不嘆服."

1179) 蘇軾, 「次韻子由書李伯時所藏韓幹馬」, "伯時有道眞吏隱, 飮啄不羨山梁雌, 丹青弄筆聊爾耳, 意在萬里誰知之." 『集注分類東坡先生詩』卷12.

1180) 黃庭堅, 『豫章黃先生文集』卷2, "對弄丹青聊卒世, 身如閱世老禪師."

1181) 米芾, 『畫史』, "[乃]取顧高古, 不使一筆入吳生."

1182) 鄧椿, 『畫繼』, "[墨作平遠,] 皆李成法也."

1183) 上同, "[其所畫山水,] 學李成皴法. 以金碌爲之, [似古.]"

1184) 米友仁, 「題新昌戲筆圖」, "惟右丞王摩詰古今獨步." 『鐵網珊瑚』 『淸河書畫舫』.

1185) 方薰, 『山靜居畫論』, "款題圖畫, 始自蘇米."

1186) 方薫,『山靜居畵論』, "高情逸思, 畵之不足題以發之."

1187) 郭熙. 郭思,『林泉高致集』「山水訓」, "[不局於一家,] 必兼收幷覽, 廣議博考, 以使我自成一家, 然後爲得不局於一家, 必兼收幷覽, 廣議博考, 以使我自成一家. 然後爲得."

1188) 郭熙. 郭思,『林泉高致集』「畵意」, "[余因暇日阅]晉唐古今诗甚."

1189) 上同, "[思因记先子尝所诵道]古人清篇秀句."

1190) 上同, "有發於佳思."

1191) 蘇軾,「王晉卿作煙江疊嶂圖, 仆賦詩十四韻, 晉卿和之, 語特奇麗, 復次韻, 不獨紀其書畵之美, 亦爲道其出處契闊之故」, "鄭虔三絶君有二, 筆勢挽回三百年."

1192) 蘇軾,「跋宋漢杰畵」, "若爲之不已, 當作着色山也."『集注分類東坡先生詩』卷12.

1193) 鄧椿,『畵繼』卷10, "昔神宗好熙筆, 一殿專背熙作上(哲宗)卽位後, 易以古圖."

1194) 同書 卷10, "圖畵院, 四方召試者源源而來, 多有不合而去者. 蓋一時所尙, 專以形似, 苟有自得, 不免放逸, 則謂不合法度. 或無師承, 故所作止衆工之事, 不能高也."

1195) 同書 卷1,「聖藝」, "萬幾余暇別無他好, 惟好畵耳."

1196) 同書 卷10,「論近」, "獨於翎毛, 尤爲注意."

1197) 同書 卷10,, "孔雀升墩."

1198) 同書 卷10,, "月季 … 作春時日中."

1199) 同書 卷1, "命中貴押送院以示學人, 仍責軍令狀, 以防遺墜漬汚."

1200) 同書 卷10, "宣和殿御閣, 有展子虔四載圖, 最爲高品. 上(宋徽宗)每愛玩, 或終日不捨."

1201)『宋史』卷22,「徽宗志」, "輕佻不可以君天下."

1202) 上同, "自古人君, 縱欲而敗度, 鮮不亡者, 徽宗, 甚焉."

1203) 上同,「徽宗志」, "益興畵學, 教育衆工."

1204) 同書, 卷157,「畵學之業, 曰佛道, 曰人物, 曰山水, 曰鳥竹, 曰花竹, 曰屋木, 以說文.爾雅.方言.釋名教授. 說文則令書篆字, 著音訓, 余書皆設問答, 以所解義觀其能通畵意與否."

1205) 上同, "仍分士流雜流, 別其齋以居之. 士流兼習一大經或一小經, 雜流則誦小經或讀律. 考畵之等, 以不倣前, 而物之情態形色俱若自然, 筆韻高簡爲工."

1206) 蔡京,「題趙佶雪江歸棹圖卷」, "臣伏觀御制雪江歸棹, 水遠無波, 天長一色, 群山皎洁, 行客蕭條, 鼓棹中流, 片帆天際, 雪江歸棹之意盡矣. … 皇帝陛下以丹靑妙筆, 備四時之景色, 究萬物之情態於四圖之內, 盖神智與造化等也. 大觀庚寅季春朔太師楚國公致仕臣京謹記."

1207) 王世貞,「題趙佶雪江歸棹圖卷」, "宣和主人花鳥雁行黃(筌).易(元吉), 不以山水人物名世, 而此圖. 遂超丹靑蹊徑, 直闖右丞堂奧, 不亦不讓郭河中宋復古. 其同雲遠水, 上下一色, 小艇戴白, 出沒於淡煙平靄間, 若輕鷗數點, 水窮驟得積玉之島, 古樹槎蘗, 皆少室三花, 快哉觀也. 度宸遊之迹, 不能過黃河艮嶽一舍許, 何所得此景? 豈秘閣萬軸一展玩間, 卽得本來面目耶. 後蔡楚公元長跋, 雖沓拖不成文, 而行筆極楚楚, 與余所藏題聽阮圖同結构. 一時君臣於翰墨中作俊事乃爾, 令人思藝祖韓王維朴狀."

1208) 張丑,『淸河書畵舫』, "布景用筆大有晉唐風韻."

1209) 吳升,『大觀錄』, "格制頗與晉卿漁村小雪相似, 但氣韻風度凝重蒼古, 直闖王右丞

堂奧."

1210) 『清容居士集』卷45,「惠崇小景」,"惠崇作畫, 荊國王文公屢褒之. 京·卞作宣和畫
　　　譜堅黜之."

1211) 『宣和畫譜』卷11,「山水二」,"蔡卞嘗題其畫云, … "

1212) 上同, "而王安石於人物慎許可, 獨題蕭之所畫瀟湘山水圖詩云, 燕公侍書燕王府.
　　　… 故安石又曰, 仁人義士埋黃土, 只有粉墨歸囊楮."

1213) 『宋史』,「宦者傳三 · 童貫」,"[童貫, 少出李憲之門. 性巧媚, 自給事宮掖, 即]善
　　　策人主微指 … 蔡京進用, 貫實引之 … 京既作宰相, 用兵青唐, 貫作監軍. 時人稱京
　　　爲公相, 因稱貫爲媼相."

1214) 『宣和畫譜』卷12,「山水三」,"性簡重寡言, 而御下寬厚有度量, … 胸次磅礴, 間
　　　發其秘."

1215) 上同, "貫獨寬惠慈厚, 人率歸心. 至號爲著脚赦書. 盖言其所至推怒有恩惠以及物
　　　也."

1216) 『宣和畫譜』「敍」,"今天子廊廟無事, 承累聖之基緖, 重熙浹洽, 玉關沈析, 邊燧
　　　不煙.

1217) 同書,「敍目」,"五岳之作鎭, 四瀆之發源, 油然作雲, 沛然下雨, 怒濤驚湍, 咫尺
　　　萬里, 與夫雲煙之慘舒, 朝夕之顯晦, 若夫天造地設焉, 故以山水次之."

1218) 同書,「敍目」,"先黃老, 而後六經. … 今敍畫譜凡十門, 而道釋特冠諸篇之首, 盖
　　　取諸此."

1219) 同書 卷10,「山水敍論」,"自唐至本朝, 以畫山水得名者, 類非畫家者流. … 盖昔
　　　人以泉石膏肓, 煙霞痼疾, 爲幽人隱士之詞, 是則山水之於畫, 市之於康衢, 世且未必
　　　售也."

1220) 同書 卷10,「山水一」,"山林之士也 … 頗喜寫山水平遠之趣, 非泉石膏肓, 煙霞
　　　痼疾 … 未足以造此."

1221) 同書 卷10,「山水一」,"維爲高人 … 至其卜筑輞川, 亦在圖畫中."

1222) 同書 卷11,「山水二」,"能以儒道自業, … 又寓興於畫, 精妙初非求售, 唯以自娛
　　　於其間耳. 故所畫山水 … 一皆吐其胸中而寫之筆下."

1223) 同書 卷12,「山水三」,"但乘興卽寓意, 非求售也."

1224) 同書 卷10,「山水一」,"詎非技進乎道, 而不爲富貴所埋沒, 則何能及此荒遠閑暇
　　　之趣耶."

1225) 上同, "雖身在京國而浩然有江湖之思致, 不爲朝市風埃之所淚."

1226) 上同,「山水敍論」,"其非胸中自有丘壑, 發而見諸形容, 未必知此."

1227) 同書 卷10,「王維」,"是其胸次所存, 無適而不瀟洒, 移志之於畫, 過人宜矣."

1228) 同書 卷10,「杜楷」,"善工山水 … 雲崦煙岫之態, 思致頗遠, … 亦可以想見其胸
　　　次耳."

1229) 同書 卷11,「李成」,"一皆吐其胸中而寫之筆下."

1230) 同書 卷11,「范寬」,"[吾與其]師於物者, 未若師諸心."

1231) 同書 卷11,「高克明」,"心期得處卽歸, 燕坐靜室, 沈屏思慮, 幾與造化者游, 於是
　　　落筆則胸中丘壑盡在目前."

1232) 同書 卷11,「郭熙」,"至攄發胸臆, 則於高堂素壁, 放手作長松巨木."

1233) 同書 卷11, 「孫可元」, "觀其命意, 則知其無心於物, 聊游戲筆墨以玩世者."

1234) 同書 卷11, 「燕肅」, "其胸次瀟洒, 每寄心於繪事."

1235) 同書 卷12, 「王詵」, "如詵者非胸中自有丘壑, 其能至此哉."

1236) 同書 卷12, 「童貫」, "胸次磅礴, 間發其秘."

1237) 同書 卷12, 「巨然」, "盖其胸中富甚, 則落筆無窮也."

1238) 同書 卷10, 「山水敍論」, "是皆不獨畫造其妙, 而人品甚高若不可及者."

1239) 同書 卷10, 「山水敍論」, "以畫山水得名者, 類非畫家者流. … 而多出於縉紳士大夫."

1240) 同書 卷10, 「張璪」, "衣冠文行而爲一時名流."

1241) 同書 卷10, 「王維」, "妙齡屬辭, 長而擢第, … 文學冠絶當代."

1242) 同書 卷11, 「李成」, "善屬文, 氣調不凡."

1243) 同書 卷11, 「燕肅」, "文學治行, 縉紳推."

1244) 同書 卷12, 「王詵」, "幼喜讀書, 長能屬文, 諸子百家, 無不貫穿."

1245) 同書 卷12, 「宋道」, "以進士擢第爲郎."

1246) 同書, 卷12, 「王穀」, "於儒學之外, 又寓興丹青."

1247) 鄧椿, 『畫繼』 卷9, 「論遠」, "畫者, 文之極也. … 其爲人也多文, 雖有不曉畫者寡矣; 其爲人也無文, 雖有曉畫者寡矣."

1248) 董其昌, 『容臺別集』 卷6, 『畫旨』 "李昭道一派, 爲趙伯駒伯驌, 精工之極, 又有士氣. 後人仿之者, 得其工不能得其雅, … 盖五百年而有仇實夫, 在昔文太史極相推服. 太史於此一家畫不能不遜仇氏."

1249) 蔡京, 「題王希孟千里江山圖卷」, "其性可教."

1250) 牧仲, 「論畫詩」, "宣和供奉王希孟, 天下親傳筆法精. 進得一圖身便死, 空教斷腸太師京."

1251) 牧仲, 「論畫詩注」, "希孟天資高妙, 得徽宗秘傳, 經年設色山水一卷進御. 未幾死, 年二十余."

1252) 蔡京, 「題王希孟千里江山圖卷」, "政和三年閏四月一日賜. 希孟年十八歲, 昔在畫學爲生徒, 召入禁中文書庫, 數以畫獻, 未甚工, 上知其性可教, 遂誨諭之, 親授其法, 不逾半載乃以此圖進, 上嘉之, 因以賜臣, 京謂天下士在作之而已."

1253) 金溥光, 「題王希孟千里江山圖卷」, "予自志學之歲, 獲睹此卷, 迄今已僅百過, 其功夫巧密處, 心目尙有不能周遍者, 所謂一回拈出一回新也. 又其設色鮮明, 布置宏遠, 使王晉卿 趙千里見之亦當短氣, 在古今丹青小景中自可獨步千載, 殆衆星之孤月耳. 具眼知音之士必以予言爲不妄云."

1254) 郭若虛, 『圖畫見聞志』 卷2, 「紀藝上」, "契丹所掠."

1255) 同書 卷3, 「紀藝中」, "與王仁壽皆爲契丹所掠."

1256) 『遼史』 「百官志」, "翰林畫院. 翰林畫待詔. 聖宗開泰七年見翰林畫待詔陳升."

1257) 『遼史』 卷85. "宋將有因帶傷而卜, 題子繪其狀以示宋人, 咸嗟神妙."

1258) 郭若虛, 『圖畫見聞志』 卷6, 「近事」, "南朝諸君子頗有好畫者否." *역자) 여기서 南朝는 남쪽의 왕조. 즉 요나라보다 남쪽에 위치한 北宋을 가리킨다.

1259) 上同, "南朝士大夫自公之暇, 固有琴樽書畫之樂."

1260) 上同, "旣然嗟慕, 形乎神色."

1261) 上同, "燕京有一布衣, 常其姓, 思言其名, 善畫山水林木, 求之者甚衆, 然必在渠 樂與卽爲之, 旣不可以利誘, 復不可以勢動, 此其所以難得也."

1262) 上同, "愚以謂常生者, 擅藝居幽朔之間, 不被中國之聲敎, 果能不可以勢動, 復不 可以利誘, 則斯人也, 豈易得哉." *역자) 幽朔은 북쪽 이민족의 땅이고 聲敎는 임금 이 백성을 敎化하는 德이다.

1263) 『遼史』 「百官志」, "以國制治契丹, 以漢制待漢人."

1264) 上同, "遼有北面朝官矣. 旣得燕代十有六州, 乃用唐制, 復設南面三省六部 … 誠 有志帝王之盛制, 亦以招徠中國之人也."